I Farnese
Arte e Collezionismo

Soprintendenza per i Beni Artistici
e Storici di Parma e Piacenza

Soprintendenza per i Beni Artistici
e Storici di Napoli

Soprintendenza Archeologica
di Napoli e Caserta

Haus der Kunst München

I Farnese
Arte e Collezionismo

a cura di
Lucia Fornari Schianchi
Nicola Spinosa

Palazzo Ducale di Colorno, Parma
4 marzo - 21 maggio 1995

Galleria Nazionale di Capodimonte, Napoli
30 settembre - 17 dicembre 1995

Haus der Kunst, Monaco di Baviera
1 giugno - 27 agosto 1995

Electa

Sotto l'Alto Patronato del
Presidente della Repubblica Italiana
Oscar Luigi Scalfaro

**I Farnese
Arte e Collezionismo**

Con il patrocinio del
Ministero degli Affari Esteri
Ministero per i Beni Culturali
e Ambientali

Promossa da
Provincia di Parma
Regione Emilia-Romagna
Comune di Parma
Comune di Colorno
Camera di Commercio, Industria,
Artigianato e Agricoltura di Parma
Unione degli Industriali parmensi
Istituto per i Beni Artistici,
Culturali e Naturali della Regione
Emilia-Romagna
Associazione Provinciale
Commercianti di Parma
Fondazione Cassa di Risparmio di
Parma e Monte di Credito su
Pegno di Busseto
S.E.G.E.A. s.p.a. - Gazzetta di
Parma
Lega Provinciale delle Cooperative
di Parma
Parmacotto s.p.a.
in collaborazione col
Comune di Napoli

Fondazione Cassa di Risparmio di Parma
e Monte di Credito su Pegno di Busseto

S.E.G.E.A S.p.A.
GAZZETTA DI PARMA

*Comitato per l'organizzazione della
Mostra delle Collezioni farnesiane*
Giovanni Buttarelli (presidente)
Giorgio Aiello
Achille Borrini
Davide Conti
Stefano Lavagetto
Enzo Malanca
Rodolfo Marchini
Luciano Mazzoni
Marco Rosi
Mirco Sassi
Luciano Silingardi
Andrea Zanlari

Collegio sindacale
Mario Barone (presidente)
Bruno Grasselli
Maurizio Silva

Segreteria del Comitato
Carla Ghirardi

*Segreteria amministrativa
del Comitato*
Franco Cola

L'organizzazione generale della
mostra è curata dalla Agenzia di
Iniziative Culturali dell'Emilia
Romagna, **AiCER** spa

*Ideazione, progetto e coordinamento
della mostra*
Lucia Fornari Schianchi
(per Colorno)
Nicola Spinosa (per Napoli)
Christoph Vitali (per Monaco
di Baviera)

Comitato scientifico
Stefano De Caro
Pierluigi Leone de Castris
Andrea Emiliani
Lucia Fornari Schianchi
Bertrand Jestaz
Francis Haskell
Michel Hochmann
Stéphane Loire
Linda Martino
Rossana Muzii
Ezio Raimondi
Pierre Rosenberg
Philippe Sénéchal
Nicola Spinosa
Mariella Utili
Christoph Vitali

Il catalogo è stato curato da
Lucia Fornari Schianchi
Nicola Spinosa
con la collaborazione di
Patrizia Grandi
Vincenza Russo
Luciana Arbace

*Il progetto di allestimento della
mostra è dello*
Studio Mario Bellini, Milano

Segreteria organizzativa
Claudia Benini
Lucia Biolchini
Magda Bova
Patrizia Grandi
Francesca Leon
Stefania Menozzi
Paola Perutelli
Vincenza Russo

Assicurazioni
Assicurazioni Generali,
Agenzia Generale di Bologna

Allestimenti
Tecton, Reggio Emilia
Allestitalia, Reggio Emilia

Trasporti
Ermanno De Marinis, Napoli
Andre Chenue, Parigi
Hasenkamp, Colonia
Kunsttrans, Vienna
Masterpiece International Ltd,
Washington
T. Rogers & Co. Ltd. Londra
TTI Sa., Madrid
Wingate & Johnston, Londra
MGM, Reggio Emilia

I climabox sono stati forniti dalla
ditta Tecnoscianna di Dolcini M.
di Forlì, titolare del marchio
Climabox-tecnologie conservative

Coordinamento trasporti
Lucia Biolchini
Brigitte Daprà

*Sistemi di sicurezza e servizi
di mostra*
Coopservice, Reggio Emilia

Audioguida
Edizioni Le Mura, Bologna

Traduzioni
Language Consult,
Milano

Restauri
Laboratorio di Restauro della
Soprintendenza per i Beni Artistici
e Storici di Napoli
Laboratorio Paola Fiore, Napoli
Laboratorio Arciprete, Napoli
Laboratorio Piezzo, Napoli
Laboratorio Centrone, Napoli
Laboratorio Virnicchi, Napoli
Lucio Miele, Napoli
Carolina Izzo, Napoli
Bruno e Mario Tatafiore, Napoli
Ugo Varriale, Napoli
Laboratorio Itaca, Firenze
Laboratorio Morigi, Bologna
Laboratorio Degli Angeli, Bologna
Piero Tranchina, Bologna
Silvia Baroni, Camillo Tarozzi,
Bologna
Giorgio Zamboni, Avio Melloni,
Reggio Emilia
Laboratorio Opificio Pietre Dure,
Firenze
Studio Acanto, Reggio Emilia
Laboratorio Restauri
Soprintendenza per i Beni Artistici
e Storici di Parma e Piacenza
(Clelia Alessandrini, Ines
Agostinelli, Marina Papotti)

*Palazzo Ducale di Colorno
Restauri e sistemazione degli spazi
espositivi**
Progetto impianti e servizi di
mostra: Marco Fogli

Direzione lavori: Luigi Allodi, con
la supervisione della
Soprintendenza per i Beni
Ambientali e Architettonici di
Bologna (Elio Garzillo,
Soprintendente, Domenico
Rivalta)

Opere murarie: Ditta Italo Pinazzi,
Parma

Impianto di climatizzazione: Ditta
Mascherpa, Parma

Impianto elettrico: Pasini s.p.a.
San Secondo (Parma)

Impianti di sicurezza: Coopservice,
Reggio Emilia

Restauro dei gabinetti "del duca" e
"della duchessa": Ditta Attimo
Giordani, Parma; Ivan Marmiroli,
Reggio Emilia; Laboratorio 119
giallo, Bologna; direzione tecnico-
scientifica: Lucia Fornari Schianchi;
sponsor: GLAXO s.p.a., Verona
Restauro dello scalone di accesso
alla mostra e della prima galleria;
Ditta Lares, Venezia; direzione
lavori: Domenico Rivalta

Per la collaborazione si
ringraziano: Franco Magnani e
Andrea Balestrieri (assistenti di
cantiere), Ercolina Berghenti,
Ferdinando Rivara, Alberto
Panciroli, il circolo di anziani
"Maria Luigia", la Pro Loco di
Colorno

Un pensiero di cordoglio per il
restauratore Luigi Costa, deceduto
durante i lavori

*Le opere realizzate per
l'occasione della mostra si
inseriscono in un più ampio
programma di restauro finalizzato
al riuso del Palazzo, promosso
dalla Amministrazione Provinciale
di Parma in collaborazione con la
Regione Emilia-Romagna, con la
Soprintendenza per i Beni
Ambientali e Architettonici di
Bologna e con la Soprintendenza
per i Beni Artistici e Storici di
Parma e Piacenza

GENERALI
Assicurazioni Generali S.p.A.
Agenzia Generale di Bologna

LEGA
PROVINCIALE
COOPERATIVE
di PARMA

ascom parma
Associazione Provinciale Commercianti

Si ringraziano
Ornella Agrillo, Antonio Aliani, Luigi Allegri, Italo Allodi, Giovanni Barella, Francesco Barocelli, Antonio Bassolino, Franco Battistella, Susanna Belletti, Maria Grazia Benini, Jadranka Bentini, Pier Luigi Bersani, Giuseppe Bertini, Daniela Bertocci, Umberto Bile, Patrizia Bonati, Felicia Bottino, Antonio Buccino Grimaldi, Chiara Burgio, Vito Capacchione, Giovanni Caprio, Daniela Cecchini, Alda Chiarini, Anna Cioffi, Maria Luigia Cocconcelli, Rosario Daidone, Annamaria De Cecco, Giuseppe De Donno, Maria Teresa Di Meo, Massimo Fabbrini, Carlo Fazzina, Lisa Franceschetti, Fabrizio Furlotti, Fara Fusco, Annalisa Gardini Giordano Gasparini, Francesco Gencarelli, Marina Gerra, Mariangela Giusto, Orazio Grilli, Renato Grispo, Pietro Giovanni Guzzo, Guido Infante, Sergio Liguori, Jean Louis Lucet, Romualdo Luzi, Claudio Magnani, Anna Marciano, Giuseppe Mazzitelli, Pier Paolo Mendogni, Franco Migliori, Pierluigi Montagna, Carmine Napoli, Annamaria Nuzzo, Ombretta Pacilio, Nazzareno Pisauri, Stefano Pronti, Vittorio Rabaglia, Carmen Ravanelli Guidotti, Antonella Renzi, Cristiana Romalli, Alberto Ronchey, Mario Serio, Francesco Sisinni, John Somerville, Julien Stock, Ennio Troili, Roberto Ungaro, Clovis

Whitfield, Gerhard Wiedmann, Humphrey Wine, Annarita Ziveri

Per il prestito dei due dipinti di Luca Cambiaso dell'Ambasciata d'Italia a Mosca, si ringraziano vivamente l'ambasciatore Federico Di Roberto, il direttore generale del personale e dell'amministrazione del Ministero Affari Esteri ministro Joseph Nitti e il direttore generale delle relazioni culturali ministro Enrico Pietromarchi.

Prestatori
Museo dell'Abbazia Montevergine, Avellino
Collezione privata, Bologna
Pinacoteca Nazionale, Bologna
Palazzo Reale, Caserta
Museo Internazionale delle Ceramiche, Faenza
Galleria degli Uffizi, Firenze
Galleria Palatina di Palazzo Pitti, Firenze
Collection of the J.B. Speed Art Museum, Louisville, Kentucky, USA
British Museum, Londra
Collezione privata, Londra
The Burghley House Collection, Stamford
Trafalgar Galleries, Londra
Museo del Prado, Madrid
Museo di Palazzo Ducale, Mantova
Ambasciata Italiana, Mosca
Accademia di Belle Arti, Napoli
Appartamento storico, Palazzo Reale, Napoli
Museo Archeologico Nazionale, Napoli

Museo e Gallerie Nazionali di Capodimonte, Napoli
Richard L. Feigen, New York
Musée du Louvre, Parigi
Comune di Fontanellato, Parma
Comune di Parma - IRAIA Parma
Pinacoteca Stuart, Parma
Comune di Parma - Patrimonio Artistico Gallerie e Musei
Fondazione Cassa di Risparmio di Parma e Monte di Credito su Pegno di Busseto, Parma
Galleria Nazionale, Parma
Prefettura, Parma
Comune di Piacenza
Museo Civico, Palazzo Farnese, Piacenza
Galleria Nazionale d'Arte Antica in Palazzo Barberini, depositi, Roma
Palazzo Montecitorio, Roma
Segreteriato Generale della Presidenza della Repubblica, Palazzo del Quirinale, Roma
Graphische Sammlung Albertina, Vienna
Kunsthistorisches Museum, Vienna
National Gallery of Art, Washington D.C. USA

Referenze fotografiche
Archivio fotografico F.lli Alinari, Firenze
Archivio fotografico SBAS, Napoli
Archivio fotografico SBAS, Parma
Archivio fotografico Scala, Firenze
Mario Berardi, Bologna
Araldo De Luca, Roma
Foto Amoretti, Parma
Foto Manzotti, Piacenza
ICCD, Roma

Luciano Pedicini, Napoli
Alessandro Vasari, Roma
Si ringraziano i Musei che hanno gentilmente fornito il materiale fotografico in loro possesso.

Nel 450° anniversario della bolla pontificia con la quale Paolo III Farnese, il 12 agosto 1545, concedeva al figlio Pierluigi le terre di Parma e Piacenza, celebriamo la memoria della famiglia che per quasi duecento anni ha retto le sorti dell'antico ducato, facendolo divenire il perno dinastico e politico di una complessa trama di rapporti estesa in Italia e in Europa.

Per farlo, ci affidiamo alla testimonianza indelebile che i Farnese hanno reso attraverso il mecenatismo e il collezionismo dei più illustri esponenti della famiglia: una testimonianza che interessa opere d'arte di diverso genere e di differenti epoche, per la prima volta riunite a rappresentare l'evoluzione di un gusto nel corso di quasi due secoli di storia.

Grande dunque è il significato di questa mostra, sotto il profilo dell'arte e della conoscenza. Non meno grande, tuttavia, è il valore che attribuiscono all'evento le istituzioni, gli enti, i soggetti pubblici e privati che l'hanno voluta fortemente e che oggi colgono l'esito di un impegno non lieve, né di breve durata. Un esito, peraltro, destinato a durare oltre l'esposizione delle collezioni farnesiane, se si considera che per l'occasione la Provincia di Parma ha portato a termine il restauro di gran parte del Palazzo Ducale di Colorno, fi-nalmente attrezzato – grazie anche alla collaborazione delle Soprintendenze per i Beni Artistici e per i Beni Architettonici di Parma e di Bologna – come una moderna sede espositiva.

Avere in tal modo creato le condizioni a Colorno per il ripetersi, in futuro, di manifestazioni di questa importanza rappresenta il motivo di un legittimo orgoglio, che in particolare la Giunta e il Consiglio dell'Amministrazione Provinciale di Parma possono rivendicare alla tenacia e alla lungimiranza con cui hanno saputo perseguire l'obiettivo.

Il Palazzo Ducale, antica residenza di corte, può ora collegarsi idealmente alle "corti" di Ferrara e di Mantova, e formare con esse – proprio nel cuore della Padania – una costellazione di grande richiamo culturale e turistico.

Oggi la città di Parma, nella concomitanza tra memoria degli antichi "fasti farnesiani" e moderna capacità di proposta culturale, non nasconde l'ambizione di affacciarsi su di un orizzonte i cui confini sono gli stessi dell'Europa. E di proporsi, entro un simile orizzonte, come una delle tappe più gradite sulle vie percorse dai moderni "viaggiatori" che – in cerca di conoscenza e di svago – costruiscono intanto la nuova identità culturale del continente.

Giovanni Buttarelli
Vice Presidente della
Provincia di Parma

Un unico desiderio e un auspicio comune hanno collegato per decenni generazioni di studiosi, impegnati in ricerche e approfondimenti finalizzati alla ricognizione della vasta raccolta che i Farnese avevano messo insieme tra Parma e Roma, dispersasi nel tempo fra sedi diverse ma fortunatamente ancora in gran parte conservata a Napoli e divisa fra il Museo Archeologico Nazionale e quello di Capodimonte.

D'altronde le stesse vicende storiche avevano condotto fra Cinque e Settecento la grande raccolta costituita dai Farnese dapprima da Roma a Parma e quindi – sotto Carlo di Borbone – da Parma a Napoli, senza che una in particolare di queste sedi e di queste città divenisse perciò la sede stabile e definitiva di un nucleo collezionistico di tale straordinaria importanza.

È significativo che solo lo sforzo comune, di idee e di iniziative, tra almeno due fra queste città "segnate" dal percorso della collezione – Parma e Napoli – abbia potuto coagulare in una mostra le ricerche storiche e inventariali condotte dai numerosi studiosi italiani e stranieri nel corso di più anni, riversando in questo progetto le nuove approfondite considerazioni e discussioni di un gruppo di partner fra Napoli, Parma, Bologna, Parigi e Monaco.

La coincidenza di interessi di studi, la necessità di revisione del patrimonio artistico e della sua provenienza, la realizzazione di più consoni modelli espositivi, l'intento di valorizzazione di un collezionismo importantissimo ma ancora poco noto, la conseguente necessità di sottoporre a restauro gran parte delle opere, sovente assai bisognose di intervento manutentivo o conservativo, hanno felicemente coronato questo sforzo comune che ha soddisfatto intenti e necessità diverse. Sotto questo impulso si sono accelerati molti interventi sul Palazzo Ducale di Colorno, da oggi prestigiosa e attrezzata sede per altri avvenimenti culturali, si vanno concludendo i lavori di restauro per la nuova veste museale del Palazzo di Capodimonte, si sono infine avviate proficue collaborazioni con la Haus der Kunst di Monaco di Baviera con l'intento di fare sempre più e meglio conoscere, a livello internazionale i contenuti della cultura storico-artistica italiana.

Nonostante alcuni gravi limiti determinati principalmente dalla difficoltà di ottenere importanti prestiti di opere fondamentali da più di un museo europeo, cosa che di fatto penalizza la mostra nel suo intento di recupero di un'unità collezionistica, la rassegna bene illustra i filoni collezionistici più rappresentativi e la varietà degli oggetti via via confluiti nella raccolta farnesiana, fornendo un saggio della cultura e del gusto degli esponenti più attivi della famiglia in campo collezionistico e mettendo contemporaneamen-te in risalto anche il peso politico rivestito dai Farnese sulla scena europea in un quadro temporale di oltre due secoli dal Cinque al Settecento.

L'impresa non è stata facile, e se si considera che sarà irripetibile, si potrà meglio comprendere lo sforzo affrontato e le responsabilità sostenute nell'attuazione di un progetto che era nei voti da molti decenni.

Ci auguriamo che il pubblico e gli studiosi possano apprezzare e comprendere il significato culturale e civile di questo impegno che vede al centro il collezionismo dei Farnese, in collegamento stretto con il mecenatismo esercitato dalla famiglia nella costruzione di imponenti architetture e nell'utilizzo di più generazioni di artisti chiamati a dipingere solenni quadri da cavalletto, luminosi ritratti e, su muro, le gesta e le imprese della dinastia, come rileva il volume di studi che accompagna questo catalogo.

La città di Parma, che per prima ospita questa iniziativa, avrà certo l'occasione di ritrovare in essa la memoria di un momento cruciale della sua storia e della cultura, riunendo a Colorno tante opere che un tempo furono in Palazzo del Giardino e in quello della Pilotta; ed altresì quella di riconquistare quel collegamento con Napoli che la storia stessa – sotto il segno dei Farnese e dei Borbone – ha determinato.

Lucia Fornari Schianchi
Soprintendente per i
Beni Artistici e Storici
di Parma e Piacenza

Christoph Vitali
Direttore
della Haus der Kunst
di Monaco di Baviera

Nicola Spinosa
Soprintendente per i
Beni Artistici e Storici
di Napoli

Sommario

Passatempo, voluttà e piacere

Andrea Emiliani

Il ricordo, peraltro efficacissimo, che di Piero de' Medici collezionista e raccoglitore ci ha lasciato il Filarete, trae occasione dalle vivide narrazioni del Nicodemi, ambasciatore della casata fiorentina in Milano. Attanagliato dalla malattia e oppresso dall'invalidità, Piero il Gottoso cercava riparo e conforto negli oggetti preziosi di diversa natura – libri miniati, gioie e pietre intagliate, vasi d'oro e d'argento – in buona parte ereditati dal padre, Cosimo II, e in parte personalmente acquisiti, dei quali aveva colmato appassionatamente la sua dimora. "Lui dice che piglia piacere e passatempo in questo, che si fa portare in un suo studio – inizia a ricordare l'ambasciatore Nicodemi – [...] e giunto, vedrà e suoi libri [...] che una massa d'oro paiono". Poi precisava: "Lasciamo stare il leggere" poiché si tratta piuttosto "per passare il tempo e solo per dare alla vista recreatione" di affrontare i grandi libri "quando in uno dì voglia" e "con l'occhio transcorrere per suo piacere tutti questi volumi". In questa ammirazione per la miniatura, tra le altre prestigiose rarità, il Medici aveva un predecessore, noto peraltro anche al Filarete, in quel Jean de Berry, che nel suo castello di Mehun-sur-Yèvre aveva organizzato la sua "camera del tesoro", intesa agli inizi del Quattrocento come lo era stata nella tradizione (Schlosser). Alle date di Piero, precisa Gombrich, il "tesoro" del principe stava ormai assumendo il carattere e il prestigio che saranno poi tipici del collezionismo colto. E ciò nonostante l'attenzione dovuta al problema dei prezzi, che per le cose "antiche" sostavano ad un livello più elevato di quello della pittura stessa, fossero capolavori di Filippo Lippi o del Botticelli.

Nella sua camera, che forse non era più "in un remoto luogo della casa", come a metà secolo circa ancora scriveva Benedetto Cotrugli (Settis 1982), ma che probabilmente era collocata "vicino alla camara dove dorme [...] per poter più comodamente studiare", sostano poi altri oggetti. Tutto il ricordo del Nicodemi ci appare permeato d'una diversa e nuova attenzione, così da evidenziare come ormai sia lontana, qui, la curiosità dovuta alle camere di meraviglie così diffuse nel nord dell'Europa e nello stesso Settentrione italiano. Rarità e sommo prestigio economico fanno tuttora parte consistente della miscela mista di ammirata meraviglia e di certificata rarità che sostiene il tesoro-collezione. Ma in ogni gesto minutamente osservato e descritto dal Filarete, circola un dato più forte ed esclusivo insieme, e cioè il senso d'una ricognizione sulla realtà: "Un altro dì guarda le sue gioie e pietre fine: maravigliosa quantità n'à e di grande valuta; e di varie ragioni intagliate, e di quelle che

no". Un altro ancora si diletta dell'osservazione "di vasi d'oro e d'argento e di varie materie fatti [...] lodando la dignità d'essi ed el magisterio de' fabbricatori d'essi". Seguono poi "l'effige e le immagine di quanti imperadori e d'huomini degni che stati sieno: chi d'oro e chi d'argento e chi di bronzo e chi di pietre fine e chi di marmi e d'altre materie...". Non manca, alla fine, un accenno rispettosamente morale. Il suo interesse è infatti, in questo senso, pressoché sfrenato, "che d'ogni cosa degna e strana sia, lui a niuna spesa guarda". Il godimento è infine supremo, "tanto è l'excellenza loro, che commuovono grandissima voluttà e piacere al viso". Anche questa passionalità ci appare ormai intrisa di densità intellettuale, conoscitiva, piuttosto che compresa entro quell'adorante ammirazione verso il dettato dell'inusuale e del prezioso che era stata così tipica del Medioevo.

Del resto, quando morirà, nel 1469, Piero lascerà a sua volta al figlio Lorenzo una strutturata eredità intellettuale. I primi inventari che Piero ci ha tramandato nel 1456 e nel 1463, comprendono libri, intagli, medaglie e anche tappezzerie e strumenti musicali, oltre a statue e frammenti che il padre, Cosimo II, aveva fatto restaurare dalla mano di Donatello, che era stato suo consigliere e conservatore. Nell'inventario seguito alla morte di Lorenzo il Magnifico, nel 1492, la raccolta appare grandemente accresciuta, e l'aumento non è dovuto solo all'inedito inserimento dei dipinti negli elenchi. Infatti, erano giunte a Firenze dal 1471 le collezioni famose di Paolo II Barbo, che enumeravano pezzi celebri tra i quali il grande cammeo ellenistico raffigurante l'*Allegoria del Nilo*, rinvenuto nei pressi di villa Adriana a Tivoli, noto anche come *Tazza Farnese* dal nome dei successivi proprietari. Ancora Lorenzo, assistito dall'esperienza del Verrocchio, si aggiudicherà nel 1483 le raccolte del cardinal Gonzaga. Con la calata dei francesi in Italia, nel 1498, e la cacciata dei Medici da Firenze, la collezione fu violentemente dispersa, in parte distrutta e in parte saccheggiata o rubata, o infine venduta. Per la gioia degli amatori frenetici di quell'età, che accorrevano numerosi sui luoghi disastrati, queste "ridistribuzioni" impreviste di capolavori erano occasioni di grande importanza. Altrettanto lo sono, oggi ancora e nel silenzio degli archivi, agli occhi degli infaticabili storici che si votano alla ricostruzione delle trascorse fortune del collezionismo internazionale.

La narrazione del Nicodemi-Filarete grazie alla quale abbiamo aperto il sipario su questo sommario veloce di alcune significa-

tive vicende del patrimonio artistico e culturale d'Italia e d'Europa, appare così esauriente anche ai nostri occhi, che il riprodurla in buona parte ci sembra garantire la rappresentazione più corretta per forma e anche partecipe della psicologia e del costume del collezionista. E specialmente di quello che, nell'età rinascimentale e ancor prima dell'inizio del Cinquecento, ha già iniziato a dar conto della propria virtù "scegliendosi un passato", come voleva Agnés Heller (1967), anche se dentro la continuità storica medioevale l'umanista e l'uomo di lettere avevano sempre seguitato a fare le loro scelte. Il caso del Petrarca con le sue monete antiche ne è testimonianza opportuna. Qui tuttavia si tratta di sostenere la causa di un'immedesimazione nell'antico, secondo modelli che, in fondo, lo stesso neoplatonismo si era occupato di trasferire dall'antichità dei gentili a quella dei cristiani, e ora diffondeva nelle corti della rinascenza. La committenza aristocratica e principesca comprende bene, meglio di chiunque altro, l'offerta del collezionismo, forse ne apprezza anche l'immediata facilità tesaurizzante, l'ammirazione dovuta – dirà Krzysztof Pomian (1978) – ai "semiofori" e cioè agli oggetti che non hanno una utilità, ma che ormai preziosamente "rappresentano l'invisibile" e cioè sono dotati di un significato che trova conferma nel fatto che, non essendo essi manipolati ed esposti solamente allo sguardo, non sopportano usura o consunzione. Al contrario, è l'intellettuale del Rinascimento, dal filologo al filosofo, dal pedagogo allo scienziato, che non mostra di essere ancora entrato nel piacere delle classificazioni, e al contrario accede alla visione d'ogni raccolta quasi soltanto col gusto dell'officina e della fabrilità, appassionatamente preso dalla necessità di spiegare, di dar conto dell'origine delle cose. Scriveva in proposito Lanfranco Binni nel 1980: "nel centro del rinascimento italiano, nell'Atene dei Medici, a nessuno è venuto in mente di organizzare collezioni in forma di museo". Come ad Alessandria "il *Museion* era stato l'associazione di stato dei dotti, delle loro intelligenze", così in Firenze "gli *studia humanitatis* non conoscono quella forma chiusa di organizzazione di oggetti che vedremo comparire altrove e in altri tempi".

E proseguiva, con precisione: "la matrice anti dogmatica della nuova cultura rinascimentale, la concezione del nuovo processo conoscitivo come scoperta in progresso, la prospettiva tutta rivolta al futuro, rendono ancora inconcepibile un qualunque progetto di rappresentazione del macrocosmo attraverso la costruzione limitata ed artificiale di un microcosmo".

L'individuazione della chiave genetica del collezionismo rinascimentale, o dei molti collezionismi che in esso si aggregano, è iniziativa di studio di reale difficoltà. Resta comunque il fatto che nelle raccolte, improntate a così diversi gusti o intenzioni, mentre certamente si accresce quella condizione di progetto e di volontà di significazione che – almeno sull'orizzonte teorico – è il nutrimento del raccogliere e del riunire, dell'osservare e del conservare, emerge progressivamente il desiderio di classificare e di dare erudita conformazione agli artifici di cui si è fatta protagonista la natura stessa.

I maggiori centri umanistici italiani ospitavano ormai un'attività più o meno significativa di collezionismo. Tra le grandi realizzazioni dell'officina rinascimentale, emerge certo l'opera di Federico di Montefeltro, a Urbino, consacrata con la costruzione del Palazzo Ducale, la grande biblioteca e lo Studiolo, accompagnato dal Tempietto delle Muse. Assai impegnativa e appassionatamente condotta appariva anche l'impresa di Isabella d'Este, marchesa di Gonzaga a Mantova, colta e raffinata patrona delle arti, nonché effettiva guida politica del ducato – nel 1509-10, durante la prigionia a Venezia del marito e dopo la sua morte, sopraggiunta nel 1519 –, la quale si trovava meno provvista di mezzi per acquistare le opere preziose delle quali avrebbe voluto arricchire la sua collezione. Se nella Grotta, a integrare gli originali, facevano bella mostra di sé anche piccole copie in bronzo delle statue antiche più celebrate, nello Studiolo Isabella conservava capolavori del Mantegna, primo pittore di corte, del Perugino e di Lorenzo Costa. Dopo la morte di Francesco, Isabella doveva poi trasferirsi in un nuovo appartamento nella Corte Vecchia e qui riallestire un nuovo Studiolo a piano terra, unico ingresso alla Grotta, che arricchì delle *Allegorie del Vizio e della Virtù* di Correggio. Seguendo una tradizione già consolidata tra i Gonzaga, anche Isabella cominciò a collezionare ricercando gemme e cammei. Fu soprattutto a seguito dei due soggiorni a Roma, nel 1514-15 e dal 1525 al 1527, che si appassionò alle sculture classiche, delle quali dichiarerà poi nutrire "un insaziabile desiderio". Poiché la mancanza di un palazzo di famiglia nella capitale rendeva impossibile condurre scavi nell'area di proprietà, secondo l'uso corrente nella città dei papi, alla marchesa non restò altro che ricorrere ad amici e agenti che, dalle diverse città italiane, la informavano sui ritrovamenti e le possibilità del mercato. Grazie a fra Sabba da Castiglione, ella riuscì ad avere sculture greche provenienti da Naxos e da Rodi, nonché un frammento del mausoleo di Alicar-

nasso. Veramente affetta da una morbosa passionalità per il collezionismo, Isabella non si faceva scrupoli particolari circa la provenienza delle opere che desiderava possedere. Lo dimostrano le acquisizioni delle teste d'alabastro rubate dal palazzo dei Bentivoglio durante le lotte terminate con la loro cacciata da Bologna, e quella del *Cupido addormentato* di Michelangelo. La scultura, che era stata di proprietà di Guidubaldo da Montefeltro, le fu ceduta da Cesare Borgia che si era impadronito con l'inganno del ducato di Urbino. Caduto il Valentino e restaurata la corte, Isabella si rifiutò di restituire l'opera. Nonostante gli sforzi profusi e la mediazione di fra Pietro da Novellara, la marchesa non riuscì ad ottenere un'opera di Leonardo da Vinci, che la ritrasse a carboncino in vista di un dipinto mai realizzato. Miglior risultato conseguì invece Francesco I, re di Francia, l'ultimo protettore di Leonardo, che lo convinse a trasferirsi ad Amboise nel 1516, ed iniziò proprio con le opere del genio toscano la sua raccolta, primo nucleo di quello che sarà il "cabinet royal des peintures". Opere di Michelangelo, di Andrea del Sarto, di Sebastiano del Piombo e di Tiziano entrarono ben presto nella collezione, accresciuta inoltre da esemplari di altissimo livello ricevuti quali doni diplomatici. Tra questi erano il *San Michele* e la *Sacra Famiglia* di Raffaello, "cadeaux exquis" di Leone X.

Per formare una vera raccolta occorrevano tuttavia le antichità. Nel 1540 Francesco dovrà inviare a Roma con preciso mandato di acquisto il Primaticcio, impegnato a Fontainebleau dal 1532. Il pittore riportò in Francia trecentotré casse contenenti centoventicinque statue, innumerevoli torsi e busti, oltre a calchi dei più celebri monumenti romani dai quali realizzare copie in gesso o in fusione. Le collezioni del re, comprensive di gioielli, tappezzerie, opere di oreficeria, avori ecc., erano collocate nel castello di Fontainebleau.

Sempre al di là delle Alpi, nel cuore d'Europa, dilagava il nuovo gusto del collezionismo rinascimentale. Comprendeva soprattutto dipinti di artisti dei Paesi Bassi la raccolta formata all'inizio del XVI secolo da Margherita d'Austria, animatrice di una corte raffinata che contribuiva attivamente allo sviluppo della musica, delle arti figurative e della letteratura. Carlo V, pur nominando Tiziano pittore palatino e ammirandone il talento al punto da affidargli in esclusiva la sua immagine e quella dei suoi familiari, restò invece sempre più un politico che un un uomo di cultura, mecenate quel tanto che si riteneva indispensabile a una personalità di tal rilievo. Fu soprattutto a Monaco che il collezionismo si impose con vigore, grazie alla passione dei primi duchi di Baviera, e a Guglielmo IV, che riunì un gabinetto di oggetti rari e curiosi e commissionò dipinti ai migliori maestri del tempo, tra i quali Altdorfer. L'opera fu portata avanti dal suo successore Alberto V. Il catalogo delle raccolte di quest'ultimo, sul quale influì profondamente il contatto con la cultura italiana, redatto nel 1598, comprenderà tremilaquattrocentosette voci, tra dipinti, disegni, incisioni, statue antiche, vasi, gioielli, avori, monete, armi ecc. Tra il 1586 e il 1600, Alberto fece costruire, su disegno di Friedrich Sustris, una grande galleria riccamente decorata da affreschi, incorniciature e stucchi ove conservare convenientemene le sue raccolte.

Come è più che noto, saranno la quadreria, il tesoro, la collezione di meraviglie naturali, l'armeria e il museo storico a costituire le tipologie ricorrenti delle collezioni del XVI e del XVII secolo. Tutte queste categorie si ritrovano ampiamente illustrate nelle raccolte riunite dall'arciduca d'Austria, Ferdinando del Tirolo, figlio dell'imperatore asburgico Ferdinando I. Fino al 1806, anno in cui vennero trasferite a Vienna, le collezioni erano conservate nel castello di Ambras, vicino a Innsbruck, perfetto esemplare del manierismo nordico. Il museo di storia era composto da ritratti di personaggi illustri, in gran parte fatti eseguire espressamente dall'arciduca Ferdinando, sul modello del museo gioviano di Como, fortunato archetipo presto diffuso in tutt'Europa attraverso i cataloghi a stampa. A questo complesso famoso assegnò la sua penetrante attenzione di studio Julius von Schlosser, tanto da dare fondazione, con il suo libro dedicato alle *Raccolte d'arte e di meraviglie dell'ultimo rinascimento* (*Die Kunst-und Wunderkammern der Spätrenaissance*, 1908), al moderno metodo di recupero delle dinamiche inventariali e storiche del collezionismo.

Contrariamente a Carlo V, l'arciduca d'Austria e re di Ungheria e Boemia, Rodolfo II, non nutriva veri interessi politici, come dimostra il suo declino di governante culminato nella presa del potere da parte del fratello Mattia II, avvenuta nel 1612. Fu invece un vero principe mecenate, un malinconico cultore delle arti e delle scienze alle quali si dedicava con passione, riunendo intorno a sé, nella residenza imperiale di Praga, il castello di Hradčany, pittori, letterati e scienziati, che accorrevano a corte da ogni parte d'Europa.

Protettore degli astronomi Tycho Brahe e Keplero, con l'aiuto dei quali interrogava ansiosamente le stelle, Rodolfo possedeva una straordinaria Wunderkammer, comprendente rarità

naturali, oggetti e sostanze magiche, mostri e bizzarrie varie. Se Arcimboldo, regista delle feste di corte, creò per Rodolfo le sue celebri teste composte, dando forma all'idea di un'unità essenziale che collega l'uomo all'universo secondo la convinzione dell'imperatore, sarà Dürer l'artista più ammirato di Rodolfo, che aggiunse alla sua collezione comprendente opere di Tiziano e Bruegel, pagandola un prezzo altissimo, la *Madonna del Rosario* eseguita dal pittore per la chiesa veneziana di San Bartolomeo. L'imperatore fece trasportare a braccia il fragilissimo dipinto fino a Praga allo scopo di garantirne in tal modo l'incolumità. Penseranno la Guerra dei trent'anni e l'avidità delle maggiori potenze europee a disperdere i tesori di Rodolfo, che andranno ben presto ad arricchire le raccolte di Monaco, Dresda e Stoccolma.

Ma il teatro più vero di questo fenomeno gigantesco rappresentato dal collezionismo di potere o privato resta sempre la città di Roma. O meglio, quella sensazionale sovrapposizione e sedimentazione di rovine e di storia, che vedeva ormai avvicinarsi, dopo la lunga crisi medioevale, una sua rinnovata fortuna. Sono famose le descrizioni che gli inventari hanno portato fino ai nostri occhi della collezione di Paolo II, il papa veneziano, che ai bronzi, ai mosaici, ai cammei e alle icone univa anche le medaglie del Pisanello che egli stesso aveva fatto sue mentre ancora l'artista giaceva sul suo letto di morte. La fama del nobile Barbo, costruttore anche di Palazzo Venezia, sede dei suoi averi, finì per apparire perfino sospettabile. Il Platina stesso, bibliotecario del successore Sisto IV, tramandava come la morte di Paolo II fosse dovuta addirittura ad un'apoplessìa causata dal peso delle pietre preziose incastonate nella sua tiara. La profonda sensualità di Paolo II nei confronti dell'antico e del prezioso finì per colmare Palazzo Venezia di un vero museo di opere così classiche che bizantine. Gli inventari descrivono 47 bronzi, 25 mosaici, 400 cammei oltre alle icone e ai dipinti, e molto lascia credere che davvero la sua rimarchevole intenzione di completare le serie degli oggetti, anziché collezionare singolarmente i pezzi, sia di fatto il segnale più conscio d'una moderna volontà di costruzione storica. Tutto il suo tesoro passò al successore Sisto IV, un della Rovere, per essere subito messo in liquidazione a risarcimento dei bilanci pontifici, ed acquistato dal cardinal Giuliano de' Medici, futuro papa con il nome di Clemente VII e spedito a Firenze. Le decisioni di Sisto IV scoprirono un papa poco interessato alla letterale smania che il suo predecessore affettava, insieme a tanti signori e governanti delle corti italiane ed europee. Ma egli fu tuttavia assai impegnato nella gestione del patrimonio vaticano dal quale ricavare anche benefici economici e grande nominanza.

Di Sisto IV, eternato da Melozzo nell'affresco del Platina, si deve sottolineare piuttosto la visione dell'umanista organizzatore di potere culturale, il quale, perfino nella predilezione accordata alla grazia esemplare del pittore forlivese, segnala la volontà di accedere al neoplatonismo cattolico con una divisa di formale dignità e di grande decoro: virtù rievocate da Marsilio Ficino e tali da costituire, in quanto durevole forma figurativa, il prestigio di una rinnovata politica vaticana e forza di governo, o almeno di contrattazione, da destinare ai nuovi rapporti con l'Europa. Questo è il significato dell'apertura al pubblico del primo museo pubblico del mondo, il Museo Capitolino (1471), atto di volontà politica piuttosto che effettiva decisione museografica o addirittura sociale. Sisto IV donò al senato della città di Roma anche quattro famosi bronzi antichi, tra i quali lo *Spinario* e la stessa *Lupa* etrusca alla quale – come è noto – vennero più tardi aggiunte le figure dei gemelli Romolo e Remo per elevare il bronzo a memoria simbolica della fondazione della città eterna.

I passi principali di questa storia dell'attitudine italiana e romana al collezionare fanno ormai parte dell'opinione media o corrente, e sono di fatto entrati nella storia dell'arte. Non è ignoto a nessuno, per esempio, che proprio a Sisto IV toccò di promulgare una bolla che vietava l'extraregnazione dei manufatti antichi e di pregio: ma non è ignoto neppure che questa misura rimase sulla carta, visto il procedere sempre più fitto di ricerche, mercati, e abusi generati a ridosso della moda del collezionismo nei primi anni del secolo imminente, il Cinquecento. Allo scopo di riaffermare una continuità effettiva tra la grandezza d'un passato del quale i nuovi studi – compiuti con metodi positivi – continuavano a precisare la straordinaria fisionomia, la grande nobiltà ecclesiastica e secolare accumulava con sempre crescente impegno rilievi e statue, vasi e monete, cammei e codici. La chiesa soprattutto, vera erede del Sacro Romano Impero, inizia molto presto a predisporre le difese opportune da opporre ai difficili anni che verranno delle lotte alle eresie e del confronto con la Riforma. In questo senso, l'impegno trascendeva dunque il mero interesse di cultura, rivelando insomma di appartenere piuttosto ad un profondo processo di ridefinizione della propria identità e della propria immagine. Una vera propulsione di consistente filologia e di un'euristica molto impe-

gnata nei terreni della chiesa delle origini, delle prime comunità cristiane, dell'agiografia e della storia dei santi, avrà luogo di fronte alle necessità espresse di erigere una difesa contro la denigrazione delle Centurie di Magdeburgo. E sarà questo il segnale per un nuovo collezionismo, carico oltre tutto di valori culturali e storici diversi dal collezionismo dell'antico e del classico.

Salito al soglio Giuliano della Rovere – un altro protagonista, appunto, dell'affresco del Platina – con il nome di Giulio II, il Rinascimento accede alla sua maggior pienezza, grazie ai lavori del grande tempio di San Pietro, alla volta sistina di Michelangelo, alle Stanze di Raffaello e infine, non ultimi, ai capolavori degli "Antichi" sistemati nel giardino compreso tra il Belvedere e i nuovi corpi di fabbrica. Esposti in quel luogo famoso erano il celebre *Apollo*, l'*Ercole*, l'*Arianna addormentata*, il *Nilo* e il *Tevere*. Nelle collezioni vaticane, dal gennaio del 1506, era entrato anche il monumento più celebre dell'antichità, il *Laocoonte*, già descritto da Plinio il Vecchio e rinvenuto sotto la Domus Aurea di Nerone qualche tempo avanti. A ragione il papa guerriero, che in quell'anno stesso riunificava lo Stato della Chiesa romana togliendo Bologna ai Bentivoglio, poteva credere al favoleggiato ritorno dell'età dell'oro. L'elenco dei collezionisti romani di antichità, redatto da Francesco Albertini nel suo *Opusculum de mirabilibus novae et veteris Urbis Romae*, alla data del 1509, veniva ben presto superato.

È impossibile riassumere qui, nell'occasione di una così sommaria lettura, lo scenario dettagliato d'una intera città messa in movimento e pressoché a soqquadro, di giorno e soprattutto nel cuore della notte, da muratori e da vignaioli, da tombaroli e insomma da scavatori d'ogni genere. Esistevano di fatto, e quasi di diritto, aree della città eterna entro il cui perimetro le grandi famiglie, i potentati nobiliari romani si suddividevano la facoltà di aprire scavi e di dissolvere costruzioni, nobili rovine, enormi frammenti della storia e dell'arte. Questa era stata la sorte dei rivestimenti delle terme di Caracalla e di quelle di Diocleziano, come lo sarà di altre costruzioni destinate a far luogo a nuove piazze e presto ad altri edifici. La *Ruinarum Urbis Romae Descriptio* del Poggio non ebbe la fortuna di ospitare illustrazioni; ma più tardi la serie dei meravigliosi disegni di Martin van Heemskerck, una specie di minuziosissima ricognizione condotta nel 1532 dall'occhio nordico entro le corti e tra le rovine di Roma, ha consentito a P.G. Hübner, uno studioso tedesco, di redigere nei primi anni del nostro secolo una specie di

miracoloso inventario delle proprietà delle personali collezioni dei principi della chiesa. La mano di Heemskerck grava già di un corroso giudizio manieristico, quasi d'un acromegalismo formale, il volto in dissoluzione della civiltà romana e del classicismo ferocemente insidiato e distrutto. Ma è certo che la forma urbis che emerge da questo sensazionale inventario visivo si offre oggi ancora, sotto i nostri stessi occhi, ad un favoloso appetito di rapina: ad un'esistenza non più naturale, ma quasi esclusivamente simbolica. È un primo saggio di quanto avverrà due secoli più tardi nell'analisi e nella sovversione mentale di G.B. Piranesi.

L'età di Leone X registra insieme il trionfo e la definizione istituzionale del collezionismo, ed anticipa insieme la sua futura dimensione pubblica. Se infatti l'intellettuale dell'umanesimo aveva assistito da par suo, e con filosofica distanza, alle tesaurizzazioni verso le quali – al contrario – andavano quasi sensualmente indirizzandosi le tendenze dei suoi signori e dei grandi mecenati dell'officina culturale ed artistica, sarà a ridosso del Sacco di Roma, nel 1527, che la situazione apparirà progressivamente mutata. Ciò non avverrà all'improvviso e tuttavia nel corso del primo trentennio del secolo con il mutamento dell'opinione ideologica ed intellettuale non sarà difficile avvertire un più motivato crescere dell'organizzazione collezionistica, un'attenzione competitiva nella ricerca dei luoghi di scavo: e insomma una spiccata maturazione di tutto ciò che può chiamarsi interesse antiquario ed antichistico, proiettato sull'orizzonte d'un potere capitalistico e insieme intellettuale che a molti sembrava ancora sconfinato, inarrestabile.

È dentro questa misura che assume oggi il peso necessario la *Lettera* che Raffaello, con l'appoggio esecutivo e letterario di Baldasar Castiglione, rimette all'attenzione di Leone X. Come ha precisato il recente analizzatore ed editore del testo, Francesco P. Di Teodoro (1994), l'evento ha luogo quasi certamente nell'anno 1519; e tra tutti i documenti personali e passionali, tra le pagine delle cronache ansiose o gratificanti che, da Mantova a Ferrara, da Milano a Firenze e a Roma stessa, segnano l'avventura interiore ma anche l'esterno affanno, dei tesori accumulati e degli stipi ricolmi, dei ceppi collezionistici, degli scavi, delle serie acquisite, dei frammenti sognati, la *Lettera* di Raffaello e del suo straordinario amico scrittore è da collocarsi al culmine d'una grande, inedita intelligenza istituzionale, oltre che individuale; così da rannodare sul vertice d'una concezione mai provata, ma decisamente moderna della tutela storica, le

spinte disperse, le attitudini divaricate e svianti, la confusa ricerca del tesoro impossibile e, per converso, del possibile sogno della storia. Grazie a queste pagine oggi esemplarmente ricomposte, ci sembra che il "semioforo" individuato da Pomian venga ricondotto dall'astrattezza dimentica del preziosissimo "inutile" alla concreta figura, alla fisica certezza del procedere della conoscenza storica. La forma del tempo, quella stessa che ormai da sotto la terra s'è elevata e spesso ricongiunta su mura e dentro stanze e palazzi, o chiese, viene riordinata nella proposta filologica della città e infine della grande forma urbis. Questa infatti, pur disaggregata in "ossa et cineres", non s'è ancora dissolta, ma proprio grazie alla storia può ritornare dinanzi alla nostra studiosa ammirazione. Così come, non bisogna dimenticarlo, può perpetuarsi nell'avventura di un eterno ritorno che ha luogo entro i margini sconfinatamente vasti d'un antico e nuovo potere, quello della bellezza della storia.

La conclusione della terrena vicenda di Raffaello, seguita poco dopo dalla morte improvvisa di Leone X, sembra dichiarare davvero l'avvenuta fine dell'umanesimo: o almeno il suo lento arretramento entro un'elegia, un ricordo, di cui si faranno nuovamente interpreti nel secolo XIX le pagine di Jacob Burckhardt. Anche per l'incerta storia del collezionismo – che, come vedremo, seguita a correre comunque la sua sfrenata avventura – qui viene segnato un discrimine appena, ma posto sulla via di una progressiva tendenza alla ricerca e alla raccolta come organizzazione del creato: quasi che nel microcosmo (e lo sarà più esplicitamente tra naturalia ed artificialia, dopo decenni ancora), sia possibile ormai intravedere la genesi e l'intricata struttura del macrocosmo. Una sorta di sfera di cristallo nella quale indagare e riconoscere un destino di vita. Non si spegne, peraltro, la forma istituzionale accesa da Raffaello e descritta dal Castiglione nel 1519. Ancorché non abbastanza nota ai suoi giorni e travolta addirittura dai tempi, destinata a riemergere nel Settecento e compiutamente oggi soltanto, la *Lettera* rappresenta un segno incisivo, ineludibile nella vicenda stessa di questo desiderio ansioso e implacabile che, nella sensualità del privato come nella severità del pubblico, si chiamava allora e si chiama ancor oggi collezionismo.

Forse, occorre attendere che il nuovo potere non più papale soltanto, ma statale e dunque vaticano – e cioè dopo il concilio tridentino e l'inizio dell'operatività reattiva della Controriforma – avverta come la strategia della bellezza e della sua stessa imponderabile, eterna storia, non è più rintracciabile solo in un interiore, segreto itinerario della mente: ma anche in una possibile, alta politica della cultura. Non è per caso che, quasi simultaneamente al potere vaticano, poco oltre la metà del secolo XVI, farà riscontro in Firenze l'opera della moderna signoria dei Medici; provinciale, forse, in un mondo ormai sconfinato e però rinnovata e consolidata da artefici politici della cultura, come il Vasari. Anch'essa sarà tesa a recuperare la storia della signoria e quella dello stato, della piccola patria, entro la forma delle arti, che si avvia a divenire coscienza storica. L'intero ordito della tutela artistica degli antichi stati italiani si dipana ormai lentamente, ma con fondata certezza, sul filo dell'intelligenza della storia, piuttosto che delle sue contraddizioni. Si tratta di seguirla con attenzione tenendosi allo stesso filo che giungerà a legare l'opera di Quatremère de Quincy e di Luigi Lanzi, sul finire del XVIII secolo, alla mano di Pio VII Chiaramonti che scrive la sua "lettera" nel 1802, quasi come una risposta dovuta a Raffaello. Fino a nutrire anche lo stato di diritto attuale, prima nella visione centralistica di Giolitti (1909), poi nella nostra stessa attualità, una volta di più sospesa – come oggi ancora accade – tra liberismo di mercato e proiezione di storica identità. E anche questo è un modo per far sì che un'indagine accurata e partecipe del collezionismo italiano dei grandi secoli, dentro ed accanto la problematica pulsione farnesiana, possa configurarsi anche per questo aspetto come un'utile meditazione sulla politica delle arti.

Anche in termini statistici, il sacco che le truppe di Freundsberg – almeno 30 mila mercenari e razziatori – diedero alla città di Roma, appare di così vaste proporzioni da mettere in seria crisi non solo la condizione sociale e politica della capitale, ma anche quel primato culturale ed artistico che l'aveva illuminata prima della morte di Leone X. Oltre diecimila furono le case e i palazzi distrutti; decine di migliaia i morti, innumerevoli i patrimoni venduti o scambiati, e infine violati o brutalmente dispersi. Le stesse favolose collezioni di Clemente VII Medici, già a Villa Madama, subirono la medesima sorte. Per molti mesi, un esercito di luterani affamati e senza paga sfogò sulla ricchezza antica e recente la sua ira. Anche se è saggio non riservare un orizzonte millenaristico a questo evento, e vedervi una sorta di morte del mondo cattolico, è certo che sul tramonto della civiltà italiana esso incide un segno duramente premonitore. Ed è altrettanto sicuro che la ferita delle distruzioni apportate al corpo fisico della città eterna fu profonda e non più risarcibile. In questo panorama, i quindici anni a venire, contraddistinti

dal pontificato di Alessandro Farnese, salito al soglio nel 1534 col nome di Paolo III, il primo romano a sedere nell'età moderna sulla cattedra che era stata di Pietro, aprono uno scenario ammirevole per sicurezza di condotta politica e fermezza di riorganizzazione morale. Le grandi famiglie romane disperdevano le loro origini, talora, tra le *gentes* dell'antica città di Romolo. I loro palazzi, fossero quelli dei Massimo, dei Colonna, degli Orsini, dei Capodiferro, dei Mattei o dei Caetani, erano abitazioni per lo più ancora calate in una accatastata architettura gotica, urbanisticamente confusa e cadente. "Quel ruolo che nel corso del secolo XV era toccato ai Medici, ai Gonzaga, ai Montefeltro, insomma alla varie casate che signoreggiavano sulle diverse città italiane: il ruolo di Corte accentratrice e normatrice dell'arte, della moda, della letteratura e delle ricerche umanistiche e che a Roma non era mai stato privilegio d'una sola famiglia, ma, secondo un percorso vario e saltuario, della Corte Papale, era ora assunto dai Farnese e condotto ad una compiutezza che assommava a superava tutti gli illustri esempi del passato". Così scriveva anni addietro (1959) Federico Zeri, cui credo si debba la più acuta e documentata revisione critica e storica di un'età intera, quella appunto farnesiana e della *Spätrenaissance* romana, insieme ad una definizione di status politico e di indirizzo culturale – dei Farnese e del cardinal Alessandro soprattutto – che anche al collezionismo, inteso come dinamica dell'azione artistica sospesa tra i due poli dialettici della tesaurizzazione e della ricerca estetica, può agevolare una miglior comprensione. E ciò anche se gli indirizzi specifici del collezionismo, rispetto alla pulsione di conoscenza dell'età umanistica, prima, e al protagonismo rinascimentale dopo, si affollano in una sovrapposta quantità di esiti e di affetti, di volontà ordinatrici ormai tassonomiche e di individue febbrili delibazioni. Basta rileggere per un attimo la pagina di Zeri dedicata alla nozione di rifondazione neofeudale, quale si esprime dal palazzo di Caprarola e dalle decorazioni nuovamente gotiche degli Zuccari, per meglio addentrarsi anche nell'oscurità – "gotica", appunto – di ricercatezze singolari, di esasperate artisticità, di scintillii e improvvise lame di luce nella penombra: avvertimenti tutti di quel consolidamento dello stato che, prima e diversamente da ciò che la chiesa *semper reformanda* stava avviando, era stato necessario erigere e tutelare nel senso d'una nuova, immobile struttura che soprattutto fosse capace di prevenire e di difendere: "Tutto […] si riallaccia, insomma, e non casualmente, alla resurrezione di modi, usanze e ideali d'altri tempi; resurrezione che non avviene sotto il segno di distillazioni letterarie e di elucubrazioni romantiche; è resurrezione viva e cosciente, pienamente padrona di se stessa e il cui più essenziale significato sembra esser simbolizzato dal cortile del Palazzo (di Caprarola) dove il sistema a pianta centrale vagheggiato dal Rinascimento risulta imprigionato dall'enorme pentagono, cinto di fossati e ponti levatoi, arroccato sulla rupe come una gigantesca meridiana, come un imperituro gnomone posto a segnare il giorno senza fine d'una società incorruttibile ed eterna nel suo ordinamento: quasi che questo fosse lo specchio esatto di quella Società ultraterrena il cui rappresentante in terra era nello stesso tempo il vertice sommo della sua struttura". Anche lo stesso Paolo III, eletto cardinale a venticinque anni, non aveva tardato a rimettere in evidenza un suo progressivo ruolo di dilettante di rango. Il primo luogo di esercizio furono le fortificazioni erette secoli addietro a San Lorenzo fuori le Mura, una catasta di mattoni, pietre e brani erratici sensazionali, alzata a far barriera alle invasioni saracene. Scopo del consenso chiesto ed ottenuto presso Adriano VI, era stato quello di ricavarne materiale da costruzione per il palazzo della famiglia che, sotto la guida di Antonio da Sangallo e di Michelangelo, stava crescendo, elegante e libero, in Campo dei Fiori: un palazzo degno di essere paragonato appunto alle case delle grandi famiglie della progettualità quattrocentesca. Fu questo l'inizio del museo farnesiano, accresciuto poi di colpo, in una sola notte, della razzia condotta con ben 700 carri trainati da buoi. Le distruzioni, come sembra, furono degne del Sacco, cadde il tempio del Sole nei giardini dei Colonna, sul Quirinale. Furono minutamente frammentati il tempio di Nettuno e il portico detto degli Argonauti in piazza di Pietra, e lo stesso Foro Traiano. D'altronde, anche sotto il profilo d'un riordinamento urbanistico, questo non fu che l'inizio. Due anni dopo la sua elezione al soglio, Paolo III dava corpo in tre settimane soltanto ad una gigantesca liberazione di spazi allo scopo di preparare un'accoglienza adeguata a Carlo V. Il recupero di templi e di chiese comprese tra il Colosseo e Palazzo Venezia fu tale da prefigurare l'operazione di sventramento del XX secolo, più nota come via dell'Impero. Una così spaventevole azione di fisica demolizione e di rastrellamento di materiali di antichità e di storia sembra quasi segnare la nascita di tempi nuovi, di costumi ormai diversi. Anche il collezionismo par definitivamente uscito dall'ambito neoplatonico, della sublime fantasia antichista ed evocatrice della bellezza, del confronto educativo dell'oggi con

le opere e i giorni d'un passato inesauribile, sospeso nell'inalterabile qualità della grazia degli antichi greci e romani, gentili o cristiani: di un passato dove nulla fisicamente accade, e nel seno immenso del quale, però, tutto ha il suo corso.

Nel 1550, Ulisse Aldrovandi elenca un centinaio di collezioni private esistenti in Roma: tutte minori rispetto alle collezioni farnesiane e medicee, oppure a quella di Ippolito d'Este a Tivoli. Sembra una specie di inventario di successione, mentre l'età d'oro scompare sull'orizzonte: e sul presente si addensa la pesante norma della ragion di stato. Non si può tuttavia trascurare quella lenta, ammirevole crescita di un nuovo collezionismo generato attorno alle necessità storiche apprestate dall'imponente opera del cardinal Baronio, cui abbiamo già fatto breve riferimento, onde portare il beneficio della riconosciuta verità, l'illuminazione della ricerca e il "disinganno" della constatazione ben dentro i tempi originari, sulle fondazioni stesse della chiesa cattolica e romana. La potenza collezionistica dei Farnese, tramandata nel grande nome del cardinal Alessandro (1520-1589), e degli altri – il fratello Ranuccio (1530-1565), il segretario Fulvio Orsini, lo stesso Pier Luigi – raggiunge il nuovo secolo con la predilezione accordata dal cardinal Odoardo (1573-1626) ad Annibale Carracci, autore degli affreschi con gli *Amori degli Dei* in Palazzo Farnese, e fondatore primo di quella nuova età che sarà detta barocca. Proprio sulla volta farnesiana, il pennello di un Annibale, ormai uscito dal "colorire lombardo" e dal "lume naturale" della giovinezza bolognese, affronta l'elegia nostalgica e tuttavia percorsa da una umanistica allegria carnale, del ritorno dell'età dell'oro e del suo vivo pensiero dedicato all'antico.

L'episodio narrativo che meglio descrive il nuovo o solo diverso modello intellettuale del collezionismo dell'età farnesiana, sta tutto nella penna di Paolo Giovio, vescovo di Nocera (1483-1552), fondatore a Borgo Vico di Como del suo "iucundissimo museo" tra il 1537 ed il 1543. Era la prima volta che di un Museo si trattava come d'un luogo accertato e costruito. Nel 1532 Benedetto Giovio aveva descritto la sequenza di stanze d'una casa come si trattasse appunto d'un "museo". E addirittura nel 1523 era stato Mario Equicola a chiedere a Paolo in persona un ritratto da collocare nel suo museo. Non è escluso che a quelle date, come ancora più tardi (1591) dirà perentoriamente il Lomazzo, si seguitasse ad affermare che "I luoghi ove studiamo si dicono anch'essi Musei". Ed è evidente la sovrapposizione tra l'antico studiolo umanistico e una nuova dimensione che si è venuta ormai profilando. Del resto, di queste sovrapposte frange di significato che intrecciano "studio", "raccolta", "museo", è folta la documentazione (Liebenwein 1977); e l'olandese F. Schott individua proprio in Palazzo Farnese a Roma e nelle sue raccolte quel museo che aveva preso il luogo del precedente "studio" (1600).

È possibile che Paolo Giovio, nel progetto della sua costruzione lariana, posta sotto il segno del mecenatismo del cardinal Alessandro e di Pier Luigi Farnese, individuasse anche una più moderna forma museografica. È certo che in lui affioravano insieme i caratteri dell'umanista e antichista, e le stigmate nuove dell'ordinatore e classificatore della natura. Il suo Tempio della Fama, diviso tra filosofi, letterati, artisti, uomini d'arme ecc., condivideva lo spazio con una raccolta di oggetti rari e di *mirabilia*, inventariata a fine secolo, che offriva tuttavia, come è possibile, un aspetto più ordinatorio che non fantastico. L'impresa aveva del gigantesco, o almeno del temibile; e già nel 1550, Paolo stesso, scrivendo a Rodolfo Pio da Carpi con molta confidenza, avvertiva di come in lui, per carenza di fondi, si venisse "mitigando la frega del capriccio [...] di fare le cose grandi e belle". E precisava ancora, con qualche disillusa stanchezza: "lenisco e trattengo, con fare una graduata peschiera, una gioconda e armonica uccellaia et una stufa che serva a una piccola biblioteca [...] Le quali opere sono proporzionate ad una borsa vizza e a un cervello istraccabile in questo studio di edificare".

Questo museo della fama, che è insieme una grande macchina dimostrativa della gloria, ottenne tuttavia successi e imitazioni. Ne furono autori Cosimo de' Medici, Ferdinando arciduca d'Austria e Ippolita Gonzaga, quando ordinarono ai loro pittori di recarsi sulle rive del lago di Como per copiare i ritratti ivi raccolti. Altrettanto farà nel 1610 il cardinal Federico Borromeo. La determinazione tipologica dei genii, l'ordito enumerativo e la facile pedagogia dei caratteri, stanno – crediamo – dalla parte di quella tensione conoscitiva d'ordine scientifico ma insieme anche morale che attraversa tutta la scienza della Controriforma e che investe, oltre alle arti più riconoscibilmente liberali, anche aspetti e atteggiamenti della condizione meccanica e tecnica. Si apre insomma anche in altri luoghi, come ad esempio tra Cipriano Piccolpasso e i segreti dell'arte ceramica, e le pagine assolutamente moderne di Bernardino Baldi a interpretazione dell'architettura e della città, uno spazio che supera l'ordito dello "studio" delle cose artificiali o rare e che entra con grande finezza, qualora sia ancora documentabile, nello spazio di os-

servazione ormai consentito tra la sperimentazione di Bacone e quella sfortunata di Galileo.

Si deve una volta di più a Paola Barocchi (1971) la ripubblicazione della pagina dell'autobiografia vasariana che rende atto a Paolo Giovio da un lato, e dall'altro, mediatamente, al cardinal Alessandro Farnese, dell'importanza dei loro propositi culturali e dell'azione sviluppata: e proprio in direzione di un'organizzata struttura del dettato biografico letterario, capace di assumere a modello l'idea esposta nel museo comense. Ma vale la pena di ascoltare la voce stessa di Giorgio Vasari, che apre lo scenario nell'anno 1546: "In questo tempo, andando io spesso la sera, finita la giornata, a veder cenare il detto illustrissimo cardinal Farnese, dove erano sempre a trattenerlo con bellissimi et onorati ragionamenti il Molza, Anibal Caro, messer Gandolfo, messer Claudio Tolomei, messer Romolo Amasseo, monsignor Giovio et altri molti letterati e galant'uomini, de' quali sempre è piena la corte di quel signore, si venne a ragionare, una sera fra l'altre, del Museo del Giovio e de' ritratti degli uomini illustri che in quello ha posti con ordine et inscrizioni bellissime; e passando d'una cosa in altra, come si fa ragionando, disse Monsignor Giovio, avere avuto sempre gran voglia, et averla ancora, d'aggiugnere al Museo et al suo libro degli Elogi un trattato, nel quale si ragionasse degl'uomini illustri nell'arte del disegno, stati da Cimabue insino a tempi nostri. Dintorno a che allargandosi, mostrò certo aver gran cognizione e giudizio nelle cose delle nostre arti. Ma è ben vero che, bastandogli fare gran fascio, non la guardava così in sottile; e spesso, favellando di detti artefici, i scambiava i nomi, i cognomi, le patrie, l'opere, o non dicea le cose come stavano appunto, ma così alla grossa.

Finito che ebbe il Giovio quel suo discorso, voltatosi a me, disse il Cardinale: 'Che ne dite voi, Giorgio? Non sarà questa una bell'opera e fatica?'. 'Bella – rispos'io – monsignor illustrissimo, se il Giovio sarà aiutato da chichessia dell'arte a mettere le cose a' luoghi loro, et a dirle come stanno veramente. Parlo così, percioché, se bene è stato questo suo discorso maraviglioso, ha scambiato e detto molte cose una per l'altra'. 'Potrete dunque, soggiunse il Cardinale pregato dal Giovio, dal Caro, dal Tolomei e dagl'altri, dargli un sunto voi, et una ordinata notizia di tutti i detti artefici e dell'opere loro secondo l'ordine de' tempi; e così aranno anco da voi questo benefizio le vostre arti'". E riprende il Vasari: "Misi insieme tutto quel che intorno a ciò mi parve a proposito e lo portai al Giovio; il quale, poi che molto ebbe lodata quella fatica, mi disse: 'Giorgio mio, voglio che prendiate voi questa fatica di distendere il tutto in quel modo che ottimamente veggio saprete fare; perciochè a me non dà il cuore, non conoscendo le maniere, né sapendo molti particolari che potrete sapere voi: sanza che, quando pure io facessi, farei il più più un trattatetto simile a quello di Plinio'". Il collezionismo ha lentamente maturato nel suo interno un'idea più strutturata e didattica, classificata e ordinata, adatta ormai per il museo: e dal museo, o quanto meno dal suo presentimento, ora scaturisce agevole la macchina letteraria della gloria, ornata dei suoi preamboli simbolici e morali e della proiezione biografica, come in un ritratto. Il cardinal Alessandro Farnese siede quella sera al centro di questa regolata intelligenza del mondo e mi sembra che anche in questo episodio s'illumini un contributo fondamentale che ci viene consegnato dalla sua moderna azione di politica della cultura e dell'arte.

Atlante genealogico della famiglia Farnese

Letizia Arcangeli

Le prime storie farnesiane[1], e i Fasti farnesiani, vere e proprie storie iconografiche affrescate nei palazzi di Roma e di Caprarola, elaborate quasi simultaneamente tra 1552 e 1562, raccontano una leggenda familiare imperniata su una pretesa tradizione, sostanzialmente accolta nelle ricostruzioni successive, di virtù politiche e militari poste al servizio della parte guelfa, della Chiesa e di Firenze; utile scelta, da parte di una famiglia che aveva appena riconquistato due feudi pontifici, Parma e Piacenza, con l'aiuto della Spagna e a dispetto del papa.

Scarso peso vi trova invece il tema delle origini (tedesche secondo alcuni, romane o toscane secondo altri): il cognome viene fatto derivare da un luogo, Farnese, ai confini tra Siena e il Patrimonio di San Pietro in Tuscia, ritenuto il luogo di origine della famiglia; a Caprarola alludono forse a questo tema gli affreschi su Ercole e il lago di Vico, che rimandano alla terra d'origine, e le raffigurazioni di lontani antenati in veste di romani[2]. Le genealogie ottocentesche risalgono sino all'XI secolo, ma i primi documenti che vengono collegati ai Farnese sono della metà del XII secolo. Tra 1154, anno del riconoscimento pontificio dell'autonomia comunale di Orvieto, e 1250, una mezza dozzina di consoli, podestà o capitani sono stati attribuiti, sia pure con cautela, a questo gruppo familiare[3], a cui peraltro sembra si debbano ricondurre numerosi testimoni o *fideles* dei conti Aldobrandeschi (nel cui vasto contado erano inclusi Farnese e Ischia), che compaiono negli atti con cui i conti riconobbero in vari momenti del XIII secolo l'autorità del comune di Orvieto: da un Ranuccio di Pepo di Toscanella (1203) a un Pepo di Ranieri (1216) a un Nicola di Ranieri di Pepo de Iscla (1251). Un Ranuccio signore di Ischia fu nominato capitano della "taglia" (milizia) dei guelfi toscani, e morì in un'imboscata tesagli dai ghibellini (1288)[4].

Anche se la scarsità dei documenti non permette di stabilire genealogie sicure, essi appaiono già alla fine del XIII secolo come un clan di *domicelli Tuscanienses* la cui storia appare strettamente legata a quella del comune di Orvieto, delle sue lotte di fazione (i Farnese appartenevano al partito guelfo guidato dai Monaldeschi), alla sua espansione nel territorio, come pure alle vicende contrastate della costruzione di uno Stato pontificio.

Il XIV secolo si apre con qualche segno di preminenza: un Farnese, Guitto Rainutii Peponis, fu vescovo di Orvieto dal 1302 al 1328 ed ebbe notevole peso politico nelle vicende del comune; probabilmente era suo fratello il Pietro di Ranuccio di Pepone, vincitore di uno scontro coi ghibellini, che nel 1313 ebbe la ca-

rica temporanea di "rector et defensor civitatis" e fu capitano nella guerra combattuta da Orvieto contro Corneto (1320-21). Un Guido di Pepo venne invece incluso dai Rettori del comune, nel 1315, nel gruppo di ghibellini considerati più intransigenti[5].

I "domini de Farneto", con i castelli, le terre, i fedeli e familiari loro, sono i primi ricordati tra i nobili e baroni del contado di Orvieto (1315) che affiancano il comune in una grande rivolta contro il rettore del Patrimonio di San Pietro in Tuscia, nella crisi che si apre con l'inizio del papato avignonese; ben sette capifamiglia del clan figurano nel bando del rettore contro i ribelli. La stirpe di Ranuccio di Pepo de Farneto, "tam legitimi quam bastardi" fu inclusa nella *Declaratio* dei nobili della città e del contado di Orvieto del 1322[6].

Già durante la prima metà del Trecento essi tentarono di impossessarsi di luoghi che solo nel secolo successivo sarebbero diventati stabile patrimonio della famiglia: Castro, Badia al Ponte, Montalto, Corneto, Canino. Nel 1354, al tempo della restaurazione albornoziana, essi risultavano possessori di pochi castelli (Farnese, una parte di Tessenano, Ischia e Cellere) a est del lago di Bolsena, e ne raggiungevano le rive con la concessione, temporanea, di Valentano; il ramo di Ancarano aveva invece Civitella presso Arlena. Ben poco in confronto non solo a famiglie come i Colonna o gli Orsini, presenti in pressoché tutte le province dello Stato pontificio e anche fuori di esso, ma anche rispetto ai prefetti di Vico o agli Anguillara, potenti solo nel Patrimonio[7].

Le piccole condotte

Da questo momento è documentata con una certa continuità l'attività di diversi Farnese agli stipendi dello stesso cardinal Albornoz e poi dei comuni di Siena e di Firenze, che a Pietro di Cola, morto di peste il 19 giugno 1363, poco dopo aver assunto il comando dell'esercito fiorentino nella guerra contro Pisa, dedicò una tomba in Santa Reparata. Questo personaggio, noto per il valore dimostrato combattendo, tra i capi dell'esercito pontificio, presso Bologna contro l'esercito dei Visconti, è ricordato nella Cronica di Matteo Villani come "valente uomo [...] in arme, e saputo e accorto con grande ardire, e leale cavaliere"[8]. Da suo fratello Ranuccio discesero i Farnese di Parma. Nei cinquant'anni di anarchia e di guerre legate prima allo scisma d'Occidente, durante il quale gran parte del Patrimonio di San Pietro passò sotto l'ubbidienza del papa avignonese e fu

percorso dai suoi mercenari bretoni, e poi al ristabilimento dell'autorità pontificia, sembra che i Farnese abbiano di volta in volta ampliato e perduto il loro patrimonio feudale. Nel 1385 Puccio, probabilmente fratello di Pietro di Cola, e i suoi nipoti, tra i seguaci del papa avignonese, controllavano la riva del lago di Capodimonte a Latera, e altri luoghi nel retroterra (Onano, Pian di Diana, Piansano; Valentano, tutta Tessenano): un nucleo territoriale compatto, che si incuneava tra il lago e i più ampi domini degli Orsini di Pitigliano, che si estendevano anche verso Siena, fuori dalla Tuscia pontificia. Nel 1375 essi avevano ottenuto in feudo Latera. Una rivolta scoppiata nel loro castello di Ischia, nel 1395, lasciò un solo superstite.

Nei confusi anni a cavallo del XV secolo, che videro il tentativo di Braccio da Montone di crearsi una signoria nello Stato pontificio, sembra delinearsi, nel 1413-14 una rottura con Orvieto (che è braccesca) e almeno alcuni Farnese, che sono sforzeschi. La loro base nel Patrimonio non è più Orvieto, ma Viterbo. È probabile che una parte almeno dei possessi del 1385 sia stata perduta nei decenni successivi[9]. Da Martino V Pietro ottenne solo la conferma dei feudi goduti dagli antenati; alcuni luoghi menzionati nel 1385 furono oggetto di successive concessioni pontificie.

Il faticoso processo di riaffermazione dell'autorità papale, fondato da un lato sul riconoscimento e la legittimazione dei poteri che si erano costituiti, dall'altro sull'eliminazione di alcune troppo pericolose signorie, significava per una nobiltà di media grandezza e di consolidate tradizioni guerriere come i Farnese possibilità di impiego militare e di ulteriore espansione, che Pietro e suo figlio Ranuccio (indicato nelle genealogie come Ranuccio il Vecchio) seppero cogliere. Entrambi militarono, in posizioni di secondo piano, al soldo pontificio, sia sotto Martino V che sotto Eugenio IV, benché il primo si appoggiasse ai Colonna e il secondo agli Orsini, che lo avevano eletto. Ranuccio fu agli ordini del cardinal Vitelleschi nelle campagne contro Giacomo di Vico (1431-32), cui fu tolta Caprarola, e contro i Colonna, nel 1434, quando venne rasa al suolo Palestrina. Dall'ottobre 1431 al gennaio 1434 risulta infatti assoldato come capitano di genti d'arme, con 100 fanti e 200 lance. Crediti per il soldo arretrato e per prestiti gli consentono di ottenere, specialmente da Eugenio IV, concessioni temporanee, su Marta, su cui poteva vantare diritti anche attraverso la moglie Agnesella Monaldeschi, e su Cassano (1436); ottiene anche la metà di Gradoli, Canino, Ponte della Badia[10], cui i figli aggiungeranno l'altra metà nel 1464, e forse Capodimonte e Musignano, subentrandovi a Orsini e Conti. Ormai controllava l'intera riva occidentale del lago, e con Montalto (1434), che però dopo la morte di Eugenio IV tornò alla Camera Apostolica, giungeva al mare. Molte di queste concessioni, invece, come Valentano e Latera, che nel 1431 gli vennero confermate in vicariato perpetuo, rimasero definitivamente nella famiglia.

Il testamento di Ranuccio (1450) riflette una situazione florida e una chiara coscienza dell'importanza sociale e politica della "magnifica domus de Farnesio": un patrimonio di feudi e vicariati solo parzialmente descritto, cui si aggiungono vaste tenute dotate di bestiame, e il cospicuo deposito di 11.000 fiorini a Firenze, doti versate o accantonate per sei figlie e una sorella, un palazzo a Viterbo – dove un'altra figlia era terziaria nel convento di San Francesco –, case a Montalto e a Castro, una tomba appena costruita nella chiesa dei Francescani nell'Isola Bisentina. Come è usuale nell'aristocrazia militare in questo periodo, in Lombardia non meno che nel Regno di Napoli, i beni vengono divisi tra gli eredi maschi (tre figli, Angelo, Gabriele Francesco e Pier Luigi, che si sposano tutti). Farnese e Latera sono riconosciuti al fratello Meo, da cui ebbe appunto origine questo ramo della famiglia[11]. Ma la divisione tra eredi vincolati all'aiuto e consiglio reciproco è intesa come premessa e non come impedimento alla conservazione e all'accrescimento della casa, che Ranuccio affida alla protezione di Firenze "antique matri et defensitrici domus de Farnesio" e del papa, che era allora Niccolò V, il quale attuò invece una politica di ricupero dei beni alienati, e tra l'altro riscattò Marta (che tornava definitivamente ai Farnese nel 1461) e Montalto, le due più rilevanti nuove acquisizioni di Ranuccio.

Nel 1472 i Farnese preferirono lasciar cadere una proposta di matrimonio trattata dall'ambasciatore mantovano presso il conte di Urbino, con la figlia di Carlo Conzaga, che veniva allora presa in considerazione per Giuliano de' Medici[12]: questa notizia ce li mostra dunque, dopo un secolo di attività militare pressoché continua, perfettamente integrati o integrabili in quel mondo delle corti dell'Italia centrosettentrionale che da essa traeva il suo principale alimento. I discendenti di Ranuccio il Vecchio e di suo fratello Meo continuarono a combattere al soldo del papa e di Firenze ed entrarono anche in rapporto con Venezia: Pier Luigi e i suoi figli Angelo e Bartolomeo; Ranuccio di Gabriele Francesco, al servizio di Venezia almeno dai tempi della guerra di Ferrara, morto a Fornovo (1495); tra i discen-

*1. I Fasti Farnesiani, Caprarola,
sala dei Fasti Farnesiani*

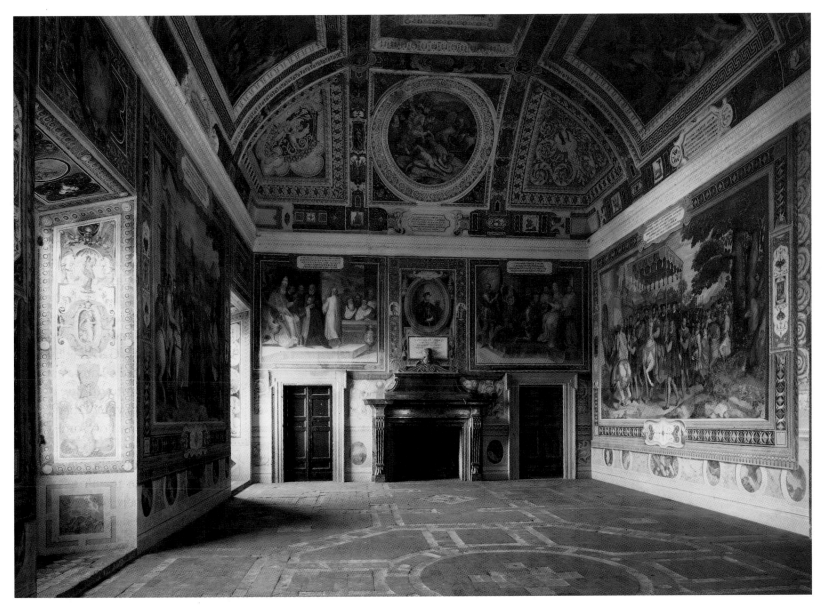

denti di Meo Ferrando di Pierbertoldo, morto nel 1501 all'assedio di Faenza, dove si trovava con Vitellozzo Vitelli e con gli Orsini agli ordini di Cesare Borgia, e suo fratello Galeazzo che, sempre con gli Orsini, rimase al servizio della lega di Cognac anche dopo il Sacco di Roma e l'accordo del papa con gli imperiali[13].

La vera fortuna della famiglia non fu fatta, però, dalla guerra ma dalla Chiesa.

Un "padre di famiglia"[14]

"Uomo ornato di lettere e di apparenza di costumi, e che aveva esercitato il cardinalato con miglior vita che non lo avesse acquistato", secondo la celebre definizione di Francesco Guicciardini nella pagina conclusiva della sua *Storia*[15], o, come aveva scritto nel 1489 Lorenzo il Magnifico nel raccomandarlo al suo ambasciatore a Roma, "di qualità numerose e singolari, dottissimo et uno exemplo di buona et laudabile vita", nonché "di casa Farnese", e quindi ricco di relazioni politiche con il mondo delle corti e delle condotte, figlio secondogenito di Pier Luigi e di Giovannella Caetani (a sua volta figlia di Onorato duca di Sermoneta, di una famiglia della più antica aristocrazia dei baroni romani, che fra XIII e inizi del XV secolo aveva contato un papa e sei cardinali), Alessandro era nato il 2 febbraio 1468. Quindicenne[16], fu avviato alla carriera ecclesiastica, come segretario apostolico. Non era proprio il primo della sua famiglia a intraprendere questa strada, che divergeva dalle ormai consolidate tradizioni militari, che egli continuò a lungo a rimpiangere: l'anno precedente il cugino, Paolo di Gabriele Francesco, aveva ottenuto la carica di abbreviatore apostolico. Segretario apostolico era da tempo lo zio materno, Jacopo Caetani.

Alessandro era entrato presto in relazione con il mondo dei curiali anche grazie agli studi umanistico-antiquari compiuti a Roma, sotto la guida di Pomponio Leto, già animatore di quell'Accademia Romana che di uomini di curia era piena, e che ne aveva espresso clamorosamente gli interessi quando, nel 1468, si era scontrata con Paolo II, reo di aver soppresso alcuni uffici curiali[17].

La carriera ecclesiastica, iniziata in forza delle relazioni della famiglia materna, fu messa a rischio dal comportamento politico della famiglia paterna: mentre i Caetani rimanevano fedeli al papa, il cugino in secondo grado Ranuccio e il fratello Angelo presero le armi con Lorenzo il Magnifico, alleato di Ferrante d'Aragona contro Innocenzo VIII (1485-86). I loro feudi furono perciò occupati da Roberto Sanseverino, e Alessandro a Roma fu tenuto in ostaggio in Castel Sant'Angelo, donde, a quanto si disse, evase il 25 maggio 1486. Certo tra il luglio 1486 e il giugno 1489 egli visse a Firenze, nella cerchia di Lorenzo il Magnifico, in cui gli assicurava buona accoglienza anche il recente matrimonio di una sorella, Gerolama, con Puccio Pucci, esponente di una famiglia molto legata a Lorenzo (1483). A Firenze poté studiare il greco, approfondire la lettura di Lucrezio, già iniziata a Roma con Pomponio Leto, entrando in contatto con Michele Marullo Carcaniola, esponente di spicco del neoepicureismo italiano, e incontrare Marsilio Ficino, Pico della Mirandola, Angelo Poliziano. Anche dopo la pace e il riavvicinamento tra Lorenzo e Innocenzo VIII, sanzionato dal matrimonio tra Maddalena, figlia di Lorenzo, e il nipote del papa, Franceschetto Cybo, non ebbe fretta di reinserirsi nella curia, nella quale formazione culturale e relazioni familiari e politiche potevano facilitargli la strada, ma non gli garantivano una posizione di primo piano. A questo doveva però provvedere la sorella, Giulia "la bella". Il suo ritorno a Roma (1490) ne segue infatti di poco il matrimonio, celebrato alla presenza del cardinal Rodrigo Borgia, nipote di Callisto III, vicecancelliere apostolico, con Orsino Orsini di Bassanello, il figlio di una cugina del cardinale, Adriana del Mila (1489). Grazie alla bella Giulia, "concubina papae", come sarà esplicitamente definita, Alessandro, protonotario apostolico (8 luglio 1491), si trova a essere il quasi cognato di uno dei primi cardinali di Roma, di lì a poco (1492) papa. A meno di un mese dall'elezione Alessandro VI lo nomina, per pochi mesi, tesoriere pontificio; poi, nella seconda promozione, cardinale diacono (1493), e successivamente legato del Patrimonio (1494), vescovo di Corneto e Montefiascone (1499), e infine nel 1502 legato di Ancona; poca cosa, comunque, in confronto a quello che ricevono i Borgia. Con 2000 ducati di rendita nell'autunno del 1500 Alessandro deve esser considerato un cardinale povero: la sua rendita era inferiore ai 4000 ducati che il collegio cardinalizio aveva indicato come minimo indispensabile nel 1471 e nel 1484, e non permetteva certo di figurare degnamente in un collegio che, con Sisto IV, e più ancora con Alessandro VI, era dominato dai principali esponenti del mondo politico italiano o più strettamente legato all'Italia (le corti di Francia e di Castiglia, Borgogna, Portogallo, Napoli, Milano; l'aristocrazia romana; i patriziati di Genova e di Venezia, le corti minori come Mantova o Ferrara, oltre ai parenti dei papi); peraltro all'inizio del Cinquecento oltre un

2. Palazzo Farnese, *Roma*

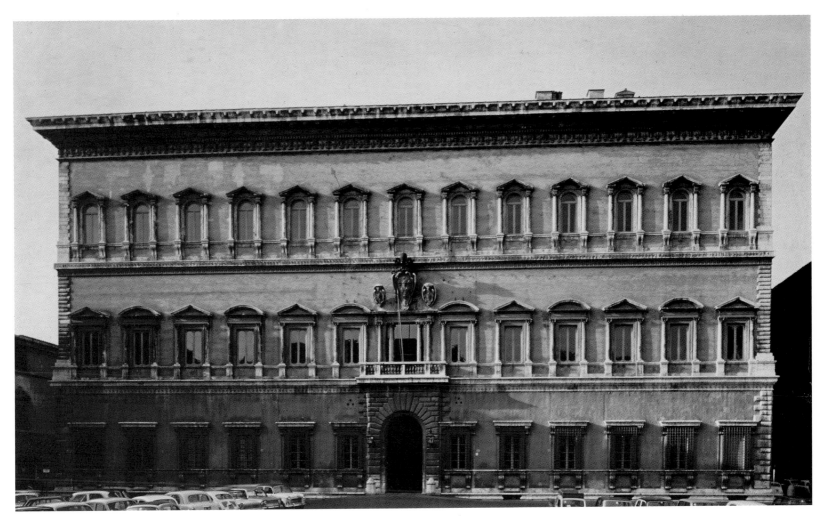

terzo dei cardinali percepiva rendite di 2000/3000 ducati, contro i 20.000 di un Giuliano Della Rovere o di un Marco Cornaro e i 30.000 di un Ascanio Sforza[18].

La povertà di Alessandro durò comunque poco: a partire dal 1494 incominciò a comprare terreni in città: una vigna a Trastevere, il palazzo del cardinal Ferriz nel 1495, un'infinità di parcelle su cui sarebbe poi stato edificato, in più riprese, il Palazzo Farnese, con una spesa, fino al 1549, di quasi 250.000 scudi[19]. Il valore delle sue cariche è però aumentato dalla connessione della maggior parte di esse coi feudi farnesiani, di cui egli rimane in quegli anni, dopo la morte di suo fratello Angelo (1494) e di suo cugino Ranuccio (1495), il solo a occuparsi, anche come tutore dei figli di Ranuccio. Alessandro si trova infatti ad essere quasi l'unico maschio della discendenza di Ranuccio il Vecchio. Per la sua carriera romana può dunque utilizzare anche le entrate del patrimonio familiare; deve però fronteggiare il rischio di estinzione della famiglia, per la cui continuità non prende evidentemente in considerazione i discendenti dello zio di suo padre, i Farnese di Latera. Il problema fu risolto grazie alla sorella di uno del suo seguito, Silvia Ruffini, vedova con figli[20], da cui ebbe Pier Luigi (1503) e Paolo (1504), legittimati da Giulio II (8 luglio 1505), Ranuccio (1509), legittimato da Leone X (25 marzo 1513), e una femmina, Costanza.

Alessandro svolge dunque tutti i ruoli, di padre di famiglia che assicura la successione e che amministra e amplia il patrimonio avito, di cardinale zio che accumula ricchezze e potere, rappresenta sulla scena romana la famiglia e la sua propria potenza e influenza, e organizza i matrimoni dei nipoti, utilizzando questa opportunità anche per rafforzare i suoi legami personali coi pontefici. Nel 1499 ottiene per Federico, figlio di Ranuccio, la mano di sua nipote Laura, ostensibilmente figlia legittima di Giulia e Orsino Orsini, ma nel 1505 preferirà invece maritarla a Niccolò Della Rovere, nipote di Giulio II. In questo modo, e più tardi grazie ai suoi legami giovanili con Leone X, il cardinal Farnese mantiene durante tre pontificati che vedono momenti di tempestosa contrapposizione tra papa e diversi gruppi di cardinali una posizione di favore personale, e con Leone X ha anche incarichi impegnativi, come la legazione presso l'imperatore nel 1518. Nel 1519 si fa ordinare sacerdote; nei due conclavi successivi è già preso in considerazione come papabile. Né con Adriano VI, il papa "tedesco" terrore dei curiali, né con Clemente VII Alessandro gode di un rapporto privilegiato; era, al tempo della lega di Cognac, cardinal decano, secondo solo al pontefice per dignità, ma lontano dalla sua cerchia intima e francamente ostile alla sua politica estera antimperiale.

Suo obiettivo precipuo, peraltro, sembra essere stato aumentare la sua influenza attraverso l'aumento dei suoi benefici[21], e in conseguenza della sua *familia*. Secondo il censimento del 1526-27, la corte del cardinal Farnese, con 306 persone, era la più numerosa delle ventuno corti cardinalizie residenti a Roma alla vigilia del Sacco: solo quattro contavano meno di cento persone, e ben dieci raggiungevano le centocinquanta, il che comportava un costo annuo che Paolo Cortese, il famoso autore del *De cardinalatu*, intimo amico di Alessandro[22], aveva calcolato sui 12.000 ducati; cardinali come Pietro Riario e Ippolito de' Medici, nipoti rispettivamente di Sisto IV e di Clemente VII, ebbero addirittura famiglie di cinquecento persone, e Paolo III come papa seicento. "Il suo livello di vita [...] era dunque quasi di un capo di stato, e l'espressione 'principe della chiesa' corrispondeva a una realtà"[23].

Questo non gli impedì di investire anche in direzione dell'ampliamento del suo patrimonio feudale, sempre nel Patrimonio in Tuscia, ma a sud di Viterbo e dunque più vicino a Roma, intorno al lago di Vico: così acquistò Vico, per 20.000 ducati, e Caprarola (1504), cui aggiunse venti anni dopo Ronciglione. Da Leone X ottenne in vicariato perpetuo i suoi feudi sulla riva del lago di Bolsena (Marta, Canino, Gradoli)[24]. Anche i matrimoni conclusi per i figli stanno nel solco tradizionale di imparentamenti con famiglie della Tuscia, a cavallo tra Siena e stato pontificio: Pier Luigi, sposa, all'età di dieci anni, Gerolama Orsini di Pitigliano; la figlia, Costanza, viene maritata, intorno al 1517, a Bosio Sforza di Santa Fiora, che possiede peraltro anche un importante feudo tra Piacenza e Parma; di quest'ultima città Alessandro è vescovo dal 1509, e la governa attraverso il lucchese Bartolomeo Guidiccioni. Dei due figli maschi sopravvissuti, che aveva fatto educare nei domini aviti dal poeta umanista Tranquillo Molossi da Casalmaggiore, Alessandro aveva destinato alla carriera ecclesiastica il minore, Ranuccio, cui cedette nel 1519, a un anno dalla bolla di legittimazione, il vescovato di Corneto e Montefiascone[25]; entrambi invece finirono per dedicarsi alle armi, tradizionali nella famiglia, in posizioni tutto sommato modeste, e su fronti opposti. Ranuccio, che durante il Sacco di Roma aveva seguito il padre in Castel Sant'Angelo, entra nel 1528 nell'esercito del Lautrec con una condotta di 100 cavalleggeri, e muore in battaglia. Pier Luigi non sembra aver avuto cariche nell'esercito pontificio: pare sia invece en-

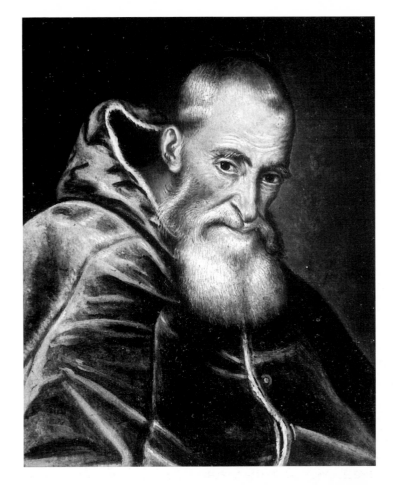

3-4. *Anonimo fiammingo,* Ritratti di
membri della famiglia Farnese:
Alessandro, poi Paolo III; Pier
Luigi, *Parma Galleria Nazionale*

trato al servizio di Venezia[26]. Come Ferrante Gonzaga, partecipò al Sacco di Roma con Sciarra e Camillo Colonna, e successivamente fu condotto con 2000 fanti nell'esercito imperiale, e combatté nel Regno di Napoli, in Umbria e sotto Firenze[27], non è chiaro se come venturiere o con regolare condotta, nella spedizione in Umbria e sotto Firenze, dove pare fosse licenziato per indisciplina.

Politica e famiglia
Nel 1534 Alessandro Farnese venne eletto come presunto papa di transizione, in quanto vecchio. Lo si può considerare un *homo novus*: da mezzo secolo non si eleggeva nessuno – con la breve ma significativa parentesi di Adriano VI – che non fosse "principe" non in quanto cardinale ma in quanto figlio o nipote di papi (Borgia, Della Rovere, Piccolomini, e il secondo dei due Medici) o di signori di uno stato regionale (il primo Medici). E sarà il primo a non avere posterità pontificia.

Il suo programma, pace, concilio, lotta agli infedeli, aveva convinto anche i due cardinali tedeschi, che avevano visto, o voluto vedere, in questo cardinale epicureo, in questo "padre di famiglia", l'uomo del concilio[28]; in una certa misura la sua elezione esprime, certo in maniera assai meno radicale, ma analogamente a quella di Adriano VI, la supremazia politica e militare imperiale in Italia, la volontà di imporre il concilio per riformare la Chiesa e "bloccare lo slittamento profano del clero verso la professione politica: riaffermando [...] l'obbligo [...] di una vocazione pastorale o spirituale per assumere gli episcopati"[29]. Diverse però erano le aspettative romane: l'11 aprile 1546 il francescano piacentino Cornelio Musso, che aveva tenuto la predica di apertura del concilio, scriveva al cardinal Farnese: "quando non fusse mai altra ragione che la grandezza d'Italia, nostra cara patria, la più sana parte vorrà col sangue defender la grandezza della sedia apostolica, ché certo non habbiamo quasi altro bene, et perduto o minuito quello siam tutti in preda non pur d'imperatori et regi, ma d'ogni minimo signoruccio"[30]. Tutti questi elementi si ritrovano nell'azione di Paolo III (1534-49), contemporaneamente "promotore, come sovrano spirituale, della riforma della chiesa nel concilio di Trento [...]; protagonista, come sovrano territoriale [...] di un estremo tentativo di resistenza italiana all'impero; e primo organizzatore, come sovrano teocratico, degli strumenti per accentrare a Roma il controllo dell'ortodossia religioso-politica, dall'ordine dei gesuiti (1540) al Sant'Uffizio (1542)"[31]. Per la complessa attività di

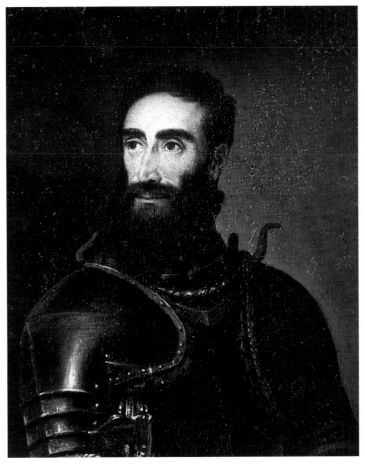

5-10. *Anonimo fiammingo,* Ritratti di membri della famiglia Farnese: cardinal Alessandro, Margherita d'Austria, moglie di Ottavio, Ottavio, cardinal Ranuccio, Orazio, Vittoria (?), *Parma, Galleria Nazionale*

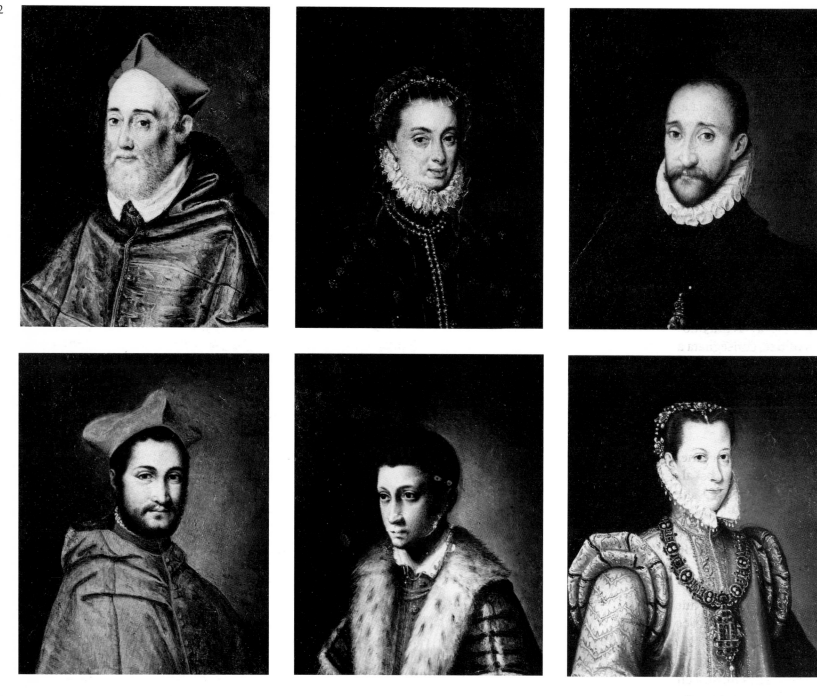

Paolo III nel governo della Chiesa è inevitabile qui limitarsi a questo accenno. Vale invece la pena di soffermarsi, per gli effetti che ebbe per la storia della famiglia, sul suo famigerato nepotismo, che anche nel suo caso, come per i suoi predecessori, va ricondotto alle peculiari caratteristiche dello Stato pontificio. In questa monarchia elettiva, che reggeva un conglomerato di città dotate di amplissime autonomie e di signorie tendenzialmente ereditarie, via quasi obbligata è affidarsi al governo familiare; d'altra parte, la tendenza a trasformarsi in monarchia ereditaria comporta una continua tensione alla territorializzazione del governo familiare, come nel caso dei Riario e dei Della Rovere. A ciò si aggiungano le peculiarità del sistema politico italiano. La pace di Bologna conclusa tra Carlo V e Clemente VII (1530) lo aveva lasciato in piedi secondo forme apparentemente non troppo lontane da quelle del passato: il Regno di Napoli era ormai definitivamente spagnolo, il papa era strettamente legato a Carlo V, ma restavano ancora corti e repubbliche, sopravviveva uno stato di Milano formalmente autonomo, e Firenze, consegnata al papa dalle armi dell'imperatore e divenuta ducato, rappresentava in qualche modo, come del resto era stata prima del Sacco di Roma, la base territoriale esterna del potere medìceo pontificio.

Obiettivo di Paolo III è conservare il sistema politico approvato a Bologna, e il governo familiare nello Stato pontificio, sostituendo in esso i Farnese ai Medici, indifferente alle armi polemiche che offre così al campo protestante, tanto più acuminate in quanto la famiglia Farnese è composta di discendenti in linea diretta anziché di nipoti in linea collaterale: il figlio Pier Luigi, con i figli adolescenti Alessandro (1520- 1589), Ottavio (1524-1586), Ranuccio (1530-1565), Orazio (1531?- 1553) e Vittoria (1519- 1565), e i figli della figlia Costanza, Guido Ascanio (1518-1564) e Sforza Sforza di Santa Fiora. Con la prima creazione cardinalizia i due nipoti adolescenti, Alessandro e Guido Ascanio, entrano nel collegio, seguiti più tardi dal cugino tredicenne Caetani (1536) e dal quindicenne nipote Ranuccio (1545)[32]; la scelta del primogenito, Alessandro, per la carriera ecclesiastica mostra che trasmettere alla famiglia il patrimonio di cariche e di potere accumulato è avvertito come prioritario anche rispetto alla riproduzione fisica, e alla possibilità di vantaggiose alleanze matrimoniali. Pier Luigi è nominato nel 1537 gonfaloniere della Chiesa, Ottavio dal 1538 è nominato prefetto di Roma[33]. Sulla sua discendenza diretta Paolo III rovescia una vera pioggia d'oro, sotto forma di benefici per gli ecclesiastici,

di regali, pensioni, cariche e feudi per gli altri. Guido Ascanio camerlengo apostolico, Alessandro vicecancelliere controllano due delle cariche cardinalizie più riccamente retribuite. Nel 1589, la cancelleria apostolica rendeva 20.000 scudi all'anno[34]. Fino a un certo segno lo *spoil system* funziona: grazie alla morte tempestiva del cardinal Ippolito de' Medici le sue cariche, prima fra tutte appunto la vicecancelleria apostolica, e molti dei suoi benefici passano al nuovo cardinal nipote[35], che è anche segretario di stato; perfino la figlia naturale di Carlo V, la sedicenne Margherita, rimasta vedova nel 1537 per l'uccisione del duca Alessandro de' Medici, passa, con palese disgusto e molta resistenza personale (1538, ma la consumazione del matrimonio e quindi la sua irrevocabilità rimase in sospeso fino al 1540)[36], con la sua ricca dote di feudi napoletani al quattordicenne Ottavio. Non funziona, invece, per Firenze, che Paolo III avrebbe voluto per i suoi e dove invece Carlo V favorisce l'avvento di Cosimo de' Medici, rafforzando così l'inserimento nell'orbita imperiale dello stato toscano: un pericolo da contrastare per lo Stato pontificio. Una volta di più l'ordine stabilito a Bologna si rivela fittizio: già nel 1531 le truppe imperiali avevano occupato Siena; nel 1535, dopo la morte di Francesco II Sforza, che aveva costretto a un matrimonio sterile, Carlo V aveva preso possesso dello stato di Milano (1535); i timori di un drastico allargamento del governo diretto imperiale si rivelano assolutamente fondati. La Francia con la guerra, il papa con la neutralità e la diplomazia tentano di contrastarlo. Come per le dinastie regnanti europee, nella trattativa diplomatica entrano i matrimoni dei nipoti; al matrimonio di Ottavio con Margherita (1538) segue l'invio del quartogenito Orazio alla corte di Francesco I (1541), una sorta di pegno di una possibile alleanza con la Francia, che verrà concretizzata nel 1546-47, con la conclusione di un matrimonio con Diana di Poitiers, figlia naturale del figlio di Francesco I (Enrico II).

Un principe nuovo

Per rafforzare il suo stato Paolo III utilizza principalmente il figlio, Pier Luigi. Nel 1535-36 egli lo aveva rappresentato presso l'imperatore, da cui aveva sperato incarichi politici e ottenuto invece soltanto il marchesato di Novara (1538); Ottavio, nella sua qualità di genero, divenne, in tutti i rapporti con Carlo V, rivale vincente del padre: partecipò all'impresa di Algeri con il suocero (1541), e più tardi comandò l'esercito pontificio inviato a Carlo V nella guerra contro la lega di Smalcalda (1546); gli

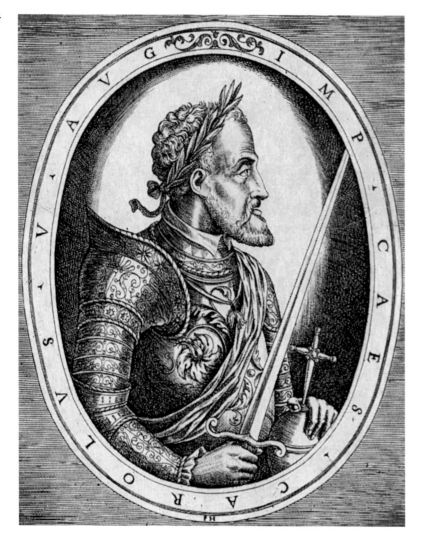

11. F. Huys, Carlo V, *Amsterdam,
Rijkspretenkabinet, incisione*

incarichi diplomatici toccarono al cardinal Alessandro, opportunamente affiancato da collaboratori sperimentati, come Marcello Cervini, il futuro papa Marcello II.

Pier Luigi, gonfaloniere pontificio, cioè capo dell'esercito, è impiegato essenzialmente in una lotta contro le autonomie locali all'interno dello Stato della Chiesa, tanto più necessaria in quanto il papa intende aumentare drasticamente il prelievo fiscale: a Parma e a Piacenza nel 1537, contro i Della Rovere che si erano impadroniti di Camerino, grazie a un matrimonio non autorizzato dal papa, nel 1538, contro Perugia e i Colonna al tempo della "guerra del sale" (1540-41). A rafforzare il suo prestigio e la difesa del confine settentrionale dello Stato pontificio, alla carica di gonfaloniere tien dietro l'investitura di Castro (31 ottobre 1537), eretta in ducato, con i feudi e vicariati già posseduti dalla famiglia a sud del lago di Bolsena e di Ronciglione, con i beni acquistati dal padre intorno al lago di Vico, cui si aggiungono Castro e Montalto (1535)[37]. Contemporaneamente Farnese e Latera – che nel 1536 Pier Luigi aveva cercato di occupare per sé – vengono eretti in ducato per i discendenti di Meo[38], utilizzati e beneficati anch'essi, su scala infinitamente più ridotta: ottengono benefici di minor conto, piccole condotte agli ordini dei loro cugini, pensioni abbastanza modeste, mai superiori ai 100 ducati al mese, che tra 1535 e 1550 toccano a ben diciotto di questi parenti, anche in linea femminile[39], vantaggiosi matrimoni, utili anche politicamente: per esempio il matrimonio di Gerolama con Alfonso Sanvitale crea un legame privilegiato tra una delle maggiori famiglie del turbolento territorio parmense e il sovrano- pontefice.

I due ducati farnesiani rappresentano dunque anche una risposta alla minaccia imperiale vicina ai confini, con le truppe presenti a Siena e con l'alleanza medicea.

Alle stesse preoccupazioni politiche si può ricondurre l'ultimo misfatto del "grande nepotismo", l'investitura di Parma e Piacenza, erette in ducato, a Pier Luigi, approvata nel concistoro del 26 agosto 1545, malgrado l'opposizione dei cardinali di parte imperiale, tra i quali naturalmente anche il cardinal Gonzaga, la cui famiglia era concorrente dei Farnese nel favore imperiale e molto vicina al nuovo stato. Non si trattava peraltro di una decisione senza precedenti: solo la morte di Giuliano de' Medici aveva vanificato la decisione di Leone X di affidargli Parma, Piacenza, Modena e Reggio erette in ducato. I cardinali creati da Paolo III, che erano la larga maggioranza, convennero con il cardinal camerlengo, il nipote Guido Ascanio, che l'ope-

razione rappresentava non un danno ma un vantaggio economico e politico, perché politicamente le due città erano mal sicure, sia per le condizioni interne che per la loro posizione, isolate come erano rimaste dopo il ritorno di Reggio (1523) al dominio estense. In cambio di Parma e Piacenza, infatti, i Farnese restituivano alla Camera Apostolica Nepi e Camerino, concessa nel 1540 come ducato a Ottavio Farnese, cui toccava invece il ducato di Castro, già di Pier Luigi.

A differenza dei vicariati, i ducati sono trasmissibili ereditariamente senza conferma pontificia. Parma e Piacenza, come Castro, sarebbero toccati dopo la morte di Pier Luigi a Ottavio e poi al suo primogenito (proprio il 27 di quell'agosto nacquero due gemelli, gli unici figli di Ottavio e Margherita, di cui sarebbe sopravvissuto il solo Alessandro) (1545-1592). In caso di estinzione della linea di Ottavio, sarebbe dovuto succedere Orazio con i suoi discendenti, e successivamente i cardinali, ridotti allo stato laicale, secondo l'ordine di nascita[40]: una previsione che rivelava la strenua volontà di impedire l'estinzione della famiglia, confermando quella volontà di ingrandimento della casa che faceva gridare allo scandalo i protestanti.

Carlo V non riconobbe il nuovo duca, continuando a designarlo con il vecchio titolo di duca di Castro. Su Piacenza e Parma, "terrae imperii" e fino al 1521 "membra" dello stato di Milano, salvo una breve parentesi pontificia (1512-15), egli rivendicava diritti sia come imperatore, che come signore di Milano[41]. Per questo non solo non aveva raccolto le proposte di infeudazione a Ottavio, ritenuto a lui più gradito, in quanto suo genero, ma all'opposto aveva sostenuto iniziative che avrebbero dovuto garantirgli il controllo strategico di quel territorio, autorizzando il sospetto di un tentativo di riconquista. L'anno successivo all'investitura infatti nominava governatore di Milano non già il genero Ottavio, secondo le aspettative della famiglia Farnese, ma il loro nemico Ferrante Gonzaga, uno dei suoi più fidati collaboratori italiani, che aveva da poco (1539) acquistato e fortificato Guastalla, ai margini del territorio di Parma, e che avviava immediatamente trattative per l'acquisto di altri feudi, tra cui Soragna, posto nel cuore della pianura parmense.

Di fronte a questi segni di ostilità Paolo III inviò ugualmente a Carlo V il denaro e gli aiuti militari contro i protestanti che gli aveva promesso dopo la pace di Crépy (1544). Ma una schiacciante vittoria imperiale faceva paura, anche per le conseguenze sull'andamento del concilio. L'esercito pontificio guidato da Ottavio e dal cardinal Alessandro fu quindi richiamato prima dello scontro decisivo (1546). Si stringevano invece i legami con la Francia. Ne è un segno la conclusione del matrimonio tra Orazio, che dal 1541 aveva vissuto quasi sempre alla corte francese, e Diana di Poitiers, figlia naturale del futuro re di Francia Enrico II (1547). Nello stesso tempo veniva finalmente concluso anche un matrimonio per Vittoria, l'ormai ventottenne figlia di Pier Luigi, con il duca di Urbino, Guidubaldo Della Rovere (29 giugno 1547). Rispetto ai grandi partiti cui si era pensato per lei da quando il nonno era diventato papa, questo poteva apparire un ripiego, ma aveva il vantaggio di chiudere definitivamente l'ostilità che aveva diviso le due famiglie per l'eredità dei Varano e di rafforzare la posizione dei Farnese dentro lo Stato pontificio.

Proprio la decisione di investire dei ducati Pier Luigi, di cui era nota l'esperienza militare, e non Ottavio, che si presumeva più accetto a Carlo V, peraltro, mostra che in questa operazione gli interessi politici del papato a mantenersi come "centro di potere di livello europeo" contro la pesante tutela, "spirituale" e temporale, dell'imperatore, erano prevalsi sugli interessi di famiglia. "Come i prelati italiani si preparavano a difendere a Trento l'autorità papale ostacolando i progetti imperiali relativi ai protestanti, così la creazione del ducato di Parma e Piacenza appoggiato politicamente alla Francia apriva una crisi capace di minacciare la stessa prosecuzione del concilio"[42]. Altri si muovevano in quegli anni in direzione antimperiale. Ad esempio, a Siena nel 1546 furono cacciate le truppe spagnole, a Genova i Fieschi tentarono di eliminare i Doria, colonna del potere imperiale in Italia, e di questa congiura sembra che Pier Luigi sia stato partecipe.

La rapidità impolitica con cui Pier Luigi agisce a Piacenza e a Parma, senza curarsi del consenso dei "grandi", pur potendo contare solo sulle sue forze militari, e su pochi grandi feudatari che gli sono parenti attraverso la sorella Costanza (il nipote Sforza Sforza di Santa Fiora e il cognato di questi, Sforza Pallavicino), può essere il risultato della conoscenza dei problemi locali, la logica prosecuzione della politica che aveva attuato come gonfaloniere pontificio pochi anni prima, ma anche della fretta di assicurarsi militarmente.

Questo sembra piuttosto chiaro per la costruzione della cittadella di Piacenza (maggio 1547), ma è anche la chiave di quella politica dichiaratamente antifeudale – confische, limitazione della giurisdizione, obbligo di residenza in città – attraverso la quale cercava di impadronirsi delle principali fortezze.

12. *Taddeo Zuccari*, Francesco I
riceve a Parigi Carlo V e il
cardinale Alessandro Farnese,
Caprarola, sala dei Fasti Farnesiani

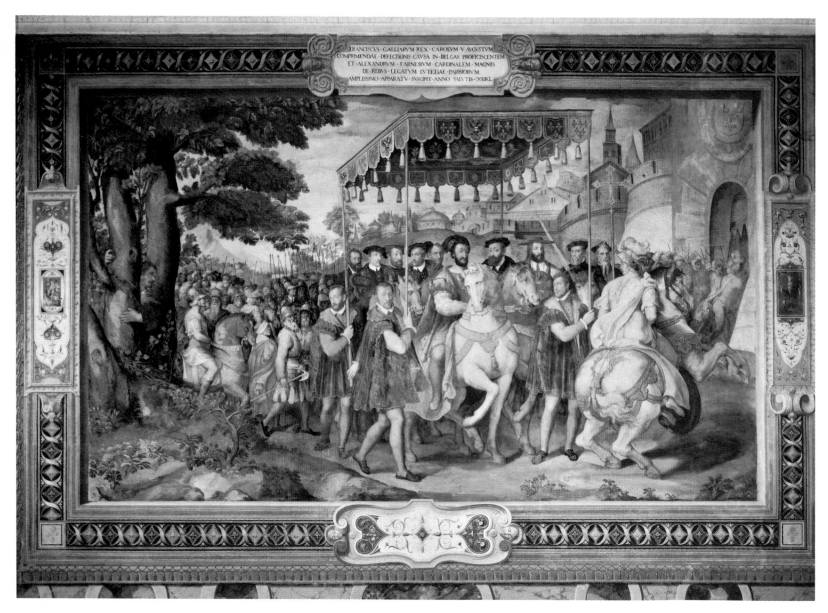

Organizzazione di una milizia nel territorio, il cui primo effetto è privare i feudatari dell'obbedienza dei loro sudditi, immediato avvio di un estimo, che veniva rinviato da oltre vent'anni, con criteri analoghi a quelli adottati da Carlo V nel milanese: il modello appare chiaramente quello del *Principe* machiavelliano. Insieme al *topos* dei tirannicidi, la lesione dell'onore delle donne, tutti i suoi atti di governo sono ricordati dai congiurati come buoni motivi per ucciderlo[43]. Non è quindi strano che nella congiura organizzata da Ferrante Gonzaga e da Carlo V per eliminare il nuovo duca, ucciso il 10 settembre 1547, entrassero i capi delle due principali famiglie della nobiltà piacentina di tradizione ghibellina, i Landi e gli Anguissola. Mostro orrendo per Calvino, tiranno "humanum sitiens sanguine" per i congiurati, amico e protettore del popolo contro le tirannie dei grandi per altri, come Uberto Folieta e anche Bonaventura Angeli, che nella richiesta di giustizia e protezione di "popolo, plebe e contadini" individuava addirittura, a circa mezzo secolo dagli avvenimenti, le ragioni dell'infeudazione[44].

Alla riconquista dello stato

Grazie all'uccisione di Pier Luigi Farnese l'obiettivo imperiale-milanese di riprendere il controllo di Parma e Piacenza sembra sul punto di realizzarsi. Piacenza è occupata dagli imperiali, mentre i farnesiani si rifugiano a Parma; Paolo III annulla l'investitura e restituisce alla Chiesa le due città, ai Farnese (ma a Orazio, veicolo dell'alleanza con la Francia, non a Ottavio) Nepi e Camerino. A questa decisione Ottavio non si piega e ricorre per aiuto a Carlo V, da cui ottiene l'investitura di Parma, in realtà in mano alla Chiesa. La sua iniziativa è sostenuta dal cardinal Alessandro, e determina la rottura del papa coi due nipoti, e la sua collera, descritta come probabile causa della sua morte (10 novembre 1549)[45].
Le rivalità e le divisioni che avevano contrapposto i vari membri della famiglia cedono il passo alla comune preoccupazione del declassamento dall'appena raggiunto *status* principesco. Nel conclave, Alessandro si presenta come capo dei cardinali imperiali e si batte per l'elezione del cardinal Del Monte, già creatura di Paolo III, da cui ottiene l'impegno a restituire ai Farnese le cariche e lo stato; il che avviene, ma limitatamente alla sola Parma e al suo territorio fino al Taro. Ecco allora tutta la *domus Farnesia* cercare e accettare, per mezzo di Orazio, la protezione francese (maggio 1551) per riavere Piacenza[46]. La reazione del pontefice non si fa attendere: scomunica Ottavio e gli

muove una guerra, che si chiude di fatto nel 1552, con una tregua che lascia immutata la situazione. La questione di Parma è diventata un capitolo della ripresa dello scontro franco-imperiale, ma è evidente che la Francia considera questo un fronte secondario, soprattutto rispetto a Siena. Ottavio rimane in possesso di Parma; un possesso precario, insidiato dal timore o dalla realtà di nuove congiure. Con questa accusa viene decapitato Gian Galeazzo Sanvitale di Sala[47]. Muore intanto, combattendo per Enrico II e lontano da Parma, Orazio, che era stato strumento dell'alleanza francese (1553). Delusi, i Farnese decisero di cercare un altro e più valido appoggio, e si accostarono a Filippo II.
Con il trattato di Gand (1556) Ottavio rientra in possesso dei ducati, che con un altro trattato, tenuto segreto, riceve, come vassallo, dal re di Spagna. Come gli altri principi italiani, da Cosimo de' Medici a Emanuele Filiberto, ha anche lui un legame di diretta dipendenza da Filippo II, ben tangibile, nel suo caso, nel presidio spagnolo che è obbligato a tenere e stipendiare nella cittadella di Piacenza. Viene sancita unione e amicizia perpetua tra la Spagna e "universam Farnesiam familiam et domum"[48], a Ottavio viene restituito anche il marchesato di Novara, al cardinal Alessandro i benefici e a Margherita i feudi che compongono la sua dote nel Regno di Napoli. L'unico figlio ed erede, Alessandro, vivrà fino al suo matrimonio alla corte spagnola, quasi ostaggio della mutevole *fides farnesia*.

All'ombra della Spagna

"Visti da Madrid o da Roma" i principati italiani dovevano apparire "piuttosto come una forma particolarmente generosa di appannaggio, goduta da parenti o fedeli di spicco, che come entità davvero autonome e separate"[49].
Isolati per le antiche inimicizie che li dividono dalle altre dinastie italiane, a lungo timorosi di un colpo di mano pontificio su Parma e Piacenza, i Farnese spiccano nell'Italia spagnola del secondo Cinquecento per la totale adesione alla Spagna: sono davvero la quarta corte asburgica[50]. Appena insediato a Piacenza, Ottavio brucia trenta eretici, portando a compimento la repressione iniziata da Carlo V nel 1553, e per ordine di Filippo II muove guerra al duca di Ferrara. Trent'anni dopo suo figlio Alessandro "schiacciava la testa all'idra dell'eresia" e combatteva i ribelli nei Paesi Bassi[51]. A Roma il cardinal Farnese è il grande protettore dei Gesuiti, e Parma, per volontà del duca Ranuccio suo nipote, diventerà la sede di uno dei loro più fortunati

collegi. Come i Farnese sanno bene, e come Filippo II sottolinea ad arte, la loro sicurezza, anche fisica, dipende dal grado in cui il re è disposto a rendere evidente agli occhi delle altre famiglie principesche quanto indiscutibilmente essi godano della sua buona grazia. Più ancora che di regola non avvenga, il vantaggio della famiglia è tutto politico: un incarico è di per sé un dono, e non si mercanteggia. Secondo un gentiluomo della sua corte, Alessandro Farnese avrebbe speso nei sedici anni di governo dei Paesi Bassi e nella guerra contro i Turchi un milione di scudi d'oro in favore di Filippo II[52]. Utilizzando questa sorta di *apanagistes* pronti a indebitarsi per conservare l'incarico, il re trae il massimo dai generosi appannaggi che ha concesso[53]. La seconda metà del Cinquecento vede la massima dispersione dei membri della famiglia, a Roma, a Bruxelles, in Spagna, a Parma; mantengono però molte cose in comune: circolazione di artisti e di letterati, protezione ai Gesuiti, a cui anche Ottavio finisce per adeguarsi, con qualche resistenza (1564)[54], uso del denaro, finalità: la grandezza della casa e la conservazione dello stato, e perciò della vita di Ottavio; un buon matrimonio per l'erede, Alessandro, e il ritiro del presidio spagnolo dalla cittadella di Piacenza, sono gli obiettivi comuni, al centro dei loro carteggi e della loro attività.

a) A Parma

Tra i Farnese il più incline a dubitare degli effettivi vantaggi del circuito fedeltà e servizio del re contro sicurezza e onore è Ottavio, il più totalmente dipendente da Filippo II, anche per la sua sicurezza personale, poiché le clausole del trattato di Gand gli avevano legato le mani nei confronti dei congiurati. Deluso nella sua aspirazione al governatorato dei Paesi Bassi, offerto invece a sua moglie, suscettibile all'esclusione degli Italiani dal Consiglio di Stato del re[55], preoccupato che il figlio non accetti posizioni indegne di un principe, Ottavio rimpiange che il re abbia respinto i suoi progetti di matrimoni italiani per Alessandro – la nipote di papa Paolo IV, oppure Lucrezia d'Este –, che gli avrebbero permesso di farsi alleato qualche vecchio nemico; subisce malvolentieri le nozze proposte alla fine con Maria d'Aviz, figlia dell'Infanta del Portogallo, che non porta utili relazioni italiane e neppure denaro, visto che la sua dote (100.000 fiorini d'argento) basta appena alle spese del trasporto della sposa per mare e dei festeggiamenti a Bruxelles[56]. A lui tocca la sorte di fornire alla moglie e poi più ancora al figlio "assistentia e modo [...] per potersi sostentar conforme alla qualità della lo-ro persona al servizio di Sua Maesta", cui invece avrebbe aspirato personalmente[57]; l'atteso premio del servizio del re, il ritiro degli Spagnoli da Piacenza, incessantemente sollecitato, è concesso soltanto nel 1585, pochi mesi prima della sua morte, a compenso dei successi riportati dal principe Alessandro nei Paesi Bassi. Senza il controllo della cittadella, Piacenza, covo di luterani, dove gli assassini di suo padre conservano aderenze e amicizie, dove circolano continuamente voci di colpi di mano e congiure, è per lui troppo malsicura, anche se, col fratello e con la moglie, si è affrettato a costruirvi, già nel 1557, a parziale contrappeso al presidio spagnolo, "un tetragono palazzo di ascendenza militaresca", vero e proprio palazzo del tiranno posto ai margini della città. Ottavio ha però preferito vivere a Parma, secondo tutt'altro stile: senza palazzo, in piena città, "limitandosi a realizzare la parte estiva della corte al di là del torrente con un vasto giardino e delle vaghe 'stanze'"[58], e vi ha governato con modi "respettivi", pur riordinando l'amministrazione della giustizia e anche fiscale, e contenendo, ma senza rigori, la feudalità. La partenza del figlio Alessandro per i Paesi Bassi (1577) sembra aver segnato un punto di svolta nel suo modo di governare: più sicuro dell'appoggio di Filippo II, si impossessa di Borgotaro, approfittando della sommossa che vi è scoppiata contro il principe Claudio Landi, figlio di uno dei capi della congiura contro Pier Luigi; ma si ritrova due anni dopo vittima lui stesso di un tentativo di congiura organizzata dal Landi; nel 1582 cinque nobili piacentini vengono decapitati come complici[59]. Quando, poi, si prospetta la possibilità di incamerare il più grosso e privilegiato complesso feudale dei ducati, lo stato Pallavicino, per l'imminente estinzione della linea diretta, Ottavio costringe con la forza l'ultimo titolare a designare come erede, tra i molti collaterali, Alessandro di Zibello, recente sposo di una sua figlia naturale, Lavinia (1585). Questo provvedimento sarà immediatamente sconfessato dal figlio non appena divenuto duca (1586), nel quadro della politica energica e accentratrice che gli è consentita tra l'altro dalla sua solida posizione presso Filippo II.

Ottavio non si è dunque posto l'obiettivo, che si riconosce dominante nel governo del figlio e più ancora del nipote Ranuccio, di eliminare o di ridurre drasticamente il peso del feudo o della feudalità, ma si è mosso in maniera più tradizionale, cercando di legarla a sé anche attraverso alleanze matrimoniali, come appare dai matrimoni di altre due figlie naturali con importanti feudatari dei ducati[60].

b) Al servizio del re

Grande assente dalla Parma farnesiana è la moglie di Ottavio che, assicurata la continuità della famiglia, riduce al minimo la convivenza con un marito non voluto: incaricata del governo dei Paesi Bassi (1559-67), e in seguito governatrice de l'Aquila (1568-80), si ritira alla fine nei suoi feudi napoletani, dove morità nel 1586. Da Ottavio riceve tuttavia un appannaggio che si aggiunge al reddito dei suoi beni dotali. Negli anni del suo governatorato a Bruxelles, dove è affiancata dal cardinal di Granvelle, i problemi della sicurezza di Ottavio, della restituzione della cittadella, i progetti di matrimonio per Alessandro si mescolano con insistenza a quelli provocati dal tentativo di fronteggiare un'opposizione che la durezza della repressione religiosa e l'attacco alle autonomie locali hanno reso prossima alla rivolta: l'invio del duca d'Alba è sentito, anche da lei non meno che da Ottavio, da Alessandro e dal cardinale, come un affronto che investe tutta la famiglia Farnese[61]. L'interesse della famiglia le è sempre presente, chiama a far parte della sua piccola corte membri di famiglie della nobiltà di Parma e più ancora di Piacenza, la città dove si era fatta preparare una residenza, e dove volle essere sepolta, nel monastero di San Sisto.

Alessandro, dopo aver vissuto l'infanzia nella Parma minacciata dal pericolo della cancellazione dei ducati, dal 1556 visse alla corte dello zio, Filippo II, a Bruxelles fino al 1559, poi prevalentemente in Spagna fino al 1565. Quando nel 1565 arriva a Bruxelles per attendervi la futura sposa, tutti notano con stupore la sua completa "spagnolizzazione": preferisce lo spagnolo a qualunque altra lingua, ha tutta l'arroganza dei Grandi di Spagna, di cui aveva goduto i privilegi alla corte di Filippo: mangia da solo, e ai banchetti pubblici tiene coi signori del luogo distanze insultanti[62].

Dopo il matrimonio, per quasi tredici anni, vive a Parma, formalmente associato dal padre al governo del ducato. Nel ritratto che ne tracciò un gentiluomo della sua corte, Paolo Rinaldi[63], Alessandro, principe di Parma, è però soltanto ed esclusivamente un guerriero in ozio forzato. Ha sposato, per volere di Filippo II, Maria d'Aviz, figlia dell'Infanta del Portogallo, di sette anni più vecchia di lui (1565); il suo estremo pudore, il suo amore per il marito ("sta innamorata forte del signor Principe") e la sua gelosia sono al centro dei resoconti che nel suo primo anno di matrimonio riceve da Parma il cardinal Farnese[64]. Da lei Alessandro ebbe Margherita (1567-1649) (che sarebbe finita in convento col nome di Maura Lucenia, dopo l'annullamento del

13. Alessandro Farnese, duca di Parma, governatore dei Paesi Bassi, Amsterdam, Rijksprentenkabinet, incisione

suo matrimonio col figlio del duca di Mantova), e due anni dopo l'erede Ranuccio (1569-1622) e infine Odoardo (1573-1626), il futuro cardinale. Mentre la moglie si dedica alla religione, Alessandro passa il tempo in attività fisiche, giochi violenti, cavalli, cani. Ha gusti violenti, esce mascherato di notte a provocare duelli, percuotere o uccidere la gente. La sua aspirazione è la guerra; cerca appassionatamente la compagnia di militari, come il parente Sforza Pallavicino, generale dei veneziani; aspetta con impazienza e senza risultati che Filippo II lo utilizzi in qualche impresa; scrive alla madre che se il re non entrerà in guerra intende partecipare per conto proprio alla guerra contro i Turchi, per cominciare una buona volta, a venticinque anni, troppo tardi, quel mestiere delle armi che solo riconosce come suo[65]. Lepanto sembra offrire finalmente l'occasione tanto attesa, sia perché Alessandro può finalmente mettersi alla testa di un suo minuscolo esercito privato di nobili e armigeri, sia perché, grazie all'antica amicizia con don Giovanni d'Austria che comanda l'armata della Lega Santa, viene ammesso al consiglio di guerra. In realtà gli anni successivi si rivelano deludenti, e l'unica impresa a cui partecipa in prima persona, l'assedio posto alla fortezza di Navarrino in Morea, non ha esito felice. La vera svolta nella sua vita si ha nel 1577, allorché Filippo II lo invia nei Paesi Bassi ad affiancare il nuovo governatore, lo zio don Giovanni d'Austria, che muore poco tempo dopo il suo arrivo. Alessandro resta così l'unico responsabile e lo sostituisce nel governo delle Fiandre, con grandi successi sia militari che politici, riuscendo a staccare gli stati cattolici da quelli protestanti e ponendosi come campione della restaurazione cattolica e della lotta contro l'eresia. Da questa sua attività, che comporta per lui e per la sua famiglia un grosso impegno finanziario, Alessandro ricava principalmente due cose: la sua gloria personale e un più deciso appoggio di Filippo II ai Farnese, di cui si è in parte già detto, che gli consente di governare da lontano, tramite il figlio, i suoi stati – nei sei anni in cui è duca – in maniera autoritaria ed energica. Ma i suoi successi personali, la popolarità di cui sembra godere, il consenso dei sudditi e la predilezione che gli viene attribuita per gli Italiani, a danno degli Spagnoli, spiegano come Filippo II concepisse nei suoi confronti una crescente diffidenza e gelosia, che si manifesterà in più occasioni, non ultima l'accusa di aver determinato la catastrofe dell'Invincibile Armada nel 1588. In questi ultimi anni d'altra parte la fortuna sembra aver abbandonato il generale, che non è riuscito a piegare i Paesi Bassi del Nord. Sfortunata è anche l'ultima impresa di Alessandro, mandato a combattere in Francia contro l'esercito di Enrico IV (1590-92); muore di malattia, a quarantasette anni, poco prima che gli arrivi il dispaccio con cui Filippo II lo rimuove dall'incarico.

c) A Roma

A Roma, fino al 1564-65, anno in cui muore Ranuccio, preceduto di poco dal cugino Guido Ascanio Sforza, sono attivi tre cardinali nipoti di Paolo III. Lo spazio urbano e sociale occupato dai due Farnese rimane molto grande. I due fratelli vivono in due diversi palazzi, Alessandro alla Cancelleria, Ranuccio a Palazzo Farnese, entrambi impegnati a celebrare con cicli pittorici i Fasti della famiglia[66]. Ranuccio, detto il cardinal Sant'Angelo, creato nel 1545, negli anni in cui si ponevano limiti al numero di vescovati cumulabili dai cardinali, ha beneficiato in misura forzatamente più ridotta, ma sempre consistente, delle liberalità del nonno, ottenendo per esempio la penitenzieria apostolica, una delle cariche cardinalizie di maggior reddito[67]; anche lui creato cardinale a quindici anni, patriarca di Costantinopoli, Gran Priore dell'ordine di Malta, fu descritto come l'esatto opposto del fratello maggiore: studioso, colto, tranquillo, schivo, fino a scegliere di esser seppellito lontano da Roma, nella tomba avita dell'Isola Bisentina.
Alessandro si considera il vero capo della famiglia, vigila magari con discutibile prudenza sui suoi interessi, interviene a consigliare in tutti gli affari. "Praepotens divitiis et clientelis", come lo definì nel 1565 un collega, "poteva attingere alle risorse di un patrimonio favoloso (il suo solo guardaroba sarà valutato 100.000 scudi) per costruire la villa sul palatino, il grandioso Palazzo di Caprarola, la maestosa chiesa del Gesù, senza peraltro dover rinunciare a imprestare 40.000 scudi al re di Francia nel 1576 e, cinque anni più tardi, a versarne 100.000 solo come acconto di un terzo della dote da lui concordata per il matrimonio di una nipote con il duca di Mantova". Al momento della morte, nel 1589, la sua rendita (che nel 1571 aveva dichiarato essere di 76.750 scudi, dunque dello stesso ordine di grandezza di quella dei cardinali di Borbone e di Portogallo, e di Ippolito d'Este, nettamente inferiore soltanto ai 130.000 scudi di Carlo di Guisa), veniva stimata a 120.000 scudi, di cui 20.000 dalla sola cancelleria. L'entrata ordinaria del fratello Ottavio era stata nel 1565 soltanto di 158.768 scudi, e la sua spesa per la corte di 30.000 scudi circa[68]. Si trattava comunque di una disparità molto logica, dato che Roma rimaneva il maggior centro di po-

tere presente in Italia, ed era anche la sede di quello che ostensibilmente rimaneva, anche dopo il trattato di Gand, il diretto signore degli stati farnesiani. Alessandro vi agisce dunque come il vero capo anche politico della famiglia; viene chiamato a intervenire per proteggere i clienti di Ottavio, per impedire che i suoi sudditi si rivolgano ai tribunali romani, per evitare designazioni scomode per i vescovati di Parma e Piacenza (da tenere alla larga i "più cari imitatori" del Borromeo) e infine per mediare i contrasti tra il duca e i vescovi, anche quelli di Parma, Guido Ascanio e poi Ferrante Farnese, dei Farnese di Latera, che pur gli sono parenti[69].

Il comportamento di Alessandro per molti versi ci riporta al clima del primo Cinquecento: è un cardinale mondano e fastoso, un attivo mecenate, tiene una grossa e dispendiosa corte, si dedica volentieri all'intrigo politico, simulandosi tra l'altro vittima di una congiura organizzata dai Medici con cui ha una lunghissima faida. Ha una figlia, Clelia, che sposa prima un nobile romano, Giovan Giorgio Cesarini Sforza, e poi il giovane Marco Pio di Sassuolo, ed è al centro di piccanti intrighi. Rinascimentale è anche la sua idea della famiglia, come traspare da un testamento del 1580: essa dovrà comprendere, oltre ai duchi di Parma e a un cardinale o prelato, cui assegna l'usufrutto dei palazzi romani (Caprarola, il Palazzo Farnese e la villa sul Palatino) da lui edificati, una linea cadetta, che al momento fisicamente non esiste, che dovrebbe ereditare i suoi beni[70].

Al di là delle sue discusse qualità personali, le sue ambizioni al pontificato sono anacronistiche: ormai le logiche controriformistiche, e in particolare il peso del diritto di esclusiva (esercitato dai cardinali spagnoli contro i candidati sgraditi al re cattolico) e del Sant'Uffizio sull'andamento dei conclavi, sono ben lontane da quelle che avevano portato un Alessandro VI o un Paolo III al soglio pontificio. Grande protettore dei Gesuiti, quando, sui sessant'anni, riflette sul destino della sua anima, e teme di esser dichiarato in peccato mortale per cumulo di benefici, convoca nella sua fastosa villa di Caprarola un padre gesuita, che escogita alla fine una soluzione molto ragionevole: dia in opere pie un terzo della sua rendita annuale, e si goda il resto dei suoi 120.000 ducati di entrata, 50.000 come "beni patrimoniali", qualunque ne sia in realtà la provenienza, e gli altri 40.000 per le sue personali necessità[71].

d) Un principe assoluto

Tra 1586 e 1592 scompaiono quasi simultaneamente due generazioni: quella, travagliata e attiva, dei nipoti di Paolo III – Ottavio (1586), Margherita (1586), il cardinal Alessandro (1589) – e quella, esile e gloriosa, di Alessandro, il *Gran Capitano*, il nipote di Carlo V (1592). Gli orizzonti della famiglia si riducono ormai alla sola Italia.

Con i figli di Alessandro si delinea la progressiva chiusura degli orizzonti farnesiani. I Farnese sono ora presenti solo nel ducato e a Roma; anche i matrimoni da europei diventano italiani, anzi romani. Tuttavia Ranuccio (1569-1622), il figlio di Alessandro, obbediente al testamento politico del padre ("assicurate il re della vostra fedeltà")[72], continua a sperare dalla Spagna cariche di grande rilievo politico, come il governatorato di Milano, ricevendo invece il Toson d'oro con una pensione di 15.000 ducati, e venendo al tempo stesso obbligato ad accettare il riscatto del marchesato di Novara (1601).

A modo suo e secondo il volgere dei tempi Ranuccio continua la tradizione di famiglia, "guerra agli eretici, guerra agli infedeli": bruciando streghe, montando un processo per maleficio contro una ex amante, partecipando alla spedizione di Algeri (1602) e più tardi prestando ascolto a un progetto truffaldino con il quale gli si prometteva il comando di una spedizione contro i Turchi in Albania (1617 ca.)[73]. È evidente il desiderio di sfuggire alla mancanza di orizzonti della sua posizione bloccata di fedele vassallo della Spagna; per questo motivo Ranuccio risulterebbe vittima dell'ostilità degli altri stati italiani, che sembrano attirati da una politica più attiva, forse da un'alleanza in funzione antispagnola, che si suppone sia stato l'antefatto segreto della discussa congiura dei feudatari del 1611, scoperta quando ormai il progetto aveva dovuto essere abbandonato. In essa furono coinvolti quasi tutti i grandi feudatari del parmense, che per questo persero i beni e la vita (1613)[74]. Al loro posto si insedierà, a partire dal terzo decennio del secolo, una nuova e minore feudalità, proporzionata alle dimensioni dei ducati[75].

Un altro scotto da pagare alla fedeltà alla Spagna è quella sorta di diritto di veto che il re esercita sui matrimoni dei principi, con cui a Ranuccio era stato proibito il matrimonio con una nipote di Sisto V. Per conseguenza Ranuccio finisce per sposarsi tardi (1599), preparandosi così un problema di successione, con la nipote tredicenne di papa Clemente VIII, Margherita Aldobrandini, da cui ebbe, tra 1603 e 1619, ben sette figli; oltre ad Alessandro, sordomuto (1610-1630) sopravvissero Odoardo (1612-1646), Maria (1615-1648), Vittoria (1618-1649) e Francesco Maria (1619-1647).

La moglie gli aveva portato in dote, oltre a 200.000 scudi, "i modi tiranneschi [...] degli Aldobrandini mercanteschi", secondo le parole di un cronista modenese[76], la malsana pinguedine che diventerà un male di famiglia, e un momentaneo sollievo dai debiti lasciatigli dal padre, tramite la licenza di creare un nuovo monte farnesiano di 200.000 scudi garantito su Castro. Così questo matrimonio, concluso quasi contemporaneamente all'incameramento di Ferrara per estinzione della discendenza legittima di Alfonso II d'Este, si configura come una variante di quelle operazioni di controllo sui debiti dei cardinali e delle grandi famiglie dei baroni romani, attraverso prestiti e creazioni di "monti", che costituirono alla fine del Cinquecento una via maestra per l'incameramento dei feudi e per il ridimensionamento della vecchia aristocrazia[77].

I suoi orientamenti di governo richiamano quelli contemporanei di Madrid e di Roma, i due stati di cui è a vario titolo vassallo. Con lui i ducati assumono i nuovi lineamenti che rimarranno poi stabili in tutto il Seicento: in diretta prosecuzione con la politica attuata per suo tramite dal duca Alessandro ricevono l'assetto definitivo, attraverso le costituzioni ranucciane (1594), le magistrature centrali dello stato, e in particolare la segreteria di stato e il consiglio di grazia e giustizia; Parma diventa la sede di un collegio dei Nobili (1601-1604) affidato ai Gesuiti, da lui fondato e dotato, che ne farà ancora nel pieno Settecento la meta dei figli della nobiltà italiana[78]; con Bartolomeo Riva, che da oscuro figlio di un mugnaio piacentino diventa tesoriere generale dello stato e fido ministro di Ranuccio, si inaugura quella schiera di ministri e consiglieri di bassa condizione nobilitati che si susseguono per tutto il Seicento, dal Riva appunto a Jacopo Gaufrido all'abate Francesco Alberoni. Il dominio diretto ducale nel territorio arriva al culmine, attraverso l'eliminazione fisica della grande feudalità coinvolta nella congiura. Adeguati simboli del suo modo di governare sono le giganteasche statue bronzee di Alessandro e Ranuccio a cavallo sulla piazza di Piacenza, l'enorme e cupa costruzione della Pilotta lasciata incompiuta, "intervento drastico e fuori scala che lacera violentemente il tessuto urbano preesistente"[79].

e) Il cardinal Odoardo

Odoardo (1573-1626), creato cardinale a diciassette anni da Gregorio XIV, poteva contare sul patrimonio di edifici, pur nel loro splendore destinati a essere surclassati dalla febbre edilizia dei nuovi grandi, e su qualcuna soltanto delle cariche di cui lo zio aveva disposto: legato del patrimonio, vescovo di Corneto e Montefiascone; la sua entrata di 42.000 scudi, comprendesse o no gli oltre 20.000 che gli passava nel 1592 il fratello duca, era ben poca cosa rispetto, per esempio, ai 260.000 attribuiti ai nipoti di Paolo V Borghese; gli consentì tuttavia di ampliare le collezioni d'arte e di costruire la casa professa per i Gesuiti di Roma.

Nessun vantaggio gli venne dal matrimonio del fratello con la nipote di Clemente VIII, cui anzi seguì un rapido deteriorarsi delle relazioni col pontefice.

D'altra parte lo spazio per i cardinali-principi regionali si andava sensibilmente riducendo. L'isolamento in cui troviamo il Farnese – con Este, Sforza e Medici – all'aprirsi del conclave che elegge Gregorio XV, mentre gli altri si dividono in tre gruppi, sembra un chiaro segno dell'anomalia che ormai questi cardinali principi, lontani dagli uffici centrali della curia e dal lavoro nelle congregazioni, dove del resto i cardinali venivano messi in ombra dai prefetti, rappresentavano[80].

Nella Roma che rimane il luogo privilegiato di "carriere e clientele", della sia pur controllata ascesa che una nobiltà nuova, i cui più alti esponenti sono sempre i cardinali nipoti, compie a spese della vecchia, i Farnese sono ormai uno scomodo residuo del vecchio nepotismo a base territoriale, che i papi del XVII secolo riusciranno ad eliminare. Queste tensioni si avvertono spesso nei rapporti tra i Farnese e il papato nel Seicento. Ne è un buon esempio lo scontro tra Clemente VIII e il cardinal Odoardo (1604), nel corso del quale 4000 persone, rispondendo all'invito rivolto dall'ambasciatore spagnolo a tutti i nobili romani sotto la protezione di Spagna, si radunano in difesa del diritto di asilo di Palazzo Farnese, in cui si è rifugiato un marinaio. Odoardo vince grazie anche all'appoggio spagnolo, ma a prima vista la sua appare la vittoria del barone ribelle[81].

Roma rimane dunque il luogo della rappresentazione della gerarchia sociale, tra mecenatismo, edilizia e feste che contribuiscono a sovvertirla, ma non è più il centro del sistema politico italiano: nel nuovo scontro francoasburgico che occupa la prima metà del secolo il papa è strettamente legato alla Spagna, mentre i piccoli stati che dopo Cateau Cambrésis se ne erano contesi l'appoggio e i favori avvertono il riaprirsi di un margine di azione, quasi un ritorno della situazione aperta delle prime guerre d'Italia.

Il matrimonio tardivo di Ranuccio ha provocato una sorta di generazione vuota: alla sua morte (1622) Odoardo deve assu-

14. Odoardo, duca di Parma,
Parma, Galleria Nazionale

mere la reggenza con la vedova. Per la prima volta da oltre un secolo non ci sarà un cardinal Farnese a Roma; lo spazio dei Farnese si restringe ulteriormente. "Caprarola col palazzo, il palazzo di Roma, il giardino e la vigna", i luoghi della corte romana dei Farnese del Cinquecento, goduti per trent'anni da Odoardo, diventeranno dopo la sua morte (1626) potenziale o effettivo pegno dei creditori del Monte Farnese, per essere poi brevemente occupati tra 1645 e 1647 da Francesco Maria, ultimo cardinale dei Farnese di Parma[82].

In parte questa debolezza romana dei Farnese va ricondotta direttamente alla debolezza demografica, nella seconda metà del Cinquecento, di una famiglia che ha potuto contare su soli tre maschi adulti in due generazioni; il che non è tanto il risultato di restrittive strategie familiari intese a privilegiare l'erede unico, quanto dell'attività stessa della famiglia, per l'elevata mortalità dei maschi propria delle famiglie di aristocrazia militare della prima metà del Cinquecento, e per gli impedimenti alla procreazione rappresentati – tra gli altri – dalle carriere politiche di Margherita e di Alessandro, e dal controllo della Spagna sui matrimoni dei principi vassalli. Comunque, Ranuccio evitò di utilizzare il figlio naturale Ottavio (1569-1643), che aveva legittimato nel 1605, dopo cinque anni di inutile attesa di un erede, e che era stato considerato principe ereditario fino alla nascita del primogenito legittimo; anzi poco prima di morire lo fece imprigionare, probabilmente per evitare problemi nella successione al suo erede minorenne.

Alla ricerca di nuove protezioni

Il conflitto francoasburgico in atto nella prima metà del Seicento costituisce, dunque, una vera e propria apertura di credito per il duca di Parma: malgrado le finanze dissestate e la decimazione dei contribuenti causata dalla peste del 1629-30, e l'intralcio alla produzione agricola provocato dai movimenti degli eserciti, Odoardo può sostenere le spese di spedizioni militari in cui sembra affiancato dalla nobiltà locale, e soprattutto può contrastare con successo la tendenza pontificia all'incameramento dei feudi, che aveva già portato alla devoluzione di Ferrara (1598) e di Urbino (1631).

Il nuovo duca si muove in questa direzione sin dagli inizi del suo governo, concludendo, malgrado l'ostilità francese e spagnola, il matrimonio con la figlia del granduca di Toscana, Margherita de' Medici, già stipulato da Ranuccio nel 1620. I Farnese entrano così, alla fine, nel circuito matrimoniale delle fami-

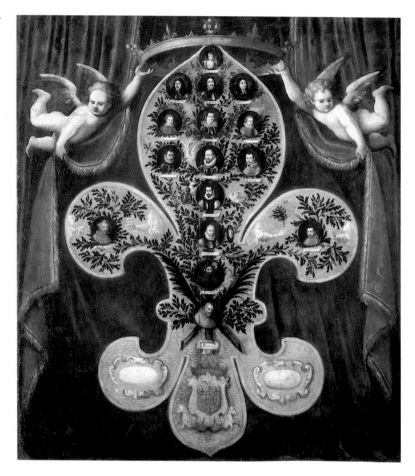

15. Giglio con i ritratti dei Farnese,
1675 ca., Piacenza, Museo Civico

glie ducali. Nello stesso senso vanno i matrimoni delle sorelle, Maria e Vittoria, sposate entrambe a Francesco d'Este duca di Modena, a sua volta imparentato con la moglie di Odoardo e con la prima moglie di suo nipote Ranuccio II Farnese, Margherita di Savoia; dominante rimarrà lo scambio Farnese Este, che si ripete ancora per due generazioni, fino all'estinzione dei Farnese, con i matrimoni di Ranuccio II, che sposa in seconde e terze nozze le prime cugine Isabella e Maria, della sua figlia di primo letto Margherita (1664-1718) con Francesco, e infine di Antonio con la cugina in secondo grado Enrichetta.

Dopo sessanta anni di assoluta dipendenza dalla Spagna, dunque, Odoardo passa dalla neutralità, che osserva nella guerra del Monferrato (1628-30), a un'aperta rottura, restituendo l'ordine del Toson d'oro (1633) e rifiutando i presidi nella cittadella di Piacenza: una rottura anche più netta e impegnata di quella che compiono Este e Gonzaga, e non invece Firenze e Venezia, e che tra i suoi costi accessori avrà anche il trasferimento delle fiere dei cambi da Piacenza a Novi.

Con il progressivo deteriorarsi delle fortune spagnole e del prestigio pontificio, le posizioni di Odoardo assumono una grandezza sempre più esibita: dalla spada snudata col motto "Ho bruciato il fodero" coniato per la sua partecipazione, con cinquemila fanti e cinquecento cavalieri, alla guerra di Rivoli, per ottenere Milano e Napoli, al ritratto in cui è raffigurato mentre schiaccia sotto il tallone l'ape dei Barberini. Motti altisonanti, provocazioni volute e ostentate che, nel contrasto con il papa Barberini, sembrano in primo luogo l'espressione dell'albagia della "vecchia" nobiltà (Farnese) nei confronti della "nuova". Prima che attuate, la politica e la guerra vengono messe in scena, come nelle feste barocche di cui è punteggiato il suo ducato, che fecero dire al Mazzarino, al tempo della guerra di Castro, "che non abbisognava dei soccorsi della Francia né d'altra potenza il duca Odoardo, il quale poteva spendere per un mero capriccio 100.000 scudi in un torneo"[83]. A questo fasto fa però riscontro la fine dei grandi interventi edilizi in tutti gli spazi farnesiani, padani non meno che romani.

Nel quadro della guerra e della diplomazia europea, in quella fase conclusiva della guerra dei Trent'anni, si colloca e si comprende dunque la fortunata resistenza che Odoardo poté opporre al tentativo di assorbimento, operato dal papa Barberini, nell'ambito di una politica di forte ridimensionamento delle grandi famiglie romane, del ducato di Castro, ultimo feudo sovrano dello Stato pontificio, alle porte di Roma, importante per

il rifornimento annonario della capitale, e garanzia di ben quattro *monti*, accesi da Ranuccio e poi da Odoardo, nessuno dei quali estinto. Odoardo non solo rispose alla proposta di acquisto del papa fortificando il feudo, ma alle successive rappresaglie e censure ecclesiastiche e infine all'invasione pontificia, poté contrapporre con l'aiuto delle potenze una lega difensiva di Venezia, Firenze e Modena, un esercito di 10.000 uomini che attraversò lo Stato della Chiesa (1642). Nel 1644 si arrivò alla pace, con la restituzione reciproca dei territori occupati; Odoardo ottenne addirittura il cappello cardinalizio per il fratello, Francesco Maria, morto di lì a poco nel 1647: per un breve momento ci fu di nuovo a Roma un cardinal Farnese di Parma. Durante la minorità di Ranuccio II (1630-1694), però, la tensione tornava ad esplodere, con l'assassinio del vescovo di Castro Cristoforo Giarda, appena nominato dal papa. Dopo poche settimane l'esercito farnesiano veniva sconfitto a San Pietro in Casale (18 agosto 1649); la guarnigione di Castro dovette arrendersi, e la città che per opera dei Farnese da "bicocca da zingari" era sorta "con tanta e sì subita magnificentia"[84] venne subitamente rasa al suolo e ridotta definitivamente a rovina (2 settembre 1649). La pace col papa lasciava al Farnese un'improbabile possibilità di riscatto del feudo entro otto anni; la condizione posta da Innocenzo X per concedere la pace fu la testa del ministro Jacopo Gaufrido, reo di aver fatto del ducato di Parma "una nuova Ginevra"[85]. Il consiglio di giustizia ducale lo condannò a morte come reo, tra l'altro, di violazione di immunità ecclesiastica, di violenze commesse nello Stato pontificio contro la volontà del duca e di lesa maestà.

"Tra tutti i mendicanti d'Europa accorsi alle trattative di pace dei Pirenei, per usare l'espressione del ministro spagnolo, non mancarono i rappresentanti di Parma e Modena". Una clausola a favore dei Farnese fu peraltro fatta inserire dalla Francia nel trattato. Nel 1660 Ranuccio, che aveva rifiutato una nipote del cardinal Mazzarino, malgrado l'offerta di una dote principesca, 500.000 scudi, sposò, a trent'anni, Margherita Iolanda di Savoia, figlia di Vittorio Amedeo e di Cristina di Francia, sorella di Luigi XIII, considerandosi per questo parente e alleato del re di Francia e contando sul suo aiuto per ricuperare Castro; la questione di Castro veniva invece aperta o lasciata cadere da Luigi XIV in funzione dell'andamento dei suoi rapporti con i pontefici. Diventava sempre più chiaro, insomma, che quella che a Parma si era creduta capacità contrattuale, era mera strumentalizzazione da parte delle potenze europee. Il denaro rag-

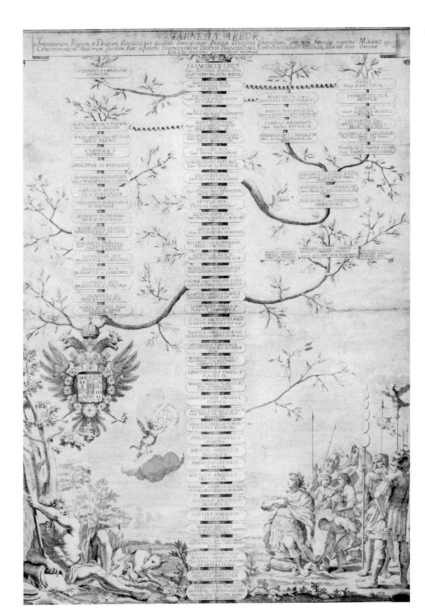

46 granellato con sussidi e prestiti per il riscatto di Castro servì più tardi all'acquisto di Bardi e Compiano, nell'Appennino (1682). Ranuccio diventava così anche feudatario imperiale, e nel 1688 concludeva il matrimonio del figlio Odoardo (1666-1693) con Dorotea Sofia di Neuburg, col patrocinio dell'imperatore e a dispetto della Francia.

Ma avrebbe dovuto rimpiangere questo accostamento all'impero, che lo assoggettò a pesanti contribuzioni come vassallo imperiale. Impotente a resistere scriveva poco prima di morire al suo rappresentante a Vienna: "convien lasciare al secolo avvenire il giusto biasimo [...] e il compatimento [...] di quei che son vissuti negli anni estremi del presente, che termina fra le disavventure e tra le rovine di principi innocenti, nei quali non può certamente osservarsi altra colpa che d'aver resi i propri sudditi vittime svenate all'ossequio e alla divozione di Cesare" (19 novembre 1694)[86].

La generazione di Ranuccio è di nuovo una generazione piena: Odoardo aveva lasciato quattro figli maschi e tre femmine, nessuna delle quali si sposa; Maria Caterina si fa monaca, sorte che fino a questo momento era toccata soltanto alle figlie naturali e all'infelice Maura Lucenia.

I due fratelli, chiusa ormai per i Farnese la carriera ecclesiastica, si offrono alternativamente al servizio di Venezia e della Spagna. Brevissima la vicenda del terzogenito, Orazio (1636-1656), generale per Venezia nel 1653, morto nel 1656, e sepolto a Venezia. Il fratello Alessandro (1635-1689), che gli subentra nel 1656 al servizio della Repubblica, alternerà brevi periodi al servizio di Venezia ad altri più lunghi con la Spagna. Nel 1680-82 fu governatore dei Paesi Bassi.

Gli ultimi duchi[87]

Quando il diciassettenne Francesco (1678-1727) diventa duca nel 1694, come primo atto invia a Roma un'ambasceria per confermare la fedeltà della dinastia al pontefice: non si tratta soltanto di un segno di continuità col passato, ma è presente anche la volontà di garantirsi contro tutele ben più opprimenti, prima fra tutte quella dell'impero. Allo scoppio della guerra di successione spagnola Francesco invoca l'aiuto papale per difendere i suoi stati: Clemente XI invia un suo legato che prende possesso delle fortezze di Parma ed innalza le insegne pontificie. Ciò non impedisce che i soldati tedeschi saccheggino il territorio. Anche se si proclama neutrale, Francesco propende per i gallispani, anche per l'influenza dell'abate Giulio Alberoni, e perciò si

trova in difficoltà dopo la battaglia di Torino (1706): il commissario dell'esercito imperiale, su ordine del principe Eugenio, insedia truppe nel ducato e impone una cospicua contribuzione. L'autorità papale si dimostra chiaramente incapace di salvaguardare la libertà del ducato. Alle paci di Utrecht e Rastatt, Francesco vorrebbe recitare una parte di rilievo, entrare nel grande gioco della politica europea: ha davanti agli occhi l'esempio dei Savoia. È affascinato dalle tesi del Peterborough, ambasciatore britannico a Torino dal 1713, propugnatore, contro la politica filoaustriaca del ministero di Londra, di una lega italica che ristabilisca l'equilibrio infranto. Ma sono castelli in aria. Più concreti sono i risultati della politica matrimoniale farnesiana: il 25 agosto 1714 Elisabetta (1692-1776), figlia del defunto Odoardo, sposa il nuovo re di Spagna Filippo V, nipote di Luigi XIV, e tramite questa alleanza matrimoniale il duca trova una forte protezione contro gli Asburgo. L'ispiratore del matrimonio, l'Alberoni, è una sua creatura, e Francesco tramite suo ha un ruolo di consigliere ascoltato a Madrid. Ma se spinge e sostiene l'Alberoni in audaci iniziative di politica internazionale, Francesco non ha il coraggio né la possibilità di prendere in prima persona l'iniziativa in Italia; e quando le fortune dell'Alberoni precipitano, lascia cadere senza scrupoli l'antico confidente, anzi si schiera tra i suoi più accaniti persecutori. Dalla moglie Dorotea Sofia di Neuburg, la vedova di suo fratello Odoardo, sposata su consiglio del padre per non dover restituire la dote, Francesco non ha avuto figli: l'unico maschio della famiglia è un fratello, Antonio (1679-1731), che non si è sposato per mancanza di appannaggio adeguato. Elisabetta di Spagna, forte del suo sangue farnesiano, rivendica i diritti del figlio don Carlos, a cui viene assegnata la successione, senza interpellare né il duca regnante né il papa, alto signore del ducato. Francesco muore nel 1727; gli succede il quarantaseienne Antonio, un uomo insignificante, gaudente, grasso (morirà di indigestione). Per le insistenze del papa Benedetto XIII si rassegna al matrimonio e nel 1728 sposa la ventiquattrenne Enrichetta d'Este, terzogenita del duca di Modena. Poco prima di morire (18 gennaio 1731) istituì suo erede universale, come d'uso in assenza di figli, "il ventre pregnante della serenissima duchessa Enrichetta d'Este".

La finzione della gravidanza venne portata avanti coscienziosamente; ma non erano passate ventiquattro ore dalla morte del duca che arrivava a Parma il maresciallo di campo dell'imperatore, conte Stampa, seguito pochi giorni dopo da 3500 soldati, a prendere possesso dello stato a nome di Sua Maestà Cesarea: se pure il ducato doveva passare a Don Carlos di Borbone, candidato delle potenze, l'imperatore teneva a rivendicare la sua qualità di alto signore feudale. Il 9 ottobre 1732 Don Carlos arrivò a Parma: "Parma resurget" fu scritto a grandi lettere sul palazzo ducale: una nuova grande casa regnante prendeva il posto dei Farnese; dopo i sommovimenti delle guerre degli anni trenta e quaranta, nel 1748 con la pace di Aquisgrana duca sarebbe divenuto l'altro figlio di Elisabetta, don Felipe. Il Muratori commenta[88]: "Da che la pace ha ridonato a que' popoli un principe proprio nella persona del reale infante don Filippo, fratello de' potentissimi re di Spagna e di Napoli, ben si dee sperare che, ritornando colà il sangue della serenissima casa Farnese, vi ritornerà ancora quella felicità che godevasi quivi sotto gli ultimi prudenti duchi".

[1] Fatti 1557; Vite, 1731.
[2] Partridge 1978; Faldi 1981; De Grazia 1991.
[3] Aymard-Revel 1981, pp. 695-696.
[4] Aymard-Revel 1981; Walter-Zapperi 1994, in particolare pp. 9-10 e fondamentale anche per quanto segue; Codice 1884, pp. 54, 75, 192-194.
[5] Rossi Caponeri 1988, pp. 123-129.
[6] Codice 1884, p. 427; Walter-Zapperi 1994, p. 11; Rossi Caponeri 1988.
[7] Guiraud 1896, pp. 129-130.
[8] Cfr. in Walter-Zapperi 1994, p. 12.
[9] Codice 1884, pp. 583, 616, 620-21.
[10] Guiraud 1896, pp. 130-36; Walter-Zapperi 1994, p. 14; Aymard-Revel 1981, p. 697.
[11] Walter-Zapperi 1994, p. 14; sul testamento, edito in Lefevre 1980, cfr. anche Aymard-Revel 1981, pp. 698-700.
[12] Lorenzo de' Medici 1977, p. 399.
[13] Guicciardini 1971, vol. I, p. 460 (libro V, cap. IV); Mallett 1984, p. 56.
[14] Secondo l'espressione attribuita al cardinal Paolo Emilio Cesi, cit. in Zapperi 1990, p. 63.
[15] Guicciardini 1971, libro XX, cap. VII (vol. III, p. 2070).
[16] Anche per la parte che segue risulta fondamentale il contributo di Walter-Zapperi 1994.
[17] Caravale-Caracciolo 1978, pp. 96-98; D'Amico 1983, pp. 92-93.
[18] Firpo 1988, p. 91; Delumeau 1979, pp. 117-118.
[19] Spezzaferro 1981, pp. 85-115; Aymard-Revel 1981, p. 701.
[20] Walter-Zapperi 1994, p. 18, e anche Zapperi 1990, pp. 60 e 65 (per i vescovati e il cardinalato conferiti rispettivamente a due fratelli e a un figlio di lei).
[21] Almeno altri otto vescovati, Zapperi 1990, pp. 61 e 101, nota.
[22] D'Amico 1984, pp. 76-77.
[23] Delumeau 1979, pp. 112-113; Firpo 1988, p. 93.
[24] Aymard, Revel 1981, p. 702; Faldi 1981.
[25] Assegnato dopo la morte di Ranuccio al nipote Guido Ascanio, Zapperi 1990, p. 60.
[26] Aymard-Revel 1981, p. 704.
[27] Affò 1821, pp. 14-16, e lettere di Ferrante Gonzaga ivi cit.; Drei 1954, p. 14.
[28] Jedin 1949, p. 325 e sgg.; Zapperi 1990, pp. 96 e 102, nota.
[29] Brambilla 1987, p. 12.
[30] Cit. in Prosperi 1978, p. 166.
[31] Brambilla 1987, p. 12.
[32] Zapperi 1990, p. 19.
[33] Drei 1954, p. 27.
[34] Delumeau 1979, p. 120.
[35] McClung Hallman 1985, p. 42.

48 [36] Van der Essen 1933, p. 1.

[37] Caravale-Caracciolo 1978, p. 247.

[38] Aymard-Revel 1981, p. 704, nota.

[39] McClung Hallman 1985, p. 150, sulla base dei soli registri della Dataria. Tredici, includendo Margherita d'Austria, erano invece i discendenti in linea diretta, che ricevevano pensioni ben più ragguardevoli.

[40] Zapperi 1990, pp. 49-50. Per tutta questa parte molto utile Drei 1954.

[41] Chabod 1985, p. 237.

[42] Prosperi 1978, p. 167. Cfr. anche Capasso 1923, p. 450 e sgg.

[43] Biblioteca Palatina di Parma, manoscritto parmense 1201, 21°. *Supplica delli conti Agostino Lando, Giovanni Angosciola, Alessandro et Camillo fratelli de Pallavicini et Aloisio Confalonieri piacentini, porta al s. d. Ferrante Gonzaga governator del stato di Milano, nella quale si diffendano da una citatione fattagli di dover comparire a Roma per la congiura et morte del s. duca Pietro Aloisio, et allegano le ragioni che l'indussero a conspirargli contra*; Poggiali 1761, t. IX, p. 187.

[44] Biondi 1978, in particolare pp. 193-210; Angeli 1591, pp. 522-523. Sulle conseguenze sociali della sua politica, Arcangeli 1978, p. 92; Soldini 1991, pp. 11-19.

[45] Van der Essen 1933, pp. 12-13.

[46] Drei 1954, p. 86; Aymard-Revel 1981, p. 706.

[47] Arcangeli 1978, p. 84 e nota.

[48] Cit. in Aymard-Revel 1981, p. 707.

[49] Brambilla 1982, p. 926.

[50] Trevor Roper 1976.

[51] Biondi 1978, p. 196.

[52] *Liber relationum gestorum ducis A. Farnesii*, manoscritto in italiano, autore Paolo Giraldi cit. in van der Essen 1934, II, pp. 31-32.

[53] Per questi temi Chabod 1971, pp. 176-182; Mozzarelli 1993.

[54] Drei 1954, p. 150.

[55] Van der Essen 1933, I, 61 e relazione Bardoer cit. ivi, I, 29, anno 1559.

[56] Van der Essen 1933, I, p. 108.

[57] Lettera di Alessandro al cardinal di Granvelle cit. in Drei 1954, p. 121.

[58] Adorni 1989, pp. 450-451.

[59] Drei 1954, pp. 120-123.

[60] Drei 1954, p. 119; Isabella con Alessandro Sforza di Borgonovo, Ersilia con Renato Borromeo, milanese, e feudatario di Parma per Guardasone.

[61] Van der Essen 1933, I, p. 154.

[62] Van der Essen 1993, pp. 58-82; 110-111.

[63] Identificato da van der Essen come autore di un *Liber relationum gestorum ducis A. Farnesii*, manoscritto in italiano.

[64] Van der Essen 1993, I, p. 196; autore delle lettere è il segretario di Alessandro.

[65] Lettera alla madre del maggio 1570 cit. in van der Essen 1933, p. 157.

[66] Cheney 1981, in particolare p. 253.

[67] McClung Hallman 1985, p. 29; Walter-Zapperi 1994, p. 24.

[68] Firpo 1988, p. 91. Per elementi su vescovati e diritti di regresso da lui tenuti McClung Hallman 1985, pp. 28, 32, 36, 41, 43, 62; Delumeau 1979, p. 119; per la corte e le entrate Arcangeli 1978, p. 87, nota; Romani 1978, p. 23 (in scudi di conto da lire cinque di Parma).

[69] Per i vescovi Prosperi 1981, pp. 174-177, per gli altri aspetti Archivio di Stato di Napoli, *Farn*, 252 (I), fasc. V fasc. 6, cc. 364 (6 giugno 1580), 464 (7 gennaio 1573).

[70] Aymard-Revel 1981, p. 709.

[71] McClung Hallman 1985, pp. 62 e 187, nota.

[72] Drei 1954, p. 169.

[73] Biondi 1978, pp. 220-221, Drei 1954, pp. 167-201, anche per quello che segue.

[74] Quazza 1950, pp. 107-108.

[75] Arcangeli 1978, p. 94; Fiori 1992; Donati 1988, pp. 280-281.

[76] Cit. in Biondi 1978, p. 211.

[77] Aymard-Revel 1981, p. 711. Delumeau 1979, pp. 123-128.

[78] Brizzi 1976, pp. 27-30.

[79] Adorni 1989, p. 476.

[80] Pastor 1961, XIII, pp. 28-29.

[81] Pastor 1958, XI, pp. 191-195; Caravale-Caracciolo 1978, pp. 398-406, 417-421, 440-446.

[82] Totalmente diversa infatti sarà la figura del cardinal Gerolamo Farnese, del ramo di Latera, che arriverà al cappello dopo un'adeguata carriera curiale; Aymard-Revel 1981, p. 712.

[83] Drei 1954, p. 216 e per i Barberini Pastor 1961, XI, pp. 881-885.

[84] Lettera di Annibal Caro a Claudio Tolomei, 19 luglio 1543, cit. in Affò 1821, p. 23.

[85] Drei 1954, p. 224.

[86] Drei 1954, p. 226 e p. 233 per la citazione.

[87] Per questa parte ho tenuto presente, oltre a Drei 1954, soprattutto Valsecchi 1971, pp. 331-337, Alatri 1986.

[88] Muratori 1976, p. 477.

Le collezioni Farnese di Roma

Bertrand Jestaz

La storia delle collezioni è tributaria della documentazione conservata, vale a dire di tutti i testi che possono darci ragguagli sulle acquisizioni di un amatore d'arte e, soprattutto, degli inventari dei suoi beni. Quelle dei Farnese non sfuggono alla regola comune, e inoltre non beneficiano di una situazione molto favorevole a dispetto delle apparenze. Gli inventari pubblicati prima della seconda guerra mondiale risalgono al più presto alla seconda metà del XVII e più spesso ancora del XVIII secolo, vale a dire ad un'epoca in cui le collezioni Farnese, a Roma, a Parma, e in seguito a Napoli, si erano "congelate" e appartenevano già alla storia. I danni subiti all'Archivio di Stato di Napoli nel 1944 hanno fatto sparire molti di questi documenti e di altri che senza dubbio non erano ancora stati ritrovati. Come a dire che si conosce meglio la fase conclusiva delle collezioni che la loro origine o la loro formazione.

Mentre è relativamente agevole indicare nei Musei di Napoli o di Parma quello che proviene grosso modo dall'eredità dei Farnese, è meno facile distinguere ciò che in questa massa è stato raccolto dai cardinali di Roma o dai duchi di Parma. Se si cerca di studiare più precisamente le collezioni di Roma, si va ad urtare contro il fatto che gli inventari che trattano il periodo essenziale, che va dalla sistemazione del palazzo, verso il 1540, alla morte, nel 1626, del cardinal Odoardo, ultimo Farnese ad averlo occupato, sono scomparsi quasi integralmente[1]. Il bilancio è quindi presto fatto: ci resta una distinta sommaria delle sculture antiche nella descrizione delle antichità di Roma redatta nel 1550 da Aldrovandi e pubblicata nel 1556, due inventari dei pezzi d'antiquariato, rispettivamente del 1556 e del 1568, un altro inventario dei pezzi esposti negli Orti Farnesiani del Palatino nel 1626, e un elenco molto sommario dei disegni compilato nel 1626, ai quali si aggiunge fortunatamente qualche menzione casuale delle acquisizioni e soprattutto l'inventario della collezione di Fulvio Orsini, che fu trasmessa al cardinal Odoardo nel 1600. È poco, e la storia sarebbe impossibile da scrivere se un inventario un poco più tardivo non fosse venuto in extremis a completare le nostre conoscenze[2].

Questo inventario, che a mio parere fu compilato nel 1644 e in ogni caso venne spedito a Parma nel 1649, ci rivela il contenuto di tutte le proprietà Farnese a Roma, ossia il palazzo, la Farnesina, la Villa Madama, i giardini del Palatino e persino la modesta "vignola fuori di porta San Pancrazio". In questa data – e dopo la morte del cardinal Odoardo – il palazzo non era più abitato da un Farnese ed era già stato persino affittato a qualche stra-

niero di riguardo, come era stato il caso nel 1636 per il cardinale di Lione, Alphonse de Richelieu[3]. Era dunque una casa assopita, dove i mobili e molti oggetti di uso comune erano rinchiusi "in guardarobba", ed è probabile che il duca Odoardo ne avesse già sottratto qualche elemento per abbellire le sue residenze di Parma. Ma tenuto conto di queste riserve, l'inventario ci dà senza dubbio un estratto abbastanza esatto delle ricchezze che erano state accumulate e dello stato in cui le aveva lasciate il cardinale Odoardo, tanto più che, come tutti gli inventari di verifica, deve essere stato compilato partendo da un testo più antico di cui riproduce senza dubbio le menzioni. La persistenza di alcuni riferimenti conferma questo genere di immobilità ed è anche una garanzia di fedeltà al passato; nel 1644, si indicava ancora un appartamento come quello di monsignor Scotti, maggiordomo del cardinal Odoardo, e si conservavano ancora dei libri dello sfortunato Arthur Pole, suo amico inglese che era stato ucciso nel 1605 in seguito alla lite con Clemente VIII[4]. Per tardivo che sia, questo inventario costituisce dunque un complemento decisivo dei dati frammentari già ricordati. È partendo da questi elementi disparati che dobbiamo tentare di ricostruire una storia che fu senza dubbio assai complessa.

Si ignora tutto delle prime sistemazioni realizzate a palazzo quando era ancora in costruzione ed era considerato come la residenza di Pier Luigi, duca di Castro. Suo figlio Ranuccio, detto il cardinale Sant'Angelo, vi si sarebbe installato nel 1544, mentre il fratello maggiore di questi, Alessandro, anch'egli cardinale e vicecancelliere della Chiesa, disponeva del vicino Palazzo della Cancelleria. Tutti e due di certo dovevano già avere un'andatura da cardinale e manifestavano il loro gusto per le arti, senza che sia possibile darne delle prove. Si sa tuttavia che Alessandro, governatore di Tivoli a partire dal 1535, poté effettuarvi degli scavi fruttuosi per la sua collezione personale. E, finché era in vita Paolo III (morto nel 1549), il palazzo familiare si arricchiva dei pezzi di antiquariato che vi faceva depositare spudoratamente, a detrimento delle collezioni pontificie[5]; così nel 1536, delle grandi basi coperte d'iscrizioni trovate nel foro (Napoli, Museo Nazionale); nel 1537, la collezione di "teste e statue di marmo" del defunto cardinal Cesi, offerta da suo fratello; a partire dal 1545, il prodotto degli scavi eseguiti per la fabbrica di San Pietro nelle terme di Caracalla che frutteranno tra gli altri i pezzi più famosi, l'enorme gruppo del *Supplizio di Dirce*, conosciuto come il *Toro Farnese*, e due *Ercole*, quello firmato da Glicone detto anche *Ercole Farnese* (fig. 1) e il cosid-

50 detto *Ercole latino* che gli faceva da pendant nel cortile del palazzo (Caserta); nel 1541, le due statue di *Daci prigionieri* (Napoli, Museo Nazionale) sequestrate ad Ascanio Colonna, che sarebbero state collocate come delle guardie alla porta d'ingresso del salone del primo piano; nel 1546, 34 frammenti dei *Fasti consolari*; nel 1547, un busto colossale di *Giulio Cesare* (Napoli, Museo Nazionale) trovato nel foro di Traiano; infine, in data ignota, i piedistalli delle colonne del tempio di Adriano sulla *piazza di Pietra*, decorati di grandi figure di *Province* (Napoli, Museo Nazionale). Ai quali si sarebbero aggiunte in seguito delle acquisizioni onerose: nel 1546 il duca Ottavio acquistò per mille scudi la collezione dei Sassi, che comprendeva tra l'altro la statua di *Apollo* in basalto successivamente esposta in una nicchia della galleria (cat. 176) e una *Roma troneggiante* in porfido (Napoli, Museo Nazionale); nel 1547, cinque statue acquistate da Bernardino Fabio, tra cui un torso di *Bacco* e una statua di *Oceano* disteso (Napoli, Museo Nazionale). La maggior parte di questi pezzi sono repertoriati a palazzo nella descrizione delle antichità romane compilata da Aldrovandi nel 1550. Esse si trovavano allora ammassate senz'ordine, nel vestibolo, sotto le gallerie della corte, in una "camera terrena" e in una grande rimessa dietro, in attesa di un eventuale restauro e della sistemazione nelle sale.

La morte di Paolo III nel 1549 segnò senza dubbio un netto rallentamento in questa politica di arricchimento vorace e un poco spudorato. Nel 1551, per essere passati sotto la protezione del re di Francia, i Farnese furono persino dichiarati ribelli da Giulio II, i loro beni furono confiscati e i mobili dei due palazzi furono venduti, fatto che avrebbe prodotto l'enorme somma di 30.000 scudi[6]. La tregua dell'aprile 1552 li reintegrò nei loro beni, ma è dubbio che abbiano potuto recuperare quello che era stato messo all'incanto. Tuttavia, le antichità, forse troppo difficili da spostare, erano rimaste nel palazzo, come testimoniano le descrizioni successive. Non si sa nulla della politica condotta in seguito dal cardinal Ranuccio, se non che egli acquistò da Alessandro Corvino nel 1562, per la notevole somma di mille scudi d'oro, una collezione di medaglie, di bronzi e di marmi antichi tra i quali doveva trovarsi il curioso rilievo della *Scena di commedia*[7] (Napoli, Museo Nazionale). Si è creduto che il bilancio della sua azione in materia di antichità ci venisse conservato da un inventario[8] che fu compilato nel 1566, dopo poco la sua morte, ma vi si trovano già dei pezzi acquistati dal cardinal Alessandro, e l'inventario stilato due anni più tardi, nel gen-

naio 1568, vi aggiunge così poche novità che si è obbligati a supporre che la collezione di Alessandro figurasse già in quello precedente – sia che essa fosse stata apportata dalla Cancelleria tra la morte di Ranuccio (28 ottobre 1565) e la compilazione dell'inventario (27 marzo 1566), sia che Alessandro avesse già fatto depositare i suoi acquisti nel palazzo di famiglia mentre suo fratello era ancora in vita. In mancanza di prove decisive, ci si accontenterà di ricordare la situazione senza attribuire il merito a uno piuttosto che all'altro dei fratelli.

Le nicchie del vestibolo, troppo alte per i busti, come si vede oggi, ma troppo basse per le statue in piedi, erano giudiziosamente guarnite di torsi. Le grandi arcate del cortile del palazzo ospitavano già i pezzi famosi che dovevano restarvi fino alla fine del XVIII secolo, l'*Ercole Farnese* al quale faceva da pendant il cosiddetto *Ercole latino*, la *Flora Farnese* e un'altra che le faceva da pendant, un *Gladiatore che porta un bimbo morto*, un cosiddetto *Commodo* o altro *Gladiatore* (Napoli, Museo Nazionale)[9]. Una statua e due torsi decoravano la scala; al primo piano, la *Roma* di porfido troneggiava nella galleria nord-est sul cortile, l'entrata del salone era già sorvegliata dai *Prigionieri daci* e le nicchie che la incorniciavano erano guarnite dalle statue di *Antinoo* e di *Minerva* (Napoli, Museo Nazionale) descritte da tutti gli inventari successivi. Ma, al di fuori di queste figure disposte sul percorso normale del visitatore, le antichità non erano sparse in tutto il palazzo, come si potrebbe credere, al contrario erano concentrate in alcune stanze dell'appartamento del cardinale, nell'ala destra del primo piano.

Nel "salotto" – futura sala degli Imperatori (fig. 2, stanza N) – si trovava già una serie di dodici busti d'imperatori, ai quali si aggiungevano altre sette teste, sette statue in piedi tra cui il gruppo di *Venere e l'Amorino* e l'*Eros* provenienti dalla collezione Del Bufalo, il curioso gruppo di *Eros che cavalca un delfino che lo abbraccia* (Napoli, Museo Nazionale), dei torsi, "un idolo di paragone" nel quale si deve riconoscere il famoso *Naoforo Farnese* (cat. 187), e infine due rilievi dei quali uno della storia di *Icaro* (Napoli, Museo Nazionale); in una stanza attigua affacciata sul cortile (I o L) ancora cinque teste, dei tavoli di alabastro o di porfido su piedi di legno o di marmo, caratteristici di una moda che nasceva allora a Roma, e un'opera eccezionale, il *menologium rusticum* (cat. 188); all'estremità dell'infilata, in quella che prima della costruzione dell'ala posteriore era stata la "loggia piccola verso il fiume" (stanza O), una scelta di teste più grandi del naturale, tra cui il *Giulio Cesare* già citato. Circa

un centinaio di pezzi di piccolo formato erano inoltre rinchiusi nei due *camerini* affacciati sul cortile che il loro nome e la loro sistemazione indicavano già come dei gabinetti, vale a dire delle sale da museo: uno, detto "primo camerino del studio" (stanza L?), conteneva ancora delle statue e molte teste, tra le quali si scoprono non senza sorpresa i due busti di Paolo III "con li petti d'alabastro" dovuti a Guglielmo Della Porta (cat. 196); l'altro, "camerino della stufa" (stanza K, se si considera che la stufa doveva essere collegata al condotto del camino attiguo a nord?), conteneva anche un gran numero di teste tra le quali un *Caracalla*, e racchiudeva inoltre un grande armadio di legno che ospitava delle statuette, dei frammenti e degli oggetti di marmo, di terracotta o di bronzo: citiamo a caso "una celata di metallo antica [...] cinque pesi antichi di pietra nera, una testa piccola di bronzo [...] un cavallo Peghaseo piccolo di bronzo [...] una lucerna piccola di bronzo antica, due lucernette piccole di terra cotta [...] due piedi di metallo [...] una zappa di bronzo antica [...] tre bracci piccoli di marmo [...] una testa d'Ercole giovane di mezzo rilievo [...] un boccale di terra cotta antico". La varietà, la mescolanza di statuette e di *instrumenta*, la presenza di frammenti sono caratteristici di un "gabinetto".

Come tutti i musei infine, il palazzo comprendeva i suoi magazzini. Il *Toro Farnese* era condannato per la sua mole a restare nella sua rimessa, in compagnia di qualche pezzo da restaurare, un gruppo "che si acconcia", "duoi Bacchi nudi per acconciare", un Marco Aurelio "che si acconcia". Molte delle teste ancora erano conservate "in guardaroba", mentre delle statue, dei torsi e dei frammenti erano depositati nell'alloggio dell'architetto del palazzo, Vignola. Due fauni infine erano stati "prestati" al restauratore Daniele da Volterra. Tutto conferma dunque che a partire dal 1566, appena dopo la morte del cardinale Ranuccio, la collezione Farnese presentava già quel carattere di museo che Alessandro avrebbe sviluppato.

Questi infatti, a dire di Fulvio Orsini, avrebbe nutrito la deliberata intenzione di farne la "scuola pubblica" degli "studiosi"[10]. Alla morte di Ranuccio, egli ricevette l'usufrutto del palazzo, anche se non è certo che l'abbia veramente abitato, e dovette apportarvi ciò che aveva precedentemente raccolto alla Cancelleria. Nel lotto dovevano figurare in particolare i pezzi eccezionali che aveva acquistato da Paolo del Bufalo[11] nel 1562, tra cui il famoso *Atlante che porta il mondo* e il *puteale* che gli serviva allora da piedistallo (Napoli, Museo Nazionale), un *Druso a cavallo* (Londra, British Museum), un *Apollo* di basalto (cat. 176) e un

2. Pianta del primo piano del
Palazzo Farnese

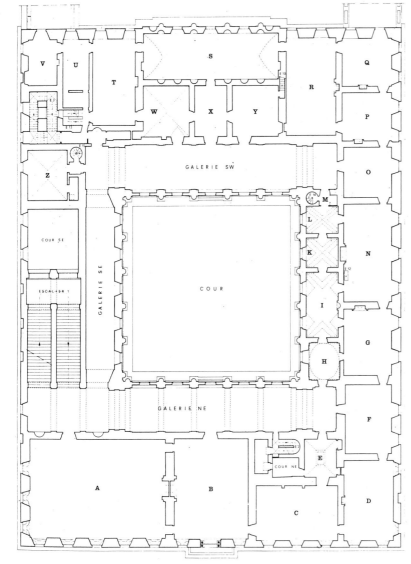

Amorino – l'*Eros Farnese* (cat. 195) – che nel 1566 si trovavano
già nel salotto, e una tavola di alabastro da 300 scudi, il pezzo
più costoso[12]. Il cambiamento che ne risulterà ci è noto, almeno
per quanto riguarda le antichità, da un altro inventario compi-
lato il 1° gennaio 1568[13]. Il "salotto" del 1566 era già indicato co-
me "la galleria" che confermava la sua vocazione all'esposizio-
ne delle antichità, dove si trovavano in più qualche busto sup-
plementare e i due gruppi equestri di *Guerriero* e *Amazzone*
(Napoli, Museo Nazionale) che dovevano restarvi fino al XVIII
secolo. Il salone sistemato a nuovo o "sala grande nova" (stanza
A) presentava ancora soltanto delle teste e dei tavoli. Il deposito
"de la banda del Vigniola" si era arricchito dei rilievi del tempio
di Adriano, "quattro Provincie in quattro piedestalli". Tutto
sommato, si ritrovano press'a poco le stesse opere, ma collocate
in punti diversi: l'*Apollo* di basalto e il *Druso a cavallo* nella
grande camera del maggiordomo, il calendario nella biblioteca
con i rilievi della *Scena di commedia* e di *Icaro* (Napoli, Museo
Nazionale), le figurine e gli oggetti dell'armadio in un "cameri-
no secreto" (vale a dire oscuro) nell'ammezzato. Nell'insieme,
l'inventario del 1568 registra non tanto opere nuove ma piutto-
sto dei cambiamenti nella collezione, che seguivano probabil-
mente i progressi effettuati nelle sistemazioni degli interni del
palazzo o rispondevano ad una nuova cura di classificazione; si
è quindi tentati di attribuire ad un intervento del bibliotecario,
Fulvio Orsini, la riunione nella biblioteca dei rilievi che si pre-
stavano particolarmente al commento archeologico ed icono-
grafico.

Il cardinale Alessandro avrebbe badato al palazzo per più di
trent'anni e vi avrebbe accumulato le opere d'arte. In materia di
antichità, solo qualche arricchimento importante è stato regi-
strato da alcuni documenti. Nel 1570 vi fu la donazione da par-
te di un certo Andrea Gerardi, "cavatore" proprietario di una
"vigna" situata fuori porta San Lorenzo, di un lotto di tredici
sarcofagi, la maggior parte dei quali riccamente scolpita di figu-
re, che andarono a decorare i giardini della Farnesina[14]. Nel
1578, al momento della dispersione del medagliere Mocenigo,
il cardinale Alessandro portò via un centinaio di monete di sua
scelta per 500 scudi[15]. Nel 1581, quando la collezione del cardi-
nale Pietro Bembo fu messa in vendita da suo figlio Torquato,
egli acquistò per 600 scudi una trentina di monete antiche, una
testa di Antinoo che sarebbe stata messa su un torso di *Doriforo*
per costituire la statua di *Antinoo* esposta più tardi nella galleria
dei Carracci (cat. 180) "et altre cose", ma egli si arrestò visibil-

mente davanti ai mille scudi che venivano chiesti per la famosa iscrizione egizia in bronzo incrostata d'argento conosciuta sotto il nome di "mensa isiaca" (oggi al Museo Egizio di Torino)[16]. E soprattutto, nel 1587, dopo la morte della duchessa di Parma, Margherita d'Austria, vi fu l'arrivo dei pezzi di antiquariato fino ad allora conservati a Palazzo Madama (che ella aveva ereditato dal primo marito Alessandro de' Medici)[17]. Vi si trovavano dei pezzi di valore archeologico eccezionale, come il gruppo dei tirannoctoni *Armodio* e *Aristogitone*, quattro figure di combattenti abbattuti (*Perseo, Gallo, Gigante* e *Amazzone*) provenienti dall'ex-voto di Attalo a Pergamo (Napoli, Museo Nazionale), un *Diadomene* di Policleto (Londra, British Museum), numerosi torsi di *Gladiatore* o *Guerriero* che sarebbero stati trasformati in seguito in *Orazi e Curiazi* (Napoli, Museo Nazionale), e anche delle statue dal fascino facile come una *Venere accovacciata* o ancora un *Bacco* che avrebbe in seguito ornato una nicchia della galleria dei Carracci.

Nelle opere di scultura dominava quasi esclusivamente l'arte antica. Le sole opere apertamente moderne erano i busti di Paolo III di Guglielmo Della Porta inventariati a partire dal 1566, che se avevano potuto trovare posto tra le teste antiche è senza dubbio perché si voleva accordare al pontefice la stessa importanza dei Cesari. Eccettuato questo caso eccezionale, la scultura se non era antica doveva perlomeno averne l'apparenza. Già nel 1555 il cardinale Alessandro impiegò un certo Tivoli, collaboratore di Guglielmo Della Porta, per fabbricare "alcune teste" per il suo "studio"[18]. Nel 1562, vi fu una serie di dodici busti in marmo di imperatori incoronati di alloro che acquistò da Tommaso Della Porta, uno dei numerosi scultori che vivevano allora a Roma di copie o di imitazioni[19]. Era senza dubbio il miglior mezzo per poter esporre una serie omogenea e in buono stato di dodici Cesari, che era indispensabile in un palazzo romano. Sono probabilmente questi i busti che si trovavano nel 1566 nel salotto, in attesa, ma che nel 1568 avevano trovato posto nel salone della facciata (A), dove sembrano essere rimasti. Nel 1575, il duca di Parma acquistò da Guglielmo Della Porta anche un insieme considerevole di copie in bronzo che furono sistemate a palazzo, vale a dire cinque statue e sette busti[20]. I busti (catt. 189-196), di grande formato eccetto un *Caracalla*, erano probabilmente destinati a tappare i vuoti rimasti nelle nicchie in alto nel salone. Le statue riproducevano dei marmi antichi famosi, il *Mercurio* un tempo esposto al Belvedere e poi offerto da Pio IV al duca di Toscana, lo *Spinario* e il *Camillo* del

Campidoglio, un *Ercole bambino che strozza i serpenti* dell'antica collezione Della Valle (cat. 193), un *Cupido* della collezione Del Bufalo (cat. 195). L'acquisto di questi ultimi non rispondeva dunque ad una preoccupazione di ordine decorativo, come quella dei busti, ma piuttosto al desiderio di rappresentare in seno alla collezione delle opere celebri ma inaccessibili. Il modo di procedere, per ingenuo che possa apparire oggigiorno nell'equiparazione della copia all'originale, non aveva nulla di sconveniente all'epoca e rivela incontrovertibilmente una politica di esposizione che si potrebbe già dire museografica; essa conferma, se ve ne fosse bisogno, che i Farnese consideravano il loro palazzo come un museo, il quale doveva essere il più completo possibile, fosse pure a costo di usare qualche calco. È più difficile seguire i loro arricchimenti nel campo della pittura e del disegno, perché i primi inventari generali risalgono soltanto al 1641, 1644 e 1653, e un elenco di disegni compilato nel 1626 si rivela fortemente sommario. Si indovina tuttavia che i cardinali Farnese potevano formare la loro collezione trattando sia direttamente con gli artisti, sia con dei mercanti o dei collezionisti. Qualche rarissimo documento permette di ricordare queste due vie. Negli anni del 1540, Paolo III e il cardinal Alessandro ottennero da Tiziano qualche dipinto prestigioso[21]. La molla segreta delle loro relazioni non era molto onorevole: il pittore voleva ottenere per suo figlio Pomponio l'abbazia di San Pietro in Colle, nella diocesi di Ceneda (oggi Vittorio Veneto), e sperava di acquistarsi i favori del papa; i Farnese, perfettamente coscienti di essere in posizione di forza, lo sfruttarono senza vergogna facendogli balenare questa nomina per ottenere da lui dei quadri. È così che Tiziano dipinse per prima cosa nel 1542 il ritratto del giovane Ranuccio (cat. 26), che studiava allora a Padova, e andò quindi a Bologna nel 1543 per incontrare il papa, al quale fece due ritratti, uno con il *camauro* e l'altro senza (cat. 27); egli eseguì in seguito per Alessandro una copia della *Venere di Urbino* e un ritratto della sua amante (da una miniatura di Giulio Clovio che gli era stata inviata); infine, nel 1645, giunse a Roma, dove trasformò la *Venere* in *Danae*, dipinse il grande ritratto di Paolo III con i suoi nipoti (entrambi a Capodimonte) e un *Ecce homo* scomparso, ed offrì la *Maddalena* (cat. 33). In cambio, ottenne per suo figlio soltanto una modesta curia nel Veneto, ma impiegò molti anni prima di comprendere di essere stato giocato. La storia è poco morale, ma fu senza dubbio eccezionale nella misura in cui opponeva due personalità ugualmente forti, avide e dure negli affari.

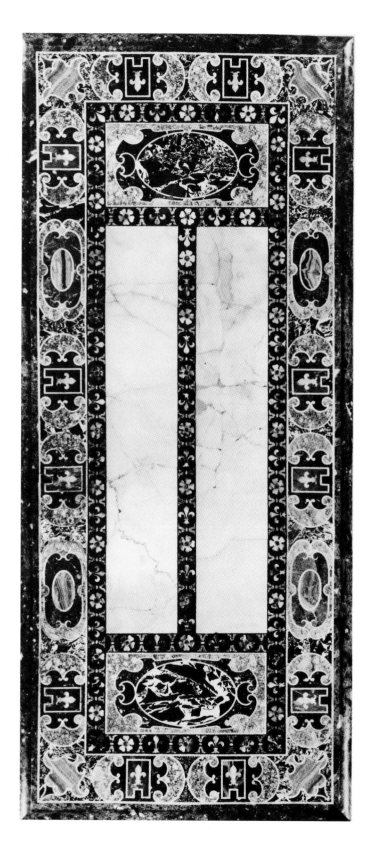

3. *Tavola di marmo e alabastro, Roma, 1750 ca., New York, The Metropolitan Museum*

Degli artisti meno importanti e meno esigenti ricevettero una migliore accoglienza e talvolta beneficiarono persino di una vera benevolenza. Il miniaturista Giulio Clovio a partire dal 1541 circa ricevette una pensione dal cardinal Alessandro e persino un alloggio a palazzo, dove restò fino alla sua morte (1578), trattato come un famigliare della casa e occasionalmente da consigliere per gli acquisti; egli decorò per il suo "padrone", tra le altre cose, un "officio" (*Libro d'ore*) che era giustamente considerato il suo capolavoro e da cui egli stesso fino all'ora della sua morte rifiutò di separarsi[22] (New York, Pierpont Morgan Library) e un *Evangelario* che il cardinale teneva in gran conto tanto da lasciarlo all'ordine dei cardinali diaconi per servire alla Cappella Sistina quando il papa vi celebrava la messa[23]; l'inventario dello studiolo del cardinale menzionava ancora di lui, oltre a questi due manoscritti, un salterio miniato, un piccolo *San Giovanni* e due schizzi sul tema di *Marte e Venere*, una miniatura della *Sacra Famiglia*[24]. Marcello Venusti nel 1549 venne pagato 8 scudi al mese per eseguire la copia ridotta del *Giudizio universale* di Michelangelo[25]. El Greco, giunto a Roma nel 1570, fu introdotto da Clovio nella cerchia del cardinale e alloggiò anch'egli a palazzo; la collezione ne guadagnò subito due quadri, *Il giovane che soffia su un tizzone* (cat. 54) e la *Guarigione del cieco* (cat. 55). in attesa di quelli che gli sarebbero pervenuti dall'eredità di Fulvio Orsini. Al momento del suo soggiorno a Roma, lo spagnolo Alonso Sanchez Coello, che aveva dipinto almeno un ritratto del futuro duca di Parma, Alessandro (Parma, Galleria Nazionale), aveva anch'egli allacciato ottime relazioni con il cardinale, poiché questi nel 1585 non esitò a scrivere una lettera di raccomandazione per suo figlio presentando il pittore come "molto amico mio e molto benemerito"[26]; l'amicizia non era il regime normale delle relazioni tra un pittore e un principe della Chiesa, il caso merita dunque di essere apprezzato per la sua rarità.

Nel campo delle arti decorative, almeno due opere spettacolari consentono di ricordare le ordinazioni del cardinale. Una è la famosa *cassetta Farnese* (cat. 149) i cui cristalli furono intagliati a partire dal 1543 dal più famoso incisore del tempo, Giovanni Bernardi, il quale a detta del Vasari manteneva con il cardinale delle relazioni quasi amichevoli. L'altra è l'enorme tavola a intarsio di marmo oggi conservata nel Metropolitan Museum di New York (fig. 3). Questa comprende nel suo piano dei gigli emblematici che la designano come appositamente eseguita per la casa; le sue dimensioni eccezionali (quasi m

3,95 × 1,80) provano che era destinata alla stanza più grande del palazzo, il "salone" (stanza A), dove ancora si trovava nella metà del XVIII secolo; essa poggia su tre mensole di marmo bianco con gli stemmi del cardinal Alessandro, il che implica che fu eseguita dopo il 1566, poiché non riportava quelli di Ranuccio, e infatti essa non figura ancora negli inventari del 1566 e del 1568. Quello del 1566 descrive due tavole di alabastro, due di porfido[27] e soltanto un "tavolino intarsiato di diverse pietre"; in quello del 1568 appaiono inoltre una tavola di marmo giallo e una di "pietra nera"; erano apparentemente delle opere più semplici, in cui l'intarsio doveva essere ridotto, come nei primi esempi di questa produzione, e probabilmente recenti, come suggerisce una lettera del 30 agosto 1567 con la quale il maggiordomo Ludovico Tedesco chiedeva consiglio al cardinale sulla tavola di "pietra nera" proposta da un "maestro Giovanni Franzese"[28]. La tavola del salone doveva dunque risalire piuttosto agli anni 1570. Per una ordinazione così eccezionale si era dovuti ricorrere ai migliori artisti; il disegno d'insieme è stato attribuito a Vignola, che era allora l'architetto del palazzo e che morì nel 1573, ma le mensole scolpite con gli stemmi, dal loro stile, sono state probabilmente eseguite nella bottega di Guglielmo Della Porta[29].

Il Museo Farnese si arricchì più rapidamente ancora grazie all'acquisto di alcune collezioni, in blocco o in parte. Nel 1573, alla morte del suo maggiordomo, il conte Ludovico Tedesco, che era egli stesso un amatore d'arte, il cardinale poté riscattare una scelta di dipinti della sua collezione[30]. Clovio, che morì nel 1578, gli lasciò quattro opere di Bruegel – una miniatura dipinta in collaborazione con lui, due guazzi e una "Torre di Babilonia" (vale a dire di Babele) a olio –, un suo piccolo *Marte e Venere* incompiuto e i suoi disegni, copiati per la maggior parte da quelli di Michelangelo[31]. Nel 1587, ancora, alla morte di Tommaso de' Cavalieri, che era stato tra gli intimi di Michelangelo e aveva ricevuto da lui dei "disegni di presentazione" particolarmente belli, il cardinale riuscì ad acquistare in blocco tutta la sua collezione di disegni per la somma considerevole di 500 scudi[32].

In quanto agli acquisti casuali che rispondono a delle opportunità del mercato romano, che potevano vertere su ogni genere di opere d'arte o di vestigia antiche, essi possono essere rilevati soltanto tramite le menzioni esplicite nella corrispondenza del cardinale, e occorre dunque rassegnarsi a ignorarli nella maggior parte dei casi. Due esempi consentono di ricordare almeno

il processo. Il 31 agosto 1579, Fulvio Orsini rendeva conto ad Alessandro delle pratiche che stava conducendo per acquistare dal cardinal Lomellino un quadro di Giorgione – che non era altro che una copia del famoso *Cristo portacroce* della chiesa di San Rocco a Venezia – e un "officiolo" miniato, e gli segnalava che il primo era ambito dal duca di Toscana, il secondo da Giangiorgio Cesarini[33]. Il 22 settembre 1577, gli consigliava di acquistare un "quadretto del Tarcone" che doveva essere un'opera di oreficeria paragonabile o persino identica al rilievo d'oro del Getty Museum firmato da Cesare Targone (cat. 164).

In tutte queste acquisizioni, il procacciatore, il consigliere, l'esperto, l'intermediario era sempre, come si vede, Fulvio Orsini. Il personaggio ha giocato un ruolo tale nella formazione della collezione, prima di persino arricchirla con il suo lascito, che merita quanto un Farnese di avere il suo ritratto in questa storia (fig. 4). Nato l'11 dicembre 1529, figlio illegittimo di un Orsini del ramo di Mugnano, nel 1539 era entrato come chierichetto a San Giovanni in Laterano, dove le sue doti intellettuali gli avevano fatto presto guadagnare la protezione di uno studioso canonico, Gentile Delfini, che si occupò della sua formazione e lo presentò in seguito ai Farnese[34]. Nel 1554, egli figurava già sul "rotolo de' familiari" a carico del cardinal Alessandro[35], sebbene fosse a servizio del cardinale Ranuccio (o più probabilmente addetto al Palazzo Farnese) come bibliotecario e nel 1555 Annibale Caro, il segretario di Alessandro, lo presentava già come "un giovane di molto merito, il quale è molto amico mio". Alla morte di Ranuccio, egli restò a servizio di Alessandro e, pur restando incaricato della biblioteca, funse presto da conservatore delle collezioni, pensionato e alloggiato al secondo piano del palazzo fino alla sua morte (1600).

In cambio di questa lusinghiera protezione, egli si votò alla casa Farnese con una riconoscenza e una fedeltà cieca, che manifestò mettendo a servizio dei suoi padroni successivi le sue competenze di archeologo, numismatico e amatore d'arte. Fulvio Orsini fu ai suoi tempi non soltanto un dotto filologo, autore di edizioni importanti, come tutti gli umanisti, ma anche appassionato di tutte le testimonianze materiali dell'antichità, reputato esperto in materia di antichità e particolarmente versato allo studio delle pietre incise e delle monete, poiché vi vedeva per prima cosa, come tutti gli studiosi del Rinascimento, la fonte fondamentale per stabilire l'iconografia degli uomini famosi dell'Antichità. A partire dal 1570 egli pubblicò presso Antoine Lafréry una raccolta di ritratti che ne aveva tratto e fatto incide-

56

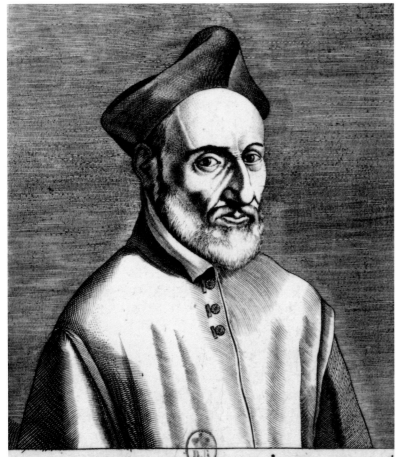

FVLVIVS VRSINVS ROMÀNVS.

Tu quoque qui fuluo FVLVI spectaris in auro
Dignus es, & pleno conspiciare foro.
Vrbis et illustras monumenta æternæ, et Athenas:
Axe sub, hinc, gemino fama loquetur anus.

ob. Romæ 18. Jun. 1600.
Belloi. Lectro.

re sotto il titolo esplicito di *Imagines et elogia virorum illustrium et eruditor(um) ex antiquis lapidibus et nomismatib(us) expressa*, dove straordinariamente si trovano più filosofi o scrittori che uomini di stato. Lui stesso collezionava, su un piano più ridotto rispetto al suo protettore, ma con passione, applicandovi tutti i suoi mezzi, riuscendo a riunire una collezione iconografica famosa. Nel 1577, egli pubblicò a Roma una raccolta incisa di *Familiae Romanae* tratte da monete consolari della sua collezione personale[36]. E nel 1598, l'incisore fiammingo Teodoro Galle pubblicò ad Anversa una serie di 151 ritratti di uomini famosi dell'Antichità tratti dai busti e soprattutto dalle gemme o dalle monete che aveva visto a Roma "e la maggior parte presso Fulvio Orsini"[37]; la raccolta venne ripubblicata nel 1606 con un supplemento di 17 pezzi presi a prestito dalla stessa fonte e nello stesso anno un certo Jean Lefèvre pubblicò un commentario di ritratti rivelati da Orsini famosi ancora da 88 tavole incise[38]. L'iconografia degli uomini famosi stabilita da Orsini restò fondamentale, tanto che si ritrovano ancora molti dei suoi modelli nella raccolta pubblicata da Bellori nel 1685[39], e all'alba del XIX secolo Ennio Quirino Visconti, egli stesso uno dei padri dell'archeologia moderna, lo salutò come "il padre dell'iconografia antica".

Fulvio sembra avere diviso la sua vita di studioso tra la biblioteca del palazzo, al secondo piano, e le numerose botteghe di rigattiere che fiorivano allora a Roma, in particolare al Campo de' Fiori e nella vicina via del Pellegrino, dove andava a cercare le occasioni. Queste pratiche si conoscono soltanto tramite le lettere che indirizzava al cardinale a questo proposito – unicamente dunque quando questi era lontano da Roma – ma ne rimangono a sufficienza per farci conoscere la vigilanza con la quale egli sorvegliava il mercato dal doppio punto di vista della qualità e del prezzo delle opere[40]. Per più di trent'anni, grazie alle sue indicazioni, marmi, bronzi, iscrizioni, monete, pietre incise, quadri e disegni presero la via del Palazzo Farnese, e non fu dovuto a lui, ma alla occasionale parsimonia del cardinale, che non ne giungessero di più. Si indovina che la messe, su un terreno così fertile, fu abbondante, particolarmente in materia di gemme, monete ed altri oggetti minuti da collezione. L'abbondanza era tale che il cardinale e il conservatore si trovarono nel 1578 nella necessità di provvedere per un riparo specialmente concepito. Essi fecero disegnare uno "studiolo", e Fulvio ne mostrò il disegno a numerosi artigiani per domandare il loro prezzo, e poi all'architetto del palazzo, che era a quei tempi

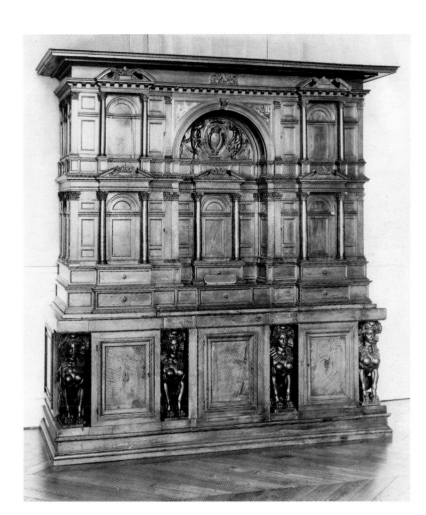

5. Lo "studiolo" del Palazzo Farnese, *di Flaminio Boulanger, Roma 1578, Ecouen, Musée de la Reinassance*

Giacomo Della Porta, per controllare le loro pretese. La stima variava tra i 300 e i 400 scudi, ed è un falegname di origine francese, Flaminio Boulanger, che nell'agosto si aggiudicò l'ordinazione con un preventivo di 300 scudi, a condizione di eseguirla esclusivamente in legno di noce (quando l'ebano e le incrostazioni erano di rigore per questo tipo di mobili) e di non essere "tenuto alli velluti et cremesimi che copriranno le tavolette". Il mobile era quasi completato nell'agosto 1579, ma già il falegname reclamava un supplemento pretendendo di avere già speso 400 scudi, ciò che forse non era falso quantunque Fulvio lo giudicasse "un vecchio molto interessato"[41]. L'opera in effetti era considerevole, come si può giudicare poiché ancora esiste – leggermente modificata, sembra, nelle sue disposizioni interne – presso il Museo del Rinascimento di Ecouen (fig. 5): largh. m 2,13, alt. m 2,30, lo studiolo comprende 36 cassetti o scaffali negli scomparti laterali, 5 nell'arcata centrale, 6 nel doppio plinto del corpo superiore e tre vasti scomparti nel basamento. Perciò la sua capacità era enorme: secondo l'inventario del 1644 esso conteneva diverse migliaia di monete e tutte le pietre incise, oltre a statuette, oggetti antichi e a varie curiosità. Negli anni seguenti, Fulvio si occupò di redigere l'inventario, che fortunatamente ci è rimasto e ci fa conoscere il suo contenuto poco prima della morte del cardinal Alessandro[42]: vi si trovava già una importante collezione di monete, di gemme e di pietre incise, ma anche molte statuette ed oggetti di bronzo, medaglie moderne, oltre 600 disegni, manoscritti fra i quali quelli miniati da Giulio Clovio e persino trattati archeologici di Pirro Ligorio (oggi conservati per la maggior parte presso la Biblioteca Nazionale di Napoli). Tuttavia, il ricordo di queste ricchezze non deve fare trascurare la bellezza del mobile in sé, che è un capolavoro per la concezione monumentale e la nobile semplicità del disegno – che avrebbe potuto essere dato soltanto da un architetto –, per l'unità e la bellezza del materiale, un noce rosso e lucente: per quella miscela di ambizione e di semplicità, paradossalmente, il medagliere Farnese prevale su tutti i mobili intarsiati del genere.

Fu la morte del cardinal Alessandro nel 1589 una svolta decisiva? Si sarebbe tentati di crederlo, considerando il carattere fastoso del prelato, nonché la sua volontà dichiarata di fare dello "studio" una "scuola pubblica". Essa segnò perciò una battuta di arresto nello sviluppo della collezione Farnese? Sicuramente no, dato che il nuovo occupante del palazzo, il suo pronipote "don Duarte", che noi chiamiamo Odoardo, a detta di Fulvio

Orsini, aveva già manifestato un vivo interesse per le antichità, al punto da potere essere considerato come un inventario vivente del medagliere. Vi era senza dubbio dell'adulazione in questo giudizio, ma il nuovo cardinal Farnese si sarebbe dimostrato il degno successore dei suoi predecessori. Fulvio inoltre restò ancora per qualche anno al suo posto o, come diceva, "alli servitii di questo Ill.mo e Ecc.mo Signore e particolarmente alla cura del studio della casa sua"[43], fatto che equivaleva ad una garanzia di continuità della qualità.

I documenti hanno registrato almeno due acquisti decisivi ai tempi di Odoardo. Il primo, nel 1593, fu quello di una parte della collezione di Giangiorgio Cesarini. Questo marchese romano, che aveva sposato Clelia Farnese, la figlia naturale del cardinal Alessandro, era stato un gran collezionista, spesso rivale di suo suocero, ed era morto nel 1585. Odoardo, secondo un "avviso" del 24 luglio 1593, riuscì ad acquistare da suo figlio per 5.000 scudi "statue antichissime che vagliano 15.000"[44]. Il lotto comprendeva infatti dei pezzi di grande valore: diciassette teste di filosofi di cui quindici erano state ritrovate nel 1576 negli scavi delle terme di Diocleziano e la famosa statua di *Venere Callipigia* (fig. 6) che furono sistemate in una sala dell'ala posteriore (stanza R), da quel momento in poi chiamata "sala dei Filosofi"; un *Oceano sdraiato* (Napoli, Museo Nazionale) che andò a fare da pendant a quello acquistato da Fabio nel cortile pensile contiguo allo scalone; una statua di *Satiro e Dionisio bambino* (cat. 177) che fu collocata in una nicchia della galleria dei Carracci. Ma dovevano esservene altre per giustificare un prezzo così elevato. È probabile che i due "Colossi" della collezione Cesarini che suscitavano l'invidia di Fulvio Orsini furono acquistati nella stessa occasione, poiché si è tentati di riconoscerli nei due torsi di *Dacio prigioniero* che nel XVII secolo si trovavano negli Orti Farnesiani e che sono rimasti al Palatino[45]. Inoltre, la cronaca ha ricordato della transazione soltanto i pezzi spettacolari, vale a dire le antichità, ma essa avrebbe potuto includere anche delle opere d'arte moderne. La galleria del palazzo conteneva nel XVII secolo un clavicembalo firmato da un maestro conosciuto che riportava uno scudo inquartato con le armi dei Farnese e dei Cesarini[46]: questo doveva avere la stessa origine, poiché se fosse appartenuto in proprio a Clelia Farnese, sarebbe dovuto passare al figlio che ella ebbe dal suo secondo marito, il marchese di Sassuolo, Marco Pio. Si sa pure dal giornale di viaggio di Montaigne che la collezione Cesarini comprendeva anche "i ritratti delle più belle dame romane vi-

venti e della signora Clelia Farnese, sua moglie"[47]. Ora, negli inventari successivi del Palazzo Farnese si trovano anche i ritratti di almeno tre bellezze famose a Roma nel XVI secolo, Vittoria Accoramboni, Livia Colonna e Settimia Jacovacci[48], senza pregiudizio di quelle altre dame le cui qualità fisiche oggi ci sfuggono. È molto probabile che siano entrati a palazzo nel 1593 allo stesso tempo delle antichità Cesarini.

L'altra acquisizione, molto più considerevole ancora, fu quella della collezione personale di Fulvio Orsini. Questi aveva trascorso la sua vita a dare la caccia ai pezzi di qualità per il suo padrone, ed a pagare di tasca propria quello che il cardinale, per economia o per mancanza d'interesse, non aveva preso in considerazione: è così che, nel 1578, quando Alessandro acquistò per 500 scudi 100 monete della collezione Mocenigo, Fulvio ne prese altre 150 per conto suo per 200 scudi, e "havendo il cardinale scelto le migliori", fece in compenso aggiungere al proprio lotto una pietra interessante[49]. Il fatto che si sia sempre servito dopo il padrone non deve per questo far credere che egli possedesse soltanto delle opere di seconda scelta, poiché il cardinale non sempre seguiva i suoi consigli e poteva lasciare passare dei pezzi per i quali non condivideva l'interesse dello studioso. Fulvio aveva dunque riunito una collezione considerevole per il numero, la varietà, la qualità, e il suo orgoglio di collezionista, oltre che il suo attaccamento alla Casa Farnese dovevano fargli desiderare che essa restasse a palazzo con quella dei suoi protettori che egli aveva in parte formato. Con il testamento del 31 gennaio 1600, egli distribuiva qualche lascito ad alcuni amici o a delle istituzioni di Roma, lasciava i suoi libri alla Biblioteca Vaticana, e per il resto dei suoi beni – in particolare la collezione di cui aveva egli stesso compilato l'inventario – nominava legatario universale il cardinal Odoardo, "data la sua grande pietà e per la singolare benevolenza che mi ha testimoniato sin dalla più tenera età". Una copia di questo inventario, quella che apparentemente egli aveva inviato all'amico Giovanni Vincenzo Pinelli, ci è rimasta e costituisce un documento di fondamentale importanza[50], poiché vi si trova non soltanto la descrizione precisa dei pezzi con l'interpretazione che ne dava questo grande conoscitore, ma addirittura la loro provenienza, vale a dire il nome del loro venditore con il prezzo d'acquisto. Il solo bilancio è di per sé impressionante: più di 400 pietre incise e 150 iscrizioni, 58 busti e rilievi, 70 monete d'oro, circa 1900 d'argento, più di 500 di bronzo, 113 dipinti e disegni, oltre a diversi oggetti d'antiquariato; in totale, più di 13.500 scudi se ci si

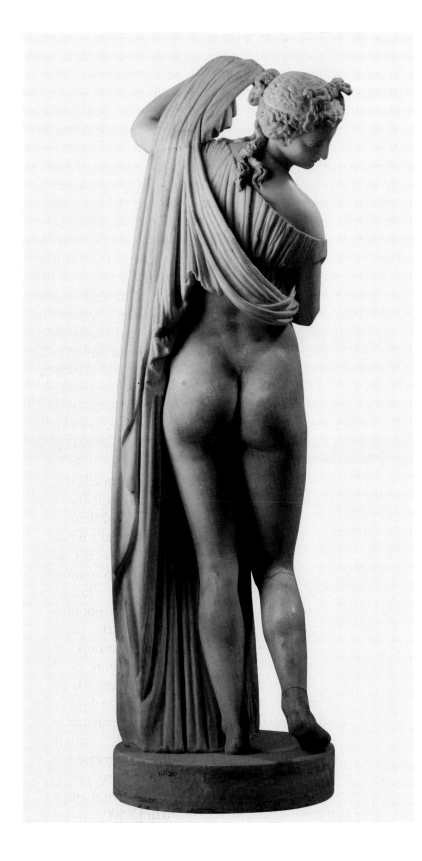

6. Venere Callipigia, Napoli, Museo Nazionale

attiene ai prezzi di acquisto, i quali erano senza dubbio al di sotto del valore reale. Questo fu sicuramente il più grande apporto globale mai confluito nella collezione Farnese.

Molte delle pietre incise possono essere identificate grazie alle iscrizioni che Fulvio aveva scrupolosamente rilevato e alle immagini che lui stesso o Teodoro Galle avevano pubblicato[51]. Se ne trovano al Museo Nazionale di Napoli, naturalmente, ma anche a San Pietroburgo, Berlino, Londra, Cambridge, Parigi, probabilmente in tutte le grandi collezioni di glittica, poiché esse erano assai ambite e molte furono sottratte dal fondo Farnese. Non se ne possono dare qui i dettagli per mancanza di spazio, ma sarà sufficiente dire che vi si trovava la firma dei più grandi maestri (interpretata talora a torto come il nome del personaggio rappresentato): Apollonio su una *Diana* di ametista (Napoli), Atenio su un cammeo di *Giove che fulmina i giganti* (Napoli), Aulo su un *Amore* di giacinto (L'Aja) e su un cammeo di *Amore aratore* (perduto), Epitincano su un cammeo di *Germanico* (British Museum), Gnaios su un *Ercole* di acquamarina (British Museum), Illo (fig. 7) su un *Apollo Palatino* di corniolo proveniente dalla collezione Bembo (Ermitage), Farnace su un *Ippocampo* di corniola (Napoli), Solone su un *Mecenate* di corniola (Napoli), Sostrato su un cammeo di *Due Centauri* (Napoli), l'illustre Dioscuride su tre pezzi, un *Achille* proveniente da Bembo (Ermitage), un *Ermete* (Cambridge) di corniola e un *Pompeo* di ametista (British Museum). A dispetto della scienza di Fulvio, si trovava tuttavia qualche opera del Rinascimento, a cominciare da una grande corniola di *Ercole a riposo* (Ermitage) che era stata pagata uno dei prezzi più elevati, cento scudi, una altra con un *Carro* dal nome di "Platonos" (Ermitage) o dei cammei come il *Rapimento di Ganimede* e *Venere e l'Amorino* (Napoli).

La sua collezione numismatica era notevole per la ricchezza di monete greche, provenienti non soltanto dalla "Magna Grecia" (Italia meridionale e Sicilia) ma anche dai paesi propriamente greci e da alcune monarchie ellenistiche (Egitto, Siria). Si trovavano anche delle monete del re Arsace di Persia, e Fulvio infatti, componendo in una lettera al suo amico Pinelli una collezione ideale, considerava i re di Siria, di Macedonia, di Bitinia e "li Mithridati di Ponto, Philobartane e Ariarathe, Philetarco et Eumene, li Arsiacioli..."[52]. L'acquisto di pezzi così esotici dipendeva senza dubbio da un mercato internazionale di cui Venezia costituiva probabilmente una delle prime basi[53]. Si indovina a tal riguardo l'interesse che avevano dovuto presentare per lui

7. *Teodoro Galle,* Incisione di una
corniola della collezione Orsini,
firmata da Illo, raffigurante Apollo
Palatino*, 1598, Parigi, Biblioteca
Nazionale*

60

dei mediaglieri come quelli di Bembo o del cavaliere Mocenigo. L'inventario dei quadri e dei disegni fa credere a una collezione particolarmente preziosa, perché Fulvio vi indicava gli autori di tutti i pezzi e la maggior parte portava dei nomi gloriosi. Un documento così prezioso avrebbe meritato maggiore attenzione da parte dei conservatori di museo e degli storici della pittura; è stato appena rivalorizzato e non ha ancora finito di aiutarci[54]. Anche se si può sospettare qualche esagerazione davanti ai nomi spesso citati di Raffaello o di Michelangelo, le indicazioni stilistiche, venendo da un conoscitore come Fulvio, meritano una riflessione. Le opere identificate, in ogni caso, confermano spesso l'attribuzione data e presentano sempre almeno una qualità notevole. Citiamo per prima cosa, come una rarità per la sua antichità, il *Ritratto di Francesco Gonzaga* di Mantegna (cat. 1); poi i disegni di Raffaello tra cui il cartone di *Mosè* per la stanza di Eliodoro, due disegni preparatori per L'incendio del Borgo e una serie di *Evangelisti* (catt. 125-129); di Michelangelo, il cartone della *Madonna e san Giuliano* (British Museum) e un cartone per la decorazione della Cappella Paolina, o ancora il disegno della *Caduta di Fetonte* (Windsor); di Sebastiano del Piombo, due ritratti di *Clemente VII* (catt. 16, 18); di Daniele da Volterra, due ritratti (Parma e Napoli) e numerose copie di dettagli della *Madonna di Loreto* di Raffaello (Napoli); di El Greco una *Veduta del Sinai* (Vienna, collezione privata) e il ritratto di *Giulio Clovio che tiene in mano le "Ore Farnesiane"* (Capodimonte), di Sofonisba Anguissola, l'*Autoritratto* (cat. 41), la *Partita a scacchi* (Poznan), e il disegno di una *Vecchia che impara a leggere* (Napoli). Una tale scelta obbliga fare qualche considerazione sui pezzi dell'inventario che non possiamo ancora identificare, che ostentano i nomi di Giovanni Bellini, Leonardo da Vinci, Giorgione, Raffaello, Giulio Romano, Rosso, Salviati, Michelangelo, Tiziano. Anche se vi si trovava qualche copia, si può certamente affermare senza timore che i quadri e i disegni di Fulvio Orsini furono per la collezione Farnese un notevole rinforzo.

Dopo l'arrivo di questi due fondi essenziali, Cesarini e Orsini, ci mancano i documenti per rievocare l'arricchimento della collezione Farnese a Roma. Si indovina tuttavia che il cardinal Odoardo non poteva disinteressarsene, dato che negli stessi anni tentava di terminare la decorazione dell'appartamento nobile facendo dipingere il *camerino* e la galleria da Annibale Carracci, prevedendo nel salone un ciclo di *Gesta* di suo padre, il duca Alessandro, e ridistribuendo sculture tra il salone, la sala

degli Imperatori e la sala de' Filosofi. L'ordinazione a Simone Moschino del gruppo scolpito di *Alessandro vittorioso sull'eresia* (Caserta) e la sua collocazione nel salone rispondevano a questa politica, e la sua mediocrità dipende più dallo scultore che dal programma. È probabile che la collocazione dei quadri appesi in questo appartamento come indicato negli inventari di metà secolo risalisse alle sistemazioni di Odoardo, e che i dipinti di Annibale o della scuola bolognese che vi si trovavano dovevano essere stati commissionati o acquistati da lui: vi erano cinque Carracci e un Lanfranco nel salone, il *Matrimonio mistico di santa Caterina* di Annibale (cat. 96) nella "prima camera", di lui ancora una *Derisione di Cristo* (Bologna) nel "secondo camerino", un *San Pietro* e la *Visione di sant'Eustachio* (Napoli) nel "quarto camerino", una grande *Venere con un satiro e degli amorini* nella "sala de' Filosofi", il *Cristo e la Cananea* (cat. 99) nell'"ultima camera" dell'ala posteriore.

Odoardo si fece inoltre costruire un appartamento tra la via Giulia e il Tevere che prese dalla sua vicinanza con la chiesa di Santa Maria dell'Orazione e Morte il nome di "camerini della Morte". Egli ne fu il primo ed ultimo occupante. La sistemazione descritta dagli stessi inventari risaliva dunque a lui e ci rivela le sue acquisizioni. Nel primo vi si trovavano tre quadri di Annibale, la grande *Venere con un satiro e degli amorini*, *Rinaldo e Armida* e *Diana e Atteone* (Bruxelles), e due di Agostino, il curioso *Arrigo peloso, Pietro matto e Ammon nano* (cat. 92) e un *Ratto d'Europa*; nell'ultimo, un piccolo *Amore* attribuito ad Annibale ancora e otto ritratti di dame, sette attribuiti a Scipione Pulzone e uno al Dominichino[55]. Il mobilio descritto rientrava ugualmente in un gusto che non era più quello del Rinascimento e che annunciava il Barocco. Vi si trova in particolare un tavolino intarsiato di pietre dure con fiori su sfondo nero, decoro che si distingueva dalle composizioni geometriche su sfondo bianco del periodo precedente, e un insieme di mobili d'ebano decorati d'argento – armonia di bianco e nero nata nella seconda metà del XVI secolo[56] e dominante nel XVII secolo – che comprendeva non soltanto un buffet e un letto, ma anche delle seggiole, fatto eccezionale e quasi anormale, poiché le sedie erano tradizionalmente delle opere di semplice falegnameria[57]. Un tale orientamento invita a vedere pure delle acquisizioni di Odoardo in alcuni mobili simili del grande appartamento del palazzo, ad esempio il grande studiolo della "seconda camera", di ebano intarsiato d'avorio e decorato d'argento e di pietre dure, o uno studioletto guarnito d'argento[58]. È il caso anche di

pensare che le cornici d'ebano[59] indichino piuttosto delle tavole acquistate da lui.

La morte di Odoardo nel 1626 segna una data decisiva nella storia delle collezioni Farnese di Roma, poiché il "palazzo del duca di Parma", ormai disabitato, diventa una sorta di museo morto, senza padrone fiero di mostrarlo, senza conservatore preoccupato di arricchirlo. I duchi erano tentati di vedervi una riserva da cui attingere per decorare i loro palazzi di Parma, ed essi cedettero a questa facilità a partire dalla metà del secolo. È perciò che l'inventario compilato dopo il sequestro pontificio esercitato durante la guerra detta di Castro, verosimilmente nel 1644, prima dunque dei primi trasferimenti a Parma, costituisce il documento più prezioso su queste collezioni. In mancanza di registri di acquisto e d'inventari più antichi che ci farebbero seguire il loro sviluppo progressivo, esso ne dà un bilancio finale che ci permette di formulare delle osservazioni complementari.

Le antichità non si trovavano soltanto a palazzo ma decoravano anche i giardini della Farnesina e del Palatino. È sfortunatamente impossibile, per mancanza di documenti, seguire cronologicamente la sistemazione di questi ultimi. L'inventario permette soltanto di conoscere il loro stato definitivo e di mettere in evidenza che l'esposizione delle sculture obbediva a delle ispirazioni diverse, manifestamente più decorative, come verrà esposto più avanti[60].

La collezione di quadri e disegni si era apparentemente sviluppata in modo continuo per più di ottant'anni – tre generazioni. È facile distinguervi le opere di maestri dell'inizio del XVII secolo ed è necessario ricollegarle all'azione del cardinal Odoardo. L'interpretazione è più delicata per i quadri più antichi: i grandi maestri del XVI secolo, Raffaello, Correggio, il Parmigianino, Michelangelo o Tiziano sono stati ricercati in tutti i tempi. Ma uno dei tratti originali della collezione Farnese era di comprendere anche un certo numero di quadri del Quattrocento, spesso designati dall'aggettivo "antico", ai quali si possono probabilmente ricollegare quelli che erano attribuiti al "maestro di Raffaello" o ancora al Perugino. La maggior parte doveva datare all'ultimo terzo del secolo, come il *Ritratto di Francesco Gonzaga* di Mantegna (cat. 1), la *Trasfigurazione* di Bellini (fig. 8), i ritratti d'uomo "con la zazzera e berretta" o "con medaglia alla beretta", ma altri potevano essere più antichi, come il ritratto di Eugenio IV di Fouquet (perduto) o ancora i pannelli smembrati del polittico di Santa Maria Maggiore dovuti a Ma-

8. *Giovanni Bellini,*
Trasfigurazione, 1480 ca., Napoli,
Museo e Gallerie Nazionali di
Capodimonte

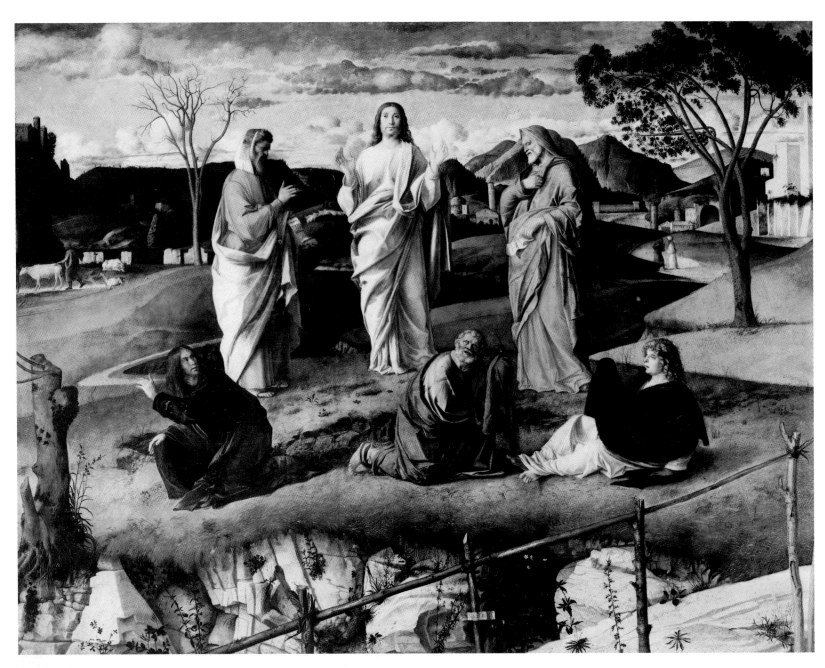

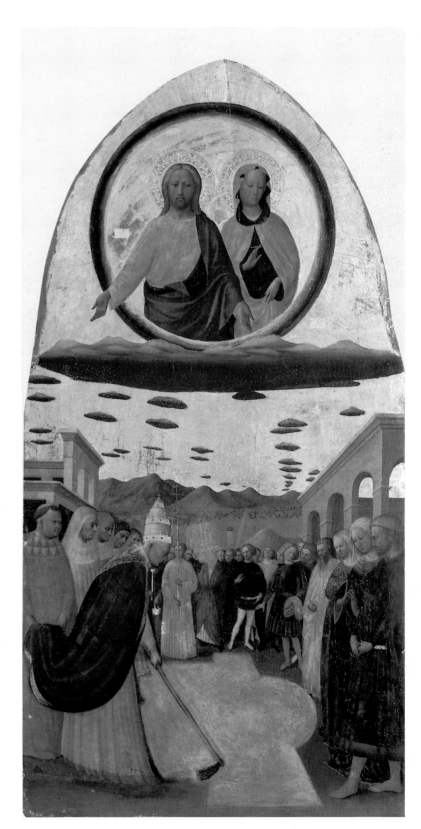

solino (fig. 9) e Masaccio (Napoli, Londra e Filadelfia), e si può anche sospettare un vero "primitivo" davanti alla menzione di un "quadretto [...] antico assai, Battesimo di Christo et altre figurine piccole"[61]. L'interesse per tali opere, a questa data, dipendeva più dalla curiosità per la sua storia che dal gusto della pittura. Si è dunque tentati di spiegarlo con l'interesse per l'arte del passato che si manifestò nella cerchia del cardinal Alessandro verso il 1545, quando Paolo Giovio, che aveva progettato un tempo di scrivere le vite dei pittori celebri, ne trasmise l'idea al Vasari[62]. È in questa piccola cerchia di amatori che nacque allora la nozione di una storia dell'arte fondata sul censimento dell'opera dei maestri antichi, e sarebbe logico che essa abbia ispirato al giovane e intraprendente cardinale l'idea di raccoglierne le testimonianze essenziali. Così, segnalando nelle sue *Vite* l'opera di Masaccio a Santa Maria Maggiore[63], Vasari potrebbe forse averla additata alla cupidigia di Alessandro.

Gli arazzi del palazzo consistevano per la maggior parte in tappezzerie di Bruxelles su temi correnti nella prima metà del XVI secolo: storia di Abramo da Pieter van Aelst (a dispetto della sua attribuzione a Michelangelo), di Scipione da Giulio Romano, di Giuseppe, d'Enea, Trionfi di Petrarca e naturalmente delle verzure. Uno solo era tessuto con fili d'oro e proveniva dai beni di Margherita d'Austria, della quale portava le armi; questo arazzo in dieci pezzi è descritto nel 1644 sotto il titolo enigmatico di "storia di Micca", allo stesso modo nel 1653, e più tardi negli inventari del palazzo di Parma sotto quello di "historia dell'Amica"[64], che a prima vista offre più senso ma non corrisponde a nessun tema conosciuto nella storia dell'arazzo. In mancanza del soggetto, il fatto che si tratti della sola tappezzeria a fili d'oro e con le armi di Madama invita a ricercarla nei due pezzi di arazzo venuti da Parma al Quirinale (fig. 10) che presentano queste due caratteristiche e il cui soggetto, a dispetto delle iscrizioni, resta misterioso[65]. Per contro, il solo arazzo che si possa indicare come un'ordinazione Farnese, il *Sacrificio d'Alessandro* (cat. 148), che doveva essere stato tessuto per Pier Luigi su un cartone di Salviati, sembra non avere mai figurato nel palazzo di Roma: se ne trova traccia soltanto negli stessi inventari del palazzo di Parma, sotto forma di pezzo isolato, il che suggerisce che fu l'unico ad essere realizzato della serie di arazzi prevista sul tema della storia di Alessandro[66].

La mobilia del palazzo non ha lasciato altri elementi sicuri a parte il grande "studiolo" del Museo di Ecouen, di un gusto ancora sobrio che si accontentava del disegno architettonico e si

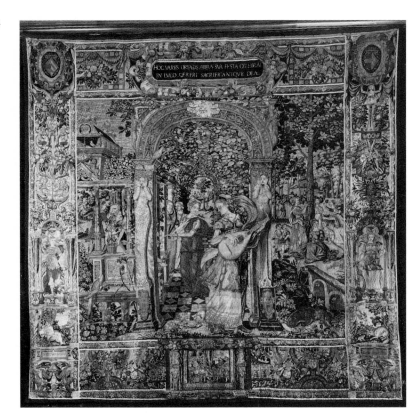

10. Driadi che offrono sacrifici a
Cerere (?), *arazzo con le armi di
Margherita d'Austria, Fiandre, 1599,
Roma, Palazzo del Quirinale*

dispensava da ogni ornamento. Si può immaginare in questo stile la sistemazione dei tempi di Alessandro. I mobili d'ebano incrostati d'avorio o d'argento come quelli dei "camerini della Morte" dovevano risalire piuttosto ai tempi di Odoardo, proprio come i mobili di gusto esotico, "all'indiana", probabilmente laccati in nero. Tra gli oggetti d'arte menzionati nell'inventario, la maiolica è la sola ad avere lasciato numerose testimonianze sotto forma di pezzi vari provenienti da un grande servizio con le armi di un cardinal Farnese; il modello, originale per il suo sfondo blu oltremare e i tocchi d'oro, risale palesemente ad una ordinazione del cardinal Alessandro che fu forse passata a Pesaro, dove la bottega Lanfranco, seguendo un'osservazione di John Mallet[67], detenava un privilegio per la decorazione a "l'oro vero", ma delle variazioni nel colore dello sfondo o nel trattamento degli stemmi lasciano pensare che questo servizio fosse oggetto di diverse consegne o di sostituzioni successive. La porcellana, abbondante, consisteva essenzialmente in "blu di Cina", oltre a qualche "bianco" e a dei rappresentanti della "famiglia verde", fatto che solo consente di ricordarla genericamente. L'oreficeria riempiva due armadi della "guardarobba" e non era omogenea: una bacinella con le armi dei Farnese e degli Orsini inquartate era dovuta appartenere a Pier Luigi e alla sua sposa, Girolama Orsini; molti dei pezzi portavano le armi "del S.r cardinale" Alessandro, ma altri, con le armi di "Sua Altezza" il duca, potevano essere dei complementi aggiunti in occasione delle nozze di Ranuccio con Margherita Aldobrandini, celebrate a Roma nel 1600. Curiosamente, infine, vi si trovava una sottocoppa d'argento incisa che era stata fatta per presentare o proteggere la famosa gemma antica conosciuta sotto il nome di *tazza Farnese* (Napoli, Museo Nazionale). Eppure questa, dopo essere passata dalla collezione dei Medici nelle mani di Margherita d'Austria, era toccata in eredità a suo figlio il duca Alessandro e non vi è alcuna ragione apparente perché essa fosse mai stata conservata nel palazzo di Roma[68]. La presenza della sottocoppa "in guardarobba" nel 1644 invita tuttavia a supporre che la tazza vi fosse giunta nel 1587, dopo il decesso di Margherita, allo stesso tempo delle antichità e degli arazzi del Palazzo Madama, e che vi restasse abbastanza a lungo per ricevere questo complemento decorato su un disegno di Annibale Carracci, forse persino per tutta la vita del cardinal Odoardo, ma che il duca l'avesse in seguito messa al sicuro a Parma, poiché essa non compare nell'inventario del palazzo ma la si ritrova a Parma nel 1736. Un armadio conteneva anche un ricco insieme

di oggetti di cristallo di rocca montati in argento dorato o in oro smaltato, probabilmente di origine milanese. Eppure non tutti appartenevano ai fondi del palazzo. Vi erano tra di essi tutti gli elementi di una "cappella" – un calice, quattro candelieri, una patena, un incensiere, una "navicella" con il suo cucchiaio di cristallo, una "baciletta" con le sue due "ampolline", una pace, una pisside, un vaso per l'acqua santa con il suo "asperges", una bacinella e il suo "boccale"[69] – che il duca Ranuccio nel 1620 aveva prestato a suo fratello il cardinal Odoardo "con questa conditione che S.S.ria Ill.ma se ne servì in vitta sua et doppo lui restino all'heredi di S.A.Ser.ma"[70].

Il duca era morto nel 1622 e chiaramente il cardinale aveva dimenticato le condizioni del prestito, di modo che alla metà del secolo i cristalli si trovavano ancora nel palazzo di Roma. Essi dovettero tuttavia essere rispediti a Parma nel 1663 con un lotto di oggetti preziosi[71], e nel 1708 si trovavano per la maggior parte nella "galleria delle cose rare" del Palazzo Ducale.

È difficile, nel campo delle arti decorative, distinguere i pezzi da collezione già considerati come tali dagli oggetti di lusso che sono divenuti, col tempo, dei pezzi da museo ma che in origine non erano altro che oggetti d'uso particolarmente belli. Tutti quelli che sono stati ricordati appartenevano piuttosto a quest'ultima categoria, anche se erano stati commissionati o scelti in vista di un certo valore decorativo, e potrebbe essere forse improprio includerli oggi nella nozione di collezione. Le armi, che erano numerose e molto varie a palazzo, occupano una posizione estrema in questa zona d'ambiguità, poiché pur possedendo talvolta un reale valore artistico, rispondevano per natura ad un'altra vocazione. Altri oggetti, in compenso, appartenevano forzatamente al mondo della collezione sebbene la bellezza non fosse il loro proposito: erano quelle curiosità, naturali o artificiali, che un tempo formavano parte integrante di così tanti gabinetti che era difficile trovare una "Schatzkammer" che non fosse un poco allo stesso tempo anche una "Wunderkammer". La "guardaroba" del Palazzo Farnese ne era anch'essa provvista. Tra le semplici curiosità, vi si trovavano degli oggetti di natura assai varia, come un modello del Santo Sepolcro (Capodimonte), un macabro *Memento mori* (cat. 167), dei vasi di noce torniti, "uno specchio tondo da accender fuoco", "un castello di radiche di noce tutto intagliato et intersiato di figurine d'avorio", "una croce di busso tutta historiata, intagliata dentro di figurine et piena di tutti li misteri della Passione" nella quale si può probabilmente riconoscere una di quelle opere

che hanno fatto la reputazione del Monte Athos, una montagna di corallo che ospitava un *Calvario* e un *San Girolamo*, "uno scudo di scorzo di granchio". Molte curiosità si imponevano inoltre per l'esotismo: così le numerose noci di cocco o "noce d'India", spesso trasformate in recipienti diversi; gli oggetti di legno laccato di ogni sorta, "tazzette di legno indiano", tazze alla "giapponese", "cucchiare all'indiana" o "calamaro di legno d'India coperto di corame miniato"; dei ventagli d'avorio indoportoghesi (cat. 155); o ancora una "pipa per il tabacco". I *naturalia* erano ancora più numerosi: dai semplici minerali fino alle terre rare, "terra sigillata" o "terra sulfurea", passando per il "legno d'aloe" e due campioni di "manna", la "gomma aromatica" e naturalmente la rosa di Gerico; dei minerali curiosi, "pietre del Brasile", "oglio del Perù", "pietra detta isata" (vale a dire giada), delle pietre dotate di virtù curative, "gioie per diversi mali", gli inevitabili bezoar, e anche "la pietra cavata a Monsignor Scotti"; delle conchiglie; dei pezzi di animali rari, "corno d'alce", "corna, denti e sangue di bada", "zampa della gran bestia", "polvere di osso di cervo", penna di camaleonte, "dente si crede di serpente", "lingue di scorpione", frammenti di corna di licorno ecc. Questi oggetti bizzarri, questi materiali insoliti, si trovavano di regola nei "gabinetti" per rappresentare, accanto alle meraviglie dell'ingegno umano, quelle della natura, ed eventualmente per illustrare i loro legami. La loro presenza a Palazzo Farnese conferma ancora, se ve ne fosse bisogno, che i cardinali della casa avevano voluto costituire un museo completo.

Dopo un tale panorama, è possibile definire un "gusto Farnese" proprio dei cardinali della famiglia? Niente è meno sicuro. La passione dell'antichità era un tratto comune e quasi un obbligo presso i principi romani del Rinascimento, e sarebbe quindi stato piuttosto straordinario che i cardinali Farnese non ne fossero colpiti. Il loro merito particolare fu di applicarvi la brama di grandezza e i mezzi eccezionali propri del loro casato. L'interesse per la pittura era meno diffuso, la collezione potrebbe dunque rivelare una inclinazione originale, ma si dovrebbe ancora tener conto del gusto di ognuno e dell'ambizione sociale o persino delle pretese intellettuali. Il cardinal Alessandro, che passa per esser stato un grande amatore d'arte, pare sia stato animato soprattutto da una grande preoccupazione di magnificenza e, se si crede a Francisco de Hollanda, Michelangelo avrebbe persino affermato che egli non conosceva nulla della pittura[72]. Si è tentati in effetti di credergli se si considerano gli

artisti ai quali passò le ordinazioni e la scadente qualità dei dipinti che fece realizzare, in particolare per la Cancelleria e per Caprarola, sue residenze personali; un paragone tra i due più famosi cofanetti di cristallo del Rinascimento, quello di Clemente VII di Valerio Belli (Firenze, Museo degli Argenti) e la *cassetta Farnese* (cat. 149) non dà un'idea migliore del suo discernimento in materia di oreficeria. Vi sono delle possibilità che il suo gusto personale sia stato dominato da preoccupazioni di vanagloria. In quanto ai suoi acquisti di opere d'arte, essi erano orientati dai suoi consiglieri, Annibal Caro e Paolo Giovio in un primo tempo, in seguito dai suoi maggiordomi, Ludovico Tedesco e poi Alessandro Rufino, e soprattutto da Fulvio Orsini. Ne risulta una collezione tipicamente romana, dominata dalle antichità sotto tutte le forme, dalla pittura della scuola romana, e dal gusto dei ritratti lanciato da Paolo Giovio e mantenuto da Fulvio Orsini. Le eccezioni erano rare e giustificate soltanto da celebrità eccezionale: così Tiziano, il pittore dei sovrani, o ancora Sofonisba Anguissola, il cui successo tutto mondano si basava sulla sua condizione di donna e sul suo rango nobile piuttosto che sulla qualità della sua pittura. Tintoretto e Veronese in compenso erano sconosciuti. Il cardinal Odoardo sembra avere ugualmente seguito una pratica piuttosto convenzionale. I ricorsi ai Carracci gli furono apparentemente suggeriti dalla corte di Parma e non costituivano del resto un'audacia. Secondo la cronaca, inoltre, egli non avrebbe affatto saputo ricompensare il merito di Annibale. Caravaggio e la sua scuola, in compenso, restavano sconosciuti a palazzo. Se vi fu un gusto Farnese, fu quello di principi della Chiesa particolarmente potenti ed orgogliosi, preoccupati di darsi lustro con una fondazione prestigiosa e di interesse pubblico. Entro questi limiti, è doveroso rendere loro omaggio come ai più grandi collezionisti della Roma del XVI secolo.

[1] Sugli inventari scomparsi, vedi da ultimo l'introduzione all'edizione Jestaz 1994, pp. 8-9.

[2] Sulla documentazione esistente e su questo inventario, cfr. Jestaz 1994 introduzione e pp. 303-305.

[3] Sulla vita di palazzo in questo periodo, vedi l'opera classica di De Navenne 1923, e *Le palais Farnèse* 1981, I, 2.

[4] Cfr. Zapperi 1994, pp. 37-44.

[5] Sulla formazione della collezione di antichità, vedi Vincent, in *Le palais Farnèse* 1981, I, 2, pp. 331-351 e la riproduzione dei pezzi identificati nel tomo II.

[6] De Navenne s.d. (1914), p. 510.

[7] Cfr. Riebesell 1989, p. 14.

[8] Archivio di Stato di Napoli, Archivio Farnesiano, 1853 (III), fasc. XII, n. 1, ff. 2r.-7r. Questo documento verrà pubblicato prossimamente in "Mefrim" da Ph. Sénéchal, che io ringrazio vivamente per avermi trasmesso la sua copia. C. Riebesell (1989, p. 14) vi ha visto semplicemente l'inventario dopo il decesso di Ranuccio.

[9] Vedi la riproduzione dei pezzi conservati e delle vedute antiche del cortile che le mostrano in *Le palais Farnèse* 1981, II, figg. 130-139.

[10] Lettera del 9 aprile 1589 al principe di Parma Ottavio spesso citato da ultimo da Riebessel 1989, p. 6.

[11] *Documenti Inediti* 1878-80, II, p. 156; Riebesell 1989, pp. 30-40.

[12] Si è supposto che questi in seguito fossero serviti alla realizzazione della tavola intarsiata del "salone" che sarà citata qui di seguito (fig. 3), ma si tratta di una pura congettura. La tavola di Paolo del Bufalo dovrebbe essere la "tavola grande quadra d'alabastro sopra li piedi di marmo" già descritta nel 1566 e dunque quella della sala degli Imperatori nel 1644: "una tavola d'alabastro corniciata di marmo verde, con quattro piedi fatti a menzolone con due delfini per menzolone et quattro mascheroni" (Jestaz 1994, p. 133, n. 3237).

[13] *Documenti Inediti* 1878-80, I, pp. 72-77.

[14] *Documenti Inediti* 1878-80, IV, pp. 396-397.

[15] Riebesell 1989, p. 186, n. 16.

[16] Lettera di Teobaldi al duca di Toscana del 2 aprile 1581, ed. da P. de Nolhac 1887, p. 419. Sulla costituzione della statua di Antinoo, vedi Riebesell 1989, pp. 63-64.

[17] Cfr. Riebesell 1989, pp. 41-51. Non si può tuttavia seguirla quando immagina che il cardinale Alessandro le eredità da sua cognata. L'erede di Madama era suo figlio Alessandro, che divenne duca di Parma nello stesso anno, ed è lui che dovette dare l'ordine di trasferire le antichità da Palazzo Madama a Palazzo Farnese, senza che si possa precisare se lo fece per comodità o per volontà di arricchire la collezione di famiglia. Tutto sommato, non si trattava di un abbandono, poiché il Palazzo Farnese gli apparteneva.

[18] *Delle lettere* 1765, III, pp. 64-65.

[19] Bertolotti 1881, I, pp. 168-169.

[20] Jestaz 1993, pp. 7-48.

[21] Zapperi 1991, pp. 39-48.

[22] Cfr. la lettera di Alessandro Rufino al cardinale del 20 agosto 1577 e, dello stesso giorno, quella di Clovio che gli annunciava di avere recapitato il manoscritto e lo supplicava di accusarne subito ricevuta (Robertson 1991, p. 307, nn. 101 e 102).

[23] "Legavit ordini diaconali illustrium Cardinalium librum Evangelistarum miniatum et ornatum a Julio huiusmodi artificis egregio miniatore, ad effectum eo utendi in cappella S.D. Pape quotienscumque Summus Pontifex celebrat" (testamento del cardinal Alessandro del 1587, in *Documenti Inediti* 1878-80, IV, p. 397). Sul destino successivo dell'evangelario, cfr. Levi d'Ancona 1950, II, pp. 55-76. Sui rapporti di Clovio con il cardinale, vedi da ultimo Robertson 1991, pp. 29-35.

[24] Robertson 1991, p. 315, n. 139.

[25] De Navenne s.d. (1914), p. 387.

[26] Lettera del 21 luglio 1585 edita da Robertson 1991, p. 311, n. 123.

[27] Quella di porfido incorniciata d'ebano incrostato d'avorio e quella ovale di alabastro si trovavano ancora nel 1644 nella "prima camera" dopo la sala degli Imperatori (Jestaz 1994, nn. 3238, 3239); l'altra tavola di alabastro era forse quella acquistata da Paolo del Bufalo (cfr. nota 12) la quale per il suo archetipo avrebbe in seguito ispirato quella del "salone"; in questo caso, le due tavole sarebbero coesistite a palazzo almeno fino alla fine del XVIII secolo.

[28] Robertson 1991, p. 300, n. 53. Questo "Giovanni Franzese" doveva essere un fornitore importante del cardinale, poiché figura ancora sotto la qualifica di scultore su un elenco delle sue spese al 1° ottobre 1569 per la somma considerevole di 250 scudi, mentre a Vignola non ne toccavano che 128, a Federico Zuccaro 99, al restauratore Giovanni Battista Bianchi 64 (documento pubblicato da Viscogliosi 1990, p. 332).

[29] L'identificazione e l'attribuzione a Vignola risalgono a Raggio 1959-

60, pp. 213-231; Gramberg 1968, pp. 69-94, e in particolare pp. 90-94, ha proposto di attribuire le mensole a G. Della Porta, ma non si può considerare la data del 1553 che egli suggerisce per l'inizio del lavoro, né l'idea che la serie di placchette di bronzo ovali con soggetto mitologico sarebbe stata destinata alla decorazione del piano: le "tavole" alle quali egli le destinava dovevano essere dei quadri piuttosto che dei tavoli.

[30] Lettera del 9 luglio 1573, edita da Robertson 1991, p. 302, n. 69.

[31] Cfr. Bertolotti 1882, pp. 266-268.

[32] Nota al margine in un volume delle Vite del Vasari del 1568 conservato a Roma, Biblioteca Corsini, ristampato da Steinmann-Pogatscher 1906, p. 506.

[33] Lettera pubblicata da Ronchini e Poggi in Atti 1880, pp. 59-60, n. XIV. Il quadro non appare negli inventari Farnese successivi, e non è certo che si possa con Riebesell 1989, (p. 66) identificarlo con la copia conservata a Parma, poiché Ronchini osserva già che esso non corrispondeva al formato "bislongo" indicato. In quanto all'"officiolo", se ne trova uno nell'inventario del 1664 (n. 196), ma le due menzioni sono troppo sommarie perché si possa fare altro che un confronto.

[34] Il saggio essenziale è de Nolhac 1887, introduzione, da completare ora con le origini da parte di Ruyschaert 1987, pp. 213-230.

[35] Benoit 1923, p. 205.

[36] Familiae Romanae s.d. (1577).

[37] Illustrium imagines, 1589.

[38] Ioannis Fabri Bambergensis, 1606.

[39] Veterum illustrium 1685.

[40] Vedi lettere pubblicate da Poggi in Atti pp. 47-72, e più recentemente da Riebesell 1989 (pp. 183-192) e da Robertson 1991 (p. 307, n. 103, e p. 308, n. 108).

[41] Su questa ordinazione, vedi le lettere di Fulvio Orsini del 26 luglio (ed. Poggi, in Atti, pp. 58-59), del 12 agosto (ed. Robertson 1991, p. 307, n. 103), del 29 agosto 1578 (ed. Riebesell 1989, p. 187, n. 18) e del 17 agosto 1579 (ed. Robertson 1991,

pp. 308-309, n. 108).

[42] Robertson (1991, pp. 315-316, n. 139) ha voluto pubblicare quanto non concerneva le monete ma ne ha dato una edizione incompleta e spesso errata.

[43] Lettera del 9 aprile 1589 al principe di Parma Ottavio citata da Riebesell 1989, p. 6.

[44] Avviso scoperto da Roberto Zapperi, citato da Riebesell 1988, pp. 373-417.

[45] Jestaz 1994; Sensi 1990, p. 383, figg. 6, 7.

[46] Jestaz 1994, p. 134, n. 3262.

[47] Montaigne 1962, p. 1241.

[48] Jestaz 1994, n. 2062 per l'Accorramboni, nn. 1002, 2059, 2065 per Livia Colonna, n. 4341 per Settimia Jacovacci.

[49] Lettera a Pinelli del 15 febbraio 1578, ed. Riebesell 1989, p. 1884a, n. 16.

[50] L'inventario è stato scoperto e pubblicato da de Nolhac 1884a, pp. 139-231. Questi ha pubblicato anche separatamente il capitolo dei quadri e disegni, con un comodo indice: de Nolhac 1884, pp. 427-436.

[51] Vedi in particolare Neverov 1982, pp. 2-13.

[52] Lettera del 12 febbraio 1580, ed. Riebesell 1989, p. 187, n. 19.

[53] Sulle collezioni di antichità a Venezia, cfr. Favaretto 1990.

[54] Vedi infine Hochmann 1993, I, pp. 49-91.

[55] Jestaz 1994 nn. 3294 e 3298, 3324 e 3326.

[56] Si deve rilevare come esempio particolarmente precoce la "tavola di porfido quadra con una cornice d'ebano et avorio intorno" citata nell'inventario del 1566.

[57] Jestaz 1994, nn. 3202, 3310, 3311 e 3316.

[58] Jestaz 1994, nn. 3180 e 3655.

[59] Erano ancora rare nella collezione di Fulvio Orsini, ma il "pero tinto" spesso sostituiva l'ebano.

[60] Vedi il testo di Sénéchal, pp. 123-131.

[61] Jestaz 1994, indice generale s.v. antico (p. 320) e in particolare nn. 963 o 4256 (ritratti con zazzera) 2879 (con medaglia), 954 e 2075

(Fouquet), 4392, 4400, 4403, 4418, 4432 (Masolino) e 2898 (Battesimo di Cristo).

[62] È il Vasari stesso che lo ha raccontato nella sua autobiografia (Vite, ed. Milanesi, VII, pp. 681-682). Si conservano degli abbozzi di vite di pittori di Giovio, per esempio quella di Leonardo da Vinci: cfr. Barocchi 1971, pp. 7-9.

[63] Vite, ed. Milanesi, II, pp. 293-294. Il fatto che Vasari descriva l'opera al posto prova in effetti che lo smembramento dovette intervenire dopo il 1568.

[64] Archivio di Stato di Parma, Casa e corte Farnesiana, serie VIII, b. 53, fasc. 3, inventario del 1659, f. 105 ("Pezzi 10 detti [d'arazzi] dell'historia dell'Amica con oro et arma d'Austria"), e b. 54, fasc. 1, inventario del 1715, p. 255 ("Altri pezzi 10 con oro dell'istoria dell'Amica").

[65] Dhanens 1951, pp. 223-235. L'identificazione delle armi e la provenienza da Parma sono sicure, ma non i soggetti; uno, secondo l'iscrizione, dovrebbe rappresentare Perseo che domanda ospitalità ad Atlante (Ovidio, Met., IV, v. 4), ma vi si può soltanto riconoscere il dragone guardiano del frutteto, nel mezzo di scene enigmatiche; l'altra, sotto il titolo di Driadi che offrono sacrifici a Cerere, mostra soltanto delle dame che suonano musica sotto un pergolato. Si trattava infatti di tappezzerie "a pergola" sul tipo di Vertunno e Pomona, dove il senso delle figure parrebbe secondario, fatto che potrebbe spiegare l'oscurità delle menzioni d'inventario. Si deve supporre che il primo pezzo della serie portasse un'iscrizione che iniziasse con la parola Amica.

[66] "Un pezzo detto [d'arazzi] chiamato il Sacrificio" (inv. del 1695 citato sopra). "Altro senz'oro detto il Sacrificio" (inv. del 1715). La tappezzeria doveva essere stata commissionata a Bruxelles, poiché è probabilmente di essa che si trattava nella lettera indirizzata da Pier Luigi a Giovanni Poggi, suo agente a Bruxelles, il 27 febbraio 1540 (ed. Robertson, 1991 p. 290, n. 10).

[67] Lettera all'autore del 20 settembre 1982.

[68] Jestaz 1994, p. 14.

[69] Jestaz 1994, n. 168, da 177 a 180, da 182 a 186.

[70] Archivio di Stato di Parma, Casa e corte Farnesiana, serie VIII, b. 52, fasc. 2, liasse 18.

[71] Questo invio era riferito in un documento datato 24 giugno 1663 che forniva due elenchi di oggetti: "Nota dell'argenti della guardarobba di Sua Altezza in Roma" e "Nota di tutto il servizio di cristallo di montagna per una cappella". De Navenne lo ha conosciuto e citato (1923, I, p. 243, n. 3) ma vi ha riconosciuto soltanto di sfuggita la "sottocoppa" citata sopra.

[72] "O cardeal Farnes, qua naõ sabe que cousa è pintura" (il cardinal Farnese, che nulla sa cosa sia la pittura) (citato da Robertson 1991, p. 270, n. 29).

"Venite all'ombra dei gran gigli d'oro": forme del collezionismo farnesiano a Parma

Lucia Fornari Schianchi

È dai versi della canzone encomiastica "Venite all'ombra de' gran gigli d'oro", composta da Annibal Caro nel 1553, cui farà seguito *l'Apologia*, scritta a Roma e poi, di peso, trasportata a Parma dove fu pubblicata, nel 1558, dopo vari ritocchi e aggiunte, che si comprende come "l'ornamento della corte non si dissoci dalla funzione politica, la propaganda culturale non si releghi in un organismo separato, in un sistema chiuso ed autonomo di conservazione e repressione, ma mantenga nessi stretti con l'iniziativa politica" e con tutto ciò che ne deriva[1]. Pochi anni dopo, fra il 1556 e il 1559, il Caro si trova al centro di una intensa attività politica e cortigiana al servizio di Ottavio, presso il quale era stato inviato dal fratello cardinal Alessandro primo protettore del poeta marchigiano. È un momento cruciale per l'assestamento e la stabilizzazione del ducato farnesiano, in cui si rinserra l'alleanza con gli Spagnoli e il trattato di Gand determina il recupero della città di Piacenza nelle mani di Ottavio. È anche il periodo in cui Gerolamo Bedoli, sull'onda dei celebri dipinti di Sebastiano del Piombo, di Tiziano e Jacopino del Conte, dà avvio, con il ritratto allegorico dedicato a *Parma che abbraccia Alessandro Farnese*, ad una intesa encomiastica stagione figurativa per la corte parmense introducendo, anche nella pittura, una formula di esibizionismo cortigiano fra "giudizio" ed "eccesso", che, per la verità, si mantiene, qui, entro una linea di sommo equilibrio, che è rintracciabile anche nei dipinti religiosi.

Mentre gli artisti di corte tentano di realizzare un'impresa il cui "corpo" è la figura dipinta sulla tela, affrescata sul muro, scolpita nel marmo, fusa nel bronzo, plasmata a stucco, incisa nelle gemme, il poeta evoca, con i versi, un'immagine instabile, che varia e cresce, attraverso il sapiente uso della retorica e dello schema celebrativo.

La corte raccoglie, mette in mostra e le meraviglie collezionate e le parole del poeta, che utilizza l'iperbole, la similitudine, la metafora per celebrare il potere nascente e dilatarne il consenso, che sembrava ancora incerto ed instabile, fino al 1547 e oltre, allorché la congiura dei feudatari piacentini portò a morte il primo duca Pier Luigi. È dalla fine degli anni cinquanta/primi anni settanta che Ottavio esibisce una strategia nuova per dar maggiore consistenza e stabilità al suo stato: abbandona le fragili dimore abitate fino ad allora dalla corte, inesistenti dal punto di vista simbolico, e dà avvio alla costruzione del Palazzo del giardino[2], dopo aver acquistato dagli Umiliati e da Eucherio Sanvitale il palazzetto omonimo (1561) e le terre che confinava-

no con il luogo ideale predestinato dal duca all'esibizione concreta del suo dominio sulla città. Un palazzo appartato, estraneo al contesto storico della città, entro il quale far crescere un mecenatismo e un collezionismo riconoscibili, autonomi rispetto a quanto nella filigrana urbana ed extraurbana, entro chiese castelli e palazzi, già si poteva osservare. E così sulla base di quanto, a Roma, avevano già impostato Paolo III e i cardinali Alessandro (1520-1589) e Ranuccio (1530-1565) con il completamento che ne determinerà il cardinale Odoardo (1573-1626), Ottavio riproduce, nel suo piccolo ma importante stato padano, tentando un'emulazione felice, il metodo che aveva consentito ai membri romani della famiglia di collocarsi ai vertici della scala sociale, investendo parte delle elevate ricchezze nel mecenatismo culturale e nel collezionismo. Dal primo inventario che si conosca, redatto nel 1587 e comprendente i beni di Ottavio e Ranuccio conservati nel Palazzo del Giardino, costituito da quaranta voci, vi si identificano alcune fra le opere che, ancora oggi, costituiscono l'ossatura della collezione e che rappresentano lo stile della scuola parmense, prima della nascita del ducato farnesiano e gli annessi fiamminghi derivati dalla reggenza di Margherita d'Austria nelle Fiandre (dal 1559 al 1565) e dal successivo governatorato del figlio Alessandro (dal 1557 al 1592)[3]. Si riconoscono "quella Madonna in abito da Cingana" (*La Zingarella*) del Correggio, quel "ritratto del Conte Galeazzo Sanvitale", quella "Lucrezia romana" di mano del Parmigianino, il "ritratto del Duca Alessandro quand'era giovanetto" del Bedoli, e "l'historia delle Sabine" del Mirola, oltre ai paesaggi di Met De Bless e alle scene di genere di Beuckelaer, che introducono un gusto diverso da quello, così intimo, raffinato, emblematico espresso dai due maestri parmensi competitivi con la grande officina tosco-romana.

Quell'inventario del 1587, pur configurandosi come estratto[4] e non come trascrizione completa, si rivela, comunque, sufficiente a darci un'idea della varietà e importanza della collezione che non comprendeva solo dipinti. Sotto la voce "argenteria" vengono infatti descritti cammei di calcidonio rilegati in oro, gioielli d'oro smaltato con brillanti, sigilli, bacili, coppe, tazze, saliere, orologi ornati, si legge di "mascheroni lavorati di rabesco, con fogliame a rilievo, con l'arma farnese con sopra tre gigli, con animali marittimi, lavorati alla spagnola, con la battaglia delle Amazzoni, con la vela della Fortuna, con piume d'aironi e conchiglie ".

Il repertorio ornativo degli oggetti più svariati è quello tipico

1. *Girolamo Bedoli*, San Martino vescovo di Tours, *Parma, Galleria Nazionale*

2. *Girolamo Bedoli*, Sant'Ilario di Poitiers, *Parma, Galleria Nazionale*

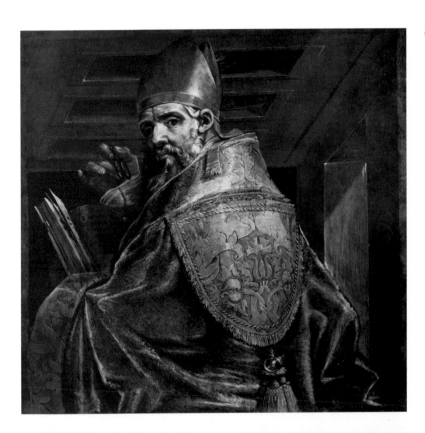

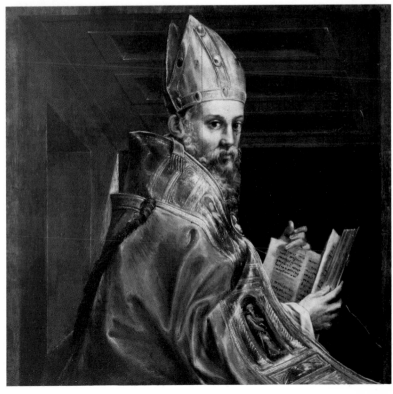

della produzione rinascimentale e manierista, esperito con quella ricchezza di dettaglio e quella conoscenza della materia che sono propri dell'alto artigianato artistico del Cinquecento. Vengono poi elencate una serie infinita di ambre gialle, diaspri, agate, pietra mischia, sovente scolpite dal milanese Francesco Tortorino, intagliatore di gemme e pietre dure. L'inventario prefigura la disposizione di quadri, argenterie, rari oggetti d'arredo, pietre incise per ornare e rompere la monotonia di muri e stanze vuote, come se si perseguisse lo scopo di accumulare preziosità per esporle allo sguardo e capirne la meraviglia. Tutto sembra corrispondere ad una psicologia primaria: istinto di proprietà, propensione all'accumulo, piacere estetico, aumento delle conoscenze storico-artistiche, prestigio, testimonianze di un gusto personale. Spontaneo viene il paragone con le grandi collezioni del primo Cinquecento, con quella di Carlo V, ad esempio, nel cui inventario sono elencate 3906 voci di oggetti preziosi, zaffiri, rubini, ametiste, perle, diamanti, onici[5] e dove non mancano le registrazioni di vendite effettuate per pagare spese regali, o con le opere presenti nella collezione di Filippo II a Madrid o di Rodolfo II a Praga, stracolme di reliquie, mirabilia, dipinti che diventano oggetto di studio e di confronto (cfr. Trevor-Roper 1980). Accanto a queste opere, si distendevano nel Palazzo del Giardino, sui muri delle stanze appresso, le nobili cavalleresche immagini dipinte da Bertoja e Mirola[6], che avevano interpretato, verso il 1569, i versi ricolmi di fantasia e spirito di avventura dell'*Orlando innamorato* di Matteo Maria Boiardo e dell'*Orlando furioso* di Lodovico Ariosto e a pochi passi, in quel casinetto, che era stato di Scipione della Rosa e dei Sanvitale, si trovava la lunetta con la "Vergine con il Bambino appresso", che il Parmigianino aveva tracciato, in forma monocroma, appena prima di intraprendere il viaggio romano. La cultura espressa dalle piccole corti parmensi, da quella nobiltà che si ribellerà fino alla morte contro i nuovi dominatori, continuerà a parlare una lingua troppo raffinata, cui i Farnese faticheranno assai a fornire una controrisposta, che sarà resa loro più facile e attendibile, proprio attraverso l'appropriazione violenta dei loro beni.

È, infatti, a seguito della congiura del 1611, repressa con il sangue e con la condanna a morte dei ribelli, eseguita sulla piazza grande il 19 maggio del 1612, nella quale le più giovani e intransigenti voci antifarnesiane vengono spente[7] – da quella di Orazio Simonetta, conte di Torricella, di Barbara Sanseverino, usufruttuaria del marchesato di Colorno, del figlio di primo letto

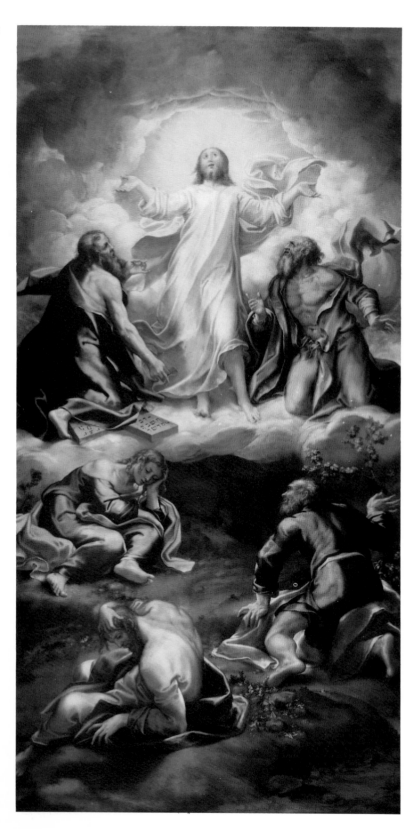

3. Girolamo Bedoli, Trasfigurazione, *Parma, Chiesa di San Giovanni Evangelista*

Girolamo Sanvitale, conte di Sala e marchese di Colorno, a quella di Alfonso Sanvitale, signore di Fontanellato, di Pio Torelli, conte di Montechiarugolo, e di Giovan Battista Masi, conte di Felino –, che prende avvio un vero impulso collezionistico farnesiano, un impulso fittizio a nostro parere, in quanto tutte le opere confiscate cambiano solo di proprietà, senza amplificare i confini della conoscenza, esprimendo più che un programma culturale un disegno politico.

Riteniamo, infatti, culturalmente più significativo l'affidamento a pittori come Soens (1605-06), Malosso (*post* 1604), Agostino Carracci (*ante* 1602), Tiarini (1628) e l'ulteriore decorazione delle sale del Palazzo del Giardino ad opera di Gavasetti o Cesare Baglione, che non la confisca dei beni poi incamerati, secondo precise pratiche notarili, da Ranuccio Farnese. Tutti i congiurati possedevano ricchi palazzi in città, derivati da ingenti rendite fondiarie nel contado; ciò aveva loro permesso di mettere insieme raccolte d'arte davvero ragguardevoli, come attestano gli inventari specifici[8], dai quali, comunque, si levano "idealmente" le imploranti richieste di clemenza rivolte al duca e la tragica definitiva risoluzione del conflitto, scaturito dal desiderio di autonomia della nobiltà locale, che non intendeva confluire nell'anonimato del potere ducale. Dalla collezione di Barbara Sanseverino e del marito Orazio Simonetta, di tutte la più consistente e preziosa, sono pervenuti ai Farnese il *Ritratto di Leone X*, ritenuto di Raffaello, e la bellissima *Madonna della gatta* di Giulio Romano, a loro volta provenienti in origine dalle raccolte di Ferrante Gonzaga, marchese di Mantova, e Cesare Gonzaga, duca di Guastalla; ma il pezzo forte era rappresentato dallo *Sposalizio di santa Caterina* del Correggio, quel piccolo ma intenso quadretto, variamente datato tra 1518 e il 1520, nel quale sono stati individuati, per quelle guizzanti linee anticlassiche, i modi dei manieristi senesi[9]. Dalla quadreria dei Sanvitale provengono, fra molte altre opere, il *Ritratto di sarto*, il *Dio d'amore* e il *Ritratto di Anna Eleonora Sanvitale* del Bedoli, l'artista che aveva variamente prodigato la sua opera fra la committenza ecclesiastica, la nobiltà parmense e la corte farnesiana, mentre dalla raccolta di G. Battista Masi, figlio di Cosimo, segretario di Alessandro Farnese nelle Fiandre, provengono i due capolavori di Peter Bruegel: il *Misantropo* e la *Parabola dei ciechi*. E così mentre scompaiono, violentemente, dalla scena alcuni dei più bei nomi dell'aristocrazia parmense, le loro opere, frutto di un raffinato collezionismo di famiglia e di selezionati scambi, sopravvivranno a loro stessi e contribuiranno a deter-

minare la magnificenza dei nuovi conquistatori, ricordando il privilegio del condottiero romano che umiliava il popolo vinto sottraendogli ogni ricchezza. L'artista e l'arte sembrano diventare uno strumento per vincere il tempo, concedendo un salto nell'eternità, diventano strumento insostituibile del principe che aspira alla vita eterna e ad una gloria e fama durature: i fatti d'arme, si sa, anche i più coraggiosi scompaiono presto nell'oblio e sono sottoposti ad alterna fortuna come il potere politico. La protezione delle arti e l'accumulo delle testimonianze artistiche coeve o appartenenti all'antico diventano quasi un dovere, un obbligo per ogni principe che voglia accedere ad una vera duratura memoria. Per questo diventano mecenati e collezionisti; il loro ruolo li obbliga, quasi, ad esprimere un gusto, a creare una moda e a delineare possibili ammirate differenze. È così che sotto l'influenza di celebri umanisti si formeranno nel XV-XVI secolo e oltre le collezioni di corti principesche: quelle dei Medici a Firenze, dei Gonzaga a Mantova, degli Este a Ferrara e Modena, dei Visconti a Milano, dei Montefeltro a Urbino, di papi e cardinali, dei re di Francia, d'Inghilterra e di Spagna, di Mattia Corvino a Buda, imitati anche se in forma più contenuta da mercanti e borghesi; basta ricordare i viaggi intrapresi, tra il 1556-60, dall'incisore e collezionista belga Hubert Goltz[10] in Olanda, Austria, Germania, Italia per raccogliere e collocare opere importanti da collezione, o gli Strozzi, i Quaratesi, i Rucellai a Firenze, o l'importanza del collezionismo a Padova e a Venezia, l'una centro di erudizione e cultura libresca e scientifica, l'altra predisposta a raccogliere reliquie, arredamenti sfarzosi e dipinti da cavalletto. È da ricordare in proposito la raccolta di Andrea Vendramin cui fu dedicato nel 1627 un primo catalogo, in edizione latina, con disegni incisi di tutti i quadri. Si riteneva che l'arte antica promuovesse quella moderna e contemporanea, diventando un fattore rilevante, anche economicamente, per la vita di uno stato. Questi sentimenti erano del resto ben radicati anche fra le nobili famiglie parmensi quali i Sanvitale, i Pallavicino, i Torelli, i Sanseverino, come si è testé visto dalle raccolte in loro possesso. Intanto nei primi decenni del Seicento si attiva un transito non indifferente di opere tra il Palazzo di Parma e quello Farnese di Roma, come attestano gli inventari del 1644[11] e del 1653 o la "Nota delli quadri originari del Guardarobba di S.A.S, in Roma che si mandano a Parma" compilata il 27 settembre 1662[12] comprendente, entro sei casse siglate con le lettere D.P, centotré opere tra cui la "Madonna con il Bambino e San Giovannino" "fatto a guazo" del Parmi-

gianino, una serie di opere di Annibale Carracci ("Venere dormiente" ora a Chantilly, "Ercole al bivio", la "Visione di S. Eustachio", l'"Arrigo Peloso") e di Agostino e di Lanfranco e dell'Albani. Una vasta serie di testimonianze emiliane e bolognesi comprendente quadri sacri, mitologico-moraleggianti, scene di genere e ritratti si aggiungono a quelli già presenti dalla fine del Cinquecento nel Palazzo del Giardino, accanto a quei fiamminghi e ai parmensi che non avevano preso la strada di Roma.

Nel frattempo nuove opere erano state intraprese a Parma, basta ricordare quella grande fabbrica che fu il Palazzo della Pilotta e, negli anni 1618-19, il Teatro Farnese, allorché si apprestavano gli apparati per la celebrazione del matrimonio fra Odoardo e Margherita de' Medici. La decisione di costruire quello che fu definito il "magnum orbis miraculum" fu presa allorché giunse a corte la notizia di un viaggio progettato da Cosimo II a Milano, per onorare la tomba di san Carlo Borromeo, con sosta a Parma. Era l'occasione per stupire il granduca e per stringere le trattative che avrebbero determinato una, a lungo, auspicata parentela fra i due casati. Le vicissitudini sono note, quel che importa per il nostro assunto è il verificare che lavorano contemporaneamente al Teatro Farnese decine di pittori bolognesi, ferraresi, cremonesi, piacentini, parmensi i cui nomi compaiono documentatamente. Si tratta di Lionello Spada, Gerolamo Curti d. il Dentone, G. Andrea Ghirardoni e P. Francesco Battistelli e il Badalocchio e Malosso[13]: una schiera di maestri e decoratori abili nel tradurre vertiginose prospettive ed emblematiche virtù inneggianti il committente e la sua famiglia, cui si aggiungono i Reti, esperti e ingegnosi plasticatori comaschi, che continueranno la loro opera per quasi tutto il secolo in importanti chiese delle due città del ducato. Un'altra nuova "platea" si prefigura a Piacenza con la collocazione sulla pubblica piazza delle due statue equestri in bronzo su eleganti piedistalli istoriati, dedicate ad Alessandro (1625) e Ranuccio (1620) da Francesco Mochi[14]. Le allegorie della Pace e del Buon governo a sbalzo, illustrate nei bassorilievi dell'imponente ritratto a cavallo di Ranuccio, ripropongono il tema dell'autocelebrazione e della ricerca continua di consenso e di ammirazione.

Si intuisce da questi avvenimenti e dalle conseguenti committenze che integrano gli inventari delle opere cosiddette mobili, quanto vari e variegati fossero lo stile, la cultura e la provenienza dei maestri "ingaggiati", così da indurci a considerare che la corte non ricercasse tanto di imporre un gusto preciso, una li-

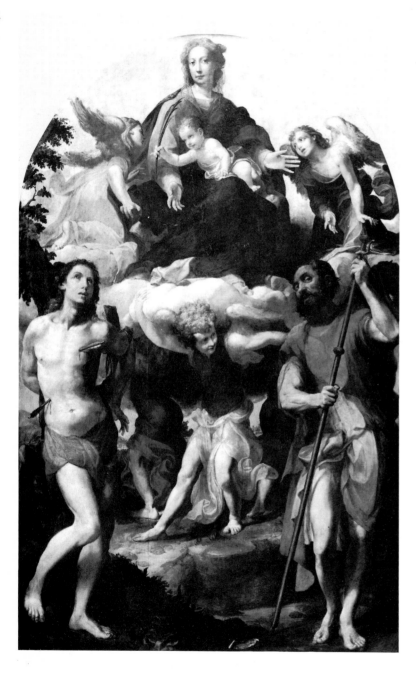

4. *Michelangelo Anselmi*, Madonna
con il Bambino e santi, *Parma,
Galleria Nazionale*

nea stilistica ben definita, se non quella marcatamente in voga
in quegli anni, ma piuttosto, senza tante ricerche intellettuali-
stiche, si avvalesse di ogni artista capace di tradurre e interpre-
tare al meglio splendore, magnificenza, capacità di dominio e
presunto rigore morale.

Il decennio 1680-90 appare cruciale per la corte parmense, che
tenta una rimonta sul piano nazionale e internazionale mante-
nendosi neutrale fra Spagna e Francia, tessendo le fila di un ma-
trimonio ben gestito sul piano della diplomazia. Nel 1686 Ra-
nuccio II, attraverso una impegnativa corrispondenza con il ge-
suita Paolo Segneri, dimostra le sue mire per una delle princi-
pesse Neuburg-Pfalz che avrebbe ben visto convolare a nozze
con il figlio Odoardo. Solo nel 1688 il duca conclude, con grave
disappunto di Luigi XIV, un accordo con Leopoldo I d'Austria
che si impegna a cedere la mano della cognata Dorotea Sofia.
Contemporaneamente ai tentativi per accasare il figlio Odoar-
do, Ranuccio II intraprende un'attività frenetica, imponendo
un totale rinnovamento e abbellimento dei palazzi e dei luoghi
simbolici delle città[15], che sarà fattivamente completato da
Francesco I, salito al trono nel 1964 (cfr. Mambrioni 1994, pp.
150-158).

Sono chiamati ancora artisti bolognesi come Ferdinando Galli
Bibiena, gran decoratore e ideatore di sfondati prospettici, e ge-
novesi come Giovan Battista Merano, che dopo le sue imprese
in Santa Croce e in San Giovanni dovrebbe operare a Colorno,
ma anche fiamminghi, come Theodor van der Sturck che firma,
nel 1687, il gruppo con Ercole e Anteo per la fontana del Palaz-
zo del Giardino[16]. I preparativi, il matrimonio sfarzoso e le feste
che ne seguono segnano tutto il 1690: la città è come elettrizza-
ta da tanto splendore e da quel "favore degli dei" che sembra ri-
cadere sugli sposi e, ancora una volta, sulla corte. Nel 1680 era
stata conclusa, nel Palazzo del Giardino, anche quella *Sala d'a-
more* cui aveva dato inizio Agostino Carracci. Sarà il bolognese
Carlo Cignani con i suoi aiuti, fra il 1678-80, a delinearne sulle
pareti i riquadri con le trionfali scene mitologiche, secondo un
classicismo chiaro e luminoso, quasi riepilogo degli atteggia-
menti reniani e carracceschi e insieme apertura, per sensibilità
di ritmi e spigliatezza esecutiva, verso il rococò e l'arcadia[17]. Al
1680 circa appartiene anche la redazione dell'inventario[18] più
completo, oserei dire monumentale, della collezione di quadri
in quegli anni presente nel Palazzo del Giardino, comprenden-
te i dipinti inviati da Roma e tutto ciò che nel frattempo era di-
ventato patrimonio di famiglia. In esso si sussegue l'elencazio-

ne di ben 1095 quadri disposti come in una galleria vera e propria, suddivisa in ben cinquantatré stanze, o camere, che prendono il nome dal dipinto più prestigioso in esse contenuto o quello di chi le abita o le utilizza. Dal numero dei dipinti distribuiti in ogni sala, diversi anche per misura, soggetti, autori, si comprende la differente dimensione di ciascuna di esse, pur intuendo che molte volte i quadri erano sovrapposti su più ordini. Nelle prime otto sale, probabilmente visitabili su richiesta o da mostrarsi agli ospiti illustri, sembrano distribuite le opere cardine della collezione. Lì potevano vederle i curiosi viaggiatori del Seicento che si apprestavano a dare alle stampe i risultati delle loro scoperte, dal Barri (1671) allo Scaramuccia (1674) al Malvasia (1678). Non vi è dubbio che, scorrendo quella grafia precisa e svolazzante e quei nomi di artisti che si susseguono nell'inventario, si ha davvero la sensazione di essere davanti ad una delle raccolte più complete e preziose che l'appassionata ricerca dei vari membri della dinastia durata, senza interruzione, per quasi due secoli, potesse comporre. Vi sono raggruppati quadri sacri, di paesaggio, ritratti, scene mitologiche dalle celebri paternità: Tiziano, Annibale e Agostino Carracci, Raffaello, Giulio Romano, Parmigianino, Correggio, Sebastiano del Piombo, Giovanni Bellini, Lorenzo Lotto, El Greco, Sofonisba Anguissola, Sisto Badalocchio e Maso da San Friano, Rosso, Andrea del Sarto, Bedoli e Anselmi sono i nomi che risaltano insieme a tanti altri. I quadri, oltre che nelle sale deputate a contenerli, si estendevano sulle pareti dell'appartamento di Odoardo, nella sala delle udienze, nella guardaroba vicino alla cappellina, nella sala da pranzo delle principesse, nell'appartamento di D.a Anna Maria e nei camerini contigui, negli appartamenti delle dame e dei cavalieri, degli staffieri al piano terra, al piano nobile e a quello superiore.

A questo imponente nucleo vennero aggiunti i dipinti di proprietà della principessa Maria Maddalena, sorella di Ranuccio II, provenienti in gran parte, come si ipotizza, dalla collezione formata dalla madre Margherita de' Medici. Si tratta, come si può dedurre dall'inventario del 1693, di altre centinaia di dipinti di cultura cremonese, parmense, fiamminga, romana. Probabilmente proprio a seguito di questo coacervo di culture figurative, ingovernabili anche dal punto di vista estetico e visivo, determinato ancor più dall'immenso numero di opere concentrate nel Palazzo del Giardino, che sembra "scoppiare" per tanto contenuto, date le dimensioni primarie del palazzo, sembra derivare la scelta definitiva di Ranuccio II di selezionare le

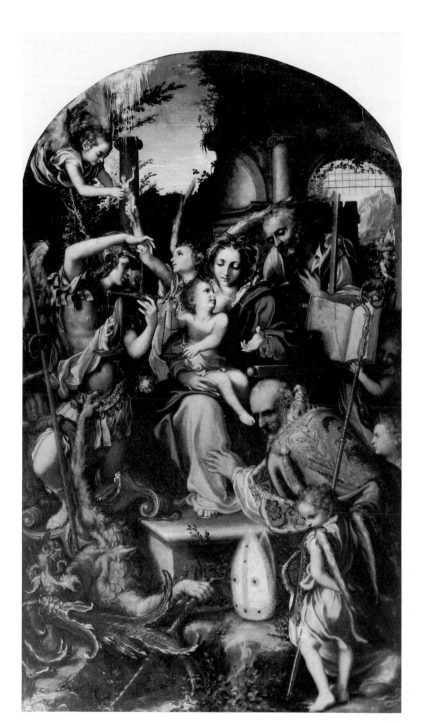

5. *Giorgio Gandini del Grano,*
Madonna con il Bambino e Santi,
Parma Galleria Nazionale

6. Francesco Maria Rondani,
Michelangelo Anselmi, Cupola,
Parma, Oratorio della Concezione

7. *Michelangelo Anselmi,*
particolare di un pennacchio,
Parma, Oratorio della Concezione

8. *Parmigianino,* particolare di un
affresco, *Parma, Palazzetto
Sanvitale*

opere più importanti dando luogo ad una Galleria vera e propria, allestita nel corridoio dell'ormai concluso Palazzo della Pilotta, nel quale erano concentrati tutti i servizi della corte, dalle ampie scuderie, agli uffici, al deposito delle superbe carrozze descritte dai viaggiatori francesi, tedeschi e soprattutto inglesi, che registrano nei loro diari precise impressioni. È il caso del pittore Richard Symonds che, giunto a Parma nel settembre del 1651, resta strabiliato dalle scuderie dove enumera novanta cavalli e ventisei carrozze decorate secondo i più sontuosi stilemi barocchi.

E così nel 1708 si dà corso ad uno sfoltimento della collezione; si scelgono settantuno dipinti da inviare al Palazzo di Colorno e si imposta e si realizza, sulle premesse avviate da Ranuccio II, una "Ducale Galleria", che sancisce il definitivo distacco dal concetto di accumulo e arredo su cui era impostata la disposizione dei quadri nel Palazzo del Giardino, per passare ad una sistemazione delle trecentoventinove opere che la formavano, preludente la museografia moderna, con alcuni decenni d'anticipo rispetto alle elaborazioni illuministe. Essa fu dotata addirittura, a partire dal 1725, di una piccola guida a stampa con la *Descrizione dei cento quadri dei più famosi, e dipinti dai più insigni pittori del mondo...*, ai quali erano aggiunte le opere più importanti visibili nelle chiese di Parma, tutte contrassegnate dal nome dell'esecutore, vero o presunto, secondo un ancora incerto attribuzionismo e dalle dimensioni regolate sui termini mezzano, naturale, piccolo e piccolo piccolo. La sistemazione fu completata dagli ultimi duchi Francesco e Antonio, sotto i quali la dinastia si avviava ormai al tramonto, tanto che, nel 1734, tutte le collezioni seguirono don Carlos di Borbone, che, dopo due anni passati a reggere le sorti del ducato parmense, si trasferisce a Napoli portando con sé tutto ciò che legittimamente riteneva patrimonio di famiglia. Parma perse così un grande catalogo iconografico che fu, poi, in gran parte reintegrato, secondo altri criteri e concetti storico-estetici, dai Borbone e Maria Luigia che governarono il ducato nei decenni a venire[19]. Sono tuttora presenti a Parma alcune opere dell'antico nucleo farnesiano quali il "Ritratto di Paolo III con Ottavio" (già Clemente VII e un chierico) di Sebastiano del Piombo, riacquistata dal rigattiere G. Covaschi nel 1846, "Parma che abbraccia Alessandro Farnese" e il "Ritratto di A. Eleonora Sanvitale" restituita unitamente ad altri ritratti nel 1943, il "Ritratto di Alessandro" di A. Mor, entrato in Pinacoteca nel 1865, la "Madonna e Santi" di Gerolamo Siciolante, le scene dipinte ad

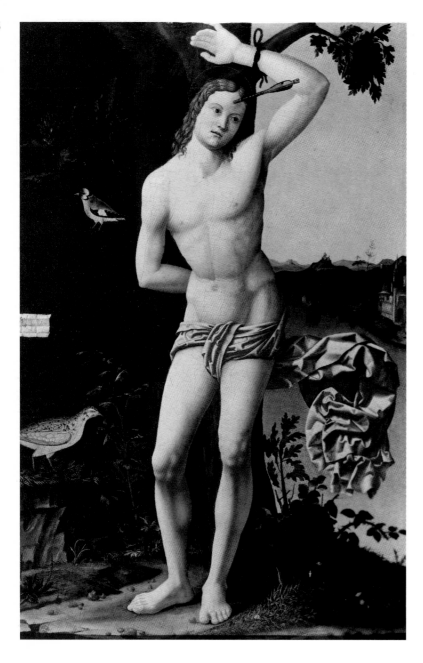

olio su muro del Bertoja, "La guarigione del cieco" di El Greco, il "Ritratto di Ludovico Orsini" assegnato alla bottega di Giorgio Vasari e la "Cananea" di Annibale (ora nel Palazzo del Comune), per citare i più importanti. Sulla restituzione da Napoli alla Pinacoteca di Parma di 19 dipinti e 2 sculture esiste presso la Soprintendenza un ampio carteggio, che prende avvio con una lettera accompagnata da relativo verbale, il 12 maggio 1939, in cui erano segnate le opere "personalmente prescelte da S.A.R. il Principe di Piemonte nei magazzini del Palazzo Reale di Caserta" autorizzandone il trasferimento definitivo e la presa in carico inventariale a Parma, per integrare la raccolta iconografica dei Farnese già posseduta dalla Galleria (cfr. Quintavalle 1943 e 1948b).

La storia presenta, talora, concordanze, parallelismi: i casi di trasferimento o dispersione di intere collezioni si susseguono, è vero, ma pare utile ricordare almeno un tentativo recente di ricostruzione di un'altra raccolta straordinaria, quella dei Pio da Carpi o di Savoia[20], suddivisa fra i luoghi via via abitati dalla nobile famiglia carpigiana e approdata al Campidoglio dove, ora, costituisce il fulcro dei Musei Capitolini, tutta imperniata sui ferraresi (Dosso, Garofalo, Mazzolino, Ortolano, Scarsellino), bolognesi (Francesco Francia, Reni, Domenichino, Annibale, Guercino), veneti e lombardi (Bellini, Veronese, Tintoretto, Tiziano, Saraceni, Caravaggio, Savoldo), fiamminghi (Rubens), napoletani (Salvator Rosa), da cui si evince come le origini della famiglia determinino, all'inizio, un interesse locale dei collezionisti che si aprono, poi, ad esperienze più varie ed eclettiche. Le forme del collezionismo sviluppate dai due cardinali Carlo Emanuele e Carlo Francesco, nei primi decenni del Cinquecento e oltre, sono poi paragonabili a quelle dei due cardinali farnesiani Alessandro ed Odoardo[21] e a quelle di molti altri nobili, papi e religiosi romani, come ci ha documentamente rivelato Haskell[22] nel suo ancora fondamentale libro su *Mecenati e pittori*, espressione di un coinvolgimento e di un collegamento più diretto fra potere e arte, soprattutto a Roma che era stata al centro del collezionismo antiquario già nei secoli XV e XVI, da Martino V al Sacco (1417-1527), periodo entro il quale emerge la profonda differenza fra la ricerca antiquaria del primo Umanesimo e il formarsi di un gusto e di una visione del mondo di tipo classico. Il classicismo, "espressione apollinea, equilibrata eppure carnale del passato, quale può essere stata quella di Raffaello, si origina quando la speranza di decifrazione analitica, raggiunta ricomponendo ogni singolo frammento

archeologico (come rivelano anche molti dei pittori confluiti nelle raccolte farnesiane e i Farnese stessi), toccati i vertici della esasperazione utopica entra in una fase di sintesi creativa che abolisce la subordinazione dei moderni agli antichi"[23] da cui fuoriescono i due filoni portanti della pittura nel Cinquecento: quella classica e quella manierista.

Filoni ambedue ben presenti e documentati, senza ostracismi, all'interno della raccolta Farnese, anche a seguito delle confluenze in essa delle collezioni di Giulio Clovio, Fulvio Orsini e Gabriele Bombasi[24], mentre vi scarseggiano, o sono del tutto assenti, i pittori della realtà a partire da Caravaggio e ad esclusione di Schedoni e Lanfranco, che sono interpreti di una verità più mitigata e di contenuti tardocontroriformistici. Roma continua ad essere, più che mai, la capitale artistica d'Europa anche per tutto il Cinque-Seicento, epoca in cui si formano le più disparate raccolte, che impedirono la definizione di un unico canone di gusto, anche se si notano un'esclusione e un disinteresse per i primitivi toscani che, al di fuori di Firenze e Siena, torneranno ad avere successo nel Sette-Ottocento. Ciò fa comprendere come, con il collezionismo, si sviluppi, indirettamente, un'azione culturale ed una forma di critica implicita, che porta alla selezione e rivela la personalità del collezionista intuitiva, libera, appassionata, anche se talora guidata da consiglieri abili ed artisticamente più preparati[25], che scovano, sottopongono e illustrano le rarità di ogni opera, fino a determinare comportamenti agonistici fra un collezionista e l'altro. Ne consegue il formarsi di professioni nuove: l'esperto che deve pronunciarsi sull'autenticità; gli estensori di inventari, anche se restano spesso anonimi, che devono classificare, descrivere, numerare, ordinare, e i custodi-ciceroni, come Stefano Lolli e il figlio Bernardino, che conoscono a fondo e illustrano ai viaggiatori in visita alla collezione ducale di Parma le bellezze in essa contenute. Penetra nella cultura un linguaggio nuovo rispondente a nuovi presupposti ideologici, che il Pomian[26] individua in un rapporto gerarchico fra poteri: quello del sapere sacro (chiesa), profano (umanisti, artisti), politico e della ricchezza. L'acquisto di semiofori, la formazione di collezioni trasformano l'utilità in significato, riconducendo i poteri in dialettica fra di loro. I Farnese testimoniano tutto questo, in quanto per formare la loro collezione creano, come altri principi, le condizioni materiali idonee: acquistano, confiscano, stipendiano gli artisti, li premiano, concedono patenti di familiarità, protezione e privilegi. I Mastri farnesiani, conservati al-

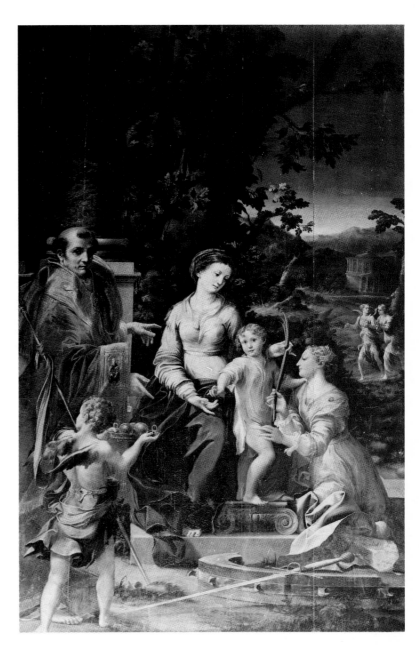

10. *Girolamo Bedoli*, Sposalizio mistico di Santa Caterina, *Parma, Chiesa di San Giovanni Evangelista*

11. Parma, Teatro Farnese, veduta
interna del palcoscenico verso
l'ingresso

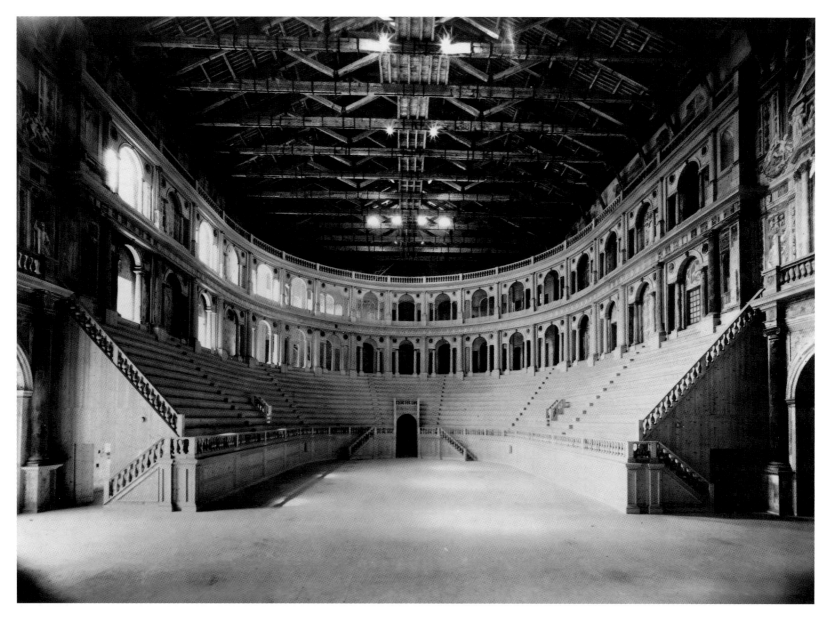

l'Archivio di Stato relativi alle spese della corte di Parma e Piacenza, e la corrispondenza sopravvissuta rivelano tutto questo, espressione dei costumi dell'epoca, ma anche di un esercizio ragionato ed inflessibile del potere.

Proprio per decifrare questo mondo e le sue complesse logiche, si costituì nel 1975, a Parma, il Centro Studi Europa delle Corti, che per alcuni anni promulgò convegni, seminari e ricerche[27] cui diedero il loro contributo valenti e ostinati studiosi, mossi dalla volontà e dall'impazienza, assai diffusi in quegli anni, di organizzare un modo nuovo di confronto e di ricerca. Le corti farnesiane per quell'accumulo di esperienze politico-economiche, giuridiche e artistiche, stratificatesi in un lungo periodo di ducea, rispondevano pienamente a quelle esigenze. L'intento era quello di praticare un confronto interdisciplinare per sviscerare tutti i riti, le contraddizioni e la drammatica complessità di una "scena reale", come sosteneva A. Quondam, nella quale si consumavano astuzie, delitti, trattative diplomatiche, si impostavano carriere e matrimoni, si determinavano regole, si costruivano imponenti architetture permanenti o effimere, si accumulavano affascinanti collezioni d'arte: tutto questo non è teatro, ancorché agito in spazi scenografici e con ritualità spettacolari.

Da quell'esperienza, o a prescindere da essa, presero avvio studi diversi per metodo e finalità, che compaiono citati nel presente catalogo, e che hanno portato alla conoscenza e al dibattito elementi nuovi; tanti ancora se ne potranno aggiungere, osservata la vastità dei problemi, la differenza delle personalità variamente attive nell'ambito della famiglia Farnese e le implicazioni e i collegamenti che esse hanno determinato dentro e fuori l'Italia, lasciandoci "all'ombra dei gran gigli d'oro", straordinari documenti e iconologie, simbolo di quell'immortalità cui la dinastia farnesiana aspirava, ma anche sintesi di passato e presente, "ampliando così l'età di ogni singolo uomo allo spazio eterno delle generazioni" (W. von Humboldt).

[1] Ferroni 1978, pp. 25-62 in cui si dà conto del ruolo del Caro presso le corti di Parma e Piacenza come intellettuale: segretario tuttofare, compilatore di lettere ufficiali, "tessitore" di rapporti ad alto livello con l'aristocrazia padana e con i diversi intellettuali legati al sistema farnesiano, erudito, letterato.
Si esamina a fondo, inoltre, la polemica fra il Caro e il modenese Castelvetro: lo sfondo culturale dell'opera è, infatti, tutto romano e prescinde dal contesto culturale parmense. Cfr. inoltre Doglio 1978, pp. 63-70.

[2] Adorni 1974; Musiari-Calvani ed altri, in Godi 1991.

[3] Meijer 1988.

[4] Campori 1870, pp. 48-55.

[5] Labarte 1879.

[6] Ghidiglia Quintavalle 1963; De Grazia 1991.

[7] Fornari Schianchi 1993, pp. 218-254 (con bibl. prec.); fra le recenti scoperte di dipinti di provenienza farnesiana si aggiunge lo studio di Tanzi 1995, nel quale si rende nota una tavoletta con *Cristo e la Samaritana* di Giulio Campi.

[8] Bertini 1977.

[9] Vannugli 1989, pp. 337-346.

[10] Golz 1563.

[11] Jestaz 1994.

[12] Bertini 1987, pp. 207-222, 223-226.

[13] Fornari 1993, pp. 92-101.

[14] Gregori 1981; Ceschi Lavagetto 1986.

[15] Cirillo-Godi 1989.

[16] Barocelli 1993.

[17] Fornari Schianchi in Godi 1991, pp. 174-180; Moretti in Fornari Schianchi 1993, pp. 78-91.

[18] Campori 1870; Bertini 1987, p. 235 e sgg.

[19] Fornari Schianchi 1983, pp. 6-28 (con bibl. prec.); *L'arte a Parma* 1979; *Maria Luigia* 1992.

[20] Bentini 1994; le vicende della collezione riflettono quelle della famiglia che da Carpi si trasferì a Ferrara e poi a Roma, terreno ideale per costruire nuove fortune e un nuovo primato nella città eterna. La raccolta si incrementò soprattutto nel Seicento ad opera dei cardinali Carlo Emanuele (1585-1641) e Carlo Francesco (1622-1689), e fu celebrata e ricordata nelle più importanti guide di Roma. Fu infatti a Roma che i Pio trasferirono definitivamente le loro proprietà sistemandole nei loro palazzi presso Campo dei Fiori, Rione Campo Marzio e nei pressi del Colosseo.
Uno dei personaggi chiave, nel Cinquecento, fu Marco Pio, unico figlio di Ercole Pio, protettore di letterati e artisti, che combatte nelle Fiandre e in Ungheria e nel 1587 sposa Clelia Farnese, e cade vittima di un attentato mentre esce dal castello di Modena. Il cardinale Rodolfo Pio, che donerà al Campidoglio il Bruto capitolino, determinando una ideale fondazione di quella Pinacoteca, risulta nel 1516 Cavaliere di Gerusalemme e rettore commendatario della chiesa di San Lorenzo a Colorno, diocesi di Parma. Clelia Farnese, figlia del cardinal Alessandro e nata, probabilmente, da una sua relazione con una cortigiana, fu donna bellissima, assai ammirata da Montaigne in visita a Roma nel 1581. Vedova di Giovan Giorgio Cesarini, ebbe come amante il cardinale Ferdinando de' Medici, poi granduca di Toscana. Per tacitare lo scandalo della relazione fra la figlia di un cardinale con un altro cardinale, Sisto V si rivolse al duca Alessandro che, dalle Fiandre, inviò uno squadrone di cavalleggeri che rapirono Clelia e la segregarono a Ronciglione fino al matrimonio con Marco Pio (cfr. Zapperi 1994, p. 24).

[21] Cfr. Riebesell 1989; Robertson 1992.

[22] Haskell 1966, soprattutto pp. 317-373, dove affronta le vicende del collezionismo come complemento della ricchezza e del potere da Genova a Bologna, da Napoli a Venezia a Firenze.

[23] Cfr. Danesi Squarzina 1989, introduzione agli Atti del Convegno internazionale di Studi su Umanesimo e Rinascimento, p. 11.

[24] Cfr. Bertini 1994, pp. 65-74 e sgg.

[25] Cfr. Salerno 1963, vol. IX, pp. 738-771, alla voce *Collezionismo*.

[26] Pomian 1978, p. 230 e sgg.

[27] Si ricordano i due volumi curati da Quondam-Romani (1978), con scritti di G. Ferroni, B. Basile, C. Vasoli, C. Ossola, A. Tenenti, E. Battisti, L. Arcangeli, M. Cattini, A. Prosperi, A. Biondi, A. Stegmann.

Le collezioni farnesiane a Napoli: da raccolta di famiglia a Museo e Gallerie Nazionali di Capodimonte

Nicola Spinosa

Il 20 gennaio 1731 moriva senza eredi il duca Antonio Farnese, ultimo discendente in linea maschile di papa Paolo III: gli succedeva, nel governo del Ducato di Parma e Piacenza e sulla base degli accordi di Siviglia del 1729 e di Vienna dello stesso 1731, che concludevano temporaneamente complesse e contrastate trattative tra i maggiori stati europei avviate addirittura quattordici anni prima, il nipote quindicenne Carlo di Borbone, figlio della sorella Elisabetta e di Filippo V di Spagna. L'Infante, nel prendere fisicamente possesso, ma solo nell'ottobre 1732, dei territori farnesiani di Parma e Piacenza, assumeva conseguentemente la proprietà anche delle consistenti raccolte d'arte e d'antichità, nonché della Biblioteca, del Medagliere e di ogni altro insieme di splendidi oggetti d'arredo e "di curiosità" che i Farnese avevano costituito in poco meno di due secoli d'alterne fortune e che da tempo erano variamente distribuiti tra le diverse residenze emiliane di Parma, Piacenza e Colorno, di Roma e di altri centri minori dell'alto Lazio.

Un patrimonio che, per le sole collezioni di dipinti e oggetti d'arte e d'antichità conservati nelle varie residenze dei Farnese in territorio emiliano, assommava a ben più di tremila numeri d'inventario, ai quali andava aggiunto il consistente nucleo di quadri, più di duecento, e oggetti diversi esposti nel Palazzo Farnese a Roma. Un insieme quindi di notevole entità, ricco, pur in una sostanziale omogeneità di scelte e caratteri stilistici, di opere e manufatti diversi, di insigni testimonianze di raffinata cultura e di alterne vicende di storia e d'arte: un insieme che, in particolare per la vasta raccolta di dipinti esposta con moderni criteri museografici nella Ducale Galleria di Parma, visitata e celebrata da illustri viaggiatori d'ogni parte d'Italia e d'Europa, poco aveva da invidiare, per consistenza, qualità e prestigio, alle stesse collezioni medicee degli Uffizi o di Palazzo Pitti a Firenze.

Un patrimonio, quello ereditato dai Farnese e distribuito tra le diverse residenze familiari sparse nel territorio del Ducato di Parma e Piacenza, di cui Carlo forse non ebbe né tempo né occasioni sufficienti per un'ampia ed estesa conoscenza, perché costretto ad occuparsi ben presto, fin dal novembre del 1733, delle nuove complesse vicende politiche e militari procurate dalla successione sul trono polacco e che l'anno seguente lo avrebbero portato ad impossessarsi, come diretto pretendente al Regno di Napoli, di tutte le terre meridionali già di dominio spagnolo, da un trentennio passate sotto l'amministrazione vicereignale austriaca e ora finalmente restituite all'antica e fortu-

nata condizione di regno indipendente. Anche se di quello stesso patrimonio, forse poco e mal conosciuto, seppe comunque cogliere l'altissimo valore, sia come consistente e inalienabile cespite dei beni di famiglia, sia come prestigioso e irrinunciabile insieme di illustri testimonianze di storia e d'arte: che è quanto in tal senso ben documenta la decisione presa, verosimilmente per disposizione materna e su indicazione del suo più diretto consigliere, il colto e potente segretario di Stato Joacquim de Montealegre, marchese e poi duca de Salas, di trasferire a Genova, già nel febbraio del 1734, all'indomani dello scoppio delle ostilità con l'Austria, l'intera raccolta farnesiana di dipinti, libri, medaglie e oggetti d'arte allora distribuita tra le residenze ducali di Parma, Colorno e Piacenza. Inizialmente e in apparenza con l'intento di porla al riparo, in luogo più sicuro dai rischi di possibili danni di guerra o di eventuali saccheggi da parte delle truppe austriache, qualora avessero invaso il territorio parmense; più probabilmente già con il programma di trasferirli più agevolmente a Napoli, qualora si fossero di lì a poco verificate, come in effetti si verificarono, le condizioni favorevoli alla presa di possesso dell'intero territorio meridionale e al passaggio sull'ambito trono napoletano.

Delle decisioni maturate da Carlo e dai suoi consiglieri, di sicuro con l'approvazione della corte spagnola e di Elisabetta in particolare, e delle modalità convenute per il trasferimento, prima a Genova via Piacenza e poi definitivamente a Napoli, delle collezioni farnesiane in territorio emiliano (e che dalla locale storiografia postunitaria fu giudicato, in opposizione ai diritti ereditari del giovane duca, un vero e proprio saccheggio e un atto di usurpazione nei confronti di un patrimonio impropriamente considerato di esclusivo appannaggio delle città di Parma e Piacenza), si ha parziale cognizione dalla lettura del relativo carteggio intercorso, dal febbraio del 1734 al marzo del 1736, tra il marchese de Salas e l'intendente generale delle raccolte parmensi, Giovanni Bernardino Voschi, incaricato dell'intera e complessa operazione: carteggio noto a seguito delle ricerche d'archivio condotte in tempi diversi soprattutto dal Filangieri, dallo Strazzullo e dal Bertini[1].

Con lettera del 16 febbraio 1734 il Montealegre incaricava il Voschi di redigere un primo inventario di tutti beni conservati nella Ducale Galleria e nella Real Guardaroba di Parma e da trasferire a Genova (all'Archivio di Stato di Napoli si conserva, con la errata indicazione del 1736, l'inventario dei soli dipinti, redatto sempre nel 1734, dopo che lo stesso intendente Voschi

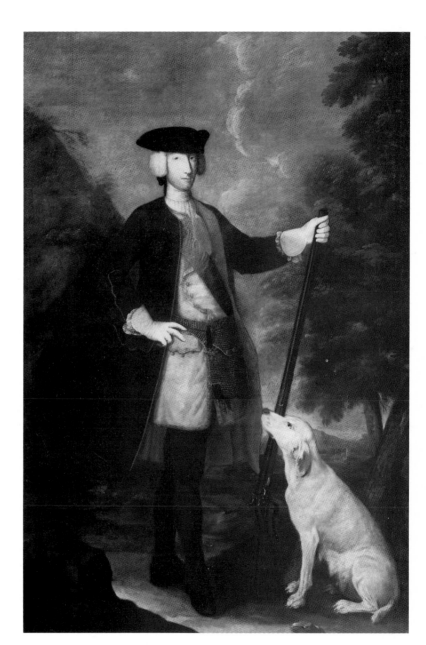

1. *Antonio Sebastiani*, Ritratto di
Carlo di Borbone in abito da
cacciatore, *Napoli, Museo e Gallerie
Nazionali di Capodimonte*

aveva già illustrato al marchese de Salas le molte difficoltà che il
trasferimento a Genova avrebbe comportato).

Con due lettere del 6 e 25 marzo successivo il Montealegre dava
al Voschi nuove e più dettagliate indicazioni sulle opere da sce-
gliere e sulle modalità del trasporto a Genova, raccomandando
di collocare in casse i dipinti trasferibili con le relative cornici o
arrotolabili e di tralasciare quelli di vaste dimensioni che, se ar-
rotolati, potevano eventualmente e irrimediabilmente danneg-
giarsi. Alla successiva data dell'1 maggio risulta che 15 casse
con dipinti esposti nella Ducale Galleria di Parma erano intanto
giunte a Piacenza, in attesa d'essere trasferite a Genova; con let-
tera del seguente 12 maggio venne poi ordinato il trasferimento
a Piacenza anche di tutti i mobili e gli oggetti più preziosi rima-
sti ancora a Parma.

Solo un anno dopo, quando ormai Carlo s'era visto riconoscere
da tutti gli stati europei interessati il diritto al trono di Napoli e
a regnare come sovrano indipendente su tutte le terre meridio-
nali militarmente conquistate, con nota del 17 maggio 1735 fu
disposto l'invio nella capitale del nuovo regno borbonico di
tutti i dipinti della Galleria di Parma e di tutti gli oggetti sposta-
ti a Piacenza o già trasferiti a Genova, che la corte napoletana,
consenzienti quella spagnola ed Elisabetta Farnese *in primis*,
considerava e considerò sempre, insieme agli altri beni farne-
siani presenti a Roma e in altri centri dell'alto Lazio, come pa-
trimonio familiare di esclusivo appannaggio, per diritto eredi-
tario, dei Borbone di Napoli.

Successivamente, con ordini impartiti entro la fine del 1735,
vennero inoltre decisi: il passaggio da Parma a Napoli di Ber-
nardino Lolli, con lo stesso incarico di "custode" del patrimo-
nio farnesiano, ora nel Palazzo Reale della capitale meridiona-
le, che aveva già ricoperto presso la Ducale Galleria parmense;
il trasporto da Piacenza di alcuni mobili necessari ad arredare
varî ambienti dello "spoglio" Palazzo napoletano, presso il qua-
le poco dopo si ordinò di trasferire anche l'armeria, la bibliote-
ca e l'archivio di Casa Farnese; e, infine, l'asportazione e l'invio
a Napoli anche di tutti i dipinti che decoravano l'"appartamen-
to degli stucchi" nel Palazzo Ducale di Piacenza.

Alla data del 23 marzo 1736 il Voschi inviò al Montealegre un
inventario, con relativa stima, di quanto rimasto a Parma e a
Piacenza dopo le prime spedizioni a Napoli, insieme all'elenco
delle opere andate disperse o rubate nel corso dei trasferimenti
da Parma a Genova e nella capitale meridionale. A Piacenza
erano rimasti ancora alcuni mobili e trecentoventuno dipinti di

minor valore, poi forse venduti *in loco*. Tra le opere trafugate durante i passaggi dall'una all'altra sede o città sono stati identificati sei "ritratti", dei quali cinque di Scipione Pulzone e il sesto di un ignoto emiliano di fine Seicento, ora nelle raccolte di Burghley House, e il *Silenzio* di Annibale Carracci, entrato nel 1766 nelle collezioni reali di Hampton Court[2].

Sicché, con la decisione del definitivo trasferimento a Napoli delle raccolte farnesiane già distribuite tra le diverse residenze dei Farnese in territorio emiliano, o almeno di quanto ritenuto più degno di passare nella capitale del nuovo regno di Carlo di Borbone, era maturata anche la determinazione di concentrarne i diversi nuclei, secondo quanto attestato dai documenti pubblicati dal Filangieri, dallo Schipa[3] e dallo Strazzullo, nell'antico Palazzo Reale al centro della città. L'edificio, uno dei capolavori dell'architettura tardomanierista in Italia, era stato costruito, maestoso e imponente, agli inizi del Seicento su progetto di Domenico Fontana. Tuttavia, sebbene decorato in alcuni ambienti con affreschi realizzati da illustri maestri come Giovani Balducci, Belisario Corenzio e Battistello Caracciolo, mentre per la decorazione della cappella (comunque trasformata nel 1655 e rifatta, dopo un incendio, nel 1668) erano intervenuti pittori come il Lanfranco, Jusepe de Ribera e Charles Mellin, insieme a Cosimo Fanzago come scultore, il Palazzo per il sostanziale disinteresse da parte dei viceré spagnoli e austriaci a condurvi significativi lavori di ampliamento, restauro o abbellimento, alla data d'ingresso del giovane sovrano risultava del tutto inadeguato al suo accresciuto prestigio e alle più vaste esigenze della sua numerosa corte.

Conseguentemente, nel mentre, anche per l'approssimarsi delle nozze di Carlo di Borbone con Maria Amalia di Sassonia, si provvedeva ad avviare nell'antica Reggia una serie di urgenti interventi di restauro strutturale, ampliandola anche con una nuova ala realizzata sotto la direzione dell'ingegnere militare Giovan Antonio Medrano e affidando la decorazione di alcuni ambienti interni, destinati ad ospitare la coppia reale, ai pittori Francesco Solimena, Francesco de Mura, Nicola Maria Rossi, Domenico Antonio Vaccaro e Leonardo Coccorante; e nel mentre già si progettava la costruzione di altre due residenze reali, a Portici, sul lungomare alle falde del Vesuvio, e sulla collina di Capodimonte, all'interno di una vasta distesa boschiva, i dipinti e gli altri oggetti farnesiani, con tanta rapidità e infiniti disagi avventurosamente trasferiti da Parma, Colorno e Piacenza, restarono a lungo depositati, sotto il controllo del Lolli, nel

Palazzo al centro della città, in magazzini con il tetto sconnesso (lettera del Lolli al Montealegre del 30 settembre 1738) o nelle casse, lasciate alle intemperie sotto gli androni o abbandonate lungo le scale. Solo una minima parte dell'intera collezione – alcuni dipinti considerati di maggior pregio, le medaglie, le gemme, la celebre "Tazza Farnese" e i libri – trovò adeguata sistemazione, su indicazione dell'archeologo ed erudito fiorentino Marcello Venuti, dal novembre 1738 soprintendente di quello che allora veniva indicato come "Museo Farnesiano", in dodici sale dell'appartamento nuovo esposte verso il mare (relazione del Venuti al Montealegre del 18 marzo 1740).

Che è quanto riferì in una relazione del 1741 l'ambasciatore del re di Piemonte a Napoli e che aveva già segnalato in due lettere spedite da Napoli a Parigi il 14 e il 24 novembre 1739 già il de Brosses. Quest'ultimo, infatti, pur ammirando la sistemazione dei libri, delle gemme e delle medaglie o la qualità dei dipinti in esposizione, "del Tiziano, di Raffaello [...], del Parmigianino, di Andrea del Sarto, del Correggio [...], dello Schedone", non mancò di annotare lo stato di deplorevole abbandono delle altre opere nei magazzini, lungo le scale e sotto gli androni del palazzo, dove "tout le monde allait pisser [...] contre le Guide et contre le Corrège"[4].

Una situazione forse non mutata di molto neppure quando fu a Napoli nel 1746, col marchese di Marigny, il pittore e incisore del re di Francia Charles Nicolas Cochin, che segnalò in Palazzo Reale, con i dipinti di Schedoni, del Borgognone e del Pannini collocati nelle sale di rappresentanza, "una quantità molto considerevole di quadri" di alcuni dei grandi maestri italiani, già di pertinenza delle raccolte farnesiane e ora sistemati, insieme a disegni di Raffaello, a medaglie, cammei e al *Libro d'ore* miniato da Giulio Clovio (oggi alla Pierpont Morgan Library di New York), nella non meglio precisata "galleria in basso"[5]. Una situazione di degrado e abbandono che lo stesso Luigi Vanvitelli lamentava ancora nel 1753, quando in una lettera del 28 luglio al fratello Urbano a Roma, segnalò di aver visto nella Reggia napoletana "quadri della Galleria di Parma che sono spaventi"[6].

L'urgenza di identificare una sede più idonea ad ospitare degnamente i nuclei più rilevanti e consistenti della raccolta ereditata dai Farnese e trasferita a Napoli era stata tuttavia da tempo già avvertita dal sovrano e dai suoi più diretti consiglieri. L'8 dicembre 1738 Carlo, secondo la interpretazione di un distrutto documento d'archivio fornita dal Filangieri ma contraddetta

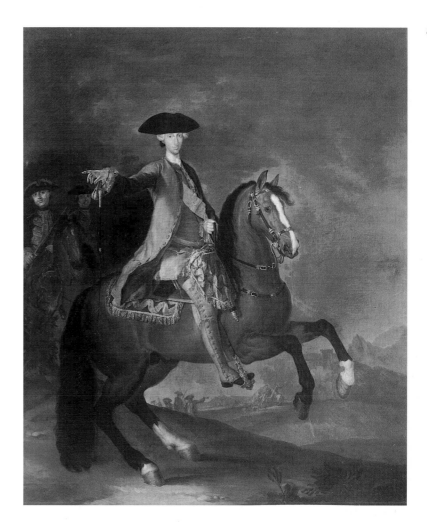

2. Francesco Liani, Carlo di Borbone a cavallo, Napoli, Museo e Gallerie Nazionali di Capodimonte

dallo Schipa[7], incaricò una commissione, formata dal Venuti, dal Lolli, dall'ex intendente di Parma Giovan Bernardino Voschi, a Napoli dal luglio precedente, e dal Medrano, di progettare la sistemazione della raccolta farnesiana nel nuovo Palazzo Reale sulla collina di Capodimonte, di cui il precedente 9 settembre s'era posta la prima pietra e al momento era in corso la prima fase dei lavori, condotti su progetto e sotto la direzione dello stesso Medrano[8].

La commissione il successivo 3 gennaio suggerì di esporre negli ambienti della nuova reggia collocati dal lato a sud-ovest e verso il mare, quindi più a lungo e meglio illuminati, i dipinti, mentre per i libri furono indicate come più idonee le "retrocamere" verso il bosco e in direzione nord-est, ovviamente meno esposte all'azione della luce naturale. Le proposte non trovarono tuttavia immediata applicazione, forse soprattutto per le infinite difficoltà e la estrema lentezza dei lavori in corso: sicché dipinti, libri, medaglie e altri oggetti farnesiani continuarono a restare pressoché in abbandono e in pessime condizioni negli ambienti del Palazzo Reale al centro della città.

Solo nel 1754, secondo quanto riferito in una relazione del 2 luglio dall'ambasciatore del re di Piemonte, conte de Roubion, Carlo, forse anche perché avvertito dei possibili rischi che i dipinti lasciati in questi ambienti correvano, per effetto della salsedine, in prossimità del mare, si decise a consentire il trasferimento delle raccolte farnesiane a Capodimonte.

Inizialmente, dopo che nel 1756 al Lolli era succeduto come "custode" delle opere farnesiane il padre somasco Giovanni Maria della Torre, numerosi dipinti già nella Ducale Galleria di Parma (dei quali nello stesso anno il parmense Clemente Ruta, pittore di camera del re, aveva redatto un inventario poi purtroppo distrutto o smarrito), trasferiti nella reggia collinare ancora in costruzione insieme ai libri, ad alcuni reperti archeologici, alle gemme, alle medaglie e alle monete, furono confusamente depositati nei pochi ambienti già disponibili. Almeno fino a quando, con una relazione al sovrano dell'1 febbraio 1758, l'ingegnere regio Giovan Battista d'Amico non dichiarò finalmente agibili "dodici cameroni posti in piano all'appartamento nobile". Verosimilmente si trattava di quelle stanze verso il mare destinate, secondo l'iniziale proposta avanzata dalla commissione del 1738-39, ad ospitare i quadri già esposti nella Galleria di Parma: dipinti che in ogni caso Giovanni Maria della Torre cominciò a sistemare non prima del 1759, insieme agli altri oggetti e ai libri della raccolta di Casa Farnese, ai quali ai

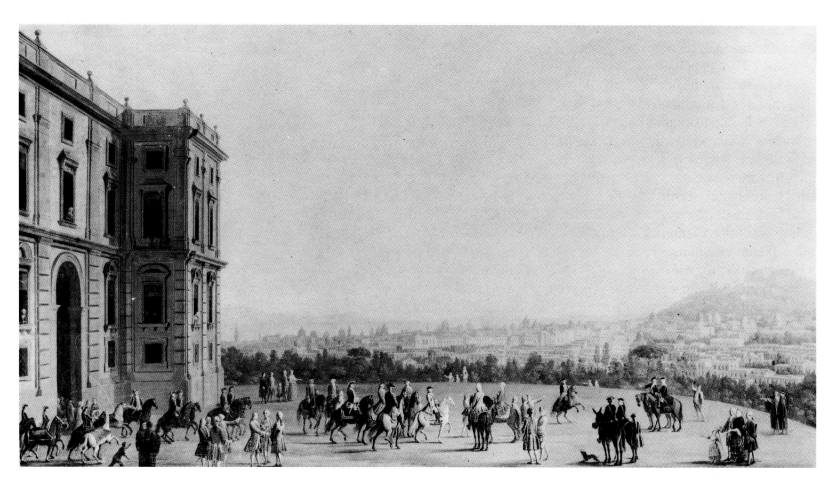

84

3. *Antonio Joli*, Ferdinando IV
di Borbone con la corte
a Capodimonte, *Napoli, Museo e
Gallerie Nazionali di Capodimonte*

principi di marzo dello stesso anno si erano intanto aggiunti, come documenta una nota di pagamento relativa al trasporto dal Palazzo Reale, ben altri centonovantasette quadri di varia provenienza "napoletana" acquistati direttamente dal sovrano. Il 5 settembre, secondo quanto riferito dal della Torre, l'allestimento delle sale disponibili, almeno per la parte relativa alle "antichità" e alla "Galleria de' Quadri", evidentemente già non più solo farnesiani, era ormai completato[9].

Finalmente anche Napoli, sede di una corte dalle grandi ambizioni "illuminate" e centro di vasti interessi internazionali, culturali e "turistici", aveva il suo primo prestigioso museo: un museo costituito all'interno di una Reggia collocata in splendida posizione panoramica verso il mare e la città sottostanti: un museo ricco di preziose opere d'arte quasi tutte appartenenti ad una delle più antiche e più celebri raccolte familiari italiane e oltretutto allestito e organizzato, diversamente dal non meno famoso ma "inaccessibile" Museo Ercolanese di Portici, per essere visitato e fatto oggetto di studi da parte di artisti, collezionisti e *amateurs* d'ogni parte d'Italia e d'Europa.

Si trattò, quindi, di un evento culturale di eccezionale rilievo, anche per i successivi e più tardi sviluppi dell'intera museografia napoletana: in particolare se si considera che nella capitale meridionale, pur in presenza di un vastissimo patrimonio di celebri dipinti e splendidi oggetti d'arte, conservati in numerosi edifici civili e soprattutto religiosi o appartenenti ad antichi e illustri casati nobiliari, era sempre mancata una vera e propria vocazione museale, che non fosse quella testimoniata dalla presenza di piccoli "musei" o di raccolte di "curiosità" di proprietà e d'uso esclusivamente privati. Una vocazione che, traducendo per le antiche collezioni familiari attenzioni, "passioni" e manifestazioni di orgoglio anche dell'intera comunità locale, fosse in grado di concorrere, come era già successo a Firenze o a Roma, a Modena o a Parma stessa, alla nascita di musei e istituzioni culturali che, seppur originati da iniziative individuali e pur restando a lungo, dal versante patrimoniale, quasi di esclusivo appannaggio privato, risultassero poi di autentico e più vasto interesse pubblico e collettivo[10].

E che a Capodimonte, con il confluirvi delle raccolte farnesiane, il progetto perseguito fin dagli inizi fosse stato quello della creazione di un grande museo che si collocasse nel solco della tradizione già avviata dagli stessi Farnese con la istituzione della Ducale Galleria di Parma e accanto ad altri illustri esempi (come quello anche più celebre dei Medici e degli Uffizi a Fi-

renze) di "illuminate" iniziative per destinare ad uso pubblico celebri raccolte d'arte di proprietà privata, risulta ben evidente anche dalle disposizioni regie impartite già dai primi tempi di attività del nuovo "museo" napoletano. Si tratta, in particolare, di disposizioni relative sia al trasferimento e alla sistemazione dei materiali artistici negli ambienti al "piano nobile" della Reggia collinare, sia alla organizzazione e alla regolamentazione di alcuni servizi per consentirvi, fin dalle origini e in determinate ore del giorno, l'accesso a quanti ne facessero richiesta, soprattutto per ragioni di studio, di apprendimento e di formazione[11].

Un'istituzione culturale costituita con un patrimonio che restava di proprietà familiare e dinastica, ma che anche a Napoli, come già a Parma, veniva utilmente destinato agli studi e alla conoscenza, pur entro determinati limiti e nel rispetto di alcune regole. Che è quanto emerge, al di là dei rilievi critici sui criteri allestitivi o sulla qualità di alcuni dipinti (che, come sempre in questi casi, pur non mancano), anche dalle descrizioni che del nuovo "museo" seppero fornire, talvolta con ampiezza di dettagli, alcune illustri personalità del mondo dell'arte e della cultura contemporaneo: per lo più stranieri in giro per l'Italia che facevano tappa a Napoli, nell'ambito del "Grand Tour", soprattutto per ammirare le sue celebri "antichità' o per il fascino e l'incanto esercitati dalle sue mitiche bellezze naturali, e che, pur tra le fatiche procurate dal difficile accesso collinare, si spingevano fin su a Capodimonte richiamati esclusivamente dalla fama e dal prestigio di cui le raccolte farnesiane qui sistemate ancora godevano fin dai tempi della ormai dismessa Ducale Galleria di Parma.

Descrizioni e giudizi di viaggiatori italiani e stranieri che, come già è stato da altri rilevato, in assenza di sufficienti notizie documentarie e in mancanza di un catalogo a stampa sul tipo di quello redatto nel 1725 per la stessa Ducale Galleria parmense o, agli inizi del secolo dopo, per il Real Museo Borbonico di Napoli, costituiscono del resto la sola fonte d'informazione per acquisire un'idea, seppure sommaria e insufficiente, sulla distribuzione dei materiali e sui criteri espositivi adottati a Capodimonte fin dagli inizi.

Particolarmente utili in tal senso sono soprattutto le notizie fornite dal Winckelmann, che visitò più volte Capodimonte nell'estate del 1758, quando ancora il padre della Torre non aveva ultimato l'ordinamento, nelle diverse sale al "piano nobile", dei materiali artistici, delle "antichità" e dei libri che intan-

4. *Antonio Raffaello Mengs*, Ritratto di Ferdinando IV di Borbone, *Napoli, Museo e Gallerie Nazionali di Capodimonte*

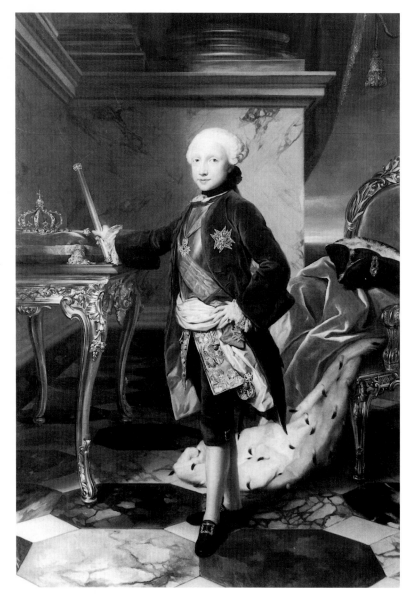

to affluivano dal Palazzo Reale; dal Lalande, che visitò il Museo nel 1765, lasciando una preziosa descrizione della "Galleria dei quadri" e delle altre sezioni espositive; dal marchese de Sade, che fu a Capodimonte nel 1776 e ne illustrò dettagliatamente le diciassette sale visitate, con una serie di indicazioni oggi indispensabili per la comprensione dei criteri espositivi adottati; e da Tommaso Puccini, poi direttore degli Uffizi, che nel suo diario del soggiorno napoletano nel 1783 descrisse con acutezza di annotazioni critiche tutte le opere esposte a quella data.

Così come, segnalando che tra gli altri visitarono Capodimonte nei primi lustri successivi alla sistemazione del Museo, per studio, per "curiosità" o per eseguirvi copie e disegni dai più celebri dipinti in esposizione, anche Fragonard nel 1761, Wright of Derby nel 1774, Canova e William Pars nel 1780, Goethe nel 1787, va pure ricordato che, ad integrazione di quanto riferito dai viaggiatori italiani e stranieri, indicazioni preziose per acquisire dati seppur parziali e approssimativi sulla consistenza patrimoniale (in particolare per un primo difficile tentativo di distinzione tra materiali farnesiani e opere di altra provenienza) e per conoscere la diversa sistemazione di quanto lì confluito dal 1758 agli inoltrati anni ottanta sono fornite dal D'Onofrij nel suo *Elogio* di Carlo di Borbone del 1788 e dal Sigismondo nella sua *Descrizione della città di Napoli* del 1788-89[12].

Un insieme di segnalazioni, annotazioni e rilievi che, sebbene di diversa ampiezza e vario spessore conoscitivo, comunque ci informano sulla sistemazione della "quadreria", con i dipinti esposti su più livelli e ordinati, nelle sale rivolte verso il mare (dalle venti indicate dal Winckelmann alle ventiquattro segnalate dal Canova e dal D'Onofrij), suddivisi per singoli autori (i grandi "maestri", in particolare), per "generi" o per scuole pittoriche "nazionali" (i toscani, gli emiliani, i veneti, i bolognesi, i fiamminghi); o sulla collocazione della Biblioteca in quattro stanze verso il parco, dove peraltro era stato realizzato un serraglio per fiere e altri animali esotici; o ancora sui criteri di esposizione, peraltro molto apprezzati, delle collezioni di cammei, gemme, medaglie e monete in adeguati contenitori; sul valore dei reperti archeologici provenienti da Parma; e finanche sulla presenza, nello stesso "museo", di una sezione espositiva con oggetti attinenti le scienze naturali.

Più arduo e quasi impossibile, l'ho già rilevato, è invece distinguere oggi, non solo sulla base delle informazioni fornite dai viaggiatori o dagli estensori di "guide" ed "elogi", ma anche dalla stessa superstite documentazione d'archivio (soprattutto

per l'assenza o la scomparsa di relazioni patrimoniali con la esatta indicazione delle singole provenienze), quanto, all'interno delle diverse sezioni espositive, effettivamente appartenesse alle antiche raccolte farnesiane da quanto si era venuto nel tempo aggiungendo al nucleo iniziale ereditato dai Farnese, in particolare a seguito di nuove acquisizioni operate dalla stessa corte borbonica. Distinzione difficile, con la sola esclusione di quelle opere che dalle indicazioni degli autori o dei soggetti illustrati rinviano sicuramente all'originario nucleo farnesiano e alle indicazioni presenti negli antichi inventari parmensi, all'interno della stessa più celebre e consistente collezione di dipinti, peraltro più volte negli stessi anni spostati indiscriminatamente tra il Palazzo Reale, Capodimonte e le altre residenze borboniche in territorio campano[13]: sia perché, come nel caso dell'inventario dei soli dipinti farnesiani redatto dal Ruta nel 1756, è andato distrutto anche quello di tutti i quadri conservati nella nuova reggia compilato nel 1784 dai pittori Giuseppe Bonito e Fedele Fischetti; sia perché il successivo inventario a noi pervenuto è quello redatto dall'Anders nel 1799, in una fase quindi già avanzata della pur breve storia del nuovo museo, con una utile elencazione dei dipinti secondo la suddivisione per sale, ma senza indicarne le singole provenienze, e quando oltretutto già alcuni quadri erano stati trasferiti da Ferdinando IV nel 1798 a Palermo e da alcune settimane era stato perpetrato dalle truppe francesi in ritirata da Napoli il "barbaro" saccheggio di una parte cospicua della celebre "quadreria"[14].

Una quadreria che in ogni caso, sulla base dei dati riscontrabili nello stesso inventario dell'Anders e anticipati in un'anonima *Memoria* sempre ad essa relativa, vistata dal cardinale Ruffo e trasmessa al re a Palermo il 4 agosto del 1799 (quindi a pochi giorni dal saccheggio operato alla metà di luglio dalle truppe francesi[15]), doveva avere una consistenza numerica davvero rilevante se, anche dopo le asportazioni recenti, i dipinti ancora *in loco*, sebbene non tutti esposti, erano ben millesettecentottantatré, dei quali è da supporre che almeno una gran parte fosse di sicura provenienza farnesiana. Un numero così alto, specie se rapportato ai trecentoventinove quadri della Ducale Galleria di Parma, da collocare di sicuro quella di Capodimonte tra le "quadrerie" italiane e forse anche europee con il patrimonio più consistente, anche se non tutto di altissima qualità o di eccelso valore.

D'altra parte, confermando quanto peraltro già riscontrato con la lettura dei documenti e delle carte d'archivio relativi agli stessi primi anni della sua costituzione[16] e quanto si evince dalle descrizioni dei primi visitatori giunti a Capodimonte, la stessa consistenza numerica delle opere qui presenti alla fine del Settecento evidenzia che, rispetto al nucleo iniziale esposto nel 1759 dal padre somasco, successivamente continuati a confluirvi anche molti altri quadri di provenienza non farnesiana. Soprattutto se si considera che, sebbene sulla consistenza numerica dei dipinti farnesiani presenti a Napoli prima del saccheggio del 1799 manchino dati sicuri o accertabili, difficilmente, con la somma sia pure approssimativa di tutti i quadri trasferiti nella capitale meridionale dalle varie residenze dei Farnese a Parma, Colorno e Piacenza e più tardi dal Palazzo Farnese a Roma, si superano o si raggiungono le millecinquecento unità.

Ne consegue – ed è quanto più conta qui sottolineare – che il progetto iniziale di istituire a Capodimonte, con i materiali trasferiti dalla Ducale Galleria di Parma e dalle residenze dei Farnese in territorio emiliano, ai quali, come ora ricordato, con spedizioni dell'agosto del 1759, del maggio del 1760 e del giugno del 1764, si sarebbero poi aggiunti i dipinti della guardaroba, i cartoni, i vasi antichi, i cristalli, le terraglie e molti altri oggetti conservati nel Palazzo Farnese a Roma[17], un nuovo grande "Museo Farnesiano" era stato fin dagli inizi "snaturato" e poi definitivamente abbandonato. Per essere sostituito invece dalla realizzazione di un più vasto e articolato "museo farnesiano-borbonico", nel quale, accanto al nucleo originario e più consistente di libri, quadri e oggetti già di pertinenza dei Farnese, erano stati aggregati, in tempi diversi e attraverso varie acquisizioni operate da Carlo e poi da Ferdinando IV di Borbone, numerosi e non meno prestigiosi dipinti di "scuola napoletana" o di pittori di altre "scuole" italiane e straniere che avevano lavorato anche a Napoli o in altri centri meridionali, insieme, verosimilmente, a preziosi manufatti o a raffinati oggetti d'arredo e decorazione prodotti in quegli stessi anni da maestranze locali e dalle varie Manifatture Reali fondate dai due sovrani napoletani[18].

E non meno significativo di come ormai le preferenze e le scelte di Ferdinando IV e della sua corte si orientassero verso il superamento e l'abbandono definitivo dell'iniziale progetto di un "Museo Farnesiano" a Capodimonte, a favore di una nuova istituzione museale dalle più vaste e articolate implicazioni civili e culturali, il fatto che nel 1785, riprendendo alcune proposte avanzate dall'architetto Ferdinando Fuga già nel 1777 (era pre-

88

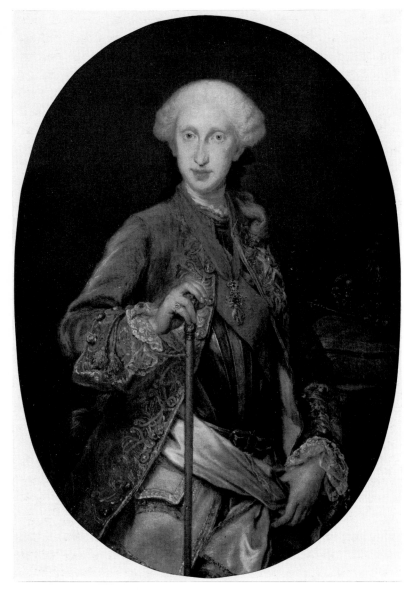

vista una nuova sistemazione del "Museo Ercolanese" nel Palazzo dei Regi Studi "alla strada di Foria", dove si sarebbero spostate anche la Biblioteca Reale e la "quadreria" di Capodimonte, l'Accademia del Disegno e la "Scuola del Nudo"), il sovrano ordinasse all'architetto Pompeo Schiantarelli, su indicazione del pittore Philipp Hackert, responsabile di tutti i progetti artistici e culturali nella capitale e curatore del trasporto a Napoli di tutte le statue antiche conservate nel Palazzo Farnese a Roma (trasferimento iniziato nel 1787, ma completato solo nel 1800), di studiare la possibiltà di una più vasta ristrutturazione dello stesso Palazzo degli Studi per adeguarlo a nuova e più ampia sede museale. Una sede adeguatamente ampliata e ristrutturata che, riprendendo l'iniziale progetto del Fuga, potesse accogliere unitariamente, per porle a disposizione degli studiosi e dei giovani in formazione, ma anche di un pubblico dagli interessi più vari diversi, le raccolte archeologiche farnesiane ed ercolanesi, la Biblioteca e la Quadreria di Capodimonte, il Real Laboratorio delle Pietre Dure e l'Accademia del Disegno, i "gabinetti di restauro" e finanche alcuni ambienti per esposizioni temporanee di manufatti artistici e artigianali di più recente produzione, da sottoporre al giudizio dei visitatori[19].

Era *in nuce*, ma già sufficientemente definito, il primo progetto di istituire a Napoli, addirittura in anticipo su quanto veniva maturando negli stessi anni in altre capitali europee, un grande museo "universale" e soprattutto una complessa struttura culturale di carattere "enciclopedico", d'interesse pubblico, con funzioni educative didattiche e, quindi, con prevalenti finalità etico-formative. Progetto fatto proprio e ampliato nel 1806 dagli stessi sovrani francesi, prima da Giuseppe Bonaparte e poi con maggiore impegno da Gioacchino Murat. Quest'ultimo, in particolare, al Palazzo degli Studi tra l'altro fece confluire, nell'ambito di un più vasto programma mirante alla formazione anche di una nuova "Galleria di Pittura Napoletana", molti dipinti di "scuola" locale o di ambiente meridionale confiscati a seguito delle numerose e consistenti "soppressioni monastiche", peraltro già avviate da Ferdinando IV dopo il 1799, mentre, per accrescere il carattere universale del nuovo museo, avviò le pratiche per l'acquisto, poi definito dai Borbone tra il 1815 e il 1817, della celebre collezione di Stefano Borgia del Museo di Velletri, ricca non solo di reperti archeologici e di dipinti "primitivi", ma soprattutto di rari oggetti e manufatti orientali. Si era venuta così precisando e poi realizzando l'idea ambiziosa

di un nuovo grande museo nel cuore della città: un moderno museo di taglio "universale", per varietà e vastità delle raccolte in esposizione, sul tipo, ad esempio, di quello che già da alcuni anni era il Louvre a Parigi o il British Museum a Londra, aperto al pubblico e agli studiosi di ogni parte del mondo, al cui definitivo completamento concorse lo stesso Ferdinando di Borbone di ritorno dalla Sicilia nel 1815. Ultimato infatti nel 1822 il trasferimento al Palazzo degli Studi, già avviato nel 1807, di tutti i materiali archeologici di pertinenza del Museo Ercolanese, nel 1824, anno di pubblicazione del primo volume del relativo monumentale catalogo a stampa (ultimato solo nel 1857) il progetto di quello che giustamente venne intitolato "Real Museo Borbonico" poteva ormai considerarsi del tutto realizzato. Era nato il più vasto museo di antichità e d'arte medievale e moderna allora esistente in Italia e uno dei complessi museali tra i più ricchi e prestigiosi d'Europa, costituito dall'insieme delle più illustri collezioni presenti o confluite a Napoli dalla metà del Settecento, dagli esiti straordinari e "sconvolgenti" degli scavi condotti alle falde del Vesuvio tra Ercolano e Pompei e dal trasferimento al Palazzo degli Studi di un consistente numero di "capolavori" dell'arte napoletana di pertinenza monastica. Un museo che fu a lungo vanto della città e meta obbligata di numerosi turisti stranieri giunti a Napoli ancora fino alla metà dell'Ottocento.

Anche se, come già da più parti sottolineato, all'interno del nuovo museo napoletano la collezione più antica e illustre dopo le celebri raccolte di "antichità" pompeiane ed ercolanensi – quella formata dai Farnese in quasi due secoli di alterne vicende familiari – esposta, senza distinzione alcuna, insieme agli altri materiali artistici e archeologici di varia provenienza ordinati secondo correnti criteri di suddivisione tipologica o, nel caso della Pinacoteca, di spesso confusa successione per "scuole" pittoriche, finì in sostanza per perdere definitivamente l'originaria identità patrimoniale, storica e culturale. Che era del resto, si è già visto, quanto s'era venuto già prospettando fin dal tempo in cui, alla metà del Settecento, si era avviato quell'ambizioso programma di fondare a Capodimonte un "Museo Farnesiano" poi mai più realizzato.

Sicché, preso atto che già a Capodimonte e poi ancor più marcatamente all'interno del Real Museo Borbonico era venuta meno ogni ipotesi o volontà di distinzione tra le raccolte farnesiane e gli altri materiali artistici di provenienza "napoletana", questa breve sintesi degli eventi più significativi che accompa-gnarono, nell'arco di un cinquantennio, il passaggio a Napoli di gran parte delle celebri collezioni di Casa Farnese potrebbe ormai considerarsi conclusa. Altre successive vicende, che pure ebbero o hanno avuto ripercussioni spesso negative anche sul patrimonio farnesiano passato a Napoli, appartengono infatti alla storia complessiva dell'intero patrimonio museale napoletano variamente distribuito, in tempi e per circostanze diversi tra Capodimonte, il Real Museo Borbonico poi Museo Nazionale, il Palazzo Reale e la Reggia di Caserta: storia non sempre segnata da vicende luminose o fortunate, più spesso caratterizzata da molte ombre e non poche "cadute": una storia tutta da scrivere o da riscrivere nei suoi complessi e talvolta anche dolorosi sviluppi, e che anche in anni recenti ha dovuto registrare altre delusioni e nuove cocenti "sconfitte".

Vicende che già dalla fine del Settecento e poi addirittura fino ai recenti anni cinquanta hanno comportato, per l'intero patrimonio museale napoletano, dispersioni, alienazioni e perdite gravissime, in molti casi del tutto irrimediabili e che comunque, si è già detto, non interessano le sole raccolte farnesiane. Come quelle procurate, a volersi limitare al solo patrimonio di dipinti, dai Francesi nel 1799, con la sottrazione dalla "quadreria" di Capodimonte di ben trecentoventicinque quadri sia farnesiani che "napoletani" e appena in parte compensata dagli "avventurosi" recuperi e da alcuni prestigiosi acquisti abilmente effettuati tra Roma e Napoli da Domenico Venuti nel 1800[20]. Vicende che costrinsero nel 1798 e nel 1806, quando Ferdinando IV fu costretto dagli eventi bellici a "riparare" in Sicilia, al trasferimento a Palermo, da Capodimonte e dalla Galleria costituita nel 1800 con dipinti provenienti anche dalla stessa Reggia collinare nel Palazzo del Principe di Francavilla, di ben ottantacinque quadri, dei quali quarantuno di provenienza farnesiana e i restanti di pertinenza borbonica, poi definitivamente spostati nel Real Museo Borbonico[21]. Fatti e misfatti che comportarono nella prima metà dell'Ottocento donativi e vendite, da parte dei sovrani napoletani e dei loro più diretti congiunti, di dipinti e oggetti di rilevante valore artistico, di pertinenza farnesiana e borbonica, che, sebbene in qualche caso esposti temporaneamente nelle sale del Museo, comunque venivano considerati beni di esclusiva proprietà familiare[22]. O una condizione quasi permanente di confusione patrimoniale, di sciatteria espositiva, di degrado delle opere e di disinteresse delle autorità governative, accompagnata oltretutto anche dalle conseguenze di un costante fenomeno di indiscriminata e "rapace"

6. *Angelika Kauffmann*, La famiglia
di Ferdinando IV di Borbone,
*Napoli, Museo e Gallerie Nazionali
di Capodimonte*

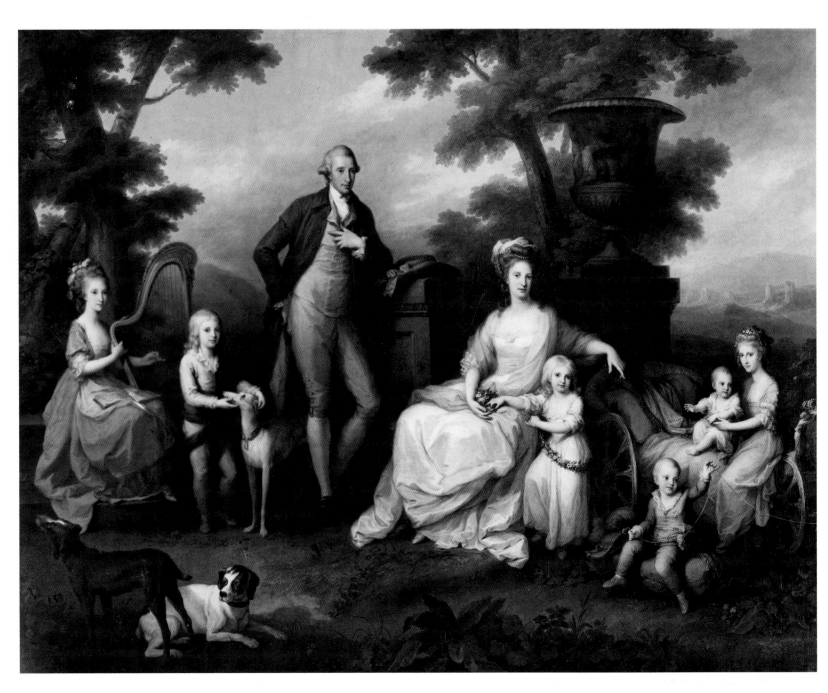

sottrazione di parti consistenti dello stesso patrimonio museale o delle ex residenze borboniche, addirittura protrattosi, all'indomani dell'unità d'Italia, quando il Real Museo Borbonico mutò la originaria denominazione in quella generica e storicamente insignificante di Museo Nazionale di Napoli, fino al recente secondo dopoguerra[23]. O altri più "fortunati" eventi, che comportarono, in particolare a partire dal 1866, un rinnovato interesse per la Reggia di Capodimonte, intanto occupata dai Savoia e poi dai duchi d'Aosta, restituita parzialmente alla sua originaria destinazione museale, con la realizzazione, prima in Italia, di una consistente "Galleria d'Arte Moderna" e con il trasferimento della celebre Armeria Reale, farnesiana e borbonica, rimasta fin'allora in abbandono nel Palazzo al centro della città, e di altri nuclei di prestigiosi manufatti artistici dispersi tra sedi e collezioni diverse[24]. Fino ai drammatici eventi legati al secondo conflitto mondiale, che non mancarono di gravare negativamente anche sull'intero patrimonio museale napoletano e che almeno anticiparono di poco più di un decennio la realizzazione nel 1957 del moderno Museo e delle nuove Gallerie Nazionali di Capodimonte, a conclusione di un lungo, complesso e difficile capitolo di storia della museografia napoletana avviato alla metà del Settecento e agli inizi di una nuova fase della vicenda delle raccolte museali qui restituite che attende ancora nuovi e per ora insospettabili sviluppi[25].

Ma si tratta pur sempre e in ogni caso – si è già sottolineato – di eventi che non attengono la sola vicenda delle collezioni farnesiane passate nel Settecento "all'ombra del Vesuvio" e travalicano quindi gli obiettivi di un *excursus* limitato alla sola fase iniziale del trasferimento e della prima sistemazione di queste celebri raccolte negli ambienti sontuosi della Reggia di Capodimonte.

Un *excursus* che, sebbene costretto entro questi limiti, comunque non potrebbe ritenersi concluso se, all'interno della più complessa vicenda delle collezioni museali napoletane, non si accennasse almeno ad alcuni episodi che forse anche più di altre vicende antiche e recenti hanno profondamente alterato consistenza originaria e caratteri unitari delle farnesiane trasferite a Napoli nel Settecento. Fino al punto da rendere impossibile, come questa stessa mostra privata di tanti "prestiti" evidentemente dimostra, ogni tentativo o possibilità futura di restituire alla intera collezione o almeno alla sola sezione dei dipinti, quella integrità patrimoniale e quell'unità culturale, che concorsero a fare della storia delle collezioni di Casa Farnese uno dei capitoli più intensi e straordinari della storia del collezionismo europeo tra Rinascimento e Barocco.

Ma si sa, e tanti musei d'oltralpe e d'oltreoceano ne sono forse la più evidente testimonianza, la "storia", e la storia dell'arte in particolare, è fatta anche di saccheggi, spoliazioni, vendite e dispersioni ormai del tutto o per sempre irrimediabili!...

Sicché, tornando agli episodi cui si è già fatto cenno, se il saccheggio operato dai Francesi nel 1799, che in ogni caso comportò predite gravissime per il patrimonio museale napoletano e per le collezioni farnesiane in particolare, trovò in qualche modo un compenso nei recuperi e negli acquisti abilmente operati da Domenico Venuti, con buona pace delle raccolte dei musei di Francia, così "privati" di altri celebri dipinti italiani, e di chi anche di recente ha avuto oltralpe motivo per lamentarsene[26], non può non esser qui sottolineato che ancora più "nefasto" fu, per l'integrità dell'antica "quadreria" di Casa Farnese, quanto ebbe a verificarsi, e in più circostanze, dalla metà dell'Ottocento addirittura fino ai recenti anni cinquanta.

Andiamo per ordine. È noto, e l'abbiamo qui più volte ricordato, che i Borbone considerarono sempre le raccolte d'arte e d'antichità ereditate dai Farnese di esclusiva proprietà familiare. In tal senso si motivano una serie di donativi regii – come, tra gli altri, quelli disposti alla "Università" di Palermo da Francesco I nel 1828 e successivamente da Ferdinando II – che comportarono la dispersione, tra l'altro, anche di importanti dipinti di originaria pertinenza farnesiana[27]. Ancora più grave, come effetto del concetto di "privata spettanza" delle collezioni reali, la vendita nel 1854 di un consistente patrimonio di oggetti di "antichità" e di dipinti in parte anche di origine farnesiana, esposti per un ventennio al Real Museo Borbonico, che fu effettuata, per saldare vari debiti di gioco contratti dal padre, dalla figlia del principe di Salerno, Leopoldo di Borbone, fratello dello stesso Francesco I e deceduto nel 1851: l'intera raccolta di quest'ultimo passò infatti anche per il tramite dei Rothschild, che l'avevano acquistata in asta, al genero del defunto principe, il duca d'Aumale, che più tardi, venduto un centinaio di dipinti a Londra, conservò per sé e trasferì a Chantilly le opere considerate di maggior pregio (circa settantacinque, tra le quali anche quelle di antica provenienza farnesiana), poi passate nel Museo Condé[28].

Non meno gravi, anche perché in questi casi la responsabilità ricade direttamente sulle autorità di governo del nuovo Regno d'Italia, i successivi episodi di dispersione di altri consistenti

7. Piano topografico del Real Bosco
di Capodimonte, *Napoli, Museo e
Gallerie Nazionali di Capodimonte*

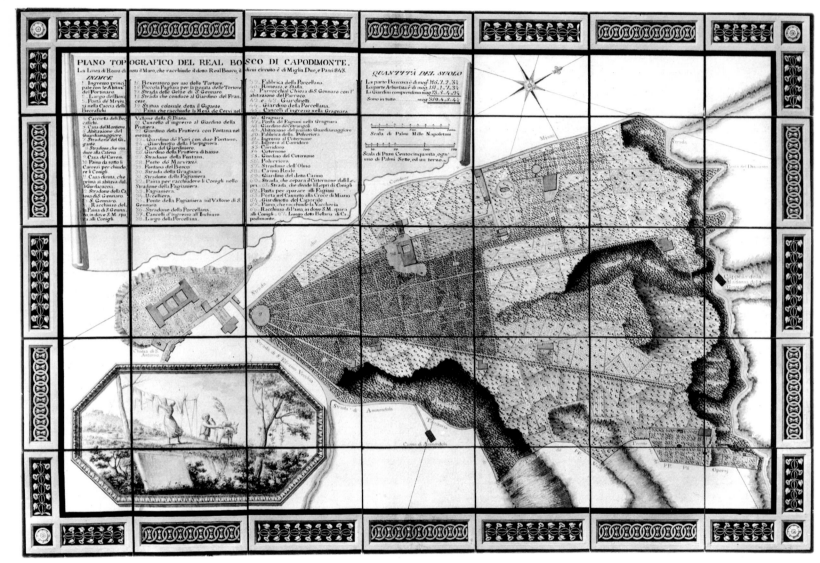

nuclei della raccolta di dipinti farnesiani già in esposizione fino al 1860 al Real Museo Borbonico. Con la pratica delle sottoconsegne purtroppo, ancora oggi in uso a dispetto di alcune recenti circolari ministeriali, e per la motivazione della necessità di arredare le sedi istituzionali, i ministeri e le delegazioni all'estero del nuovo stato italiano, dal Museo di Napoli furono infatti trasferiti (già dopo il 1860 e soprattutto a partire dal 1873, con un ulteriore incremento registrato soprattutto tra il 1913 e il 1958) al Quirinale, a Palazzo Madama, a Montecitorio e alle ambasciate di Parigi (in parte spostati alla sede dell'Istituto Italiano di Cultura), di Vienna e di San Pietroburgo (oggi ovviamente di Mosca), insieme ad arazzi, dipinti e altri oggetti di provenienza "napoletana" appartenenti alle stesse raccolte museali o alle ex residenze borboniche, anche numerose opere di antica pertinenza farnesiana, solo in minima parte di recente recuperate e restituite a Capodimonte, sia pure in cambio di altri dipinti e oggetti d'arredo. Si è potuto del resto calcolare che, rispetto al numero dei dipinti presenti al Museo Nazionale alla data del 1860, tra il 1870 e la nuova apertura al pubblico del Museo di Capodimonte nel 1957, per le necessità qui indicate ne erano stati sottratti ben più di settecentocinquanta, dei quali ben trecentocinque appartenenti all'originario nucleo di casa Farnese![29]

Ma anche più "devastante", per la integrità della superstite raccolta "napoletana" di dipinti farnesiani, fu la vicenda che, come osservò Raffaello Causa[30], si configurò come una "penosa storia strapaesana" e che comportò nel 1928, in esecuzione della delibera comunale dell'epoca e "come restituzione dopo l'usurpazione da parte dei Borbone", il trasferimento, a Parma presso gli uffici dell'amministrazione municipale e a Piacenza presso l'allestendo Museo Provinciale nel Palazzo Ducale, rispettivamente di sedici e di centoventidue dipinti già dei Farnese e da tempo esposti nel Museo Nazionale di Napoli. Una "restituzione" dall'assurda o "risibile" motivazione, alla quale fece seguito nel 1931 il "ritorno" a Parma, presso la Galleria Nazionale, di ventuno miniature su pergamena già esposte fino alla metà del Settecento nel Palazzo Farnese a Roma (!) e nel 1943, per ordine e per scelta del principe di Piemonte, il passaggio presso la stessa Galleria parmense di diciannove dipinti e due busti scolpiti conservati nella Reggia di Caserta[31].

Certo per quella che era stata una delle più celebri collezioni d'arte in Italia e in Europa tra Cinque e Seicento sarebbe stato lecito attendersi sorte migliore di quella procurata da questa ulteriore dispersione sollecitata da ingiustificabili interessi locali e "campanilistici"!. C'è solo da augurarsi che anche a questi gravi "misfatti" commessi addirittura in anni non lontani possano porre almeno un parziale rimedio la mostra che qui si apre e, soprattutto, la nuova presentazione a Capodimonte, prevista nei prossimi mesi nelle sale al "piano nobile" dal lato mare, come nella sistemazione originaria voluta da Carlo di Borbone, del nucleo superstite e più consistente (poco meno di un migliaio di dipinti e di numerosi oggetti) dell'antica collezione di famiglia che il giovane sovrano napoletano aveva ricevuto in eredità dalla madre e volle generosamente lasciare a Napoli[32].

[1] In particolare: Filangieri 1902, pp. 208-258; Strazzullo 1979, pp. 59-76; Bertini 1987, pp. 48-50; ma anche: Leone de Castris in Spinosa 1994, pp. 39-42; Agrillo in Spinosa 1994, pp. 64-65. Un'approfondita riconsiderazione delle vicende napoletane negli anni del passaggio nella capitale del regno di Carlo di Borbone delle raccolte farnesiane è in Ajello 1988, pp. 7-24.

[2] Bertini 1993, p. 71.

[3] Schipa 1923, I, pp. 253-255.

[4] De Brosses 1740, ed. 1973, pp. 244 e 248-250; cit. da Leone de Castris in Spinosa 1994, pp. 42-44, 51, nn. 77-78. Per la relazione dell'ambasciatore piemontese, che nella reggia napoletana aveva ammirato gli

arazzi provenienti da Parma e "tutti i disegni di Raffaele, di prezzo e ricchezza considerabile", cfr. Schipa 1923, I, p. 255, che riporta il documento conservato nell'Archivio di Stato di Torino.

[5] Cochin 1769, I, pp. 129-140: cit. da Leone de Castris in Spinosa 1994, p. 51, n. 77.

[6] Strazzullo 1976-77, I, p. 245: cit. da Leone de Castris in Spinosa 1994, p. 51, n. 78.

[7] Filangieri 1902, pp. 222-223; Schipa 1923, I, pp. 254, 270, n. 1. L'ipotesi del Filangieri che la commissione del 1738 dovesse occuparsi della sistemazione della raccolta farnesiana nella Reggia di Capodimonte è stata successivamente con-

divisa, con il parere espresso dal Chiarini sulla originaria destinazione dell'edificio a sede museale, perché la presenza nelle facciate dell'"ordine dorico, grave e pesante, si conveniva all'uso di Museo" (Celano-Chiarini 1858, V, p. 295), anche dal Bertini (1987, p. 50) e dal Leone de Castris (in Spinosa 1994, p. 43).

[8] Per i progetti e i primi lavori relativi alla Reggia di Capodimonte, il cui completamento si protrasse, tra continue interruzioni, ben oltre i primi lustri dell'Ottocento, si cfr. Molajoli 1957 e 1961; Spinosa 1994a, p. 8.

[9] Per tutte le notizie riferite sul trasferimento delle opere farnesiane dal Palazzo Reale alla Reggia di Ca-

podimonte e sulla loro sistemazione fino agli eventi connessi al saccheggio operato dalle truppe francesi nel 1799 si vedano, per una più ampia bibliografia sull'argomento, i testi del Filangieri, del Bertini e del Leone de Castris qui già citati alle note precedenti.

[10] Sull'assenza di una tradizione museale napoletana come riflesso di un interesse pubblico per il collezionismo privato si vedano: González-Palacios in Napoli 1984, II, pp. 241-249; Leone de Castris 1993, pp. 57-93.

[11] La responsabilità delle raccolte era affidata in Capodimonte a un consegnatario o "custode" (dopo il Lolli e il della Torre l'incarico, di nomina regia, passò al padre Eusta-

94

chio d'Afflitto e dal 1784 al padre Matteo Zarrillo); l'accesso alle sale di esposizione, per studiarvi le singole raccolte o per eseguirvi disegni o copie dagli originali, fu inizialmente consentito solo su autorizzazione regia. Nel 1785 fu tuttavia redatto un regolamento in dodici punti, col quale venivano definiti mansioni e compiti del personale in servizio, fissato l'orario di apertura al pubblico (tre ore al mattino e due al pomeriggio), regolamentati accesso e numero di visitatori e "copisti". Cfr. al riguardo, anche per la bibliografia precedente, Leone de Castris in Spinosa 1994, pp. 44 e 53, n. 90.

[12] Per i primi visitatori a Capodimonte, artisti, letterati e studiosi di varia provenienza, e per le informazioni che si possono ricavare sui materiali in esposizione e sui criteri di presentazione si veda, anche per le notizie riportate dal D'Onofri e dal Sigismondo, quanto riferito, con dense indicazioni bibliografiche, da Leone de Castris in Spinosa 1994, pp. 43-44 e 51-54, nn. 83-89.

[13] Due note del 1767, conservate nell'Archivio di Stato di Napoli (pubblicate dalla Bevilacqua nel 1979, pp. 25-27), documentano il passaggio a quella data di 32 dipinti rispediti da Capodimonte al Palazzo Reale e di 93 quadri da qui trasferiti nella reggia collinare, dove nel 1778 giunsero ancora altre 80 opere già nella residenza reale al centro della città (Strazzullo 1979, p. 294).

[14] Per l'inventario redatto dal Bonito e dal Fischetti, già all'Archivio di Stato di Napoli e distrutto, come altri documenti affini, nel corso dell'ultimo conflitto mondiale, cfr. Strazzullo 1979, pp. 295-296; Bertini 1987, p. 54. Per l'inventario dell'Anders vedi invece la successiva nota 20.

[15] Il documento, conservato all'Archivio di Stato di Palermo, è segnalato in Filangieri 1898, pp. 94-95.

[16] Si ricordi quanto già segnalato in merito alla lettera del marzo 1759 con la quale veniva disposto il trasferimento dal Palazzo Reale a Capodimonte di centonovantasette di-

pinti estranei alle collezioni farnesiane e di varia provenienza "napoletana" e quanto indicato alla precedente nota 13.

[17] Filangieri 1902, pp. 223-224 e 296-299, nn. 26 e 28- 31. Ma anche, per la successiva bibliografia sull'argomento, Leone de Castris in Spinosa 1994, pp. 43 e 52, n. 88.

[18] Per questa complessa e annosa vicenda, che comportò la trasformazione di Capodimonte da originaria sede di un "Museo Farnesiano" in quella di un moderno museo con opere di varia provenienza, si vedano le considerazioni esposte in Bertini 1987, p. 54 e, anche per la relativa documentazione d'archivio, da Leone de Castris in Spinosa 1994, pp. 43 e 52, n. 88.

[19] Per questo progetto, interrotto per il sopravvenire degli eventi bellici del 1799 e per la seconda "fuga" di Ferdinando IV per la Sicilia nel 1806, nonché per i successivi sviluppi durante il "decennio francese" e con il definitivo ritorno a Napoli del Borbone da Palermo nel 1815, prima di assumere di lì a poco il nuovo titolo di Ferdinando I, re delle Due Sicilie, vedi, anche per la bibliografia relativa, Leone de Castris in Spinosa 1994, pp. 44 e 53-54, n. 93.

[20] Dei dipinti rimasti a Capodimonte dopo il "sacco" effettuato dai Francesi Ignazio Anders aveva redatto entro lo stesso anno (e non nel 1800 circa, come altre volte indicato), secondo quanto già anticipato nell'anonima Memoria del 4 agosto, qui già citata, un inventario completo, sulla base di un catalogo fatto compilare precedentemente dalla Repubblica Partenopea, segnalato in suo possesso nella stessa Memoria, ma di cui non si sono trovate tracce: cfr. Muzii 1987, pp. 268-269; Leone de Castris in Spinosa 1994, p. 52, n. 85. Dei trecentoventicinque dipinti portati via (ai quali vanno aggiunti anche sette disegni) solo trenta erano destinati alla Repubblica d'oltralpe e furono trasferiti a Roma, in San Luigi dei Francesi. Gli altri duecentonovantacinque, eviden-

temente prelevati a titolo personale da vari ufficiali e commissari francesi, furono posti immediatamente in vendita a Roma e sullo stesso mercato napoletano. Il Venuti recuperò poco più di quindici dei trenta dipinti destinati alla Repubblica Francese (tra i quali il Ritratto del giovane Ranuccio Farnese di Tiziano ora alla National Gallery di Washington) e solo una piccola parte degli altri quadri variamente trafugati. Di questi alcuni furono acquistati già nel 1799 da vari stranieri presenti a Napoli (come John Udney, console britannico a Livorno, che entrò in possesso anche di quadri "farnesiani" in parte oggi dispersi, ma dei quali facevano parte il Giudizio di Paride del Bertoja al Museo di Tours, sicuramente di Casa Farnese, ma la cui successiva provenienza è comunque da accertare con maggiore esattezza, e la Sacra Famiglia di Sisto Badalocchio al Wadsworth Atheneum di Hartford) o a Roma (come W. Young Ottley, che tra i dipinti comprati nell'occasione aveva anche il Ritratto di un collezionista del Parmigianino ora alla National Gallery di Londra e il Cristo coronato di spine di Annibale Carracci della Pinacoteca Nazionale di Bologna; o come Luciano Bonaparte, che tra l'altro acquistò la Partita a scacchi di Sofonisba Anguissola ora al Museo Nazionale di Poznan e la Diana e Atteone di Annibale Carracci ora nei Musei Reali di Bruxelles, entrambi di provenienza farnesiana); altri passarono in private raccolte romane (come quella Giustiniani, nella quale entrò per l'occasione il Paesaggio fluviale dello stesso Annibale ora nella Gemäldegalerie di Berlino a seguito dell'acquisto dell'intera celebre raccolta romana effettuato dal re di Prussia nel 1815 a Parigi), comparendo in qualche caso in aste a Londra del 1800 e del 1801. Su questa complessa vicenda, cominciata con il saccheggio di Capodimonte del 1799 (che dovette aver luogo alla metà del mese di luglio, quando le truppe francesi lasciarono definitivamente Napoli, e non nei primi

giorni di agosto, come riportato invece dal Filangieri 1902, p. 227), cfr. anche Filangieri 1898, p. 95; Bertini 1897, pp. 54-55; Strazzullo 1994, pp. 13-62 (con documenti inediti); Leone de Castris in Spinosa 1994, pp. 44 e 53, n. 91. Nel 1802 Léon Dufourny in nome del Governo francese nel 1802 ottenne dal re di Napoli, "in sostituzione" dei dipinti portati via ai Francesi (che tuttavia a loro volta li avevano precedentemente sottratti a chiese e collezioni romane!) da San Luigi dei Francesi a Roma, dipinti e cartoni poi spediti a Parigi, tra i quali alcuni di pertinenza farnesiana, come la Madonna col Bambino di Piero di Cosimo ora al Louvre, la Madonna col Bambino già attribuita a Botticelli e ora al Museo di Lille, i due Soens del Museo di Valenciennes, la Sacra Famiglia dello Schedoni anche al Louvre e una tela del Genovesino ora nel castello di Fontainebleau: Béguin 1960, pp. 177-198; Béguin 1986, pp. 193-206; ma anche Bertini 1987, pp. 55-56.

[21] Per la "Galleria Francavilla" e i dipinti qui confluiti: Minieri Riccio 1879, pp. 44-60; Filangieri 1901, pp. 13-15; Filangieri 1902, pp. 228-230, 236-237, 303-309, n. 59 e pp. 321-322, nn. 82-83; Bertini 1987, p. 58; Leone de Castris in Spinosa 1994, pp. 44 e 53, n. 92.

[22] Leone de Castris in Spinosa 1994, pp. 44-45 e 54, n. 95.

[23] Bertini 1987, pp. 58-59; Causa 1982, pp. 8-9; Spinosa 1993, pp. 11-13.

[24] Spinosa 1994a, p. 11.

[25] Per le vicende del patrimonio del Museo Nazionale durante e subito dopo il secondo conflitto mondiale (e si ricordi che alcuni dipinti dell'annessa Pinacoteca, tra i quali la Danae e la Lavinia di Tiziano, la Parabola dei ciechi di Brueghel, l'Antea di Parmigianino, la Madonna del velo di Sebastiano del Piombo e la Madonna del Divino Amore di Raffaello, tutti di provenienza farnesiana, erano stati trafugati dalle truppe naziste in ritirata e recuperate in alcune miniere di sale presso Salisburgo) e la sistemazione delle raccolte me-

dievali e moderne dallo stesso Museo Nazionale, conseguentemente riservato alle sole collezioni di "antichità" (farnesiane comprese) e denominato Museo Archeologico Nazionale si cfr. Molajoli 1957, pp. 64-65, 72-73; Causa 1982, pp. 9-11; Spinosa 1994a, pp. 12-15; Spinosa 1994, pp. 21-23. Per il "recupero", tra le opere già in deposito al Museo Nazionale e poi trasferite a Capodimonte nel 1957, di alcuni importanti dipinti farnesiani (come le due tempere del Correggio con *San Giuseppe e un donatore* e le *Nozze di santa Caterina* di Annibale Carracci) considerati da tempo dispersi e identificati da Ferdinando Bologna, che curò anche la nuova sistemazione dell'intera Pinacoteca, con criteri scientifici di successione storica e di suddivisione per "scuole", ma senza distinguere il nucleo di pertinenza dei Farnese dalle collezioni formate dai Bortone e dopo l'unità, cfr. Bologna 1956b, pp. 3-12; Bologna 1957, pp. 9-25; Leone de Castris in Spinosa 1994, pp. 45-46. Solo in questi ultimi anni, nel corso dei lavori di restauro e nuovo allestimento museografico avviati nel 1986 a Capodimonte e ancora non ultimati (Spinosa 1993, pp. 20-21) e della revisione inventariale di tutto il patrimonio museale da tempo in deposito, si sono poi registrati, per merito della dott. Linda Martino, anche importanti "recuperi" (vere e proprie "scoperte" di materiali artistici considerati definitivamente dispersi) di un gran numero di oggetti provenienti dallo stesso "fondo" farnesiano e di cui si dà conto per la prima volta in questa sede.

[26] Béguin 1986, pp. 195, 197, dove si lamentano le "perdite" che il patrimonio museale del Louvre e degli altri musei francesi avrebbero subito per le vicende seguite al "sacco" di Capodimonte!...

[27] Dei trentotto dipinti donati da Francesco I erano di origine farnesiana i due Schedoni con *Storie del Battista*, i due Lionello Spada con *Angioletti in volo*, l'*Allegoria di Alessandro Farnese* di Annibale Carracci, che è anche il solo ritrovato e ora alla Galleria Regionale di Palermo, e dodici *Imperatori romani* del Desubleo da Tiziano: Bertini 1987, p. 58, anche per la bibliografia precedente.

[28] Dei dipinti passati al duca d'Aumale e oggi al Museo Condé di Chantilly, dal quale, per disposizioni interne, non possono essere rimossi neppure per il prestito temporaneo ad una mostra (!), ben undici sono stati identificati come di provenienza farnesiana; dalla Ducale Galleria di Parma: quattro di Annibale Carracci, quattro di scuola dei Carracci e altri di Andrea del Sarto, del Dosso, di Gerolamo Mazzola Bedoli e di Giulio Romano. Cfr.: Bertini 1983, pp. 4-10; Fiorillo 1988, pp. 161-172 e 1991, pp. 135-144 (con nuovi documenti e notizie inedite, ma confuso e disordinato nella esposizione dei fatti); Leone de Castris in Spinosa 1994, pp. 45 e 54, n. 95 (anche per la bibliografia precedente).

[29] Al Senato in Palazzo Madama erano depositati dal 1958, ma sono stati di recente recuperati a Capodimonte, due dipinti di Annibale Carracci (Leone de Castris in Spinosa 1994, p. 124) e del Pontormo, oltre a due bronzi del Della Porta. A Montecitorio, sono di pertinenza farnesiana, tra gli altri provenienti dal Museo Nazionale di Napoli nel 1926, due ritratti attribuiti a Tiziano (ma di scuola veneta di fine Cinquecento), tre dipinti assegnati negli inventari ad Annibale Carracci (ma di certo copie da Raffaello e dallo stesso Annibale), uno di Michele Desubleo e uno di Marten de Vos, mentre risultano smarrite due tele rispettivamente di Paolo Veronese e di Elisabetta Sirani (cfr. Bertini 1987, p. 59; Leone de Castris in Spinosa 1994, p. 45; Rivosecchi in Roma 1994, pp. XVI, 12-13, 18, 23). All'Istituto Italiano di Cultura a Parigi due "battaglie" tra Francesco Monti e Spolverini, forse parte dei "fasti farnesiani", tolte dal telaio originale e "inchiodate" sulle pareti curvilinee della Biblioteca. All'Ambasciata di Vienna dal 1913 una grande tela del fiammingo Chiem (Bertini 1987, p. 59). All'Ambasciata a Mosca, ma provenienti con altri tredici dipinti "napoletani" dalla Delegazione di San Pietroburgo, dov'erano stati inviati nel 1917 e poi considerati "smarriti", i due Luca Cambiaso qui in mostra. Altri dipinti farnesiani, all'interno di un nucleo di ben cinquantuno, furono affidati in sottoconsegna anche a vari istituti universitari di Napoli (tra questi un Parmigianino e un Albani mai più rintracciati e una copia "antica" del *San Giorgio* del Rubens ora al Prado, recentemente riportata a Capodimonte), mentre è andato "perduto" il *Giorno* di Annibale Carracci "in deposito temporaneo" dal 1928 presso la sede napoletana dell'Avvocatura Erariale. Per queste opere cfr. Bertini 1987, pp. 58-59; Spinosa 1993, pp. 11-13.

[30] Causa 1982, pp. 8-9.

[31] Per queste "restituzioni" cfr., anche per la precedente bibliografia, Bertini 1987, p. 59. Non si può qui tuttavia non segnalare che i dipinti passati presso la sede del Comune di Parma (peraltro come gli altri in "sottoconsegna" dal Museo di Napoli e tra i quali non si spiega la presenza della tela napoletana di Mattia Preti, certo non "farnesiana"), meriterebbero almeno una sistemazione più consona e decorosa dell'attuale. Tra i dipinti riportati a Piacenza, nel Palazzo Ducale, certamente sono "napoletani", forse di mano dello Stanzione, almeno un paio di "ritratti" impropriamente considerati farnesiani. Ma per le opere qui riportate non può non lamentarsi che negli ambienti del palazzo fu ricollocata solo una parte della cospicua serie di tele (del Ricci, del Draghi, dello Spolverini e di altri ancora) con la illustrazione dei cosiddetti "fasti farnesiani", mentre i dipinti rimasti a Napoli, nel salone della Meridiana al Museo Archeologico, e nei depositi di Capodimonte, sono stati integrati con modeste riproduzioni fotografiche: ciò che comporta effetti decisamente "sgradevoli" per l'insieme decorativo degli ambienti cui originariamente furono destinati. Ecco un caso in cui forse la restituzione a Piacenza anche degli altri dipinti della serie avrebbe oggi un senso e una più convincente giustificazione! Un'altra più tarda serie di tele in origine a Piacenza e solo in parte "restituite" nel 1928 – quelle dipinte tutte dallo Spolverini e illustranti le "nozze di Elisabetta Farnese con Filippo V di Borbone" – è invece dispersa tra la Reggia di Caserta, Capodimonte e il Palazzo Reale di Napoli, dove farnesiani sono di certo, tra gli altri, anche due "ottagoni" con *Perseo e Andromeda* e il *Ratto di Europa* di Francesco Monti, impropriamente indicati come di "ignoto del XVIII secolo" prossimo a Paolo de Matteis o a Filippo Lauri (Causa Picone-Porzio 1986, p. 79).

[32] A tal fine è stato da tempo avviato dai funzionari della Soprintendenza napoletana un vasto lavoro di ricognizione patrimoniale e di ulteriore indagine archivistica che comporterà, entro il 1996, la pubblicazione in tre volumi (il primo di questi volumi, dedicato alla collezione dei dipinti emiliani e dei disegni, è già stato pubblicato alla fine dello scorso anno: cfr. Spinosa 1994) del catalogo completo di tutte le opere farnesiane già di pertinenza del Real Museo Borbonico e poi in parte riportate dal 1957 a Capodimonte: Leone de Castris 1987 in Bertini 1987, p. 13; Spinosa 1994, pp. 23-25.

I dipinti

Pierluigi Leone de Castris

La raccolta di dipinti messa assieme nel corso di oltre due secoli – fra il Cinque e il Settecento – dalla famiglia Farnese può senza dubbio considerarsi in assoluto una delle più importanti dell'Italia, e dunque del mondo intero, di allora. La storia della famiglia Farnese non si segnala d'altra parte – a fronte di casi come quello ad esempio dei Medici a Firenze – né per unicità di sedi e nemmeno per particolare attitudine nativa, per particolar od antica tradizione nel campo del collezionismo. Fu Alessandro Farnese, divenuto nel 1534 papa col nome di Paolo III, ad elevare – com'è noto – una famiglia di piccola nobiltà laziale sino al rango dei maggiori potentati europei, e fu lo stesso Alessandro ad inaugurare nel contempo una pratica collezionistica che accreditasse coerentemente questa stessa fulminea scalata con le stigmate prestigiose d'una nuova ostentata ricchezza e d'un'adeguata dimensione celebrativa e "culturale".

Nel settore dei dipinti, tuttavia, più che di collezionismo si dovrà in realtà parlare, nel suo caso, di singole e specifiche commissioni, tutte concentrate sul tema del ritratto proprio o di famiglia e tutte dirette ai maggiori artisti presenti sul mercato; così che il ritratto di Alessandro ancora cardinale attribuito a Raffaello e – in successione – quelli ormai di papa Paolo III di Sebastiano del Piombo, Tiziano e Jacopino del Conte, rispettivamente oggi conservati nei Musei di Parma, Napoli e in una raccolta privata, finiscono col costituire in uno lo sforzo maggiore di questa volontà autocelebrativa ed assieme lo zoccolo di partenza d'una futura "quadreria" farnesiana.

È solo con l'altro Alessandro, il nipote – pur esso cardinale – di Paolo III, che la raccolta dei Farnese comincia ad assumere una vera dimensione "museale". Gran mecenate, gran committente, al cardinal Alessandro (1520-1589) – ed al fratello Ranuccio (1530-1565) – sarebbe spettato il compito di condurre a termine l'edificazione del palazzo romano di famiglia e di provvederne alla decorazione; così come doveva essere lo stesso Alessandro a sovrintenderne all'affrescatura di chiese e palazzi romani posti sotto il suo patronato (il Gesù, la Cancelleria) e – più tardi – a quella della sua "villa" privata di Caprarola. Si deve probabilmente a questa rete di contatti e di commesse a fini decorativi la presenza nelle collezioni romane di famiglia dell'*Allegoria della giustizia* di Vasari e di altri dipinti di Salviati, Daniele da Volterra e Bertoja; così come più direttamente si deve all'iniziativa di Alessandro committente la presenza nelle stesse raccolte della copia di Venusti dal *Giudizio* sistino di Michelangelo (1549), dei suoi ritratti ora dispersi di Muziano e di

Pulzone (1559, 1579), delle due tele e delle molte miniature dei due artisti "residenti" in Palazzo Farnese, El Greco (1570-75) e Clovio (1538-78), nonché dei molti celebri *Ritratti* (1542-46), della *Maddalena* (1549) e della *Danae* (1545) del prediletto Tiziano, quest'ultima addirittura destinata alla "camera propria"; e a quella d'un Alessandro vero e proprio "collezionista" la presenza della *Madonna del Divino Amore* di Raffaello e di altre opere di Giorgione e di Bronzino acquistate fra il 1564 e il 1587, spesso su consiglio del competente "segretario" Fulvio Orsini. In sostanza, e benché purtroppo ci manchino inventari completi del palazzo romano databili a quegli anni, sul finire del secolo la raccolta farnesiana di pitture si presentava costituita su un asse di cultura figurativa eminentemente tosco-romana, con la mera ed interessante apertura nei confronti della Venezia di Tiziano e del Greco. A criteri e scelte analoghe si atteneva d'altronde negli stessi anni la collezione personale del bibliotecario, segretario e consigliere artistico di Alessandro, Fulvio Orsini, egli pure residente a Palazzo Farnese e al quale avrebbe legato alla morte (1600) tutti i suoi dipinti, le sue antichità e i suoi disegni. Con il dono Orsini la "quadreria" farnesiana si arricchiva infatti del *Vescovo de Rossi* di Lorenzo Lotto, della *Veduta del Sinai* e del *Giulio Clovio* del Greco, delle due opere di Sofonisba oggi in mostra, del *Giovane* del Rosso Fiorentino, di varie copie da Raffaello, dei tre *Ritratti di Clemente VII* e di *Paolo III* di Sebastiano del Piombo e di altri ritratti infine di Daniele da Volterra, per buona parte oggi conservati a Napoli; e per altro si arricchiva probabilmente anche d'una nuova e più cosciente strutturazione "museale", se è davvero alla figura dell'erudito, filologo, iconografo e antiquario romano, ed alla sua idea del palazzo come "studio" o "scuola pubblica", che si deve attribuire "ab ovo" la scelta "espositiva" delle tre "Stanze dei quadri" documentata negli inventari del 1641, 1644 e 1653; stanze nelle quali le duecentotrentatré opere più rappresentative della raccolta erano selezionate e raccolte in prossimità e continuità con la biblioteca, al secondo piano, ed estratte fuori dalla logica di arredo che sovrintendeva invece al piano nobile.

Prima di venire tuttavia a trattare della consistenza di questo "museo farnesiano" a metà Seicento occorre ricordare come, tra i tanti ritratti legati ai Farnese dall'Orsini, almeno uno – quello del *Cardinal Gonzaga* di Mantegna – alluda ad un problema, si vorrebbe dire ad un gusto, di diversa natura, separato questa volta dalle scelte di Paolo III, Pier Luigi, Ranuccio e Alessandro e piuttosto in anticipo su un'apertura nuova, già

seicentesca e riferibile con tutta la probabilità al cardinale Odoardo (1573-1626), subentrato ad Alessandro alla sua morte. È l'apertura all'apprezzamento – e all'acquisto – dei "primitivi" del Quattrocento, fino ad ora del tutto assenti in una raccolta costituita o da commesse dirette o da acquisti in ogni caso di dipinti "moderni"; e che porta ora invece ad accorpare alla raccolta stessa, e ad esporre nelle sale della "Quadreria", opere come la *Trasfigurazione* di Giovanni Bellini, che si dice forse provenire dalla cappella Fioccardo nel duomo di Vicenza, o i sei pannelli del trittico bifronte di Masolino e Masaccio già in Santa Maria Maggiore a Roma, o ancora e probabilmente – secondo quanto si legge nei primi inventari del palazzo – come le *Madonne* di Botticelli e di Piero di Cosimo oggi a Capodimonte e al Louvre o quel "quadretto in tavola, cornice dorata, dentro un San Michele Arcangelo di musaico antichissimo" che chissà che fine avrà mai fatto. Al cardinal Odoardo Farnese, cui spettano verosimilmente queste innovative accessioni, si deve però anche e soprattutto, sul crinale fra Cinque e Seicento, la straordinaria stagione carraccesca nella decorazione del palazzo, un'esperienza non limitata ai soli, celebri affreschi del piano nobile, e che avrebbe invece pesantemente condizionato la composizione anche di questa "quadreria" romana e di quelle future. A metà Seicento il peso quantitativo delle opere dei Carracci nelle "Stanze dei quadri" era già discreto, con le "pale sacre" della *Cananea* (1594) e della *Pietà* (1600 circa) già musealizzate e accompagnate da un'altra decina di loro paesaggi, ritratti e mezze figure; ma formidabile esso appare se esteso al piano nobile e al "palazzetto della Morte" – dove Annibale aveva lavorato rispettivamente con Agostino e colla bottega tra il 1595 ed il 1603 –, con le due copie dell'*Incoronazione* di Correggio nel salone, le *Nozze di santa Caterina* nella "prima camera", il *Sant'Eustachio* e l'*Ecce homo* nel camerino coll'*Ercole al bivio*, un *San Pietro* e una *Madonna* nel terzo camerino, la lunetta con *Angeli* nell'oratorietto, i *Dodici imperatori* tratti da Tiziano nella sala ad essi dedicata, la *Venere e satiro* in quella dei Filosofi, la *Venere dormiente* – infine –, il *Rinaldo e Armida*, l'*Arrigo peloso*, la *Diana al bagno* e il *Ratto d'Europa* nei primi tre camerini "della Morte", sovrastati da soffitti cassettonati che ospitavano ben trentasette tele di Annibale e bottega sui temi del *Giorno*, dell'*Aurora* e della *Notte*.

Si capisce dunque bene, da questo prospetto, di come l'attività romana di Annibale e Agostino come "pittori di corte" dei Farnese condizionasse notevolmente i caratteri della raccolta a ca-

2. Sebastiano del Piombo, Ritratto di papa Clemente VII, *Napoli, Museo e Gallerie Nazionali di Capodimonte*

vallo fra i due secoli. Eppure non tutte le loro opere mobili, su tela, possono essere riferite a questo momento, né perciò alla committenza del cardinal Odoardo. Alcuni dipinti – come le due copie da Correggio, le *Nozze di santa Caterina*, il *Sant'Eustachio*, la *Venere e satiro*, il *Bacco* e il *San Francesco* di Annibale – sono invece opere giovanili, degli anni ottanta; e le prime quattro anzi, a detta del Malvasia, commesse o acquisti veri e propri fatti a Parma dal fratello di Odoardo, il futuro duca Ranuccio, solo in seguito inviati, con altri quadri celebri incettati in loco – il *Leone X* e la *Madonna della gatta* ritenuti di Raffaello, il *Satiro* e il *Dio d'amore* del Bedoli o gli *Avari* di van Reymerswaele –, ad infoltire le "stanze dei quadri" del palazzo romano, allora evidentemente da tutti ritenuto il vero e principale "museo" della famiglia.

Quanto anche questi invii si debbano poi alla personalità del cardinal Odoardo, cui per altro – si sa – Ranuccio inviava in dono e "per presentazione" quadri appunto dei Carracci, e che tra il 1622 e il 1626 si trovava addirittura a reggere "pro tempore" il ducato di Parma in vece del nipote, non è dato dire. Di certo la raccolta di dipinti del Palazzo Farnese di Roma è già, agli inizi del Seicento, un primo tentativo di riunire ciò che di meglio la famiglia avesse commissionato, collezionato o acquisito nei modi più disparati e nei luoghi più vari; e in ciò anche il primo passo per riunire le varie anime del gusto e del collezionismo farnesiano in una "quadreria varia e universale".

Il metodo sin ora utilizzato di seguire senza interruzioni e per oltre cent'anni l'accrescimento della raccolta romana, non ha però consentito di osservare con uguale attenzione e di pari passo le vicende collezionistiche dei Farnese a Parma. Queste sembrano svilupparsi, ai loro esordi, in una chiave del tutto difforme da quella romana: ché gli inventari dei beni di Ottavio (1524-86) e quelli del nipote Ranuccio (1569-1622), entrambi datati al 1587 e probabilmente riferibili ad un unico ceppo, ad un'unica raccolta, ricordano quasi esclusivamente dipinti di scuola locale – come la *Zingarella* di Correggio, la *Lucrezia*, il *Galeazzo Sanvitale* ed altri tre ritratti del Parmigianino, l'*Alessandro Farnese* del Bedoli o le *Sabine* del Mirola –, ovvero di scuola fiamminga – i paesaggi di Met de Bless, le scene di genere di Beuckelaer e di de Muyser – giunti forse a Parma per il tramite della corte di Margherita d'Austria o di Alessandro Farnese, governatori delle Fiandre rispettivamente dal 1559 al 1565 e dal 1577 al 1592.

È proprio e solo con la maturità di Ranuccio I che il "ramo par-

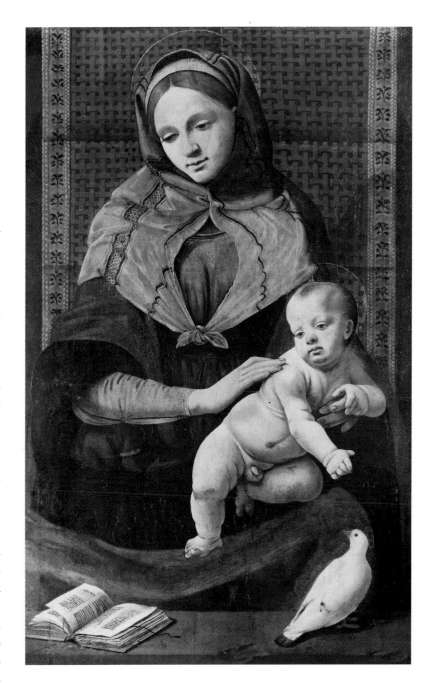

mense" della raccolta assume maggiore spessore e maggiore sintonia con le scelte museografiche e collezionistiche del resto della famiglia. Ai dipinti – per altro già prestigiosi – della sua "guardarobba" e di quella del nonno Ottavio egli doveva aggiungere le prime opere dei Carracci – il *Merulo* e i *Fiumi* di Annibale, il *Rinaldo e Armida* di Ludovico, l'*Orazio Bassani* e la *Sacra Famiglia* di Agostino – e quelle dei loro seguaci, o le altre di Schedoni, di Soens, di Malosso e del Piazza, il più delle volte forse direttamente commissionate; ed ancora i tanti e notevoli quadri sequestrati per suo ordine nel 1612 ai feudatari parmensi ribelli: a Barbara Sanseverino e al marito Orazio Simonetta, fra il palazzo di Parma e la rocca di Colorno, il *Ritratto di Leone X* creduto di Raffaello e la *Madonna della gatta* di Giulio Romano – provenienti rispettivamente dalle raccolte di Ferrante Gonzaga marchese di Mantova e di Cesare Gonzaga duca di Guastalla –, lo *Sposalizio di santa Caterina* del Correggio e i due *Avari* di Marinus van Reymerswaele; a Giovan Battista Masi, figlio di Cosimo, che era stato segretario di Alessandro Farnese nelle Fiandre ed era lì rimasto sino al 1594, il *Misantropo* e i *Ciechi* di Bruegel ed altri quadri nordici; ai Sanvitale di Sala il *Ritratto di sarto*, il *Dio d'amore* e il *Ritratto di Anna Eleonora Sanvitale* di Girolamo Mazzola Bedoli, nonché altri paesaggi e quadri di genere del Civetta e dei Bassano.

Con queste acquisizioni la raccolta dei Farnese, ed in particolare di Ranuccio, si incrementava e completava – oltre che nel possesso di prestigiose opere attribuite a Raffaello – soprattutto nei settori della pittura fiamminga e di quella locale, parmense, di primo Cinquecento. Ciò nonostante sembra assai significativo il fatto che alcuni di questi dipinti – i più importanti – non fossero trattenuti a corte ma inviati invece, come s'è detto, a Roma, dove risultano infatti inventariati entro il 1641-44. A Parma rimase comunque un nucleo collezionistico di tutto rispetto, esposto con tutta probabilità senza eccessive pretese a mo' di arredo nella guardaroba ducale e nelle sale del Palazzo del Giardino. A quest'epoca l'edificio cinquecentesco costruito per Ottavio Farnese s'era intanto progressivamente arricchito – ad opera del Malosso, del Soens, di Agostino Carracci, del Bosco, del Tiarini e presto del Cignani – di altre decorazioni oltre a quelle originarie di Mirola e Bertoia, ma sarà soltanto l'arrivo da Roma nel corso degli anni sessanta di svariate centinaia di quadri di grande importanza a costringere il nuovo duca Ranuccio ad una vera trasformazione, in chiave espositiva dell'intera raccolta. L'*Inventario de' Quadri esistenti nel Palazzo del*

4. *Inventario del Palazzo del Giardino di Parma, 1680 ca.*

Giardino in Parma, ragionevolmente datato dal Campori – che per primo lo pubblicò – al 1680 circa, vi elenca oltre mille dipinti distribuiti in cinquantatré ambienti e su due o tre piani; ma in realtà di essi solo trecentotrenta – di contro ai duecentotrentatré esposti nelle tre "stanze dei quadri" del palazzo romano – risultano poi prescelti per costituire lo scenografico arredo di otto sale del secondo piano, ciascuna battezzata col nome di una o più opere "cardine": la prima "della Madona del collo longo", la seconda "di Venere", la terza "della Madona della Gatta", la quarta "della Cananea", la quinta "di Santa Clara", la sesta "de Rittrati", la settima "di Paolo Terzo di Titiano", l'ottava "de Paesi".

Così come in Palazzo Farnese a Roma, in questo parmense del Giardino i ritratti, le copie – che, numerose, attestano un'interessante attività di pittori stipendiati dalla corte per replicare i quadri migliori della raccolta – e ancora i dipinti anonimi o di minor importanza erano tutti concentrati negli appartamenti d'abitazione, negli studi o nelle guardaroba, laddove quelli più importanti erano esposti ad una sorta di "fruizione pubblica" per l'appunto nelle otto sale designate. Lì poterono vederli e descriverli, o citarli, alcuni colti viaggiatori o appassionati d'arte dell'epoca, fra cui il Barri – che nel suo *Viaggio pittoresco* (1671), è l'unico a restituircene un'immagine compiuta, elencando da dieci a venti quadri per sala con le rispettive posizioni, su più file e sopra alle finestre, alle porte e ai camini –, ed ancora lo Scaramuccia (1674), il Malvasia (1678) e il Tessin (1688). La struttura espositiva delle otto principali sale, per quanto ovviamente mista e generica quanto quella che sovrintendeva alle "stanze dei quadri" romane, rivela al suo interno ai nostri occhi una logica di raggruppamento per nuclei forti, atti a distinguere un ambiente dall'altro; l'eros, ad esempio, nella seconda, che associava alla perduta *Venere e Adone* di Tiziano – cui era dedicata – la *Danae* di Tiziano, l'*Europa*, l'*Ercole al bivio*, il *Rinaldo e Armida* e due *Veneri* dei Carracci, e le copie delle *Dee* della Farnesina di Raffaello; i gruppi sacri nella terza e nella quarta, che accanto alla *Madonna della gatta* di Raffaello-Giulio Romano e alla *Cananea* di Annibale Carracci, da cui prendevano nome, esibivano rispettivamente la *Madonna del Divino Amore* di Raffaello, la *Sacra Famiglia* del Parmigianino e i due *Sposalizi di santa Caterina* di Correggio e Carracci l'una, e la *Madonna del Velo* di Sebastiano del Piombo, la *Madonna del passeggio*, quella "del Popolo" e quella con la colomba ritenute di Raffaello, la *Sacra Famiglia* di Agostino e la *Pietà* di Annibale

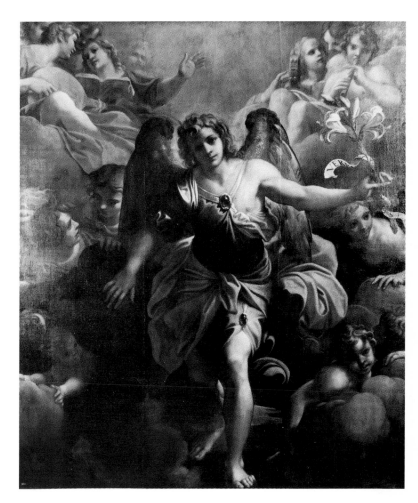

Carracci l'altra; le figure sacre nella quinta, che alla *Santa Chiara* titolare dell'Anselmi abbinava la *Zingarella* e il *San Giuseppe* del Correggio, la *Maddalena* di Tiziano e altri quadri d'ispirazione religiosa di Bellini e Badalocchio; il ritratto ovviamente nella sesta e nella settima, che radunavano rispettivamente il *Sanvitale* di Parmigianino, il *Pier Luigi Farnese* di Tiziano, il *Vescovo de Rossi* di Lotto, il *Clovio* del Greco, l'*Autoritratto* di Sofonisba, gli *Architetti* di Maso da San Friano con gli altri ritratti del Rosso, di Andrea del Sarto e di Mazzola Bedoli, e i tre *Ritratti di Paolo III* più tutti gli altri di Tiziano – il *Ranuccio*, l'*Alessandro*, la "*Lavinia*", il *Carlo V*, il *Bembo* – ed ancora il *Clemente VII* di Sebastiano e il *Sarto* e l'*Alessandro Farnese* del Bedoli; i paesi e le scene di genere infine nell'ottava, dove trionfavano i *Mercati* di Beuckelaer e de Muyser sposati con altri quadri fiamminghi, anche di diverso tema. A cavallo fra Sei e Settecento il palazzo e la raccolta erano divenuti una sorta di polmone per tutte le iniziative di arredo e di decorazione volute dalla corte, dal temporaneo allestimento delle sale dei banchieri alla fiera dei cambi di Piacenza alla scelta assai più seria di settantuno quadri da inviare alla residenza ducale di Colorno; arricchito per altro, alla morte – nel 1693 – della principessa Maria Maddalena, sorella nubile di Ranuccio II, da un nuovo e consistente apporto, da una raccolta, in parte proveniente dal più antico nucleo messo assieme da Margherita de' Medici, ricca di centinaia di dipinti – di Schedoni, Campi, Carracci, Tiziano, Reni, Dürer, Badalocchio, Raffaello, Francia, Correggio, Parmigianino, Bassano, de Vos, Sirani, Feti, Spada, Bedoli, Andrea del Sarto – molti dei quali venivano immediatamente trasferiti, secondo quanto recita uno degli inventari del 1693, dagli appartamenti del Palazzo Ducale di Parma alle stanze del Giardino, evidentemente ancora considerate a quella data la sede più adatta per i quadri migliori dei Farnese.

Ma a Ranuccio II non spetta soltanto il merito di aver radunato nel Palazzo del Giardino – e in qualche modo selezionato – una così vasta massa di opere d'arte, o ancora quello d'aver fastosamente decorato il Palazzo Ducale di Piacenza colle serie di "fasti" familiari di Ricci, Draghi e Spolverini (1685-90), ma soprattutto quello d'aver impostato e promosso a fine secolo, con la creazione d'una "Ducale Galleria" nell'altro palazzo parmense della Pilotta, un ulteriore e definitivo distacco fra l'arredo e la decorazione delle proprie residenze ed un coerente progetto di "museo farnesiano". Per dirla colle parole del padre gesuita Piovene, nel 1724 impegnato nella catalogazione del settore

6. *Girolamo Mirola*, Intervento delle Sabine nella guerra fra Romani e Sabini, *Napoli, Museo e Gallerie Nazionali di Capodimonte*

7. *Giulio Romano*, Madonna della Gatta, *Napoli, Museo e Gallerie Nazionali di Capodimonte*

delle medaglie, "Ranuccio Secondo fu quello che col Museo Farnese, e col Mondo fecesi un merito nuovo, e uguale a quello che fatto si aveva il suo grand'Avo il Cardinal Alessandro [...] facendo pubblico un Tesoro che per tant'anni tenuto s'era racchiuso".

Le preziose note del *Diario* di Orazio Bevilacqua ci segnalano che, a partire dalla primavera del 1677, nel grande cantiere del nuovo palazzo in costruzione era possibile individuare in corso d'opera alcuni "corridoi dove si fa la galleria e libreria"; pronta per altro solo fra il 1693, quando – come abbiamo visto – i dipinti migliori incamerati dal duca alla morte della sorella Maria Maddalena venivano inviati ancora una volta al Giardino, ed il 1699, data del volume a stampa di François Deseine in cui questo viaggiatore francese menziona un suo viaggio a Parma ed "una galleria di quadri [che] contiene più di quattrocento opere dei migliori pittori".

È proprio dalle parole e dai resoconti dei viaggiatori del "Grand Tour", accorsi numerosi in città in quel primo terzo di secolo, che di quest'ultima tappa della museografia farnesiana è possibile ricavare un'idea più vivida e forte di quanto non ci direbbero i soli documenti inventariali. Il visitatore, una volta entrato nel palazzo, specificatamente destinato dal duca – che abitava infatti al Giardino – a "museo", si trovava di fronte una "Galleria [...] vasta, lunga, interessante, adorna dei quadri dei più eccellenti pittori" (Pierre de Ville 1733), lunga più di cinquanta passi (Caylus 1714) e con pareti bianche e modanate sulle quali erano appesi i quadri (Richardson 1702). Nonostante il numero non proibitivo di dipinti che ogni singola "facciata" ospitava – dai quindici ai trenta, secondo l'inventario del 1708 – e nonostante lo spazio espositivo si estendesse in altezza fino ai sette-otto metri occupando anche le zone sopra alle finestre (o forse proprio per questo), l'allestimento doveva apparire denso e quasi eccessivo, tipico di quello stile fastoso "a incrostazione", croce e delizia di tutte le gallerie italiane, che negli stessi anni veniva fatto oggetto a critiche anche più mirate da parte dei "conoscitori" stranieri. Secondo Charles Thompson (1730) la Ducale Galleria era addirittura tappezzata dall'eccessivo numero di quadri, e secondo Montesquieu (1729) le opere stesse solo raramente risultavano ben messe in mostra.

La visita della Ducale Galleria avveniva con la guida del custode e responsabile del "museo" stesso, dapprima Stefano Lolli – cui si deve il primo inventario del 1708 – e poi il figlio Bernardino; guida che comportava l'illustrazione delle singole opere

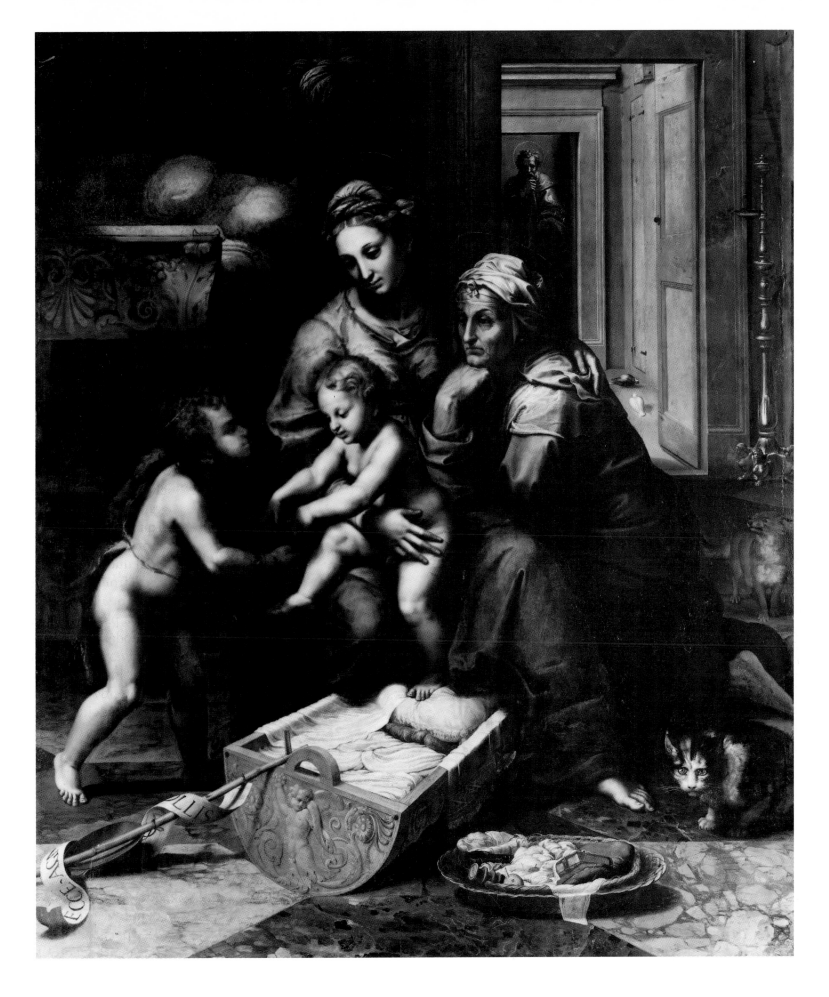

8. Descrizione per alfabetto di cento Quadri de' più famosi e dipinti da i più insigni Pittori del mondo, che si osservano nella Galleria Farnese di Parma in quest'anno 1725, *Parma 1725, frontespizio*

9. *Girolamo Mazzola Bedoli, Adorazione del bambino (part.), Napoli, Museo e Gallerie Nazionali di Capodimonte*

DESCRIZIONE
PER ALFABETTO DI
CENTO QUADRI

De' più famosi, e dipinti da i più insigni Pittori del Mõdo, che si osservano nella GALERIA FARNESE di Parma, in quest'Anno 1725.; con la Nota delle più famose Pitture, delle Chiese di detta Città, col sicuro Nome de' loro Autori: Avvertendo che le Lettere segnate a cadaun Quadro, mostrano le loro Grandezze; cioè: G. Grande: M. Mezzano: N. Naturale: P. Piccolo: PP. Piccolo Piccolo. E così li Numeri, che sono sopra le Lettere della grandezza di detti Quadri mostrano la loro quantità. Li Numeri, che sono sotto dette lettere; mostrano il Numero, che portano li detti Quadri negl' Inventarj: e li Numeri, che sono sotto al nome delli Autori de' Quadri sono li stessi, che sono notati di dietro a cadauno Quadro, per il loro regolamento, contrasegno, ed autentica.

esposte – lo sappiamo dalle obiezioni mosse da Richardson (1702) e Wright (1721) alla proclamata autografia del *Leone X* di Raffaello – ed il pagamento di una "mancia", senza la quale proprio Bernardino Lolli supplicava nel 1734 Carlo di Borbone di non poter più vivere. I viaggiatori potevano infine usufruire, almeno a partire dal 1725, di un sintetico cataloghino a stampa intitolato *Descrizione per Alfabetto di cento Quadri de' più famosi e dipinti da i più insigni Pittori del mondo, che si osservano nella Galleria Farnese di Parma in quest'anno 1725*, ed imbattersi dinanzi ai dipinti in copisti i quali, dietro autorizzazione, potevano a loro volta accedere a palazzo per replicare dietro commissione le opere più rinomate.

La Galleria farnesiana esponeva le sue trecentoventinove opere su sedici "facciate" secondo un criterio che, per quanto distante dalle linee traenti della successiva museografia settecentesca, non possiamo però definire casuale o privo d'una logica interna. Passato il vestibolo, ch'era dominato al di sopra della porta d'ingresso dal *Paolo III coi nipoti* di Tiziano, vero emblema celebrativo della casata, ognuna di queste facciate recava al centro un dipinto altamente rappresentativo – la *Sacra Famiglia* del Parmigianino, il *Leone X*, l'*Alessandro Farnese* e la *Madonna della Gatta* di Raffaello, il *Giudizio* creduto di Michelangelo, la *Trasfigurazione* di Bellini o i due *Ritratti di Paolo III* a mezza figura di Tiziano – attorno al quale gli altri quadri si distribuivano secondo i consueti canoni di simmetria ed equilibrio e con una voluta varietà e mescolanza fra le diverse "scuole": i parmensi e i veneti del Cinquecento in una posizione di immediato rincalzo ai grandi "classici", i fiamminghi – in genere di piccole dimensioni – accorpati in basso o posti invece da soli sopra alle finestre, le tele infine dei Carracci – da sole oltre il venti per cento del totale – a chiudere il più delle volte come in una cornice l'intera esposizione. Un vero e proprio "sistema espositivo", dunque, basato essenzialmente sulla "varietà" delle scuole pittoriche, sulla centralità dei grandi "classici" romani, toscani, veneti ed emiliani di primo Cinquecento, ed in apparenza su un rapporto passato-presente fondato sulle doti di sintesi attribuite ai Carracci; un sistema cui non dové essere estraneo il peso della tradizione storiografica emiliana, dallo Scannelli al Malvasia, che faceva per l'appunto dell'"eclettismo" e della mescolanza fra i caratteri eletti delle varie scuole la forza e la sostanza della propria rivendicazione regionale e del trionfo della Accademia dei Carracci, culmine della pittura moderna.

I figli e successori di Ranuccio, i duchi Francesco (1694-1727)

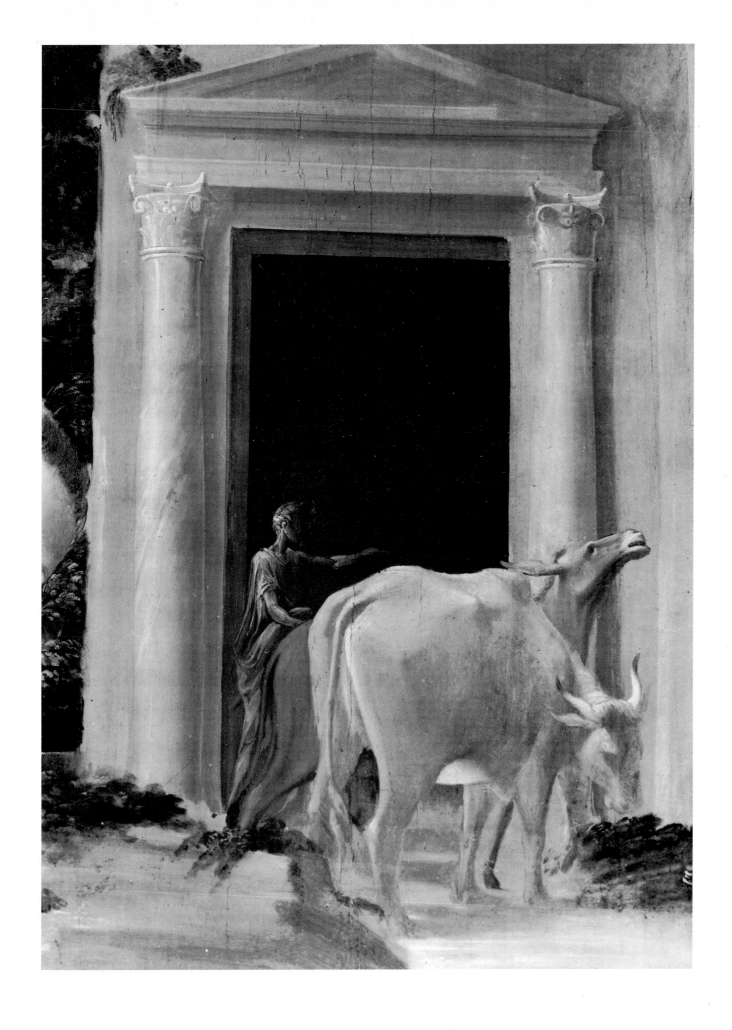

– cui dobbiamo probabilmente la sistemazione definitiva della Galleria – ed Antonio, regnarono debolmente su Parma durante i circa trentacinque anni che separano la morte dell'ultimo grande personaggio di Casa Farnese dall'estinzione della dinastia e dall'ascesa al ducato del figlio di Elisabetta, Don Carlos di Borbone, senza che tuttavia il loro interesse per le collezioni d'arte possa per questo considerarsi concluso o spento: lo attestano, nel corso soprattutto degli anni dieci, numerosi documenti di acquisti effettuati sul territorio della città e del ducato o invece sul mercato locale, emiliano: gli scambi e le transazioni fra gli emissari del duca – il Giovannini, l'Olivi, il Leoni ed altri – e svariati mercanti e collezionisti privati di Parma e Bologna – il Paccia, il Canopi, il Manzoli, l'Avanzini – o con chiese, conventi e confraternite, che da un lato avrebbero perciò immesso nelle raccolte – pena talvolta la perdita di opere di Schedoni, Bertoja, Amidano, Badalocchio, Brescianino, Carracci, Civetta e Bassano – dipinti di Garofalo, Correggio, Andrea del Sarto, Scarsellino, Lelio Orsi, Poussin, Parmigianino, Carpioni, Dürer, Reni, Carracci, Barocci e Veronese (o almeno creduti tali), e dall'altro avrebbero aggiunto al nucleo storico della stessa raccolta l'aspetto inedito e sinora estraneo al gusto dei Farnese costituito dalle grandi pale d'altare del Lanfranco, del Ribera, dello Schedoni, del Tinti, del Mazzola Bedoli, ed ancora di Ludovico Carracci e di Camillo Procaccini, in gran parte tuttora conservate nei musei napoletani. Questa gran massa di materiale, incrementato da alcune cessioni o donazioni di privati, non refluì però – nonostante l'importanza di alcune opere – nella sequenza compatta e "chiusa" della Ducale Galleria, ma andò invece a costituire un altro nucleo espositivo – a metà fra arredo e deposito – stipato in alcune sale del vecchio Palazzo Ducale, in quello che verrà battezzato l'"Appartamento dei quadri", ricco – a detta dei due inventari del 1731 e del 1734 – di poco più di centosettanta dipinti distribuiti senza alcun ordine apparente in sei stanze, fra cui molte grandi tele di evidente provenienza ecclesiastica, in quegli stessi anni integrate dal trasporto nell'appartamento di altre opere d'analoga dimensione – le copie carraccesche da Correggio, ad esempio, o le portelle d'organo del Bedoli – provenienti dal Palazzo del Giardino.

Questo era lo stato, e questa la consistenza delle raccolte di dipinti dei Farnese alla data dell'avvento – sul trono di Parma – di Carlo di Borbone. Il giovane duca, e ben presto nuovo sovrano del Regno di Sicilia, ereditava qualcosa come tremila opere di pittura distribuite fra le varie residenze di Parma, Piacenza e Colorno, senza contare le circa duecento rimaste ancora in Palazzo Farnese a Roma; una delle più straordinarie collezioni – e non solo sotto il profilo quantitativo – di quei tempi.

I disegni

Rossana Muzii

Un numero davvero esiguo di disegni è pervenuto a Napoli proveniente da quell'originario fondo farnesiano di grafica costituitosi, ancora nell'ambito di un collezionismo privato e connesso a presupposti di prestigio sociale e di mecenatismo, grazie anche alla sensibilità di un "amateur" quale Fulvio Orsini (1536-1600), erudito, bibliofilo, archeologo, collezionista anch'egli, al servizio in qualità di bibliotecario del cardinale Ranuccio Farnese e, alla morte di questi, nel 1565, del fratello Alessandro. Egli contribuì in maniera determinante al formarsi e all'acrescersi della collezione Farnese, soprattutto al tempo dell'operato del Gran cardinale Alessandro (1520-1589), con una intelligente e accorta politica di acquisti, e non solo nel campo della grafica, grazie al suo gusto di conoscitore e di raccoglitore infaticabile di oggetti d'arte[1]. In quest'opera, buon gioco dovevano avere le amicizie e l'assidua frequentazione con gli artisti al servizio della casata e con i letterati e i religiosi, abituali ospiti del palazzo romano[2]. Nello stesso Palazzo Farnese, l'Orsini aveva collocato, al secondo piano, con la Biblioteca, il suo Museo, aperto agli studiosi, con moderna concezione: una importante collezione di antichità, oggetti d'arte, manoscritti e libri rari e preziosi, medaglie e iscrizioni, a noi nota grazie ai risultati delle ricerche di Pierre de Nolhac[3].

L'Orsini doveva ritenere questa sua raccolta complementare a quella farnesiana se decise di farla confluire in essa per legato testamentario al cardinale Odoardo (1573-1626), in ricordo della protezione accordatagli dagli zii.

Il capitolo consacrato ai "Dipinti, cartoni e disegni", allegato al testamento, è un vero e proprio catalogo, tra i primi di una galleria privata, redatto con criteri scientifici, con attribuzioni, tecnica e valori di stima. In anticipo anche su acquisizioni future, l'Orsini attribuiva già autonomo significato artistico ai disegni, considerandoli alla stessa stregua dei dipinti, quindi godibili e presentati in cornice; ordinati nell'arrangiamento espositivo della sua Galleria.

Più da presso, la collezione grafica di Fulvio Orsini era composta numericamente su 113 voci di 42 disegni e 4 cartoni e tra questi da considerare 19 riferiti a Michelangelo, 12 a Raffaello, 2 a Leonardo da Vinci, oltre a disegni del Clovio, del Peruzzi, di Sofonisba Anguissola, una miniatura di Albrecht Dürer. Purtroppo sono poche le opere, oltre quelle napoletane, fin qui identificate: il disegno di Sofonisba raffigurante una *Vecchia che studia l'alfabeto ed è derisa da una bambina*, oggi agli Uffizi[4], il cartone con *La Madonna, san Giuliano e altre figure* riferito a

Michelangelo ed oggi proposto al Condivi presso il British Museum[5], il disegno con la *Caduta di Fetonte* presso la Royal Library di Windsor dello stesso Michelangelo[6], i fogli con gli Evangelisti *San Giovanni* e *San Matteo* al Louvre, *San Luca* al British di Raffaello[7], la sanguigna con *Enea che porta Anchise* dello stesso artista all'Albertina[8], il disegno con *La Madonna della gatta*, attribuito dubitativamente a Giulio Romano al British Museum[9].

Di provenienza Orsini, dunque farnesiana, alla raccolta del Museo di Capodimonte sono i testi più preziosi: il cartone di Michelangelo con il *Gruppo di armigeri* (fig. 1) per la *Crocifissione di san Pietro* nella Cappella Paolina in Vaticano e l'altro con *Venere e Amore* che reca una tradizionale attribuzione al maestro messa in dubbio dalla critica moderna, il cartone di Raffaello con *Mosè innanzi al roveto ardente* per l'episodio affrescato nella stanza di Eliodoro in Vaticano[10], il cartone attribuito, pur con qualche riserva, a Giovan Francesco Penni, con *La Madonna del Divino Amore* (fig. 2), da mettere in rapporto con il dipinto della stessa provenienza, anche al Museo di Capodimonte. Tra i disegni, l'unico pervenuto al fondo napoletano è il *Fanciullo morso da un gambero* di Sofonisba Anguissola, stimato al pari di fogli di Michelangelo, Raffaello o Leonardo.

L'accrescimento della raccolta, dopo questo ingresso, si può registrare nell'inventario inviato a Parma nel 1649, ma compilato secondo Jestaz, in anni posteriori al 1641 e in concomitanza con la guerra di Castro (1641-44), con ormai maggiore sicurezza nel 1644[11]. I disegni assommano a 422 e le novità, certamente da riferire all'impulso agli acquisti dato dal cardinale Odoardo, si possono indicare, tra le poche identificabili – giacché le descrizioni dei fogli nel nuovo inventario sono troppo avare di riferimenti – in altri disegni di Michelangelo, di Raffaello, di Perugino, di Correggio, di Parmigianino, dei Carracci: una tendenza, anche qui, orientata verso la produzione di artisti contemporanei. Il documento successivo, l'inventario redatto presumibilmente intorno agli anni 1662-80[12], registra un nuovo incremento della raccolta grafica di Palazzo Farnese, assommando i disegni ad un totale di 811 fogli, collocati al muro nella "guardaroba" ma anche in volumi nella "Libreria piccola".

A questa data anche i disegni, come i dipinti, sono stati numerati e timbrati con ceralacca, ma la loro identificazione è ancora impossibile per le troppo generiche descrizioni, in assenza anche di un qualsiasi riferimento all'autore. Nel museo napoletano soltanto il cartone di Michelangelo con il *Gruppo di armigeri* reca ancora sulla tela di supporto il bollo in ceralacca grigiastra

1. *Michelangelo Buonarroti,* Gruppo di armigeri, *Napoli, Museo e Gallerie Nazionali di Capodimonte*

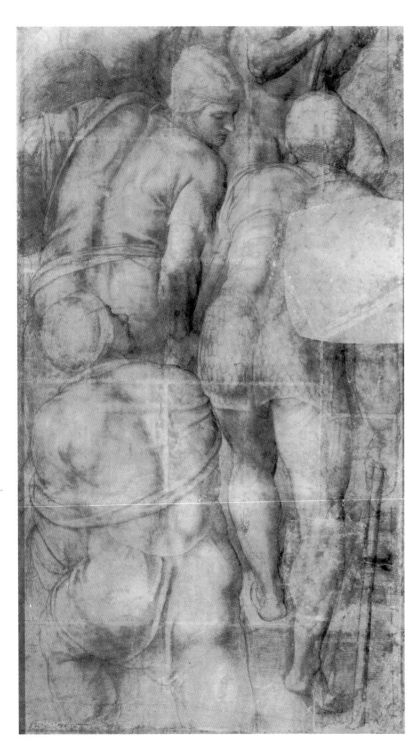

con il giglio farnesiano e il numero antico 22. Alla data del primo trasferimento a Parma nel 1662 di parte delle collezioni romane per volere di Ranuccio II, nonstante il divieto testamentario del Gran cardinale di smembrare il patrimonio, va registrato l'invio di soli tre disegni. Lasciano il palazzo romano importanti fogli segnalati di Raffaello con la *Trasfigurazione* e di Michelangelo con il *Giudizio Universale*, già Orsini[13]. Ma certamente dovettero intervenire in questi anni le prime dispersioni della raccolta grafica se nell'inventario successivo e *Generale* di tutti *li Mobili esistenti nella Guardarobba e Palazzo del Ser.mo Sig.r Duca di Parma* del 1697[14], il conservatore don Agostino Stocchetti elenca soltanto: "Un disegno in carta tirata in tela della testa di Leonardo da Vinchi di sua mano N. 375, Un disegno in carta tirato in tavola con Papa Leone et un cardinale, testa e busto il Papa con un occhiale in mano N. 400[15], Un cartone grande tirato in tela con tre figure grandi di lapis nero con due putti mano di Raffaello N. 20 [il cartone del British, oggi attribuito al Condivi], un disegno in carta tirato in tela di un giovane con un ginocchio, con le mani sugli occhi con una scarsella dietro vestito da pellegrino, mano di Raffaello N. 21 [il *Mosè*]; un cartone tirato in tela col disegno di lapis nero di una Venere di Michel'Angelo N. 43 [l'altro cartone napoletano]. E se ancora, nella successiva ricognizione dei beni del palazzo, nuovamente *Generale*, redatta nel 1728-34, sono descritti ormai solo 50 fogli, compresi i cartoni. Dispersi i tanti disegni di Michelangelo, di Raffaello, di Giulio Clovio, di Perin del Vaga, di Daniele Volterra, di Rosso Fiorentino e di altri importanti artisti; i rimanenti sono identificabili, talvolta, dai numeri apposti alle cornici: i disegni di Sebastiano del Piombo, di Leonardo. E, d'altra parte, non esiste altra citazione per i disegni negli inventari fin qui consultati delle sedi farnesiane di Parma e delle altre residenze della famiglia.

I quattro cartoni sono già indicati a Napoli dal revisore del documento: quello con *La Madonna, san Giuliano ed altre figure*, oggi al British, come donato al cardinale Valenti ossia Silvio Valenti, che rivestì il titolo dal 1753[16].

La consistenza dell'esiguo nucleo di disegni farnesiani, dunque, che giunse a Napoli per volere di Carlo di Borbone, erede della collezione, al di là dei tesori più importanti di cui è documentata l'appartenenza storica alla collezione nella sede romana, si può dire conosciuta solo attraverso il primo censimento che della raccolta venne compiuto nel Real Palazzo di Capodimonte nel 1799 da Ignazio Anders, conservatore e custode

2. *Giovan Francesco Penni (attr.),*
La Madonna del Divino Amore,
Napoli, Museo e Gallerie Nazionali
di Capodimonte

3. *Bertoia, "Studi per Il sogno di*
Giacobbe"; per scena mitologica;
per altri particolari di
composizione (verso), Napoli,
Museo e Gallerie Nazionali di
Capodimonte

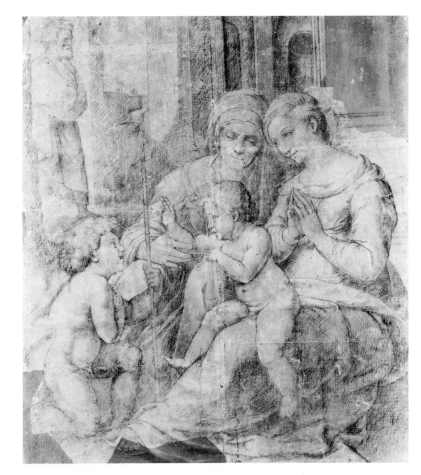

maggiore della Real Galleria, subentrato al padre[17]. Doveva trattarsi, presumibilmente, di una verifica da operarsi all'indomani delle sottrazioni dei Francesi[18] che, insieme a ben 325 dipinti, portarono via, come documenta la lista presso l'Archivio di Stato di Napoli (Ministero Esteri, fasc. 4293), anche un "Disegno grande di una Sacra Famiglia di Raffaele, Disegno mezzano di Michele Ang.o Buonarroti, N. 3 Disegni di detto Michel'Angelo, N. 4 Disegni di Raffaele di Urbino, Disegno mezzano di Michel'Angelo Bonaroti, N. 2 Disegni uno del Corregio e l'altro di Bonaroti, Disegno Grande di Giulio Romano", già alla data dell'ottobre 1799. Ad esclusione del cartone della *Sacra Famiglia* attribuito a Raffaello, oggi a Giovan Francesco Penni, rientrato a Napoli, le altre opere, disperse, non sono purtroppo identificabili. La descrizione, comunque, rimanda a quella "gran quantità" di disegni visti al muro nelle sale del Real Palazzo di Capodimonte dai viaggiatori stranieri.

Questo censimento doveva anche essere stato effettuato in vista del trasferimento delle collezioni farnesiane di Capodimonte, secondo il volere di Ferdinando IV, ma su un progetto, già prima, di Murat, nel Palazzo degli Studi, che avrebbe reso l'edificio con il Museo, la Biblioteca, la Galleria e le Scuole di Belle Arti – perfino un osservatorio astronomico – una struttura interamente consacrata al servizio culturale[19].

I disegni in numero di 45 e per i quali è lecito anche supporre una provenienza da altre sedi farnesiane[20], si trovavano nell'"Arcovo" del Palazzo, ivi compresi i cartoni salvati dal saccheggio delle truppe francesi del 1799 che ne avevano disposto l'imballaggio per la Repubblica francese, ad esclusione di quello del Penni, trafugato e collocato, dopo il recupero del cavalier Venuti a Roma, nel Palazzo del principe di Francavilla, mentre vi compare, descritto come disegno sopra cartone il *Sacrificio* di Pontormo, attribuito a Polidoro da Caravaggio[21] (cat. 19).

Del resto, l'invio dal Palazzo Farnese di Roma a Napoli nel 1759, insieme a parte delle collezioni, è documentato solo per i quattro cartoni[22] e direttamente – supponiamo – in prima sede, nel palazzo che sulla collina già poteva ospitare al piano nobile, nei saloni con la sterminata veduta sulla città e il mare, la Galleria dei dipinti e, più verso l'interno, la Biblioteca.

Qui cartoni e disegni vennero ammirati dal Lalande (1765-66) e dal de Sade (1776), tra i rari viaggiatori in visita al Real Museo di Capodimonte che ne tramandano il ricordo: "Un beau dessin de ce tableau [il Giudizio Universale di Venusti] de Michel Ange [il cartone per la Cappella Paolina o altro disegno non iden-

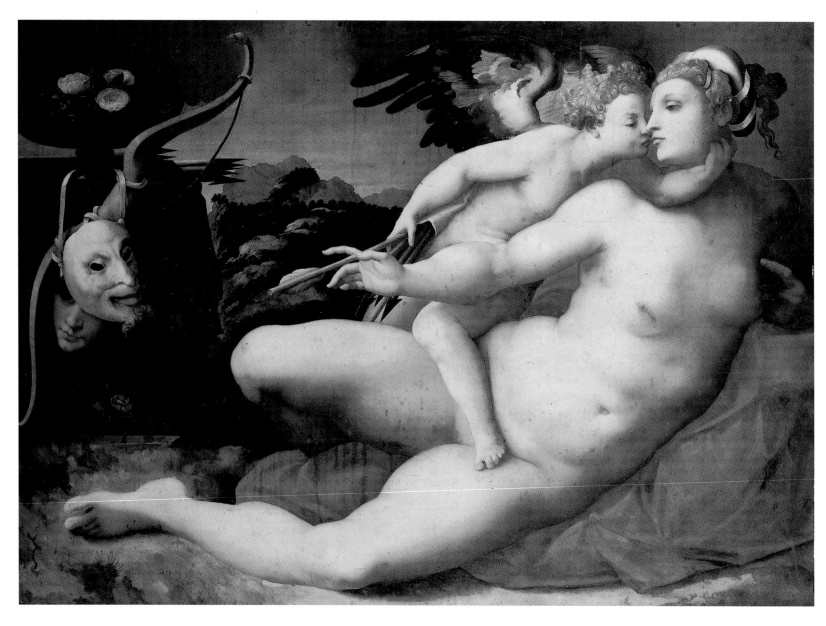

4. *Hendrik van der Broeck*, Venere
e Amore, *Napoli, Museo e Gallerie
Nazionali di Capodimonte*

tificato?]. Plusieurs dessins de Raphael. Un carton célèbre de Jules Romain", il Lalande[23]. Più attento il de Sade il quale illustra nella 17ª stanza "Con Coreggio, piccoli quadri di diversi pittori, un quadro allegorico di Luca Giordano. Una grande quantità di disegni sotto vetro, fra gli altri parecchi del Coreggio [...] altri di Raffaello, Michelangelo, Giulio Romano, parecchi grandi cartoni del primo di questi maestri, quadri fiamminghi e busti"[24].

Non potevano attendersi puntuali notizie dai viaggiatori, e così a ridosso del trasferimento delle collezioni, ma anche da questa fonte è deducibile che nella Galleria Farnesiana di Capodimonte i disegni, purtroppo non identificabili né oggetto di copie o "riproduzioni" fortunate alla stregua di più famosi dipinti "interpretati" da Fragonard per l'abate Richard de Saint-Non[25], sono montati in cornice sotto vetro e ancora esposti accanto a tele ed oggetti.

Il trasferimento delle collezioni dalla Reggia di Capodimonte al Palazzo degli Studi, a cominciare dalle Antichità, ha inizio nel 1806, ma il Palermo nel 1793, al tempo della sua guida, lo dice già intrapreso[26]. Si completa con la seconda Restaurazione borbonica allorquando si intitolerà il palazzo Real Museo Borbonico.

Ben poco conosciamo circa la sistemazione della raccolta grafica nella nuova sede, ricoverata in ambienti adibiti a depositi. I cartoni farnesiani, come i disegni, incorniciati ed esposti in una stanza a "dritta della terza sala della Pinacoteca del lato occidentale" così come risulta nell'inventario del 1852 che li elenca insieme a dipinti e derivazioni grafiche illustranti i Fasti dei Farnese[27]. Di certo si sa che il cartone con Venere e Amore era collocato nel "Gabinetto dei quadri osceni", formato su richie-

sta di Francesco di Borbone, duca di Calabria e futuro re di Napoli, in visita al museo nel 1819, insieme ad altre 102 opere di soggetto erotico, al quale dovevano avere accesso solo le "persone di matura età e di conosciuta morale", poi definitivamente chiuso al pubblico fino al 1860[28].

Non conosciamo in base a quali criteri sono stati attribuiti i fogli nel primo inventario ottocentesco della raccolta, sostanzialmente ricalcato nei successivi documenti del 1824 di Michele Arditi e del 1852 del principe di San Giorgio[29]. Molte attribuzioni, com'era inevitabile, si sono rivelate errate alla luce dei più recenti studi.

È da sottolineare, comunque, che anche in presenza di questo piccolo nucleo di disegni viene confermata la predilezione del gusto collezionistico dei Farnese verso ambiti di cultura emiliana e bolognese, poi romana.

V'è da lamentare nella storia antica e più recente che nulla venne fatto per garantire una corretta conservazione dei disegni, ad esclusione del documentato intervento di restauro condotto sul cartone di Raffaello con Mosè e su quello michelangiolesco con Venere e Amore nel 1838 e su altri settanta disegni della raccolta. E per questi farnesiani, i danni provenienti da secoli di esposizione alla luce non controllata, dall'incuria, dall'aggressione di insetti che hanno corroso e abraso la carta, sono anche irreversibili[30]. Un danno ulteriore è stato quello della perdita degli antichi montaggi che potevano fornire preziose informazioni sulla provenienza dei fogli, sulla presenza di antiche scritte o vecchie attribuzioni.

La selezione in mostra ha, quindi, adottato un criterio qualitativo e di importanza dei disegni all'interno del nucleo illustrato per intero nel recente catalogo del museo napoletano.

[1] Cfr. Muzii 1987, pp. 11-48; Muzii in Spinosa 1994, pp. 281-285.

[2] Cfr. Le Palais Farnèse 1980-81; Bertini 1987; Riebesell 1989; Leone de Castris in Spinosa 1994, pp. 27-54.

[3] Cfr. de Nohlac 1884, pp. 427-436; de Nohlac 1887, pp. 9-11, 25. Una recente analisi della collezione di dipinti e disegni di Fulvio Orsini, anche in rapporto con la collezione Farnese, è in Hochmann 1993, pp. 5-91.

[4] Cfr. Cremona 1994, p. 272, n. 38.

[5] Cfr. Steinmann 1925, pp. 4-6; Perrig 1991, pp. 86-93, pp. 96-97, fig. 15.

[6] Cfr. Hirst in Milano 1988, pp. 107, 110-111. Il disegno era tra quelli di Tommaso Cavalieri e dalla collezione Orsini confluì in quel numero di fogli acquistati dal cardinale Alessandro per 500 scudi (Vasari 1760, p. 308, n. 3); cfr. Hochmann 1993, p. 65.

[7] I tre disegni sono stati attribuiti a Giovan Francesco Penni, che operava sotto la diretta guida del maestro, da Gere e Turner in London 1983, pp. 236-237. Sono comparsi alla re-cente mostra di Villa Medici a Roma; cfr. Roma 1992, pp. 210-213, nn. 81-83. Cfr. anche Hochmann 1993, p. 85.

[8] Cfr. Knab Mitsch-Oberhuber 1983, n. 497, p. 268.

[9] Cfr. Pouncey-Gere 1962, pp. 78, 134, fig. 109; si conserva anche notizia della provenienza da Capodimonte nell'acquisto da Ottley.

[10] Cfr. Muzii in Napoli 1988 (Olivetti); Muzii in Napoli 1993.

[11] Cfr. Jestaz in Le Palais 1980-1981, p. 387; Jestaz 1994.

[12] Cfr. Fusco in Muzii 1987. Appendice documentaria. Documento 2, pp. 264-266. Il Bertini ha potuto datare questo inventario al 1662-80; cfr. Bertini 1987, pp. 207-222.

[13] Cfr. Nota delli quadri ... in Filangieri di Candida 1902, pp. 267-271. Il disegno con il Giudizio Universale può essere identificato con il cartone di questo soggetto che Fulvio Orsini aveva pagato 100 scudi d'oro e che era collocato nel Palazzo Farnese di Roma nella "guardaroba vecchia" nella prima stanza, cfr. Bourdon-Laurent Vibert 1909, p. 163, n. 1 e Mattioli 1954, pp. 176-177.

112

[14] Cfr. Filangieri di Candida 1902, pp. 271-275; cfr. *Inventario Generale* in Filangieri di Candida 1902, pp. 271-275.

[15] Nel Gabinetto dei Disegni e delle Stampe del Museo di Capodimonte si conserva un cartone che riproduce fedelmente questo soggetto. Viene registrato come copia da Raffaello ed è in pessimo stato di conservazione. Già alla data del dopoguerra era definito "inservibile" in un cartellino apposto sulla tela di rifodero.

[16] Cfr. Fusco in Muzii 1987. Appendice. Documento 3, pp. 268-269.

[17] Cfr. Fusco in Muzii 1987. Appendice. Documento 4, pp. 268-269.

[18] Cfr. Filangieri di Candida 1898, pp. 94-95.

[19] Cfr. De Franciscis 1963; Napoli 1977; Divenuto 1984; Bile 1995.

[20] Sicuramente dalla residenza di Colorno proviene il disegno raffigurante *Grappolo di arancini cinesi*, datato al 1721, cfr. Muzii in Spinosa 1994, p. 322.

[21] Cfr. Fusco in Muzii 1987. Appendice. Documento 4, pp. 268-269.

[22] Filangieri di Candida 1898, pp. 94-95; per il cartone di Michelangelo con il *Gruppo di armigeri* cfr. Vasari 1760, p. 75, n. 2: "Alcuni di questa pittura di mano di Michelangelo finiti con molta diligenza erano nel Palazzo Farnese, e in questo anno

1759 sono stati fatti portare a Napoli dal re Carlo".

[23] Cfr. de Lalande (1769), ed. cons. 1786, t. VI, pp. 604-609.

[24] Cfr. Sade 1776, ed. cons. 1993, pp. 258-261. La guida del Sigismondo nel 1789 ripete sostanzialmente le stesse annotazioni.

[25] Cfr. Saint-Non 1781-86, I, p. 65 e Rosemberg 1986. Sui viaggiatori e i copisti cfr. Leone de Castris in Spinosa 1994, pp. 43-44 e nn. 85-89. Intorno al 1790 il sovrano volle vietare le copie in previsione della traduzione a stampa della Galleria. Hackert vi si oppose e convinse il sovrano a ritirare il divieto; cfr. Novelli Radice 1988, pp. 88-90.

[26] Cfr. Palermo 1792-93, p. 118.

[27] Cfr. Fusco in Muzii 1987. Appendice. Documento 6, pp. 271-273.

[28] Copia dell'inventario si conserva nel Gabinetto dei Disegni e delle Stampe ed è pubblicato in Napoli 1993, p. 37. Con la riapertura al pubblico della sezione pornografica verrà pubblicato dal Fiorelli il catalogo del 1866.

[29] Cfr. Fusco in Muzii 1987. Appendice. Documenti 5 e 6, pp. 269-273.

[30] Si confronti, a titolo di esempio, l'ossidazione della carta cerulea utilizzata da Sofonisba Anguissola per il suo disegno alla scheda n. 139.

Oggetti farnesiani a Capodimonte: ritrovamenti e recuperi

Linda Martino

Alla raccolta di arti decorative di Casa Farnese, celebre soprattutto per il *Cofanetto* di Manno di Bastiano Sbarri e Giovanni Bernardi, per i bronzi di Della Porta e di Giambologna, per il *Libro d'ore* di Giulio Clovio, appartengono inoltre una serie di manufatti medievali e moderni, rari e preziosi, vissuti per lungo tempo ai margini delle celebri antichità farnesiane e oscurati dagli oggetti più famosi. Si tratta di un insieme di materiali artistici, avori, ambre, cristalli di rocca incisi, maioliche, arazzi, bronzetti, medaglie e placchette rinascimentali e manieristiche, curiosità da "Wunderkammer", poco o per niente noti alla critica che, col passare degli anni, hanno perduto qualsiasi indicazione di provenienza farnesiana e sono stati confusi con oggetti di altra committenza e di più recente produzione, uscendo completamente di scena.

Com'è noto, tra il 1734 e il 1736, arrivarono da Parma le casse contenenti gemme antiche e moderne, monete e medaglie, pietre dure, avori, ambre, bronzi, cristalli di rocca ed altri oggetti preziosi. La raccolta fu, in un primo tempo, sistemata a Palazzo Reale, e poi trasferita nel Museo Farnesiano di Capodimonte, aperto nel 1759. Nello stesso anno e nel successivo, arrivarono dalla "guardaroba" del Palazzo Farnese di Roma undici casse di opere, di cui tre contenevano oggetti d'arte decorativa.

Dell'allestimento di questa raccolta, all'interno del Museo Farnesiano di Capodimonte, si hanno scarse notizie. Il Sigismondo (1789, III, p. 47) cita le collezioni antiche di medaglie d'oro e d'argento, e di cammei; menziona il nucleo dei cristalli di rocca, ammira la celebre "Tazza Farnese", come del resto altri, tra cui il D'Onofrij (1789, p. XLIV), e il Palermo (in Celano 1792, p. 114); quest'ultimo resta incantato soprattutto dal *Libro d'ore*, il capolavoro di Giulio Clovio, oggi conservato nella Pierpont Morgan Library di New York.

Un oggetto completamente sconosciuto viene invece menzionato dal Galanti (1792, p. 81); si tratta di un "altare coll'incensiere, calice ed ostensorio, tutto di cristallo di rocca, che la Repubblica di Venezia donò a Paolo III", di cui oggi mancano notizie certe.

Frequentarono questo museo viaggiatori o appassionati d'arte dell'epoca, ma, come osserva il González-Palacios (1981, p. 16), tutti i visitatori della Napoli di Carlo e Ferdinando di Borbone preferivano "intrattenersi intorno a cose più serie", vale a dire sulle scoperte di Ercolano e Pompei, concedendo ben scarse attenzioni ai tesori da "Wunderkammer" appartenenti ai Farnese e allora depositati nella Reggia di Capodimonte.

Essi si soffermano prevalentemente sui dipinti, lodano i cammei, le monete e medaglie d'oro e d'argento, i preziosi manoscritti, i cristalli di rocca, senza mai citare un oggetto in particolare, come nel caso del Lalande (1786, p. 608), che menziona l'*altare* in cristallo di rocca di Paolo III, con tutto il suo corredo; e del de Sade, a Napoli nel 1776, che cita, nella diciassettesima sala, "parecchi busti, un grande piatto d'avorio, ornato di bassorilievi divini... (AM. 10396). Parecchie pendole e orologi di diverso genere e molte altre scatole d'argento, guarnite di pietre, alcune delle quali preziose" (De Sade 1776, ed. cons. 1993, p. 262).

Un'idea più precisa degli oggetti farnesiani, medievali e moderni, esposti nel Museo Farnesiano di Capodimonte, si può ricavare da un inventario, *Avanzi del Museo Farnesiano che fu a Capodimonte*, datato 1805, compilato dal marchese Haus[1]; esso cita una serie di manufatti artistici, raggruppati in nuclei ben distinti, elencati, secondo la suddivisione dell'allestimento del Museo: si tratta di "Mosaici", "Pitture antiche", "Marmi", "Lavori in pietre dure", "Bronzi", "Animali", "Busti e bassorilievi", "Lampade", "Avori", "Lavori in ambra", "Cristalli di rocca", in definitiva di tutto quello che restava del Museo Farnesiano, a seguito dei fatti del 1799. La lista non comprendeva le suppellettili artistiche più preziose che Ferdinando portò con sé a Palermo, lasciando il trono di Napoli nel 1799 e nel 1806, quali il *Cofanetto Farnese*, l'*Ercole che strozza i serpenti* di Della Porta, la *Diana sul cervo*, i cammei, le medaglie d'oro e d'argento, ed altre antichità[2].

Lo opere elencate dal marchese Haus, mostrano – nonostante la presenza anche di oggetti di altra provenienza – ancora un certo carattere di raccolta unitaria, che in seguito perderanno. Con la restaurazione e il ritorno di Ferdinando I dalla Sicilia, le collezioni che erano state trasferite a Palermo da Capodimonte trovarono una sistemazione nel Palazzo dei Regii Studi, sede del nuovo Museo, insieme a tutto il materiale che costituiva il Real Museo Borbonico. Ritroviamo gli oggetti d'arte citati nel Museo Farnesiano di Capodimonte e la preziosa suppellettile ritornata da Palermo, collocati "nel Gabinetto degli oggetti preziosi", una sorta di "Camera delle Meraviglie"[3]. Vi erano esposte, insieme alle gemme Farnese antiche e moderne, alla celebre "Tazza", ai gioielli etruschi, greci, romani ed orientali, al vasellame d'argento, alle suppellettili in pietre dure e preziose – tra cui un interessante nucleo di "collane da cavaliere", di cui parleremo più avanti – cristalli di rocca, avori, commessi in pie-

1. G. Clovio (?), Ritratto di fanciulla, miniatura, Napoli, Museo e Gallerie Nazionali di Capodimonte

2. Manifattura fiorentina (I metà XVII secolo), Placca con l'Annunciazione, pietre dure, Napoli, Museo e Gallerie Nazionali di Capodimonte

tre dure, statuette in metallo prezioso, oltre ai pezzi famosi, come il *Cofanetto Farnese*, la *Diana sul cervo* e vari oggetti, realizzati con materiali rari e curiosi, come avorio, osso, uova di struzzo, conchiglie, legni pregiati, noci di cocco, corno di rinoceronte, corno di cervo.

Il criterio selettivo alla base della scelta dei materiali che erano esposti nello stesso Gabinetto era dunque la rarità e la preziosità. Questo faceva rivivere l'atmosfera dei "Musei d'arte e delle Meraviglie" del Cinquecento e del Seicento, la stessa che si respirava a Parma, nel 1708, nella "Galleria delle cose rare".

Tale sistemazione durò immutata almeno per una decina d'anni, fino a quando non si progettò di separare dalla raccolta di antichità la gran parte delle opere medievali e moderne, per formare una nuova collezione, la "Galleria degli oggetti del Cinquecento"[4]. Il Galanti (1829, p. 79) la cita, già nel 1829, ricordando che molte delle opere lì esposte appartenevano alla collezione Farnese. Qui confluirono anche i nuovi acquisti, tra cui molto rilevante fu quello dell'intero Museo Borgia di Velletri (1817), raccolta ricca di antichità e di oggetti d'arte medievale e moderna. Ed è proprio con questi ultimi che gli oggetti d'arte farnesiani saranno uniti e confusi, perdendo definitivamente il loro carattere di raccolta unitaria.

Gli inventari patrimoniali ottocenteschi non recano alcuna annotazione circa la provenienza originaria dei pezzi esposti nella "Galleria degli Oggetti del Cinquecento"; le guide del Real Museo Borbonico non sempre le riportano, ma quando lo fanno, nella maggior parte dei casi, non sono attendibili.

Con l'unità d'Italia, i numerosi testi sul Museo Nazionale menzionavano gli "Oggetti del Cinquecento", in un grande armadio di noce, proveniente dalla sagrestia del convento di Sant'Agostino degli Scalzi – pervenuto al Museo a seguito della soppressione delle corporazioni religiose, oggi presso il Museo di San Martino. Raramente essi fornivano una indicazione circa la provenienza originaria delle opere, ma quando lo facevano era errata e confusa tra quelle Borgia e Farnese. Un caso esemplare è quello relativo al servizio di maiolica blu con lo stemma di Casa Farnese, che molte guide ritenevano di collezione Borgia. In questo periodo, molti oggetti e suppellettili di antica provenienza farnesiana subiscono spostamenti indiscriminati, giustificati dalla necessità di arredare le sedi istituzionali o di rappresentanza del nuovo stato unitario nella capitale.

Laconiche annotazioni, spesso a matita, ritrovate sugli inventari, a partire dal 1874, documentavano, e non sempre, questi

115

spostamenti. Con la realizzazione del Museo e Gallerie Nazionali di Capodimonte, nel 1957, la raccolta di arte decorativa farnesiana, separata dalle antichità – ad eccezione del nucleo delle gemme farnesiane che non fu smembrato – fu per lo più relegata nei depositi del Museo, con gran parte della collezione Borgia, e con oggetti di altra provenienza e di più recente produzione.

Furono esposti, oltre alla prestigiosa armeria di casa Farnese, le sculture del Giambologna e di Della Porta, una selezione di bronzetti rinascimentali e manieristici – uniti e confusi con quelli di collezione De Ciccio –, il *Cofanetto Farnese* – cuore della raccolta farnesiana –, i busti di *Paolo III* di Della Porta, una selezione di placchette, medaglie e cristalli di rocca e, dopo qualche anno, l'arazzo col *Sacrificio di Alessandro*, che aveva perduto ogni indicazione di provenienza farnesiana.

La causa di questo disinteresse nei confronti della "Wunderkammer di casa Farnese" è da ricercare nei moderni criteri museografici, che privilegiavano la selezione e la presentazione degli oggetti secondo una successione cronologica, legata prevalentemente alla storia napoletana da Carlo di Borbone alla Restaurazione, favorendo in assoluto la presentazione dei manufatti delle Reali Manifatture Borboniche, progetto già avviato da Annibale Sacco alla fine dell'Ottocento, quando fu ripreso il vecchio progetto di usare il Palazzo di Capodimonte come sede di Museo.

Oggi, soltanto lo spoglio sistematico di un folto numero di inventari farnesiani sei-settecenteschi, editi ed inediti, ha consentito l'identificazione di un certo numero di pezzi di provenienza farnesiana – soltanto una piccola parte di ciò che ha resistito alle vicende del tempo – in quel patrimonio di oggetti rari e preziosi del Museo di Capodimonte, alcuni dei quali da tempo dimenticati nei depositi.

Il presente lavoro si propone di rendere noti i primi risultati di questo studio che, pur estendendosi a numerosi inventari farnesiani, si sofferma in particolar modo su quelli parmensi, partendo dal più antico, *Estratto dell'inventario della Guardaroba del Principe Ranuccio Farnese*, del 1587, continuando con quelli della Ducale Galleria di Parma, che risalgono al 1708, al 1731, al 1734, al 1736. Ed è principalmente agli oggetti della lista della Ducale Galleria di Parma del 1708 – qui si concentrarono tutte le opere possedute dai Farnese ed in origine disperse nelle varie residenze di Roma, Parma e di Piacenza – che si sono indirizzati i primi sforzi di identificazione.

116

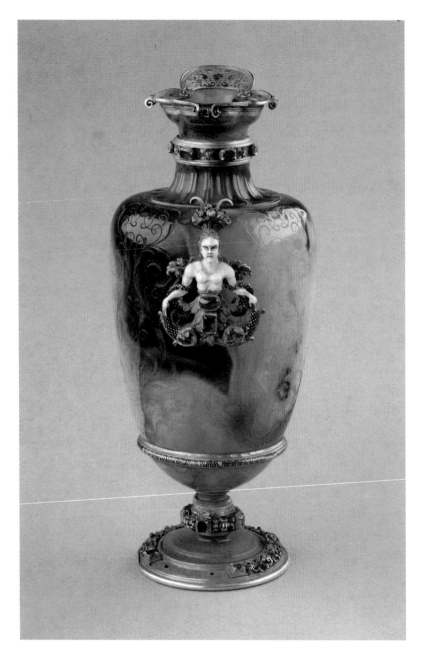

Le descrizioni accurate delle opere in cui indugiano questi elenchi, hanno permesso di riconoscere, senza alcun margine di dubbio, una serie di oggetti, conservati nel Museo e nei depositi di Capodimonte, la cui provenienza era ancora incerta, e di confermare o meno le indicazioni di provenienza menzionate dalle vecchie guide.

Nelle identificazioni di manufatti farnesiani si è proceduto sempre con molta cautela proponendo in questa sede soltanto le opere per le quali esisteva una ragionevole certezza, resistendo in molti casi alla suggestione di descrizioni calzanti, ma riferiti ad oggetti troppo comuni.

C'è da precisare, inoltre, che nell'impatto con queste opere si notano alcune mancanze: esse sono private, a volte, delle legature in oro, a volte delle montature in argento o in bronzo dorato, degli smalti, delle perle e pietre preziose, che costituivano il tocco finale, ma, percorrendo gli inventari a ritroso, è possibile risalire al loro stato originario.

Al gruppo delle opere che non hanno mai perduto l'indicazione della provenienza farnesiana e a quelle identificate da Bertrand Jestaz, che si è occupato prevalentemente del Palazzo Farnese di Roma, va aggiunta, in questa sede, una serie di oggetti realizzati in materiali diversi e di vario livello artistico.

Tra le opere elencate a Parma, nel 1708, riconosciamo alla voce "Altro ritratto piccolo rotondo di donna miniata con veste verde ed ornamento dorato" (Campori 1870, p. 480) la miniatura con *Ritratto di fanciulla* (AM. 10234), rintracciata nei depositi del Museo, citata dalle guide del Real Museo Borbonico e da quelle successive, con il ritratto di una principessa di Casa Farnese. Nell'inventario Paterno (1806-13) l'opera è riferita a Giulio Clovio. È ben nota l'attività del Clovio per i Farnese, ed è documentata la presenza nel Museo Farnesiano di Capodimonte del suo capolavoro, il *Libro d'ore*, oggi presso la Pierpont Morgan Library di New York ma, soltanto ulteriori approfondimenti, che saranno condotti in altra sede, potranno confermare, o meno, questa vecchia attribuzione.

Particolarmente interessante è la raccolta di *collane da cavaliere e paternostri* (inv. AM. 11246; da 11310 a 11321; 11323; 11325; da 11326 a 11334; da 11337 a 11340)[5]. Negli inventari farnesiani parmensi (1708-31) e in quello del Palazzo Farnese di Roma (1644) sono menzionati moltissimi "cavalieri" e "paternostri", che con buon grado di probabilità potrebbero essere identificati con quelli napoletani. Mancano purtroppo elementi sufficienti per riconoscerli tutti. Non sempre le descrizioni sono

calzanti al punto da identificarli tutti con certezza, come nel caso del "Cavagliero di ambra gialdo con i paternostri grandi e piccioli con un fiocco di seta verde", citato nell'*Inventario della Guardaroba del Principe Ranuccio Farnese* del 1587 (Campori 1870, p. 54) riconoscibile nella *collana* di ambra con undici grani, tra piccoli e grandi, che conserva ancora il fiocco verde ed oro originario (AM. 11313).

Sono elencati a Parma (1708) *cavalieri* con grani di "diaspro verde", d'"agata bianca", d'"agata sardonica", ma le descrizioni non forniscono alcun dettaglio riguardo al numero, la forma e la grandezza dei grani. Tuttavia, anche se con qualche margine di dubbio, ci sembra verosimile identificare i cavalieri di diaspro, citati a Parma, con quelli conservati a Capodimonte (inv. AM. 11311; 11312; 11313; 11320; 11327; 11332; 11337); quelli di agata, con i pezzi inventariati ai numeri AM. 11325; 11326; 11329; 11330; 11334; 11338; 11339; 11340), da sempre tutti relegati nei depositi.

Nel Palazzo Farnese di Roma sono menzionati "Un cavalier d'ambra con suo anello simile e fiocchi" (Jestaz 1994, p. 52, n. 826), dallo studioso messo in relazione con il "cavaliere d'ambra" di cui si è già parlato e, "alcuni paternostri et Ave Maria al numero di 41 infilati a uso di corone d'ambra"; questi ultimi potrebbero identificarsi con una serie di collane conservate a Capodimonte (inv. AM. 11314; 11321; 11322; 11324).

Una certa predilezione per le pietre dure e i commessi marmorei viene mostrata dai Farnese: tra i materiali artistici identificati vi è infatti un cospicuo numero di pezzi realizzati in questi materiali.

Numerosi sono infatti i pezzi elencati nella "Galleria delle cose rare di Parma". Tra questi riconosciamo, nelle "due tavolette di pietre commesse, cioè lapislazuli, agata ed altre pietre che formano Porto di mare, case e altro con cornici nere e frisetti d'ottone dorati con foglia e bottone, ed anello in cima d'ottone dorato", le due *lastrine* con vedute di porto (inv. 10202, 10203); nel "quadretto composto di varie pietre di diversi colori con due mezzi busti di pietra in ovato, che rappresentano l'Annunciata col contorno di rame dorato, e alli quattro angoli, fiori di pietra bianca con foglie di rame dorato e cimasa con anello pure di rame dorato. Nel fondo un'agata che forma vaso da acqua benedetta legato in argento dorato" (Campori 1870, p. 498), la placca con l'*Annunciazione*, esposta nel Museo di Capodimonte (inv. AM. 10238)[6].

Scorrendo lo stesso inventario troviamo "Due tavolette di pie-

tra lavagna di sotto, e di sopra pietra nera con altre pietre connesse di vari colori che formano fiori, frutti, foglie con sopra uccello" (Campori 1870, p. 499) che identifichiamo nei *due pannelli* in pietre dure con fiori, frutta e uccelli, in deposito (AM. 10278.19279).

Ma gli oggetti più interessanti, realizzati in commesso di pietre dure, sono due "Cofanetti" di legno con abbellimenti in pietre dure lavorate a frutti e fiori (inv. AM. 10109.10185) riconosciuti alle voci "Una cassetta di legno venato rosso coperta d'ebano, ornata di pietre varie lavorate a frutti e fiori, con cornisette di rame decorato, con 4 rape piccole d'agata bianca per piedi [...]. Altra cassetta in ottagono pure di legno pero e noce, coperto d'ebano con cornici di rame dorato ornato di pietre lavorate, a fiori e frutti ed uccelli con contorno [...] con sotto 8 piedi di lavoro gettato di rame" (Campori 1870, pp. 496, 497).

Rileggendo più volte questo inventario è stato possibile riconoscere, all'interno di "un'anconetta di legno coperta d'ebano con due vasetti nella cima di cristallo con manichi e cime d'ottone dorato, nel di cui mezzo una pietra di macchia pavonazza con sopra dipinta una Madonna con Bambino in braccio, e S. Giovanni Battista alla destra, contorno di pietra gialla e angoli di lapislazuli, con ovato piccolo nella cimasa pure di lapislazuli, e nel fondo una pietra di macchia rossa ed altri colori, e un'agata nella cima", la *lastrina* di ametista fiorita dipinta con la *Madonna, Bambino* e *San Giovanni Battista* (AM. 10233).

Un'opera particolarmente preziosa è elencata alla voce "Un vaso d'agata sardonica con fogliami tagliati con 5 legature lavorate l'oro smaltato, e una serena d'oro smaltato con rubini in tutto n° 13, smeraldi n° 5, con due tazzette piccole alle due parti pure della medesima agata sardonica, con 4 legature d'oro smaltato, e rubini legati in tutto n° 12. Vi manca suo manico" (Campori 1870, p. 491). La descrizione non lascia dubbi sull'identificazione con lo splendido *vaso*, scolpito in un unico blocco di agata sardonica, inciso con motivi vegetali, impreziosito da una montatura in oro smaltato e pietre preziose, esposto nel Museo di Capodimonte (AM. 10218).

Una "spada" e un "pugnale" che recano un'impugnatura in pietre dure abbellita con pietre preziose, rintracciati nei depositi del Museo, sono elencati alle voci: "Una spada con lama lavorata con manico d'agata lavorato con turchine n° 15, granate n° 32, legate in argento dorato, con suo fodero, e unzinetto e puntale d'argento dorato con turchine n° 8, granate n° 9"; "Un pugnale con lama intarsiata d'oro, manico d'agata sardonica fatto

5. *Manifattura tedesca (I metà XVII secolo)*, Vassoio con scene mitologiche e brocca con caccia alla lepre, *Napoli, Museo e Gallerie Nazionali di Capodimonte*

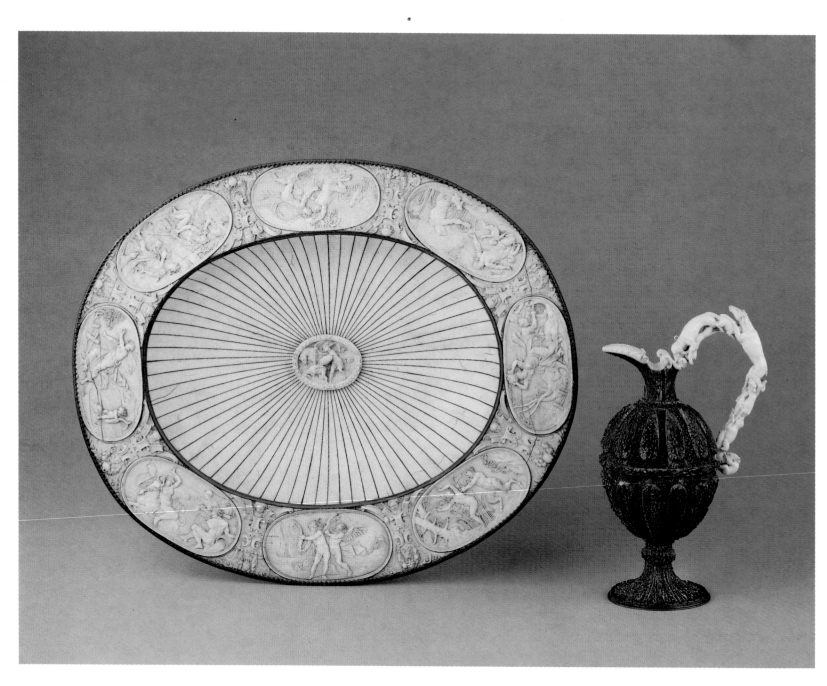

in ottagono con legatura d'argento dorato e suo fodero di sagrino, puntale d'ottone dorato e legature d'argento dorato" (AM. 10186, 10188) (Campori 1870, p. 492).

Vasetti, coppe, tazze e piccoli calici e vassoi scolpiti in pietra dura sono citati nel 1736: "Tazza con piede d'igaida [giada] fatta a forma d'orecchia" (AM. 10213); "Bicchierino credo di diaspro grigio rarissimo con suo piede con tre orli dorati" (AM. 10213) (Strazzullo 1979, p. 82); "Tre chicare di marmo rosso" (AM. 10810) (Strazzullo 1979, p. 91); "Guantiera scavata in pietra venata salva e schietta" (AM. 10216); "Pietra ovata, venata e legata d'intorno d'argento" (AM. 10916) (Strazzullo 1979, p. 84).

Avori di squisita e raffinata fattura, che riflettono l'amore dei Farnese per i materiali rari e preziosi, sono stati riconosciuti nell'inventario del 1708 alle voci: "Un boccale da acqua di corno di cervo, lavorato con manico e bocchello d'avorio, nel quale vi è scolpito a tutto rilievo una caccia di lepri, e cani etc. Il piano è contornato d'argento" (AM. 10395); "Un bacile compagno, nel diritto vi è scolpito a basso rilievo in 8 ovati d'avorio le Metamorfosi d'Ovidio, nello scudo di mezzo la favola d'Argo, il resto liscio legato e contornato d'argento" (AM. 10346) (Campori 1870, p. 501). Ulteriori identificazioni di avori sono alle voci: "Sopra piedistallo nero con comparti di lapislazuli coronato di rami dorati e piccole pietre rosse, con un pomo d'agata, nel cassetto vi è in avorio a tutto rilievo un Cristo che viene legato alla colonna da un ladrone, dell'Algardi" (AM. 10239); "Un vaso rotondo d'avorio lavorato a basso rilievo, con femmine, puttini ed animali, ornato con manico, cima e fondo d'argento dorato, e riporti d'argento bianco; in cima del coperchio due puttini d'avorio che scherzano" (AM. 10028; manca la montatura); "Altro vaso rotondo d'avorio, circondato da puttini all'intorno, in basso rilievo senza verun ornamento". Più avanti la voce "Un vaso con piede d'argento d'Augusta forato con sopra due puttini abbracciati ad un tronco, che sostentano tutto il vaso d'avorio scolpito di basso rilievo, con puttini che giocando circondano il vaso, con coperchio d'argento simile dorato, con testine d'avorio" (AM. 10036) è da collegare al *pezzo d'avorio con putti*; "Altro vaso d'avorio rotondo, in cui all'intorno vi è scolpita una battaglia d'uomo a cavallo senza verun ornamento" (AM. 10027), privo della sua montatura. Un'altra serie di avori, esposti a Capodimonte, sono riconosciuti alle voci: "Una mezza figura piccola di Santa Maria Maddalena d'avorio di rilievo, che bacia il Crocifisso con testa di morte, vaso e

7. *Manifattura italiana (XVI secolo)*, Fruttiera, *argento dorato, cristallo di rocca*, Napoli, Museo e Gallerie Nazionali di Capodimonte

8. *Urbino (XVI secolo)*, Calamaio, *maiolica*, Napoli, Museo e Gallerie Nazionali di Capodimonte

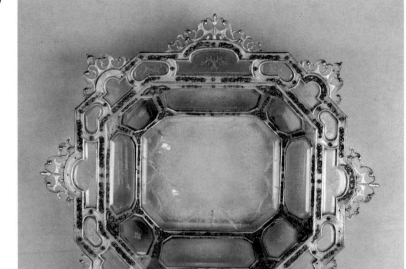

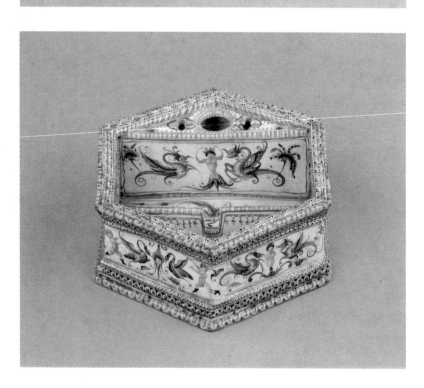

altro, tutto d'avorio in cornice nera rotonda" (AM. 10031); "Un San Sebastiano di rilievo in avorio, legato all'albero con funi minute d'avorio, diversi stromenti da guerra a' piedi. Sopra una gloria di angeli e cherubini, con altre figurine di basso rilievo so tutto in foglia d'avorio sopra piccola tavola di legno" (AM. 10072); più avanti, "Nettuno con tridente sopra piedistalli neri ornati di lavori d'avorio" (AM. 10133); e "un piccolo orologio d'avorio da sole" (AM. 10282) (Campori 1870, pp. 501, 502). Aggiungiamo all'elenco degli avori il quadretto con *Il ratto di Europa* (AM. 10281) riconosciuto nell'inventario parmense del 1708 alla voce "Un quadretto di mistura bianca, in cui vi è scolpito in basso rilievo una figura a sedere sopra di un toro che cammina per l'acqua" (Campori 1870, p. 500); e una serie di statuine di una manifattura meno raffinata dei precedenti avori, citata nel 1736, nella "cassetta segnata I": "Un angelo con Ali, corona di spine in mano..." (AM. 10025); "Altro puttino con piede destro sopra la testa di un Delfino" (AM. 10023); "Puttino d'Avorio che sostenta drago con sinistra mano" (AM. 10029)[7].

I lavori in ambra, se si escludono i *paternostri*, citati prima, riconosciuti negli inventari parmensi a dispetto delle quantità del materiale presente a Parma, molto ammirato dai viaggiatori stranieri, sono soltanto i seguenti "Due candelieri fatti in quattrangoli d'ambra composti di varii pezzi d'ambra di varii colori, in quattro de' quali pezzi quadri vi sono segnati i misteri della Passione di Nostro Signore d'ambra bianca, e in altri quattro piccoli mezzi busti rotondi d'ambra bianca" (AM. 11219, 11220); "Un camaglio grande ovato d'ambra con figure della Madonna, Bambino, S. Giuseppe, S. Gio. Battista di rilievo, ed altre due figurine in lontananza, legato in cornice d'argento a filigrana e fiorami con fondo di lapislazuli con cornice intorno di rame dorato sopra tavola di legno con di dietro carta marmorea" (AM. 11225), senza la montatura (Campori 1870, pp. 485, 486).

Gli oggetti in cristallo di rocca descritti negli inventari farnesiani sono numerosi e altrettanti sono quelli a noi pervenuti, 295 pezzi. Non sono molti, tuttavia, gli esemplari riconoscibili, senza alcun margine di dubbio, nella collezione napoletana, a causa della laconicità delle descrizioni inventariali che ha consentito di individuare con certezza solo i seguenti esemplari: "Fruttiera di cristallo di monte, legato in rame ed ottone dorato"; "Cadino di cristallo di monte, legato in rame dorato"; "Bacile di cristallo di monte, con riporti piccoli d'argento bianco, e

legature in argento rigato di nero con bottoncini di smalto rosso" (AM. 10226, 10199, 10283) (Campori 1870, p. 483).

Li ritroviamo menzionati, con qualche dettaglio in più, nel 1736 (Strazzullo 1979, p. 82) alle voci: "Cadino fonduto ed angolato Cristallo di Monte ed argento dorato, con quattro piedi, e lavori d'oro smaltato"; "Fruttiera d'Intaglio trasforata argento dorato, fatta a sfogliata e di Cristallo di Monte"; "Altra Fruttiera Cristallo di Monte, fatta ad Angoli argento dorato".

Più avanti, nello stesso inventario, le voci: "Teste due di Pesce, o siano Porcine, Cristallo di Monte, lavorate ma non guarnite" (Strazzullo 1979, p. 84), sono da collegare con le *due teste di animali fantastici* (AM. 10208-10209) che, andando a ritroso, ritroviamo a Parma (Campori 1870, p. 483) alla voce "Teste di pesce di cristallo di monte".

Tra gli oggetti del Palazzo Farnese di Roma (1644) ci sembra di ritrovare, con buon grado di probabilità, al n. 176 (il numero citato è quello apposto da Jestaz all'inventario del Palazzo Farnese di Roma del 1644) (Jestaz 1994, p. 32, n. 176), alla voce: "Un campanello di cristallo con manico di cristallo et due pallette d'argento con sue legature simili", il *campanello* di cristallo di rocca intagliato rintracciato nei depositi del Museo (AM. 10107).

Lo ritroviamo menzionato nell'inventario della Ducale Galleria di Parma del 1736 (Strazzullo 1979, p. 86) dove compaiono anche un "Pesce di cristallo con squame riportate" (AM. 10200) (Strazzullo 1979, p. 83); una "Tazzetta a barca sgabellata, ma non guarnita"; "Un'altra simile, ma più grande, cristallo di monte ma crepata" (AM. 10219, 10220) (Strazzullo 1979, p. 85), rintracciati nei depositi del Museo.

Al nucleo delle maioliche farnesiane, finora costituito soltanto dal celebre servizio in maiolica di Alessandro Farnese, proveniente dal Palazzo Farnese di Roma si aggiungono altri pezzi identificati a Parma (1708): nella "Camera della Pietra Serpentina, Porcellana, Tazza d'India, Maiolica e dei cristalli e vetri di murano" e più precisamente, nella "Credenza della Porcellana della maiolica lavorata e dipinta a grottesca et alla Genovese" troviamo infatti la voce "cassette in guisa di calamari di terra bianca dipinte a grottesca", che si può collegare al "calamaio" in maiolica decorata a grottesche (AM. 10506); e quelle successive: "Un cadino grande fatto a tre bocche con zampa rotta di Leone, per piede e dentro dipinto un baccanale, d'uso di Raffaele di terra di Savona" e "Piatti mezzani di terra bianchi dipinti a grottesca n. 10", di cui restano soltanto sei pezzi, identificabili con i pezzi recanti rispettivamente gli inventari AM. 10506, 10498, 10499, 10500, 10501, 10503, 10509.

Tra gli oggetti di curiosità citati a Parma sono stati riconosciuti alcuni pezzi conservati nei depositi del Museo alle voci "Un'anima dannata ed una purgante di cera di rilievo a mezzo busto con vetro sopra" (AM. 10232) (Campori 1870, p. 493); "un quadro, con dentro un intaglio minuto di legno che rappresenta la caccia del cervo e quella del toro, con sua cornice di legno intagliato e dorato [...] altra tavoletta di legno cornisata pure di legno nero con una boscareggia, cane, gatti, genti a cavallo, tutto di carta intagliata minutamente con sopra cristallo (AM. 11292, 11293) (Campori 1870, pp. 499, 500); e "Una testa nazarena di bosso" (AM. 10345).

Il riconoscimento dei bronzetti è sempre molto difficile perché negli inventari sono descritti in maniera molto sintetica, tuttavia un "Toro Farnese di bronzo con sue figure", menzionato a Parma nel 1708, è facilmente riconoscibile nel *gruppo* in bronzo col *Toro Farnese* rintracciato nei depositi del Museo (AM. 10523). Ritroviamo la stessa scultura, con buon grado di probabilità, nell'inventario del 1696 di tutti i beni del marchese Guido Rangoni, parte dei quali passarono ai Farnese[8].

Dei numerosi orologi citati a Parma, se escludiamo quello con *Atlante* del Palazzo Reale di Napoli[9], ne ritroviamo finora soltanto uno: "Altro orologio con cassa nera, che mostra le ore della notte in cartella sostenuta da due puttini volanti, al di sotto il Ser.mo sig. Duca Alessandro sopra cavallo dipinto, e sotto a questo la città di Parma" (1708) (AM. 11195) (Campori 1870, p. 495). L'orologio fu dato in sottoconsegna alla Camera dei Deputati, nel 1926, dove attualmente si trova.

La presenza di reperti esotici provenienti dalle terre di recente esplorazione, Africa e America, documenta un filone collezionistico farnesiano ancora tutto da indagare.

Nell'inventario di Caprarola pubblicato dalla Robertson (1994, p. 299) è infatti citata "una ranoccia di pietra cotta" mentre nell'*Inventario delle Medaglie, Corniole, Intagli ed altre infrascritte robe* (Jestaz 1994, p. 217, n. 5322) un "Idolo d'Egitto verde" (n. 5322) (AM. 11490). La "ranoccia", che ritroviamo nell'inventario di Palazzo Farnese del 1644 e l'"Idolo d'Egitto verde" sono identificabili con le due microsculture in pietra dura di arte azteca, rintracciate nei depositi (AM. 10110, 11490). Questi due oggetti, uniti alla Coppia di ventagli d'avorio (cfr. cat. 155), al corno d'avorio di manifattura africana, un tempo a Capodimonte e da Jestaz rintracciato presso il Museo Pigorini di Ro-

ma, attestano infatti l'interesse dei Farnese per gli oggetti provenienti da terre lontane. A questi si potrebbe aggiungere un antico *idolo* del Messico detto "Huitzilopochiti" (AM. 11487), difficilmente riconoscibile negli inventari, recante sotto la base la frase in inchiosto seppia: "Specie di smeriglio acquistato a Verona per il Museo di Parma" e, sul retro, in smalto rosso, "Idolo Messicano", in seppia, "Huitzilopochiti" e il numero 7, in inchiostro nero (non certamente riferibile agli inventari borbonici, quanto a quelli parmensi).

Documentano l'interesse dei Farnese per le curiosità naturali due oggetti realizzati in cocco (AM. OA 3075, 3076) riconosciuti alle voci "due vasetti di noce d'India con piede, coperchi a orecchia d'argento lavorati a fiori" (Inv. Far. A.S.N., b. 1853-III, vol. XI, O. Gruppini n. 180, Parma 1736).

Da quanto si evince da queste prime identificazioni emergerebbe che la raccolta di arte decorativa, creata dai Farnese nel corso di due secoli, oltre ai capolavori che ne costituiscono il cuore, risulterebbe formata anche da una serie di oggetti preziosi, bizzarri, messi insieme non solo da esigenze estetiche ma da quell'interesse enciclopedico che privilegiava l'inconsueto e il raro. Accanto alle opere giustamente celebri, c'erano infatti manufatti esotici squisitamente intagliati in avorio, corni di rinoceronte e noci di cocco preziosamente montati – non tanto per esaltarne la bellezza quanto per l'estrema rarità – pietre antiche, commessi in pietre dure, trofei da tavola semoventi, materiali dalle qualità taumaturgiche, tra cui l'ambra, cere, intagli miniaturistici ed altri manufatti esotici provenienti da terre lontane che documentano un interesse collezionistico da parte dei Farnese – specialmente da parte del ramo parmense – per ogni aspetto della cultura e la ricerca di cose nuove, fantastiche e bizzarre. Si tratta in definitiva, del gusto informatore delle "Wunderkammer", peculiare del manierismo, che sembra stare alla base dell'ordinamento dei materiali esposti nella "Galleria delle cose rare di Parma".

Ci si augura che gli elementi forniti dalla presente ricerca, da considerarsi soltanto l'avvio per ulteriori approfondimenti, possano costituire lo stimolo per uno studio sistematico degli oggetti farnesiani conservati nel Museo di Capodimonte, a seguito del quale si potrà meglio indagare su questi aspetti meno noti del collezionismo farnesiano.

[1] "*Avanzi del Museo Farnesiano che fu a Capodimonte*", in *Documenti Inediti per servire la Storia dei Musei d'Italia*, Firenze 1778-80, vol. IV 1880, pp. 212-232. L'inventario compilato dal marchese F. Haus, nell'anno 1805, comprende tre cataloghi separati cioè quello dei "Monumenti di Scultura", quello degli "Avanzi del Museo Farnesiano", accresciuto fra altri acquisti, fatti dal duca di Noja per il Museo, e in terzo luogo quello dei "Vasi Antichi Greci". È conservato presso l'Archivio Storico della Soprintendenza per i Beni Archeologici di Napoli e Caserta.

[2] Inventario 1807 (Archivio Borbone, b. 304; altra copia presso l'Archivio di Stato di Palermo, Real Segreteria Incartamenti n. 5771).

[10] L'inventario del "Gabinetto degli Oggetti preziosi" è in due parti: la parte prima è datata 8/10/1819 e firmata dal cav. Arditi, direttore del R. M. Borbonico, e Pirro Paderni Controlor e da G.B. Finati, ispettore generale. Gli oggetti inventariati sono 1711. La seconda parte è datata 31/1/1820 e firmata dal cav. Arditi Pirro Paderni e da G. B. Finati: Gli oggetti inventariati sono 960. L'inventario è conservato presso l'A.S.S.A.N.

[4] Questo allestimento è documentato dai seguenti inventari: l'inventario degli "Oggetti dei Bassi Tempi" ne' datato ne' foliato, reca su ogni foglio la firma di Grasso e Catalano. Comprende 1116 oggetti inventariati (A.S.M.N.). Altra copia identica, priva di alcuni fogli, è conservata presso l'Archivio di Stato di Napoli,

Casa Reale amministrativa III Serie inventari, fascio 2276 firmata da Giovanni Pagano, Controlor del M.R. Borbonico. L'inventario degli "Oggetti del Medioevo" a firma di Giovanni Catalano, Salvatore Fioretti, Ignazio d'Alessandria, Vincenzo Ferillo Doria, Luigi Grasso, Bernardo Quaranta, Fr. Maria Avellino. È datato 1/9/1846), giorno in cui è avvenuta la consegna di 1318 oggetti. Dopo il n. 1318 l'inventario restava aperto per l'acquisizione di nuovi oggetti.

[5] La sigla AM. con cui sono contrassegnati i numeri posti accanto agli oggetti identificati presso il Museo e i depositi di Capodimonte si riferisce all'Inventario Arte Minore. Si tratta del volume relativo agli Oggetti Medievali e Moderni, estratto

dall'Inventario Generale del Museo Nazionale di Napoli (1870). È conservato presso l'Archivio della Soprintendenza per i B.A.S. di Napoli.

[6] Ritroviamo l'oggetto nell'inventario parmense del 1736 alla voce "Santaroio di Pietre alla fiorentina, ma antico, la Scutella per l'acqua benedetta è di Agata, presenta l'Annunciazione".

[7] Gli avori recanti i seguenti numeri d'inventario (AM. 10027, 10395, 10396, 10133, 10239, 10026, 10028), sono stati già stati collegati dal De Rinaldis (1928, pp. 405-407) alle rispettive voci dell'inventario parmense del 1708.

[8] Filangieri 1902, p. 292.

[9] Porzio-Di Sandro 1994, p. 41.

I marmi antichi della collezione Farnese*

Philippe Sénéchal

"E per dare un'idea della loro quantità prodigiosa diremo che giunse a tale che non solo si viddero di essi ripiene le Gallerie, gli Appartamenti, i Cortili, i Giardini, ma fin le Cantine, e i Luoghi più reconditi erano i depositari d'inapprezzabili ricchezze. Nel solo Capannone, che ignobilmente rinchiudeva il famoso Toro allorché ne stava io formando Inventario, rinvenni da quattrocento, e più sculture fra piccole Erme, e Frammenti, ed altre Statue"[1]. Così il cavalier Domenico Venuti descriveva l'accumulo senza eguali di marmi antichi nei possedimenti Farnese della Città Eterna. Indubbiamente, questo patrimonio di statue rientrava per una parte preponderante nel prestigio delle collezioni ammassate da Paolo III e dai suoi discendenti. Ancor oggi, si resta colpiti dal numero di opere antiche esemplari alle quali è stato affiancato il nome Farnese: l'*Ercole*, la *Giunone*, l'*Atlante*, la *Flora*, il *Toro*, il *Caracalla*, il *Naoforo*, il *Puteale*, i *Daci*, l'*Eros* ecc., senza contare la singolare statua, copiata a partire dalla fine del XVI secolo (fig. 1), così celebre che era inutile apporvi il nome dei suoi possessori: la *Venere Callipigia*[2].

A dispetto del loro ruolo a Parma e malgrado alcune velleità passeggere, i Farnese conserveranno sempre a Roma la parte più importante delle loro collezioni di antichità[3]. Numerosi fattori li incoraggiavano in tal senso, persino quando, dopo aver rinunciato ad abitare il palazzo, iniziarono ad affittarlo: il carattere eccezionale di alcuni pezzi la cui partenza avrebbe fatto scandalo, il costo esorbitante del trasporto di così tanti marmi, e infine la forte consapevolezza che il loro palazzo restava il più imponente di Roma[4]. In effetti, il Gran Cardinale, Alessandro Farnese, fece sistemare a Caprarola soltanto un numero estremamente ridotto di pezzi secondari, per lo più delle copie eseguite dal suo restauratore ufficiale, Giovanni Battista de Bianchi[5]. Inoltre, gli invii di statue a Parma non furono mai molto importanti. Ad eccezione della partenza, nel 1673, di ventisei pezzi – principalmente teste e statuette di marmo o di bronzo, provenienti in gran parte dalla "libraria da basso" del Palazzo Farnese di Roma – si deve soprattutto rilevare la spedizione, per ornare il Palazzo Ducale di Colorno, dei due colossi di basalto rappresentanti *Ercole* e *Bacco*, oggi gioielli della Galleria Nazionale di Parma[6], e di una testa colossale di *Ercole* in marmo, oggi nel Museo Nazionale di Antichità di questa stessa città[7].

Contrariamente agli altri oggetti delle loro collezioni riuniti nel palazzo eretto da Antonio da Sangallo il Giovane, i marmi antichi avevano un posto preminente in tutti gli edifici e i luoghi che dimostravano il prestigio dei Farnese nell'Urbe. Infatti, non soltanto, essi affollavano il palazzo del duca di Parma, ma erano anche ornamento essenziale del suo giardino sul Palatino e di quelli che decoravano le sue residenze di piacere, la Villa Farnesina di Trastevere e la Villa Madama sul Monte Mario. Questa orgia di marmi era un segno di magnificenza e di *romanitas* senza pari. Certo, già altri prelati avevano conservato statue nei loro palazzi e nelle loro "vigne", ma lo spreco e la profusione delle antichità farnesiane ai quattro angoli di Roma erano senza confronti.

Da molti punti di vista, la collezione di antichità riunita dai Farnese resta ineguagliata. Per averne una giusta idea, sembra preferibile esaminarla al momento del suo apogeo, vale a dire nella prima metà del XVII secolo, dopo l'integrazione del lascito di Fulvio Orsini e anteriormente agli smantellamenti e spostamenti avvenuti a fine Seicento e soprattutto nel corso del Settecento. L'insieme di statue colossali che scandiva il cortile del palazzo impressionò tutti coloro che vi entravano e persino i passanti che potevano intravederlo dalla piazza. Solo le *Muse* sotto i colonnati di Palazzo Borghese possono dare oggi una vaga idea di una tale grandezza imperiale[8]. Chiuso in un capannone del giardino che dà su via Giulia, dopo che il progetto di farne il centro di una fontana era sfumato, il *Supplizio di Dirce* era – e rimane – il più grande gruppo scolpito che l'Antichità ci abbia lasciato (fig. 2)[9]. Per gli amatori del XVI e XVII secolo, il *Toro Farnese*, come lo si chiama per sineddoche, aveva inoltre come principale *atout* il fatto di far parte di quelle rare opere citate da Plinio il Vecchio e ritrovate in età moderna[10], alla guisa del *Laocoonte*. La collezione Farnese raggiungeva così subito il livello dei tesori del papa al Belvedere. Se, grazie alla letteratura artistica, si pensava di conoscere il nome degli scultori rodiesi, Apollonio e Taurisco, che avevano scolpito il *Toro*, in compenso per l'*Ercole a riposo* si aveva la garanzia di una firma in greco: ΓΛΥΚΩΝ ΑΘΗΝΑΙΟC ΕΠΟΙΕΙ. Nel XVI secolo, nessun'altra statua importante, a parte il *Torso del Belvedere*, sfoggiava un tale marchio di paternità[11].

Del resto, le iscrizioni greche, ancor oggi considerate tra le più importanti che siano state trovate a Roma, erano più abbondantemente rappresentate nella collezione Farnese che in qualsiasi altra collezione[12]. Le grandi basi in onore di Antonino Pio, di Marco Aurelio o dell'atleta M. Aurelius Demetrius d'Alessandria (Napoli, Museo Nazionale) si alternavano ai colossi nel cortile del palazzo[13]. Le due colonne alte 5/6 metri in marmo cipollino (Napoli, Museo Nazionale), provenienti dal *Triopium*

1. *H. Gerard,* Venere Callipigia,
Oxford, Aslmolean Museum

2. Supplizio di Dirce, *detto* Toro
Farnese, *marmo, Napoli, Museo
Archeologico Nazionale*

124

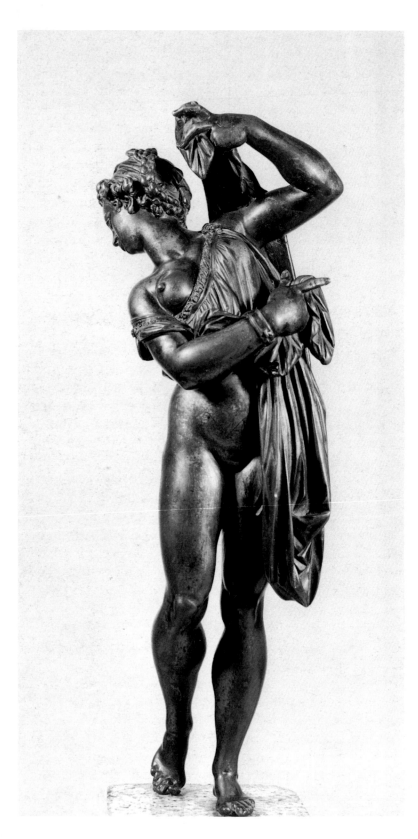

di Erode Attico, furono sistemate nel giardino della Lungara[14], mentre le lastre di marmo o di bronzo entro cornici di noce (Napoli, Museo Nazionale, e Roma, Musei Capitolini)[15], legate da Fulvio Orsini, ornavano la "guardarobba vecchia" e la "libraria superiore". Infine, delle lettere greche autenticavano numerose effigi di uomini illustri del fondo Orsini, come i busti di *Posidonio* (cat. 186) o di *Zenone* (cat. 185)[16], che trovarono posto nella sala del palazzo intitolata appunto "de' Filosofi", o come l'eccezionale erma doppia rappresentante *Erodoto e Tucidide* (Napoli, Museo Nazionale)[17], la statuetta acefala di *Moschione* (Napoli, Museo Nazionale)[18] e l'erma di *Socrate* con un testo tratto dal *Critone* di Platone (Napoli, Museo Nazionale)[19], che facevano parte dei numerosi gioielli della "libraria superiore"[20]. La collezione riuniva così sia pezzi di grandi dimensioni, ben in vista, adatti a colpire il visitatore più incolto, sia degli *unica* che potevano fare la delizia degli eruditi.

E lo stesso succedeva per le iscrizioni latine. Nelle parti più facilmente accessibili del palazzo predominavano le basi che esaltavano degli imperatori romani. Il cortile ospitava due superbe basi in onore di Vespasiano; nella loggia che porta al giardino, due statue colossali avevano per piedistallo una base dedicata alla *Fortuna Redux* della famiglia Augusta ed un'altra le cui parole iniziali bastavano a segnalare la potenza imperiale: IMP. CAESAR. DIVI. F. AUGVSTVS/PONTIFEX MAXIMVS... (Napoli, Museo Nazionale)[21]. Allo stesso modo, l'ingresso dei giardini del Palatino fu gratificato dalla base della statua equestre dell'imperatore Costanzo, eretta nel 353, e della base dei *Giochi decennali*, entrambe ancora *in situ*[22]. In compenso, le tre preziose iscrizioni del lascito Orsini, come i numerosi frammenti degli *Atti dei Fratelli Arvali*, erano visibili, incorniciate o no, solo ai pochi eletti ammessi a contemplare le curiosità della "libraria superiore"[23]. A fianco di queste lastre di marmo, un oggetto quadrangolare "intagliato di basso rilievo da tutte quattro le bande" attirava particolarmente l'attenzione degli antiquari, il *calendario Farnese* (cat. 188), proveniente dalla collezione di Angelo Colocci, deceduto nel 1549. Anche se non raggiungeva in celebrità il calendario Della Valle, oggi scomparso, questo *menologium rusticum* era l'unico altro esemplare conosciuto di questo tipo di almanacco ornato di segni zodiacali e di iscrizioni allo stesso tempo pratiche e religiose, e il solo ad essere ornato su tutti quattro i lati[24].

In generale, le sale d'apparato del palazzo lasciarono poco spazio ai bassorilievi. Solo due sarcofagi bacchici (Napoli, Museo

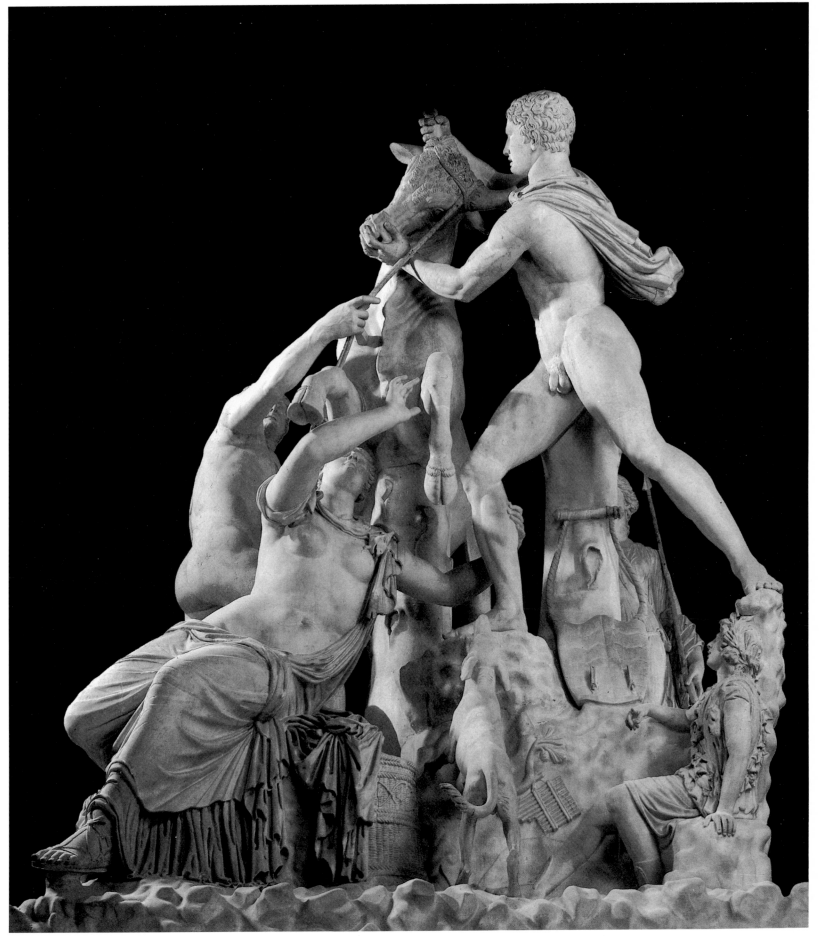

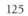

3. Sarcofago dionisiaco a lenos con protomes di leone, marmo, Amsterdam, Allard Pierson Museum

126

Nazionale) trovarono posto nella "sala delle statue dell'Imperatori", e uno dei due, particolarmente erotico, era coperto da un telo[25], il che rendeva ancora più suggestiva questa *Pannychis*, a fine Quattrocento collocata nei giardini di San Marco – Palazzo Venezia – ove fu ammirata da artisti quali Amico Aspertini o Marcantonio Raimondi[26]. La maggior parte degli altri rilievi importanti, quali il rilievo di *Ikarios* (Napoli, Museo Nazionale), l'*Iniziazione di Ercole* (Napoli, Museo Nazionale), il rilievo votivo in onore di Ercole (Roma, Villa Albani) o il cosiddetto ritratto del poeta *Persio* (Roma, Villa Albani) riuniti nella "libraria superiore"[27], erano considerati piuttosto come pezzi d'"antiquaria" che come opere degne di adornare le pareti delle sale di rappresentanza, dove potevano figurare soltanto quadri o affreschi. Per questo, all'inizio del XVII secolo molti di essi furono disegnati per il *Museo Cartaceo* di Cassiano Dal Pozzo[28]. Persino un capolavoro come il *puteale Farnese* (Napoli, Museo Nazionale), ammirato pertanto dai letterati, era relegato assieme a decine di frammenti "nel giardinetto dietro alle stanze che habitava mons. Gionti"[29] e i rarissimi rilievi rappresentanti *Provincie* (Napoli, Museo Nazionale, e Roma, Palazzo Farnese, provenienti dal tempio del divo Adriano di Roma, giacevano "nel cortile dietro al palazzo dove sono le rimesse"[30].

A differenza del palazzo, la villa ai piedi del Gianicolo e quella di Monte Mario rigurgitavano l'una di sarcofagi, l'altra di altari. Una buona quindicina di sarcofagi decorava infatti il giardino della Farnesina, che contava soltanto poche statue, e di mediocre qualità[31]. Alcuni *pili* di grande bellezza e molto ammirati nel Rinascimento sono oggi in condizioni pietose per essere stati a lungo all'abbandono. È il caso del sarcofago dionisiaco a *lenos* dell'Allard Pierson Museum di Amsterdam (fig. 3)[32]. Nella "vigna di Madama", sarcofagi, urne funerarie e piedistalli ornati, la base del candelabro con *Stagioni* (Chantilly, Musée Condé)[33] o lo straordinario piede di tavola con i mostri marini[34] (Napoli, Museo Nazionale), si alternavano a statue, intere o frammentarie. Quasi a confermare questo tipo di specializzazione della Villa di Trastevere, nel XVIII secolo una buona parte dei rilievi di Villa Madama fu trasportata alla Farnesina, dove furono disegnati da Piranesi.

Spogliare Villa Madama fu tanto più agevole dato che la disposizione dei pezzi antichi non rispondeva ad un ordine particolare. Nel giardino, torsi e statue mutilate, spesso drappeggiate, rasentavano di rado il capolavoro. Il verdetto di Domenico Venuti, che visitò la villa nel 1783, e quindi nel 1786 in compagnia di

Philipp Hackert, era poco ameno. La maggior parte dei pezzi che vi figuravano furono considerati "di cattiva scultura", "di nessuna considerazione", se non addirittura "servibili per il marmo"[35]. Molti di questi dovettero finire, grossolanamente restaurati, nel criptoportico del giardino inglese della Reggia di Caserta[36]. La statua più prestigiosa di Villa Madama era il *Genio* o *Lare Farnese* (Napoli, Museo Nazionale), statua colossale il cui abito di *camillus* e gli splendidi gambali a muso di leone suscitarono l'ammirazione degli artisti fin da Gossaert e Jacques Du Broeucq che nel 1544 l'imitò nella sua *Forza* per il "jubé" della collegiata Sainte-Waudru, a Mons[37]. Si devono ugualmente ricordare una bella *Minerva* (Napoli, Museo Nazionale)[38], la parte inferiore di un *Giove seduto* (Napoli, Museo Nazionale)[39] e numerose *Muse*, sedute o in piedi, che si possono probabilmente riconoscere tra quelle che sono conservate al Museo Nazionale di Napoli, nel Palazzo Reale di Stoccolma e al Museo del Prado[40]. Se a Villa Madama regnava una certa confusione, i giardini sul Palatino si distinguevano in compenso per la loro assoluta regolarità. Tutto era improntato alla simmetria e le statue, di qualità disuguale, disposte sui pianerottoli, sulle rampe e nella "stanza della Pioggia", formavano altrettanti *pendant*[41]. A una *Matrona seduta*, detta *Agrippina* (Napoli, Museo Nazionale), era contrapposta un'altra statua di donna seduta, che teneva dei papaveri nella mano destra (Napoli, Museo Nazionale)[42]. Ciascuna in una nicchia, la grande testa di *Artemide* detta *Giunone Farnese* (Napoli, Museo Nazionale) era di fronte a un'altra testa colossale di *Giunone* del tipo Ludovisi (Napoli, Museo Nazionale)[43] ecc. Poiché avevano un ruolo decorativo, le statue dei giardini Farnese erano state accuratamente restaurate e fornite di attributi. Inoltre, il fasto della messinscena era rafforzato dalla presenza di numerose opere in marmo colorato. All'ingresso della "piazza del fontanone", due *Persiani* inginocchiati (Napoli, Museo Nazionale), in pavonazzetto e nero di paragone, sostenevano i vasi di piante grasse[44]. In cima agli scalini, entro nicchie, una *Cerere-Iside* e una *Iside* (Napoli, Museo Nazionale) con drappeggi di marmo nero e membra in marmo bianco, apportavano una nota di esotismo, di preziosità e di varietà a questa "vigna" particolarmente raffinata[45].

La policromia non era assente dalle collezioni riunite nel palazzo. All'*Apollo citaredo* in basalto nero verdastro, proveniente dalla collezione Sassi (cat. 176)[46], fu riservato il favore di una nicchia nella galleria dei Carracci. Nella loggia del "giardinetto segreto della Morte" furono sistemate due *Menadi* in basalto, al-

le quali erano state aggiunte una testa e degli arti in marmo bianco (Napoli, Museo Nazionale; Palermo, Museo Archeologico)[47]. Queste tre statue eccezionali, con i loro restauri dovuti a Guglielmo Della Porta, avevano attirato l'attenzione di Giovanni Battista de' Cavalieri, che le aveva incise nella sua raccolta[48]. Il *Meleagro* (Napoli, Museo Nazionale) in marmo rosso con una testa di cinghiale in marmo nero fu installato nella sala degli Imperatori, a lato di un cane e di una cagna in marmo bianco (Napoli, Museo Nazionale) in una composizione cinegetica molto pittoresca[49]. Appena prima del grande salone troneggiava una *Roma* (Napoli, Museo Nazionale) in porfido con braccia e testa di bronzo, sostituita da elementi in marmo bianco da Carlo Albacini, il quale trasformò la statua in *Apollo*[50]. A tutte queste statue si aggiungevano le numerose tavole in commesso di pietre dure e i busti in marmo bianco dai pieducci di marmo giallo o mischio su piedistalli di noce dipinto di verde o di blu profilato d'oro[51].

Il gusto per i materiali preziosi e colorati si univa al fascino per una civiltà misteriosa nel caso degli oggetti egizi, presenti nel palazzo in quantità non trascurabile: tre vasi canopi, una pietra fine lavorata a intaglio in diaspro, un peso, una testa, un torso, un serpente "di pietra dura" e soprattutto sette statuette, tra cui il famoso *Naoforo Farnese* (cat. 187)[52]. Questa "statuetta di pietra dura con un bambino in braccio, similitudine d'un idolo d'Egitto" identificata oggi come il *Naoforo* di Uah-ib-ra Meryneith, allora conservata nella "libraria da basso", ha un ruolo emblematico nella storia dell'egittologia. È senza dubbio la sola statua egizia conservata in una collezione privata in Italia di cui vi sia menzione dall'inizio del XVII secolo e la sua fama fu ancora accresciuta dai lavori di padre Athanasius Kircher. Sfortunatamente, i tentativi per identificare gli altri pezzi egizi della collezione Farnese sono stati vani.

Tuttavia, queste meraviglie esotiche non erano visibili a tutti i visitatori. Al contrario, le stanze d'apparato, i cortili o le scale d'onore servivano da scrigno per due categorie d'oggetti, le statue e i busti greci e romani. Abbiamo già ricordato le otto statue colossali del cortile, che sono tutte finite al Museo Nazionale di Napoli ad eccezione dell'*Ercole Latino*, oggi nel vestibolo inferiore della Reggia di Caserta[53]. Tra le altre sculture, molte si distinguevano per la rarità del loro soggetto, come l'*Oceano Cesarini* e l'*Oceano Fabii* (Napoli, Museo Nazionale)[54], unici nel loro genere, collocati nel cortile pensile che porta al piano nobile, i due *Prigionieri daci* (Napoli, Museo Nazionale)[55] in piedi, strap-

pati ai Colonna, che fiancheggiavano l'ingresso del grande salone, o infine l'*Amazzone* che sta cadendo da cavallo (Napoli, Museo Nazionale) e il suo pendant, un *Cavaliere all'attacco* (Napoli, Museo Nazionale) al centro della "sala degli Imperatori"[56]. Ciononostante alcune statue dall'iconografia rarissima o singolare erano accantonate nei magazzini o in spazi poco accessibili a chi veniva. Era il caso della notevole *Diana d'Efeso* (Napoli, Museo Nazionale)[57], per lungo tempo acefala e senza mani, dell'*Atlante* (Napoli, Museo Nazionale) proveniente dalla collezione del Bufalo[58], del piccolo gruppo rappresentante *Uomini che fanno cuocere un maiale*, detti gli *Scorticatori rustici* (Napoli, Museo Nazionale)[59], o ancora delle quattro straordinarie statue giacenti di marmo, rappresentanti dei *Barbari feriti*, copie romane del piccolo ex-voto attalide di Pergamo (Napoli, Museo Nazionale)[60]. Secondo Tiburio Burtio, maggiordomo di Casa Farnese, si era un tempo parlato di comporre con questi *Barbari* – nei quali si vedeva un combattimento tra Orazi e Curiazi – una fontana monumentale che sarebbe servita da *pendant* alla fontana del Toro[61]. Anche se relegati in un deposito, il *Galata ferito*, il *Gigante morente*, il *Persiano ferito* e l'*Amazzone abbattuta* non sfuggono però all'attenzione degli antiquari e degli artisti. In particolare, disegnata per Cassiano Dal Pozzo, l'*Amazzone* servì da modello a Poussin per la madre morta in primo piano della sua *Peste d'Asdodh*[62]. Questa pretesa lotta di Orazi e Curiazi comprendeva anche un insieme di sei guerrieri nudi, che ebbero diritto a un trattamento ben diverso, poiché questi "Gladiatori" furono riuniti nel grande salone. Ne facevano parte due statue fondamentali per la storia greca, i Tirannoctoni, *Armodio* e *Aristogitone* (Napoli, Museo Nazionale) come pure il *Gladiatore Farnese* (Napoli, Museo Nazionale) e un *Perseo trionfante* (Napoli, Museo Nazionale), di grande valore estetico[63]. A lato di queste statue guerriere, una nota più graziosa era data dal *Pothos* restaurato in *Apollo suonatore di lira* (Napoli, Museo Nazionale)[64], "la cui testa può dirsi il colmo dell'umana bellezza", secondo Winckelmann[65].

Ma è nella galleria dei Carracci che erano esposti i più bei nudi maschili, l'*Antinoo Farnese* (Napoli, Museo Nazionale) e l'*Eros Farnese* (Napoli, Museo Nazionale). In accordo con il tema erotico e giocoso della volta, le nicchie inferiori comprendevano otto statue di uomini giovani, per la maggiore parte legati a Bacco o all'Amore. Solo due statue femminili drappeggiate e poco seducenti stemperavano il clima edonista della stanza[66]. Infatti le tre statue femminili più provocanti, le due *Veneri ac-*

covacciate da Doidalsas (Napoli, Museo Nazionale) e la *Venere Callipigia* (Napoli, Museo Nazionale), erano state collocate nella sala dei Filosofi[67]. Il contrasto tra i busti severi e le tentatrici aveva un che di piccante, come se gli Aristoteli avessero per destino eterno di essere sottomessi a delle Fillidi.

Tanto Fulvio Orsini che i Farnese avevano sempre avuto una predilezione per i ritratti e il livello della collezione in questo campo non aveva indubbiamente eguali. La sala dei Filosofi contava almeno diciotto busti di marmo, sui quali ci si basa ancora per conoscere il viso dei pensatori greci più famosi[68]. Purtroppo, l'eccezionale *Carneade*, citato fino al 1805, è oggi scomparso ed è conosciuto soltanto per un calco in gesso conservato allo Statens Museum for Kunst di Copenhagen. Quanto alla sala dei ritratti imperiali, essa riuniva una buona quindicina di busti di marmo, tra cui un celebre *Caracalla*[69], del quale papa Pio IV aveva voluto far eseguire un calco in bronzo (cat. 191) da Guglielmo Della Porta per completare la sua collezione del Belvedere con delle copie di opere celebri ed inaccessibili[70]. Poche collezioni principesche o reali potevano presentare degli esempi così impressionanti. E non si trattava lì altro che di una scelta. Infatti, alcune teste colossali erano state collocate in altri punti del palazzo. Tra queste due ornavano delle nicchie sopra le porte delle stanze principali del piano nobile[71], mentre un *Vespasiano* e un *Antonino Pio* restarono in un magazzino[72]. L'abbondanza dei busti, antichi o moderni, può a buon diritto essere considerata come una delle caratteristiche maggiori della collezione Farnese e il numero di ritratti conservati nel Museo Nazionale di Napoli ne è un'ampia conferma.

Per la sua abbondanza e magnificenza, la collezione di marmi antichi raccolta dai Farnese eclissava dunque tutte le sue rivali, ad eccezione dei tesori del papa al Belvedere. Guardiamoci tuttavia da ogni idealizzazione. Questa collezione era certamente di una ricchezza abbagliante, ma la sua valorizzazione lasciava talvolta a desiderare. Molti visitatori erano colpiti alla quantità prodigiosa di opere importanti che giacevano nelle rimesse, senza parlare del numero stupefacente di frammenti di statue e degli stock di colonne e di lastre in marmi rari. Una grande campagna di restauro era stata condotta nel XVI secolo, talvolta con risultati eccellenti, come le gambe dell'*Ercole Farnese*, rifatte in modo ammirevole da Guglielmo Della Porta su un modello di Michelangelo, che la statua conservò fino all'intervento di Filippo Tagliolini nel 1794, benché le gambe originali antiche fossero state ritrovate già nel 1560[73]. In alcuni casi, questi

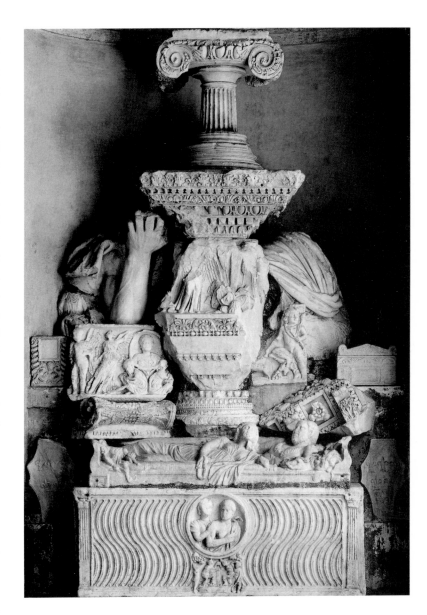

restauri decisero persino il nome e la fortuna della statua fino ai nostri giorni. Così, la *Flora* deve questo nome soltanto alla corona di fiori che Della Porta le aveva messo nella mano sinistra[74]. Nulla indica che questo attributo fosse pertinente e che questa statua rappresentasse veramente la dea dei fiori. Tuttavia, dopo una fase attiva fino agli inizi del Seicento, la collezione restò in qualche modo incolta per più di un secolo e mezzo, in attesa del trasferimento a Napoli su ordine dei Borboni e dell'intervento massiccio di restauratori quali Carlo Albacini[75]. E persino alcune statue di una bellezza insigne, da sempre pienamente visibili, come il torso del *Giovane caneforo* del cortile (fig. 5), non avevano apparentemente suscitato alcuna cura particolare nel corso dei secoli, al punto da suscitare l'indignazione di Winckelmann contro gli antiquari ciechi di fronte alla bellezza. "È il torso di una statua – scriveva egli nei *Monumenti antichi inediti* – stato esposto da due secoli in qua per terra nel cortile del palazzo Farnese all'ingiuria del tempo e degli uomini, perché se non da niuno, da pochissimi n'è stato saputo il pregio. Laonde un non si maravigli, se questo monumento è stato sconosciuto: gli antiquarj non v'han ravvisato alcuna delle consuete loro erudizioni"[76]. Ma parallelamente, pezzi che costituivano altrettanti tesori per gli eruditi non avevano sempre trovato un quadro degno di essi. In particolare, l'incomparabile *Forma Urbis*, la pianta marmorea di Roma antica, rotta in centinaia di pezzi, restò a lungo in una rimessa del secondo cortile e subì diverse disavventure prima di essere data, nel 1741 e 1742, da Carlo VII re di Napoli a papa Benedetto XIV, che fece sistemare i frammenti nel "Museo nuovo" del Campidoglio[77]. Per prezioso che fosse agli occhi degli eruditi, questo *puzzle* di marmo non poteva stare vicino a delle statue prestigiose in un palazzo principesco, se si crede al residente di Parma a Roma, il conte Filippo Ascolese, che nel 1725 scriveva al duca Antonio come "non parevano que' pezzi infranti fare buona armonia con le insigne statue, e colossi, e grandi opere antiche, delle quali tutto il palazzo Farnese, come V.A. ottimamente si ricorderà, è adorno in ogni sua parte"[78]. Al contrario, nel 1820, un ingegnoso ripiego fu trovato per i frammenti che restavano a Palazzo Farnese dopo il trasporto della parte più importante dei marmi a Napoli. Con una sistemazione che combina il gusto piranesiano e il senso della simmetria pomposa di Percier e Fontaine, si riunirono sotto la loggia sud-ovest delle *membra disiecta* in due "Trofei"[79]. Accanto a frammenti del tutto secondari si inserirono opere importanti, come la parte su-

5. Torso di canefora, *acquaforte,*
J.J. Winckelmann, Monumenti
antichi inediti, *Roma, a spese
dell'autore, 1767, I, tav. 205*

130

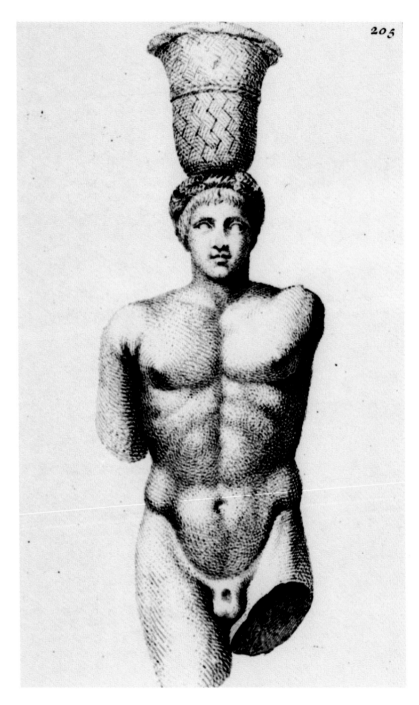

periore del sarcofago con una coppia distesa[80], dei pezzi di architettura provenienti dai palazzi imperiali del Palatino, una *Provincia* del tempio di Adriano[81] e persino una *Sfinge* acefala, che aveva fatto parte dei marmi della collezione di Margherita d'Austria a palazzo Madama (fig. 4)[82].

Con i suoi pezzi colossali, le sue iscrizioni prestigiose, le sue statue policrome, i suoi modelli di bellezza, le sue bizzarrie iconografiche, i suoi ritratti di imperatori e di filosofi, la collezione Farnese di marmi antichi svolgeva idealmente due funzioni: magnificenza principesca e alimento per gli studi. Paolo III non spogliò le terme di Caracalla per il solo piacere della pompa imperiale, apportò anche un sostegno fondamentale ai lavori dell'Accademia vitruviana, che per secoli determinarono il corso delle ricerche antiquarie[83]. Domenico Venuti, responsabile della perizia dei marmi prima della loro partenza per Napoli, rende così omaggio al pontefice capostipite: "I saggi suoi provvedimenti, e più l'esempio fecero argine a nuovi abusi. Il gusto per le Antichità si promosse; sorsero da ogni parte Musei, e sopra tutti primeggiò quella sua meravigliosa Collezione di Sculture di ogni maniera, che ne presentava il Palazzo Farnese, la Farnesina, gli Orti Farnesiani, Villa Madama, la Villetta Farnese etc. che già insigni Edifizii per la moderna Architettura, e Pittura rese la sua magnificenza illustri Scuole di buon gusto, e di erudizione"[84]. E l'esempio di Paolo III fu seguito dal Gran Cardinale e, a livelli diversi, da altri membri della famiglia Farnese. Agli inizi del XVIII secolo, a proposito degli scavi sul Palatino ordinati dal duca Francesco Maria, Francesco Bianchini poteva scrivere che "L'Indole veramente Romana, e gli esempi degli Avi illustri, che hanno conservato ne' Principi della Serenissima Casa Farnese tra le altre cure del pubblico bene quella del proteggere, e del promuovere lo studio delle arti nobili connesso con la ricerca delle memorie di Roma antica, hanno dato di mano in mano singolari accrescimenti di cognizione alle scienze, ed alle professioni, che indi traggono l'origine, ed il nutrimento"[85].

*Ringrazio Daniela Gallo, Bertrand Jestaz ed Enrico Venturi per il loro generoso aiuto.
[1] Domenico Venuti, *Ragionamento Accademico del Marchese Domenico Venuti sopra di una antica statua di greca scultura rappresentante Venere anadiomene*, s.d., Cortona, Biblioteca del Comune e della Accademia Etrusca, cod. 556, c. 300.
[2] Riebesell 1990, pp. 132-142. Per la prima derivazione in bronzo conosciuta, attribuita a Hubert Gerhard, vedi Penny 1992, pp. 130-133, n. 351. Ma, secondo un'ipotesi recente, questo busto sarebbe piuttosto opera di un collaboratore di Giambologna. Cfr. Berger-Krahn 1994,

pp. 109-111, n. 67.

3 Sulle collezioni di antichità farnesiane vedi Vincent 1980, pp. 331-351; Haskell 1988, pp. 25-39; Gasparri 1988, pp. 41-57; Riebesell 1988, pp. 373-417; Riebesell 1989; La Rocca 1989, pp. 42-65; Robertson 1992; De Caro 1994; Jestaz 1994.

4 La legislazione pontificia e il testamento del cardinale Alessandro (1587) si opponevano a tale trasferimento. Per il ruolo politico del palazzo, vedi Zapperi 1993.

5 Riebesell 1988, pp. 18-19.

6 Cfr. *Documenti Inediti*, II, pp. 379-380; Jestaz 1994, pp. 123-125.

7 Frova-Scarani 1965, pp. 5, 15, tav. I. Questo stesso museo ospita anche un *Torso d'Eros* e un *Torso di giovane* in basalto di provenienza Farnese. Cfr. Frova-Scarani 1965, pp. 20-21, 22-23, e tavv. XIII e XV. Margherita d'Austria avrebbe desiderato inviare a Parma le antichità del suo palazzo romano, l'attuale Palazzo Madama. Il 2 novembre 1566 aveva ottenuto una licenza di esportazione da papa Pio V (cfr. *Documenti Inediti*, I, p. V, n. 4) ma di fatto i marmi citati in questa lista si ritrovano negli inventari successivi di Palazzo Farnese.

8 A parte i colossi del cortile del palazzo, l'unica altra statua più grande del naturale era il *Genio del popolo romano* di Villa Madama. Cfr. *infra*, nota 37.

9 *Il Toro* 1991; Jestaz 1994, p. 191, n. 4617.

10 Plinio il Vecchio, *Naturalis Historia*, XXXVI, 37. Si pensa oggi che questo gruppo sia una copia romana eseguita specialmente per le terme di Caracalla, di quello che ammirò Plinio. Vedi Haskell-Penny 1981, pp. 165-167.

11 Per il *Torso*, vedi Haskell-Penny 1981, pp. 311-314.

12 Scheid 1980, I, 2, pp. 353-359.

13 Jestaz 1994, p. 183, n. 4471.

14 Jestaz 1994, p. 201, nn. 4955-4957.

15 Jestaz 1994, p. 99, nn. 2286 e 2287; p. 121, n. 3017; p. 122, n. 3018.

16 Jestaz 1994, p. 186, n. 4516.

17 Jestaz 1994, p. 120, n. 2296. La collezione comprendeva un'altra erma doppia, senza iscrizione, in cui si voleva vedere *Menandro e Sofocle* (Napoli, Museo Nazionale). Cfr. Jestaz 1994, *ibidem*.

18 Jestaz 1994, p. 119, n. 3007.

19 Jestaz 1994, p. 120, n. 3105.

20 Sui ritratti dei filosofi greci, cfr. Riebesell 1989, pp. 152-159 e figg. 137-147.

21 Jestaz 1994, p. 183, nn. 4472 e 4473.

22 Jestaz 1994, p. 200, n. 4878, p. 201, n. 4880.

23 Jestaz 1994, pp. 121-122, nn. 3017-3019.

24 Sul *menologium rusticum*, cfr. Riebesell 1989, pp. 161-162 e fig. 151.

25 Jestaz 1994, p. 185, nn. 3398 e 4505. Del resto, il sarcofago troppo spinto (Napoli, Museo Nazionale, inv. 22710) fu in seguito relegato a Napoli nel "Gabinetto Segreto" del Museo Archeologico Nazionale.

26 Bober-Rubinstein 1986, pp. 106-107, figg. 70, 70a e 70b.

27 Jestaz 1994, pp. 122-123, n. 3018 e soprattutto n. 3019. Sul rilievo di *Ikarios*, gioiello del lascito Orsini, cfr. Riebesell 1989, pp. 159-161, figg. 148-150.

28 Vedi per esempio Windsor Castle, Royal Library, *Bassorilievi antichi*, vol. II, n. 8286, ove è riprodotta l'*Iniziazione di Ercole* (Napoli, Museo Nazionale, inv. 6679); *ibidem*, vol. II, n. 8284, il rilievo votivo in onore di Ercole, senza le iscrizioni greche (Roma, Villa Albani, gabinetto, sala dell'Andromeda, inv. 957); *ibidem*, vol. IV, n. 8488, il rilievo d'*Ikarios* (Napoli, Museo Nazionale, inv. 6713); *ibidem*, vol. V, n. 8506, *Alcibiade e le etere* (Napoli, Museo Nazionale, inv. 6698).

29 Jestaz 1994, p. 197, n. 4786. Anche il *puteale* fu disegnato per Cassiano Dal Pozzo: Windsor Castle, Royal Library, *Bassorilievi antichi*, vol. III, nn. 8301 e 8302.

30 Jestaz 1994, p. 198, n. 4823.

31 Jestaz 1994, pp. 203-205.

32 Jestaz 1994, p. 203, n. 4934. Per la fortuna nel Rinascimento e all'inizio del XVII secolo, vedi Bober-Rubinstein 1986, p. 120, n. 86.

33 Jestaz 1994, p. 209, n. 5100; Bober-Rubinstein 1986, p. 94, n. 57.

34 Jestaz 1994, p. 211, n. 5138.

35 Menna 1975, pp. 301-305. Vedi anche *Viaggi Farnesiani eseguiti dal Cav.re Venuti per ordine di S.M.*, s.d. [1783], Cortona, Biblioteca del Comune e dell'Accademia etrusca, cod. 603, cc. 223 v.-225 v.

36 Jestaz 1994, p. 210, nn. 5123, 5125, 5127, 5128 e 5137.

37 Jestaz 1994, p. 211, n. 5139. Vedi anche Bober, Rubinstein 1986, pp. 221-222, n. 188. Per la statua di Du Broeucq, vedi Mons 1985, pp. 60-61.

38 Jestaz 1994, p. 210, n. 5119.

39 Jestaz 1994, p. 210, n. 5129.

40 Jestaz 1994, p. 219, nn. 5098, 5104, 5106-5111 e 5113.

41 Sui marmi dei giardini sul Palatino, vedi Sensi 1985, pp. 373-390.

42 Jestaz 1994, p. 202, nn. 4908 e 4911.

43 Jestaz 1994, p. 202, n. 4906.

44 Jestaz 1994, p. 202, n. 4912.

45 Jestaz 1994, p. 202, n. 4915.

46 Jestaz 1994, p. 188, n. 4535.

47 Jestaz 1994, p. 199, nn. 4849 e 4852.

48 De' Cavalieri 1585, tav. 34-36. Cfr. Riebesell 1989, pp. 59, 94.

49 Jestaz 1994, p. 185, nn. 4504 e 4503.

50 Jestaz 1994, p. 184, n. 4485.

51 Vedi, per esempio, la sala dei Filosofi, in Jestaz 1994, pp. 186-187.

52 Jestaz 1994, p. 125, n. 3061; Cantilena-Rubino 1989, pp. 9-11, n. 1e, fig. 1.

53 Jestaz 1994, p. 183, n. 4470; Moreno 1982, pp. 479-526.

54 Jestaz 1994, p. 183, nn. 4476 e 4477.

55 Jestaz 1994, p. 184, n. 4480.

56 Jestaz 1994, p. 185, nn. 4501 e 4502.

57 Jestaz 1994, p. 189, n. 4561.

58 Jestaz 1994, p. 199, n. 4856.

59 Jestaz 1994, p. 199, n. 4854.

60 Jestaz 1994, p. 188, n. 4544; p. 189, nn. 4552, 4556 e 4563. Su questo gruppo vedi Palma 1981, pp. 45-84; Fox 1990, pp. 105-119; e Queyrel 1989, 2, pp. 253-296.

61 Tiburio Burtio, *Narratione Compendiosa della Casa Farnese cominciando da Papa Paolo 3º* (1627), BAV, Chigi F. VII. 177, c. 52 v.; trascritto in Riebesell 1989, p. 203.

62 Emmerling 1939, p. 31; Cropper 1992, p. 124; Sénéchal 1994.

63 Jestaz 1994, p. 184, n. 4487.

64 Jestaz 1994, p. 184, n. 4490.

65 Winckelmann 1767, I, p. XLI.

66 Jestaz 1994, p. 188, nn. 4528-4538.

67 Jestaz 1994, p. 187, nn. 4518 e 4519; p. 186, n. 4513.

68 Jestaz 1994, pp. 186-187, n. 4516. Sui ritratti dei filosofi vedi Scatozza-Höricht 1986; e *supra*, nota 20.

69 Jestaz 1994, p. 185, n. 4500 e p. 186, n. 4506- 4508.

70 Sui calchi in bronzo di Della Porta, ritornati alla fine allo scultore, poi venduti al duca di Parma e collocati nella sala dei Filosofi di Palazzo Farnese, vedi Jestaz 1993-1, pp. 7-48.

71 Jestaz 1994, p. 184, nn. 4482 e 4483.

72 Jestaz 1994, p. 188, nn. 4540 e 4541.

73 Le gambe rifatte da Guglielmo Della Porta sono sempre conservate al Museo Nazionale di Napoli. Cfr. Jestaz 1994, p. 182, n. 4463.

74 Jestaz 1994, p. 182, n. 4464.

75 De Franciscis 1946, pp. 96-110; González-Palacios 1978, pp. 168-174; e Giuliano 1979, pp. 93-113.

76 Winckelmann 1767, II, p. 267; e I, tav. 205.

77 Michel 1983, pp. 997-1019.

78 Carettoni-Collini-Cozza-Gatti 1960, p. 32.

79 Durry 1922, pp. 303-318.

80 L'opera, celebre fin dal XVI secolo, nel corso del successivo si trovava in una rimessa, dove fu disegnata per Cassiano Dal Pozzo (Windsor Castle, *Bassorilievi antichi*, vol. V, n. 8541). Cfr. Jestaz 1994, p. 190, n. 4573.

81 Cfr. *supra*, n. 30.

82 Cfr. Sénéchal 1991, recensione di Riebesell 1989, pp. 210-211.

83 Daly Davis 1989, pp. 185-199; Daly Davis in Wiesbaden 1994, pp. 11-18.

84 Venuti, *Ragionamento Accademico...*, cit., c. 300.

85 Bianchini 1738, pp. 2 e 4.

La glittica della collezione Farnese

Carlo Gasparri

Nel tesoro di gemme, cristalli, argenti e monete che nel 1731, con la scomparsa dell'ultimo duca di Parma, entrano in possesso di Carlo di Borbone, figlio di Elisabetta Farnese, a sua volta erede ultima dei beni della casata romana, emerge per valore storico e artistico la raccolta dei cammei e degli intagli: un complesso eccezionale, nel quale sono confluiti i resti di alcune tra le più insigni collezioni glittiche del Rinascimento, accresciuto nel corso di una vicenda che vede impegnati per due secoli i congiunti del pontefice Paolo III e i loro discendenti. E se pure assai depauperato rispetto alla sua originaria, più ampia consistenza – sulla quale peraltro mancano testimonianze precise – esso ci appare ancor oggi fortunatamente conservato nella sua integrità, gli esemplari antichi accanto ai medievali e ai moderni, a testimoniare un ininterrotto rapporto con l'antico che si è alimentato nel tempo di passione collezionistica, di profonda cultura antiquaria, di oculati interessi economici, nonché di espliciti intenti di rappresentatività dinastica.

A differenza infatti di quanto è accaduto per altri tesori glittici di grande rilevanza storica, vittime – come ad esempio quello appartenuto ai Medici e poi ai Lorena – di artificiose e talvolta discutibili divisioni tra esemplari antichi e moderni, le trasformazioni museali postunitarie che hanno investito il patrimonio d'arte della famiglia Farnese non hanno toccato la collezione di gemme, da sempre rimasta unita, pur nelle sue peregrinazioni all'interno del Museo Borbonico, così da presentare ancor oggi affiancati – come lo erano nella Galleria di Parma – gli esiti di una esperienza artistica che, in una sostanziale continuità di stile, di scelte tematiche, nonché di tecnica, si svolge in un arco di tempo di più di duemila anni, ai cui estremi si collocano un sigillo achemenide con iscrizione lidia, di epoca arcaica, e un intaglio con busto di divinità eseguito da Carlo Costanzi verso il 1730.

Buona parte delle gemme Farnese, soprattutto gli esemplari di minor rilievo e quelli moderni, è inedita; molte di esse, come spesso accade per i prodotti della glittica antica o ispirata all'antico, sono di difficile valutazione, la loro cronologia incerta o discussa. Più chiare invece sono le vicende che hanno portato alla formazione del complesso.

Il primo nucleo del tesoro Farnese risale agli interessi antiquari dei cardinali nipoti di Paolo III. Già Ranuccio aveva formato nella residenza di Caprarola un suo "Studio" di monete, intagli e altri preziosi, il cui contenuto ci è noto da un inventario redatto da Annibal Caro il 28 luglio 1566, l'anno seguente la morte di Ranuccio stesso. Della quarantina di gemme che la raccolta includeva la laconicità del documento permette di riconoscere oggi con certezza tra quelle conservate a Napoli solo pochi esemplari, tra cui due singolari sculture in sardonica, come l'aquila su globo, forse terminale di scettro o insegna imperiale, e il bustino di Serapide (240).

Ben più consistente dovette essere la collezione di gemme, e insieme di monete, di bronzetti, che il fratello di Ranuccio, Alessandro, aveva formato a Roma, ordinandola, insieme ai manoscritti delle *Antichità* del Ligorio, in un mobile appositamente progettato da Giacomo della Porta, oggi conservato al Musée de la Renaissance a Ecouen: uno "Studio", pensato dal grande Cardinale per servire da "scuola pubblica" agli studiosi e amanti d'arte, come si esprimerà più tardi Fulvio Orsini; centro di un più vasto sistema di marmi antichi – ritratti di imperatori e filosofi, immagini di divinità, iscrizioni – distribuiti nelle sale del palazzo a Campo de' Fiori insieme alle raccolte di dipinti, di bronzi, di arredi in marmi preziosi, di libri.

Un inventario dello Studio redatto nel 1589, alla morte di Alessandro, elenca una cinquantina di gemme. Tra queste sono riconoscibili alcune già nello Studio di Ranuccio, evidentemente riassorbito nella collezione del fratello, che ne aveva selezionato gli esemplari più interessanti. Un particolare significato assume, tra i nuovi acquisti, un cammeo raffigurante il supplizio di Dirce, tema anche del colossale gruppo del "Toro" che costituisce quasi il simbolo della collezione di marmi.

Negli stessi anni una terza, e ben più importante, raccolta di gemme era venuta formandosi, parallelamente a quella di Alessandro, nello stesso Palazzo Farnese: quella di Fulvio Orsini, il grande umanista, bibliotecario e antiquario prima al servizio di Ranuccio, poi del grande cardinale. È Fulvio Orsini in realtà l'animatore degli interessi antiquari del suo grande patrono, e insieme l'esecutore dei suoi programmi collezionistici. La sua corrispondenza con Alessandro documenta il fitto scambio di notizie, le proposte di acquisti, le dotte disquisizioni che accompagnano, nel segno di un comune interesse, la ricerca degli esemplari antichi; cosicché non stupisce, se una gemma o una moneta non aveva incontrato il favore del cardinale, trovarla più tardi nella collezione del suo "protégé".

Anche per Fulvio Orsini le gemme rappresentano una componente di un più vasto sistema di materiali antichi, nel quale, ancora più chiaramente che nello Studio di Alessandro, si riflettono gli interessi scientifici del proprietario: Orsini raccoglie

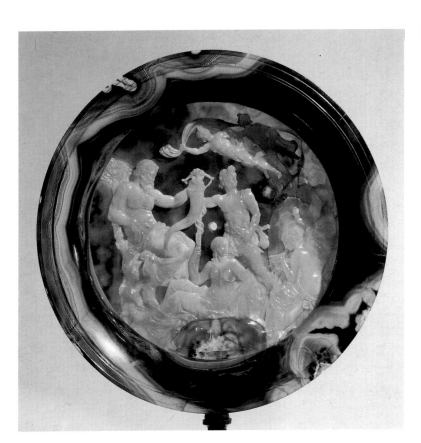

1. Tazza Farnese, cammeo in sardonica, Napoli, Museo Archeologico

133

sculture, ma sono quasi esclusivamente ritratti, spesso iscritti; raccoglie epigrafi, ma solo se relative a magistrature, sacerdozi, decreti; raccoglie ovviamente monete; mentre le gemme raffigurano divinità, temi mitologici, personaggi o eventi storici – scarse quelle di soggetto generico, molte quelle con firme incise. È evidente che i materiali antichi sono per l'Orsini strumento di lavoro, oltre che oggetto di passione collezionistica, funzionali allo sviluppo di precisi filoni delle sue indagini storiche e antiquarie, in particolare quella, che gli guadagnerà fama secolare, avente per oggetto la ritrattistica antica.

Fin dagli anni centrali del secolo l'esigenza di disporre di repertori che documentassero sistematicamente l'"imagerie" antica aveva dato luogo a iniziative editoriali imponenti, come quella delle *Antichità* del Ligorio, del Boissard, o come le sillogi grafiche del codex Coburgensis, del Pighianus. All'interno di esse un ruolo autonomo assume lo studio delle *Imagines*, la identificazione delle grandi personalità della politica, della letteratura, della filosofia; e se da tempo la circolazione delle monete antiche aveva reso possibile il riconoscimento della fisionomia degli imperatori oltre che di molti dei dinasti ellenistici e dei politici della Roma repubblicana, alcune fortunate scoperte, come quella delle erme iscritte della villa dei Pisoni a Tivoli, acquistate da Giulio III, o quella della galleria di ritratti entrata a Palazzo Farnese, permettevano ora di affrontare su più solide basi il riconoscimento dei filosofi e letterati della Grecia antica.

Il tema, affrontato per la prima volta in un volume a stampa dal portoghese Achille Stazio, che nel 1569 pubblica una raccolta di 52 tavole riproducenti erme, alcune iscritte, con ritratti o immagini di divinità, accompagnate da brevi didascalie, è ripreso un anno più tardi da Fulvio Orsini con le sue *Imagines virorum illustrium*. L'opera, che ancora duecento anni dopo il Visconti giudicava un insuperato modello di metodo critico, segna l'inizio della iconografia moderna; il suo successo fu tale da richiedere nel giro di pochi decenni altre due edizioni: quella, senza testo, basata su nuovi disegni eseguiti dal Galle, edita nel 1598 ancora sotto la supervisione dell'Orsini; quella postuma, curata nel 1606 dal Faber, che ne accrebbe le tavole e vi accluse un nuovo testo, ricavato dall'archivio di Orsini stesso.

Le *Imagines* sono nate in diretto contatto con le collezioni di marmi, di monete, di gemme ospitate a Palazzo Farnese; il carteggio di Orsini, le didascalie da lui apposte ai disegni originali del Galle, che si conservano in un codice della Biblioteca Vaticana, le note del Faber e l'inventario della collezione, che l'Or-

sini stende in tarda età, ci informano di un itinerario critico e di uno sforzo esegetico che trova il suo banco di prova in primo luogo nella raccolta glittica stessa.

Alla morte di Fulvio Orsini, nel 1600, l'intero patrimonio d'arte raccolto negli anni trascorsi al servizio della famiglia Farnese – più di cento tra quadri e disegni, altrettanti marmi, più di 400 gemme, una imponente collezione di monete – entrano per volontà testamentaria a far parte dei beni del suo ultimo patrono, il duca Odoardo.

I documenti coevi permettono di riconoscere, nell'attuale complesso farnesiano, circa ottanta esemplari provenienti dalla raccolta Orsini. Il loro livello qualitativo è spesso altissimo: figurano tra questi numerosi esemplari firmati, come il cammeo con Gigantomachia di Athenion, creato nel II sec. a.C. alla corte di Pergamo; o il nutrito gruppo di opere dei grandi maestri della glittica augustea, come il cammeo dionisiaco di Sostratos, l'Achille/Alessandro di Dioskourides, l'incomparabile Artemide di Apollonios.

Non meno importante il gruppo delle gemme con ritratti – le *imagines* appunto – dove, accanto a notevoli esemplari antichi, talvolta dalle identificazioni pretestuose, spiccano singolari creazioni moderne, destinate alcune a entrare nella storia della ricerca antiquaria: così il "Solone", presunto ritratto dello statista ateniese, in realtà opera firmata di un omonimo incisore di età augustea che ritrae un personaggio coevo, più tardi interpretato come Cicerone o Mecenate; o il cammeo raffigurante Epicuro, con iscritto il nome di Omero, in cui Orsini si sforzerà di riconoscere Pittaco; e tante altre.

Negli anni finali del secolo, oltre alla raccolta di Fulvio Orsini, un altro straordinario complesso di gemme veniva a confluire nel patrimonio della Casa Farnese, forse il più rilevante della sua epoca per qualità e importanza storica dei suoi esemplari: nel 1586 infatti, alla morte di Margherita d'Austria, Alessandro Farnese entrava in possesso dei beni della madre, ivi compreso quanto da lei ereditato, a sedici anni, alla scomparsa del primo marito Alessandro de' Medici.

Figura di rilievo nella vicenda politica europea degli anni centrali del secolo, "Madama", figlia naturale di Carlo V e quindi sorellastra di Filippo II, reggente nelle Fiandre dal 1559 al 1567, animata da personali interessi artistici, raccolse dipinti, bronzi e marmi antichi nelle sue residenze romane (il palazzo a San Luigi de' Francesi e la villa disegnata da Raffaello sul Monte Mario, che da lei presero il nome) conservando gelosamente presso di sé sino alla morte il piccolo, ma prezioso tesoro di gemme provenienti dalla collezione iniziata già intorno alla metà del Quattrocento da Cosimo de' Medici e splendidamente arricchita da Lorenzo il Magnifico.

Questa rappresenta a sua volta l'esito di una vicenda complessa, risalente ad alcuni decenni più addietro. Una parte rilevante delle gemme possedute da Lorenzo derivava infatti da una più antica raccolta costituita a Roma dal cardinale veneziano Pietro Balbo, eletto al soglio pontificio nel 1464 come Paolo II.

La collezione di papa Barbo fu forse la più imponente raccolta glittica del suo tempo: oltre 800 tra gemme e cammei elenca già un inventario steso nel 1457, gli esemplari più importanti montati a gruppi tematicamente omogenei su 56 tavole d'argento con incise le armi del cardinale.

La qualità altissima che contraddistingue molte delle gemme di Paolo II oggi riconoscibili (6 tra quelle poi possedute da Lorenzo, 22 altre nel tesoro Farnese), e che consente, insieme alle peculiari scelte tematiche, di ricollegarle a officine glittiche imperiali, se non al tesoro di stato stesso di Roma, si spiega solo con la possibilità, da parte del cardinale, di acquistare esemplari provenienti dalla dissoluzione del tesoro di Costantinopoli, giunti a Roma a seguito della presa di Bisanzio da parte di Maometto II nel 1453, se non circolanti già da prima in Europa in conseguenza del Sacco latino del 1204.

Questo complesso, unico per dimensioni e importanza storica, fu immediatamente disperso da Sisto IV, succeduto nel 1471 al papa Barbo sul soglio pontificio. In questo momento giunge a Roma Lorenzo, ventiduenne ambasciatore della casa fiorentina, e sarà forse il primo a giovarsi delle favorevoli circostanze. A questo acquisto – o dono – di gemme, che si svolge sullo sfondo di una complessa transazione politica e finanziaria tra il nuovo pontefice e la casata fiorentina, alluderà più tardi in un noto passo dei suoi *Ricordi*: "Di settembre 1471 fui eletto ambasciatore a Roma per l'incoronazione, dove fui molto onorato, e quindi portai [...] la scudella nostra di calcedonio intagliata con molti altri cammei e medaglie che si comperarono allora, fra le altre il calcedonio".

La "scudella di calcedonio", cui allude Lorenzo, è la Tazza Farnese. La storia di questo eccezionale cimelio della glittica ellenistica, quale oggi è stata ricostruita dalla ricerca storica, è emblematica della dimensione di un mercato d'arte che si svolge a livello di corti in una dimensione internazionale. La tazza dovette arrivare in Europa da Bisanzio dopo il Sacco del 1204, se

la prima notizia che se ne possiede in epoca moderna è del 1239, quando risulta venduta da alcuni mercanti provenzali a Federico II per 1230 once d'oro. La tazza rimase verosimilmente nel tesoro staufico fino al 1253, quando questo sarà disperso in seguito alla morte di Federico. Intorno al 1430 si trova alla corte di Samarcanda, o di Herat, dove un pittore persiano, Mohammed al-Khayyam, ne fa un disegno che si conserva oggi a Berlino; una ventina d'anni più tardi viene vista a Napoli, alla corte di Alfonso d'Aragona; nel 1471, come si è detto, era in vendita a Roma; la sua stima, alla morte di Lorenzo, sarà di 10.000 fiorini.

A sua volta la tazza era giunta a Bisanzio dal tesoro di stato di Roma, e a questo dal tesoro del regno di Egitto, se, come oggi è quasi concordemente accettato, essa rappresenta un esemplare, a tutt'oggi unico, della "Hofkunst" fiorita alla corte di Alessandria.

In realtà il giudizio sulla tazza Farnese è a tutt'oggi per più aspetti controverso. Esempio emblematico, per la sua storia eccezionale e il suo isolamento tipologico, della difficoltà di giudizio degli esemplari della glittica antica, la tazza è da quattrocento anni al centro di un non concluso dibattito scientifico. Riconosciuta come un prodotto dell'età ellenistica già all'epoca dell'Orsini, che la ricorda in una sua corrispondenza, e collegabile all'ambiente egizio per la presenza di una sfinge al centro della figurazione interna, sarà oggetto di una prima e coerente lettura iconografica solo a partire dagli studi del Visconti, che vi riconobbe una allegoria della fertilità del Nilo. E se gli studi più recenti hanno permesso di precisare le implicazioni allegoriche, religiose e politiche della sua figurazione, in rapporto alle esigenze di rappresentatività dinastica dei Tolomei, la critica oscilla nell'attribuirne la commissione ad una regina della fine del II secolo, Cleopatra III, vedova di Tolomeo VIII e madre di Tolomeo X Alexandros, o alla più nota Cleopatra VII, ultima sovrana d'Egitto – mentre non mancano ricorrenti tentativi di collocarla in età augustea se non addirittura in quella tardoantica.

La tazza è un "unicum", resto significativo di quei fastosi servizi in pietra dura che le fonti ci descrivono come usuali alle corti dei dinasti ellenistici, e che sfilarono a Roma nei trionfi dell'ultimo secolo della repubblica; vicende analoghe alle sue devono avere seguito molti degli altri cammei di Lorenzo, nei quali è dato di cogliere la mano di artisti come Protarchos, Sostratos, Dioskourides, che lavorano per le grandi personalità di questo periodo – Mitridate, Pompeo, Antonio, Ottaviano – e che esprimono, nelle forme del mito, i messaggi politici di una età segnata dal rapido avvicendarsi delle fortune.

Così dietro gli intagli con temi marini si intravedono le imprese navali di Pompeo; i cammei dionisiaci di Sostratos, immersi in una idillica "rêverie", rievocano la illusoria hierogamia di Cleopatra/Ariadne e Antonio come neòs Dionysos; e la divina ebbrezza, che come emblema segnava l'anello della sovrana, trova forse espressione nella straordinaria Menade in orgia in un cammeo, sempre di Sostratos, che fu di papa Barbo.

Il segno della "nova aetas" inaugurata da Augusto dopo la sconfitta del regno d'Egitto ad Azio nel 31 a.C. si coglie in alcuni intagli, probabilmente eseguiti su commissione diretta dell'imperatore. Se forse prima ancora di tale data è da collocare il cammeo, attribuito ad Aspasios, con la gara tra Poseidon e Athena per il dominio dell'Attica, dove il riferimento al frontone creato da Fidia per il massimo tempio di Atene indica con perentoria chiarezza in quale ambiente saranno cercati i modelli formali e culturali per il nuovo regno, una corniola con l'immagine di Ottaviano giovane nelle forme di Apollo sul carro solare enuncia già la scelta del nuovo dio da contrapporre a Dioniso, tutore dei regni sognati da Antonio. La corniola con Apollo che trionfa sul Sileno Marsia assume quindi, all'indomani della vittoria, il senso di un manifesto ideologico e politico, decretando il trionfo del dio cui Augusto consacra un nuovo tempio sul Palatino. Nella gemma la cultura umanistica riconoscerà con immediata certezza il sigillum Neronis, e il Ghiberti, che ne esegue la montatura in oro, la giudicherà opera di Policleto, consacrandola ad una fama vastissima per tutto il Rinascimento.

Accanto ad altri notevoli esemplari della glittica della prima e media età imperiale il tesoro di Lorenzo conteneva anche gemme moderne: tra queste il cammeo staufico con Poseidon e Anfitrite, variante di quello con Athena e Poseidon, che quindi dovette essere noto a Federico II, se non parte del suo tesoro; così come un cammeo con Hermes e Marsia rappresenta un primo esempio, alla metà del Quattrocento, delle tante copie e varianti che deriveranno dal sigillum Neronis.

L'inventario delle gioie steso alla morte di Margherita (oggi purtroppo perduto) ricordava oltre la Tazza una cassetta contenente 43 tra gemme e cammei. Sono noti a tutt'oggi 43 esemplari (quattro dei quali perduti, altri sette non più a Napoli) recanti inciso l'orgoglioso segno di proprietà che Lorenzo fece

2. Artemide montana, *intaglio in ametista firmato da Apollonios*, Napoli, Museo Archeologico

3. Epicuro, c.d. "Omero" o "Pittaco", *dalla collezione Orsini, cammeo in agata onice*, Napoli, Museo Archeologico

4. Afrodite, Eros e leone, *intaglio in corniola firmato ALEX (Alessandro Cesati)*, Napoli, Museo Archeologico

5. Ganimede rapito dall'aquila, *cammeo in agata calcedonio*, Napoli, Museo Archeologico

6. Augusto, *cammeo in agata onice*, Napoli, Museo Archeologico

7. Ercole al bivio, *cammeo in agata calcedonio*, Napoli, Museo Archeologico

136

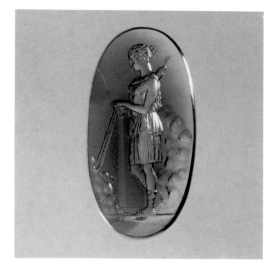

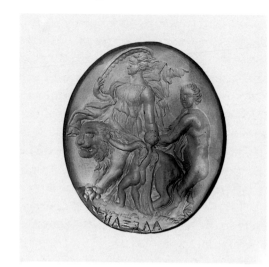

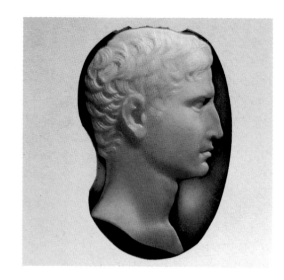

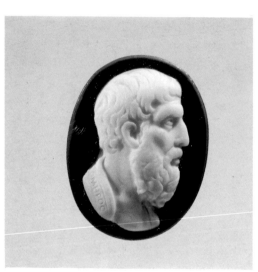

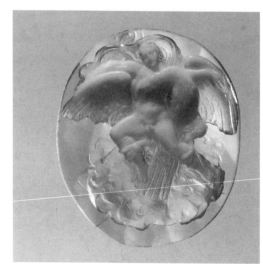

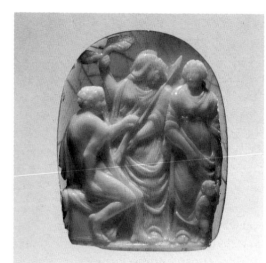

apporre alle sue gemme e ai suoi vasi in pietra preziosa (LAV.R.MED: da sciogliere forse come *Laurentius Rex Medicorum*, tutti, tranne due, riconoscibili anche nell'inventario steso nel 1492 alla morte di Lorenzo. È possibile quindi che questi rappresentino pressoché in toto il contenuto del cofanetto di Margherita – quanto meno il più cospicuo resto della collezione glittica dispersa alla scomparsa del Magnifico.

Alcune di queste gemme furono già di papa Barbo, come dimostrano le accurate descrizioni contenute nell'inventario della sua collezione, e risalgono quindi agli acquisti del 1471. Ma la sterminata raccolta del pontefice veneziano, dispersa da Sisto IV a partire da quest'anno, dovette a lungo alimentare il mercato antiquario romano, se alcuni suoi esemplari ricompaiono, al di fuori del nucleo laurenziano, nel tesoro dei Farnese, in qualche caso tramite gli acquisti dell'Orsini. A lui appartenne ad esempio un cammeo con Eros; al cardinale Alessandro un cammeo con Nereide, intagliato al rovescio con ritratto di Antonino Pio. Nella collezione napoletana sono oggi identificabili 22 esemplari della grande raccolta già conservata nel Palazzo di San Marco.

Negli anni finali del secolo dovevano quindi assommarsi nel tesoro Farnese, oltre a eventuali resti dello Studio di Ranuccio, circa 50 gemme dello Studio di Alessandro, i 450 esemplari di Fulvio Orsini, più di 40 tra intagli e cammei di Lorenzo.

Non tutti sono oggi conservati nelle sale del Museo di Napoli. Esemplari ben riconoscibili di questi nuclei storici sono oggi conservati presso musei e collezioni straniere, indizio di una dispersione che dovette incidere profondamente sulla consistenza del patrimonio farnesiano – del solo Orsini mancano all'appello più di trecento gemme! – e le cui modalità sono oggi assai difficili da precisare, forse riconducibili ad esigenze politiche e diplomatiche, che imponevano omaggi e doni, se non a più banali necessità economiche. L'assenza quasi totale di documentazione per il XVII secolo impedisce di precisare modi e tempi di questa diaspora, cosicché solo la consistenza finale della collezione ci è nota, quale risulta dagli inventari stesi dopo il ritorno di Ferdinando IV a Napoli nel 1817: l'inventario redatto da Michele Arditi nel 1813 e quello successivo, del principe di San Giorgio, concluso nel 1852.

Accanto ai resti di questi nuclei storici della collezione, l'attuale raccolta farnesiana conserva quindi un vasto numero di gemme – circa un migliaio – la cui origine è al momento non precisabile, e che devono risalire a singole commissioni e acquisti,

testimonianza di un interesse all'accrescimento del tesoro che è documentato fino agli anni ultimi del ducato.

Tra questi spicca un gruppo di intagli e cammei che rinvia immediatamente alla più alta committenza artistica farnesiana e ai grandi maestri che ne sono gli interpreti. La corniola con Afrodite ed Eros che conducono un ammansito leone, siglata in greco ALEX, è testimonianza diretta della presenza di Alessandro Cesati nella cerchia degli artisti impegnati da Alessandro Farnese e poi da Pier Luigi duca di Castro, mentre alcuni cammei con ratto di Ganimede rinviano al fortunato tema di uno dei noti disegni eseguiti da Michelangelo per Tommaso Cavalieri, incisi anche in cristallo di rocca da Giovanni Bernardi, al quale si devono anche gli intagli per la cassetta Farnese. E ancora, un cammeo con Ercole al bivio traduce in rilievo una celebre composizione di Valerio Belli, nota da coeve placchette in bronzo, riecheggiante anch'essa motivi michelangioleschi; e il tema sarà adottato da Agostino Carracci per il Camerino Farnese. Al repertorio emblematico della famiglia rinviano ancora i temi mitici di tanti altri esemplari della glittica farnesiana, insistentemente ricorrenti nei quadri e dipinti, oltre che nella raccolta di marmi: Ercole in primo luogo, e poi Onfale, Dioniso, Europa, Venere marina, Atlante.

A fianco di queste composizioni, più strettamente esemplate all'antico o collegate col clima artistico e il momento di maggior fortuna della famiglia sulla scena romana, un'altra notevole serie di cammei è indizio di un diverso orientarsi del gusto, sul volgere del secolo, verso un nuovo orizzonte, quello del manierismo coltivato alle corti dell'Italia settentrionale o transalpine. Da queste nuove scelte, che probabilmente risalgono alla sensibilità e agli interessi dei duchi di Parma, dipendono numerosi cammei con temi marini, con scene storiche o di caccia, espressi nelle forme ricercate, dal cromatismo talvolta pesante, care agli incisori della cerchia dei Masnago; a questi si affiancano schiere di più generiche immagini di imperatori laureati e di dame, nel tipo della c.d. Maria Stuarda, o della più sensuale Cleopatra; mentre, a fronte delle tante gemme magiche o gnostiche brillano per la loro quasi totale assenza quelle a soggetto religioso. Ma nel panorama più anonimo di questi acquisti spiccano ancora pezzi antichi di eccezionale valore artistico, come il grande cammeo con ritratto di Augusto eseguito alla bottega di corte, forse nella cerchia stessa di Dioskourides, della cui fortuna sono testimonianza le numerose riproduzioni in bronzo eseguite già alla fine del Quattrocento.

138 L'interesse per la glittica antica sembra dar luogo, più tardi, solo a modeste e seriali riproduzioni di immagini di Imperatori o di Auguste forse intese soltanto ormai a scopo decorativo, per oggetti di rappresentanza e d'arredo, quali sappiamo esposti in grande quantità alla corte di Parma in quella "Galleria degli oggetti preziosi" che ci è minutamente descritta da un inventario del 1707; e solo una corniola con busto di divinità attribuita a Carlo Costanzi, dove con suprema maestria tecnica è rievocato l'ideale formale classico, ci testimonia quel rifiorire dell'arte glittica che segna il classicismo internazionale dei primi decenni del Settecento.

La corniola del Costanzi è probabilmente l'ultimo prezioso acquisto del tesoro dei duchi di Parma. Nell'ottobre 1735 una trentina di casse contenenti le gemme, gli argenti, i cristalli, le monete antiche ereditate da Carlo di Borbone sono imbarcate a Genova, alla volta di Napoli: esposte dapprima, ma solo in parte, a Capodimonte, ancora fornite di preziose legature in oro, furono ricoverate a Palermo nel 1806, in occasione dell'intervento francese, insieme ai beni artistici della casa regnante. Tornate nella capitale al rientro di Ferdinando I, già nel 1817 sono alloggiate nel nuovo Museo ora sistemato nel Palazzo degli Studi; nel 1830 saranno rimosse le montature antiche che ancora le accompagnavano, e l'oro venduto.

La scomparsa di quest'ultimo segno, che legava le gemme ai diversi momenti di una plurisecolare vicenda politica, culturale ed artistica, sancisce la definitiva musealizzazione di uno dei più splendidi tesori glittici del Rinascimento.

Nota bibliografica

Per una visione d'insieme sulla raccolta glittica farnesiana vedi ora Gasparri 1994. L'edizione delle gemme conservate a Napoli è in preparazione da parte di Pannuti in c.d.s. Sulla storia della collezione vedi la recente sintesi di Giove-Villone in Gasparri 1994, pp. 31-57; Milanese in Gasparri 1994, pp. 107-112. In particolare sui singoli nuclei storici della raccolta si veda:
– per le gemme della collezione Barbo e di Lorenzo il Magnifico: Dacos-Giuliano-Pannuti 1973; Giuliano 1975, p. 39 e sg.; Neverov 1982, p. 2 e sgg.; Giuliano 1989, pp. 11-60; Pannuti in Gasparri 1994, pp. 61-69;

– sulla Tazza Farnese in particolare Pannuti in Dacos-Giuliano-Pannuti 1973, pp. 69-72; La Rocca 1984; Pannuti 1994, pp. 205-215; Gasparri in Gasparri 1994, p. 75 e sgg. con ulteriore bibliografia;
– per le gemme di Ranuccio e Alessandro Farnese vedi le notizie di T. Giove e A. Villone in Gasparri 1994, pp. 48-53;
– sulla raccolta di Fulvio Orsini è fondamentale l'edizione dell'inventario fornita da de Nolhac 1984, p. 139 e sgg.; da ultimo vedi la ricostruzione di Neverov 1982; Gasparri in Gasparri 1994, pp. 85-100 con aggiunte.

La collezione di monete dei Farnese: per la storia di un "nobilissimo studio di medaglie antiche"*

Renata Cantilena

Nel XVI secolo si diffuse nelle corti principesche d'Europa e in molte famiglie signorili la consuetudine di raccogliere monete antiche, considerate spesso non più che un "luxe obligé", un decoro indispensabile per dare lustro ad un casato[1].

Quella dei Farnese è certamente per numero e per qualità una delle più importanti collezioni numismatiche formate nel Cinquecento, ma ciò che la contraddistingue è soprattutto il fondamento ideologico su cui fu costruita che ebbe ben altre valenze di quelle di una moda di "bon ton".

L'abilità dei Farnese, infatti, da Paolo III raffinato amatore e conoscitore di antichità al cardinale Alessandro e ad Odoardo, fu quella di circondarsi di grosse personalità di artisti e di valenti intellettuali capaci di dare prestigio alla corte, magnificandola con le loro opere e intessendo intorno ad essa una fitta rete di relazioni con l'estero sia sul piano culturale che politico.

In sintonia con il sentimento del tempo pervaso in ogni campo da ideali eroici ispirati all'antichità classica, i Farnese affidarono ai monumenti del passato il compito di amplificare la notorietà della famiglia rendendola celebre per la grandiosità delle sue raccolte ed elemento propulsore di primo piano nella diffusione della conoscenza dell'antico.

Fin dagli anni di Ranuccio fu al servizio dei Farnese, addetto alle cure della biblioteca, uno degli uomini più colti dell'epoca, Fulvio Orsini[2], benemerito delle lettere, fine conoscitore di antichità, eguagliato in Europa per la sua fama di numismatico ai maggiori studiosi del tempo di monete antiche, come l'olandese Ubert Goltz e lo spagnolo Antonio Augustín. A Fulvio Orsini si deve il segno impresso alla collezione, che negli anni in cui egli fu a Palazzo Farnese come bibliotecario e consulente di antichità del cardinale Alessandro[3] divenne – grazie alla continua ricerca di esemplari pregiati e ad un'oculata politica di acquisti[4] – una doviziosa rassegna di personaggi e di eventi della storia del passato, uno "studio" con funzioni di "scuola pubblica"[5], indispensabile punto di riferimento per la conoscenza della civiltà classica.

Testimonianza preziosa del modo in cui l'Orsini concepiva una raccolta di monete, quale fonte di primaria importanza per lo studio del mondo antico, è la premessa della sua celebre opera *Familiae Romanae*[6]: tra tutti i documenti che tramandano le gesta dei Romani egli stimava come i più degni di fede le monete e le iscrizioni.

La sua concezione si agganciava alle istanze culturali più avanzate del tempo: l'antichità, della quale restavano sparuti brandelli, poteva diventare leggibile solo attraverso l'analisi comparata tra le differenti evidenze e dunque, per convalidare le vicende del passato note dai testi classici, occorreva il riscontro con documenti di prima mano, quali le antiche "medaglie"[7], la cui cognizione era un fattore indispensabile; data l'importanza di tali fonti, bisognava raccoglierle e pubblicarle riproducendone fedelmente le iscrizioni.

Più avanti nel tempo, sulla scia dell'esigenza, così chiaramente espressa dall'Orsini, di utilizzare la numismatica come base documentaria per la storia antica, si arrivò addirittura a teorizzare il paradosso che l'unica testimonianza storica fededegna in quanto autentica era quella delle monete, essendo state manipolate nel XIII secolo le fonti letterarie superstiti[8].

L'edizione a stampa fu solo uno dei mezzi per la divulgazione del sapere tra gli eruditi: nell'ambito della cerchia degli studiosi e dei collezionisti dell'epoca la circolazione delle informazioni avveniva attraverso fitte corrispondenze epistolari e lo scambio di calchi ricavati dalle monete originali[9]. Quest'ultimo tratto, la diffusione di nozioni basate sullo studio di elementi concreti desunti dall'analisi delle monete e non su fantasiose ricostruzioni, costituì l'elemento di maggiore novità rispetto all'interesse che già da tempo le monete antiche suscitavano negli eruditi[10]. In tal senso l'Orsini e con lui l'Augustín, nella cautela dei loro giudizi, appaiono dotati di maggior spirito critico non solo dei loro contemporanei, ma anche di molti antiquari delle generazioni successive.

Per individuare i criteri con cui Fulvio Orsini aveva formato la sua raccolta e incrementata quella dei Farnese, le cui origini risalgono probabilmente all'epoca di Paolo III, è illuminante la lettera inviata a Vincenzo Pinelli, un dotto letterato operante a Padova cui era legato da profonda stima, nella quale sono illustrati i criteri opportuni per costituire uno "studio" di monete antiche e indicate le fonti bibliografiche più utili[11]. Apprendiamo che era considerato indispensabile poter disporre di circa un migliaio di monete romano-repubblicane nei vari metalli, di circa un migliaio di romano-imperiali, di cui per lo meno duecento scelte per l'immagine del loro diritto, ossia per le effigi dei personaggi imperiali, e oltre cinquecento per la varietà dei rovesci; quindi occorrevano quelle greche con i ritratti dei sovrani ellenistici nell'ordine di alcune decine, rappresentative di ciascun regnante; quanto alle monete delle città greche, non vi era che l'imbarazzo della scelta per il loro numero infinito e, poiché risultava difficile definirne la cronologia, esse andavano

disposte in ordine alfabetico; non potevano mancare infine le medaglie con i ritratti dei filosofi[12]. Come utile riferimento bibliografico nella lettera sono suggerite le opere dell'Erizzo e del Goltz, con l'avvertenza che quest'ultimo aveva considerate autentiche molte monete dubbie[13].

Si può certamente ritenere che il celebre gabinetto numismatico di Casa Farnese, che si stava formando proprio in quegli anni, rappresentò la piena realizzazione delle indicazioni teoriche enunciate dall'Orsini.

La raccolta farnesiana è confluita, dopo innumerevoli peripezie che hanno determinato la perdita di numerosi esemplari, al Museo Archeologico Nazionale di Napoli[14]; qui le monete – a seguito del riordinamento del Medagliere operato dopo l'unità d'Italia da Giuseppe Fiorelli – non sono conservate in un nucleo distinto, ma frammiste ad altre di differente acquisizione (un insieme di oltre 26.000 esemplari – volendo considerare soltanto le serie greche, romane e bizantine – registrati senza indicazione della provenienza nei cataloghi a stampa editi dallo stesso Fiorelli[15]), quelle greche disposte seguendo l'ordine geografico della città o delle comunità emittenti, quelle romano-repubblicane secondo l'ordine alfabetico delle famiglie dei magistrati monetali, quelle imperiali secondo l'ordine cronologico.

Una ricerca condotta da chi scrive ha portato all'individuazione, in questa immensa massa di materiale prodotto in serie, di gran parte degli esemplari farnesiani, attraverso il riscontro incrociato dei dati ricavati dallo studio dei documenti di archivio, degli antichi inventari, dei cataloghi manoscritti e di vecchie pubblicazioni a stampa[16]; ma nei numerosissimi casi in cui di una stessa emissione sono conservate al Museo Archeologico Nazionale di Napoli più repliche di varia provenienza, in mancanza di adeguate riproduzioni o di dettagliate descrizioni, resta ovviamente il dubbio circa l'attribuzione esatta di ciascuna moneta ad una ben individuata raccolta o ad un'acquisizione da scavo.

Lo "studio" delle medaglie dei Farnese a Roma
Il documento più antico finora noto dal quale è possibile trarre informazioni sull'entità della collezione di monete negli anni in cui fu a Roma a Palazzo Farnese è l'inventario intitolato *Inventario delle medaglie di oro, di argento, e di bronzo, lasciata da Sig.ri Cardinali Ranuccio Farnese, del titolo di Santangelo (morto nel 1566) e del Cardinale Alessandro morto nel 1589*[17]. Precede l'inventario il disegno dello "studiolo"[18], il prezioso armadio fatto allestire nel 1578 dall'Orsini[19] in cui erano conservate monete antiche, gemme, bronzetti antichi, incisioni, quadretti, manoscritti, tra cui quelli di Pirro Ligorio, vari oggetti preziosi e medaglie moderne. L'inventario, stilato di propria mano dall'Orsini intorno al 1588[20], non consente l'identificazione degli esemplari spesso descritti troppo genericamente, se non nel caso delle monete più rare, come quelle in oro, i medaglioni romani o i cosiddetti contorniati. Il documento è utile però per comprendere la natura della raccolta ed i criteri con cui essa era disposta.

L'elenco delle monete, preceduto dalla pianta dei cassettini in cui erano custodite, è redatto secondo l'ordine della loro disposizione in quattro reparti, ciascuno composto di nove cassetti ognuno contenente sette tavolette in cui erano sistemate, a seconda del formato, otto, dodici, diciotto o trentadue monete. I primi nove cassetti contenevano "medaglie" romano-repubblicane e poi imperiali in argento e quindi in bronzo distinte in "grandi" o di "mezzana grandezza"; di esse viene indicato il numero, ma non la descrizione. Le monete sistemate nei successivi nove cassetti vengono elencate invece singolarmente, tavoletta per tavoletta, cassetto per cassetto: si tratta di imperiali d'oro e d'argento, magno-greche, siceliote e greche d'oro e d'argento (quelle con i ritratti dei sovrani ellenistici collocate a parte), romano-repubblicane in argento, imperiali e greche in bronzo, distinte per metallo e per formato e solo all'interno di tali raggruppamenti ordinate, quelle imperiali, per cronologia[21]. Dopo il resoconto delle altre classi di materiale conservate nei vani dello "studiolo" contrassegnati dalle lettere da C a L, riprende la descrizione delle monete contenute in nove cassettini, tutte romano-imperiali d'argento e di bronzo disposte in ordine cronologico. Segue l'elenco delle monete degli ultimi nove cassettini, monete imperiali d'oro, romano-repubblicane d'argento, romano-imperiali di bronzo, distinte per formato ("grandi, mezzane e picciole"), monete greche in argento, medaglioni romani in bronzo. Si passa quindi a enumerare gli altri oggetti custoditi nei tre vani contrassegnati dai numeri da 1 a 3. Alla fine dell'inventario vi è un doppio elenco dei manoscritti di Pirro Ligorio (ff. 75 bis e 78 v.) in cui, dopo l'indicazione dei volumi, sono citati un sacchetto di medaglie d'argento (ne viene riportato soltanto il numero: 1301 in un elenco, 1299 nell'altro) e un sacchetto di medaglie di bronzo (ne viene riportato soltanto il numero: 936+24, in un elenco, 965 nell'altro).

1. Incisione riproducente una
medaglia con l'effigie del cardinale
Alessandro Farnese *(dal tomo IX
del Piovene, p. 116)*

2. Incisione raffigurante Ranuccio
II Farnese (*dal frontespizio del tomo
I del Pedrusi*)

142

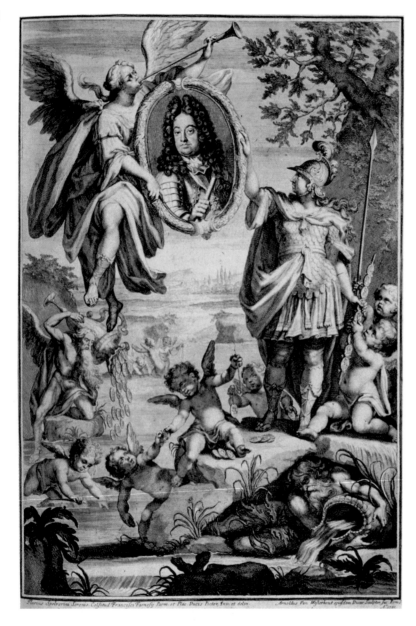

L'inventario attesta una consistenza numerica di oltre 4300 esemplari collocati, come si è visto, secondo differenti criteri, ma – l'Orsini lo aveva fatto presente all'amico Pinelli – era lo stato di conoscenza delle monete antiche, lacunoso soprattutto per quelle greche dei "tempi della libertà", a non consentire un unico tipo di ordinamento.

In quegli anni la raccolta di monete di proprietà dell'Orsini, comprendente 70 monete d'oro greche e romane, circa 1900 d'argento e oltre 500 di bronzo, era disposta più o meno in maniera analoga, come documenta il prezioso inventario da lui stesso redatto[22]. Gli esemplari della sua collezione, che fu lasciata in eredità al duca Odoardo nel 1600 e confluì quindi nelle preesistenti raccolte di Ranuccio e di Alessandro seguendone le sorti[23], sono quelli meglio documentati e quindi più facilmente riconoscibili grazie sia al citato inventario, sia alle riproduzioni di alcuni di essi pubblicate dall'Orsini e poi dal Faber in *Imagines*[24].

Un successivo inventario delle monete conservate a Roma[25] fu redatto oltre 40 anni dopo l'immissione della raccolta dell'Orsini[26]. Dopo la morte del cardinale Odoardo (1626) il palazzo era ormai quasi disabitato e, da quanto si deduce dallo stesso inventario, le antichità dello "studiolo" non erano tenute in grande ordine. Di lì a poco il prezioso patrimonio artistico e le raccolte archeologiche (escluso le grandi sculture) sarebbero stati trasferiti a Parma[27]. La descrizione nell'inventario, spesso troppo sommaria per identificare con precisione gli esemplari, segue l'ordine della disposizione delle monete nello "studiolo grande di noce, che si apre a due parti, et dai diversi tiratori che saranno descritti qui da basso, con due Arpie da basso, et L'arme del S. Cardinale Farnese, nel mezzo di sopra"[28]. Non c'è una precisa corrispondenza tra i 4 gruppi di nove cassetti descritti nei due inventari dello "studiolo" di Palazzo Farnese: la raccolta è quasi raddoppiata di numero rispetto al primo inventario e il compilatore avverte spesso che le serie monetali sono disposte in maniera confusa.

In modo più dettagliato era stato redatto invece, come si è detto, l'inventario della raccolta di Fulvio Orsini datato al 1600 circa, sul quale fu anche scrupolosamente indicato, accanto a ciascun esemplare, il prezzo corrisposto al momento dell'acquisto. Il documento costituisce per questa sua caratteristica una preziosa chiave per individuare attraverso il valore di mercato il grado di interesse attribuito a particolari serie di monete. Sempre assai ambite, seguendo la tradizione degli studi numi-

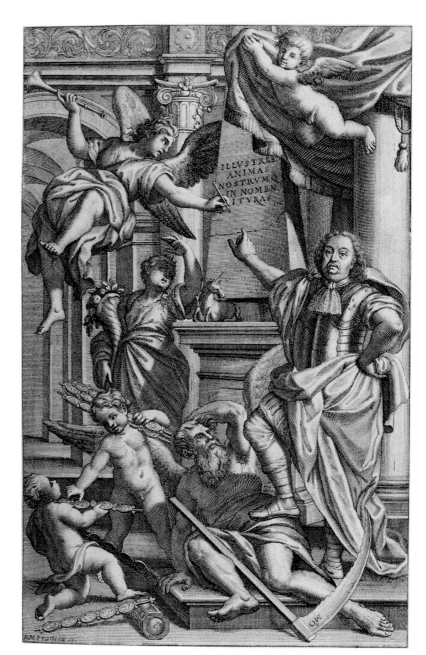

3. Incisione raffigurante la gloria di Francesco I Farnese (da un disegno di I. Spolverini - frontespizio dei tomi III-X del Pedrusi-Piovene)

smatici inaugurata da Andrea Fulvio nel 1517 con le sue *Illustrium imagines*[29], erano quelle riproducenti il ritratto di uomini famosi (catt. 205-220), e quanto più rare risultavano le attestazioni iconografiche di altro genere di un determinato personaggio, tanto più cresceva il valore della moneta su cui la sua effigie era riprodotta. Oggetto di grande interesse erano, inoltre, le monete romane per la grande varietà delle raffigurazioni dei loro rovesci, perché rappresentavano antichi e celebri monumenti scomparsi o non altrimenti identificabili (catt. 226-227), o in quanto legate a episodi storici e tese ad esaltare le virtù del popolo romano e le gesta degli imperatori (catt. 228-229). Riguardo al valore documentario delle monete romane per la conoscenza degli edifici antichi, si consideri che nell'epoca in cui si formava la raccolta numismatica dei Farnese, in pieno Cinquecento, andava sviluppandosi quel filone di studi inaugurato da importanti lavori come la *Descriptio urbis Romae* di Leon Battista Alberti (1432-34), la *Roma instaurata* di Flavio Biondo (1446) e le *Antiquitates urbis* di Andrea Fulvio (1527), e si moltiplicavano le ricerche e le opere a stampa sulla topografia di Roma e dei suoi monumenti. Negli stessi anni Pirro Ligorio iniziava la sua impresa in 50 libri sulle antichità di Roma (1550) e realizzava la grande e fantasiosa pianta ricostruttiva di Roma antica (1561) inserendo i monumenti dei quali si aveva conoscenza in ipotesi ricompositive liberamente create[30]. L'apprezzamento per il valore artistico delle monete riguardò essenzialmente la produzione delle città greche: le monete greche – per dirla alla maniera di F. Orsini – erano invero "giotta cosa per l'inventione et maestria"[31] e dunque, ad esempio, vennero ricercate ed ammirate le belle emissioni siceliote di V secolo a.C. (catt. 224-225) per la capacità creativa dei loro incisori che seppero sfruttare un campo ristretto, quale quello monetale, per realizzare originali composizioni artistiche. Difficile distinguere fino a che punto questa concezione fondasse sulla effettiva capacità da parte degli eruditi del tempo di elaborare autonomi giudizi estetici; certo il valore artistico delle più antiche serie greche saltò con maggior evidenza ai loro occhi perché non schiacciato da altre componenti che ne condizionavano l'interesse: nelle raffigurazioni monetali greche di età classica sono assenti o meno chiaramente leggibili, infatti, quegli elementi "curiosi" (quali il ritratto individuale o altri espliciti riferimenti ad episodi storici) che suscitavano l'attenzione dell'antiquaria del XVI-XVII secolo determinando il giudizio di merito sull'opera[32].

Se nell'Umanesimo e poi in pieno Rinascimento era prevalsa tra gli eruditi la volontà di studiare le monete per conoscere l'antichità e i suoi uomini illustri da prendere come modello, "exempla" per le loro azioni e qualità d'animo[33], nella civiltà aulica del XVII secolo fu innanzitutto il carattere propagandistico e commemorativo della tipologia delle emissioni imperiali romane l'elemento che destò l'interesse degli intellettuali delle corti principesche, abili a intessere le lodi degli insigni protettori paragonando le loro azioni a quelle degli imperatori romani e assegnando loro le medesime doti di virtù ed ingegno. Non è un caso che quando a Parma alla fine del Seicento fu avviata la poderosa impresa di stampare i cataloghi della raccolta, la priorità fu data alle monete dei Cesari. Il ruolo attribuito alle antiche monete di perpetuare la memoria dei protagonisti della storia del passato è ricordato nelle pompose dediche dei volumi di catalogo, indirizzate prima a Ranuccio II, poi a Francesco I, e questa funzione commemorativa è il motivo ispiratore delle scene allegoriche riprodotte nelle due antiporte incise che precedono rispettivamente il frontespizio del I tomo (fig. 2) e dei tomi dal III al X (fig. 3). Nella prima incisione è rappresentato il duca Ranuccio II, il quale – alla presenza della Gloria dei Principi e circondato da amorini che raccolgono filze composte con monete antiche – calpesta l'oblio del Tempo assoggettato ai suoi piedi e indica l'iscrizione: ILLUSTRES ANIMAS NOSTRUMQUE IN NOMEN ITURAS (da un verso di Virgilio, *Eneide*, VI); nell'altra incisione, data 1721 e tratta da un disegno di Ignazio Spolverini, gli amorini raccolgono le monete restituite dal Tempo, raffigurato come un vecchio barbuto ed alato, e le porgono alla Virtù la quale insieme con la Gloria innalza il ritratto di Francesco I.

Questo aspetto peculiare della moneta imperiale, la commemorazione, fu così rispondente al sentimento dei tempi, e funzionale ai programmi ideologici delle cerchie aristocratiche, che si sviluppò un intero filone di studi proteso a dimostrare la bizzarra ipotesi secondo cui le monete in antico furono emesse esclusivamente per tramandare ai posteri le effigi degli imperatori e le loro imprese gloriose. Così, per esempio, affermava l'Erizzo[34]: "Et si dice, che i detti Romani havevano le lor monete, e che parimenti battevano le medaglie d'oro, di argento, di metallo grandi, mezane, e piccole, le quali non erano fatte o battute a questo fine di spenderle, come monete, ma a semplice gloria, onore, veneratione, e memoria dei Principi". Più prudente invece l'Orsini il quale seguì solo in parte questa opinione e, per esempio, nel caso di un "Domiziano grande d'argento, medaglia rarissima e di singolar maestro" ritenne che essa non fu coniata "per moneta ma per l'eternità del Domiziano"[35].

Eppure fin dall'inizio del XVI secolo non erano mancati tentativi di studiare le monete greche e romane non solo per l'aspetto iconografico e documentario, ma anche per il loro valore di scambio. Esemplare in tal senso l'importante opera di G. Budé (1467-1540), *De asse et partibus eius* (Parigi 1515), nella quale lo studioso aveva tentato di stabilire il valore reale delle monete antiche in relazione a quelle del suo tempo, fissando il rapporto tra oro e argento, studiando i sistemi di misura, procedendo alla puntuale verifica dei pesi delle monete[36].

Altro esempio eloquente delle motivazioni che spingevano alla raccolta e allo studio delle monete imperiali è dato dall'opera di P.A. Rascas de Bagarris, *Intendant des médailles et antiques* del re Enrico IV, il quale nel 1608 presentò al sovrano un opuscolo intitolato *Memoires du discours qui montre la Nécessité de restablir le tres-ancien, et auguste usage public, des vrayes et parfaictes Medailles, c'est à dire Monnoyes et faites comme il faut: Pour l'Establissement de la gloire et de la memoire des grands princes, et, sous eux, des Personnes illustres, et du Public, tant sacré que profane*[37], in cui veniva dimostrato che solo attraverso le medaglie era possibile rendere eterne la memoria e la gloria dei principi, imitando la consuetudine degli antichi.

In realtà le monete romane non svolsero mai la funzione di commemorare o celebrare un personaggio disgiunta da quella di mezzo economico di scambio, e finanche i medaglioni, esemplari di età imperiale così chiamati per la loro dimensione maggiore e per la migliore fattura, in gran parte sono monete dal valore nominale eccezionale, di solito multipli di serie normalmente in corso, prodotte e distribuite in particolari occasioni. La vera e propria medaglia dal fine esclusivamente onorifico, nonostante alcuni precedenti nel Medioevo, fu "inventata" come è noto nel 1438 dal Pisanello e divenne una delle forme più tipiche dell'arte rinascimentale.

La collezione numismatica dei Farnese traeva gran vanto dal cospicuo numero di medaglioni in essa confluiti (catt. 228-231). Questi "nomisma aeris maximi moduli" ebbero grande fortuna nei secoli XVI e XVII, insieme con i contorniati (catt. 232-233), altra particolare classe di materiale che incontrò il favore dei collezionisti[38]. Furono perciò prodotte molte falsificazioni e persino il celebrato "Cimelio" farnesiano conteneva cla-

4. Incisione riproducente il ritratto
di padre Paolo Pedrusi *(dal tomo
VIII del Pedrusi)*

145

morosi falsi. La polemica sui falsi del Museo scoppiò nei primi decenni del XVIII secolo, in occasione della stampa del V volume dei cataloghi del Pedrusi delle monete antiche, *I Cesari in Medaglioni*, edito a Parma nel 1709.

Ma prima di affrontare questo argomento e più in generale quello dell'evoluzione degli studi numismatici tra il XVII e XVIII secolo, in base alla quale mutarono ovviamente anche i criteri di ampliamento, di ordinamento e di fruizione delle raccolte monetali, è opportuno ritornare sulle vicende delle antichità farnesiane.

Le collezioni racchiuse nello "studiolo" di Palazzo Farnese erano state trasferite a Parma per volontà di Ranuccio II nella seconda metà del XVII secolo. La data esatta dell'invio a Parma delle monete e delle gemme non è nota: nel 1649 esse erano ancora a Roma, ma l'inventario redatto in quegli anni forse fu compilato, come quello degli "Argenti, Mobili ed altro"[39], proprio in vista del trasferimento a Parma del patrimonio farnesiano, dopo le vicende delle guerre di Castro e il sequestro dei beni della famiglia da parte della Camera Apostolica.

Gli anni in cui la collezione di monete fu a Parma possono considerarsi quelli del trapasso da una concezione elitaria della cultura classica basata sullo studio delle antichità, a tal fine raccolte da principi colti e illuminati (il ruolo di "scuola pubblica" voluto dal cardinale Alessandro per le sue raccolte archeologiche va inteso, secondo lo spirito dei tempi, in questo senso) ad una forma di ostentazione pubblica dei preziosi cimeli del mondo antico, motivo di prestigio e vanto dei loro possessori. A Parma, infatti, fin dagli ultimi anni del Seicento, quando si conclusero i lavori di sistemazione della Pilotta avviati da Ranuccio II, le monete non vennero più racchiuse in uno "studiolo", ma esposte nella Galleria Ducale dove furono sistemate in tavolini e inventariate nel 1708[40].

Il documento è intitolato *Inventario di q.to si trova nella Galleria di S.A.S.ma si de quadri, come delle medaglie, e altro a cura del Sig. Stefano Lolli*[41]. Dopo la descrizione dei quadri e l'elenco di altri oggetti sono numerate le monete disposte in 31 tavoli composti di 17, 18, 19 file ciascuna contenente 8 o 9 esemplari, per un totale di oltre 5000 monete. Nelle file erano poste a quanto pare anche brevi didascalie esplicative dalle quali il compilatore dell'inventario traeva elementi per la classificazione: infatti, nella descrizione del tavolino XXXI viene annotato che esso era composto di monete greche e che "non essendovi cartelle, vi si dà solamente il numero di 171". Dopo la numerazione dei tavo-

P.Paulus Pedrusi Societ.Jesu Patria Mantuanus
SERENISSIMI FARNESIANI MVSÆI
Eruditissimus Cimeliarca
Obijt Parmæ An:D. 1720 die 20ª Jan.ⁱⁱ Ætatis suæ 76

lini segue l'elenco degli oggetti nello "Studio delle medaglie" dove erano altre 4 tavole di "medaglie duplicate" (quasi un museo di seconda scelta) delle quali viene indicato solo il peso totale e il numero (complessivamente oltre 4000), e una tavola simile a quella delle monete "con fondo tutto di legno dorato e rabescato" nei cui "imposti" erano conservati i "camagli", alcuni lavorati, altri no.

La sistemazione delle monete documentata dall'inventario è la stessa che poté ammirare il conte di Caylus in visita a Parma nel 1741; egli nelle sue memorie ricorda un "Cabinet rempli d'un nombre prodigieux de médailles, que l'on dit très belles" cui si accedeva da un corridoio destinato a contenere preziose "curiosità" raccolte in stipi di ebano[42].

Il Palazzo Ducale dalla fine del Seicento fu visitato e descritto da più viaggiatori, letterati e amatori delle belle arti; dai loro resoconti di viaggio traspare la fama che circondava le antichità lì custodite e si apprendono notiziole utili a definire il carattere della sistemazione museografica assegnato alle raccolte[43]. All'allestimento espositivo delle monete si accompagnò il riordinamento e la pubblicazione dei cataloghi a stampa. Il progetto editoriale riguardava l'edizione dell'intera collezione di monete antiche, ma furono pubblicati, dal 1694 al 1727, solo dieci tomi – i primi otto a cura del Pedrusi e, alla sua morte, gli ultimi due a cura del Piovene – che non riuscirono a comprendere neanche tutte le serie di Roma di età imperiale[44].

L'opera, in cui le monete imperiali sono ordinate – come nei tavolini espositivi in quegli stessi anni allestiti – per metallo e per modulo, pur se piena di interpretazioni errate, rappresenta per l'epoca in cui fu concepita un'importante realizzazione e con il suo carattere di "sylloge" di un'unica raccolta inaugura la lunga serie dei cataloghi delle grandi collezioni che vedranno la luce nel XVIII secolo; in precedenza, infatti, assai più numerose erano state le opere di catalogazione tematica, dedicate a classi omogenee di monete appartenenti a diverse raccolte[45].

I cataloghi del Pedrusi e del Piovene per la parte imperiale, e gli accurati inventari redatti a Parma nel 1708 e poi nel 1731[46] fanno sì che l'entità della collezione monetale sia sufficientemente conosciuta per quanto riguarda il periodo parmense e consentono in molti più casi l'identificazione degli esemplari confluiti nelle raccolte napoletane.

Le notizie più antiche per questa fase sono fornite dal gesuita Paolo Pedrusi, "cimeliarca" delle raccolte ducali (fig. 4), nel I tomo dei cataloghi, *I Cesari in oro*, edito nel 1694.

Ranuccio II aveva incaricato il Pedrusi di sistemare nel Museo ducale le migliaia di monete giunte da Roma e di "stendere qualche spiegazione sulle medesime medaglie". Incombenza prontamente eseguita dal padre gesuita, il quale classificò le monete antiche seguendo sostanzialmente i criteri già adottati dall'Orsini, cioè suddividendole in più ordini: "le imperiali in oro, in argento, in medaglioni, in metallo grande, in metallo pure mezzano e piccolo, le famiglie consolari, i re della Siria, di Macedonia, dell'Egitto, della Sicilia, ecc., e tutta la dovizia delle medaglie puramente greche", e si accinse a studiarle per la pubblicazione.

Appare degna di commento l'annotazione circa il fine della stesura del catalogo: dice il Pedrusi che esso fu redatto "affine massimamente, che i serenissimi principi figlioli possano relevare le congrue notizie del ricchissimo tesoro". Non si può non segnalare la differenza tra questa concezione e quella che a distanza di qualche decennio animò la pubblicazione a Firenze dei cataloghi delle collezioni medicee, diventate dal 1737 proprietà inalienabile dello stato per volontà dell'ultima discendente dei Medici, Anna di Baviera[47], tesi ad illustrare al pubblico un patrimonio artistico di inestimabile valore (e tra le altre opere anche le monete antiche) appartenente all'intera comunità fiorentina. D'altronde i tempi stavano cambiando e anche padre Piovene, autore degli ultimi due tomi editi dei cataloghi delle monete romano-imperiali dei Farnese, poteva affermare a vanto dei duchi di Parma che essi avevano reso "pubblico un tesoro [...] in prima con il disporlo alla veduta di tutti in bella serie, e poi rendendolo ancor più pubblico per via delle stampe"[48].

La raccolta già nel 1708 comprendeva più di 9000 esemplari e di lì a qualche anno, nel 1724, sarebbe stata ulteriormente ampliata con l'acquisto disposto dal duca Francesco delle oltre 8000 monete del gabinetto di N.J. Foucault.

Lo "studio" di Monsieur Foucault (letterato e collezionista nato nel 1643 e morto nel 1721) era famoso perché vi erano confluite alcune delle più importanti raccolte numismatiche, come quelle dei conti Lazara di Padova, dell'abate Bracesio e del ministro Colbert[49]. Quest'ultimo fondo, in particolare, veniva celebrato a causa delle modalità della formazione, in quanto il Colbert per arricchire il medagliere di Luigi XIV e quello suo personale aveva inviato studiosi di numismatica (e tra questi il Vaillant) in giro per la Grecia, la Persia, l'Egitto e conteneva quindi le "Medaglie, o greche, o più curiose, o più modernamente scoperte"[50].

La volontà del duca Francesco di comprare il gabinetto Foucault fu assai elogiata per l'arricchimento scientifico apportato alla collezione di monete: "...Ci volgevamo alla Francia, qualora volevamo godere ed approfittare di una peregrina erudizione: oggi il Mondo e la Francia stessa alcuna delle molte volte, in cui vorrà soddisfare a questo suo nobile ardore, doverà cercare in noi...", afferma con fierezza il Piovene[51].

La consistenza della raccolta, dopo l'ultima immissione, è documentata nel *Borro dell'inventario fatto de' mobili, degli oggetti preziosi, della Libreria, della Quadreria, del Medagliere, dell'Armeria e di quanto conservatosi nel Ducal Palazzo di Parma*[52] redatto nel 1731 alla morte del duca Antonio, quando la reggenza del ducato fu assunta per il nipote Carlo di Borbone da Dorotea Sofia, vedova del duca Francesco che non aveva lasciato eredi diretti.

In questo documento che descrive le medaglie collocate nella "Galeria del primo corridore della Galleria detto la Galleria dei quadri, e delle medaglie" ci sono continui richiami al precedente inventario del 1708 – in quell'occasione ritrovato nella "Libreria segreta" – per indicare le variazioni intervenute nel frattempo. Le monete in molti casi sono state sistemate differentemente, per esempio, le medaglie romano- imperiali d'argento – avverte il compilatore – sono le stesse dell'inventario del 1708, ma lì non erano descritte seguendo l'ordine cronologico con cui sono disposte nei tavoli nel 1731; inoltre è cambiata la numerazione stessa dei tavoli. Al posto dei 31+4 tavoli del 1708 ora ne vengono elencati 26 contenenti lo "studio antico della Serenissima Casa Farnese", mentre i successivi 56 (per un totale di oltre 5500 monete) sono quelli spettanti al museo Foucault cui vanno aggiunte altre 3000 circa tra quelle che sono "già messe nelle filze alla maniera delle altre del detto studio e che sono appresso l'Indoratore Costanzo [...] che deve indorare la cassa" e quelle depositate presso il padre Piovene che le stava catalogando.

L'accrescimento della collezione aveva imposto l'acquisto di altri tavoli e ampliato l'esposizione. Quanto si deduce dall'inventario del 1731 trova conferma nelle osservazioni di un colto viaggiatore, J. de Breval, che ritornato in visita al Palazzo Ducale in quell'anno trovò molto ben sistemate le medaglie dopo l'acquisto del gabinetto Foucault[53].

Colpisce nei resoconti di viaggio dei visitatori delle raccolte ducali di monete il ricorrere di un elemento e cioè che tra le migliaia e migliaia di splendidi esemplari esposti quello degno di particolare menzione viene giudicato un medaglione di Pescennio: ad esso evidentemente veniva dato nell'esposizione grande rilievo per la sua rarità. Il medaglione è citato, per esempio, dal Deseine, libraio parigino che fu a Parma forse nel 1690, il quale a proposito delle antichità viste nella Galleria Ducale ricorda che accanto alla biblioteca vi è il gabinetto delle medaglie molto ben fornito tra cui quella di "Fescennio con iscrizioni greche"[54]. Lo ritroviamo poi indicato come "il più raro dei medaglioni" nella descrizione della visita al Palazzo Ducale riportata nei *Travels* di Ch. Thompson che fu a Parma nel 1730 insieme ad un amico, un certo Mr. Singleton, appassionato di monete antiche[55]. Eppure il famoso *Pescennius Niger* (cat. 231) era un clamoroso falso.

Si è accennato in precedenza alla polemica sui falsi del Museo farnesiano scoppiata dopo la stampa nel 1709 dei *Cesari in Medaglioni*. La pubblicazione del volume, in cui furono riprodotti i medaglioni imperiali della raccolta e i contorniati con i ritratti di Omero, Socrate e Alessandro il Macedone, suscitò infatti sollecite critiche da parte degli autorevoli autori del "Giornale de' Letterati d'Italia" e innescò una vivace controversia tra costoro e i conservatori della raccolta, prima il Pedrusi e poi il Piovene, con scambi di battute che durarono oltre un decennio.

L'edizione di Venezia del "Giornale de' Letterati" (1710- 40)[56] era nata con lo scopo di "stare in attenzione delle novità rimarcabili d'ogni famosa Accademia, e d'ogne insigne Università; si ammetteranno Dissertazioni sopra Medaglie, Iscrizioni, e simili suppellettili dell'antichità più erudita, come pure sopra nuovi scoprimenti e sperienze"[57]. La rivista, alla quale collaborarono insigni numismatici come Ludovico Antonio Muratori e studiosi di antichità come Scipione Maffei, si proponeva, inoltre, di essere critica e di evitare lodi superiori al merito nei riguardi degli autori recensiti. Fedeli agli intenti, i "Letterati" a più riprese ritornarono sulle interpretazioni del Pedrusi ponendo questioni di metodo ed esprimendo severi giudizi sulla presunta autenticità di talune monete; in particolare furono stimati falsi il contorniato con Omero e l'apoteosi (cat. 233) e il celebrato medaglione di Pescennio (cat. 231)[58].

Ma ben altri e più gravi problemi investirono nel frattempo le raccolte ducali.

Il Medagliere farnesiano a Napoli

Nel 1734 Elisabetta Farnese dispose il trasferimento di tutto quanto era trasportabile a Napoli (persino i chiodi, ironizzò il

Muratori). Il trasporto da Parma fu effettuato due anni dopo e l'arrivo delle preziose opere nella capitale del Regno delle Due Sicilie non fu certo particolarmente felice[59].

Le collezioni farnesiane, infatti, furono raggruppate al Palazzo Reale e qui rimasero stipate in gran disordine fino alla metà degli anni cinquanta, quando furono ultimati i lavori nella Villa Reale di Capodimonte destinata ad accoglierle, nonostante già dal 1738 fosse stato dato l'incarico di studiare come disporre nella reggia la biblioteca, i quadri, le monete, a Niccolò Marcello Venuti, Bernardino Lolli, Giovanni Antonio Medrano e Giovanni Bernardino Voschi[60].

Le parole indignate di Charles de Brosses, che visitò il palazzo nel 1739 e deplorò il modo in cui erano ammucchiate le raccolte di Parma, documentano con vivezza la scandalosa situazione. Per la verità le espressioni di disappunto del de Brosses riguardavano soprattutto la condizione in cui erano tenuti i dipinti[61]; fu lodato, invece, l'allestimento delle monete che erano state disposte, ad opera del Venuti e del Lolli dal 1736 al 1738, in armadi nel piccolo appartamento nuovo del Real Palazzo, incastrate in filze girevoli per esaminare i due lati senza toccare direttamente gli esemplari[62]; tra le più rare è citato ancora il *Pescennius Niger* coniato ad Antiochia.

Alla collezione Farnese, intanto, fu aggiunto nel 1736 un ulteriore nucleo di 1325 monete provenienti dalla raccolta di Vincenzo Marchese e nel 1738 fu disposto al Venuti di approntare un "Indice puntuale di tutte le medaglie e di ciò che rappresentano".

Ultimati i lavori alla reggia di Capodimonte, le raccolte vennero qui ordinate dal monaco romano Giovanni Maria della Torre. Nel 1758 certamente le monete erano state già sistemate perché in quell'anno furono esaminate dal Winckelmann, anch'egli colpito dall'originale sistema espositivo adottato[63]. Tra i visitatori del Medagliere a Capodimonte vi fu l'archeologo danese Georg Zoëga (1775-1809), amico del cardinale Stefano Borgia e autore di un catalogo della sua raccolta di monete egiziane, che ebbe la possibilità di studiare gli esemplari farnesiani nel 1783, quando erano affidate alla cura del d'Afflitto. Stupito per la gran quantità di monete e di opere d'arte esposte fu pure il Goethe in visita nel 1787[64].

Gli anni della permanenza a Capodimonte della raccolta numismatica, ancora ampliata dopo l'acquisto di monete romano-imperiali d'oro di Alessandro Albani e l'immissione del medagliere del duca di Noja, sono segnati purtroppo dalla dispersio-ne di numerosi ed importanti esemplari, ad opera a quanto pare dell'abate Mattia Zarrilli, uomo di dubbia fama che dopo della Torre aveva preso il posto di conservatore della collezione[65].

Le vicende della raccolta monetale farnesiana – negli anni in cui essa fu ospitata a Capodimonte, attraverso il succedersi della rivoluzione del 1799, della fuga di Ferdinando e del suo trasferimento del 1806 a Palermo, dopo il successivo rientro a Napoli nel 1817 e l'allestimento al Museo Borbonico – sono riassunte in una nota manoscritta redatta da Francesco Maria Avellino, conservatore delle raccolte monetali e direttore dal 1839 al 1848 del Real Museo Borbonico. La relazione, datata 2 ottobre 1848, fu compilata in risposta ad un'interrogazione del ministro per l'Istruzione pubblica Paolo Emilio Imbriani disposta dal re per definire l'entità del fondo farnesiano[66].

In quei decenni la storia della collezione di monete è segnata da sottrazioni, dispersioni, disordine e vani tentativi di stilare un completo catalogo a stampa[67].

Per un singolare paradosso, a causa soprattutto delle vicende politiche che investirono il Regno delle Due Sicilie dagli inizi del XIX secolo, il medagliere farnesiano – nato per essere "scuola pubblica" e diventato nel tempo una delle più complete raccolte esistenti al mondo – fu pressoché indisponibile proprio nel periodo che può considerarsi quello di avvio della fase moderna degli studi di numismatica, quando la materia – grazie all'opera di Joseph Eckel e alla sua *Doctrina Numorum Veterum* compilata dal 1792 al 1798 – cominciava a diventare finalmente una vera disciplina scientifica dotata di una metodologia propria e sempre più tesa ad approfondimenti critici sul ruolo svolto dalla moneta antica nell'ambito delle scienze storiche.

Nel 1848 il nucleo delle monete del Real Museo Borbonico, smontate dalle famose filze, giaceva "obliato e disperso in sacchi, in casse ed in armadi"[68] e non si era nemmeno in grado di distinguere più quali fossero le monete di casa Farnese! A questa incresciosa condizione si cercò allora di porre rimedio, in occasione di un generale piano di ristrutturazione del Museo, ma invano: per motivi politici, a causa della repressione che seguì i moti del 1848, fu allontanato dal suo incarico G. Fiorelli, l'insigne archeologo che aveva intrapreso con altri il riordinamento della collezione.

Soltanto dopo l'unità d'Italia si riuscì a realizzare, infine, l'immane opera di catalogazione e riorganizzazione di quel tesoro straordinario. Ma il medagliere napoletano, incrementato in maniera eccezionale da acquisti ed immissioni di altri cospicui

fondi e soprattutto dalle migliaia e migliaia di monete rinvenute durante gli scavi in area vesuviana, ormai da tempo non era, né lo sarà più, solamente farnesiano[69].

*La definizione è tratta dalla *Narrazione Compendiosa della Casa Farnese cominciando da Papa Paolo III* di Tiburtio Burtio (1627), dove a proposito del cardinale Alessandro, al f. 53 r., viene ricordato che: "...Lasciò un nobilissimo studio di camei et medaglie antiche di prezzo inestimabile..." (Biblioteca Apostolica Vaticana).
Desidero ringraziare per la loro cortese disponibilità Giulio Raimondi, Direttore dell'Archivio di Stato di Napoli, e Mariella Loiotile, funzionario archivista presso l'Archivio di Stato di Parma.

1 Babelon 1901, c. 89.
2 Su Fulvio Orsini restano tuttora fondamentali i contributi di Ronchini-Poggi 1879, p. 37 e sgg.; Nolhac 1884 e 1887.
3 Sul ruolo svolto dall'Orsini al servizio del cardinale Alessandro, oltre ai contributi citati alla nota precedente, cfr. Riebesell 1989, cap. IV, p. 105 e sgg. con bibl. prec.
4 Numerose lettere documentano gli acquisti e le proposte di acquisto di monete da parte dell'Orsini per conto del cardinale; sappiamo da tali documenti che egli comprò esemplari dalle raccolte Bembo, Gonzaga, Gabrieli, Maffei, Morabito e Mocenigo: cfr. Ronchini-Poggi 1879, p. 37 e sgg.; Babelon 1901, c. 106 e sgg. e Riebesell 1989, p. 112, n. 38 e p. 182 e sgg.
5 L'intento di assegnare alla raccolta di antichità le funzioni di "scuola pubblica" è attribuito dall'Orsini al cardinale Alessandro. Da una lettera di Orsini inviata nel 1589 al duca di Parma: "...ha da essere scuola pubblica questo Studio secondo la mente del Sig.r Card.le Farnese", cfr. Ronchini-Poggi 1879, p. 65.
6 Orsini 1577. L'opera, dedicata al cardinale Alessandro e piena di elogi per il Museo Farnesiano, nel suo genere è assai importante, perché inaugura nella bibliografia numismatica la serie dei *corpora*; per la prima volta cioè vengono pubblicate monete di un determinato periodo storico, quello della Roma repubblicana, divise per famiglie e disposte in ordine alfabetico (come si seguiterà a fare ancora per tutto il XIX secolo): cfr. Panvini Rosati 1980, p. XI.
7 Il termine "medaglia" fu spesso utilizzato fino al Settecento avanzato per indicare le monete antiche; la consuetudine nacque dal diffuso fraintendimento della funzione delle monete romane che taluni studiosi dell'epoca ritenevano emesse con lo scopo precipuo di tramandare con le loro immagini le azioni dei grandi imperatori, ovvero sia per il motivo stesso per il quale esse venivano in quei tempi ricercate.
8 Così, ad esempio, asseriva il francese Jean Hardouin (1646-1729): cfr. *Medals and Coins* 1990, p. 3.
9 F. Orsini intrattenne relazioni epistolari con molti studiosi di numismatica in diversi paesi d'Europa: cfr. Nolhac 1887, p. 62 e Babelon 1901, cc. 106-107.
10 L'interesse per le monete antiche e il desiderio di formarne una collezione, che trovano nel Petrarca il principale e il più noto rappresentante, affondano le loro radici nell'Umanesimo. Il collezionismo di monete – come è stato acutamente evidenziato (Settis 1986, p. 482) – può essere considerato come la spia più attendibile per cogliere il momento in cui realmente le antichità diventarono degne di essere conservate in quanto tali, poiché è solo da allora che le monete prodotte nel passato non vennero più fuse e riutilizzate come metallo prezioso, ma acquisirono valore proprio perché antiche. Sul collezionismo di monete e lo studio della numismatica antica cfr. Babelon 1901, cc. 90-135; Clain Stefanelli 1965; Weiss 1968, pp. 177-187; Weiss 1989, cap. XII; Alföldi 1978, pp. 4-13; Panvini Rosati 1980, pp. IX-XX; *Coins and Medals* 1990.
11 Milano, Biblioteca Ambrosiana D 423 inf., f. 184; cfr. Riebesell 1989, p. 187.
12 Per medaglie con i ritratti dei filosofi bisogna intendere soprattutto i contorniati.
13 L'Orsini si riferisce ad Erizzo, 1559 e all'opera di Goltz 1566, effettivamente piena di monete inesistenti o riprodotte con fantasia. Il tentativo meritorio dell'Orsini di espungere le falsificazioni e di attenersi a criteri più rigorosi garantì il successo del suo lavoro sulle *Imagines* (Orsini 1570). La sua esperienza di abile intenditore non gli impedì tuttavia, come vedremo, di essere in alcuni casi egli stesso tratto in inganno e di ritenere veri clamorosi falsi.
14 Sulla storia della raccolta, i suoi incrementi e i depauperamenti, cfr. Cantilena-Pozzi 1981, pp. 361-368.
15 Fiorelli 1870 (I) e Fiorelli 1870 (II).
16 Sulle premesse metodologiche che hanno guidato la ricerca e sugli strumenti di lavoro utilizzati cfr. Cantilena- Pozzi 1981, pp. 361-368. Per l'identificazione degli esemplari delle raccolte "romane" (il nucleo originario Farnese e il nucleo Orsini) sono risultati assai utili, accanto alla lettura degli inventari di Palazzo Farnese, lo spoglio delle lettere di Fulvio Orsini con proposte di acquisto di monete, l'inventario della sua raccolta compilato il 1600 circa, le incisioni riprodotte in Orsini 1570 e quelle dei ritratti "apud Cardinalem Farnesium in nomismate" del Galle pubblicate in Faber 1606. Meglio documentata la fase "parmense" della raccolta, sia per la riproduzione a stampa di molti esemplari di epoca romano-imperiale nei tomi di P. Pedrusi e P. Piovene, 1694-1727, sia per gli inventari redatti al Palazzo Ducale nel 1708 e nel 1731. A Napoli, dove il fondo farnesiano fu frammisto alle altre raccolte borboniche, una traccia per individuare le monete dei Farnese è offerta dal catalogo manoscritto delle monete antiche redatto da F.M. Avellino negli anni venti del XIX secolo, conservato al medagliere del Museo Archeologico.
17 ASN 1853, II, VI; cfr. Cantilena-Pozzi 1981, p. 362 e Riebesell 1989, pp. 107-119. Questo documento è cucito insieme all'*Inventario delle medaglie e delle altre antichità scritto in proprio carattere in due fogli, dal Comm. Annibal Caro nel 28 luglio 1566*: si tratta di un elenco sommario delle "medaglie ed altre antichità fatto in Caprarola" che si riferisce alla raccolta formata da Ranuccio Farnese un tempo collocata nel palazzo di Caprarola. Per le collezioni dello "studio" di Caprarola cfr. Riebesell 1989, pp. 135-137.
18 Per l'identificazione del mobile cfr. Jestaz 1981, p. 401, figg. 23, 24; per la dettagliata descrizione e sulla disposizione degli oggetti in esso contenuti cfr. Riebesell 1989, pp. 107-119.
19 Cfr. Ronchini-Poggi 1879, lettera XIII, pp. 58-59 e Lotz 1981, p. 239.
20 Cfr. Riebesell 1989, p. 108. La scrittura, in parte ordinata, in parte corrente, è chiara, ma molte pagine sono in pessimo stato di conservazione, lise e coperte da larghe macchie di umidità.
21 La Riebesell 1989, p. 114, n. 50, commentando quanto affermato da Cantilena-Pozzi 1981, p. 362 circa la disposizione delle monete nel mobile, che rispecchia la suddivisione tipica del periodo per metallo e per formato prima ancora che per cronologia o per l'ambito geografico della zecca emittente, fraintende e osserva che invece la collezione era organizzata in due grandi gruppi, monete greche e monete romane. Che alla base dell'ordinamento vi fosse una distinzione tra monete greche, romano-repubblicane e imperiali è ovvio, anche se poi in realtà le tavolette con le monete greche non sono raggruppate in ordine e tutte insieme; esse si alternano, come si è detto, a tavolette con monete romane.
22 De Nolhac 1884a, pp. 145, 185-231.

[23] De Nolhac 1884a, pp. 143-144.

[24] Orsini 1570 e Faber 1606. Le incisioni del Galle pubblicate in Faber 1606 raffigurano invertiti i profili dei personaggi riprodotti sulle monete. Le monete da cui sono ripresi i ritratti non risultano essere tutte autentiche: l'esemplare raffigurato alla p. 38 dell'Orsini 1570 e alla tav. 129 del Faber 1606, riproducente un profilo femminile con capelli raccolti in un "sacchos" interpretato come quello della poetessa Saffo, ad esempio, è senz'altro un falso del XVI secolo. Sulle varie edizioni delle *Imagines* e sulle incisioni del Galle cfr. Gasparri 1994, pp. 86-91, con bibl. prec.

[25] ASN B 1853 II, VIII, ff. 10-51: *Inventario delle medaglie, corniole e simili cose che si ritrovano in Roma in Palazzo Farnese mandato da Bartolomeo Faini Guardarobba a di primo Giugno 1649*; cfr. Cantilena-Pozzi 1981, p. 363. Per l'edizione completa cfr. ora Jestaz 1994, con datazione dell'inventario al 1644.

[26] Da quanto si può dedurre dall'inventario dello "studiolo" non tutti gli oggetti della raccolta Orsini passarono ai Farnese: alcune monete vennero lasciate in eredità da Fulvio Orsini, in segno di affetto e di stima, a varie personalità cui egli era legato; ad esempio, un sesterzio in bronzo di Tito con il Colosseo fu regalato al cardinale Alessandro Peretti (cfr. Ronchini-Poggi 1879, p. 85), il bronzo con Alceo e Pittaco passò nella raccolta Gotofredi, medaglie cristiane furono offerte al papa Clemente VIII, vari doni ricevette anche la famiglia Delfini (cfr. Nolhac 1884, p. 145 e sg.).

[27] Sul trasferimento a Parma dei dipinti cfr. Bertini 1987, p. 31.

[28] Cfr. nota 18.

[29] Sulle *Imagines* di Andrea Fulvio e sui libri iconografici basati sulla documentazione numismatica pubblicata nel Cinquecento cfr. Babelon 1901, c. 91 e sgg. L'interesse per la monetazione romana quale fonte per definire i ritratti degli imperatori è evidenziato anche da Fittschen 1985, p. 388 e sgg. Più in generale,

sugli studi di ritrattistica antica nel XVI secolo cfr. Gasparri 1994, p. 85 e sgg., con bibl. prec.

[30] Su Pirro Ligorio cfr. soprattutto Mandowsky-Mitchell 1963; per gli interessi sui monumenti romani in età rinascimentale cfr. Cantino Wataghin 1984, p. 192 e sgg., con bibl. prec.

[31] Dalla citata lettera di F. Orsini a V. Pinelli, cfr. *supra* nota 11.

[32] Sulla capacità degli antiquari dei secoli XV-XVIII di giudicare un'opera antica come prodotto artistico disgiunto dal suo valore di "curiosità" cfr. le osservazioni di Haskell e Penny 1984, p. 56 e sgg.

[33] Sui primi cicli umanistici dei *Viri Illustres* e gli eroi romani presi a modello cfr. Donato 1985, p. 97 e sgg. Significativo e singolare, a proposito dell'evoluzione che nel tardo Cinquecento investì il rapporto con l'antico, è il giudizio di biasimo espresso dall'Orsini nella premessa alle *Familiae Romanae* (Orsini 1577) sul declino degli studi di antichità fioriti ai tempi della sua giovinezza.

[34] Erizzo alla p. 5 della 4ª ed., s.d, del suo *Discorso...*, cfr. Erizzo 1559.

[35] Da una lettera inviata da F. Orsini al cardinale Alessandro il 13 luglio del 1580 (ASP, Carteggio Farnesiano, Estero, Roma, 387); cfr. Riebesell 1989, p. 188. La "medaglia" citata da Orsini è uno dei medaglioni in argento di Domiziano, per i quali cfr. Gnecchi 1912, I, p. 43 e sg.

[36] Sul Budé e l'importanza dei suoi studi di metrologia cfr. Weiss 1989, cap. XII, p. 205 e sgg.

[37] Poi edito con il titolo *De la necessité de l'usage des medailles dans les monnaies*, Paris 1611. Sul Bagarris cfr. Jones in *Coins and Medals* 1990.

[38] I contorniati sono dischi di bronzo del diametro di cm 5 ca., prodotti tra il IV e il V secolo d.C., che presentano su un lato la testa di un personaggio famoso (Omero, Alessandro il Macedone, Sallustio ecc.) o di un imperatore romano e sull'altro svariati tipi. Essi certamente non ebbero funzione monetale: si è ipotizzato che fossero tessere connesse ai giochi circensi, pedine da gioco, og-

getti di propaganda in favore dell'aristocrazia senatoriale, ma intorno al loro uso ancora si discute. Cfr. Alföldi 1976, I, e 1990, II.

[39] ASN B 1853 II, IX. Cfr. Jestaz, 1994.

[40] ASP VII, 53, 5, ff. 99-124.

[41] Stefano Lolli fu "Soprintendente alla Galleria, ingegnere teatrale, inventore di macchine per feste e teatri, pittore di scene, artista mediocre": cfr. Campori 1870, p. 459. L'inventario del 1708 è pubblicato dal Campori, ma l'A. non trascrive le parti riguardanti le monete e le antichità.

[42] Cfr. Razzetti 1964, p. 286.

[43] Cfr. Bertini 1987, p. 45. Sui viaggiatori a Parma nell'età farnesiana cfr. i contributi bibliografici raccolti in Razzetti 1967. In particolare, osservazioni sul gabinetto delle medaglie si ritrovano nei racconti di viaggio dei seguenti visitatori che furono a Parma nelle date indicate tra parentesi: F. Deseine (1690 ca.), J. Addison (1701), A.Cl.Ph. Caylus (1714), J. Durant de Breval (1721 e 1731), J.Chr. Nemeitz (1721), Ch. Thompson (1730). Le monete furono anche esaminate dal celebre numismatico francese J. Vaillant (1632-1706): cfr. Clain Stefanelli 1965, p. 23.

[44] Cfr. Pedrusi-Piovene 1694-1727.

[45] Una sintesi dei principali cataloghi delle più importanti collezioni pubblicati nel XVIII secolo è in Panvini Rosati 1980, pp. XV-XVII, con bibl. prec. I cataloghi farnesiani furono stesi, per espressa volontà di Ranuccio II, in lingua italiana; motivo di originalità (e per noi elemento di riconoscimento degli esemplari) fu la scelta di riprodurre le monete secondo il loro stato di conservazione: nell'introduzione al "Cortese Lettore" del tomo II, p. XIX, l'autore prega di non condannare l'impressione delle iscrizioni a volte errate perché esse sono riprodotte nella forma in cui "appariscono e cioè in parte logorate dal tempo". Lodevole anche l'intento di pubblicare tutte le monete e non solo le più scelte; alle critiche in merito il Piovene con or-

goglio rispose: "La legge di ciò che deve esporsi l'abbiamo dal nostro Museo: ciò che egli ha, quello si espone; da che ne viene, non a pochi Letterati, ma al Mondo tutto degli Studiosi, quell'utile, che porta, non una ricca Officina, dove si espongono scelte merci, ma una Fiera universale abbondante, dove e le ricche e le più scelte merci vi sono, e le cose più necessarie non mancano." (dall'avvertenza al "Cortese Lettore", tomo IX, pp. xi-xii)

[46] ASP VII, 53, 5, ff. 99-124 e ASN 1853, I, V, ff. 199-225.

[47] Panvini Rosati 1980, pp. XV-XVI.

[48] Piovene 1724, p. VI.

[49] Notizie sulla storia del Museo Foucault sono riportate dal Vaillant 1700, dedicata appunto a N.J. Foucault. Da qui attinge le sue informazioni il Piovene 1724, pp. XIV-XVI.

[50] Piovene 1724, pp. XV-XVI.

[51] Piovene 1724, pp. XV-XVI.

[52] Cfr. Cantilena-Pozzi 1981, p. 364 e Bertini 1987, p. 36.

[53] Razzetti 1964, p. 185 e sg. e Bertini 1987, p. 45.

[54] Razzetti 1961, p. 105 e sg.

[55] Razzetti 1965, p. 213: "La galleria è tappezzata da un gran numero di quadri, tutti eseguiti da celebri maestri: su un lato c'è una gran sala piena di tavole intarsiate, di cofanetti, di lavori in ambra e cristallo ed altri oggetti molto ammirati per il valore del materiale e l'eccellenza dell'esecuzione. Attigua vi è un'altra stanza piena di oggetti di ogni sorta e di antichità, come busti, idoli, medaglie, iscrizioni ecc. Il più raro fra i medaglioni è un *Pescennius Niger* (coniato ad Antiochia) con nel verso una *Dea Salus*: ci sono anche due *Otho*, due Plotina e Matidia che hanno entrambi nel verso una *Pietas*. Mr. Singleton scoprì molti altri che ammirò moltissimo; ed invero egli era così intento nell'esaminare questi pezzi di antichità che con difficoltà riuscii a fargli lasciare la sala dove, come egli confessò, avrebbe potuto trascorrere un mese con gran diletto".

[56] Sul "Giornale de' Letterati", cfr. Ricuperati 1976, p. 71 e sgg. e 1981, p. 1085 e sgg., con bibl. prec.

57 Dall'introduzione al fascicolo del 1710, p. 63.

58 Fascicoli 10 del 1712, pp. 23-41 e 22 del 1715, pp. 167-229.

59 Sulle collezioni farnesiane al Palazzo Reale di Napoli, cfr. soprattutto Schipa 1904, I, p. 253 e sgg. e II, p. 230 e gli incartamenti degli Archivi di Stato di Napoli e di Torino ivi citati. Cfr. inoltre Strazzullo 1982, p. 293 e sgg.

60 N.M. Venuti fu bibliotecario e conservatore delle antichità del re di Napoli e direttore dei primi scavi archeologici ad Ercolano; B. Lolli, che per oltre trent'anni si era occupato delle collezioni farnesiane a Parma, fu chiamato a Napoli nel 1735 per sistemare la biblioteca e le monete; anche G.B. Voschi venne da Parma dove era stato intendente dei duchi; G.M. Medrano, ingegnere maggiore del Regno di Napoli, era all'epoca il direttore dei lavori di restauro e di ampliamento del Palazzo Reale.

61 Anche il Winckelmann espresse severi giudizi per i danni subiti dalle opere giunte da Parma a causa della permanenza nei sotterranei umidi del Palazzo Reale: gli antichi affreschi romani farnesiani, per esempio, furono distrutti dalla muffa; cfr. Winckelmann 1961, p. 280 e Borrelli 1987, p. 29.

62 De Brosses (1740) 1991, p. 512 e sgg.: "Le recueil.a Farnèze est des plus beaux et des plus complets qu'il y ait dans l'Europe. J'ay été charmé en particulier de la manière heureuse et commode dont elles sont disposées dans de grandes armoires sans épaisseur, grillées et couchées à la renverse sur des trétaux. Les médailles sont disposées en ligne horizontales au- devant de l'armoire comme des rayons; elles sont enfilées, ou font semblant de l'etre, dans de verges de cuivre ainsi que des éperlans. Les brochettes portent des deux bouts sur les montans de l'armoire dans des petites échancrures, où elles sont mobiles, de sorte que les extrémitez des brochettes percant en dehors, on peut tourner les médailles pour en voir les testes et les revers et cela sans ouvrir l'armoire; moyennant quoy, on a la facilité, sans pouvoir toucher ni déplacer les médailles, de les voir fort à son aise, testes et revers et meme tous les revers d'une meme teste d'un seul coup d'oeil".

63 Winckelmann 1831, p. 90 e sg.; cfr. Cantilena-Pozzi 1981, p. 364.

64 Goethe 1987, p. 33.

65 Sulle vicende della raccolta a Capodimonte e poi nel Real Museo Borbonico di Napoli cfr. Fiorelli 1864, p. 118 e sgg. e Cantilena-Pozzi 1981, p. 364 e sgg.

66 Il documento è presso l'Archivio storico della Soprintendenza Archeologica di Napoli. Altre carte di archivio utili per conoscere lo stato della raccolta farnesiana al rientro da Palermo sono un "notamento" delle opere imballate in casse, redatto a Palermo nel 1808 e contrassegnato nel 1817 a Napoli al momento dell'immissione al Museo delle casse (le monete registrate sono 20.939) e due volumi manoscritti di catalogo delle monete del Regio Museo Borbonico, a cura di F.M. Avellino, dove insieme con esemplari provenienti da acquisti o da scavi (fino al 1826) vengono descritti quelli farnesiani ancora disposti in filze. Per questa documentazione cfr. Cantilena-Pozzi 1981, p. 365 e sg.

67 Nel 1799 furono depredati i Musei di Capodimonte e di Portici e in quell'occasione furono rubate 1250 monete farnesiane, poi acquistate dal Benkowitz (cfr. Sestini 1809). Al rientro da Palermo le monete si ritrovarono in parte sciolte e confuse, in parte ancora infilate nelle filze e già da allora cominciò a risultare difficoltoso riconoscere la provenienza dei vari nuclei. Nel 1820 furono incaricati F.M. Avellino e G. Rossetti di ordinare ed inventariare le raccolte, ma Rossetti dopo pochi mesi fu esiliato per motivi politici. Nel 1840 vi fu un altro grave furto e sparirono molte monete assai rare in oro e in argento. Nel caso di sottrazione è possibile seguire il percorso degli esemplari facilmente distinguibili o particolarmente rari attraverso la comparazione tra i vari inventari, cataloghi e notizie a stampa, e individuare il periodo in cui sparirono dalla raccolta. Un ultimo increscioso episodio è accaduto nel 1977, quando, a seguito di una rapina a mano armata, furono rubate al Museo Archeologico Nazionale di Napoli oltre 6000 monete romane (e tra queste anche esemplari farnesiani), poi fortunatamente in parte recuperate.

68 Fiorelli 1870 (I), nell'introduzione.

69 Sul medagliere del Museo Archeologico Nazionale di Napoli cfr. Breglia 1955, p. 163 e sgg. e Cantilena 1989, p. 67 e sgg.

L'antica Armeria Segreta farnesiana

Lionello G. Boccia

Il 20 gennaio 1731, dopo solo quattro anni di regno, morì quasi d'improvviso il duca Antonio ultimo erede maschio dei Farnese, lasciando il governo a una reggenza. Il 7 maggio successivo, su ordine della Serenissima Ducal Camera di Parma, un notaro iniziava un vero e proprio verbale d'accesso alle camere sigillate della "Armeria Secreta della Serenissima Casa", poi chiuso il 28 dello stesso mese, col richiamo sintetico di tutte le armi colà conservate.

Rispetto ad altri strumenti "in morte" che in genere si rifanno a qualche inventario precedente correntemente usato nella gestione, quel documento notarile ha tutte le caratteristiche della redazione immediata: semplice brogliaccio per una successiva messa in bella. Lo indicano grafia, cancellature e note a margine; anche il contenuto è solo di promemoria enumerativo – salvo in pochissimi casi – per cui l'inventario 1731 (lo chiamerò d'ora in avanti così per semplicità) non è certo di grande aiuto per identificare armi e armature annotatevi. Esso però segue la disposizione del materiale secondo la topografia degli ambienti, e da questo punto di vista è veramente prezioso dando un'idea molto precisa dell'apparato espositivo "in galleria" cui era stato subordinato l'insieme. Tale era del resto la sistemazione allora classica delle raccolte dinastiche di tutta Europa, e in particolare di quelle italiane: scansioni architettoniche o di grande arredo ligneo, nicchie o scomparti con le figure armate, panoplie alle pareti, roste ai sovrapporta.

Il controllo iniziò da una "Sala picciola" dove la porta d'accesso recava al di sopra varie armi bianche e da botta e, presumibilmente ai lati, due armature. Seguì il riscontro di sei "collonate", evidentemente tratti di parete chiusi da colonne, dove le armi si mescolavano, con quelle da fuoco che dominavano.

Terminata questa prima saletta – tutto evidentemente è relativo – il notaro e i testimoni si portarono attraverso un uscio con sopravi panoplie di armi soprattutto da fuoco, nella vera e propria Galleria di altre dodici "collonate" suddivise in altezza, ciascuna con una parte di sotto descritta per prima e una di sopra descritta di seguito. Le armi vi comparivano mescolate, come già visto, talora però componendo panoplie. Le prime tre colonnate avevano ciascuna anche un "cherdenzone" con altre armi sui ripiani; e "sopra li suddetti chredenzoni e così sopra li Cornizzioni dei medesimi principiando dalla parte sopra l'uscio per cui s'entra nella detta Sala piccola" erano disposte soprattutto mezze armature (dal copricapo ai fianchi) in numero di dodici. Inoltre "Sopra li medesimi Cherdenzoni attacco al

muro" stavano i resti di quelle (gambiere e parti staccate di guarnitura, coi loro fornimenti da cavallo). In altre parole: sopra credenzoni e cornicioni erano posti sostegni con le parti principali delle guarniture o armature, mentre dietro queste, appesi al muro, c'erano gli altri pezzi di ogni insieme. Alla decima colonnata si trovava, salendo cinque scalini, un uscio che andava "nella Camera che guarda à S. Pietro martire", sopra il quale stavano altre armi da fuoco corte e molti meccanismi sciolti. Sui cornicioni delle dodici colonnate erano distribuiti copricapi e mezze armature, evidentemente per balletti o caroselli, "parte dipinte in rosso, parte dipinte collor d'aria con argento, et altre dipinte in altri collori quasi simili dorati". Al centro di questa sala grande si trovavano alcune piccole artiglierie, un banco e un cassone a scomparti, con molte armi da fuoco corte, parti d'armi e accessori, e ancora altre casse con armi e loro parti. La "Camera che guarda verso S. Pietro Martire" conteneva una grande rastrelliera con armi da fuoco lunghe e di grosso calibro, e molte altre armi appoggiate alle pareti; c'era anche un enorme "Cherdenzone" a grandi scomparti pieno soprattutto di armi da fuoco. Sopra di esso stavano ferri di armi in asta, e appese al muro ben sessantaquattro parti delle guarniture già annotate nella sala grande, spade, attrezzi, sacchetti con dentro reti per cacciare. Vi erano infine altre casse con parti d'armi, utensili e rottami. "Nella Loggia contigua alla suddetta armeria, per di fuori alla medesima" stavano tra l'altro tre grandi casse "per mandare li schioppi da Parma à Piacenza" e "per mandare le canne de Cannoni piccioli". Gli ultimi ambienti, dei quali non è precisata l'ubicazione, erano costituiti da una "Botega" piena di ogni possibile strumento di lavoro e un "Botteghino" con incudine, mantice e attrezzi da fucina.

Riassumendo, l'Armeria Segreta era organizzata "a galleria" con una stanza piccola che metteva in un salone grande; le armature erano spezzate e poste in alto a rigiro su credenzoni e cornicioni; prevalevano le armi da fuoco; la sistemazione era per panoplie, roste e gruppi scanditi dall'architettura degli interni. Vi erano poi una camera di deposito, una officina e un locale per la forgia; la loggia serviva solo da sbratto per casse di grezzo.

Questo schematico elenco dell'esistente alla morte dell'ultimo Farnese maschio è di notevole importanza anche se la sua stesura, come visto, lasciava a desiderare. Infatti, fissa consistenza e qualità dell'Armeria Segreta ducale prima del suo spostamento a Napoli con Carlo di Borbone figlio di Elisabetta Farnese

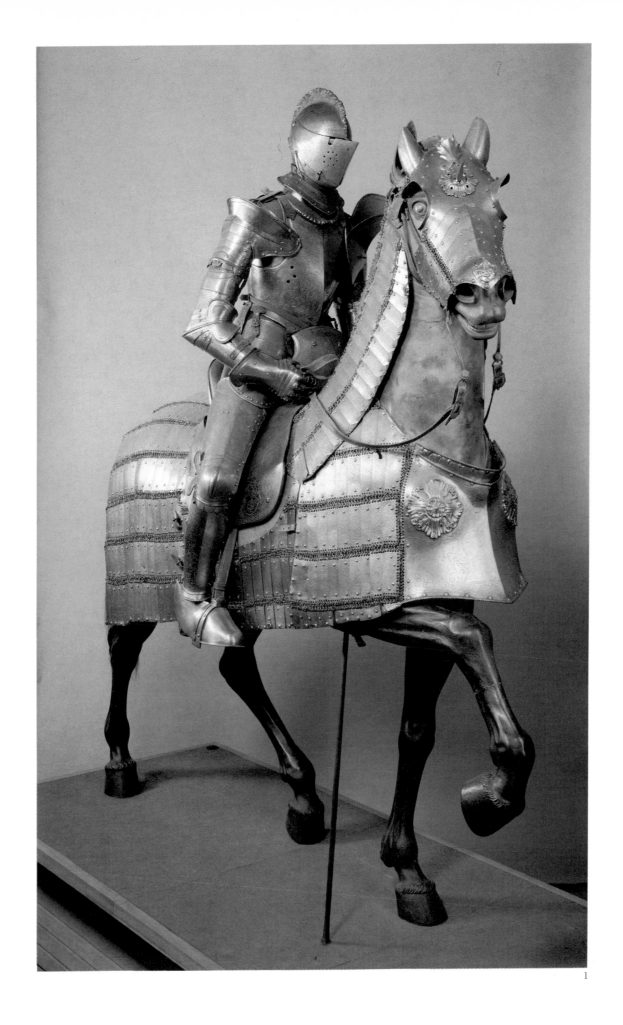

1. Brescia, c. 1560 ca, Armatura e barda, probabilmente per Ottavio Farnese, Napoli, Museo e Gallerie Nazionali di Capodimonte, inv. 1291

2. Pompeo della Cesa, Milano, 1592-94ca., Corsaletto da barriera e rotella per Ranuccio I Farnese, Napoli, Museo e Gallerie Nazionali di Capodimonte, inv. 3566

154

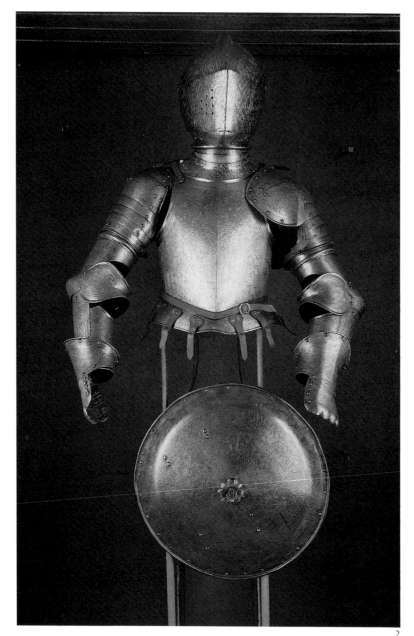

2

(nipote del duca Antonio) poi re di Napoli e successivamente Carlo III di Spagna. L'elenco ha perciò lo stesso valore storico dell'inventario estense del 1787, che consente di conoscere l'esatto stato anche di quest'altra Armeria ducale prima delle spoliazioni francesi di fine secolo e senza gli apporti delle eredità obizziane e asburgiche. I due documenti riguardano perciò la "vera" armeria dei Farnese e la "vera" armeria degli Estensi al loro momento di massimo splendore, e restano tra le testimonianze più notevoli della armamentaria dinastica nel nostro paese, assieme agli inventari mediceo-rovereschi e a quelli veneziani delle Sale d'Armi del Consiglio dei Dieci.

Sotto l'aspetto numerico l'inventario 1731 annovera: otto parti di maglia; trentadue fra armature e corsaletti, dei quali tre da fanciullo; centouno copricapi; settantatré parti d'armatura; diciannove scudi; centodieci fornimenti da cavallo (per la maggior parte di "guarniture"); duecentoquattro armi bianche lunghe e novantaquattro corte; ventiquattro parti di armi bianche; sessantotto armi da botta, tra mazze, martelli e scuri; trentaquattro armi da corda, con cinque accessori e cinque sacchi di frecce; sessantanove tra armi in asta e loro ferri; ben cinquecentoventicinque armi da fuoco lunghe, quattrocentootto corte e trecentodiciannove loro parti e accessori; quarantaquattro tra armi miste, proditorie e speciali; cinque artiglierie; cinque modellini; centotrentuno pezzi e oggetti diversi; senza contare gli attrezzi da officina. In totale quindi l'Armeria Segreta farnesiana conteneva allora duemiladuecentosettantotto tra armi e loro parti.

Un'analisi approfondita è qui impossibile, ma è necessario almeno ricordare gli artefici i cui nomi compaiono nell'inventario 1731. Come sempre allora per le armi da fuoco, era più facile per gli estensori degli inventari cogliere le segnature su canne e meccanismi, e molto difficile invece descrivere marche talora complesse o di non semplice lettura; inoltre molti punzoni erano posti sotto le canne e all'interno dei meccanismi, ma non si procedeva mai a smontaggi "inventariali". Per le armi bianche accadeva lo stesso: se il nome era segnato sulla lama forse veniva descritto, come accadeva con marche semplici o molto note; altrimenti si ignorava del tutto questo aspetto. Per gli armamenti difensivi, poi, non ci si provava nemmeno, anche quando recavano – come molti tedeschi – punzoni ben visibili. Ne consegue che le armi firmate per esteso erano le meglio ricordate, e – da noi – quelle bresciane da fuoco che molto sovente avevano firme sulle canne e all'esterno dei meccanismi.

L'inventario 1731 ricorda ben trentacinque canne "lazarine" dovute ai famosi Cominazzo gardonesi: cinque per Lazari Cominaz, una per Lazarino e per Lazaro Lazarino, tre per Vincenzo Cominazzo; le altre venticinque per le numerose varianti della segnatura Lazarino Cominazzo. Diciannove canne erano di Maffeo Badile (ma con la variante Matteo); dieci di Girolamo Mutti; nove di Giovan Battista Guerino, con varianti grafiche di nome e cognome; sette di Gio Batta Franzino, anche qui con due varianti: tre di Pietro Franci o Inzi Franci; quattro di Domenico Bonomino, una di Gioseffo Belli; tutti maestri di canne di Gardone e Brescia. Gli azzalinieri bresciani (i maestri che facevano i meccanismi) comparivano poco: quattro volte Giovanni Pizzinardi; una volta per uno Filippo Moretti, Pietro Villalonga e Vincenzo Alzano. Pochissimi erano anche gli archibusari emiliani (ce n'erano di più, ma non molti, sugli inventari estensi): Natale Cortemilia di Piacenza, Bernardo Angelo di Cavriago e il Siliprandi che operava a Bologna. È davvero singolare che non sia stato ricordato il nome di Gio Batta Visconti di Parma, autore del famoso archibuso di Ranuccio I descritto con maggior cura delle altre armi, e per di più bisavolo dell'affidatario delle Armerie presente e attivo nell'inventariazione. Gli altri archibusari italiani citati erano pochissimi: Tomaso Lefer di Valenza del Po per un archibuso a ripetizione, Paolo Possiero di Genova, Schiazzano di Sorrento, l'ignoto Giuseppe Vigevani e un Borella. Il maestro di canne pistoiese Cristoforo Leoni è riconoscibile sette volte per la sua sigla C.L.P. mentre è preziosa l'indicazione "dicono canna del Manzotti" per una segnata M.A.; che renderebbe ragione delle numerose "canne manzotte" che si ritrovano sull'inventario estense del 1787. Per tre canne era citato "l'impronto del cavallino" gardonese. Gli stranieri erano pochissimi: un Couvreux, operante a Parigi al Palais Royal, Pere Esteva di Ripoll, un Pasqual probabilmente spagnolo, Ioannes Enzinger di Baden, Gaspar Zelner di Salisburgo (uso per tutti le grafie dell'inventario farnesiano). Si trattava, per italiani e stranieri, di maestri operanti nel Seicento e nei primi anni del Settecento, ma per la maggior parte tra il quinto e il nono decennio del XVII secolo. Comparivano numerosissime armi con meccanismi di accensione particolari, archibusi a ripetizione del tardo Seicento, altri a vento, altri ancora a più canne; archibusi e pistole per più colpi nella sola canna erano tutt'altro che rari, e altri esemplari avevano la canna girevole per consentire più tiri in successione. Vi erano numerosissime armi miste sia bianche – lunghe e corte – che in asta (alcune delle quali trovano riscontri tecnici in raccolte importanti).

Per le armi bianche le indicazioni erano minime: solo una volta il nome del Marson di Serravalle su un verduco, e un'altra la segnatura "Felhien(?) Opus" per una spada "Da Caualcare"; poi, qua e là erano ricordate le marche della "lupa" e della "crocetta". Si annotavano spade gemelle e spade alla spagnola "all'antica" e "alla bresciana", con lame "da taglio" o "a quadretto", e "guardie a gabbia all'antica". Una spada aveva il fornimento "che si slunga e si scurta" e c'erano baionette "a susta" e altre "per improntare nelle canne da schioppi". Molto interessanti gli "spiedi da slanzo" che sarebbero poi i buttafuori.

Per le armature e gli altri armamenti difensivi l'inventario 1731 è quasi inservibile, salvo per qualche riscontro numerico approssimato; e va notato infine che le armi di ogni genere appese in alto sulle pareti o sopra i credenzoni risultano inventariate sommariamente solo dal punto di vista quantitativo e per gruppi, senza quindi poterne richiamare segnature e marche come fatto per quelle che erano già a portata di mano dei funzionari incaricati dell'accesso. Questo spiega come oggi siano a Capodimonte (dove l'Armeria Segreta farnesiana, venuta a Napoli nel 1734, fu trasferita solo nel 1864 dopo l'annessione al Regno d'Italia) armi con segnature non rilevate nell'inventario 1731; per contro vi mancano numerosissime armi tra quelle colà presenti, certo per gran parte a causa delle spoliazioni francesi a cavallo dell'Ottocento.

Dal punto di vista lessicale il documento notarile è interessante per la terminologia, nettamente padana ma priva delle presenze dialettali di quello estense più volte citato. Essa conferma la ben nota vischiosità gergale propria della nostra disciplina, con vecchi nomi che si trasferiscono a tipologie nuove e diverse, e con nomi correnti tranquillamente riferiti ad armi del passato anche molto differenti. Ciò avviene logicamente assai di più per il materiale obsoleto o del quale era andata persa una consapevole memoria storica – armature, copricapi, parti di barda – e assai di meno per le armi bianche e quelle da fuoco; che erano ancora usate in forme non troppo dissimili dal passato, e che avevano molte loro parti fatte quasi esattamente come prima.

A paragone delle altre nostre grandi armerie dinastiche quella farnesiana era la meno numerosa: le armi conservate a Modena in quella estense nel 1787 erano tremilacentosessantaquattro; cinquemilasettecentocinquantasei a Venezia nelle Sale d'Armi del Consiglio dei Dieci nel 1799, dopo le spoliazioni francesi di qualche anno prima (e più ancora a Malta nell'Armeria dei Ca-

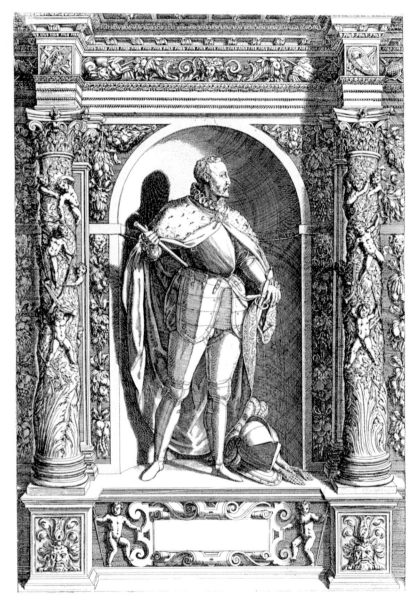

valieri, assimilabile in ogni senso a queste, che alla fine del secolo scorso ne contava ancora quasi cinquemilatrecento; e anche là c'era stato un "passaggio" francese); nel 1736 oltre seimilaottocento erano a Firenze quelle delle Armerie Medicee, che comprendevano anche le armi ereditate dai della Rovere, e senza contarvi le migliaia di frecce puntigliosamente inventariate. Sotto l'aspetto della qualità, le cose stavano in altro modo e non si possono paragonare, essendo diversa la storia di tutte queste raccolte. L'Armeria dei Cavalieri era formata da materiali per lo più italiani e si era costituita nel tempo come armeria d'uso, andata man mano musealizzandosi nel Palazzo del Gran Maestro con una prevalenza del materiale difensivo di qualità medioalta e di armi bianche (e, molto strano, con solo un centinaio di armi ottomane). A Venezia c'erano una schiacciante maggioranza di armi bianche e in asta per lo più prodotte nel territorio, centinaia di armi difensive e pochissime armature e corsaletti, scarsissime armi da fuoco lunghe ma trecentotrentotto pistole, quasi tutte del tardo Cinquecento o della prima metà del Seicento. Nelle armi bianche e in asta prevalevano i prodotti seriali mentre le armi da fuoco, pur essendo di tipologie precise, erano quasi sempre di specifico interesse. Le Armerie Medicee erano senz'altro quelle qualitativamente più imponenti, con armature e armi di grandi artefici per famosi personaggi, e con una eccezionale presenza di armi orientali di notevole ricchezza; inoltre erano molto equilibrate nella loro composizione. L'affinità più diretta si riscontrava tra l'Armeria farnesiana e quella estense, apparentate anche per il netto prevalere delle armi da fuoco con identica maggior provenienza della stessa area bresciana e gardonese.

Di tutte queste antiche realtà testimoniali, è però proprio l'Armeria Segreta farnesiana ad essere oggi quella maggiormente significativa per la storia dell'armatura italiana del secondo Cinquecento e per quella delle armi da fuoco bresciane, quanto a dire due punti cardinali dell'armamentaria europea, ma non solo per essi. Le Armerie Medicee furono disperse all'asta nel 1773-76 e a Firenze ne rimangono poche centinaia di pezzi, con solo qualche resto di armature (pur di qualità unica) e poche armi bianche o da fuoco d'eccezione; tutte cose molto significative ma sovente frammentate o troppo ridotte nel numero. A Venezia si conservano grandi gruppi storici di armi bianche per uso di bordo o di terra, e uno importantissimo di pistole tedesche e inglesi, nonché armamenti di grande impatto e significato, ma troppo pochi. L'Armeria Estense, trasferita a Ko-

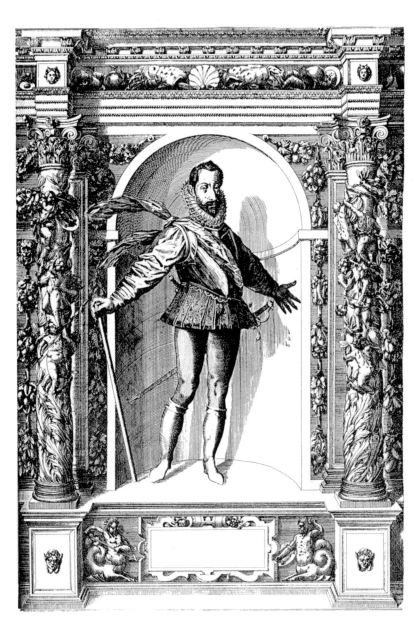

4. Alessandro Farnese nel busto da piede (1575 ca.) a Vienna, *Hofjagd- und Rüstkammer A 1117, dallo "Armamentarium Heroicum" di J. Schrenk von Notzing del 1601*

nopiště e in parte ora anche a Praga, conserva un ridotto nume- ro delle sue appartenenze originarie, sebbene pure in questo caso si tratti di armi di eccezionale interesse storico-artistico. A Capodimonte invece – e nonostante le perdite francesi – quan- to resta costituisce per i due nuclei sopra ricordati un riferi- mento davvero decisivo, senza contare l'importanza che vi as- sumono altre presenze.

Le armi da fuoco farnesiane ora a Capodimonte risalgono quasi tutte ai tempi di Ranuccio I, Odoardo e Ranuccio II; quelle cor- rispondenti al regno di Francesco sono pochissime. Coprono quindi un arco di tempo di circa centotrent'anni e hanno preci- se caratteristiche militari, salvo pochi esemplari. Ciò rende estremamente compatto questo gruppo la cui grande impor- tanza, pur non contando che circa centocinquanta armi, risiede proprio nel non essere collezionistico ma dinastico. Vi è un no- tevole numero di archibusi della fine del Cinquecento con le caratteristiche casse alla lombarda: calcio arcuato pinnato, con forte ringrosso del battente, dorso piatto e alto con stecca som- mitale. Le casse molto semplici sono di noce scuro e su di esse spiccano intarsiature in acciaio liscio messo a giorno a sottili fogliami che ornano la nocca e il calcio, talora scolpito; qualche altro leggero ornato consimile sta lungo il fusto, e di rado sotto la volata. Vi sono grandi ruote ancora del tipo "alla fiamminga", assai lunghe, e altre che anticipano quelle bresciane tipiche del Seicento; più sagomate e più brevi; qualche volta la ruota è "doppia", vale a dire che ha due cani, uno dei quali di riserva se il primo non opera l'accensione. A questa tipologia appartiene strettamente il famoso archibuso di Ranuccio I già ricordato. Anche molte delle pistole sono di linee assai semplici e filanti, sia del tipo a cassa "tonda" (liscia, di sezione ovata o a mandor- la nel calcio) che a cassa "quadra" (sempre liscia, ma irregolar- mente ottagona; talora confondibile con una sezione esagona per la sottigliezza delle due facce dorsale e ventrale del calcio). Altre di queste pistole militari bresciane hanno invece ruote e casse che affettano forme alla francese, fortemente convesse al profilo inferiore della nocca, ma senza avere la struttura dei meccanismi francesi a mollone interno separato. Qualche altro esemplare bresciano è per eccezione a fucile o a martellina. Al- cune delle pistole a ruota italiane presenti a Capodimonte non provengono dalla produzione bresciana. Esse si caratterizzano per il grande mollone esterno fissato alla canna e per il corpo del cane a C rovescia, pur avendo le casse filanti lisce come quelle richiamate più sopra; lo stesso tipo di cane è presente an-

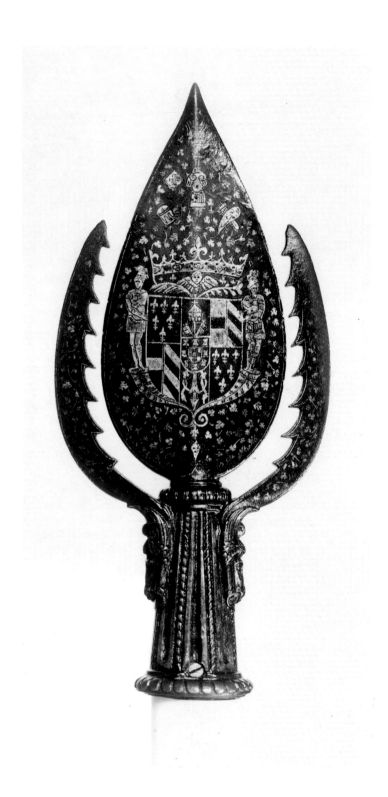

5. Italia settentrionale, 1592-1600 ca., Spiedo da parata per Ranuccio I Farnese, Londra, Wallace Collection

158

che su qualche archibusetto. Sono armi secondo ogni probabilità calabresi, di grande importanza per la conoscenza di una nostra produzione decisamente lontana dalle ricerche dei vecchi studiosi italiani.

Sempre per quanto riguarda le armi da fuoco corte, è tutt'ora rappresentato il gruppo, già notevole in antico come visto, di quelle aventi meccanismi speciali a più colpi o nascosti per tentare di renderli impermeabili (in grado di reggere alla pioggia almeno per i primi tiri). Alcune di queste pistole sono di provenienza francese e testimoniano che anche i Farnese, come tutti gli altri principi europei, erano particolarmente incuriositi da tali sperimentazioni; come lo erano stati già nel secondo Cinquecento per gli spiedi tedeschi con le canne da fuoco aventi il meccanismo a ruota, dei quali un paio resta a Capodimonte.

Per le armi difensive, a parte l'importanza dei loro possessori, quanto resta a Napoli dell'Armeria Segreta farnesiana è di tutta eccezione. Senza contare pezzi come i due splendidi resti di barda di corame dipinto (la testiera 831 databile al secondo Quattrocento e la parte di pettiera 849 degli inizi del Cinquecento) o la rotella in cuoio dipinto 2726 probabilmente fiamminga della fine del XVI secolo, e altri ancora che è augurabile possano essere convenientemente studiati (e che non si sono voluti includere nella mostra perché si è preferito sottolineare gli aspetti più di armeria d'uso che d'apparato del blocco di Capodimonte – pur se di un uso di altissimo livello – affidando alla guarnitura viennese di Alessandro il messaggio evocativo dell'altra dimensione) non c'è dubbio che il materiale di Capodimonte costituisca un riferimento essenziale per la storia dell'armatura italiana del secondo Cinquecento; in particolare della produzione milanese e segnatamente di Pompeo della Cesa.

Di notevole importanza è il gruppo dei ventiquattro caschetti per le guardie farnesiane di Pier Luigi o Ottavio, i primi duchi, e il gioco di borgognotta e rotella di Ottavio o Alessandro, che sono tra le poche cose sbalzate cesellate presenti in Armeria, ma tra le più significative del filone italiano e per le complesse possibili relazioni che esse suggeriscono tra scuole e artefici, alcuni famosi e altri ignoti ma non meno eccellenti. La produzione bresciana non è molto presente, ma di essa spicca l'armatura 1291 montata su un cavallo bardato. Poco nota e mai studiata, costituisce uno dei migliori prodotti di quella scuola, assieme a pochi brillanti esemplari conservati a Brescia Marzoli, Torino Armeria Reale, Konopiště Castello e San Pietroburgo Ermitage.

Non si tratta di un'armatura incisa a liste alla lombarda come di consueto (nella variante bresciana a moduli larghi con le coppie di filetti laterali di chiusura e col grande ornato mistilineo al sommo di petto e schiena) bensì a sottili girali dorati che si distribuiscono su tutte le superfici, con alcuni luoghi deputati dove si concentra uno sbalzo fitomorfo assai robusto: la cresta dell'elmetto, lo scollo, il rosone e il muso della testiera del cavallo, le borchie della sua pettiera sana mentre il resto della barda è lamellare come in quelle ottomane; però in queste i piccoli elementi rettangolari sono orizzontali, qui – con migliore funzionalità – sono in verticale. L'armatura è organizzata per il torneo e alcuni suoi pezzi (le lame terminali di spallacci e ginocchielli e l'alto della pettiera) si ornano di un ricorso a squame quadrotte classicheggiante; l'esempio più vicino è l'armatura equestre K 1040 a Konopiště, di Enea Pio degli Obizzi, databile circa al 1565-70, dove però la barda è "normale" ancorché a grandi piastre articolate (Boccia 1990, pp. 14-15, ff. 14-15). Hayward (1956, p. 151) propende per una datazione a prima del 1550, riferendo l'armatura a Pier Luigi seppure dubitativamente; io la daterei come l'altra o pochissimo prima, e riterrei Ottavio quale proprietario. Sono bresciani anche i resti di piccola guarnitura 4399 per cavallo, torneo e piede, incisa a liste adiacenti dove i tipici racemi si alternano a ricorsi di formelle mistilinee con decori fitomorfi; pure l'insolita larghezza del filo di cresta piatto indica tale provenienza per questo insieme databile intorno al 1560, per Ottavio Farnese.

La produzione milanese è presente con larghezza e con esemplari tutti a diversa ragione notevoli, e non se ne può dare qui che qualche cenno. Al 1555 circa risalgono i resti di guarnitura per cavallo, torneo e piede 4010-4011, con elegantissime incisioni a liste larghe messe a trofei d'armi e di strumenti musicali, che trovano riscontri su altre armature lombarde del tempo, restando alla moda fin entro gli anni sessanta; essi appartennero, con tutta probabilità, al duca Ottavio (Boccia-Coelho, pp. 457 e 465, ff. 359-360). Di qualche anno più tardi sono i resti di guarnitura per cavallo, torneo e piede 4009, a liste ora polite alternate ad altre incise e dorate a sottili racemi e contornate da ricorsi di minute fogliette, di influenza franco-ferrarese (Hayward 1956, p. 154, t. 472; Gamber 1958, pp. 95, 96, 102, f. 91). Un ritratto di Alessandro Farnese giovane conservato a Parma lo mostra nell'insieme da piede e testimonia che le liste ora polite erano in origine fortemente azzurrate. Un'armatura milanese da torneo databile circa al 1565-70 è decorata anch'essa a

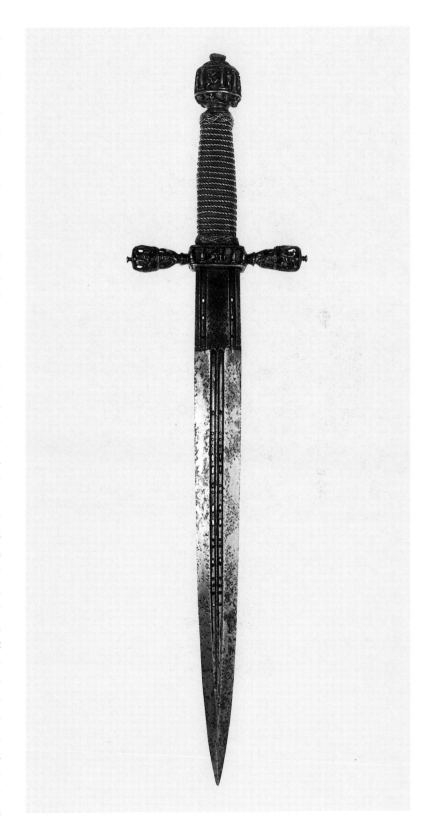

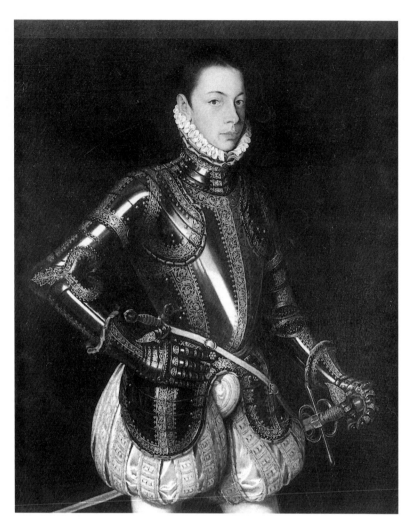

7. Alonso Sanchez Coelho, 1560 ca.,
Ritratto di Alessandro Farnese
nell'armatura inv. 4009 di
Capodimonte, *Parma, Pinacoteca*

liste alterne polite e dorate, queste incise con nastri intrecciati e fogliati che vi spiccano contro (Gamber 1958, pp. 96, 106, 118, f. 118). La guarnitura 3538-3532 discussa alle schede, pure milanese e databile intorno al 1575, per Alessandro Farnese che la indossa su alcuni ritratti, era pure azzurrata, e si avvicina decorativamente alla famosa "unità di corsaletto" di Don Juan de Austria conservata a Vienna, Hofjagd- und Rüstkammer A 1048-1049 (Gamber 1958, ff. 110-103). Infine vanno almeno citate altre due armature, sempre milanesi, che mostrano le liste a nastri e formelle che si alternano al solito a quelle polite: il corsaletto da lancia 3572-4183 (Boccia-Coelho 1967, pp. 461 e 470) con elmetto alla unghera e lunghi scarselloni a crosta di gambero, databile circa al 1595, e l'armatura da torneo 3575 (Boccia-Coelho 1967, pp. 459-460 e 470, f. 378) analogamente databile. Anche su di esse le liste sono accompagnate da minuti decori: sul primo esemplare si tratta di fitti e sottili denti di lupo; sull'altro di piccole graffe fogliate e gigliate. Vi sono anche molte altre testimonianze importanti, ma è davvero strano che non ci siano armamenti difensivi dichiaratamente fiamminghi e tedeschi.

Pompeo della Cesa è presente con tre resti di guarniture. La più antica è quella cosiddetta "del Giglio" per il grande emblema farnesiano che vi spicca dovunque, inv. 1205, 3507, firmata allo scollo (Boccia-Coelho 1967, pp. 460, 471-473, ff. 379-392). Si compone di molti pezzi per gli insiemi da cavallo, torneo, piede e barriera, nonché per testiera e sella del cavallo, e di uno schifalancia. Mancano comunque il petto con resta, le scarselle, lo spallaccio destro da piede, il bracciale sinistro da torneo, le manopole, lo zuccotto e la rotella. Nel notevole numero di armature di Pompeo pervenuteci, è l'unica che risolve la decorazione con una così vistosa e creativa presenza araldica: il giglio farnesiano, elaborato in modo molto complesso, vi spicca dominando ovunque e le sue pallide dorature, unite a quelle delle liste di contorno, animano ancor più l'insieme con sobria eleganza. È databile al 1585-86, anni del conferimento del Toson d'oro ad Alessandro e della sua assunzione al trono. La guarnitura "Volat", discussa in scheda, risale al 1590 ed è decorata in ben altro modo, con le liste fitte e adiacenti incise con motivi alterni. La terza guarnitura, 3566, è presente solo in resti, per cavallo, cavallo alla leggera, piede e barriera (Terenzi 1964, pp. 70-71, ff. 25, 26). È firmata due volte, ed è completamente incisa in reticolo fitomorfo nei cui spartiti si alternano, rigo per rigo, figure all'eroica e trofei d'armi; sul brocchiere compare an-

che una "chiesa" come emblema parlante. Questo armamento, che va riferito al giovane Ranuccio I, è databile circa al 1592-94 (anno dell'assunzione al trono il primo, e della probabile morte di Pompeo il secondo). Questa guarnitura costituisce uno snodo di notevole rilevanza nella storia dell'armatura italiana, tra le opere di Pompeo e quelle dell'ancora ignoto Maestro dal Castello, anch'egli sovente impegnato nell'incisione a tutta superficie con reticoli fitomorfi, trofei, emblemi e imprese; ne resta a Capodimonte un corsaletto da barriera per Odoardo fanciullo, 4373 (Boccia-Coelho 1967, pp. 464, 481, ff. 426-427) databile al suo fidanzamento con Margherita de' Medici nel 1620; quando il padre Ranuccio I donò agli zii della principessina altri due corsaletti da barriera perfettamente identici (Boccia 1979, f. 206) con gigli stelle e corone attraversate da palme entro gli spartiti.

Se questi sono alcuni degli armamenti più significativi che restano a Capodimonte, qualche altro pezzo sicuramente o probabilmente farnesiano si può riconoscere anche altrove.

A Vienna, Hofjagd-und Rüstkammer A 1116, si conservano un'armatura da cavallo italiana di Ottavio Farnese assolutamente liscia e da guerra, databile circa al 1560-65 (Boccia 1979, f. 156) e un busto da piede anch'esso molto semplice A 1117 già di Alessandro, databile intorno al 1575 e fatto nei Paesi Bassi (Schrenck 1601, f. 59); oltre s'intende alla piccola guarnitura di Alessandro, di cui alla scheda. A Madrid, Real Armería A 444, vi sono il busto da barriera della "Volat", di cui alla scheda, e uno schifalancia, già I 45 e ora A 295 con bordura e tre liste incise a quattrofoglie che alternano fogliami nascenti da annodature e con la scritta nei vuoti "Prinzipe de Parma" in maiuscole fiorite. Sempre colà si trovano anche uno spallaccio destro da cavallo, anch'esso A 295, con un giglio sbalzato sul colmo e uno più piccolo su ciascuna delle lame superiori, che l'antico catalogo (Crooke de Valencia 1898, pp. 100-101) ritiene farnesiano, senza però alcun dato d'appoggio (come il frammento di testiera A 296, questo molto vicino ma non simile allo schifalancia e altri pezzi). Caschetti delle guardie farnesiane si trovano almeno a Piacenza, Museo Civico 344, a Torino, Armeria Reale E 52-53, a Firenze, Stilbert 927, a Londra, Wallace Collection A 112 e Victoria and Albert Museum M. 141-1921, a San Pietroburgo, Ermitage Z.O. 3380 e 3390, a New York, Metropolitan Museum of Art 04.3.219, e ancora altrove. A Torino, Armeria Reale C 199, è conservata la manopola destra dell'armatura 3538-3532 di Alessandro Farnese di cui alla scheda. Sicuramente appartenuta a Ranuccio I è la cuspide di spiedo di Londra, Wallace Collection A 937, dalle forme insolite per i due rebbi seghettati che ne segnano la punta centrale riccamente decorata con le sue armi; databile all'ultimo decennio del Cinquecento. Se ci si volesse spingere oltre si potrebbero citare (con Hayward 1956, pp. 161-162) altri pochissimi pezzi. Il gioco italiano di spada da lato e daghetta diviso tra Parigi, Musée de l'Armée J 96 (Mariaux 1927, II, t. 10) e Londra, Victoria and Albert Museum M. 173-1921, è quasi certamente farnesiano, posto che la sua spada fu "presa" a Napoli dal generale Eblé; è databile agli inizi del XVII secolo e ha il fornimento completamente intagliato a figurette di combattenti all'antica tra fogliami, frutti e piccole architetture. Anche due archibusi sempre a Parigi, Musée de l'Armée M. 71 e M. 142 (Mariaux 1927, II, tt. 37 e 46), possono provenire dall'antica Armeria Segreta farnesiana; specialmente il primo la cui parentela con l'archibuso 7796 di Ranuccio del 1596, di cui alla scheda, è evidente. Meno immediata la parentela dell'altro archibuso, il cui meccanismo a ruota mostra il punzone di Norimberga accanto a quello con lo "sprone" di Hans Stopler; anche questo però ha la cassa alla lombarda, incrostazioni che richiamano le bresciane, e ruota di tipo pure bresciano. Se il pezzo venisse davvero da Napoli si dovrebbe pensare a un exploit "alla lombarda" di Stopler, per un dono dimostrativo ad Alessandro o a Ranuccio, da parte di qualche alto committente tedesco; il che sarebbe ben stato possibile. S.W. Pyhrr (1955, comunic. or.) segnala come farnesiano il manico di una inconsueta scure a Parigi, Musée de l'Armée K 86, che pare tratto da un bastone d'acciaio inciso (analogo a quello che ancora accompagna la guarnitura "Volat") che dovrebbe essere assimilato alla guarnitura "del Giglio".

Le varie armature che compaiono su ritratti principeschi forniscono qualche altro contributo alla conoscenza di armamenti difensivi farnesiani ormai scomparsi. Così, per esempio, Pier Luigi indossa nel ritratto di Tiziano conservato a Capodimonte un'armatura da cavallo liscia e brunita, con fortissimo risalto allo scollo e bracciali alla tedesca a grandi cubitiere. Il duca Ottavio, nel ritratto a Piacenza forse di Giulio Campi, veste la parte superiore di un'armatura da cavallo liscia, ma a terra c'è il brocchiere a spia di una guarnitura della quale si scorgono anche altri pezzi. Il duca ricevette nel 1550 l'Ordine di San Michele che esibisce; il suo aspetto giovanile e l'armamento indicano una datazione a poco dopo quell'anno. Alessandro fanciullo abbracciato da Parma, nell'allegoria di Girolamo Mazzola Be-

doli ora alla Galleria Nazionale di quella città, porta un'armatura da uomo d'arme bresciana, senza le gambiere ma con l'elmetto a terra. Di altri ritratti di Alessandro si discute alle schede, ma è molto importante anche quello di Alonso Sanchez Coello a Parma, dove compare il corsaletto da piede di Capodimonte 4009. Per Ranuccio I, oltre a quello con la "Volat" in scheda, va ricordato almeno un altro ritratto dei primi anni ottanta, di Gervasio Gatti e conservato a Parma, Palazzo Comunale, dove il principe indossa un elegante corsaletto da barriera a liste azzurrate e dorate ma con l'elmetto ornato anche di larghi fogliami. Nel più tardo ritratto di Cesare Aretusi sempre a Parma, però alla Galleria Nazionale, dei primi del Seicento, il duca porta un semplicissimo corsaletto brunito, ma l'elmetto vicino è da cavallo. Più tardi, i ritratti diventano ripetitivi e banali, e non aggiungono nulla alla iconografia guerriera farnesiana.

Catalogo

Schede di

L.A.	Luisa Ambrosio
L.Ar.	Luciana Arbace
L.G.B.	Lionello Giorgio Boccia
R.C.	Renata Cantilena
F.C.	Fernanda Capobianco
P.C.L.	Paola Ceschi Lavagetto
D.D.G.	Diane De Grazia
L.F.S.	Lucia Fornari Schianchi
C.G.	Carlo Gasparri
P.G.	Paola Giusti
M.G.	Mariangela Giusto
B.J.	Bertrand Jestaz
M.H.	Michel Hochmann
P.L.d.C.	Pierluigi Leone de Castris
S.L.	Stéphane Loire
L.M.	Linda Martino
R.M.	Rossana Muzii
D.M.P.	Denise Maria Pagano
M.P.	Michele Pannuti
R.P.	Rossana Pirelli
G.P.	Gabriella Prisco
L.R.	Lilia Rocco
M.S.	Marina Santucci
M.Sc.	Michela Scolaro
M.T.C.	Maria Tamajo Cantarini
M.U.	Mariella Utili

I pezzi della sezione La glittica e il
medagliere *sono riprodotti*
a grandezza naturale,
con l'eccezione dei nn. 200, 201.

I dipinti

Andrea Mantegna
(Isola di Carturo, Padova 1431 -
Mantova 1506)
1. *Ritratto di Francesco Gonzaga*
olio su tavola, cm 25 × 18
Napoli, Museo e Gallerie Nazionali
di Capodimonte, inv. Q 60

Questo piccolo ritratto è menziona-
to per la prima volta nella collezio-
ne di Fulvio Orsini (n. 50: "Qua-
dretto corniciato di noce con filetto
d'oro, col ritratto d'un cardinal
Gonzaga, in un quadretto di mano
di Giovanni Bellino, di mano sua").
Lo si ritrova sotto il n. 4332 nell'in-
ventario del 1644 ("Un quadretto in
tavola con cornice di noce profilata
d'oro dentro il quale è un ritratto
d'un giovanetto con berrettino ros-
so vestito di rosso") e sotto il n. 308
dell'inventario del 1653 (che preci-
sa "con abito medesimo [rosso] sot-
to il rocchetto", fatto che consente
di confermare l'identificazione)
nella seconda stanza dei quadri. In
questa epoca non si sapeva dunque
più chi rappresentasse, e si era per-
sa la sua attribuzione. Fu in seguito
inviato direttamente da Roma a Na-
poli nel 1760 (n. 9: "Un quadruccio
in tavola, pal. 1. Un cardinale giova-
ne. Maniera di Gio. Belino").
È Frizzoni che, per primo, attribuì
quest'opera a Mantegna e identificò
questo giovane con Francesco Gon-
zaga (1444-83), secondogenito del
marchese Ludovico, basandosi sulla
sua somiglianza con il ritratto di
Francesco che si trova nella Camera
Picta di Mantova (la menzione del-
l'inventario Orsini, che conferma
questa ipotesi, è infatti stata ignora-
ta fino ad una data molto recente).
Questa identificazione oggi non
viene più messa in discussione,
malgrado le differenze considerevo-
li che esistono tra questi due ritrat-
ti, poiché a Mantova Francesco è di-
pinto all'età di trent'anni circa. Ma i
due visi hanno le stesse labbra spor-

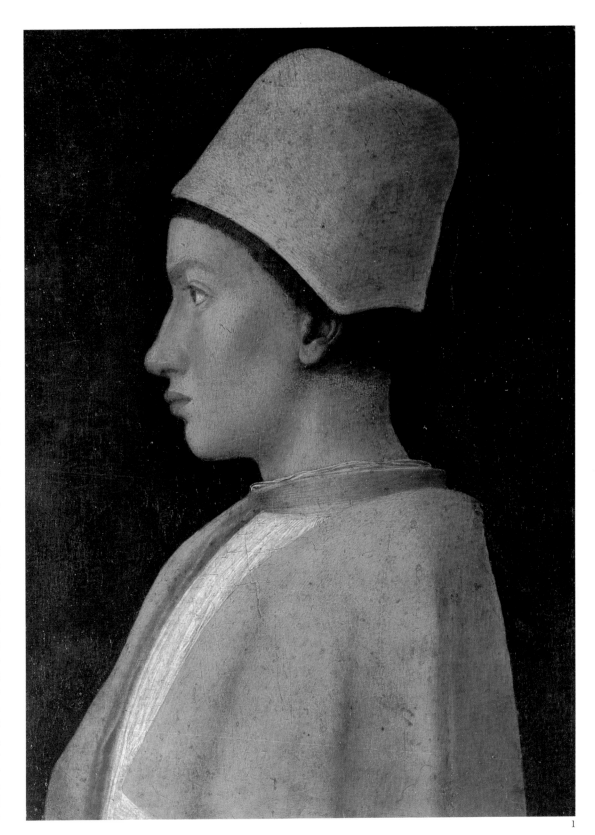

1

genti e le stesse sopracciglia. Fiocco aveva tuttavia pensato che poteva anche trattarsi di Ludovico Gonzaga (1460-1511), il fratello minore di Francesco, che è rappresentato a più riprese nei suoi abiti di protonotario apostolico sulle parete della Camera Picta. Quest'ultima ipotesi oggi non viene più presa in considerazione.

È evidente che questa identificazione è essenziale per datare il quadro. Robert Lightbrown ha osservato che Francesco non portava ancora, come si era spesso scritto, un abito da cardinale, ma quello di prelato della curia. Secondo lui il ritratto sarebbe quindi anteriore al 18 dicembre 1461, data in cui Francesco divenne cardinale, e posteriore all'11 febbraio 1454, data in cui fu nominato protonotario apostolico; dovrebbe quindi essere datato 1460-61 circa.

Keith Christiansen pensa invece che il ritratto possa essere stato dipinto tra gennaio e marzo 1462, prima della partenza di Francesco per Roma, dove avrebbe ricevuto il suo cappello da cardinale, e per commemorare la sua elezione.

Si tratta di un'opera assai poco caratteristica dello stile di Mantegna, e talvolta si è rifiutato di attribuirla all'artista (l'attribuzione di questo quadretto a Giovanni Bellini, nell'inventario di Orsini, era dunque lontana dall'essere assurda).

Ma si può supporre che ciò derivi dal suo aspetto molto ieratico, molto ufficiale: contrariamente alla maggior parte dei suoi altri ritratti, Mantegna riprende la formula tradizionale che Pisano aveva illustrato più volte, e rappresenta il viso di profilo, mentre abitualmente egli dipinge il modello di tre quarti, girato verso lo spettatore. L'incarnato è liscio e abbastanza uniforme, ma anche molto luminoso, molto più che negli altri ritratti del pittore,

che sono dipinti in modo più naturalista: occorre tuttavia sottolineare che è il solo ritratto di bambino che abbiamo conservato di questo artista e che sembra avere impiegato qui l'olio e non la tempera, come nelle sue altre opere. Questa luce quasi fiamminga viene dunque a dare una grande presenza a questo quadretto, malgrado l'astrazione delle forme. Un poco come in certe opere di Antonello da Messina, essa gioca sul volume netto del berretto, sulla frangia tagliata in modo molto regolare e il profilo si staglia perfettamente sullo sfondo scuro.

A dispetto del suo carattere estremamente ieratico, e benché il modello non ci guardi, questo quadretto riesce così a lasciare trasparire assai bene la psicologia del ragazzo con il suo sguardo un poco vuoto e le sue labbra imbronciate.

Una volta di più, noi abbiamo quindi la prova dell'eccellenza delle scelte che Fulvio Orsini aveva saputo fare per costituire la sua collezione.

Bibliografia: De Rinaldis 1927, n. 60, pp. 178-180; Fiocco 1937; Lightbrown 1986, n. 12, pp. 410-411; Bertini 1987, n. 308, p. 213, n. 9, p. 300; Christiansen in Londra-New York 1992, n. 101, pp. 335-337; Bertini 1993, p. 72 e n. 50, p. 85; Hochmann 1993, p. 52 e n. 50, p. 80; Jestaz 1994, n. 4332, p. 172. [M.H.]

Lorenzo Lotto
(Venezia 1480 ca. - Loreto 1556)
2. *Ritratto di Bernardo de Rossi, vescovo di Treviso*
olio su tavola, cm 54 × 41
Napoli, Museo e Gallerie Nazionali di Capodimonte, inv. Q 57

Il dipinto è identificabile con quel quadro "dove è retratto suso la figura de monsignore rev.mo de Rossi" ricordato fra le opere lasciate per l'appunto dal vescovo di Treviso Bernardo de Rossi a Venezia nel

1511. Di famiglia parmense e già vescovo di Belluno dal 1478 al 1499 questo prelato – il cui stemma col leone rampante è qui raffigurato inciso su un anello all'indice della mano destra – morì nel 1527; e forse a Parma e dai suoi eredi doverono acquistarlo, in uno con la *Sacra conversazione* del 1503 – pur essa oggi a Capodimonte –, i Farnese.

Di certo esso compare, analiticamente descritto e correttamente riferito a Lorenzo Lotto ("Ritratto di un Cardinale di casa Rossi con anello alla destra con leone, e carta ravvolta nella medesima, e una berretta pavonazza in capo, in campo verde, di Lorenzo Lotti") nell'inventario del palazzo parmense del Giardino (1680), esposto a quel tempo nella "Sesta Camera de' Rittrati"; e più tardi – analogamente – in quelli della Ducale Galleria, della cui VIII facciata costituirà fino al 1734 – e in uno coll'*Autoritratto* dell'Anguissola, la *Lucrezia* del Bedoli ed il *Bagno di Diana* di Agostino Carracci – la fila più bassa. Più complessa è l'identificazione del ritratto in Palazzo Farnese a Roma.

Se dubbio è infatti il riferimento, proposto dall'Hochmann (1993), col "ritratto di Luigi de Rossi che fu poi Cardinale, di mano di Raffaele" enumerato tra i beni lasciati ai Farnese da Fulvio Orsini nel suo testamento (1600), esistono tuttavia negli inventari seicenteschi del palazzo romano diversi ritratti descritti genericamente e senza la dirimente ascrizione al Lotto, ma che potrebbero ben corrispondere al nostro; ed inoltre la presenza qui del tutto certa della *Sacra conversazione* dello stesso Lotto ed eseguita per lo stesso Bernardo de Rossi – dunque presumibilmente acquistata assieme – fa supporre che anche il ritratto possa aver seguito un analogo itinerario verso Roma.

Certo a Parma, all'inizio del Sette-

cento, l'opera, il suo autore e il suo soggetto erano ben noti, e ritenuti tanto meritevoli da esser menzionati nel catalogo o *Descrizione* a stampa della Ducale Galleria (1725). Giunta a Napoli nel 1734 non doveva però apparentemente incontrare la stessa fortuna, se di essa tacciono i viaggiatori e se i primi inventari di Capodimonte e del Palazzo degli Studi – in seguito Real Museo Borbonico e Nazionale –, a partire dall'Anders (1799-1800), si spingevano, in uno con le guide, a suggerirla cosa fiamminga, di Hans Holbein o di Christoph Amberger. A metà Ottocento il Burckhardt (1855) la disse di Giovanni Bellini, e così Crowe e Cavalcaselle (1876), mentre a Jacopo dei Barbari l'ascrivevano il Morelli, il Frizzoni e il Berenson (1901).

Fu lo stesso Frizzoni a riconoscere nel personaggio ritratto, e sulla base del confronto col prelato raffigurato nella pala coll'*Incredulità di san Tommaso* in San Nicolò a Treviso, il vescovo Bernardo de Rossi; e negli stessi anni il Biscaro (1901), seguito dal Filangieri di Candida (1902, dal Venturi (1915), dal De Rinaldis (1911, 1928) ed in sostanza da tutta la critica, ne individuò definitivamente l'autore nel giovane Lorenzo Lotto.

Nel corso degli anni dieci del nostro secolo queste ipotesi di attribuzione, datazione e riconoscimento vennero inoltre confermate dalla piena e corretta lettura d'un'iscrizione presente sul retro dell'*Allegoria* già in collezione Bertioli a Parma (1791-1803) e Gritti a Bergamo (1880-90), oggi – col lascito Kress – nella National Gallery di Washington ("BERNARDUS. RUBEUS. / BERCETI. COMES. PONTIF. TARVIS. / AETAT. ANN. XXXVI. MENSE. X.D.V. / LAURENTIUS. LOTUS. P. / CAL. IUL. MDV."); e dalla constatazione – dettata dalle identiche misure, dagli stemmi e dalla medesima pro-

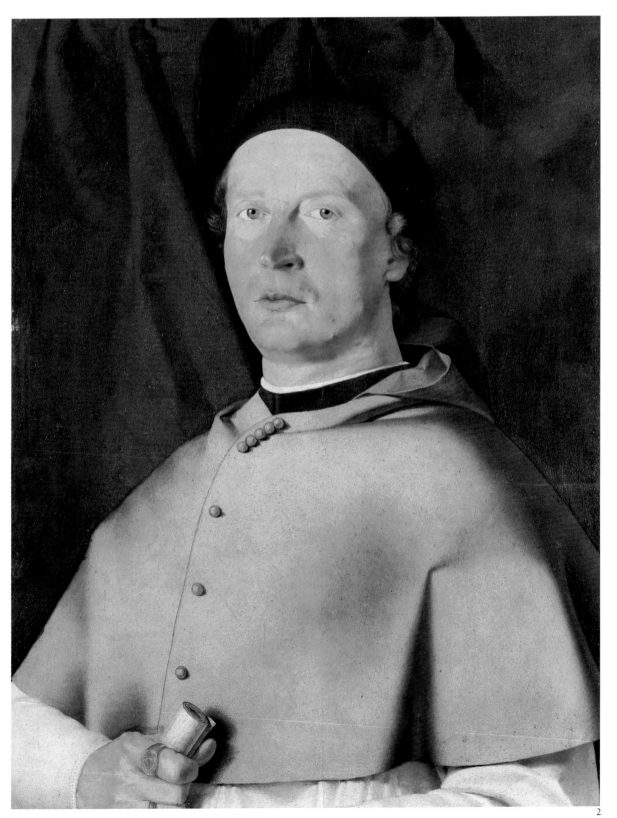

venienza originaria dai beni del vescovo de Rossi (cfr. Rusk Shapley 1979, I, pp. 277-280, n. 267) – che quest'*Allegoria* non fosse altro che una "coperta" del ritratto stesso, atto a fornirlo di una preziosa protezione e assieme d'un esplicito commento e complemento morale basati sulla scelta della "giusta via" fra virtù e vizio.

Alla data del 1505 il *Ritratto* di Napoli si conferma come il primo vero capolavoro del giovane venticinquenne pittore veneziano. Vi è palese – nell'accostamento luminoso e saturo di rosa, verdi e azzurri, così come anche nella cristallina lucidità plastica – l'ascendente di Giovanni Bellini, di Alvise Vivarini e persino, per il tramite di quest'ultimo, quello ormai lontano di Antonello da Messina. Lotto carica tuttavia il ritratto di un tale originale naturalismo, di una tale e tutta propria animazione psicologica, da preludere in quest'opera alla ricchezza di motivi della sua lunga carriera futura, rivelandosi nel contempo personalità autonoma e matura, fra le più grandi attive nell'Italia di primo Cinquecento.

Bibliografia: *Descrizione* 1725, pp. 24-25; Quaranta 1848, n. 346; Burckhardt 1855, p. 121; Fiorelli 1873, p. 45, n. 7; Biscaro 1898, p. 148; 1901, pp. 156, 159-161; Berenson 1901, p. 90; 1906, p. 80; Filangieri di Candida 1902, pp. 213, 217; De Rinaldis 1911, p. 131; 1928, pp. 168-170; Venturi 1915, p. 758; Coletti 1921, p. 408; Berenson 1936, p. 266; Banti-Boschetto 1953, pp. 64-65; Zampetti in Venezia 1953, pp. 16-17, n. 8; Berenson 1955, pp. 16-18; Molajoli 1957, p. 65; 1959, tav. IV; Zampetti 1965, p. [6]; Mariani Canova 1975, p. 87, n. 8; Meller in Venezia 1976, p. 328; Bertini 1987, p. 153; Hochmann 1993, p. 52. [P.L.d.C.]

168 Raffaello Sanzio
(Urbino 1483 - Roma 1520)
3. *Ritratto del cardinal Alessandro
Farnese, futuro papa Paolo III*
olio su tavola, cm 138 × 91
Napoli, Museo e Gallerie Nazionali
di Capodimonte, inv. Q 145

Dimensioni, particolari compositivi
e il numero d'inventario 134 in ce-
ralacca rossa presente sul retro fan-
no sì che questo ritratto – detto vol-
ta a volta del cardinal Pamphilj, o
del cardinal Passerini, o del cardinal
del Monte – possa essere identifica-
to senza margini di dubbio col "ri-
tratto di Paolo III quando era cardi-
nale con beretta in capo, nella mano
destra una carta, e sinistra al ginoc-
chio, con paese in lontananza. Di
Raffaele d'Urbino n. 134", citato sin
dal 1587 a Parma nella guardaroba
di Ranuccio Farnese, quindi nella
"Settima Camera di Paolo Terzo di
Titiano" del Palazzo del Giardino,
dedicata ai ritratti, e infine – per
l'appunto con questa descrizione –
in alto al centro della XIII facciata
della Ducale Galleria nell'altro pa-
lazzo parmense della Pilotta, stretto
fra il *Ritratto di giovane* del Rosso
Fiorentino ed il *Galeazzo Sanvitale*
del Parmigianino. Meno certa è in-
vece l'identificazione col "busto e
testa di Paolo 3° giovane quando fu
cardinale, mano di Raffaele" ricor-
dato dal solo inventario del 1644
nella "prima stanza" dei quadri in
Palzzo Farnese a Roma, o ancora col
"ritratto di Papa Pavolo 3° quando
era cardinale" lì citato dagli inventa-
ri del 1644 e del 1653 nel "Camerino
di Ercole", e poi inviato nel 1662 a
Parma in cassa, che sebbene an-
ch'esso su tavola, era allora conside-
rato opera d'ignoto, e soprattutto
corredato sul retro dal numero 104.
Ove si trattasse del medesimo ritrat-
to, tuttavia, l'alternanza espositiva
fra Roma e Parma non costituirebbe
un vero ostacolo, e nemmeno un ca-

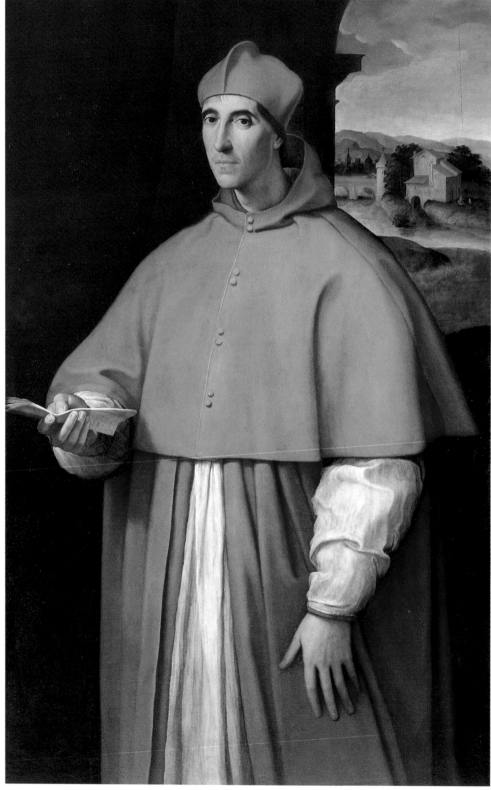

3

so isolato, considerato l'itinerario simile di opere come il *Leone X* o la *Madonna della gatta*; e tuttavia è significativo che la tavola non rechi sul retro, come tutte le opere già in Palazzo Farnese a Roma, il giglio incusso in ceralacca grigia, bensì – come invece le opere di provenienza parmense – il bollo in ceralacca rossa di Ranuccio II.

A Napoli dal 1734, ed esposto forse a Palazzo Reale e di certo a Capodimonte, il nostro ritratto fu selezionato nel 1799 fra le trenta opere ufficialmente lì requisite "per la Repubblica Francese", portato in deposito a Roma e recuperato poi dal Venuti – nel 1800 – per la costituenda galleria napoletana di Francavilla. È in uno dei due inventari di quest'ultima che la dizione originaria e quella più generica assunta a Napoli ("ritratto di cardinale") verranno per la prima volta soppiantate da quella di "Ritratto del cardinale Pamphili", poi ulteriormente superata dall'identificazione col cardinale Passerini assunta dal ritratto al ritorno da Palermo – dove Ferdinando di Barbone l'aveva "riparato" durante il decennio francese (1806-15) – e divulgata dalle guide ottocentesche del Real Museo Borbonico.

All'alba del nuovo secolo il Filangieri di Candida (1901, 1902) e il De Rinaldis (1911, 1928), forti del riconoscimento negli antichi inventari farnesiani del dipinto e della sua denominazione originaria, tornarono a definirlo "ritratto di Alessandro Farnese ancora cardinale", e a notarne perciò anche l'identità di fattezze col personaggio posto a sinistra del papa nell'affresco di Raffaello colla *Consegna dei Decretali* nella Stanza della Segnatura (1511), affresco del quale Vasari aveva scritto: "in detto papa ritrasse papa Giulio di natura, Giovanni cardinale de Medici assistente, che fu papa Leone, Antonio cardinale di Monte e *Alessandro Far-*

nese cardinale che fu poi papa Paolo III" (1568). A fronte di questa ineccepibile ricostruzione pare sterile qualsiasi altro tentativo d'identificazione, come quello recente della Becherucci (1968) in pro del cardinale del Monte, Antonio Ciocchi; ché, a parte la provenienza e la storia del ritratto ora a Napoli, nell'affresco dei *Decretali* "l'altro cardinale ch'è alla sinistra del papa, e al pari del precedente [Giovanni de' Medici, futuro papa Leone X] gli regge il piviale, non può che essere il cardinal Farnese: sia pei suoi tratti fisionomici che recano l'impronta caratteristica della stirpe farnesiana, sia perché quel posto d'onore nell'assistenza al papa doveva spettare a lui, porporato già da diciott'anni, e non al cardinal del Monte, che appunto in quell'anno 1511 fu assunto alla porpora cardinalizia" (De Rinaldis 1928).

Nel corso dell'Ottocento l'attribuzione tradizionale a Raffaello fu unanimemente sostenuta, sino a che il Passavant (1860) e il Morelli (1893) riferirono il dipinto ad un seguace del maestro, e il Crowe e il Cavalcaselle (1893) ad un pittore fiorentino dallo stile affine a quello "del Bronzino o delle opere giovanili del Pontormo", secondo il Causa (1982) ed altri forse Giuliano Bugiardini. Alcuni studiosi anche nel nostro secolo, tuttavia, hanno continuato a considerarlo un possibile prodotto del Sanzio (Venturi 1920; Berenson 1932; Fischel 1962; Dussler 1979) o almeno della sua bottega (De Rinaldis 1911, 1928; Becherucci 1968), lamentando nel precario stato di conservazione l'ostacolo principale ad una certa e definitiva ascrizione all'Urbinate (De Vecchi 1966; Dussler 1979).

In effetti l'opera è assai guasta. I vari restauri, l'ultimo dei quali (B. Arciprete 1993-94) in occasione della mostra, hanno evidenziato danni antichi e soprattutto una situazione

di abrasione diffusa – sul fondo scuro, sul volto, sulla mozzetta – causata da incaute puliture meccaniche e forse a soda, nonché un "ritiro" del colore specie in corrispondenza dei rossi dell'abito. Ciò nonostante la mano destra, protesa a bucare lo spazio stringendo una carta, e il bel brano di paesaggio ancora "fiorentino" sulla destra – non dissimile, ad esempio, da quelli della *Madonna d'Alba* e della *Santa Caterina* di Londra (1508-11) – danno ancora un'idea della qualità originaria del dipinto; ed i bianchi delle maniche e della veste – per quanto sciupati – o anche ciò che resta del volto – distante e classico come nel similissimo *Ritratto di cardinale* del Prado (1510-11) – confermano nella convinzione d'una paternità raffaellesca non solo dell'idea ma anche, almeno in gran parte, dell'esecuzione. Le analogie con questi stessi dipinti su tavola, e il legame già evidenziato coll'affresco dei *Decretali* nella Stanza della Segnatura (1511), fanno pensare che l'ambizioso cardinale Alessandro Farnese richiedesse questo prestigioso ritratto a "tre quarti" all'Urbinate nei primi anni del suo soggiorno romano – fra il 1509 e il 1511 –, nel momento in cui, eletto egli vescovo di Parma e iniziata la sua scalata al potere all'ombra del partito mediceo, andava concretando – con l'avvio, ad esempio, dei lavori per il palazzo romano – una sua propria "politica d'immagine".

Bibliografia: Galanti 1829, p. 84; Albino 1840, p. 48, n. 334; Quaranta 1848, n. 334; Passavant 1860, II, p. 427; Monaco 1874, p. 237, n. 22; Crowe-Cavalcaselle 1884, III, p. 42; Filangieri di Candida 1901, p. 128; 1902, pp. 215, 227, 229, 236; Gronau 1909, p. 86; De Rinaldis 1911, pp. 208-211; 1928, pp. 251-254; Berenson 1932, p. 481; Fischel 1948, I, pp. 113, 363; Molajoli 1957, p. 61; Came-

sasca 1958, I, tav. 105; Fischel 1962, p. 84; Dussler 1966, n. 88; De Vecchi 1970, p. 109; Dussler 1979, p. 62; Causa 1982, p. 96; Roma 1985, pp. 227, 779; Bertini 1987, pp. 183-185; Jestaz 1994, pp. 131, 170. [P.L.d.C.]

Andrea del Sarto
(Firenze 1486-1530)
4. *Ritratto di papa Leone X con due cardinali* (copia da Raffaello)
olio su tavola, cm 161 × 119
Napoli, Museo e Gallerie Nazionali di Capodimonte, inv. Q 138

Il celebre dipinto proviene ai Farnese dal sequestro – nel 1612 – della collezione di Barbara Sanseverino e del marito Orazio Simonetta, conservata sino ad allora nella rocca di Colorno; secondo quanto testimoniano non solo gli inventari noti delle requisizioni ai feudatari ribelli, ma anche le firme ancora presenti a tergo della tavola del notaio responsabile del sequestro, Agostino Nerone, e del "mastro di casa" della Sanseverino, Giovan Battista Bertoluzzo (Bertini 1977). Già prima dell'identificazione di questo passaggio, e sin dal Settecento, la critica ha voluto riconoscere in quest'opera la copia del *Ritratto di Leone X* di Raffaello fatta fare da Ottaviano de' Medici ad Andrea del Sarto ed inviata a Federico Gonzaga spacciandola per l'originale, che il duca aveva chiesto in dono ed ottenuto dal papa Medici Clemente VII; copia, così perfetta da sembrare di mano di Raffaello addirittura a Giulio Romano, cui è dedicato un lungo brano delle *Vite* di Giorgio Vasari (1568, VI, p. 484), "il quale essendo fanciullo e creatura di M. Ottaviano, aveva veduto Andrea lavorare quel quadro", ed era dunque in grado di svelare a Giulio l'inganno e la maestria del pittore fiorentino.

Dalle collezioni gonzaghesche di Mantova il dipinto potrebbe essere

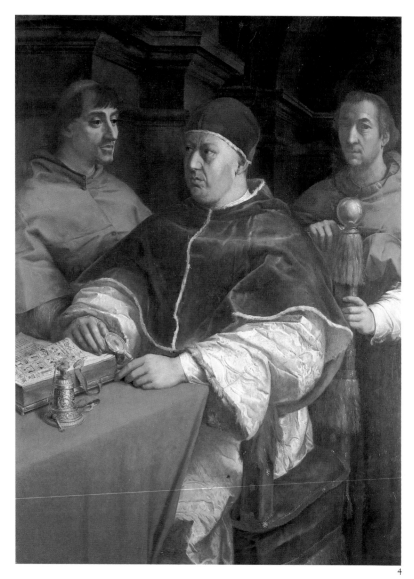

4

poi passato – ancora nel corso del Cinquecento – in quelle di Cesare Gonzaga, duca di Guastalla, pervenendo perciò ai Sanseverino attraverso lo steso canale – probabilmente un acquisto diretto – dell'altrettanto celebre *Madonna della gatta* di Giulio Romano, anch'essa all'epoca creduta opera di Raffaello. Una volta in possesso dei Farnese a Parma, il ritratto, così come altri quadri considerati di grande importanza, sarebbe poi stato inviato a Roma per la "quadreria ufficiale" di famiglia, probabilmente al tempo della reggenza del ducato da parte del cardinal Odoardo (1622-26). Nel palazzo romano, nella terza "stanza dei quadri" è infatti citato dagli inventari del 1644 e del 1653, solo nel primo dei quali – tuttavia – con l'indicazione della pretesa e prestigiosa autografia raffaellesca ("mano di Raffaele d'Urbino"); indicazione in pro del Sanzio che l'opera manterrà anche dopo il ritorno a Parma nel corso degli anni sessanta, esposta dapprima in Palazzo del Giardino, nella "Seconda Camera detta di Venere" (inv. 1680), e quindi nella Ducale Galleria al Palazzo della Pilotta, collocata al posto d'onore al centro della VII facciata, fra quadri di Brill, Correggio e Veronese e sotto all'*Aurora* e alla *Notte* di Annibale Carracci. Qui, e come capolavoro di Raffaello, il *Leone X* fu menzionato nel 1725 dal catalogo o *Descrizione* a stampa della galleria e ricordato con spicco da viaggiatori come il Wright e il Durant de Breval (1721-31; cfr. Razzetti 1963, 1964); ma non senza che ad un "conoscitore" più avvertito e colto come il Richardson (1702; cfr. Richardson 1722) sfuggisse il collegamento col racconto del Vasari e di conseguenza la paternità – da quegli conclamata – di Andrea del Sarto, non già "sublime come Raffaello".

A Napoli dal 1734-35, il *Leone X* fu a Palazzo Reale (de Brosses 1740; Co-

chin 1748) e a Capodimonte (Winckelmann 1755-62; Lalande 1766), poi nuovamente a Palazzo Reale – dal 1767 – ed ancora a Capodimonte (Canova 1780; Puccini 1783; Sigismondo 1788-89; Martyn 1791) sino all'invio a Palermo, avvenuto già nel 1798, e non, come si dice (De Rinaldis 1928), nel 1806. Sia a queste date, sia dopo il ritorno a Napoli nel 1815-16 e per tutto l'Ottocento, gli inventari e le guide del Real Museo Borbonico e poi Nazionale lo ribadirono quasi sempre a Raffaello. Ma già nel 1783 il Puccini (in Mazzi 1986), per altro preceduto dal de Brosses (1740), si diceva spiacente di "averne saputo l'istoria, perché mi pare che lo avrei conosciuto come opera d'Andrea, tanto è dipinto lucido e sulla maniera sua più che di Raffaello. Ma Giulio nol conobbe. Dunque non l'avrei conosciuto neppur io"; e nel corso del secolo successivo tutta la critica più avvertita – sebbene non senza ingegnosi tentativi d'invertire il rapporto fra l'originale di Firenze e la copia di Napoli (Niccolini in *Real Museo Borbonico* 1843; e cfr. anche De Rinaldis 1928) – ha quindi preso posizione a favore del racconto di Vasari e dell'identità fra la replica "gonzaghesca" del Sarto ed il quadro passato ai Farnese e poi a Borbone, da Quatremère de Quincy (1824) sino a Crowe e Cavalcaselle (1884-91). Passato di conseguenza in secondo piano, il *Leone X* di Napoli ha infine ricevuto scarse attenzioni nel corso del nostro secolo, addirittura posto in dubbio da alcuni (cfr. Molajoli 1957) come prodotto del Sarto.

Di sicuro c'è che i documenti – ritrovati dal Baschet (1868), da d'Arco e Braghirolli (1868) e da altri (cfr. Golzio 1936, pp. 152-154) – confermano almeno in parte il racconto del Vasari, ché in alcune lettere del novembre e dicembre 1524 (Archivio di Stato, Mantova) si legge di co-

me Federico Gonzaga chiedesse per l'appunto al papa – per il tramite e forse su consiglio però dell'Aretino – il ritratto in questione, e di come Clemente VII ne ordinasse poi una copia a Firenze a "un certo pictore lì excelente" per tenerla "in memoria di papa Leone" ed inviare l'originale a Mantova, dov'era atteso ancora nell'agosto del 1525. La sostituzione ordinata da Ottaviano non è invece ovviamente documentata se non dal passo vasariano; e però il ritratto degli Uffizi – raffigurante Leone X con i nipoti Giulio de' Medici, poi divenuto appunto papa col nome di Clemente VII, e Luigi de' Rossi, cardinale dal 1517 e morto nel 1519 – è ritenuto concordemente eseguito da Raffaello e dalla sua bottega sul principio del 1518 (cfr. Firenze 1984, pp. 189-198), esempio autografo ed autorevole di un nuovo ritratto ufficiale "allargato" – affermazione d'un potere ecclesiastico trasmesso per via familiare – che tanto successo avrebbe avuto in seguito anche presso i Farnese. La redazione di Napoli è perciò a tutti gli effetti la copia ordinata a Firenze nel 1524 e realizzata l'anno seguente; molto alta di qualità ma senza quella luminosità, quelle trasparenze e quella fluida naturalezza che, nell'originale, fanno diafane le mani del papa e cangianti, mutevoli, i rasi e i velluti rossi delle vesti e della sedia, lievi i veli bianchi e i fiocchi radi della spalliera, nitida, realistica, eppur rapida la resa del breviario miniato e del campanello d'argento. Nella nostra copia tutto è più preciso, chiaroscurato e disegnato, come – meglio che in ogni altro passaggio – si legge nelle larghe e uniformi campiture rossastre delle mozzette; e inoltre – come ben dice lo Shearman (1965) – più "fisico e stereometrico" dell'altro, e in linea coi risultati coevi di Andrea. Ciò nonostante, e sebbene nessi non insignificanti leghi-

no il nostro *Leone X* ad un altro – e autonomo – ritratto dell'artista fiorentino del terzo decennio, quale la *Fanciulla con "petrarchino"* degli Uffizi (cfr. Firenze 1986, n. XXVI), è necessario sottolineare proprio l'intento e lo sforzo d'una fedeltà totale al prototipo messi in opera dal "copista", anche al di là dell'ovvia richiesta in tal senso dei committenti. Restaurato nel 1956-57 da Edo Masini, il dipinto è oggi in discreto stato di conservazione. Il Bottari (1759) segnalava, sullo spessore della tavola, la firma incisa ANDREA. F.P., a suo dire rilevata dal Gabbiani, forse il "segno" segreto grazie al quale il Vasari poté svelare lo scambio a Giulio Romano; allo stato attuale, tuttavia, non rilevabile, probabilmente in considerazione dell'aggiunta sui lati maggiori di due strisce di legno di circa 2,5 centimetri di larghezza ben integrate sul recto alla pittura originale e forse frutto dello stesso restauro settecentesco che appose sul verso le due attuali traverse, significativamente corrispondenti alle "nuove" misure.

Bibliografia: Vasari 1550, p. 759; 1568, VI, p. 484; Richardson 1722, pp. 332-333; Durant de Breval 1721 in Razzetti 1964, p. 186; Wright 1721 in Razzetti 1963, p. 188; *Descrizione* 1725, pp. 37-38; de Brosses 1740, ed. 1956, p. 489; Cochin 1758, I, p. 133; Winckelmann 1755-62, ed. 1961, pp. 311-312; Bottari 1759, II, p. 399; Lalande 1769, ed. 1786, VI, p. 594; Miller 1776, II, p. 357; Canova 1780, ed. 1959, p. 78; Sigismondo 1788-89, III, p. 47; Martyn 1791, p. 16; Mazzinghi 1817, p. 52, n. 330; Quatremère de Quincy 1824, p. 191; Galanti 1829, p. 84; Michel 1837, p. 161, n. 263; Passavant 1839-58, ed. it. 1882-91, II, 1889, pp. 308-313; 1860, pp. 269-274; Nicolini, in *Real Museo Borbonico* XIII, 1843, pp. 5-52; Quaranta 1848, n. 371; Baschet

1868, p. 2; d'Arco-Braghirolli 1868, p. 17; Reumont 1868, p. 211; Fiorelli 1873, p. 24, n. 21; Janitschek 1879, p. 40; Crowe-Cavalcaselle 1884-91, II, pp. 130-131; Filangieri 1902, pp. 224, 235; De Rinaldis 1911, pp. 214-218; 1928, pp. 290-293; Venturi 1925, pp. 517, 589; Berenson 1932, p. 16; Golzio 1936, p. 151; Molajoli 1957, p. 61; Napoli 1960, p. 117; Freedberg 1963, pp. 108, 131-133; Monti 1965, pp. 86, 165-166, n. 37; Shearman 1965, I, pp. 125-126; II, pp. 265-267; De Vecchi 1970, p. 118; Bertini 1977, pp. 18-20; Meloni in Firenze 1980, p. 59; Firenze 1984, pp. 196-198; 1986, p. 69; Mazzi 1986, p. 25; Bertini 1987, p. 131; Natali-Cecchi 1989, pp. 100-101, n. 46; Suenaga 1993, pp. 15-48; Jestaz 1994, p. 181.[P.L.d.C.]

Giovanni Luteri, detto Dosso Dossi
(? 1490 ca. - Ferrara 1542)
5. *Sacra conversazione*
olio su tavola, cm 49,5 × 73,5
Napoli, Museo e Gallerie Nazionali di Capodimonte, inv. Q 276

Anticamente creduto del Perugino, quand'era conservato – nel Sei e Settecento – nelle raccolte di Palazzo Farnese a Roma, questo notevole dipinto ricevette poi, giunto a Napoli, svariate attribuzioni – a Tiziano, Bellini, Cariani ecc. – tutte all'interno dell'ambiente veneziano di primo Cinquecento, prima che Roberto Longhi ne facesse il centro della sua ricostruzione del momento giovanile di Dosso Dossi. Attorno ad essa egli raggruppava le tre altre *Sacre conversazioni* dei Musei Capitolini di Roma, della Johnson Collection di Philadelphia e del Museo di Glasgow, il *Baccanale* di Castel Sant'Angelo, il pannello con *Gige e Candaule* della Galleria Borghese, sempre a Roma, e la *Salomé* già Lazzaroni; più tardi vi si sarebbero aggiunte, inoltre, la *Madonna col Bambino e*

due sante d'una raccolta privata, la pala con la *Madonna in gloria e santi* dell'Arcivescovado di Ferrara e le piccole tavolette con la *Sacra Famiglia* del Museo di Capodimonte e della Narodni Galerie di Praga (Leone de Castris 1988).
I pareri sull'ascrizione al giovane Dosso di questa serie di dipinti sono contrastanti (per esempio vi si oppongono in date recenti il Dreyer e il Trevisani); tuttavia è un fatto che esse costituiscano un tutto unico singolarmente omogeneo, ed inscindibile da opere – come lo stesso *Baccanale* di Castel Sant'Angelo o le predelle della Pinacoteca di Ferrara – la cui paternità dossesca è raramente messa in dubbio, senza dire che per alcuni di essi esistono inoltre antiche ed autorevoli menzioni delle fonti come cose note del Dosso. All'interno di questo gruppo, che copre probabilmente gli anni del 1510 in avanti, la *Sacra conversazione* di Napoli, così come quella di Philadelphia e la *Salomé* già Lazzaroni, costituisce forse il punto d'arrivo, strettamente legata a quelle esperienze lagunari maturate nell'ipotetico viaggio giovanile del pittore a Venezia.
La pratica di Dosso con l'area dei pittori veneti gravitanti attorno alle botteghe di Giorgione e di Bellini – in specie con Tiziano, Cariani e persino Savoldo – vi è particolarmente evidente, filtrata tuttavia da una certa ruvidezza plastica e disegnativa e da certi accordi semplici e "sfacciati" di colori che restano retaggio ferrarese e segnale di una precoce amicizia col Garofalo.
Il dipinto ha subito gravi danni in passato, cui i recenti restauri hanno potuto rimediare solo in parte; guastissimi, ad esempio, il manto del san Giuseppe – il cui modellato è ormai informe – e molti incarnati, specie quello del Battista.
L'intervento dell'Istituto Centrale

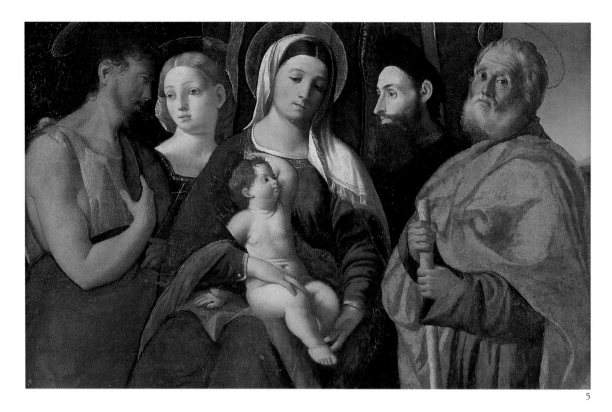

5

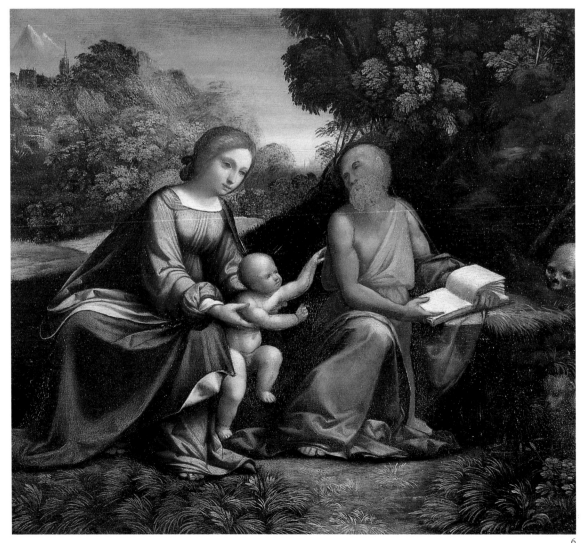

6

del Restauro di Roma è del 1981-85.

Bibliografia: Pagano 1831, p. 71, n. 120; Fiorelli 1873, p. 18, n. 11; De Rinaldis 1911, pp. 122-123, n. 65; 1928, p. 131, n. 276; Longhi 1927, ed. 1967, p. 309; 1934, ed. 1956, pp. 81-82; 1940, ed. 1956, p. 158; Venturi 1928, IX.3, p. 977; Lazareff 1941, p. 132; Molajoli 1957, p. 67; Antonelli Trenti 1964, pp. 406-408; Dreyer 1965, p. 23; Mezzetti 1965, pp. 8-10, 103, n. 124; Puppi 1965, p. (4); Gibbons 1968, p. 192, n. 48; Volpe 1974, pp. 21-23; 1982, p. 9; Causa 1982, p. 148; de Marchi 1986, p. 24; Leone de Castris 1988, pp. 3-5; Jestaz 1994, p. 170; Leone de Castris in Spinosa 1994, pp. 155-157. [P.L.d.C.]

Benevenuto Tisi, detto il Garofalo
(Ferrara 1481-1559)
6. *Madonna col Bambino e san Girolamo*
olio su tela, cm 38 × 43,5
Napoli, Museo e Gallerie Nazionali di Capodimonte, inv. Q 71

Il dipinto proviene dalle collezioni farnesiane di Parma, e sempre con l'ascrizione al Garofalo si trova inventariato nelle raccolte del Palazzo del Giardino e poi della Ducale Galleria, dal 1680 al 1734. Giunto a Napoli come opera del Tisi – ed ancora considerato tale negli inventari Paterno del Palazzo degli Studi (1806-16) e Arditi del Real Museo Borbonico (1821) – fu attribuito a Dosso Dossi dapprima nell'altro inventario del principe di San Giorgio (1852) e poi in quello del Salazar (1870), opinione che si fece strada a stampa nelle guide ottocentesche e poi con gli interventi del De Rinaldis (1911) e del Berenson (1932).
Lo stesso De Rinaldis tuttavia, nel 1928, ritornava sulla base delle risultanze inventariali farnesiane al nome del Garofalo, seguito dal Quintavalle (inv. 1930) e poi, definitivamente, dal Longhi (1934), che

ne esaltava l'importanza al centro del giovanile "momento giorgionesco" del pittore ferrarese. Da allora l'appartenenza del quadretto al Tisi è conquista acquisita dalla critica, e va mantenuta a parere dello scrivente anche di contro all'esclusione dall'ultimo catalogo dei dipinti dell'artista (Fioravanti Baraldi 1993) e di contro ai recenti dubbi manifestati dall'Ugolini (1984) e dal Mattaliano, che in una comunicazione orale del 1985 preferisce il nome dell'Ortolano.

Di certo la lettura del piccolo dipinto non è facilitata dal suo stato di conservazione; i restauri del 1960 ed in ultimo del 1994 (B. Arciprete), che hanno eliminato varie ridipinture, hanno anche esaltato lo stato di estrema consunzione della pellicola pittorica, abrasa sin quasi alla preparazione nella metà di destra della tavola. La metà di sinistra, tuttavia, con la Madonna, il Bambino ed il bellissimo paesaggio giorgionesco, che prelude a quelli analoghi di Dosso, basta a confermare al Tisi l'esecuzione, calda e fusa, satura di colore, tipica del momento di più stretto ed esclusivo contatto dell'artista con l'ambiente lagunare. La tavoletta di Capodimonte si colloca così senza sforzo nella sequenza delle quattro *Madonne col Bambino* della vendita Sotheby's 24-6-1970, dei Musei Capitolini di Roma, della Pinacoteca di Monaco e della Columbus Gallery of Fine Arts che scandisce il percorso del Garofalo dal *Presepe* di Strasburgo – databile verso il 1509-10 – a quello già in San Francesco a Ferrara, del 1513, e al *Minerva e Nettuno* di Dresda, del 1512, ormai impaginati sul metro di un nuovo nitore classicistico.

Bibliografia: Guida 1827, p. 35, n. 34; Quaranta 1848, n. 200; Fiorelli 1873, p. 16, n. 14; De Rinaldis 1911, pp. 242-243, n. 161; 1928, pp. 107-

108, n. 71; Berenson 1932, p. 175; Longhi 1934, ed. 1956, p. 79; Molajoli 1957, p. 67; Neppi 1959, pp. 25, 55; Mazzariol 1960, pp. 16-17; Berenson 1968, p. 156; Ugolini 1984, p. 64, n. 16; Bertini 1987, pp. 100-101; Leone de Castris in Spinosa 1994, p. 162. [P.L.d.C.]

Benvenuto Tisi, detto il Garofalo
(Ferrara 1481-1559)
7. San Sebastiano
olio su tavola, cm 37 × 30
Napoli, Museo e Gallerie Nazionali di Capodimonte, inv. Q 80

Già negli anni quaranta del Seicento era in Palazzo Farnese a Roma, esposto nella seconda sala della Quadreria (invv. 1644, 1653), e lì sarebbe rimasto durante gli spostamenti di massima parte della raccolta a Parma e fino al 1759, data del suo definitivo trasferimento a Napoli. Solo a quel momento, in occasione dell'imballo, il dipinto – sino ad allora rimasto anonimo – compare nei documenti farnesiani come opera del Garofalo; attribuzione poi riportata con una certa costanza alternata a quella a Girolamo da Carpi nelle carte borboniche e nella letteratura e negli inventari successivi del Museo.

Effettivamente si tratta d'un'opera tipica della maturità del pittore ferrarese: al classicismo forte e sicuro dell'immagine, lontano dalla complessa "umbratilità" giorgionesca degli inizi, si aggiunge una sorta di – benché languido – patetismo, un intento a suo modo più vivace ed espressivo che richiama l'esperienza del Dosso, probabilmente al seguito dell'esecuzione in comune – alla metà degli anni venti – della pala di Sant'Andrea a Ferrara.

Il dipinto, recentemente restaurato (L. Miele, 1994), aveva subìto in passato alcuni interventi – per altro non documentati – di integrazione

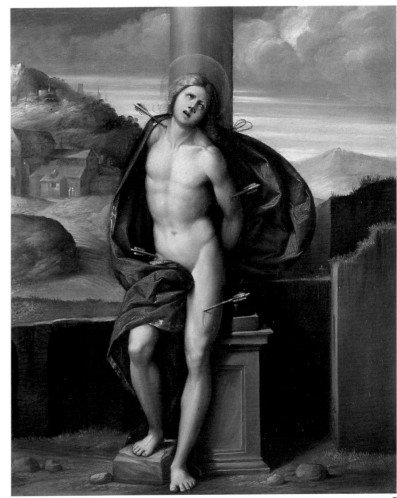

174 puntuale di tante piccole lacune da sollevamento del colore.

Bibliografia: Guida 1827, p. 32, n. 17; Perrino 1830, p. 175, n. 17; Fiorelli 1873, p. 16, n. 33; Berenson 1907, p. 276; De Rinaldis 1911, p. 246, n. 164; 1928, pp. 106-107, n. 80; Gardner 1911, pp. 187, 240; Berenson 1932, p. 218; 1936, p. 188; Barbantini 1933, p. 177; Ferrara 1933, p. 78, n. 216; Longhi 1934, ed. 1956, p. 121; Molajoli 1957, p. 67; Neppi 1959, pp. 36, 55; Frabetti 1966, p. 69; Berenson 1968, p. 156; Fioravanti Baraldi 1976-77, pp. 67, 151-152, n. 72; Bertini 1987, pp. 215, 229, 299; Fioravanti Baraldi 1993, p. 184, n. 116; Leone de Castris in Spinosa 1994, p. 164. [P.L.d.C.]

**Sebastiano Filippi,
detto il Bastianino**
(Ferrara 1532 ca. - 1602)
8. *Madonna con il Bambino*
olio su tavola, cm 84 × 64,5
Napoli, Museo e Gallerie Nazionali
di Capodimonte, inv. Q 1140

Il timbro mediceo-farnesiano impresso a fuoco sul retro della tavola testimonia della sua provenienza dalla collezione parmense di Margherita de' Medici, andata sposa ad Ottavio Farnese, laddove il numero 47 aiuta ad individuarla senza sforzo nell'inventario dei beni della figlia di Margherita, Maria Maddalena, redatto al momento della morte di quest'ultima (1693) e del passaggio dei beni stessi nel patrimonio diretto del fratello Ranuccio, duca di Parma. È lo stesso inventario a ricordare come in tale data la *Madonna con il Bambino*, ritenuta opera dell'altro artista ferrarese Scarsellino, fosse inviata in Palazzo del Giardino, luogo di residenza dei duchi. Entro il 1708, essa sarebbe stata poi prescelta per la nuova Ducale Galleria del Palazzo della Pilotta, ed esposta – come opera anonima di "autore

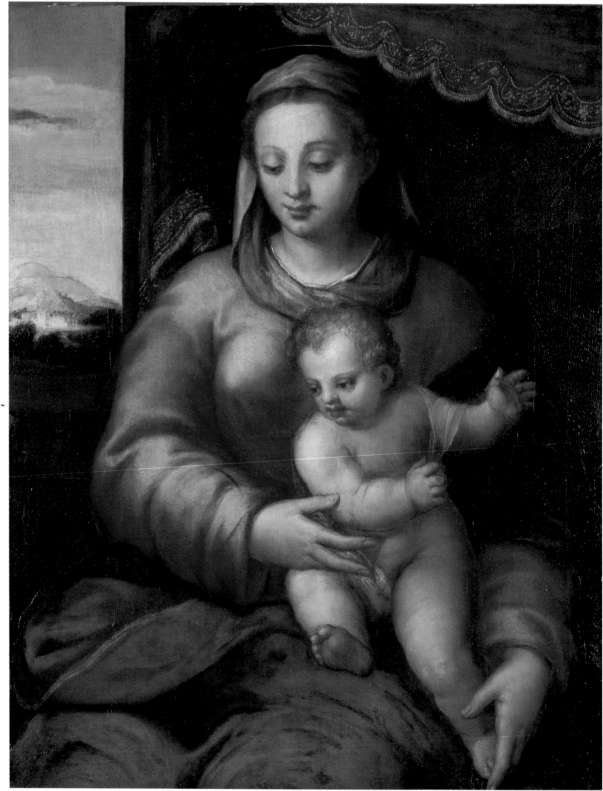

8

ordinario" – nella fila di centro della IV facciata, al lato del celebre *Arrigo peloso, Pietro matto e Amon nano* di Agostino Carracci. Citata in Galleria dagli inventari del 1708, 1731 e 1734, dové in quest'anno passare, col resto delle collezioni, a Napoli al seguito di Carlo di Borbone: dapprima forse esposta in Palazzo Reale e a Capodimonte, e più tardi nel Real Museo Borbonico, il cui inventario Arditi (1821) la cita però provenire – se è corretta l'identificazione del numero 11013 con quello 274 W del successivo inventario San Giorgio (1852) – dalla chiesa napoletana della Trinità delle Monache.

Le guide e gli inventari ottocenteschi locali la citano in seguito costantemente come opera di scuola fiorentina. Fu riconosciuta al Filippi dal Boschini, nelle note al Baruffaldi (1844), e nel nostro secolo segnalata come tale dal Bologna al Molajoli e all'Arcangeli, che ne diedero notizia rispettivamente nel primo catalogo di Capodimonte (1957) e nella prima monografia dedicata all'artista ferrarese (1963). La datazione proposta dallo stesso Arcangeli e ribadita dalla Bentini (in Ferrara 1985) al 1565-70 sembra doversi considerare la più valida: forti ancora le assonanze con opere più antiche come l'*Assunta* della Pinacoteca di Ferrara, il senso grave di "quadratura michelangiolesca" colloca di diritto la nostra tavoletta a ridosso della *Madonna e santi* in San Francesco a Rovigo, delle *Sibille* ferraresi di San Cristoforo alla Certosa e dell'altra *Madonnina*, questa di tre quarti, della Pinacoteca di Ferrara, tutte cose anteriori alle note pale documentate degli anni settanta.

Il dipinto è ora, dopo un recente intervento di restauro che ne ha riportato alla luce la tipica cromia impastata e fantastica (B. Arciprete 1993-94), in discreto stato di conservazione; è stato tuttavia, e forse giusta-mente, ipotizzato (Ferrara 1985) che in origine – stante la posizione del Bambino – potesse essere di dimensioni più ampie e parte di una composizione a più figure.

Bibliografia: D'Aloe 1843, p. 52, n. 296; Baruffaldi-Boschini 1844, I, p. 467, n. 296; Fiorelli 1873, p. 31, n. 28; Molajoli 1957, p. 67; Arcangeli 1963, p. 70, n. 102; Causa 1982, p. 146; Ferrara 1985, pp. 121-122, n. 71 R; Leone de Castris in Spinosa 1994, p. 102. [P.L.d.C.]

Antonio Allegri, detto il Correggio
(Correggio 1489 o 1494-1534)
9. *Sposalizio mistico di santa Caterina*
olio su tavola, cm 28,5 × 24
Napoli, Museo e Gallerie Nazionali di Capodimonte, inv. Q 106

Già il Filangieri di Candida, nel 1902, si poneva la questione della identificazione puntuale dei quadri di Capodimonte attraverso la decodificazione delle numerose scritte inventariali e delle sigle presenti nel verso del quadro, operazione proseguita, con altra vastità, dal Bertini, il quale legge la firma del notaio piacentino Francesco Moreschi, incaricato dai Farnese della confisca, unitamente alle sigle FMNP contenute nel suo sigillo e a quella del procuratore Alessandro Grandini, cui era stato consegnato dalla contessa Barbara Sanseverino per evitarne il sequestro. È incluso, infatti, nella lista dei quadri del Sanseverino conservati nel Palazzo di Parma dove appare registrato con il n. 78 e puntualmente descritto come "quadro [...] bellissimo, dipinto sopra l'assa con cornice di ebbano intarsiato di osso bianco [...] alto mezzo brazzo et un sedesimo, mezzo br. longo scarso, con la sua tendina di zendalo bianco et verde [...] con li pizzi d'oro, argento et seta verda signato, sottoscritto, sigillato...".

È a partire dal 1612 che entra a far parte della collezione Farnese; si trova, infatti, menzionato nel Palazzo del Giardino dallo Scannelli (1657) e dal Barri (1671) e compare nell'inventario del 1680 circa, con il n. 90, collocato nella terza camera, dove campeggiava la *Madonna della gatta*, allora assegnata a Raffaello e poi a Giulio Romano.

Troverà quindi esposizione nella Galleria Ducale nel Palazzo della Pilotta fino al definitivo trasferimento a Napoli nel 1734. Qui sarà collocato prima negli appartamenti di Palazzo Reale e poi a Capodimonte, dove nel 1783 il futuro direttore degli Uffizi, Tommaso Puccini, ne sottolinea la patina oscura che ne ottunde i colori rendendoli pressoché illeggibili.

Leone de Castris, nella recente scheda, ricostruisce puntualmente ogni cambio di destinazione fino al 1798, allorché Ferdinando di Borbone, in fuga da Napoli, lo inserisce fra i 14 dipinti più preziosi, trasportandolo con sé a Palermo, dove resterà fino al 1817, data in cui fu ricongiunto al resto della collezione rimasta a Napoli ed esposto nel costituendo Museo Borbonico.

Nell'Inventario di Palazzo Farnese a Roma del 1644 viene citato un quadro con lo stesso soggetto e dello stesso Correggio al n. 3099. Pur essendo assai problematico definire con certezza che si tratti dello stesso dipinto, il piccolo formato potrebbe avere favorito un suo trasferimento momentaneo a Roma e un suo rientro a Parma entro il 1657 allorché lo vide lo Scannelli. Si tratta di un dipinto delicato ed intenso che incontra immediatamente il favore dei collezionisti che ne fanno trarre moltissime copie e degli incisori (da Giorgio Ghisi e G.B. Mercati), anche se non sappiamo per chi, in origine, il Correggio l'avesse dipinto e se le incisioni note derivino sempre dall'originale o dalle copie. In un'incisione eseguita dal Moette (che la dichiara tratta da un prototipo su tela oggi conservato all'Ermitage) è riportata un'iscrizione che ne avrebbe contrassegnato il verso: "Laus Deo, per Donna Mathilda d'Este Antonio Lieto da Correggio fece il presente quadretto per sua divozione A.o 1517". Nel 1596 era già in possesso di Barbara Sanseverino che lo propone in dono al duca di Mantova Vincenzo Gonzaga, senza poi procedere nel suo proposito. Assai controversa è la cronologia, che la critica pone tra il 1517 e il 1520, anticipandone l'esecuzione talora agli anni precedenti l'impresa della camera di San Paolo, talaltra a quelli appena seguenti. Noi pensiamo che per quell'essere ancora intrisa di elementi manieristici nel ritmo dei panneggi e dei corpi serpentinati della Vergine e di santa Caterina, per quel modulo adottato di piccolo formato con un passaggio ancora contenuto nei colori che affiorano con effetto di evanescente fosforescenza – evocazione giorgionesca o del primo Lotto o del Dosso giovane – che diventerà addirittura scintillante nei quadri più solenni, e per quella materia grumosa, non ancora distesa e smaltata, come nelle sue opere dipinte dopo la camera realizzata per Giovanna da Piacenza, la datazione dopo il 1518 possa essere accettata. Sono del resto presenti in "questa gioia di estrema bellezza", come amava definirla Barbara Sanseverino, non più i calligrafismi prima maniera di derivazione mantegnesca e costesca di antiquata rigidezza, ma piuttosto le sinuose linee elaborate da Beccafumi e dai manieristi senesi (come è stato avanzato da qualche studioso, anche se a queste date, 1518-20, sembra difficile poter richiamare tout-court le sperimentazioni beccafumiane), su cui si era formato anche Michelangelo

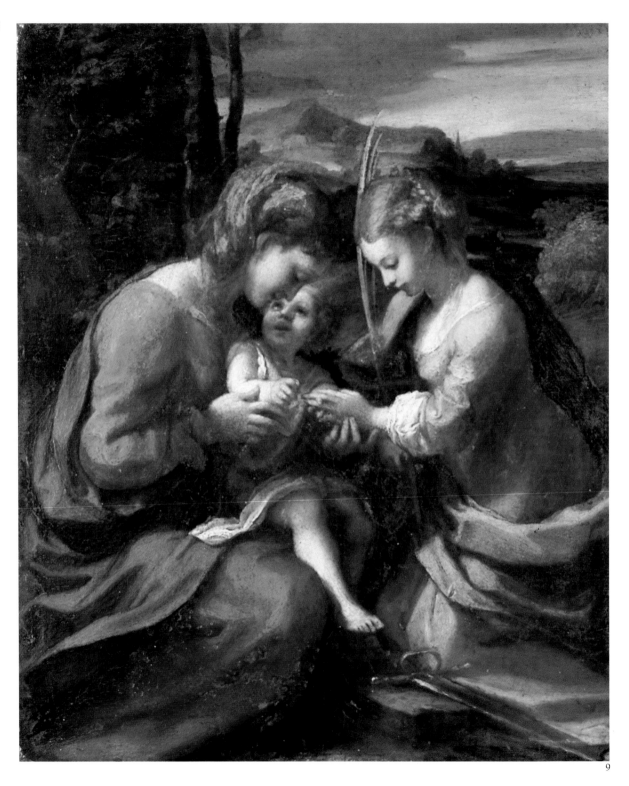

9

Anselmi, già presente a Parma dal 1516, allorché comincia la sua lunga carriera parmense a partire dalla chiesa di San Giovanni Evangelista. Il Correggio si trova, piuttosto, nella fase in cui, dopo i primissimi interessi giovanili, rientra negli schemi di quella cultura parmense che lo porta ad aderire ai modelli qui elaborati, iniziando un rapporto di dare/avere anche con il giovane Parmigiano, che da un'opera come questa, sfrangiata nella sua texture, si sarà sentito sicuramente attratto.

Un dipinto questo, che, per il suo andamento ritmico, è assolutamente estraneo al classicismo o postclassicismo (Freedberg) del Correggio, aderendo agli elementi che somigliano a quelli propri del manierismo sperimentale avviato nell'Italia centrale, riproposti con una reazione personale di concreta e palpabile umanità, un po' come nel disegno del Metropolitan (n. 19.76.9), preparatorio per l'affresco con l'*Annunciazione*, assegnato al 1525, ora nella Galleria Nazionale.

Bibliografia: Scannelli 1657, p. 276; Barri 1671, p. 105; Filangieri di Candida 1902, p. 209; Quintavalle 1970, p. 94; Bertini 1977, pp. 21-22, 44 e fig. 4-5; Ercoli 1982, p. 156; Bertini 1987, p. 157; Gould 1976, pp. 88, 230; Di Giampaolo-Muzzi 1989, p. 54; Di Giampaolo-Muzzi 1993, pp. 74, 75; Fornari Schianchi 1994a, pp. 16, 19; Jestaz 1994, p. 127, n. 3099; Leone de Castris in Spinosa 1994, p. 149 (con completa bibl. prec.). [L.F.S.]

Giovan Battista Ramenghi, detto il Bagnacavallo (?)
(Bagnacavallo 1484 - Bologna 1542)
10. *Madonna con il Bambino e san Giovannino*
olio su tavola, cm 74 × 65
Napoli, Museo e Gallerie Nazionali di Capodimonte, inv. Q 770

I timbri farnesiani presenti sul retro della tavola ne consentono senza sforzo l'identificazione – già operata dal Bertini (1987, 1988) – col dipinto di analogo soggetto proveniente dalla collezione di Margherita de' Medici, moglie di Odoardo Farnese e quindi madre di Ranuccio e Maria Maddalena, inventariato in seguito dapprima nella raccolta parmense di quest'ultima (1693) come opera del Rondani e poi nella Galleria farnesiana dello stesso Palazzo Ducale della Pilotta come opera "di autore ordinario" (invv. 1708, 1731, 1734). Rimase esposto sulla IV facciata della Quadreria, accanto al *Misantropo* di Bruegel, sino al 1734, data del trasferimento a Napoli dell'intera collezione.

Qui fu forse esposto a Capodimonte e poi – ai primi dell'Ottocento – nella Galleria di Francavilla, forse identificabile col "quadro della Beata Vergine col Bambino e San Gio: sopra tavola [...] di Raffaele d'Urbino" citato nella V stanza dall'inventario del 1801; sede dalla quale, secondo quanto ricorda l'inventario Arditi (1821), pervenne al Real Museo Borbonico, creduto ancora opera della scuola di Raffaello (inv. Arditi 1821) ovvero di quella del Correggio (Quaranta 1848, inv. San Giorgio 1852). Infine, bizzarramente, fu attribuito a Bartolomeo Schedoni (inv. Salazar 1870; Fiorelli 1873; Migliozzi 1889) o addirittura a un pittore emiliano d'avanzato Seicento ispiratosi al Cavedoni (inv. Quintavalle 1930), col risultato di posticiparne d'oltre cento anni la data d'esecuzione.

In realtà il nostro dipinto – restaurato in occasione della mostra (L. Miele 1994) – sembra per certo emiliano, e dell'epoca appunto in cui era attivo a Parma il Rondani, non più tardi cioè del secondo quarto del Cinquecento. La sua precisa collocazione, non semplice, è da vedere –

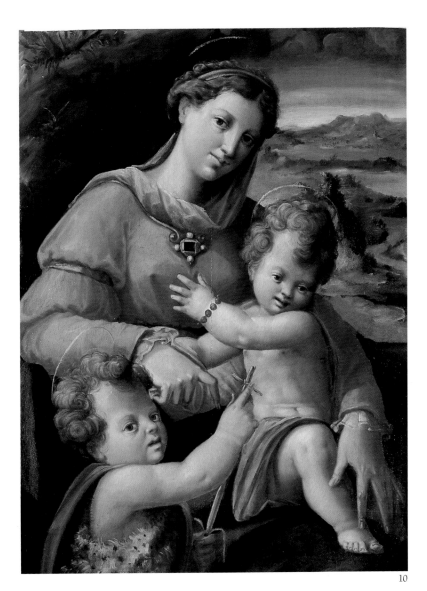

10

a parere di chi scrive – all'interno di un gruppo di opere nel quale si deve con tutta probabilità riconoscere il percorso giovanile di Giovan Battista Ramenghi, detto – come il padre Bartolomeo (1484-1542) e dal nome del paese d'origine – il Bagnacavallo. Giovan Battista nacque nel 1521, e nel 1535 era già pittore, presumibilmente formato nella bottega paterna; sul finire degli anni trenta e nel corso dei primi anni quaranta risulta documentato a Fontainebleau, aiuto di Primaticcio, e nel 1546 a Ro-

ma, collaboratore – cogli spagnoli Roviale e Becerra – del Vasari nella sala dei Cento Giorni. A Bologna tornerà solo dopo questa data, stringendo legami con Prospero Fontana ed altri artisti locali; ed è a partire da questo periodo, con gli *Sposalizi di santa Caterina* delle Pinacoteche di Dresda e di Bologna, l'*Adorazione* di Cento e, via, via, le pale del collegio felsineo di San Luigi e la *Pentecoste* di Faenza (1567), che la sua attività comincia ad essere davvero a noi nota e coerentemente riconoscibile.

Alle origini del suo percorso era collegabile invece sino ad oggi la sola *Sacra conversazione* della Pinacoteca di Bologna, un tempo ritenuta del giovane Tibaldi ma invece scopertasi, dopo il restauro, firmata appunto dal Bagnacavallo junior (Bologna 1971, p. 62); una pala di fermo e grandioso tenore classico ispirata a quella tradizione che a Bologna si snodava dalla *Santa Cecilia* di Raffaello, coinvolgendo Innocenzo da Imola, il Pupini e il Ramenghi senior, sino a Girolamo da Treviso e soprattutto a Girolamo da Cotignola e a Girolamo da Carpi. Utilizzando proprio questo dipinto – assai distante da tutti gli altri del pittore – come elemento guida è forse possibile indagare sugli anni davvero iniziali di Giovan Battista Ramenghi, la cui precocissima presenza accanto al padre potrebbe rivelarsi nelle opere in genere attribuite alla fase finale di quest'ultimo – nel genere delle pale bolognesi della Mascarella e di Santa Maria della Misericordia, e specie di quella con *Tre santi* ora a Berlino – per poi emergere autonoma, da una costola del linguaggio paterno, nello *Sposalizio di santa Caterina* già Lempertz e nella *Madonna e santi* della chiesa di San Giuliano a Bologna, da altri attribuita al Pupini (Fortunati Pietrantonio 1986, I, pp. 117-118, 141-143, 203; II, pp. 429-447). Maturo il Bagnacavallo junior appare però soltanto nella pala firmata della Pinacoteca bolognese e in una serie di opere che le si possono collegare – per esempio la *Madonna e i santi Pietro e Paolo* del museo di Nîmes e lo *Sposalizio di santa Caterina* dell'asta Christie's di Londra del 22-4-1988 –, nelle quali la sperimentazione dietro a Girolamo da Carpi pare condurre vuoi verso la scoperta della "maniera" di Parmigianino, vuoi verso un "romanismo" in chiave monumentale che non a caso ha fatto pensare al giova-

178 ne Tibaldi. La tavola di Capodimonte appartiene a questo secondo gruppo, costituendone con tutta probabilità uno degli esiti più antichi ed acerbi; e va perciò presumibilmente datata nel corso degli anni quaranta del secolo.

Bibliografia: Quaranta 1848, n. 307; Fiorelli 1873, p. 12, n. 28; Migliozzi 1889, p. 93, n. 52; Bertini 1987, p. 112; 1988, pp. 424, 426; Leone de Castris in Spinosa 1994, p. 101.
[P.L.d.C.]

Francesco Mazzola, detto il Parmigianino
(Parma 1503 - Casalmaggiore 1540)

Solo cinque anni dopo la sua morte, si instaura a Parma il dominio farnesiano, anche se ben prima della codificata creazione politica del ducato era stato vescovo di Parma, dal 1509 al 1534, il cardinale Alessandro, futuro papa Paolo III, la cui presenza, seppure saltuaria, era stata contrassegnata da atti importanti, quali la convocazione in duomo, nel novembre 1519, di un sinodo per riportare "la cultura nel campo del Signore" e per reintrodurre una più consona disciplina fra il clero cittadino (v. Prosperi 1978). Ciò ha sicuramente determinato in ambito farnesiano una conoscenza diretta dell'opera parmigianinesca.

L'artista già entro il 1524, oltre alla pala di Bardi, alla saletta di Fontanellato, alle ante d'organo con David e santa Cecilia, aveva dipinto su muro due cappelle in San Giovanni e nel 1530, iniziato, dopo l'intervallo dovuto al soggiorno romano e bolognese, anche se con molte interruzioni, l'arcone est della Steccata. Nessuna committenza, invece, gli era pervenuta dai fabbricieri della cattedrale, forse proprio perché il suo fare artistico promulgava una gravità eccessiva di forme e contenuto, tanto che nelle opere sue sembra siano "raccolte tutte le

gratie della Pittura et le bellezze del colorire". Una pittura troppo intellettuale e poco devota per il cardinale Alessandro, che si era dato un compito moralizzatore, in contrasto con gli atteggiamenti di Francesco che "non contento di così largo favore ricevuto dal cielo, vedendo per Vitio dell'età prevalere alle virtù l'oro, gli entrò nel capo di voler attendere all'Alchimia, et si lasciò corrompere di maniera à questa pazzia, che si condusse a pessimo disordine della vita, et dell'honore, e di molto gratioso ch'egli era, divenne bizzarrissimo, e quasi stolto" (cfr. Armenini 1587).

Anche il suo soggiorno romano (1524-27), interrotto dal Sacco dei Lanzichenecchi, è troppo in anticipo rispetto alla nascita del collezionismo farnesiano, attivato soprattutto dai cardinali Alessandro e Odoardo nell'avanzato Cinquecento, e solo Clemente VII può giovarsi dei doni del pittore, che gli reca, come entratura nella città eterna, la Sacra Famiglia ora al Prado, l'Autoritratto allo specchio, ora a Vienna e la Madonna della Rosa di Dresda.

L'attività del Parmigianino, dopo essere stata apprezzata dai Sanvitale, dai Benedettini, dalla famiglia Baiardi a Parma, da Madonna Maria Bufalina di Città di Castello, da Lorenzo Cybo capitano delle guardie del papa, dalle monache di Santa Margherita e da Bonifacio Gozzadini a Bologna, dai fabbricieri della Steccata e dal rettore della chiesa di Santo Stefano a Casalmaggiore, per elencare le committenze di assoluta certezza, sembra disvelarsi in un interesse profondo in Casa Farnese, solo dopo la seconda metà del Cinquecento, allorché, ad alcuni decenni dalla sua morte che lo stronca giovanissimo a 37 anni, Ottavio sembra interessarsi a quella pittura cristallina ed eccezionalmente elegante, scorrevole e febbrile, perfezionata da una grazia assoluta, astratta e quasi artificiale. Già nel Casinetto

che era stato di Scipione della Rosa e poi di Eucherio Sanvitale, a pochi passi dal Palazzo del Giardino che si era fatto costruire, Ottavio Farnese, secondo duca di Parma, aveva potuto ammirare una lunetta con una "Vergine in preghiera e un bambino appresso" (forse una Virtù, come suggerisce il Leone de Castris pubblicando la copia napoletana) riemersa recentemente sull'intonaco antico sotto vari scialbi di colore, che il Parmigianino aveva eseguito, forse entro il 1524, in quanto già dal 1526 il Casino risulta abitato da Galeazzo, padre di monsignor Eucherio e principale sostenitore dell'espressività ed intellettualità parmigianinesche. Il 19 marzo 1561 il Casinetto, che si trovava inserito nello stesso contesto verde nel quale Ottavio avviava il progetto per una nuova più consona dimora farnesiana, fu alienato al duca, che divenne così proprietario, per la prima volta, di un'opera del Parmigianino, più volte replicata nel tardo Cinquecento (Madonna di Casa Armano, già in collezione Pirri a Roma e Capodimonte) e resa nota anche attraverso un'incisione di Francesco Rosaspina derivata dalla copia Armano. Ciò sta a significare che, fino agli inizi del Seicento, e forse per la sua aulica collocazione in una dimora ducale seppure di delizia, l'immagine doveva godere di una particolare fama.

Un'altra opera di provenienza Sanvitale confluisce ante 1587 nella guardaroba di Ranuccio, molto prima, quindi, della confisca del 1612: si tratta del superbo Ritratto del conte Galeazzo dipinto dal Parmigianino, nel 1524, per il suo mecenate a lui affine per sensibilità e cultura, cui impone una posa da grande cortigiano, simile a quella imposta da Raffaello a Baldassarre Castiglione, nonostante la differenza nell'inquadratura più allargata, che include la savonarola su cui è seduto il protagonista, parte dell'armatura lucente deposta alle sue

spalle tra una parete scabra e un'apertura su rigogliosi rami fogliati, che introducono la visione di un giardino curato e prorompente. Gli abiti sono eleganti, ricercati e consoni alla nobiltà del personaggio che esibisce mani guantate e inanellate che mostrano una medaglia: emblema entro il quale è racchiuso tutto il significato del quadro, come nel medaglione che trattiene i fili serici del turbante della Schiava turca, dipinta circa sei anni dopo. Il numero 72 inciso nel bronzo dorato della medaglia esibita in posizione focale per chi guarda, dopo varie sollecitanti interpretazioni, è stato interpretato dal Fagiolo dell'Arco, che legge i due numeri separatamente, come il simbolo alchemico e astrologico della "coniunctio" fra il Sole e la Luna. La Davitt Asmus ne ha carpito la fissità dello sguardo, come se si riflettesse in uno specchio, e ne ha collegato gli emblemi alla cultura cabalistica di Pico della Mirandola. Si tratta di un'opera di grande fascino, anche per quell'ermetico significato che sottende e che ben si collega ad alcuni ritratti di Dürer, soprattutto all'Autoritratto con fiore d'eringio al Louvre e ancor più a quelli del Prado e di Monaco, dove l'artista ci osserva e ci interroga fissando il suo sguardo nel nostro. Galeazzo, del resto, amava contornarsi di quadri dal linguaggio misterioso; apparteneva, con ogni probabilità, alla sua collezione o a qualcuno della sua cerchia familiare anche il Ritratto di Erasmo, ora nella Galleria Nazionale, dipinto da H. Holbein nel 1530, il cui motto emblematico "Amor vincit omnia" è contenuto nella sesta riga del libro che tiene fra le mani e che è un indubbio monito contro la guerra (Davitt Asmus 1993). Proprio come Parmigianino sentirà il richiamo della Roma di Raffaello e Michelangelo, Dürer era sceso in Italia nel 1494 e poi nel 1505, attratto soprattutto da Venezia, e il 12 luglio 1520 intraprende un altro lungo viag-

gio nei Paesi Bassi, durante il quale annota nel suo diario, che è una complessa fonte di storiografia artistica, approfonditi giudizi critici sulle opere che vede, sulle città, sui monumenti. Sentiamo un'affinità elettiva fra Dürer e Parmigianino, anche se quest'ultimo vive in un paese cattolico che stempera, in parte, la sua estetica rigorosa e intransigente; li accomuna l'interesse per la ritrattistica, per il disegno, per l'incisione, la curiosità quasi scientifica per la natura.

Un altro quadro confluisce, documentatamente dal 1671, allorché lo menziona il Barri, nelle collezioni farnesiane del Palazzo del Giardino: è il ritratto della cosiddetta Antea, poi esposto nella Galleria Ducale del Palazzo della Pilotta (1708). Un dipinto, anch'esso, per altri versi, pervaso di mistero, assegnato variamente al periodo romano o agli ultimi anni parmensi, nel quale si staglia, su un omogeneo fondo verdastro, appena percorso dall'ombra, una figura femminile ritratta a tre quarti con indosso un abito giallo-oro filettato di grigio, che si apre sul davanti per mostrare un sottabito candido, pieghettato e ricamato come i bordi delle maniche, e reca sulla spalla una morbida e avvolgente pelliccia di martora: ancora una volta la "vetustas" parmigianinesca diventa simbolo e archetipo della maniera, senza farsi stereotipo. Taluno vi ha voluto riconoscere "l'innamorata del Parmigianino" frequentata a Roma e citata dal Cellini e dall'Aretino, talaltro ha avanzato l'ipotesi che si tratti della figlia della domestica o, forse, soltanto di una nobile fanciulla appartenente a qualche aristocratica casata parmense, il cui sguardo, si direbbe oggi, guarda in camera, senza imbarazzo, cosciente della sua pura bellezza.

Anche la tavola, con la Lucrezia – che ha ricevuto dal recente restauro la gravità delle immagini antiche, il tono eburneo dell'incarnato, il cangiantismo giallo-viola della veste fermata sulla spalla da un cammeo con Diana cacciatrice scolpita a rilievo, e la lucentezza serica dei capelli intrecciati con fili di perle – era già nella guardaroba di Ranuccio nel Palazzo del Giardino di Parma prima del 1587, come testimoniano gli Inventari. Certa critica, contraddicendo a torto le citazioni antiche, ha voluto passare l'opera nel catalogo del Bedoli, ma la nitidezza del profilo e gli elementi testé descritti sono in così stretta colleganza con le Vergini della Steccata, con la Madonna dal collo lungo, ora agli Uffizi, e con le opere tarde del Mazzola da non indurre più al dubbio. La connessione poi della Diana, nella medaglia, con il disegno preparatorio esposto nella Galleria Nazionale di Parma (n. 510/19) dovrebbe fugare ogni ipotesi contraria.

Ancora un capolavoro del Mazzola arricchiva prima il Palazzo Farnese di Roma (inventario del 1644 n. 4268), ante 1641 fino al 1662, e poi il Palazzo del Giardino di Parma e la Ducale Galleria del Palazzo della Pilotta fino al 1734. Si tratta della tela con la Sacra Famiglia e san Giovannino, dipinta a tempera, quasi opaca e gessosa: una tecnica sperimentale che l'artista riproporrà solamente nel San Rocco (parte di un quadro più grande, recentemente riemerso dall'oblio) e che il Vasari dice utilizzata dal Parmigianino in due quadri dipinti a Bologna per il Maestro Luca liutaio. Un'opera nella quale il paesaggio prorompe con il fare della generazione del Dosso e dei raffaelleschi più disinibiti; le pennellate si fanno ora lievi e leggere ora strisciate, larghe e dissonanti, intrise di colori freddi e azzurrini che rinnovano continuamente la texture e la rifrangenza della luce.

Le quattro opere, qui illustrate, sono conservate a Napoli dal 1734.

Altri quadri assegnati all'artista o copie da lui derivate, con attribuzioni non verificabili, sono menzionati nell'Inventario del 1644 di Palazzo Farnese, ai nn. 4357, 4344, 4273 ma a tutt'oggi non rintracciate. A Parma restano oltre gli affreschi di Fontanellato, San Giovanni e Steccata, la Schiava turca (già nella collezione del cardinal Leopoldo de' Medici e agli Uffizi dal 1675, giunta a Parma con una permuta nel 1928) e l'Autoritratto su carta riconosciuto al maestro da A. Ghidiglia Quintavalle con il conforto di R. Longhi.

In collezione Marchi è conservato il piccolo San Rocco a tempera prelevato al mercato e ricondotto a Parma. Sarebbe stato impossibile riferire e delineare, nella breve biografia richiesta con particolare riferimento al collezionismo farnesiano, una ricostruzione analitica dell'iter artistico del maestro, che rappresenta l'essenza del manierismo nell'Italia settentrionale e la cui opera si intreccia con il fare di Correggio, dei pittori tosco-romani, che hanno creato uno stile inconfondibile tra Firenze, Roma e Siena, nei primi decenni del Cinquecento e che è diventato egli stesso figura di riferimento per i pittori emiliani della prima e seconda generazione (Giorgio Gandini del Grano, Bedoli, Bertoja, Gerolamo da Carpi), per i veneti (Pordenone, Schiavone) e per i genovesi (Luca Cambiaso); e che ha ripartito il suo fare in quattro fasi corrispondenti ai luoghi (Parma, Roma, Bologna e forse Firenze e ancora Parma) nei quali ha inteso trasferirsi, per continuare "in progress" la sua ricerca di modelli e un continuo perfezionamento, raggiungendo i limiti estremi di quanto è essenziale nello stile della maniera.

Bibliografia: La bibliografia relativa all'artista si è assai ampliata in questi ultimi decenni, dopo le fondamentali monografie del Fröhlich-Bum (1921), del Copertini (1932), di A.O. Quintavalle (1948), di

Freedberg (1950), con letture critiche dedicate ad aspetti parziali, ma importantissimi, della sua attività. Basta ricordare i tre volumi a lui dedicati da Ghidiglia Quintavalle (1968; 1970; 1971); l'analitica catalogazione dei suoi disegni fatta da Popham (1971); la recensione ai volumi di Pouncey (1994, pp. 311-319); le acute analisi storico-iconografiche proposte da Battisti (1979, pp. 137-141 e note; 1982, pp. 99-134 e note); le ricerche sull'ermetismo sviluppate da Fagiolo dell'Arco (1970); il ritrovamento dell'inedito affresco nel Palazzetto E. Sanvitale effettuato da Fornari Schianchi (1978, pp. 581-585); e ancora Fornari Schianchi 1991, pp. 76-77; la ricerca critica e filologica di Rossi (1980); le letture iconologiche innovative nell'interpretazione della cultura e del rapporto fra l'artista e Galeazzo Sanvitale formulate da Davitt Asmus (1983; 1987); l'analisi del disegno emiliano con rilievo dei grandi maestri e le influenze da essi esercitate nel contesto padano effettuata da De Grazia (1984), con una appendice di Fornari Schianchi (pp. 443-447), in cui è pubblicato il disegno 510/19, studio per la Diana nel cammeo della Lucrezia di Capodimonte; il confronto fra Correggio e Parmigianino affreschisti svolto da Riccomini (in Bologna-New York-Washington 1986, pp. 3-20) e nello stesso volume l'intervento di Oberhuber (pp. 159-174); la proposta di una collaborazione diretta fra Correggio e Parmigianino avanzata da Fornari Schianchi (1990a, pp. 59-81; 1990b, pp. 85-108) ripresa, con qualche confusione, da Gould (1994, pp. 28-29); le utili puntualizzazioni di Ekserdijan (1983, p. 542 e sgg.; 1984, p. 424 e sgg.); il ritrovamento del San Rocco e le analisi relative effettuate da Lucco (1988) in occasione della esposizione del dipinto nella Galleria Nazionale; For-

nari Schianchi in Ibaraki 1990, pp. 211-216; la monografia di Di Giampaolo (1991); il recente scritto di Ricci e Guadalupi (1994, pp. XIV-XVII); le puntuali schede di Leone de Castris (in Spinosa 1994, pp. 210-217 con completa bibl. prec.). Accanto a questi studi vanno doverosamente ricordate le ricerche di Briganti (1945; 1961), Freedberg (1988) e di Pinelli (1993). [L.F.S.]

Francesco Mazzola, detto il Parmigianino

11. *Ritratto di Galeazzo Sanvitale*
olio su tavola, cm 108 × 80
Napoli, Museo e Gallerie Nazionali di Capodimonte, inv. Q 111

Proviene dall'antico nucleo collezionistico del ramo parmense della famiglia Farnese documentato nel 1587 dall'inventario della guardaroba del principe Ranuccio. Già allora conosciuto per originale del Parmigianino e quale ritratto del conte Galeazzo Sanvitale poté forse essere donato ai duchi dallo stesso Sanvitale – secondo il Litta rimasto fedele alla famiglia e ostile ai Gonzaga dopo l'assassinio di Pierluigi Farnese (1547) – o dai suoi eredi, o meglio ancora acquistato dal duca Ottavio nel 1561 presso il figlio di Galeazzo, Eucherio, assieme al Palazzetto del Giardino al cui interno restano fra l'altro tracce di lavori coevi del giovane Parmigianino per gli stessi Sanvitale (cfr. Fornari Schianchi 1978, pp. 581-585; Bertini 1993, pp. 66-67). Di certo non giunse nelle mani dei Farnese – come pure s'è creduto – con gli altri quadri più tardi sequestrati fra Parma e Colorno ai Sanvitale dopo la fallita congiura del 1611.
Nel 1680 il dipinto era al Palazzo del Giardino, esposto nella "Sesta camera de rittrati"; e nel 1708 a Palazzo della Pilotta, esposto nella XII facciata della Ducale Galleria, insie-

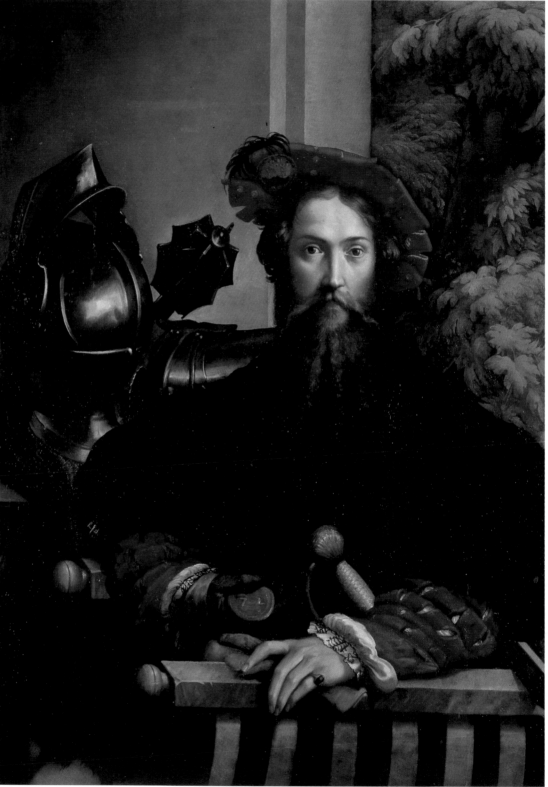

me al *Ritratto di giovane* del Rosso Fiorentino – allora creduto pur esso del Parmigianino –, a lato del *Ritratto* del giovane Paolo III ancora cardinale ritenuto di Raffaello. Venne a Napoli con tutta la raccolta nel 1734; collocato a Capodimonte – ma ignorato negli appunti presi dal Puccini (1783) – fu scelto nel 1799 dai Francesi fra i quadri da requisire per la Repubblica e portato a Roma, in deposito. Recuperato l'anno seguente, fu per breve tempo presso la Regia Galleria di Francavilla, e nel 1806 trasferito per precauzione da Ferdinando IV a Palermo cogli altri quadri più importanti, donde ritornerà nel 1816.

Già nel Seicento s'era persa la cognizione dell'identità del personaggio raffigurato; e a fine Settecento – molto probabilmente per suggestione dell'emblema con le colonne d'Ercole appuntato sul cappello dell'uomo – si affermava la fantasiosa ipotesi che potesse trattarsi d'un ritratto di Cristoforo Colombo. L'identità del conte fu riguadagnata, grazie alle copie note e rimaste a Parma, dal discendente Luigi Sanvitale nel 1857, e definitivamente ribadita dal Frizzoni (1884, 1891) e dal Ricci (1894, 1895). Fu lo stesso Ricci, inoltre, a riprodurre l'attribuzione al Parmigianino, messa da parte – a favore d'una più generica ascrizione a scuola di Raffaello – negli anni successivi alla metà dell'Ottocento. Da allora – anche per la corretta lettura degli inventari e della "firma" sul retro ("Opus de Mazolla 1524 / F."; Spinazzola 1894) – è considerato unanimemente fra i capolavori giovanili del Parmigianino in procinto di partire per Roma.

In questi stessi anni (1523-24) il pittore affrescava per Galeazzo e per la moglie Paola Gonzaga un "bagno" col mito di Atteone nella rocca di Fontanellato, raffigurando la signora del castello nelle vesti dell'Ab-

bondanza. Alcuni disegni collegati all'impresa (Donnington Priory, collezione Gathorne Hardy; Parigi, Louvre, n. 6472) suggeriscono che in principio l'artista avesse in animo di raffigurare assieme, nel ciclo, i due committenti; ipotesi poi evidentemente superata in favore d'un ritratto autonomo e "da parata" del solo conte. Più ancora degli affreschi, legati in una sorta di contraddittorio omaggio alla lezione del Correggio, questo ritratto esprime compiutamente – nell'ambiguità spaziale della figura che si torce di fronte sulla sedia che invece è di sghembo, nella ricchezza di effetti ottici, di luci e di rifrazioni sui corpi concavi e convessi – lo sviluppo estremo dell'inquieta e ricercata maniera del Parmigianino prima del viaggio romano.

"Misteriosa", "enigmatica" è stata considerata l'effigie di questo signore di provincia. In particolare la strana medaglia d'oro col numero 72 che il conte ostenta in una mano è stata via via ritenuta – quando il soggetto ritratto si credeva lo scopritore delle Americhe – "uno ornamento di quei popoli selvaggi", o più tardi un sigillo rovesciato con le iniziali di "Comes Fontanellati", o ancora l'emblema e il numero d'un ordine cavalleresco di cui il Sanvitale fosse membro, o infine, per Fagiolo dell'Arco (1970), il simbolo alchemico e astrologico della "coniunctio" fra il Sole e la Luna – fra Galeazzo e Paolo Gonzaga – già allusa nelle "favole" del ciclo a fresco e qui sintetizzata dai numeri del "cerchio ermetico" corrispondenti alla stella ed al pianeta.

Buono attualmente lo stato di conservazione; negli ultimi cinquant'anni, tuttavia, le vecchie ridipinture, le ossidazioni e soprattutto i ripetuti sollevamenti del colore hanno reso necessari ben tre interventi di restauro (Fiorillo 1954; De Mata

1973; Tatafiore 1992-94). Del dipinto si conoscono copie a New York, presso l'Historical Society, e nella rocca di Fontanellato.

Bibliografia: Barri 1671, p. 104; Mazzinghi 1817, p. 52; *Real Museo Borbonico* III, 1827, tav. III; Quaranta 1848, n. 378; Sanvitale 1857, pp. 19-38, 44-48; Fiorelli 1873, p. 18, n. 7; Frizzoni 1884, pp. 213-214; 1891, p. 361; Ricci 1894, pp. 151-152; 1895, pp. 14-15; Spinazzola 1894, p. 188; De Rinaldis 1911, pp. 277-278, n. 192; 1928, p. 219, n. 11; Fröhlich-Bum 1921, pp. 32-33; Tinti 1923-24, p. 220; Venturi 1926, IX.2, p. 645; Berenson 1932, p. 434; Copertini 1932, I, p. 201; Bodmer 1943, p. XXVIII; Quintavalle 1948, pp. 40-42, 55-56 e *passim*; Freedberg 1950, pp. 202-203; Napoli 1954, n. 6; Bologna 1956c, p. 10; Molajoli 1957, p. 64; 1959, tav. VIII; Ghidiglia Quintavalle 1964, p. 251; 1968, p. 107; 1971, p. 4; Pope-Hennessy 1966, p. 220; Fagiolo dell'Arco 1969, p. 98; 1970, pp. 40-41 e *passim*; Bertini 1977, p. 8, n. 8; Rossi 1980, pp. 92-93, n. 21; Asmus Davitt 1983, pp. 3-39; Bertini 1987, p. 185; Di Giampaolo 1991, p. 58, n. 16; Leone de Castris in Spinosa 1994, pp. 210-211; Gould 1994, pp. 47-53, 189. [P.L.d.C.]

Francesco Mazzola, detto il Parmigianino

12. *Sacra Famiglia*
tempera su tela, cm 158 × 103
Napoli, Museo e Gallerie Nazionali di Capodimonte, inv. Q 110

Pezzo fondamentale della raccolta farnesiana sin da metà Seicento, quand'è ricordato con gran risalto dagli inventari del palazzo romano (1644, 1653), esposto – con "cornice grande dorata" e "bandinella grande di taffetà torchino" – nella prima delle tre "stanze dei quadri". Il 27 settembre del 1662, inventariato col numero 68 a fuoco ed imballato as-

sieme ai capolavori di Annibale Carracci nella cassa contrassegnata come A1, verrà inviato a Parma, dove sarà esposto dapprima in Palazzo del Giardino (Barri 1671, inv. 1680, "Terza camera detta della Madonna della Gatta") e poi nella Ducale Galleria (1708), al centro della II facciata. Da sempre considerato opera del Parmigianino e da sempre descritto come dipinto "a guazzo" o "a tempera" – quando non addirittura "a fresco" – su tela questo incontro del Battista con la *Sacra Famiglia* di ritorno dall'Egitto sarà inoltre incluso, nel 1725, nella *Descrizione* dei cento migliori quadri della Galleria. Giunse a Napoli nel 1734, e fu esposto dapprima a Palazzo Reale (de Brosses 1740) e poi a Capodimonte, nella sala dedicata al pittore, lì descritto fra gli altri – "il quadro è fatto con facilità, ed ha vigore" – da Tommaso Puccini (1783). Più tardi, passato al Palazzo degli Studi (1806-16), quindi Real Museo Borbonico, verrà tradotto a stampa e incluso nel selettivo catalogo delle pitture del museo stesso (1834).

Eccetto qualche dubbio e qualche isolato tentativo di dirottarne la paternità in direzione di Girolamo Mazzola Bedoli, è universalmente considerato tra le opere più importanti del Parmigianino, l'unica – sino alla recente ricomparsa del piccolo *San Rocco* di Parma – realizzata secondo una tecnica, rapida e abbozzata (specie nei fondi), che il Vasari (1568, V, p. 227) narra utilizzata dal pittore a Bologna in due dipinti commissionatigli dal liutaio maestro Luca. C'è chi (Whitfield 1982) ha voluto collegare la tempera di Napoli precisamente a questa commissione; ed in ogni caso al periodo bolognese dell'artista (1527-31) è propensa a datarla la maggior parte della critica (Fröhlich-Bum 1921; De Rinaldis 1928; Copertini 1932; Quintavalle 1948; Longhi 1958; Po-

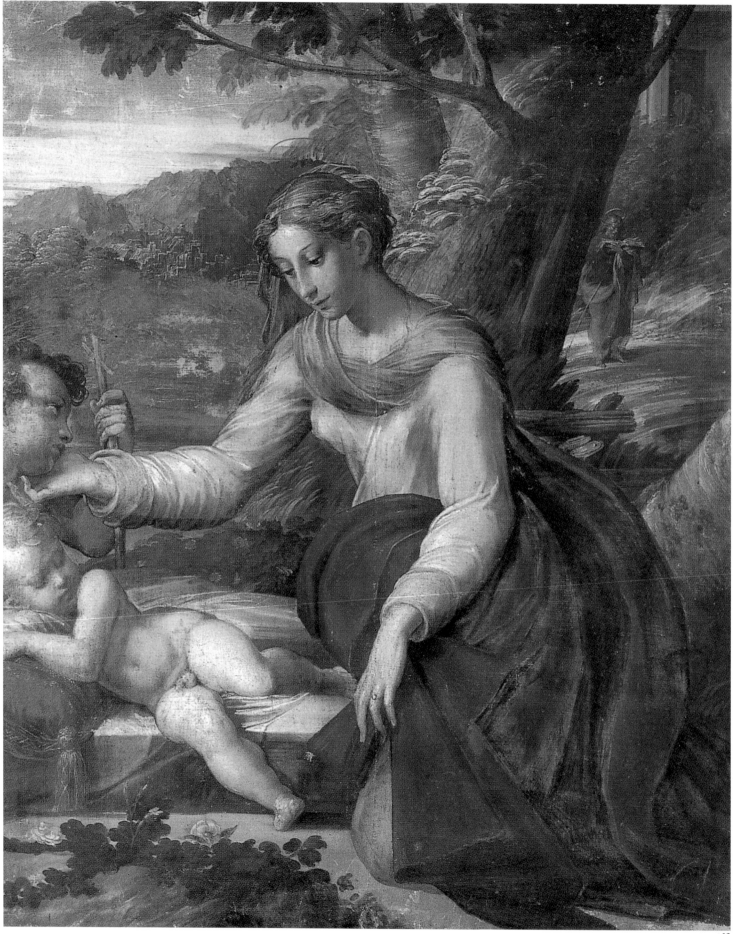

pham 1971), mentre il solo Freedberg (1950) la crede del secondo e più tardo periodo parmense. Già il Venturi (1926), tuttavia, ne notò l'ispirazione dichiaratamente raffaellesca, derivata in parte dalla *Madonna* Bridgewater, in parte dagli studi dell'urbinate e della sua bottega attorno a una "Madonna del velo"; e dapprima il Gamba (1940), poi il Bologna (1956), la Ghidiglia Quintavalle (1964, 1971), il Fagiolo dell'Arco (1970), la Rossi (1980) e infine il Lucco (in Parma 1988) e il Di Giampaolo (1991) ne hanno evinto di conseguenza un'attendibile datazione al tempo romano (1524-27). Il rapporto con Raffaello – che certo attribuisce alle figure maggiori di questo dipinto un'inconsueta e serena dimensione "classica" – non è d'altronde l'unico elemento a favorire quest'ultima ipotesi. La tecnica stessa e l'uso dei chiari, delle lumeggiature – memori della "moda" delle facciate dipinte –, e quella diversa e suggestiva lettura dell'antico che trapela dai fondi d'architettura e di paese la dicono chiara sul legame che proprio in quegli (1525-26) Parmigianino andava stringendo con l'inquieta "fronda" raffaellesca di un Perin del Vaga e di un Polidoro da Caravaggio.

Esistono alcuni studi grafici che son stati collegati alla composizione (Popham 1971; ma cfr. Oberhuber in Bologna-Washington-New York 1986): a Windsor (n. 0346), ad Oxford (n. 446), al British Museum di Londra (n. 1905-11-10-18) e alla Galleria Nazionale di Parma (n. 510/5), per altro preparatorio per una "Vergine annunciata". Se ne conoscono inoltre almeno due copie (Parma, Pinacoteca Nazionale e Palazzo del Comune) e svariate incisioni ottocentesche.

La tecnica d'esecuzione molto delicata ha certamente condizionato lo stato del dipinto, attualmente però

accettabile. Nel 1841 se ne riteneva necessaria la foderatura (Spinazzola 1899).

Bibliografia: Barri 1671, p. 107; Richardson 1722, pp. 331-332; *Descrizione* 1725, pp. 30-31; de Brosses 1740, ed. 1957, I, p. 438; Lalande 1769, ed. 1786, VI, p. 603; Sigismondo 1788-89, III, p. 49; *Real Museo Borbonico* X, 1834, tav. XLIX; Quaranta 1848, n. 296; Fiorelli 1873, p. 18, n. 5; Ricci 1894, p. 149; 1895, p. 16; Spinazzola 1894, p. 188; 1899, p. 76; De Rinaldis 1911, pp. 281-282, n. 197; 1928, pp. 220-221, n. 110; Fröhlich-Bum 1921, p. 44; 1930, p. 310-311; Venturi 1926, IX.II, pp. 640-642; Berenson 1932, p. 434; Copertini 1932, pp. 105-107; Bodmer 1943, p. XXIX; Quintavalle 1948, pp. 90-91, 121; Freedberg 1950, p. 197-199; Bologna 1956c, pp. 10-15; Molajoli 1957, p. 64; Longhi 1958, p. 35; Ghidiglia Quintavalle 1971, p. 8; 1971a, p. (6); Fagiolo dell'Arco 1970, p. 264; Popham 1971, pp. 97, 130, 165, 169-170, 195; Rossi 1980, p. 95, n. 31; Hirst 1981, pp. 85-86; Bologna-Washington-New York 1986, pp. 165-167, n. 59; Oberhuber 1986, p. 165; Bertini 1987, p. 98; Parma 1988, pp. 11-15; Di Giampaolo 1991, p. 82, n. 26; Jestaz 1994, p. 167; Leone de Castris in Spinosa 1994, pp. 211-212; Gould 1994, pp. 104-105, 189. [P.L.d.C.]

Francesco Mazzola, detto il Parmigianino
13. *Ritratto di giovane donna* (l'*"Antea"*)
olio su tela, cm 136 × 86
Napoli, Museo e Gallerie Nazionali di Capodimonte, inv. Q 108

È menzionato già nel 1671 dal Barri nelle raccolte farnesiane del Palazzo del Giardino, il cui inventario del 1680 ne specifica ulteriormente l'ubicazione nella "Seconda camera detta di Venere". A fine Seicento

passò poi nella Ducale Galleria al Palazzo della Pilotta, il cui primo inventario (1708) lo ricorda esposto nella VI facciata. Dal 1734 è a Napoli; dapprima esposto a Palazzo Reale e a Capodimonte – dove il Puccini (1783) lo giudicò "preziosa di pennello" ma di "colore [...] un poco freddarello" – fu messo in salvo nel 1806 e trasferito a Palermo da Ferdinando IV, di dove ritornò nel 1816-17 per entrare a far parte – ininterrottamente – della Pinacoteca Borbonica, in seguito Nazionale. Durante la seconda guerra mondiale fu ricoverato a Montecassino, e lì razziato dalle truppe tedesche e trasportato in Germania, a Berlino e poi nella miniera austriaca di Alt Ausée, dove fu finalmente recuperato nel 1945.

Sin nel *Viaggio pittoresco* del Barri (1671) e nella *Descrizione* della Ducale Galleria di Parma (1725), nonché negli inventari, è ricordato come il "Ritratto dell'Antea", o "dell'innamorata del Parmigianino", d'una cortigiana cioè celebre, vissuta a Roma nella prima metà del Cinquecento e citata dal Cellini e dall'Aretino. La validità di questa identificazione è stata molto discussa, e il dibattito s'è intrecciato con quello sulla datazione della tela, che i più ritengono assai difficilmente eseguita a Roma, negli anni in cui il Parmigianino avrebbe potuto amare e ritrarre la giovane donna (1524-27). Anche l'aspetto "virginale" della fanciulla ed il suo curioso abbigliamento – un contraddittorio insieme di "lusso", i tanti gioielli, la veste di raso, la stola di martora o di zibellino, e di elementi popolari, come il grembiale o "zinale" – hanno condotto ad altre interpretazioni: si tratterebbe della figlia (Burckhardt 1855), della donna o della serva del Parmigianino (Lavice 1862), o ancora di Pellegrina Rossi di San Secondo (Spinazzola 1894) o d'un'altra

ignota nobile parmense. È stato però giustamente notato (cfr. Bologna-Washington-New York 1986-87) che il grembiale compare quale accessorio del costume di donne di ceto elevato in più d'un ritratto dell'Italia settentrionale, nonché nell'altro ritratto dello stesso Parmigianino detto la *Schiava turca*; e che le perle, i rubini, la pelliccia, l'atteggiamento della giovane dama di Napoli parrebbero forse e meglio alludere all'effigie d'una sposa. Sia o non sia il ritratto d'una cortigiana l'*Antea* rimane fra le immagini memorabili della "maniera" italiana di primo Cinquecento. Apparentemente immobile, frontale – anche per effetto dell'astratta e stereometrica fissità dell'ovale del volto –, la figura ruota in realtà in senso antiorario con accorgimenti ottici e "deformanti" usuali nell'esperienza del Parmigianino a partire sino dall'*Autoritratto allo specchio* di Vienna; l'"ingrandimento allucinante di tutto il braccio e la spalla destra, su cui la pelle di martora pesa a dismisura" (Bologna 1956c), s'accompagna al recedere nell'ombra della spalla sinistra, del braccio raccorciato che s'infila colla mano nella lunga catena da collo; mentre la gamba sinistra, divaricata, rompe allo stesso tempo la simmetria colonnare delle pieghe e accenna a un movimento in atto.

Nei pareri della critica la datazione di quest'opera ha costantemente oscillato fra il momento romano del pittore (1524-27) e gli anni invece della sua estrema maturità, a Parma (1535-37). Tuttavia, per riprendere le parole del Bologna (1956c), proprio l'elaborato "gioco di deformazione ottica", usato non solo – come di consueto – quale "principio di osservazione", ma bensì quale vero "principio di [...] idealizzazione formale", sembra privilegiare gli anni del ritorno nella città natale e delle opere di più ricercata, speculativa

184 astrazione: il *Cupido che fabbrica l'arco* ora a Vienna (1531-32) e la *Madonna del collo lungo* degli Uffizi (1534-35). È a queste opere, e alla *Schiava turca* di Parma, che l'*Antea* si lega in vero più strettamente, sebbene forse con un certo anticipo. D'altronde già il Venturi (1926) e il Freedberg (1950) ebbero a notare l'esatta corrispondenza anche fisiognomica e di modello fra la misteriosa fanciulla del ritratto di Napoli ed uno degli "angeli" posti dal pittore al lato della Vergine nel quadro ora a Firenze.

Svariati di certo i restauri, l'ultimo dei quali (B. Arciprete 1985) ha fra l'altro individuato alcuni ripensamenti; tuttavia a fine Ottocento (Spinazzola 1894) il dipinto presentava forse ancora conservata la tela originale, col numero d'inventario 461 in vernice rossa. Buono oggi lo stato di conservazione, diminuito soltanto da alcune abrasioni e vecchie spuliture, specie nel fondo verde-bruno. Il celebre ritratto fu più volte inciso nel secolo scorso: ad esempio dal D'Auria (1825), dal Licata (1846), dal Lenormant (1868).

Bibliografia: Barri 1671, p. 102; Breval 1723, in Razzetti 1964, pp. 185-189; *Descrizione* 1725, p. 34; Wright 1730, in Razzetti 1963, p. 188; Affò 1784, pp. 57-58; Giustiniani 1822, p. 166; *Real Museo Borbonico* II, 1825, tav. III; Ruskin 1841, p. 163; Fiorelli 1873, p. 20, n. 40; Frizzoni 1884, pp. 213-214; 1891, p. 361; Ricci 1894, pp. 150-151; Spinazzola 1894, pp. 188-189; Filangieri 1902, p. 237; De Rinaldis 1911, pp. 275-276, n. 190; 1928, pp. 221-222, n. 108; Fröhlich-Bum 1921, pp. 29-30; 1930, pp. 309, 311; Tinti 1923-24, p. 312; Venturi 1926, IX.2, pp. 674-677; Berenson 1932, p. 434; Copertini 1932, I, pp. 207-210; Molajoli 1948, p. 125; Quintavalle 1948, pp. 103, 154, 184; Freedberg 1950, pp.

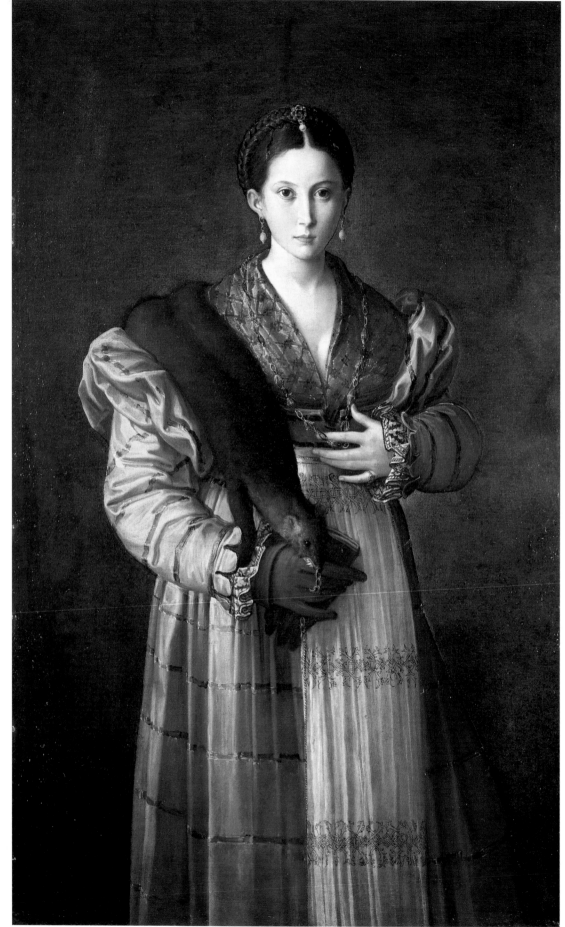

214-216; Napoli 1952, p. 17, n. 25; Bologna 1956c, p. 6; Molajoli 1957, p. 64; 1959, tav. IX; Ghidiglia Quintavalle 1964, pp. 28, 30; 1964b, p. 251; 1971, p. 14; Fagiolo dell'Arco 1970, pp. 80, 137, 278; Rossi 1980, p. 102, n. 55; Bologna-Washington-New York 1986-87, pp. 163-165, n. 58; Mazzi 1986, pp. 21, 29; Bertini 1987, p. 126; Di Giampaolo 1991, p. 120, n. 44; Leone de Castris in Spinosa 1994, pp. 212-214; Gould 1994, pp. 149-189. [P.L.d.C.]

Francesco Mazzola,
detto il Parmigianino
14. *Lucrezia*
olio su tavola, cm 67 × 51
Napoli, Museo e Gallerie Nazionali di Capodimonte, inv. Q 125

Ha la stessa storia – nelle raccolte farnesiane – del *Ritratto di Galeazzo Sanvitale*; già citato cioè come opera del Parmigianino nell'inventario della guardaroba di Ranuccio Farnese, del 1587, e poi in quelli – pure parmensi – del Palazzo del Giardino (1680, "Sesta camera de rittrati") e della Ducale Galleria (1708, XI facciata). A Napoli nel 1734, ricordata dal presidente de Brosses a Palazzo Reale nel 1740 e da Tommaso Puccini nel 1783 a Capodimonte ("Ha grande espressione di una romana, [...] ma è talmente dura nei contorni che pare una carta dipinta, e intagliata poi attaccata a un fondo nero"), fu razziata nel 1799 – sebbene mai inserita nel novero ufficiale dei trenta quadri sequestrati per la Repubblica – dai Francesi, e recuperata l'anno dopo a Roma dal Venuti. Ferdinando IV la portò con sé a Palermo durante il decennio murattiano, per poi restituirla – al ritorno a Napoli – al neonato Real Museo Borbonico, di cui costituirà, con gli altri quadri parmensi, uno dei momenti fondamentali.

Per secoli l'attribuzione a Parmigia-

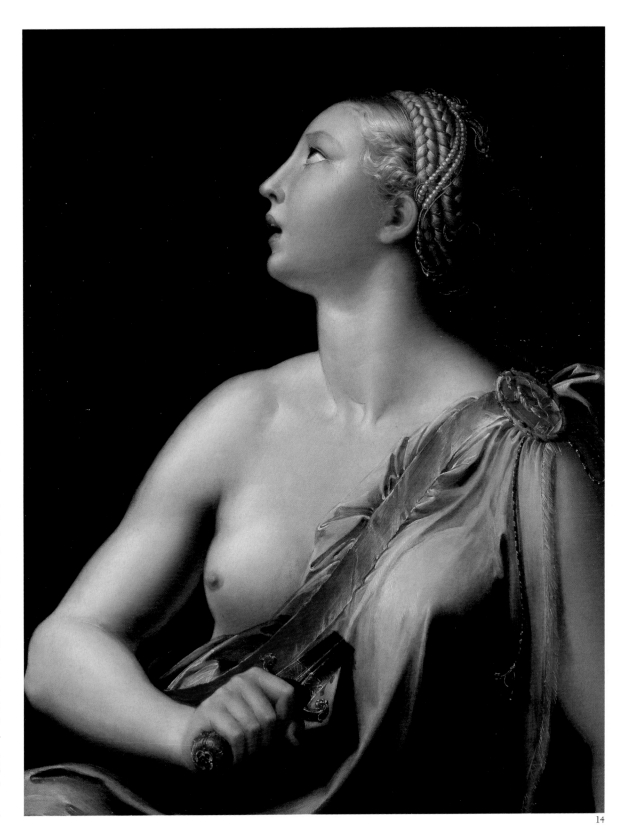

14

nino del dipinto – che raffigura l'eroina romana di profilo, nel mentre si pugnala, col manto fermato su una spalla da una medaglia con Diana cacciatrice, simbolo della sua verginità – fu indiscussa, tramandata non solo dagli inventari farnesiani, ma anche dalle menzioni presenti a stampa nel *Viaggio pittorico* del Barri (1671) e nel catalogo della Ducale Galleria del 1725. A fine Ottocento, e dopo che il Burckhardt (1855) l'ebbe giudicata "insopportabile", il Frizzoni (1884) e il Ricci (1894) la vollero invece di Girolamo Mazzola Bedoli, e questa opinione ha fatto ripetutamente la sua comparsa anche nel nostro secolo, ad opera del Testi (1908), del De Rinaldis (1911, 1928), del Freedberg (1950), del Fagiolo (1970), del Popham (1971), della Milstein (1978), del Di Giampaolo (1991) e del Gould (1994). Il Bodmer, dal canto suo, la ritenne addirittura del Tibaldi (1939).

Si tratta però, in entrambi i casi, e per usare le parole del Quintavalle (1948), d'una vera "incomprensione"; non si vede infatti il perché la *Lucrezia* di Capodimonte "non dovrebbe essere identificata con quella ricordata dal Vasari" nella *Vita* del Parmigianino (1568, V, p. 233): "E dopo fece (e questa fu l'ultima pittura che facesse) un quadro d'una Lucrezia Romana, che fu cosa divina e delle migliori che mai fosse veduta di sua mano, ma [...] è stato trafugato, che non si sa dove sia". Il dipinto è infatti di qualità altissima, mai raggiunta dal Bedoli, del quale è un'altra e ben diversa *Lucrezia* negli stessi depositi di Capodimonte; e così – oltre al Quintavalle – risultò al Briganti (1945), al Bologna (1956c), al Longhi (1958), alla Ghidiglia Quintavalle (1971), non tutti concordi nell'identificarla coll'esemplare citato dal Vasari, ma tutti invece uniti nell'assegnarla con certezza all'ultimo tempo dell'attività di France-

sco, fra Parma, Viadana e Casalmaggiore. La freddezza delle carni – spesso mal letta per le non buone condizioni di lettura del dipinto, restaurato ora in occasione della mostra (B. Arciprete 1994) – e l'astrazione estrema del profilo e dei volumi sono d'altronde gli stessi delle *Vergini* affrescate alla Steccata (1535-39) o – specie – dei santi della pala di Dresda (1540); ed affini a quelli, piegati e cangianti, caratteristici di questa stessa pala sono qui i panni, mentre la raffinata esecuzione della capigliatura e dei gioielli ricorda il *Cupido* di Vienna e la nota *Madonna del collo lungo* (1532-35 ca.). Sull'attribuzione al Mazzola piuttosto che al Bedoli c'è inoltre da aggiungere l'esistenza probatoria di un disegno autografo (Parma, Galleria Nazionale, n. 510 /19) connesso alla medaglia di Diana che ferma le vesti della Lucrezia (Copertini 1953; Rossi 1980), e da tener ben presente – inoltre – la validità della testimonianza degli inventari farnesiani, apparentemente sempre ben informati e in grado – fra Cinque e Seicento – di distinguere con efficacia l'opera dei due congiunti, che oggi sembra a noi tanto simile.

Una copia del dipinto è segnalata dal Quintavalle in collezione R. Doblyn a Dublino, un'altra dalla Rossi (1980) in collezione privata ungherese, un'ultima infine, su tavola, presso Sotheby's (10-10-1986, n. 25) e poi Matthiesen a Londra. Anche l'esemplare a tutta figura della Pinacoteca di Bologna, attribuito al Tibaldi e di recente al giovane Bartolomeo Passarotti (Benati 1981) deriva dal prototipo parmigianesco, evidentemente ritenuto all'epoca di grande autorità.

Bibliografia: Vasari 1568, V, p. 233; Barri 1671, pp. 105, 107; Richardson 1722, p. 334; Breval 1723 in Razzetti 1964, pp. 185-189; *Descrizione* 1725,

pp. 31-32; de Brosses 1740, ed. 1957, I, p. 439; Canova 1779-80, ed. 1959, p. 78; Pagano 1831, p. 59, n. 31; Burckhardt 1855, p. 1046; Frizzoni 1884, p. 213; Ricci 1894, pp. 163-165; Filangieri 1902, pp. 215, 228-229, 236; Testi 1908, p. 388; De Rinaldis 1911, p. 288, n. 207; 1928, p. 15, n. 125; Fröhlich-Bum 1921, p. 27; 1930, p. 315; Copertini 1932, I, pp. 86-87; Bodmer in Thieme-Becker 1907-50, XXIV, 1939, p. 130; Briganti 1945, p. 122; Quintavalle 1948, pp. 155-156, 185; Freedberg 1950, pp. 221-222; Copertini 1953, I, pp. 186-187; Bologna 1956c, pp. 9-10; Molajoli 1957, p. 64; Longhi 1958, p. 107; Fagiolo dell'Arco 1970, pp. 280, 288; Ghidiglia Quintavalle 1971, p. 166; Milstein 1978, pp. 231-233; Rossi 1980, p. 106, n. 62; Mazzi 1986, p. 20; Bertini 1987, p. 163, n. 233; Di Giampaolo 1991, p. 146, n. 5A; Leone de Castris in Spinosa 1994, pp. 215-217; Gould 1994, p. 195. [P.L.d.C.]

Copia da Parmigianino

15. *Madonna con il Bambino (Madonna del dente)*
olio su tela, cm 84 × 65
Napoli, Museo e Gallerie Nazionali di Capodimonte, inv. Q 912

Dalle prime menzioni tardoseicentesche sino ai primi anni del nostro secolo questo dipinto fu ritenuto uno dei capolavori del Parmigianino. Faceva parte di quel gruppo di opere possedute dalla principessa Maria Maddalena Farnese nel suo appartamento del Palazzo Ducale di Parma, inventariate nel 1693 e cedute in eredità al fratello Ranuccio II. Dal duca fu subito esposto con spicco nella Galleria di Palazzo Ducale, nei cui inventari (1708, 1731, 1734) è ricordato appeso nella XII facciata, in coppia con la *Santa Chiara* del Bedoli. Il credito in cui godeva presso i Farnese è ulteriormente testimonia-

to – alla data del 1725 – dalla sua menzione nel catalogo a stampa o *Descrizione per Alfabeto di Cento Quadri de' più famosi... che si osservano nella Galleria... di Parma*.

Passato a Napoli, fu ben presto esposto nella nuova quadreria di Capodimonte, dove fu visto e descritto dal Puccini (1783, in Mazzi 1986), anche qui fra le cose più importanti del museo. Nel 1799 fu di conseguenza sequestrato dai commissari della Republica francese e trasferito a Roma, recuperato l'anno seguente per i Borbone e riportato a Napoli; ubicato per qualche anno nella Galleria di Francavilla (invv. 1801, 1802), trasferito cautelativamente a Palermo da Ferdinando IV durante il decennio murattiano (1806-16) ed infine, nuovamente a Napoli, esposto definitivamente nella Pinacoteca del Real Museo Borbonico, considerato fra i suoi pezzi migliori e più celebri ed oggetto di pubblicazione a stampa e d'incisione nel sesto volume del monumentale catalogo del museo (1830).

In tutte le guide e nelle altre pubblicazioni ottocentesche, nonché nei primi inventari del Real Museo Borbonico e poi Nazionale, la tela conservò sempre la sua ascrizione al Parmigianino, mentre il soggetto veniva corretto da "Madonna del solletico" a "Madonna del dente" (Bechi in *Real Museo Borbonico* 1830; Ricci 1894; Spinazzola 1894), attenta quindi ad alleviare con la pressione del dito il fastidio causato al bimbo da "lo spuntar dei denti". Lo stesso Corrado Ricci la confermò dapprima al Parmigianino (1894), attribuendone la qualità non eccelsa a problemi di conservazione, per poi declassarla però a copia, forse eseguita dal Bertoja (De Rinaldis 1911). Se si esclude l'opinione della Fröhlich-Bum (1921), ancora favorevole al Parmigianino, nel nostro secolo l'indicazione del Ricci sembra aver

incontrato un diffuso consenso; solo molto di recente il Causa (1982), seguito con qualche dubbio dal Bertini (1987) e dalla De Grazia (1991), ha provato a posticipare di gran lunga l'esecuzione della copia, attribuendone la stesura al pittore bolognese Donato Creti, attivo fra la fine del Seicento ed il 1749. Quest'ultima ipotesi è senza dubbio – a fronte dei caratteri del dipinto – molto suggestiva, organica al semplificato "purismo" dell'immagine e alla gamma di colori freddi utilizzata. Esiste inoltre almeno un altro dipinto – la *Sofonisba* di collezione Hesslin-Djursholm, in Svezia – che suscita un'analoga impressione di possibile derivazione settecentesca, per mano del Creti, da un originale del Parmigianino. Eppure pare impossibile che gli inventari farnesiani del tempo, il catalogo della Ducale Galleria (1725), il Puccini (1783) e il Bocalosi (1796) potessero confondere una copia per l'appunto settecentesca con un quadro autografo del grande artista parmense; e le date stesse degli inventari più antichi, quello di Maria Maddalena (1693) e quello della Ducale Galleria (1708), rappresentano inoltre altrettanti ostacoli per una concreta attribuzione a Donato Creti in persona, che proprio e soltanto in quegli anni avrebbe potuto replicare l'eventuale originale del Parmigianino. Recentemente la De Grazia (1991), affrontando questo problema, ha suggerito con prudenza la possibilità che l'originale del Parmigianino – davvero esistito un tempo nelle raccolte dei Farnese – sia stato copiato, forse dal Creti, e sostituito con la copia in qualche momento nel corso del XVIII secolo; così confermando, in ogni caso, una data tarda per la versione oggi a Capodimonte.

Anche l'osservazione diretta della tela di supporto convince per un'esecuzione tardoseicentesca o sette-

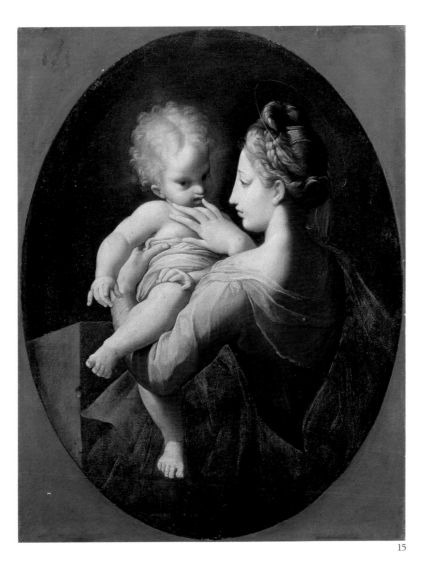

15

centesca. A fine Settecento il Bossi, a Parma, ne trasse un'incisione (1784), che per altro dice "tolta dal disegno originale posseduto in Milano dal signor D. Antonio Mussi"; altre incisioni ne furono più tardi derivate per il catalogo del Real Museo Borbonico (Pacileo, VI, 1830) e per quello del Lenormant (1868). Una copia, infine, su tela è oggi conservata a Prato nella Galleria di Palazzo degli Alberti.

Bibliografia: *Descrizione* 1725, p. 31; Bocalosi 1796; Giustiniani 1822, p. 166; *Guida* 1827, p. 28, n. 43; *Real Museo Borbonico* VI, 1830, tav. XLIX; Mortara 1846, p. 65; Quaranta 1848, n. 91; Lenormant 1868, p. 47; Fiorelli 1873, p. 18, n. 16; Ricci 1894, p. 149; Spinazzola 1894, p. 188; De Rinaldis 1911, pp. 280-281, n. 196; 1928, p. 477; Fröhlich-Bum 1921, p. 23; in Thieme-Becker 1907-50, XXIV (1930), p. 311; Tinti 1923-24, p. 216; Copertini 1932, II, p. 99; Quintavalle 1948, pp. 64-65; Freedberg 1950, p. 222; Ghidiglia Quintavalle 1963, pp. 11, 52; Zamboni 1964, p. 232; Marchini 1981, pp. 98-99; Causa 1982, p. 147; Fischer 1984, p. 53; Freedberg 1985, pp. 768-775; Mazzi 1986, p. 19; Bertini 1987, p. 171; De Grazia 1991, p. 104; Leone de Castris in Spinosa 1994, pp. 219-220. [P.L.d.C.]

Sebastiano Luciani, detto Sebastiano del Piombo
(Venezia 1485 ca. - Roma 1547)

Giunto a Roma nel 1511 dalla natia Venezia, Sebastiano aveva raggiunto l'apice del suo successo in città dopo la morte di Raffaello (1520) e l'ascesa al soglio pontificio – col nome di Clemente VII – del cardinale Giulio de' Medici, già in passato suo protettore. Fu durante il suo pontificato (1523-34) ch'egli ottenne l'ambita e ben remunerata carica di piombatore vaticano (1531), e fu di questo papa ch'egli dovette divenire una sorta di ritrattista ufficiale, replicandone più volte l'effigie negli anni a cavallo del Sacco e mettendo a frutto le doti riconosciutegli dai suoi contemporanei di "perfettissima mano et arte di retrare". Succeduto a Clemente, col nome di Paolo III, il cardinale Alessandro Farnese, fu quest'ultimo a divenire, con la sua famiglia, il punto di riferimento dell'attività di Sebastiano, per altro terribilmente rallentata – per dirla colle parole del Vasari – dalla sua progressiva "tardità ed irresoluzione" nel dipingere, che lo spingeva a non finire "molte cose, alle quali avea dato principio". Deve perciò credersi una commissione diretta del nuovo papa, e degli anni del suo insediamento (1534-35), l'incompiuto ritratto su lavagna (Galleria Nazionale di Parma), realizzato nella nuova tecnica introdotta dal pittore a Roma dopo il 1529 e significativamente esemplato sul modello di quelli di Clemente VII; ritratto in cui Paolo III è raffigurato in compagnia di uno dei nipoti – forse il futuro duca di Parma Ottavio, ovvero il fratello Alessandro, creato cardinale proprio nel 1534 – e che non si sa se collegare o meno col noto passo del

188 Vasari ("Ritrasse [...] papa Paolo Farnese subito che fu fatto sommo pontefice, e cominciò il duca di Castro suo figliuolo, ma non lo finì"), in caso alternativo unica memoria di altri ritratti farnesiani oggi perduti.

A Sebastiano il papa dové affidare incarichi anche di altro tipo. Del 1536 è infatti un pagamento all'artista "per pagare li mastri che lo hanno adiutato a conciare la Sala et Camera di sua Santità dove erano guaste le figure", che va forse letto in uno col racconto del Dolce (1557) su certi "restauri" che il Luciani avrebbe fatto agli affreschi delle Stanze di Raffaello danneggiati durante il Sacco, per altro poi giudicati poco meno che "imbratti" da Tiziano. Ed è all'incirca del 1545 la curiosa richiesta di un disegno, di un'idea, per il cornicione di Palazzo Farnese a Roma riferita dal Vasari nella Vita di Antonio da Sangallo, e con "i migliori architetti" presenti in città: il Sangallo e Sebastiano, e ancora Michelangelo, Perino e lo stesso Vasari, "che allora era giovane e serviva il cardinal Farnese".

Ma i rapporti fra l'artista e i Farnese non dovettero limitarsi alla sola figura del papa Paolo III. Nel corso degli anni trenta e quaranta il suo giovane nipote, il potente cardinal Alessandro, dové commissionargli uno dei suoi quadri più straordinari e più apprezzati anche in seguito all'interno delle raccolte farnesiane: quella Madonna del Velo ora a Capodimonte, replica invertita e variata su lavagna dell'analogo dipinto su tavola ora a Praga, che già il Vasari nelle Vite (1568) dice – "cosa rara" – nella guardaroba del cardinal Farnese, e che infatti si ritrova senza sforzo in tutti i primi inventari seicenteschi del palazzo romano. Alla morte del pittore – 1547 – lo stesso cardinal Alessandro era apparentemente la figura di committente e d'intenditore più coinvolta nei suoi affari di famiglia e più adatta a fungere da intermediario in vicende lasciate in sospeso; come nel caso del "ritratto di Papa Clemente, et quello della Sra. Julia Gonzaga" promessi a Caterina de' Medici, "quali egli fece con ogni diligenza bellissimi ma il poverino non hebbi tempo di mandarli prima che morisse", citati in una lettera di Alessandro al nunzio apostolico in Francia e per suo tramite fatti inviare al destinatario da "Julio figlio di detto Fra Bastiano", descritto con affetto dal cardinale come "assai povero" e meritevole di riceverne "qualche frutto".

Un legame di tal genere, ed anche una certa qual disponibilità delle tante opere lasciate spesso incompiute in bottega alla morte del pittore, può aiutare infine a spiegare il perché alcuni di questi dipinti passassero poi nelle mani del segretario e bibliotecario dei Farnese Fulvio Orsini, che del cardinal Alessandro curava proprio la quadreria e gli acquisti. Nell'inventario testamentario dei beni di Orsini (1600) sono infatti elencate ben dieci opere descritte come di Sebastiano; alcune delle quali – come i due ritratti di papa Clemente VII oggi a Capodimonte, o il perduto ritratto su tavola dello stesso Clemente col cardinal Trivulzio – paiono senz'altro corrispondere ai dipinti citati per l'appunto nella bottega del pittore alla data del 1547 (Hirst 1981), mentre altre – come il "ritratto [...] abbozzato d'Ipolito Cardinal de' Medici in habito seculare" – potrebbero forse essere parte di quei "sei quadri de preta retrati de diverse persone cominciati et non finiti" lì pure citati. L'ampiezza e la rilevanza del nucleo posseduto da Fulvio Orsini rivela inoltre, da parte di quest'ultimo – vero motore del collezionismo e della "museografia" farnesiana al tempo dei cardinali Ranuccio e Alessandro –, una spiccata propensione verso l'arte di Sebastiano, dei cui rapporti con la famiglia Farnese egli parrebbe essersi fatto testimone entusiasta. Compaiono infatti, ancora fra i suoi beni, il "ritratto di Papa Paolo III et il duca Ottavio, in pietra di Genova" che s'è potuto credere quello ora a Parma e forse citato dal Vasari, ed un altro "ritratto di Papa Paolo III, [...] abbozzato" che è purtroppo da considerarsi perduto. Vi compaiono, oltre ai dipinti acquisiti "post-mortem" dalla bottega del pittore, repliche o copie su tela di quadri celebri di Sebastiano, come la Visitazione per Francesco I o il Ritratto di Giulia Gonzaga, ad indizio ulteriore di un gusto specifico, legato non soltanto alle commissioni ufficiali o alle occasioni prodottesi nell'"entourage" farnesiano. Di certo, quando il lascito Orsini confluirà poi all'interno della raccolta Farnese, questa potrà contare su uno dei nuclei di opere dell'artista più importante – con quelli in possesso dei Medici e dei re di Francia – nel panorama del collezionismo europeo fra Sei e Settecento. [P.L.d.C.]

Sebastiano Luciani, detto Sebastiano del Piombo

16. *Ritratto di Clemente VII*
olio su tela, cm 147 × 100
Napoli, Museo e Gallerie Nazionali di Capodimonte, inv. Q 147

Già lo stesso Sebastiano del Piombo, in una sua lettera a Michelangelo del 29 aprile 1531, ricordava due ritratti di papa Clemente VII senza barba da lui eseguiti anteriormente al Sacco di Roma del 1527; e più tardi il Vasari, nella prima edizione delle Vite, precisava come uno di questi fosse ai suoi tempi nelle mani del vescovo di Vaison, laddove "l'altro, ch'era molto maggiore, cioè infino al ginocchio ed a sedere", fosse invece rimasto nella bottega romana del pittore. Qui, in ogni caso, nella bottega, la nostra tela è testimoniata nell'inventario dei beni dell'artista redatto alla sua morte, nel 1547 (Hirst 1981, p. 155); e di qui dové così passare – come altri dipinti – nelle mani di Fulvio Orsini, che l'avrebbe poi lasciato in eredità al suo "padrone" il cardinal Odoardo Farnese (1600). A metà Seicento gli inventari del Palazzo Farnese di Roma (1644, 1653) ricordano il ritratto – con la giusta dizione e "in cornice nera" – nella seconda "stanza dei quadri"; ma già nel 1662 esso veniva messo in cassa assieme alle altre opere più cospicue ed inviato a Parma, laddove – esposto in Palazzo del Giardino, nella "Seconda camera detta di Venere" assieme al Leone X di Raffaello, all'Antea di Parmigianino e agli altri ritratti dell'Anguissola e dello stesso Sebastiano – avrebbe preso il nome di "ritratto di Alessandro Sesto a sedere". Con questa etichetta, forse nata da uno scambio incidentale fra il più antico papa Borgia ed il fiammingo Adriano VI, di cui Sebastiano aveva in effetti dipinto un ritratto, la nostra tela fu esposta nella Ducale Galleria del palazzo parmense della Pilotta (inv. 1708, 1731, 1734); e più tardi – a Napoli – in Palazzo Reale e a Capodimonte, dove la videro il marchese de Sade ed altri viaggiatori, identificandone però il personaggio effigiato addirittura in "Alessandro Farnese". Nel 1799 fu requisita ufficialmente – questa volta come "ritratto di Adriano VI" – dai commissari della Repubblica francese, e subito dopo recuperata però a Roma dal cavalier Venuti (1800), esposta per breve tempo nella Galleria di Francavilla e poi al Palazzo degli Studi (più tardi Real Museo Borbonico e Nazionale), dove le guide e gli inventari ottocenteschi continuarono a dirla effigie di Alessandro VI o di Alessandro Farnese. Agli inizi del nostro secolo il Filangieri (1902), il D'Achiardi (1908) ed altri tornarono, anche grazie ad una rilettura della storia del dipinto e di quanto contenuto negli inventari parmensi, ad indicarlo come "Adriano VI", dizione infine sostituita, grazie agli studi anche iconografici del Bernardini

(1908), del Rolfs (1925) e del De Rinaldis (1928), con quella attuale.

Il ritratto perciò di *Clemente VII*, da sempre ritenuto opera capitale di Sebastiano del Piombo, assume grande rilievo anche come testimonianza storica, rara immagine qual è dell'aspetto del papa prima del Sacco di Roma del 1527 e del suo "voto" di lasciarsi crescere la barba. Il Lucco (1980) e l'Hirst (1981) vi collegano rispettivamente la notizia data da Leonardo del Sellaio a Michelangelo nel giugno del 1526 d'un ritratto del papa appena fatto da Sebastiano e che al Buonarroti sarebbe forse piaciuto più di quello eseguito per l'Albizi, ed – in alternativa – un generico pagamento all'artista di cento ducati del 5 marzo 1527. La datazione al 1526 è in ogni caso confermata dalle analogie stringenti con gli altri similissimi ritratti di *Anton Francesco degli Albizi* (Houston, Museum of Fine Arts) e di *Andrea Doria* (Roma, Galleria Doria Pamphilj), documentati con certezza al 1525-26. È un momento assai felice nello sviluppo dell'arte di Sebastiano, capace di evocare la sua formazione lagunare nel singolare accordo dei rossi della mozzetta e dei verdi cupi del fondo, ed ancora nel freddo lampeggiare dei bianchi e delle luci cangianti; ma allo stesso tempo determinato – come mai nelle opere precedenti – a sottolineare il forte telaio disegnativo della piramide in cui l'artista costringe e blocca la massa del corpo in movimento. Si capisce bene come e perché questo "ritratto" del "chonpare" dovesse, tanto più di altri, piacere a Michelangelo; e però Sebastiano vi instilla una singolare potenza e perspicuità d'indagine che è difficile immaginare senza rapporti con le speculazioni degli altri campioni della "maniera" attivi a Roma in quegli anni, il fiorentino Rosso e l'emiliano Parmigianino.

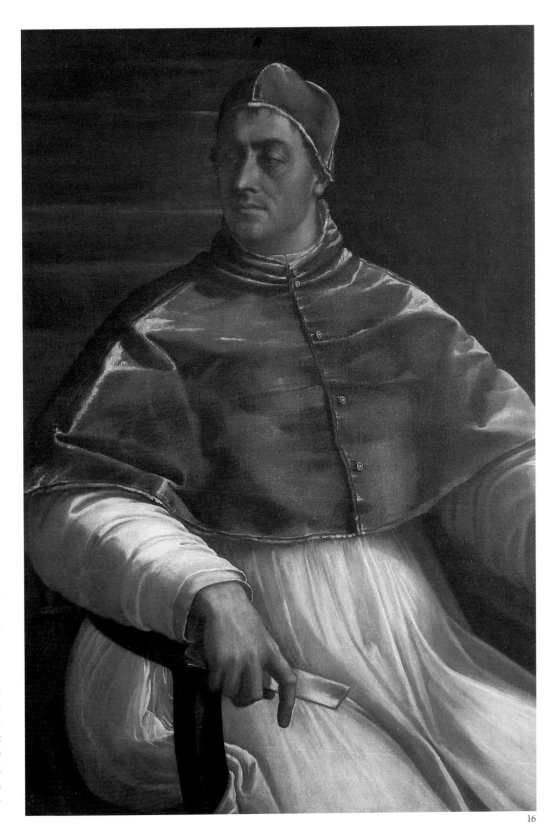

16

Bibliografia: Vasari 1550, p. 903; 1568, ed. 1908, V, p. 575; Mazzinghi 1817, p. 52; Quaranta 1848, n. 364; Burckhardt 1855, ed. 1927, p. 911; Fiorelli 1873, p. 21, n. 55; Crowe-Cavalcaselle 1869-76, VI, p. 400; Berenson 1899, p. 121; 1936, p. 449; Filangieri di Candida 1902, p. 211; Bernardini 1908, p. 52; D'Achiardi 1908, pp. 189-191; De Rinaldis 1911, pp. 163-164; 1928, pp. 232-233; Rolfs 1925, p. 121 e sgg.; Venturi 1932, IX, pp. 61-62; Gombosi in Thieme-Becker 1907-50, XXVII, 1933, p. 73; Parigi 1935, pp. 189-190, n. 419; Dussler 1942, pp. 68, 136; Pallucchini 1944, pp. 66, 168; Molajoli 1957, p. 61; 1959, tav. V; Pallucchini 1966, p. [6], tav. XIII; Lucco 1980, p. 116, n. 70; Hirst 1981, pp. 106-108; Roma 1984, pp. 76-77, n. 22; Bertini 1987, pp. 160-161; Hochmann 1993, p. 58; Jestaz 1994, p. 172. [P.L.d.C.]

Copia da Sebastiano del Piombo
17. *Ritratto di Giulia Gonzaga*
olio su tela, cm 91 × 74,5
Mantova, Palazzo Ducale
in deposito dal Palazzo Reale di Caserta

Dimensioni della tela ed iscrizione presente in basso, sul parapetto, consentono d'identificare questo ritratto con quello di "una femina, che con la destra fa cenno al proprio volto, vestita di nero con vello color cavilino sopra il capo, e parte di spalle sotto le quali vi sono quattro versi, che cominciano: Qui disiunctas utroque AB littere gentes etc., di Tizziano n. 888" menzionato nell'inventario del Palazzo del Giardino a Parma (1680 ca.) come esposto nella "Sesta Camera de Rittrati", e più tardi esposto – proprio coi ritratti più importanti – nell'atrio della Ducale Galleria al Palazzo della Pilotta (inv. 1708, 1731, 1734).
È praticamente certo, inoltre, che

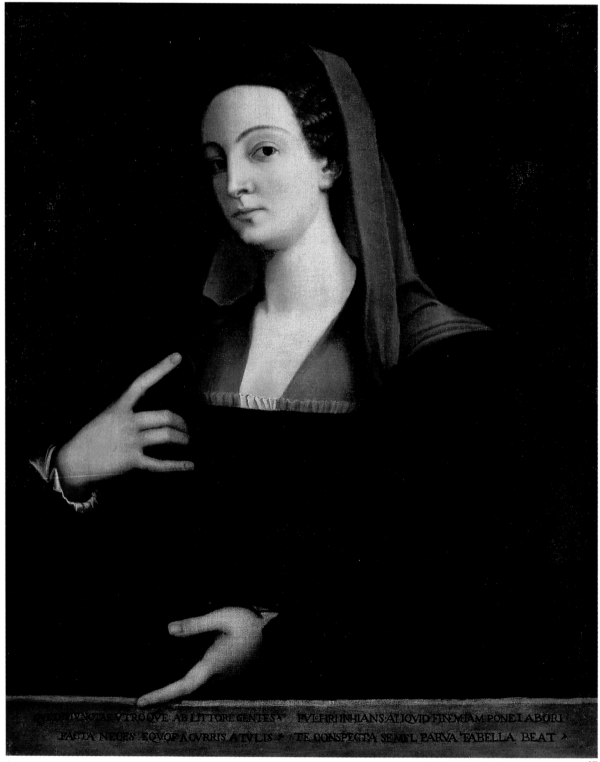

17

questo stesso ritratto allora ritenuto di Tiziano sia ulteriormente da riconoscere nella "donna romana vedova di casa Colonna con versi in sua lode – mano di Titiano" che gli inventari del 1644 e del 1653 segnalano in Palazzo Farnese a Roma, nella "seconda stanza dei quadri"; e che quest'ultimo debba infine identificarsi – a monte – col "quadro incorniciato d'oro, col ritratto di donna Giulia Gonzaga, di mano" di Sebastiano del Piombo, elencato al numero 16 nella lista dei beni lasciati da Fulvio Orsini al cardinal Odoardo Farnese (Roggeri 1990; Ventura in Sabbioneta 1991; Hochmann 1993).

Tuttavia anche l'Hochmann ha notato come la *Giulia Gonzaga* in origine di Orsini, essendo su tela, non possa essere – così come invece accade per altre opere della medesima provenienza – lo stesso ritratto conservato in origine nella bottega di Sebastiano al momento della sua morte (cfr. Hirst 1981, p. 155), ch'era su pietra e che fu tra l'altro spedito nel 1547 in Francia da Giulio Luciani. Questo di Caserta, già a Capodimonte e poi al Real Museo Borbonico di Napoli fra Sette e Ottocento (inv. Paterno 1806-16; Arditi 1821), qui pervenuto forse ancora in età borbonica, e dal 1937 prima in prestito e poi in sottoconsegna a Mantova, detto talvolta erroneamente provenire dal convento napoletano di San Francesco delle Monache, appartiene piuttosto ad una "famiglia" di ritratti della celebre nobildonna che fa capo agli esemplari più conosciuti, rispettivamente su tela e su lavagna, d'una collezione privata di Lipsia (Dussler 1942) e già della Galleria Borghese, poi in deposito al Museo della Torre sul Garigliano e quindi disperso nel 1943; tutti a mezza figura e caratterizzati dalla posa delle mani a trattenere una stola e ad indicare il "velo

cavilino", o vedovile, e diversi da quello, a tre quarti e girato verso sinistra, ora nel Museo di Wiesbaden, ritenuto originale da Schaeffer (1914) e Dussler (1942).
Sebastiano dové realizzare il primo di questi ritratti – secondo quanto risulta da una lettera dell'artista a Michelangelo (Hirst 1981, p. 115) – nell'estate del 1532 e su richiesta di Ippolito de' Medici, invaghito della bella vedova; ed il dipinto, celebrato dal Vasari ("venendo dalle celesti bellezze di quella signora e da così dotta mano, riuscì una pittura divina") dové ottenere un notevole successo, se – sequestrato nel 1535 da Paolo III l'originale, ed inviato poi in dono nel 1541 alla regina di Francia Caterina de' Medici – un'altra versione su pietra finiva a Mantova nelle raccolte del cardinal Scipione Gonzaga (Luzio 1913), e se ancora nel 1547, alla morte del pittore, il cardinale Alessandro Farnese scriveva di due repliche dei ritratti "di papa Clemente, et […] della Sra. Julia Gonzaga" richieste dalla stessa Caterina de' Medici a Sebastiano, "quale egli fece con ogni diligensa bellissimi ma il poverino non hebbi tempo di mandarli prima che morisse". Questo interessamento e questo coinvolgimento dei Farnese contribuisce a spiegare la presenza nella collezione del loro segretario Fulvio Orsini della nostra versione, per certo non un originale, come la scoperta sul fondo d'una frammentaria iscrizione SEBASTIANUS FACIEBAT ha suggerito di recente al Ventura (in Sabbioneta 1991), ma piuttosto una copia antica.
Il confronto con la redazione già Borghese, riferita a Jacopino del Conte da Zeri (1948), mostra anzi probabile la volontà del nostro copista di fondere – così come nella versione di Lipsia – la posa di quella con l'abbigliamento scarno e vedovile del ritratto di Wiesbaden, pro-

babilmente derivato da uno degli originali; mentre forse alla redazione originale dipinta per l'innamorato Ippolito de' Medici fanno riferimento anche i versi sentimentali apposti in calce al solo ritratto ora a Mantova ("Que disiunctas utraque ab littore gentes. / pulchri inhians. aliquid fine iam pone labori. / facta neces equora curris atulis / te conspecta semel parva tabella beat."; "Tu che brami qualcosa di bello tra le genti separate dal lido, ponsi ormai fine alle tue fatiche tra le gesta e le stragi correndo i mari con le navi: la piccola tavola, guardata anche una sola volta, ti renderà beato"; Ventura in Sabbioneta 1991).

Bibliografia: Sorrentino 1932, p. 668 e sgg.; De Sanctis 1934, p. 698; Mantova 1937, pp. 61-62, n. 274; Croce 1938, p. 146; Dussler 1942, pp. 118-119, n. 63, Pallucchini 1944, p. 135, n. 161; Ozzola 1948, p. 35, n. 263; 1953, p. 39, n. 263; Della Pergola 1959, II, p. 28; Lucco 1980, p. 129, n. 155; Roggeri 1990, p. 62, nn. 28-29; Ventura in Sabbioneta 1991, pp. 38-45, n. 3; Hochmann 1993, pp. 54-57; Jestaz 1994, p. 173; Bertini 1994, p. 68. [P.L.d.C.]

Sebastiano Luciani, detto Sebastiano del Piombo

18. *Ritratto di papa Paolo III con un nipote (Ottavio Farnese?)* olio su lavagna, cm 102 × 88 Parma, Galleria Nazionale, inv. 302

Si tratta con tutta probabilità del "quadro corniciato di pero tinto, col ritratto di Papa Paolo III et il duca Ottavio, in pietra di Genova", detto di Sebastiano del Piombo e menzionato nella lista dei beni del bibliotecario dei Farnese Fulvio Orsini alla data del 1600 (Hochmann 1993, pp. 75-76, n. 21). Dopo il lascito del patrimonio Orsini al cardinale Odoardo Farnese, il dipinto compare in-

fatti – sebbene mal interpretato nel soggetto e definito variamente come "in tela" o "in tavola" – negli inventari del palazzo romano del 1644 e del 1653 ("Papa Clemente 7° con la testa di un giovanetto non finita"), esposto nella seconda "stanza dei quadri"; ed in seguito, inviato a Parma ante il 1680, nell'intervento del locale Palazzo del Giardino, elencato fra i tanti ritratti di Tiziano, Pulzone, Bedoli e Parmigianino nella "Settima camera di Paolo Terzo di Titiano" (Bertini 1987, p. 247, n. 259). Non giunse invece mai apparentemente a Napoli, col resto della raccolta, al tempo di Carlo di Borbone (1734-35), e a metà Ottocento fu acquistato in loco per la Galleria di Parma presso il rigattiere Cavaschi (1846; cfr. Ricci 1896).
Già a partire dal Seicento, come s'è detto, la figura del papa fu identificata per quella di Clemente VII; e nel 1925 il Rolfs ipotizzò che in quella – non finita – del giovane sulla destra potesse riconoscersi l'effigie del futuro eretico Pietro Carnesecchi al tempo in cui era ancora "chierico di camera". Solo in tempi recenti la Ramsden (1969), seguita poi dal Lucco (1980), ma non dall'Hirst (1981) e dalla Fornari (1983), ebbe a denunciare l'incompatibilità fra le fattezze del pontefice ritratto e quelle di Clemente VII, proponendo in alternativa d'individuarvi per l'appunto l'altro papa Paolo III Farnese in compagnia del nipote Alessandro. Quest'ultimo, nato nel 1520, era studente a Bologna al tempo dell'elezione del nonno al soglio pontificio (1534), e fu subito nominato – in quell'occasione – cardinale; così che l'opera, per altro incompiuta, potrebbe raffigurare la consacrazione di una "borsa di denari per elemosina, offerti forse da Alessandro per la sua porpora" (Lucco 1980). Tuttavia il Vasari, nella sua *Vita* di Sebastiano del Piombo, ri-

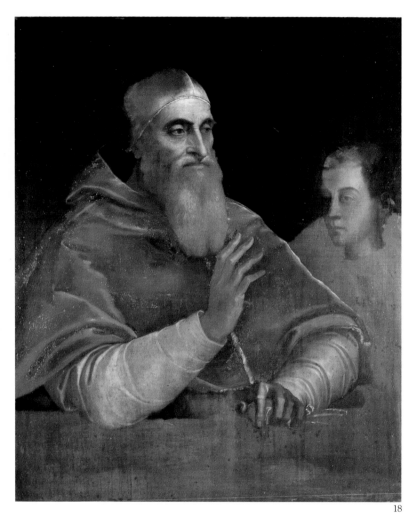

18

corda che l'artista "ritrasse il medesimo papa Paolo Farnese subito che fu fatto sommo pontefice, e cominciò il duca di Castro suo figliolo, ma non lo finì", e questa descrizione – che molto probabilmente davvero s'attaglia al ritratto di Parma – si associerebbe assai meglio, nell'ovvia impossibilità di riconoscervi col papa il ben più maturo figlio Pier Luigi, duca di Castro fra l'altro soltanto dal 1537, coll'eventuale identificazione del "giovinetto" col secondo duca di Castro e nipote di Paolo III, Ottavio, nato nel 1524 e dunque tra i dieci e i dodici anni al tempo del nostro ritratto; tanto più che la prima e più antica fonte inventariale riferibile al dipinto ora a Parma – e cioè la lista dei beni di Fulvio Orsini, bibliotecario e segretario per lunghi anni proprio del cardinal Alessandro – menziona anch'essa per l'appunto il nostro quadro come "Papa Paolo III et il duca Ottavio".

Quale che sia il nipote raffigurato accanto al papa, e quale che sia stata la ragione del mancato compimento dell'opera, il ritratto in questione si pone con la *Madonna del velo* di Capodimonte come prova capitale del rapporto di collaborazione fra l'artista e la famiglia Farnese; ma mentre quest'ultima, di poco successiva e sufficientemente finita, sarebbe poi stata conservata gelosamente, a detta del Vasari, dal "cardinale Farnese [...] nella sua guardaroba", la prima ed incompleta lavagna sarebbe invece terminata nelle mani del "consigliere artistico" e acuto collezionista Orsini. L'opera, anche per lo stato di conservazione non ineccepibile, non è forse fra i capolavori di Sebastiano. Dal più antico ritratto su tela – questo sì di Clemente VII – del Museo di Capodimonte, e da quelli barbati dello stesso papa di Vienna (Kunsthistorisches Museum) e del mercato londinese, mutua tuttavia l'imponente e stereome-

trica massa piramidale di stampo "michelangiolesco" e l'accensione della mozzetta coi riflessi di una luce livida e baluginante; mentre il volto terreo del pontefice e specie quello del ragazzo hanno ormai quell'espressione astratta e immota che si vede – nel corso dello stesso quarto decennio – nell'altro *Ritratto del cardinal Rodolfo Pio da Carpi* di Vienna, nel *Baccio Valori* di Pitti e nella *Sofonisba* dell'Earl of Harewood. Recenti indagini radiografiche effettuate a cura della Soprintendenza di Parma – gentilmente segnalatemi da Lucia Fornari Schianchi – hanno evidenziato, sotto il volto del fanciullo, la presenza d'una precedente versione.

Bibliografia: Crowe-Cavalcaselle 1869-76, VI, pp. 409-410; Ricci 1896, pp. 226-227, n. 302; Berenson 1899, p. 121; 1930, p. 449; Bernardini 1908, pp. 52-54; D'Achiardi 1908, p. 252; Rolfs 1925, p. 140 e sgg.; Venturi 1932, IX, pp. 68-69; Gombosi in Thieme-Becker 1907-50, XXVII, 1933, p. 74; Quintavalle 1939, pp. 101-102; Dussler 1942, pp. 69, 138; Pallucchini 1944, pp. 70, 169; 1966, p. [6], tav. XVI; Safarik 1963, p. 74; Ramsden 1969, pp. 430-434; Lucco 1980, p. 120, n. 87; Hirst 1981, pp. 111-112, 119; Fornari Schianchi 1983, pp. 76-77; Bertini 1987, p. 313; Hochmann 1993, pp. 58, 75-76; Jestaz 1994, p. 173. [P.L.d.C.]

Iacopo Carrucci, detto Pontormo
(Empoli 1494 - Firenze 1556)
19. *Scena di sacrificio*
tempera grassa su tela applicata su tavola, cm 85 × 148
Napoli, Museo di Capodimonte, inv. Q 1039

La prima notizia inventariale relativa al dipinto, la cui provenienza farnesiana è accertata dal timbro con giglio incusso ed il numero 139 inci-

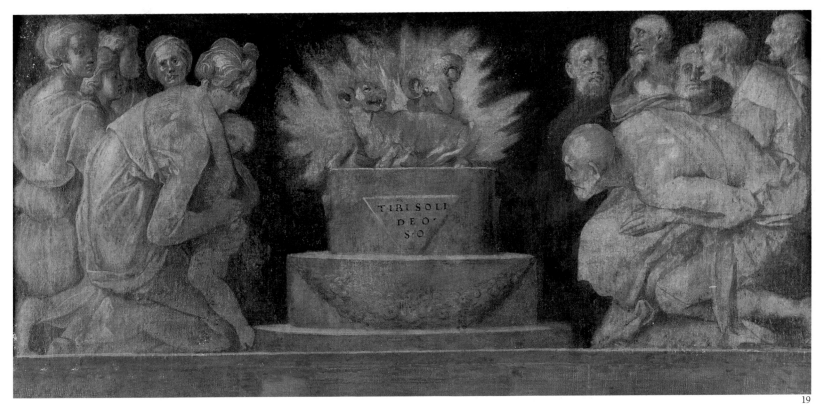

so su ceralacca grigia, risale al 1644 quando era conservato nel Palazzo Farnese a Roma nella II stanza dei quadri vicino alla libreria grande: "Un quadro in tavola con cornice di noce e profili d'oro, dentro è dipinto di chiaroscuro un Sacrifitio antico con nove figure che adorano" (Jestaz 1994, p. 180, n. 4433). Nell'inventario di Roma del 1653, una descrizione più accurata ne riporta la scritta sull'ara del sacrificio ed un riferimento a Raffaello: "Un quadro traverso in tela tirato in tavola cornicetta di noce profilata d'oro con più figure che s'inchinano ad un sacreficio tutte di chiaroscuro con l.re nell'Ara Tibi Soli Deo mano di Raffael d'Urbino" (Bertini 1987, p. 215, n. 358).

Lo ritroviamo poi direttamente a Parma, inventariato nel Palazzo del Giardino nel 1680 (Bertini 1987, p. 247, n. 276) nella "Settima Camera di Paolo Terzo di Tiziano", tra le più

importanti del palazzo, e ne vengono indicate le misure, il riferimento a Raffaello ed il numero 139 tuttora presente.

Nel 1708 è tra i 71 quadri scelti dal Palazzo della Pilotta a Parma da spedire a Colorno (Bertini 1987, p. 283, n. 18), conservati in una camera "in capo alla Galleria de Credenzoni detta la Cappella", e probabilmente mai inviati; risulta infatti nell'inventario del 1731 nel Palazzo Ducale di Parma conservato nella "Facciata decima quinta" (n. 326) ed anche nel 1734 (n. 329), con il tradizionale riferimento a Raffaello. Non si riesce a riconoscere il dipinto nelle liste di trasferimento da Parma a Napoli, ma è sicuramente esposto a Capodimonte, probabilmente già dal 1759, e lo prova un disegno tratto dal dipinto, in controparte, preparatorio per un'incisione, eseguito da Fragonard nel marzo del 1761, durante un suo viaggio a Napoli, mandato dal-

l'Abbé de Saint-Non, al fine di copiare celebri opere d'arte (Rosenberg 1986, p. 335, n. 2). Il foglio porta un'iscrizione di mano dell'abate: "Basrilief paint par Jules romain, Palais de Capodimonte"; Saint-Non riportava in genere le attribuzioni correnti e forse già in quegli anni l'accentuato "manierismo" dell'opera dové sembrare estraneo ai modi di Raffaello, in favore del più estroso allievo dell'Urbinate.

Ritroviamo poi il dipinto, che già doveva aver subito notevoli danni ed un ingrandimento nella zona inferiore, nell'inventario di Ignazio Anders (n. 897), indicato come disegno, nell'"Arcovo", ed attribuito a Polidoro da Caravaggio (Muzii 1987, p. 269) e, sempre come "cartone foderato su tela" di Polidoro, nell'inventario del 1817 (n. 53) del Gabinetto dei Disegni e Stampe del Real Museo Borbonico. Nei successivi inventari e nelle guide ottocen-

tesche, sempre indicato come disegno di Polidoro, è "chiuso in cornice dorata con lastra" prima del 1852 (inv. San Giorgio, n. 787). Nella seconda metà del secolo lo troviamo esposto insieme ai grandi capolavori ed ai disegni di Raffaello e Michelangelo, come risulta dalle guide e dagli inventari del Museo. Ulteriormente danneggiato durante le traversie del Museo Nazionale alla fine del secolo, fu messo in deposito e relegato nell'appendice al catalogo della Pinacoteca di Napoli del 1911 (De Rinaldis 1911, p. 554, n. 684), definito nuovamente "dipinto a chiaroscuro sopra tela tirata su tavola, alla maniera di Poriolon da Caravaggio, derivato da uno schizzo di Raffaello", mentre è assente nel catalogo del 1928.

L'inventario del Quintavalle del 1930 (n. 1039) lo definisce copia da una stampa di Marcantonio Raimondi riproducente un disegno di

194 Raffaello. Il riferimento a Pontormo risale al 1953 allorché, tratto dai depositi, fu restaurato e F. Bologna lo assegnò al pittore (in Napoli 1953-54), in una fase avanzata della sua attività. Tale attribuzione è stata in seguito accolta da Berti (1956) e dalla D'Afflitto (1980), mentre è stata respinta, forse proprio a causa del precario stato di conservazione, da Costamagna (1994), in favore di un più tardo pittore della cerchia vasariana, e la composizione considerata ornamento di carri o di un arco di apparato.

La misteriosa scena di sacrificio, probabilmente entrata in possesso dei Farnese attraverso Margherita de' Medici, è databile intorno alla metà degli anni quaranta, al tempo dei tre arazzi ora al Quirinale per i quali Pontormo fornì i cartoni ed è molto simile, anche nella tecnica a monocromo, al *Loth e le figlie* del G.D.S. degli Uffizi (Berti 1966, p. CLXXX).

Si potrebbe interpretare la scena, forse il Sacrificio di Noè al Signore dopo il diluvio, come allusione celebrativa a Cosimo de' Medici, allora signore di Firenze (il personaggio in scuro?), spesso assimilato in quegli stessi anni agli eroi dell'Antico Testamento e considerato protagonista di una mitica età dell'oro. La scritta sull'ara traducibile cabalisticamente "a te unico Dio" oppure "a te Dio Sole", può essere interpretata, in chiave alchemica, come raggiungimento della luce attraverso il fuoco del sacrificio al Dio-Sole, dopo le tenebre dei tempi della Creazione. Il mito dell'età dell'oro è un mito alchemico ed il fuoco è, come Dio, il vertice da raggiungere ed il sole, assimilabile all'oro, è il risultato finale dell'"Opus", l'operazione alchemica.

L'alchimista è in questo caso il pittore e la tecnica stessa dell'opera, "a grisaille", può assumere valore di simbolo. I personaggi compressi in uno spazio troppo ristretto, tipicamente pontormesco, sono posti, alchemicamente in contrasto, da una parte e dall'altra dell'ara sulla quale vengono sacrificati, sempre in antitesi, un ariete ed una pantera. Il gruppo degli uomini, nella concitata espressività dei volti e nella fisionomia "alla tedesca", rivela la grande influenza delle stampe nordiche, in particolare di Dürer, mentre il gruppo, composto, delle donne, richiama i bassorilievi ellenistici rivelando la profonda conoscenza dell'antico del pittore, mediata attraverso Michelangelo.

Bibliografia: De Rinaldis 1911, p. 554, n. 684; Bologna in Napoli 1953-54, p. 9; Amsterdam 1955, p. 85, n. 97; Berti in Firenze 1956, p. 43; Berti 1964, p. CLXXII; Meloni Trkulja 1977, p. 811; D'Afflitto in Firenze 1980, pp. 343-344; Causa 1982, p. 54, n. 28; Bertini 1987, p. 215, n. 358, p. 247, n. 276, p. 283, n. 18; Jestaz 1994, p. 180, n. 4433; Costamagna 1994, pp. 308-309. [L.R.]

Francesco Salviati
(Firenze 1510 - Roma 1563)
20. *Ritratto di gentiluomo*
olio su tavola, cm 75,5 × 58,5
Napoli, Museo e Gallerie Nazionali di Capodimonte, inv. Q 142

Proveniente dal Palazzo Farnese di Roma, dove era esposto nella II stanza, il dipinto è descritto nell'inventario del 1644 (Jestaz 1994, p. 172, n. 4336): "Un quadro in tavola con cornice a frontespizio intagliata e dorata di borchie et mascherino di noce dentro al quale è un ritratto antico con spada in mano con prospettiva dietro a pilastro e porta, mano di Andrea del Sarto".

Con la stessa attribuzione lo troviamo, sempre a Roma, nella II stanza dei quadri, nel 1653, descritto più accuratamente: "Ritratto d'un huomo vestito di nero con piccolo collarino con berretta in testa, et impugnatura di spada in mano" (Bertini 1987, p. 213, n. 297).

Inviato a Parma il 27 settembre del 1662 (Filangieri 1902, pp. 209-210, 270, n. 96), nel notamento della spedizione viene riportato il numero 101, tuttora presente e inciso in ceralacca grigia sul retro della tavola insieme al giglio Farnese.

A Parma il dipinto entrò nel Palazzo del Giardino nel 1671 ed il duca Ranuccio, che si occupò personalmente dell'allestimento, lo collocò nella prestigiosa VII Camera, detta di Paolo III, insieme ai grandi capolavori ed aperta al pubblico.

Nell'inventario del 1680 rimase il tradizionale riferimento ad Andrea del Sarto, ma in aggiunta ne vennero riportate le misure: "alto braccia uno, oncie cinque, largo braccia uno, oncie una, e meza (Filangieri 1902, p. 211; Bertini 1987, p. 247, n. 260).

Allo stesso modo lo descrisse Stefano Lolli nell'inventario del 1708, dopo il trasferimento delle opere nella Galleria del Palazzo della Pilotta (Filangieri 1902, p. 211; Bertini 1987, p. 175, n. 264), collocato nella XII facciata, grande salone dove si trovava la "Galeria dei quadri di Sua Altezza Serenissima" Francesco Farnese. Così ancora viene citato nell'inventario del 1731 (n. 258) ed in quello del 1734 (n. 261), prima del trasferimento a Napoli.

Ritroviamo poi il dipinto tra i 30 scelti dai Francesi dopo il saccheggio dell'agosto del 1799, nella memoria anonima sulla Quadreria di Capodimonte (Filangieri 1898, p. 95; 1902, p. 211): "n. 5 – Ritratto del Cavalier Dipartelli di Raffaello d'Urbino". Il cambio di attribuzione in favore di Raffaello e l'indicazione del nome del personaggio raffigurato doveva risalire alla seconda metà del Settecento, dopo l'arrivo del dipinto a Napoli, nel corso dei riordini nel Palazzo di Capodimonte e così dové essere indicato nel catalogo originale della Quadreria che si trovava nella "Maggiordomia" ed andato perduto proprio durante il saccheggio dei Francesi nel 1799. Portato a Roma fu recuperato nel 1801 dal cavalier Venuti e, tornato a Napoli, entrò nella Galleria Francavilla, riferito a Raffaello ma identificato col "Ritratto del poeta Tibaldeo", opera perduta dell'Urbinate, ricordata in una lettera del Bembo nel 1516 (Filangieri 1902, p. 211), e così è scritto a matita sul retro della tavola. Si potrebbe proporre di riconoscere il dipinto tra quelli inviati a Palermo da re Ferdinando nel 1806 il cui elenco fu pubblicato da Filangieri (1901, pp. 13-15). Dalla Galleria Francavilla furono prelevati infatti 46 quadri tra i quali un ritratto riferito a Raffaello, in tavola di palmi 2 e once 10 per palmi 2 e once 6; le misure coincidono e, tra l'altro, un buon numero delle opere trasferite a Palermo erano proprio quelle già scelte dai Francesi e poi recuperate. Nel successivo inventario del Paterno (n. 1487) è ancora identificato come "Ritratto del Cavalier Bardelli" di Raffaello e così poi verrà indicato negli inventari successivi e nelle guide del Real Museo Borbonico, fino a quando nel 1840 la guida dell'Albino (p. 48, n. 333) lo cita nuovamente come "Ritratto del Cavalier Tibaldeo" e con questa denominazione lo indica il principe di San Giorgio nel 1852 allorché era esposto nella sala dei Capolavori.

Nel 1830 era apparso anche nella raccolta delle incisioni del Real Museo Borbonico (vol. VI, tav. XVII), da un disegno di Nicola La Volpe, ed una lunga descrizione di Guglielmo Bechi ne metteva in dubbio l'identificazione col poeta Tibaldeo. L'incisione, rispetto al dipinto attuale, risulta più ampia nel lato de-

stro e nella parte bassa, dove è visibile interamente la mano destra e gran parte del braccio. Nel 1860 Passavant (p. 368, n. 314) per primo ne mise in dubbio il riferimento a Raffaello, in considerazione della foggia più attardata degli abiti del personaggio e ne ipotizza un riferimento a Francesco Salviati. Lenormant nel 1868 (p. 63) lo inserisce tra i dipinti più importanti del Museo di Napoli, indicandolo come di Raffaello ma ignorando il personaggio raffigurato. Cavalcaselle nel 1882-85 (II, p. 8) lo riferisce nuovamente a Salviati e tale attribuzione fu ribadita da Carlo Gamba nel 1909 (pp. 4-5), in un periodo anteriore al viaggio a Firenze del pittore, ancora sotto l'influenza di Sebastiano del Piombo e di Parmigianino. Inserito nel Catalogo della Pinacoteca del Museo Nazionale nel 1911 (De Rinaldis, pp. 44-45, n. 21), il dipinto è lungamente descritto in ogni particolare, conservando il vecchio riferimento al cavalier Tibaldeo, mentre nel catalogo del 1928 (De Rinaldis, pp. 284-285, n. 142) viene denominato semplicemente come "Ritratto virile".

Il personaggio raffigurato non è stato ancora identificato, potrebbe essere un "familiare" della corte Farnese, oppure legato alla famiglia fiorentina dei Medici. Databile intorno alla metà degli anni quaranta del Cinquecento, il ritratto è essenziale e raffinato; il personaggio malinconico ed assorto è acutamente caratterizzato ed inquadrato da lineari elementi architettonici. L'abbigliamento severo, di moda nell'Italia centrale intorno alla metà del secolo, rivela notevoli raffinatezze nel colletto di merletto ricamato e nel velluto delle maniche, così come studiatissimo e reso in modo magistrale è il riflesso dell'ombra della mano destra poggiata sull'elsa della spada.

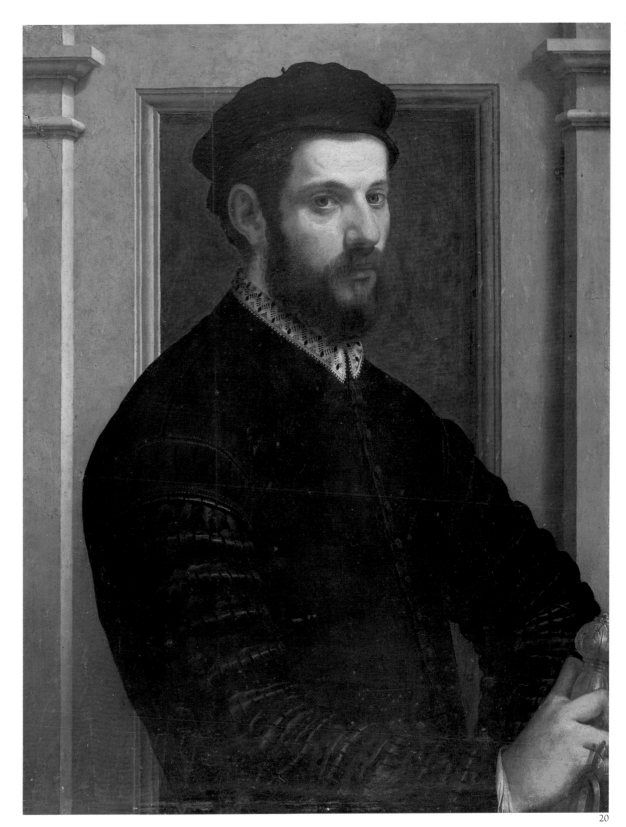

Bibliografia: *Real Museo Borbonico* 1839, vol. VI, tav. XVII; Albino 1840, p. 48, n. 333; Passavant 1860, p. 368, n. 314; Lenormant 1868, p. 63; Cavalcaselle in Crowe-Cavalcaselle 1882-85, II, p. 8; Filangieri 1898, p. 95; 1902, pp. 209-211, 270, n. 96; 1907, pp. 13-15; Gamba 1909, pp. 4-5; De Rinaldis 1911, pp. 44-45, n. 21; Alazard 1924, p. 195; De Rinaldis 1928, pp. 284-285, n. 142; Molajoli 1959, p. 19, tav. VI; Causa 1982, p. 54, n. 30; Bertini 1987, p. 175, n. 264, p. 213, n. 297, p. 247, n. 260; Mortari 1992, pp. 147-148, n. 119; Jestaz 1994, p. 172, n. 4336. [L.R.]

Giovanni Battista di Jacopo, detto Rosso Fiorentino
(Firenze 1495 - Fontainebleau 1540)
21. *Ritratto di giovane*
olio su tavola, cm 120 × 86
Napoli, Museo e Gallerie Nazionali di Capodimonte, inv. Q 112

Non si era ancora notato, fino ad una data recente, che questo ritratto proveniva dalla collezione di Fulvio Orsini. Eppure esso figura molto chiaramente al n. 7 dell'inventario dei suoi dipinti: "Quadro corniciato di noce, col ritratto d'una giovane che siede sopra una tavola, del Rosso". È forse la designazione del modello come una giovanetta che aveva fino ad ora impedito questa identificazione. Ma la posizione del personaggio, che è effettivamente seduto su una tavola, come pure l'attribuzione dell'opera a Rosso, escludono ogni altra ipotesi. Si può in realtà supporre che l'errore sul sesso del modello derivi forse molto semplicemente da una errata trascrizione (l'inventario pubblicato da Nolhac è infatti una copia del documento originale, oggi perduto). Tuttavia, il quadro includeva fino ad una data recente degli importanti pentimenti che esistevano forse già all'epoca di

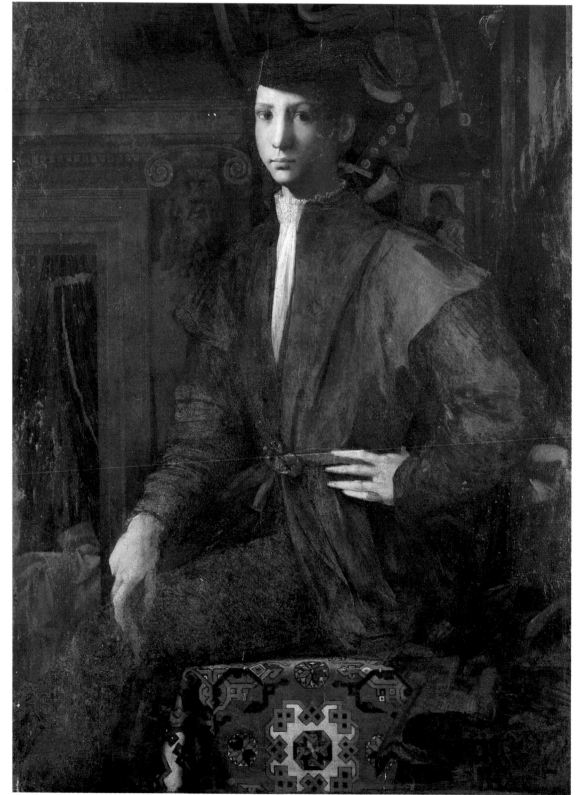

21

Fulvio, e che avrebbero potuto così fare scambiare questo giovane per una giovanetta. L'opera divenne in seguito, come il resto della collezione di Orsini, di proprietà del cardinal Odoardo Farnese, e la si ritrova nel 1644 nella "seconda stanza dei quadri" (n. 4359) del Palazzo Farnese di Roma, con una attribuzione a Tiziano. È ancora menzionata allo stesso luogo nell'inventario del 1653, poi fu esposta a Parma, nel Palazzo del Giardino, verso il 1680 (n. 244); è quindi attribuita al Parmigianino, ed è sotto questa attribuzione che figura nell'inventario della Galleria Ducale di Parma nel 1708. L'opera porta sul retro il giglio farnesiano e il n. 228.

Il quadro è, nell'insieme, abbastanza in cattivo stato, e ci si è spesso chiesti se non fosse stato lasciato incompiuto dal suo autore. È Roberto Longhi che, ai nostri giorni, lo ha per primo attribuito a Rosso, dopo che era stato a lungo ancora attribuito al Parmigianino. Ma Longhi ignorava che era già sotto questa attribuzione che l'opera figurava nella collezione di Orsini. Il restauro del 1957 ha permesso di scoprire, sotto i pentimenti successivi, la straordinaria complessità della decorazione che serve da sfondo al personaggio: a sinistra, una porta con un capitello ionico sostenuto da una sorta di testa di fauno si apre su un'altra stanza dove si intravede il drappeggio di una stoffa rossa e, probabilmente, il baldacchino di un letto. A destra, un paramento a frange rosso e verde maschera in parte un grande arazzo dove si distingue ancora un cavaliere sul suo cavallo, alla briglia del quale è attaccato uno stendardo con l'immagine di una Madonna su sfondo oro. Una melagrana semiaperta sembra sospesa nell'aria. Queste stanze che si intravedono, questi quadri nel quadro si avvicinano in uno spazio molto ristretto. L'intrec-

cio geometrico del tappeto in primo piano completa la complessità di questa decorazione e di queste giustapposizioni di oggetti e di spazio, riassumendo, come si è già osservato, le diverse armonie di verde e di rosso che dominano in tutta l'opera. L'utilizzazione del chiaroscuro, con l'ombra obliqua che si staglia sulla fronte, l'oscurità che si mangia gran parte del lato sinistro del viso, rinforzano la stranezza di questo ritratto e l'intensità che emana dallo sguardo del personaggio.

Si sprigiona da questo giovane una sorta d'eleganza e di autorità: è seduto negligentemente sulla tavola, con la mano sinistra alla cintura. Il suo corpo è sottoposto a un leggero contrapposto: le gambe sono di profilo, mentre gira il busto, le spalle e il viso verso lo spettatore. Il gomito forma una sporgenza e permette di collocare il modello nella profondità dello spazio. Si sente che Rosso qui ha preso in considerazione le lezioni di Michelangelo e di Raffaello. Malgrado il cattivo stato di conservazione, la tecnica è, nell'insieme, abbastanza affascinante: il trattamento delle piegoline sulla manica destra, l'insieme del drappeggio della veste, le dita affusolate della mano sinistra, sono particolarmente ammirevoli.

Dato appunto l'uso del chiaroscuro che può fare pensare alle pale di Sansepolcro o di Città di Castello, si tende oggi a fare risalire questo quadro al 1529 circa. In ogni caso è certo che, cronologicamente, questo è l'ultimo ritratto che ci sia rimasto di Rosso. D'altra parte, la straordinaria ricerca spaziale di cui abbiamo parlato non può situarsi, secondo Roberto Paolo Ciardi e Alberto Mugnaini, che dopo l'esperienza romana. Tuttavia, secondo David Franklin, il quadro apparterrebbe piuttosto, per l'appunto, al periodo romano dell'artista, e dovrebbe quindi

essere stato eseguito prima del Sacco di Roma (1527).

Bibliografia: de Nolhac 1884, n. 7, p. 173; de Rinaldis 1927, n. 112, pp. 223-224; Longhi 1940, p. 37, n. 2; Bertini 1987, n. 283, p. 183; Ciardi-Mugnaini 1991, n. 23, pp. 120-121; Bertini 1993, n. 7, p. 84; Hochmann 1993, pp. 51-52 e n. 7, p. 73; Franklin 1994, pp. 224-227; Jestaz, p. 174, n. 4359. [M.H.]

Daniele da Volterra
(Volterra 1509 - Roma 1566)
22. *Ritratto di giovane*
olio su lavagna, cm 55 × 40
Napoli, Museo e Gallerie Nazionali di Capodimonte, inv. Q 752

Questo piccolo ritratto, oggi conservato nei magazzini di Capodimonte, non ha mai attirato molto l'attenzione, fino ad una data recente. Si sapeva da lungo tempo che proveniva dalla collezione Farnese, ma non ci si era resi conto che faceva parte del lascito di Fulvio Orsini. Ci sembra ora evidente che si deve identificarlo con il n. 32 dell'inventario dei quadri di Fulvio: "Quadretto corniciato di pero tinto con un ritratto di un giovane, in pietra di Genova, di mano del medesimo [Daniele]". Questa menzione permette, a nostro avviso, di attribuire quest'opera a Daniele da Volterra: l'inventario è stato redatto sotto dettatura di Fulvio in persona, e le sue attribuzioni sono spesso eccellenti, soprattutto quando si tratta di artisti che sono stati suoi contemporanei. Nel caso di Daniele, penso che la sua opinione sia irrefutabile: infatti, Fulvio ha potuto conoscerlo, poiché aveva dipinto un fregio a Palazzo Farnese verso la fine degli anni quaranta. Paolo III gli aveva inoltre affidato la decorazione della sala regia dopo la morte di Perin del Vaga. Fulvio sembra essere entrato a servizio di Ranuccio Farnese una dozzina d'anni

più tardi, ma Daniele morì soltanto nel 1566, e si può supporre che fosse rimasto in relazione con la famiglia del papa che l'aveva protetto; Fulvio poté così entrare in relazione con lui. Orsini in ogni caso doveva essere un grande amatore della sua arte, poiché possedeva dodici dipinti di sua mano; ci si potrebbe del resto domandare se non avesse riscattato una parte della sua bottega dopo la sua morte, tanto più che molti di questi dipinti erano degli studi su dei dettagli di affreschi di Sebastiano del Piombo a San Pietro in Montorio e sulla *Madonna di Loreto* di Raffaello (uno di questi studi, una testa di san Giuseppe, è ancora oggi conservato a Capodimonte). D'altra parte, altre opere di Daniele che facevano parte della sua collezione erano incompiute, come il piccolo ritratto che noi presentiamo, in particolare, ma anche un *Mercurio ed Enea* oggi scomparso. Siccome Fulvio ignorava chi fosse il giovane del ritratto, dobbiamo pensare, infine, che non aveva egli stesso commissionato questo dipinto. Tuttavia, nessuno dei dipinti di Fulvio compariva nell'inventario che fu compilato dopo la morte del pittore. In ogni caso, l'importanza di questa collezione e le circostanze dalla biografia dei due uomini ci sembrano escludere, una volta ancora, di dovere rimettere in discussione l'attribuzione di questo quadretto a Daniele. È un poco difficile identificare quest'opera nell'inventario del 1644 (si tratta forse del n. 2868: "Un quadretto in lavagna, cornice di noce, ritratto d'un Principe giovanetto, busto e testa", che era conservato nella libreria superiore), ma essa compariva molto chiaramente nell'inventario del 1653 (n. 286, nella seconda stanza dei quadri, con un errore sul supporto, descritto come una "tela girata in tavola") e nei due del 1662-1680 e del 1697 ("Un ritrat-

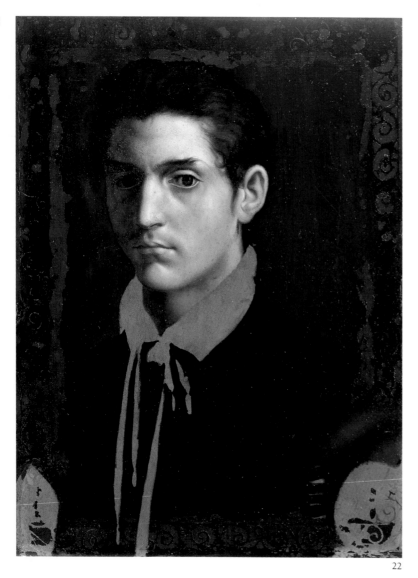

22

to d'un giovane sbarbato. Busto, non finito, in lavagna, n. 174"). Non si sa in quale momento esso fu inviato a Napoli.

Si tratta dunque del solo ritratto che si può sicuramente attribuire a Daniele, al di fuori del ritratto di Michelangelo che figura in basso all'*Assunzione* della cappella della Rovere nella chiesa di Trinità dei Monti a Roma. I paragoni sono dunque un poco difficili, e si stenta a collocare in modo preciso questo quadro all'interno della sua opera. Tuttavia, il supporto stesso ci sembra confermare questa attribuzione, poiché Daniele dipinse a più riprese su ardesia, senza dubbio sotto l'influenza di Sebastiano del Piombo: è il caso dello straordinario *David e Golia* conservato a Fontainebleau, del *Battesimo di Cristo* di San Pietro in Montorio e del *Ritratto di Giulia Gonzaga* che è anche menzionato nell'inventario Orsini. L'influenza di Sebastiano è evidente anche nello stile stesso dell'opera: come nel *Paolo III* di Sebastiano alla Galleria Nazionale di Parma, la figura si stacca da uno sfondo cupo, e la luce colpisce violentemente il viso del giovane che porta una veste scura. Il modellato è trattato con larghe fasce uniformi e conferisce a questo viso una sorta di aspetto astratto, di freddezza marmorea. Ma il chiaroscuro, come lo sguardo rivolto direttamente verso lo spettatore, conferisce a questo quadro una forte presenza. Questo trattamento della luce, i cui violenti contrasti sottolineano la forza plastica e il volume della figura, può evidentemente essere ravvicinato ad altre opere di Daniele come la grande *Madonna con san Giovanni Battista* della collezione d'Elci di Siena o il *David e Golia* di Fontainebleau di cui abbiamo già parlato. Alcune parti sono tuttavia abbastanza deboli, l'orecchio in particolare, ma questo può essere dovuto al fatto che Da-

niele non ha terminato la sua opera. Malgrado la sua incompiutezza, questo dipinto è dunque, per ora, l'unico ritratto di Daniele che ci resta e s'inserisce perfettamente per le sue dimensioni, per l'effetto di chiaroscuro, ma anche per l'espressione al tempo stesso sicura e indecifrabile di questo viso, nella magnifica serie che Fulvio aveva saputo raccogliere; esso poteva prendere posto degnamente tra le opere di Sebastiano, di Rosso, di Lotto, di El Greco e di Mantegna.

Bibliografia: de Nolhac 1884, n. 32, p. 174; De Rinaldis 1911, n. 90, p. 168; Levie 1962; Barolsky 1979; Bertini 1987, n. 286, p. 213, n. 59, p. 228; Hochmann 1993, n. 32, p. 77; Jestaz 1994, n. 2868, p. 114. [M.H.]

Girolamo Sellari, detto Girolamo da Carpi
(Ferrara 1501-1556)
23. *Ritratto di gentiluomo in nero (Girolamo de Vincenti?)*
olio su tela, cm 109 × 83
Napoli, Museo e Gallerie Nazionali di Capodimonte, inv. Q 124

Il ritratto, che una scritta piuttosto dubbia in alto a sinistra dichiara essere quello del ventottenne Girolamo de Vincenti, possiede una lunga ed indiscussa fortuna critica. Sin dalla fine del Seicento – quando compare conservato a Parma, dapprima nella settima camera "detta di Paolo Terzo del Tiziano" del Palazzo farnesiano del Giardino (Barri 1671, inv. 1680) e quindi nell'atrio d'ingresso della Ducale Galleria di Palazzo della Pilotta (inv. 1708, 1731, 1734) – era ritenuto opera importante del Parmigianino. Più tardi, giunto a Napoli (1734), fu stimato fra i quadri migliori delle raccolte borboniche, e come tale esposto a Capodimonte, prescelto quindi in occasione delle razzie francesi del 1799 e portato a Roma, recuperato

in San Luigi dei Francesi dal Venuti e ricondotto a Napoli nella Galleria di Francavilla (invv. 1801, 1802), trasferito infine per precauzione a Palermo da Ferdinando di Borbone nel 1806 e reimmesso nelle raccolte napoletane nel 1815-16, con la Restaurazione.

Nel 1783 Tommaso Puccini, visitando la quadreria farnesiano-borbonica di Capodimonte, lo ricordava nella sala dedicata al Parmigianino come vero capolavoro del maestro ("Bellissimo ritratto, che ha l'anima ed il pensiero scritto in fronte. Il colore della testa è pallido, che gli accresce molto l'espressione di uomo assuefatto a pensar molto, ma la mano destra vorrei che legasse di più col color della testa, cioè fosse men calda"); e ancora tutti gli inventari otto e novecenteschi (Arditi 1821; San Giorgio 1852; Quintavalle 1930) – eccezion fatta forse per il Salazar (1870), che lo dice curiosamente di Leandro Bassano – e le guide coeve del Museo Borbonico e poi Nazionale di Napoli continuarono per lungo tempo ad ascriverlo al grande pittore parmense.

Solo nel 1940 Roberto Longhi – rompendo una tradizione ancora autorevolmente confermata da Fröhlich-Bum (1921), Berenson (1932, 1936, 1968) e Freedberg (1950) – chiariva la sua estraneità al "corpus" del Parmigianino e la sua appartenenza a quello di Girolamo da Carpi, pittore e ritrattista molto apprezzato ai suoi tempi ma certo di livello non confrontabile a quello del Mazzola; un'attribuzione – questa – che si è in seguito affermata (Mezzetti 1977; Rossi 1980a; Bologna-Washington-New York 1986). In effetti è tipico di Girolamo da Carpi e della sua cultura segnata insieme dai contatti col Dosso e con Giulio Romano e da quelli in seconda battuta col Parmigianino questo tipo di ritratto che media l'interesse per l'indagine

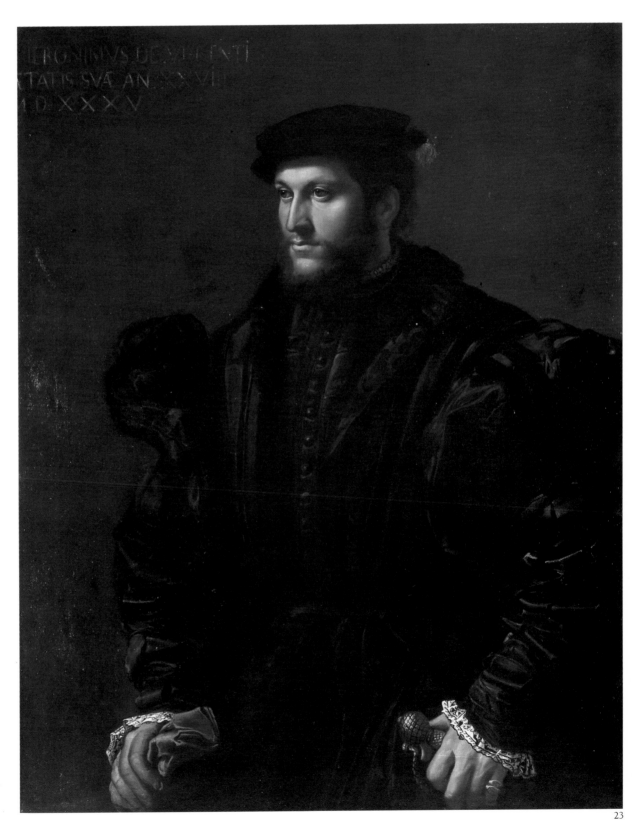

23

psicologica con una presentazione sobriamente rigorosa e "classica". Molto simili risultano così gli altri *Ritratti* di Onofrio Bartolini (Firenze, Pitti) e di Ippolito de' Medici e Mario Bracci (Londra, National Gallery) da un lato, e dell'uomo in pelliccia dell'Art Museum di Seattle dall'altro, probabilmente tutti eseguiti entro il 1536-37 – anno del riassorbimento ferrarese del pittore –, così come sembra confermare la data di grafia dubbia ma cronologicamente plausibile apposta sul quadro di Capodimonte.

Il recente restauro, condotto per la Soprintendenza da B. Arciprete, ha esaltato la straordinaria complessità e finezza di rapporti fra i neri lucidi ed opachi delle vesti, davvero degno d'un Parmigianino.

Bibliografia: Barri 1671, p. 103; *Real Museo Borbonico* IX, 1833, tav. XVI; Quaranta 1848, n. 95; De Rinaldis 1911, p. 279; 1928, p. 226, n. 124; Fröhlich-Bum 1921, pp. 37-38; Berenson 1932, p. 434; 1936, p. 373; Sorrentino 1933, p. 86; Parma 1935, n. 58; Longhi 1940, ed. 1956, p. 167; Freedberg 1950, pp. 120-121, 209-210, 216-217; Molajoli 1957, p. 65; Longhi 1958, ed. 1976, p. 107; Berenson 1968, p. 320; Fagiolo dell'Arco 1970, p. 288; Mezzetti 1977, pp. 38-39, 96, n. 115; Freedberg 1979, p. 698; Rossi 1980a, p. 109, n. 95; Bologna-Washington-New York 1986, p. 84, n. 20; Bertini 1987, p. 87; Leone de Castris in Spinosa 1994, p. 169. [P.L.d.C.]

Girolamo Mirola (?)
(Bologna 1535 ca. - 1570)
24. *Ritratto di Ludovico Orsini*
olio su tela, cm 90 × 75,7
Parma, Galleria Nazionale,
inv. 1465

Come opera di Giulio Romano è ricordato dagli inventari farnesiani attorno al 1680 in Palazzo del Giardi-

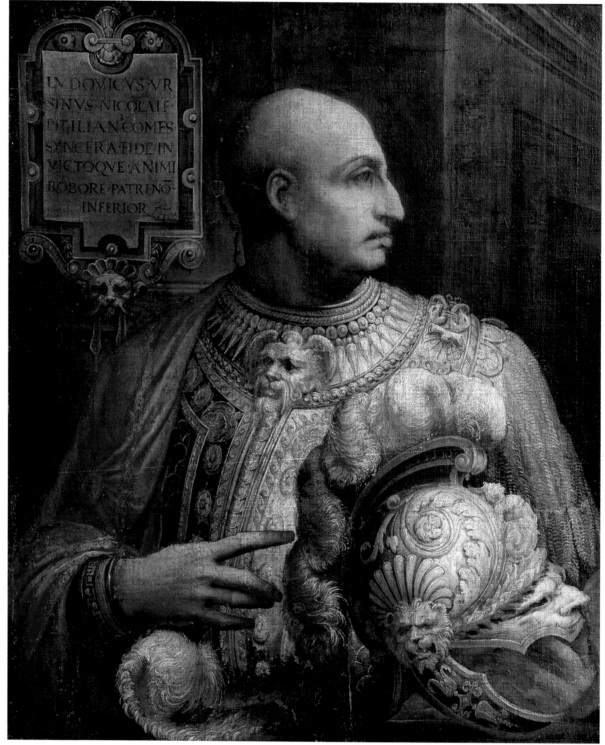

24

no, esposto nella "Sesta Camera de' Rittrati", e più tardi nell'ingresso della Ducale Galleria (inv. 1708, 1731, 1734), analogamente dedicato alla ritrattistica "di famiglia". Ritenuto degno di figurare fra i cento migliori quadri di quella galleria, e come tale ricordato nella *Descrizione* a stampa del 1725, passava nel 1734 a Napoli al seguito di Carlo di Borbone, dapprima probabilmente a Palazzo Reale e quindi presso la quadreria farnesiano-borbonica di Capodimonte. Qui, nel 1799, veniva incluso fra i trenta dipinti "scelti per la Repubblica Francese" e trasferito a Roma a cura del Valadier; ma nel deposito romano di San Luigi dei Francesi veniva recuperato dal Venuti l'anno seguente e ricondotto a Napoli per la neonata Galleria di Francavilla, secondo quanto recita l'inventario di questa del 1802, per altro unica fonte dell'epoca a negarlo a Giulio Romano in favore invece "del Zuccari". Da Palazzo Francavilla risulta passato al nuovo Museo del Palazzo degli Studi nell'inventario Paterno del 1806-16 (n. 1480); e qui, nel Real Museo Borbonico – poi Nazionale –, lo ricordano anche gli inventari del 1821 (Arditi, n. 11129) e 1832 (Monumenti Farnesiani, III n. 186 scarti). In data non precisabile – ma probabilmente in epoca ancora borbonica – passò poi al Palazzo Reale di Caserta, dov'è ricordato come opera d'ignoto dall'inventario del 1905; e di qui infine, con autorizzazione ministeriale alla cessione del 19.6.1939, alla Galleria di Parma (1943).
L'iscrizione in alto a sinistra (LUDOVICUS.UR / SINUS.NICOLAI F. / PITILIANI COMES. / SYNCERA.FIDE.IN / VICTOQUE.ANIMI. / ROBORE. PATRI.NO. / INFERIOR) identifica il personaggio ritratto in Ludovico Orsini, figlio del più celebre Nicolò e conte di Pitigliano, di cui ricevette l'investitura imperiale nel 1513 (Biondi in Grosseto 1980, pp. 75-88). Morto nel 1530, Ludovi-

co era il padre di Girolama Orsini, che nello stesso anno 1513 era andata sposa a Pier Luigi Farnese; nonno dunque del cardinal Alessandro e del secondo duca di Parma Ottavio. Probabilmente – e per quanto gli Orsini di Pitigliano risultassero imparentati ai "vicini" Farnese già nel XIV secolo (Aymard-Revel in *Le Palais* 1980-81, I.2, p. 698) – è questa la strada per la quale ritratti come questo di Ludovico o l'altro di Nicolò ricordato a metà Seicento nella guardaroba del palazzo romano pervennero nelle raccolte farnesiane; o – meglio ancora – questa la ragione, quella d'una esaltazione della famiglia attraverso la memoria per immagini delle sue parentele, per la quale ritratti di questo tipo poterono essere commissionati ed eseguiti. Il *Ritratto di Ludovico Orsini*, infatti, non appare credibilmente né un'opera che possa davvero attribuirsi a Giulio Romano, come ancora nel 1943 supponeva il Quintavalle, né tanto meno un'opera romana o databile – come la data di morte di Ludovico parrebbe necessitare – entro il primo terzo del Cinquecento. L'effigie del conte è invece significativamente messa di profilo e tratta da una medaglia commemorativa nata forse anch'essa in ambiente farnesiano ed oggi conservata nelle raccolte napoletane (De Rinaldis 1912, n. 905), che associa sul recto e sul verso le due simili teste calve di Ludovico e Nicolò con un intento non dissimile da quello cui allude la nostra iscrizione sulla "fede sincera" e l'"invitta forza d'animo" del figlio, "non inferiori" a quelle paterne. Anche il linguaggio specifico del nostro ritratto, d'altronde, più volte e non a caso dirottato verso la generazione di Giorgio Vasari (Quintavalle in Parma 1948, pp. 92-93) e degli Zuccari, indirizza verso una commissione di molti anni successiva alla morte di Orsini, probabilmente voluta

dalla figlia Girolama o meglio ancora dal nipote Ottavio, e realizzata perciò a Parma, lì dove d'altronde la tela per la prima volta compare. Sebbene nella difficoltà di un'ascrizione certa e cogente – e infatti il dipinto, nonostante la sua qualità, non ha ricevuto sinora né un'attribuzione convincente né l'attenzione che invece merita – la fluidità luminosa e la "bizzarria" manierista del ritratto, colla sua compresenza di elementi romani ed emiliani, trova i confronti più utili nelle rare opere note di Girolamo Mirola; ad esempio in alcuni brani delle sale a fresco del Bacio (1569 ca.) e dell'Ariosto (1562 ca.) in Palazzo del Giardino a Parma (cfr. De Grazia 1991, p. 21, figg. 4d-4i) e specie della grande tela con le *Sabine* oggi nel Museo di Capodimonte a Napoli (cfr. Spinosa 1994, p. 205), nel 1587 conservata nella guardaroba parmense di Ranuccio Farnese. Difficile dire, nell'assenza di una più vasta serie di confronti, se davvero Mirola fosse in grado di realizzare un'opera di tale, raffinata qualità; ma se davvero ai suoi esordi spetta – come sostiene plausibilmente la De Grazia (1991, n. P2) – quella sofisticata traduzione parmigianinesca che è il *Concerto di dee* d'una raccolta privata di Boston, allora anche il *Ludovico Orsini* di Parma, dipinto nello spirito delle "serie cesaree" di corte, potrà fors'essere suo, non lungi dal 1560.

Bibliografia: *Descrizione* 1725, pp. 20-21; Quintavalle 1943, pp. 59-61, in Parma 1948, pp. 92-93; Bertini 1987, p. 85. [P.L.d.C.]

Tommaso Manzuoli, detto Maso da San Friano
(Firenze 1532 ca. - 1571)
25. *Doppio ritratto maschile*
olio su tavola, cm 171 × 91
iscrizioni: monogrammato TO e datato MDLVI

Il fascino di questo ritratto è evidentemente alla base della complessa storia di trasferimenti, identificazioni e attribuzioni che l'opera conosce nel corso dei secoli e che è possibile ripercorrere sulla scorta dei dati documentari.
Sul retro della tavola è impresso un giglio in ceralacca grigia che ne attesa la originaria provenienza dal Palazzo Farnese di Roma, dove è citata nell'inventario del 1644 con l'attribuzione ad Andrea del Sarto e senza alcuna specifica identificazione delle figure altro che "un vecchio che insegna ad un giovane a disegnare d'architettura" (Jestaz 1994, p. 172). Successivamente viene trasferita a Parma come buona parte della collezione romana della famiglia Farnese, e la si ritrova nel 1680 circa, con la stessa attribuzione, elencata fra le opere esposte nella camera dedicata ai ritratti nella residenza del Palazzo del Giardino.
L'importanza del dipinto nel contesto delle raccolte parmensi fa sì che venga prescelto tra le circa trecento opere che, a fine Seicento, formano la Ducale Galleria nel Palazzo della Pilotta, uno degli allestimenti museografici più avanzati per l'epoca, e in questo contesto viene quindi inserita nella *Descrizione per Alfabetto di Cento quadri de' più famosi e dipinti da i più insigni Pittori del mondo*, una sorta di primo catalogo a stampa della Ducale Galleria, edito a Parma nel 1725. È in questa sede che, pur venendo mantenuta la ormai tradizionale attribuzione ad Andrea del Sarto, si identifica in uno degli effigiati il duca Ottavio Farnese. Passato sul trono del Regno delle Due Sicilie nel 1734 Carlo di Borbone, ultimo discendente della dinastia Farnese, il *Doppio ritratto* prende la via di Napoli e, dopo un

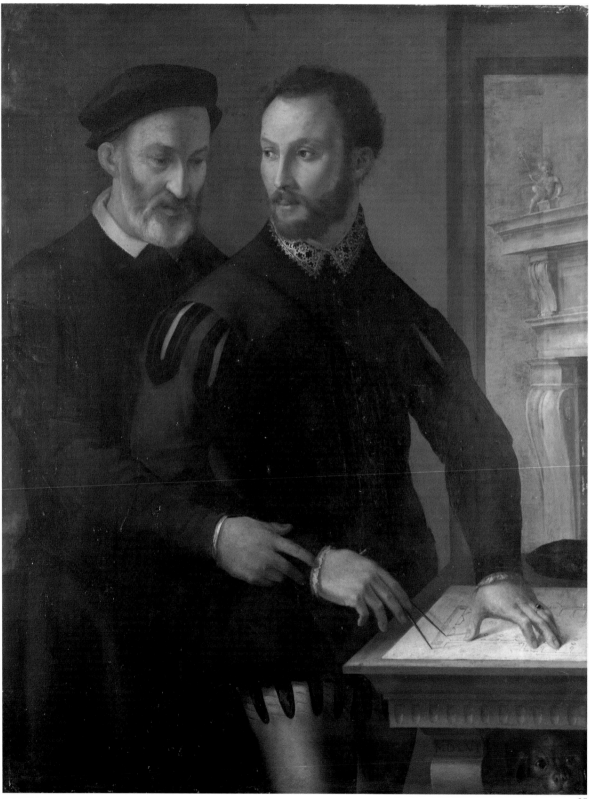

certo tempo, viene esposto nelle sale della quadreria farnesiana allestita nel lato a mare del Palazzo di Capodimonte. Qui è ammirato nel 1783 da Tommaso Puccini, futuro direttore dell'Imperiale Galleria degli Uffizi, che ne fornisce una dettagliata descrizione, con commenti entusiastici sulla qualità del dipinto ("due ritratti di una verità insuperabile per le forme e per il colore") e al contempo, notando la data e il monogramma, pur senza identificarlo, avanza l'ipotesi che si tratti di un "ritratto di qualche architetto, e di uno che gli comandi una fabbrica. Pare la pianta di una chiesa" (Mazzi 1986).

Dello stesso avviso circa la qualità del dipinto sono i commissari francesi che nel 1799 fanno razzia della collezione di Capodimonte, sottraendo più di trecento opere ed inviandole a Roma per poi spedirle oltralpe. Ed è a Roma che il dipinto viene recuperato l'anno seguente da Domenico Venuti, emissario di Ferdinando IV di Borbone, reinsediatosi sul trono napoletano (Filangieri 1902), e riportato nella nuova sede delle collezioni reali, la Galleria del Palazzo di Francavilla dove nel 1801 è inventariato come opera del Parmigianino (Minieri Riccio 1879). Di nuovo sotto l'incalzare delle truppe francesi, questa volta napoleoniche, il dipinto è inviato nel 1806 cautelativamente a Palermo insieme ad un congruo numero di opere considerate fra le più importanti nelle raccolte borboniche, per poi rientrare definitivamente nel 1815 a Napoli a seguito della nuova sistemazione politica conseguente alla Restaurazione (Filangieri 1902).

L'inventario del Palazzo degli Studi redatto da Gennaro Paterno entro il 1816 cita infatti la tavola come ritratto del duca di Urbino e di Bramante, sempre con la consueta attribuzione ad Andrea del Sarto che

conserverà ancora lungo il corso dell'Ottocento una volta entrata a far parte del Real Museo Borbonico. Una scheda con la relativa incisione venne pubblicata nel 1827 nel monumentale catalogo a stampa della raccolta e, in questo caso, vengono definiti ignoti sia l'autore che gli effigiati. Le più importanti fra le numerose guide ottocentesche del Museo napoletano citano l'opera; persino Burckhardt ne *Il Cicerone* la ricorda come "i due geometri" nello stile del Bronzino. Di frequente viene ripresa la suggestiva identificazione dei ritratti con Bramante e il duca di Urbino, con la variante, talvolta, di Bramante e suo figlio; per lo più, inoltre, se ne mantiene l'attribuzione tradizionale ma se ne comincia a discutere con ipotesi che oscillano tra Andrea del Sarto, la sua scuola, Bronzino o Pontormo.

Cavalcaselle (1908), rilevando una certa durezza nell'esecuzione, parla proprio di mescolanza delle maniere di questi ultimi due artisti, mentre l'inventario Quintavalle (1930) del Museo napoletano parla inspiegabilmente di ambito emiliano.

Successiva tappa di questa intricata storia è il trasferimento a Roma nel 1929, in sottoconsegna alla locale Soprintendenza insieme a diversi altri dipinti provenienti da Napoli, destinati ad arredare gli ambienti di Palazzo Madama. Verosimilmente, però, l'opera non passa affatto presso la sede del Senato del Regno ma viene esposta in Palazzo Venezia, dove è per la prima volta opportunamente riferita a Maso da San Friano da Roberto Longhi, nella guida romana del Touring Club (1950).

Si tratta in effetti della prima opera datata del pittore, la cui attività di ritrattista era già segnalata dal Borghini nel 1584 (Cannon Brookes 1966). Eseguita a venticinque anni circa, la tavola si mostra ancora sotto la forte influenza dei modi del suo maestro,

indicato dal Vasari in Pierfrancesco di Jacopo Foschi (Bellosi, in Cortona 1970; cfr. pure Pace 1976). Sono già ben delineate alcune sigle caratteristiche dell'artista – la particolare maniera di delineare occhi, orecchie, la struttura delle mani – che hanno poi consentito, insieme a connotazioni stilistiche più generali, di arricchire notevolmente il catalogo di Maso (Cannon Brookes 1966). Va notato inoltre che il piccolo genio seduto sul fronte del camino retrostante i due ritratti mostra precisi riscontri in alcuni particolari dei disegni con il *Compianto sul Cristo morto* a Chatsworth e con l'*Allegoria religiosa* al Louvre, datata 1565 (Pace 1976, p. 76).

Di recente Giuseppe Bertini (1994) ha avanzato una proposta di identificazione del *Doppio ritratto* che sembra particolarmente convincente. Richiamandosi alla antica *Descrizione* dei dipinti più importanti della Ducale Galleria che, nel 1725, indicava in una delle figure Ottavio Farnese, lo studioso ipotizza che nella tavola sia ritratto proprio il duca – cui età di trentadue anni ben coincide con la data del dipinto, anche confrontando la sua immagine con un ritratto coevo conservato a Piacenza – e con lui sia effigiato Francesco De Marchi, noto architetto militare, vicino ad Ottavio nel corso della guerra di Parma del 1551-52, all'epoca del dipinto cinquantaduenne. Il cane che appare nel dipinto simboleggerebbe la fedeltà del De Marchi al duca, mentre – nota Bertini – anche altri sovrani italiani, quali Cosimo de' Medici, coltivavano l'arte dell'ingegneria militare. Né va dimenticato, del resto, che un interesse più generale nei confronti dell'architettura non è estraneo alla cultura dei ceti elevati nel Rinascimento: già Baldassarre Castiglione ne *Il Cortigiano* (1528) ritiene necessario per la perfetta

educazione del gentiluomo "il saper disegnare ed avere cognizione dell'arte propria del dipingere"; intorno al 1565, inoltre, Alessandro Allori scriveva un breve trattato *Delle regole del disegno* rivolto ad alcuni nobili dilettanti ed egli stesso insegnava disegno a gentildonne fiorentine (Collareta in Firenze 1980, p. 275; cfr. per l'intera problematica Ciardi 1971, pp. 267-286).

Bibliografia: *Descrizione* 1725, p. 6; Minieri Riccio 1879, p. 48; Burckhardt 1853-54, ed. 1952, p. 972; Filangieri 1902, p. 303, n. 6 e p. 321, n. 23; Cavalcaselle-Crowe 1908, p. 134; TCI Roma 1950, p. 70; Cannon Brookes 1966, p. 560; Bellosi in Cortona 1970, p. 45; Pace 1976, pp. 74-77; Collareta in Firenze 1980, p. 275, n. 519; Tiberia 1980, pp. 78-79; Mazzi 1986, p. 25; Bertini 1987, p. 113. Utili in Venezia 1994, p. 673, n. 410; Bertini 1994, pp. 149-155. [M.U.]

Tiziano Vecellio
(Pieve di Cadore 1489/90 - Venezia 1576)

Forse più di qualunque artista del Cinquecento, Tiziano pose sempre molta cura nel gestire il proprio rapporto con i committenti, e la grande fama che già in vita circondava la sua figura, nonché il successo delle sue opere, devono non poco all'abilità e alla diplomazia con le quali egli trattò con le più importanti corti europee.

Questo aspetto della sua personalità era noto e apprezzato già dai suoi contemporanei: nel settembre 1542, proprio in occasione della prima commissione da parte dei Farnese, l'umanista Gian Francesco Leoni scriveva al cardinale Alessandro a Roma: "Ella può disegnar d'acquistarsi questo uomo, quando le paresse di farlo. Tiziano, oltre alla virtù sua, è parso a tutti che sia persona trattabile, dolce, et da disporne a suo modo; il che è cosa di

consideratione in simili uomini rari" (Ronchini 1864, p. 130).

Ai Farnese, al cardinale Alessandro in particolare – giovane ma già abile diplomatico e illuminato mecenate – stava infatti molto a cuore che un artista di tale fama, ritrattista prediletto di nobili e potenti, mettesse la sua opera al servizio della famiglia: è in questo contesto che si colloca la commissione del Ritratto di Ranuccio, *giovane fratello di Alessandro e nipote di papa Paolo III, inviato appena dodicenne, nel 1542, a studiare a Padova e Venezia, circostanza che consentiva a Tiziano di ritrarlo senza doversi allontanare troppo dalla sua città natale. Il risultato andò ben oltre le aspettative iniziali. Di lì a poco, in occasione del viaggio del pontefice in Emilia per incontrare l'imperatore Carlo V, nella primavera del 1543, Tiziano fu invitato ad unirsi alla corte papale dietro promessa di un beneficio ecclesiastico di ricca rendita, l'abbazia di San Pietro in Colle, confinante con le proprietà del Vecellio, che l'artista richiedeva per suo figlio Pomponio. Durante i tre mesi trascorsi negli spostamenti tra Ferrara, Busseto – luogo dello storico incontro tra il 21 e il 24 giugno – e Bologna, egli dipinse il primo ritratto ufficiale del* Papa Paolo III *a capo scoperto, da cui furono tratte in seguito molte copie e derivazioni. Anche questa volta il successo fu immediato, e si moltiplicarono le pressioni sull'artista affinché si trasferisse al servizio della corte papale stabilmente, lusingandolo oltre che con il miraggio del beneficio richiesto – peraltro tutt'altro che agevole date le resistenze opposte dal cardinale Sertorio, all'epoca usufruttuario – anche con l'offerta della carica molto redditizia di piombatore delle bolle papali, ufficio già tenuto all'epoca, da più di un decennio, dal Luciani, noto, proprio per questa sua attività, col nome di Sebastiano del Piombo. La critica non ha mancato di sottolineare che,*

204 *proprio in occasione di quell'incontro, anche Carlo V commissionò un'opera al pittore: il ritratto della moglie Isabella di Portogallo, morta nel 1539, per la cui esecuzione l'imperatore gli affidò un altro ritratto, opera "di trivial pennello", come commentò l'Aretino, forse dello Seisenegger (Wethey 1971, p. 200). La circostanza sembra particolarmente illuminante della contesa, se è lecito definirla così, di cui Tiziano era fatto oggetto da parte dei suoi potenti committenti, situazione che l'artista cercò di sfruttare a proprio vantaggio incoraggiando reciproche gelosie.*

Mediatore delle pressioni papali sull'artista e suo più diretto interlocutore continuò ad essere il cardinale Alessandro che, durante il lungo e complesso rapporto intrattenuto con Tiziano, seppe blandirlo ed adularlo al punto giusto da risolvere sempre a proprio vantaggio la partita. Rifiutando la carica onorifica di piombatore, che avrebbe comportato il definitivo trasferimento a Roma, ma certo dell'ormai prossimo raggiungimento del sospirato beneficio, Tiziano torna a Venezia, dove verosimilmente comincia a mettere mano, tra l'altro, alla Danae commissionatagli, forse durante l'incontro in Emilia, proprio da Alessandro Farnese, rimasto affascinato dalla Venere d'Urbino ammirata nelle raccolte di Guidobaldo della Rovere. Una lettera del nunzio papale a Venezia, Giovanni della Casa, del settembre 1544, fa esplicito riferimento ad "una nuda", e nel contempo ribadisce la disponibilità dell'artista a ritrarre tutto il casato "in solidum, tutti fino alle gatte", ivi comprese le cortigiane care all'irrequieto cardinale, "pur che 'l beneficio venga" (Zapperi 1991, p. 171).

Nell'ottobre 1545, infatti, Tiziano parte per Roma con il figlio Orazio, facendo tappa a Pesaro e ottenendo dal duca di Urbino una scorta di accompagnamento. Ai grandi onori tri-

butatigli al suo arrivo fa riferimento il Vasari già nella prima edizione delle Vite (1550), pochi anni dopo lo svolgersi degli eventi. Fu proprio Vasari, del resto – impegnato nella sala dei Cento Giorni al Palazzo della Cancelleria, dimora principale del cardinale Alessandro – a fargli da cicerone durante le sue visite ai "maravigliosissimi sassi antichi" di cui Tiziano dette notizia a Carlo V da Roma. Più tardi sempre Vasari accompagnò nello studio dell'artista, installato al Palazzo del Belvedere, Michelangelo. Il celebre giudizio che quest'ultimo espresse dopo aver visto la Danae cui il pittore stava ancora lavorando, è indicativo della reazione che la nuova maniera dell'artista veneziano suscitava a Roma: "... Ragionandosi del fare di Tiziano, il Buonarroto lo comendò assai, dicendo che molto gli piaceva il colorito suo e la maniera, ma che era un peccato che a Vinezia non s'imparasse da principio a disegnare bene e che non avessono que' pittori miglior modo nello studio. Con ciò sia (diss'egli) che se quest'uomo fusse punto aiutato dall'arte e dal disegno com'è dalla natura, e massimamente nel contrafare il vivo, non si potrebbe far più né meglio, avendo egli bellissimo spirito et una molto vaga e vivace maniera" (Vasari 1568, p. 447). Queste riserve "tecniche", tuttavia, non dovevano evidentemente essere condivise dall'"entourage" dei Farnese, affascinato proprio da quello stile. In poco più di otto mesi Tiziano mise mano a soggetti religiosi, un Ecce Homo oggi perduto, e ad alcuni dei più celebri ritratti di tutta la pittura del Cinquecento europeo, cogliendo con maestria ineguagliata la sottile psicologia dei suoi committenti: il Paolo III con i nipoti Alessandro e Ottavio è emblematico sotto questo aspetto, ed ancora il Cardinale Alessandro, ritratto come un vero gentiluomo, o il Ritratto di giovane donna o quello del Cardinale Pietro Bembo, suo vec-

chio protettore. E benché nessun pagamento gli fosse corrisposto – nonostante l'amico Aretino l'avesse messo in guardia dal farsi illusioni sulla munificenza dei suoi pur potenti mecenati romani, perché "è grazia particolare di casa Farnese l'abondare ne la copia de le certezze, peroché ben si sa ch'elleno son madre de le speranze" (Aretino 1609, ed. cit. 1947, p. 67) – nemmeno il sospirato beneficio dell'abbazia di San Pietro in Colle arrivò mai. Certo, nel marzo del 1546 Tiziano ottiene con grandi onori la cittadinanza romana in Campidoglio; di lì a poco Paolo III concede al suo figliolo Pomponio il beneficio della parrocchia di Sant'Andrea di Favaro presso Treviso: ma la rendita che se ne poteva ricavare era ben poca cosa a confronto di quella dell'abbazia. Con un bagaglio carico di marmi antichi e il dovuto lasciapassare pontificio (Zapperi 1992), senza troppe illusioni ma senza demordere del tutto, Tiziano fa dunque ritorno a Venezia entro la metà del giugno 1546, continuando però negli anni ad insistere con vari espedienti presso il cardinale Alessandro e persone a lui vicine affinché le richieste iniziale fosse esaudita.

La sua incessante attività intanto prendeva altre strade mentre commissioni sempre più importanti sottolineano il prestigio crescente della sua opera. D'ora in avanti il suo impegno più rilevante sarà soddisfare le richieste degli Asburgo, per i quali esegue un numero enorme di dipinti (cfr. Hope in Venezia-Washington 1990, p. 82). Tuttavia non tralascia di mantenere i contatti con il cardinale Alessandro a cui, ancora nel 1567, invia una Maddalena.

Fra il Seicento e Settecento le raccolte parmensi dei Farnese potevano annoverare ventiquattro opere del maestro (Bertini 1987, p. 36), autografe o presunte tali, vanto della collezione ed ammirate da tutti i viaggiatori che sceglievano Parma come tappa del

viaggio in Italia proprio per il prestigio delle collezioni ducali. E non era un caso se la nuova Galleria Ducale, allestita a fine Seicento al Palazzo della Pilotta con un'attenzione museografica inusuale per l'epoca, si apriva proprio col Ritratto di Paolo III con i nipoti di Tiziano. [M.U.]

Tiziano

26. *Ritratto di Ranuccio Farnese*
olio su tela, cm 89,7 × 73,6
firmato sulla destra: TITIANUS F
Washington, National Gallery of Art, Samuel Kress Collection (1094)

È il primo ritratto eseguito da Tiziano per i Farnese. Il giovane Ranuccio, figlio di Pier Luigi e Girolama Orsini e nipote di Paolo III, fu inviato nel 1542 ad approfondire i suoi studi classici in Veneto, tra Padova e Venezia dove, tra l'altro, era da poco stato nominato priore commendatario di San Giovanni dei Templari, importante proprietà dei Cavalieri di Malta (la cui croce compare, appunto, sulla cappa indossata nel dipinto). Ad accoglierlo una élite di illustri precettori: Marco Grimani, patriarca di Aquileia, Andrea Cornaro, vescovo di Brescia, e Gian Francesco Leoni, dotto umanista. Da una lettera di quest'ultimo indirizzata il 22 settembre 1542 ad Alessandro Farnese, fratello maggiore di Ranuccio, si apprende che, in procinto di partire per Roma, avrebbe portato con sé il ritratto "ch'egli ha fatto fare dal divino Titiano, designato alla Signora Duchessa", la madre del giovane, e viene sottolineato che "potrà ben admirare la sua [di Tiziano] virtù, massimamente per haverlo fatto parte in presentia et parte in absentia del Signor Priore", particolare, quest'ultimo, degno di grande ammirazione (Fabbro 1967). Il dipinto entra a far parte della raccolta di famiglia tra le opere cui vie-

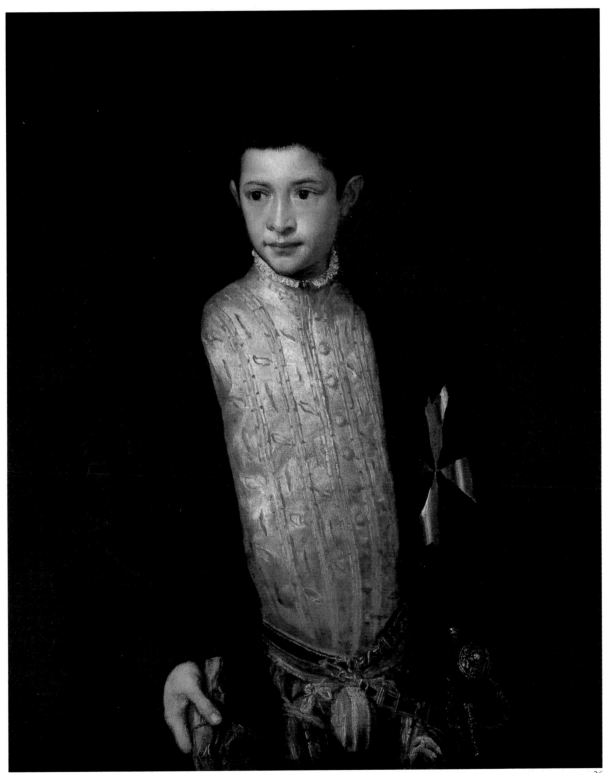

ne riservato maggior riguardo; Van Dyck, in visita al Palazzo di Roma nei primi anni venti del Seicento, ne trarrà un disegno, oggi conservato nel Chatsworth Sketchbook al British Museum di Londra, così come farà anche per il *Paolo III con i nipoti* (Wethey 1971, pp. 98-99). Pochi anni dopo, l'inventario del Palazzo del 1644 ricorda nella seconda "stanza dei quadri", al secondo piano, "il ritratto del S.r. Card.le S. Angelo giovinetto con l'abito di Malta" con la sua cornice "grande, intagliata a bassorilievo et indorata" (Jestaz 1994), e nel 1653 anche la protezione con la "bandinella di taffettà verde", accessorio destinato a figurare, appunto, accanto ai dipinti più ragguardevoli. Il titolo di cardinale di Sant'Angelo in Foro Piscium, già appartenuto al fratello maggiore Alessandro, era stato conferito a Ranuccio dal nonno Paolo III che lo aveva già insignito a soli quindici anni di quello di cardinale di Santa Lucia.

Poco dopo la metà del Seicento il ritratto passa a Parma per volontà del duca Ranuccio II, che intende incrementare la raccolta di famiglia facendovi confluire la maggior parte delle opere conservate nel palazzo romano. Con il tempo si comincia a perdere la memoria del personaggio ritratto, morto, peraltro, nel 1565, a soli trentacinque anni. L'inventario datato 1680 circa del Palazzo parmense del Giardino, che elenca il dipinto nella "Settima Camera di Paolo Terzo", esposto accanto ai più famosi ritratti della famiglia Farnese eseguiti da Tiziano, parlerà semplicemente di un "giovinetto vestito di rosso" descrivendo l'abito da cavaliere gerosolimitano ma senza identificare il personaggio. Lo stesso accade quando l'opera, scelta insieme a poco più di trecento tra i dipinti ritenuti più importanti, sarà trasferita a fine Seicento nella nuova Ducale

26

Galleria al Palazzo della Pilotta ed esposta nella prima facciata dominata dal ritratto di *Paolo III con i nipoti*, emblema di tutto il casato. L'importanza che viene attribuita al *Ranuccio* è testimoniata, tra l'altro, dall'inclusione nella *Descrizione per Alfabetto di cento Quadri de' più famosi ...*, una sorta di catalogo dei capolavori della galleria, edito nel 1725. Alla Pilotta il dipinto è registrato ancora nel 1731 e nel 1734, per poi venire inviato a Napoli seguendo le sorti della maggior parte delle raccolte parmensi passate in eredità, per via materna, a Carlo di Borbone. Qui le notizie del ritratto cominciano a farsi scarse. Dopo una probabile sosta al Palazzo Reale – luogo di raccolta, in un primo momento, di tutte le opere provenienti da Parma – dove Charles de Brosses nel 1739 ha modo di ammirare dei dipinti "deliziosi del Tiziano" (p. 422) pur senza specificarne alcuno, il ritratto entra a far parte verosimilmente già del primo allestimento della quadreria farnesiana di Capodimonte, curato tra il 1756 e il 1764 dal padre Giovanni Maria della Torre, se nel 1765 è citato dal Lalande, come più tardi dal Sigismondo (1789), sempre genericamente parlando di un "cavaliere di Malta". Nel 1799 le truppe francesi entrate a Napoli sottraggono dalle sale di Capodimonte più di trecento dipinti e tra questi anche un "ritratto di giovane di Tiziano" verosimilmente identificabile col *Ranuccio Farnese*, recuperato l'anno seguente a Roma dall'emissario di Ferdinando di Borbone, Domenico Venuti. Verrà riportato a Napoli, nella nuova sede delle collezioni borboniche, la Galleria del Palazzo di Francavilla, nel cui inventario è citato nel 1802 (Filangieri 1902). Di qui passa in seguito al Palazzo degli Studi, inventariato entro il 1816 dal Paterno come "Pierluigi giovane con croce di Malta bianca sopra il mantello con guanti alla mano dritta" e la specifica provenienza dalla Galleria di Francavilla. Mancano invece riscontri inventariali della sua presenza al Real Museo Borbonico: probabilmente fu alienato dalle collezioni reali in un'epoca non precisabile ma abbastanza precoce, forse in cambio di altri dipinti che in quegli anni entravano ad incrementare il patrimonio museale. Nel corso del nono decennio dell'Ottocento il ritratto lascia definitivamente Napoli per essere portato a Londra da Sir George Donaldson ed entrare nel 1885 a far parte della collezione Cook a Richmond. Tornerà di nuovo in Italia, a Firenze, intorno al 1945, nella collezione Contini Bonacossi dalla quale passerà poi, nel 1948, alla collezione Kress (Wethey 1971; Rusk Shapley 1979). Prima dell'intervento di pulitura condotto tra il 1949 e il 1950, il dipinto è stato spesso ritenuto copia o opera di bottega (Rusk Shapley, 1979, con bibl.). L'identificazione del soggetto, intanto, era stata ristabilita grazie agli studi del Gronau (1906) e, più tardi, del Kelly (1939), anche attraverso il confronto col ritratto ritenuto dal Vasari di Ranuccio, sempre in abiti da cavaliere di Malta, inserito nell'affresco di Taddeo Zuccari e aiuti al Palazzo Farnese di Caprarola, raffigurante *Paolo III che nomina Pierluigi al comando delle truppe pontificie*.

La grande qualità del ritratto, su cui concorda oggi tutta la critica, motiva l'entusiasmo con il quale fu accolto dai Farnese. Rosand (1978) sottolinea la maestria dell'artista nel rappresentare il contrasto tra la semplice espressività del ragazzo, appena dodicenne, e il ruolo sociale cui era chiamato, accentuato dallo stesso imponente costume. In quell'anno Tiziano eseguì anche un celebre ritratto di bambina, quello di Clarice Strozzi, oggi a Berlino, a conferma della fama di grande ritrattista dell'infanzia sottolineata anche da Pope-Hennessy (1966). A Berlino è una copia su tavola dell'opera, attribuita dalla critica, in maniera discorde, a Salviati o a El Greco.

Bibliografia: *Descrizione* 1725, p. 46; Lalande 1765-67, ed. 1769, p. 61; Sigismondo 1789, p. 48; Cavalcaselle-Crowe 1878, II, pp. 1-2; Filangieri 1902, p. 334, n. 34; Gronau 1906, pp. 3-7; Kelly 1939, pp. 75-77; Pope-Hennessy 1966, pp. 279-280; Wethey 1971, pp. 98-99, figg. 109, 113, 114 (con bibl. prec.); Rosand 1978, p. 114, fig. 27; Rusk Shapley 1979, pp. 483-485, fig. 344; Londra 1983, p. 225, n. 121; Bertini 1987, p. 89; Venezia-Washington 1990, p. 224, n. 33; Zapperi 1990, p. 27; Jestaz 1994, p. 171. [M.U.]

Tiziano

27. *Ritratto del papa Paolo III a capo scoperto*
olio su tela, cm 113,7 × 88,8
Napoli, Museo e Gallerie Nazionali di Capodimonte, inv. Q 130

Si tratta del primo ritratto ufficiale del papa Paolo III eseguito da Tiziano poco dopo quello del giovane nipote Ranuccio. Il cardinale Alessandro già da tempo aveva avviato contatti con l'artista, la cui fama di ritrattista di re ed imperatori era ormai consolidata. Tiziano viene dunque invitato ad unirsi alla corte papale che, nella tarda primavera del 1543, si trasferisce in terra emiliana per incontrare l'imperatore Carlo V (Cavalcaselle-Crowe 1878, pp. 5-9). L'opera fu eseguita rapidamente tra la fine di aprile e il mese di maggio; del 22 maggio di quell'anno è infatti uno dei pochi pagamenti da parte dei Farnese all'artista, relativo al trasporto di "el quadro del retrato di Sua Santità che ha fatto" (Zapperi 1990, p. 34); poco dopo, in una lettera degli inizi di luglio, scritta al Vecellio dall'Aretino che era a Verona e probabilmente non aveva ancora visto l'opera, si parla "del miracolo fatto dal vostro pennello nel ritratto del pontefice".

Il successo dell'impresa è immediato, a giudicare anche dal gran numero di copie che se ne trarranno. Stando al raccolto del Vasari (1568, p. 443), lo stesso Tiziano ne fa subito una replica per il cardinale camerlengo Guido Ascanio Sforza di Santa Fiora, nipote del papa, opera di cui di recente è stata proposta l'identificazione con il *Ritratto di Paolo III con il camauro*, anch'esso oggi a Capodimonte (Hope in Zapperi 1990, p. 29).

Ancora il Vasari (*ibid.*) ricorda la tela nella guardaroba del cardinale Alessandro, cui evidentemente passò in eredità; gli inventari seicenteschi di Palazzo Farnese ne registrano inoltre con puntualità la presenza sia nel 1644 (Jestaz 1994) che nel 1653.

In epoca non ben precisata il ritratto arriva poi a Parma, dove è esposto col massimo rilievo al Palazzo del Giardino, nel 1680 circa, nella "Settima Camera" che prende il nome proprio dal ritratto del pontefice, e già era stato menzionato dal Barri nella sua visita del 1671 alla raccolta parmense. Più tardi è alla Ducale Galleria al Palazzo della Pilotta, nella XIV facciata di cui diventa perno, affiancato – come già al Giardino – dal citato *Ritratto del papa con il camauro* e da ben altri sette ritratti di Tiziano o presunti tali all'epoca, tra cui quelli del cardinale Alessandro e di Pier Luigi, entrambi arrivati poi a Capodimonte; ad esso soltanto, però, tocca il privilegio della inclusione nella *Descrizione* delle cento opere più importanti della galleria, pubblicata nel 1725.

Il dipinto resta al Palazzo della Pilotta, secondo quanto registrano gli inventari di primo Settecento, fino al

trasferimento a Napoli, dove però mancano notizie certe essendo soltanto ipotizzabile, considerata la fama che già all'epoca era legata al ritratto, che abbia fatto parte di quei "deliziosi [...] Tiziano" esposti al Palazzo Reale di cui fa genericamente menzione il de Brosses nel 1739 (p. 442).

Dopo circa un ventennio lo si ritrova nelle sale della quadreria farnesiana di Capodimonte, e nel 1783 ne ammira la qualità e il vigore Tommaso Puccini che diventerà di lì a non molto direttore degli Uffizi (Mazzi 1986). L'importanza dell'opera induce Ferdinando a trasferirla a Palermo nel 1798, a scopo precauzionale, insieme alla *Danae*, al *Paolo III con i nipoti* e a un'altra decina di celebri dipinti, sotto l'incalzare di una situazione politica che sembra volgere al peggio per i Borbone (Filangieri 1902).

Dopo la restaurazione e il ritorno di Ferdinando sul trono, il ritratto rientrerà a Napoli direttamente nella nuova sede del costituendo Real Museo Borbonico al Palazzo degli Studi, registrato con puntualità da tutti gli inventari ottocenteschi, anche dopo l'unità d'Italia, e dalle numerose guide della raccolta reale che si succedono lungo il corso di tutto il secolo.

È evidente, proprio dal gran numero di repliche cui si è fatto riferimento e di cui Wethey fornisce dettagliato elenco (1971, p. 123) – una delle quali, inoltre, su tavola, già presente al Palazzo del Giardino nel 1680 circa (n. 10) oltre ad una copia eseguita dal Gatti (n. 873) – che lo stesso Paolo III dovesse considerarlo il suo ritratto ufficiale preferito. L'esame radiografico della tela dimostra quanto Tiziano abbia avuto cura di smussare le caratteristiche fisiognomiche meno gradevoli, anche se più spontanee, a favore di una resa di effetto che ne immortalasse una im-

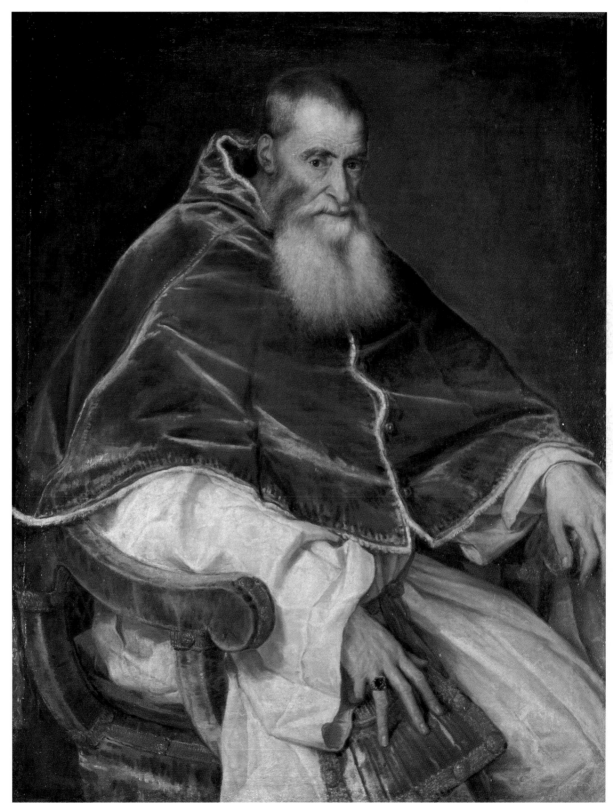

magine di forza e potenza (Mucchi 1977). Il committente fu a tal punto soddisfatto del risultato, da rinnovare all'artista l'invito ad entrare al proprio servizio a Roma, offrendogli come si è detto, l'ufficio della piombatura delle bolle pontificie, ma Tiziano preferì ancora la sua autonomia nell'amata Venezia.

La composizione della figura, di tre quarti e seduta, segue una tradizione iconografica con illustri precedenti: dal *Giulio II* di Raffaello, copiato più tardi dallo stesso Tiziano (Firenze, Galleria Palatina), al *Clemente VII* di Sebastiano del Piombo (Wethey 1971), arricchita da un vibrante luminismo che esalta la materia e da una rara ed acuta penetrazione psicologica del pontefice, già settantacinquenne, il cui lucido sguardo, al pari delle mani ossute definite dal solo colore, si fissa con forza mirabile.

La ricostruzione delle circostanze della esecuzione del ritratto trova concorde tutta la critica più recente, rigettate definitivamente le ipotesi della Tietze-Conrat (1946), che riteneva l'opera copiata da un ritratto di Sebastiano del Piombo, se non addirittura eseguita da quest'ultimo, o dell'Ortolani (1948), che proponeva una datazione al tempo del soggiorno romano dell'artista fra il 1545 e il 1546.

Bibliografia: Barri 1671, p. 103; *Descrizione* 1725, p. 44; Cavalcaselle-Crowe 1878, pp. 12-15; Filangieri 1902, p. 320, n. 7; Venezia 1935, p. 117, n. 57; Tietze-Conrat 1946, pp. 73-84; Ortolani 1948, pp. 50-53; Wethey 1971, pp. 122-123, fig. 115-117 (con bibl. precedente); Mucchi 1977, p. 300, figg. 7-8; Milano 1977, p. 27, n. 9; Hope 1980, p. 86, tav. XVII; Ost 1984, p. 114, fig. 4; Mazzi 1986, pp. 29-30; Bertini 1987, p. 189; Zapperi 1990, pp. 28-29; Robertson 1992, p. 69, fig. 1; Parigi 1993, p. 580, n. 172; Jestaz 1994, p. 166. [M.U.]

Tiziano
28. *Danae*
olio su tela, cm 124 × 175
Napoli, Museo e Gallerie Nazionali di Capodimonte, inv. Q 134

Tra i più famosi e celebrati dipinti della collezione Farnese, la *Danae* fu commissionata a Tiziano dal cardinale Alessandro, nella cui "camera propria" figura nel 1581 (Gronau 1936; Hope 1977). Alla commissione di un soggetto così apertamente sensuale da parte di un uomo di chiesa – circostanza che, a partire dal Ridolfi (1648), per lungo tempo ha fatto ipotizzare che l'opera fosse stata eseguita piuttosto per Ottavio, fratello del "gran cardinale" – fa riferimento chiaramente la lettera datata 20 settembre 1544 che il nunzio papale a Venezia, Giovanni Della Casa, scrive ad Alessandro a Roma, nella quale si racconta che Tiziano "...lha presso che fornita, per commession di Vostra Signoria Reverendissima, una nuda che faria venir il diavolo adosso al cardinale San Sylvestro...", vale a dire al domenicano Tommaso Badia, firmatario nel 1537 del *Consilium de emendanda ecclesia* e tra i principali censori della curia romana. Nel suo colorito commento il Della Casa non si astiene dal notare che al confronto "quella che Vostra Signoria Reverendissima vide in Pesaro nelle camere de 'l Signor duca d'Urbino [la cosiddetta *Venere di Urbino* eseguita da Tiziano nel 1538 e acquistata da Guidobaldo II della Rovere] è una teatina appresso a questa" (Zapperi 1991).

Nel corso del riordinamento del Palazzo Farnese a cavallo fra Cinque e Seicento, al tempo del cardinale Odoardo, nipote di Alessandro, la *Danae* viene esposta al secondo piano nella terza "stanza dei quadri" in sieme a famosi dipinti carracceschi e ai cartoni michelangioleschi appartenuti alla raccolta di Fulvio Orsini. L'inventario del 1644 menziona l'opera e fornisce un'accurata descrizione anche della ricca cornice intagliata con "menzole e festoni e frontispitio, colorito di turchino e dorata" (Jestaz 1994); a riprova dell'importanza del dipinto viene citata la "cortina d'ormesino verde", detta "bandinella" nell'inventario del 1653, accessorio riservato alle opere più rilevanti della raccolta.

Non è noto quando avviene il trasferimento a Parma della tela; la si ritrova nel 1680 circa al Palazzo del Giardino, nella "Seconda Camera detta la Camera di Venere" dalle numerose Veneri giacenti, tra le quali quella celebre di Annibale Carracci oggi a Chantilly. In questa collocazione la tela è in "pendant" con una *Venere e Adone* pure di Tiziano, in seguito dispersa, già citata a Roma nel 1644 e poi ancora nella Ducale Galleria alla Pilotta, e vista anche a Napoli (Wethey 1975, pp. 58, 241-242; Robertson 1992, p. 72). Può essere interessante ricordare al proposito la motivazione che lo stesso artista fornì a proposito della coppia di analoghi dipinti eseguiti, circa un decennio più tardi, per Filippo II quali prime due "poesie" per il suo camerino, in una lettera al sovrano scritta nel 1554: "perché la Danae, ch'io mandai già a Vostra Maestà, si vedeva tutta dalla parte dinanzi, ho voluto in quest'altra poesia variare, e farlo mostrare la contraria parte, acioche riesca il camerino, dove hanno da stare, più gratioso alla vista" (Hope 1980, p. 114).

Sul finire del Seicento la *Danae* viene prescelta tra i poco più di trecento dipinti destinati alla esposizione nella nuova Galleria Ducale allestita al Palazzo della Pilotta, figurando nella X facciata, mentre se ne ribadisce l'importanza con l'inclusione nella *Descrizione* dei cento quadri più famosi della galleria parmense edita nel 1725, oltre che attraverso le citazioni dei vari viaggiatori che visitano la raccolta (Wright 1721; Montesquieu 1729). La tela resta alla Pilotta, secondo quanto attestano gli inventari, fino al trasferimento a Napoli al seguito di Carlo di Borbone. Dei primi anni napoletani mancano notizie precise: è probabile che faccia parte di quelle opere che vengono esposte entro il 1739 nelle sale del lato meridionale del Palazzo Reale insieme alle gemme, alle medaglie e alla biblioteca, secondo quanto riportato da Charles de Brosses (1739, pp. 421-423). Neppure è accertabile con precisione la data del trasferimento a Capodimonte, nella cui quadreria dovette essere esposta già nel primo allestimento curato alla fine del sesto decennio del Settecento dal padre Giovanni Maria della Torre; se ne ritrova infatti la citazione in numerosi viaggiatori, a partire dal Lalande (1765), seguito poi dal marchese de Sade (1776) che ne apprezza le "belle sfumature e il bel disegno", da Antonio Canova (1780) per il quale è "all'estremo bella", o ancora da Tommaso Puccini (1783) attratto dalla posa voluttuosa del nudo (Mazzi 1986), dal Martyn (1791), dallo Stolberg (1792). Nel 1787, sotto lo sguardo vigile di Philipp Hackert, viene restaurata a Caserta da Federico Anders, affermato specialista invitato alla corte di re Ferdinando (Filangieri 1902). Qualche anno prima, nel 1780, la celebre tela era stata copiata dal pittore inglese William Pars, venuto a Napoli proprio per questo motivo, come ricorda nei suoi *Memoirs* l'amico Thomas Jones (Rossini 1985, p. 121; cfr. Leone de Castris in Spinosa 1994, p. 52, n. 89). La fama che circonda il dipinto induce il re a trasferirlo cautelativamente a Palermo nel 1798, sotto l'in-

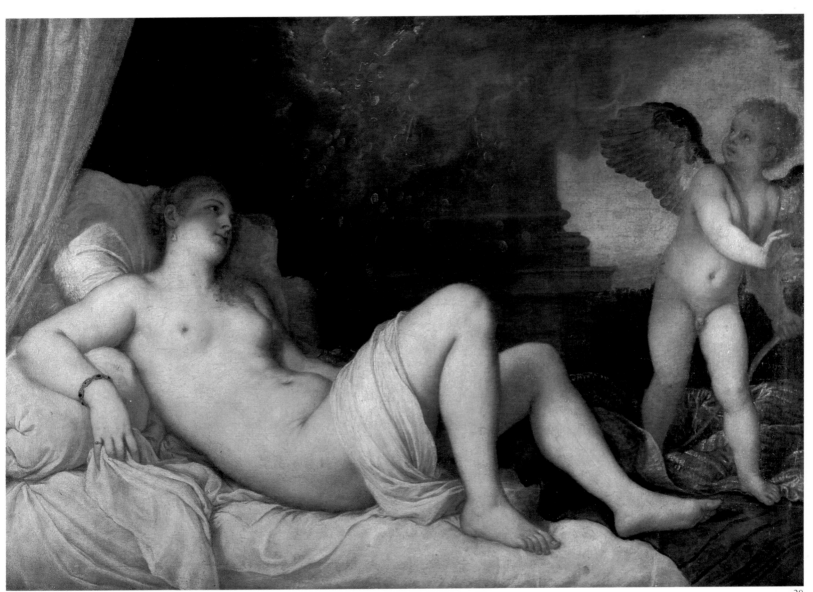

210 calzare delle truppe francesi, insieme ad altri tredici famosi quadri della collezione, tra i quali, come si è detto, tre Tiziano: il *Paolo III con i nipoti*, il *Paolo III a capo scoperto*, la *Maddalena* (Filangieri 1902). Rientrerà a Napoli con il reinsediamento della corte dopo il 1815, e collocata nella nuova sede del Real Museo Borbonico ma non nelle sale di normale esposizione, bensì nel cosiddetto "Gabinetto de' quadri osceni", escluso dall'abituale percorso museale per precisa disposizione di Ferdinando II. Non sono pochi, però, i visitatori, viaggiatori stranieri o estensori di guide, che ottengono il permesso di ammirarla, considerato il numero molto elevato di citazioni in tutte le pubblicazioni dedicate al nuovo Museo borbonico lungo l'intero corso dell'Ottocento; una lunga scheda e la relativa incisione compaiono, inoltre, nel tomo XVI del monumentale catalogo a stampa della raccolta nel 1857.

Nel corso della seconda guerra mondiale, la *Danae* viene trafugata dalle truppe tedesche della divisione Goering dal deposito allestito nell'abbazia di Montecassino come ricovero per le opere d'arte napoletane. Alla fine del conflitto verrà recuperata nella miniera di sale a Bad Aussée, preso Salisburgo, insieme al *Ritratto di fanciulla* pure di Tiziano ed altri celebri quadri prelevati a Napoli, e restituita infine al Governo italiano solo il 13 agosto 1947 (Molajoli 1948; Wethey 1975). Sarà esposta infine nella celebre sala dedicata ai Tiziano di casa Farnese nell'allestimento del Museo di Capodimonte del 1957.

Sulla base della citata lettera del Della Casa, Tiziano avrebbe iniziato a lavorare al dipinto quando era ancora a Venezia per poi portarlo con sé a Roma e completarlo lì, dal momento che essa risulta ancora nella sua bottega al Palazzo del Belvedere

in Vaticano durante la visita che compie Michelangelo, in compagnia di Giorgio Vasari, nel corso della quale esprime il celebre giudizio elogiativo nei confronti del "colorito suo" e della "vaga e vivace maniera" del veneziano, cui purtroppo però faceva difetto il "disegnare bene" (Vasari 1568, p. 447). È probabile che, una volta giunto a Roma il dipinto, sia stato necessario, forse dietro esplicita richiesta del committente, dissimularne in nuove vesti mitologiche il reale soggetto del quadro, trasformando in Danae quello che altrimenti avrebbe potuto essere un nudo troppo compromettente per un prelato. La radiografia del dipinto, con la lettura dei vari pentimenti, sembra supportare tale ipotesi. Sulla base, inoltre, della somiglianza con il *Ritratto di fanciulla*, anch'esso di proprietà dei Farnese, e mettendo in relazione tutto ciò con la citata lettera del Della Casa del 1544, nella quale viene riportato che "...Don Iulio [Giulio Clovio] gli manda uno schizzo della cognata della Signora Camilla" affinché Tiziano ne faccia un ritratto "grande e somigliaralla certo", nonché con il fatto che alla stessa *Danae* Tiziano "vole appicciarle la testa della sopradetta cognata", lo Zapperi ipotizza che la donna ritratta in entrambe le tele sia una non meglio identificata Angela, amante all'epoca del cardinale Alessandro (cfr. per tutta la questione Zapperi 1991 e 1991a).

Il mito di Danae – rinchiusa in una torre bronzea dal padre Acrise, re di Argo, per scongiurare la profezia dell'oracolo delfico che indicava nel di lei figliolo il proprio futuro assassino, ma che nonostante la clausura venne fecondata da Giove sotto forma di pioggia d'oro – non risulta molto diffuso nella cultura umanistica sebbene lo sia stato nel mondo antico (Gentili 1980, pp. 107-108).

Non dovettero però mancare a Tiziano punti di riferimento iconografici variamente individuati dalla critica: in primis la *Leda* di Michelangelo, a lui nota probabilmente attraverso la copia di Vasari portata a Venezia nel 1541 e venduta all'Ambasciatore di Spagna, amico e committente di Tiziano stesso (Panofsky 1969); oppure, sempre in contesto michelangiolesco, la *Notte* delle Tombe Medicee da cui sembra derivare l'idea della gamba piegata al ginocchio (Wethey 1975); o, ancora, la *Danae* – anch'essa derivata dalla *Leda* del Buonarroti – eseguita dal Primaticcio per la Galleria di Francesco I a Fontainebleau, divulgata attraverso incisioni e disegni nonché attraverso un arazzo al Kunsthistorisches Museum di Vienna (Tietze 1954); o, infine, la *Danae* di Correggio dipinta per Federico Gonzaga e ammirata da Tiziano alla corte di Mantova durante i suoi frequenti soggiorni (Millner Kahn 1978; Fehl 1980; Zapperi 1991b). Anche la figura del Cupido, nel suo contrapposto, trova riferimenti più antichi già nell'ambito della scultura greca (un *Eros* di Lisippo o un particolare dell'Ara Grimani) di cui, all'epoca, circolavano diverse copie di età romana (Brendel 1955).

Quali che siano stati gli spunti figurativi cui Tiziano poté attingere, è evidente che il fascino di questa Danae distesa, la cui imponenza scultorea si esalta nel cromatismo libero e sensuale sempre decantato dai molteplici ammiratori e dalla critica in tutti i tempi, fu in qualche misura una risposta che, in un momento nodale del proprio sviluppo stilistico, Tiziano offre alla cultura figurativa della Roma papale, mediandone i valori e traducendoli in un linguaggio fortemente suggestivo. Ancora altre valenze assumerà lo stesso tema nella citata versione che il maestro eseguirà, poco meno di un

decennio più tardi, per Filippo II, oggi al Prado. Numerose le copie e le derivazioni dal dipinto di cui sempre Wethey (1975, p. 133) fornisce dettagliata disamina.

Bibliografia: Ridolfi 1648, ed. 1914, p. 178; Wright 1721 cit. in Razzetti 1963, p. 188; *Descrizione* 1725, p. 43; Montesquieu 1729, pp. 22-23; Lalande 1765, ed. 1769, VI, p. 600; Sade 1776, ed. 1993, p. 259; Canova 1780, ed. 1959, p. 78; Cavalcaselle-Crowe 1878, II, pp. 53-58; Filangieri 1902, pp. 226, 320, n. 7; Gronau 1936, p. 255; Tietze 1954, p. 207; Brendel 1955, p. 121; Pallucchini 1969, pp. 110, 283; Panofsky 1969, p. 146; Wethey 1975, pp. 132-133 (con bibl. prec.); Hope 1977, pp. 188-189; Millner Kahn 1978, pp. 46-47; Freedberg 1979, p. 507; Fehl 1980, p. 142; Gentili 1980, pp. 107-108; Hope 1980, pp. 89-90; Venezia 1981, pp. 108-109; Mazzi 1986, p. 28; Bertini 1987, p. 152; Venezia-Washington 1990, pp. 267-269; Zapperi 1991a pp. 42-43; Zapperi 1991, pp. 159-171; Robertson 1992, p. 72; Jestaz 1994, p. 177. [M.U.]

Tiziano
29. *Ritratto di Paolo III con il camauro*
olio su tela, cm 105 × 80,8
Napoli, Museo e Gallerie Nazionali di Capodimonte, inv. Q 1135

Secondo il racconto del Vasari, dopo aver dipinto il primo ritratto ufficiale di Paolo III, Tiziano ne dipinse una seconda versione per il nipote del papa, il cardinale camerlengo Guido Ascanio Sforza di Santa Fiora, primogenito della figlia Costanza, presidente della Camera apostolica (1568, VII, p. 443). L'ipotesi che questo dipinto possa identificarsi con il *Ritratto del papa con il camauro*, oggi a Capodimonte, avanzata da Hope, è stata ripresa di recente da Zapperi (1990) e dalla Robertson

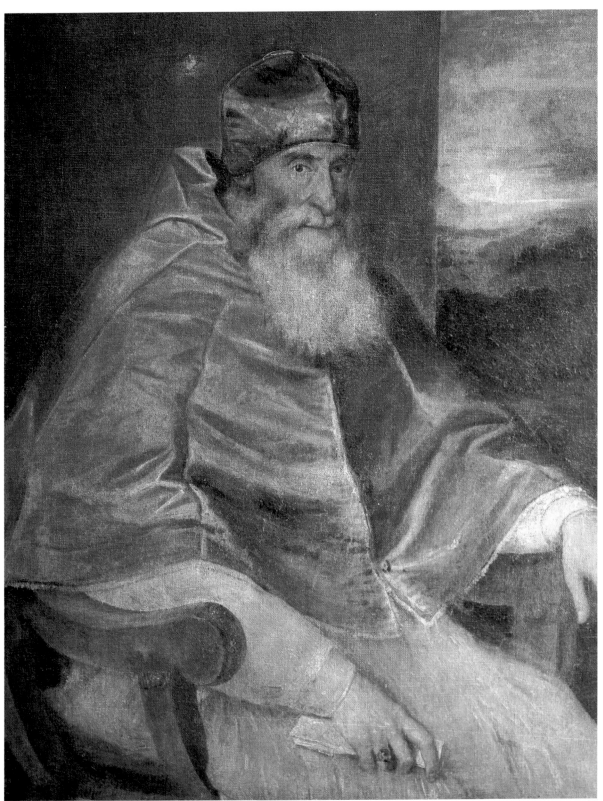

(1992); al di là di questa identificazione, la critica, anche per l'età più avanzata che il pontefice mostra, ha tendenzialmente ritenuto che il dipinto fosse stato realizzato al tempo del soggiorno romano dell'artista, tra il 1545 e il 1546 (Berenson 1957; Valcanover 1960; Pallucchini 1969; Wethey 1971), prima comunque del celebre ritratto con i due nipoti nel quale il papa sembra ancora più anziano.

Pare che l'opera sia entrata a far parte della raccolta di Fulvio Orsini, colto collezionista e bibliotecario di casa Farnese, nel cui inventario figura infatti, al primo numero, un ritratto di Paolo III passato poi in eredità al cardinale Odoardo come tutta la collezione, e incamerato fra i beni del Palazzo Farnese (Nolhac 1884a, p. 172; Hochmann 1993, p. 72). Qui infatti la tela è registrata nella seconda "stanza dei quadri", dove era esposta una gran parte dei ritratti, autografi o presunti tali, del Vecellio, tra i quali il *Paolo III con i nipoti*, sia nel 1644 che nel 1653.

Il passaggio alle raccolte parmensi della famiglia non è documentabile. La prima testimonianza in terra emiliana è l'inventario del 1680 circa del Palazzo parmense del Giardino; è esposto nella "Settima Camera" che prende il nome proprio dal pontefice, il cui ritratto a capo coperto figura, come si è visto, al primo posto, non lontano da quelli di altre due rilevanti personalità della famiglia, il figlio Pier Luigi e il nipote cardinale Alessandro. In uguale compagnia il ritratto compare nella XIV facciata della nuova Galleria Ducale allestita a fine Seicento al Palazzo della Pilotta e qui resterà esposto fino al trasferimento a Napoli con Carlo di Borbone, trasferimento anche questo non documentato con certezza. Verosimilmente il dipinto entrò a far parte del primo ordinamento della quadreria farnesiana

212 curato dal padre della Torre fra il 1756 e il 1764, nelle sale "a mare" della Reggia di Capodimonte, se già nel 1767 compare, insieme alla *Maddalena* pure di Tiziano, in un elenco di poco più di trenta dipinti trasferiti proprio da Capodimonte al Palazzo Reale (Bevilacqua in Spinosa 1979, p. 27, n. 30). Sono tempi di grandi movimenti di opere tra le residenze borboniche; in quello stesso anno una novantina di quadri compie il cammino inverso, mentre alla fine del 1799 il *Paolo III con il camauro* è di nuovo registrato a Capodimonte dall'inventario stilato da Ignazio Anders. Successiva tappa documentata sarà il Palazzo degli Studi, destinato ad ospitare il costituendo Real Museo Borbonico, ed è in questa sede che cominciano ad emergere i primi dubbi sull'autografia dell'opera: non sono poche infatti le guide della collezione reale che, nel corso dell'Ottocento, preferiscono ritenere il ritratto, peraltro in precario stato di conservazione, opera di scuola (*Guida* 1827; Quaranta 1848; Fiorelli 1873, a puro titolo d'esempio), così come anche gli inventari del San Giorgio (1852) e del Salazar (1870). Cavalcaselle (1878), ritenendo migliore la versione analoga di San Pietroburgo, lamenta che la tela napoletana "ha sofferto tante ingiurie, ed è talmente imbrattata di nuovo colore e coperta dal sudiciume e dalle cattive vernici, che è ben difficile il dire cosa fosse stata", e propende per considerarlo un "ritratto fatto in fretta da Tiziano" o addirittura eseguito dalla bottega; il Wickhoff (1904) arriva a crederlo di mano di Paris Bordone. Sarà il Suida nella monografia del 1935, poi l'Ortolani nel 1948 – in occasione del dettagliato resoconto sul complesso intervento conservativo che comporta il trasporto del colore su un nuovo supporto – e ancora soprattutto Pallucchini (1954 e 1969),

Berenson (1957), Valcanover (1960 e 1969) e Wethey (1971), a riaffermare la piena autografia nonostante le condizioni complessive del dipinto che rendono meno incisiva la intensità espressiva del pontefice, e a datarlo per lo più al tempo del soggiorno romano, in anticipo rispetto alle altre versioni dell'Ermitage e del Kunsthistorisches Museum le quali, peraltro, sembrano mostrare il papa in una età ancora più avanzata.

Sotto il profilo iconografico, un riferimento significativo dovette rappresentare il ritratto di *Giulio II* di Raffaello, di cui lo stesso Tiziano aveva eseguito una copia (Firenze, Pitti) durante il soggiorno romano, finita poi nella collezione del duca di Urbino e di qui, con l'eredità della Rovere, nelle collezioni medicee (Wethey 1971, p. 112, n. 55).

Bibliografia: *Guida* 1827, p. 29, n. 1; Quaranta 1848, n. 166; Fiorelli 1873, p. 16, n. 24; Cavalcaselle-Crowe 1878, pp. 20-21; Wickhoff 1904, p. 114; Suida 1935, p. 104; Ortolani 1948, pp. 44-53; Pallucchini 1954, p. 26; 1969, pp. 113, 285; Berenson 1957, p. 189; Valcanover 1960, p. 31, n. 2; 1969, n. 267; Wethey 1971, p. 124 (con bibl. precedente); Bertini 1987, p. 189; Zapperi 1990, p. 29; 1992, p. 134; Robertson 1992, p. 253, n. 51; Jestaz 1994, p. 171. [M.U.]

Tiziano
30. *Ritratto di Paolo III con i nipoti*
olio su tela, cm 215 × 190
Napoli, Museo e Gallerie Nazionali di Capodimonte, inv. Q 129

Considerato da sempre una delle opere più straordinarie nella storia della ritrattistica di tutti i tempi (Wethey 1971), il *Paolo III con i nipoti* è, al contempo, il dipinto che sintetizza ed esprime meglio il complesso rapporto che legò Tiziano ai Farnese. Le circostanze precise della commissione non sono del tutto

chiare, ma studi recenti hanno potuto delineare con puntualità il contesto in cui verosimilmente essa dovette avvenire ad opera, con tutta probabilità, del cardinale Alessandro, il più diretto interlocutore dell'artista in quel periodo (Zapperi 1990).

Giunto a Roma nell'ottobre 1545, Tiziano comincia a lavorare al ritratto presumibilmente agli inizi del mese di dicembre, raffigurando ai lati del pontefice, ormai settantasettenne, i due nipoti cui erano affidate al momento le ambizioni per le sorti future del casato: il cardinale Alessandro, destinato a ricoprire un ruolo strategico nel contesto della gerarchia ecclesiastica, e il giovane fratello Ottavio che, grazie al matrimonio con Margherita d'Austria – figlia naturale dell'imperatore Carlo V –, avrebbe dovuto succedere al padre, Pier Luigi, alla guida del ducato di Parma e Piacenza e così sostenere il prestigio della famiglia sul versante secolare.

Benché Vasari riporti "la molta soddisfazione di que' signori" per il dipinto, esso non venne completato da Tiziano: alla fine del maggio 1546, il maestro ripartì per Venezia. Varie ipotesi sono state avanzate dagli studiosi a proposito di questa interruzione, chiamando di volta in volta in causa l'eccessiva veridicità della raffigurazione degli intrighi familiari che avrebbe urtato la corte papale (Cavalcaselle 1878; De Rinaldis 1928; Pallucchini 1969; Wethey 1971); ovvero il desiderio di Tiziano di rimandare la conclusione del quadro fino al raggiungimento effettivo del beneficio ecclesiastico per il figlio Pomponio, la cui promessa da parte del cardinale Alessandro veniva sempre elusa (Hope 1980); o, infine, più probabilmente, la sopraggiunta inattualità del ritratto, verificatasi nel corso dei mesi impiegati per la sua esecuzione: la mutata con-

giuntura politica non rendeva più utile, infatti, per il papa sostenere Ottavio, legato a Carlo V con il quale i rapporti si erano ulteriormente deteriorati, quanto piuttosto puntare sull'altro nipote minore, Orazio, fatto astutamente entrare nell'"entourage" del re Francesco I in previsione di un matrimonio con Diana di Francia (Zapperi 1990).

Di fatto nessuno si curò più di far completare il dipinto, che rimase per lungo tempo addirittura senza cornice, citato ancora in queste condizioni circa cento anni dopo, nell'inventario del Palazzo Farnese del 1644 (Jestaz 1994). L'unico a mostrare interesse per la tela è Van Dyck, che ne trae uno schizzo – così come fece per il *Ranuccio* – durante la sua visita alla raccolta di casa Farnese nei primi anni venti del Seicento, oggi nel Chatsworth Sketchbook al British Museum. Soltanto nel 1653 si ritrova il *Paolo III con i nipoti* in una collocazione più adeguata, nella seconda "stanza dei quadri" del palazzo, insieme ad altri ritratti di Tiziano, protetto questa volta dalla "bandinella di ormesino verde" con frangia di seta, riservata alle opere di riguardo. Di lì a poco viene inviato a Parma con la parte più rilevante della collezione romana della famiglia. In un contesto politico ormai lontano dalle vicende che ne avevano visto maturare l'esecuzione, la tela – esposta nella "Settima Camera" del Palazzo del Giardino dedicata al pontefice – perde anche la identificazione corretta dei personaggi: accanto al papa e al cardinale Sant'Angelo – titolo che ebbe per un certo tempo Alessandro – viene fatto comparire Pier Luigi secondo l'inventario stilato nel 1680 circa. Ne sarà eseguita pure una copia, anch'essa esposta al Giardino, da Francesco Quattro Case (inv. 1680, n. 635). L'erronea identificazione si protrae anche quando il quadro, evi-

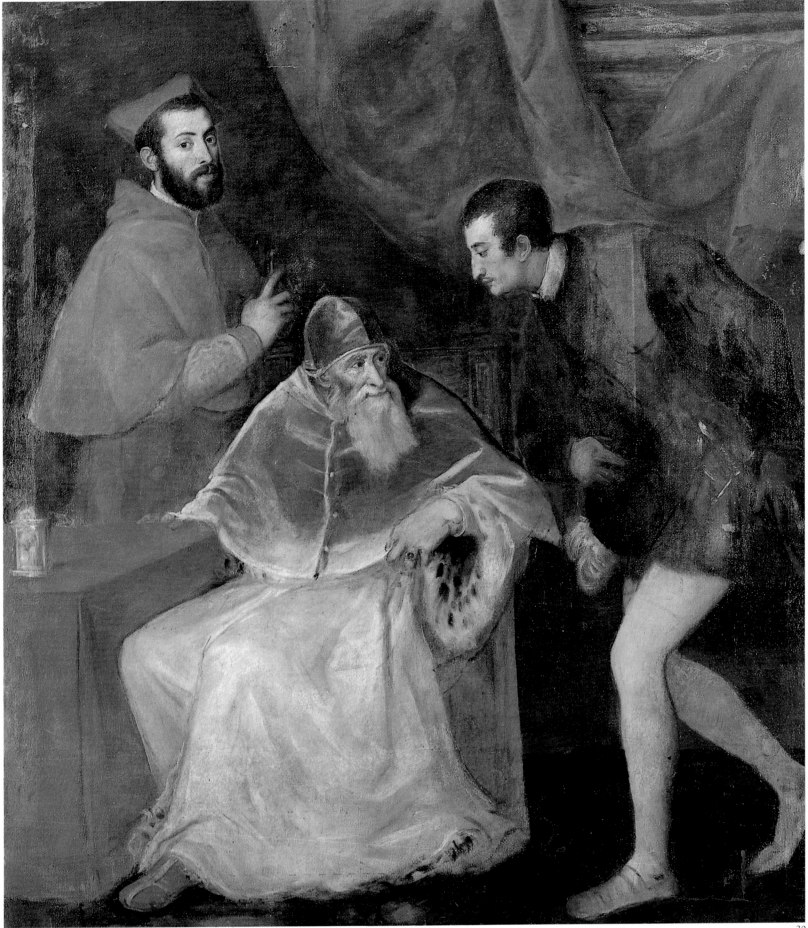

dentemente rivalutato nella sua emblematicità per la storia della famiglia, compare nella prima facciata della Ducale Galleria del Palazzo della Pilotta a Parma, all'ingresso sopra la porta, ed è inventariato al primo posto della scelta selezione di dipinti lì collocata fino al trasferimento a Napoli dell'intera collezione. Qui figura esposto fra i "deliziosi Tiziano" visti dal de Brosses (1739) al Palazzo Reale, unico ad essere esplicitamente citato e definito "perfettamente bello"; più tardi ne parlerà Winckelmann (1758), entusiasta dell'importanza delle opere che figurano nel nuovo ordinamento della collezione farnesiana nei saloni di Capodimonte; e, ancora, lo citano il marchese de Sade (1776), il futuro direttore degli Uffizi Tommaso Puccini (1783), lo Stolberg (1792). Sotto la pressione degli eventi politici di fine secolo, Ferdinando di Borbone decide di inviare il quadro in via precauzionale a Palermo, insieme alla *Danae* ed al *Paolo III a capo scoperto* (Filangieri 1902). Ritorna a Napoli con il rientro, a partire dal 1815, delle collezioni messe in salvo in Sicilia, per essere esposto nella nuova sede del Museo Reale in via di costituzione in quegli anni, ammirato da tutti i visitatori – studiosi, viaggiatori, estensori di guide – sempre con parole di grande entusiasmo, ed inserito con lunga scheda e relativa incisione nel V volume (1829) del ponderoso catalogo a stampa dedicato alla raccolta del Real Museo Borbonico.

A partire dal Cavalcaselle (1878), che ne ha fornito un'appassionata e puntuale descrizione, tutta la critica, esaltando la grande intensità della incredibile sinfonia di rossi e scarlatti, ha sottolineato concordemente la rara capacità di penetrazione psicologica dei personaggi degna del miglior Shakespeare, più d'una volta utilizzato come termine di con-

fronto (cfr. in proposito Wethey 1971, con bibl. prec.). La dimestichezza acquisita da Tiziano con il complesso intreccio di ambizioni e intrighi fra i vari membri della famiglia gli consente di percepire a pieno le sottili psicologie di ciascuno, e di rivelarne, attraverso i soli gesti e le pose, il carattere più profondo.

Un modello cui Tiziano poté ispirarsi era il *Ritratto di Leone X con i cardinali Giulio de' Medici e Luigi de' Rossi* dipinto da Raffaello intorno al 1518, la cui copia di Andrea del Sarto appartenuta ai Gonzaga fu sicuramente conosciuta dal Vecellio durante i suoi soggiorni a Mantova, prima di passare ai Sanseverino e da questi, tramite confisca da parte di Ranuccio I nel 1612, ai Farnese stessi. Tiziano, però, unisce alla raffigurazione ritrattistica un livello narrativo, vissuto, che rende l'opera assolutamente unica; per esaltare ancora di più il ruolo del pontefice e dei suoi congiunti li ritrae a figura intera, posa più adatta a sottolinearne la massima autorità, come del resto poco più di dieci anni prima aveva fatto nel celebre *Ritratto dell'imperatore Carlo V con il cane* (Zapperi 1990, p. 41).

L'esame radiografico della tela, mentre mostra l'immediatezza della stesura sul supporto senza alcuno studio preparatorio, conferma ancora una volta la preoccupazione dell'artista di assecondare i desiderata dei suoi committenti, attenuandone caratteristiche fisiche poco gradevoli (è il caso del naso adunco di Ottavio) o esaltando il ruolo di Alessandro, apparentemente distaccato e distante dagli intrighi, avvicinando maggiormente – rispetto alla prima stesura – il suo volto al pontefice.

A nulla valse l'acquiescenza di Tiziano: anche in questo caso non vi fu alcuna ricompensa per il suo lavoro né sortì alcun effetto a vantaggio del beneficio ecclesiastico che

l'aveva spinto a lasciare Venezia.

Bibliografia: Vasari 1568, VII, pp. 446-447; de Brosses 1739, ed. 1957, p. 439; Winckelmann 1758, ed. 1961, p. 312; Sade 1776, ed. 1993, p. 261; Stolberg 1972, ed. 1971, p. 498; Guida 1827, p. 51, n. 17; *Real Museo Borbonico* 1824-57, V (1829), tav. XLVI; Fiorelli 1873, p. 24, n. 8; Cavalcaselle 1878, II, pp. 60-64; Filangieri 1902, p. 320, n. 12; De Rinaldis 1911, pp. 44-47, n. 75; 1928, pp. 327-330, n. 129; Venturi 1928, IX, pp. 302-305; Causa 1964, pp. 219-223; Pallucchini 1969, pp. 111-112, 284-285; Wethey 1971, pp. 30-31, 125-126 (con bibl. precedente); Hope 1980, pp. 90-91; Ost 1984, pp. 116-119; Mazzi 1986, p. 30; Bertini 1987, p. 83; Zapperi 1990, pp. 1-103; Robertson 1992, pp. 70-72; Jestaz 1994, p. 173. [M.U.]

Tiziano

31. *Ritratto del cardinale Alessandro Farnese*
olio su tela, cm 93 × 73
Napoli, Museo e Gallerie Nazionali di Capodimonte, inv. Q 133

Alessandro Farnese (1520-1589), figlio di Pier Luigi e Girolama Orsini, nominato cardinale di Sant'Angelo in Foro Piscium a soli quattordici anni per volontà del nonno, papa Paolo III, nel 1534, fu uno dei più importanti uomini di chiesa del suo tempo, noto per la capacità diplomatica e l'illuminato mecenatismo, e il principale interlocutore di Tiziano nel corso del complesso rapporto che legò quest'ultimo ai Farnese.

Benché non ci siano notizie precise circa la commissione, il *Ritratto del cardinale Alessandro Farnese* fu verosimilmente eseguito dall'artista nel corso del breve soggiorno romano alla corte papale, tra l'ottobre 1545 e il maggio 1546. L'opera riprende in controparte, ma in maniera molto simile, l'effige del gran

cardinale, all'epoca ventiseienne, già inserita nella composizione del *Paolo III con i nipoti*.

Una prima probabile traccia del dipinto, forse non completato, si ritrova circa cento anni dopo negli inventari del Palazzo Farnese di Roma del 1641 e del 1644, dove compare un ritratto del cardinale Alessandro senza, però, né attribuzione né cornice (Jestaz 1994). Nella lista di spedizione tra Roma e Parma dei beni di casa Farnese nel 1662 compare nuovamente "un ritratto in tela del cardinal Sant'Angelo testa busto e mani" di Tiziano, contrassegnato sul retro dal numero 66 (ancora oggi presente sulla tela accanto al Giglio Farnese) che ritroviamo menzionato quando il dipinto figurerà esposto nella "Settima Camera" del Palazzo del Giardino a Parma, nel 1680 circa. Passa in seguito nella nuova, selezionata Galleria Ducale al Palazzo della Pilotta, sempre citato come ritratto del cardinale Sant'Angelo, e qui resta fino al trasferimento a Napoli delle collezioni parmensi passate in eredità a Carlo di Borbone. Mancano notizie precise della presenza del dipinto nella quadreria farnesiana allestita nelle sale "a mare" della Reggia di Capodimonte a partire dalla fine degli anni cinquanta del Settecento. Si sa però che venne trafugato di qui, nel corso del 1799, dalle truppe francesi insieme a più di trecento dipinti, dal momento che il ritratto viene recuperato a Roma l'anno seguente dall'emissario di Ferdinando II, Domenico Venuti, e riportato a Napoli, non più questa volta nella quadreria di Capodimonte, ma nella nuova sede espositiva delle collezioni borboniche, il Palazzo di Francavilla, al centro della città, secondo quanto è attestato dall'inventario del 1802 (Filangieri 1902). Di qui la tela dovette nuovamente spostarsi al Palazzo Reale di Napoli poiché una nota del-

l'ottobre 1831, relativa al trasferimento di sedici quadri dai saloni del Consiglio vecchio di quest'ultima residenza verso il nuovo Real Museo Borbonico, che si andava via via arricchendo di sempre nuove accessioni, cita inequivocabilmente un "Ritratto del Cardinal Santangelo con guanti in mano, Tiziano Vecellio" (Filangieri 1902).

Le prime perplessità circa l'autografia, fino a metà Ottocento accettata unanimemente, sono avanzate nel 1870 dal Salazar, che cataloga i dipinti del Museo Nazionale di Napoli, nuova denominazione assunta dalla raccolta reale dopo l'unità d'Italia; perplessità riprese poco dopo anche dal Fiorelli (1873) e dal Monaco (1874). Il dipinto è però già all'epoca in precarie condizioni di conservazione, lamentate anche dal Cavalcaselle nel 1878, dubbioso anch'egli sulla piena autografia. Su questa linea, più tardi, si schierano anche il Serra (1935), il Dussler (1935), il Tietze (1936) il Berenson (1957) e, più di recente, anche Zapperi (1990) e Robertson (1992). A favore invece della autografia completa si sono pronunciati Suida (1935), Pallucchini (1954 e 1969), Valcanover (1960 e 1969), Wethey (1971), Rossi (in Venezia-Washington 1990), rilevando la notevole qualità del dipinto pur offuscata da cattive condizioni conservative, e sottolineandone la perfetta sintonia con la produzione del Vecellio durante il soggiorno romano, nonché col desiderio di Alessandro di poter vantare anch'egli un ritratto personale del grande maestro. Proprio l'idea – sottolineata in altro contesto dallo Zapperi – di raffigurare un uomo di chiesa di rango così elevato con il vezzo dei guanti alla maniera di un elegante gentiluomo, per di più in un'epoca segnata dal vento moralizzatore della Riforma, rivela quella profonda conoscenza del per-

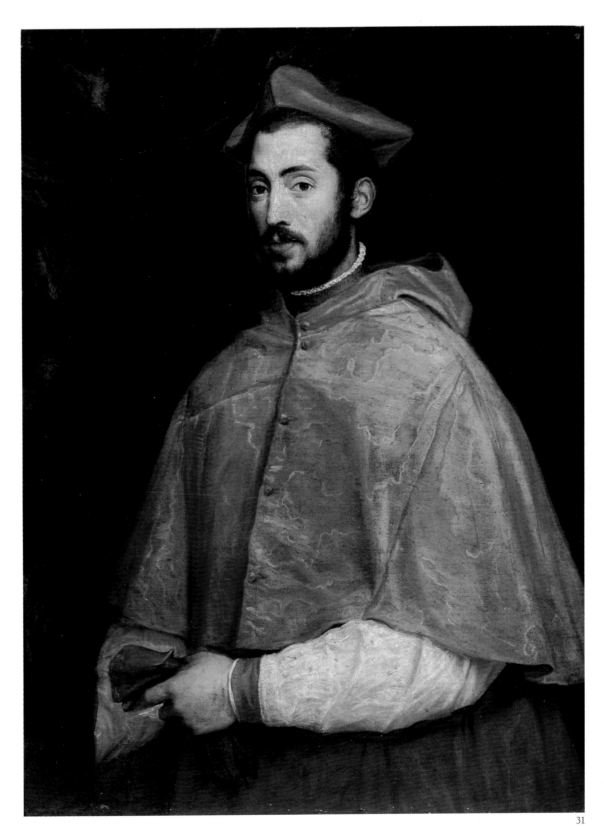

216 sonaggio e dei suoi irrequieti umori
che Tiziano poteva vantare grazie al
contatto diretto maturato nel sog-
giorno romano, e le particolari com-
missioni ricevute in precedenza dal
cardinale stesso.

Una copia del ritratto, più verosi-
milmente ripresa da quello nel *Paolo
III con i nipoti*, è alla Galleria Corsini
(Wethey 1971, fig. 130); mentre un
ritratto del cardinale Sant'Angelo,
citato già al Palazzo Farnese (1653,
n. 33) e in seguito al Giardino (1680,
n. 228) e poi alla Pilotta (1708, n.
290) sempre con l'attribuzione a Ti-
ziano, ma chiaramente di tutt'altra
fattura, è oggi a Caserta.

Bibliografia: Fiorelli 1873, p. 17, n.
53; Monaco 1874, p. 235, n. 53; Ca-
valcaselle-Crowe 1878, pp. 16-17;
Filangieri 1902, p. 303, n. 11, pp.
341-342, n. 16; De Rinaldis 1911, pp.
139-140, n. 72; 1928, p. 321, n. 133;
Serra, p. 561; Dussler 1935, p. 238;
Venezia 1935, p. 119, n. 58; Beren-
son 1957, p. 189; Tietze 1936, II, p.
302; Pallucchini 1954, p. 26; 1969,
pp. 113, 286; Valcanover 1960, II, n.
3; 1969, n. 260; Wethey 1971, pp.
32, 97, n. 29 (con bibl. prec.); Berti-
ni 1987, p. 191; Venezia-Washing-
ton 1990, n. 41; Zapperi 1990, pp.
86-87; Robertson 1992, p. 253, n.
51; Jestaz 1994, p. 57. [M.U.]

Tiziano

32. *Ritratto di giovane donna*
olio su tela, cm 84,5 × 73
Napoli, Museo e Gallerie Nazionali
di Capodimonte, inv. Q 135

Di un "ritratto bellissimo di una Da-
ma venetiana giovanetta, mano di
Titiano", già parla l'inventario del
Palazzo Farnese di Roma del 1644
(Jestaz 1994) e, in seguito, quello
del 1653. Lo stesso dipinto compare
nella lista dell'invio di centotré di-
pinti effettuato da Roma a Parma nel
1662, contrassegnato dal numero 67
che ne consente la identificazione

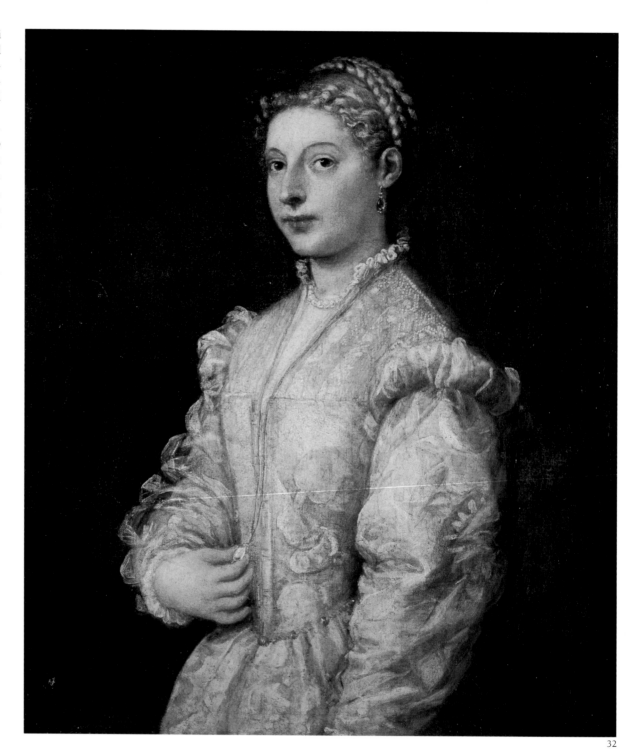

32

nel più numeroso contesto dei ritratti femminili di Tiziano – autografi o ritenuti tali all'epoca – esposti più tardi a Parma nel Palazzo del Giardino nel 1680 circa. Nella "Settima Camera" del palazzo, insieme a molti altri dipinti del Vecellio, figura una "femina vestita di gridelino, con la destra tiene una perla, che pende da un cordone d'oro, con le maniche, e spalazzi fioccati di bianco, e capelli biondi, di Tiziano n. 67", nella cui descrizione e misure è facilmente riconoscibile il nostro quadro. La tela viene di lì a non molto prescelta fra le poco più di trecento opere destinate alla nuova Galleria Ducale al Palazzo della Pilotta: qui occupa un posto di riguardo nell'ambito della prima facciata – sovrastata dal *Paolo III con i nipoti* che apre la raccolta – accanto ad altri celebri ritratti di Tiziano stesso, il *Ranuccio* e il *Bembo*, ed anche di Girolamo da Carpi, Parmigianino, Mazzola Bedoli. Verrà anche inclusa in quella sorta di catalogo ante litteram dei cento quadri più importanti della galleria, pubblicato nel 1725, e continuerà ad essere citata negli inventari parmensi degli anni trenta fino al trasferimento a Napoli con Carlo di Borbone. Mancano riferimenti puntuali al quadro in relazione agli spostamenti fra le residenze borboniche che dovettero avvenire intorno alla metà del Settecento. Il marchese de Sade, in visita nel 1776 alla quadreria farnesiana allestita da poco più di quindici anni al Palazzo di Capodimonte, a proposito della decima sala dedicata ai ritratti ritenuti di Tiziano, prende a spunto di una lunga disgressione un dipinto del Vecellio in cui crede di vedere raffigurata la "sua serva nella quale si trovano alcuni tratti del volto della sua bella Venere di Firenze", riferendosi forse proprio alla tela in esame. La prima citazione collegabile sicuramente al dipinto è, invece,

quella di Tommaso Puccini, a Capodimonte nel 1783, che lo descrive minuziosamente (Mazzi 1986). Il ritratto è ancora a Capodimonte negli ultimi mesi del 1799, catalogato dall'inventario di Ignazio Anders, per poi passare al Palazzo degli Studi, dove confluisce gran parte delle collezioni artistiche durante il decennio murattiano, e infine entrare a far parte organicamente del Real Museo Borbonico. In questa sede vengono avanzate le prime perplessità nei confronti dell'autografia del dipinto sia nell'inventario San Giorgio (1852), che lo considera di scuola, sia più tardi in quello del Museo Nazionale redatto nel 1870, per i dipinti, a cura di Demetrio Salazar. Anche il De Rinaldis in un primo momento (1911) lo riterrà opera di bottega, mentre più tardi ne ribadirà l'autografia nella seconda edizione del catalogo della Pinacoteca del 1928; ancora il Dussler (1925) continuerà a considerarla incerta, mentre tutta la bibliografia novecentesca la include tra le opere sicure dell'artista datandola intorno al 1545-46, al tempo del soggiorno romano al servizio dei Farnese.

L'identificazione della giovane donna ritratta resta problematica. De Rinaldis (1928) suggerisce il nome di Lavinia, figlia di Tiziano, sulla base del confronto con il ritratto oggi a Dresda. Più tardi si è parlato di una giovane donna della corte romana dei Farnese (Fogolari in Venezia 1935), mentre Zapperi (1991) – sulla base della somiglianza con la *Danae* e della lettura approfondita della lettera del nunzio papale Giovanni Della Casa al cardinale Alessandro del settembre 1544 – avanza l'ipotesi che in entrambi i dipinti Tiziano abbia ritratto una cortigiana di nome Angela, non meglio identificabile, amante all'epoca del cardinale Alessandro.

Il ritratto, trafugato insieme alla *Da-

nae* dalle truppe naziste della divisione Goering dal deposito dell'abbazia di Montecassino dove era stato messo al riparo durante la seconda guerra mondiale, venne recuperato nella cava austriaca di Alt Aussée e restituito alle collezioni napoletane nell'agosto 1947. Nel corso del 1960 è stato sottoposto ad un accurato intervento di restauro, che ha consentito il recupero della elegante e preziosa materia cromatica originale.

Bibliografia: *Descrizione* 1725, p. 46; De Sade 1776, ed. 1993, p. 260; De Rinaldis 1911, p. 156, n. 80; 1928, p. 337, n. 135; Suida 1935, p. 107; Venezia 1935, p. 139, n. 68; Dussler 1935, p. 238; Molajoli 1948, p. 125; Pallucchini 1969, p. 114; Wethey 1971, pp. 147-148 (con bibl. precedente); Milano 1977, p. 32, n. 13; Mazzi 1986, p. 30; Bertini 1987, p. 86; Zapperi 1991, pp. 166-167; Jestaz 1994, p. 172. [M.U.]

Tiziano

33. *La Maddalena*
olio su tela, cm 122 × 94
Firmato in basso a sinistra:
Titianus p
Napoli, Museo e Gallerie Nazionali di Capodimonte, inv. Q 136

La Maddalena penitente è un soggetto particolarmente caro a Tiziano, replicato in molte occasioni, con poche varianti, presentato sempre attraverso la santa a mezzo busto, con o senza vesti, in una posa che, a parte gli occhi lacrimanti rivolti al cielo, sembra prendere a modello piuttosto una scultura antica sul tipo della Venere, come già notava il Ridolfi ("qual idea fu da lui tolta da un marmo di Donna antico, che si vede negli studi", 1648). È probabile che, col tempo, il clima maturato negli anni del Concilio di Trento abbia indotto il Vecellio a tradurre in termini più pudichi l'immagine della santa ideata in un primo mo-

mento, presentandola, nelle redazioni più tarde, vestita e con attributi più pertinenti al suo aspetto di penitente, quali il teschio e il libro, prima assenti (Ingenhoff Danhäuser 1984).

A parte l'esemplare più antico, datato 1530-35, eseguito, secondo il Vasari (1568, pp. 443-444), per il duca di Urbino e passato poi, con l'eredità della Rovere, a Firenze, dove tutt'oggi è conservato a Palazzo Pitti, Tiziano eseguì nel 1561 un'altra *Maddalena* vestita per Filippo II di Spagna, andata perduta in un incendio nel 1873 dopo essere passata in Inghilterra, e di cui esiste una copia di Luca Giordano all'Escorial (Wethey 1969, fig. 190). Questo dipinto ebbe grande successo tanto da essere acquistato, sempre secondo il Vasari, non appena visto, da un nobile veneziano per cento scudi, costringendo il pittore a rifarne subito un'altra versione che, con tutte le cautele possibili, fu poi inviata in Spagna insieme ad altri dipinti –; Tiziano nel 1567 ne inviò ancora un'altra redazione, sempre tratta da questo esemplare, ad Alessandro Farnese, insieme ad un *San Pietro martire*, anch'esso disperso, che, tramite il cardinale, l'artista voleva fosse donato al nuovo papa appena eletto, Pio V Ghislieri.

Il Cavalcaselle (1878) ipotizza che il dipinto conservato a Napoli sia proprio quello inviato a Roma nel 1567, ipotesi largamente riportata dalla critica successiva (Gronau 1904; De Rinaldis 1928; Pallucchini 1969; Wethey 1969). Una "Santa Maria Maddalena penitente [...] mano del Tiziano" compare negli inventari romani del Palazzo Farnese nel 1644 (Jestaz 1994) e nel 1653. La tela si ritrova più tardi a Parma al Palazzo del Giardino nel 1680 circa e, in seguito, alla Ducale Galleria della Pilotta, nella XI facciata, verosimilmente in pendant con la *Lucrezia*

del Parmigianino; sarà ammirata dal Richardson nel 1722 ed inserita anche nella *Descrizione* delle cento opere più importanti della galleria nel 1725.

Seguirà poi le sorti della collezione Farnese trasferita a Napoli con l'insediamento sul trono del Regno delle Due Sicilie di Carlo di Borbone nel 1734. Con ogni probabilità il quadro entra a far parte del primo allestimento della quadreria farnesiana nelle sale del Palazzo di Capodimonte, ancora in via di completamento verso la fine del sesto decennio: qui la cita infatti il Lalande nel 1765, e da questa sede, due anni dopo, viene inviata al Palazzo Reale di Napoli, nel contesto di vari trasferimenti di opere tra le residenze borboniche verificatisi in quegli anni per ordine del sovrano (Bevilacqua in Spinosa 1979, p. 27, n. 29). La tela rientrerà ben presto nella Galleria di Capodimonte dove nel 1783 Tommaso Puccini ne loda il "gran vigore"; di lì a poco ne farà menzione anche il Sigismondo (1789). La *Maddalena* attira l'attenzione anche delle truppe dei generali francesi che sottraggono dalla collezione farnesiana, nel 1799, più di trecento dipinti. Fortunatamente viene recuperata l'anno seguente a Roma da Domenico Venuti, emissario di Ferdinando di Borbone, nel deposito di San Luigi dei Francesi, dove le opere erano state convogliate per essere inviate oltralpe (Filangieri 1902). Rientra quindi nella nuova sede scelta per le collezioni reali, la Galleria del Palazzo di Francavilla, nel cuore della città. Anche qui però l'opera resta per breve tempo. Di nuovo sotto il pericolo delle truppe francesi, nel 1806 re Ferdinando decide di inviarla, in via cautelativa, a Palermo insieme alle opere più importanti della sua collezione; di qui ritornerà a Napoli solo dopo il 1815, con il reinsediamento sul trono dei

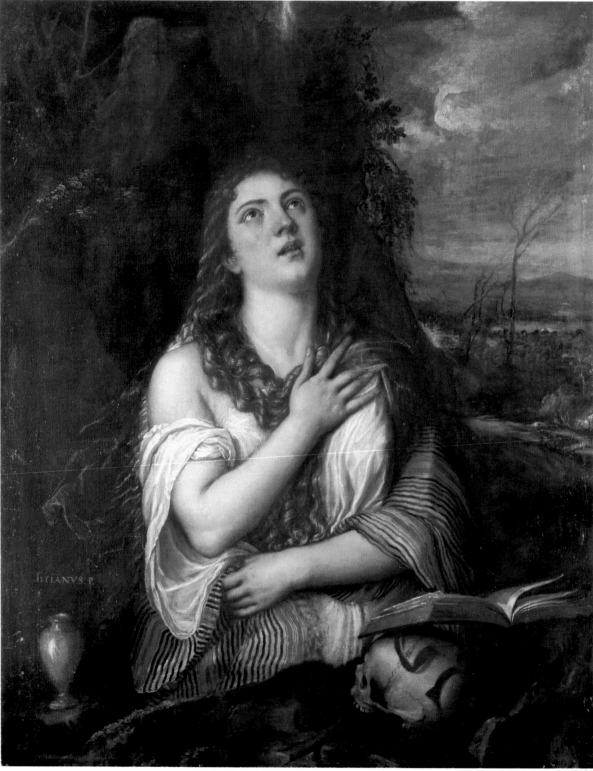

Borbone. Nel contesto del costituendo Real Museo Borbonico l'opera viene catalogata e citata da numerose guide e viaggiatori lungo tutto il corso dell'Ottocento, nonché inserita con la relativa incisione nel VII volume del monumentale catalogo a stampa della raccolta (1831). Significativo il commento del Fulchiron (1843), che la trova troppo graziosa e seducente per essere una santa penitente. La tela è però molto rovinata, anche a causa di malaccorti restauri e vistose ridipinture sottolineate pure dal Cavalcaselle (1878) il quale aggiunge che "può tuttavia riconoscervisi in mezzo ai danni patiti la maniera del Maestro". Lo studioso ritiene inoltre che il dipinto sia a sua volta ripreso dalla versione un tempo conservata nella bottega di Tiziano, venduta alla sua morte dal figlio Pomponio a Cristoforo Barbarigo ed entrata poi, nel 1850, al Museo dell'Ermitage. È il Wethey (1969) a ristabilire una cronologia più convincente fra le varie versioni, datando l'esemplare napoletano intorno al 1550 circa e considerando quello russo più tardo di una decina d'anni. Da questa tipologia Cornelis Cort trarrà nel 1566 un'incisione (Wethey 1969, fig. 191).

La critica novecentesca ha a lungo dibattuto sull'autografia totale o parziale della tela (sull'argomento cfr. Wethey 1969); l'intervento della bottega si rivela molto frequente nelle opere tarde del maestro rielaborate su temi di grande successo: su questa ipotesi, più di recente, si sono schierati anche Causa (in Napoli 1960), Hope (1980) e Valcanover (in Venezia-Washington 1990). Tuttavia la grande qualità della materia pittorica, recuperata nel corso dell'intervento conservativo condotto nel 1960, e la grande finezza di numerosi passaggi ne confermano l'autografia, nonostante gli irreparabili danni arrecati dai precedenti, rovinosi restauri.

Bibliografia: Ridolfi 1648, ed. 1914, p. 189; Richardson 1722, p. 334; Descrizione 1725, p. 43; Lalande 1765, ed. 1769, p. 600; Sigismondo 1789, n. 48; *Guida* 1827, p. 58, n. 35; *Real Museo Borbonico* 1824-57, VII (1831) tav. I; Fulchiron 1843, II, p. 529; Cavalcaselle-Crowe 1878, pp. 290, 366; Filangieri 1902, p. 305, n. 79 e p. 321, n. 29; Gronau 1904, p. 189; De Rinaldis 1911, pp. 154-156, n. 79; 1928, pp. 338-339, n. 136; Napoli 1960, p. 64; Pallucchini 1969, p. 179; Wethey 1969, p. 145, n. 122 (con bibl. precedente); Hope 1980, p. 154; Ingenhoff Danhäuser 1984, p. 44; Mazzi 1986, p. 30; Bordeaux 1987, pp. 152-153; Bertini 1987, p. 164; Venezia-Washintgon 1990, p. 336, n. 63; Robertson 1992, p. 74; Jestaz 1994, p. 165. [M.U.]

Girolamo Mazzola Bedoli
(Viadana 1500 ca. - Parma 1569)

È sicuramente il pittore che per la sua lunga esistenza – morì quasi settantenne – visse le due stagioni della politica parmense: quella ancora influenzata e determinata dalle aristocratiche famiglie di tradizione feudale e, dopo il 1545, anno di insediamento stabile della famiglia Farnese a Parma, quella ricercata da un potere nuovo, che si stabilizza con difficoltà, ma che muta radicalmente modelli culturali e sociali. Il Bedoli supera indenne questo profondo mutamento, tanto da continuare a corrispondere con la propria arte sia alle esigenze della nobiltà locale e della chiesa che della corte. Ciò potrebbe essere letto come capacità di "trasformismo", per dirla con un termine moderno, e di adesione camaleontica ai vari poteri, ma anche come estraniamento dalle varie vicende politico-economiche e capacità di determinare un cammino autonomo alla propria attività. Del resto la vita e la formazione dell'artista sembrano il risultato di un'ambizione moderata, non pervasa da particolari inquietudini, che si delineano in un itinerario ristretto entro i confini del cuore della Padania, fra Viadana, Mantova e Parma, che è un po' la via di transito delle idee elaborate a Roma e a Firenze, a Venezia o in Lombardia: ce lo raccontano le sue opere sopravvissute o documentate. Suo primo ed unico biografo fu Giorgio Vasari, che sembra averlo conosciuto personalmente durante il viaggio a Parma intrapreso, nel 1566, per raccogliere materiale informativo per la seconda edizione delle Vite, e che lo stimò, pur non dedicandogli una biografia specifica, ma accorpando le sue vicende in margine a quella del Parmigianino.

La sua carriera di pittore si trascina del resto nell'anonimato fino al 1533, data dalla quale cominciano a parlare i documenti, in occasione dell'allogazione all'artista della Pala della Concezione per l'oratorio omonimo, retto dai Francescani di San Francesco del Prato (ora nella Galleria Nazionale di Parma). È un quadro importante, terminato solo nel 1538, denso nei moduli interpretativi del dogma del concepimento, cólto nelle citazioni bibliche e nell'impaginazione simbolica per piani successivi introdotti addirittura dal suo presunto autoritratto. Nulla si sa dei trent'anni precedenti, se non che, nel 1521, si allontana da Parma coinvolta nella guerra fra Carlo V e Francesco I, e ripara a Viadana insieme al Parmigianino col quale si imparenterà solo nel 1529, allorché sposa Caterina Elena figlia di Pier Ilario Mazzola. Agli anni 1520-22 apparterrebbero, secondo il Vasari, le due Annunciazioni (ora all'Ambrosiana e a Capodimonte) eseguite per le chiese di San Francesco e di Santa Maria Annunziata a Viadana, ma nessuna delle due opere può sopportare una datazione così precoce, tanto che la critica moderna le assegna at-torno al 1538-40. Un lungo tratto della sua prima attività resta pertanto oscuro, come abbastanza inspiegabile è ancora la sua formazione, se si esclude la frequentazione di Pier Ilario e Michele Mazzola e del Parmigianino, che nei primi anni venti, ante viaggio a Roma, era poco più che un ragazzo, che si era già espresso nella pala di Bardi e nella saletta di Fontanellato. Certo non sempre è necessario presupporre viaggi dai quali l'artista torna cambiato, soprattutto quando si vive in un crocevia entro il quale sono stati via via introdotti, anche per merito del Correggio e del Parmigianino, prima i contenuti elaborati da Mantegna e da Lorenzo Costa, poi da Leonardo e dalla Lombardia, da Lorenzo Lotto e Pordenone e, quindi, i metodi tosco-romani, diffusi soprattutto da Giulio Romano, e lo sperimentalismo manierista senese da Michelangelo Anselmi.

Ma il Bedoli, che pure si plasma su questi modelli, introduce continuamente e sperimenta nuove sollecitanti acquisizioni: il paesaggio di traduzione e d'invenzione di matrice fiamminga nel catino sud della Steccata, la ricerca luministica lombardo-cremonese, nell'Ultima cena del refettorio monumentale di San Giovanni, nonché l'estetica della "maniera" da lui esercitata a fior di pelle e con discontinuità. Ma la letteratura artistica, che in generale si è occupata ancora troppo poco di questo maestro, nonostante la recente monografia della Milstein, utilissima per gli apporti e le ricostruzioni filologiche, ma contenuta nelle ipotesi critiche, potrebbe riservare ancora molte sorprese. Per esempio l'avanzata "congiuntura spirituale" con il Bronzino, individuata nel Ritratto di principi in preghiera (Londra, collezione Howard), non può essere frutto di una indipendente analogia espressiva, ma, come suggerisce la Borea, frutto di un concreto contatto avvenuto fra il Bedoli e l'ambiente to-

scano, forse fra il 1530-40, che sembra condizionare la sua produzione per un certo periodo. Ovviamente è impossibile in una ristretta biografia ripercorrere analiticamente le problematiche cronologiche e interpretative dell'intera sua opera, che avendo sperimentato ogni genere di supporto dall'intonaco ancor fresco, alla pittura a secco, dalla tela, alla tavola, al disegno, alla progettazione architettonica e plastica, ne rivela un pittore di interessi a tutto campo. È nei quadri da cavalletto o d'altare, comunque, questo è un dato acquisito, che egli sembra rappresentare meglio l'essenza della spiritualità e della fisicità, fino a impaginare preziose pale e ricercati ritratti nei quali propone un'indagine ottica quasi preilluminista nella resa delle superficie metalliche, dei marmi pregiati, dei damaschi, velluti, dei serici drappeggiati panneggi, dei ceselli; ma anche nelle tattili nature morte, nei cristalli rispecchianti, nei controluce di mirabile effetto, nei paesaggi e nelle architetture classiche cristalline nelle linee e nelle geometrie, e ancora nelle fisionomie intense e nelle muscolature energiche e possenti espone un campionario di possibilità che vanno oltre il mestiere acquisito, per raggiungere veri e propri virtuosismi. Basta osservare i quadri in mostra, ma anche quelli rimasti nella Galleria Nazionale di Parma, come il polittico proveniente da San Martino de' Bocci (1537-38) i cui Santi vescovi hanno il volto dei filosofi greci ritratti nelle due portelle ora al Museo Civico di Piacenza, o l'Adorazione dei Magi (1547 ca.) di Budapest e di Parma, o quelli ancora conservati nelle chiese parmensi, da San Giovanni Evangelista a Sant'Alessandro, per osservare il viraggio frenetico da visioni di quieta madreperlacea impostazione alla drammatica agitazione, dall'allegoria alla verità, che dimostrano un'apertura concreta verso Giulio Romano e Perin del Vaga o

Polidoro, verso Francesco Salviati ma anche verso il michelangiolismo tradotto dal Tibaldi e da Lelio Orsi in Emilia, o le soluzioni proposte da Nicolò dell'Abate e traslate da Bertoja e Mirola, passando dalle eleganti lucenti forme della maniera al naturale, dall'accademismo rigoroso che tanto piacque al Vasari, alle composte e disciplinate formule della Controriforma, che imporranno un cambiamento di stile e di concetti. L'arte del Bedoli troverà il favore anche della corte farnesiana; Margherita d'Austria e Ottavio gli commissioneranno il ritratto del figlio Alessandro e appoggeranno la sua candidatura per le nuove grandi portelle d'organo della cattedrale (l'artista aveva già eseguito quelle con i quattro musici ora nella Galleria Nazionale), come si deduce dalla lettera che i fabbricieri scrivono ad Ottavio (riportata dal Testi 1909, p. 393), nella quale comunque essi rifiutano di assegnare il lavoro a Gerolamo "per Hauere detto Mazzuolo molt'altre imprese e dalla nostra Fabbrica ancora da finire, nelle quali usa molte tardità", incaricando del lavoro Maestro Hercole (Procaccini) bolognese che "abita in Parma famigliarmente, con animo di starvi continovamente"; levandogli quest'opera, fanno notare i fabbricieri, per sfuggire alle pressioni di Ottavio, sarebbe come licenziarlo e cacciarlo da questa città in contrasto con quanto il duca dichiara ogni giorno, concedendo privilegi ed esenzioni ai forestieri che vogliono stabilirsi a Parma. Ma i Farnese, pur dovendo subire qualche smacco da parte della chiesa, divengono, più tardi, dopo le confische, anche i migliori collezionisti di grandi opere del Bedoli. Lo dimostrano gli Inventari e le opere che confluiscono nelle loro raccolte, sovente contrassegnate da precisa descrizione e corretta assegnazione al Maestro.
Quel vocabolario vasto differenziato adottato dal Bedoli, che non si compiace della pura imitazione, non basta ad accreditarlo fra i migliori artisti del Cinquecento parmense se, come sostiene il Freedberg, non si può sottacere la sostanziale differenza fra il Bedoli e il suo principale modello: "Egli oscilla fra la penetrante trasformazione dell'esperienza in sensazione estetica, propria del Parmigianino, e lo scopo mimetico più convenzionale dell'opera d'arte [...] Egli riesce ad emulare la delicatezza con la quale Francesco è capace di definire il ritmo di un profilo o di purificare un volume e trasforma il particolare in ornamento altrettanto squisito [...] Egli indugia su ogni forma e nei minimi particolari, levigandola fino ad ottenere un effetto quasi lapidario [...] Vede e sente una parte per volta senza raggiungere quell'unità irresistibile [...] Egli non comincia né finisce con quell'impeto avvolgente che nel Parmigianino è, ad un tempo, emozione e forma".
Non esiste commento migliore e meno equivoco per tracciare la differenza tra i due e per spingere la critica a ridisegnare il percorso artistico del Bedoli, anche attraverso una presunta autonomia che non gli si può negare, come dimostrano tanti suoi quadri.

Bibliografia: Appare impossibile data la vastità della bibliografia inerente l'artista, ripercorrere qui e commentare le varie posizioni critiche, le datazioni avanzate e talora discordanti, o l'apparato filologico che lo riguarda. Ci pare opportuno indicare le letture specifiche relative a singoli argomenti rimandando per la completezza bibliografica ai testi qui richiamati.
Testi 1908, pp. 369-395; Fröhlich-Bum 1921, pp. 214-216; Venturi, 1926, pp. 718-719; Testi 1934, pp. 47-50; Bodmer 1942, tavv. 65-72; Ghidiglia Quintavalle 1943, pp. 65-69; Quintavalle 1948, pp. 101-105; Freedberg 1950, pp. 221, 229, 231-235; Béguin 1954, pp. 384-387; Ghi-

diglia Quintavalle 1960, pp. 62-65; Popham 1964, pp. 243-267; Borea 1965, pp. 523-526 (con completa bibl. precedente); Di Giampaolo 1971; Milstein 1978 (unica monografia); De Grazia 1984, pp. 222-231 (accetta la data di nascita verso il 1510 già proposta dalla Milstein che sembra inaccettabile in quanto il Bedoli sarebbe fuggito appena undicenne a Viadana nel 1521); Freedberg 1988, pp. 497-501; Fornari Schianchi 1979, pp. 154-160; Fornari Schianchi 1982, pp. 165-181; Fornari Schianchi 1983, pp. 100-111; Fornari Schianchi in Bologna-Washington-New York 1986, pp. 65-73; Meijer 1988, pp. 11, 23, 25 e sgg.; Leone de Castris e Muzii in Spinosa 1994, pp. 94-204, 291-292. [L.F.S.]

Girolamo Mazzola Bedoli

34. Sacra Famiglia col Battista e angeli
olio su tavola, cm 43 × 35
Napoli, Accademia di Belle Arti, inv. 599

Il soggetto, le misure e soprattutto i timbri Medici-Farnese e i numeri presenti sul retro consentono di identificare questa tavoletta (Milstein 1978; Bertini 1987, 1988) con quella creduta del Parmigianino un tempo nelle raccolte parmensi di Margherita de' Medici, sposa del duca Odoardo Farnese, e più tardi della figlia Maria Maddalena. Alla fine del Seicento, e alla morte di quest'ultima (inv. 1693), passò definitivamente nelle raccolte ducali, dapprima in Palazzo del Giardino e poi in Palazzo Ducale, dove fu esposta con spicco – sempre come opera del Parmigianino e assieme ad altri sei dipinti dello stesso Mazzola, di Schedoni, Carracci e Andrea del Sarto – nella fila più bassa della I facciata della Galleria Farnesiana (inv. 1708, 1731, 1734). Giunta a Napoli nel 1734-35, fu forse a Palazzo Reale

e poi per certo a Capodimonte (inv. Anders 1799) e, citata nell'inventario Paterno del 1806-16, al Palazzo degli Studi – poi divenuto Real Museo Borbonico e in seguito Nazionale –, di dove, e sempre con la stessa attribuzione, fu passata in data imprecisata alla locale Accademia di Belle Arti.

In sostanza sconosciuta agli studi, venne pubblicata nel 1971 fra gli altri quadri dell'Accademia ad opera di Causa, Caputi e Mormone, e giustamente restituita in quell'occasione a Girolamo Mazzola Bedoli. È opera tuttavia di alto ed inconsueto livello per il Bedoli, satura delle esperienze romane e bolognesi e della raffinata maniera del più celebre cugino Francesco; in questo associabile ad altre operine di analogo soggetto e di proprietà privata (Scharf, Cini) a loro volta molto disputate riguardo all'attribuzione fra i due pittori. Il paesaggio "d'impressione", i richiami all'antico, certa progressiva e manierata stilizzazione delle figure sono frutto indubitabile del genio del Parmigianino, e confrontabili con quanto si vede realizzato nelle *Madonne con il Bambino* di Napoli e delle Courtauld Galleries di Londra (1525-27 ca.) o ancora nella *Madonna di San Zaccaria* degli Uffizi (1530 ca.). Eppure l'esecuzione, la fattura, non pare – in questa tavoletta, e forse analogamente in quella ora Cini – del livello sempre così alto e originale riscontrabile nelle opere del Parmigianino, e al contrario più vicino a quella formula in uno più semplificata e geometrica, ed allo stesso tempo caricata e distorta che ben si vede nelle cose certe del giovane Bedoli, "in primis" nel polittico per San Martino a Parma, che è degli avanzati anni trenta, e ancora nelle *Sacre Famiglie* del Museo di Budapest e della vendita Sotheby's, Londra, 25.11.1970. La tavoletta di Napoli, secondo quanto già rilevava la Mil-

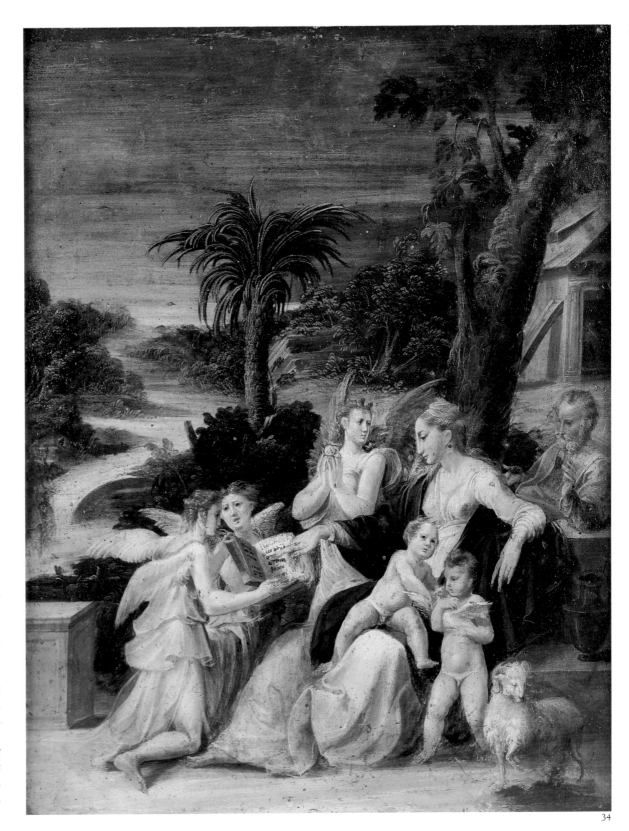

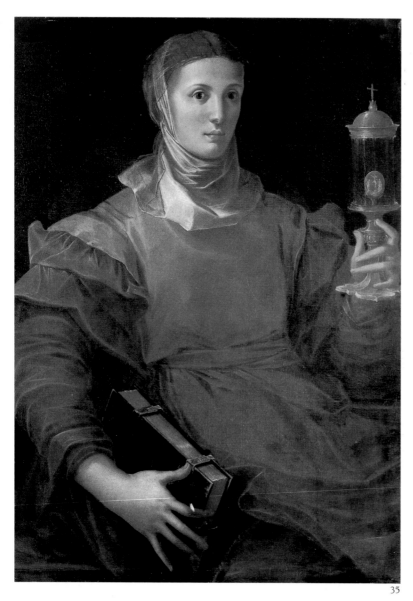

35

stein (1978), costituirebbe anzi il vero anello di passaggio del giovane Girolamo Bedoli, che nel 1529 aveva per l'appunto sposato la cugina di Francesco (e figlia di Pier Ilario Mazzola) Caterina Elena, alla prima maturità. Sotto il segno forte e ormai ben caratterizzato della pittura del Parmigianino, tornato in patria nel 1531 e attivo in città per i successivi otto anni, Girolamo avrebbe così prodotto nel corso del quarto decennio questa e le sue altre opere migliori, vuoi nell'ambito delle grandi pale d'altare, vuoi soprattutto – come in questo caso – nel settore dei dipinti di devozione privata.

Il dipinto, un po' sciupato nel fondo – a sinistra, ad esempio, sono molto consunte le due figurette di pastori – è complessivamente in discreto stato di conservazione. Una copia di analoghe dimensioni è segnalata dalla Milstein (1978) presso Julius Weitzner a Londra, proveniente da un'asta Sotheby's (24.9.1975).

Bibliografia: Caputi-Causa-Mormone 1971, p. 114; Milstein 1978, pp. 144-145, n. 8; Bertini 1987, p. 97; 1988, p. 423; Leone de Castris in Spinosa 1994, p. 194. [P.L.d.C.]

Girolamo Mazzola Bedoli
35. *Santa Chiara*
olio su tela, cm 94 × 72
Napoli, Museo e Gallerie Nazionali di Capodimonte, inv. Q 122

In Palazzo Farnese a Roma, creduta opera di Tiziano Vecellio (inv. 1644, 1653), era – alla metà del Seicento – nella prima stanza della Quadreria. Di qui fu trasferita, nel 1662, imballata assieme a paesaggi e ad altri dipinti di Reni e di Carracci nella terza delle casse, alla volta di Parma, dove fu esposta in Palazzo del Giardino. L'inventario di quest'ultima residenza farnesiana, nel 1680, lo ricorda nella "Settima camera di Paolo

terzo di Tiziano" e – per la prima volta – l'ascrive al Bedoli, attribuzione poi mantenuta negli inventari della Ducale Galleria di Palazzo della Pilotta (1708, 1731, 1734), dove il dipinto troverà posto – a mezza altezza sulla XII "facciata" – già prima della fine del secolo.

Giunto a Napoli nel 1734 col resto della raccolta il dipinto passò da Palazzo Reale di Capodimonte nel 1767, per altro sotto il nome di Anselmi ("Angelo senese"); e di qui – nel decennio francese – alla pinacoteca del Palazzo degli Studi, poi Real Museo Borbonico, dove in genere le guide e gli inventari ottocenteschi lo ricordano come opera del Parmigianino. Furono il Frizzoni, nel 1884, e il Ricci, nel 1894, a restituirlo definitivamente a Girolamo Mazzola Bedoli, recuperandone il ricordo negli inventari farnesiani; restituzione poi fatta propria dalla critica coll'eccezione però del Venturi (1926) e della Fröhlich-Bum (1921, 1930), che continuarono a crederlo del Parmigianino, e del Quintavalle, che preferì dapprima anch'egli il nome del Parmigianino (inv. 1930) e poi quello dell'Anselmi (1948, 1951-52) Si tratta, come oggi la critica riconosce universalmente, di uno dei risultati più felici raggiunti dal Bedoli nel settore – "da quadreria" – delle mezze figure, oggi in costante crescita per il graduale riconoscimento di parte dei tanti ritratti che l'artista dové evidentemente dipingere. Anche la *Santa Chiara* di Capodimonte, per quanto algida, geometrica, cristallina come tutte le cose di Girolamo, ha in sé una forza e una penetrazione che non è errato definire ritrattistica. Il legame ancora molto forte con l'opera dell'ultimo Parmigianino di ritorno in patria, i nessi con le opere certe del nostro artista negli anni trenta – la *Pala dell'Immacolata Concezione* (1533-37), il *Polittico di San Martino* (1737-38), en-

trambi oggi nella Galleria Nazionale di Parma, e l'*Annunciazione* dell'Ambrosiana di Milano, un tempo in San Francesco a Viadana (1539 ca.) – e la stessa qualità e sensibilità nel trattamento luminoso degli incarnati, dei panni e specie degli oggetti, consentono di datarla convincentemente nella seconda metà degli anni trenta.

In casa Boscoli a Parma, a detta degli antichi inventari, se ne conservava alla data del 1690 una copia o un'altra versione (Milstein 1978, p. 231).

Bibliografia: Dezallier d'Argenville 1745-52, I, p. 224; *Guida* 1827, p. 27, n. 39; Perrino 1830, p. 174, n. 39; Fiorelli 1873, p. 14, n. 16; Frizzoni 1884, III, pp. 213-214; Ricci 1894, pp. 164-165; Spinazzola 1894, p. 189; Testi 1908, p. 388; De Rinaldis 1911, pp. 284-285, n. 202; 1928, p. 225, n. 122; Fröhlich-Bum 1921, pp. 27-28; in Thieme-Becker 1907-50, XXIV (1930), p. 311; Venturi 1926, IX.2, p. 670; Berenson 1932, p. 434; Copertini 1932, II, p. 97; Bodmer 1943, p. XXX; Quintavalle 1948, pp. 103-104, 126, n. 43, 203; 1951-52, p. 9; Molajoli 1957, p. 65; Ghidiglia Quintavalle 1960, p. 128; Milstein 1978, pp. 229-231; Bologna-Washington-New York 1986-87, p. 69; Bertini 1987, p. 171; Jestaz 1994, p. 167; Leone de Castris in Spinosa 1994, pp. 196-197. [P.L.d.C.]

Girolamo Mazzola Bedoli
36. *Ritratto di un sarto*
olio su tela, cm 88 × 71
Napoli, Museo e Gallerie Nazionali di Capodimonte, inv. Q 120

Questo celebre ritratto, creduto a partire dal tardo Seicento e sino quasi ai giorni nostri quello del "sarto di papa Paolo III", non proviene – come sarebbe in questo caso lecito pensare – da una commessa dello stesso Paolo III o di un altro membro della famiglia Farnese, bensì dal

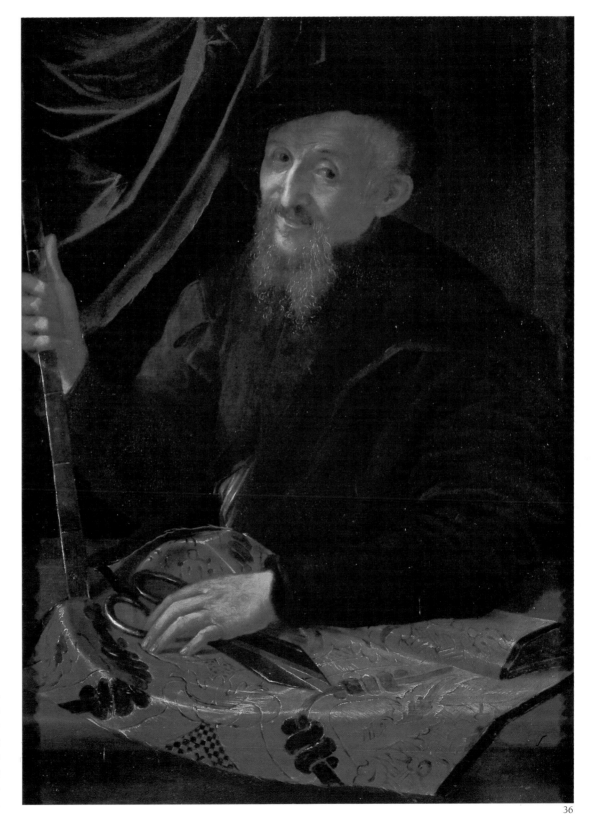

224

sequestro della raccolta d'una delle famiglie parmensi avversarie dei nuovi duchi, i Sanvitale, nella cui rocca di Sala Baganza esso era conservato, fino al 1612, sotto la dizione di "Sartore Parmeggiano con la sisora et pani in mano dicono mano del Mazola vechio" (Bertini 1977).

Entrato in possesso di Ranuccio Farnese il dipinto dové, a un certo punto, essere inviato a decorare la residenza romana di famiglia, se nell'inventario del 1644 – per quanto detto "su tavola" – e in quello posteriore al 1662 viene laconicamente infatti ricordato senza particolari specificazioni riguardo al soggetto e all'autore. Solo il ritorno a Parma, in Palazzo del Giardino – dov'è citato nell'inventario del 1680 – esso fu "promosso" a Ritratto del sarto di papa Paolo III e, molto conseguentemente, attribuito a Tiziano; in questa veste fu qui esposto, con gli "altri" ritratti farnesiani del pittore, nella "Settima Camera di Paolo Terzo di Titiano", e più tardi – allo stesso modo – nell'atrio d'ingresso alla Ducale Galleria del Palazzo della Pilotta, presto gratificato d'una citazione nel selettivo catalogo o Descrizione a stampa della stessa Galleria (1725).

Identica fama dové accompagnare il dipinto a Napoli, dapprima nella sosta più che trentennale in Palazzo Reale, poi – dal 1767 – a Capodimonte nelle sale della nuova Quadreria, laddove l'attribuzione ormai tradizionale a Tiziano fu bruscamente liquidata dal Puccini ("Evvi in mezzo una mezza figura di un Sartore che danno per ritratto di Tiziano, ma chi lo dice non lo conosce"; 1783, in Mazzi 1986). Ciò nonostante la tela fu per qualche tempo ancora ritenuta di Tiziano, anche dopo il suo passaggio – tra il 1806 e il 1816 – nell'altra pinacoteca del Palazzo degli Studi, poi divenuto Real Museo Borbonico (inv. Paterno 1806-16; Arditi 1821); ma in seguito – forse per attrazione coll'altro ritratto d'un calzolaio – creduta addirittura di Bartolomeo Schedoni o del suo "entourage" (Pagano 1831, Fiorelli 1873, ecc.).

Fra Otto e Novecento il Frizzoni (1884), il Ricci (1894) e il Testi (1908) la restituirono con convinzione a Girolamo Mazzola Bedoli, cui – nonostante i successivi dubbi in favore del Parmigianino (De Rinaldis 1928; inv. Quintavalle 1930; Berenson 1932) e dell'Anselmi (Quintavalle 1948; Ghidiglia Quintavalle 1960) – dev'essere effettivamente confermata (Molajoli 1957; Mattioli 1972; Milstein 1978; Bologna-Washington-New York 1986-87). Il Sarto di Capodimonte – giustamente datato in ultimo dalla Milstein (1978) attorno al 1540-45 e in prossimità dell'altare parmense di Sant'Alessandro – viene così a testimoniare al più alto livello delle doti ritrattistiche del Bedoli maturo, ponendosi come punto fermo per un'attività che per primi gli inventari farnesiani ci dicono assai consistente.

Il dipinto è stato recentemente restaurato (B. Arciprete 1993); la superficie pittorica rivela d'aver sofferto in passato drastiche e malaccorte puliture.

Bibliografia: Descrizione 1725, pp. 45-46; Guida 1827, p. 72, n. 24; Pagano 1831, p. 66, n. 90; Quaranta 1848, n. 161; Real Museo Borbonico XV, 1856, tav. XVI; Fiorelli 1873, p. 14, n. 23; Frizzoni 1884, III, pp. 213-214; Ricci 1894, pp. 165-166; 1895, p. 181; Testi 1908, p. 388; De Rinaldis 1911, p. 287, n. 206; 1928, pp. 226-227, n. 120; Fröhlich-Bum 1921, p. 104; Berenson 1932, p. 434; Freedberg 1950, p. 230; Molajoli 1957, p. 65; Ghidiglia Quintavalle 1960, pp. 39, 99; Mattioli 1972, p. 209; Bertini 1977, p. 25; Milstein 1978, pp. 234-235; Bologna-Washington-New York 1986-87, p. 69; Bertini 1987, p. 87; Jestaz 1994, p. 115; Leone de Castris in Spinosa 1994, pp. 198-199. [P.L.d.C.]

Girolamo Mazzola Bedoli

37. Figura allegorica maschile seduta con bilancia e martelli (Pitagora)
olio su tela, cm 365 × 217
Piacenza, Museo Civico
38. Figura allegorica maschile che misura una colonna (Euclide)
olio su tela, cm 364 × 216,5
Piacenza, Museo Civico

È indubbio che le due tele costituiscano un pendant per le dimensioni corrispondenti, per la perfetta assonanza stilistica che connota le due possenti anatomie maschili, ritratte di schiena o frontalmente di contro ad una nicchia ombrata, e per l'ornato in grisaille con mascheroni e pendagli di frutta e foglie che li incornicia. Anche se il soggetto appare inusuale sono state riconosciute come le portelle dipinte dal Bedoli per l'organo primitivo della chiesa di San Giovanni Evangelista a Parma, per lungo tempo considerate perdute. In un passo contenuto a conclusione della Vita del Parmigianino, col quale il Bedoli viene sempre accomunato e confrontato, il Vasari, pur tra molte imprecisioni, inserisce la notizia che l'artista ha dipinto per la suddetta chiesa "due tavole [...] assai belle; ma non quanto i portelli dell'organo né quanto la tavola dell'altare maggiore", raffigurante la Trasfigurazione (cfr. Vasari, ed. 1943, vol. II, p. 423 e vol. IV, p. 448, n. 48).

Il fatto di non riferire la tematica raffigurata e, ancora, di non recarne alcun cenno descrittivo, ha fatto a lungo dimenticare un possibile riconoscimento delle stesse nei due quadri piacentini. All'incirca due secoli dopo l'accenno vasariano, il Baistrocchi Sanseverino riporta, in data 24 dicembre 1545, un documento nel quale si legge che "furono date a Girolamo Mazzola per intiero pagamento dell'Ante dell'organo e dell'ancona di Mad. a Palmia (Baiardi) L. 270: e fu data pure a lui l'incombenza di fare indorare l'ancona, la quale fu indorata da Michel da Chirino, ma il pagamento fu fatto a Girolamo Mazzola come consta da vachetta anno 1544 24 dicembre che li furon contate L. 20, per saldo le ante dell'organo, nel trasporto che fu fatto dalla crociera, ove era sopra la cappella di San Benedetto col parapetto e gli ornati fatti da Marcantonio Zucco, nel trasporto dissi tutto al Santuario, ove in oggi si vede eran poste per ornamento sopra le due porte laterali ed eran pinte a chiar oscuro".

Il Testi riprende, con qualche variante, questa nota che si conclude riferendo che dette portelle furono poi vendute per il prezzo di L. 7000 alla Casa Farnese l'anno 1666. Con puntuale concreta identificazione vengono, infatti, riportate qualche anno dopo, nell'Inventario dei quadri esistenti nel Palazzo del Giardino di Parma del 1680 circa, divulgato per primo dal Campori e successivamente dal Bertini. Nella "sala dov'è la Fontana", unitamente alle molteplici copie eseguite da Annibale Carracci e dalla sua scuola e tratte dall'affresco del Correggio, con l'Incoronata e santi, dipinti nel catino absidale della stessa chiesa di San Giovanni, trovano collocazione, con i nn. 346 e 347, le due tele; l'una con "gran figura nuda con un poco di panno rosso a sedere, nella destra un mantello sopra l'ancudine, alla sinistra le bilanze, e fra le gambe un gran compasso" e l'altra con "una gran figura in schiena, che con la destra tiene un compasso, misurando la grossezza di una colon-

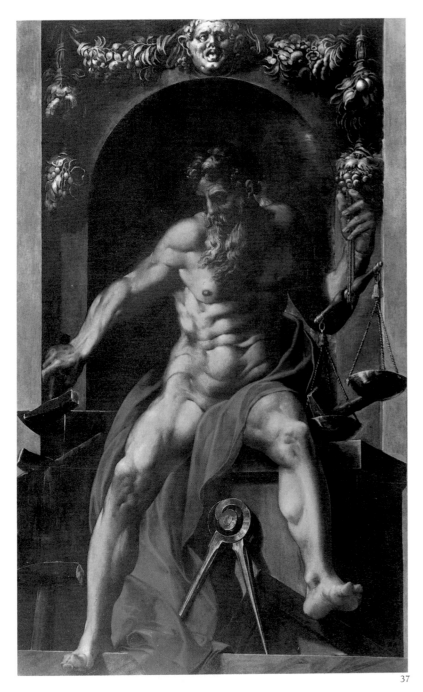

37

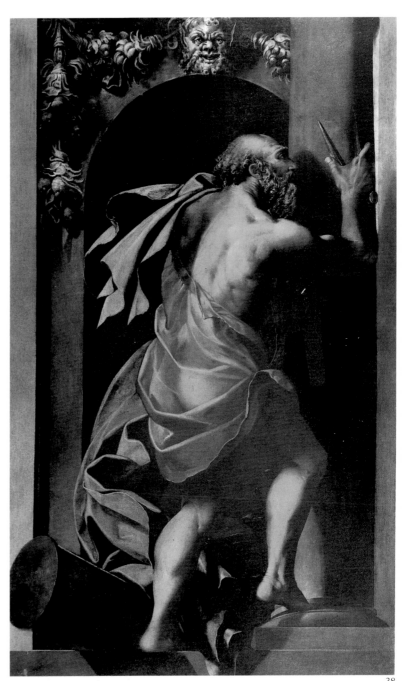

38

na, a piedi un'altra colonna distesa, con panno giallo e verde". Le opere vengono riportate ulteriormente, ai nn. 70/71, nell'Inventario del 1708 contenente quadri del Palazzo della Pilotta da inviare a Colorno, dove sono identificate come "due serraglie d'organo", e nell'Inventario del 1734 che descrive i quadri del Palazzo Ducale di Parma, dove ai nn. 158-159 le due figure allegoriche vengono identificate come Archimede e Vulcano, mentre l'Arisi, che costituisce la base della bibliografia moderna, le identifica come l'Allegoria dell'Architettura e dell'Industria e del Commercio, non riconoscendone l'iniziale funzione sacrale di portelle organarie, su cui il Popham insiste, riconoscendo nel disegno di Capodimonte (n. 892) con *Suonatore di violoncello* un possibile studio preparatorio per le stesse, che però considera perdute, ignorando la loro collocazione nel Museo Civico piacentino. Di fatto il disegno propone una tematica assolutamente diversa, più aderente alle altre portelle con i *Santi musici*, ora nella Galleria Nazionale di Parma, ma eseguite oltre un decennio dopo per la cattedrale. Ben intuisce la Muzii allorché vede nel foglio napoletano non una prima idea, ma i caratteri di un accurato disegno elaborato come proposta definitiva da riferirsi agli anni quaranta, quando l'attività del Bedoli oscilla fra la ricercata maniera parmigianinesca e le cadenze correggesche. Si potrebbe però ipotizzare che il Bedoli avesse studiato anche la realizzazione delle portelle interne, mentre queste sembrano esterne, data la continuità e perfetta ripetizione delle architetture da vedersi, quindi, a strumento chiuso. La verticalità e monumentalità della scena prevista nel disegno, in cui è inserito il musico, arricchita dalla gloria d'angeli sulle nuvole e dai pendagli di frutta, fanno propende-

re per ante di dimensioni analoghe a quelle sopravvissute. Anche il Di Giampaolo riscontra nel disegno i caratteri traducibili in un'anta d'organo. Tal genere di opere, del resto, aveva avuto nel Parmigianino l'iniziatore prestigioso che aveva inserito, verso il 1520 circa, entro lucenti nicchie, poi allargate dal Sons nel 1580, con colonne tortili e putti, David e santa Cecilia, destinati all'organo di Santa Maria della Steccata. Nonostante il soggetto inusuale interpretato dal Bedoli nelle ante piacentine (portate a Napoli da don Carlos di Borbone fra il 1734/36 e poi restituite nel 1928), anche la Milstein le mette in connessione con l'organo di San Giovanni, e riscontra nell'iconografia, che ella trova adatta al loro originario utilizzo, l'interpretazione di Euclide che misura il diametro della colonna e di Pitagora cui si attribuisce la diffusione della musica fra i Greci. Del primo numerose furono, nel Rinascimento, le traduzioni degli *Elementi*, sua opera fondamentale, del secondo era ben nota, anche attraverso i neoplatonici, la finalità di cogliere la struttura armonica dell'Universo, così come il concetto che "l'imposizione di rapporti definiti alla gamma indefinita dei suoni produceva l'armonia musicale".
Il pagamento, avvenuto "per serraglie d'organo" nel 1546, si rivela probante anche dello stile del maestro che in questi anni rivela già una espressione matura, nella quale sono condensati i caratteri propri della sua arte: l'interesse per il rapporto architettura-figura, il decorativismo ironico e incisivo, il cromatismo cangiante basato su accostamenti squillanti, l'energia scintillante dei panneggi, una gestualità decisa e prorompente stagliata su fondali di neutra tessitura e sottolineata da un'anatomia pienamente esibita, come il delinearsi pensoso dei volti in-

corniciati da capelli e barba fluttuanti, così simili a quelli dei vescovi nel polittico di San Martino de' Bocci, ripresi poi nei personaggi più solenni dei catini della Steccata. Tutto ciò che a Parma era stato ideato e che gli allievi di Raffaello avevano esibito nell'Italia settentrionale, soprattutto a Mantova, anche attraverso interi repertori di disegni e incisioni, il Bedoli lo fa suo, riconvertendo in un segno calligrafico nitido, che ben delimita il colore, i contenuti di un esibizionismo incontenibile, che a Parma si mantiene racchiuso in quella misurata eleganza cristallina conseguita dal Parmigianino che il Bedoli non tradirà mai del tutto.

Bibliografia: Baistrocchi-Sanseverino, sec. XVIII, ms. 130, c. 92; Campori 1870, p. 243; Testi 1909, p. 391; Arisi 1960, pp. 134-135; Popham 1964, n. 3, pp. 243-267; Di Giampaolo 1971, p. 74; Mattioli 1972, pp. 216-217; Milstein 1978, pp. 179-182; Bertini 1987, pp. 251-253; Pronti 1988, pp. 28-30; Muzii 1987, n. 9; Muzii 1994, pp. 291-292; Leone de Castris in Spinosa 1994, pp. 199-201. [L.F.S.]

Girolamo Mazzola Bedoli
39. *Ritratto allegorico con Parma che abbraccia Alessandro Farnese*
olio su tela, cm 149,7 × 117,1
Parma, Galleria Nazionale,
inv. 1470

L'opera di inequivocabile committenza farnesiana, che dall'inventario del 1680 circa risulta collocata, col n. 277, nella settima camera del Palazzo del Giardino, è citata con impeccabile descrizione e sicura paternità come il "Ritratto del Ser.mo Sig.re Duca Alessandro giovine vestito da Marte, che siede s.a d'un globo abbracciato da femmina armata che, con toro in capo, e sinistra ad uno scudo, nel quale vi è l'arma Farnese, e di Parma rappresenta la

detta città"; a distanza di quasi un secolo dalla sua esecuzione, viene, infatti, correttamente assegnato a Girolamo Mazzola, che aveva aggiunto al suo cognome naturale quello del più celebre cugino. L'opera sembra rintracciabile anche nell'Inventario del 1587 con il n. 26. Passò a Napoli nel 1734 sotto il nome di Parmigianino e fu restituita a Parma, insieme ad altri ritratti farnesiani, nel 1943. Il dipinto trova citazione in Vasari (1906, p. 236), che si può dire lo abbia visto ancor fresco di colore, sempre che sia davvero passato da Parma e abbia avuto Bedoli come proprio informatore. Lo dice commissionato da Margherita d'Austria, madre di Alessandro, che fa indossare al giovinetto, più o meno undici-dodicenne, l'armatura da parata che contrasta con le lunghe gambe calzate in rosso, esibito in una posa scivolata, appoggiato com'è sul globo terrestre, mentre la città di Parma personificata da una giovane armigera, quasi una Minerva prorompente come le Veneri di Tiziano, si inginocchia davanti a lui, stringendolo in un abbraccio orgogliosamente protettivo.
La critica, proprio per l'età dimostrata da Alessandro, assegna concordemente il ritratto al 1555-58, allorché gli auspici della corte farnesiana prevedono per lui le medesime gloriose imprese che erano state del nonno Carlo V e dello zio Filippo II, presso cui Alessandro riceverà gli insegnamenti che si convengono ad un futuro principe, secondo lo stile della corte di Madrid, cui si legherà con incondizionata fedeltà, portando il suo piccolo ducato al tavolo delle trattative internazionali, conquistando prestigio sui campi di battaglia e nelle relazioni diplomatiche, gareggiando con le nobili casate europee per mecenatismo, lusso, scelte strategiche e culturali. Altri pittori quali Anthonis Mor e J.B. De

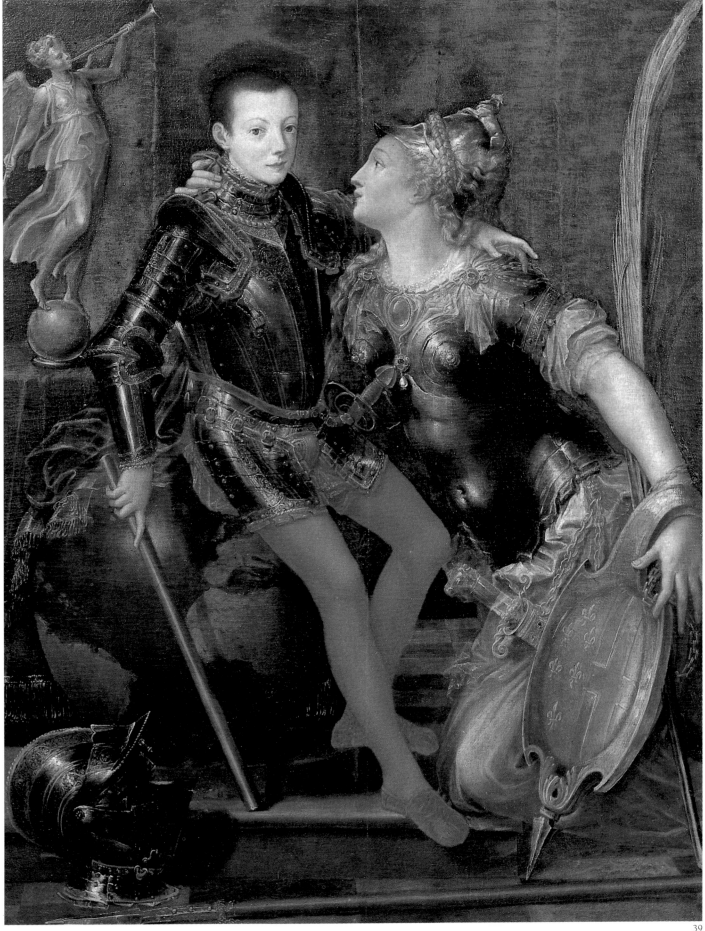

Saive (qui esposti) lo ritrarranno l'uno come adolescente aristocratico rampollo, secondo la moda del ritratto internazionale già sperimentato da Tiziano, l'altro come condottiero già decorato del Toson d'oro e della fascia rossa di capitano davanti alla veduta di Anversa, mentre è in costruzione il ponte sulla Schelda. Alessandro (1545-1592), figlio di Ottavio e Margherita d'Austria, sarà il terzo duca di Parma e Piacenza, le due città che formano il ducato stabilizzatosi, dopo il trattato di Gand (1556), nelle mani del padre e che, dopo l'uccisione del primo duca Pier Luigi (cui il Bedoli dedica un ritratto, ora nella Galleria Nazionale, purtroppo assai abraso, ma aderente al suo stile), era stato più volte insidiato dalle mire della Francia e di Ferrante Gonzaga, governatore imperiale di Milano. Si può ipotizzare che questo ritratto il Bedoli l'abbia eseguito proprio nel 1556, allorché Alessandro parte per le Fiandre, su cui la madre esercitò dal 1559 al 1567 il potere di governatrice generale. Alessandro vive, pertanto, a Madrid dove avviene la sua piena educazione, e a Bruxelles dove governa la scissione fra le province meridionali di fede cattolica e quelle settentrionali protestanti.

Nel 1565 sposa Maria Daviz di Portogallo, donna profondamente religiosa che verrà accolta a Parma con pieno favore.

Il Bedoli, quasi prevedendo la gloriosa ascesa cui il giovane Alessandro sembrava predestinato, imposta un ritratto allegorico-celebrativo di forte tensione morale e di piena dignità visiva. L'allegoria si disvela per gradi: Parma, fulcro del piccolo ducato (solo nel ritratto di Denys dedicato a Ranuccio II saranno presenti anche le raffigurazioni della città di Piacenza e Castro), esibisce lo stemma della città su uno scudo lucente e ne reca l'emblema, il torel-

lo (da Torello da Strada primo podestà), sull'elmo cui si intrecciano capelli di seta e sull'elsa della spada scolpita come in un cristallo di rocca, mentre il ramo di palma, quasi fuori campo, è insieme simbolo di festa, di gloria e di martirio. Si presenta come città forte e guerriera, placata nell'abbraccio protettivo attraverso cui esibisce al mondo la gloria del suo futuro principe, perpetrata dalla vittoria alata tibicina, leggera come un bronzetto dorato rinascimentale. Alessandro tiene lo scettro riverso e il cimiero riposto sul gradino più basso, ai suoi piedi, quasi a significare un esercizio del potere dal volto umano. Anche in quest'opera il Bedoli si rivela interprete raffinato e sensibile, nitido traduttore di eleganti fisionomie, di metalliche superfici, di emblematiche e allusive ambientazioni, giocate su una tavolozza variegata, omogenea e smorzata da cui fuoriescono lucenti bagliori, come illuminati da una luce fioca che si adagia sulle rotonde sporgenze dei dettagli. Proprio in questo genere pittorico l'artista sa dare il meglio di sé, fino a rappresentare un unicum nel panorama parmense di metà secolo e oltre, allorché sembra ricongiungere alla perfezione, nella sua opera, componenti di luminismo lombardo-cremonese e tosco-romano.

Bibliografia: Milstein 1978, p. 239; Fornari Schianchi 1983, p. 108 (con bibl. precedente); Fornari Schianchi in Bologna - Washington - New York 1986, pp. 65-67; Bertini 1987, pp. 160-247; Meijer 1988, p. 11 e sgg. [L.F.S.]

Girolamo Mazzola Bedoli
40. *Ritratto di Anna Eleonora Sanvitale*
olio su tela, cm 121,5 × 92,2
Parma, Galleria Nazionale,
inv. 1471

Committenti di questo prezioso ritratto di bambina sono Gilberto Sanvitale e la di lui prima moglie Livia da Barbiano, che intendono documentare all'età di quattro anni il viso rotondo e dolcissimo della figlioletta, abbigliata come una principessa e contornata dagli emblemi del più raffinato manierismo, quasi auspicio augurale per la sua vita futura.

Ella andò sposa giovanissima al conte Giulio di Thiene, attraverso il quale frequentò assiduamente la corte estense di Ferrara, dove fu ospite apprezzata da letterati e poeti. Il Bedoli, che la ritrae nel 1562, come recita la scritta in lettere capitali deposta sul pavimento a scacchiera (ANNA LEONORA SANVITALI DEL. MDLXII LANNO IIII DE LA SUA ETATE), aveva ormai raggiunto notevole fama per una attività artistica che l'aveva impegnato nell'esecuzione di grandi pale d'altare come di grandi cicli affrescati, che l'avevano visto conteso fra i Francescani dell'oratorio di Concezione, i Benedettini di San Giovanni, i fabbriccieri della cattedrale e della Steccata e ancora dalla Casa Farnese e dai prelati mantovani. Il successo pieno è decretato più dal mercato che dalla critica, che continua a paragonarlo per lungo tempo e sovente, ancora oggi, al celebre cugino, il più raffinato ed intellettuale dei pittori parmensi, quel sublime Parmigianino che fa di ogni suo quadro e della sua stessa giovane vita, perduta troppo presto, un capolavoro.

Ma il Bedoli, seppur frustrato da quel confronto perenne, che lo mantiene sempre in seconda linea, riesce sovente, soprattutto nella ritrattistica, a riscattarsi e a trovare un suo specifico ruolo. Molto spesso i suoi ritratti si rivelano densi e ricercati nell'interpretazione, nel taglio compositivo, nella scelta di emblemi significativi. In questo caso intro-

duce nella specchiera, collocata alle spalle della bambina alla sua stessa altezza, per esibire la ricchezza dell'abito e la ricercatezza dell'acconciatura a trecce legate da nastri rosa, un elemento di novità, interpretato in modo nuovo rispetto alle intellettualistiche ricerche esibite dai manieristi coevi.

Nella superficie riflettente non si proietta null'altro che la bambina agghindata e messa in posa in uno studio di pittore pervaso da brucianti toni monocromi, dai quali sfuggono le trine dorate, il prezioso pendente sostenuto dalla collana di perle e quei tre steli di rose selvatiche esibiti con naturale spontaneità, di contro ad un'aurea "prudenza" plastica e flessuosa, nel suo ulteriore rispecchiamento, mentre il cagnolino addenta giocoso i bordi dell'abito. Il Bedoli conosce gli espedienti dell'alchimia, le allusive ricerche della cultura ermetica, ma il suo specchio non ha finalità di esibizionismo intellettuale, piuttosto moltiplica la sua indagine ottica, dà effetti di tridimensionalità alla pittura, altrimenti impossibilitata a rappresentare la persona nella sua intera volumetria, anticipando così alcune ricerche seicentesche che raggiungono effetti ancora più complessi e intriganti.

Il dipinto risulta inventariato con il n. 16 fra le opere dei Sanvitale conservate nel castello di Sala Baganza poi confluite nella raccolta di Barbara Sanseverino a Parma, e quindi, dopo la confisca perpetrata dai Farnese a danno dei feudatari parmensi, riappare nell'Inventario del 1680 circa nella sesta camera dei Ritratti del Palazzo del Giardino con il n. 245.

Fu trasportato a Napoli nel 1734 e restituito dalla Reggia di Caserta, insieme ad altri ritratti farnesiani, nel 1943. Da allora è conservato nella Galleria Nazionale di Parma.

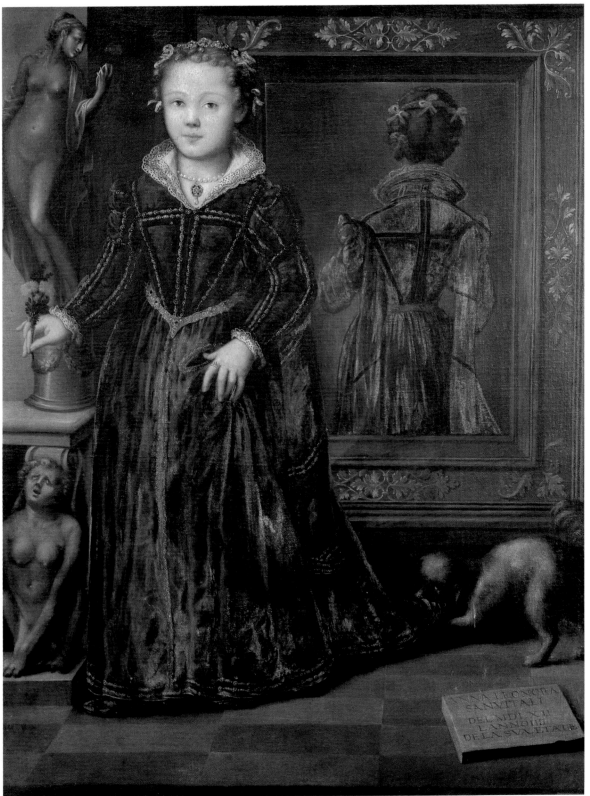

Bibliografia: Ghidiglia Quintavalle 1965, p. XXIII; Milstein 1978, pp. 241-242; Fornari Schianchi 1983, p. 11 (con bibl. precedente); Bertini 1987, pp. 42, 113. [L.F.S.]

Sofonisba Anguissola
(Cremona 1531 - Palermo 1625)
41. *Autoritratto al clavicembalo*
olio su tela cm 56,5 × 48
Napoli, Museo e Gallerie Nazionali di Capodimonte, inv. Q 358

La provenienza di questo quadro è perfettamente conosciuta poiché esso figurava, alle origini delle collezioni Farnese, tra le opere d'arte lasciate in eredità da Fulvio Orsini al cardinal Odoardo Farnese (Nolhac 1884, p. 431, n. 2: "Un quadro corniciato di noce tocca d'oro, col ritratto della Sophonisba, di mano sua"). Stimato in 30 scudi nell'inventario di questa eredità, si trattava evidentemente di un'opera particolarmente apprezzata da Orsini poiché soltanto dei quadri di Tiziano, Raffaello, Michelangelo o Sebastiano del Piombo furono stimati con dei valori più elevati. È del resto interessante rilevare che il bibliotecario del cardinale possedeva non meno di quattro opere di Sofonisba; oltre a questo *Autoritratto* e alla *Partita a scacchi* (Nolhac 1884, n. 3) stimata 50 scudi e oggi al Muzeum Narodowe di Poznan, due disegni indicati come "Un quadretto corniciato di noce, col ritratto di Sofonisba et una Vecchia, di lapis e biacca" (Nolhac 1884, n. 51) e "Un quadretto corniciato di noce, di mano di Sofonisba, col ritratto suo et una putta che piange, dal S.r Bernardo pittore" (Nolhac 1884, n. 113).
Lo si ritrova in seguito nell'inventario di Palazzo Farnese redatto nel 1644 (Jestaz 1994, n. 4355: "Un quadro di tela tirato in tavola con cornice dorata con lettere attorno che dicano il ritratto d'esso quadro esser

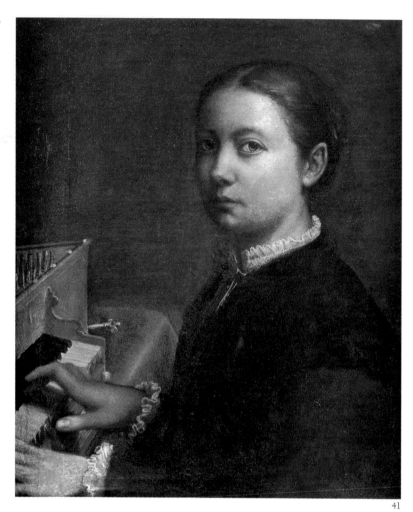

41

Sofonisba pittrice in atto di sonar un cimbalo, mano dell'istessa") e in quello del 1653 (Bertini 1987, p. 213, n. 327) poi tra i quadri inviati da Roma a Parma nel 1662 (Bertini 1987, p. 224, n. 27) e infine nell'inventario del Palazzo del Giardino di Parma compilato nel 1680 circa (Bertini 1987, p. 246, n. 229 [Sesta camera dei Ritratti]: "Un quadro alto braccia uno, oncia una, largo oncie dieci, e meza [cm 59 × 47]. Ritratto di Sofonisba che suona la Spinetta, di Sofonisba pittrice n. 93"). Condividendo quindi le sorti dei quadri Farnese più famosi, si ritrova nel 1708 nella Galleria Ducale di Parma (Bertini 1987, p. 136, n. 163), al Palazzo Reale di Napoli (1734) e infine al Museo Nazionale della stessa città nel 1838. Paradossalmente, mentre l'identità del modello fu messa in dubbio soltanto nel XIX secolo, il quadro perse la sua attribuzione, al punto da passare per il *Ritratto di Sofonisba* della "Scuola dei Carracci" (Monaco 1871), prima che Morelli (1890) non ritornasse all'antica attribuzione, che fu ripresa quindi in tutti i successivi cataloghi del Museo di Capodimonte.

Il quadro non è né firmato né datato – benché Cook (1914-15) abbia parlato del 1561, forse confondendolo con l'*Autoritratto al clavicembalo con una serva* conservato ad Althorp, e Romanini (1961) del 1559 – e parrebbe possibile situarlo verso il 1554, in un periodo vicino ad un altro *Autoritratto* datato, conservato al Kunsthistoriches Museum di Vienna. In quanto all'identità del modello, essa è stata messa in dubbio soltanto recentemente da Caroli (1987), per il quale si riconoscerebbe qui Lucia, la sorella di Sofonisba, che appare a destra nella *Partita a scacchi* di Poznan, e che le fonti antiche dicono "versata, oltre che nella pittura, nella musica". In realtà, le parentele tra i tratti della musicista rappresentata qui e il modello dell'*Autoritratto* viennese sarebbero sufficienti a scartare questa ipotesi, ma la menzione dell'inventario del Palazzo Farnese del 1644 leva comunque ogni ambiguità: la cornice originale del quadro recava una iscrizione esplicita che dovette servire al momento della compilazione dei successivi inventari.

Lavorando quasi esclusivamente come pittrice di ritratti, nella tradizione di un genere che, nel Rinascimento, conobbe i suoi momenti più brillanti nell'Italia del Nord con Moretto o Morone, Sofonisba dipinse "più ritratti di ella stessa che ogni altro artista tra Dürer e Rembrandt" (Sutherland Harris), sia che si rappresentasse in grandezza naturale o in miniatura, tenendo un libro, una tavolozza o il monogramma di suo padre, e lavorando a un quadro o suonando uno strumento musicale. Una tale abbondanza si spiega certamente con il suo talento in questo genere, ma anche con la curiosità e l'ammirazione che provocò la prima donna della storia della pittura italiana ad ottenere una reputazione internazionale. Ma, rappresentandosi qui, nell'*Autoritratto* di Napoli, mentre suona il clavicembalo, ossia da virginale, Sofonisba fa ugualmente una dimostrazione della sua virtù e della sua educazione completa.

Bibliografia: Monaco 1871, p. 91, n. 6; Morelli 1890 (1897), p. 198; De Rinaldis 1911, pp. 204-205; Cook 1914-15, pp. 228-236; De Rinaldis 1928, p. 5; Molajoli 1957, p. 62; Romanini 1961, p. 322; Sutherland Harris 1976, p. 108; Le Cannu in *Le Palais* 1981, p. 370; Sambò 1985, p. 174; Bertini 1987, pp. 46, 136, n. 163; Caroli 1987, pp. 27-30, 100-101, n. 5; Hochmann 1993, p. 72, n. 2; Sacchi in Cremona 1994, p. 202, n. 9; Jestaz 1994, p. 174, n. 4355. [S.L.]

Michelangelo Anselmi
(Lucca 1491 - Parma 1555 ca.)
42. *Madonna con il Bambino,
la Maddalena e santa Apollonia*
olio su tela, cm 53,5 × 43,5
Napoli, Museo e Gallerie Nazionali
di Capodimonte, inv. Q 123

Giunse probabilmente a Napoli nel
1734 col resto della collezione, pro-
veniente dalle raccolte parmensi del
Palazzo del Giardino, nei cui appar-
tamenti privati – per la precisione
nella "Camera di Flora" – era espo-
sto nel 1680 come opera dell'Ansel-
mi, riconoscibile con chiarezza gra-
zie al numero 618 in ceralacca rossa
ancora esistente a tergo della tela
originale. A Napoli le guide e gli in-
ventari ottocenteschi lo attribuiro-
no al Parmigianino o alla sua scuola,
finché – nel 1894 – il Ricci non lo re-
stituì all'Anselmi, seguito poi una-
nimemente dalla critica.
È, fra i dipinti di piccolo formato
dell'artista conservati a Capodi-
monte, quello cronologicamente
più antico: come già notò la Ghidi-
glia Quintavalle, prevalente è in es-
so il sapore correggesco dell'insie-
me, il garbo e l'intreccio dei gesti
che rammentano lo stesso *Sposalizio
di santa Caterina* di Napoli. Sembra
perciò da confermare la datazione
proposta al periodo 1523-25; sem-
mai – visto il legame assai stretto
con le due grandi pale del duomo di
Parma, una delle quali oggi nella lo-
cale Pinacoteca, eseguite verso il
1525-26 – con una preferenza verso
il secondo dei due termini cronolo-
gici.
Il quadretto fu restaurato, ma non
rifoderato, nel 1965; operazione af-
frontata dall'odierno restauro (U.
Piezzo 1994), che ha rivelato anche
lo stato di consunzione generalizza-
ta della pellicola pittorica.

Bibliografia: *Guida* 1827, p. 19, n. 7;
Quaranta 1848, n. 148; Fiorelli 1873,
p. 12, n. 23; Ricci 1894, p. 131; De Ri-
naldis 1911, p. 272, n. 187; 1928, p.
6, n. 123; Molajoli 1957, p. 65; Ghi-
diglia Quintavalle 1960a, pp. 32-33,
100-101; Causa 1982, p. 146; Leone
de Castris in Spinosa 1994, p. 88.
[P.L.d.C.]

Michelangelo Anselmi
(Lucca 1491 - Parma 1555 ca.)
43. *Adorazione dei pastori*
olio su tavola, cm 60 × 49
Napoli, Museo e Gallerie Nazionali
di Capodimonte, inv. Q 126

In antico nella "Terza Camera detta
della Madonna della Gatta" del Pa-
lazzo parmense del Giardino, fu poi
prescelto in rappresentanza dell'An-
selmi – e assieme ai *Santi Antonio* e
Chiara – tra i quadri da esporre nella
Ducale Galleria (inv. 1708, 1731,
1734; X facciata) e menzionato fra i
cento dipinti più importanti di que-
sta nella *Descrizione* a stampa del
1725.
Dal 1734-35 è a Napoli, dapprima
probabilmente a Palazzo Reale, poi
per certo a Capodimonte (inv. An-
ders 1799) e nel Palazzo degli Studi
(inv. Paterno 1806-16), più tardi di-
venuto Real Museo Borbonico, dove
– creduto a partire dagli anni venti
opera del Correggio o in qualche ca-
so (*Real Museo Borbonico* 1827; Le-
normant 1868) del Parmigianino –
verrà ripetutamente inciso e tenuto
in gran conto.
Nel 1894 sarà il Ricci a restituirlo
correttamente all'Anselmi, pur sot-
tolineandone i motivi correggeschi
che verranno poi ulteriormente en-
fatizzati dal De Rinaldis (1911, 1928)
e dal Venturi (1926). Con più equili-
brio la Ghidiglia Quintavalle (1960)
ne rivaluterà infine il nesso col Par-
migianino "retour de Rome", ipotiz-
zando per il quadretto una datazio-
ne attorno al 1530.
In effetti se il formato raccolto, la di-
mensione intima della scena sacra e,
specificamente, il gruppo indistinto

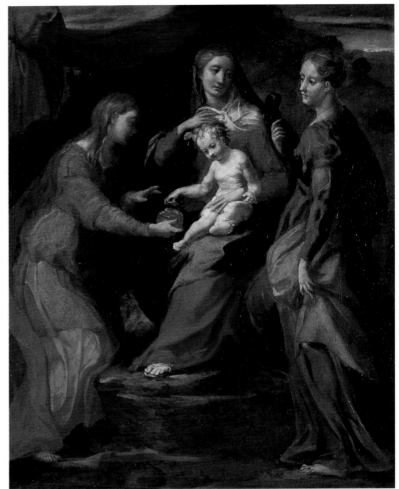

42

232

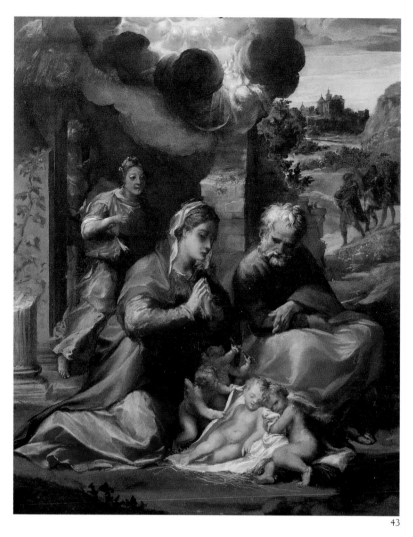

43

e dorato di angeli in alto, tra le nubi, rammentano il Correggio e i suoi quadretti di Napoli, la fattura nervosa delle figure – si guardi ad esempio al san Giuseppe – è invece tipica dell'Anselmi maturo, e di quella ripresa estrosa ed irrequieta dei rapporti con Beccafumi da un lato e con Parmigianino dall'altro che segna attorno al 1526-28 il passaggio dall'*Apparizione di sant'Agnese* del duomo di Parma al *Battesimo* di San Prospero a Reggio Emilia. Anche il gruppo di angeli in basso, che attorniano il bambino dormiente, gli si abbracciano, lo avvolgono in un velo-sudario e gli mostrano la croce – secondo un'iconografia di preannunzio della Passione cara agli ambienti della mistica eterodossa e diffusa ad esempio nella Ferrara coeva di Garofalo e Ortolano – è di sapore parmigianinesco.

Il dipinto, che già il Ricci diceva nel 1894 "sventuratamente molto avariato e ritoccato", mostra chiari in effetti anche oggi i segni di una vicenda conservativa complessa e infelice. Il recente intervento presso l'Istituto Centrale per il Restauro ha rivelato le tracce di una stesura autografa sottostante, già evidentemente rimaneggiata dallo stesso Anselmi. Una sua copia antica è comparsa – con l'ascrizione al pittore in persona – presso Sotheby's Parke Bernet a New York (21.1.1982, n. 133).

Bibliografia: *Descrizione* 1725, p. 27; *Real Museo Borbonico*, III, 1827, tav. I; Quaranta 1848, n. 141; Lenormant 1868, p. 17; Fiorelli 1873, p. 24, n. 6; Ricci 1894, p. 131; De Rinaldis 1911, pp. 271-272, n. 186; 1928, p. 7, n. 126; Venturi 1926, IX.2, pp. 710-713; Molajoli 1957, p. 65; Ghidiglia Quintavalle 1960a, pp. 44, 100; Napoli 1960, p. 109; Bertini 1987, p. 151; Leone de Castris in Spinosa 1994, pp. 84-85. [P.L.d.C.]

Luca Cambiaso
(Moneglia 1527 - Madrid 1585)
44. *Venere e Adone*
olio su tela, cm 159 × 117
Mosca, Ambasciata Italiana
deposito del Museo e Gallerie
Nazionali di Capodimonte,
inv. Q 777
45. *La morte di Adone*
olio su tela, cm 160 × 116
Mosca, Ambasciata Italiana
deposito del Museo e Gallerie
Nazionali di Capodimonte,
inv. Q 776

La provenienza Farnese di questi due quadri non può essere stabilita con certezza ma alcuni indizi consentono di supporre che potrebbero tuttavia avere questa origine. All'inizio di questo secolo, Filangieri di Candida (1902) ha pubblicato la menzione del loro acquisto, nel 1802, da parte del cavaliere Venuti di Cortona, Soprintendente del Museo Reale di Napoli, da un certo Blanchard, un personaggio il cui ruolo esatto al momento dei prelievi di opere d'arte effettuate dai "Commissari" francesi durante l'occupazione di Napoli non è assolutamente chiaro. Si tratta del pittore Laurent Blanchard (1762-1819), che morì a Parigi ma visse essenzialmente a Roma, dove fu membro dell'Accademia di San Luca, e che sembra avere approfittato delle circostanze torbide dell'epoca per appropriarsi di alcuni quadri provenienti da collezioni napoletane. La maggior parte delle opere prelevate a Napoli dai francesi erano state trasportate a Roma, dove furono riunite in un deposito provvisorio sistemato sotto la chiesa di San Luigi dei Francesi; la *Venere e Adone* qui presentata dovrebbe confondersi con una "Venere e Adone", allora attribuita a Palma il Vecchio, e che figurava in una lista di diciotto quadri napoletani trasferiti a Roma (Spinazzola 1899). La storia del de-

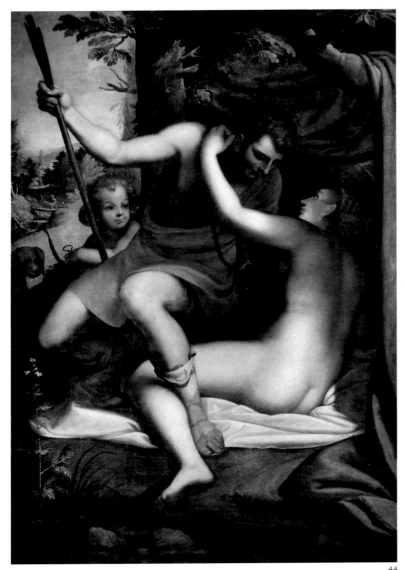

44

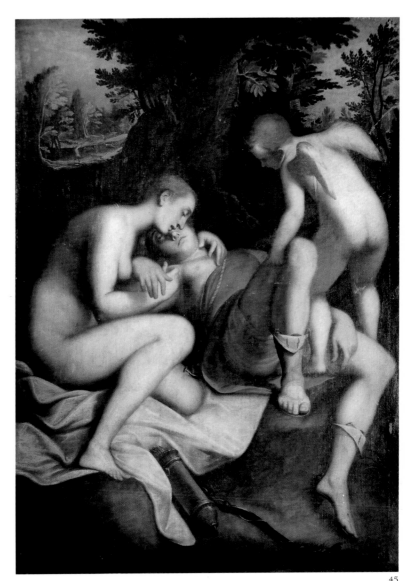

45

posito di San Luigi dei Francesi non è per nulla chiara ma sembra che Venuti, nel 1801, abbia rimpatriato a Napoli tutto ciò che si trovava in questa chiesa (Béguin 1982). Numerosi furti vi erano stati commessi ed egli procedette anche ad acquistare dei quadri che sapeva provenire da questo deposito, tra i quali i due Cambiaso del Museo di Capodimonte; è dunque probabile che Venuti conoscesse la loro precedente origine e che, senza poterla giustificare o stabilire con certezza, egli abbia tuttavia desiderato che essi reintegrassero le collezioni reali di Napoli riacquistandoli da Blanchard. Non si dispose tuttavia di nessun indizio più preciso sull'eventuale provenienza Farnese di questi due quadri, ai quali non corrisponde nessuna menzione negli inventari oggi pubblicati dell'antico fondo farnesiano.

I due quadri sono stati repertoriati da Suida Manning e Suida (1958), come delle produzioni della bottega di Cambiaso; di composizione esattamente identica, un'altra versione di *Venere e Adone* (cm 144 × 116; Roma, Galleria Nazionale d'Arte Antica) sarebbe il prototipo del primo dei due.

Bibliografia: Monaco 1874, p. 242, nn. 45, 49; Spinazzola 1899, p. 61; Filangieri di Candida 1902, p. 251; De Rinaldis 1911, pp. 349-350; De Rinaldis 1928, p. 476; Suida Manning e Suida 1958, pp. 141-142, 158. [S.L.]

Lelio Orsi
(Novellara 1511-1587)
46. San Giorgio e il drago
olio su tela, cm 60 × 48,5
Napoli, Museo e Gallerie Nazionali di Capodimonte, inv. Q 83

Fu acquistato il 17 aprile 1710 dai Farnese presso Carlo Antonio Canopi, a Bologna; il mercante lo cedette

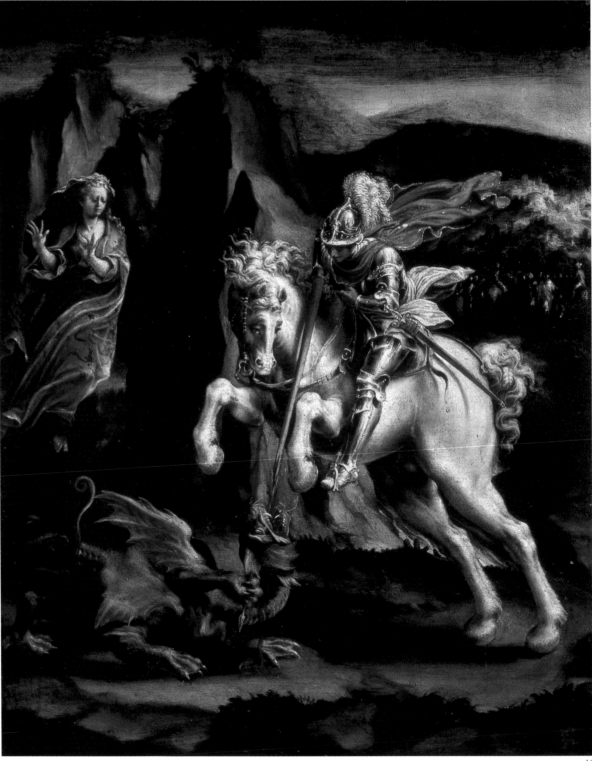

46

con un *San Girolamo* del Domenichino all'emissario della famiglia, Giacomo Maria Giovannini, per dodici doppie più una *Maddalena* dello Schedoni, una copia su rame da Raffaello ed un disegno. Già allora portava la corretta ascrizione a "Lelio da Novellara", con la quale continuerà ad essere designato negli inventari dell'appartamento dei quadri in Palazzo Ducale a Parma (1731, 1734) e nella lista del trasporto a Napoli della raccolta (1734). Fu a Napoli, evidentemente, che al nome dell'Orsi se ne sostituirono degli altri, visto che già prima della metà dell'Ottocento – quando se ne ritrovano le tracce nelle guide e negli inventari del Real Museo Borbonico – e poi per tutto il secolo il piccolo *San Giorgio* finì classificato fra i dipinti fiamminghi, quando non addirittura come opera d'un seguace di Rubens. Dopo che il Filangieri n'ebbe ripubblicato il documento d'acquisto (1902), il De Rinaldis (1911, 1928) e poi il Venturi (1933) lo restituirono definitivamente all'Orsi, del quale è oggi considerato correntemente uno dei capolavori. Più difficile invece il discorso sulla collocazione del dipinto all'interno della disputata e mal certa cronologia dell'artista emiliano. Salvini, Chiodi, Bologna e Causa – in occasione delle mostre di Reggio Emilia (1950) e di Napoli (1952) – e poi ancora Briganti (1945, 1961), Freedberg (1971, 1975) e la De Grazia (1984), ne ipotizzarono una datazione relativamente precoce, anteriore al viaggio romano del 1554-55, notandone in particolare il prevalente sapore emiliano, correggesco, e la grazia estrema delle movenze e degli appoggi di luce. Tutti gli interventi critici più recenti (Romani 1984; Bologna-Washington-New York 1986-87; Frisoni in Monducci-Pirondini 1987), tuttavia, e già a suo tempo il Venturi (1933), pur concordando

sull'importanza della matrice correggesca, ne hanno spostato in avanti la data d'esecuzione, alla fine del sesto decennio o nel corso del settimo, al tempo cioè del pieno reinserimento del pittore nel contesto emiliano e del provato, nuovo interessamento per i grandi pittori della scuola locale.

In effetti sembra oggi difficile, per quel che si conosce di certo dell'attività del pittore prima e dopo il suo soggiorno nell'Urbe, premettere questo dipinto al viaggio a Roma di Orsi. Se gli elementi michelangioleschi non sono qui evidenti come in altri dipinti o disegni, pare tuttavia improbabile che una scena di tal genere possa essere stata concepita senza la suggestione degli esempi di Raffaello, in particolare – più ancora che delle tavolette giovanili del Louvre e di Washington – dei cavalli "furiosi" delle Stanze Vaticane di Eliodoro e Costantino. Proprio lo splendido cavallo impennato, d'altronde, non si lega tanto e solo – com'è stato proposto – ai giovanili esemplari progettati per il *Carro del sole* affrescato a Reggio Emilia, conosciuti grazie agli studi di Windsor, Milano, Parigi ecc. (cfr. Monducci-Pirondini 1987, pp. 57-62) e caratterizzati dal forte influsso di Primaticcio e di Giulio Romano, quanto con quelli delineati in una serie di fogli (Londra, Courtauld; Oxford; Cleveland; Londra, British Museum) che – eccetto il primo – possono ricollegarsi all'esecuzione d'una pala con la *Caduta di san Paolo* per la quale Lelio mandava a chiedere a Roma alcuni disegni della michelangiolesca Cappella Paolina nel novembre del 1559. Con tutta probabilità il *San Giorgio* di Capodimonte andrà dunque datato nel pieno del settimo decennio, e forse, così come il simile *Presepe* di Berlino derivato dalla *Notte* di Correggio, piuttosto verso la fine di questo, in

un momento per l'appunto di recupero correggesco ancor immune dai caricati sentori espressivi e "fiamminghi" di molti disegni e dipinti della tarda maturità.

Il restauro, in occasione della mostra, è stato condotto da Bruno e Mario Tatafiore (1993-94).

Bibliografia: Quaranta 1848, n. 450; Fiorelli 1873, p. 50, n. 35; Filangieri 1902, p. 286, n. 15; De Rinaldis 1911, p. 267, n. 181; 1928, pp. 211-212, n. 83; Bertarelli 1927, p. 250, n. 83; Londra 1930, p. 339, n. 740; Venturi 1933, p. 641; Briganti 1945, fig. 62; Arcangeli 1950, p. 52; Reggio Emilia 1950, p. 20, n. 15; Salvini 1951, p. 84; Napoli 1952, p. 18, n. 27; Villani 1953-54, pp. 39-41; Molajoli 1957, p. 62; Briganti 1961, p. 272; Freedberg 1971, ed. 1979, p. 578; Verzelloni 1977-78, p. 197; Romani 1984, pp. 71-72; Bologna-Washington-New York 1986-87, p. 151; Monducci-Pirondini 1987, p. 135, n. 115.
[P.L.d.C.]

Callisto Piazza
(Lodi 1500-1562)
47. *Tre mezze figure ed un bambino (Allegoria coniugale?)*
olio su tela, cm 74 × 91
Napoli, Museo e Gallerie Nazionali di Capodimonte, inv. Q 1069

Davvero poco nota, quest'opera – di recente restaurata (B. e M. Tatafiore 1993) – è menzionata per la prima volta nelle raccolte farnesiane del Palazzo del Giardino a Parma (1680), attribuita a Niccolò dell'Abbate ed esposta – assieme ad altre tele di Bruegel, Carracci, Tiziano e Raffaello – nella "Seconda Camera detta di Venere". L'ascrizione al grande artista modenese doveva accompagnare la tela anche in seguito, quando, a inizio Settecento, veniva prescelta fra i 329 "capolavori" farnesiani della Ducale Galleria dell'altro palazzo parmense della Pilotta –

esposta sotto al *Ritratto del cardinal Alessandro* di Raffaello sulla XIII facciata e citata dagli inventari del 1708, 1731 e 1734 –, e quindi a Napoli, dapprima in Palazzo Reale, poi dal 1767 a Capodimonte (cfr. doc. 1767 in *Le arti* 1979, p. 26) e infine al Real Museo Borbonico, dove ancora l'inventario Arditi (1821) la ricorda come della "scuola di Niccolò dell'Abbate". Nel corso dell'Ottocento le guide del Quaranta (1848) e l'inventario San Giorgio (1852) provarono invece a riferire il dipinto alla scuola di Giorgione, mentre l'inventario Quintavalle della Pinacoteca Nazionale (1930) si limitò a dirlo d'un ignoto emiliano, ma addirittura "del secolo XVII".

Si tratta invece di un raro soggetto profano del lombardo Callisto Piazza, secondo quando ricordano, sin dagli anni cinquanta, le carte del museo e secondo quanto riferisce ora il Bertini (1987). Il confronto calzante cogli affreschi di Erbanno e colle *Madonne e santi* della Pinacoteca di Brera, della parrocchiale di Esina e di Santa Maria Assunta a Cividate (1529), consente anzi di riferirlo alla prima maturità del pittore di Lodi (1500-1562), attivo nel corso di questo terzo decennio a Brescia e in Val Camonica. È il momento in cui ai tradizionali punti di riferimento del Piazza – il Romanino in primo luogo, ed il Moretto – si accompagna una certa sensibilità all'eleganza e al gusto dei materiali di Dosso e dei suoi; il che spiega in parte anche l'errore delle fonti antiche riguardo alla nostra teletta, ricca appunto d'improvvisi colpi di luce, di vesti fruscianti, di cappelli piumati.

Misterioso rimane il soggetto dell'opera, erroneamente definita in passato una "Buona ventura" ma più prudentemente descritta dagli inventari farnesiani come "una femina con una tazza in mano, che li vien sporta da un soldato, alla sinistra

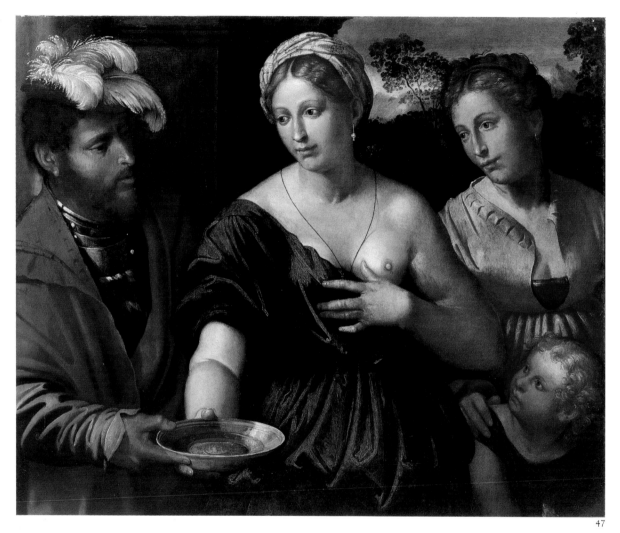

47

della quale vi è un'altra donna con una putina". Il rapporto tuttavia fra la donna a seno scoperto – dipinta dal Piazza con la sodezza di forme e la melanconia sue tipiche, e di chiara ascendenza bresciana – e il cavaliere che le porge (o che riceve) una coppa in metallo ricorda le *Allegorie coniugali* realizzate da Tiziano per il marchese del Vasto (Parigi, Louvre) e – sebbene in chiave più marcatamente "ritrattistica" – da Lorenzo Lotto per "Messer Marsilio", per Giovanni della Volta ed altri (Madrid, Prado; San Pietroburgo, Ermitage; Londra, National Gallery).

Bibliografia: Quaranta 1848, n. 326; Bertini 1987, p. 181. [P.L.d.C.]

Giovan Francesco Bezzi, detto il Nosadella
(Bologna 1530 ca.-1571)
48. *Sacra Famiglia con san Giovanni Battista e santa Caterina d'Alessandria*
olio su tavola, cm 83 × 67
Napoli, Museo e Gallerie Nazionali di Capodimonte, inv. Q 851

Il dipinto proviene dalle collezioni farnesiane, come indica il sigillo in ceralacca sul retro e il numero di inventario 242 segnato sulla stessa ceralacca. Sul retro reca una E e una R intrecciate con una piccola N. La sua presenza in Palazzo Farnese è segnalata nell'inventario del 1644: "Un quadro in tavola con cornice nera, la Madonna, S. Anna, S. Giuseppe, bambino e S. Giovanni con rosa in mano e un altro putto" (Hochmann in Jestaz 1994, p. 117) e in quelli del 1653 e del 1662-80.
Le sue vicende successive non sono conosciute fino alla fine del Settecento quando era a Capodimonte, passando poi nel Real Museo Borbonico con una attribuzione ad Andrea del Sarto e alla sua scuola.
Il recupero di questa *Sacra Famiglia*, rimasta inedita, venne compiuto in

occasione della mostra *Fontaine-bleau e la Maniera Italiana*, del 1952, dal Bologna che la riconosceva come opera di Pellegrino Tibaldi e la datava in prossimità degli affreschi bolognesi di Palazzo Poggi.

L'attribuzione al Tibaldi non è mai stata messa in discussione dalla critica successiva, fino al recente intervento della Romani (1988), e viene ribadita ultimamente, sulla scorta del Causa, da Leone de Castris che ne riconosce "la qualità travolgente e lo splendore cromatico" e il valore come "testo fondamentale" di Pellegrino in movimento tra Roma e Bologna e ancora Roma, e dunque tra l'*Adorazione* della Borghese, gli affreschi Poggi e il fregio di Palazzo Sacchetti.

Il dipinto di Capodimonte si lega a un gruppo di quadri con la *Sacra Famiglia*, accomunati da una sorta di amplificazione un poco esagerata, di tono popolaresco dello stile degli affreschi Tibaldeschi, identificati nel 1932 dal Voss che li riuniva sotto il nome di Giovan Francesco Bezzi detto il Nosadella, documentato a Bologna tra il 1549 e il 1579 e ricordato dal Malvasia (1678, ed. 1841, p. 160; 1686, ed. 1960, pp. 55/5, 313/26) tra gli allievi di Tibaldi, fino ad allora noto soltanto per due dipinti, la pala di Santa Maria della Vita, e la *Circoncisione* di Santa Maria Maggiore.

L'interpretazione del Voss non venne accettata dalla critica successiva che tendeva a riportare al Tibaldi alcuni di questi dipinti: il Graziani infatti nel 1939 e successivamente il Briganti (1946), seguiti da quasi tutti gli altri studiosi, gli attribuirono la *Sacra Famiglia* del Muzeul de Arta di Bucarest, e la *Vergine col Bambino* già a Berlino, passata di recente sul mercato antiquario (Natale 1991, pp. 253-254). Si apriva così un lungo dibattito critico circa il rapporto tra Tibaldi e Nosadella, reso più

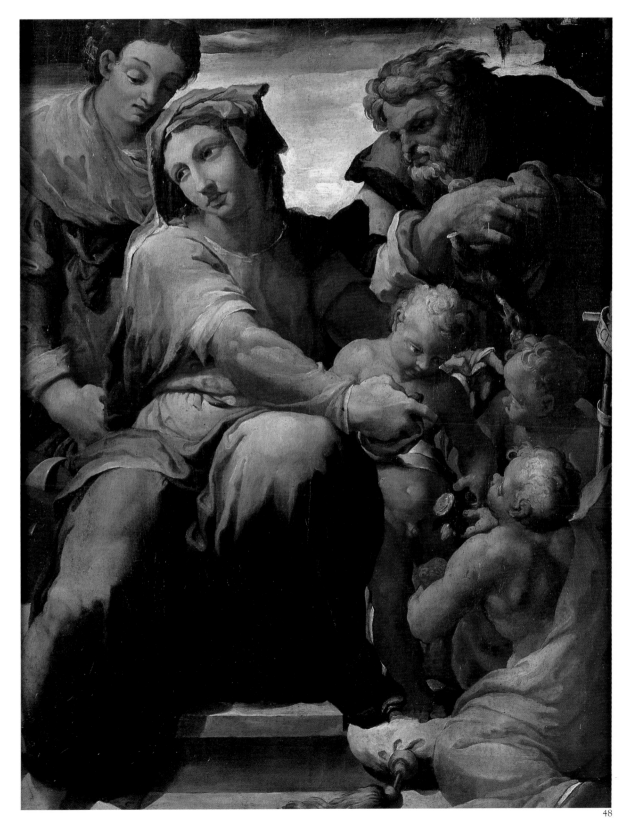

238 complesso dalle scoperte di altri dipinti come la *Madonna sulle nubi* di West Palm Beach (Martini 1960, p. 157) e la *Sacra Famiglia con san Giovanni Battista* di Indianapolis (Ostrow 1966, pp. 61-62), sulla paternità dei quali e sulla conseguente ricostruzione del percorso dei due artisti gli studiosi si sono divisi (Romani in Bologna-Washington-New York 1986, pp. 206-207).

Lo stretto rapporto della tavola napoletana con alcuni di questi quadri viene ampiamente riconosciuto e appare di assoluta evidenza: basta osservare la posizione, il disegno della testa della Vergine e il suo gesto, sovrapponibili a quelli analoghi della *Sacra Famiglia* di Bucarest e del dipinto già a Berlino; e le mani di Giuseppe che si rivedono del tutto simili nel quadro di Bucarest, in un disegno di Francoforte, nella tavola di Indianapolis.

Il Winkelmann nel suo studio del 1976, tentando di provare una influenza del Bezzi sul Tibaldi, rovesciando così i termini tradizionali della questione, proponeva alcune interessanti osservazioni circa le notevoli somiglianze della *Sacra Famiglia* napoletana con la pala di Santa Maria della Vita, non solo a livello iconografico, ma anche nella gamma cromatica. Tornando sul problema successivamente, pur mantenendo l'assegnazione a Pellegrino, ribadiva con persuasivi confronti la particolare situazione del nostro dipinto che suggerisce contatti con la cultura del Nosadella.

Più di recente la Romani (1988), in un suo argomentato saggio, fornisce una serrata lettura della *Sacra Famiglia* di Capodimonte, collegandola al fregio con *Storie di Susanna* di Palazzo Poggi, dipinto, a suo parere, dal Nosadella prima del novembre 1551.

Osservando l'assenza dell'energia dinamica e della elegante tensione tibaldesche nella tavola, ove la terribilità michelangelesca assume un tono "più bonario e familiare", la studiosa suggerisce di assegnarla a un pittore che, anche se profondamente influenzato dai cantieri del Tibaldi, "ripropone con genialità volutamente goffa e scombinata [...] le novità della maniera tibaldesca, senza quella sapienza formale e quella sprezzante bravura disegnativa propria di Pellegrino", e che corrisponde al Nosadella.

Il dipinto infatti si inserisce con difficoltà nel percorso del Tibaldi in questo momento, non solo per la minore tensione disegnativa e una meno lucida definizione formale, ma anche per la singolarità delle inconsuete stesure del colore, rese con pennellate liquide e trasparenti che ammorbidiscono i contorni.

Il problema della sua paternità, dunque, strettamente connesso con l'attribuzione degli altri dipinti del gruppo, e con i rapporti non ancora del tutto chiariti tra i due artisti, lascia ancora qualche margine di riflessione.

Bibliografia: Venturi 1933, IX.6., p. 264; Bologna in Napoli 1952, p. 40; Grassi 1955, 61, p. 50; Bologna 1956a, 73, pp. 27-29; Toesca 1957, 87, pp. 65-66; Molajoli 1957, p. 62; Freedberg (1971) ed. 1988, p. 732; Winkelmann 1976, pp. 105-107; Sambo 1981, pp. 16-17; Causa 1982, p. 60; Romani in Bologna-Washington-New York, p. 206; Winkelmann 1986, II, p. 484; Bertini 1987, pp. 207-228; Romani 1988, pp. 26-31; Jestaz 1994, p. 117; Leone De Castris in Spinosa 1994, p. 260. [P.C.L.]

Anonimo del XVI secolo
49. *Ritratto del cardinal Ranuccio* olio su tavola, cm 47,7 × 34,1 Caserta, Palazzo Reale, inv. 770

Il ritratto compare tra i quadri del Palazzo Farnese di Roma negli in-

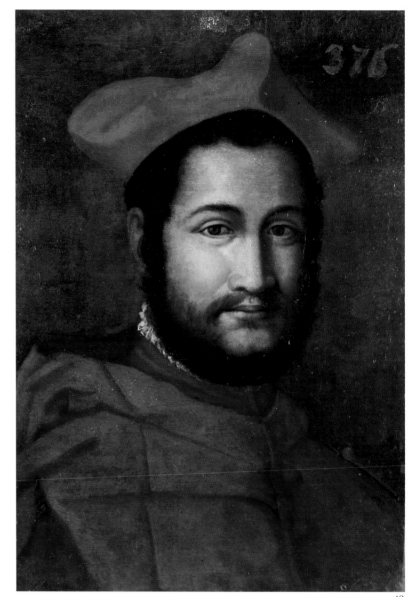

49

ventari del 1644 in cui viene attribuito a Tiziano, e lo ritroviamo nel 1680 nella "Sesta camera dei ritratti" del Palazzo del Giardino di Parma con l'indicazione esatta delle attuali misure e il numero 244, ancora oggi riscontrabile nel retro insieme al sigillo con il giglio, descrizione ripetuta quasi identica anche nell'inventario del 1708.

L'identificazione dell'opera, dispersa nei depositi del Palazzo Reale di Caserta, spetta a Bertini che la mise in relazione con il ritratto miniato facente parte della serie di ritrattini di Casa Farnese conservata nella Galleria Nazionale di Parma (inv. 1177/10), iconografia in passato confusa con quella del fratello cardinale Alessandro.

Ranuccio Farnese prese il titolo di cardinal Sant'Angelo dopo il 1545, quando Paolo III, modificando la Bolla che impediva a due fratelli di essere ammessi al Sacro Collegio, lo nominò cardinale e gli assegnò numerose diocesi.

Il cardinal Sant'Angelo, come abitualmente venne indicato, fu definito da Vasari "uomo di sommo giudizio in tutte le cose e di somma bontà", in occasione dell'incarico che Taddeo Zuccari ricevette dal cardinale per completare, alla morte del Salviati, la decorazione del salotto di Palazzo Farnese a Roma. Anche il Burzio, raccogliendo la testimonianza di Panvinio, lo disse "ornato di bellissimo ingegno, di bellissime lettere et di costumi tanto singolari" (Robertson 1992, p. 316).

Il cardinal Ranuccio, terzo figlio maschio di Pier Luigi Farnese e Girolama Orsini, nacque nel 1530 a Roma e morì improvvisamente a Parma nel 1565, lasciando incompiuti grandi progetti decorativi nel Palazzo Farnese a Roma (Cheney 1981, p. 253 e sgg.), assunti poi dal fratello Alessandro, a lui sempre rivale, che erediterà oltre ai suoi beni

ecclesiastici anche la raccolta di gemme preziose (Giove-Villone 1994, p. 31 e sgg.). Educato giovinetto nelle Università di Bologna e Padova, era cresciuto sotto il severo controllo di Paolo III e si circondò di amici colti come Annibal Caro, suo segretario dal 1547, e il fedele collezionista Fulvio Orsini, che diverranno poi i consiglieri dell'autorevole cardinale Alessandro.

Le sue sembianze le conosciamo dal bellissimo ritratto di Washington, in abito di Cavaliere di Malta, eseguito da Tiziano nel 1542, quando Ranuccio dodicenne si trovava a Padova (Brown in Venezia 1990, p. 244), e il suo volto di adolescente lo ritroviamo anche in un disegno di Salviati databile verso il 1548 (Bassi 1957, p. 133). In età adulta il suo aspetto è meno noto e di recente Bertini (1993, p. 73) lo ha identificato nel cardinale posto di profilo nel gruppo a destra dell'affresco di Caprarola raffigurante *La consegna di Parma ad Ottavio*, trovandogli somiglianza con il ritratto a matita indicato come sua effigie, conservato a Chantilly (Adhemac 1973, p. 186). In entrambi i ritratti in effetti Ranuccio appare appesantito nel corpo e piuttosto stempiato sotto il cappello cardinalizio, ma non sembra assomigliare a questo ritratto di Caserta. Nel nostro dimostra un'età giovanile e potrebbe essere datato attorno al 1555, prima della medaglia con il suo profilo coniata nel 1562 in occasione della costruzione dell'oratorio del Crocifisso di San Marcello (Robertson 1992, p. 177). La qualità pittorica tuttavia non permette di riconoscere la paternità del ritratto a Tiziano, per la debole costruzione dei piani spaziali e in particolare per il disegno delle pieghe dell'abito; anche la staticità dello sguardo lo mostra ben lontano dalla sensibilità ritrattistica del maestro veneto. Di diversa costruzione chiaroscurale e

con maggior indagine psicologica è invece il ritratto a miniatura della Galleria di Parma e questi elementi portano a pensare che esistesse un prototipo a noi sconosciuto, da cui far derivare anche un'altra copia del ritratto di Caserta, conservata nel Palazzo Vescovile di Parma, quasi identica nelle dimensioni, ma con varianti nel colletto dell'abito, e databile presumibilmente al XVII secolo.

Bibliografia: Bertini 1987, p. 185; Bertini 1989, p. 84; Jestaz 1994, p. 173, n. 4351. [M.G.]

Cerchia di Sebastiano del Piombo
50. *Ritratto di Margherita d'Austria*
olio su tela, cm 169,7 × 105,3
Parma, Galleria Nazionale,
inv. 1466

Il quadro si trovava a Roma nella collezione di Palazzo Farnese, nei cui inventari era indicato come opera di Tiziano. Elencato tra le opere presenti nella Galleria Farnese di Parma nel 1725, passò con la spogliazione borbonica a Napoli e poi a Caserta e venne restituito alla Pinacoteca di Parma nel 1943. Quintavalle lo assegnò allora, con qualche incertezza, a Sebastiano del Piombo, attribuzione riproposta, ancora in forma dubitativa, da Ghidiglia Quintavalle e ripresa da Lefevre.

L'attribuzione a Bartolomeo Cancellieri fu proposta da Zeri in base a confronti stilistici, avallati da due documenti di pagamenti avvenuti a Parma, corrisposti nel 1555 a "Maestro Bart. Cancellieri dipintore..." per spese non indicate e a "Ett. [sic] Cancellieri [...] per aver fatto i ritratti di S. Ecc. ed la Ecc.ma Madama e del Sig. D. Alessandro" (Scarabelli-Zunti, Doc. e mem., ms., sec. XIX, vol. III, f. 112). Oltre alla confusione ingenerata dal citare il nome sconosciuto di Ett. (Ettore?), il generico riferimento ad un ritratto di

Madama non assicura che il quadro sia questo, dato che fino alla seconda metà del XVII secolo si trovava a Roma. Inoltre, ad un'attenta analisi degli elementi raffigurati si può ipotizzare una datazione del dipinto anteriore di almeno un decennio al 1555. Madama Margherita infatti appare raffigurata "del naturale" ben più giovane dei trentatré anni che a quell'epoca ormai aveva, considerando che nel 1556 ritornò nelle Fiandre e a quel periodo risale una sua effigie a medaglia, coniata a Bruxelles nel 1557 (Traversi 1993, p. 384, fig. 14), in cui compare più matura e in abiti di foggia più austera. L'abito rosso di forma molto semplice che in questo dipinto indossa sotto la scura zimarra, con l'ampia scollatura quadrata priva di velo o colletto a lattuga, ripropone un costume in uso nella prima metà del Cinquecento, che possiamo paragonare a quello di lei nella raffigurazione a medaglia del 1550 (Traversi 1993, p. 387, fig. 2), sebbene in quest'ultima la scollatura fosse castigata da un velo e al collo avesse una doppia collana di perle. La passione di Margherita d'Austria per i gioielli è conosciuta e in nessun altro ritratto appare priva di orecchini e mai, come in questa tela, senza un pendaglio sul petto; unico vezzo di nobiltà che si concede è il semplice nastro con perle sul capo, reso con sommarie pennellate dall'artista.

Più che un ritratto, questo dipinto, come propose Praz, deve essere considerato una "scena di conversazione", nell'ambito della tradizione umanistica in cui i personaggi sviluppano simbolici dialoghi per immagini. Scarso è l'interesse che l'artista rivolge al volto di Margherita e non c'è ricerca di verosimiglianza. Usa un linguaggio per metafore e anche l'organizzazione spaziale con la figura di Madama Margherita, disposta in un piano leggermente più

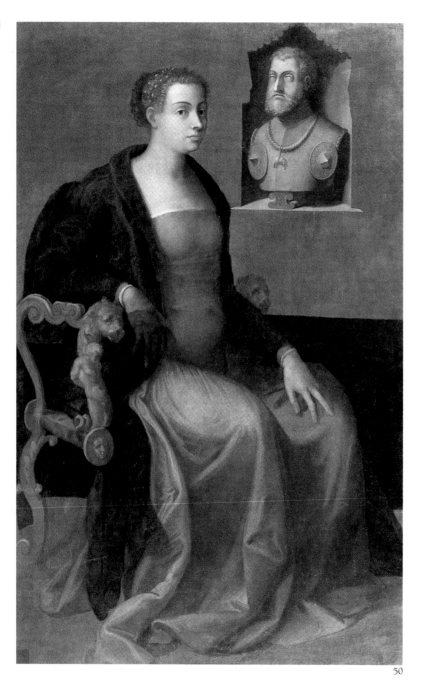

50

basso rispetto al busto scultoreo di Carlo V alla romana, collocato in una immaginaria nicchia quasi al centro della scena, rimanda al rango dell'imperatore e al suo ruolo. Madama a sua volta siede su un elegante scranno preziosamente intagliato con figure, simile ad un trono, e la dignità della sua posa, con il busto eretto e i gesti contenuti, pare sottolineare la nobile discendenza e l'alta posizione sociale alla quale non intendeva rinunciare. La conversazione con il padre, più che con gli sguardi, sembra avvenire attraverso un dialogo spirituale e la posizione delle mani è certamente emblematica: il guanto nella destra, la mano del potere regale, sfilato per metà è segno di sottomissione all'autoritaria e silenziosa presenza di Carlo V, come pure la mano sinistra, tradizionalmente considerata la mano che non agisce, qui con il guanto ormai sfilato e nascosto sotto di essa. Anche la figura maschile nel sedile, forse Prometeo, schiacciata sotto la testa del leone, sembra avere le mani legate dietro la schiena. Il significato di tali elementi è da trovare al centro di una immaginaria linea che congiunge le mani, l'occhio dell'osservatore è guidato infatti sul ventre pronunciato di Margherita, in attesa finalmente di un erede, che il padre le ha imposto per saldare l'alleanza con il Farnese. Il giovane Ottavio era stato da lei per vari anni rifiutato come sposo e dopo estenuanti pressioni per evitare l'annullamento del matrimonio, nell'agosto del 1545 sia Paolo III che Carlo V videro finalmente realizzati i loro obiettivi politici con la nascita di due gemelli, Alessandro e Carlo (il secondo morirà prematuramente nel 1549) (Lefevre 1986, p. 187).

Questo ritratto è stato concepito quindi per esaltare la grandezza e il successo dei Farnese e non poteva essere stato dipinto nel 1555, quando Margherita e Ottavio si trovavano in contrasto con Carlo V per il possesso di Parma. Sembra più convincente pensare che sia stato dipinto a Roma, su desiderio del papa, per celebrare l'evento e non ci si può scordare che nell'ottobre del 1545 Tiziano si era deciso a trasferirsi presso i Farnese e sicuramente dovette dipingere anche la figlia dell'imperatore. La qualità pittorica della tela, piuttosto indebolita da profonde puliture, non permette tuttavia di riconoscervi la mano di Tiziano, ma i caratteri veneti del panneggio dell'abito e la maniera "romana" della figura, resa con profonda dignità, riconducono a meditare sulla precedente attribuzione a Sebastiano del Piombo e alla sua cerchia romana.

Bibliografia: Quintavalle 1943, p. 62; Ghidiglia Quintavalle 1960, p. 26; Zeri 1978, pp. 112-113; Praz 1971, p. 216; Ferrara 1985, p. 237; Lefevre 1986, fig. p. 174; Bertini 1987, pp. 99 (inv. 1653, n. 350; inv. 1708, n. 40; erroneamente associa il dipinto anche ad un ritratto in tavola dell'inv. 1662, n. 40), 215; Traversi 1993, p. 402; Fornari Schianchi 1993, p. 12; Jestaz 1994, p. 175 (inv. 1644, n. 4379). [M.G.]

Jacopo Zanguidi, detto Jacopo Bertoia

(Parma 1544 - Caprarola o Roma? 1572/73)

Jacopo Bertoia trascorse la maggior parte della sua breve carriera a servizio della famiglia Farnese, in un primo tempo a Parma per il duca Ottavio Farnese e in seguito a Roma e a Caprarola per il cardinale Alessandro Farnese. La famiglia Farnese probabilmente lo conobbe attraverso suo padre Giuseppe Zanguidi, che lavorò come scultore del legno o carpentiere presso il Palazzo Ducale. La formazione artistica di Bertoia è ignota,

ma le sue prime opere a Parma – la Madonna della Misericordia, 1564 (Galleria Nazionale, Parma) e l'Incoronazione della Vergine, 1566 (frammento, Palazzo Comunale, Parma) – dimostrano principalmente l'influenza del Parmigianino.

Nel 1567 Bertoia era già stato a Roma come pittore per i Farnese, fatto registrato da un pagamento ducale del marzo 1568. È probabile che vi venne mandato per lavorare all'oratorio di Santa Lucia del Gonfalone per Alessandro, fratello di Ottavio, un protettore della Confraternita del Gonfalone. Lì Bertoia disegnò lo schema decorativo del ciclo di affreschi con dodici scene dalla Passione di Cristo. La decorazione, ispirata dal disegno teatrale, rappresenta gli episodi in una ambientazione di tipo scenografico, separata da colonne salomoniche tortili e unita da festoni decorativi di fiori e di frutta. Sopra ogni scena stanno distese figure allegoriche e del Vecchio Testamento. Queste figure, sebbene ancora parmigianinesche nel modello figurativo, fanno capire dal loro portamento più monumentale che Bertoia aveva osservato le opere romane di Raffaello e Michelangelo.

Nel Gonfalone, Bertoia fu in grado di completare soltanto la prima scena della serie della passione con l'Ingresso di Cristo a Gerusalemme prima che il cardinal Farnese lo richiamasse nel 1569 a sostituire Federico Zuccaro come "capomastro" presso il Palazzo Farnese di Caprarola. Lì Bertoia lavorò con una équipe per completare, prima della sua morte, l'incompiuta sala d'Ercole (1569), e per decorare la stanza dei Giudizi (1569-70), la stanza dei Sogni (1570), la stanza della Penitenza (1570) e la volta e le lunette della sala degli Angeli (1572). La decorazione di Bertoia dei soffitti di Caprarola segue lo schema iniziato da Taddeo Zuccaro, il primo "capomastro", ma gli elementi decorativi sono più vivaci e colorati di quelli del suo

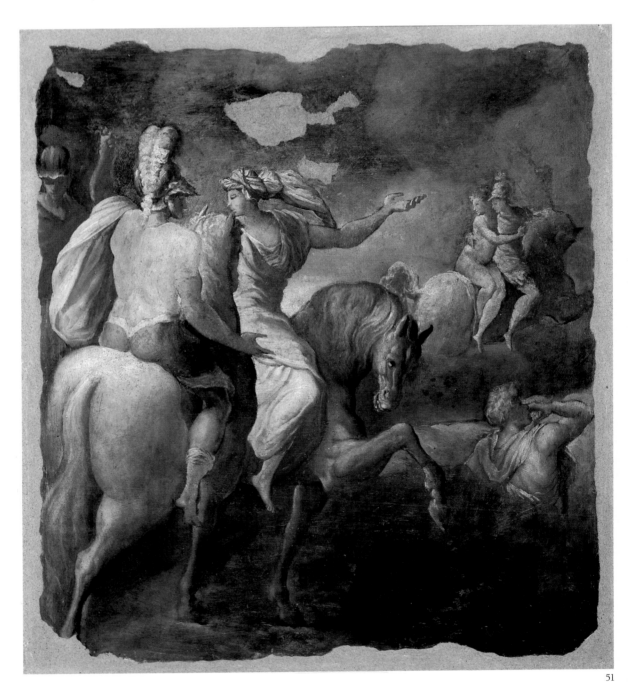

51

242

predecessore. Gli affreschi narrativi con scene del Vecchio Testamento e altre scene religiose riflettono il desiderio di Alessandro Farnese di rappresentare seri temi controriformisti, che dovevano impressionare i visitatori dei profondi convincimenti religiosi del cardinale e ricordare loro il suo status di "cardinale papabile" all'interno della Chiesa. Le figure romane di Bertoia con composizioni a fasce ornamentali aiutavano ad esprimere il contenuto spirituale della decorazione. Allo stesso tempo le composizioni erano spesso collocate all'interno di sfondi paesaggistici pastorali. L'interesse di Bertoia nel paesaggio, evidente a Caprarola, potrebbe derivare dagli esempi di artisti settentrionali attivi alla corte Farnese di Parma oppure dal nuovo stile paesaggistico romano impiegato da Taddeo Zuccaro nei suoi affreschi a Caprarola.

Le date dell'attività di Bertoia a Caprarola (1569-72) e al Gonfalone (1569 e 1572) si conoscono grazie alle registrazioni dei pagamenti e alle lettere. Il suo lavoro a Parma non è così facilmente documentato a causa della perdita dei registri di pagamento ducali relativi al periodo cruciale dei suoi ultimi anni. Sappiamo però che il pittore si trovava a Parma alla fine del 1570, quando chiese al duca il permesso di non fare ritorno a Caprarola. Potrebbe essere stato in questo periodo e nel 1571 che egli lavorò per Ottavio Farnese nel Palazzo del Giardino (Palazzo Ducale). Gli affreschi di Bertoia per il duca Ottavio a Parma si scostano come soggetto, stile e intento da quelli che egli dipinse per il cardinal Alessandro a Caprarola. Mentre gli affreschi di Caprarola erano fatti per intimorire ed ispirare, quelli di Parma dovevano intrattenere e divertire. Il contenuto narrativo della sala del Paesaggio e della sala di Perseo, sebbene ignoto, è mitologico e fantastico. I soggetti della sala di Ariosto, che Bertoia completò dopo la morte di

Girolamo Mirola, e della sala del Bacio, sulla quale si basa la fama di Bertoia, provengono dai poemi epici dell'Ariosto e del Boiardo. Le avventure amorose tra palazzi, boschi e fiumi riflettono la vita condotta da Ottavio nel suo bel parco e nella villa. Mentre a Caprarola Bertoia fece affidamento su un idioma stilistico raffaellita e zuccaresco per raffigurare le scene religiose, a Parma egli si rivolse a un modello figurativo parmigianinesco, dai colori pastello più chiari, e dalle composizioni affollate e in movimento per riflettere la gaiezza delle avventure cavalleresche.

Bertoia fu tenuto occupato dai Farnese. Oltre agli affreschi nel Palazzo del Giardino di Parma, nel Palazzo Farnese di Caprarola e nell'oratorio del Gonfalone, egli dipinse un'altra residenza per Ottavio situata sui terreni del palazzo (distrutta) ed eseguì una copia del ritratto di Tiziano del papa Paolo III Farnese (perduto). Affreschi per le altre famiglie vennero probabilmente eseguiti dietro la raccomandazione o il permesso espresso dai Farnese. Sembra che Bertoia abbia assistito all'esecuzione di diversi soffitti nel Palazzo Capodiferro (ora Palazzo Spada), probabilmente durante il viaggio a Roma del 1567. I Capodiferro erano intimi dei Farnese, e il palazzo venne costruito accanto al Palazzo Farnese di Roma. Il lavoro di Bertoia nella Rocca San Secondo per il nemico di Ottavio, Troilus Rossi, è meno facile da spiegare. Forse dopo la tregua tra Ottavio e Troilus, Ottavio concesse a Bertoia, che non era un regolare salariato della corte, di lavorare per il suo vassallo. Le opere più famose di Bertoia, e le migliori, furono tuttavia le ordinazioni dei Farnese. Non è dato sapere se egli preferisse lavorare per Ottavio piuttosto che per Alessandro, ma la lettera in cui chiede di non ritornare a Caprarola ci fa capire che egli era infelice alle dipendenze del cardinale. Quali che fossero i sentimenti

per i suoi potenti patroni, Bertoia fu comunque in grado di adattare il suo stile alle loro esigenze e ai loro desideri. [D.D.G.]

Jacopo Bertoia

51. *Figure a cavallo*, 1566-68 ca. (cosiddetto "Ratto di Elena") olio su gesso trasferito su tela, cm 86 × 82 Parma, Galleria Nazionale, inv. 899.
52. *Marte e Venere*, 1566-68 ca. olio su gesso trasferito su tela, cm 37 × 162 Parma, Galleria Nazionale, inv. 895

Secondo la tradizione questi due dipinti su intonaco sono frammenti di una decorazione murale rimossa nel XVIII secolo da una sala del Palazzo del Giardino di Parma. Tre altri frammenti di scene – *Nudo di donna visto da dietro* (cosiddetta "Venere"), *Nudo di donna in piedi in un paesaggio* (cosiddetto "Giudizio di Paride") e *Cupido e Psiche* (tutti Galleria Nazionale, Parma) – completano i frammenti superstiti. I dipinti vennero probabilmente tolti dal Palazzo del Giardino durante il restauro dell'edificio nel 1767 ad opera dell'architetto Edmond Petitot, che deve avere distrutto la stanza che adornavano. La tecnica dell'olio su gesso suggerisce che l'intera decorazione non era di grandi dimensioni e che, probabilmente, queste scene erano incorniciate separatamente.

Sembra non esserci sicuramente nessun collegamento fisico tra i frammenti; le cinque forme sono di misura incompatibile e non appare nessuna trama continua. La decorazione perduta, perciò, potrebbe avere rappresentato scene separate degli amori degli dei oppure, più probabilmente, vari episodi per qualche epica cavalleresca. Quasi tutte

le sale ancora esistenti del Palazzo del Giardino – dalla sala di Ariosto di Girolamo Mirola alla sala d'Amore di Agostino Carracci – contengono racconti mitologici o letterari.

I titoli tradizionali dati a diversi di questi frammenti potrebbero essere non appropriati. Non vi è ragione di chiamare Venere la donna nel *Nudo di donna visto da dietro*, e il cosiddetto "Giudizio di Paride" è una rappresentazione strana di quella storia. Vi appaiono sei donne, invece di tre dee, e la figura maschile tiene in mano una pera e non una mela. Un tempo era presente un secondo uomo, ora eliminato, e non è visibile nessun attributo per le dee.

Il frammento *Figure a cavallo* qui esposto potrebbe raffigurare o meno il ratto di Elena. Le figure a cavallo fuggono come si vede spesso nel Ratto di Elena, ma non vi sono mezzi per identificarle.

A dire il vero, le figure in tutte le scene sono notevolmente simili a quelle ritratte nella sala del Bacio dove Bertoia dipinse arcani episodi dall'*Orlando Innamorato* del Boiardo. Le cinque scene mostrano l'interesse di Bertoia nel collocare i suoi protagonisti in scenari fantastici, sebbene semplificati. Le figure fluttuano nello spazio tra rocce, colonne, montagne, caverne e mari, proprio come nella sala del Bacio. Non viene fatto nessun tentativo di rendere le forme in modo realistico; queste sono figure immaginarie che vogliono trasportare lo spettatore in un sognante mondo fantastico di piacere. Non esiste nessun cavallo di questo genere; questi destrieri sono animali che volano oltre a galoppare. Venere e Marte sono forme evanescenti che sembrano apparire dalla nebbia, seduti presso la fornace di Vulcano sulla destra. Le tinte pastello, la mancanza del dettaglio, i contorni vaghi, le carni di color porcellana e i corpi esotici, allungati, accentua-

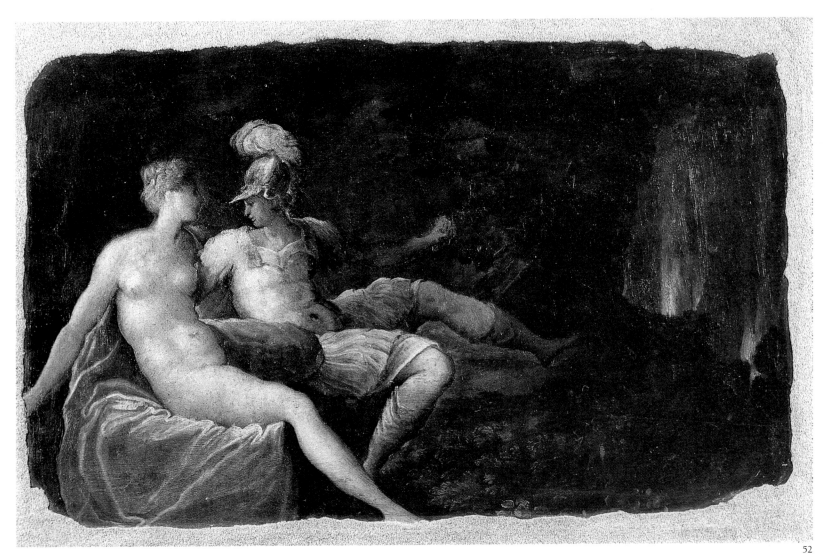

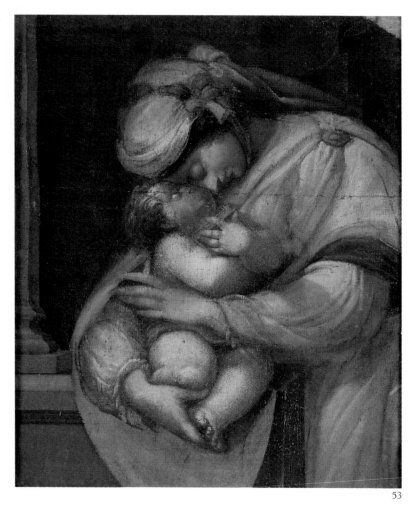

53

no quest'aura di irrealtà. Qui nulla è concreto; tutto è appena suggerito. La decorazione di questa stanza deve avere distratto i visitatori dalla dura realtà del mondo esterno e deve avere infiammato la loro immaginazione con piaceri sensoriali.

Nessuno dei cicli decorativi del Bertoia nel Palazzo del Giardino è documentato o datato, e il suo stile cambia poco nel corso della sua breve carriera. Queste opere sembrano, ciò nonostante, risalire ad un periodo precedente il primo contatto di Bertoia con l'arte romana nel 1567 circa. A differenza dei suoi affreschi del Palazzo Farnese di Caprarola e dell'oratorio del Gonfalone di Roma, questi dipinti non mostrano influenza di Raffaello o di Zuccari. Le forme mancano di una muscolatura che sostenga le carni tese delle sue figure romane; i corpi sono morbidi, malleabili e privi di ossa. Il canone figurativo è ugualmente immaturo: teste piccole, da bambola, sistemate in cima a improbabili corpi lunghi e snelli. Nei primi lavori come questi il colore dissolve le forme; nei lavori tardivi esso le solidifica.

Bertoia fu un artista richiesto e ammirato a Parma ai suoi giorni, e i dipinti di questa stanza devono essere stati famosi. Esiste una copia delle figure di *Venere e Marte* tra le decorazioni fantastiche affrescate nella Rocca di Torchiara. (Torchiara apparteneva alla famiglia Sforza, parenti e confidenti di Ottavio Farnese.) Il biografo di Bertoia, Edoari da Herba, scrivendo nel 1573 lodava il talento del giovane artista. Entro il tardo XVIII secolo, tuttavia, la conoscenza del coinvolgimento di Bertoia negli affreschi del Palazzo del Giardino era andata perduta. Una iscrizione su una copia incisa di Marte e Venere di Simone François Ravenet il Giovane, eseguita poco dopo che i dipinti furono staccati dal palazzo, attribuisce il disegno al

ben noto Parmigianino, che era di moda a quei tempi.

I dipinti qui esposti fanno parte dell'elaborato schema decorativo che Ottavio Farnese progettò e fece eseguire per il suo palazzo. Molti affreschi sono stati danneggiati (come questi), distrutti o intonacati, ma altre sale di Bertoia commissionate da Ottavio – la sala del Bacio e la sala di Perseo – fortunatamente esistono ancora sul posto.

Bibliografia: De Grazia 1991, p. 88, nn. P9a, P9d (con bibl. precedente). [D.D.G.]

Jacopo Bertoia (attr. a)
53. *Madonna con il Bambino*
tempera su tela, cm 107 × 91
Napoli, Museo e Gallerie Nazionali di Capodimonte, inv. Q 118

Fu molto nota e celebrata in passato come opera del Correggio. A metà Seicento era a Roma, in Palazzo Farnese (invv. 1644, 1653), esposta nella "prima stanza dei quadri" e descritta come dipinta "a fresco"; forse entro il 1671 (Barri 1671: "quadro abbozzato"), e di certo entro il 1680 invece già a Parma, in Palazzo del Giardino, dove veniva sistemata nella "Quinta Camera detta di Santa Clara". Ancora nel Palazzo del Giardino a fine Seicento, raggiungeva il gruppo di dipinti prescelti per la Ducale Galleria del Palazzo della Pilotta entro il 1708, e in quest'ultima sede veniva infine esposta – con una *Pietà* di Veronese e la *Sacra Famiglia* di Schedoni ora al Louvre – in cima alla III facciata, e descritta inoltre dal Richardson (1722) e nella selezione a stampa dei cento quadri più importanti (1725). Nel 1734, col resto della collezione, passò a Napoli, e qui trovò posto nella Galleria voluta da Carlo di Borbone a Capodimonte; nel 1801 risulta però trasferita nella Galleria di Francavilla, di

dove sarebbe poi passata, entro il 1816, al Palazzo degli Studi, più tardi Real Museo Borbonico.

Anche nel corso dell'Ottocento continuò ad essere considerato un quadro di grande prestigio, inciso a stampa nel V volume del catalogo del Real Museo Borbonico (1829) ed in seguito dal Pistolesi (1841) e dal Lenormant (1868), nonché ricordata da tutte le guide più importanti dell'epoca, sempre come opera del Correggio. Ai primi del nuovo secolo il De Rinaldis (1911, 1928) l'analizzò severamente ("gravi difetti", "modesta imitazione", "fattura sommaria e larga che è propria dei decoratori scenografi", "sgraziato [...] volto rossastro" con "palpebre [...] gonfie e appesantite" ecc.), trasferendola dal Correggio al suo fedele ma modesto imitatore Francesco Maria Rondani, e segnalandone inoltre una copia presso il Museo Mosca di Pesaro. L'attribuzione fu in seguito prudentemente ripresa dalla Ghidiglia Quintavalle (1963) e dal Causa (1982), mentre il Quintavalle – dopo esservisi adeguato nell'inventario del Museo del 1930 – la rifiutò nel 1948 apparentemente pensando dapprima a Cesare Baglione, poi forse al Bertoia (cfr. Molajoli 1964).

In realtà, e sebbene la tecnica particolare – una tempera a stesure larghe su una tela assai grossa, per la De Grazia (1991) un "gonfalone" – non la renda facilmente confrontabile con altre cose, proprio quest'ultima appare l'ascrizione più prossima al vero. Il dipinto ha un dichiarato sapore parmense, ed esclusi sia ovviamente il Correggio sia però anche il pedissequo e molle Rondani dall'esuberanza manierista delle forme, proprio quest'enfasi eccessiva, nonché il profilo parmigianinesco e stirato della Vergine e lo scorcio "deforme" del volto del bambino trovano interessanti punti di contat-

to cogli affreschi di Bertoia a Palazzo Lalatta, con quelli della sala del Bacio in Palazzo del Giardino e persino con gli altri staccati, e tanto più filiformi, della Galleria Nazionale di Parma. Se così fosse la datazione più consona alla nostra tempera cadrebbe nella seconda parte degli anni sessanta.

Il successo della composizione dové all'epoca essere notevole: oltre alla versione citata del Museo di Pesaro se ne conosce un'altra, anch'essa attribuita al Rondani, nella raccolta dell'Università di Stoccolma (inv. 241; Stoccolma 1978, p. 205).

Bibliografia: Barri 1671, p. 106; Richardson 1722, p. 334; *Descrizione 1725,* p. 18; *Real Museo Borbonico* V, 1829, tav. XXXI; Albino 1840, p. 44, n. 118; Quaranta 1848, n. 360; Fiorelli 1873, p. 24, n. 10; De Rinaldis 1911, pp. 268-269, n. 183; 1928, p. 272, n. 118; Quintavalle 1948, pp. 42, 56, n. 62; Molajoli 1957, p. 65; Ghidiglia Quintavalle 1963, p. 58; Molajoli 1964, p. 42; Tokyo 1980, n. 37; Causa 1982, p. 60; Bertini 1987, p. 108, n. 63; De Grazia 1991, pp. 103-104, n. P/R 6; Jestaz 1994, p. 129; Leone de Castris in Spinosa 1994, p. 103. [P.L.d.C.]

Domenico Theotokopoulos, detto El Greco
(Candia 1541 - Toledo 1614)

Il celebre pittore, nato a Candia – nell'isola di Creta – nel 1541, era dunque cittadino d'un dominio veneziano "d'oltremare", e doveva raggiungere Venezia, forse stimolato dal fratello Manusso, funzionario della Repubblica, fra il 1567 e il 1568. Nel 1566, menzionato come "maestro", era infatti ancora in patria, mentre i primi documenti veneziani sono del 1568, e del dicembre 1567 la lettera di Tiziano a Filippo II nella quale si cita un "molto valente giovine mio discepolo" che molti ritengono possa identificarsi

proprio col Greco. Nel 1570, dopo due o tre anni spesi a bottega da Tiziano e in contatto anche col Tintoretto e col Bassano, Domenico raggiungeva Roma e veniva presentato e raccomandato dal miniatore croato Giulio Clovio al cardinal Alessandro Farnese con una lettera datata al 16 novembre: "È capitato in Roma un giovane Candiotto discepolo di Titiano, che a mio giuditio parmi raro nella pittura; et, fra l'altre cose, egli ha fatto un ritratto da se stesso, che fa stupire tutti questi Pittori di Roma. Io vorrei trattenerlo sotto l'ombra di V.S. Illustrissima e Reverendissima, senza spesa altra che del vivere, ma solo di una stanza nel Palazzo Farnese per qualche poco di tempo, cioè per fin che egli si venghi ad accomodare meglio. Però la prego et supplico sia contenta di scrivere al Conte Ludovico, suo maggiordomo, che lo provegghi nel detto Palazzo di qualche stanza ad alto, che Vostra Signoria Illustrissima farà un'opera virtuosa degna di Lei; et io gliene terrò obbligo".

A Roma, e in Palazzo Farnese, il Greco rimase almeno due anni, se è del settembre 1572 il versamento d'una tassa d'iscrizione all'Accademia di San Luca da parte di un "Dominico Greco pittor". Negli anni fra il 1573 e il 1575 la critica colloca infatti volentieri un suo secondo soggiorno veneziano e un nuovo, più intenso contatto con l'arte di Tintoretto; laddove fra il 1576 e il 1577 si data la definitiva partenza per la Spagna, forse promossa dell'umanista Pedro Chacón, canonico della cattedrale di Toledo ed amico personale del segretario e bibliotecario dei Farnese, Fulvio Orsini. Fu proprio l'Orsini, che abitava a palazzo e gestiva in quel tempo gli acquisti e le immissioni – oltre che della biblioteca – anche della quadreria farnesiana, a rappresentare col Clovio il vero punto di riferimento nella permanenza del Greco a Roma. L'inventario testamentario dei suoi beni, redatto nel 1600,

menziona, a testimonianza d'un rapporto di scambievole frequentazione, di specifiche commissioni o anche di doni fatti dal giovane pittore al suo "ospite", ben sette opere di Domenico: "quattro tondi di rame col ritratto del cardinal Farnese, sant'Angelo, Bessarione cardinal ed Papa Marcello", un "ritratto di un giovine di beretta rossa", "un paese del monte Sinai" – identificabile colla Veduta del Sinai oggi in collezione privata a Vienna – ed il celebre "ritratto di don Giulio [Clovio] miniatore", conservato invece a Napoli, nel Museo di Capodimonte. Mediante il lascito di Fulvio Orsini al cardinal Odoardo queste opere entrarono dopo il 1600 a far parte integrante delle collezioni del palazzo romano, menzionate – almeno le tre ultime e più importanti – negli inventari del 1644 e 1653 ed esposte tutte assieme nella "seconda stanza dei quadri". Non provengono invece dal legato Orsini né – come spesso si dice – il Ragazzo che soffia su un tizzone, pur esso oggi a Napoli, né la Guarigione del cieco, firmata, ora a Parma, nella Galleria Nazionale, per quanto anch'essi ricordati negli stessi inventari ed esposti a metà Seicento nella stessa sala della Quadreria. È molto probabile che si tratti in questo caso di commissioni rivolte al pittore da membri della famiglia, direttamente o anche – e meglio – per il tramite dell'Orsini; tanto più che proprio la Guarigione del cieco ospita un ritratto ufficiale di giovane gentiluomo forse identificabile con quello del futuro duca Alessandro. Di certo, appena passato il crinale del 1600, i Farnese possedevano nella loro raccolta romana, ed esibivano tutt'assieme nella parte del palazzo destinata a questo scopo, uno fra i nuclei di opere italiane del Greco – fra quadri Orsini e quadri già in origine pensati per loro – in assoluto più completi ed esaustivi del rapido percorso compiuto dall'artista fra la maniera dei "madonneri" cretesi-vene-

ziani e la maniera moderna di Tiziano, di Tintoretto, di Clovio e dei romani. Se la Veduta del Monte Sinai già Orsini, poi Contini Bonacossi e Hatvany, discende infatti e replica quella analoga dell'altarolo firmato di Modena, con "quei tre spuntoni quasi assurdi, resi con il pittoricismo compendiario da pittore veneto-cretese" e nati "da un processo quasi medianico di trasposizione dell'idea del Sinai sulla base di un'esperienza visiva captata in Tessaglia" (Pallucchini, in Venezia 1981), ed è dunque l'ultima tappa di un percorso formativo "greco" di Domenico, forse eseguita ancora a Venezia sullo scadere del settimo decennio e "donata" poi a Roma all'Orsini, il Soplón e il Giulio Clovio di Napoli rappresentano la maturazione – sul 1571-72 – del "valente discepolo" di Tiziano nelle vesti di grande e visionario erede della tradizione veneta di luminismo e di libertà pittorica, laddove la Guarigione del cieco di Parma – probabilmente ancora successiva – allude infine alla complessità di una nuova trama di riferimenti, che alla Venezia di Tiziano e di Tintoretto sposa le suggestioni delle stampe e della "maniera" romana, della figura "serpentinata" di Michelangelo e dei suoi accoliti, in vista ormai degli sviluppi toledani.

Il soggiorno in Palazzo Farnese, a Roma, dovette rappresentare nell'itinerario italiano del Greco un momento di grande importanza, un momento di sintesi e di raggiunta convinzione dei propri mezzi. Sono questi gli anni in cui – di fronte al Giudizio Universale della Sistina e nel corso di una delle tante discussioni fra i teorici, i pittori e i dilettanti sulla "moralità" di questo – El Greco si spingeva a dire, a detta del Mancini (1620), che "se si buttasse a terra tutta l'opera, [egli] l'havrebbe fatta con honestà et decenza non inferiore a quella et di buona depictione". Sono questi gli anni in cui egli entrava in contatto e forse stringeva amicizia,

oltre che con Clovio, con Venusti, Muziano, Siciolante e Taddeo Zuccari, ai quali sempre Mancini l'associa: con gli artisti cioè che avevano iniziato in vario modo una "revisione ortodossa" dell'inquietante lezione di Michelangelo e che vivevano nel contempo all'ombra delle commesse del "gran cardinale" Alessandro Farnese. Sono questi gli anni in cui il Greco poteva contattare, nella medesima cerchia dei "protetti" del cardinal Alessandro, dei decoratori dei "cantieri farnesiani" – da Caprarola all'oratorio del Crocifisso –, degli amici e filiati del Clovio, esperienze per lui anche più determinanti, quali quelle specie di Giovanni de' Vecchi e del Marco Pino "retour d'Espagne", del "romanista" Anthonie Blocklandt e del giovane Bartolomeo Spranger; nel segno – ormai a lui congeniale – della "suprema fiammata del misticismo pittorico del Cinquecento" (Zeri 1957, pp. 46-50). [P.L.d.C.]

Domenico Theotokopoulos, detto El Greco
54. Ragazzo che accende una candela con un tizzone (El soplón) olio su tela, cm 60,5 × 50,5 Napoli, Museo e Gallerie Nazionali di Capodimonte, inv. Q 192

Proviene dal Palazzo Farnese di Roma, dov'è citato – nella seconda "stanza dei quadri" – dagli inventari del 1644 e 1653, unico fra i dipinti del Greco lì presenti – con la Guarigione del cieco oggi a Parma – non collegabile col lascito testamentario di Fulvio Orsini, ma piuttosto con una commissione diretta da parte della famiglia. Il motivo del "giovinetto che buffa in un tizzone per accendere un lume" è senz'altro di origine bassanesca – e a Bassano in persona Adolfo Venturi riferì addirittura il quadro (1929) –, ma il Greco dovette estrapolarlo dal contesto marginale delle varie Adorazioni dei

pastori (quella ad esempio di Palazzo Barberini a Roma, degli anni sessanta) per farne una figura isolata, a metà fra il tema "di genere", il mero studio luministico, e la "favola", il soggetto carico di suggestioni simboliche o proverbiali. In tal senso paiono potersi interpretare le varie redazioni conosciute dello stesso soggetto ma a tre figure, che al ragazzo aggiungono un uomo e una scimmia (New York, collezione S. Moss; Edinburgh, National Gallery of Scotland, già collezione Harewood; Jedburgh, collezione Oliver), tutte d'epoca spagnola e forse identiche per l'appunto alle "favole" citate nel 1611 e nel 1621 fra i beni dell'arcivescovo di Valencia Juan de Ribera e dello stesso pittore, da alcuni lette alla luce del detto popolare locale "El hombre es fuego, la mujer estopa, vien el Diablo y sopla" (cfr. Davies in Edinburgh 1989, pp. 11-23); mentre anche della più ridotta versione farnesiana – di cui si conoscono una replica firmata (Manhasset, collezione Payson) e diverse copie (Genova, Palazzo Reale; Buenos Aires, collezione Bossart; Firenze, Uffizi) – è stata data un'analoga spiegazione in chiave allegorica e proverbiale sulla base dell'altro detto spagnolo "Soplando brasa se saca llama, y enojos mala palabra".

Dal Palazzo Farnese di Roma la nostra tela, sempre attribuita al Greco e "segnata" col numero 161, fu inviata nel 1662 in cassa a Parma assieme ad altre opere di Correggio, Parmigianino, Carracci, Pulzone, Bassano ed Anguissola. Nella capitale del ducato fu esposta in Palazzo del Giardino, nella "Prima camera detta della Madonna del collo longo", e quindi nella Ducale Galleria al Palazzo della Pilotta, fra i vari "ritratti" – di famiglia e non – che ne affollavano l'ingresso, descritta negli inventari del 1680, 1708, 1731, e 1734 e nel catalogo o Descrizione della galleria

stessa (1725) sempre come opera di Giulio Clovio, probabilmente per analogia col ritratto per l'appunto del Clovio dello stesso Greco, similmente creduto opera dell'anziano miniatore.

Trasferita nel 1734 a Napoli col resto della collezione, fu presto nella galleria farnesiano-borbonica di Capodimonte, dove – "pezzo pieno di natura e di verità" – l'avrebbe visto e commentato, sempre come di mano del Clovio, il marchese de Sade (1776). Nel 1899 entrò a far parte del "bottino di guerra" dei commissari e militari francesi, e fu portata a Roma; ma qui – nel deposito di San Luigi dei Francesi – la recuperava l'anno seguente il Venuti, rispedendola ("Un giovine che soffia un carbone, di Gherardo delle Notti") a Napoli per la costituenda Galleria di Francavilla (inv. 1801, 1802). Passata infine al Palazzo degli Studi, e nuovamente ricordata negli inventari Paterno (1806-16) e Arditi (1821) come del Clovio, ma dalle guide (Pagano 1831; Michel 1837; Quaranta 1848; ecc.) invece ancora come dell'Hontorst, fu finalmente restituita al Greco nell'inventario del principe di San Giorgio (1852) e nelle altre guide di Fiorelli (1873), Monaco (1874), Polizzi (1874, 1882) e Migliozzi (1889).

Nonostante la presenza di altre versioni, anche firmate, è oggi unanimemente considerata opera del tutto originale ed anzi fra i capolavori del pittore durante il suo soggiorno italiano, riferibile con tutta probabilità agli anni del soggiorno in Palazzo Farnese e dell'amicizia col Clovio e coll'Orsini (1570-72). Alla cultura antiquaria di quest'ultimo e della sua cerchia potrebbe anzi alludere la scelta del possibile modello "classico" dell'opera, individuabile secondo il Bialostocki (1966) in quel Fanciullo che soffia sul fuoco dipinto nel IV secolo a. C. dal rivale di Apelle,

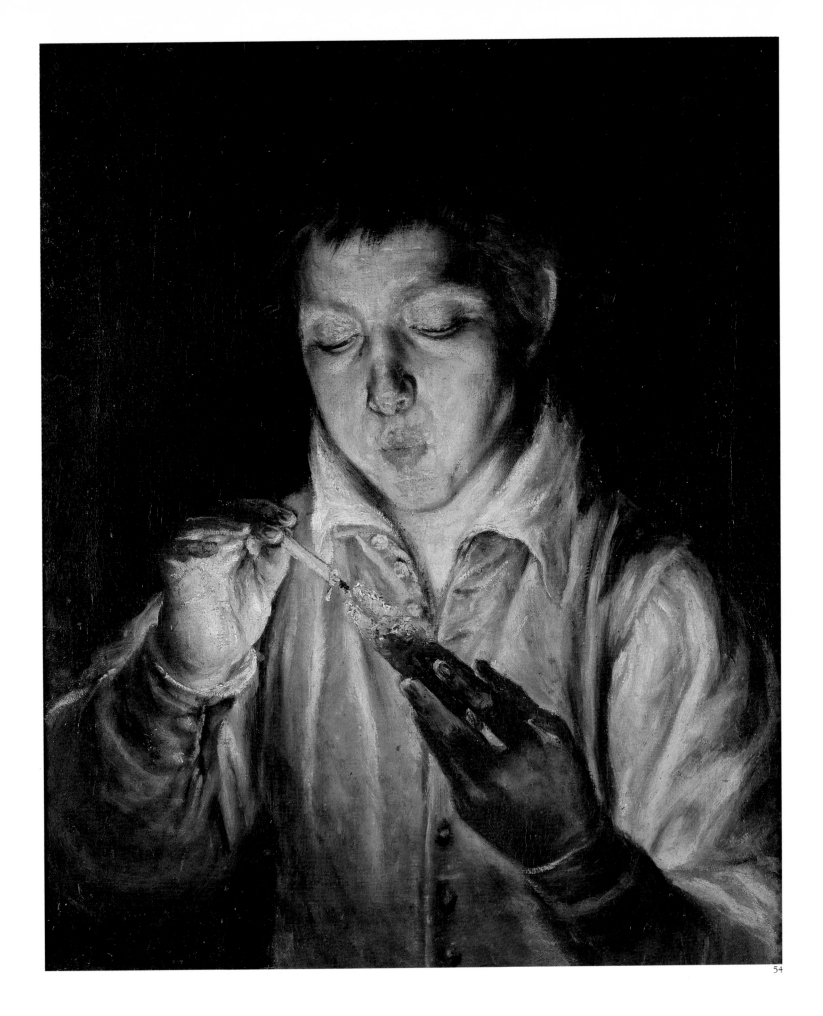

248 Antifilo di Alessandria, e descritto da Plinio il Vecchio nella *Naturalis Historia* come esempio mirabile di ricerche luministiche, celebrato per i riflessi del fuoco sul volto del fanciullo e nell'ambiente. Di certo in ogni caso il quadro del Greco è in questo un "tour de force" di tutto rilievo, capace di incanalare ogni possibile suggestione "classica" e ogni ascendente veneto – la lezione di Tiziano, di Tintoretto e, nel "genere" e nell'ambientazione notturna, qui specie quella di Bassano – in una visione personalissima ed esaltata, parte realistica e quasi "sperimentale" nello studio degli effetti di rifrazione e di controluce, parte irrealistica e già fantastica, "di una potenza quasi negromantica" (Pallucchini in Venezia 1981), nelle vesti agitate ed impastate di luce e di colore. Come e più che in altri dipinti del Greco la materia pittorica si adatta duttile alle necessità degli effetti di luce, raggrumandosi con insolito e straordinario spessore sul tizzone acceso, sorta di evocazione tridimensionale della fonte luminosa, immune – qui come nell'intero dipinto, e di contro all'opposto parere del Wethey (1962) – da ogni ridipintura e alterazione.

Bibliografia: *Descrizione* 1725, p. 20; Sade 1776, p. 259; *Guida* 1827, p. 72, n. 26; Pagano 1831, p. 77, n. 165; Michel 1837, p. 155, n. 165; Quaranta 1848, n. 230; Fiorelli 1873, p. 16, n. 27; Polizzi 1874, p. 55, n. 7; Migliozzi 1889, p. 196, n. 134; Cossío 1908, p. 35, n. 356; De Rinaldis 1911, p. 179; 1928, p. 321; Mayer 1921, p. 14; 1926, p. 310; Venturi 1929, p. 209; Camon Aznar 1950, n. 682; Wethey 1962, I, pp. 25-26, II, pp. 78-79, n. 122; Bialostocki 1966, p. 592; Frati 1969, p. 93, n. 17b; Gudiól 1973, pp. 35-36, n. 22; Pallucchini in Venezia 1981, pp. 67, 267; Toledo 1982, p. 83; Bertini 1987, p. 94; Edinburgh

1989, pp. 11-15; Jestaz 1994, p. 172. [P.L.d.C.]

Domenico Theotokopoulos, detto El Greco
55. *La guarigione del cieco*
olio su tela, cm 50 × 61
firmato, in basso a sinistra, in greco: *Domenikos Theotokopoulos krès epoiei*
Parma, Galleria Nazionale, inv. 201

Proviene dalla raccolta del Palazzo Farnese di Roma, dove gli inventari di metà Seicento (1644, 1653) lo rammentano esposto – come opera di ignoto, ed erroneamente detto su tavola – nella "seconda stanza dei quadri": "Nostro Signore che illumina un ceco con diverse figure in piedi, e prospettive de Palazzi, e portici". Nel 1662, contrassegnato a tergo col numero 216 che nell'Ottocento ancora vi si scorgeva, ed attribuito questa volta al Tintoretto, verrà imballato in un'unica cassa col *Clovio* e il *Soplón* del Greco e con altri dipinti di Correggio, Sebastiano, Carracci, Pulzone e Parmigianino ed inviato a Parma, in Palazzo del Giardino, dove lo ricorda – come opera di Paolo Veronese, ed esposto nella "Seconda Camera detta di Venere" – l'inventario del 1680 circa. Purtroppo le fonti e i documenti tacciono sugli eventuali spostamenti successivi; tuttavia è probabile che il dipinto non raggiungesse affatto Napoli nel 1734 col grosso della collezione farnesiana e rimanesse invece a Parma, là dove nell'Ottocento doveva poi essere acquistato per la locale Galleria presso il maggiore Mariano Inzani, ben presto riconosciuto come opera del Greco (cfr. Ricci 1896).
La critica più recente ne colloca l'esecuzione a Venezia, dove si suppone che il "candiotto" allievo di Tiziano fosse tornato nel 1573, pro-

veniente da Roma. In tal senso si spiegherebbe l'innervarsi della "sua dialettica accesa e movimentata di forma e colore in un gusto più propriamente tintorettesco [...] Confortato dalla lezione dell'ambiente romano postmichelangiolesco, il Theotocopoulos ora può meglio comprendere la struttura sintattica sulla quale poggia il gusto del Tintoretto: e ne chiede a prestito brani morfologici, elementi di tipologia, moti contrapposti e serpentinati, intonazioni livide di colore, sfondi di folle irreali" (Pallucchini in Venezia 1981). Rielaborazioni di spunti tintoretteschi appaiono in particolare le figure "di quinta" dei due uomini gesticolanti di spalle alla destra e alla sinistra del Cristo, assenti nell'altra versione autografa e su tavola – forse lievemente anteriore – conservata nella Gemäldegalerie di Dresda, acquistata nel 1741 a Venezia per le collezioni dell'elettore di Sassonia come opera di Leandro Bassano. Assai maturo appare inoltre, nell'esemplare di Parma, l'uso del colore impastato di luce, memore come nel *Giulio Clovio* di Napoli delle esperienze fondamentali dell'ultimo Tiziano e dell'ultimo Bassano, ma capace di coagularsi – sulle orme di Tintoretto – in una dimensione plastica e motoria che anticipa l'*Espolio* di Toledo e le prime opere spagnole. Così come di sapore tintorettesco e "romanista" è infine la profonda e inerpicata prospettiva di portici e palazzi su una piazza affollata di figurine realizzate con tocchi rapidi; per altro riletta attraverso le fonti "classiche" indirette qui rappresentate dal disegno del Dosio coi *Ruderi del tempio di Diocleziano* e dal tempietto romano a volta descritto e inciso dal Serlio nelle sue *Regole generali di architettura* (Du Gué Trapier 1958).
Il soggetto della *Guarigione del cieco nato* fu caro – insieme all'altro della

Cacciata dei mercanti dal tempio – in questi anni al Greco, probabilmente sulla scorta dell'interpretazione simbolica, favorita dal clima della Controriforma, rispettivamente con il ruolo della Chiesa cattolica nell'"aprire gli occhi alla vera fede" e nel ripulirla da ogni impurità e turbativa. Oltre al quadro di Dresda e a quello di Parma ne esiste infatti una terza versione (New York, collezioni Wrightsman) probabilmente databile ai primi anni toledani e anch'essa in passato attribuita a Tintoretto e a Veronese, di misure più ampie ma palesemente derivata dalla nostra, da cui differisce per pochi particolari e per l'aggiunta di due "donatori" in basso e di altri due "ritratti" a destra e a sinistra della scena.
Anche la tela di Parma ospita in realtà due figure la cui positura e la cui maggiore definizione ha fatto credere due ritratti. In particolare il giovane all'estrema sinistra, in corazza e goliera e dallo sguardo rivolto verso lo spettatore, è stato ritenuto volta a volta vuoi un autoritratto del pittore (Wethey 1962), vuoi un membro della famiglia Farnese committente (Du Gué Trapier 1958), forse il cardinale Alessandro (Fornari Schianchi 1983) o piuttosto il futuro duca dallo stesso nome (Frati 1969), che nel 1573 contava all'incirca ventott'anni. Di tutte è quest'ultima – alla luce dell'età dimostrata dal personaggio, alla luce degli altri ritratti spagnoli del Greco, a cominciare da quello nel *Martirio di san Maurizio* (1580), e da quelli dei due Farnese dipinti rispettivamente da Tiziano (1545) e da Pulzone (1579), e da Bedoli (1555) e Mor (1557) – a sembrare la più attendibile; mentre non è da escludere l'altra ipotesi, fin qui trascurata dalla critica, che un vero autoritratto del Greco sia invece l'intensa effigie dell'uomo bruno e barbato, più

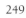

250 adulto del precedente, che appare a mezzo il gruppo di sinistra.

El Greco avrebbe dunque eseguito a Venezia, fra il 1573 e il 1575, una commissione spiccata dai Farnese a Roma, o anche a Parma; e l'inserzione del vittorioso combattente di Lepanto, temporaneamente in patria fra il 1571 e il 1577, verrebbe così a qualificare ulteriormente la scelta del soggetto "controriformato".

Bibliografia: Martini 1862, p. 15; Ricci 1896, pp. 55-56, n. 201; Venturi 1904, p. 62; Cossío 1908, I, p. 61, n. 354; Mayer 1926, p. 354, n. 42; Willumsen 1927, I, p. 434, II, pp. 402-412; Waterhouse 1930, n. 15; Quintavalle 1939, pp. 133-135; Canon Aznar 1950, I, pp. 72-74, II, n. 80; Du Gué Trapier 1958, pp. 78-80; Wethey 1962, I, pp. 22-24, II, pp. 42-44, n. 62; Frati 1969, p. 93 n. 16a; Gudiól 1973, pp. 33-34, n. 16; Pallucchini in Venezia 1981, pp. 67, 265, n. 103; Toledo 1982, pp. 88-90; Fornari Schianchi 1983, p. 12; Tokyo 1986, pp. 87-88, n. 3; 1988, pp. 42-45, n. 3; Bertini 1987, p. 312; Jestaz 1994, p. 170. [P.L.d.C.]

Scipione Pulzone
(Gaeta *ante* 1550 - Roma 1598)
56. *Ritratto del cardinal Alessandro Farnese*
olio su tela, cm 135 × 107
Roma, Galleria Nazionale d'Arte Antica, inv. 2217

Il dipinto, scoperto, identificato – sulla base dell'altra versione, firmata e datata 1579 della Pinacoteca di Macerata (Sorrentino 1937, pp. 169-173) – e quindi pubblicato dallo Zeri (1957), raffigura il cardinale Alessandro Farnese, così come indica anche il biglietto tenuto nella mano sinistra, su cui si legge l'iscrizione frammentaria "Ill.mo Rev.mo Aless. Farnese Cardinale Palazzo [...] Anno 59". Non è però improbabile che il "gran cardinale" commissionasse

il suo ritratto allo specialista più in auge del momento già qualche anno prima del conclamato 1579; ché il Bertini (in *Convegno* 1991) ha giustamente sottolineato come una richiesta – nel luglio del 1577 – da parte di Barbara Sanseverino al cardinale, per il tramite di Giulio Rangoni, di averne un'effige "come [...] è al presente non come lo fu già, parendo poi che Lombardia non po haver l'originale (ch'è dover darne il preggio a Roma), ch'almen dovesse esser la copia scipionica nella sua vera simiglianza di hora", parrebbe già alludere all'esistenza del dipinto, o per lo meno alla notorietà della sua commessa, tale da farne desiderare alla contessa appunto una copia atta a sostituire un più antico ritratto del cardinale inviatole in dono anni prima. D'altronde è nota la prassi del Gaetano, in questo decennio e nel successivo, di replicare più volte a richiesta lo stesso ritratto per farne dono a parenti o a famiglie ed istituzioni care al committente: come nel caso di quelli del cardinale Alessandrino (Gaeta, Museo Diocesano; Cambridge, Fogg Art Museum), di quelli del cardinal Granvelle (Londra, Courtauld Galleries; Besançon, Musée des Beaux-Arts) o di quelli ancora del viceré di Sicilia Marcantonio Colonna (Roma, Galleria Colonna; ma cfr. Vaudo 1976, pp. 41-43).

Sebbene non sia dunque del tutto certo che il ritratto ora alla Galleria Nazionale di Palazzo Barberini debba potersi considerare il prototipo dell'eventuale "serie", e sebbene l'esistenza dell'altra versione di Macerata – apparentemente autografa e di buona qualità – ventili almeno una seconda possibilità d'identificazione, è d'uso riconoscerlo nel "ritratto del Card.le Aless.o a sedere cornice grossa nera mano di Scipione Gaetano" menzionato nella "Seconda Camera" dell'appartamento di rappresentanza al piano nobile del palazzo romano dei Farnese negli inventari del 1644 e del 1653 (Bertini 1987; Jestaz 1994, e – con maggiore cautela – Robertson 1992).

Stanti la sua collocazione e la notorietà del suo autore – nonché del personaggio ritratto, uno dei "fondatori" delle glorie della famiglia – il dipinto doveva essere tenuto in grande considerazione all'interno della raccolta. Tuttavia in apparenza esso non fu trasferito a Parma fra il 1662 e il 1680, dove non compare infatti citato negli inventari delle residenze e delle quadrerie ducali fra il 1680 e il 1734, e nemmeno più tardi a Napoli assieme a quelle opere che sino ad allora erano rimaste in Palazzo Farnese a Roma, irreperibile nelle liste di spedizione del 1759 e 1760, e nelle fonti antiche sulla consistenza delle collezioni borboniche. È dunque da ipotizzare una sua precoce "dispersione", forse ancora nel corso della seconda metà del Seicento. Riapparve sul mercato dell'arte, proveniente da una raccolta inglese, solo nel 1950, e fu venduto in quell'anno a un'asta Christie's a Londra (13.10.1950, n. 106). Alla Galleria Nazionale di Palazzo Barberini a Roma è pervenuto nel 1952, per dono di Carlo Sestieri (*Bollettino d'arte* 1954).

Si tratta di uno dei primi ritratti datati di Scipione Pulzone, per quanto di dieci anni posteriore al *Ritratto del cardinale Ricci* noto in più versioni (Roma, collezione Ricci; Cambridge, Fogg Art Museum; ecc.); e così come quello, o come l'altro del *Cardinale Camillo Borghese* pure pubblicato dallo Zeri, fonda le caratteristiche del suo linguaggio su una lucida verosimiglianza ed un aulico, compassato distacco che sono tipici della grande ritrattistica "da parata" di un Anthonis Mor, non senza però una certa algida secchezza di disegno da addebitare invece alla formazione del Gaetano presso Jacopino del Conte conclamata dalle fonti. Pulzone vi ingaggia un vero "tour de force" nella resa sino all'eccesso delle pieghettature della seta, dei riflessi del raso, del frusciare dei veli fra la tenda, la veste e la mozzetta. La figura possente e precocemente invecchiata del cardinale vi appare però restituita con maggiore e assoluta attenzione per il "decoro" e per il senso del potere che non per quella più sfumata veridicità che ad essi in altri ritratti s'accompagna. Semplice ma squillante e di forte effetto – bianco, rosso, blu – la gamma dei colori.

Oltre alla già citata versione di Macerata, ne esistono copie nel Museo Civico di Padova e nella fondazione Magnani-Rocca a Mamiano (Parma), non è dato dire se uguali o diverse da quella richiesta ed ottenuta nel 1627 dal Confaloniere e dai Priori di Macerata – nel contesto di una serie di ritratti Farnese – per onorare il cardinale, protettore della città; mentre la stessa effige, ridotta al solo busto del cardinale, compare replicata anche nella serie di ritrattini di personaggi della famiglia Farnese un tempo pur essa nel palazzo romano ed ora nella Galleria Nazionale di Parma (Bertini in *Convegno* 1991).

Bibliografia: *Bollettino d'arte* 1954, p. 366; Zeri 1957, p. 18; 1970, p. 23; Vaudo 1976, pp. 19-20; Bertini 1987, pp. 221, 312; Mochi Onori-Vodret Adamo 1989, p. 40; Robertson 1992, pp. 144, 147; Trento 1993, p. 125, n. 50; Jestaz 1994, p. 130. [P.L.d.C.]

Scipione Pulzone
(Gaeta *ante* 1550 - Roma 1598)
57. *Ritratto di dama in rosso*
58. *Ritratto di dama in nero*
olio su tela, cm 48 × 38 ciascuno
Stamford, Burghley House,

collezione M.H. Marquess of Exeter, inv. 378, 371

I due dipinti, così come gli altri due di analoghe misure presenti nella stessa collezione, facevano parte di una serie di sette ritratti femminili di Pulzone un tempo nelle raccolte farnesiane (Bertini 1977, 1990). La loro prima menzione è in Palazzo Farnese a Roma, nell'ultimo "Camerino della Morte", dove gli inventari del 1644 e del 1653 citano "otto quadri da testa, [...] ritratto di diverse Dame, sette mano di Scipion Gaetano ed una di Domenichino" (Bourdon-Vibert 1909; Le Cannu in *Le Palais* 1980-81, I.2, pp. 372-376; Jestaz 1994, p. 137, n. 3324). Nel 1662, in occasione della spedizione per Parma, i sette "quadri da testa" venivano divisi, imballati in due casse distinte – la n. E 5 e la n. C 3 – e per la prima volta dotati di numero inventariale e descritti uno per uno: un "ritratto di donna con collaro a lattuga [...] n. 162", un "ritratto d'una donna con collarone con una lucertola sop.a, e fiori in testa [...] n. 167", un "ritratto di dama con vezzo al collo e in petto con collarone, e corona in testa [...] n. 170", un "ritratto di donna con collaro a lattuga [...] n. 176" un "ritratto di donna vestita di rosso [...] n. 190", un "ritratto di donna vestita di pavonazzo con colaro a lattuga [...] n. 192" e un "ritratto di donna con colaro a lattuga vestita di pavonazzo [...] n. 291".

Giunti a Parma, in Palazzo del Giardino, i sette ritratti furono ulteriormente separati ed esposti in diverse stanze: i numeri 291 e 167 nella "Quarta Camera detta della Cananea" (inv. 1680, nn. 143, 154), i numeri 192, 190 e 162 nella "Quinta Camera detta di Santa Clara" (inv. 1680, nn. 204, 210, 211) e i numeri 176 e 170 nella "Settima Camera di Paolo Terzo di Titiano" (inv. 1680, nn. 267, 269). Più tardi nella Ducale

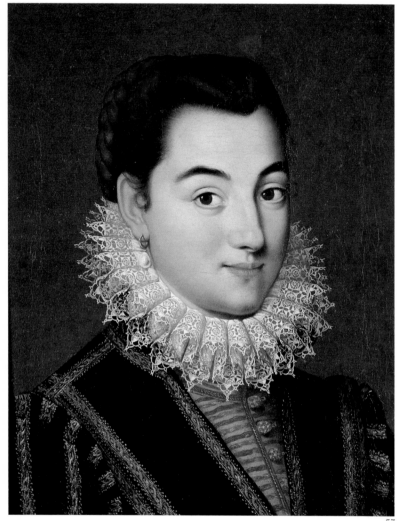

57

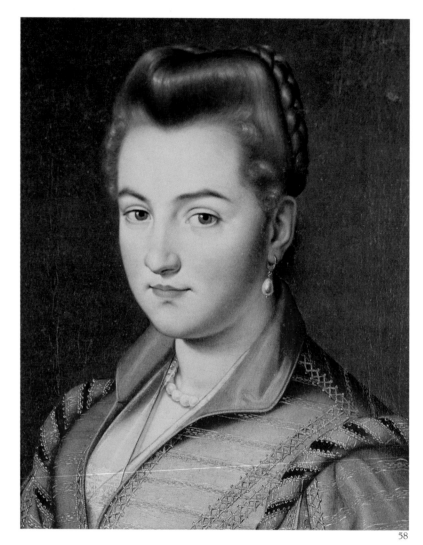

58

Galleria al Palazzo della Pilotta, cinque dei sette ritrattini romani, con l'esclusione dei numeri 162 e 291, più un sesto analogo ma un po' più piccolo e di diversa provenienza – un "ritratto a mezzo busto di donna vestita di nero all'antica con perle al collo, et all'orecchie, colaro con pizzi, capelli biondi, et un fiore all'orecchia sinistra. Del Gaetano n. 152" – vennero collocati a mo' di decorazione e come altri quadri di piccole dimensioni al di sopra della III e IV finestra, e lì rimasero dagli ultimi anni del XVII secolo sino al 1734, sempre ricordati nei tre inventari a noi pervenuti della galleria (1708, 1731, 1734: nn. 67-69, 89-91).

A Parma le descrizioni inventariali dei sette "quadri da testa" sono ancor più precise e dettagliate rispetto a quelle precedenti, ed insieme al giglio incusso e agli immutati numeri sul retro risultano sussidi indispensabili per l'identificazione: "una giovine vestita di rosso, con perle al collo, et orecchie [...] n. 162", "una donna ornata di fiori, al collo una frappa, sopra la quale una luserta, [...] n. 167", una "testa di femina con corona ingioiellata sul capo, collaro con pizzi all'antica, perle al collo con una gioia appesa [...] n. 170", una "testa di donna giovine vestita di morello con trina d'oro, frappa al collo, e perle all'orecchio sinistro [...] n. 176", "una giovine con frappa al collo vestita di nero con trine, e tre file di bottoni d'oro avanti, [...] n. 190", "una giovine con frappa al collo vestita di nero, con bottoni, e guernitione d'oro [...] n. 192", "una femina, col capo ornato di perle, con frappa al collo [...] n. 291".

Apparentemente nessuno dei quadri di Pulzone raggiunse Napoli con Carlo di Borbone nel corso delle spedizioni del 1734-35. I quattro oggi a Burghley House sarebbero – a detta della tradizione, riportata dagli estensori di uno dei cataloghi di

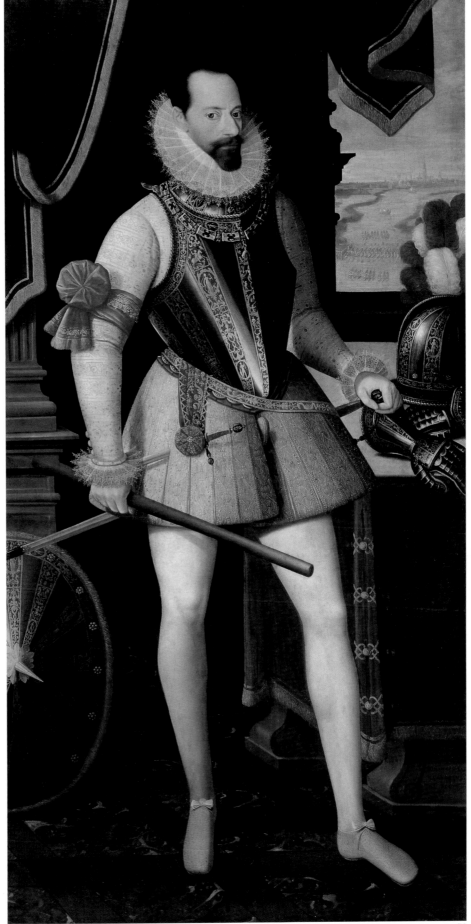

quella raccolta (*The Marquess* s.d.) – stati sottratti durante il trasporto delle opere da Parma a Napoli, ed acquistati in seguito da Brownlow, nono conte di Exeter (1725-1793), per la residenza di famiglia, dove per altro la loro provenienza farnesiana doveva sempre essere ricordata nella significativa dizione di "Ladies of the House of Parma". I due esposti in mostra, in particolare, recherebbero a tergo il timbro col giglio farnesiano incusso in ceralacca grigia ed i numeri, graffiti accanto, 190 e 192, laddove almeno su un altro degli esemplari della stessa raccolta si potrebbe leggere il numero 176 (Bertini 1987); e tuttavia sia la corrispondenza fra questi numeri e quelli della Ducale Galleria del Palazzo del Giardino e del Palazzo romano, sia la corrispondenza di questi ultimi tra loro, lascia supporre – alla luce delle descrizioni differenti – qualche fraintendimento fra i vari pezzi della serie.

Si tratta di una produzione piuttosto abituale e corrente nell'attività di Pulzone quale affermato ritrattista, caratterizzata dalla tipica e geometrica sodezza di volumi, dal minuzioso realismo dei particolari – le gioie, i pizzi, gli abiti – e dal senso invincibile di decoro e dignità. Già nel 1569 il Gaetano apponeva firma e data a quel *Ritratto di gentildonna*, un tempo creduto di Vittoria Colonna, che è ora a New York presso Marco Grassi (cfr. Vannugli 1991, p. 64, n. 7, fig. 6); e nei vent'anni successivi s'imponeva come il vero specialista del "genere" a Roma, unico vero contraltare della robusta tradizione emiliana, padana. I ritratti di Burghley House appaiono opere della sua prima maturità, molto simili alle *Gentildonne* di Palazzo Pitti a Firenze, della raccolta Spark a New York e dell'Alte Pinakothek di Monaco, quest'ultima del 1584 (cfr. Zeri 1957, pp. 18, 81, figg. 4, 6, 86).

Lo stesso Zeri, esaltando la tavolozza "classica" dell'artista, "ignara di colori che non siano quelli puri dell'arcobaleno", ebbe modo nel 1957 di sottolineare acutamente – pur senza conoscere gli originali farnesiani di Burghley – l'"accento pseudo-carraccesco" che traspare bene dai ritratti di Pulzone, e specie da quelli più tardi, fonte della loro percezione come "pitture moderne" e dunque dell'ardito connubio fra la nostra serie di "quadri da testa" e un ottavo ritratto del Domenichino nell'ultimo dei "camerini della Morte", decorato sul soffitto dai "paesi" di Annibale e dei suoi: "lo avevano ben compreso coloro che in una sala del Casino Farnese avevano disposto un esemplare del Domenichino in mezzo a una serie di ritratti di Gentildonne del Gaetano, secondo un accostamento che si ritrovava in un altro centro mondano della Roma *fin-de-siècle* e del primo quarto del Seicento, la Palazzina della Villa Montalto, dove il Pulzone figurava a fianco del Domenichino e del Lanfranco".

Nonostante che la commissione dei sette ritratti possa essere addebitata con tutta probabilità al rapporto che fra il pittore e i Farnese s'era creato a partire dal 1577-79 e con la realizzazione del *Ritratto del cardinal Alessandro* (cfr. cat. 56), l'assenza di qualsivoglia riferimento o emblema farnesiano fra le gioie o sulle vesti e la mancanza di confronti plausibili nell'"iconografia femminile" farnesiana del tempo non consentono di identificare con certezza le sette giovani donne con altrettanti membri della famiglia. È tuttavia da notare che, sulle pareti dei due camerini compagni che precedevano quello dei nostri ritratti, spiccavano in Palazzo Farnese le due serie di "retrattini" – queste sì per certo "di famiglia" – di "Principi e Principesse di casa Farnese" e "Principi e Princi-

pesse di Portogallo", oggi conservate nella Galleria Nazionale di Parma (Bertini 1987, pp. 222, 311); e che inoltre l'altro ritrattino di *Gentildonna* della Galleria Nazionale di Arte Antica (inv. 2566; olio su tavola, cm 49,5 × 38) – similissimo ai nostri e per certo opera coeva dello stesso Pulzone – mostra un complesso e raffinato "collarone" in oro, gemme e smalti con gli emblemi degli Orsini e dei Farnese, denunciando così un'analoga commissione "familiare".

Bibliografia: *The Marquess* s.d.; *Guide to Burghley* s.d., p. 21, nn. 371, 376, 378, 373; Bertini 1987, pp. 108-109, 115; 1990, pp. 3-4; 1994, p. 71; Jestaz 1994, p. 137, n. 3324.
[P.L.d.C.]

Jean Baptiste De Saive
(Namur 1540 ca. - Malines 1624)
59. *Ritratto di Alessandro Farnese*
olio su tela, cm 203 × 108
Firmato e datato *Joanes de Saive namurgensis me fecit*
Parma, Galleria Nazionale, inv. 1001

Il *dipinto eseguito* a Bruxelles, giunse nelle collezioni farnesiane probabilmente dopo la morte di Alessandro. Da identificare, forse, con quello menzionato nell'inventario di Palazzo Farnese a Roma datato al 1644: "241. Un altro in tela, senza cornice, ritratto del Sr. Duca Alessandro armato". Più sicuramente si può riconoscere nel quadro descritto negli inventari dello stesso palazzo del 1653 e del 1662-80 "Un ritratto del Duca Alessandro armato di petto, e gola collare a frappe, tosone sopra l'armatura, con bastone nelle mani, elmo sopra un tavolino con cornice tinta di noce, e oro balzanetta d'ormesino rosso". Nell'inventario del Palazzo del Giardino di Parma redatto verso il 1680 viene descritto: "Un quadro alto braccia

quattro oncie tre, largo braccia due, oncie quattro e mezzo. Un quadro valse dire un rittrato in piedi del Serenissimo Sig. Duca Alessandro armato, e vestito a calza braga con la destra al fianco, et all'istesso braccio vien cinto da sarpa rossa appoggiato dall'istessa parte un scudo et alla sinistra poggia la mano con bastone di comando sopra di un tavolino, sopra del quale un elmo con piume di vari colori con manopola compagna dell'armatura di [...] n. 45". Rimase a Parma tra i pochi oggetti che non vennero spediti a Napoli nel 1735-36, e risulta nella *Nota dei quadri...* del 1820. Donato dalla Real Casa alla Biblioteca Palatina nel 1843, entrò in Pinacoteca nel 1887. Il ritratto può essere datato verso il 1590, certamente prima del maggio di quell'anno quando il Saive tornò a Namur, dopo aver svolto attività di pittore di corte, e aver ricoperto l'incarico di "Concierge du vignoble de la cour" (Siret 1876, p. 696). Il pittore ritrae Alessandro in piedi a figura intera, con tutti i segni e gli attributi che suggeriscono la connotazione del condottiero vittorioso: il bastone di comando, la sciarpa da capitano al braccio, l'elmo con cimiero piumato, le manopole: il principe è vestito con una armatura leggera, che doveva essere la sua tenuta abituale in battaglia, ove si batteva con una buona corazza, uno scudo, e un randaccio, disdegnando l'armatura completa (Kelly 1937, p. 397). La figura a colori vivaci è ambientata su uno sfondo scuro: a lato si apre una finestra da cui si vede la città di Anversa, sullo sfondo, e la Schelda con il famoso ponte, di legno e di barche, che Alessandro aveva fatto costruire, insieme al canale artificiale, chiamato Parma, per chiudere i rifornimenti alla città assediata provocandone la resa. Il progetto del Barocci e del Piatti, venne eseguito

forse con qualche suggerimento dello stesso Farnese, autore di un trattato, ancora manoscritto, intitolato: *Commentari di varie Regole e Disegni di Architettura Civile e Militare...* (Roma, Biblioteca Casanatense). Questa impresa, rimasta memorabile, meritò al duca di essere fregiato con il Toson d'oro, che il Saive puntualmente dipinge sul suo petto. Il ponte divenne nella glorificazione del personaggio una delle raffigurazioni più frequenti, descritta da cronachisti militari dell'epoca (Van Der Essen 1935, p. 28) e da Cesare Campana, autore di un libro con l'*Assedio e riconquista di Anversa*, edito nel 1595 e dedicato al duca Ranuccio. Nel *De Bello Belgico* di Famiano Strada, edito a Roma tra il 1632 e il 1647, dedicato a Odoardo e Ranuccio Farnese si legge una accurata descrizione del ponte, illustrato anche in diverse incisioni (Nappi 1993, pp. 309-311). Il Saive riprende la posizione del Duca e la corazza finemente lavorata a niello, di gusto spagnolo, da una incisione di Gijsbert Van Veen, tratta da un ritratto del fratello Otto, ove Alessandro Farnese vincitore di Anversa, viene paragonato ad Alessandro Magno, vincitore di Tiro, con la raffigurazione del ponte e della città in lontananza. La fisionomia del personaggio, con il viso di tre quarti, è tratta dal ritratto di Otto van Veen a Bruxelles, ma resa dal Saive in modo più corsivo, priva di indagine fisionomica e di individuazione psicologica.

Lo stesso abbinamento tra la figura del condottiero e il suo famoso espediente bellico si ritrova nelle medaglie coniate dopo il 1585 da Jacques Jonghelinck (Meyer 1988) e in maniera più suggestiva nel monumento equestre eretto per Alessandro a Piacenza, scolpito dal Mochi tra il 1622 e il 1625 che mostra, sul basamento, il celebre bassorilie-

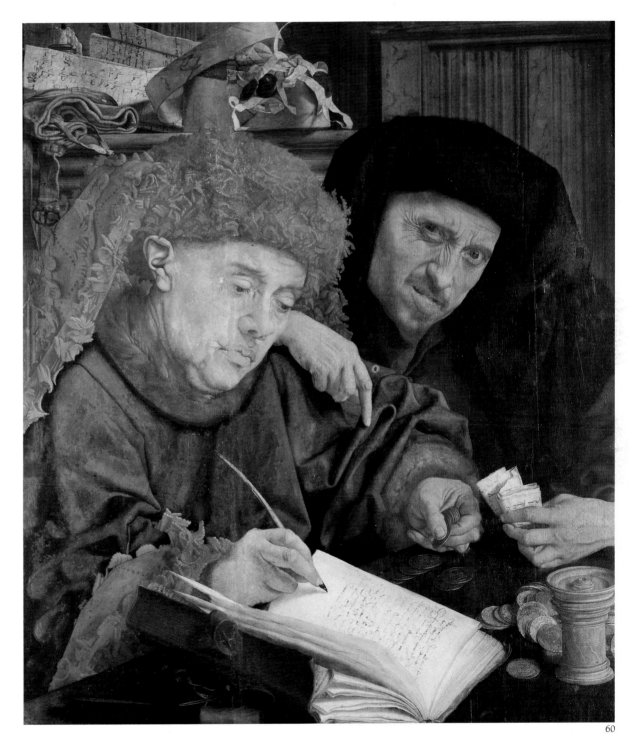

60

256 vo che raffigura il ponte sulla Schelda e la città in lontananza (Ceschi Lavagetto 1986, pp. 44-50).

Bibliografia: Toschi 1825, p. 21; Pigorini 1887, p. 50; Ricci 1896, pp. 200-201; Kelly 1937, pp. 389-390; Quintavalle 1939, p. 254; Bertini 1981 p. 65; Coliva 1981, p. 9; Bertini 1987, pp. 207, 252; Meyer 1988, pp. 179, 182; Ceschi Lavagetto 1992, p. 777; Le Cannu in *Le Palais* 1981, p. 378; Jestaz 1994, p. 34. [P.C.L.]

Marinus van Reymerswaele
(Siressa 1495? - Anversa 1570 ca.)
60. *Gli avari*
olio su tavola, cm 74 × 65
Napoli, Palazzo Reale,
Appartamento storico

Il dipinto fu confiscato nel 1612 a Barbara Sanseverino, moglie di Orazio Simonetta, feudatari a cui furono sequestrati i beni perché si erano ribellati nel 1611 al potere politico dei Farnese. La pregevole collezione di dipinti (Leone de Castris 1994, p. 34), apposti i sigilli, fu incamerata tra i beni di Ranuccio. Tra le opere inventariate nel 1612, il dipinto su tavola è descritto come "bellissimo, detto il Contatore di Duca di Olanda" (Bertini 1977, p. 39, n. 38).
La tavola fu in seguito spedita nella residenza romana dove risulta sino alla metà del secolo.
Nel 1644 era a Palazzo Farnese, nella seconda delle stanze adibite a quadreria, attribuito a "Luca d'Olanda fiammingo" (Jestaz 1994, p. 175, n. 4369).
L'inventario del 1635 riporta l'opera attribuita a Luca d'Olanda nella prima stanza (Bertini 1987, p. 210, n. 194). Qui viene lievemente modificata l'indicazione del soggetto: "due pubblicani, che uno scrive et l'altro conta monete". L'individuazione della coppia di personaggi, entrambi protagonisti dell'evento rappresentato, resta nell'inventario par-

mense del Palazzo del Giardino (1680) che descrive "Due mezze figure", come soggetto dell'opera, inspiegabilmente attribuita a Lorenzo Lotto ed esposta nella seconda stanza "detta di Venere". Ad inizio del secolo XVIII la tavola risulta tra i "Quadri di antica regione della Casa Farnese" (Filangieri 1902, p. 28) segnata al n. 38 con la medesima attribuzione, a Lorenzo Lotto.
Nel 1708 il Lolli riporta l'opera sulla XII facciata attribuita a Lorenzo Lotto (Bertini 1987, p. 170, n. 250). Nell'iscrizione inventariale si fa riferimento ad una cornice che, se negli inventari seicenteschi era descritta come "dipinta a pietra mischia", qui è definita semplicemente "dorata".
Nel XVIII secolo l'attribuzione a Lorenzo Lotto è confermata dal Borro dell'inventario di Palazzo Ducale (1731) in cui l'opera è collocata nella XIII facciata della Galleria dei quadri, segnata al n. 244 con riferimento al n. 38 apposto nel 1612.
L'attribuzione a Lotto, ribadita dall'inventario del 1734, viene smentita nella lista delle opere sequestrate dai Francesi nel 1799. Qui al numero 22 è segnato un "Ritratto d'un usuraio con Avaro di Quinto Mugio" (Filangieri 1902, p. 227; Bertini 1987, p. 302).
L'attribuzione a Metsys verrà contraddetta poco dopo, anche se si imporrà successivamente per oltre un secolo.
Recuperato dalle truppe borboniche, il dipinto fu trasferito nel Palazzo di Francavilla dove risulta inventariato nella terza stanza con attribuzione a Luca d'Olanda (Minieri Riccio 1879, p. 45; Bertini 1987, p. 303). Assente dagli inventari successivi, l'opera è presente al Real Museo Borbonico sicuramente sino al terzo decennio del XIX secolo come riportato dalla guida del 1827 (p. 42) e da quella del Perrino (1830, p. 159), in essa risulta nella quinta

stanza; elencata al n. 21. Nel 1874 è a Palazzo Reale, inventariata tra gli oggetti d'arte con numero 244, presente nella stanza n. 29 (Porzio 1991, p. 13). Il dipinto è pubblicato dal Fokker (1928, pp. 122-133) come prototipo di una codificata variante del *Ritratto di un mercante e sua moglie*, eseguito nel 1514 da Quinto Metsys e conservato al Louvre. Anche se numerosi sono i confronti con opere dello stesso soggetto, tra le quali quella del Bargello firmata e datata 1540 da Marinus, il Fokker non assegna la tavola napoletana al maestro zelandese.
Nel 1930 lo Steinbart (p. 110) inserisce il dipinto farnesiano tra le opere di van Reymerswaele. L'opera però non è citata dalla letteratura critica che affronta il tema della pittura di genere di matrice fiamminga, benché van Reymerswaele sia ritenuto di essa un originale esponente (Fierens-Gevart 1912, pp. 273-74; van Puyvelde 1950, pp. 112-113; 1975, p. 3-23; Laissague 1958, p. 84; van Puyvelde 1962, pp. 166-170; Faggin 1968, pp. 32-33).
Il De Filippis, nell'illustrare Palazzo Reale, segnala l'opera nella XII sala. In un primo momento (1942, pp. 65-66) la individua come una replica eseguita dallo stesso Metsys o da un suo imitatore attivo nella prima metà del XVI secolo, ma successivamente (1952, p. 117) la definisce copia del fiammingo probabilmente eseguita da Marinus van Reymerswaele.
L'attribuzione a Marinus è definitivamente sostenuta da Marina Causa Picone che nel 1986 riporta il dipinto ancora nella XII sala, detta "Sala dei fiamminghi" (p. 73) ribadendone l'origine farnesiana.
Lucia Collobi Ragghianti definisce l'opera una replica dal prototipo del Museo di Anversa eseguito da Marinus (1990, pp. 121-122).
Altre versioni dello stesso soggetto

eseguite dal pittore, variamente intitolate, si trovano nella National Gallery, al Prado, nei Musei di Bologna, Monaco, Nantes e nel Castello di Windsor. Tra queste più d'una presenta lo sguardo dell'esattore rivolto verso chi osserva il dipinto (così come in molte versioni conosciute del *San Girolamo nello studio*, repliche dell'omonimo dipinto di Metsys, noto solo attraverso la copia del figlio Jan al Kunsthistorisches Museum di Vienna).
Questo elemento, che indusse il Fokker a ritenere il quadro di Napoli un "prototipo" e non un originale, è presente anche in altri dipinti della prima metà del secolo, tra i quali uno eseguito da Metsys con stesso soggetto (collezione Cailleux, Parigi, in van Puyvelde 1957, p. 4). Così gli Arnolfini di Van Eyck (confrontato con la tavola napoletana per lo studio degli abiti; Fokker 1928, p. 128; Porzio 1991, pp. 13, 14) traducono, nell'immagine riflessa nello specchio al centro, la presenza dell'osservatore a cui si chiede attenzione, come enunciato nella scritta posta sotto lo specchio: JOHANNES DE EYECK FUIT HIC 1434. L'elemento di coinvolgimento dell'osservatore può ritenersi un colto riferimento dunque, e non un aspetto che "non è perfettamente logico" (Fokker 1928, p. 124).
Il dipinto di Marinus, eseguito tra il terzo e il quarto decennio del XVI secolo, rivela così un artista che nello studio esasperato delle varianti compie la sua personale linea di ricerca.

Bibliografia: Hymans 1885, p. 166; Fokker 1928, pp. 122-133; Steinbart 1930, p. 110; De Filippis 1942, pp. 65-66; 1952, p. 117; Bertini 1977, p. 22; Bertini 1987, p. 170; *Il Palazzo Reale di Napoli* 1986, p. 73; Collobi Ragghianti 1990, pp. 121-122; Porzio 1991 pp. 13-14. [M.T.C.]

Pieter De Witte
(Bruges 1548 ca. - Monaco 1628)
61. *Sacra Famiglia con san Giovannino*
olio su tavola, cm 109 × 87
Napoli, Museo e Gallerie Nazionali di Capodimonte, inv. Q 137

La presenza, sul retro del dipinto, del giglio farnese con a destra il numero 312 fa ritenere che il dipinto facesse parte della quadreria del palazzo Farnese di Roma, da dove fu inviato a Parma prima del 1680. È qui infatti indicato nell'inventario del Palazzo del Giardino (1680 ca.), esposto nella Quinta camera detta di Santa Chiara': "191. Un quadro alto braccia due, largo braccia uno, oncie sette, e meza in tavola. Una Madonna col Bambino avanti sopra di un letto, e cossino giallo, presso del quale un canestro di fiori alla destra S. Giuseppe appoggiato col mento sopra le mani in croce tutti quattro con diadema di [...] n. 312 (Bertini 1987, p. 245)". In seguito è menzionato nella Ducale Galleria al Palazzo della Pilotta negli inventari del 1708, del 1731 e del 1734, dove, con un'analoga descrizione, l'indicazione della cornice dorata e il numero 312, è ritenuto opera "...di pittore stimato et incognito". Fu anche inserito nel catalogo dei cento capolavori della Galleria (1725), con l'attribuzione a Niccolò dell'Abbate. Con il trasferimento della collezione a Napoli, ritroviamo il dipinto nell'inventario dei quadri farnesiani di Capodimonte redatto da Ignazio Anders (1799), con una nuova attribuzione: "n. 265. Quadro in tavola, alto palmi quattro, largo palmi tre ed oncie cinque, la Vergine mezza figura, che con la sinistra mano tiene il Bambino a giacere sopra di un letticiolo, da un lato un canestrino, con fiori, a destra mano della Vergine tiene un velo che va per sotto il Bambino, S. Giuseppe che guarda il Bambino, S. Giovanni che fa lo stesso, con le mani

unite al petto, di Pierin del Vago" (Archivio di Stato di Napoli, *Casa Reale Amm.va*, s. inv., f. 1, f. 13). Ancora come opera di Perino è citato in tutti gli inventari ottocenteschi del Palazzo degli Studi, poi Real Museo Borbonico, fino al 1870, quando nell'inventario del Museo Nazionale di Salazar è ritenuto opera di Giannantonio Sogliani, mantenendosi così comunque l'attribuzione alla "maniera" tosco-romana. Nell'inventario Quintavalle (1930), infine, il dipinto è ascritto a "Ignoto fiorentino del secolo XVI".
Considerata dal De Rinaldis (1928, p. 140) "una libera traduzione della *Madonna del velo* di Raffaello, dovuta ad un pittore fiorentino che ebbe familiarità col disegno michelangiolesco e fu sensibile a calde visioni di colore", l'opera fu attribuita dubitativamente a Peter de Witte dallo Steinbart (1937, p. 80), e poi definitivamente riconosciuta come sua da Ferdinando Bologna e Raffaello Causa (Napoli 1952, pp. 37-38), che collegano il dipinto al soggiorno fiorentino dell'artista.
Giunto a Firenze nel 1569 dalla nativa Bruges, de Witte, in Italia chiamato Pietro Candido, entrò in contatto con il Vasari con il quale collaborò a Roma nella Sala Regia del Vaticano e a Firenze negli affreschi della cupola del duomo. Si costituisce così la sua fisionomia, "nella quale i dati della cultura vasariana sono disciolti in una felice libertà di colore entro cui, con la rievocazione dei temi di una tradizione ancora raffaellesca, agiscono la vena pittorica e l'umore del Salviati" (*ibidem*). Il dipinto è considerato, insieme alle *Sacre conversazioni* del Louvre e del Museo di Oldenburg, di poco anteriore all'affresco dell'oratorio di San Niccolò del Ceppo di Firenze, datato 1585 (*ibidem*). Lo Steinbart ne segnala una replica nel castello di Pelesh a Bucarest (Steinbart 1937, p. 80).

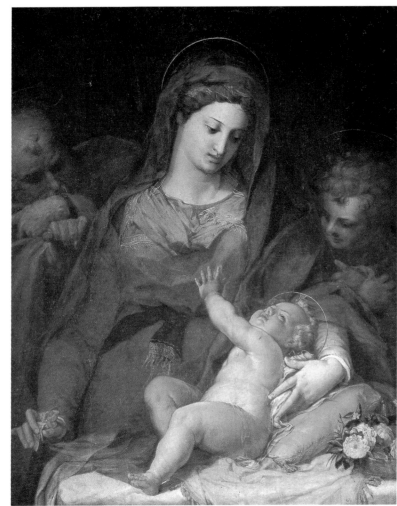

61

258 *Bibliografia: Descrizione* 1725, p. 28; De Rinaldis 1928, p. 140; Steinbart 1937, p. 80; Firenze 1940, p. 80; Bologna e Causa in Napoli 1952, pp. 37-38; Molajoli 1964, p. 39; Causa 1982, p. 47; Bertini, 1987, p. 105 n. 59 e p. 245. [M.S.]

Henry met de Bles

(Bouvignes 1510 ca. - Ferrara? 1550)

62. *Mosè davanti al roveto ardente*
olio su tavola, cm 58 × 71
Napoli, Museo e Gallerie Nazionali di Capodimonte, inv. Q 6

Al Museo di Capodimonte si conservano diverse opere su tavola eseguite da Henry met de Bles. Una indagine sul retro delle stesse consente oggi di stabilire che esistono tre diversi gruppi di provenienza, riscontrabili da tre diverse numerazioni rilevate: n. 8, n. 10, n. 106. La tavola con *Mosè davanti al roveto ardente* rientra nell'ultimo gruppo anche se il terzo numero è quasi scomparso. Sul retro è ben visibile il timbro di Ranuccio Farnese. Su un timbro cartaceo bianco, è ricalcata la scritta "Giovanni Maria Adorni" che Bertini (1987, p. 68) segnalava, con lieve modifica, "Giovanni Battista Adorni" come un probabile depositario di Sala Baganza nel 1612, epoca in cui furono effettuate le confische ai feudatari ribelli (Bertini 1977; Leone de Castris in Spinosa 1994, p. 32).
Nell'inventario dei beni del marchese Girolamo Sanvitale, conservati nella rocca di Sala, oltre a 14 "paesi grandi di Fiandra" erano elencati "Paiesi otto picoli della Civetta et uno grandioso con le sue cornici tutti sopra le asse" (Bertini 1977, p. 57). Otto dipinti su tavola, segnati con il numero 8 su retro, erano presenti nella Galleria Ducale (1708), già elencati di seguito al Palazzo del Giardino nel 1680 (tutti meno un di-

pinto) ed esposti nel primo ambiente destinato a Galleria detto "della Madonna del collo lungo".
La sesta opera della serie, raffigurante un *Salvatore tentato dal demonio*, presenta sul retro la scritta "Adorni" in vernice. Inventariata con attribuzione ad un Anonimo del XVII secolo (1930) e successivamente riferita al Patinir (Meijer 1988, p. 36), ritorna oggi nel repertorio di Bles. La tavola con il *Mosè* risulta esposta nella "Camera dove sono diversi quadri da riporre al suo luogo". Nel 1708 la tavola, con attribuzione confermata al Civetta, è esposta sulla VI facciata. Il Borro dell'inventario del Ducal Palazzo di Parma (1731) e l'inventario della Regia Galleria (1734) riportano l'opera al n. 126, distante solo di pochi dipinti dall'omogeneo gruppo di tavolette attribuite al Civetta e segnate con il n. 8. Evidentemente cambia nelle collezioni farnesiane il criterio di allestimento e viene in tal caso privilegiato quello attribuzionistico. Giunto a Napoli, il dipinto è registrato a Capodimonte dall'Anders (1799). Nell'inventario della Regia Quadreria (Paterno 1806-16) e nel Riscontro (1816-21) la tavola viene ancora attribuita al Civetta. Il Sangiorgio (1852) attribuisce l'opera a Pietro Bruegel. Il soggetto, ben illustrato nelle precedenti iscrizioni, è descritto senza fare riferimento all'episodio biblico. Il Quintavalle (1930, n. 6) inventaria l'opera come eseguita dal Civetta. Le guide riportano l'attribuzione a Pietro Bruegel, solo qualcuna a Jan Bruegel, quella del De Rinaldis (1928, p. 197) è tra le poche ad assegnare la tavola a Bles. Il dipinto, presente nel corso di diverse esposizioni sull'arte fiamminga (Firenze 1947; Bruges-Venezia-Roma 1951; Bruxelles 1963), è tipico della produzione del pittore.
Nella composizione obliqua, più volte prediletta da met de Bles, il

paesaggio si dirada nella sfumata prospettiva.
Iscritto alla Gilda di Anversa nel 1535, Bles è in Italia soprannominato Civetta per l'abitudine a inserire l'animale nelle sue composizioni. Nella tavola con *Mosè* i modelli di Patinir, suo maestro e caposcuola della ricerca fiamminga sul paesaggio, sono approfonditi dal pittore che, oltre alla particolareggiata descrizione derivata dallo studio delle incisioni di Mathys Cock (Collobi-Ragghianti 1990, p. 150), rende atmosferica la sua pittura che qui esprime l'opera di un artista maturo. Bles tratta le figure a suo modo, un elemento che sembra a tanti aver colpito il più giovane Pieter Bruegel, e spesso descrive particolari delle fisionomie che rendono ironici i personaggi così come per il *Mosè*, rappresentato nell'atto di togliersi le scarpe.
Faggin (1968, pp. 40-41, n. 33) ha redatto un elenco di opere certe del Bles in cui sono incluse il *Naufragio* e una delle versioni di *Il buon samaritano* (Q 5). Non include in queste il *Mosè* che attribuisce ad un pittore della cerchia di Bles, e Lucas Gassel, identificato nell'ignoto Maestro della *Predicazione del Battista* a Lilla.

Bibliografia: De Rinaldis 1928, p. 197; Van Puyvelde 1962, p. 226; Marlier in Bruxelles 1963, p. 53; Faggin 1968, p. 41, n. 34; Collobi Ragghianti 1990, pp. 150-151. [M.T.C.]

Henry met de Bles

(Bouvignes 1510 ca. - Ferrara? 1550)

63. *Il buon samaritano*
olio su tavola, cm 28,5 × 43
Napoli, Museo e Gallerie Nazionali di Capodimonte, inv. Q 674

Henry met de Bles, detto il Civetta, fu pittore assai noto in Italia grazie ai paesaggi dalle calde e delicate to-

nalità "ereditate" dal maestro Joachim Patinir.
È notevolmente significativo che due sue opere compaiano nell'inventario della guardaroba di Ranuccio redatto nel 1587: "Dui quadretti sopra l'asse sopra il quale è dipinto un Naufragio et un paese, et l'altro un paese fatto a oleo di mano del Civetta coi suoi ornamenti et cortine di cendale" (Bertini 1987, p. 205).
Purtroppo l'iscrizione inventariale non riporta misure o descrizioni particolareggiate; se nel caso del *Naufragio* il soggetto del dipinto circoscrive una possibile identificazione dell'opera, per il "paese" la ricerca non può superare l'ambito di una ipotesi.
Tra i dipinti presenti a Capodimonte diversi sono quelli attribuiti a met de Bles o alla sua scuola. Un *Paesaggio con tempesta di mare* (cm 29,5 × 43) potrebbe infatti essere il *Naufragio* del 1587, che nel 1680 ritroviamo al Palazzo del Giardino, nella "Settima Camera di Paolo Terzo" (Campori 1870, p. 237; Bertini 1987, p. 249). Sul retro è apposto il numero 10 in vernice rossa.
Altre due tavolette hanno eguali misure e, apposto sul retro, il numero 10 in vernice rossa.
La prima, sia al Palazzo del Giardino (1680) che alla Galleria Ducale (1708), è separata dall'*Incendio* da un solo dipinto. L'iscrizione inventariale che si riferisce a questa tavola ("figurine fra le quali una, che conduce a cavallo una donna nuda") sembra descrivere il tema di Diana e Atteone, già in altre opere trattato da Bles.
La seconda tavoletta, che presenta caratteristiche comuni alle precedenti, è quella esposta in mostra, raffigurante *Il buon samaritano*. Sul retro è apposto, oltre al numero 10, anche il timbro cartaceo della Galleria Ducale, ma l'opera non risulta qui identificata.

Nell'inventario di Palazzo Farnese a Roma, redatto nel 1644, sono registrati nel "Terzo Camerino" "Tre quadri di Paesi compagni in tavola antichi cornice dorata, mano del Civetta" (Jestaz 1994, p. 131, n. 3211). Nell'inventario di Palazzo Farnese, Jestaz (1994, p. 147, n. 3228) identifica un'altra versione della parabola del Vangelo presente a Capodimonte (Q 5) nell'opera descritta come "un Paese a scoglio" conservata nel "terzo mezzanino dove fu la libreria da basso". Ma la generica descrizione, in cui non compare nessun numero di riferimento, potrebbe bene adattarsi anche per il quadro di cui ci occupiamo. Nello stesso ambiente del palazzo, l'opera è presente sia nel 1653, che nel 1662-80. Nell'inventario che si riferisce a quest'ultimo periodo, l'opera è segnata col n. 567, che non risulta sul retro della tavoletta.

Il dipinto, non rintracciato negli inventari successivi, è segnato a Capodimonte all'indomani della rivoluzione napoletana (Anders 1799, n. 1045) nella stanza n. 21.

Il Paterno del 1806-16 (n. 1045), il Riscontro del 1816-21 (n. 116) e l'Arditi (n. 11538) confermano l'attribuzione a met de Bles per la tavola che è esposta nell'ottava stanza della Real Quadreria, dedicata alla "Scuola fiamminga". Nel 1832 (*Monumenti Farnesiani*, n. 288) è nella quinta stanza, segnato senza attribuzione. Nel Catalogo della Regia Pinacoteca (1852) redatto dal Sangiorgio (n. 432w) la tavola è attribuita a Pieter Bruegel. Nel 1870 il Salazar (n. 84488) attribuisce l'opera a Jan Bruegel valutato, con indicazione a margine, L. 1300; poco dopo, per il *Misantropo*, è indicato un valore di L. 2000. Nel 1930 il Quintavalle (n. 674) restituisce la tavola a met de Bles. Le guide prevalentemente assegnano l'opera a Pieter Bruegel o a met de Bles, qualcuna a Jan Bruegel

62

63

o "scuola fiamminga". Tra quelle che l'ascrivono al Civetta (*Illustrated guide ...*, s.d., p. 199; Molajoli 1960, p. 47) quella del De Rinaldis (1928, p. 198) rimanda alle altre versioni dello stesso soggetto presenti a Capodimonte e alla *Tempesta* attribuita ad un discepolo del pittore fiammingo.

È difficile ricostruire l'attività di un pittore come Bles che, all'interno di un'attività notevolmente uniforme, non data né firma le opere. Unica data riportata è quella del 1531 che, con controversa interpretazione (Marlier 1963, p. 53), si legge sopra la civetta presente nel dipinto *Il buon samaritano* di proprietà della "Société archéologique de Namur" (Courtoy 1952, pp. 620-628; Dupont 1952, pp. 627, 629).

La composizione ha la stessa organizzazione di quella dell'opera *Paesaggio col buon samaritano* (collezione Vrij all'Aia; Faggin 1968, p. 31) che risulta quasi una replica del nostro dipinto.

Il buon samaritano di Capodimonte è opera matura eseguita però quando il "virtuosismo tecnico" di Bles (Faggin 1968, p. 31) ancora non aveva prodotto lavori come *La miniera di rame* degli Uffizi.

Bibliografia: De Rinaldis 1911, p. 496; 1928, p. 198; Burckhardt 1879, III, p. 740; Winkler 1924, p. 310; Gluck 1942, p. 50; Molajoli 1957, p. 35; Collobi Ragghianti 1990, p. 151. [M.T.C.]

Joachim Beuckelaer

(Anversa 1530 ca. - 1575 ca.)
64. *Mercato di campagna*
olio su tela, cm 147 × 206
datato 1566, monogramma JB
Napoli, Museo e Gallerie Nazionali di Capodimonte, inv. Q 164

Non è facile stabilire con certezza quando e come i dipinti di Beuc-

kelaer siano entrati nella raccolta farnesiana. Che quei dipinti fossero ormai conosciuti in Italia alla fine del Cinquecento è però provato dal fatto che si ritrova intorno al 1580 la loro influenza sui dipinti di genere di Vincenzo Campi del castello di Kirchheim e della Pinacoteca di Brera (Delogu 1931, p. 154; Zamboni 1965, p. 134). È parso possibile che sia stato lo stesso Alessandro Farnese a raccogliere e spedire i dipinti a Parma, durante il suo lungo soggiorno nelle Fiandre, dal 1578 alla morte, avvenuta nel 1592 (Zamboni 1965, p. 137). Meijer, invece, tende ad escludere la diretta partecipazione di Alessandro, oltre che per una difficoltà di datazione, anche perché questi non fu, a suo dire, brillante mecenate pittorico (Meijer 1988, p. 111). Probabile perciò è che a collezionare questi quadri sia stata Margherita di Parma, reggente dei Paesi Bassi dal 1559 al 1567 e lì di nuovo presente dal 1580 al 1583, educata a Bruxelles alla cultura fiamminga anche dalla zia Margherita d'Austria. In tal senso, Meijer ha proposto l'identificazione dei dipinti di Beuckelaer ora a Napoli con i "cinque quadri grandi con diversi animali, vivi e morti, frutti et altre cose simili, con huomini e donne" e con i "due paesi grandi, dove è in uno mercato e ballo fiamengo", citati nella *Nota delle robbe* di Ottavio e Margherita Farnese che, datata al 1587, comprende i beni di Ottavio non indicati nell'inventario generale, e alcuni di proprietà della stessa Margherita (Mejier 1988). Possiamo poi con sicurezza ricostruire più di un legame tra il Beuckelaer e l'ambiente spagnolo e farnesiano. Tra gli ultimi suoi committenti ci furono, come narra anche il van Mander (1604, f. 238 v.), Chiappin Vitelli di Città di Castello, militare nell'esercito spagnolo del duca d'Alba, e Jacques van Hencxthoven, uomo di

spicco della sua epoca, introdotto alla corte di Filippo II e al servizio del duca d'Alba (Meijer 1988). Nell'inventario del Palazzo del Giardino di Parma, del 1680 circa, il quadro, collocato nella "Ottava stanza detta dei Paesi", è così descritto: "Un quadro alto braccia due, oncie sette e mezza, largo braccia tre, oncie sette. Huomo con la sinistra su il fianco, e la destra alle poppe di femina, che li siede appresso, quale tiene una mano sopra alcune zuche, v'è un altro huomo, e femina con diversi frutti, di Gioachino Bassano Fiamengo, n. 83" (Bertini 1987, p. 250). Ancora nel 1708 lo ritroviamo in una lista di settantuno quadri, che, posti "in una camera in capo alla Galleria de Credenzoni detta la Cappella" della Ducale Galleria al Palazzo della Pilotta (Bertini 1987, pp. 36, 283), si sarebbero dovuti inviare alla sede ducale di Colorno. Vi è lì una descrizione simile e, di nuovo, torna il significativo nome di "Bassano fiamengo", a testimonianza del perdurante avvicinamento del fiammingo ai Bassano di Venezia. Non sappiamo se la spedizione per Colorno sia mai stata attuata, né come questo dipinto e tutta la serie delle opere di Beuckelaer siano arrivati a Napoli tra il 1734 ed il 1736. Nel 1799 è menzionato nell'inventario Anders tra i quadri farnesiani che si trovavano a Capodimonte; successivamente, trasferito nel Palazzo degli Studi, poi Real Museo Borbonico, è citato negli inventari Paterno (1806-16), Arditi (1821), San Giorgio (1852) (qui come "scuola olandese"), Salazar (1870) e Quintavalle (1930).

Il *Mercato di campagna* si può accostare ad altre sei opere dal medesimo soggetto, dipinte da Beuckelaer tra il 1563 ed il 1567 (Verbrachen in Gent 1986, p. 118), e appartiene dunque alla fase centrale della sua attività. La costruzione dei dipinti

propone uno stesso impianto: in primo piano figure monumentali e la ricca esposizione della merce, sullo sfondo una fila di alberi. Il quadro napoletano, in particolare avvicinato alla *Scena del mercato* di Anversa, datato 1567, raffigura due coppie popolane, per le cui due figure femminili Beuckelaer ha utilizzato uno stesso modello: a quella di centro, colta in atteggiamento amoroso, fa da cornice una ricchissima rappresentazione di verdure, bacche, cavoli e zucche, e, sulla sinistra, di uova, forme di formaggi e selvaggina. Sull'asse di legno, dove un coniglio è appeso a testa in giù, si leggono la data 1566 ed il monogramma JB. La capacità analitica e la cura per i dettagli fanno risaltare il talento descrittivo di Beuckelaer: si guardi la bocca dell'uomo sdentato che brandisce i polli, il vimine dei cesti, il legno degli zoccoli appena lavorati dalla sgorbia, lo spessore delle carni della selvaggina morta.

Bibliografia: van Mander 1604, f. 236 v.; Filangieri 1902, p. 218; Sievers 1911, p. 207; De Rinaldis 1928, p. 26; Delogu 1931, p. 154; Greindl 1942, p. 148 e sgg.; Molajoli 1964, p. 49; Zamboni 1965, pp. 134, 137; Faggin 1968, p. 81, n. 29; Emmens 1973, p. 93 e sgg.; Moxey 1977, p. 95; Causa 1982, p. 146; Gent 1986, p. 118; Bertini 1987, pp. 36, 250, 283; Meijer 1988, pp. 97-111; Collobi Ragghianti 1990, p. 238. [M.S.]

Joachim Beuckelaer

(Anversa 1530 ca. - 1575 ca.)
65. *Mercato del pesce*
olio su tela, cm 161 × 219
datato 1570, monogramma B
Napoli, Museo e Gallerie Nazionali di Capodimonte, inv. Q 163

L'opera ha la stessa storia inventariale del *Mercato di campagna*. Compare infatti nell'inventario del Palazzo del Giardino di Parma, del

1680, nella "Ottava camera detta dei Paesi", al n. 309 (Bertini 1987, p. 250): "Un quadro alto braccia due, oncie undeci e largo braccia quattro. Una donna vestita di rosso presso una tavola, sopra la quale, et attorno sonovi molte, e diverse cose al naturale, un huomo, che mostra dalla sinistra un pesce, una donna in lontananza con urna in capo, di Gioacchino Bassano Fiamengo" (Bertini 1987, p. 283); nella lista dei dipinti da inviare da Parma a Colorno nel 1708 è ricordato con un'analoga descrizione e la stessa attribuzione a Joachino Bassano fiamengo. È citato negli inventari napoletani sia del Palazzo di Capodimonte (Anders 1799), sia del Real Museo Borbonico (Paterno, Arditi, San Giorgio, Salazar, Quintavalle). Nella visita a Capodimonte nel 1776, Sade annota nella tredicesima sala: "Una macelleria e una pescheria entrambi del Caravaggio, che tuttavia non sembrano del suo stile, benché di grande verismo: un pezzo di salmone e di merluzzo che vi sono dipinti porterebbero, indipendentemente dallo stile, a credere questi quadri fiamminghi!" (Sade 1993, p. 261).

Il dipinto appartiene all'ultimo periodo dell'attività di Beuckelaer, morto nel 1574 o 1575. Nel medaglione posto tra i due archetti sullo sfondo compare infatti la data 1570. Il tema del mercato del pesce fu assai caro all'artista: si conoscono sei opere del medesimo soggetto dipinte tra il 1569 e il 1574. È dunque giusto considerare Beuckelaer come l'iniziatore di questo nuovo filone nell'ambito della pittura di genere (Sievers 1911, p. 197). Nel *Mercato* di Capodimonte in primo piano si dispiega una minuziosa esposizione di pesci di varie fogge e colori, ordinati sui banchi da due donne vestite all'olandese, mentre un imbonitore sembra esaltare la mercanzia; si riconoscono una serie di pesci pre-

64

65

senti anche negli altri *Mercati* di Beuckelaer: la razza sulla destra, il pesce persico, le aringhe, le carpe, i merluzzi, le fette di salmone, i gusci delle cozze sul fondo. Nel rosso del salmone, nella mollezza delle carpe, nella pancia marezzata della razza, nel brillio delle squame o nel riflesso dell'acqua nella conca si esalta il talento di Beuckelaer. Sullo sfondo sulla destra, nello squarcio degli archi, la rappresentazione dell'episodio evangelico della pesca miracolosa, presentato forse come pendant religioso della scena di genere in primo piano, forse come monito ad una vita improntata a maggiore temperanza, espressione di una esigenza propria sia del mondo cattolico, sia di quello protestante: comunque, una descrizione di paesaggio di grande bellezza. La costruzione del quadro su due piani, il primo legato ai valori terreni, il secondo a quelli religiosi, era già stata invenzione di Pieter Aertsen, maestro e zio di Beuckelaer. Questi la riprese più volte, da un lato accentuando la secolarizzazione della vita quotidiana (Moxey 1977, p. 6), d'altro lato mai rinunciando ad un intento moralistico e religioso (Emmens 1973). In tal modo, anche dopo la ventata di furia iconoclastica che agitò tutte le Fiandre, l'opera di Beuckelaer risultava accettabile nel mondo cristiano dei Paesi Bassi, tanto protestante, quanto cattolico.

Bibliografia: van Mander 1604, f. 238 v.; Filangieri 1902, p. 219; Sievers 1911, p. 197; De Rinaldis 1928, p. 28; Greindl 1942, p. 148 e sgg.; Ragghianti in Firenze 1947, p. 109; Zamboni 1965, p. 137; Genaille 1967, pp. 90-97; Faggin 1968, p. 81, n. 29; Emmens 1973, p. 93 e sgg.; Moxey 1977, pp. 6 e 92; Causa 1982, p. 146; Meijer in Cremona 1985, p. 25 e sgg.; Gent 1986, p. 109; Bertini 1987, pp. 250, 283; Meijer 1988, pp. 97-111; Collobi Ragghianti 1990, p. 238; Sade (1776) 1993, p. 261. [M.S.]

Marten de Vos
(Anversa 1532 ca. - 1603)
66. *Gesù tra i fanciulli*
olio su tavola, cm 93 × 145
firmato e datato 1585
Roma, Palazzo di Montecitorio

L'opera compare nell'inventario dei beni di Maria Maddalena, figlia di Margherita Farnese che, morta nubile nel 1693, lasciò al fratello Ranuccio II la personale collezione conservata a Palazzo Ducale di Parma (Bertini 1987, pp. 44, 277- 282).
Il dipinto, come altri 39 della lista, appare trascritto con un'indicazione al margine che specifica il trasferimento a Palazzo del Giardino, dove entra a far parte della collezione di opere lì esposte.
Il soggetto "Cristo che predica alle turbe" prende l'italianizzata attribuzione a "Martino Vosi", cui segue il numero 36. Quando pochi anni dopo Ranuccio II realizza il progetto di allestire la Galleria delle opere di proprietà ducale, il dipinto compare esposto sull'XI facciata e perciò trascritto nell'inventario redatto dal Lolli (1708), questa volta con la specifica del suo essere un quadro su tavola.
Anche qui viene dato rilievo alla cornice "dorata a rabesco con fondo nero". Il soggetto viene più approfonditamente illustrato ma, episodio rilevante nella storia del dipinto, l'attribuzione al maestro anversano viene sostituita dall'indicazione "D'autore incognito" anche se si fa riferimento al numero 36 indicato nel precedente inventario che riporta l'opera.
Dal 1708 il dipinto fu oggetto di contrastanti attribuzioni, che hanno negli anni ignorato che il quadro era firmato e datato 1585. Nei due inventari settecenteschi in cui l'opera è trascritta, sia quello del Borro (1731) che quello della Ducale Galleria (1734), l'indicazione attributiva è ad un ignoto pittore. L'opera non compare nelle liste di trasferimento a Napoli, ma è presente a Capodimonte quando viene redatto l'inventario Anders nel 1800 ca. Qui al numero 745 il dipinto è attribuito a Dionisio Calvaert. Tale attribuzione è confermata sia dall'inventario del Reale Museo Borbonico del 1816-21 ca. che da quello Arditi del 1821 unico, dopo il 1731, a far riferimento alla presenza di una cornice.
L'inventario dei "Monumenti Farnesiani" del 1832, in cui il dipinto è esposto al n. 113 della parete ovest, riprende l'attribuzione al De Vos, confermata dal San Giorgio nel 1852, che per la prima volta fa riferimento alla firma dell'autore "il cui nome si legge sul quadro medesimo". Peccato che contemporaneamente lo indichi eseguito su tela! Nel 1870 il Salazar riporta l'opera, segnata al numero 842, ascritta a Marten de Vos.
Nessun riferimento invece nei successivi, seppur rari, inventari del Museo.
Nel 1926 il dipinto è nel gruppo composto da 110 quadri trasferiti dal Museo Nazionale alla Camera dei Deputati (Leone de Castris in Spinosa 1994, p. 45). La scheda di accompagnamento dell'opera reca l'attribuzione ad un ignoto maestro di scuola napoletana del XVI secolo. Tra le guide del Museo Nazionale sia quella di Stanislao D'Aloe (1853, p. 476) che quella di Domenico Monaco (1877, p. 276) attribuiscono a de Vos l'opera esposta nella quinta sala, destinata alla pittura fiamminga.
È molto significativa la presenza, all'interno della collezione farnesiana, di un'opera del pittore anversano che, giunto in Italia probabilmente nel 1552 in compagnia di Pieter Bruegel con cui si recò a Roma, raggiungendo poi Firenze e Venezia, è poco rappresentato nelle raccolte italiane. Non sappiamo come il quadro entrasse a far parte della collezione di Maria Maddalena composta da 430 dipinti prevalentemente di scuola emiliana. Circa 15 sono quelli di autori fiamminghi, tra i quali ben 3 Bruegel, un Luca di Leyda e diversi Jean Soens. Al n. 63 della lista compare anche un altro dipinto di de Vos raffigurante un *Andata al calvario* che, come di quello di cui ci occupiamo, fu destinato a Palazzo del Giardino.
Individuata come opera accostabile alla produzione degli anni settanta da Leone de Castris (Leone de Castris 1987, n. 15, p. 25) è stata assegnata dal Meijer (Meijer 1988, p. 97) alla produzione giovanile del pittore, relativa agli anni del governo di Margherita di Parma. Recenti indagini sul quadro permettono oggi di stabilire che il dipinto appartiene alla seconda presenza farnesiana in terra fiamminga. Nel 1585 Johannes Sadeler incise in onore di Alessandro Farnese conquistatore di Anversa (Meijer 1988, p. 169) la serie del "Sette Pianeti" su disegno di Marten de Vos (Amsterdam, Rijksprentenkabinet). Anche se è probabile che i disegni fossero eseguiti precedentemente, è certo rilevante la concordanza cronologica tra due opere in relazione alla famiglia Farnese. Rinomato pittore, de Vos lavorò in opere che appartennero alle maggiori dinastie europee: l'imperatore Rodolfo II di Germania e Filippo II di Spagna possedevano sue opere così come riportato dalla storica letteratura critica che lo menziona tra i pittori di talento (Lomazzo, ed. 1973, p. 368; Vasari, ed. 1857, p. 52).
Il *Cristo tra i fanciulli* è opera che rivela lo stile maturo dell'artista, anche se puntuali sono i riferimenti alla produzione degli anni immediata-

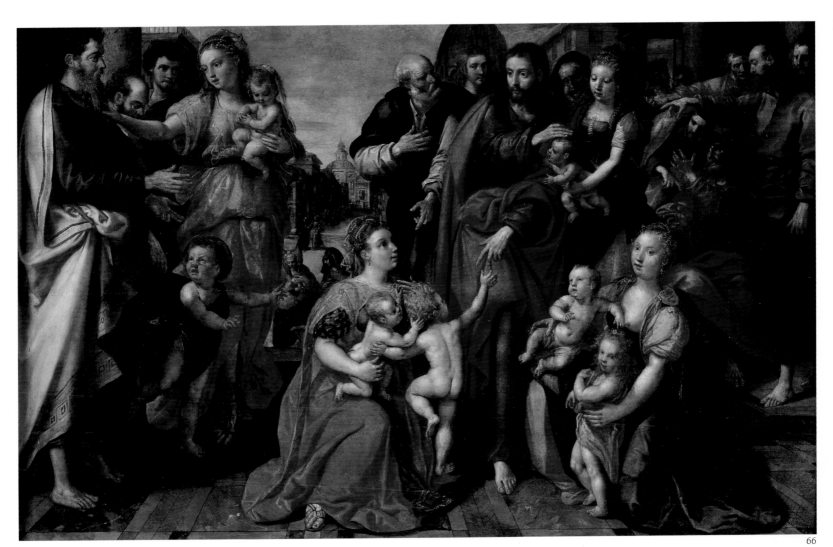

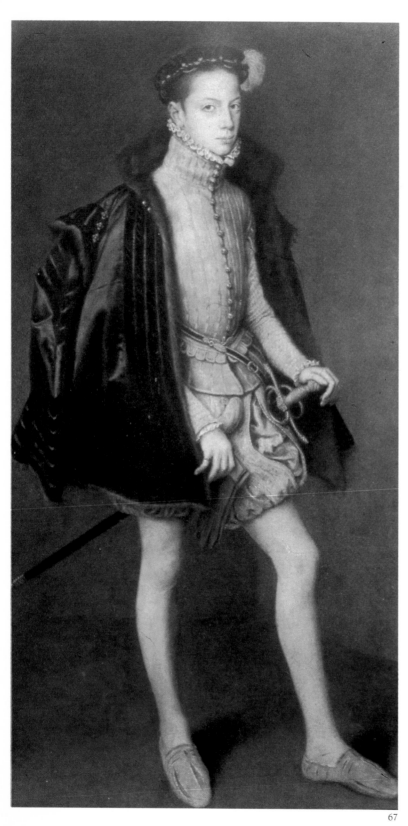

67

mente successivi al rientro ad Anversa (1556-62) (Zweite 1980). La cultura "romanista" del maestro Frans Floris – vedi il gesto di ascendenza michelangiolesca nel raffigurare i protagonisti dell'evento e la presenza di brani di architettura italiana sullo sfondo – che qui convive con accentuati elementi di matrice veneta, è già presente nel ciclo di dipinti con la *Storia di Rebecca* conservato a Rouen (Musée des Beaux-Arts), dei quali uno è firmato e datato 1562. I riferimenti furono senz'altro Tintoretto, presso la cui bottega "studiò lungamente e si fece pratico nel compor le invenzioni" (Ridolfi, 1648, p. 293), Tiziano (Faggin 1964, pp. 46-54), e lo stesso Veronese le cui brillanti cromie Marten elabora in direzione fiamminga. In questa direzione non sembra peraltro esente anche da influssi di Lambert Sustris presente in Veneto nello stesso periodo in cui vi soggiornò il de Vos, sì da suggerire anche un probabile incontro tra i due.

Bibliografia: D'Aloe 1853, p. 47; Monaco 1877, p. 276; Mejer 1988, p. 97; Leone de Castris 1987, pp. 18, 19, nn. 13, 14, 15, p. 25; Rivasecchi 1994, p. 23. [M.T.C.]

Antonis Mor
(Utrecht 1520 - Anversa 1576/77)
67. *Ritratto di Alessandro Farnese giovinetto*
olio su tela, cm 153 × 95
Firmato *Antonius Mor pinx. Aº M.V.cL. VH.*
Parma, Galleria Nazionale, inv. 300

Eseguito a Bruxelles nel 1557 quando Alessandro Farnese aveva dodici anni. Il giovane era stato accompagnato nelle Fiandre dalla madre Margherita, figlia di Carlo V, in seguito agli accordi segreti, seguiti al trattato stipulato a Gand nell'agosto 1556 per essere educato alla corte spagnola e avviato alla carriera delle armi. La presenza del principe Farnese presso la corte assumeva il significato di una garanzia di fedeltà al re, di pegno per l'alleanza con la Spagna, e in cambio, della conferma del dominio della sua famiglia sul ducato parmense. Margherita tornò a Parma nel luglio 1557; il ritratto pagato al pittore il 19 novembre di quell'anno era già stato inviato a Parma. Il 10 luglio 1557 la corte infatti effettuò un pagamento al maestro Pasquale Testa per un "ornamento a un quadro di un ritratto dell'A.S. Principe S. Alessandro Farnese".
Negli inventari, a cominciare da quello del 1587 viene ricordato "un ritratto del Ser.mo Sig.r Duca Alessandro quando era giovanetto, con l'ornamento". Passò successivamente a Roma a Palazzo Farnese, ove risulta nell'inventario del 1644: "Un altro in tela, con cornice di noce, ritratto del Duca Alessandro la prima volta che andò in Spagna"; e in quello del 1653 si legge: "un altro con il principe Alessandro giovinetto in piedi quando andò in Spagna con cornice di legno" si trovava allora tra quelli attaccati al muro nella stanza della guardaroba. Non si conoscono le vicende successive, ma il ritratto dovette tornare a Parma con gli altri dipinti trasferiti da Roma. Nel 1865 fu ceduto alla Pinacoteca dal Demanio. Come è stato notato (Meyer 1988) nel *Ritratto di Alessandro* l'artista può essersi collegato a quello del re Filippo II, eseguito intorno al 1554 da Tiziano, che aveva adottato il modello a figura intera, attingendo a una tradizione diffusa in Germania, rappresentata, per la figura dell'imperatore, da Jakob Seisenegger (Pope-Hennessy 1966, p. 172): un modello introdotto nelle Fiandre dallo stesso Mor. L'artista, nel 1547, era divenuto pittore di corte degli Asburgo fino dal settembre 1549 (Woodall 1990), con una rapida

ascesa, favorita dal cardinale Granvela, che lo chiamava il "suo" pittore. Pur partendo dalla densità formale e dalla concisione di van Scorel, Mor nei ritratti di Granvela e del duca d'Alba del 1549, mostra di aver reagito all'incontro con le opere di Tiziano, ma senza rinunciare all'osservazione "fiamminga" della realtà delle cose, al rigore analitico del particolare. Rimasto in Spagna fino al 1553, maturò in questi anni, anche a contatto con il severo cerimoniale della corte spagnola, il suo particolare modo di fare i ritratti. Notevoli mutamenti erano intervenuti del resto, nella ritrattistica ufficiale, dopo la rinuncia di Carlo V alla sua politica universalistica, e a causa della diffusione della Riforma: si era giunti a concepire un diverso rapporto tra la figura e l'ambiente nei dipinti, in conseguenza della mutata condizione delle persone nel mondo (Traversi 1993, p. 399). Per Mor questo dovette corrispondere all'assimilazione del rigore e dell'etichetta attentamente stabilita dalla corte spagnola; che determinava vesti, posizioni, gesti e soprattutto l'isolamento del personaggio segno della sua dignità. In questa raffigurazione del giovane principe l'artista colloca la figura contro uno sfondo neutro senza connotazioni, mettendo nel massimo risalto la figura sottile e allungata, che la corta mantellina di un nero lucente, foderata di pelliccia, che si allarga dietro le spalle e il dorso, sembra accentuare. Il gesto delle mani, la sinistra posata sull'elsa della spada, descritta con minuziosa attenzione alle raffinate decorazioni a perline, che sottolinea il destino del principe come uomo d'armi, e i guanti tenuti nella destra, sono quegli "atti e gesti convenienti ai principi" di cui parla il Lomazzo. Ma soprattutto l'attenzione si concentra sulle qualità morali del giovinetto, che fissa lo spettatore con una gravità e una distanza

che ne invecchiano la fisionomia. Il suo volto appare simile a quello del *Ritratto con la figura simbolica di Parma*, eseguito da Girolamo Bedoli a Parma poco prima; ma la sua persona viene idealizzata da una consapevolezza, che allontana qualunque connotazione affettiva, plausibile in un dipinto commissionato dalla madre per mitigare la forzata separazione. Non un ritratto familiare dunque, ma l'effigie di un principe: "un ritratto di dinastia e di classe" (Kusche 1994, p. 118). La luce che entra da sinistra mette in risalto il viso dall'incarnato pallido, e la straordinaria delicatezza e sobrietà dei passaggi di tono, ricuperati dalla recente pulitura, malgrado una vernice leggermente ingiallita non rimossa. Altri ritratti di Alessandro giovinetto si sono aggiunti ultimamente a quelli noti (Fornari Schianchi 1994, p. 17; Kusche 1994, p. 138). Nel recente intervento non si è proceduto a liberarlo dalla vecchia foderatura. Non si è potuto dunque verificare la presenza di bolli o numeri sul retro.

Bibliografia: Campori 1870, p. 54; Martini 1875, p. 25; Ricci 1896, pp. 205-206; Van Loga 1907, pp. 91-123; Hymans 1910, pp. 96-97; Valentiner 1931, p. 110; Kelly 1935, p. 393; Quintavalle 1939, pp. 222-224; Quintavalle 1948, pp. 132-133; Philippot 1970, p. 128; Friedlander (1936), 1975, p. 102; Fornari Schianchi 1983, p. 112; Bertini 1987, p. 207; Meyer 1988, p. 123; Woodall 1990, p. 586; Jestaz 1994, p. 34. [P.C.L.]

Pieter Bruegel
(? 1528/30 - Bruxelles 1569)
68. *Misantropo*
tempera su tela, cm 86 × 86
firmato e datato 1568
Napoli, Museo e Gallerie Nazionali di Capodimonte, inv. Q 16

Il dipinto è entrato nella collezione Farnese a seguito della confisca, vo-

luta da Ranuccio, dei beni dei feudatari parmensi condannati a morte dopo il fallimento della congiura del 1611. Apparteneva, assieme alla *Parabola dei ciechi*, alla famiglia Masi e faceva allora parte della quadreria del Palazzo Masi di Parma, residenza non più identificabile (Bertini 1977, p. 13). Il collezionista di Bruegel e di un consistente numero di altri dipinti fiamminghi era stato il nobile fiorentino Cosimo Masi, padre di Giovan Battista, che, come segretario di Alessandro Farnese, aveva rivestito un importante ruolo nelle Fiandre, dal 1571 al 1594. Nell'inventario dei beni confiscati, redatto il 22 giugno 1612 dal notaio Francesco Moreschi e da Camillo Cornacchia, "mastro di casa" di Giovan Battista Masi, i due dipinti di Bruegel sono i soli quadri per i quali è riportato il nome dell'autore. Il *Misantropo* è così descritto: "Un altro quadro dipento in tela bellissimo con sopra un romitto che camina dolente per le miserie del mondo con una figura in un [...] che li toglie la borsa di grandezza et larghezza br. uno et doi quarte e mezzo per ciascun lato con cornice con profili dorati signato, sottoscritto sigillato come di sopra di mano del med.o Brugel l'anno 1568" (Bertini 1977, p. 50). In seguito, nell'inventario del Palazzo del Giardino di Parma, redatto intorno al 1680, il dipinto risulta indicato nella "prima camera della Madonna del collo lungo": "Un quadro alto braccia uno, oncie sette, largo braccia uno, oncie sette a guazzo, che si vede in tondo un romito con longa barba et habito sino ai piedi al quale per dietro via li vien tagliata una borsa da una figura, che esce da un globo, il tutto significa l'Hipocrisia, in paese con lontananza, del Brugola". Fu scelto tra i trecentoventinove quadri da esporre nella Galleria Farnesiana del Palazzo Ducale della Pilotta (inv. 1708, 1731 e

1734) e tra i cento dipinti più importanti della Galleria nella *Descrizione* del 1725. In seguito, con il resto della collezione, l'opera passò a Napoli, dove è menzionata sia nell'inventario Anders (1799) di Capodimonte, sia negli inventari successivi del Palazzo degli Studi, poi Real Museo Borbonico. In tutti, il soggetto dell'opera è individuato, "per allegoria", nella figura dell'ipocrita, cui "lo spirito maligno taglia furtivamente la borsa" (inv. San Giorgio, n. 451). Nell'inventario generale del Museo Nazionale del 1870 scompare la definizione di ipocrita, sostituita da quella di "vecchio religioso", mentre nel Quintavalle (1930) il titolo del quadro è quello, tuttora accettato, del misantropo.

Il dipinto è una tempera su una tela quadrata, dove la scena raffigurata è racchiusa in un cerchio; in basso, al di fuori del cerchio, compare la firma, forse non autografa, e la data 1568. Costituisce, assieme alla *Parabola dei ciechi*, anch'essa del 1568 e pure a Capodimonte, una delle ultime opere di Bruegel, morto nel 1569: in entrambi i dipinti la tecnica è quella della tempera magra su tela, cui si devono le tonalità matte e discrete simili all'affresco (De Tolnay 1935, p. 47); è anche loro comune caratteristica, come di tutte le ultime opere di Bruegel, la riduzione della molteplicità delle figure che perviene "alla realizzazione di un singolo episodio pittorico" (Friedlaender 1976, p. 30).

Nel tondo, di derivazione boschiana (Stechow 1971, p. 134), la composizione è dominata da una coppia di figure: il vecchio e il ladro che si sporge dalla sfera di vetro, sormontata da una croce, simbolo del mondo: "il mondo cosmo diventa il mondo ambiente umano, con i suoi vizi e le sue degradazioni, pur conservando la croce dell'orbis" (Baltrusaitis 1973, p. 205). In basso, la

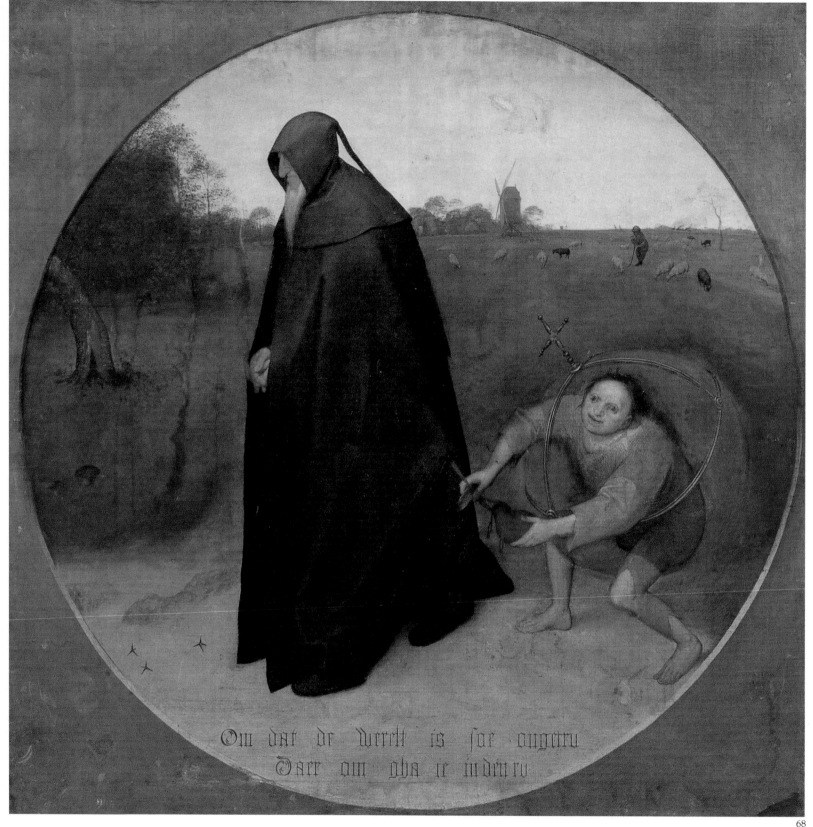

legenda in fiammingo (cfr. Verdeyen 1948, p. 1240) recita: "poiché il mondo è tanto infido, io sono a lutto". Non è certo che la scritta sia autografa (Marijnissen 1990, p. 360; Van Bastelaer - Hulin de Loo 1905-07, p. 288); spicca infatti su un fondo dal colore più chiaro rispetto a quello dell'area circostante, ma costituisce comunque un elemento essenziale per la comprensione dell'opera e della visione del mondo di Bruegel.

Ritroviamo, infatti, lo stesso soggetto sia in un disegno della collezione Jean Masson, sia nella serie dei *Dodici proverbi fiamminghi* (Van Bastelaer 1908, p. 56), in una stampa databile circa al 1568-69, incisa da Jean Wierix, dove si legge, in francese: "Io porto il lutto vedendo che il mondo abbonda di frodi" e in neerlandese, intorno al cerchio che anche qui racchiude la scena: "Il Tale porta il lutto / perché il mondo è perfido, La maggior parte delle persone schivano diritto e ragione, Pochi sono quelli che vivono oggi / come si dovrebbe vivere, Si saccheggia, si arraffa, che costumi ipocriti" (Marijnissen 1990, p. 360).

La ricostruzione del quadro, "uno dei più intricati enigmi iconografici della pittura delle Fiandre" (Causa 1982, p. 86), ruota sulla relazione tra il vecchio, inteso ora come ipocrita, ora come eremita, ora come misantropo, e il mondo ingannatore. La prima interpretazione, il vecchio come ipocrita (De Tolnay 1935, p. 47; Grossmann 1955, p. 203; Stechow 1971, p. 137), rende difficile collegare l'immagine e la legenda. La tesi del vecchio come eremita (Dvorak 1941, p. 57; Lassaigne-Delevoy 1958, p. 59) è presente in Marijnissen (1990, p. 364), che considera la scritta in basso determinante per la comprensione del quadro: "la legenda è indiscutibilmente una condanna del mondo, e non dell'uo-

mo che oggi noi indichiamo come misantropo". L'evidente distacco dagli uomini che vi è rappresentato si ispira infatti, secondo la sua ricostruzione, a un sentimento religioso assai diffuso nei Paesi Bassi tra fine Quattrocento e Cinquecento. Infine, l'immagine del vecchio come misantropo è stata recentemente studiata dalla Sullivan (1992, p. 147), che la riconduce alla figura classica di Timone ateniese, celebre appunto per il suo odio per l'umanità e per la sua decisione di vivere in solitudine ma senza rinunciare alle proprie ricchezze, e ad importanti pagine di Erasmo (1974, p. 162), che utilizzò quel tema in senso moderno: "Io voglio che tu ti ritragga dalla folla, ma non, come Timone, dall'umanità". Amico del geografo Ortelius, dell'editore Plantin, del filosofo ed incisore Corhert, Bruegel condivise infatti gli ideali politici e morali della cerchia degli umanisti legati all'insediamento di Erasmo, per i quali non era difficile intendere l'enigma del quadro.

Bibliografia: *Descrizione* 1725, p. 12; van Bastelaer-Hulin de Loo 1905-07, p. 288; van Bastelaer 1908, p. 56; De Rinaldis 1928, p. 42; De Tolnay 1935, p. 47; Dvorak 1941, p. 57; Ragghianti in Firenze 1947, p. 82; Verdeyen 1948, p. 1240; Grossmann 1955, p. 203; Lassaigne-Delevoy 1958, p. 59; Stechow 1971, p. 137; Baltrusaitis 1973, p. 205; Erasmo ed. 1974, p. 162; Friedlaender 1976, pp. 29-30; Bertini 1977, p. 13; Causa 1982, p. 86; Bertini 1987, p. 112 n. 82; Marijnissen 1990, p. 360; Sullivan 1992, pp. 143-162. [M.S.]

Jacques de Backer
(Anversa 1555 - 1585)
69. *Avarizia*
olio su tela, cm 118 × 150,5
70. *Lussuria*
olio su tela, cm 117 × 152

71. *Ira*
olio su tela, cm 116 × 144,5
72. *Accidia*
olio su tela, cm 15 × 142
Napoli, Museo e Gallerie Nazionali di Capodimonte, inv. SG Suppl. 543; SG Suppl. ovest 544; MS 255; SG Suppl. ovest 546

Fanno parte della serie dei *Sette peccati capitali*, identificati dal Bertini (1977, p. 24) con i dipinti menzionati nell'inventario della confisca Masi del 1612: "48. Sette quadri di pittura bellissimi con sopra dipinti li sette peccati mortali secondo il testamento vecchio et novo sopra la tela alti br. due et mezzo longhi br. 2 2/4 con le cornici negre et profili dorati signati del mio grupo et sottoscritti, et sigillati del mio sigillo, et sottoscritti da detto S.re Camillo". Sul retro della tela compare infatti il sigillo del notaio curatore della confisca, Francesco Moreschi, e la firma di Camillo Cornacchia, "mastro di casa" di Giovan Battista Masi. Entrati così a far parte della collezione Farnese, sono citati nell'inventario del Palazzo del Giardino di Parma (1680 ca.), esposti nella "Camera che segue quella di Venere, e guarda la pergola, della Tremarina": "sette quadri [...] quali historiano li sette peccati mortali [...] di mano fiammenga n. 48" (Bertini 1987, p. 260).

Con ogni probabilità rimasero al Palazzo del Giardino, poiché non li troviamo negli inventari (1708, 1731, 1734) della Ducale Galleria al Palazzo della Pilotta. Giunti a Napoli con il resto della collezione, sono citati sia a Capodimonte, nell'inventario Anders (1799), come opere di "Fiamengo nei tempi di Vasari", sia al Palazzo degli Studi (inv. Paterno, 1806-16).

Nel nuovo ordinamento del Real Museo Borbonico la serie dei *Peccati* non fu però particolarmente ap-

prezzata, al punto da essere inserita nella lista, redatta dal Camuccini nel 1826 (Spinazzola 1899, p. 9), dei quadri di scarto da non esporsi nella galleria, ma da conservare nei depositi. Ancora nel 1832 compaiono nel *Notamento di quadri scelti nel Magazzino di deposito del R.le Museo Borbonico* da inviare nelle sedi di Capodimonte e Caserta, su indicazione del restauratore della Real Casa, Benedetto Castellano (Arch. Museo di Capodimonte).

Rimasero invece nel Real Museo Borbonico di Napoli, dove, collocati appunto nel "Magazzino", vengono citati nel supplemento all'inventario San Giorgio (1852), come dipinti di "scuola fiamminga" e dove si ricorda, a proposito dell'*Intemperanza*, che "detto quadro ha la tela rotta in mezzo". Non risultano, tuttavia, inventariati nel catalogo generale della Pinacoteca del Quintavalle (1930).

A Capodimonte sono ricordati da Causa (1982, p. 6), che ne rileva l'importanza: "... i *Sette Vizi Capitali*, la bella serie dei dipinti ora attribuiti ad Otto Veen". Ritenuti da Meijer (1988, p. 183) opera di un anonimo vicino a Martin de Vos, vengono da lui riferiti "alla tradizione figurativa rappresentata sia dalle incisioni degli stessi soggetti concepiti dal de Vos ed incise da Crispijn de Passe il Vecchio, sia da quelle del Goltius". Recentemente, invece, la serie è stata attribuita a Hendrick de Clerck (Sapori 1993, p. 83) e, successivamente (Foucart 1994, pp. 447-455), in maniera più convincente, a Jacques de Backer. Di formazione affine al de Vos, e reputato dal van Mander un eccellente colorista, questi fece parte della cerchia degli italianisti anversesi influenzati dal Floris, ed è considerato "come il purista' tra i manieristi' di Anversa" (Faggin 1968, p. 58).

La serie dei *Peccati* è datata da Fou-

268 cart ai primi anni settanta, tra le prime opere, quindi, della breve carriera del de Backer (circa 1555-85, secondo van de Velde, in Koeln 1992, pp. 74-5); l'attribuzione è fondata sull'accostamento delle sette tele, in particolare della *Lussuria*, con il dipinto di Postdam *Loth e le sue figlie* e dell'*Invidia* con *La Parabola del diavolo seminatore di zizzania* di Gray, dove si ritrova lo stesso "contrasto tra le figure monumentali in primo piano e le figurine in fondo, facile effetto di tensione plastica che si trova frequentemente in de Backer" (Foucart 1994, p. 450).

Nei sette dipinti, dominano, infatti, in primo piano le grandi figure simboliche dei vizi, mentre sullo sfondo compaiono, a ulteriore esplicazione narrativa del soggetto allegorico, piccole figure dall'accurato disegno, che raffigurano episodi tratti dall'Antico e Nuovo Testamento. Nell'*Ira*, simboleggiata dall'uomo bendato dalla marcata muscolatura, con il pugnale in mano e la testa in fiamme, sono raffigurati, sulla sinistra, due galli che si fronteggiano, e, indietro, Caino ed Abele; sulla destra, la lapidazione di santo Stefano; nella *Lussuria*, a lato delle imponenti figure in primo piano, si scorgono, a destra, la grande prostituta dell'*Apocalisse*, seduta sulla bestia a sette teste, che mostra la coppa d'oro colma di ignominie, e sullo sfondo l'incendio di Babilonia. In tutti i dipinti compaiono, in basso, delle lastre prive di iscrizioni, probabilmente perché riproducono una serie di incisioni dove figuravano i testi (Meijer 1988, p. 183).

Bibliografia: Spinazzola 1899, p. 9; Faggin 1968, p. 58; Bertini 1977, p. 24; Causa 1982, p. 6; Bertini 1987, p. 260; Meijer 1988, p. 183; van de Velde, in Koeln 1992, pp. 74- 75; Sapori 1993, p. 83; Foucart 1994, pp. 447-455. [M.S.]

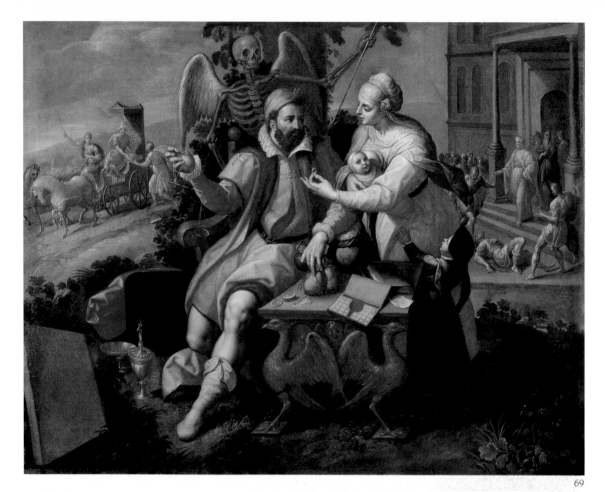

69

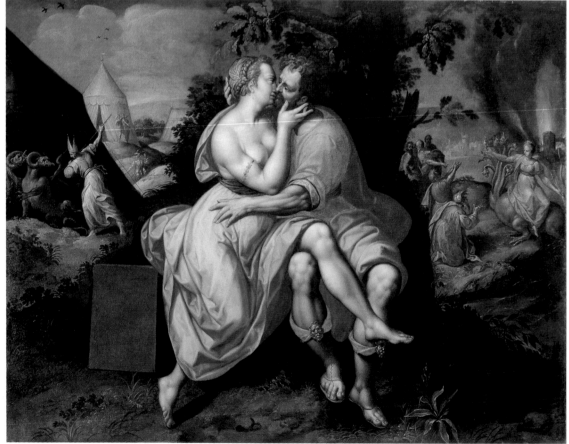

70

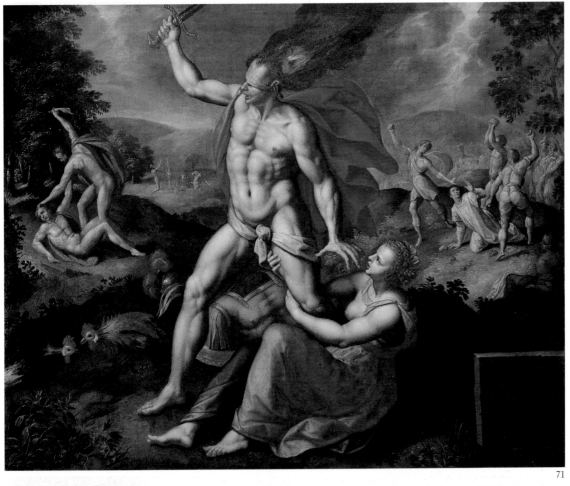

71

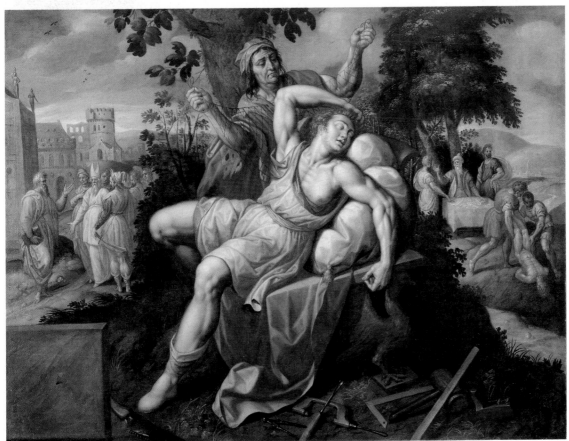

72

(S. Hertogenbosh 1548 ca. - Parma 1611)

Jan Soens, Jean Sons, Gio. Fiammingo, Giovanni Fiammingo Salamandro, Gio. Sonsis, Giovanni Sonzo, Jeanne Soenz, Gio. di Soenst *arrivò a Parma nel 1575. Era nato a S. Hertogenbosh, città del Brabante, intorno al 1548, così come riportato da Carel van Mander (Haarlem 1604) che lo incontrò a Roma intorno al 1574.*

Il pittore brabantino studiò prima da Jacobs Boon, poi da Gillis Mostaert rinomato pittore, conosciuto ad Anversa come buon esecutore di figure.

Nello studio del maestro Jan sicuramente osservò i lavori di Frans Monstaert, fratello di Gillis. Questi, apprezzato paesaggista allievo di Henry met de Bles, aveva dato alla rappresentazione della natura una svolta in direzione manierista, ed essa infatti costituisce una costante linea di ricerca nell'intera attività di Soens.

Molto probabilmente conobbe nella bottega di Monstaert anche Gillis von Coninxcloo che, sulla scia di Patinir, diede alla lettura del paesaggio una qualità immaginifica e visionaria. Una formazione colta, quella degli esordi, che presenta elementi propri della cultura figurativa di origine fiamminga con interessi che si muovono verso la contemporanea evoluzione della pittura italiana.

Anche Soens avvertì l'esigenza di ampliare le proprie conoscenze in direzione europea e si diresse verso Roma, dove giunse intorno al 1574. Non sappiamo quali furono le sollecitudini a realizzare il viaggio a Roma, ma gli stimoli, suggeriti dai numerosi artisti nordici che si recavano in viaggio in Italia, sicuramente si svilupparono in più direzioni. Certo fondamentale fu, nella sua formazione, la pittura di Frans Floris che, in Italia, negli anni in cui veniva ultimato il Giudizio Universale di Michelangelo (1541),

270 influenzò la cerchia dei pittori di Anversa in direzione romana.

In Vaticano, Soens collaborò con Lorenzo Sabbatini nel corso dei lavori diretti in quegli anni da Vasari. Qui, all'esperienza fatta su quadri di piccolo formato con raffigurazioni di natura con figure "ben fatte" – come riporta il van Mander – si aggiunge la conoscenza della tecnica dell'affresco (Fokker 1927, p. 8). Di ciò rimane testimonianza nel paesaggio ovale con un gallo in primissimo piano, conservato nella sala ducale, che il van Mander elogia dopo aver visto le pitture dal ponteggio ancora montato.

Così come in Fiandra, a Roma non è documentato alcun rapporto tra il pittore e i Farnese: non è possibile perciò ricostruire quali furono le origini dell'assunzione di Soens come paesaggista alla corte di Parma. Il primo pagamento risale al 1° aprile 1575; nel documento (Meijer 1988, p. 84) il pittore è incluso tra i "Provvigionati" con la dizione "Maestro Gio. Fiamengo pittore de paesi". Da allora i pagamenti si susseguono e, con interruzioni di qualche mese, egli sarà stipendiato dai Farnese sino al dicembre 1586.

A poco meno di tre anni dal suo arrivo a Parma, Soens doveva essere un pittore rinomato se, alla morte di Giulio Clovio, due suoi dipinti compaiono nell'inventario dei beni posseduti dal pittore (1578). La personale raccolta, conservata presso la dimora del pittore "nel Palazzo Ill. del Cardinale Farnese" (Bertolotti 1882, pp. 17-18), comprendeva altre opere fiamminghe tra le quali due paesaggi attribuiti a Pieter Breugel.

Nel gennaio 1579 il priore e gli ufficiali della chiesa di Santa Maria della Steccata chiesero al duca Ottavio di poter utilizzare Soens per il restauro e l'ingrandimento delle portelle d'organo dipinte dal Parmigianino "parendoci che alcuno non fosse atto a così degno soggetto" (Testi s.d., pp. 179-180). Le portelle interne dovevano essere sistemate sul nuovo e più grande organo per il quale Soens eseguì le ante esterne (Testi s.d., pp. 179-180; Ghidaglia Quintavalle 1968, pp. 207-210i; Milstein 1977, pp. 351-354; Meijer 1982, p. 206; Meijer 1988, pp. 53, 84-85, n. 9-11, p. 234).

Dall'ampliamento ottenuto con l'aggiunta di elementi architettonici dipinti ai lati, alle portelle esterne con la Fuga in Egitto e San Giuseppe attinge acqua da una fonte, nella pittura di Soens i modelli italiani si intrecciano perfettamente con quelli delle origini. Secondo la Bèguin (1956, p. 223), deriva dal Muziano la capacità di rendere gli elementi naturali proscenio dell'immagine figurata. È probabile che Soens conobbe le opere del bresciano nel corso della sua permanenza a Roma e dunque possono aver costituito uno stimolo per un pittore di cultura fiamminga per la quale, nel secolo XVI, base dell'elaborazione pittorica è lo studio della natura.

Alla chiesa della Steccata lavorano, oltre al Parmigianino, anche Anselmi e Bedoli che, assieme a Correggio, rappresentano le basi della cultura parmense su cui si arricchisce la ricerca di Soens. Nel "morbido impasto pittorico" delle portelle Previtali identifica "la stessa famiglia stilistica di quella di Teodoro d'Errico" (Previtali 1975, p. 28). Nello stesso anno, il 1580, Soens è a Napoli dove, nel mese di ottobre, è presente nella bottega di Cesare Smet (Leone de Castris 1991, n. 14, p. 75) secondo un documento in cui compare come "Giovanni Salamandro fiamingo" ed è quindi molto probabile che i due si siano incontrati. Sono anni di allontanamento dalla corte di Parma, confermati dall'iscrizione all'Accademia di San Luca a Roma nell'anno 1582 dello stesso Giovanni Salamandro (Hoogewerff 1913, X, pp. 88, 110). Soens ritorna a Roma, dopo la già ricca esperienza parmense, quale esponente, da un'angolazione fiamminga, della corrente neopar-mense ancora molto presente nella capitale vaticana e che, già nel 1574, aveva rappresentato uno dei suoi riferimenti. Soens (Bologna-Causa in Napoli 1952, p. 45) aveva certamente frequentato quel gruppo di artisti che, attorno alla figura di Taddeo Zuccari, riunisce personalità emiliane e fiamminghe: Bertoia e Raffaellino da Reggio, Bartolomeus Spranger, Teodoro d'Errico (Vargas 1988), ma anche il toscano Giovanni de Vecchi (Leone de Castris 1991, p. 58). Tali pittori erano esponenti della "cultura dell'ornamento sull'asse farnesiano fra Roma e la vicina Caprarola" (Leone de Castris 1991, p. 58). La corte dei Farnese acconsentì a questi spostamenti del Soens, se in questi anni (1579-1582) continua a includerlo tra i "Provvigionati" anche se alcuni pagamenti vengono posticipati (Meijer 1988, p. 53), evidentemente perché il pittore è di frequente assente da Parma.

Ripreso il suo impiego presso i Farnese, Soens nel mese di giugno del 1585 riceve due distinti compensi straordinari per "casteletti et morioni cartoni" per Margherita Farnese e il soffitto di una stanza di Porta Santa Croce nelle mura della città, dove aveva lavorato anche Bertoia (Meijer 1988, p. 53). Il 17 luglio 1586, pochi mesi prima che venisse "licenziato", Soens riceve 20 scudi d'oro per recarsi a Venezia ad acquistare colori.

Nel 1587 viene redatto l'inventario della guardaroba di Ranuccio. Dei 40 dipinti elencati tre sono di "M. Gio Fiamingo" (Campori 1870, p. 57). Tra questi la Tabula Cebetis (Napoli, Museo di Capodimonte) identificabile nel "ritratto grande a oleo in tella con la discritione della vita humana" elencata senza attribuzione. Sebbene non risulti tra i "Provvigionati", il pittore fiammingo continuò a lavorare per la corte, difatti nel 1594 furono emessi a suo favore due pagamenti: uno per acquistare colori per una pittura ed un altro per la fattura di sei storie per il Bucintoro (Meijer 1988, p. 56).

Nel 1596, anno in cui sposa Isabella Gonzante di Parma, riprende servizio presso la corte alle dipendenze di Ranuccio. Il compenso, registrato tra i "Ruoli Farnesiani", è inferiore al precedente impiego e viene emesso a favore del pittore Soens, senza che compaia più la dicitura "di paesi".

Scomparso Alessandro Farnese, Soens riceve l'incarico di eseguire tredici tele che, non rintracciate, avrebbero dovuto raffigurare le imprese del duca. Nel 1600 Soens esegue per Ranuccio due ritratti dei quali uno in piedi, ambedue non rintracciati. Tra il 1600 e il 1601 la corte emette pagamenti per colori da utilizzare nella decorazione della Loggia del Palazzo del Giardino, dove qualche anno prima erano intervenuti Mirola e Bertoia.

Nella sala di Circe del palazzo si conservano tracce di affreschi eseguiti dal fiammingo negli ultimi anni di attività, probabilmente poco prima, o contemporaneamente, che vi intervenga Giovan Battista Trotti detto il Malosso. Dal 1606 il pittore non compare tra gli stipendiati, già dal 1604 il Malosso lo sostituisce nell'incarico. I due si conobbero a Cremona e a Parma si incontrarono sul cantiere del Palazzo del Giardino.

Soens morì il 9 maggio del 1611 (Grasselli 1827, p. 239). Diverse opere attribuite a "Gio. Fiamingo" compaiono negli inventari parmensi (Bertini 1987). Tra queste ne sono state identificate sette, delle quali sei provenienti dal Palazzo del Giardino. Santa Cecilia, L'ascensione di Cristo, Il Ratto di Proserpina, Cerere e Ciano, l'Allegoria della Musica e l'Allegoria dell'Astronomia furono portate nel 1708 a Colorno; anno in cui il Battesimo di Cristo risulta situato nella Galleria Ducale (Bertini 1987, n. 5, p. 105). Sono attualmente a Capodimonte le prime tre, le due che seguono sono al Museo di Valenciennes e le ultime due al Museo Civico di Piacenza. [M.T.C.]

Jean Soens

73. *Giove e Antiope*
olio su tela, cm 96,2 × 164,8
74. *Ratto di Proserpina*
olio su tela, cm 48 × 102
75. *Poseidone e Anfitrite*
olio su tela, cm 47,7 × 102
76. *Minerva e Vulcano*
olio su tela, cm 47,5 × 76,7
77. *Cibele, Cronos e Philira*
olio su tela, cm 47,5 × 74,5
78. *Pan e Selene*
olio su tela, cm 48 × 74,5
79. *Mercurio e ninfa Aglauro*
olio su tela, cm 46,5 × 86
80. *Bacco e Arianna*
olio su tela, cm 62 × 40,7 (ovale)
81. *Ercole e Onfale*
olio su tela, cm 62 × 40,7 (ovale)
82. *Venere e Marte*
olio su tela, cm 62 × 40,7 (ovale)
83. *Apollo e Dafne*
olio su tela, cm 62 × 40,7 (ovale)
Napoli, Museo e Gallerie Nazionali
di Capodimonte, inv. Q 554,
Q 1340, Q 1341, Q 1344, Q 1345,
Q 1343, Q 1342, Q 1349, Q 1347,
Q 1346, Q 1348

Appartengono sicuramente ad unico ciclo gli undici dipinti di Jean Soens conservati nel Museo di Capodimonte.
Nell'inventario della Galleria Ducale di Parma redatto da Bernardo Lolli nel 1708 (Bertini 1987) le opere sono riportate per la prima volta, ma divise per gruppi e attribuite a Girolamo Mirola e Jacopo Zanguidi detto il Bertoia.
Il gruppo dei quattro ovali, collocato sulla X facciata della Galleria a Palazzo della Pilotta, è riferito al solo Bertoia, così come i "Due quadri bisquadri" collocati sulla IX finestra e il singolo dipinto (*Giove e Antiope*) posto sulla XVI facciata, immediatamente preceduto dalla *Parabola dei ciechi* di Pieter Bruegel. Sulla V finestra è collocata l'altra coppia di opere "Quadro unito di due" attribuita a Mirola

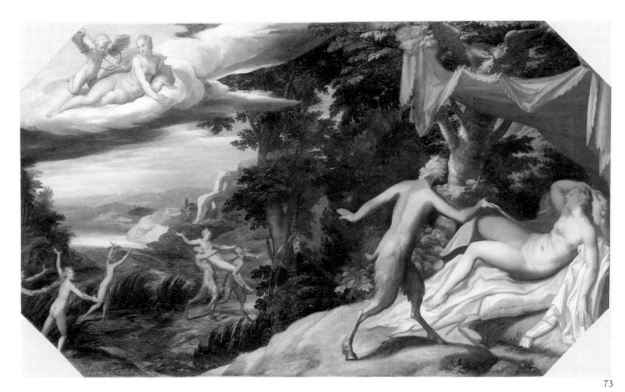

73

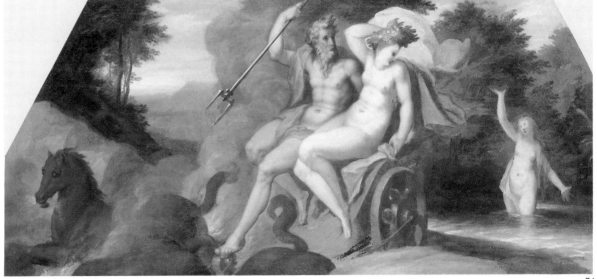

74

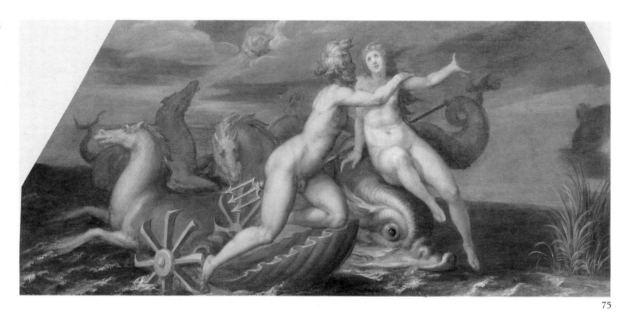

75

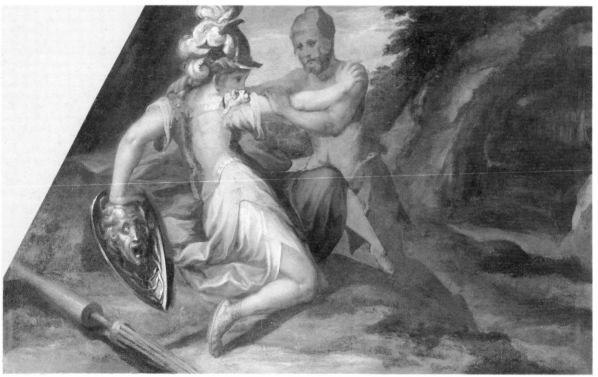

76

e Bertoia come gli ultimi due soggetti collocati sulla XI finestra.

Assenti da altri inventari parmensi così come dalle liste di trasferimento a Napoli, in cui pure compaiono opere attribuite a "Giovanni Sonsis", alcuni dipinti del ciclo risultano presenti a Capodimonte registrati dall'Anders nel 1800 circa. Soltanto nel caso di due tele (*Pan e Selene*; *Minerva e Vulcano*) che nel 1708 risultavano incorniciate assieme ed indicate con un unico numero di inventario, viene rispettato l'abbinamento nella dicitura inventariale; per gli altri, anche se questo elemento viene omesso, curiosamente è rispettato nella sistemazione delle opere. In calce ad ognuna l'attribuzione al solo Bertoia, così come riportato dai successivi inventari. Mancano nell'Anders i quattro ovali che successivamente, nel 1819, sono registrati nel Gabinetto dei quadri osceni (Napoli 1993, p. 36 n. 14) come provenienti dal Palazzo di Francavilla. Evidentemente raggiunsero quel palazzo e lì sostarono per qualche anno, anche se non compaiono negli inventari a nostra conoscenza o in liste di passaggio tra il palazzo e il Museo.

L'intero ciclo è infatti interamente presente nell'inventario della "Regia Quadreria" redatto dal Paterno (1806-16), nel "riscontro dei Quadri che si trovano nelle differenti Gallerie della Regale Quadreria" (1816-21), nell'inventario Arditi (1821) e in quello dei *Monumenti Farnesiani*, vol. III (1832). In entrambi sono confermate, per ogni singola opera, le misure e l'attribuzione a Bertoia nonostante il ciclo sia ulteriormente smembrato nelle diverse collocazioni. Dalla lista di opere presenti nel Gabinetto dei quadri osceni (1819), allestito in un ambiente esterno al percorso (Napoli 1993, p. 14), risulta che solo quattro tele erano incorniciate, tra queste due opere che nel 1708 risultavano inserite in un'uni-

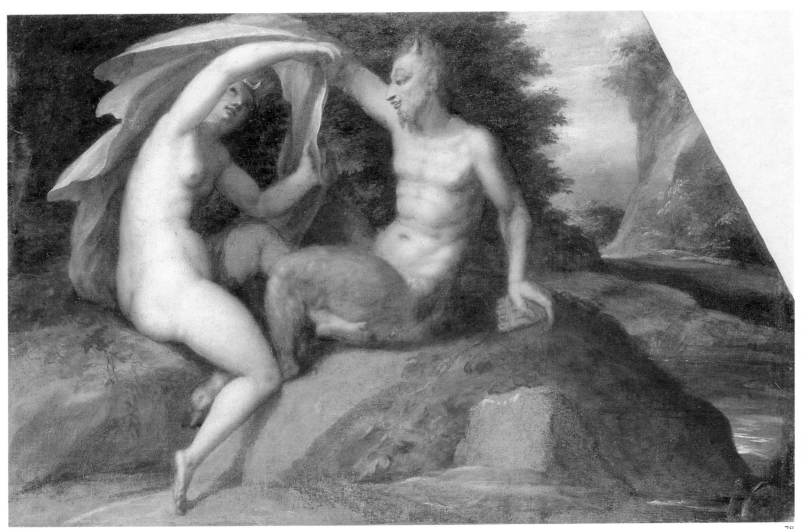

78

274

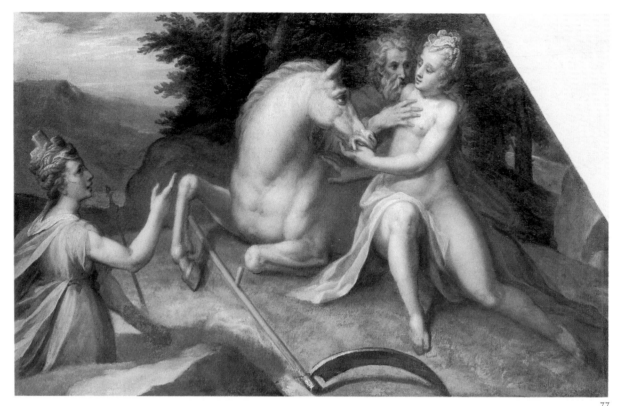

77

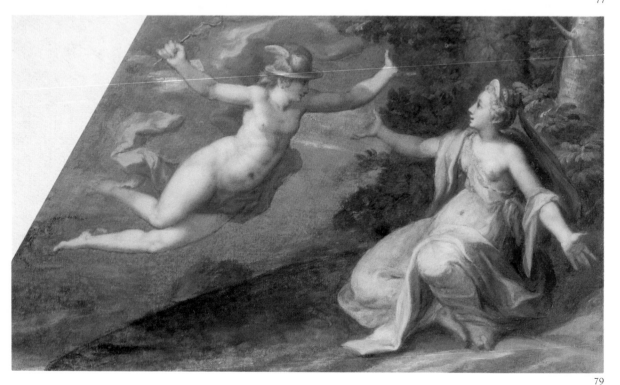

79

ca cornice. È perciò probabile che in questi anni le antiche cornici fossero eliminate perdendo così l'unico elemento unificante tra le tele.

Elencate di seguito e quindi di nuovo silenziosamente identificate come nucleo, le tele risultano nel "Notamento dei quadri che sono ritenuti di scarto" redatto dal Camuccini nel 1827. Per ognuna è indicato un mediocre stato di conservazione.

Forse perché considerate di scarto, le opere non compaiono negli inventari San Giorgio (1852) e Salazar (1870).

Trasferite a Capodimonte, sono elencate dal Quintavalle (1930) con una numerazione consecutiva, ad eccezione di *Giove e Antiope*, che precede di varie centinaia di numeri gli altri dipinti. L'ormai storica assegnazione a Bertoia viene sostituita con un riferimento generico, ma dubitativo nei confronti delle precedenti attribuzioni, ad un ignoto pittore emiliano attivo tra la fine del XVII e i primi del XVIII secolo. Dalla metà del secolo la letteratura critica pone Soens come il probabile autore del nucleo di opere frammentato dalle note inventariali. Nel 1952 Ferdinando Bologna segnala cinque tele del ciclo per la mostra "Fontainebleau e la maniera italiana" (Bologna-Causa in Napoli 1952, pp. 44-45). Nel catalogo le opere sono attribuite ad un anonimo pittore presente a Roma alla fine del XVI secolo e qui a contatto con artisti italiani e stranieri, diffusori della "elevata cultura degli Zuccari", orientata verso "suggestioni parmensi che poté divulgare il Bertoja" (Bologna-Causa in Napoli 1952 p. 45). La serie è ipotizzata composta da dieci dipinti anche se viene indicato che nei depositi del Museo erano conservati dipinti eseguiti dallo stesso anonimo pittore. Nel 1956 Sylvie Bèguin (1956, pp. 217-226) attribuisce le opere a Soens, riconoscendo che l'assegna-

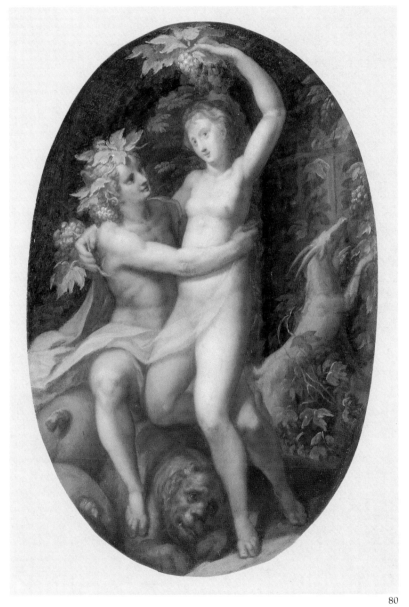

80

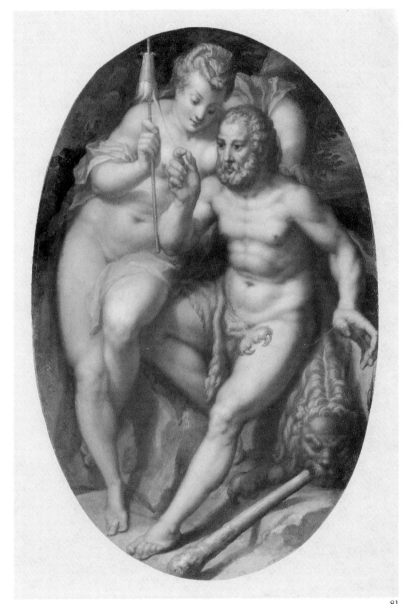

81

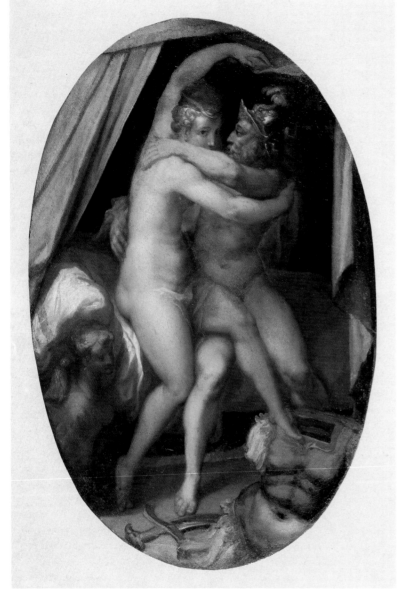

82

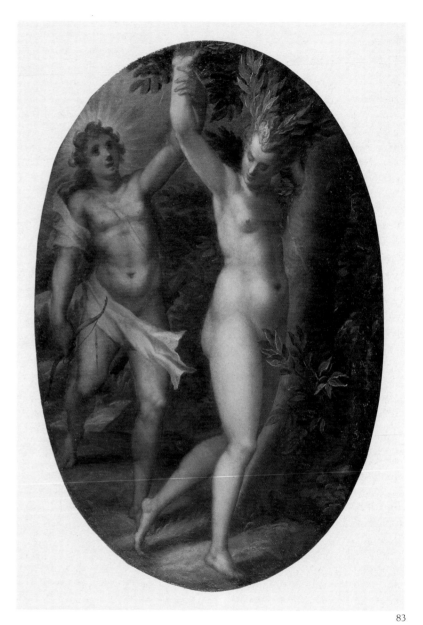

83

zione le era stata suggerita dalla mostra del 1952, quando Bologna parla di Soens "sans le nommer" (Bèguin 1956, p. 224).

Alle opere napoletane la Bèguin associa due tele di eguale misura, provenienti da Napoli (1802) e conservate al Museo di Valenciennes.

In realtà le opere sono indicate di "Gio. Fiamengo" già negli inventari parmensi che le riportano: quello di Palazzo di Giardino del 1680 e quello dei quadri di Palazzo della Pilotta da trasferire a Colorno nel 1708 (Bertini 1987, pp. 235-272, 238-285). Ciò che sfuggì alla Bèguin e poi dalla stessa fu rettificato nel 1961 (1961, pp. 202-204).

Denso contributo all'identificazione dei dipinti di Soens, è quello offerto da Bertini, oltre che nel già noto apporto documentario (Bertini 1987), anche nella precedente segnalazione (Bertini 1985, p. 448) a proposito del ciclo della Christ Church Picture Gallery di Oxford. Le quattro tele, anch'esse a soggetto mitologico e con cornici nere e oro, sono attribuite al Bertoia e affiancate al nostro ciclo di opere.

Carmela Vargas (Vargas 1988, pp. 19, 46) ribadisce le analogie riscontrate da Previtali nel 1975 (Previtali 1975, p. 28) tra i fiamminghi Teodoro d'Errico e Jean Soens attivi in Italia negli stessi anni settanta, ma in distinte zone geografiche. Se già Previtali proponeva il raffronto tra alcune figure degli esordi napoletani e calabresi di Teodoro d'Errico e il Soens della Steccata, la Vargas allarga le analogie alla serie napoletana con particolare evidenza nella rappresentazione del paesaggio, sintesi di esperienze nordiche e italiane per quegli artisti che da Roma raggiunsero le diverse località della penisola. Entrambi furono a bottega da Cesare Smet a Napoli, dove Soens risulta nel 1579 secondo un prezioso documento pubblicato da Leone de Ca-

stris (Leone De Castris 1991, pp. 31, 75, 336) in cui il pittore compare come "Giovanni Salamandro fiammingo", soprannome con cui risulta documentato a Roma (Hoogewerff 1913, pp. 88, 110). Bert W. Meijer, nell'approfondita ricostruzione dell'attività di Soens (Meijer 1988), individua nelle scene rettangolari una riproposizione di alcuni modelli figurativi presenti nei tondi a soggetto mitologico disegnati da Polidoro Caravaggio e incisi da Cherubino Alberti. Le scene ovali avrebbero avuto come ispiratrici le incisioni di Goltzius (Meijer 1988, p. 75). Effettivamente le allungate figure che occupano in primo piano l'altezza dell'ovale, rimandano particolarmente alla serie dei sei ovali composta da altrettante deità pagane, realizzate nel 1594 (New York 1977). Una lettura dei dipinti come parti di un nucleo ci pone di fronte ad un vasto impianto decorativo, in cui è possibile immaginare le tele parti di un'articolata composizione. Le forme, alterate da un antico restauro – probabilmente realizzato ad inizio XIX secolo, epoca in cui vengono sostituite le cornici – portano ad avvicinarsi ad una composizione da soffitto in cui l'unico dipinto rettangolare (Giove e Antiope) assume la posizione centrale, lateralmente potrebbero essere collocate le coppie di quadri ritmate dagli ovali posti negli angoli. Le tele di Valenciennes, in questa ipotetica ricostruzione, avrebbero potuto prendere posto, per la loro più ampia estensione, sulle pareti lunghe della stanza. La collocazione privata, in un ambiente esterno dalla galleria, spiegherebbe l'assenza delle opere dagli inventari precedenti il 1708. Appare comunque significativo che dopo meno di un secolo dalla morte di un personaggio di primo piano all'interno della corte Farnese, si perda memoria di un così interessante ciclo di opere.

Bibliografia: Campori 1870, pp. 465, 468-470, 473; Bologna-Causa in Napoli 1952, pp. 44-45; Bèguin 1956, pp. 217-226; 1961, pp. 202-204; Bottari 1962, pp. 59-62; Ghidiglia Quintavalle 1963, p. 57; Fagiolo dell'Arco 1970, p. 196; Causa 1982, p. 151; Bertini 1985, p. 448; 1987, pp. 122, 150, 154, 167, 200; Meijer 1988, pp. 77-79, 212-215; Vargas 1988, pp. 17 n., 19 n., 46, 76 n., 113; Muzii in Napoli 1993, p. 36 n. [M.T.C.]

Anonimo fiammingo
84. *La costruzione del ponte sulla Schelda*
tempera grassa su tavola,
cm 52 × 289,5
Parma, Galleria Nazionale,
inv. 1473

La tavola porta al centro la scritta: PONS AB ALEXANDRO FARNESIO IN GALLIA BELGICA PHILIPPI REGIS CATOLICIS PRAEFECTO MAXIMO SUPRA SCHELDAM FLUMEN IN OBSIDIONE ANTVERSPIENSI CONSTRUCTUS ANNO MD XXXIV. A sinistra si vede uno stemma di Filippo II, con la corona e il Toson d'oro, e a destra quello di Alessandro Farnese, col Toson d'oro anch'esso e una grande A, iniziale del suo nome. Sul fondo grigio si dispongono vivaci episodi che riguardano la costruzione del ponte: piccole figure di carpentieri o fabbri, con attrezzi attentamente descritti, assemblano varie parti, trasportano tronchi, preparano le barche. Tutto viene legato da un elegante festone rosso, che corre in superficie, con notevole effetto decorativo. Nell'inventario del palazzo romano del 1653 viene elencato (Bertini 1987, p. 209, n. 157) "un quadretto in carta tirato in tela col disegno del Ponte dell'Assedio di Anversa" identificato da Meyer con questo dipinto. Dallo stesso inventario si ricava che si trovavano nel palazzo "un disegno in carta stampa-

ta..." (Bertini 1987, n. 138), già presente nel 1644 e riconosciuto da Jestaz in una incisione di Giovan Battista Rossi (Bertini 1987, p. 71); e "un disegno in carta tirato in tela..." (Bertini 1987, n. 183) dello stesso soggetto, che dimostrano l'interesse dei Farnese per queste raffigurazioni. Il nostro dipinto può essere riconosciuto nell'indicazione dell'inventario dei quadri inviati da Roma a Napoli nel 1760 in cui si legge "Il Coperchio, in tavola, del modello d'un ponte fatto su la Schelda Pittura a tempera del 1585. Scuola di Rubens". Nel 1943 venne trasferito a Parma; fino ad allora si trovava nei magazzini del Museo Nazionale di Napoli (Quintavalle 1943, pp. 66-67). La descrizione del ponte di barche sulla Schelda fatto costruire da Alessandro per chiudere i rifornimenti alla città di Anversa assediata, con il progetto del Barocci e del Piatti, si legge in un rapporto steso dal Farnese e inviato a Filippo II e nelle sue lettere del 18 dicembre 1584 e del 26 gennaio e 10 marzo 1585 (Van Der Essen 1935, p. 28). Inoltre un modello fatto eseguire dal Duca da un artigiano di Gand, Louis Cambien, venne inviato alla corte romana accompagnato da una mappa. Probabilmente si tratta della stessa "maquette", che venne trasportata nella Galleria del palazzo romano quando fu sospesa l'esecuzione degli affreschi da parte di Annibale Carracci. La propaganda dinastica si era esercitata ampiamente in una vasta produzione figurativa e letteraria seguita alla morte del duca: il libro di Cesare Campana con l'*Assedio e la riconquista di Anversa*, dedicato al duca Ranuccio, era già edito nel 1595, e riporta una accurata descrizione del ponte di barche, che divenne una delle principali raffigurazioni dell'epopea di Alessandro nelle Fiandre. Il Campana si era documentato con i materiali riportati da Cosimo Masi,

84

tra cui forse anche i famosi modelli, che avrebbero dovuto servire per la decorazione del salone del palazzo romano (Tietze 1906, p. 54). Una cronaca della guerra di Fiandre *De Leone Belgico*, già pubblicata tra il 1583 e il 1586, dichiaratamente imparziale, venne stesa da M. van Eitzing (Nappi 1993, pp. 313-335). Documentazioni dirette di questo tipo, come rilievi cartografici, materiali di tecnica bellica e come i 138 disegni di Giovanni Guerra, inviati da Clelia Farnese dalla Spagna, dovettero servire per supporto iconografico per varie occasioni. Nelle celebrazioni funebri, per esempio: si sa che il Cavalier d'Arpino aveva illustrato gli episodi principali dell'epopea del condottiero sul catafalco eretto nella chiesa dell'Aracieli nel 1593 (Bodart 1966, pp. 121-136). Un dipinto monocromo di Cesare Baglione, reperito di recente a Capodimonte (Leone de Castris in Spinosa 1994, p. 99), doveva appartenere a una serie di illustrazioni delle imprese di Alessandro, simile a quella, documentata da pagamenti effettuati nel 1609 al pittore, per aver eseguito dipinti in tela con scene della guerra di Fiandra, una delle quali rappresentava "la fabbrica del ponte per chiudere la Schelda" (Ceschi Lavagetto 1992, p. 778). Altre raffigurazioni sul tema, per esempio le due *Historie* con l'*Assedio di Anversa* e il *Soccorso di Parigi* vennero adoperate per uno degli archi di trionfo innalzati a Parma per l'ingresso di Margherita de' Medici nel 1628 (Buttigli 1629, p. 113). Nel 1625 inoltre vennero forniti a Francesco Mochi i disegni per eseguire i bassorilievi da porre sui basamenti dei monumenti equestri di Piacenza: per quello di Alessandro venne scelta la veduta dell'*Assedio di Anversa*, con il famoso ponte di barche (Ceschi Lavagetto 1986, pp. 44-47). Nel trattato *De Bello Belgico* di Famiano Strada (Roma 1632-47), si legge una

descrizione della costruzione del ponte, illustrata da diverse incisioni non firmate che, dedicate alle fasi costruttive e tecniche (vol. IV, nn. 231, 235) non hanno nessuna somiglianza con la tavola parmense. Disegni di "molte Piazze e Città delle Fiandre e di molte giornate fatte dal Ser.mo duca Alessandro numerate in n. 35..." si trovavano in Palazzo Farnese verso la metà del Seicento. (Dall'Acqua 1987, p. 360). Come è noto inoltre, nel 1585 erano state coniate monete che uniscono la figura di Alessandro con la visione del ponte, un collegamento che appare anche in alcuni ritratti (cfr. cat. 59). La tavola caratterizzata da una certa valenza documentaria, potrebbe essere stata eseguita durante la costruzione, verso il 1584 o subito dopo, se servì da coperchio per il modello. Non sembra possibile l'ipotesi che si tratti di una architrave come ipotizza il Quintavalle.

Bibliografia: Filangieri di Candida 1902, pp. 297-299; Quintavalle 1943, p. 13; Ghidiglia Quintavalle 1968, p. 70; Bertini 1987, pp. 209, 300; Meyer 1988, p. 173; Ceschi Lavagetto 1992 (ma 1987), p. 778; Jestaz 1994, pp. 71, 126. [P.C.L.]

Gervasio Gatti
(Cremona 1550 ca.-1630)
85. *Ritratto di Ottavio Farnese, figlio naturale di Ranuccio I*
olio su tela, cm 155 × 90
Parma, Palazzo Comunale

Il ritratto subì la stessa sorte della collezione parmense e rimase a Napoli fino al 1928, quando insieme ad altri dipinti farnesiani (Lombardi 1928a), ritornò a Parma per essere collocato nel Palazzo Comunale. In precedenza, nel Museo di Capodimonte era stato attribuito a scuola del Parmigianino e il De Rinaldis, nel tentativo di identificare il ritratto fra

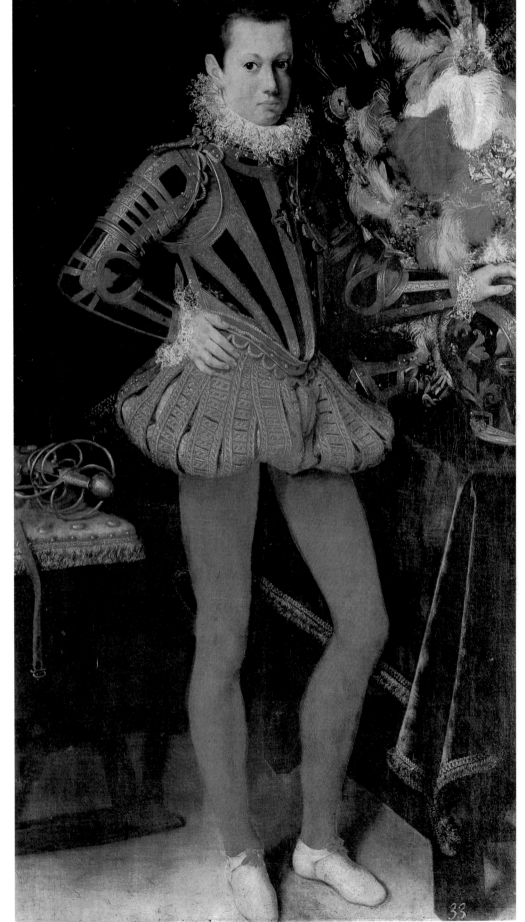

i tanti provenienti dal Palazzo del Giardino elencati nell'inventario del 1680, propose con incertezza il riconoscimento con Ranuccio I Farnese. La sua ipotesi si basava sull'identificazione di ben due ritratti: il primo (n. 509) presentava in effetti attinenze con il dipinto in esame, sia nelle dimensioni che nella descrizione, ed era il ritratto di uno sconosciuto giovane in piedi, armato, con elmo posto sopra un tavolo coperto di verde, mentre l'altro (n. 853), raffigurante Ranuccio I, indicato come opera del Gatti, se pur di dimensioni maggiori, veniva associato per attinenze nella posa. Nel 1921 Frölich-Bum, considerandolo un ritratto di Ranuccio, propose di attribuirlo a Mazzola Bedoli e sarà Lombardi (1928) che sposterà la paternità a Gervasio Gatti, avendo ritrovato un pagamento del 1586 a Gervasio di 30 scudi d'oro per un ritratto del principe Ranuccio, da lui identificato senza riserve con il secondo quadro indicato dal De Rinaldis, identità su cui la critica anche recente non ha posto dubbi. L'identificazione proposta da Lombardi non prese in considerazione tuttavia sia la differenza di dimensioni, che appare eccessiva anche se la tela durante dei restauri ha subito una riduzione di alcuni centimetri per lato, sia la differenza di età del giovane raffigurato, dato che il futuro duca Ranuccio nel 1586 aveva già diciassette anni, mentre il personaggio del ritratto, come notarono Cirillo e Godi, è ben più giovane, non oltre i tredici o quattordici anni. La ricerca dei caratteri fisionomici, inoltre, confrontata con i pochi ritratti certi di Ranuccio I e in particolare con quello abitualmente assegnato all'Aretusi, non può essere utile, dato che il volto è sempre nascosto dalla barba e nulla nel dipinto riconduce il ritratto alla data 1586, nemmeno il costume indossato dal giovane, che può adattarsi ad una datazione

posteriore fino ai primi anni del XVII secolo e anche la corazza è simile ad una databile al 1605 appartenuta a Cosimi II dei Medici (Boccia-Coelho 1967, n. 418/420).

La complessità costruttiva del ritratto lo rende comunque un esempio alto nel panorama della ritrattistica di corte e sebbene il giovane assuma una posa dedotta dal repertorio internazionale del "ritratto di stato", la libertà con cui il pittore costruisce gli oggetti intorno alla figura e con cui conduce la materia pittorica, giocando su un'unica gamma cromatica di rossi, lo collocano nell'ambito della tradizione cremonese, convincendo per l'attribuzione a Gervasio Gatti. Le fonti del resto parlano di lui celebrando le sue doti di ritrattista "del naturale" al servizio di "Principi e Gentiluomini", sebbene ora sia alquanto difficile ricondurre al suo catalogo ritratti certi ad esclusione di questo. Il nome Gatti genericamente riferito ad autore di ritratti non rintracciati ritorna più volte negli inventari farnesiani, opere tuttavia che non dovevano essere assegnate solo a Gervasio, in quanto anche Antonio Gatti e il figlio Fortunato operarono per i Farnese in veste di copisti di ritratti nei primi decenni del Seicento. A celebrare comunque un ritratto di Gervasio raffigurante Ottavio, il figlio naturale di Ranuccio I, è rimasta una fonte in rime del poeta piacentino Francesco Duranti, ricordata da Basile, che ci permette di considerare un impegno alla corte Farnese del Gatti ancora nei primi due decenni del Seicento. Il principe Ottavio, nato nel 1598, venne legittimato nel 1605 e ricevette a corte una severa educazione con tutti i privilegi di un futuro erede del ducato, fino a che nel 1620 non tentò di ribellarsi alle scelte paterne e venne segregato nella Rocchetta dove visse fino al 1643. Nel 1864 il Bicchieri, compilando la vita dello sfortunato principe, ripor-

tava in nota di aver ritrovato tra i "Fili correnti" in data 28 gennaio 1609 un incarico al M.r Maurizio Ferrari (spenditore), per comprare "doi oncie di cinapro al S.r Gervasio per far il retratto del S.r Ottavio", dipinto che venne poi nel 1611 consegnato al guardarobiere, insieme ad un altro ritratto: "...doi quadri in tella, uno con il ritratto del S.re Ottavio Farnese in piedi vestito di crem.o, et l'altro con il ritratto in piedi della S.ra Isabella Farnese vestita di verde, tutto dua fatti per mano del S.r Gervasi cremonese." Il secondo quadro, a noi sconosciuto, doveva riferirsi quasi certamente alla sorella di Ottavio, Isabella, anch'ella figlia naturale di Ranuccio I, nata sempre da Brisei de Ceretoli, mentre il ritratto di Ottavio all'età di undici-tredici anni sembra corrispondere alla nostra tela. L'acquisto di una buona quantità di cinabro e il riferimento alla figura in piedi in abito cremisino coincide con la dominante rossa di tutto il ritratto e rossi sono i preziosi ricami del costume oltre che gli smalti cesellati dell'armatura da torneo, lumeggiata con sapienza e realismo dal pittore. Appaiono inoltre brani di grandi effetti naturalistici anche l'elmo, il pennacchio e la spada abbandonati sulla sedia e sul tavolo e quest'ultimo è coperto di panno verde come quello descritto nel ritratto del giovane identificato dal De Rinaldis. Nessuna emozione trapela dal volto del fanciullo, ma lo sguardo intenso nasce da una conoscenza non solo di superficie del personaggio e anche le semplici trine della gorgiera e dei polsi non sono resi con stereotipate forme. Il simbolo della croce cesellata sul petto infine potrebbe essere la chiave di riconoscimento di Ottavio, se si può pensare di trovare un collegamento tra questa croce e quella dorata sull'armatura di sant'Ottavio (vedi il quadro di Lanfranco destinato al Battistero di Parma), il cul-

to, raro ed insolito, doveva essere particolarmente, sostenuto dai Farnese.

Bibliografia: Bicchieri 1864, p. 115; De Rinaldis 1911, pp. 300-301; Frölich-Bum 1921, p. 113; Lombardi 1928, p. 172; Basile 1978, p. 111; Milstein 1978, p. 375; Rodeschini Galati in Cremona 1985, pp. 227-228; Tanzi 1985, p. 27; Cirillo-Godi 1985, p. 50, n. 68; Bertini 1987, pp. 257, 267, n. 509, n. 853; Ebani 1992, p. 41; Guazzoni in Cremona 1994, p. 326; Leone de Castris in Spinosa 1994, p. 167. [M.G.]

Johann Gersmueter
(notizie nel 1606/07)
86. *Ritratto del nano Giangiovetta*
olio su tela, cm 159 × 115
Parma, Galleria Nazionale,
inv. 294

Porta la firma e la data: IO ES. GERSMUETER ME FE. A° 1606 P°. APR. posta sulla base della colonna a destra. Questo quadro è la sola opera rintracciata di questo pittore di cui si conoscono per ora soltanto alcune notizie documentarie. Dai pagamenti pubblicati da Bertini (1992) risultano eseguiti da lui nello stesso 1606 altri due ritratti; uno del cardinale Odoardo, l'altro del prevosto Zoboli. Di recente un documento inedito (trascrizione da Fili Correnti a. 1607, n. 1565, segnalatami da G. Cirillo), dimostra che l'artista aveva dipinto un ritratto "grande in tela con la pittura della persona di S.A. Ser.ma in piedi armato con il tosone (n. 61 dn. 8)" e un ritratto a mezza figura del cardinale Farnese con la destra su un libro, "tutti dati fatti per mano di detto Fiamengo n. 1 dn. 4", per i quali furono pagate L. 87 e soldi 12 il 7 settembre 1607. Registrato negli inventari del palazzo di Roma del 1644 e del 1653 ove è elencato "un quadro in tela senza

cornice col retratto in piedi di Gian-
giovetta nano del Duca Alessandro"
collocato sulla parete della bibliote-
ca superiore. Da Roma giunse a Par-
ma ove compare nell'inventario del
Palazzo del Giardino del 1680 circa,
descritto come: "Un quadro alto
braccia due, oncie undici, largo brac-
cia 2, oncie due e mezza. Un ritratto
d'huomo in piedi vestito con corpeto
di dante, calzoni di brocato alla val-
lona, e ligazzi bianchi sopra le ginoc-
chia con pizzi d'oro, et argento, ca-
pelli sino all'orecchio, frappa al col-
lo, e goletta da capitano, tiene la sini-
stra appoggiata a guanti sopra di un
tavolino, sopra del quale una sarpa
rossa con pizzi d'oro, tiene la destra
sul fianco, et la spada al fianco, si dice
essere Giangioveto, di Alessandro
Mazzola n. 431". Il dipinto rimase nei
palazzi ducali a Parma tra i pochi og-
getti non trasferiti a Napoli da Carlo
di Borbone nel 1735-36; se ne ritrova
menzione, dunque, nella *Nota...* da-
tata 7 dicembre 1820, pubblicata da
Bertini (1981, p. 65). Allo stesso stu-
dioso si deve l'identificazione del di-
pinto, pervenuto alla Pinacoteca nel
1865, in base al numero 431 e al sigil-
lo di ceralacca, ancora visibili fino al-
la recentissima foderatura, sul retro
della tela e corrispondenti alla de-
scrizione degli inventari del Palazzo
Farnese di Roma; e il riconoscimento
del personaggio ritratto con il nano
Giangiovetta, già avanzato dal Ricci
(1896, pp. 253-254). Questo perso-
naggio compare nei Mastri Farnesia-
ni nel 1597 e nel 1599 per spese di ve-
stiario (Bertini 1992, p. 179). Viene
raffigurato dal pittore, secondo la
tradizione del ritratto aulico a figura
intera, ambientato in una stanza si-
gnorile ove gli elementi architettoni-
ci e i mobili sono proporzionati, in
modo da non creare contrasto con la
figura. Il nano è vestito elegantemen-
te con evidenti connotazioni di im-
portanza. Nel corpo non appare nes-
suna deformità, ed è probabile che

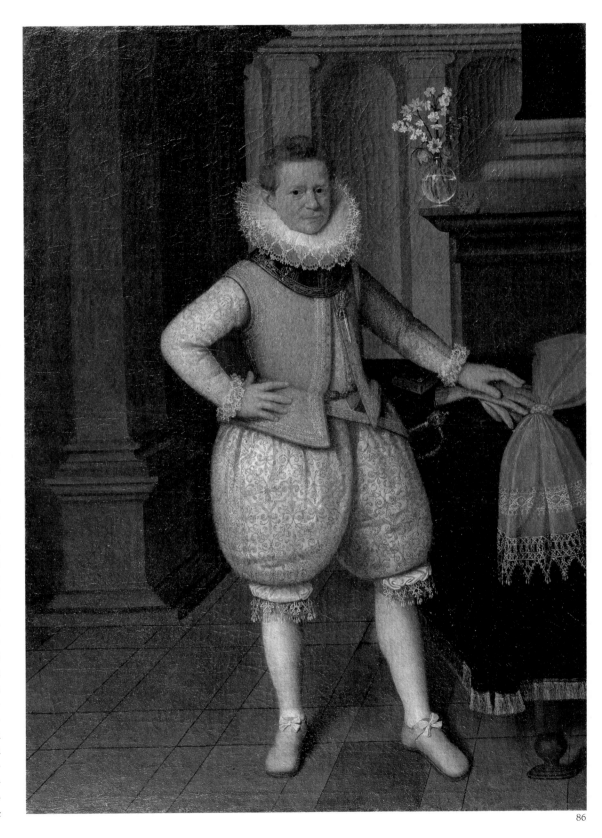

282

anche il viso, molto espressivo, sia frutto di una sorta di processo di correzione; pur mantenendo una caratterizzazione fisionomica corrispondente alla valorizzazione individuale ed etica della persona, attuata dal Gersmueter anche con la descrizione delle vesti e del rango a cui il personaggio evidentemente appartiene. Nella tradizione nordica e poi in quella spagnola i ritratti di nani erano frequenti, a cominciare da quello del nano Pejron, dipinto dal Mor nel 1559-60, "primo esempio di un tema che sarà poi ripreso da Ribera e Velasquez" (Philippot 1970, p. 220). In ambiente farnesiano l'interesse per la rappresentazione di nani è documentato, tra l'altro, dal quadro con *Amon nano, Arrigo peloso, Pietro Matto*, dipinto da Agostino Carracci, per il Cardinale Odoardo verso il 1598, ove, come ha osservato Calvesi, non doveva essere estraneo lo "spirito delle ricerche naturalistiche dell'Aldrovandi"; e soprattutto il proposito di dipingere "una bella deformità" (Malvasia, ed. 1841, p. 278). Un interesse per soggetti che derogassero dal concetto di bellezza per mancanza di proporzioni, si coglie anche nel Mancini, che facendo ricorso anche all'autorità della *Poetica* di Aristotele, li considerava "belli di bellezza mostruosa ridicolosa come sono i nani" (Mancini, ed. Marucchi-Salerno 1956, I, p. 123). Nel ritratto di Giangiovetta sembra che il pittore si sia preoccupato di liberare il soggetto da ogni connotazione servile e da ogni dubbio che il nano svolgesse opera di intrattenimento dei signori, come era consuetudine in altri casi: la goletta da capitano che egli porta, come la sciarpa sul tavolo, anch'essa segno di comando, e la spada al suo fianco, con l'elsa e l'impugnatura finemente lavorate, mostrano ben altra dignità, confermata dall'espressione seria del viso. Una conferma del suo ruolo a corte si ricava da pa-

gamenti a Gio' Gioetta, aiutante di camera, registrati per l'anno 1613, e in un elenco di stipendiati senza data, ma probabilmente dell'anno seguente. (A.S. Parma, Tesoreria e Computisteria Farnesiana e Borbonica, Serie Computisteria Farnesiana di Parma e Piacenza, Busta 141-146 fasc. s.n.; c. 16v). Sul tavolo, oltre ai guanti su cui poggia una mano, si intravede un libro che porta sulla copertina un giglio. Il costume "alla fiamminga" potrebbe far pensare che il Giangiovetta provenisse dalle Fiandre come il pittore. Nessun altro dipinto per ora si è potuto aggiungere al catalogo del Gersmueter. Ma un *Ritratto di giovinetto* oggi conservato nel Collegio Alberoni di Piacenza, in stato di conservazione non ottimale, mostra alcuni suggestivi elementi di somiglianza con il dipinto di Parma (Arisi 1990, p. 294).

Bibliografia: Toschi 1825, p. 16; Pigorini 1887, p. 31; Thieme-Becker 1920, p. 479; Quintavalle 1939, p. 236; Quintavalle 1948, p. 139; Martini 1960, p. 24; Bertini 1981, p. 65; Ricci 1986, pp. 253-254; Bertini 1987, p. 217; Bertini 1992, p. 179; Jestaz 1994, p. 116, n. 2905. [P.C.L.]

Ignoto parmense del XVII secolo

87. *Ritratto del duca Ranuccio I*
olio su tela, cm 149 × 105,5
Parma, Fondazione Cassa di Risparmio di Parma
88. *Ritratto di Margherita Aldobrandini*
olio su tela, cm 149 × 105,5
Parma, Fondazione Cassa di Risparmio di Parma

I due dipinti, apparsi di recente sul mercato antiquariale romano, sono stati acquistati dalla Fondazione al fine di documentare maggiormente la presenza dei duchi Farnese a Parma. Entrambe le tele hanno subito in passato profondi restauri, compromettendo l'uniformità di lettura dei

volumi, specie degli incarnati. Sia le dimensioni che l'invenzione compositiva non lasciano dubbi sulla destinazione a pendant dei due ritratti e nel panorama della iconografia farnesiana possono essere considerati un raro esempio di ritratti di copia o di famiglia, comunemente assenti negli inventari dei beni dei Farnese. Nel 1600, anno delle nozze con Margherita Aldobrandini, nipote dodicenne del papa Clemente VIII, il duca Ranuccio I aveva superato già i trenta e il suo aspetto doveva essere simile al ritratto della Galleria di Parma (inv. 1475), attribuito tradizionalmente all'Aretusi e dipinto verosimilmente pochi anni prima. Abbiamo pochi esempi del volto della giovane duchessa e attualmente possiamo identificarlo con certezza (il nome è indicato sulla tela) in un modesto ritratto conservato alla Pinacoteca Stuard di Parma, presumibilmente databile all'epoca delle nozze per la foggia dell'abito (Cirillo-Godi 1987, p. 78). Data la differenza di età con la dama raffigurata nel quadro in esame, l'identificazione è ardua; in aiuto ci viene un altro suo ritratto in abiti vedovili conservato nella chiesa di San Sepolcro a Parma, in cui ritroviamo evidenti la rotondità della figura e i lineamenti del viso appesantiti da copiosa pinguedine. Sebbene la qualità tecnica di questi due ritratti della Fondazione non sia alta, indubbia diviene la loro particolare importanza per l'iconografia farnesiana, in quanto ci permette di conoscere il duca Ranuccio in un aspetto diverso non solo dal ritratto assegnato all'Aretusi, ma dalle statue piacentine del Mochi. Inoltre, questi due dipinti assumono rilevanza anche per la storia del costume, apparendo quasi gli abiti indossati dai due personaggi i veri protagonisti dei ritratti. L'anonimo pittore si sofferma a descrivere ogni ornamento, interessandosi con eccessiva

minuzia ai tessuti esageratamente impreziositi di ricami d'oro e perle, oltre che alla preziosa armatura di foggia tardocinquecentesca di Ranuccio, completa anche del morione. Questa armatura, ora conservata al Museo di Capodimonte, era appartenuta al duca Alessandro ed è probabile che l'ambizioso Ranuccio avesse scelto di indossare l'inconfondibile corazza del padre con l'intento di proporsi erede di grandi imprese militari, sebbene l'armatura di Alessandro fosse stata ageminata "bianca e oro" dal famoso armaiolo Pompeo Cesa e non nera e oro come il pittore l'ha dipinta. Il Toson d'oro che Ranuccio ostenta gli era stato assegnato nel 1601, quando aveva partecipato ad una spedizione ad Algeri nel tentativo di farsi riconoscere diritti di discendenza dalla casa reale portoghese (Benassi 1922, p. 74). Questo suo ritratto quindi riassume in sé tutti gli elementi che potevano dar lustro alla sua persona e anche l'abito da grande parata indossato sotto l'armatura, tutto di perle alternate a gigli e a stelle ricamati a fili d'oro, sembra scelto per esaltare il suo ruolo.

A sua volta, la duchessa Margherita, in sintonia con il marito, sfoggia un costume altrettanto prezioso e "caricato" di ricami e gioielli. La moda del suo abito però sposta la datazione del dipinto verso gli anni 1625-30 e la grande collana, ormai di gusto barocco, ne è la conferma, trovando un riscontro in un gioiello meno imponente, ma simile nella lavorazione, del *Ritratto di gentildonna* considerato del Ceresa, conservato in una collezione privata a Bergamo, datato verso il 1633-35 (Vertova 1983, p. 64). Gli elementi presenti nel ritratto di Margherita Aldobrandini, nel cui volto appare del resto anche una maggior ricerca espressiva rispetto a quello di Ranuccio, suggeriscono un'ipotesi che giustificherebbe la

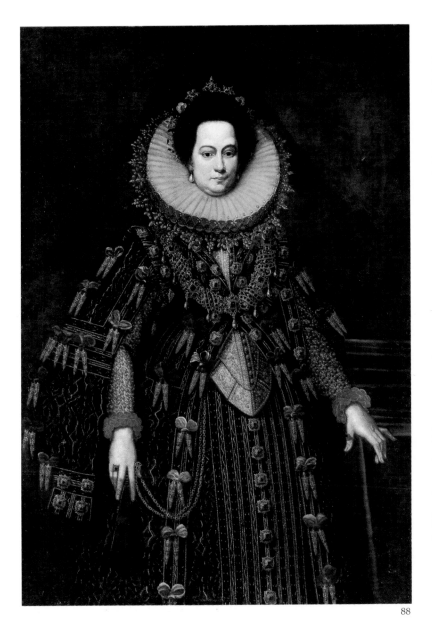

88

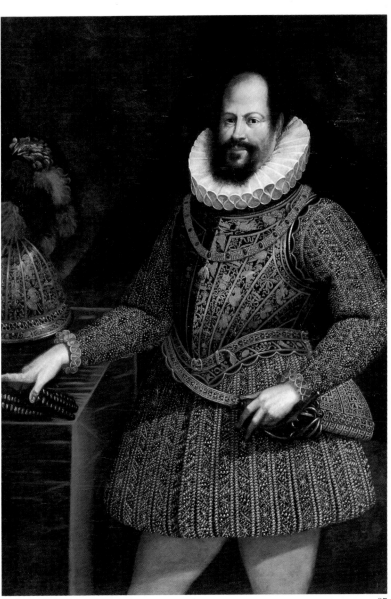

87

284 scelta di tanta ostentazione, in quanto potrebbe essere un ritratto postumo, eseguito dopo la morte di Ranuccio avvenuta nel 1622 e destinato a celebrare la coppia in occasione di un avvenimento politico di grande prestigio, come fu il matrimonio del figlio Odoardo con Margherita de' Medici, avvenuto nel 1628. Nell'inventario del Palazzo del Giardino del 1680 troviamo descritto "Un quadro alto br. 3, on. 7 1/2 e largo br. 1, on. 11. Ritratto in piedi del Sern.mo Sig. Duca Ranuccio Primo mezzo armato con calzoni recamati di perle, di... n. 667" (n. 857), le cui misure in altezza appaiono più ampie di questa tela, cosa che porta a prendere in considerazione la possibilità che questo ritratto sia una copia di un quadro scomparso, eseguita a pendant del ritratto di Margherita vedova e duchessa reggente. È probabilmente ritratta dal vero dallo stesso artista, che mostra la medesima modesta sensibilità tecnica, come poteva essere quella di Damigella Reti, ritrattista e copista al servizio della corte, di cui non sono note opere, che aveva però eseguito nel 1630 un ritratto sconosciuto di "Madama Ser. Aldobrandini vestita da vedova" (n. 523).

Bibliografia: Fornari Schianchi 1993, pp. 10, 14; Cirillo in Parma 1994, pp. 38-39. [M.G.]

Cesare Aretusi (?)
(Bologna 1540 ca. - ? 1612)
89. *Ranuccio I*
olio su tela, cm 87 × 74
Parma, Galleria Nazionale,
inv. 1475

Il dipinto faceva parte delle opere conservate nel Palazzo del Giardino di Parma e giunse a Napoli con le spogliazioni di Carlo di Borbone. Successivamente venne trasferito nella Reggia di Caserta (inv. 1907, n. 483) dove ancora si trovava nel 1943

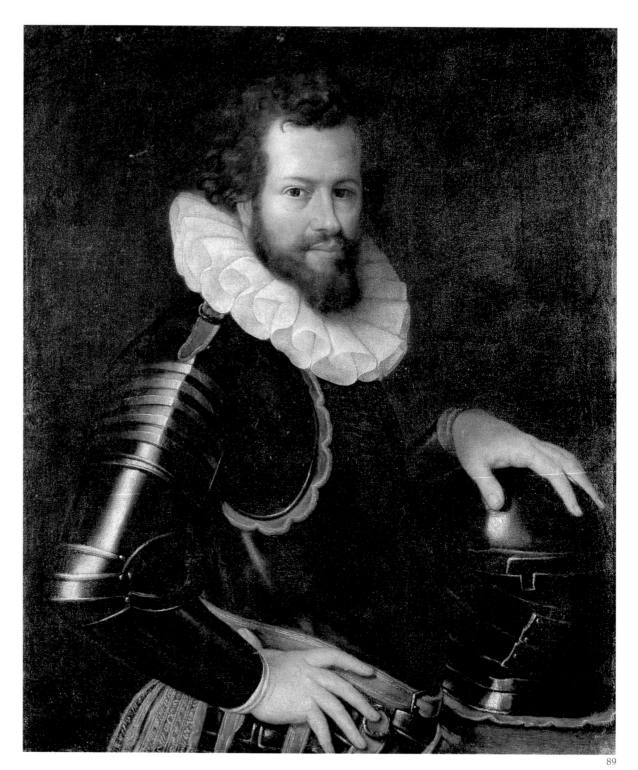

89

quando, insieme ad altre opere, fu riportato a Parma. Anche nell'inventario del 1653 del Palazzo Farnese a Roma era elencato un ritratto "del Duca Ranuccio p.o in tela ornato con collare e frappe e mano sopra un elmo senza cornice", simile nella posa a questo e forse poteva essere il ritratto di S.A. (Ranuccio) dipinto da Agostino Carracci nel 1597 e donato dal duca al fratello cardinal Odoardo che risiedeva a Roma (Fornari Schianchi 1991, p. 176).

Il ritratto romano, sebbene non compaia nell'inventario delle opere passate poi a Parma nel 1662, potrebbe essere identificato con quel ritratto di Ranuccio I che negli inventari del 1680 (n. 223) e del 1708 (n. 313) del Palazzo del Giardino era assegnato ad Agostino Carracci e che Bertini identifica con questo nostro dipinto. Le dimensioni del quadro in esame in effetti corrispondono a quelle del ritratto di Agostino con differenze minime, giustificate dal fatto che in occasione di antichi restauri la tela è stata leggermente ridotta.

All'epoca della restituzione a Parma, il Quintavalle invece identificò la tela non con il ritratto del Carracci, ma con un altro ritratto di Ranuccio I delle stesse misure, privo di attribuzione (inv. 1680, n. 528) che mise a confronto con un'altra immagine del duca, se pur ridotta nell'inquadratura, conservata nella Galleria di Parma (inv. 345). Quest'ultima tela riportava già nell'antico inventario della collezione Sanvitale (1834), da dove proviene, l'attribuzione a Cesare Aretusi e il Quintavalle, riscontrandovi affinità pittorica con l'opera ricuperata a Caserta, ne propose lo stesso autore, che la critica successiva ha accettato senza riserve.

L'iconografia del duca Ranuccio I doveva comunque essere nota nella collezione farnesiana attraverso un ritratto prototipo simile al nostro, se nell'inventario del 1680 ritroviamo ben sei tele, di dimensioni anche diverse, che ripropongono tutte questa posa. Agostino Carracci, inoltre, nel 1599 era stato ricompensato con un anello d'oro smaltato con diamanti, per un ritratto del duca, forse lo stesso destinato al cardinal Odoardo (Cavalli in Bologna 1956, p. 88). Non sono noti invece documenti relativi ad una attività di ritrattista di Cesare Aretusi alla corte Farnese e negli inventari è assegnata a lui una sola opera, copia della Madonna del collo lungo da Parmigianino (inv. 1680, n. 9). Gli altri suoi due ritratti della Galleria di Parma, uno raffigurante Pomponio Torelli e l'altro il frate Paolo Ricci, furono acquisiti nel 1851 entrambi dalla collezione Rosa Prati. Il ritratto di Ranuccio appartenuto alla collezione Sanvitale è una replica antica di questo, comunque tecnicamente condotta con una sensibilità diversa rispetto all'impianto pittorico del nostro ritratto. In questa tela si percepisce infatti un disegno sapientemente costruito con maggior plasticismo, animato da soluzioni di grande naturalismo nella resa pittorica, specie nei capelli, che non trovano riscontro nell'aulico ritratto di Pomponio Torelli dell'Aretusi, datato al 1602, e ancor meno nel disegno di stampo tardomanierista del frate Paolo Ricci. L'uso di rapide e sicure pennellate di luce nella costruzione dei filamenti d'oro dell'abito e dell'armatura risentono di una mano esercitata ad indugiare sui particolari con minuzia e determinazione. Il duca Ranuccio I inoltre non porta il Toson d'oro che riceverà nel 1601 e questa rilevante mancanza conferma una datazione del ritratto agli ultimi anni del XVI secolo, avallata anche dall'aspetto fisico, in quanto non dimostra più di trent'anni.

La fortuna di questo ritratto alla corte Farnese è provata dall'esistenza di varie copie e oltre a quelle dei Musei Civici di Modena e di Padova, di recente si è aggiunta una versione a figura intera, con varianti nella costruzione plastica della lumeggiatura sull'armatura, conservata nella collezione Zabert di Torino (Fornari Schianchi 1993, p. 15) e assegnata senza convinzione a Sofonisba Anguissola.

Bibliografia: Quintavalle 1943, p. 68; Ghidiglia Quintavalle 1968, p. 98-99; Benati 1986, p. 710; Bertini 1987, p. 193; Giusto 1993, p. 182; Ghirardi 1994, p. 173. [M.G.]

I Carracci

(Ludovico Carracci, Bologna 1555-1619; Agostino Carracci, Bologna 1557 - Parma 1602; Annibale Carracci, Bologna 1560 - Roma 1609)

La prematura scomparsa di Raffaello e il Sacco di Roma infransero bruscamente l'irripetibile sintesi rinascimentale, riapprofondirono la scissione tra l'ordine della realtà e quello dell'ideale e, ribadendo il predominio della prima sul secondo, sancirono la fine del sogno di pienezza e armonia che aveva preso forma sulle pareti delle Stanze Vaticane, nelle pagine dei trattatisti e nei progetti universali di due pontefici. Solo la forza della nostalgia sofferta dai maestri più sensibili allo spirito del classicismo greco e al rinnovato equilibrio raffaellesco, d'ora in avanti, riuscirà a conciliare l'insanabile dissidio tra la realtà e l'ideale ricreando la dimensione felice del mito, il favoloso inganno a cui cedere nell'istante privilegiato della contemplazione.

Alla dispersione della scuola raffaellesca fece seguito una fase di contrasti e di squilibrio, una crisi descritta dal Bellori introducendo alla Vita di Annibale Carracci. Proprio alla soluzione degli elementi sintetizzati dal genio dell'Urbinate faceva riferimento lo storico notando che "l'arte veniva combattuta da due contrari estremi, l'uno soggetto al naturale, l'altro alla fantasia; gli autori in Roma furono Michelangelo da Caravaggio e Giuseppe di Arpino; il primo copiava puramente li corpi, come appariscono à gli occhi, senza elettione, il secondo non riguardava punto il naturale, seguitando la libertà dell'istinto".

Sarà Annibale Carracci, il riformatore dell'arte bolognese insieme al cugino Ludovico e al fratello Agostino, a rievocare ancora sulla superficie di una volta – di un cielo umanissimo, spazio organizzato e razionale ma pronto a dilagare nell'infinito fantastico della pittura – l'ineffabile armonia dell'età dell'oro. E sarà per un Farnese.

Figlio cadetto del duca Alessandro, generale di Filippo II, eroe di Lepanto e protagonista della riconquista spagnola, Odoardo, cardinale dal 1591, abitava a Roma il palazzo simbolo della fortuna della famiglia, costruito dal Vignola e dal Della Porta, al quale Michelangelo aveva dato il suo fondamentale contributo. Nelle sale e nel giardino erano raccolte una straordinaria collezione di antichità, una quadreria di valore, una biblioteca piena di codici greci e latini, oggetti rari e preziosi e mobili di altissimo pregio. Per onorare la memoria del padre, il cardinale intendeva procedere all'illustrazione delle sue gesta in un ciclo di affreschi sulle pareti della "sala grande", dove già faceva bella mostra di sé la complicata scultura di Simone Moschino, dedicata al vittorioso genitore nel 1594. Forse fu proprio per seguire le volontà di Alessandro, o su consiglio del sapiente Orsini, che Odoardo decise di chiamare al suo servizio per tale impresa i "pittori Caraccioli", bolognesi, invece di avvalersi dei migliori maestri attivi nella capitale: dal Pomarancio, al Cavalier d'Arpino a Federico Zuccari, principe dell'Accademia del Disegno e già artefice di Caprarola, per la stessa famiglia. O forse ancora sono da rinvenire nei ricordi dei recenti anni parmensi, nella pala

286 d'altare raffigurante la Deposizione di Cristo con la Vergine e i santi Chiara, Francesco, Maddalena e Giovanni, *eseguita dal giovane Annibale nel 1585 per la chiesa dei Cappuccini, le premesse al trasferimento a Roma del pittore, al capolavoro farnesiano e alla nascita del grande ideale classico del Seicento italiano. Era stato infatti il duca Ottavio Farnese ad affidare alle cure dell'ordine dei Cappuccini la chiesa di Santa Maddalena di Parma, nel 1574, e pur mancando documenti al proposito, è probabilmente da ricondurre alla stessa casa l'assoluzione degli oneri per l'arredo. A ulteriore conferma del rapporto privilegiato stretto tra i Farnese e quel luogo sacro depone inoltre la volontà espressa da Alessandro, erede di Ottavio, di esservi sepolto, accanto alla moglie, Maria del Portogallo, in abito da cappuccino. Il duca morì nel 1592, a causa delle ferite riportate nelle numerose battaglie, e l'anno successivo Ludovico, che a tutt'oggi non risulta aver accolto commissioni direttamente dall'illustre famiglia, appare impegnato in Parma nelle decorazioni per il catafalco di Alessandro, su richiesta del consiglio cittadino.*

Lo stesso Ranuccio, erede del dominio secolare dei Farnese, il ducato di Parma e Piacenza, avrà certo caldeggiato presso il fratello l'impiego dei Carracci, del cui valore aveva già avuto diverse conferme. Come attestano, oltre ai numerosi dipinti acquisiti per la collezione, documenti oggi perduti ma citati dal Malvasia, che ricorda tra l'altro una lettera d'invito a trasferirsi a corte indirizzata dal duca a Ludovico, offerta declinata dal pittore che preferiva non lasciare Bologna e le cure dell'Accademia.

Dalla corrispondenza tra il bolognese Giasone Vizzani e il marchese Onofrio Santacroce, si apprende che, nel dicembre 1593, i Carracci, "valenti-huomini", avevano da far fronte in patria a numerose commissioni ed erano "anco in pensiero di esser condotti dall'Ill.mo Sig. cardinale Farnese, due di loro a Parma et l'altro, che è questo messer Aniballe, a Roma". *La missiva dell'agosto 1594 contiene informazioni più soddisfacenti per il Santacroce, che potrà ottenere la desiderata* "pittura per il suo palazzo di mano di messer Aniballe", *non appena questi avrà preso servizio a Roma per l'"illustrissimo Farnese", prevedibilmente nell'autunno dello stesso anno. Come convenuto Annibale si recò a Roma per la definizione dei futuri impegni col cardinale, accompagnato da Agostino, fortemente attratto per i suoi molteplici interessi dalla straordinaria ricchezza di stimoli e di possibilità offerti della città eterna, dove aveva soggiornato brevemente nel 1581. In tale occasione Odoardo si avvalse della maestria di Agostino quale incisore, già sperimentata su iniziativa di Ranuccio nell'esecuzione della sua impresa quando ricevette la porpora cardinalizia (cfr. pagamento registrato in ASP, Mastri Farnesiani, vol. II), commissionandogli la stampa raffigurante Enea in fuga da Troia con la sua famiglia, tratta da un dipinto di Federico Barocci. Nel novembre del 1595, tuttavia, Annibale si presentava solo a Palazzo Farnese.*

Subito il pittore pose mano alla decorazione del cosiddetto "camerino", pre-esame in un ambiente ad uso privato antecedente il debutto nella grande galleria di rappresentanza. Al centro del soffitto Annibale pose la tela raffigurante Ercole al bivio tra la Virtù e il Vizio, poi inviata a Parma nel 1662, inquadrata dai due ovali ad affresco con Ercole che sostiene il mondo e Il riposo di Ercole. Roma, lo studio dell'antico e dei grandi esemplari raffelleschi hanno già prodotto i loro effetti, nello spazio scandito e nella misura monumentale, nella luce chiara che si diffonde sulle figure e nel paesaggio ricreando un'armoniosa dimensione classica. Con naturalezza cornici dorate dipinte e grottesche monocrome collegano le scene e i medaglioni con gli emblemi del cardinale. Ogni dettaglio partecipa dell'intero progetto decorativo e della stessa atmosfera del palazzo, dimora eletta "degli antichi".

Solo dopo il 1597, terminata questa prima impresa, Annibale affrontò la galleria, per la quale venne ideato un doppio registro di immagini: nella volta si svolgevano Gli amori degli dei, mentre sotto le cornici Perseo introduceva all'illustrazione delle Virtù. Immediatamente avvertibile è il mutare della temperatura rispetto al "camerino", un presentimento di modi nuovi dello spirito e dell'espressione affiora e si impone come nota articolata su un diverso accordo alla coinvolta melodia intonata dall'insieme. A fianco di Annibale lavoravano nella galleria Agostino – che appena realizzati i riquadri con Glauco e Scilla e Aurora e Cefalo lasciò Roma a causa di dissidi col fratello e raggiunse Parma, dove prese servizio presso Ranuccio e cominciò la decorazione di una volta nel Palazzo del Giardino –, Domenichino, Lanfranco, Sisto Badalocchio e Antonio Carracci.

Al termine di questa fatica, Annibale venne colpito dal primo attacco della malattia che doveva portarlo alla morte nel 1609. Nel 1604, il pittore sciolse il rapporto che lo legava ad Odoardo e abbandonò il palazzo. Impossibile non concordare con Chastel quando osserva che "se pensiamo alla terribile depressione in cui Annibale cadrà nel 1602-03 e dalla quale non si riprenderà più, siamo portati a credere che il suo lavoro d'artista non sia stato confortato dall'amicizia intelligente di un patrono quale avrebbe potuto essere, trenta o quarant'anni prima, il cardinal Alessandro". *E ancora restano i ricordi delle fonti e degli allievi che informano sul trattamento indecoroso e i compensi irrisori corrisposti ad Annibale che* "lavora e tira la carretta tutto il dì come un cavallo, e fa logge, camere e sale, quadri e ancora lavori di mille scudi e stenta e crepa...".

Sebbene i pietosi risvolti umani del rapporto tra l'artista e il committente inducano a rimpiangere la mancata corrispondenza di sensibilità che sola avrebbe potuto far emergere un sodalizio esemplare, e favorire la creazione di ulteriori capolavori, dagli inventari pubblicati da Bertini risulta che erano proprio i Carracci gli artisti più rappresentati nelle collezioni farnesiane, dove compaiono con sessantanove opere. E ad Annibale, presente con trentatré dipinti, spettava il maggior rilievo. A ulteriore testimonianza della dissoluzione di un equilibrio, dell'impossibile accordo tra realtà e ideale, tra secolo e spirito.

Bibliografia: Bellori 1672 (1931); Malvasia 1678 (1841); Gnudi in Bologna 1956; Dempsey in Bologna-Washington-New York 1986; Zapperi 1986; Bertini 1987; Chastel-Briganti-Zapperi 1987; Zapperi 1989; Emiliani in Bologna 1993; Leone de Castris in Spinosa 1994. [M.Sc.]

Ludovico Carracci
90. *Rinaldo e Armida*
olio su tela, cm 190 × 136
Napoli, Museo e Gallerie Nazionali di Capodimonte, inv. Q 997

Di recente questo dipinto è stato identificato con quello d'identico soggetto e identiche misure che nel 1708 era esposto al sommo dell'VIII facciata della Ducale Galleria del Palazzo della Pilotta a Parma (Bertini 1983, 1987), in uno con l'*Arcangelo Gabriele* di Annibale ora a Chantilly e con la *Santa Cecilia* di Capodimonte allora creduta pur essa di Ludovico ed oggi – più plausibilmente – dell'Amidano. Prima di questa data, trascurato nel corso dell'Ottocento, era stato dapprima genericamente attribuito dal Quintavalle a un pitto-

re emiliano del Seicento (inv. 1930) e poi dal Causa (1982) addirittura al Rondani; e ciò sebbene recasse, almeno fino al 1961, la scritta sul retro già menzionata nell'inventario farnesiano del 1708 e che ne indicava correttamente l'autore e la data (LUD. CAR. BON. F. MDXCIII).

Il dipinto di Ludovico non compare menzionato nei più antichi inventari di casa Farnese, in particolare in quello – assai importante – del Palazzo del Giardino del 1680; tuttavia è possibile ritenerlo identico – anche se l'assenza delle misure lascia in dubbio l'ipotesi – a quel "Rinaldo, et Armida del Caraccioli" descritto fra le "Robe ritrovate nell'Appartamento della [...] principessa Maria Maddalena" Farnese in Palazzo Ducale alla data del 1693, reincamerate alla sua morte dal duca Ranuccio. Di qui dové passare – è un'indicazione dell'inventario stesso – al Palazzo del Giardino, e poi nuovamente in Palazzo Ducale per far parte, come s'è detto, della Galleria; dalle pareti della quale nel 1734 sarebbe stato trasferito, col resto dei quadri, a Napoli, dov'è testimoniato – con l'attribuzione ad Agostino Carracci – dapprima a Capodimonte (inv. Anders 1799-1800) e quindi, dal 1806-16, nel nuovo museo del Palazzo degli Studi.

Si tratta di una delle primissime raffigurazioni del soggetto, tratto dal canto XVI (stanze 11-23) della *Gerusalemme Liberata* del Tasso. Come nel quadro di Annibale pur esso oggi a Capodimonte e in quello di Domenichino ora al Louvre vi è raffigurata la scena di Rinaldo innamorato che regge lo specchio ad Armida nel bosco delle Isole Fortunate, spiato dai suoi compagni Carlo e Ubaldo, incaricati di ricondurre l'eroe al campo cristiano.

Ludovico Carracci nel 1593 era a Parma, impegnato nelle commissioni per le esequie di Alessandro Far-

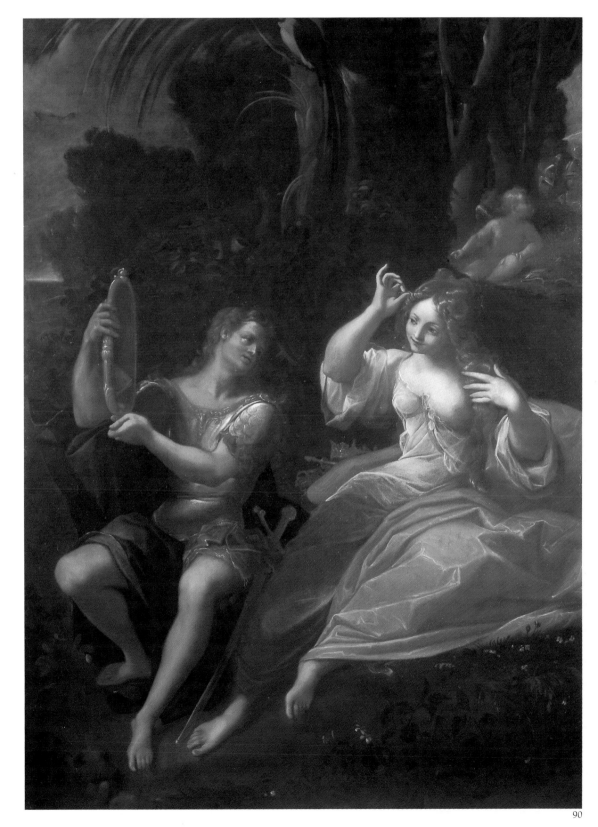

90

288 nese; è così possibile ch'egli realizzasse il suo dipinto proprio per la corte ducale, tanto più che assai marcato e visibile – e ciò spiega in parte anche le incongrue ascrizioni passate al Rondani e alla scuola del Parmigianino – risulta in esso l'ascendente parmense e specie correggesco. Il dolce e romanzesco sapore da idillio boschivo, tanto distante dall'impianto classico dell'analogo quadro di Annibale, appare perciò comprensibilmente una parentesi – per quanto felice – anche nella carriera bolognese di Ludovico; ché al di là delle pur numerose singole analogie tipologiche e formali, le pale di questi anni – come la *Madonna e santi* di Cento (1591) o la *Predica del Battista* per la Certosa (1592) – finiscono con l'essere tutte assai più aspre e sbattimentate di luce, decisamente più "venete" rispetto al quadro di Napoli. Per assurdo, al di là delle differenze tecniche, vi si accosta assai di più la quinta scena del ciclo a fresco con le *Storie di Enea* in Palazzo Fava, che con esso condivide – oltre che, presumibilmente, la data – proprio quel piacevole tono letterario e narrativo che caratterizza il nostro *Rinaldo e Armida*; lo ha ben notato di recente il Ferretti (in Ferrara 1985), cui spetta anche il ritrovamento – nelle raccolte dei musei statali di Copenaghen – d'un disegno preparatorio per la composizione tassesca, molto più fedele, nel molle abbraccio dei due amanti, alle parole del poeta di quanto non sia poi il dipinto.

La tela è stata rifoderata e restaurata una prima volta nel 1961, e quindi in occasione della mostra ferrarese sul Tasso (Virnicchi 1985).

Bibliografia: Causa 1982, p. 150; Bertini 1983, pp. 60-61; Ferrara 1985a, pp. 249-255, n. 273; Bertini 1987, p. 140, n. 171; 1988, pp. 424-425; Vannugli 1987, p. 58; Bologna 1993, p. 85, n. 39; Leone de Castris in Spinosa 1994, pp. 144-145. [P.L.d.C.]

Agostino Carracci
91. *Ritratto di suonatore di liuto (Orazio Bassani?)*
olio su tela, cm 92 × 69
Napoli, Museo e Gallerie Nazionali di Capodimonte, inv. Q 368

Nonostante le scarse attenzioni ricevute in tempi recenti dalla critica, questo ritratto era tenuto in gran conto nelle raccolte farnesiane di Parma. La "guida" del Barri e gli inventari sei e settecenteschi lo ricordano esposto sin dal 1671 nella "Sesta Camera de Ritratti" del Palazzo del Giardino, e più tardi – nel 1708 – al sommo della III facciata della Ducale Galleria al Palazzo della Pilotta, assieme ad altri dipinti di Carracci, di Schedoni, di Lanfranco. Né gli inventari del 1680 e del 1708, né quelli successivi del 1731 e del 1734, né il catalogo o *Descrizione* a stampa (1725) dei cento quadri migliori della Galleria – nel quale fu incluso – specificano l'identità del musicista o suonatore qui ritratto mentre accorda un liuto e con un pezzo di spartito innanzi; tutti però ne ricordano incessantemente l'autore in Agostino Carracci.

Anche a Napoli – dove giunse col resto della collezione nel 1734 – il dipinto ebbe grande fortuna. Esposto nella Quadreria di Capodimonte fu associato nel 1783 al *Merulo* di Annibale Carracci nell'entusiastico giudizio di Tommaso Puccini ("Due ritratti di uomini di 50 anni in circa, l'uno e l'altro con goniglia, testa vista un terzo di faccia, e pochi capelli. Uno accorda un liuto, l'altro con una mano alza un foglio di un libro [...] Sono stupendi..."). Ferdinando IV lo condusse con sé a Palermo nel 1806 per metterlo in salvo dai Francesi; ed entro il 1816 – rientrando a Napoli – lo destinò al nuovo museo del Palazzo degli Studi, più tardi Real Museo

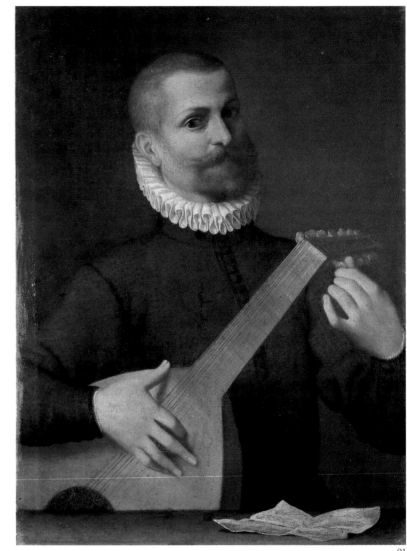

91

Borbonico, nel cui catalogo in più volumi verrà illustrato a stampa nel 1839.

A questa data tuttavia il ritratto – ancora attribuito ad Agostino nell'inventario Arditi del Museo (1821) e nella guida del Giustiniani (1822), e ad Annibale sporadicamente in quella del Pagano (1831) e nell'opinione del Camuccini – aveva già ricevuto il battesimo sostitutivo a Bartolomeo Schedoni col quale già lo riportano infatti la guida del 1827 e, più tardi, l'inventario San Giorgio (1852) e le tante altre guide ottocentesche.

Agli inizi del nostro secolo, però, il De Rinaldis (1911, 1928), il Foratti (1913) e il Marangoni (1921) restituivano correttamente al dipinto il nome di Agostino Carracci, riportando anche l'identificazione – proposta da Glauco Lombardi in vece di quella ottocentesca con "Gauthier, maestro di cappella" – del suonatore ritratto col virtuoso nativo di Cento Orazio Bassani, detto Orazio "della viola", attivo alla corte parmense di Ottavio Farnese dal 1574 al 1586 e più tardi a Bruxelles presso Alessandro e di nuovo a Parma e a Roma presso Ranuccio ed il cardinale Alessandro. Non solo questa identificazione, ma anche le caratteristiche formali del dipinto – che ha recentissimamente subìto un restauro assai rivelatore delle eleganti qualità cromatiche (F. Virnicchi 1992) – inducono a credere che Agostino abbia eseguito questo ritratto durante il soggiorno a Parma del 1585-86, non diversamente da quanto avrebbe fatto Annibale per l'altro *Ritratto di Claudio Merulo*. La vocazione passarottiana, il legame con Ludovico – autore d'un analogo *Suonatore di liuto* ora a Dresda – ed il rapporto non solo imprenditoriale colla pittura dei Campi, che trapelano dai primi ritratti incisi dallo specialista Agostino – l'*Antonio Campi* del 1582,

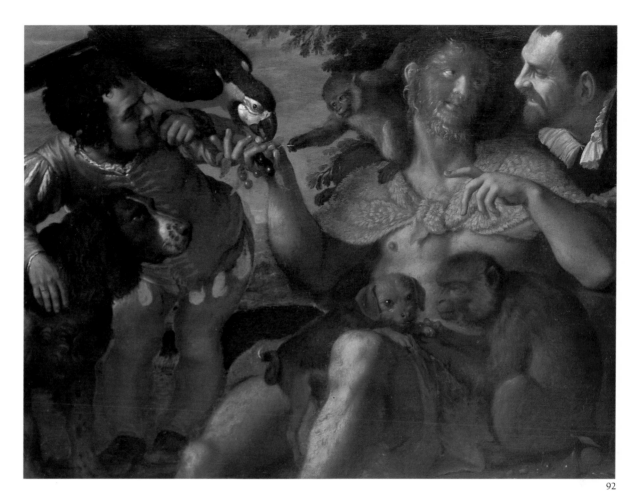

92

il *Giovan Tommaso Costanzo*, il *Bernardino Campi* del 1584 (cfr. De Grazia 1979, nn. 60, 96, 127) –, il secondo dei quali per altro notevolmente simile alla nostra teletta, sono qui infatti accompagnati da una tenerezza pittorica che presuppone lo studio attento ed ammirato del Correggio, e che trova il suo significativo punto di riscontro nella pala con *Madonna e santi* dipinta appunto a Parma in quegli anni per le monache di San Paolo (1586). Più tardi sarebbe invece il dipinto a detta di altri; si vorrebbe infatti che l'incarico d'eseguire questo ritratto fosse attribuito ad Agostino dal duca Ranuccio nel 1594, al ritorno del Bassani dalle Fiandre e in corrispondenza con l'assegnazione al virtuoso d'un forte

appannaggio da parte della corte (DBI 1970).

Un disegno presumibilmente connesso è segnalato dal Foratti nelle raccolte del Musée Wicar di Lille (n. 158). Nicola La Volpe ne realizzò la tavola incisa per il Real Museo Borbonico (1839).

Bibliografia: Barri 1671, p. 102; *Descrizione* 1725, p. 4; *Guida* 1827, p. 28, n. 44; *Real Museo Borbonico* XII, 1839, tav. XVI; Fiorelli 1873, p. 15, n. 37; De Rinaldis 1911, p. 311, n. 240; 1928, p. 49, n. 368; Foratti 1913, pp. 157-158; Firenze 1921 (1930), pp. 44-45; DBI 7, 1970, p. 109; Causa 1982, p. 147; Mazzi 1986, pp. 21-22; Bertini 1987, p. 108; Leone de Castris in Spinosa 1994, p. 108. [P.L.d.C.]

Agostino Carracci

92. *Arrigo Peloso, Pietro Matto e Amon nano*
olio su tela, cm 101 × 133
Napoli, Museo e Gallerie Nazionali di Capodimonte, inv. Q 369

Il dipinto proviene da Palazzo Farnese a Roma, dov'era esposto – con la *Venere*, il *Bagno di Diana*, l'*Europa* e il *Rinaldo e Armida* di Annibale – nel primo camerino del Palazzetto detto della Morte. Già le prime menzioni inventariali (1644, 1653) lo vogliono opera di Annibale, e questo battesimo il quadro manterrà anche durante la spedizione a Parma (1662) e poi nei primi inventari parmensi del Palazzo del Giardino (1680, fine Seicento), nella cui pri-

290 ma camera, "detta della Madonna del collo lungo", esso verrà esposto. L'attribuzione ad Agostino comparirà per la prima volta nella *Felsina pittrice* del Malvasia (1678), poi nell'inventario della Ducale Galleria (1708) – al centro della cui IV facciata l'opera troverà un posto di rilievo –, quindi nel catalogo o *Descrizione* a stampa dei cento miglior quadri di quest'ultima (1725), negli inventari parmensi del 1731 e 1734 e infine nei manoscritti dell'Oretti (Biblioteca dell'Archiginnasio, Bologna 1760-80; ms. B. 104).

A Napoli, dove intanto era giunto nel 1734, si tornò invece a credere il quadro di Annibale; e come tale lo riporteranno nell'Ottocento tutte le guide del Real Museo Borbonico, poi Nazionale. È questo anche il momento in cui il soggetto della tela – a Roma indicato come "Arrigo Peloso, Pietro Matto, Amon nano et altre bestie", a Parma più genericamente come "un huomo peloso, [...] un buffone, e un'altra figura con vari animali" – viene interpretato come una "Satira" dipinta per l'appunto da Annibale in dileggio del Caravaggio (inv. Paterno 1806-16 e segg.). In realtà, come già ventilato dall'Ostrow (1966) e come ha recentemente documentato e precisato uno studio di Roberto Zapperi (1985), si tratta d'una sorta di triplo ritratto di alcuni personaggi della corte romana del cardinale Odoardo Farnese: il buffone Pietro e il nano Rodomonte (Amon), già citati nei ruoli della casa alla morte del cardinal Alessandro (1589), e l'"uomo peloso", selvaggio, delle Canarie, Arrigo Gonzalez, inviato ad Odoardo nel luglio del 1595 da suo fratello il duca di Parma. Come ha notato lo Zapperi – e come indica anche la dizione degli inventari più antichi – queste "curiosità" della natura sono viste come delle bestie, non dissimili da quelle, più vicine e più amate dall'uomo, che li accompa-

gnano nel dipinto. Di certo non è estraneo al carattere della composizione lo "spirito delle ricerche naturalistiche dell'Aldrovandi" (Calvesi in Bologna 1956), il quale dedicò ad Arrigo e al padre Pedro Gonzalez un passo e una xilografia nella sua *Monstruorum historia*. E tuttavia il pittore – pur facendosi carico di scrupoli filologici persino nella rappresentazione delle vesti – riuscì a rendere il rapporto fra le tre "meraviglie" dei Farnese e i loro animali con una simpatia, un'umanità, una gioia descrittiva tali da fare del "ritratto" una vivacissima e composita – del tutto particolare – scena "di genere".

L'attribuzione della tela è stata molto discussa. Ancora Voss (1924), Foratti (1913), Wittkower (1952) e Mahon (1947, 1957), per quanto con cautela, riproposero la possibilità ch'essa fosse di Annibale; laddove Calvesi (in Bologna 1956), Posner (1977) e, in ultimo, Zapperi (1985) e Benati (in Bologna-New York-Washington 1986) hanno, fra gli altri, difeso la paternità di Agostino. Parla a favore di quest'ultimo– per usare le parole del Calvesi – "l'accurata stesura del colore, compatto e brillante, [...] il ritmo un po' ozioso della composizioni, l'atteggiamento mentale compiaciuto e senza problemi [...], l'incuriosita simpatia per gli animali che egli talvolta ritraeva, con simile affettuosità, nelle incisioni"; e tuttavia la qualità finale del dipinto è davvero alta rispetto a quella consueta in Agostino.

Il pittore dové probabilmente eseguire la commissione – e questo spiega anche la particolare cura – su richiesta diretta del cardinal Odoardo al suo arrivo a Roma, e cioè verso il 1598. Se ne conoscono tre disegni preparatori: al Kupferstichkabinett di Berlino (Dreyer 1973, n. 124) e al Louvre, a Parigi (Monbeig Goguel-Viatte in Chicago 1979, n. 7).

Il dipinto fu restaurato a cura della

Soprintendenza alle Gallerie di Bologna in occasione della mostra dei Carracci (1956).

Bibliografia: Malvasia 1678, I, p. 356; *Descrizione* 1725, p. 4; Perrino 1830, p. 171, n. 13; Fiorelli 1873, p. 28, n. 43; Filangieri 1902, p. 216; De Rinaldis 1911, pp. 318-319, n. 248; Foratti 1913, p. 258; Rouchés 1913, p. 254; Voss 1924, p. 502; De Rinaldis 1928, p. 55, n. 36; Mahon 1947, pp. 35-36; Janson 1952, p. 321; Salerno 1952, p. 191; Wittkower 1952, p. 16; Calvesi in Bologna 1956, pp. 159-161; n. 45; Molajoli 1957, p. 73; Ostrow 1966, pp. 360-366, n. I. 20; Posner 1977, p. 622; Zapperi 1985, pp. 307-327; Bologna-New York- Washington 1986, pp. 261-262, n. 83; Bertini 1987, p. 111; Jestaz 1994, p. 136; Leone de Castris in Spinosa 1994, pp. 109-110. [P.L.d.C.]

Agostino Carracci

93. *Democrito*
olio su tela, cm 88,5 × 66
Napoli, Museo e Gallerie Nazionali di Capodimonte, inv. Q 487

In Palazzo Farnese, a Roma, era esposto nella seconda stanza della Quadreria, dapprima (1644) con la giusta ascrizione ad Agostino, poi (1653) con quella ad Annibale Carracci, che gli sarebbe rimasta in seguito. Nel luglio del 1662, con altri quadri piccoli dei Carracci – l'*Ecce homo*, l'*Europa* ecc. – e numerosi ritratti veniva imballato nella cassa segnata con la lettera E ed inviato a Parma; sempre indicato, sino a questo momento, come un "Democrito ridente". A Parma risulta esposto in Palazzo del Giardino (1680), nella "prima camera detta della Madonna del collo lungo", e – più tardi – nella XII facciata della Ducale Galleria al Palazzo della Pilotta (1708), una facciata particolarmente ricca per l'appunto di ritratti. Il dipinto è a quest'epoca sempre creduto opera di

Annibale Carracci – anche nel catalogo o *Descrizione* a stampa dei cento quadri migliori della Galleria (1725) – ma il riferimento al filosofo greco è qui sostituito da una più generica descrizione del soggetto come una "mezza figura" con pelliccia, che ride o che indica con la mano sinistra. Ritorna però – almeno negli inventari della Galleria (1708, 1731, 1734) – l'indicazione del numero 48 presente sul retro che era stato assegnato al *Democrito* all'atto della spedizione del 1662.

Giunta a Napoli nel 1734, la tela fu esposta a Capodimonte, e poi, con l'inizio del nuovo secolo, nel Palazzo degli Studi, più tardi Real Museo Borbonico. Ma qui anche la pur scorretta ma indicativa ascrizione ad Annibale, ancora mantenuta negli inventari Paterno (1806-16) ed Arditi (1821) e nella guida del Perrino (1830), doveva infine decadere, sostituita dapprima da un riferimento allo Schedoni (Pagano 1831), poi a un suo seguace (inv. San Giorgio 1852), e in ultimo addirittura ad un anonimo napoletano del Seicento (inv. Quintavalle 1930).

La storia critica recente del dipinto è piuttosto esigua; riconosciuto come opera di Agostino nel catalogo del Museo di Capodimonte a cura del Molajoli (1957) ma stranamente ignorato in quello di Causa (1982), è stato giustamente assegnato agli anni romani del pittore da Zapperi (1985), e solo assai di recente (Zapperi 1985; Bertini 1987) si è in esso riconosciuto il *Democrito* di Agostino un tempo conservato in Palazzo Farnese a Roma. L'iconografia del filosofo che ride sulla stupidità del mondo, spesso accompagnato "in pendant" dalla raffigurazione di Eraclito che invece piange al pensiero della stessa, si fonda sulle caratterizzazioni di età romana suggerite da Orazio, Cicerone e Giovenale, ed ebbe grande fortuna nella pittura italiana del

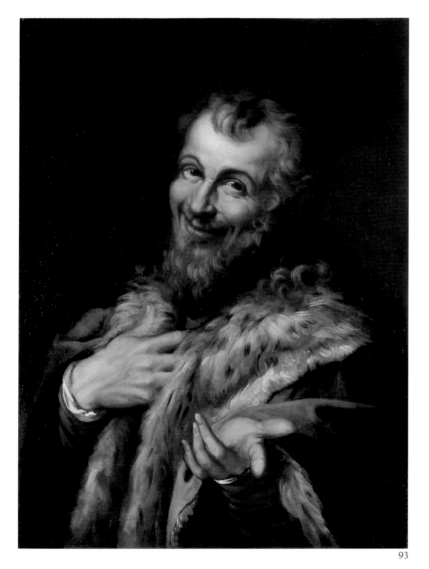

93

Rinascimento e poi in quella di tutta Europa sino all'età barocca (cfr. W. Weisbach, *Der sogenannte Geograph von Velazquez und die Darstellungen des Demokrit und Heraklit*, in "Jahrbuch der Preussichen Kunstsammlungen", 49, 1928, p. 141 e segg.). Agostino tuttavia, diversamente rispetto ai casi meglio noti, fornisce qui di questa iconografia un'interpretazione piuttosto critica e priva di altri attributi che non siano il sorriso di derisione sulla presunzione umana atti a riconoscere il personaggio. Zapperi (1985) ha recentemente sostenuto che anche l'aggiunta della pelliccia debba considerarsi frutto di una riflessione erudita del pittore – come ben si sa il vero "letterato" dell'Accademia carraccesca – sulla dottrina dell'antico pensatore; una sorta di "memento" sulla falsa superiorità dell'uomo sull'animale.

In ogni caso il dipinto risulta – e forse era sin da principio – un "ritratto" di straordinaria intensità e colloquiale bonomia, cui il recente restauro (U. Piezzo 1993-94) ha restituito l'originale qualità della materia e del colore. Non è difficile collegarlo ad altre prove del genere di Agostino; non tanto al più ufficiale *Ritratto di Giovanna Parolini Guicciardini* oggi al Museo di Berlino, quanto a quelli, incisi, di *Francesco Denaglio* e soprattutto di *Ulisse Aldrovandi*, entrambi del 1596 (De Grazia 1979, nn. 206-207).

Bibliografia: Descrizione 1725, p. 14; Perrino 1830, p. 163, n. 17; Pagano 1831, p. 66, n. 89; Filangieri 1902, p. 270, n. 5; Molajoli 1957, p. 73; Zapperi 1985, pp. 321-322, 326, n. 46; Bertini 1987, p. 171; Jestaz 1994, p. 173; Leone de Castris in Spinosa 1994, p. 109. [P.L.d.C.]

Annibale Carracci
94. *Visione di sant'Eustachio*
olio su tela, cm 86 × 113

Napoli, Museo e Gallerie Nazionali di Capodimonte, inv. Q 364

291

In Palazzo Farnese a Roma, a metà Seicento, era esposto al piano nobile nel camerino di Ercole, detto negli inventari (1644, 1653) il "camerino dipinto di mano del Carracci". Assieme all'*Ercole al bivio* che di questo costituiva il soffitto e ad altri dipinti di Annibale venne imballato nella cassa A1 ed inviato – nel settembre del 1662 – a Parma; ma stranamente non compare nell'inventario del Palazzo parmense del Giardino (1680), bensì direttamente fra i 329 quadri scelti per la Ducale Galleria, nella cui XIII facciata sarà appeso al centro appena sotto il *Ritratto di Paolo III cardinale* di Raffaello. Citato anche dal d'Argenville (1745) verrà trasferito a Napoli nel 1734, ed esposto per certo dapprima a Capodimonte, poi nella neonata Galleria di Francavilla (1801) e infine nel Real Museo Borbonico ai Regi Studi. Qui fu attribuito sia ad Annibale (invv. Paterno 1806-16 e Arditi 1821, Perrino 1830 ecc.) che ad Agostino Carracci (Quaranta 1848, inv. San Giorgio 1852), prima di essere definitivamente restituito ad Annibale (Fiorelli 1873). Se l'attribuzione al più dotato dei fratelli non è più stata messa in discussione negli studi del nostro secolo – fatta eccezione per il Buscaroli (1935), incline a crederlo di Lanfranco, e per il Whitfield (1988), favorevole invece di nuovo ad Agostino – un certo dibattito s'è di contro acceso sulla cronologia dell'opera e soprattutto sulle fonti cui il giovane Annibale si sarebbe ispirato per una delle sue prime prove nell'impegnativo settore della pittura di paesaggio. Mentre il precedente emiliano e il legame con la tradizione di Dosso, Niccolò dell'Abate e Scarsellino è da considerarsi infatti il fondamento indiscusso di questi primi tentativi, assai più con-

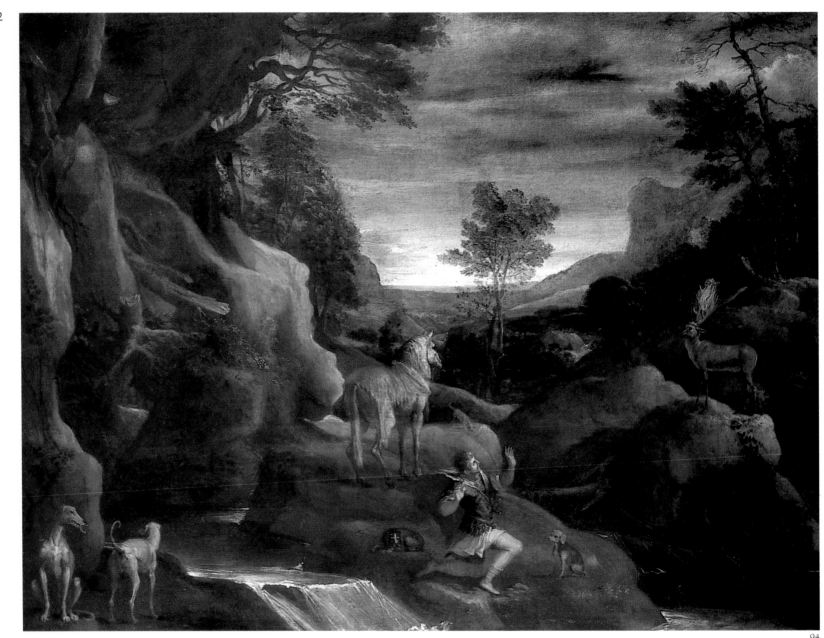

trastata appare l'evidenza d'uno studio diretto dei paesi e dei "mercati" dei Bassano, sostenuta ad esempio da Salerno (1977), che posticipa addirittura il *Sant'Eustachio* alla *Caccia* e alla *Pesca* del Louvre. Più giustamente, forse, Cavalli (in Bologna 1956) sottolineò la quota d'"ascendente bassanesco" che il giovane Annibale, già prima del presunto viaggio a Venezia del 1588 e dell'esperienze che diedero vita ai due quadri parigini, poté assorbire dal fratello Agostino al tempo degli affreschi Magnani; e Turner (1966) il ruolo che nell'elaborazione del tema e dei singoli motivi poterono assolvere la classica incisione düreriana d'analogo soggetto e quelle di Cornelis Cort con *Sant'Eustachio* e *San Girolamo* tratte da composizioni di Muziano.

Questi caratteri ancora acerbi della pittura caraccesca di paesaggio orientano verso una cronologia precoce del dipinto, affine a quella di altri quadri realizzati per il "milieu" farnesiano-parmense. Datazione – al 1585-86 – che è avvalorata dall'esistenza d'un disegno preparatorio per uno dei cani che accompagnano il santo cacciatore (Firenze, Uffizi, n. 12418 F) talvolta attribuito ad Agostino (De Grazia 1979, pp. 204-206; Whitfield 1988, pp. 82-83) ma schizzato sul verso d'un foglio che presenta per l'appunto sul recto uno studio per la grande e coeva *Pietà* dipinta da Annibale per i Cappuccini di Parma (1585; cfr. Bologna 1956, p. 179; Posner 1971, p. 14).

Più improbabile il legame diretto con la figura di Odoardo Farnese ipotizzato da Martin (1965) per spiegare il soggetto alla luce dell'elezione di questi a cardinale diacono di Sant'Eustachio, avvenuta in realtà soltanto nel 1591. Il dipinto potrebbe tuttavia essere stato inviato "a posteriori" da Parma a Roma, col tramite dello stesso Annibale e assieme

allo *Sposalizio di santa Caterina*, per ricordare quest'ultima circostanza.

Bibliografia: Dezallier d'Argenville 1745-52, I, p. 252; 1762, II, p. 74; *Guida* 1827, p. 16, n. 11; Fiorelli 1873, p. 56, n. 10; Filangieri 1902, p. 267; Bourdon-Laurent Vibert 1909, p. 177; De Rinaldis 1911 p. 319, n. 249; 1928, pp. 54-55, n. 361; Buscaroli 1935, p. 262; Salerno 1952, p. 191; Bologna 1956, pp. 179-180, n. 61; Molajoli 1957, p. 72; Cavalli 1958, p. 202; Martin 1965, p. 13; Turner 1966, pp. 175-179; Posner 1971, p. 14, n. 27; Boschloo 1974, I, pp. 36, 68; II, p. 199, n. 38, p. 224, n. 33; Malafarina 1976, pp. 93-94, n. 26; Salerno 1977, I, p. 64; Causa 1982, p. 147; Bertini 1987, p. 181; Whitfield 1988, pp. 82-83; Jestaz 1994, p. 132; Leone de Castris in Spinosa 1994, pp. 122-123. [P.L.d.C.]

Annibale Carracci
95. *Ritratto di un musicista (Claudio Merulo?)*
olio su tela, cm 91 × 67
Napoli, Museo e Gallerie Nazionali di Capodimonte, inv. Q 367

A fine Seicento era in Palazzo del Giardino a Parma, esposto nella "Sesta camera de' Rittrati", dove è ricordato dal Barri (1671), dal Malvasia (1678) e dall'inventario del 1680 come il "Ritratto d'un musico", o di un compositore, di Annibale Carracci. Venne scelto a far parte – accanto ai celebri ritratti di Tiziano e di Parmigianino – della XIV facciata della Ducale Galleria in Palazzo della Pilotta (inv. 1708), e nel 1725 elencato fra i cento "capolavori" di quella Quadreria.
Raggiunse Napoli nel 1734 ed, esposto a partire dal 1767 nelle sale dei Carracci a Capodimonte, fu commentato con entusiasmo nel 1783 da Tommaso Puccini ("la testa [...] è

95

così viva, così maravigliosa, che io non conosco ritratto, che sia più bello più prezioso di questo. Pare che Annibale prendesse di mira il fare di Parmigianino, e nelle mani, e nella conduttura del pennello lo somiglia"). Nel 1806 fu trasferito da Ferdinando IV a Palermo; ricondotto a Napoli attorno al 1815 fu poi tra i rari dipinti del Real Museo Borbonico inciso a stampa nel monumentale catalogo in sedici volumi, questa volta però come opera di Bartolomeo Schedoni (1839). Il mutamento di attribuzione dové avvenire proprio in quegli anni, perché l'inventario Arditi del Museo – del 1821 – e le guide del Pagano (1831) e del Michel (1837) lo ricordano ancora come di Annibale, la guida del Giustiniani (1822) come di Agostino Carracci, e quelle del 1827, del Perrino (1830) e del Quaranta (1848), nonché tutte le successive, come invece di Schedoni.

Nelle guide e negli inventari di metà Ottocento è inoltre il primo tentativo d'identificazione del personaggio ritratto come "Gauthier maestro di musica"; più tardi si pensò invece – a causa della sigla "V.E." e della data 1587 presenti in alto sul taglio d'un libro e sulla mensola sottostante – al tipografo parmense Erasmo Viotti, curatore e stampatore in quegli anni d'un importante *Ragionamento di musica* del locale Pietro Ponzio (Barbieri in Ricci 1895), ed infine all'organista e compositore Claudio Merulo da Correggio, entrato al servizio del duca Ranuccio Farnese nel 1586 e conosciuto per altri ritratti non dissimili da questo di Napoli (Lombardi in De Rinaldis 1911).

Quest'ultima ipotesi – con l'eccezione del recente contributo dello Zapperi (1990a) – è quella che poi ha prevalso nei pareri, così come è avvenuto d'altronde per la restituzione ad Annibale Carracci della paternità

del dipinto, avanzata sulla base degli antichi inventari da Corrado Ricci nel 1895. La data 1587 e la presumibile origine parmense e "farnesiana" del ritratto, evidentemente frutto di un contatto diretto fra il pittore e l'organista del duomo e poi della Steccata, attribuiscono infine a quest'ultimo una grande importanza. Così come lo *Sposalizio mistico di santa Caterina* (cfr. cat. 96) eseguito per Ranuccio e poi donato ad Odoardo, così come la *Pietà* dei Cappuccini di Parma (1585), il *Merulo* risulta infatti tappa fondamentale del soggiorno di Annibale nella capitale del ducato farnesiano, e momento determinante della maturazione del suo linguaggio giovanile. Rispetto ai ritratti anche immediatamente precedenti – come ad esempio il *Filippo Turrini* di Oxford, del 1585 – il *Merulo* corregge il pur preminente ed energico modello passarottiano con una tenerezza "virtuosa" d'impasto ch'è indizio dello studio attento condotto in quegli anni da Annibale sulla pittura parmense di primo Cinquecento, e di Correggio innanzi tutto.

Bibliografia: Barri 1671, p. 102; Malvasia 1678, I, p. 502; *Descrizione* 1725, p. 15; Giustiniani 1822, p. 166 (Agostino Carracci); Guida 1827, p. 27, n. 40; Perrino 1830, p. 174, n. 40; Pagano 1831, p. 67, n. 97; Michel 1837, p. 150, n. 97; *Real Museo Borbonico* XII, 1839, tav. XVI; Quaranta 1848, n. 110; Ricci 1895, pp. 181-182 (Annibale Carracci); Filangieri 1902, p. 217; Firenze 1911, n. 489; De Rinaldis 1911, pp. 314-315, n. 244; 1928, pp. 50-51, n. 367; Foratti 1913, p. 260; Rouchés 1913, p. 154; Voss 1924, p. 502; Wittkower 1952, p. 149; Bologna 1956, p. 184, n. 66; Mahon 1957, p. 277; Molajoli 1957, p. 73; 1959, tav. XVII; Posner 1971, II, pp. 17-18, n. 35; Boschloo 1974, I, pp. 32, 65; Malafarina 1976, p. 95, n.

33; Bologna 1984, p. 31; Mazzi 1986, pp. 21-22; Bertini 1987, p. 190; Leone de Castris in Spinosa 1994, pp. 123-124. [P.L.d.C.]

Annibale Carracci
96. *Sposalizio mistico di santa Caterina*
olio su tela, cm 160 × 128
Napoli, Museo di Palazzo Reale, inv. 319, in deposito dal 1957 al Museo di Capodimonte

A detta del Bellori (1672) e del Malvasia (1678) fu eseguito da Annibale per il duca Ranuccio Farnese poco dopo la *Pietà* per i Cappuccini di Parma (1585), ed in seguito portato dal pittore con sé a Roma (1595) come una sorta di "biglietto di presentazione" ed in dono da parte di Ranuccio stesso al cardinale Odoardo suo fratello. Fu visto in ogni caso già da Richard Symonds (Londra, British Museum, ms. Egerton 1635, f. 16 v.), nel 1635, in Palazzo Farnese a Roma, e qui – nella "prima camera" dopo la cappella, al piano nobile – citato anche negli inventari del 1644 e del 1653.

Passato a Parma con la maggior parte della quadreria farnesiana venne esposto dapprima in Palazzo del Giardino (1680), nella "Terza Camera detta della Madonna della Gatta", e quindi nell'XI facciata della Ducale Galleria del Palazzo della Pilotta, proprio al lato della *Madonna della Gatta* di Giulio Romano (1708). Gli inventari farnesiani, sino a quello appena precedente il trasferimento della raccolta a Napoli (1734), lo ricordano ininterrottamente come opera di Annibale, e tale esso resterà anche – e a lungo – nella letteratura specifica (d'Argenville 1762; Baldinucci 1782; Oretti 1760-80; Bolognini-Amorini 1840). Curiosamente lo dice invece di Agostino Carracci la *Descrizione per alfabeto de' cento quadri più famosi* del-

la Ducale Galleria di Parma (1725), ed al fratello di Annibale il dipinto dové essere per lungo tempo attribuito anche a Napoli, dove fu esposto nelle sale dedicate ai Carracci nella nuova reggia di Capodimonte, descritto e commentato con favore dal marchese de Sade (1776) e da Tommaso Puccini (1783, in Mazzi 1986: "Lo dicono di Agostino, [...] ma non lo assicurerei").

Durante il decennio francese fu dapprima – come opera di Ludovico Carracci – trasferito al Palazzo degli Studi (inv. Paterno 1806-16), ma nel 1810 era nuovamente a Palazzo Reale, dapprima in deposito e poi (1834) esposto negli Appartamenti, dove rimarrà sino al 1957; e tuttavia senza più alcuna cognizione della paternità carraccesca, sostituita negli inventari da attribuzioni al figlio di Tiziano, Marco Vecellio, al seguito di Correggio o a Giulio Cesare Procaccini. A Palazzo Reale l'individuerà infine, negli anni cinquanta del nostro secolo, Ferdinando Bologna, ricostruendone in un apposito saggio (1956b) la storia, le vicende, l'attribuzione al giovane Annibale Carracci, subito accettata dal resto della critica. In effetti non si può non concordare col Bellori e il Malvasia nell'attribuire allo *Sposalizio* ora a Napoli un ruolo centrale nel primo sviluppo di Annibale, fondato "per metà [...] sul sostrato naturalistico dei maestri bolognesi quali i Fontana e il Passarotti senior, per l'altra metà sulla tenerezza tradizionale della pittura emiliana cinquecentesca, soprattutto del Correggio" (Bologna 1956b). E se un "ritratto passerottiano" è davvero il giovane angelo con la palma a sinistra, l'intera composizione, il suo accento domestico e il garbo struggente delle figure non possono non definirsi vera e propria "ricreazione" del prototipo correggesco ora al Louvre, in quegli anni conservato a Modena. Questo

96

fascino così esplicito della lezione parmense, di Correggio, risulta inoltre determinante nel definire con esattezza la cronologia del dipinto: giusto a mezzo fra la *Pietà* dei Cappuccini, dipinta per l'appunto a Parma nel 1585, e l'*Assunzione* ora a Dresda, del 1587-88.

Se ne conoscono due copie: una nella Galleria di Parma, già attribuita a Lionello Spada e poi all'Amidano, e una nel Museo di Besançon, anch'essa creduta dello Spada. Il recente restauro, in occasione della mostra (B. Arciprete 1994), ne ha inteso salvaguardare la bella tela originale, operata.

Bibliografia: Bellori 1672, pp. 23, 30; Malvasia 1678, I, p. 386; *Descrizione* 1725, p. 3; Dezallier d'Argenville 1745-52, I, p. 252; Sade 1776, ed. 1994, p. 260; Baldinucci 1782, p. 74; Bolognini-Amorini 1840, p. 68; De Filippis 1942, p. 61; 1955, p. 42; Arcangeli 1956, p. 40; Cavalli in Bologna 1956, pp. 173-174, n. 57; Bologna 1956b, pp. 3-12; Calvesi 1956, p. 265; Gregori 1957, pp. 100-101; Mahon 1957, pp. 275-277; Molajoli 1957, p. 73; Borea 1964, p. 7; Posner 1971, II, pp. 16-17, n. 32; Boschloo 1974, I, pp. 67, 91, 209, n. 22; Malafarina 1976, p. 94, n. 30; Causa 1982, pp. 63, 147; Bologna 1984, pp. 178-179, n. 122; Pepper 1984, pp. 18, 53; Mazzi 1986, pp. 22-23; Bertini 1987, p. 160; Jestaz 1994, p. 130; Leone de Castris in Spinosa 1994, pp. 118-122. [P.L.d.C.]

Annibale Carracci
97. *Satiro*
olio su tela, cm 128 × 76
Piacenza, Teatro Comunale,
in deposito dal Museo
di Capodimonte

Da sempre in antico attribuito ad Annibale Carracci, il "Satiro legato a un albero" compare per la prima vol-

97

ta menzionato nella *Felsina pittrice* del Malvasia (1678) e quindi negli inventari farnesiani del Palazzo parmense del Giardino del 1680 circa e della fine del Seicento, esposto nella "Seconda Camera detta di Venere"; e già queste menzioni forniscono misure e descrizioni tali da rendere subito possibile l'identificazione con la tela oggi a Piacenza.

Entro il 1708, cogli altri quadri migliori della raccolta, fu trasferito ed esposto nella Ducale Galleria al Palazzo della Pilotta, appeso insieme all'*Antea* di Parmigianino e all'*Ercole al bivio* di Annibale al posto d'onore della VI facciata, ed addirittura selezionato nella *Descrizione per Alfabetto di cento Quadri de' più famosi e dipinti da i più insigni Pittori del mondo, che si osservano nella Galleria Farnese di Parma in quest'anno 1725*. Giunto a Napoli nel 1734 fu ben presto esposto nella nuova Quadreria farnesiana di Capodimonte, dove fu visto attorno al 1765-66 dal Lalande (1769, ed. 1786), dal de Sade (1776) e più tardi nuovamente – nelle stanze dedicate ai Carracci – dal Puccini (1783, in Mazzi 1986: "In questa stanza sono quattro accademie dal vero, due colche di fiumi, e due in piedi un satiro, ed un Bacco. Sono un poco patite, ma sono del suo maggior vigore di disegno e di colorito"). Passò in seguito al Palazzo degli Studi – poi Real Museo Borbonico –, dove lo ricorda un inventario di primo Ottocento (Paterno 1806-16); ma ignorato in seguito e non più citato negli inventari successivi (Arditi 1821; San Giorgio 1852; Salazar 1870), dovette entrare a far parte, nel 1923, del consistente nucleo di opere inviate in sottoconsegna al Comune di Piacenza.

Del tutto ignoto agli studi – l'Arisi, nel catalogo del Museo Civico di Piacenza (1960) lo diceva di "ignoto caravaggesco della metà del XVII secolo" – è con tutta verosimiglianza opera autografa del giovane Annibale Carracci nei suoi anni bolognesi. I confronti col satiro della *Venere* Bolognetti da un lato, e col *Bacco* di Capodimonte e l'*Uomo colla scimmia* degli Uffizi dall'altro, consentono di collocarlo senza sforzo al centro della non numerosa sequenza di quadri profani e di scene mitologiche prodotti da Annibale fra Bologna e Parma, probabilmente – a giudicare dalla pennellata grassa e disinvolta e dalla maschera forte del volto – ancora entro i limiti del nono decennio del secolo. Pure la bella qualità dei fiori e dei frutti nella ghirlanda e in terra, l'incarnato denso ed i caratteri dello squarcio di paese sulla sinistra richiamano gli anni e le soluzioni della *Venere* Bolognetti e della *Venere e Adone* del Prado, gli anni (1588-89) dell'innesto sul forte ceppo bolognese di Annibale delle prime esperienze veneziane.

Il soggetto – anche a giudicare dal flauto di canne presente in basso a destra – potrebbe essere più un "Marsia legato" che un semplice "Satiro". A fine Seicento Mauro Oddi ne ricavò per i Farnese una copia di più ampie dimensioni ("braccia 3 once 10 e 1/2" per "braccia 1 once 7"; circa 210 × 85) che venne pur essa conservata in Palazzo del Giardino (inv. 1680, n. 685).

Bibliografia: Malvasia 1678, I, p. 502; *Descrizione* 1725, p. 11; Lalande 1769, ed. 1786, VI, p. 596; Arisi 1960, p. 318, n. 465; Mazzi 1986, p. 21; Leone de Castris in Spinosa 1994, pp. 125-126.

Annibale Carracci
98. *Allegoria fluviale*
olio su tela, cm 106 × 92
Napoli, Museo e Gallerie Nazionali di Capodimonte, inv. Q 132

Malvasia ricorda nelle *Vite* (1678) un "Fiume grande dal naturale in iscorto", di mano di Annibale, nel

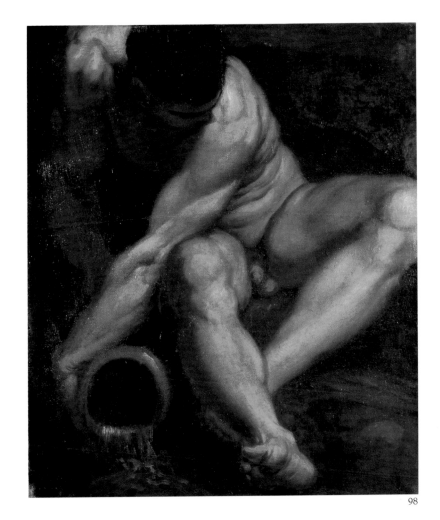

98

Palazzo parmense del Giardino; ma le misure di questo dipinto, riportate dagli inventari del 1680 e del 1708, 1731 e 1734, si riferiscono evidentemente ad un altro dipinto simile, rettangolare però nel senso della larghezza, recentemente ritrovato fra gli "scarti" del Museo di Capodimonte. Il nostro e più noto *Fiume*, assai più "quadrato", è invece da identificare con quello proveniente dall'appartamento di Maria Maddalena Farnese in Palazzo Ducale (1693), più tardi anch'esso esposto nella Ducale Galleria (1708, n. 77), contrassegnato sul retro dal numero 274 e – a detta degli inventari – "alto braccia uno, once undici e mezza, largo braccia uno, once otto" (Bertini 1987). Dalla fine del Seicento i due *Fiumi* dovettero far coppia, dapprima a Parma e poi soprattutto a Napoli, se nel 1783 Tommaso Puccini poteva descrivere, nelle sale dei Carracci a Capodimonte, "quattro accademie dal vero, due colche di fiumi, e due in piedi un satiro, ed un Bacco [...], un poco patite, ma [...] del suo maggior vigore di disegno e di colorito" (in Mazzi 1986).

Nel 1806 quello di cui qui si parla fu forse trasferito da Ferdinando IV – con la curiosa ascrizione a Raffaello – dalla Galleria di Francavilla, dov'era passato da Capodimonte, a Palermo, da dove sarebbe comunque rientrato entro il 1816 per il costituendo Museo del Palazzo degli Studi, nelle cui guide l'attribuzione ad Annibale risulta in fine restaurata. Nel nuovo museo napoletano il binomio fra le due *Allegorie fluviali* doveva scindersi definitivamente, e mentre la prima prendeva ingiustamente la strada dei depositi, questa finiva presto – con i vari *Satiri*, *Veneri* ed *Ercoli* dello stesso Annibale e con i tanti quadretti di Sons – nel "Gabinetto dei quadri osceni".

Si tratta – come la critica ha spesso sottolineato – di uno "studio d'acca-demia" del tardo periodo bolognese, dipinto con una stesura di colore larga e veloce. Il restauro del 1957, e quello attuale – condotto da Bruno Arciprete – hanno in proposito evidenziato la natura composita della tela usata, cucita vistosamente in tre pezzi irregolari, e quella approssimativa ed abbozzata della stessa stesura cromatica, caratterizzata da larghe lacune sul fondo scuro. Il forte sapore veneto e tizianesco di questo studio – così come del più antico *Bacco* di Capodimonte e dell'assai più simile *Sansone* della Galleria Borghese – consente di datarlo nel corso dei primi anni novanta del Cinquecento; e, più precisamente, al tempo degli affreschi con *Storie d'Ercole* dipinti dai Carracci in Palazzo Sampieri a Bologna (1593-94). Le stesse ragioni condussero nel 1927 Adolfo Venturi – concordi il Berenson e il De Rinaldis (1928) – ad attribuire il *Fiume* di Napoli a Tiziano in persona, cui il *Sansone* Borghese a quel tempo era riferito. Spettò così a Roberto Longhi (1928) il compito di restituire l'uno e l'altro dipinto ad Annibale, con asserzioni di ordine formale e cronologico ("una di quelle accademie alla veneta, [...] alla tintorettesca, che credo servissero ad Annibale per studio di quei nudoni che fungono da termini in affreschi sul genere di quelli di Palazzo Sampieri") del tutto condivise in seguito dagli studi. Il *Plutone* dipinto da Agostino nel 1592 per il Palazzo dei Diamanti a Ferrara, ed ora nella Galleria Estense di Modena, costituisce una documentata testimonianza della realizzazione nella bottega dei Carracci in quegli anni di tali "accademie alla veneta".

Bibliografia: Perrino 1830, p. 171, n. 14; Quaranta 1848, n. 82; Fiorelli 1873, p. 27, n. 27; Filangieri 1902, p. 236; De Rinaldis 1911, p. 251; 1928, pp. 330-332, n. 132; Venturi 1927,

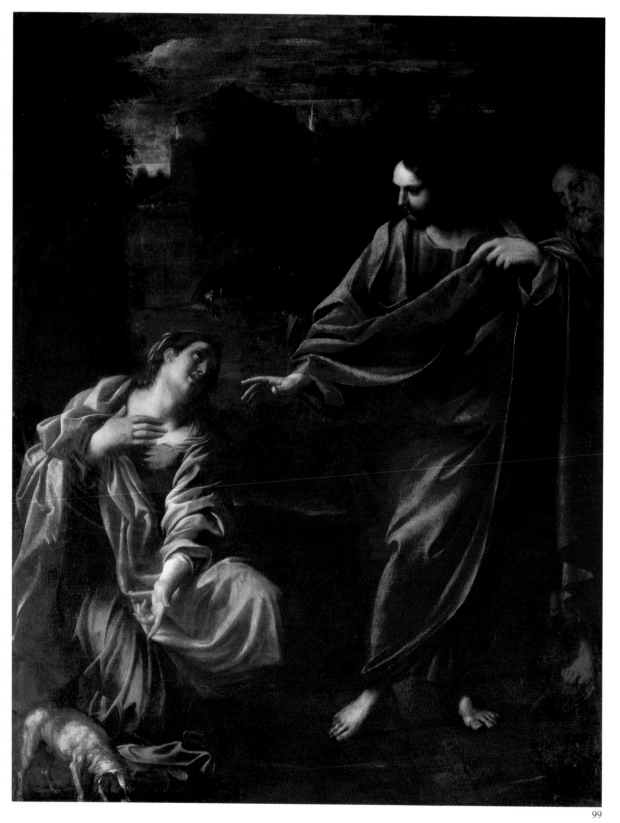

99

pp. 271, 276; Longhi 1928, p. 137;
Molajoli 1957, p. 73; Posner 1971, II,
p. 34, n. 82; Malafarina 1976, p. 104,
n. 77; Causa 1982, p. 98; Mazzi 1986,
p. 21, n. 4; Bertini 1987, p. 142, n.
177; 1988, pp. 424, 432; Leone de
Castris in Spinosa 1994, p. 128.
[P.L.d.C.]

Annibale Carracci
99. *Cristo e la Cananea*
olio su tela, cm 255 × 196
Parma, Palazzo Comunale,
in deposito dal Museo di
Capodimonte, inv. SG 6 E

A detta del Bellori (1672) fu eseguito
da Annibale Carracci, prima fra le
commissioni assolte dal pittore per il
cardinale Odoardo, per la cappella di
Palazzo Farnese a Roma, ambiente
che ancor oggi conserva la cornice
architettonica in stucco che doveva
contenerlo (Dempsey 1981). Nell'in-
ventario del palazzo del 1644 è men-
zionato "nell'Ultima Camera" del
piano nobile – "un quadro grande
d'un Salvatore con la Cananea con
fusarola dorata attorno in tela, mano
d'Annibale Carracci serve alla Cap-
pella" –, ma assai presto dové essere
sollevato dalla sua originaria funzio-
ne devozionale ed esposto invece
nelle stanze dei quadri, dove lo ricor-
da l'altro inventario romano del
1653. Non partì coi primi quadri per
Parma nel 1662, e negli anni seguen-
ti, copiato dal Bonnemer, è ancora ri-
cordato presente – come opera di
Annibale – nel palazzo romano, rico-
verato nella Biblioteca. Nella capita-
le del ducato giunse però entro il
1678, se a quella data il Malvasia già
lo cita, sebbene colla dizione di "Noli
me tangere", e l'inventario appena
successivo del Palazzo del Giardino
(1680) lo conferma lì esposto, ed an-
zi degno di dar nome ad una delle ca-
mere dei quadri, la quarta, detta ap-
punto "della Cananea".
Fu scelto poi per la Ducale Galleria al

Palazzo della Pilotta – fra i cui migliori cento quadri doveva comparire nel catalogo o *Descrizione* a stampa del 1725 –, collocato con altre cose dei Carracci al sommo della X facciata. A Napoli dal 1734 fu presto esposto nella galleria predisposta entro il 1758 a Capodimonte, dove lo vide nel 1738 il Puccini ("...bellissimo. Ben composto, ben disegnato e di un bel partito di panni singolarmente nel Cristo"; cfr. Mazzi 1986). Lo stesso Puccini, anzi, ne ricorda una seconda versione esposta pur essa a Capodimonte coll'originale ("...è duplicato, e non è facile distinguerne l'originale. Ambedue qui si vorrebbero tali; ma se lo fossero non si somiglierebbero tanto nel più minuto dettaglio"). Versione o copia – dal Puccini apparentemente attribuita all'Albani – che difficilmente potrà credersi identica a quella ora al Musée des Beaux-Arts di Digione, ritenuta di Annibale ancora dalla Borea (1966) ma giustamente identificata dal Roy (1971) con la tela eseguita a Roma verso il 1667 dal pensionato dell'Accademia di Francia François Bonnemer e posta nel 1673 nella cappella delle Tuilieries a Parigi, o all'altra acquistata nel 1804 da Luciano Bonaparte come originale di Annibale a Roma, presso i Giustiniani (Posner 1971, II, n. 87), che possedevano l'opera sin dal Seicento (Dempsey 1981) sebbene come dell'Albani.

L'originale invece – del tutto corrispondente nelle misure a quelle interne della cornice rimasta a Palazzo Farnese – rimase a Napoli; replicato per ben due volte in cera da Giovan Francesco Pieri (Roma, collezione Praz, datato 1749; Napoli, Museo di San Martino, datato 1761; cfr. González Palacios 1977) e più tardi menzionato ancora con spicco negli inventari e nelle guide di primo Ottocento, sebbene con una più generica ascrizione ai "Carracci" o addirittura ad Agostino. All'inizio di questo se

colo, tuttavia, il quadro risulta trascurato nei cataloghi redatti dal De Rinaldis (1911, 1928), finché proprio nel 1928 non verrà incluso – come opera di anonimo – nel novero dei dipinti consegnati in una sorta di "risarcimento" al Comune di Parma su richiesta del podestà fascista di quella città. Solo in tempi recenti – proprio a causa anche di questo "decentramento" dal resto della raccolta – esso è stato definitivamente riconosciuto come l'originale dipinto per la cappella del palazzo di Roma dal Dempsey (1981), che ne ha ricostruito per buona parte la storia.

La "Cananea famosa" – così la ricordava il Malvasia (1678) – può ben essere il primo dipinto romano di Annibale, come voluto dal Bellori. A parte le analogie, anche di tema, con la *Samaritana* Sampieri, oggi a Brera (circa 1594), segnalate dal Posner, molti sono i riferimenti con le ultime cose bolognesi del pittore, come la *Madonna in gloria* Caprari, ora ad Oxford, e l'*Elemosina di san Rocco*, ora a Dresda, del 1594-95, mentre manca ancora nella composizione il grandioso ritmo classico dell'*Ercole al bivio*.

Fu incisa da Pietro del Po, *ante* il 1678, dal Cesio e dallo Chasteau, mentre il Piroli tradusse a stampa la versione già in possesso di Luciano Bonaparte. Oltre alle derivazioni già ricordate se ne conosce una per mano di Richard Greenway al Magdalen College di Oxford (Posner 1971, II, p. 38, n. 87).

Già il Bellori (1672) ne lamentava lo stato di conservazione, e il Puccini (1783) lo ricordava "negro"; nel 1928 il Comune di Parma ne ha curato un restauro.

Bibliografia: Bellori 1672, p. 43; Malvasia 1678, I, p. 502; Breval 1723, in Razzetti 1964, pp. 185-189; *Descrizione* 1725, p. 8; Dezallier d'Argenville 1745-52, I, p. 252; D'Aloe 1854,

p. 266, n. 6; Serra 1934, p. 116; Dempsey 1981, pp. 91-94; Le Cannu in *Le Palais* 1980-81, I.2; p. 374; Mazzi 1986, p. 22, n. 10; Barocelli 1987, pp. 14-34; Bertini 1987, p. 154; Jestaz 1994, p. 135; Leone de Castris in Spinosa 1994, pp. 128-129. [P.L.d.C.]

Annibale Carracci
100. *Cristo deriso*
olio su tela, cm 60 × 69,5
Bologna, Pinacoteca Nazionale,
inv. 6340

Menzionato in Palazzo Farnese a Roma da Richard Symonds (ms. 1635) e quindi nei due inventari del 1644 e del 1653, fu probabilmente dipinto per il cardinal Odoardo nei mesi successivi all'arrivo di Annibale nell'Urbe, non diversamente dalla *Cananea* oggi a Parma. Sia Bellori (1672) che Malvasia (1678) ricordano che un "Christo coronato di spine beffato da gli Hebrei, dipinto al Cardinale Farnese" e verosimilmente identificabile col nostro quadro, sarebbe stato esposto alla testa del catafalco del pittore nel giorno del suo funerale; ed, ancora, un'iscrizione da esso derivata in controparte a fine Seicento dall'Andriot reca inscritta la specifica ANIBAL CARRACHIUS INVEN. ET PINX. IN PALATIO PHARNESIO (cfr. Bologna 1956; Posner 1971; Roma 1986, p. 64).

Il dipinto era perciò tenuto in gran conto sin dall'origine, ed esposto di conseguenza, assieme al *Sant'Eustachio*, nel camerino carraccesco di Ercole. Nel 1662 veniva imballato con altri quadri di Annibale e Agostino, del Greco, di Pulzone e Sofonisba, nella cassa E 5, e – "segnato" col numero 200 – spedito a Parma, dove avrebbe trovato posto in Palazzo del Giardino, allogato nella "Terza Camera detta della Madonna della Gatta" e citato nell'inventario del 1680 circa. A fine secolo doveva poi essere prescelto fra i trecentoventinove mi

gliori quadri della collezione e "musealizzato" nella Ducale Galleria del Palazzo della Pilotta, dove sarebbe rimasto sino al trasferimento di tutta la raccolta a Napoli (1734), ricordato anzi dagli inventari del 1708, 1731 e 1734 nell'ingresso della stessa galleria, assieme ai celebri ritratti farnesiani di Tiziano.

A Napoli fu esposto per certo nell'altra Galleria farnesiano-borbonica di Capodimonte, e lì sequestrato ufficialmente nel 1799, assieme ad altri ventinove quadri, "per la Repubblica Francese". In realtà nel 1800 risulta già a Londra, in possesso di William Young Ottley, e nel 1801 – alla vendita della raccolta di questo, tenutasi da Christie's – acquistato infine dal conte Fitzwilliam. Da quest'ultima raccolta passò quindi nel 1952 – per acquisizione dello Stato italiano – alla Pinacoteca di Bologna.

Unanime il riferimento della critica al primo tempo romano di Annibale, fra il 1595 e il 1598; sebbene l'accentuato luminismo e il complessivo sapore veneto della tela diano – come s'è detto – più ragione ai pareri di Mahon (1957), Posner (1971) e Malafarina (1976) su una sua collocazione negli anni della *Cananea* e dei primi affreschi del *Camerino di Ercole* (1594-95) che non all'ipotesi del Cavalli (in Bologna 1956), propenso a leggere nell'"intelligente interpretazione dei moduli classici" conferma ad una datazione sul 1597, in prossimità dei lavori per la Galleria Farnese.

D'altronde lo stesso sapore veneto e la datazione ai primi anni romani inducono inoltre ad una identificazione di questo dipinto con il "Cristo flagellato e tirato per i capelli da manigoldi di maniera di frà Bastiano" che il Mancini (1620 ca., cfr. Posner 1971) racconta eseguito in quel tempo – ed incorniciato per inganno in "un ornamento vecchio" – da Annibale per un suo committente "poco

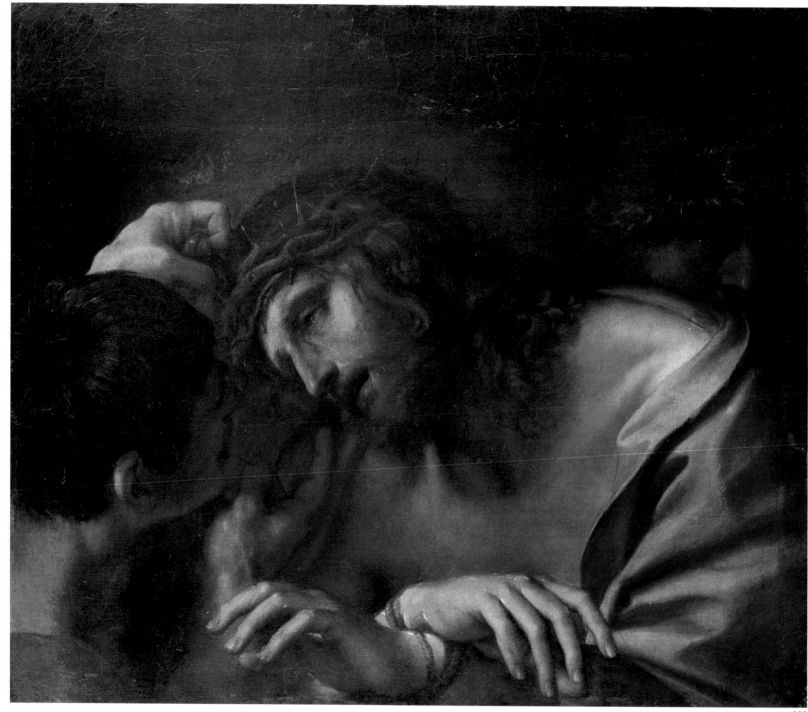

benevolo", tanto da essere davvero scambiato da quest'ultimo per un'opera veneta di primo Cinquecento ("lo lodò e soggiunse che di questi mastri se n'era persa la forma. All-hora Anibale sorridendo disse: Mon-signore illustrissimo, per grazia di Dio vivo"). Di certo l'artista vi realiz-za, ancora sulla scorta dell'esperien-za bolognese, un felice brano di pit-tura "devota", un'immagine di pietà assai intensa e vera, immune dal di-stillato calibro "classico" delle opere sacre successive, eseguite a Roma dai tardi anni novanta ai primi del nuovo secolo.

La composizione, oltre che dall'An-driot, fu incisa in data molto antica dal Vaiani (1627). Se ne conoscono copie nella Galleria Doria e nella col-lezione Rospigliosi a Roma, nella Pi-nacoteca di Brera a Milano, nella rac-colta McManners a Gateshead e – per mano di Andrea Sacchi – al Prado.

Bibliografia: Mancini 1620 ca., ed. 1956-57, I, p. 135; Bellori 1672, ed. 1976, p. 87; Malvasia 1678, I, pp. 444-445; Buchanan 1824, II, pp. 20-30; *Bollettino d'arte* 1952, pp. 373-374; Bologna 1956, pp. 219-229, n. 95; Mahon 1957, p. 284; Cavalli 1958, col. 203; Emiliani 1967, fig. 206; Posner 1971, II, pp. 38-39, n. 89; Malafarina 1976, pp. 105-106, n. 83; Roma 1986, pp. 63-64; Bertini 1987, p. 90; Jestaz 1994, p. 131. [P.L.d.C.]

Annibale Carracci (?)
101. *Ratto d'Europa*
olio su tela, cm 51 × 64,5
Londra, collezione privata

È menzionato in collezione Farnese a Roma – nel "primo camerino" del Palazzetto della Morte – dagli inven-tari del 1644 e 1653 ("la favola d'Eu-ropa a cavallo s.a al toro con due tri-toni, et amorini"), nel primo come opera di Agostino e nell'altro invece

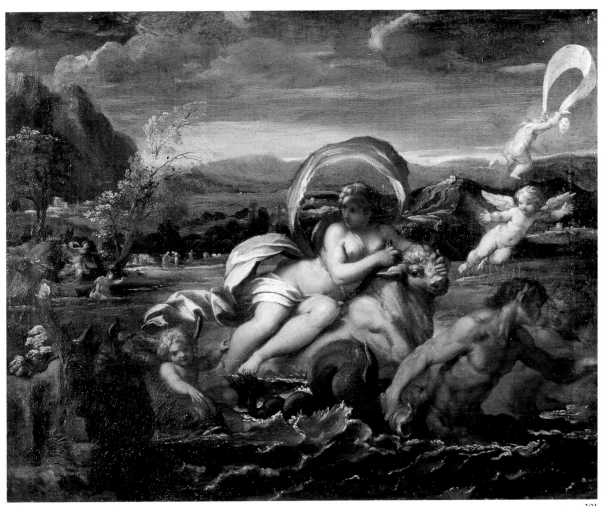

101

come di Annibale. Nel 1662, con analoga descrizione ma attribuito nuovamente ad Agostino Carracci e "segnato" col numero 86, veniva imballato in una cassa – la n. E 5 – con altri dipinti di Sebastiano del Piombo, del Greco, dell'Anguissola, ed inviato a Parma, dove sarà esposto in Palazzo del Giardino (inv. 1680), nella "Seconda Camera detta di Venere" e di nuovo come Annibale. A fine secolo entrava a far parte della Ducale Galleria, i cui inventari (1708, 1731, 1734) lo ricordano unanimemente ancora come opera di Annibale, posto nella parte alta dell'XI facciata, a lato della *Lucrezia* del Parmigianino; e nel 1725 doveva poi essere prescelto fra i cento migliori quadri di quest'ultima per il noto catalogo o *Descrizione* a stampa.

Passato a Napoli nel 1734 col resto della raccolta farnesiana fu esposto dapprima forse a Palazzo Reale e poi di certo nella quadreria di Capodimonte, dove risulta infatti citato dal marchese de Sade (1776) e da Tommaso Puccini (1783, in Mazzi 1986), sempre come opera di Annibale Carracci. Di qui dové essere trafugato nel 1799 dai commissari francesi, portato a Roma e immesso sul mercato, sebbene manchino purtroppo le menzioni ottocentesche in grado di far luce sui passaggi successivi. La sua ricomparsa a un'asta Sotheby's (4.4.1984, n. 97), per altro come opera attribuita al Grimaldi, e confusa coll'altra versione del soggetto ora a Roma, è infatti cosa recente; e cosa recente è la sua pubblicazione per mano del van Tuyll (1988), che tuttavia l'attribuisce ad Agostino Carracci per confronto coi suoi affreschi nella Galleria Farnese a Roma e con quelli di Teti nel Palazzo del Giardino a Parma.

In realtà il paesaggio "romantico" e temporalesco del fondo e i brividi di luce che percorrono e caratterizzano la piccola tela paiono estranei al repertorio di Agostino – a meno di non volergli ascrivere, col Whitfield (1981), il *Sant'Eustachio* di Capodimonte e il *Paesaggio con bagnanti* di Palazzo Pitti – e meglio si collegano alla più densa gamma di esperienze maturate da Annibale sull'asse che dalla *Toletta di Venere* Tanari oggi a Washington (1594 ca.) porta sino al *Bacco e Sileno* della National Gallery di Londra (1599 ca.), in una sorta di contraltare intimo e privato del grande progetto "classico" della Galleria.

L'opera fu incisa a stampa una prima volta attorno al 1600 con le iscrizioni ANIB. CAR. INV. ed A.C. riferibili rispettivamente all'ideatore e all'incisore (esemplari a Plymouth, Museo; Londra, British Museum), quest'ultimo con tutta probabilità lo stesso Agostino Carracci, che sigla in tal modo (A.C., A.C.F. ed A.C. IN.) alcune incisioni, una delle quali analogamente derivata da Annibale (De Grazia-Bohlin 1979, nn. 194, 210, 216); e a fine secolo nuovamente incisa – questa volta come opera di Agostino – da Mauro Oddi, il che spiega anche l'incertezza delle fonti antiche sull'autografia dell'invenzione. Ne esiste inoltre una copia su tela di dimensioni analoghe in una raccolta privata romana, già comparsa a un'asta Christie's di Londra (22.4.1960, n. 162) come copia da Agostino Carracci e come tale pubblicata da van Tuyll (1988), mentre lo Schleier (1972) l'avvicinava a Grimaldi e a François Perrier, e il Bertini (1987, p. 162) la riteneva apparentemente l'originale un tempo in Palazzo Farnese; copia – come s'è detto – per cui l'originale londinese fu scambiato al suo primo apparire presso Sotheby's.

Due studi a carboncino preparatori per le figure dei tritoni, conservati a Vienna (Albertina, nn. 2174, 2175), furono ascritti da Stix e Spitzmüller (1941) e da Mahon (in Bologna 1956) ad Agostino Carracci, in base al collegamento coll'incisione dell'Oddi, e sono stati di recente portati dal van Tuyll (1988) a conferma dell'attribuzione del dipinto riscoperto allo stesso Agostino; ma in realtà anche la loro fattura – per quanto più nervosa e "grossa" rispetto ai più consueti studi a sanguigna di Annibale – non sembra affatto "manierata" e insicura, com'è stato pur detto, ed anzi più prossima a questi ultimi che ai più accademici e modesti disegni del fratello, secondo quanto ebbero già a notare Wickhoff, Bodmer, Benesch e Oberhuber (cfr. Birke-Kertész 1994, II, pp. 1139-1140). Un disegno a penna dell'intera composizione, anch'esso passato a un'asta Sotheby's a Londra nel novembre 1984 (n. 271), è invece con tutta probabilità una copia dalla tela di Annibale di mano e di gusto cortonesco.

Bibliografia: Descrizione 1725, p. 14; Sade 1776, ed. 1993, p. 259; Puccini 1783, in Mazzi 1986, p. 21, n. 3; van Tuyll 1988, pp. 51-57; Birke-Kertész 1994, II, p. 1140; Jestaz 1994, p. 136.
[P.L.d.C.]

Annibale Carracci

102. *Cristo in gloria coi santi Pietro, Giovanni Evangelista, Maria Maddalena, Ermenegildo ed Edoardo d'Inghilterra col cardinal Odoardo Farnese*
olio su tela, cm 194,2 × 142,4
Firenze, Palazzo Pitti, inv. 220

Fu commissionato ad Annibale sul finire del Cinquecento dal cardinal Odoardo Farnese, che in questa piccola "pala" si fece raffigurare in preghiera dinanzi al Cristo in gloria accompagnato dai santi a lui in quel momento più cari: la Maddalena, sant'Ermenegildo di Siviglia, figlio del re dei Visigoti, ed Edoardo re d'Inghilterra, patrono degli storpi.

Secondo l'ipotesi di Zapperi (cfr. ora 1994), fatta propria già qualche anno fa dall'Ottani Cavina (in Bologna-Washington-New York 1986-87), la presenza dei due santi sovrani, il primo dei quali caro a Filippo II e canonizzato per suo desiderio da Sisto IV nel 1585, ed il secondo invece da cui il cardinale discendeva per parte della madre, Maria di Portogallo, starebbe a sottolineare l'intreccio e l'importanza delle parentele "regali" dei Farnese; e quella in particolare del secondo nelle vesti – oltre che di "santo onomastico" – anche di "garante", le ambizioni personali di Odoardo quale candidato a succedere alla grande Elisabetta sul trono d'Inghilterra.

Probabilmente in questa prospettiva il cardinale venne nominato nel 1600 da papa Clemente VIII protettore dell'Inghilterra e dei collegi degli Inglesi a Roma, a Valladolid e a Douai; e non è escluso dunque che la paletta fosse commissionata in vista o in occasione della visita dello stesso Clemente VIII alla residenza farnesiana di Caprarola (1597).

Qualche anno dopo, però, l'eventuale interesse della Chiesa romana – cui nella tela alludono la presenza sulle nubi di san Pietro e la veduta sullo sfondo della basilica vaticana – a promuovere con questa scelta una successione cattolica sul trono inglese doveva esser messo in ombra dal rafforzarsi della candidatura dello scozzese Giacomo Stuart, divenuto poi infatti re nel 1603. In tali circostanze l'ambizioso dipinto poté "apparire imbarazzante e allora forse fu eclissato nell'eremo di Camaldoli, dove il cardinale Odoardo aveva edificato (1600) una cella dedicata alla Maddalena" (Ottani Cavina in Bologna 1986-87). "Venuto da Camaldoli" lo dice infatti nel 1713 l'inventario dell'eredità del gran principe Ferdinando de' Medici, il quale già prima del 1698 – data di un

altro inventario mediceo in cui il nostro dipinto compare, e sempre come opera "del Carracci" – aveva acquistato dai frati e trasferito a Firenze la piccola pala (Borea 1975), forse già ampliata nell'eremo della fascia aggiuntiva di dodici centimetri che vi compare in alto allo scopo d'adattarla all'altare della cappella della Maddalena.

Questa sua storia spiega bene perché il dipinto, per quanto di committenza Farnese, non sia mai menzionato negli inventari di famiglia, né intrecci le sue vicende con quelle del collezionismo farnesiano vero e proprio. Rimase infatti sempre in Palazzo Pitti, e come opera carraccesca fu ricordato dal Cochin (1769) e catalogato nella *Raccolta di quadri... posseduti da S.A.R. Pietro Leopoldo* (1778), dall'Inghirami (1828), dal Bardi (1840). Anche anteriormente alla recente ricostruzione delle vicende legate alla sua commissione, la critica (Tietze 1906-07; Foratti 1913; Voss 1924; Cavalli 1956; Mahon 1957 ecc.) s'è sempre orientata per una datazione dell'opera attorno al 1597-98: vuoi per l'età dimostrata dal cardinal Odoardo, nato nel 1574, vuoi per l'assenza d'una delle lanterne sulle cupole laterali di San Pietro, poi invece costruita, vuoi per le affinità con l'*Ercole al bivio* e coi primi affreschi della Galleria Farnese nel segno d'una nuova, ponderata classicità e d'una dichiarata "attenzione verso l'attività estrema di Raffaello" (Ottani Cavina). La composizione è infatti ispirata all'idea del Sanzio tradotta da Giulio Romano nella pala dei *Cinque santi* oggi a Parma, poi incisa da Marcantonio Raimondi; ed anche i colori chiari, a campiture regolari, e il rigoroso telaio disegnativo si legano senza scarti al tono classico e al "raffaellismo" studiato degli affreschi della Galleria.

Il Mahon (1957, 1963) ebbe già mo-

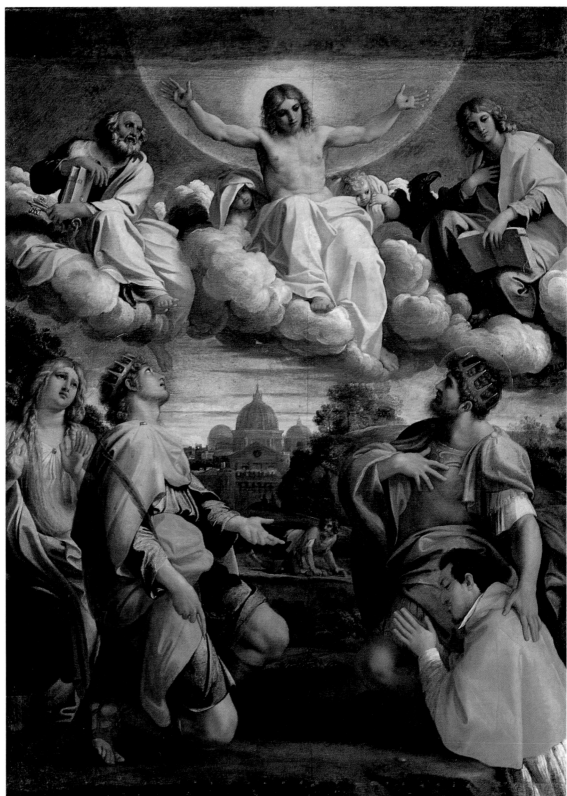

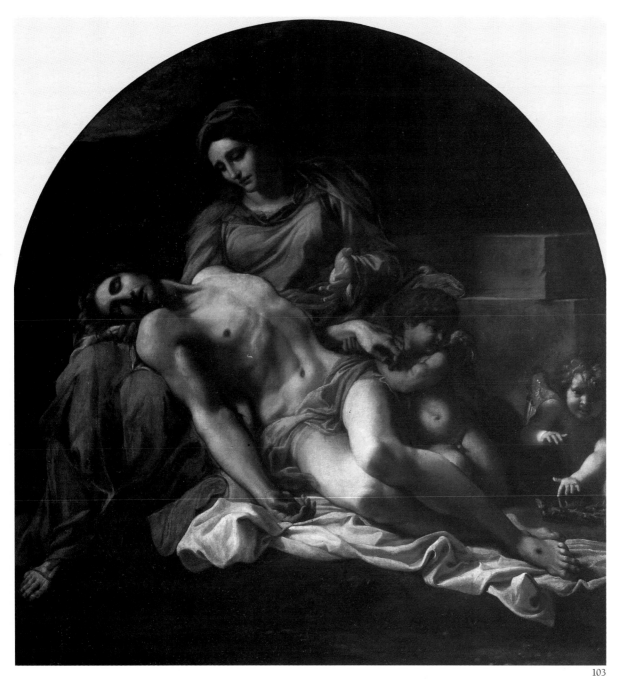

103

do di notare come il foglio della Biblioteca Reale di Torino preparatorio per un *Atlante* della Galleria (n. 16076) presenti sul retro degli studi, a suo avviso forse di bottega, correlati però al dipinto di Pitti, a segnale d'un'esecuzione in sequenza delle due imprese. Altri disegni di Annibale connessi al nostro dipinto sono al Louvre (n. 7336) e a Lille, Musée Wicar (n. 148, per la parte alta).

La composizione fu inoltre incisa da G.A. Lorenzini (1665-1740) e da G. Marcucci (1807-76; cfr. Roma 1986), e dovette essere alla base dell'altra paletta per la cappella romana della Manica Lunga al Quirinale, attribuita dal Posner (1971, p. 45) ad Antonio Carracci.

Bibliografia: Cochin 1769, II, p. 70; *Raccolta di quadri* 1778, n. 86; Inghirami 1828, p. 45; Bardi 1840, III; Tietze 1906-07, pp. 63-65; Foratti 1913, pp. 225-226; Rouchés 1913, p. 160; Voss 1924, p. 498; Rusconi 1937, p. 91; Cavalli in Bologna 1956, p. 234; Mahon 1957, p. 285, n. 68; 1963, n. 197; Posner 1971, II, p. 45, n. 103; Borea 1975, pp. 6-7, n. 1; Chiarini 1975, pp. 70, 88; Malafarina 1976, p. 110, n. 96; Ottani Cavina in Bologna-Washington-New York 1986-87, pp. 290-293, n. 98; Roma 1986, pp. 107-108; Zapperi 1994, pp. 92-93. [P.L.d.C.]

Annibale Carracci
103. *Pietà*
olio su tela, cm 158 × 151
Napoli, Museo e Gallerie Nazionali di Capodimonte, inv. Q 363

Questo celebre dipinto di Annibale Carracci – che il Bellori (1672) ricorda eseguito per il cardinal Odoardo Farnese – potrebbe essere stato quell'"incomparabile Cristo morto" visto da John Evelyn nel palazzo di Caprarola (*Diary*, ed. Bray s.d., p. 172); e tuttavia esso è de-

scritto con precisione come "un quadro in tela mezzo tondo [...] dipinta una pietà et due angelini" nell'inventario di Palazzo Farnese a Roma del 1644, ed a Roma di certo con più facilità poterono copiarlo Pieter de Baillin e Joost de Pape per le loro incisioni, l'una datata al 1639 e l'altra anteriore al 1646 (cfr. Roma 1986). Nella prima stanza della Quadreria del palazzo romano – ornata d'una "bandinella di taffetà verde grande", ad indicarne l'importanza – è ricordata ancora nell'inventario del 1653, prima di passare a Parma, dove – menzionata nel 1671 dal Barri – fu esposta in Palazzo del Giardino, nella "Quarta camera detta della Cananea", e quindi, entro il 1702 (Richardson 1722), nella Ducale Galleria, il cui inventario del 1708 la menziona sulla I facciata al lato della *Sacra Famiglia* del Parmigianino. Fu scelta fra i cento quadri più importanti della Galleria farnesiana nel catalogo o *Descrizione* a stampa del 1725; e a Napoli, dal 1734, conservata dai Borbone con analogo rispetto e ammirazione, dapprima a Palazzo Reale – dove la videro il de Brosses (1740) e il Cochin (1746) –, poi a Capodimonte – dove la videro Winckelmann (1755-62), Lalande (1769), de Sade (1776), Canova (1780), Puccini (1783) e Sigismondo (1788-89) – e infine nel Real Museo Borbonico, per il cui catalogo verrà incisa nel 1824. Nel 1798, ancora, Ferdinando IV la condusse con sé a Palermo, coi quadri reputati migliori, per sottrarla ai Francesi; di dove ritornò nel 1817.
Capolavoro perciò indiscusso della collezione, e sempre ritenuto opera autografa di Annibale, fu da alcuni (Tietze 1906-07; Foratti 1913; Voss 1924) ipotizzato copia della versione conservata "ab antiquo" in Palazzo Doria Pamphilj a Roma; rapporto che – lo notava già nel 1783 il Pucci-

ni visitando Capodimonte ("una pietà. La med. che nel palazzo Doria a Roma. È molto annegrita ma molto più bella di quella che io ho creduto sempre una copia", in Mazzi 1986) – deve leggersi precisamente all'inverso, anche alla luce del citato passo del Bellori (1672) sulla committenza farnesiana, e dell'inventario di Palazzo Pamphilj nel 1709 ("un quadro mezzo ovato [...] copia di Annibale Carracci"). In tal senso la sua qualità fu vivacemente sostenuta dal De Rinaldis (1928), dal Wittkower (1952) e, dopo il restauro in occasione della mostra dei Carracci a Bologna (1956), dal Cavalli (in Bologna 1956), dal Mahon (1957), dal Posner (1971) e da tanti altri. In quella stessa occasione la data dell'opera, fino a quel momento ritenuta molto tarda, fu giustamente anticipata al 1599-1600, al termine cioè dei lavori della volta della Galleria in Palazzo Farnese.
Annibale costruì la composizione con attento senso monumentale e sorvegliata ispirazione devota, in questo suscitando ammirazione già in Bellori. La costruzione piramidale del gruppo e l'abbandono del corpo del Cristo denunciano con chiarezza ch'egli dové tener presente in primo luogo come modello ideale la marmorea *Pietà* di Michelangelo in Vaticano; lo confermano due studi preparatori presenti su un foglio ora a Windsor (n. 2169 r. e v.) ed un altro disegno, un tempo erroneamente attribuito ad Agostino, già in collezione Goldsche (Wittkower 1952).
Il dipinto ebbe grande successo. Fu copiato numerose volte; oltre alla versione Doria e a due repliche un tempo in Palazzo Farnese a Roma (inv. 1662-80, n. 576) e in Palazzo del Giardino a Parma (1680, n. 94), se ne conoscono altre nella Galleria Pallavicini a Roma e nel Museo Calvet di Avignone (rispettivamente di

Gemignani e Mignard), all'Escorial, ad Hampton Court, nel Monastero di Guadalupe, nelle collezioni Northbrook a Londra e Boutoux a Chicago (Posner 1971). Fu inciso a stampa, oltre che da Baillin e de Pape, da Stephan Colbenschlag (1655 circa), Pietro del Po (1663), Gilles Rousselet (1673), Jean Haussard, Isaac Becket, Lasinio e D'Auria (1824) e Lenormant (1868).
Oltre al citato restauro del 1956, eseguito presso il Laboratorio della Soprintendenza di Bologna, si ha notizia d'un intervento diretto nel 1787 dal pittore Federico Anders (Filangieri 1902).

Bibliografia: Barri 1671, p. 107; Bellori 1672, p. 100; Richardson 1722, p. 332; *Descrizione* 1725, p. 7; de Brosses 1740, ed. 1957, I, p. 438; Dezallier d'Argenville 1745-52, I, p. 252; Cochin 1758, ed. 1769, I, pp. 136-137; Lalande 1769, ed. 1786, VI, p. 595; Winckelmann 1755-62, ed. 1830-34, II, p. 484, n. 94; Canova 1780, ed. 1959, p. 78; Sigismondo 1788-89, III, p. 48; *Real Museo Borbonico*, I, 1824, tav. XLIII; Burckhardt 1855, p. 1122; Fiorelli 1873, p. 18, n. 10; De Rinaldis 1911, p. 317, n. 246; 1928, p. 54, n. 363; Foratti 1913, p. 232; Voss 1924, p. 502; Wittkower 1952, p. 147, n. 357; Bologna 1956, pp. 241-243, n. 109; Roma 1956-57, pp. 94-95, n. 45; Mahon 1957, p. 288; Molajoli 1957, p. 73; Posner 1971, II, p. 52, n. 119; 1977, p. 624; De Grazia Bohlin 1976, pp. 452-454; Malafarina 1976, p. 119, n. 111; Le Cannu in *Le Palais* 1980-81, I.2, 374; Boschloo 1984, I, pp. 158-159; Roma 1984-85, p. 410, n. X.5; Mazzi 1986, p. 22, n. 8; Roma 1986, pp. 205-208; Bologna-Washington-New York 1986-87, p. 295, n. 100; Bertini 1987, pp. 98-99; Jestaz 1994, p. 170; Leone de Castris in Spinosa 1994, pp. 131-133.
[P.L.d.C.]

Bartolomeo Schedoni
(Modena 1578-1615)

La ricostruzione di una biografia circostanziata di Schedoni, soprattutto per quanto attiene alla prima fase della sua attività, è acquisizione relativamente recente della critica.
Il profilo che ne delinea il Vedriani (1662) – non si sa quanto veritiero anche se, comunque, scritto a non molta distanza dalla scomparsa del maestro – presenta una figura iraconda, passionale e dedita al gioco, "caravaggesca", se è lecito definirla così; ciò nonostante la sua abilità gli consentì di trovare sempre un protettore tra i suoi estimatori e committenti.
Figlio di Giulio, "mascararo" attivo presso le corti di Modena e Parma, molto presto si trovano tracce della sua presenza al servizio di Ranuccio Farnese: il suo talento precoce – attestato tra l'altro da una cronaca locale del 1616 che parla di una sua presunta pala per la chiesa di Formigine, oggi non identificata, eseguita all'età di appena dodici anni – attira evidentemente l'attenzione del duca di Parma che già nel 1594 lo invia a Roma a bottega da Federico Zuccari da tempo, a sua volta, a servizio della famiglia Farnese e del cardinale Odoardo, fratello di Ranuccio. Ed è proprio lo Zuccari, pochi mesi dopo, il 25 settembre 1595, a scrivere a Ranuccio una lettera molto ossequiosa per informarlo che "Bartolomeo Schedoni, giovane spiritoso, e desideroso d'imparare pittura [...] si è amalato e di malatia che accenna lunghezza" e per consiglio dei medici è opportuno "mutar aria", ritornare al paese nativo, "e la paterna e materna cura hanno più forza a restituirli la sanità" (Miller 1973). L'esperienza romana fu dunque troppo breve per segnare in maniera significativa la sua formazione. Essa avvenne piuttosto in ambiente emiliano, tra Modena e Parma, città tra le quali divise la sua attività una

volta tornato a casa e ripreso servizio alla corte Farnese, seppure con una elasticità che gli consentiva di accettare incarichi e commissioni anche al di fuori del ducato, a Modena e Reggio Emilia. L'esempio di Correggio e della cultura parmense di Cinquecento avanzato, dal Parmigianino al Bedoli, nonché la frequentazione con gli artisti attivi all'epoca per i Farnese, tra i quali il fiammingo Soens, e i contatti con l'ambiente ferrarese, gli consentirono di elaborare uno stile garbato e di impatto immediato, sul quale si innestarono gli esiti della riforma carraccesca che da Bologna si diffondeva per le terre emiliane con rapida progressione.

Per una lite d'amore cui seguì il ferimento di un rivale, nel 1600 viene messo al bando da Parma ed è costretto a riparare di nuovo nella città natale, Modena, che si avviava a diventare capitale del ducato estense dopo la presa di Ferrara da parte delle truppe pontificie. Per Cesare d'Este, come per i nobili del ducato, Schedoni fu particolarmente attivo con quadri ed affreschi, purtroppo perduti.

Il prestigio di cui godeva fece sì che gli fosse affidata nel 1604, in collaborazione con Ercole dell'Abate, la decorazione della sala del Consiglio del Palazzo Comunale di Modena, impresa che condusse tra molte interruzioni dovute ai molteplici altri incarichi cui era chiamato, e che portò a terminare solo nel luglio del 1607. Nel dicembre dello stesso anno lo ritroviamo a Parma al servizio di Ranuccio Farnese, legato questa volta da un contratto esclusivo, con stipendio regolare, che non consentiva che egli potesse "lavorare à niuno senza licentia di Sua Altezza Serenissima" (cfr. Dallasta 1990-91 anche per la ricostruzione e i documenti relativi alla biografia e alla attività del pittore).

Sono gli anni in cui vedono la luce opere celebri quali l'Annuncio della strage degli Innocenti, la pala con la Madonna con Bambino e santi confiscata al Magnanini che l'aveva commissionata, la Scena di elemosina, la Carità, il Ritratto di Vincenzo Grassi, calzolaio del duca Ranuccio, opere, quasi tutte, il cui ingresso nelle raccolte di casa Farnese è documentato precisamente e la cui presenza è registrata nelle collezioni parmensi nelle varie sedi, fino all'invio a Napoli e ai successivi trasferimenti dalla quadreria farnesiana di Capodimonte al Real Museo Borbonico, e poi al Museo Nazionale, descritte e ammirate da numerosi viaggiatori o estensori di guide e cataloghi.

Lo stile di Schedoni continua intanto ad arricchirsi ed evolvere, raggiungendo una formula assolutamente personale, di rigore e incisività, lontano dal disinvolto sapore correggesco delle prime opere, al contrario, di grande suggestione drammatica.

Espressione più alta di questo momento sono le tele per il convento dei Cappuccini a Fontevivo, protetto da Ranuccio in persona il quale amava soggiornarvi durante il periodo estivo in ritiro spirituale; il duca le commissionò intorno al 1613. A ragione si è fatto il nome di Georges de La Tour per il grande potere di astrazione pittorica, o di Caravaggio per la forza espressiva (Miller in Bologna-Washington-New York 1986-87).

Dopo la morte improvvisa, forse un suicidio a seguito di una notte di gravi perdite al gioco (Vedriani 1662, p. 112), il guardarobiere del duca, Flaminio Giunti, prese in consegna i colori e i dipinti trovati in casa del pittore, tra i quali le tele per Fontevivo, un paio di Sacre Famiglie, soggetto caro al pittore per soddisfare la committenza corrente, e un "quadro grande [...] à bozzato cò S. Sebastiano con altre tre Sante", il celebre dipinto non finito, oggi a Capodimonte, un'opera che sembra anticipare di molti anni i futuri sviluppi della pittura non solo emiliana. [M.U.]

Bartolomeo Schedoni
104. *San Girolamo e l'angelo*
olio su tela, cm 61 × 48
Napoli, Museo e Gallerie Nazionali di Capodimonte, inv. Q 736

L'ipotesi dell'identificazione di questo dipinto con il "san Gironimo cornisato" entrato insieme ad altre tre opere di Schedoni nella guardaroba di Ranuccio I il 25 aprile del 1609, fu avanzata per primo da Vittorio Moschini nel suo saggio monografico sull'artista del 1927, sulla scorta di un documento notarile, conservato all'Archivio di Stato di Parma, che reca in calce la firma di Flaminio Giunti, guardarobiere del duca (ASP, Raccolta manoscritti, busta 51, spoglio dei fili correnti artisti; cfr. Dallasta 1990-91, p. 157, n. 30). La mancanza di dati inventariali certi, di una descrizione più dettagliata o, almeno, delle dimensioni del dipinto, lasciano ancora oggi un'alea di incertezza su questa identificazione. Un primo dato certo risale al 1680 circa, quando ritroviamo un "San Girolamo con le mani gionte, et un putino, che tiene un libro di Bartolomeo Schedoni", di misure corrispondenti al nostro dipinto, al Palazzo del Giardino, nella "Terza Camera detta della Madonna della gatta" dal quadro di Giulio Romano, ritenuto all'epoca di "Rafele d'Urbino". A fine secolo la tela è ancora al Giardino, secondo quanto attesta l'inventario dell'epoca, mentre dal 1708 al 1734 il *San Girolamo* è registrato nella raccolta della Ducale Galleria del Palazzo della Pilotta, esposto nella prima facciata insieme ad un altro dipinto di Schedoni, un'*Erminia tra i pastori*, oggi non identificata, proveniente dal Palazzo Farnese di Roma.

Il primo dato inventariale napoletano, una volta lasciata Parma al seguito di Carlo di Borbone, menziona l'opera alla quadreria di Capodimonte negli ultimi mesi del 1799; di qui passa al Palazzo degli Studi, tra il primo e il secondo decennio dell'Ottocento e, in seguito, al Real Museo Borbonico, dove viene citata nelle guide della prima metà del secolo. Nel catalogo a stampa del Museo Nazionale (1911) il De Rinaldis ne rileva la tipologia consueta alle figure dello Schedoni, e bolla come "inespressivo" il volto dell'angioletto. Le condizioni del dipinto, evidentemente, lasciavano a desiderare e lo stesso inventario del Quintavalle (1930), di lì a poco, sottolineando il contrasto tra il tenero volto dell'angelo che emerge dall'ombra e l'espressione "rugosa" del santo in preghiera, parla di colore "affocato che si assimila quasi col fondo".

Il restauro condotto di recente ne ha rilevato, al contrario, una intensa qualità pittorica, dal vivido rosa purpureo del manto del santo all'ampio respiro dello sfondo, caro alla tradizione paesaggistica emiliana sin dai tempi di Dosso. Ne risulta confermata una datazione precoce dell'opera, nel contesto di quei dipinti realizzati al tempo della decorazione del Palazzo del Comune di Modena, all'incirca tra il 1605-07 o subito dopo, con i quali più evidenti sono tutta una serie di rimandi anche fisiognomici: per tutti valga proprio il confronto con il putto del fregio che corre accanto al riquadro centrale della sala del Consiglio, dal ricorrente ciuffo di riccioli al centro della fronte, che rivela palesemente l'influenza correggesca ma, al contempo, ancora echi del più antico maestro di Schedoni, Niccolò dell'Abate (Miller 1979, p. 84); o ancora, il paragone tra l'adunca e rugosa fisionomia del santo, dalla tipica barba lanuginosa, visto in leggero scorcio dal basso, con il vecchio nel dipinto *La moneta del fariseo*, pure farnesiano e oggi a Capodimonte (inv. Q 749), o i vari san Giuseppe

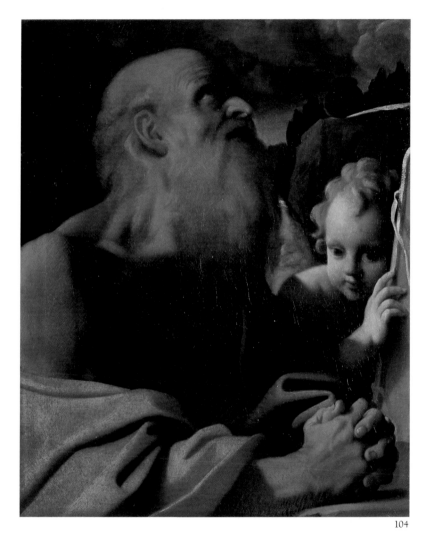

104

della lunga serie di Sacre Famiglie che vedono la luce in questo giro d'anni.

Uno studio per la testa del san Girolamo è conservato nelle collezioni del Courtauld Institute of Art di Londra, dove era attribuito ad Agostino Carracci (Miller 1993, pp. 422-423, fig. 5).

Bibliografia: Guida 1827, p. 26, n. 36; De Rinaldis 1911, p. 294, n. 217; 1928, p. 303; Moschini 1927, p. 143; Foratti in Thieme-Becker 1907-50, XXX (1936), p. 57; Lodi 1978, tav. XIV; Dallasta 1990-91, p. 45, n. 10; 1992, p. 69; Utili in Spinosa 1994, pp. 232-233. [M.U.]

Bartolomeo Schedoni

105. *La Maddalena in estasi*
olio su tavola, cm 90 × 73
Bologna, collezione privata

Una *Maddalena* di Schedoni è citata tra i documenti di casa Farnese in data 25 aprile 1609, quando un quadro con questo soggetto entra nella "guardaroba" di Ranuccio I insieme ad altri due dipinti dello stesso artista (ASP, Raccolta manoscritti, b. 51, spoglio fili correnti artisti; cfr. Dallasta 1990-91, p. 157, n. 30). L'identificazione con un dipinto preciso non è consentita dalla laconicità del documento; numerose sono, inoltre, le versioni, oggi conosciute di questo soggetto, evidentemente caro a Schedoni quanto ai suoi committenti. Nello stesso Palazzo del Giardino vengono inventariati, nel 1680 circa, ben due dipinti, entrambi su tavola, molto simili fra loro, descritti con dovizia di dettagli; uno nella "Prima Camera" e l'altro nella "Quinta", differenti essenzialmente nelle misure (il primo è circa cm 54 × 40 mentre il secondo circa cm 94 × 70, dimensioni queste seconde molto vicine, come si vede, al dipinto in esame) e per un particolare, "un pezzo di filo

con cinque perle" che compare in primo piano nel dipinto di formato maggiore. Quest'ultimo reca, inoltre, sul retro, il numero 189 che ne consente l'identificazione certa nel successivo inventario del Palazzo del Giardino stilato a fine Seicento, e ancora in quelli della Ducale Galleria, la nuova sede espositiva della raccolta Farnese collocata nel Palazzo parmense della Pilotta, dove il dipinto – insieme a poco più di trecento opere fra le più importanti selezionate all'interno del cospicuo patrimonio della casata – verrà esposto a partire dal 1708 nella III facciata, accanto alla più celebre *Carità* e alla *Sacra Famiglia*, sempre di Schedoni, oggi al Louvre. Il prestigio di cui gode già all'epoca l'opera è testimoniato dalla inclusione nella *Descrizione per Alfabetto* dei cento quadri più importanti della raccolta, noto catalogo ante litteram di "capolavori" edito nel 1725.

La *Maddalena* figurerà nella galleria di Parma fino al 1734; verrà poi trasferita a Napoli al seguito di Carlo di Borbone.

Si può ipotizzare che per un lungo lasso di tempo la tavola resti al Palazzo Reale, forse ancora imballata nelle casse utilizzate per il trasporto da Parma, sorte condivisa da molti dipinti e lamentata da numerosi viaggiatori.

Di una "Maddalena e due Angeli di Schedoni", in tavola, con dimensioni simili a quelle del nostro dipinto, si parlerà infatti solo nel 1767 in una lista di trasferimento di 93 quadri dal Palazzo Reale di Napoli a Capodimonte, redatta da padre Giovanni Maria della Torre, primo ordinatore della quadreria farnesiana da poco inauguratasi nella nuova residenza collinare dei Borbone (Bevilacqua in Spinosa 1979, p. 25, n. 53). Pochi anni dopo, nel 1783, viene citata ancora da Tommaso Puccini, di lì a poco nuovo direttore della Galleria

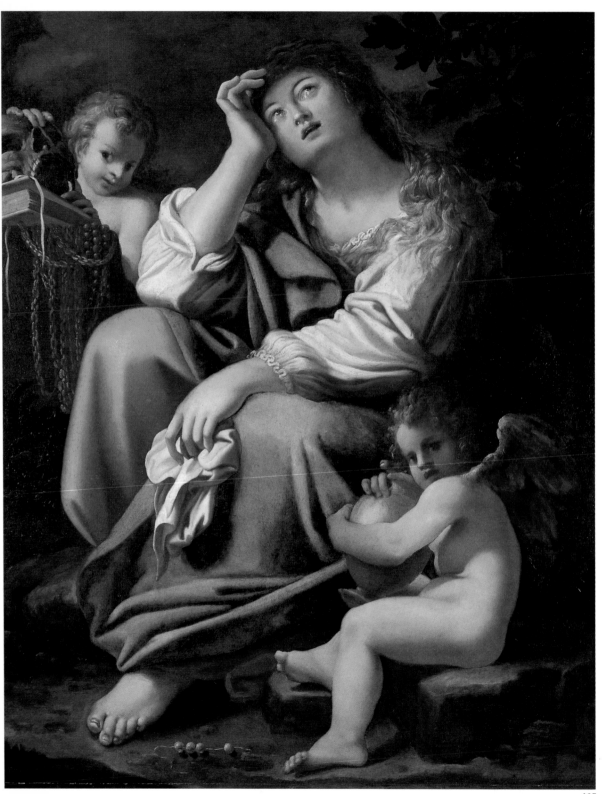

degli Uffizi, nel corso della sua visita alla raccolta di Capodimonte (Mazzi 1986): delle perle non si fa più menzione, ma la descrizione è talmente accurata da lasciare pochi dubbi sul fatto che si tratti del dipinto farnesiano fin qui seguito nei suoi numerosi spostamenti.

In occasione della recente comparsa sul mercato antiquario (Christie's, New York, 31.5.91, n. 82), è stata avanzata l'ipotesi di identificare la tavola in questione proprio con la *Maddalena* citata al Giardino nel 1680, nonostante l'evidente diversità nel numero delle perle. All'epoca, comunque, l'opera presentava una estesa lacuna proprio a ridosso della collana. In quella sede veniva ricordato, inoltre, che nella raccolta di Luciano Bonaparte a Roma si conservava un dipinto con questo soggetto, esposto nella XV stanza, già citato nel 1808 (Guattani 1808), la cui incisione, pubblicata nel 1812 (*Choix de gravures...* 1812, n. 106), mostra un filo con solo quattro perle, così come compare nel nostro dipinto. È verosimile ritenere, allora, che il dipinto farnesiano – trafugato dalle sale di Capodimonte durante gli eventi del 1799, quando le truppe francesi prelevarono più di trecento dipinti per trasferirli a Roma dove furono in parte venduti e in parte smistati a Parigi (Béguin 1986) – sia stato acquistato proprio sul mercato romano ed entrato a far parte della raccolta di Luciano Bonaparte, nella quale erano presenti altri dipinti di provenienza farnesiana comprati a Roma (Bertini 1987, p. 55). La raccolta fu poi smembrata e venduta a Londra: il 14 maggio 1816, infatti, nell'ambito della vendita presso Stanley di dipinti appartenuti al Bonaparte, compare una *Maddalena con due angeli* di Schedoni "from Capo da Monte" (lotto 104), ulteriore conferma, quindi, della originaria provenienza farne-

siana della tavola. Un altro tassello in questa articolata storia di spostamenti è la presenza dell'opera nella collezione di Guglielmo I d'Olanda il cui stemma in ceralacca rossa ancora oggi compare sul retro del dipinto, e dove viene citata nel catalogo del 1843, per poi di nuovo finire sul mercato antiquario.

Ricostruiti i vari passaggi di proprietà, anche il già citato documento del 1609 relativo al passaggio di una *Maddalena* nelle mani di Flaminio Giunti, guardarobiere di Ranuccio I, potrebbe essere utile sia ancora a conferma della provenienza, che per la datazione dell'opera. Essa sembra infatti abbastanza vicina a dipinti più noti di Schedoni la cui esecuzione si colloca intorno a questa data.

Tra i riscontri più diretti è quello con l'*Annuncio della strage degli Innocenti*, oggi a Capodimonte: corposi panneggi a pieghe diagonali, il gesto del fanciullo che abbraccia la madre, dall'incarnato sodo e messo in risalto attraverso uno studiato gioco di luci ed ombre, del tutto simile all'angelo che stringe il vaso di unguento nella tavola della *Maddalena*. Tipica figura del repertorio schedoniano è l'angelo sulla sinistra, dallo sguardo ammiccante fisso su chi guarda, espediente caro al pittore, teso al diretto coinvolgimento dello spettatore. Stretto compagno di questa *Maddalena* pare, infine, il *San Sebastiano*, anch'esso di provenienza farnesiana, oggi al Palazzo Reale di Napoli, con la stessa espressione dolente e ispirata.

Al Palazzo Reale di Torino era una *Maddalena* di Schedoni, pure trafugata dalle truppe francesi a fine Settecento (Rovera 1858, p. 64); ulteriori versioni di iconografia molto simile ma senza il filo di perle sono quella su rame, un tempo presso il duca di Westminster, forse dipinta per i duchi d'Este (Moschini 1927,

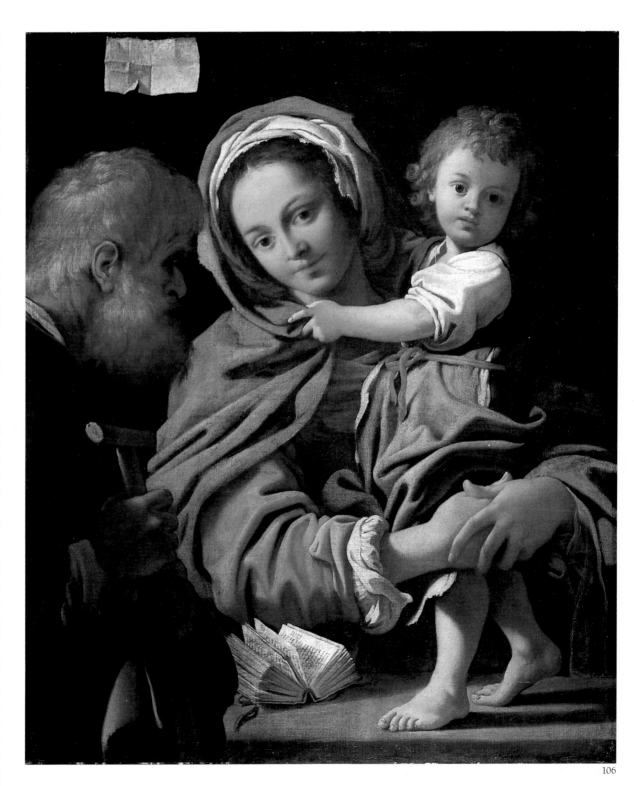

106

p. 132), l'altra al Museo di Minneapolis, ed un'ultima in collezione di Luigi Salerno.

Bibliografia: *Descrizione* 1725, p. 39; Guattani 1808, p. 127; *Choix de gravures* 1812, n. 106; Moschini 1927, p. 132; Mazzi 1986, p. 26; Bertini 1987, p. 107; Christie's, New York 31.5.91, n. 82. [M.U.]

Bartolomeo Schedoni
106. *Sacra Famiglia*
olio su tela, cm 106,5 × 89,2
Parigi, Museo del Louvre, inv. 661.

Dai documenti conservati all'Archivio di Stato di Parma si ha notizia di più di un dipinto con il tema della Sacra Famiglia, entrato a far parte della "guardaroba" ducale negli anni in cui Schedoni è al servizio di Ranuccio Farnese (Dallasta 1990-91, p. 157). Si tratta di un soggetto replicato in varie composizioni lungo tutto l'arco della produzione dell'artista, più volte citato, in tela o tavola, negli inventari farnesiani.
Il quadro del Louvre compare a fine Seicento tra il gruppo di opere che arreda il ricco appartamento di Maria Maddalena Farnese, sorella di Ranuccio II, nel Palazzo Ducale di Parma, inventariato con scarna descrizione nel 1693 con accanto la dicitura "Giardino", apposta alle opere di maggior prestigio destinate ad incrementare le raccolte di questa residenza (Bertini 1988), e il n. 12 segnato sul retro. È proprio quest'ultimo ad aver reso possibile l'identificazione con la tavola citata nel 1708 tra le 329 opere scelte per essere esposte nella nuova Ducale Galleria al Palazzo della Pilotta (Bertini 1987): qui figura nella III facciata accanto alla celebre *Carità*, oggi a Capodimonte, nonché alla *Maddalena in estasi*, da identificarsi probabilmente col dipinto di collezione privata esposto in questa stes-

sa mostra. Si tratta di un'opera di prestigio che verrà infatti inserita nella *Descrizione* dei cento dipinti più importanti della raccolta farnesiana edita nel 1725. I successivi inventari della galleria parmense, del 1731 e del 1734, continuano puntualmente a citarla fino al suo passaggio a Napoli, al seguito di Carlo di Borbone. Qui entra a far parte della quadreria farnesiana allestita alla fine del sesto decennio del Settecento nelle sale del lato meridionale del Palazzo di Capodimonte dove viene ammirata e descritta accuratamente da Tommaso Puccini nel 1783 (Mazzi 1986).
A Capodimonte il dipinto resterà fino a quando, a seguito del trattato di pace del 28 marzo 1801, il re delle Due Sicilie si impegna a restituire alla Repubblica francese quanto il suo emissario, Domenico Venuti, nel tentativo di recuperare le opere trafugate nel 1799 a Napoli, aveva preso indistintamente a Roma, nel deposito di San Luigi dei Francesi dove erano confluite in precedenza, da varie provenienze, le opere che le forze rivoluzionarie transalpine avevano sottratto alle collezioni italiane. La *Sacra Famiglia*, farà parte, in particolare, dei nove quadri rimpiazzati a titolo di risarcimento di quelli non più ritrovati, unico tra i nove provenienti dalle antiche collezioni di casa Farnese (cfr. Béguin 1960 e 1986; Bertini 1987, p. 55). Il dipinto viene esposto al Louvre a partire dal 1803 (n. 59); più tardi lo si ritrova alla Galleria del Musée Napoléon (1814, n. 1159) per rientrare poi definitivamente dopo il 1815 al Louvre. Seymour de Ricci (1913) lo dirà proveniente dalla chiesa di Capodimonte, notizia non verificata ripresa da Hautecoeur (1926) e Blumer (1936).
Ricordata dalla critica come uno tra i più significativi esemplari del tema eseguiti da Schedoni (Moschini

1927; von Kultzen 1970), non sembrano pochi i punti di contatto con la *Carità* accanto a cui, come si è visto, figurava esposta alla Galleria della Pilotta. L'espediente dell'iscrizione sul foglietto spiegazzato e strappato, di forte impatto realistico, la richiama da vicino, come pure l'atteggiarsi dei panni, il delinearsi dei piedi scalzi o la stessa fisionomia del bambino dai grandi occhi fissi verso lo spettatore, così vicino al più celebre fanciullo del dipinto di Capodimonte. In quegli anni a cavallo del primo decennio del Seicento, giunge a piena maturazione quella sorta di naturalismo accomodato, teso al diretto coinvolgimento di chi osserva, di cui Schedoni dà prova in alcune delle sue opere più conosciute, dalla pala con la *Madonna e santi*, all'*Annuncio della strage degli Innocenti*, alla citata *Carità*, tutte appartenute alla collezione farnesiana e oggi a Capodimonte, o in alcuni dei suoi disegni più intensi.
Di grande maestria è, inoltre, il brano del libro aperto sul tavolo, che ricorda analoghe soluzioni nel *San Paolo*, pure farnesiano, ora al Palazzo Reale di Napoli, mentre la figura del san Giuseppe si rifà da vicino alla tipologia più volte sfruttata dal maestro di vecchi dal naso adunco con barba e capelli lanuginosi.
Al Museo Fabre di Montpellier è conservata una copia su tela del dipinto.

Bibliografia: *Descrizione* 1725, p. 38; *Notice des Tableaux* 1814, p. 143, n. 1159; Landon 1832, VII, pp. 74-76, n. 45; Villot 1874, p. 246, n. 397; Ricci 1913, p. 142, n. 1520; Hautecoeur 1926, n. 1520; Moschini 1927, pp. 133, 144; Blumer 1936, p. 309, n. 332; Béguin 1960, p. 187; von Kultzen 1970, pp. 169-170; Brejon de Lavergnée- Thiébaut 1981, p. 237, n. 661; Bertini 1987, pp. 55, 108. [M.U.]

Bartolomeo Schedoni
107. *La Carità*
olio su tela, cm 180 × 128
Napoli, Museo e Gallerie Nazionali di Capodimonte, inv. Q 373

È possibile ricostruire l'intera storia di questo dipinto, tra i più noti di Schedoni, grazie alla fitta rete di dati inventariali e documenti che consentono di seguire, passo dopo passo, i suoi numerosi spostamenti dall'ingresso nelle collezioni farnesiane fino ad oggi.
Il 10 ottobre 1611 Flaminio Giunti, guardarobiere di Ranuccio I, riceve tramite il cavaliere Alessandro Danella due dipinti di Schedoni, un piccolo *San Sebastiano* e "un quadro grando co' un'orbo un Putto che lo conduce, et una donna che li fa elemosina co' un'putino" (ASP, Raccolta manoscritti, spoglio di fili correnti artisti; cfr. Dallasta 1990-91, p. 160, n. 38). Dalla guardaroba del duca passa poi nella "Quarta camera detta della Cananea" del Palazzo del Giardino, dove viene citato nell'inventario del 1680 circa insieme ad altri tre dipinti di Schedoni. Pochi anni dopo è prescelto tra le opere che entrano a far parte della Galleria Ducale al Palazzo della Pilotta e, a testimonianza del successo che già all'epoca riscuote il quadro, viene inserito fra i cento capolavori della raccolta nel catalogo a stampa edito nel 1725.
La tappa successiva è a Napoli dove lo descrive, in termini molto elogiativi, Tommaso Puccini nella sua visita del 1783 alla quadreria farnesiana di Capodimonte, fra le opere più importanti del museo (Mazzi 1986). Di lì a poco, nel 1799, i commissari della Repubblica Francese sequestrano il dipinto e lo trasferiscono a Roma, nel deposito dell'Arsenale a Ripagrande, dove viene recuperato pochi mesi dopo, in procinto di partire per Parigi, da Domenico Venuti

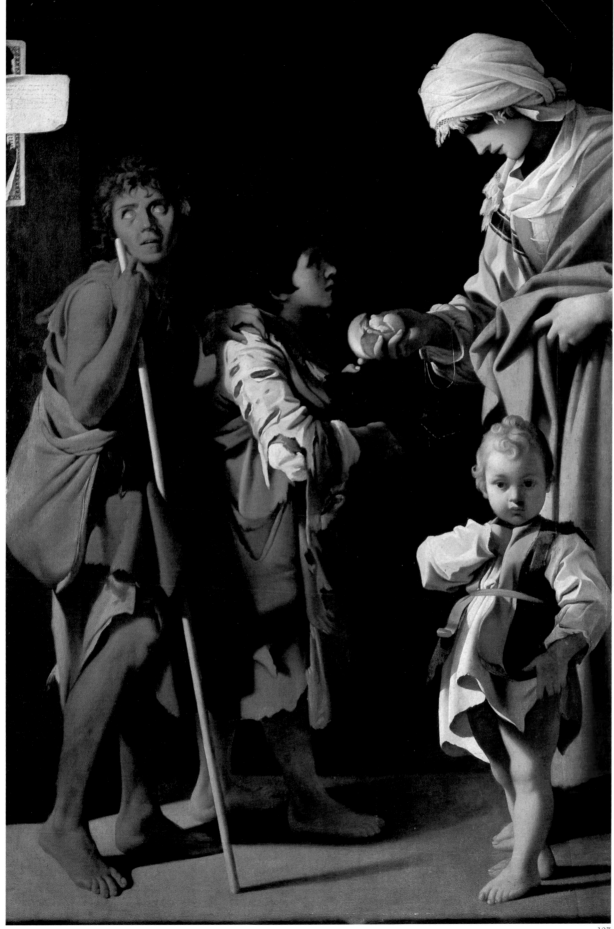

e assicurato nuovamente alle collezioni borboniche sistemate nel frattempo alla Galleria di Francavilla. Qui resterà per pochi anni perché è proprio l'importanza dell'opera ad indurre Ferdinando IV a metterla in salvo dall'imminente arrivo delle truppe napoleoniche trasferendola a Palermo nel 1806 dove resterà per tutto il decennio murattiano (Filangieri di Candida 1902).

Restaurato il governo borbonico, la *Carità* ritorna a Napoli ed entra a far parte stabilmente della raccolta reale; viene inoltre inserita con una lunga scheda e l'incisione relativa nel IV volume del ponderoso catalogo del museo che va allestendosi in quegli anni (1827), nonché è descritta e ammirata dai numerosi viaggiatori e dalle guide lungo tutto l'arco dell'Ottocento.

I giudizi della critica del primo Novecento sono tutti ampiamente elogiativi.

L'opera è considerata tra i capolavori del maestro per il pieno equilibrio tra accordo cromatico, effetto chiaroscurale e realismo della rappresentazione, ed è inclusa in importanti esposizioni come quella di Palazzo Pitti del 1922, e quella di Parigi del 1935 e, più di recente, di nuovo nella mostra dedicata all'età di Correggio e dei Carracci fra il 1986 e il 1987. In quest'ultima occasione Miller sottolinea l'originalità dell'iconografia (cfr. anche Dallasta 1990-91, pp. 71-72, n. 45) e l'accentuato realismo della composizione che sembra anticipare gli esiti analoghi del bresciano Ceruti.

La trovata dell'iscrizione, purtroppo illeggibile, attaccata su un manifesto dai lembi arrotolati, sullo sfondo della scena, ha un forte effetto realistico, come di forte impatto è il contrasto fra lo sguardo penetrante del bambino riccioluto in primo piano e quello del cieco a occhi aperti (rappresentazione rara, questa, in pittu-

ra) che è rivolto anch'esso verso lo spettatore. Pure l'uso della luce sembra finalizzato ad accentuare ulteriormente l'aspetto drammatico della scena, dal momento che è utilizzata non una sorgente di luce fissa, ma piuttosto è concentrata l'illuminazione sui particolari da enfatizzare (Miller in Bologna-Washington-New York 1986-87). L'eleganza dei particolari insieme alla raffinatezza dei tessuti e della cromia, nonché la corposa consistenza dei panneggi dalle pieghe scultoree e la verità delle materie, inducono a datare il dipinto proprio a ridosso della sua data di ingresso nella guardaroba di Ranuccio, nel momento della piena maturità stilistica di Schedoni e del raggiungimento di quella pittura compatta, dai colori solidi e brillanti di così grande suggestione.

Nella collezione del duca di Devonshire a Chatsworth è conservato un noto disegno quadrettato relativo al ragazzo in primo piano a destra che mostra una straordinaria ricchezza tonale e coloristica raggiunta grazie a una tecnica raffinata e a un uso particolare degli effetti chiaroscurali (cfr. in proposito Miller 1986, p. 40, tav. 10); mentre un "primo pensiero" per la composizione, a penna e inchiostro, in collezione privata a New York, è stato di recente pubblicato dal Miller (1993, p. 422, fig. 1). Nella collezione del Palazzo Borromeo a Isola Bella è un'ulteriore versione della *Carità*, con alcune varianti, giudicata dal Miller di elevata qualità e della quale si conoscono altre copie alla Galleria Nazionale di Parma, al castello di Pavlosk a San Pietroburgo, e in collezione privata già attribuita a Caravaggio (Miller in Bologna-Washington-New York 1986-87).

Una copia del celebre ragazzo in primo piano è infine comparsa di recente in un'asta di Christie's a New York (13.1.94, n. 338).

Bibliografia: *Descrizione* 1725, p. 40; *Real Museo Borbonico* 1824-57, IV (1827), tav. XLVI; Ricci 1894, p. 166; Filangieri di Candida 1902, p. 321; De Rinaldis 1911, pp. 295-296, n. 218; 1928, pp. 300-301, n. 373; Firenze 1922; Venturi 1926, pp. 15-16; Moschini 1927, p. 134; Parigi 1935, n. 418; Foratti in Thieme-Becker 1907-50, XXX (1936), p. 56; Wittkover 1958, ed. cit. 1972, p. 79, fig. 41; Napoli 1960, p. 120; Moir 1967, p. 242, n. 56; Causa 1982, pp. 6, 64, fig. 45; Miller 1985-86, p. 38; Mazzi 1986, p. 23; Bologna- Washington-New York 1986-87, pp. 528-529, n. 192; Bertini 1987, p. 104; Dallasta 1990-91, p. 71, n. 45; Utili in Spinosa 1994, pp. 248-251. [M.U.]

Bartolomeo Schedoni

108. *Ritratto di Vincenzo Grassi*
olio su tela, cm 78 × 66
Napoli, Museo e Gallerie Nazionali di Capodimonte, inv. Q 384

Il ritratto "con scarpa in mano" di Vincenzo Grassi, detto il Politica, calzolaio di Ranuccio I per lungo tempo tra il 1573 e il 1628, era esposto nella "Quarta camera detta della Cananea", nel Palazzo del Giardino, accanto a vari altri dipinti di Schedoni fra i quali la *Carità*, secondo quanto riportato nell'inventario del 1680 circa ed ancora a fine Seicento.

L'inventario del 1680 cita, inoltre, una copia eseguita dal Gatti di un ritratto del Grassi di Schedoni (n. 859) di misure notevolmente maggiori, cosa che lascerebbe supporre la presenza di un ritratto a figura intera, oggi perduto.

La tela in questione passa in seguito alla Ducale Galleria della Pilotta, esposto nella XII facciata, in una collocazione di riguardo tra altri ritratti importanti della collezione, il *Democrito* di Agostino Carracci e il

Ritratto virile di Salviati, oggi entrambi a Capodimonte. Il successivo trasferimento è a Napoli, prima a Palazzo Reale con tutti i dipinti farnesiani provenienti da Parma, poi a Capodimonte da dove, però, già nel 1767 viene di nuovo inviato a Palazzo Reale insieme ad una trentina di opere che, evidentemente per motivi di arredo, fanno la spola in quegli anni tra le due residenze borboniche (Bevilacqua in Spinosa 1979). Soltanto sei anni dopo, infatti, nel 1783, Tommaso Puccini, visitando le sale della quadreria di Capodimonte, si soffermerà di fronte ad "un gran vecchione [...] di faccia con gran barba e la fronte grandissima" e benché noti che il quadro "è stimato assai", a lui pare invece "arido e caricato" (Mazzi 1986). Il suo giudizio non è però condiviso dai generali delle truppe francesi che arrivano a Napoli nel 1799 e sottraggono più di trecento dipinti dal Museo di Capodimonte, che prendono la via della Francia.

Tra questi c'è il *Ritratto* del calzolaio di Ranuccio I che viene però recuperato l'anno dopo a Roma da Domenico Venuti e riportato non più a Capodimonte ma nella nuova sede delle collezioni nel Palazzo di Francavilla (Filangieri 1902). Di qui il dipinto passa, entro il 1816, al Palazzo degli Studi e più tardi nel Real Museo Borbonico. Stranamente però il primo inventario della nuova sede espositiva stilato dall'Arditi (1821) non ne fa menzione, mentre invece di lì a poco lo citano le guide di primo Ottocento (*Guida* 1827; Perrino 1830; Michel 1837; Albino 1840). Bisognerà aspettare l'inventario redatto nel 1852 dal San Giorgio per trovare una nuova citazione ufficiale, e di lì a poco esce a stampa la pubblicazione di un'ampia scheda, corredata dall'incisione del dipinto, nel XV volume del catalogo della collezione del

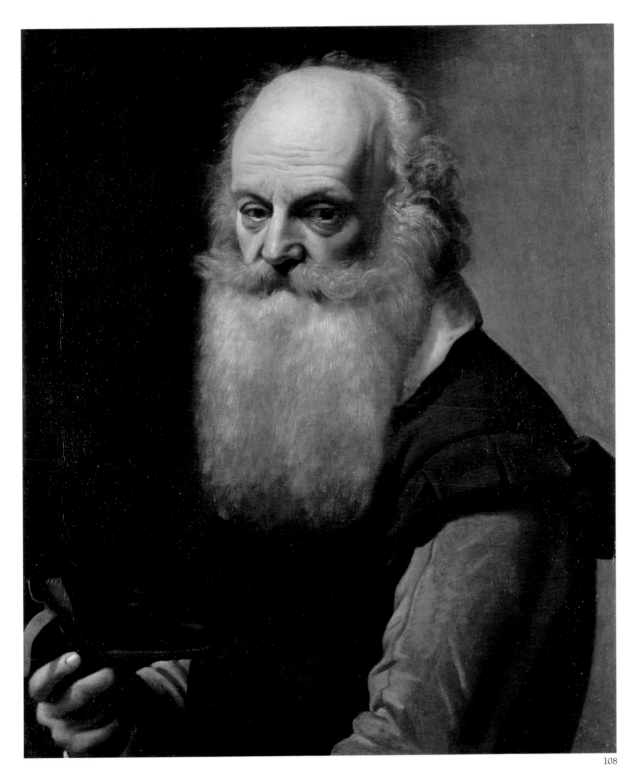

108

Real Museo Borbonico (1856). In questa sede l'opera viene messa in coppia con l'incisione del *Ritratto di sarto* di Gerolamo Mazzola Bedoli, già facente parte della raccolta Sanvitale e confiscato da Ranuccio I dopo la congiura del 1612, ed entrambi i quadri – individuati erroneamente come ritratti di artigiani al servizio di Paolo III – vengono attribuiti a Schedoni.

L'attenzione naturalistica con la quale viene raffigurato il vecchio calzolaio, con in mano l'oggetto del suo lavoro, trova in ambito carraccesco il punto di riferimento più immediato. Il Moschini (1927) ne rilevava "l'intensa penetrazione del personaggio vivacemente individuato" in contrasto con la consueta convenzionalità delle figure presenti nelle tele a soggetto sacro, ed era propenso a considerarla un'opera dell'avanzata maturità del pittore. La struttura stessa della composizione, insieme alla maniera di soffermarsi sulle rughe della fronte come di trattare barba e capelli, i tocchi di luce sulla spessa consistenza dei tessuti, inducono infatti ad una datazione avanzata nell'arco della produzione dell'artista, nei primi anni del secondo decennio, non troppo distante dalle celebri tele per la chiesa di Fontevivo.

Bibliografia: Guida 1827, p. 23, n. 14; Parrino 1830, p. 172, n. 14; Michel 1837, p. 149, n. 70; Albino 1840, p. 44, n. 131; *Real Museo Borbonico* 1824-57, XV (1856), tav. XVI; Filangieri 1902, p. 304, n. 22; De Rinaldis 1911, p. 292, n. 213; 1928, pp. 301-302, n. 384; Moschini 1927, p. 136, fig. 27; Foratti in Thieme-Becker 1907-50, XXX (1936), p. 57: Bevilacqua in Spinosa 1979, p. 27, n. 12; Mazzi 1986, p. 24; Bertini 1987, p. 175; Dallasta 1990-91, p. 83, n. 55; Utili in Spinosa 1994, pp. 251-252. [M.U.]

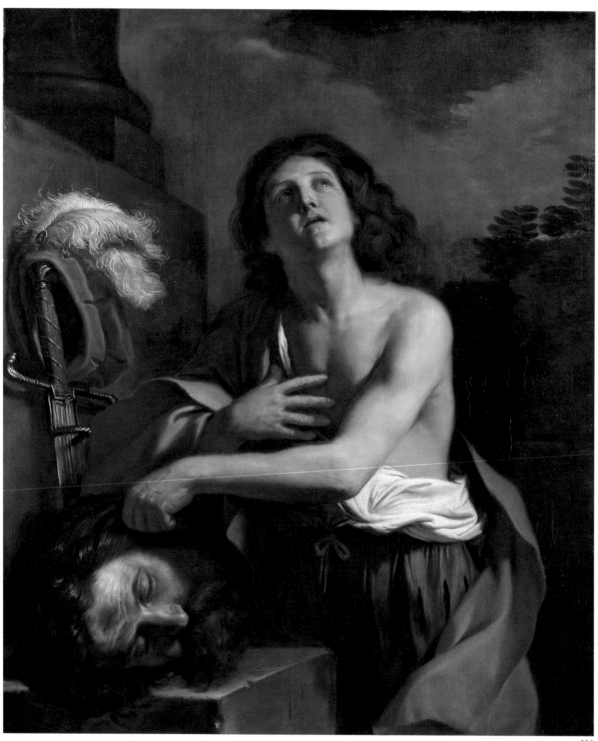

110

**Giovanni Francesco Barbieri,
detto il Guercino**
(Cento 1591 - Bologna 1666)
109. *San Girolamo*
olio su tela cm 120 × 90
Montevergine, Museo dell'Abbazia
deposito del Museo
di Capodimonte

Poco conosciuto dal grande pubbli-
co e dagli specialisti, questo quadro
è stato attribuito solo recentemente
al Guercino (Loire 1989), in una re-
censione della monografia su questo
pittore pubblicata da Salerno nel
1988. Questa attribuzione fu pro-
nunciata senza esame diretto, par-
tendo da una fotografia Alinari che
localizzava l'opera al Palazzo Reale
di Napoli, ma grazie ad un articolo
che la menzionava nell'abbazia di
Montevergine, sotto il nome di
Francesco di Maria (Fiorillo 1983),
ho potuto esaminarla recentemente
e confermarne l'attribuzione.
Mostrando una composizione origi-
nale, con san Girolamo visto a mez-
zo corpo, le mani giunte e in adora-
zione di un crocifisso posato su uno
scrittoio, questo quadro, ben con-
servato e di buona qualità, presenta
numerosi tratti caratteristici dell'o-
pera del Guercino. Oltre all'atteg-
giamento dinamico e appassionato
del santo, l'impaginazione ispirata e
il bel drappeggio rosso che l'avvolge
trovano degli equivalenti abbastan-
za precisi in altre rappresentazioni
di san Girolamo dipinte dal Guerci-
no. In aggiunta alla maniera di situa-
re la scena con l'ausilio di qualche
tocco di colore posato sommaria-
mente, in particolare per il davanza-
le di pietra nell'angolo inferiore de-
stro della tela, o per la roccia che de-
limita lo spazio dietro la figura, non
si può che essere colpiti dalla qualità
di alcuni dettagli di fattura molto
bella, come la capigliatura del santo,
la sua barba o il contorno delle un-
ghie, i quali forniscono tutti dei

punti di riferimento convincenti per attribuire questo quadro al pittore emiliano. Pur non essendo molto facile situarlo cronologicamente, la netta definizione dei contorni tramite una luce uniforme e la forte presenza dei volumi, delimitati dai colori locali non più spezzati dalla *macchia* dei quadri di gioventù, ma chiaramente distinti, lo allontanano nettamente dai suoi anni di attività immediatamente posteriori al ritorno da Roma (1623) e lo situano persino ben oltre il 1630. Converrà infatti collocare l'esecuzione di questo *San Girolamo* tra il 1640 e il 1650, tanto il trattamento dei capelli e della barba ricorda precisamente quello di numerose figure di *San Pietro* o di *Dio Padre* dipinte nel corso di questo decennio, mentre i colori saturi, che non hanno ancora la raffinatezza delle tinte pastello utilizzate dal Guercino nel corso degli anni cinquanta, impediscono tuttavia di riconoscervi un'opera posteriore.

Si è quindi tentati di cercare di identificare questo *San Girolamo* tra quelli per i quali il *Libro dei conti* del Guercino registra dei pagamenti nel corso degli anni 1640-50, e che non sono ancora stati ritrovati. Se è in effetti escluso che possa confondersi con quelli che furono pagati 65 scudi il 10 settembre 1632 da Lodovico Fermi di Piacenza, un committente del Guercino per il quale questi eseguirà nel 1650 un *David* (cat. 110), esso deve essere però identico ad uno di quelli pagati il 20 gennaio 1641 da Sebastiano Butricelli di Cento e il 29 gennaio seguente dal vicelegato di Ferrara, entrambi per 67 scudi e mezzo; il 2 luglio 1644 dal signor Bracese per 62 scudi, o ancora il 26 febbraio 1646 dal sig. Abbate Colombani per 50 scudi, quest'ultimo quadro destinato al Padre Vicario di San Domenico di Bologna (Calvi 1841, pp. 321, 325, 326).

Se l'assenza di indicazioni relative all'uno o all'altro di questi committenti impedisce di decidere categoricamente, è verosimile che il *San Girolamo* di Montevergine, che proviene dai fondi di Capodimonte, confluì prima del 1680 nelle collezioni Farnese. Esso corrisponde infatti abbastanza precisamente, tanto per la descrizione che per le dimensioni, all'opera su questo soggetto che si trovava verso il 1680 al Palazzo del Giardino di Parma (Bertini 1987, p. 249, n. 297: "Un quadro alto braccia due, oncie due, e meza, largo braccia uno, oncie undeci [cm 120 × 104]. S. Girolamo con le mani in croce, e d'avanti un Christo, che è sopra un sasso, con gran libro aperto, alla destra un calamaro e penna, del Guerzino da Cento n. 561"), mentre, nel 1734, l'inventario del Palazzo Ducale di Parma menzionava un quadro che deve ugualmente esser identico a questo (Bertini 1987, p. 292, n. 3: "Originale del Guercini. Altro in cornice dorata alto b.a 2 incirca, largo un b.o e mezzo incirca [cm 109 × 81]. S. Gerolamo avanti un Crocefisso").

Bibliografia: Fiorillo 1983, pp. 186, 198, 209; Bertini 1987, p. 249, n. 297; Loire 1989, p. 265. [S.L.]

Giovanni Francesco Barbieri, detto il Guercino
(Cento 1591 - Bologna 1666)
110. *David con la testa di Golia*
olio su tela, cm 120 × 102
Londra, Trafalgar Galleries

Riapparso sul mercato d'arte inglese da una decina d'anni, questo quadro è stato pubblicato per la prima volta nel 1983 con una ricostruzione verosimile della sua provenienza.
Opera di alta qualità, il cui statuto di originale è assicurato dalla presenza di diversi pentimenti o di dettagli particolarmente raffinati, come la spada o il berretto piumato di David, si tratta in modo quanto mai evidente di quello che le fonti dicono dipinto dal Guercino nel 1650 per Lodovico Fermi di Piacenza. Tra i quadri dell'artista documentati nel corso dei suoi anni tardivi di attività e nei quali appare David, ne esiste in effetti uno solo, quello pagato nel 1650, nel quale l'eroe biblico era rappresentato a mezza figura, con al suo fianco la testa decapitata del gigante Golia.
Lo stile di questo quadro si intona perfettamente con una datazione in questo momento della carriera del Guercino; si può ritenere che si confonda con quello che Malvasia, suo biografo, menzionava tra le opere dipinte nel 1650 ("Un Davide con la testa del Golia al sig. Lodovico Fermi Piacentino") e al quale il *Libro dei Conti* del pittore fa riferimento lo stesso anno ("1650. Il di 12 ottobre. Dal Sig.re Lodovico Fermi da Piacenza si è ricevuto ducatoni n. 60 p[er] la meza figura del David con la testa di Golia gigante, la moneta furono doble n. 20 e L. 4, che fano L. 300 sono scudi 75").
Non si sa nulla del Fermi per il quale era stato dipinto questo David, ma pur trattandosi del solo quadro eseguito per questo personaggio che ci sia pervenuto, l'artista aveva già lavorato per lo stesso committente: il suo *Libro dei Conti* menzionava, alla data del 10 settembre 1632, un pagamento di 65 scudi per un "S. Girolamo mezza figura" (Calvi 1841, p. 311) che non è ancora stato possibile individuare. Fermi commissionò al Guercino dei quadri per la sua collezione oppure egli agiva come mercante o semplice intermediario?
Piacenza faceva parte del ducato di Parma ed è ragionevole pensare che il *David* dipinto per Fermi nel 1650 si confonda con quello che appariva, verso il 1680, nell'inventario dei quadri del Palazzo del Giardino di Parma (Bertini 1987, p. 249, n. 303: "Un quadro alto braccia due, oncie due, e mezza, largo braccia uno, oncie undeci [cm 120 × 104]. Un Davide, che con la destra al petto tiene gli occhi ravolti al cielo, porta nell'altra la fionda presso la testa del gigante, che è posta sopra di un sasso, del Guercino da Cento n. 502"). Appeso nella "Settima Camera di Paolo Terzo di Tiziano", il *David* era presentato non lontano da tre altri quadri del Guercino che figurano in questo inventario con delle dimensioni esattamente identiche: un *San Girolamo* (n. 297), oggi conservato al Museo dell'Abbazia di Montevergine ed anch'esso presentato in questa mostra, un *San Pietro piangente* (n. 298) e una *Santa Maria Maddalena* (n. 302), questi ultimi due probabilmente identici a due tele oggi conservate a Napoli nel Museo di Capodimonte, ma che sono ormai considerate solo delle copie di due composizioni del Guercino i cui originali ci sono anch'essi pervenuti (Salerno 1988, pp. 339, 412). Malgrado la disparità di soggetto di questi quattro quadri (tre mezze figure di santi penitenti e una di un eroe biblico), il fatto che fossero appesi vicini nel Palazzo del Giardino fa pensare che erano considerati un insieme confluito nella collezione Farnese nello stesso momento, forse mediante una acquisizione operata a Parma o nel ducato: non si trova in effetti nessuna traccia di questi quattro quadri negli inventari di Palazzo Farnese di Roma compilati nel 1653, né in quelli degli invii da Roma a Parma stabiliti nel 1662 e 1680 circa. Non si ritrova il *David* di Guercino nell'inventario del 1708 della Galleria Ducale di Parma, e neppure in quello del Palazzo del Giardino compilato nello stesso anno, ma quest'ultimo, in cui non figura nessuna opera del pittore, è abbastanza breve, cosicché lo si può supporre assai parziale: i quattro dipinti del Guercino allora facevano forse par-

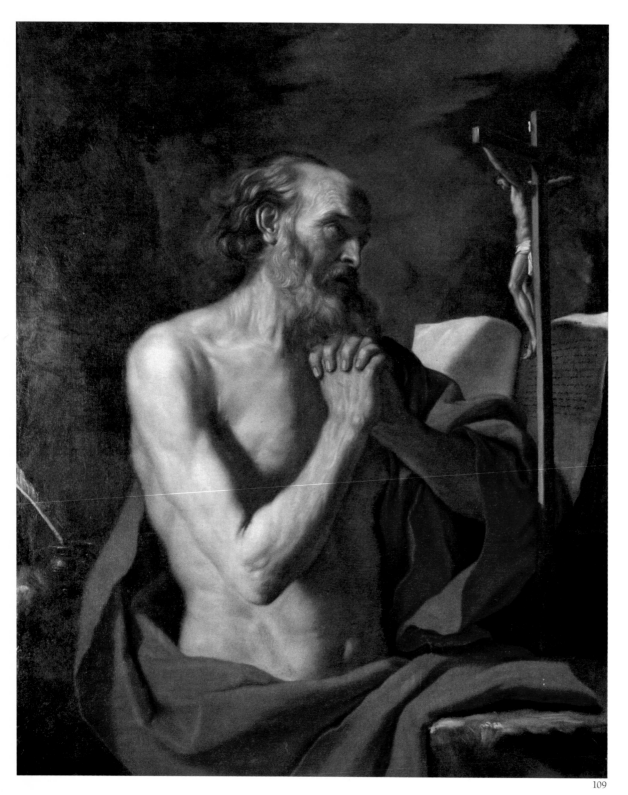

109

te delle opere conservate a Palazzo Ducale ma non incluse nella galleria dei quadri. È dunque poco sorprendente che il *David* riapparisse nell'inventario di questo palazzo compilato nel 1734 (Bertini 1987, p. 293, n. 39: "Del Guercino. Altro quadro in cornice come sopra alto b.a 2 on. 2 largo b.a 1 on. 10 [cm 128 × 99,5]. Davide colla testa del gigante Golia"), non lontano dal *San Girolamo* (n. 3), da *San Pietro* (n. 12) e dalla *Maddalena* (n. 53) già inventariati nel 1680, e con altri quadri del Guercino la cui identificazione è più problematica (n. 50, *San Girolamo che scrive*; n. 106, *Il figliol prodigo*; n. 120 *La Vergine e il Bambino con san Felice*; n. 127 *Una testa di Cristo (Il Salvatore)*.

Pur essendo probabile che il *David* del Guercino passò a Napoli nel 1734, non se ne trova più traccia negli inventari posteriori delle collezioni Farnese da cui dovette esser sottratto al momento delle conquiste napoleoniche. Esso riappare a Londra, da Christie's, il 25 aprile 1800, in una vendita di quadri provenienti dalla collezione di John Udney ("n. 46. Guercino. David with the head of Goliath, in his finest manner. It was also of the Parma collection and companion to the celebrated picture of the Magdalen, by Guido"). Udney fu un tempo console britannico a Livorno e sembra che sia stato particolarmente attivo per l'acquisto, in Italia, di quadri che desiderava vendere in Inghilterra. Questo fu acquistato alla vendita della sua collezione da un certo colonnello Murray, per la somma allora considerevole di 240 ghinee. Non se ne trova più traccia fino al suo nuovo passaggio in vendita a Londra, presso Sotheby's, il 9 novembre 1927 (n. 5); passa allora in una collezione privata di Danimarca, dove resterà fino al 1982. Esistono due copie di questo qua-

dro, di cui una, acquistata nel 1818 dalla Galleria degli Uffizi di Firenze, riportava allora il nome di Benedetto Gennari.

Bibliografia: Malvasia 1678 (1841), II, p. 269; Calvi 1808 (1841), p. 331; London 1983, pp. 16-18, n. 6; Bertini 1987, p. 249, n. 303 e p. 293, n. 39; Salerno 1988, p. 342, n. 272; Mahon in Bologna 1991, pp. 334-335, n. 128; Stone 1991, p. 268, n. 259. [S.L.]

Giovanni Lanfranco
(Parma 1582 - Roma 1647)

Talento naturale di grande precocità, "che ben parve la sorte, e 'l cielo gli dassero di franco il cognome e l'ingegno" (Bellori 1672, p. 366), il giovane Lanfranco entra presto in contatto con l'"entourage" farnesiano: è a bottega, infatti, fino al 1597-98, e poi tra il 1600-02, a Parma da Agostino Carracci impegnato tra l'altro nella decorazione della residenza ducale del Palazzo del Giardino, impresa di rilevante portata per la cultura artistica locale e la generazione dei Lanfranco, Badalocchio, oltre che dei più anziani Schedoni e Amidano. Nel 1602 la improvvisa morte di Agostino, che ha potuto condurre a termine solo parte della volta della sala del piano nobile del giardino dedicata agli amori di Teti e Peleo, induce Ranuccio ad inviare Lanfranco e l'amico Badalocchio a Roma, a studiare questa volta presso Annibale, a sua volta impegnato al servizio del cardinale Odoardo, fratello del duca. Nella città papale fervono i lavori della Galleria Farnese: i due giovani artisti vengono presto chiamati ad offrire il loro contributo ad alcune delle scene mitologiche sulle pareti lunghe, tra il 1604 e il 1605, su disegni del maestro. Le qualità di Lanfranco, la originale interpretazione che va elaborando del classicismo carraccesco, emergono rapidamente.

Di lì a poco arriva la sua prima, autonoma commissione importante: la decorazione del camerino degli Eremiti, al primo piano del Palazzetto Farnese in via Giulia. È proprio Annibale, ammalatosi gravemente nel 1604, a raccomandarlo per l'incarico al cardinale Odoardo Farnese, che poco prima aveva impegnato Domenichino negli affreschi della Loggia del Giardino al piano terra dello stesso palazzetto. L'edificio era stato eretto nelle immediate vicinanze della vecchia chiesa di Santa Maria dell'Orazione e Morte e dell'annesso oratorio, tra il 1602 e il 1603. Al primo piano erano collocati cinque camerini, uno dei quali – quello degli Eremiti – collegato direttamente alla chiesa mediante una finestra. Il cardinale Odoardo era solito ritirarsi "per sua divozione" e seguire di lì le funzioni religiose. Lanfranco "colorituivi à fresco in tutte quattro le faccie, vari santi Romiti in penitenza; [...] non solo nelle mura, ma anche nel palco dipinse ad olio figure picciole di Santi nell'Eremo" (Bellori 1672, p. 367). Il preciso racconto di Bellori fornisce la prima descrizione dettagliata del suggestivo ambiente, smembrato in seguito sia nella decorazione del soffitto che, addirittura, negli affreschi, strappati nell'aprile 1734 (Schleier in Firenze 1983, p. 23). Le tele del soffitto, invece, restaurate da Filippo Lauri, distaccate dalla loro collocazione originaria e sostituite in loco dopo il 1653 da copie forse dello stesso Lauri (Schleier in Firenze 1983, p. 22), furono inviate a Parma nel 1622. Luigi Salerno per primo ha tentato di ricostruire le vicende del camerino (1952). La maggioranza di queste piccole tele con santi eremiti, oggi non tutte identificate, restò a Parma tra la residenza del Giardino, e, poi, la Ducale Galleria del Palazzo della Pilotta; il Cristo servito dagli angeli e la Maddalena assunta in cielo arrivarono poi fino a Napoli nelle collezioni borboniche. Come ha giu-

stamente osservato Whitfield (in Le Palais 1980-81, p. 313), la decorazione dei camerini del Palazzetto Farnese fu un'esperienza di grande valore formativo per i giovani artisti bolognesi attivi al fianco di Annibale: Domenichino, Lanfranco, Albani, Badalocchio, agli esordi della loro attività, non mancarono di cogliere questa straordinaria opportunità, con esiti di grande rilevanza, oltre che per lo sviluppo delle singole personalità, per tutta la pittura di paesaggio.

Alla morte di Annibale, nel 1609, Lanfranco rimane a Roma per circa un anno, impegnato in commissioni di prestigio sia per il papa Paolo V Borghese che per il cardinale Scipione Borghese, per poi tornare in Emilia, dove si tratterrà quasi due anni. Il clima del ducato non è tranquillo: il potere dei Farnese si consolida ai danni dei feudatari recalcitranti, in un'atmosfera di congiure e complotti permanenti (Aymard-Revel in Le Palais 1980-81, p. 714). Lanfranco preferisce fermarsi a Piacenza, più che a Parma, presso l'antico protettore Orazio Scotti; qui non gli mancano occasioni di lavoro e commissioni, sia da parte di nobili che di religiosi.

Il nuovo contatto con la cultura pittorica emiliana, con Correggio e, soprattutto, Ludovico Carracci e Schedoni, è fonte di ulteriori trasformazioni della sua maniera: sono gli anni della decorazione della cappella di San Luca per la chiesa di Santa Maria delle Grazie, e delle grandi pale per le chiese piacentine dei Santi Nazaro e Celso (L'angelo custode tiene incatenato il demonio), di Santa Maria a Piazza (il noto San Luca datato . 1611), di San Lorenzo (Salvazione di un'anima), di San Francesco (Madonna con il Bambino e i santi Agostino e Domenico), opere segnate da un andamento compositivo più aperto e "barocco", da una luminosità e da un timbro cromatico di chiara matrice emiliana, con echi da Caravaggio, la

cui pittura doveva aver conosciuto a Roma. Tutte queste pale, databili nel corso dei primi anni dieci del Seicento, nonché quelle leggermente più tarde, eseguite al suo rientro a Roma dopo il 1612 ed inviate ancora in chiese di Piacenza, come testimonia Bellori (Madonna con il Bambino e i santi Carlo e Bartolomeo, sempre per San Lorenzo; Madonna con Bambino e santa Maria Egiziaca e Margherita per la chiesa di Santa Cecilia), dovettero incontrare particolarmente il gusto del duca Francesco Farnese, il quale, tra il 1710 ed il 1713, nel contesto di una vasta serie di acquisizioni destinata ad incrementare ulteriormente il patrimonio artistico di famiglia (Filangieri 1902), procedette ad una sistematica campagna di acquisti, spesso sostituendo le opere prelevate in chiesa con copie eseguite da Pietro Antonio Avanzini o altri copisti al servizio della corte.

Le tele di Lanfranco – del quale in quegli anni viene acquistata, stando ai documenti d'archivio, almeno una dozzina di dipinti (Filangieri 1902) – vennero esposte per lo più nella "Camera d'udienza" del cosiddetto appartamento dei Quadri del Palazzo Ducale di Parma, nei cui inventari degli anni trenta del Settecento sono puntualmente elencate. Le opere vengono poi trasferite a Napoli al seguito di Carlo di Borbone, rimosse dai telai originali e arrotolate insieme su grandi rulli, come riporta la nota di spedizione del 1734; la maggior parte dei dipinti, evidentemente per la rilevanza assunta nel contesto delle raccolte, verrà esposta al pubblico già nelle sale del Palazzo Reale, dove ebbe modo di ammirarli Dezallier d'Argenville nel 1745, per poi trovare una collocazione più consona accanto ai quadri di Guido Reni e Guercino nella nuova quadreria farnesiana allestita tra il 1756 ed il 1764 al Palazzo di Capodimonte, descritti ed elogiati da numerosi viaggiatori. [M.U.]

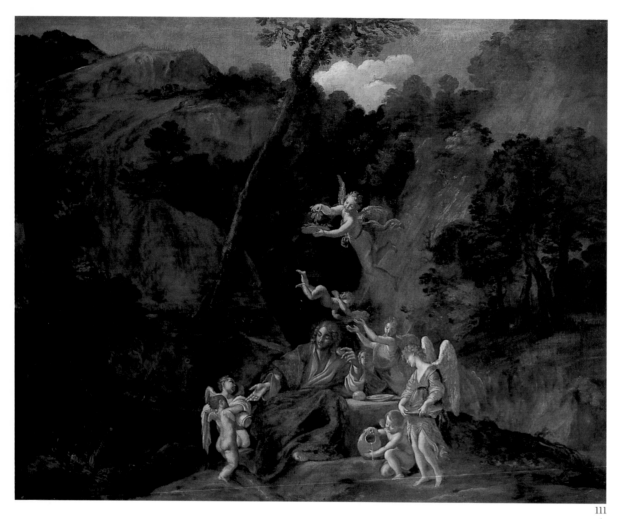

111

Giovanni Lanfranco
111. *Gesù servito dagli angeli*
olio su tela, cm 98 × 125
Napoli, Museo e Gallerie Nazionali
di Capodimonte, inv. Q 336

L'inventario del Palazzo Farnese di
Roma datato 1644 e, più tardi, quel-
lo del 1653, con maggiori dettagli,
citano: "Nove quadri in tela con cor-
nicetta dorata con prospettive de
paesi d'eremiti, et altri Santi con un
quadro in mezzo più grande con
N.S. servito da molti Angeli tutti li
sud.i quadri formano il soffitto di
d.a stanza mano del med.o Lanfran-
chi". Si tratta della decorazione di
uno dei cinque camerini del Palaz-

zetto in via Giulia, costruito tra il
1602 e il 1603 e collegato diretta-
mente con il Palazzo Farnese trami-
te un arco che attraversava la strada.
Nel cosiddetto "Camerino degli
Eremiti" il cardinale Odoardo Far-
nese si ritirava "per sua divozione"
(Bellori 1672, p. 367). Fu verosimil-
mente Annibale Carracci in perso-
na, che proprio nel 1604 era stato
colpito da una grave infermità, a
consigliare di affidare in toto l'im-
presa decorativa al giovane Lanfran-
co, da pochi anni giunto in città. Lo
stesso Bellori ricorda che le tele
"non è molto tempo, furono tolte
dal soffitto e divise in quadretti per
le camere del medesimo palazzo",

ed il Passeri (*ante* 1679) aggiunge
che per motivi di conservazione se
ne affidò il restauro a Filippo Lauri.
Lo smembramento del soffitto av-
venne nel lasso di tempo che cor-
re fra il citato inventario del 1644 e l'e-
lenco dei quadri inviati da Roma a
Parma del 1662 nel quale vengono
citati i dipinti del Camerino. È pro-
babile, inoltre, che i dipinti originali
fossero sostituiti in loco da copie di
cui però si è persa traccia (per tutta
la questione cfr. Schleier in Firenze
1983, pp. 21-24).
Oltre alle tele del soffitto – di cui il
Gesù servito dagli angeli costituiva,
come si è visto, lo scomparto centra-
le – la decorazione prevedeva anche

affreschi con eremiti e santi alle pa-
reti che furono rimossi nell'aprile
del 1734 e collocati nella nuova
chiesa eretta dal Fuga sul luogo del
camerino e dell'oratorio annesso al-
la chiesa tardocinquecentesca di
Santa Maria dell'Orazione e Morte
nei pressi del Palazzetto (Whitfield
in *Le Palais* 1980-81, I, pp. 320-321 e
Schleier 1983, p. 23).
Il *Cristo servito dagli angeli* è al Pa-
lazzo del Giardino nel 1680 e vi resta
almeno sino alla fine del secolo
quando viene esposto, come dipinto
a sé stante, nella XII facciata della
Ducale Galleria del Palazzo della Pi-
lotta fino al 1734 e al successivo tra-
sferimento a Napoli. Qui se ne per-
dono le tracce e non verrà specifica-
mente citato nel corso del Settecen-
to da nessuno dei viaggiatori in visi-
ta alla quadreria farnesiana di Capo-
dimonte dove è catalogato sul finire
del 1799 dall'inventario stilato da
Ignazio Anders.
Lo si ritrova a inizi Ottocento al Pa-
lazzo degli Studi e lo segnalano per
tutto il secolo numerose guide del
Real Museo Borbonico.
L'esecuzione dell'intera decorazio-
ne del camerino fu, con ogni eviden-
za, la prima impresa autonoma di
Lanfranco, intorno al 1604-05. Ben-
ché chiaramente influenzato dallo
stile di Annibale al cui fianco aveva
lavorato nella Galleria del Palazzo
Farnese, il giovane artista già dimo-
stra uno spessore autonomo di note-
vole livello, evidente nella concezio-
ne libera dello spazio e della luce,
nella leggerezza di tutta la composi-
zione.
A confronto con la costruzione del-
le scene di Annibale, sempre basate
su una chiara definizione spaziale,
colpisce "l'intenzione anticlassica",
la prospettiva aerea delle tele del
camerino, nelle quali il gioco delle
masse arboree e dei contrasti di lu-
ce determina la profondità di cam-
po (Salerno 1952, p. 192; D'Amico

1980, p. 328), secondo quanto sottolineavano già le calzanti parole del Bellori: "riuscì [...] nelle distanze, e com'egli diceva che l'aria dipingeva per lui" (p. 381).

Alcune delle eleganti figure degli angeli costituiscono dei prototipi compositivi che saranno utilizzati in opere successive: è il caso dell'angelo in primo piano che reca il piatto, ripreso più tardi in una delle storie di Alessandro Magno dipinta per il cardinal Montalto nel 1608 circa e nota attraverso un disegno a Düsseldorf (Schleier 1964, p. 11); o ancora dell'angelo in volo colpito dalla luce, di derivazione correggesca, la cui posa più di una volta sarà ripresa in alcune pale della metà del secondo decennio (Quirinale, Vallerano; cfr. Schleier in Firenze 1983, p. 12).

Bibliografia: Bellori 1672, p. 367; Passeri s.d. (*ante* 1679), p. 124; *Guida* 1827, p. 14, n. 5; Fiorelli 1873, p. 28, n. 60; De Rinaldis 1911, p. 338, n. 275; 1928, p. 160, n. 336; Salerno 1952, pp. 191-192, fig. 2; Roma 1956, p. 150, n. 154; Schleier 1964, pp. 10-11; Le Cannu in *Le Palais* 1980-81, p. 374; Bernini 1985, n. 22; Bertini 1987, pp. 41, 169; Utili in Spinosa 1994, p. 176. [M.U.]

Giovanni Lanfranco
112. *La Maddalena assunta in cielo*
olio su tela, cm 100 × 78
Napoli, Museo e Gallerie Nazionali di Capodimonte, inv. Q 341

Come il *Gesù servito dagli angeli*, la tela fa parte della decorazione del soffitto del Camerino degli Eremiti nel Palazzetto Farnese in via Giulia, affidata interamente a Lanfranco nel 1604-05 circa. Gli inventari del Palazzo Farnese di Roma del 1644 e del 1653 citano l'intero complesso decorativo. Dopo lo smembramento del soffitto la tela fu inviata a Parma nel 1662 insieme agli altri dipinti

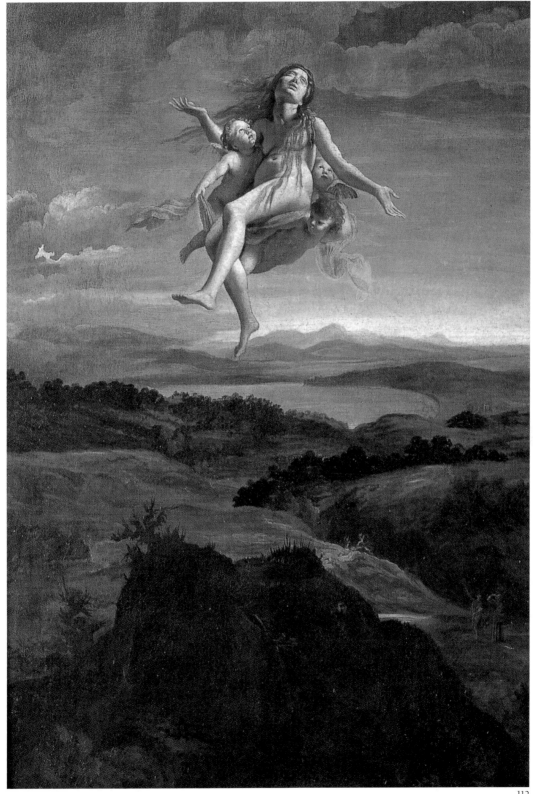

320 con raffigurazioni di santi eremiti, ed è presente infatti al Palazzo del Giardino nel 1680 nella "Settima Camera detta di Paolo III" dai ritratti di Tiziano oggi a Capodimonte, come dipinto autonomo, laddove il *Cristo servito* figurava nella Prima Camera. La tela viene scelta in seguito fra le opere che entrano a far parte della Galleria Ducale al Palazzo della Pilotta, esposta nella III facciata in "pendant" con un *Sant'Antonio da Padova che predica ai pesci*, andato disperso, unico altro dipinto – oltre a questo e al citato *Gesù servito dagli angeli* – proveniente dal Camerino e arrivato poi alla Pilotta.

La *Maddalena* giunge a Napoli al seguito di Carlo di Borbone ma non se ne rintracciano testimonianze precise lungo il corso del XVIII secolo e bisogna aspettare i primi dell'Ottocento per ritrovarne menzione dapprima a Capodimonte, catalogata dall'Anders, e poco dopo al Palazzo degli Studi citata dall'inventario del Paterno e, in seguito, da tutti quelli del Real Museo Borbonico, poi Nazionale, nonché dalle varie guide dell'epoca che, peraltro, tendono talvolta a scambiare l'identificazione della santa con Maria Egiziaca (Quaranta 1848; D'Aloe 1853; Monaco 1874).

"Benché egli sia sempre comparso con pochissimo genio al far paesi, dipinse quelli con tanto gusto, e sapore, che si rendevano degni di essere imitati" ricorda Passeri a proposito delle tele per il Camerino degli Eremiti (*ante* 1679, ed cit. 1934, p. 124); ed in effetti risalta con evidenza la grande novità dell'ideazione e della composizione, sorprendente in un pittore che all'epoca poteva avere al massimo venticinque anni. L'indipendenza dalle concezioni stilistiche del suo maestro Annibale, ben sottolineata sia da Salerno (1952) che da Schleier in più di una occasione (in Firenze 1983 e in Bo-

logna-New York-Washington 1986-87), emerge in tutta la sua portata innovativa in questa *Maddalena*. L'efficace realismo del pesante corpo della santa si congiunge con la raffigurazione di una veduta paesistica a volo d'uccello di grande suggestione, giocata sul contrasto chiaroscurale fra la collina in primo piano e lo squarcio del lago sullo sfondo, nonché di macchie di vegetazione più o meno folta in una armonia di tonalità fredde ed essenziali rotte dallo svolazzante panneggio di un insolito giallo nel quale si intrecciano corposi angiolotti di ascendenza carraccesca. L'insieme della scena raggiunge un risultato compositivo di grande equilibrio che apre a soluzioni formali molto avanzate e dense di importanti sviluppi per la pittura, di paesaggio e non, del XVII secolo, ormai su un altro registro rispetto alle celebri lunette Aldobrandini che comunque dovevano costituire il punto di riferimento più vicino in questo campo per il giovane pittore. L'importanza che ebbe la particolare commissione di "prospettive di paesi" nella elaborazione di una visione così moderna è innegabile né, d'altra parte, riprendendo il tema iconografico della Maddalena, Lanfranco ritornerà su intuizioni di così intenso impato preferendo piuttosto soluzioni più convenzionali sia nel dipinto di Chatsworth che in quello al Museo Puskin di Mosca, eseguito per il cardinale Montalto intorno al 1608 (Schleier in Bologna-Washington-New York 1986-87, p. 486).

Al Gabinetto dei Disegni e delle Stampe degli Uffizi è conservato un disegno a sanguigna con alcuni studi fatti per la testa e le mani della santa che sul *recto* presenta uno schizzo per l'*Annunciazione*, oggi all'Ermitage, eseguita sempre per il Montalto intorno al 1607-08, cosa che, a parere di Schleier, avvalora

ulteriormente la datazione della decorazione del Camerino intorno al 1605, già ipotizzabile sulla base del racconto del Passeri.

Bibliografia: *Descrizione* 1725, p. 22; Quaranta 1848, n. 45; D'Aloe 1853, p. 487, n. 46; Monaco 1874, p. 248, n. 29; De Rinaldis 1911, p. 337, n. 274; 1928, p. 161, n. 341; Salerno 1952, pp. 191-192, fig. 6; Bologna 1959, p. 220, n. 112; Napoli 1960, p. 115; Schleier 1964, p. 8; Firenze 1983, pp. 21-25, fig. 1; Bologna-Washington-New York 1986-87, p. 484, n. 170; Bertini 1987, p. 102; Utili in Spinosa 1994, p. 178. [M.U.]

Giovanni Lanfranco
113. *Noli me tangere*
olio su rame, cm 23 × 19,5
New York, Richard L. Feigen

L'identificazione del piccolo rame negli inventari parmensi di primo Settecento della Ducale Galleria, già proposta da Schleier (1979) che per primo lo segnalò insieme ad un altro rame simile con le *Nozze mistiche di santa Caterina*, oggi a Louisville, si è arricchita di recente di un ulteriore tassello con la pubblicazione della ricca collezione appartenuta a Maria Maddalena Farnese (Bertini 1987 e 1988). L'inventario dei beni della sorella di Ranuccio II redatto nel 1693, dopo la sua morte, annovera infatti tra le opere conservate nell'appartamento da lei occupato nel Palazzo Ducale di Parma "2 quadretti sul rame in corn.e d'ebano, e rame dorato con la Mad.a, l'altro con la Samaritana del Lanfranchi, n. 332" ed accanto la menzione "Giardino" che indica la nuova collocazione cui le opere più importanti erano destinate. Più che la descrizione, troppo generica, è importante il numero citato dopo l'attribuzione a Lanfranco, apposto abitualmente sul retro dei dipinti, perché è proprio questo 332 che viene ripor-

tato nuovamente in tutti gli inventari della Ducale Galleria (1708, 1731, 1734), quando il rame, passato in eredità al fratello di Maria Maddalena ed entrato a far parte delle collezioni ducali, viene selezionato per esservi esposto. La descrizione inventariale in questi casi è molto accurata e si richiama all'iconografia del Cristo che appare nelle vesti di giardiniere alla Maddalena la quale, recatasi al Santo Sepolcro e trovatolo vuoto, cerca di trattenerlo, senza riconoscerlo, per averne notizie (Giovanni 20, 11-18). Il dipinto che segue in tutti e tre gli inventari è ancora un piccolo rame di Lanfranco, definito "simile al di sopra", raffigurante una *Madonna con il Bambino e santa Caterina*, erroneamente individuato nel 1693 come una Samaritana, da identificarsi con quello oggi al Museo di Louisville. Del passaggio a Napoli del *Noli me tangere* non si ha notizia precisa, né se ne ritrova menzione alcuna negli inventari borbonici ottocenteschi. L'unica citazione che ne testimonia la presenza nella capitale del Regno delle due Sicilie è quella del Dezallier d'Argenville che, nel 1745, elenca fra il gruppo delle tele di Lanfranco presenti a Napoli, al Palazzo Reale, sia il nostro dipinto che il rame compagno con le *Nozze mistiche di santa Caterina*. È da ritenere che i due dipinti siano stati sottratti alle collezioni napoletane negli ultimi anni del Settecento, quando le truppe francesi trafugano varie centinaia di opere trasferendole a Roma e qui vendendole o inviandole oltralpe. Le piccole dimensioni dei rami, d'altronde, favoriscono il loro trasferimento senza difficoltà ed è agevole supporre che trovassero acquirenti alle numerose aste di questo patrimonio trafugato che si effettuarono a Roma nei primi anni dell'Ottocento (cfr. sull'argomento Bertini 1987, pp. 54-55). Entrambi finirono poi in

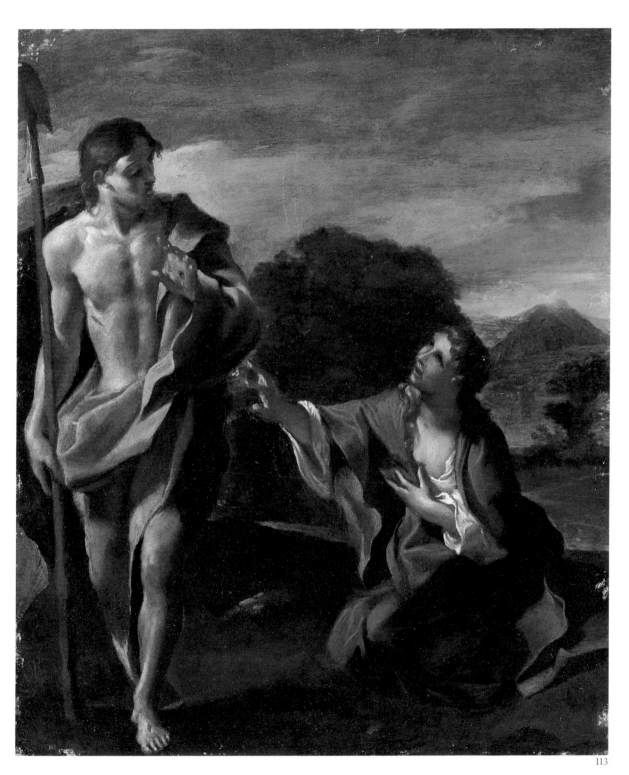

113

Inghilterra sul cui mercato antiquario sono riapparsi dopo più di centocinquant'anni.

Non è altrettanto semplice ricostruire quando la coppia di rami sia entrata a far parte delle collezioni farnesiane, né datare sulla base di puri riferimenti stilistici la loro esecuzione. Bellori (1672) parla di "quadri piccioli di raro stile" eseguiti da Lanfranco per il duca Ranuccio I durante il suo soggiorno tra Parma e Piacenza nel 1610-12, ma l'indicazione è troppo generica per tornar utile, e troppo precoce comunque ne risulterebbe la datazione. È noto, inoltre, che anche una volta rientrato a Roma, Lanfranco continua ad inviare in Emilia pale d'altare, mentre suoi dipinti di dimensioni minori circolavano sul mercato romano alla portata degli agenti dei Farnese che vi operavano anche dopo il trasferimento a Parma della famiglia.

Erich Schleier (1979), ragionando per esclusione, propende a considerare i due rami opere tarde, eseguiti verosimilmente a Roma prima o, forse meglio, dopo il lungo soggiorno napoletano dell'artista. Un foglio con alcuni studi preliminari per il *Noli me tangere*, oggi nelle collezioni reali di Windsor Castle, conferma questa valutazione. Si tratta di disegni stilisticamente avanzati messi in relazione da Pouncey (in Sotheby's 1972), in occasione della ricomparsa sul mercato del rame con la figura della Maddalena: sul *recto* studi per la figura della santa, del suo volto, del braccio destro e del drappeggio; sul *verso* disegni collegabili, anche se meno fedelmente, alla figura del Cristo, della cui testa esiste pure un altro disegno a Stoccolma. La presenza d'una copia di ambito romano del rame compagno di Louisville, databile tra il 1650 e il 1660, evidentemente eseguita quando questo non era ancora stato inviato a Parma, nonché la definizione rapida e

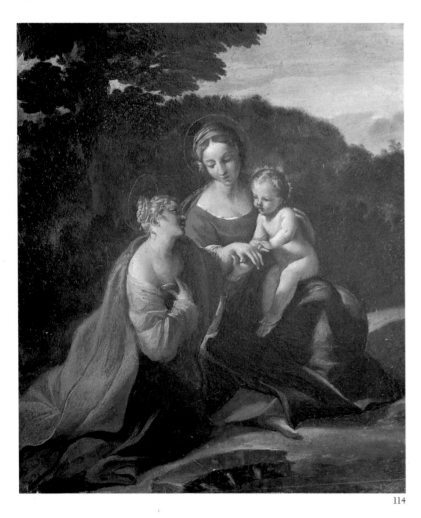

114

sciolta dello stile delle due composizioni sono ulteriori indizi che sembrano confermare la datazione tarda.

Bibliografia: Dezallier d'Argenville 1745-52, I (1745), p. 305; Sotheby's 6.12.1972, n. 59; Schleier 1979, pp. 2-15; Bertini 1987, p. 117. [M.U.]

Giovanni Lanfranco
114. *Nozze mistiche di santa Caterina*
olio su rame, cm 23 × 19,5
Louisville, The J.B. Speed Art Museum (n. 66-45)

Si tratta con ogni evidenza di un rame compagno del *Noli me tangere* precedente. Oltre alle dimensioni perfettamente rispondenti e al supporto analogo, già Erich Schleier, nel pubblicare insieme per la prima volta i due dipinti (1979), ne sottolinea la perfetta sintonia sia sotto il profilo stilistico, nel rapporto figure-paesaggio di ascendenza caraccesca ma con echi elsheimeriani, sia sotto quello iconografico, dal momento che entrambi ritraggono due sante particolarmente devote a Cristo: la Maddalena in visita al sepolcro, nel rame oggi a New York, e santa Caterina in quello di Louisville, la quale, dopo il battesimo, sogna di essere presa in moglie spirituale dal Bambino Gesù, e verrà poi condannata al martirio per la sua fede dall'imperatore Massenzio.
I due rami compaiono insieme nell'inventario del 1693 dei beni della sorella di Ranuccio II, Maria Maddalena Farnese, conservati nel suo appartamento nel Palazzo Ducale di Parma. In questo caso il nostro dipinto viene erroneamente definito come una "Samaritana". Successivamente però, negli inventari di primo Settecento della nuova Galleria Ducale al Palazzo della Pilotta, il rame – correttamente individuato come "Una Madonna a sedere vestita di rosso con Bambino, e Santa

Catt.a" – viene sempre elencato di seguito al *Noli me tangere* e definito "simile al di sopra", non lasciando quindi adito ad alcuna perplessità in merito alla identificazione col nostro quadro.
Le sorti dei dipinti sono quindi analoghe. A Parma fino al 1734, anno dell'ultima citazione inventariale alla Ducale Galleria, passano a Napoli nel cui Palazzo Reale vengono citati nel 1745 dal Dezallier d'Argenville. Asportati dalle collezioni borboniche verosimilmente a fine Settecento, al tempo delle spoliazioni effettuate in tutta Italia dai commissari della Repubblica francese, finiscono con tutta probabilità sul mercato romano per poi approdare in Inghilterra, dove ricompaiono più di un secolo dopo (Schleier 1979, p. 5).
Osservazioni analoghe a quelle avanzate per il rame di New York, cui si rimanda, valgono anche in questo caso circa la presunta datazione delle due opere e il loro successivo ingresso nelle collezioni farnesiane. L'ipotesi proposta da Schleier che si tratti di opere tarde eseguite a Roma è in qualche misura avvalorata, tra l'altro, dall'esistenza di una copia di ambito romano del dipinto di Louisville, databile agli anni cinquanta circa del Seicento, oggi a Berlino, dipinta evidentemente quando l'originale era ancora a Roma e su una tela dalla trama di nuovo tipicamente romana, o al massimo napoletana, comunque non di quelle utilizzate nell'Italia del Nord. Considerazioni in merito ad alcuni disegni per il *Noli me tangere*, accanto allo stile fluido dei due rami, ne confermano una esecuzione tarda che farebbe ritenere plausibile il loro acquisto a Roma da parte di emissari del duca Farnese, ormai trasferito a Parma.

Bibliografia: Dezallier d'Argenville 1745-52, I (1745), p. 305; Martin

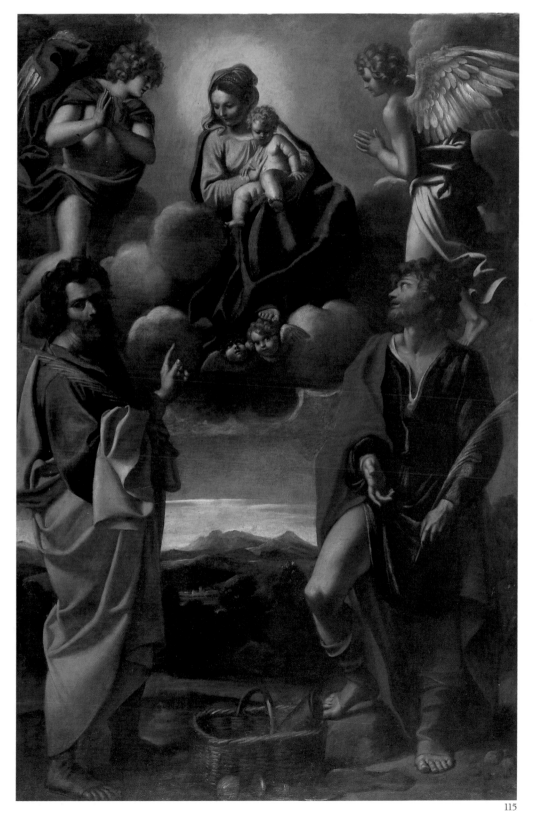

115

1973, p. 99; Schleier 1979, pp. 2-15; Bertini 1987, p. 117. [M.U.]

Sisto Badalocchio
(Parma 1585 - Ordogno 1647)
115. *Madonna con il Bambino in gloria e i santi Crispino e Crispiniano*
olio su tela, cm 227 × 149
Napoli, Museo e Gallerie Nazionali di Capodimonte, inv. Q 512

Benché citato negli inventari farnesiani di primo Settecento con la giusta attribuzione a Badalocchio, il dipinto ha una successiva storia critica che lo inserisce piuttosto nell'area di Lanfranco con il quale pure si riscontrano notevoli punti di contatto.

Eseguita verosimilmente per un altare e dietro commissione specifica, considerata la poco frequente rappresentazione dei santi Crispino e Crispiniano, due fratelli romani, martiri nel 287, diventati poi protettori dei calzolai, la pala entra nelle collezioni farnesiane prima del 1731, anno in cui viene citata nell'Appartamento dei quadri del Palazzo Ducale di Parma, dove confluiscono per la maggior parte le opere acquistate dai duchi. Compare in seguito nella lista di trasferimento di opere tra Parma e Napoli del 1734, rimossa dal telaio originale e arrotolata per il trasporto insieme ad altre opere.

Non menzionata per tutto il resto del Settecento, la si ritrova agli inizi del secolo seguente nella quadreria farnesiana di Capodimonte, con l'attribuzione generica alla scuola lombarda ripresa in seguito dal Paterno (1806-16) e dall'Arditi (1821). Il successivo inventario del Real Museo Borbonico redatto dal San Giorgio (1852) riporta il dipinto in terra emiliana avanzando il nome del Lanfranco in persona, mentre identifica in Cosma e Damiano i

324 due santi; il Salazar poco più avanti (1870) sposta l'attribuzione nell'ambito della scuola del maestro e come tale viene classificata anche dalle guide di Ottocento avanzato e più tardi nell'inventario del Quintavalle (1930).

Bisognerà aspettare gli interventi critici alla metà di questo secolo di Salerno (1958) e di Cavalli (1959) per ritrovare la corretta paternità del Badalocchio, mentre i due santi vengono identificati questa volta in Rocco e Bartolomeo, identificazione ripresa anche in seguito (Schleier 1962; Frisoni 1988; Causa Picone 1989-90) nonostante gli attributi iconografici dipinti accanto al canestro nella parte bassa della tela.

Concorde è la datazione alla fase tarda dell'attività del maestro, nel momento del suo definitivo rientro a Parma, dopo il 1617 quindi, e del diretto accostamento ai contrasti luministici di Lanfranco seppure sempre mediati da un tono narrativo più pacato e accomodato (cfr. Frisoni in *La pittura* 1989).

Schleier (1962) ne ha proposto il confronto con la pala al Musée des Beaux-Arts di Lione, di impostazione più arcaizzante, ritenuta dallo studioso opera tarda e nella quale si ritrova in controparte lo schema compositivo dei due santi, uno con gli occhi rivolti al gruppo della Vergine col Bambino e l'altro che guarda verso lo spettatore.

Nella nostra pala, inoltre, il santo sulla sinistra si rifà evidentemente nel gesto, nello sguardo e nelle ombreggiature del volto, al san Domenico raffigurato nella pala con la *Madonna con il Bambino e cinque santi* della chiesa omonima, oggi alla Galleria Nazionale di Parma, per la quale van Tuyll proponeva una datazione intorno al 1613-14 (1983, p. 472, n. 31, fig. 17), opera che nell'intera struttura compositiva offre

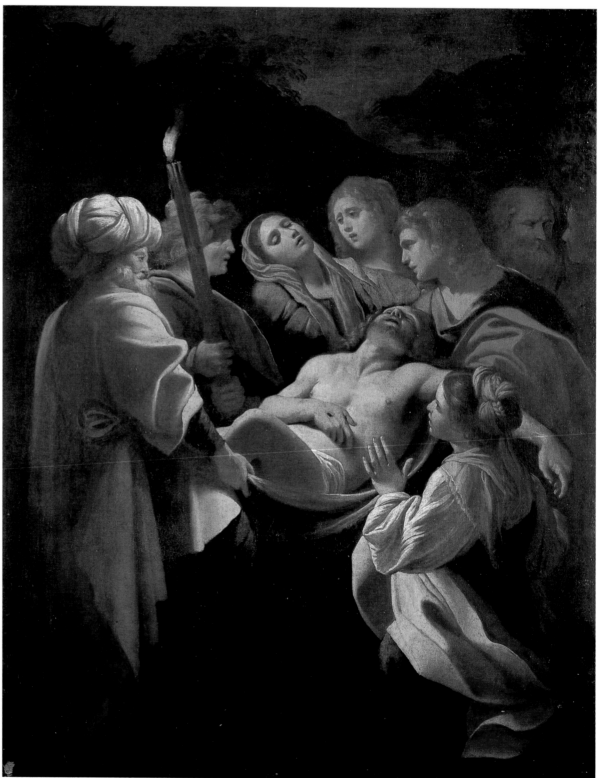

più di un rimando per questa pala dei "calzolai" di qualche anno più tarda.

Al Gabinetto dei Disegni e delle Stampe del Museo di Capodimonte è conservato un foglio che è lo studio per la figura dell'angelo sulla sinistra del gruppo della Madonna con il Bambino (inv. 22r; Schleier 1962, p. 251, n. 28) e la Causa Picone propone di collegare a quest'opera anche un altro disegno (inv. 1291) raffigurante uno studio di figura panneggiata che potrebbe essere una prima idea per la parte inferiore del santo a destra nella composizione (Causa Picone 1989-90, p. 203, n. 21).

Bibliografia: Quaranta 1848, n. 34; Fiorelli 1873, p. 28, n. 57; De Rinaldis 1911, p. 338, n. 277; Salerno 1958, p. 50; Cavalli in Bologna 1959, p. 234; Schleier 1962, p. 251; Frisoni in *La pittura* 1989, pp. 619-620; Causa Picone 1989-90, pp. 200-203; Utili in Spinosa 1994, pp. 92-94. [M.U.]

Sisto Badalocchio
(Parma 1585 - Ordogno 1647)
116. *Deposizione*
olio su tela, cm 85 × 70
Napoli, Museo e Gallerie Nazionali di Capodimonte, inv. Q 355

Nonostante la prima citazione negli inventari farnesiani di tardo Seicento abbia attribuito correttamente l'opera a Sisto Badalocchio, la successiva storia critica del dipinto lo vede sempre collegato ai Carracci, Agostino o Ludovico, fino ad epoca recente. Nell'appartamento di Maria Maddalena nel Palazzo Ducale di Parma il dipinto compare, infatti, con il riferimento a Badalocchio e la dicitura "Giardino" che designa, nell'inventario del 1693, le opere destinate alle collezioni di quest'ultimo Palazzo (Bertini 1988, p. 422). Nel 1708 la tela è invece alla Galle-

ria della Pilotta, attribuita alla mano di Agostino Carracci, e se ne perde poi traccia lungo il corso del Settecento.

Passata a Napoli, è ammirata nel 1783, nelle sale della quadreria di Capodimonte, da Tommaso Puccini che ne dà accurata descrizione definendola un "gran Lodovico" (Mazzi 1986).

Ricompare al Palazzo dei Regi Studi a inizi Ottocento, di nuovo riferita a Ludovico e, fatta eccezione per il catalogo del Real Museo Borbonico che ne pubblica l'incisione col nome di Agostino (1834) e il Lenormant (1868) che ne riprende incisione e attribuzione, in tutti gli inventari borbonici, come nelle numerose guide ottocentesche, viene preferita piuttosto l'attribuzione alla mano di Ludovico.

Il nome del Badalocchio viene riproposto dal Tietze a inizi Novecento, nel contesto di un saggio dedicato alla bottega romana di Annibale, quindi confermato dal De Rinaldis il quale, superate le perplessità che nel 1911 lo vedevano ancora propenso a collocare l'opera nell'ambito della scuola dei Carracci, nel 1928 opta decisamente per l'artista parmense.

Definita la paternità dell'opera, l'attenzione si è concentrata sul problema delle numerose versioni del tema eseguite in epoche diverse da Badalocchio.

L'esecuzione a lume notturno della scena della *Deposizione*, così come quella della *Natività*, di antica ascendenza correggesca, era evidentemente cara al pittore per l'approfondimento dell'indagine luministica che consente sui corpi e sulle forme (Cavalli in Bologna 1959).

Proprio il vasto numero delle varianti lascia presumere l'esistenza a monte di un prototipo famoso, probabilmente dello stesso Annibale, di cui sia il Bellori che il Malvasia ri-

cordano una *Deposizione dalla croce* eseguita intorno al 1595 per l'Abate Sampieri, oggi perduta, al quale si collega direttamente una delle prime composizioni sul tema del Badalocchio, il dipinto conservato al Dulwich College Picture Gallery che si data intorno al 1607, e di cui esiste un disegno (o una copia?) nel Gabinetto Disegni e Stampe del Museo di Capodimonte, inv. 35 (Causa Picone 1989-90, p. 197, fig. 6) ed, inoltre, numerose derivazioni.

Il dipinto di Napoli invece, insieme alla versione in deposito alla Villa d'Este di Tivoli (di Carpegna 1956, n. 39), appare compositivamente vicino alla grande *Sepoltura* commissionata nel 1618 al Badalocchio dalla Confraternita della Buona Morte per il proprio oratorio a Reggio Emilia, nota attraverso una copia nel Museo Civico di Piacenza, e di cui purtroppo oggi sono superstiti soltanto tre frammenti conservati alla Pinacoteca Estense di Modena con un'antica attribuzione al Mastelletta, e identificati invece come i resti della più vasta composizione di Reggio da Longhi (1940).

Ne consegue che l'esecuzione della tela di Capodimonte non può che essere successiva alla più importante e monumentale *Sepoltura* di Reggio e cadere intorno al 1618-20 (cfr. per tutta la questione e le altre varianti da considerare autografe van Tuyll 1980, pp. 180-186).

Bibliografia: *Guida* 1827, p. 70, n. 12; *Real Museo Borbonico* 1824-57, X (1834), tav. I; Lenormant 1868, p. 51; Tietze 1906-07, pp. 169, 171; De Rinaldis 1911, p. 322, n. 255; 1928, p. 8, n. 355; Salerno 1958, p. 49; Cavalli in Bologna 1959, p. 235; Gilbert 1963, p. 6; van Tuyll 1980, pp. 180-186; Mazzi 1986, p. 22; Bertini 1987, p. 181; Causa Picone 1989-90, pp. 195-204; Utili in Spinosa 1994, p. 94. [M.U.]

Francesco Albani
(Bologna 1578-1660)
117. *Santa Elisabetta in gloria*
olio su rame, cm 68 × 53
Napoli, Museo e Gallerie Nazionali di Capodimonte, inv. Q 356

Un quadro con "Santa Elisabetta Regina di Portogallo vestita da monicha con corona in testa, di rose in grembo e bastone in mano..." era esposto senza attribuzione nella "Camera appresso la sala dopo la galleria verso li Bolognesi" del Palazzo Farnese di Roma nel 1653; esso figurava peraltro già elencato nell'inventario del Palazzo datato 1644. Al passaggio tra Roma e Parma del 1662 si riscontra una descrizione più dettagliata con l'aggiunta di "due figurine che fanno orazione avanti una chiesa ed un cavallo e altre figure che gettano uno in una fornace" e, soprattutto, la esplicita menzione "mano dell'Albano" seguita dal numero di inventario apposto sul retro (cfr. Le Cannu in *Le Palais* 1980-81). Un'ulteriore aggiunta sotto il profilo iconografico è nella citazione inventariale del 1680 circa, quando il rame è esposto nella "Terza camera detta della Madonna della Gatta" al Palazzo del Giardino di Parma, e viene specificata la presenza della chiesa e del sacerdote celebrante mentre si parla più genericamente di "Elisabetta Regina" senza ulteriori attributi. Il dipinto viene poi inserito nel gruppo di opere scelto per la nuova Galleria Ducale che si va allestendo al Palazzo della Pilotta, e troverà posto nella IV facciata non lontano dal celebre *Misantropo* di Bruegel e l'*Arrigo Peloso* di Agostino Carracci. Qui resterà fino al passaggio a Napoli non documentato con dati precisi, fatta eccezione per la citazione del Dezallier d'Argenville che, durante la sua visita del 1745 nella capitale borbonica, scambiando la santa per santa Rosa,

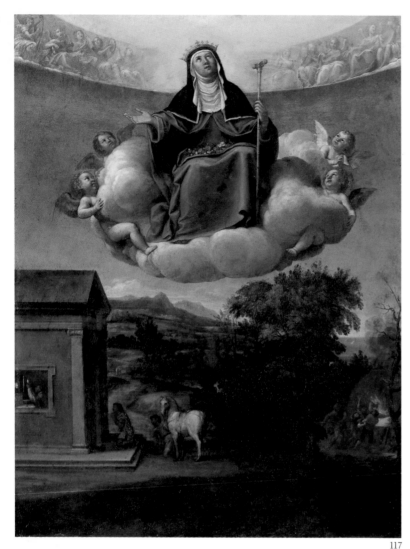

117

ne loda "l'admirable paisage". Ancora francesi, i Commissari della Repubblica, consentono di ricostruire un ulteriore tassello nella storia del dipinto: nel 1799, infatti, sottraggono circa trecento dipinti dalla quadreria di Capodimonte, e fra questi il rame di Albani, fortunatamente recuperato l'anno seguente a Roma da Domenico Venuti, per incarico di re Ferdinando (Filangieri 1902). L'opera viene riportata a Napoli ed esposta non più nella sede di Capodimonte, che andava via via perdendo l'attenzione del sovrano borbonico, ma alla nuova Galleria reale che si va allestendo al Palazzo di Francavilla, nel centro della città. C'è da notare che in questa sede l'attribuzione ad Albani, mantenuta all'atto della consegna della Galleria a Giuseppe Crescenzo e Gaetano Robilotto nel 1801, viene modificata l'anno seguente a favore di Annibale Carracci nel nuovo inventario stilato secondo la provenienza delle opere nella nuova sede espositiva e che, pertanto, consente di ricostruire la già citata breve tappa romana dell'opera, nei depositi all'uopo creati dai francesi, e il successivo recupero effettuato dal Venuti (cfr. Filangieri 1902). Pochi anni dopo però, quando il dipinto è passato ormai al Palazzo degli Studi, ricompare l'attribuzione ad Albani, ripresa da questo momento in poi in modo univoco in tutti gli inventari del Real Museo Borbonico, poi Nazionale, e nelle numerose guide ottocentesche della collezione. Non omogenea invece è l'identificazione della santa, citata talvolta come Elisabetta di Portogallo, talvolta d'Ungheria, talvolta persino come santa Rosa da Viterbo, sante, d'altronde, soprattutto le prime due – entrambe regine e vicine all'ordine francescano –, non facilmente distinguibili a causa dei simili attributi iconografici. Alla fortuna dell'opera ancora per tutto il secolo scorso, attestata dalle non poche citazioni nelle guide, quasi tutte concordi nel lodarne il paesaggio, non fa riscontro la critica novecentesca. Van Shaack ancora nel 1970 la annovera fra i dipinti di Albani non ritrovati, ricordandola presente un tempo nella "Guardarobba" di Parma, evidentemente sulla scorta del Malvasia che in effetti nella *Felsina pittrice* (1678) la citava proprio lì insieme ad un *San Giovanni con l'agnello*; mentre sarà il Bertini (1987), infine, ad identificare l'opera con quella citata più volte negli inventari farnesiani sia a Roma che a Parma. A fronte della produzione più nota del maestro, la *Santa Elisabetta* sembra collocarsi nel contesto di quelle piccole opere, spesso su rame, che si scalano a cavallo del trasferimento a Roma e durante i primi tempi del soggiorno in questa città dell'Albani. Evidenti sono i richiami ad Annibale, citato quasi alla lettera nel coro di angeli musicanti che fa da sfondo alla gloria della santa, e pure i ricordi da Correggio nella grazia degli angeli che abbracciano le nubi sulle quali si sostiene Elisabetta, ricordi filtrati anch'essi, in qualche modo, dal linguaggio carraccesco. Una certa somiglianza anche fisiognomica si riscontra con la *Madonna assunta* già Holford, mentre la struttura del paesaggio è in sintonia con quanto veniva esprimendo nello stesso giro d'anni nelle celebri lunette Aldobrandini.

La trovata luministica dell'estrema destra, realizzata attraverso l'episodio dell'uomo gettato nella fornace (allusivo, non è dato sapere, se alla vita e alle opere della santa o del committente), ulteriore sorgente di luce in un'atmosfera calda e pacata, verrà ripresa più avanti, pur in un contesto tonale differente e con rilievo ancora maggiore, nel noto tondo con il *Trionfo di Diana* della Galleria Borghese.

Bibliografia: Malvasia 1678, ed. 1841, II, p. 197; *Descrizione* 1725, pp. 4-5; Dezallier D'Argenville 1745, p. 290; *Guida* 1827, p. 13, n. 1; Fiorelli 1873, p. 20, n. 41; Filangieri 1902, p. 304, n. 25; De Rinaldis 1911, p. 328, n. 264; 1928, p. 3, n. 356; van Shaack 1970, p. 402, n. 91; Le Cannu in *Le Palais* 1980-81, p. 373; Bertini 1987, p. 109; Utili in Spinosa 1994, p. 75. [M.U.]

Giulio Cesare Amidano
(Parma 1572-1628)
118. *San Lorenzo*
olio su tela, cm 133 × 81
Napoli, Museo e Gallerie Nazionali
di Capodimonte, inv. Q 383

Con l'attribuzione a Bartolomeo Schedoni la tela è citata al Palazzo della Pilotta, nelle sale del cosiddetto Appartamento dei Quadri, a partire dal 1731 e fino al 1734. In quell'anno, sempre come opera di Schedoni, figura nell'invio effettuato da Parma di un congruo numero di dipinti che, in casse o arrotolati fra loro, sono destinati a seguire Carlo di Borbone a Napoli. Resterà fino al 1767 al Palazzo Reale per poi passare a Capodimonte (Bevilacqua in Spinosa) nelle cui sale viene notata da Tommaso Puccini tra gli altri dipinti attribuiti a Schedoni, nel corso della sua visita del 1783 (Mazzi 1986). Agli inizi dell'Ottocento viene trasferita al Palazzo degli Studi, per poi entrare a far parte del Real Museo Borbonico, sempre conservando l'attribuzione a Schedoni ripresa dagli inventari e dalle numerose guide ottocentesche, solo talvolta riferita, invece, alla sua scuola. La prima voce di dissenso in merito è quella di Corrado Ricci (1895) il quale, nel contesto di una prima divisione di paternità tra Schedoni e Amidano delle numerose opere conservate nella raccolta borbonica tutte con l'attribuzione al pittore modenese o

alla sua scuola, attribuisce il *San Lorenzo* all'Amidano per vicinanza stilistica con la *Santa Cecilia* pure a Capodimonte.
Riprendendo l'indicazione del Ricci anche il Moschini, nel saggio monografico dedicato a Schedoni (1927), espunge dalle opere di quest'ultimo il nostro dipinto, in favore dell'Amidano, e su questa linea si schierano anche il De Rinaldis (1911), la guida del Maggiore (1922) e il Quintavalle in occasione della mostra parmense del 1948.
La tela si colloca nella fase "preschedoniana" della produzione dell'Amidano, attratto in questo momento piuttosto dalla modernità del linguaggio carraccesco, che dovette agire da forte stimolo per un pittore non più giovanissimo alle soglie del nuovo secolo. Ne deriva un naturalismo di superficie, rinforzato da un chiaroscuro generico che si concentra in alcune cifre stilistiche ricorrenti e in un clima generale di accattivante coinvolgimento di chi osserva. L'angioletto che regge la grata del martirio, con gli zigomi in luce che spiccano sul contorno del viso sfumato nell'ombra, ha il suo riscontro più diretto con il Gesù bambino della *Sacra Famiglia*, anch'essa di provenienza farnesiana, pervenuta poi nelle raccolte napoletane (inv. Q 381) la quale, proprio per la mancanza di riferimenti allo stile di Schedoni, viene datata dalla Frisoni entro il primo lustro del Seicento (1986, p. 80), consentendo così di collocare in immediata contiguità cronologica anche questo *San Lorenzo*.

Bibliografia: Ricci 1895, p. 181; De Rinaldis 1911, pp. 290-291, n. 211; Moschini 1927, p. 124, n. 3; Bevilacqua in Spinosa 1979, p. 25, n. 2; Mazzi 1986, p. 23; Frisoni 1986, p. 83, n. 2; Utili in Spinosa 1994, pp. 77-78. [M.U.]

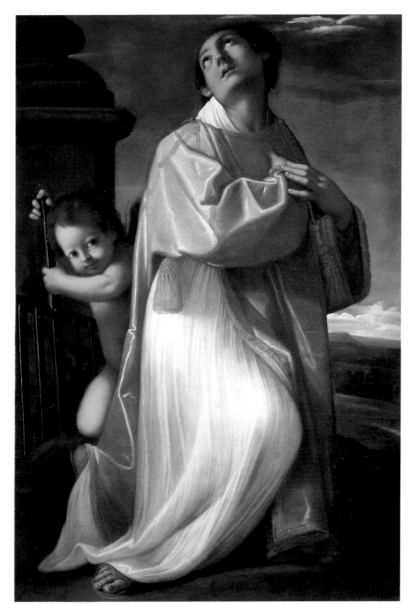

118

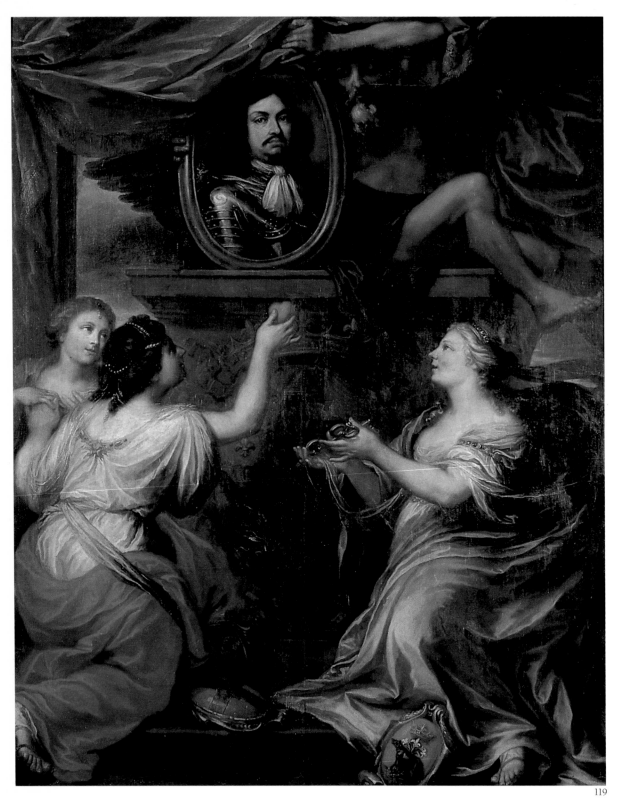

119

Frans Denys
(Anversa 1610 ca. - Mantova 1670)
119. *Il Tempo mostra il ritratto
di Ranuccio II alle figure allegoriche
di Parma, Piacenza e Castro*
olio su tela, cm 232 × 182
Parma, Galleria Nazionale,
inv. 1478

Il dipinto compare nell'inventario del 1680 del Palazzo del Giardino dove viene descritto come opera di Fran.co Denisi n. 127. Successivamente con lo stesso numero e con differenze minime nelle dimensioni lo ritroviamo assegnato a "Francesco Danese" nell'inventario del 1693 del Palazzo Madama a Piacenza. Finito poi a Napoli con le spogliazioni di Carlo di Borbone, passò prima del 1906 a Caserta da dove ripartì per Parma nel 1943, insieme ad altre opere farnesiane recuperate dal Quintavalle e destinate alla Regia Galleria.

Il cronista Orazio Bevilacqua, nel Diario sulla corte Farnese relativo agli anni 1665-81 (Pronti 1988a), riferisce che l'opera venne donata per gratitudine al duca Ranuccio II dal signor Giacomo Denisi Fiamengo, fratello di Frans Denys, ritrattista al servizio dei Farnese, alla morte di quest'ultimo, avvenuta improvvisamente a Mantova nel 1670. Dono di riconoscenza per la "Gracia" che il duca gli fece, permettendogli di recuperare i beni del fratello destinati ad essere incamerati dalla corte, essendo straniero. Tra questi beni, probabilmente vi erano dei ritratti non finiti o in attesa di essere approvati dalla corte, come appunto doveva essere questa tela, presumibilmente eseguita alcuni anni prima, dopo la sconfitta di Castro del 1649, dato che Ranuccio per almeno un decennio sperò di riscattarne il possesso: infatti ai piedi dell'immagine del duca, oltre alle figure allegoriche di Parma e Piacenza, appare anche

Castro (già identificata dal Bevilacqua, sebbene lo scudo sia senza stemma), su cui ormai nel 1670 Ranuccio non poteva rivendicare nessun diritto.

Il contributo critico più ampio sull'attività di Frans Denys alla corte farnesiana lo si deve a Sorrentino, che per primo ricostruì le vicende che lo attestano almeno dal 1662 al 1670 operoso non solo a Parma, ma più volte anche alla corte di Mantova, ivi invitato con insistenza da Isabella Clara d'Austria (Perina 1965, p. 517). La sua formazione avvenne ad Anversa, nell'ambito della tradizione rubensiana e fino al 1647, anno di morte della moglie, compare nei registri della Gilda di San Luca come residente in patria. Senza alcun fondamento è risultata invece l'ipotesi sostenuta dal Testi e accettata dal Sorrentino (1931, p. 378), che lo consideravano autore dei due ritratti Beccaria conservati nella Galleria di Parma, datati 1640, proposti di recente a Carlo Francesco Nuvolone (Giusto 1993, p. 183). Nel 1655 Frans Denys risulta ancora cittadino di Anversa, ma fuori patria, mentre nel 1661 il suo nome scompare dai registri della Gilda e a partire da questa data si può ipotizzare il suo soggiorno a Parma, in quanto firma e pone l'anno 1662 dietro la tela di un altro ritratto di Ranuccio II ora nel Palazzo Comunale di Parma, di cui esiste una copia nella Galleria Nazionale (n. 1477). Sempre dall'inventario farnesiano del 1680 si apprende che Frans per la corte aveva eseguito altri ritratti tra cui due del duca (n. 640) e della moglie Isabella d'Este (n. 637) a cavallo, tele di grandi dimensioni non rintracciate che si aggiungono ad altre sue opere parmensi citate nella collezione Boscoli (Campori 1870, pp. 390, 392). A Frans Denys occorre ricondurre anche il ritratto di Isabella d'Este della Galleria Nazionale di Parma

(inv. 1001), noto anche in un'altra versione, forse non autografa, presso il Palazzo Comunale (Guandalini-Braglia 1987, pp. 217-218), dipinto tra il 1663-66 nel breve tempo del matrimonio con il cugino Ranuccio. Da questa iconografia della duchessa il fiammingo Bernardo di Balliu negli stessi anni trasse un'incisione in controparte indicando sotto l'immagine il nome dell'autore "Fran.o de nis pinx ...", iscrizione che ritroviamo anche in un'altra sua incisione "a pendant" raffigurante il duca Ranuccio II, con corazza e larga cravatta (Sorrentino 1931, p. 383 e sgg.), simile al ritratto nel medaglione sostenuto dal Tempo. Iconografia che confermerebbe quindi l'ipotesi di una datazione del dipinto allegorico prima del 1670 ad esclusione che Denys avesse precedentemente ritratto il duca con lo stesso costume. Nella tela in esame comunque Frans Denys, utilizzando un linguaggio simbolico tipicamente barocco, dimostra con sapienza di luci e vivacità di espressione di cogliere al naturale il duca nell'ovale alla sommità del grande piedestallo su cui dall'ombra emerge lo stemma del casato. L'effige di Ranuccio, riflessa come in uno specchio, è sostenuta dal Tempo, in sembianze umane di vecchio alato (le ali simboleggiano il suo volare inarrestabile sulle cose), e la sua figura dallo sguardo pensoso, schiacciata sotto una pesante tenda, quasi a fatica rimane in equilibrio sul basamento. Dalla sua formazione rubensiana, sembrano trovare modelli le tre fanciulle in primo piano: Piacenza con le chiavi della città, Parma con in mano il cuore e Castro, un po' nascosta, in atto di stringerle la mano in gesto di colleganza, atteggiamenti delicati che si accompagnano alle vibrazioni delle lumeggiature dei tessuti e alla dolcezza dei volti riverenti in totale sottomissione al duca.

Sorrentino (1933), nel ricordare la vicenda del dipinto e la donazione al duca da parte di Giacomo Denys, a sua volta pittore, a cui attribuì il ritratto tardo di Ranuccio II del Palazzo Reale di Napoli (Migliaccio 1991, pp. 27-28), noto attraverso varie copie, ipotizzava la possibilità che quest'ultimo avesse completato il quadro, ma la confusa identità di questo artista, spesso scambiato per un altro Giacomo Denys, nato ad Anversa nel 1644 e morto a Mantova nel 1700 (Tellini Perina 1983), certamente figlio di Frans, non appare così evidente, essendovi molta uniformità nella stesura pittorica.

Bibliografia: Campori 1870, p. 282; Bertini 1987, p. 264, n. 715, p. 274, n. 14; Lombardi 1928, p. 172; Sorrentino 1931, p. 388; Quintavalle 1943, p. 69; Quintavalle in Parma 1948, p. 139; Ghidiglia Quintavalle 1960, p. 32; Giusto 1993, pp. 184-185. [M.G.]

Michele Desubleo
(Maubeuge 1602 - Parma 1676)
120. *Ulisse e Nausicaa*
olio su tela, cm 217 × 270
Roma, Palazzo di Montecitorio, deposito del Museo e Gallerie Nazionali di Capodimonte, inv. S.G. 80

Depositato a Palazzo Montecitorio nel 1925, questo quadro portava allora l'attribuzione lusinghiera a Guido Reni che aveva motivato, nel 1798, la sua presenza tra i "quattordici quadri tra i migliori che si trovano a Napoli" che il re Ferdinando di Borbone aveva fatto inviare da Napoli a Palermo, in previsione degli imminenti tumulti politici (Bertini 1987, p. 301, n. 13: "Quadro in tela, alto pal. 8, on. 3, largo pal. 10, on. 4: Il Naufragio di Ulisse. Autore Guido Reni"). Eppure, l'attribuzione a Guido Reni era già stata messa in discussione da De Rinaldis (1911) per

il quale il quadro poteva risalire a "un imitatore che v'andava rafforzando alla meglio motivi tratti dall'opera di Guido Reni", ed essa fu definitivamente rifiutata da Pepper (1984). Peruzzi (1986) fu la prima a pubblicare il quadro sotto l'attribuzione a Michele Desubleo, basandosi in particolare sulle fisionomie dei personaggi e sulla "calibrata retorica dell'invenzione". In realtà, fondandosi su diverse menzioni degli inventari della collezione Farnese, Bertini (1987) lo restituiva anch'egli a Desubleo, un discepolo di Guido Reni originario di Maubege, città oggi situata nel Nord della Francia. La presenza di questo quadro si rileva infatti per la prima volta nell'inventario del Palazzo del Giardino di Parma compilato verso il 1680, sotto il nome di "Michele Rainieri" (Bertini 1987, p. 264, n. 703: "Un quadro alto braccia quatro, largo braccia cinque, oncie una [cm 218 × 276]. Una regina a sedere vestita di rosso, con manto turchino, alla destra una donna, alla quale porge un habito, e quella di un huomo ignudo e alla sinistra altra donna, et due altre indietro, di Michele Rainieri n. 117"). Se questo quadro era allora indicato sono questo patronimico, si trattava probabilmente di una confusione con il pittore Nicolas Régnier (Maubege 1591 - Venezia 1667), fratellastro di Desubleo e che fu un tempo a servizio della corte di Parma, in modo che altri quadri che apparivano in questi inventari sotto i nomi di Michele Reignieri, Michele Fiammingo o Fiammingo devono risalire anch'essi a lui. Così, un "Sogno di Giacobbe" (n. 699) attribuito a "Fiammingo" si trovava ugualmente nella seconda camera dell'appartamento nuovo del piano di sopra, mentre nelle altre stanze erano appesi un "Ritratto della Serenissima Sig.ra Duchessa Margarita di Savoia" (n. 512), un "Padre eterno col

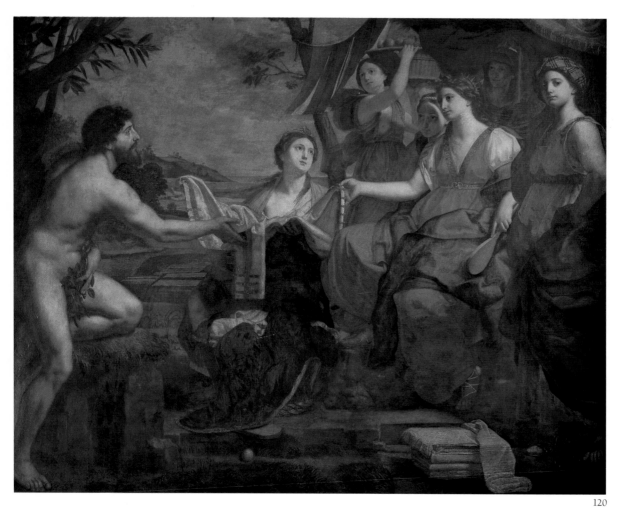

120

lui a suo padre Alcinoo, re dei Feaci. Questi acconsentì al loro matrimonio ma, apprendendo che Ulisse aveva una moglie, Penelope, che l'attendeva ad Itaca, i due rinunciarono a questa unione.

Si conosce ancora poco della carriera del Desubleo, ma questo quadro che mostra una composizione di spirito classicheggiante, si integra bene nel corpus delle sue opere certe per la viva luce laterale che fa risaltare le figure dei personaggi dai profili severi su uno sfondo lontano, per i toni freddi e le carni marmoree, e per i drappeggi dalle pieghe rigorosamente disegnate. È possibile che il quadro sia posteriore al 1665, quando Desubleo lascia Venezia per installarsi a Parma, ma non si dispone di indicazioni che documentino con precisione la sua attività per i Farnese. Si può almeno ritenere, con Peruzzi (1986), che sia certamente posteriore al 1654, allorché da Venezia l'artista invia a Sassuolo, presso Modena, un *San Francesco in estasi* per l'omonima chiesa diquesta città. Si trattava dunque diun'opera della sua maturità, "lontana dall'appassionata concentrazione delle opere del periodo giovanile" e nella quale "il consueto naturalismo dei dettagli e l'elezione dei riferimenti culturali cui l'artista è in grado di rivolgersi dal Domenichino al Reni fino a Raffaello, trovano una ricomposizione in termini sceltamente letterari che sembrano ricalcare i languori e le grazie del contemporaneo melodramma, in un presentimento di Arcadia imminente".

Bibliografia: De Rinaldis 1911, pp. 326-327, n. 261; Pigler 1974, II, p. 334; Pepper 1984, p. 304, n. C 14; Peruzzi 1986, p. 90; Bertini 1987, p. 44, p. 264, n. 703, p. 274, n. 23, p. 301, n. 13; Cottino 1992, pp. 211-212, 214; Rivasecchi 1994, n. 18.
[S.L.]

Signore dietro la croce" (n. 634, "da Michele Rainieri, copia di Giuseppe Fava"), "Nostro Signore Bambino, posa sopra la croce" (n. 636) "Santa Teresa alla quale vien da un angelo mostrata la croce" (n. 643), "Abele ucciso presso il sacrificio" (n. 646) e "San Giovanni a sedere sopra di un sasso con manto rosso" (n. 708). Questi quadri si ritrovano per la maggior parte nelle diverse distinte compilate nel 1693, a Palazzo Madama di Piacenza (Bertini 1987, pp. 274- 275, n. 21, 28, 45, 54, 67), o nell'appartamento della Principessa Maria Maddalena (Bertini 1987, p. 277, n. 8), ma è difficile precisare la loro sorte; tutt'al più si può supporre che il "Sogno di Giacobbe" che fi-

gurava in questi inventari (1680, n. 699 [cm 145 × 182]; 1708, I, n. 54) potrebbe confondersi con un quadro su questo soggetto le cui dimensioni sono tuttavia abbastanza diverse (cm 153 × 210, Londra, vendita Christie's, 9 gennaio 1993, n. 72. Peruzzi 1986, fig. 56). In quanto ad *Ulisse e Nausicaa*, lo si ritrova nel 1693 a Palazzo Madama di Piacenza, sotto l'attribuzione esatta ma con delle misure errate (Bertini 1987, p. 274, n. 23: "Istoria di Ulisse alto b.a 4 on. 3 largho b.a 3 on. 6 [cm 218 × 190] del n. 117 originale di Michele Desubleo"); dovette in seguito essere trasferito a Napoli, con la parte più importante delle collezioni Farnese, quando Carlo III vi si

installò nel 1734. Tratto da Omero, il soggetto illustra abbastanza alla lettera un episodio dell'*Odissea* (VI): mentre era addormentato non lontano dalla riva dell'isola dei Feaci dove aveva fatto naufragio, Ulisse fu risvegliato dalle grida delle fanciulle che giocavano a palla con Nausicaa dopo avere lavato la biancheria. Quando l'eroe apparve davanti ad esse nascondendo la sua nudità con dei rami, le serve fuggirono spaventate, soltanto Nausicaa rimase. Ella gli diede dei vestiti e del cibo, poi richiamò le sue serve e le rimproverò. La sera, condusse lo straniero a palazzo, dove, colpita dalla bellezza morale e fisica dell'eroe, ella confessò il suo amore per

Alessandro Tiarini
(Bologna 1577-1668)
121. *Madonna con il Bambino
e angeli*
olio su tela, cm 119 × 140
Napoli, Museo e Gallerie Nazionali
di Capodimonte, inv. Q 576

Sin dalle prime fonti il dipinto è collegato sempre al nome di Leonello Spada. Con questa attribuzione compare per la prima volta nel 1680 circa al Palazzo del Giardino, nella "Quarta Camera detta della Cananea" dal dipinto di Annibale Carracci oggi al Comune di Parma, e qui ancora è registrato nell'inventario di fine Seicento. Viene scelto in seguito tra le opere presentate nella Ducale Galleria del Palazzo della Pilotta dove lo si ritrova nel 1708, sulla VIII facciata, esposto in "pendant" con un'altra tela di soggetto analogo, la più famosa *Madonna del silenzio* di Annibale Carracci – acquistata nel 1766 da Giorgio III ed oggi ad Hampton Court – di cui sono note varie copie ed incisioni (Roma 1986, p. 210).
L'opera deve godere già all'epoca di un certo prestigio: viene inserita infatti nella *Descrizione... di cento quadri più famosi della Galleria Farnese di Parma* del 1725 sempre con l'attribuzione a Spada; il soggetto è qui, però, genericamente indicato come "il Bambino dorme sopra la croce" perdendo il riferimento iconografico che accomuna il dipinto a quello di Annibale Carracci, dipinto quest'ultimo che comunque, a sua volta, compare nella lista dei "cento quadri" (p. 7). L'opera passa poi a Napoli, al Palazzo Reale e di qui a Capodimonte nel 1767, attribuita però ad Annibale, secondo quanto attesta una lista redatta da padre Giovanni Maria della Torre relativa allo spostamento nella nuova quadreria farnesiana di 93 opere provenienti dal Palazzo Reale, di contro

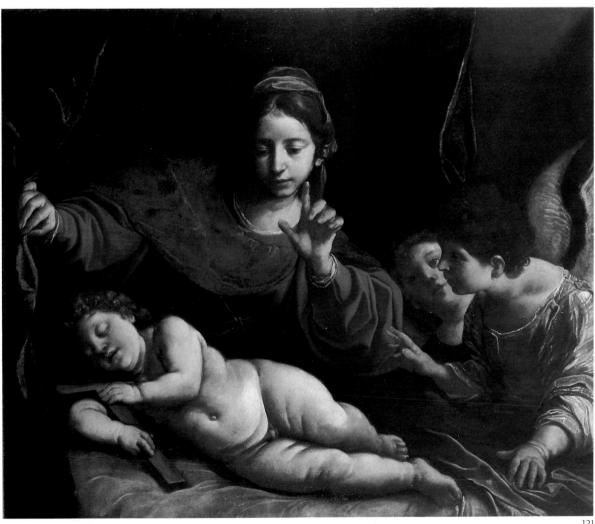

121

ad altri 32 dipinti che invece compiono il cammino inverso (Bevilacqua in Spinosa 1979).
Nel corso dell'Ottocento ricompare univocamente il riferimento attributivo a Spada, dapprima nell'inventario del Paterno dei dipinti collocati al Palazzo degli Studi, e poi in seguito in quelli del Real Museo Borbonico, poi Museo Nazionale, e nelle guide coeve. In disaccordo si mostra soltanto, nel 1930, il Quintavalle che preferisce la dizione più generica di "bolognese che si ispira a Guercino". Più di recente di nuovo ritorna il nome dello Spada ripropo

sto a proposito della tela da parte di Leone de Castris (in Bertini 1987) che ricostruisce il percorso della tela attraverso gli antichi inventari farnesiani.
L'intervento conservativo condotto in occasione della recente ricognizione sui dipinti emiliani di provenienza Farnese a Capodimonte conferma quanto già suggerito amichevolmente da Daniele Benati che indica piuttosto in Alessandro Tiarini l'autore del dipinto. È evidentemente di Annibale il prototipo cui si ispira l'artista apportando la variante degli angeli al posto del san Giovanni

no cui viene imposto il silenzio dalla Vergine. E sono proprio questi angiolotti, così come il Bambino Gesù dormiente, paffuto e riccioluto, che rimandano ai loro compagni nella decorazione della chiesa di Sant'Alessandro a Parma commissionata proprio al Tiarini nel 1627 da suor Maura Lucenia, alias Margherita Farnese, sorella di Ranuccio I e figlia del duca Alessandro. Né mancano ulteriori riferimenti, anche fisiognomici, per la stessa Vergine, non solo nei grandi angeli sempre in Sant'Alessandro, ma anche, più puntualmente, nella Dorotea del dipinto del

la Galleria Doria Pamphilii, quasi una sorella di questa Madonna col suo naso lungo e i panneggi a pieghe morbide, datata tra il 1625 e il 1630 (Calvesi in Bologna 1959, p. 82, n. 31), anni in cui cade il soggiorno più continuativo di Tiarini alla corte parmense dei Farnese e in cui si colloca agevolmente la *Madonna di Capodimonte*.

Bibliografia: *Descrizione* 1725, p. 23; *Guida* 1827, p. 14, n. 4; Quaranta 1840, n. 66; Fiorelli 1873, p. 27, n. 37; Bevilacqua in *Le arti* 1979, p. 26, n. 57; Leone de Castris in Bertini 1987, p. 21; Bertini 1987, p. 138; Utili in Spinosa 1994, p. 258. [M.U.]

Sebastiano Ricci
(Belluno 1659 - Venezia 1734)

Sebastiano Ricci nasce a Belluno nel 1659 e, secondo la testimonianza del Pascoli (1730-36) si reca giovanissimo a Venezia, dove entra nella bottega del milanese Federico Cervelli, lì acquisendo una prima conoscenza dello stile libero, fluido e già cortonesco di Luca Giordano. Più dubbio risulta un suo apprendistato presso Sebastiano Mazzoni, maestro da cui sembra comunque trarre un gusto per l'eccentrico e per una pittura impetuosa, fantastica e anticonformista.

Dopo il 1681 è costretto a lasciare precipitosamente la città lagunare per aver messo incinta e aver tentato di avvelenare la diciassettenne Antonia Maria Venanzio. Imprigionato e poi rilasciato grazie all'intervento di una "nobil persona", ripara a Bologna e lì, per l'Oretti (1780 ca.) frequenta lo studio di Gian Gioseffo del Sole; a detta del Sagrestani, invece, sarebbe entrato nella bottega di Carlo Cignani, maestro e imprenditore legato alle famiglie più in vista, che lo presenta e lo raccomanda a Ranuccio II Farnese.

In Emilia il Ricci si aggiorna sui testi sacri del classicismo (Carracci, Cor-

reggio, Parmigianino) ed ottiene la sua prima commissione importante nel 1682 dalla Compagnia di San Giovanni dei Fiorentini: una pala di altare con La decollazione del Battista *(andata dispersa), a cui fa seguito una seconda opera raffigurante* La nascita del Battista *(oggi nella parrocchiale di Palata Pepoli). A questi stessi anni dovrebbe risalire un primo gruppo di opere del lascito Panizza, ora alla Galleria Nazionale di Parma; tra queste l'Antioco e i dottori, in cui la critica ha riscontrato, per i vigorosi accenti chiaroscurali, ancora un'eco del gusto dei "tenebrosi veneziani" (Pallucchini 1981).*

Il soggiorno bolognese, coronato dal matrimonio con la fanciulla sedotta e abbandonata a Venezia, si interrompe nel 1685, anno a cui data il contratto di affidamento, da parte del conte Scipione Rossi, della decorazione dell'oratorio della Madonna del Serraglio presso il Castello di San Secondo a Parma. Al Ricci spettano gli affreschi delle due cupole (l'Assunta e il Concerto d'angeli) e i monocromi delle pareti, mentre a Ferdinando Galli Bibiena, conosciuto probabilmente già a Bologna, dove era allievo del Cignani, si devono gli ornati e l'impostazione scenografica. Ferdinando, insieme al fratello Francesco, svolge una intensa attività per i Farnese, a partire dai primi anni ottanta, in qualità di scenografo di corte, regista di apparati effimeri ed ideatore delle ricche decorazioni di tanti palazzi dell'aristocrazia piacentina.

Debitore del Cignani, ai cui affreschi di San Michele in Bosco a Bologna si ispira, il Ricci con questo ciclo, portato a termine nel dicembre 1687, rende aperto omaggio al Correggio (cfr. Ghidiglia Quintavalle 1956-57).

Al 1686 risale la Pietà per la chiesa delle Cappuccine di Parma, derivazione palese dall'opera di Annibale Carracci ricordata nel Palazzo del Giardino in un inventario del 1680. La vicenda emiliana del pittore patrocinata dai

Farnese prosegue con l'incarico di eseguire per il duca Ranuccio il ciclo con Storie di Paolo III *nel palazzo di Piacenza nel 1688 circa. Il mecenatismo di Ranuccio II si attua in un momento di concomitanze politico-economiche molto favorevoli e risponde sia a un'ambizione di grandezza, sia al desiderio del duca di riguadagnare, celebrando le antiche glorie del casato, una posizione politica di maggiore prestigio. La sua azione culturale risulta particolarmente incisiva per lo sviluppo delle vicende d'arte del ducato: al Cignani erano stati commissionati gli affreschi nel Palazzo del Giardino a Parma (1678-80) e poi l'Immacolata per la chiesa delle Benedettine a Piacenza (1683); al genovese Giovan Battista Merano, al quale viene rilasciato un diploma di familiarità nel 1687, tocca la decorazione delle residenze di Parma e Colorno; Marcantonio Franceschini, in collaborazione con il cognato Luigi Quaini, termina entro l'agosto del 1689 gli affreschi del duomo di Piacenza; nel 1691 è ricordato per la sua attività nella cappella grande di Palazzo Farnese il parmigiano Mauro Oddi, già attivo a Colorno e a Parma. Nella Cittadella di Piacenza Sebastiano Ricci si trova immerso in un fervore di attività. La stessa posizione geografica del ducato favorisce la circolazione dei tanti artisti che, grazie al mecenatismo farnesiano, pur non amalgamandosi in una scuola, lasciano preziose testimonianze della loro arte, dal Borgognone a Pietro Mulier, dal Brescianino a Ilario Spolverini.*

I dipinti con le Storie di Paolo III vengono realizzati per l'appartamento della duchessa al piano rialzato e trovano posto nelle cornici in stucco di Paolo Frisoni. Nel ciclo, in cui viene evidenziato il programma ecclesiastico del pontefice, a un impianto formale emiliano si sovrappone un gusto per il colore di estrazione veneziana, che denuncia la lezione del Maffei e la giovanile formazione sugli esempi del Ve-

ronese e del Giordano. Con la sua presenza il Ricci determina un cambio di rotta negli altri pittori impegnati ad illustrare le glorie del casato, come Giovanni Evangelista Draghi, con cui collabora anche alla stesura di alcuni episodi relativi alle Imprese di Alessandro nelle Fiandre. Il carattere esuberante, gioviale e spensierato del pittore dà un nuovo corso alla sua esistenza: assolto l'impegno con Ranuccio e dilapidato il suo compenso, il maestro – recatosi a Bologna a trovare la figlioletta – s'innamora della figlia del pittore G.F. Peruzzini e con questa fugge a Torino, ove, per tali vicende, viene arrestato e condannato a morte. Lo salva il suo protettore Ranuccio, che lo invia a Roma a terminare gli studi, con una pensione mensile di venticinque corone.

Ma prima di partire il Ricci esegue, per la celebrazione delle nozze tra Odoardo Farnese e Sofia di Neuburg che si tengono nel maggio del 1690 a Parma, il nuovo sipario del teatro in occasione dello spettacolo inaugurale, il melodramma Il favore degli dei. Il sipario è sopravvissuto solo fino al 1817 e ne rimane testimonianza in una incisione di Carlo Virginio Drago (cfr. Barigozzi Brini 1969). I rapporti con i Farnese sono ulteriormente attestati da due diplomi di familiarità, il primo rilasciato da Ranuccio II il 2 marzo 1691; il secondo concesso da Francesco l'11 marzo 1701, come commendatizia per altre corti. A comprovare la proficua attività del Ricci nel ducato sono state segnalate ancora quattro storie bibliche in collezione privata piacentina (Arisi 1987) e quattro tele di storia antica provenienti da un castello parmense e conservate oggi alla Banca Popolare di Castelfranco Veneto (Pallucchini 1981). A Roma Ricci allarga i propri interessi e si prepara per nuove avventure, che lo porteranno a Milano, Venezia, Firenze e a varcare i confini dell'Italia, a Vienna, a Londra, a Parigi. [D.M.P.]

Sebastiano Ricci
122. *Papa Paolo III ispirato dalla Fede a indire il Concilio ecumenico*
olio su tela, cm 120 × 180
Piacenza, Museo Civico, inv. DF6
123. *Papa Paolo III nomina il figlio Pier Luigi duca di Parma e Piacenza*
olio su tela, cm 129 × 200
Piacenza, Museo Civico, inv. DF2

I due dipinti appartengono a un ciclo pittorico commissionato da Ranuccio II Farnese a Sebastiano Ricci per la decorazione dell'appartamento stuccato o della Duchessa – vi dimorò stabilmente Enrichetta d'Este, moglie del duca Antonio – al piano rialzato della Cittadella di Piacenza, il palazzo sorto per volere di Margherita d'Austria, moglie del duca Ottavio, sull'area dell'antica cittadella viscontea.

Il gruppo di opere risponde all'intento celebrativo perseguito dal duca di magnificare le imprese di un illustre capostipite della famiglia, asceso al trono pontificio nel 1534 con il nome di Paolo III, raffinato cultore delle arti e uomo di grande prestigio, oltre che di notevole influenza politica. Il ciclo era collocato entro cornici in stucco realizzate da Paolo Frisoni, forse su ideazione del pittore Andrea Seghizzi, nell'anticamera, cioè l'oratorio della duchessa, e nell'alcova, così come registrato nell'"Inventario delle Robe ritrovate in Cittadella, e in altri principali luoghi della Ser.ma Casa dopo la morte del fu Sig. Conte Gius. Costa, guardaroba di S.A.S. in Piacenza". Da questo inventario veniamo informati dell'ubicazione e del numero, diciannove in tutto, dei dipinti rappresentanti le opere del sommo pontefice: dieci nell'anticamera, nove nell'alcova oltre a "due quadrettini piccoli ovali" e a ventinove "medaglie tonde dipinte a chiaro scuro", senza che venga mai citato il nome dell'autore. Sia il Pascoli (1736) che il Sa-

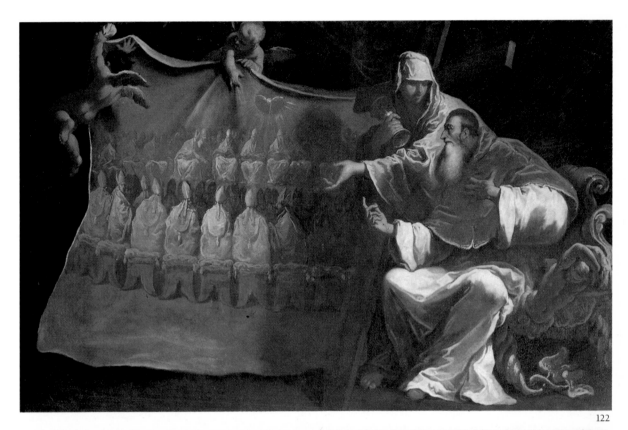

122

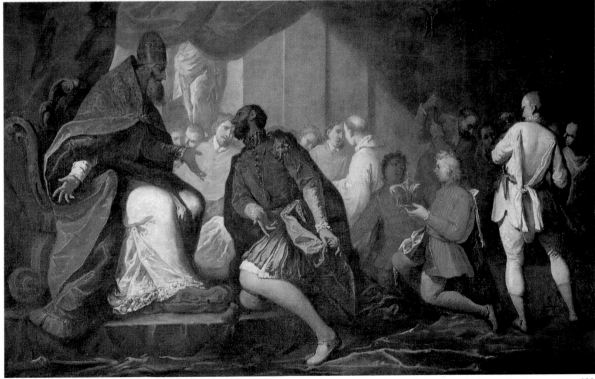

123

grestani (*Vita* di Bastiano Ricci, ms., Biblioteca degli Uffizi, citato in Daniels 1976a) segnalano la presenza del Ricci a Piacenza per opere da lui fatte nella Cittadella.

Del ciclo, databile agli anni 1687-88, costituiva parte integrante l'*Apoteosi* del papa, dipinto ad affresco nel soffitto della cappellina dell'alcova, l'unico che sia sopravvissuto nella sede originaria.

Infatti, quando alla morte a Parma del duca Antonio nel 1731 la successione del ducato, insieme al cospicuo patrimonio artistico farnesiano, passò a don Carlo – primogenito della regina di Spagna Elisabetta Farnese –, tutti i beni della collezione furono trasportati a Napoli tra il 1734 ed il 1736. Dopo una prima sistemazione delle opere nel Palazzo Reale, che però non rispondeva a criteri di buona conservazione, i dipinti furono oggetto di vari trasferimenti, difficili da precisare cronologicamente. Risultano citati tutti negli inventari borbonici, anche se non tutti sono sempre presenti in ogni singolo inventario.

La tela raffigurante *Paolo III convoca il Concilio di Trento* è inserita nell'inventario delle opere presso il Palazzo Reale di Capodimonte redatto intorno al 1799 da Ignazio Anders (n. 1042, come Ricci); nell'inventario delle opere concentrate presso il Palazzo dei Regi Studi, che si deve a Gennaro Paterno, 1806-16 (n. 1042 come Ricci); nell'inventario dei quadri di scarto del cavaliere Camuccini (1827) al n. 1209 come Drago; nei *Monumenti Farnesiani*, vol. III del 1832 (n. 640 come "scuola di Parma"). Nel 1852 rientra nell'inventario redatto dai pittori Michele e Francesco Noja e Giuseppe Mele con la direzione del principe San Giorgio al n. 3, come "scuola veneziana", e specificamente nella parte che fa riferimento ai "fatti o ritratti della illustre Casa de' Farnesi, e de-

gli altri quadri non meritevoli di essere esposti nella Pinacoteca, e perciò messi allo scarto".

Il secondo dipinto compare in Anders e in Paterno (n. 1261 come Spolverini), nel Camuccini (n. 230 come Drago), nei *Monumenti Farnesiani*, vol. III, al n. 711 come Spolverini e al n. 25 del San Giorgio come Ricci.

Buona parte dei dipinti provenienti da Piacenza fu restituita in sottoconsegna alla città di origine nel 1928; tra questi il ciclo papale, che è sopravvissuto in dodici quadri conservati oggi al Museo Civico di Piacenza e in una teletta rettangolare raffigurante *Visione di Paolo III*, oltre a undici delle "medaglie tonde dipinte a chiaro scuro", presso il Museo di Capodimonte.

Resi noti da Ferdinando Arisi nel 1960 con l'attribuzione al Ricci – attribuzione in seguito accettata con riserve dal Daniels per la discontinuità del livello qualitativo delle tele, dovuta probabilmente alla loro collocazione – documentano l'attività del pittore per la corte piacentina, che si esplica anche nella partecipazione alle *Imprese di Alessandro Farnese* affidate a Giovanni Evangelista Draghi.

I due dipinti testimoniano la fase giovanile del Ricci, quando sulla sua formazione veneta si innesta la conoscenza della cultura emiliana.

Le scene risultano impaginate secondo un gusto scenografico e prospettico di origine teatrale. Melodrammatico è anche il gestire dei personaggi, teso a determinare il movimento della composizione.

Ancora di carattere seicentesco è la contrapposizione di ombre corpose e di colori luminosi e l'uso del chiaroscuro riporta alla mente la corrente dei tenebrosi' veneziani. Ma l'apertura dei fondi, il gusto timbrico del colore, lo schiarimento della materia pittorica e le larghe campiture

cromatiche denunciano, come già suggerito dall'Arisi, un avvicinamento ai modi veronesiani. Le allungate figure di eleganza manieristica, viste con una prospettiva ribassata, per cui la critica ha parlato di richiami parmigianineschi, sembrano riportare alla pittura veneta del Maffei o del coevo Bellucci, a cui si ricollegano anche i colpi di colore bianco, vere e proprie luci saettanti sui panneggi. Una libertà di resa pittorica che denuncia, forse attraverso l'apprendistato presso il Cervelli, la curiosità del maestro per lo stile fluido e spregiudicato di Luca Giordano. Una pennellata nervosa e rapida che connota soprattutto i secondi piani dove il gusto per le forme dinamiche ottenute attraverso l'uso di "una grafia veloce, deformante, impreziosita da colori tenui, smorzati stesi in pennellate lunghe, esili, vibranti" sembra anticipare la pittura del Magnasco (Arisi 1960).

Nel *Paolo III ispirato dalla Fede a indire il Concilio ecumenico*, costruito con un'originale soluzione a rappresentare la visione assembleare, gli allungati moduli figurali con forti contrasti chiaroscurali si contrappongono alla freschezza di tocco e levità dei colori della visione papale. Il sommo pontefice, assiso su un trono barocco, che è stato accostato alle tipologie di Andrea Brustolon (Daniels 1976), riprende iconograficamente il modello di Tiziano del 1543, conservato nel Palazzo Ducale di Parma dove Ricci poté vederlo, oggi al Museo di Capodimonte.

Bibliografia: Pascoli 1730-36, II, p. 379; Arisi 1960, pp. 51-52, nn. 290, 355-357, 361, 364, 366, 372, 378-382; Arisi in Piacenza 1961, pp. 18-22 (nn. 1-12); Martini 1964, pp. 22-23, 151, n. 33; Rizzi 1975, p. 16; Arisi 1976, pp. 38, 60- 61; Daniels 1976, pp. 98-101 (nn. 339-351); Daniels 1976b, pp. 87-90 (nn. 31-43); D'Ar-

cais 1976, p. 254; Pallucchini 1981, I, p. 390; Martini 1982, p. 474, n. 45; Pronti 1988, p. 49, pp. 61-69 (nn. 27-36), pp. 70-72 (nn. 38-40); Pagano in *Fasti Farnesiani* 1988, pp. 55-58; Passariano (Udine) 1989, pp. 56-59 (nn. 4-5); Pronti 1994, pp. 43-66. [D.M.P.]

Jan Ranc
(Montpellier 1674 - Madrid 1735)
124. *Ritratto di Elisabetta Farnese*
olio su tela, cm 144 × 115
Madrid, Museo del Prado,
inv. 2330

Elisabetta Farnese, ultima discendente della famiglia, giunta in Spagna come sposa di Filippo V nel dicembre del 1714, dopo il sontuoso matrimonio celebrato per procura a Parma, viene ritratta con i segni del suo rango da Jan Ranc "Pintor de camera" dal 1722.

L'artista, arrivato in Spagna dopo il fallimento delle trattative con pittori più celebri di lui come De Troy, Largillière e Rigaud, svolse una intensa attività al servizio della corte per tredici anni, spesso obbligato a replicare più volte le sue opere eseguendo anche la decorazione delle stanze dell'Alcazar di Madrid, perita in un incendio.

Isabella aveva, al momento del ritratto, circa trentadue anni. La datazione del dipinto deriva dalla evidente somiglianza con il quadro che il Ranc aveva iniziato in quell'anno con la *Famiglia di Filippo V* (Prado, n. 2376), dove la regina mostra la stessa età, e viene dipinta nella stessa posa del busto e della testa, con gli stessi gioielli anche se con un vestito diverso. La sua fisionomia appare addolcita rispetto al ritratto, attribuito al Molinaretto, conservato presso il Collegio Alberoni a Piacenza, di cui si conoscono diverse repliche datato al 1715, ove Isabella è raffigurata in piedi, a tre quarti di figu-

ra, con la corona accanto (Arisi 1990, p. 306). L'aspetto della principessa Farnese viene così descritto dal principe di Monaco che l'avvicinò in Francia: "Essa è di media statura, molto ben fatta nella persona. Il suo volto lungo anziché ovale e sul quale il vaiolo ha lasciato le sue tracce senza deturparlo, ha una nobile espressione. I suoi occhi sono celesti, non grandi, ma belli e lanciano vivacissimi sguardi: la bocca un po' troppo larga è abbellita da denti stupendi che mostra di sovente nel grazioso suo sorriso, la sua voce è dolce, sa dire a tutti cose gentili che le vengono spontanee alle labbra e che sembrano dettate dal cuore. Ha passione per la musica, dipinge con maestria, monta bene a cavallo"; "Cuor di lombarda, animo di fiorentina, sa volere fortemente".

L'Alberoni, scrivendo a Parma, descriveva così altre sue doti: "Ella è scaltra come una zingara e io non so dove abbia appreso tutto quello che va dicendo, quando considero avere solo ventidue anni, allevata tra quattro muraglie, senza praticar persona" (Drei 1954, p. 261). Della severa educazione impartitale dalla madre Dorotea Sofia di Neuburg, faceva parte senza dubbio l'amore per l'arte, nutrito anche con la frequentazione della collezione Farnese; ella stessa aveva appreso a dipingere e fece in modo che anche i suoi figli coltivassero la stessa disposizione. Attentissima al loro futuro, e soprattutto di Carlo, il primogenito per il quale nutrì sempre uno speciale affetto, si adoperò con forza perché venisse riconosciuto il suo diritto all'eredità del ducato di Parma e Piacenza, dopo la morte senza eredi dell'ultimo duca Farnese, Antonio. Nell'ottobre 1731 infatti Carlo prendeva possesso del ducato di famiglia della madre e di tutte le altre proprietà, comprese le preziose collezioni. Quando nel 1734 partì da Parma e soprattutto

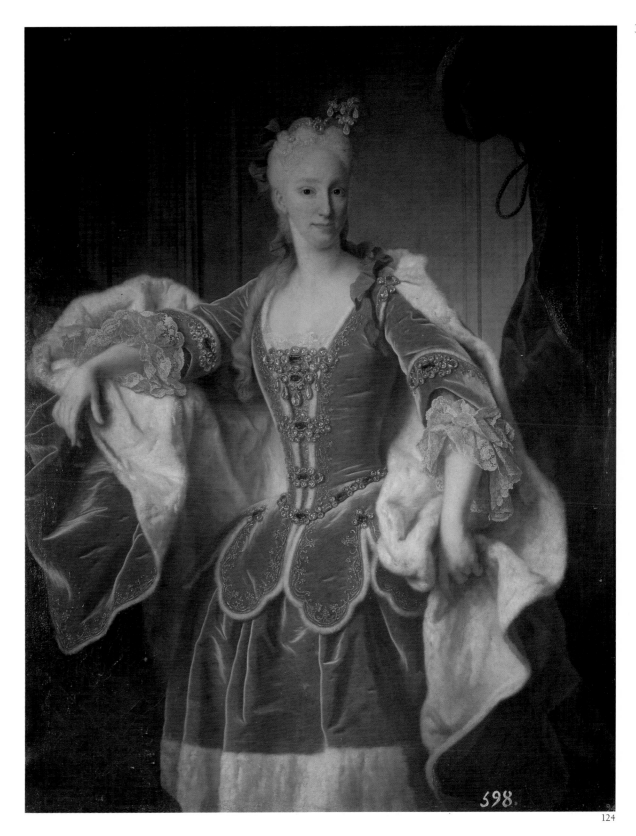

quando si conobbero i preliminari della pace di Vienna nel 1735, ove si prevedeva la cessione del ducato all'Austria, i palazzi di Parma, Piacenza, Colorno, Sala, vennero vuotati da tutto il patrimonio di arredi e dalle collezioni, considerati beni della famiglia; che, come diritto ereditario, lo seguirono nel momento in cui divenne sovrano di Napoli. Il Ranc adotta il modello del ritratto di corte alla francese, derivato da Rigaud e dal famoso esempio con l'effigie di Luigi XV a Versailles. La valorizzazione della personalità della regina avviene con il moltiplicarsi degli elementi grandiosi e spettacolari, come il manto regale amplificato attorno alla sua figura, che ottengono l'effetto di suscitare una impressione di magnificenza e di fasto. Ma la fisionomia di Isabella viene restituita, pur correggendone abilmente i difetti: soprattutto, viene espresso il senso della sua alta dignità, ma anche, nel lieve sorriso, il segno della sua benevolenza. La fortuna critica di Ranc non è stata facile a causa del mutamento del gusto, che si avvertiva in Francia anche durante la sua vita, e soprattutto per una sua evidente estraneità alla linea della pittura spagnola, al cui influsso tuttavia non fu del tutto insensibile, nella tradizione tra Velasquez e Goya entro la quale è difficile collocare la sua opera. Il suo ritratto è tutto costruito sull'esplorazione della "manière de paraître", senza sfiorare una indagine più interna al personaggio: ma con una fattura precisa, minuziosa e rifinita, con un disegno fermo ed esatto, con colori chiari e brillanti, che gli servono per precisare gli elementi dimostrativi del rapporto di Isabella con il mondo circostante e del suo rango, così come gli richiedeva la sua committenza. Il dipinto salvato dall'incendio proviene dalle Collezioni Reali ed è registrato in un inventario dell'Alcázar del 1734.

Bibliografia: Nicolle 1925, pp. 35-36; Bottineau 1960, p. 448; La Fuente Ferrari 1970, p. 327; *Catalogo*, 1963, p. 533; Luna 1975, pp. 23-26; Luna 1980, pp. 449-465; Luna 1984, pp. 292-293; Madrid-Barcellona 1988, p. 24; Urrea 1989, p. 74; *Inventario general* 1990, p. 940. [P.C.L.]

I disegni

Raffaello Sanzio
(Urbino 1483-Roma 1520)
125. *Mosè davanti al roveto ardente*
carboncino su 23 fogli di carta
bianca; contorni forati per lo
spolvero, mm 1400 × 1380
Napoli, Museo e Gallerie Nazionali
di Capodimonte, inv. 1491
(già 86653)

Il cartone di Raffaello, analogamen-
te agli altri oggi conservati a Capodi-
monte, appartenne dapprima a Ful-
vio Orsini, archeologo, bibliofilo
erudito, chiamato, dopo la morte di
Ranuccio Farnese nel 1565, al servi-
zio del cardinale Alessandro, in qua-
lità di bibliotecario. Con l'intero nu-
cleo della sua collezione di dipinti e
disegni passò per legato al cardinale
Odoardo Farnese e nel palazzo ro-
mano alla data del 1644 era colloca-
to al muro nella prima delle tre stan-
ze dette "de' quadri" vicino alla "Li-
braria grande". Nel luglio del 1759
venne inviato, via mare, insieme ad
alcuni dipinti ed ad altri quattro car-
toni, due descritti "a chiaroscuro"
attribuiti allo stesso Raffaello, ai due
cartoni di Michelangelo con il *Grup-
po di armigeri* e con *Venere con Amo-
re*, direttamente nel Palazzo di Ca-
podimonte, supponiamo, nuova se-
de museale dei beni farnesiani. For-
tunatamente sventato fu il rischio
del suo trasferimento in Francia nel
1799 insieme agli altri due cartoni di
Michelangelo, benché già imballati
in cassa con alcuni dipinti (Filangie-
ri di Candida 1898, pp. 94-95; Strazz-
ullo 1979, pp. 33-91; Béguin 1984-
86, p. 197).

Il cartone venne utilizzato con la
tecnica dello spolvero, più volte
sperimentata dall'artista (Fischel
1937, p. 137 e sgg.), per la figura del
Mosè da affrescare in uno dei quat-
tro scomparti della volta della Stan-
za di Eliodoro in Vaticano, i cui la-
vori iniziarono subito dopo la Stan-
za della Segnatura nel 1511 e termi-

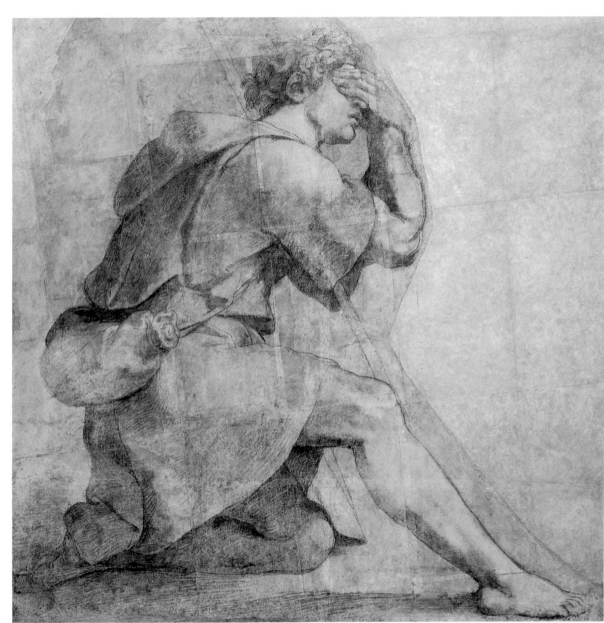

125

338 narono nel 1514. La scena con il Roveto ardente compare al di sopra della *Cacciata di Eliodoro dal tempio*, in obbedienza al preciso programma religioso già concordato per il ciclo di affreschi, ed è tra quelle più lodate dal Vasari.

La figura, a grandezza naturale e disegnata da modello, occupa lo spazio marginale sinistro dell'affresco e, nel formato del frammento, sembra dilatarsi nello spazio irregolare più della figura affrescata, ormai guasta per antichi restauri. La sopravvivenza di alcuni schizzi relativi all'insieme della composizione lascia supporre che, anche per questa figura, prima del cartone, dovevano esistere studi e disegni preliminari, l'attribuzione all'Urbinate come la collocazione cronologica degli affreschi, quindi del cartone, non è stata pacifica, oscillando tra Peruzzi e Guglielmo di Maroillat o Luoa Penni. La critica recente ha ormai fugato ogni dubbio sulla paternità di Raffaello (Ferino Pagden 1990).

E la tensione a rilevare forme e chiaroscuro mediante forti trapassi di luce e ombra che l'artista ottiene sfumando il carboncino a tratti, la sicurezza dei contorni, il gigantismo della figura sono anche conferma dell'ispirazione al testo michelangesco della Sistina, nella sua seconda fase dei lavori dati alla luce nell'ottobre 1512, per i presiti in particolare dalle raffigurazioni con la *Creazione di Adamo* e la *Separazione delle acque*, e quindi di una datazione tarda della volta della Stanza di Eliodoro intorno al 1514.

Il recente restauro del cartone, eseguito a Firenze, che ha eliminato i danni di un precedente intervento documentato al 1838, ne ha recuperato diverse e migliori condizioni di lettura. La figura del Mosè è visibilmente intatta entro la sua sagoma pressoché trapezoidale e così com'è, rannicchiata in estatica e rapita contemplazione, emana una monumentalità e potenza di immagine perduti nella realizzazione ad affresco.

Bibliografia: Mori 1837, classe II, div. IV; Nicolini in *Real Museo Borbonico* 1824-57, col. XVI, tav. XVI, 1-7, pp. 1-24; Passavant 1860, vol. II, p. 130; Nicolini s.d. (1871), p. 62; Crowe-Cavalcaselle 1884, II, pp. 153 e 168; Filangieri di Candida 1902, pp. 274-275, n. 117; De Rinaldis 1911, p. 553, n. 681; 1928, pp. 367-368; Ortolani 1942, p. 38; Castelfranco 1962, p. 21, n. 57; Redig de Campos 1965, p. 34; Frommel 1967-68, pp. 72-73; Oberhuber 1972, n. 411; Forlani Tempesti 1983, n. XLIV; Causa 1982, p. 54, n. 27; Knab-Mitsch-Orberhuber 1983, p. 627, n. 438; Muzii 1987, n. 4; Ferino Pagden 1990, pp. 195-204; Cassazza-Parrini Pizzigoni in Napoli 1993, pp. 41-47; Muzii in Napoli 1993, pp. 12-22; Hochman 1993, p. 84 e n. 31; Jestaz 1994, p. 170, n. 4311. [R.M.]

Raffaello (?) o Gianfrancesco Penni (?)

126. *San Luca*
penna, inchiostro bruno, con rialzi di biacca, tratto preparatorio alla pietra nera, mm 257 × 189
Londra, British Museum, inv. 1959-7-11-1

127. *San Giovanni Evangelista*
penna e inchiostro bruno, ombreggiatura in bruno, rialzi di biacca, tratto preparatorio alla pietra nera, mm 233 × 158
Parigi, Louvre, Département des arts graphiques, inv. RF 28954

128. *San Matteo che scrive in un libro sostenuto da un angelo*
penna e inchiostro bruno, ombreggiatura in bruno, rialzi di biacca, tratto preparatorio alla pietra nera, carta acquarellata di beige, mm 184 × 130
Parigi, Louvre, Département des arts graphiques, inv. 4261

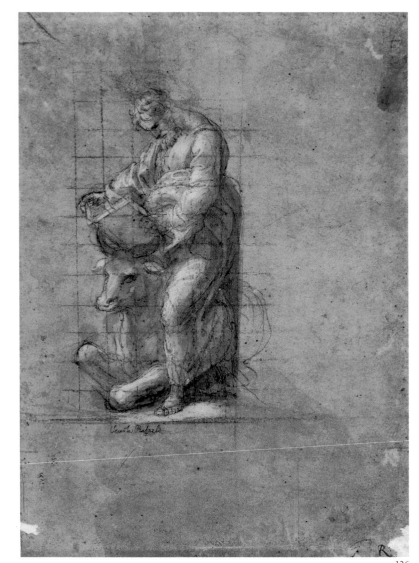

126

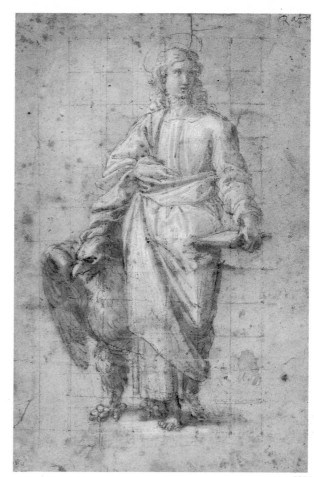

Questi tre disegni appartenevano tutti alla collezione di Fulvio Orsini, con un *San Marco* che oggi è scomparso (nn. 77-80). Come la maggior parte dei disegni di Fulvio, essi venivano presentati incorniciati e incollati su un pannello di legno, poiché questi aveva scelto di esporre i disegni a lato dei dipinti (era in realtà uno dei tratti più originali della sua collezione). Infatti, la descrizione dell'inventario del 1600 non ci sembra lasciare dubbio su questa identificazione: "n. 78: Quadretto corniciato di noce, col disegno di S. Matteo, in penna, di mano del medesimo (Raffaele)" (le descrizioni degli altri tre disegni sono perfettamente simili). Confluiranno in seguito nella collezione Farnese e sono menzionati, nel 1644, nella terza stanza dei quadri con, ancora, una attribuzione a Raffaello (n. 4406, 4407, 4408, 4409). Erano sempre fissati al muro, come la maggior parte dei disegni che provenivano da Fulvio. Non si sa in che data lasciarono la collezione Farnese, ma sembrano non essere già più menzionati nell'inventario del 1653. Le loro storie sono in seguito molto diverse: il *San Matteo* entra nel Gabinetto del redi Francia, mentre il *San Giovanni Evangelista*, dopo avere forse fatto parte della vendita Boucher a Parigi, il 18 febbraio 1771, fu donato al Louvre soltanto nel 1938. In quanto al *San Luca*, si ignora tutta la storia precedente la sua acquisizione da parte del British Museum nel 1959.

Si tratta di studi per gli affreschi della sala dei Palafrenieri, detta anche sala dei Chiaroscuri, in Vaticano, che Raffaello e i suoi allievi dipinsero verso il 1517. Questa decorazione monocromatica rappresenta una serie di santi e di apostoli collocati all'interno di nicchie. È stata oggetto di numerosi restauri importanti (ad opere di Federico e Taddeo Zuccari negli anni 1560, poi di Giovanni Al-

berti, Egnazio Danti e del Cavalier d'Arpino nel 1582) che ne hanno profondamente alterato l'aspetto. Ma gli affreschi della bottega di Raffaello sono ancora visibili qua e là. È probabilmente il caso, in particolare, del *San Luca* e del *San Giovanni Evangelista*, che sono molto vicini ai due disegni che noi presentiamo qui. Il disegno di *San Matteo*, invece, non corrisponde ad un affresco conservato. Occorre ugualmente segnalare che l'Albertina conserva anche un disegno preparatorio per un *San Lorenzo*, ma questo non proviene dalla collezione di Fulvio Orsini. Questi disegni sono molto simili nella tecnica: sono tutti eseguiti a penna, con dei rialzi di biacca, e sono quadrettati. Essi, da trent'anni, sono stati spesso attribuiti a Gianfrancesco Penni, salvo il *San Giovanni Evangelista* che è talora stato considerato come di mano dello stesso Raffaello. K. Oberhuber pensa oggi che l'attribuzione al maestro stesso possa esser estesa al *San Luca* e al *San Matteo*.

Bibliografia: de Nolhac 1884a, nn. 77-80; Pouncey-Gere 1962, n. 63, pp. 52-53; Oberhuber 1972, nn. 474-476, pp. 182-184; Cordellier-Py 1992, nn. 440-441, pp. 297-300; Hochmann 1993, pp. 77-80, 85; Jestaz 1994, nn. 4406-4409, p. 178. [M.H.]

Raffaello Sanzio
(Urbino 1483 - Roma 1520)
129. *Enea e Anchise*
(studio per l'*Incendio del Borgo*)
sanguigna, carta leggermente acquarellata di bruno,
mm 300 × 170
Vienna, Albertina, inv. 4881, R. 75, Sc. R. 283

Come hanno recentemente stabilito Giuseppe Bertini e l'autore di questa scheda, questo disegno deve essere sicuramente identificato con il n.85 dell'inventario di Fulvio Orsini

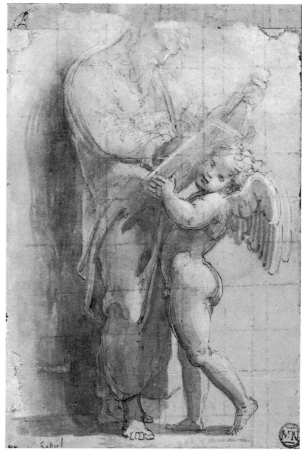

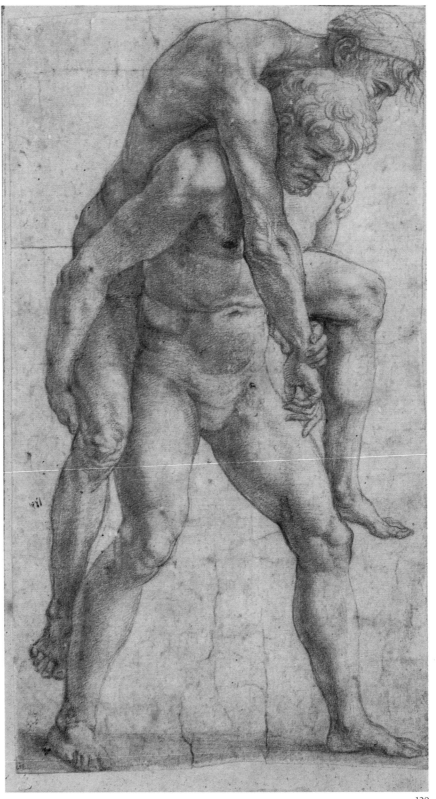

129

("Quadro corniciato di noce, con un disegno d'Enea che porta Anchise di lapis rosso di mano del medesimo [Raffaello]"). Come si vede, questa indicazione corrisponde perfettamente al disegno di Vienna, che è effettivamente eseguito a sanguigna. L'opera figura in seguito nell'inventario del 1644, nella seconda stanza dei quadri (n. 4412: "Un quadretto in carta tirato in tavola con cornice di noce, dentro è disegnato di lapis rosso un huomo nudo che porta un altro nudo sulle spalle, mano di Raffaele"), dove si trovava ancora nel 1653 (n. 375). Anch'esso era dunque incorniciato ed esposto su una parete di questa stanza, tra i più grandi capolavori della collezione, e non lontano da altri disegni che aveva posseduto Fulvio, come un altro studio per l'*Incendio*, il *Giovane che scende da un muro* dell'Ashmolean Museum di Oxford, gli *Apostoli* che noi presentiamo in questa mostra, la *Crocifissione* di Giulio Clovio da Michelangelo ecc. Una volta di più, il lascito di Orsini aveva dunque permesso ai Farnese di acquisire un disegno di una qualità eccezionale che è, d'altra parte, uno dei rari disegni che si trovavano nella collezione del palazzo di Roma che si possa ancora identificare oggi.

Si tratta naturalmente di uno studio per il gruppo di personaggi che si trova a destra dell'*Incendio del Borgo* nella stanza omonima del Vaticano. Si sa che, per un intenzionale anacronismo, Raffaello ha voluto introdurre in questo episodio le figure di Ascanio, di Enea e di Anchise, che avvicinano l'incendio del Borgo a quello di Troia. Questo disegno a sanguigna è stato, da qualche anno, attribuito a Raffaello stesso, e questa attribuzione oggi non è più discussa: il trattamento della sanguigna è, in effetti, di una maestria straordinaria, che, si deve riconoscere, supera largamente l'esecuzione finale di questo gruppo

nell'affresco stesso. Si tratta di uno dei più ammirevoli disegni di questo periodo: la difficoltà della posa, con il groviglio dei corpi e delle membra, è resa con una chiarezza straordinaria: Raffaello annuncia qui le ricerche più complesse di Michelangelo e del Giambologna sui gruppi a più figure. L'uso della sanguigna è di una sensibilità molto grande, che permette dei giochi di luce ammirevoli ed audaci: si veda, in particolare, il viso di Enea, con la macchia di luce sullo zigomo, i boccoli della sua capigliatura, il trattamento degli occhi e della barba. L'anatomia è, al tempo stesso, di una grande forza plastica nel suo modellato, nell'aspetto erculeo delle gambe e del torso, e di un naturalismo perfetto. La luce svolge, ancora una volta, un grande ruolo, e Raffaello la fa giocare sui corpi nudi delle due figure: è la luce a definire le forme con perfetta esattezza, come sulla spalla destra di Enea, per esempio, ma anche sul braccio di Anchise. Egli riesce così ad opporre la giovinezza del corpo di Enea alla vecchiaia di quello di suo padre: la muscolatura soda del primo si contrappone alle rughe che increspano il gomito del secondo, con le due vene che traspaiono sotto la pelle.

Bibliografia: Stix-Fröhlich Bum 1932, n. 75, p. 13; Oberhuber 1972, n. 433, pp. 108-109; Bertini 1987, n. 375, p. 216; Bertini 1993, n. 85, p. 88; Hochmann 1993, n. 85, p. 87; Jestaz 1994, p. 178, n. 4412. [M.H.]

Copia da Michelangelo Buonarroti
(Caprese 1475 - Roma 1564)
130. *Venere con Amore*
carboncino su 19 fogli di carta bianca (580 × 435)
mm 1310 × 1840; filigrana
Napoli, Museo e Gallerie Nazionali di Capodimonte, Gabinetto dei Disegni e delle Stampe, inv. 2511, già 86654

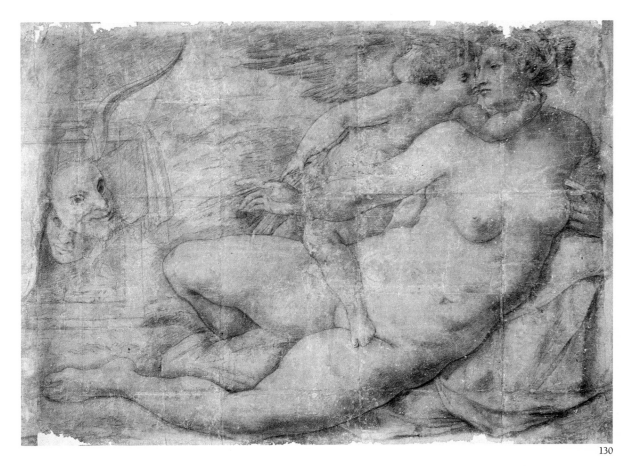

130

Il Vasari tramanda nella vita ch'egli dedica a Michelangelo "d'una Venere che [l'artista] donò a Bartolomeo Bettini, di carbone finitissimo" (1550) e "che è cosa divina" (1568). Il cartone era ancora presso gli eredi dell'amico di Michelangelo a Firenze al tempo della seconda edizione delle *Vite* vasariane nel 1568. Michelangelo l'aveva eseguito tra il 1532 e il 1534 – nel 1537 l'Anonimo Magliabechiano già vi allude – nel clima spirituale e di riflessione sulla duplice natura dell'amore, sensuale e spirituale, che aveva dato vita ad alcuni dei suoi celebri capolavori. In esso l'artista aveva inteso raffigurare, secondo l'interpretazione del Milanesi, primo critico dell'opera, nelle forme virili della dea e nella sua maestosa gestualità, la Venere Urania, figlia del cielo e della terra, e, nell'allegoria, glorificare il

piacere sensuale. Lodata da Pietro Aretino, dal Varchi, dal Borghini, la composizione ebbe così grande fortuna che numerose furono le copie in pittura, a cominciare dalla prima versione commissionata dal cartone michelangiolesco dal Bettini al Pontormo, oggi agli Uffizi. Lo stesso Vasari ne eseguì tre repliche, ma altre se ne conoscono, attribuite all'Allori, al Bronzino, al Salviati, nelle principali collezioni italiane e straniere.
Il cartone si può identificare già nel 1600 nella collezione Orsini, perché elencato nel capitolo dedicato alle *Pitture, cartoni e disegni*, allegato al testamento all'atto del legato di Fulvio Orsini al cardinale Farnese. Viene ascritto a Michelangelo e valutato anche più del cartone con il *Gruppo di armigeri* per la Cappella Paolina. Nel 1644 in Palazzo Farnese è

collocato nella terza stanza detta "de' quadri". L'attribuzione a Michelangelo verrà riportata nei successivi inventari ad esclusione di quelli ottocenteschi redatti a Napoli nel Museo Borbonico, laddove si registrano volta a volta gli spostamenti del cartone. Il documento che ne testimonia un intervento di restauro nel 1839, citando insieme il cartone di Raffaello, lo ascrive al Bronzino. L'ascrizione a Scuola del Pontormo risale al De Rinaldis, estensore nel 1911 del primo catalogo della Pinacoteca napoletana. Lo studioso propone anche la nuova attribuzione al Bronzino per il dipinto d'identico soggetto e formato, anch'esso proveniente dalla raccolta Farnese, già riferito ad Alessandro Allori, ma nell'inventario del palazzo romano riconosciuto nel disegno come di

342 Michelangelo, "nel colore" di Marcello Venusti, e che era allora collocato nella sala de' Filosofi, consacrata a Venere.

Considerato originale dal Thode (1913) e dallo Steinmann (1925) pur con qualche riserva, il cartone venne declassato a copia dal De Tolnay nel 1930 che ne suggeriva poi, nel 1948, l'ascrizione al Bronzino. E come copia venne ancora ricordato dal Clapp nel 1916, dal Berenson nel 1938, dalla Barocchi nel 1962, dalla Cox Rearich nel 1964, da Hartt nel 1972.

Il recente intervento di restauro (E. Lelli, Roma 1988) può aprire il campo della ricerca verso nuove riflessioni. Un particolare da non trascurare è la scoperta della filigrana della carta formata da una balestra inscritta in un cerchio, sormontata dal giglio fiorentino, censita nel *Corpus* delle filigrane dai disegni di Michelangelo dalla Roberts (Roberts 1988, p. 19D).

Bibliografia: De Rinaldis 1911, p. 554, n. 682; Thode 1913, II, p. 327 e 329; III, p. 261, n. 555; Clapp 1916, pp. 143-145; Steinmann 1925, pp. 8-11; De Tolnay in Thieme-Becker 1930, p. 521; Berenson 1961 (1938), II, p. 328, n. 1; De Tolnay 1970 (1948), III, pp. 108-109, 194-196, fig. 287; Barocchi 1962, p. 1938 e sgg.; Cox Rearich 1964, p. 294, n. 325 e nota; Hartt 1972, p. 218, n. 307; Muzii 1987, pp. 11-36; Hochmann 1993, pp. 69, 82; Napoli 1993, pp. 12-40; Jestaz 1994, p. 180, n. 4425; Spinosa 1994a, p. 199 Muzii in Spinosa 1994, p. 305. [R.M.]

Francesco Mazzola,
detto il Parmigianino
(Parma 1503 - Casalmaggiore 1540)
131. *Ritratto di donna seduta*
con libro (r.)
Studio di gambe (v.)
matita nera e biacca su carta
tinteggiata rosa, mm 278 × 172

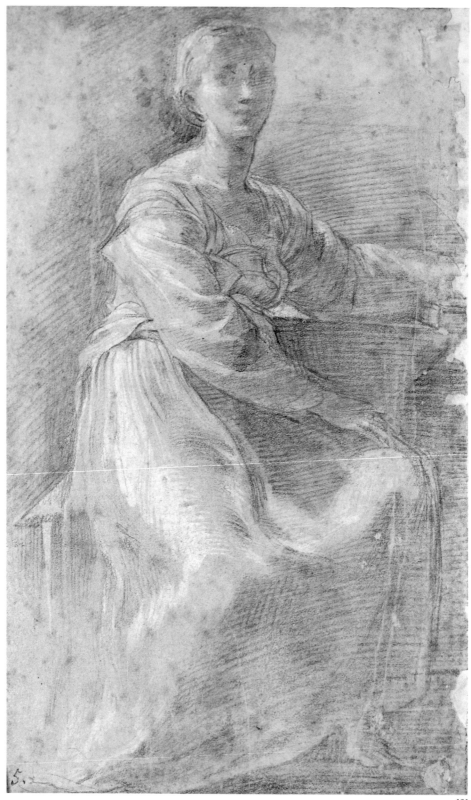

Napoli, Museo e Gallerie Nazionali di Capodimonte, Gabinetto dei Disegni e delle Stampe, inv. 1008

Registrato come di Parmigianino già negli inventari della collezione farnesiana giunta a Napoli, il disegno fu ascritto a Girolamo Mazzola Bedoli dal Molajoli nel catalogo del Museo di Capodimonte del 1957.
Si tratta, invece, di un prezioso studio dal vero di Parmigianino, come ben ha sottolineato il Popham, che va ad aggiungersi, per analogia di tecnica e stile, ai numerosi disegni nel genere commentati dallo studioso e conservati nei musei e collezioni straniere di Cincinnati, New York, Chatsworth e Parigi (Popham 1971). Anche accomunati dal tema del ritratto, i disegni sono tutti databili all'incirca al tempo del ritorno a Parma nel 1522 e prima della partenza per Roma nel 1524. A questa data l'artista va ultimando la decorazione della Rocca di Fontanellato, commissionatagli dal conte Galeazzo Sanvitale, con la raffigurazione della favola mitologica di Diana e Atteone e dove Parmigianino raggiunge esiti di grande felicità inventiva e ariosità luminosa. Connessi alla commissione sono alcuni studi con i ritratti del · conte e di Paola Gonzaga, sua sposa, indagati con attenzione al dato veristico ma anche con capacità di penetrazione psicologica del soggetto raffigurato.
Sono gli intenti che si ritrovano nel ritratto del disegno napoletano che condivide con i fogli ad esso correlati la pastosità, la morbidezza del segno e anche l'intensa forza espressiva.

Bibliografia: Molajoli 1957, p. 71, n. 5; Popham 1971, I, p. 117, n. 288, fig. 42, Muzii 1987, n. 10; Muzii in Spinosa 1994, p. 293. [R.M.]

Francesco Mazzola, detto il Parmigianino
(Parma 1503 - Casalmaggiore 1540)

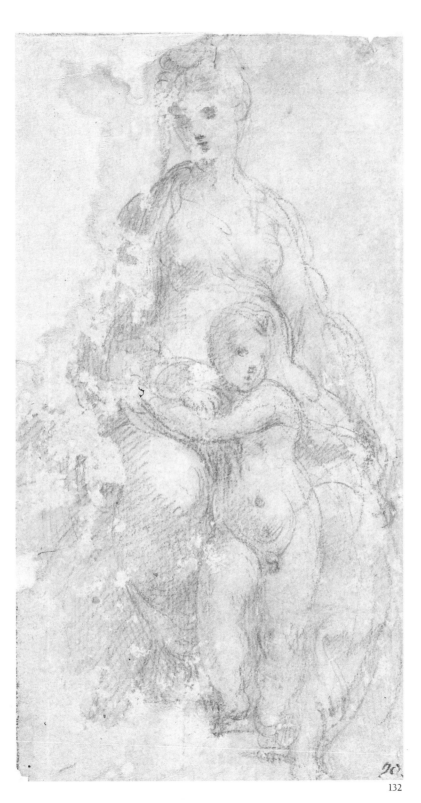

132

Studio di panneggio (v.)
sanguigna su carta bianca (r.); sanguigna su carta preparata a gesso (v.)
Napoli, Museo e Gallerie Nazionali di Capodimonte, Gabinetto dei Disegni e delle Stampe, inv. 1023

Il disegno, di tradizionale attribuzione al Parmigianino, è stato identificato dal Popham quale studio preparatorio per il gruppo della Vergine con il Bambino nella *Visione di san Girolamo*, oggi alla National Gallery di Londra (annotazione manoscritta sul montaggio). Il dipinto, commissionato da Maria Bufalina per la sua cappella di San Salvatore in Lauro di Roma, venne eseguito tra il 1526 e il 1527. La *Visione di san Girolamo*, che il Vasari ricorda sul cavalletto nella bottega dell'artista quando irruppero le truppe di Carlo V, rappresenta l'opera più emblematica della fase di evoluzione del linguaggio stilistico di Parmigianino, allorché innesta sulle consuete raffinate eleganze manieriste, nuove inflessioni, derivandole dalle meditazioni sulle opere di Raffaello e di Michelangelo. E citazioni evidenti sono nell'adozione dello schema piramidale, nel contrappunto dei gesti, nella resa quasi scultorea dei corpi. Nella stessa libertà della prova grafica, determinante risulta l'influenza dell'ambiente artistico romano poiché il Mazzola descrive con monumentalità d'impianto ed evidenza plastica il gruppo della Vergine con il Bambino in piedi tra le sue ginocchia. Ed è già stato sottolineato che prototipo all'ideazione di questa figura fu la *Madonna* di Bruges, che l'artista poté conoscere presumibilmente attraverso disegni. Numerosi sono gli studi preparatori per l'opera, una ventina, conservati nelle maggiori raccolte europee, dal British Museum all'Ecole des Beaux-

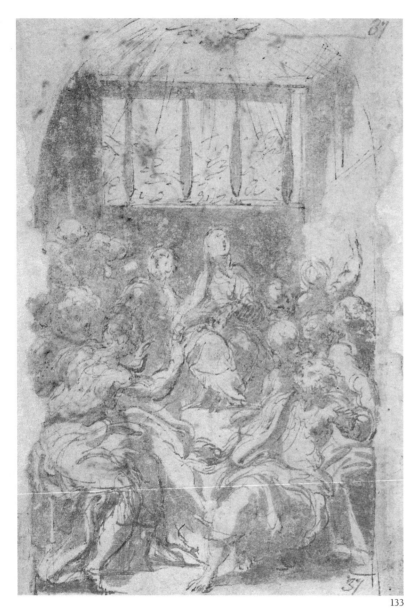

133

Arts, al Louvre, all'Ashmolean, al Victoria and Albert, agli Uffizi.

Come il foglio del Museo Condé a Chantilly (Popham 1971, n. XXX), anche il disegno napoletano si colloca in uno stadio abbastanza avanzato di elaborazione dell'idea, giacché il gruppo della Vergine compare già nella posa finale. Di recente acquisizione al corpus dell'artista, in particolare, per il dipinto di Londra sono due disegni, l'uno al Museo Puskin, conosciuto al Popham solo attraverso la copia a Windsor (Maiskaya 1986, n. 7), l'altro in sanguigna, comparso di recente sul mercato a Londra, proveniente dalla collezione Normand, conosciuto al Popham solo attraverso l'incisione (Christie's 20.6.1944, n. 11). Entrambi i fogli risalgono ad un primo momento di ricerca, considerate le varianti con le successive elaborazioni e lo stile.

Bibliografia: Molajoli 1957, p. 71, n. 70; Popham 1971, I, p. 117, n. 291, fig. 99; Muzii 1987, n. 11; Muzii in Spinosa 1994, pp. 294-296. [R.M.]

**Francesco Mazzola,
detto il Parmigianino**
(Parma 1503 - Casalmaggiore 1540)
133. *Studi per una Pentecoste* (r.)
Studi per ancella recante un vaso sul capo, vista di fronte e di schiena; studio per figura di apostolo per la composizione sul recto (v.)
penna in inchiostro, acquerello seppia su carta bianca,
mm 167 × 116
Napoli, Museo e Gallerie Nazionali di Capodimonte, Gabinetto dei Disegni e delle Stampe, inv. 1024

Assegnato nell'inventario ottocentesco a Perin del Vaga, è stato correttamente identificato dal Bologna come di Parmigianino. Lo studioso ha evidenziato nella maniera grafica di esecuzione della scena il carattere di "convulsa prontezza grafica" derivante dal macchiato energico, dal complicato rapporto dinamico delle figure, dalla foga gestuale. E ne suggeriva già il confronto, per le caratteristiche tipologiche e di stile, con il disegno raffigurante l'*Adorazione dei pastori*, conservato agli Uffizi (Popham 1971, p. 57, n. XXI.).

Lo studio, presumibilmente destinato ad una pala d'altare centinata, reca sul fondo un partito architettonico con snelle colonnine che trova riscontro nella pala Bardi. La costruzione cubistica delle forme sotto il potente chiaroscuro rimanda agli affreschi della cappella in San Giovanni Evangelista. Da qui il Bologna data il disegno ad una fase abbastanza precoce del percorso artistico del Parmigianino, memore ancora dell'esperienza condotta accanto all'Anselmi. Anche la Ghidiglia Quintavalle fa risalire l'esecuzione del foglio al periodo preromano. Il Popham ha poi accomunato a questo altri quattro disegni in relazione al tema della *Discesa dello Spirito Santo*, identificati a Francoforte presso lo Staedel Institut (4254), all'Albertina (2590), al Louvre (6441) e al British Museum (1905.11.10.24). Dal momento, poi, che stringenti affinità potevano stabilirsi nelle pose delle figure di apostoli nella *Discesa dello Spirito Santo* con quelle dei pastori nell'*Adorazione*, è stata avanzata l'ipotesi che Parmigianino lavorasse negli stessi anni alle due composizioni.

Non si conosce la destinazione di questa complessa idea inventiva, indubitabilmente ad uno stadio quasi finale di elaborazione. La quadrettatura sulla figura di apostolo – comparsa sul *verso* del foglio solo di recente grazie al restauro – che è studio per la stessa figura in primo piano a destra sul *recto*, ma qui in posa invertita (il particolare si ripete nello studio di Francoforte), lascia supporre l'esistenza almeno per questo

134

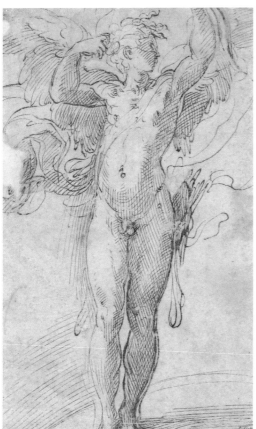

135

dettaglio di una realizzazione finale in altra tecnica.

Sempre sul *verso*, nella tecnica magistrale a solo tratto di penna, è il disegno per figura di ancella recante sul capo un'anfora vista frontalmente e di schiena. Lo stesso particolare si ripete fedelmente nel foglio alla Pierpont Morgan Library di New York dalla collezione Scholz (Scholz 1986, p. XIV, n. 353, fig. 35). Il rimando è facile alla commissione più impegnativa ricevuta dal pittore, la volta della chiesa della Steccata a Parma. Ciò che farebbe slittare la cronologia del disegno, che il Popham aveva già corretto al periodo romano, almeno ad una data immediatamente successiva al 1531, anno dell'incarico dei fabbricieri della Steccata.

Bibliografia: Bologna 1955, pp. 31-33, fig. 13; Molajoli 1957, p. 71, n. 37; Oberhuber 1963, n. 13; Popham 1967, pp. 51-52, n. 85; Ghidiglia Quintavalle 1968, p. 32, fig. 88; Popham 1971, p. 118, n. 293; Muzii 1987, p. 76, fig. 42; Muzii in Spinosa 1994, pp. 298-299. [R.M.]

Francesco Mazzola, detto il Parmigianino

(Parma 1503 - Casalmaggiore 1540)
134. *Nudo virile con ghirlanda*
penna in inchiostro su carta
bianca, mm 108 × 60
Napoli, Museo e Gallerie Nazionali di Capodimonte, Gabinetto dei Disegni e delle Stampe, inv. 640

Di tradizionale attribuzione al Parmigianino – con l'unica eccezione di un riferimento a Raffaello dell'inventario del 1852, testimoniato da una foto d'archivio (AFSBAS, n. 3688 s.d.) – il nudo di schiena, dalla muscolosa e virile corporatura, è stato identificato dalla Ghidiglia Quintavalle quale studio preparatorio per le figure dei nudini che, due per lato, maschili e femminili, visti alternatamente di schiena e di fronte, sorreggono con le braccia verso l'alto tralci e ghirlande o rose – quelle sbalzate in rame della decorazione – nella sottofascia, lungo i margini, dell'arcone della chiesa di Santa Maria della Steccata. I lavori e l'elaborazione del complesso schema decorativo impegnarono il Parmigianino per una decina d'anni, dal 1531 al 1539. Numerosi sono i fogli che documentano la ricerca dell'artista per la definizione di questo solo elemento decorativo, oggi conservati agli Uffizi, al Louvre, al Museo delle Belle Arti di Budapest (Ghidiglia Quintavalle 1971, pp. 91-92, figg. 82-85; Popham 1971). Insieme al disegno della raccolta di quest'ultimo museo, il foglio napoletano mostra la soluzione più vicina a quella adottata nell'affresco.

Bibliografia: Ghidiglia Quintavalle 1971, pp. 92, 188, n. 78, fig. 86; Muzii in Spinosa 1994, pp. 300-301. [R.M.]

Francesco Mazzola, detto il Parmigianino

(Parma 1503 - Casalmaggiore 1540)
135. *Cupido saettante* (r.)
Studi di figura femminile con le braccia sollevante e un putto ripetuta tre volte; disegno posteriore a matita nera di membro virile (v.)
penna in inchiostro su carta
bianca, mm 182 × 132
Napoli, Museo e Gallerie Nazionali di Capodimonte, Gabinetto dei Disegni e delle Stampe, inv. 1037

Il tema di Cupido venne più volte affrontato dall'artista in disegni tutti databili, per lo più, al periodo bolognese che va dal 1527, anno della sua fuga da Roma, al 1530. Ma il foglio napoletano, come ha voluto sottolineare il Popham, definendolo "fine original drawings" nell'anno-

346 tazione manoscritta sul montaggio, è tra gli esempi più felici del maestro. Con tecnica abile di penna, prossima al fare incisorio, Parmigianino costruisce plasticamente la figura in movimento, attraverso il segno marcato e sottile, e crea mediante tratti paralleli e a reticolo un suggestivo effetto chiaroscurale.

Probabilmente come gli altri, anche questo disegno era destinato alla incisione o ad una prova per chiaroscuro. I confronti più calzanti sono, comunque, con i disegni della piena maturità dell'artista pur se il Popham propone per il foglio una datazione tarda, collocandolo alla fine del periodo parmense, cioè agli anni intorno al 1530 e al 1540.

Un disegno affine, per grazia ed eleganza, che conserva il carattere di schizzo si conserva nella Galleria di Parma (Tinti 1923-24, p. 316; Fornari Schianchi in Parma 1984, pp. 450-451) ed è prototipo all'incisione a bulino di Benigno Bossi, autore delle illustrazioni della raccolta di disegni del conte Alessandro Sanvitale nel volume *Raccolta / di Disegni Originali / di Fran.co Mazzola/detto il Parmigianino / tolti dal Gabinetto / di Sua Eccellenza / Il Sig.re Conte Alessandro Sanvitale / Incisi / da Benigno Bossi Milanese Stuccatore Regio e Professore / Della Reale Accademia delle Belle Arti*, Parma 1772 (Napoli, Museo di Capodimonte GDS, collezione Firmian, vol. 187, IGMN 104103).

Una copia, parrebbe anche di buona esecuzione, è nella raccolta Valton dell'Ecole Superieure des Beaux-Arts a Parigi (Brugerolles 1984, p. 86, n. 75).

Anche qui il recente intervento conservativo ha conseguito un interessante risultato. Gli studi sul *verso* a sanguigna potrebbero apparentarsi per affinità di soluzioni tipologiche e stilistiche, al foglio con *Venere strappa l'arco ad Amore*, conservato

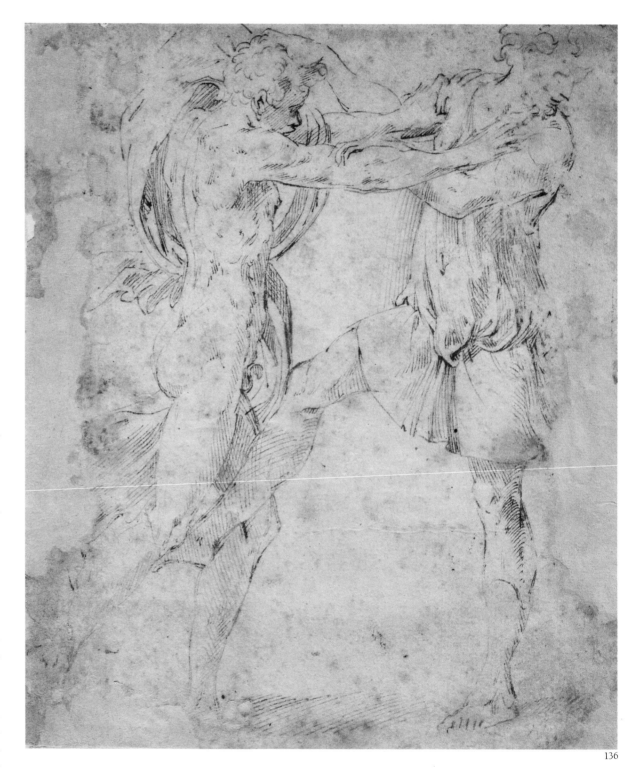

a Parma, ma anche alle prime elaborazioni per i nudini della Steccata, databili allo stesso lasso di tempo (Ghidiglia Quintavalle 1971, tav. XXXVI).

Bibliografia: Molajoli 1957, p. 71, n. 30; Popham 1971, p. 118, n. 292, fig. 388; Muzii 1987, n. 12; Muzii in Spinosa 1994, p. 397. [R.M.]

**Francesco Mazzola,
detto il Parmigianino**
(Parma 1503 - Casalmaggiore 1540)
136. *Figure di giovani in lotta*
penna in inchiostro su carta
bianca, mm 205 × 173
Napoli, Museo e Gallerie Nazionali
di Capodimonte, Gabinetto dei
Disegni e delle Stampe, inv. 648

Il disegno era già attribuito a Parmigianino negli inventari ottocenteschi. È stato confermato all'artista dal Popham nell'annotazione manoscritta apposta sul supporto del disegno, a correzione di un suggerimento di H. Lester Cooke a Donato Creti.
In accordo col Popham, la cronologia va situata al secondo periodo parmense, ossia agli anni tra il 1535 e il 1540, appartenenti all'ultima fase di operosità dell'artista, considerato il tratteggio della penna ormai stanco.

Bibliografia: Popham 1971, p. 117, n. 289, III, fig. 442; Muzii in Spinosa 1994, p. 303. [R.M.]

Girolamo Mazzola Bedoli
(San Lazzaro, Parma 1500 ca. -
1569 ca.)
137. *Uomo seduto in una nicchia
con violoncello; in alto un'orchestra
di angeli*
sanguigna e biacca su carta bianca,
mm 207 × 140
Napoli, Museo e Gallerie Nazionali
di Capodimonte, Gabinetto dei
Disegni e delle Stampe, inv. 649

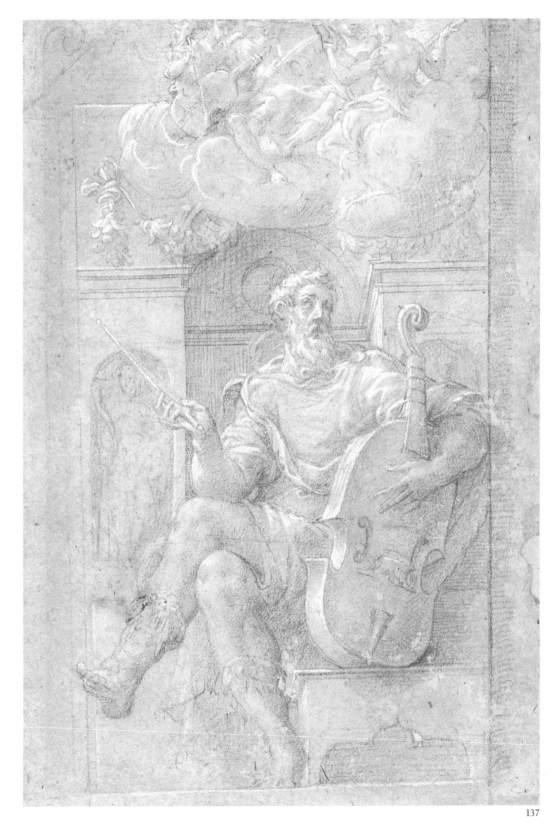

348 Recava la corretta attribuzione già
nell'inventario ottocentesco della
raccolta; poi il Molajoli lo ascrisse al
Parmigianino. Il Popham e, indi-
pendentemente, il Pouncey hanno
restituito il disegno al Mazzola Be-
doli, riconoscendo in esso i tratti più
tipici dello stile grafico di questo ar-
tista. Considerato il soggetto – un
uomo che suona il violoncello atten-
to alle note che sembrano essergli
ispirate dal coro di angeli musici in
alto sulle nuvole – è stato messo in
rapporto con la decorazione di ante
d'organo.

Una commissione per portelle d'or-
gano è, infatti, ricordata dal Vasari
per la chiesa di San Giovanni Evan-
gelista a Parma. Nel 1542, difatti, il
Bedoli ebbe un tale incarico da Pal-
ma Baiardi, insieme alla richiesta
della pittura della tavola d'altare
nella cappella di quella chiesa. I pa-
gamenti per le porte dipinte "a chia-
roscuro" risalgono al 1546 (Testi
1908, p. 391).

Una commissione per quattro por-
telle a ornamento degli stilobati del-
l'organo del duomo di Parma è an-
che documentata dalle fonti locali
nel 1562 (Testi 1908, p. 394). Que-
ste, rimosse nel 1787 e trasportate
successivamente in Francia per le
collezioni napoleoniche, furono re-
stituite nel 1816. Sono oggi esposte
nella Galleria Nazionale di Parma e
raffigurano *Giovinetta con clavicem-
balo*, *Vecchio che suona la mandola*,
Giovinetta che suona la cetra e *Uomo
che suona il violoncello*. Per quest'ul-
timo pannello, ceduto a un privato
nel 1861 e poi integrato nelle colle-
zioni nel 1965 (Bologna-Washing-
ton-New York 1986, p. 72) si con-
serva una prima idea, in "contropar-
te", nella Galleria Estense di Mode-
na (Popham 1964, pp. 257, 263, n.
13, fig. 15; Di Giampaolo 1989, p.
104).

La squisita invenzione del foglio na-
poletano non sembra, però, condivi-

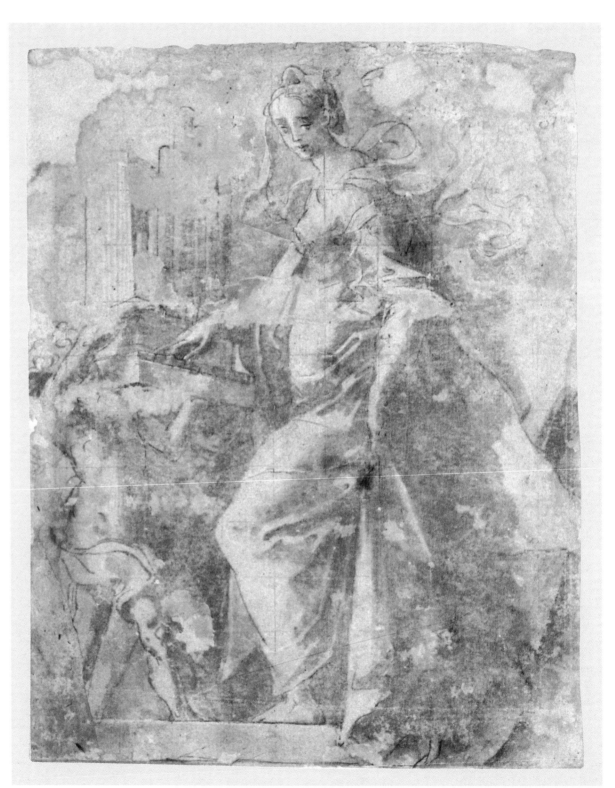

dere la forte monumentalità e verticalità prospettica, dal basso verso l'alto, dei quattro musici. Ma nemmeno l'ipotesi di relazione alla prima commissione può essere suffragata da confronti perché dell'organo, rimosso nel 1650, non risulta traccia dal 1666, quando fu venduto per 7.000 scudi di Parma ai Farnese (Testi 1908, p. 391). Inoltre lo studio non ha i caratteri di una prima idea ma di un accurato disegno, elaborato nella esecuzione e raffinato nella tecnica, quasi di presentazione. La cronologia, comunque, ben si situa intorno agli anni quaranta di attività ancora precoce del Bedoli e informata su raffinate cadenze tra Correggio e Parmigianino. Una sofisticata stesura di biacca impreziosisce la sanguigna, accentuando i valori luministici che caratterizzano la ricerca pittorica dell'artista.

Bibliografia: Popham 1964, p. 243, fig. 14; Muzii 1987, n. 9; Muzii in Spinosa 1994, pp. 291-292. [R.M.]

Alessandro Mazzola Bedoli
(Parma 1547-1612)
138. *Santa Cecilia all'organo*
penna in inchiostro, acquerello seppia, tracce di biacca,
mm 185 × 145
Napoli, Museo e Gallerie Nazionali di Capodimonte, Gabinetto dei Disegni e delle Stampe, inv. 645

Il disegno, assegnato genericamente ai Carracci nell'inventario ottocentesco della raccolta, è stato pubblicato da M. Di Giampaolo, che lo ha correttamente attribuito ad Alessandro Bedoli, figlio del più noto pittore di Viadana. Il disegno riproduce fedelmente il soggetto del foglio del Musée des Beaux-Arts di Lille che il Popham (e per primo il Pouncey) ha assegnato a Girolamo Mazzola Bedoli, ritenendolo studio preparatorio per l'affresco con *Santa Cecilia che suona l'organo* nell'arco della cappella de-

stra del coro in San Giovanni Evangelista a Parma. Lo studioso assegnava allo stesso artista anche l'affresco con la *Santa Margherita* nella cappella opposta. La vicenda attributiva degli affreschi non è piana, per le alternate proposte a Parmigianino (Ghidiglia Quintavalle), all'Anselmi (A.O. Quintavalle) e di recente, contro la tesi del Popham, accolta anche dal Fagiolo Dell'Arco e dal Mattioli, ad Alessandro Bedoli (Godi 1973, pp. 3-11, 21-22). Il confronto tra i due fogli segna una profonda distanza tra il movimento complesso che si intende sotto i rigonfi panneggi, la finezza delle mani e del volto della santa, la luminosità accurata del disegno di Lille e il segno più incisivo e statico, la qualità meno fluida della grafia nel disegno napoletano. Le varianti, poi, con l'affresco a Parma, nel particolare dell'organo e nell'acconciatura, ma non con il disegno di Lille, lasciano supporre che si tratti di un'esercitazione di Alessandro Bedoli sul prototipo paterno. La quadrettatura, però, anche del disegno napoletano fa pensare comunque ad una versione finale in altra tecnica. Il recente intervento conservativo ha messo in luce, al di sotto del particolare del volto sovrapposto al foglio, un diverso profilo della stessa figura da identificare con un pentimento dell'artista.

Bibliografia: Di Giampaolo 1980, 2, pp. 86-88; Muzii in Spinosa 1994, pp. 287-288. [R.M.]

Sofonisba Anguissola
(Cremona 1531 - Palermo 1623)
139. *Fanciullo morso da un gambero*
carboncino su carta cerulea ossidata; filigrana, mm 333 × 385
Napoli, Musei e Gallerie Nazionali di Capodimonte, Gabinetto dei Disegni e delle Stampe, inv. 1039

Il prezioso disegno appartenne a Fulvio Orsini insieme con un altro

foglio "col ritratto di Sofonisba et una vecchia" da identificare, presumibilmente, con il disegno oggi disperso ma prototipo alla incisione del belga Jacob Bos (Cremona 1994, p. 272, n. 38) e con i due dipinti, l'uno con l'*Autoritratto alla spinetta*, anch'esso a Capodimonte, l'altro con la *Partita a scacchi*, oggi a Poznan (Cremona 1994, p. 190, n. 3). Passato per legato al cardinale Ooardo Farnese, compare descritto nell'inventario del palazzo romano databile al 1644 e correttamente attribuito. Il disegno incorniciato era collocato al muro nelle "stanze dette de' quadri vicino alla Libraria grande" insieme ai dipinti, nella prima stanza, di Tiziano e dei Carracci, di Raffaello e di Sebastiano del Piombo. Nell'inventario del 1653 il disegno compare registrato nella seconda stanza "dei quadri" e non è più documentato negli inventari farnesiani successivi. Stranamente la sua corretta attribuzione va smarrita nel primo censimento dei beni farnesiani nella nuova sede napoletana, successivo al saccheggio dei Francesi e databile al 1799 circa.

Narra il Vasari che Tommaso Cavalieri accompagnò una sua lettera nel gennaio del 1562 a Cosimo de' Medici, duca di Firenze e Siena, con il dono della celebre *Cleopatra* michelangiolesca ma anche con un disegno "di mano di Sofonisba nella quale è una fanciullina che si ride di un putto che piagne; perché avendogli ella messo innanzi un canestrino pieno di gamberi uno di essi gli morde il dito" (ed. Milanesi, V, 1906, p. 81). Il biografo precisa che "l'inventione" fu richiesta dallo stesso Michelangelo, il quale aveva veduto dell'artista un disegno con una giovinetta ridente e ne avrebbe voluto vedere "un putto che piagnesse" come cosa ben più difficile. Per soddisfare la richiesta, Sofonisba ideò questo soggetto prendendo

a modelli la sorellina e il fratellino Asdrubale, nato nel 1551. Il disegno sarebbe stato poi donato da Cosimo I al Vasari che lo inserì nel suo *Libro dei disegni*. Il primo riferimento critico alla composizione è del Longhi, che la identificava con un foglio a sanguigna, già in collezione privata a Berlino, reso noto dal Voss (ma con l'ascrizione a Santi di Tito), poi passato in asta a Lucerna presso Gilhofer e Rauschburg nel 1934 (n. 262). Lo stesso Longhi ricordava, poi senza fondamento, una versione agli Uffizi e avvertiva di questa replica al Museo di Capodimonte. È merito di Irene Kunel Kunze aver affermato l'autografia del prezioso disegno napoletano che si distingue dall'esemplare pubblicato dal Longhi, oggi disperso, per una freschezza di grafia estremamente sensibile e per una vivacità di espressione nei volti dei fanciulli ritratti, che il complesso e recente restauro recupera a pieno. Sulla base dell'età del fratellino della pittrice, la studiosa ha datato il disegno intorno al 1554. La critica recente (Della Pergola, Collobi Ragghianti, Bora) è concorde con questa tesi.

Soggetti come questo, con la raffigurazione del riso o del pianto, comuni del resto a tutta la tradizione naturalistica lombarda e desunti dagli esempi di fisiognomica leonardesca (si confronti il recente saggio di F. Caroli nel catalogo della mostra cremonese), si ritrovano più volte nella produzione dell'artista in quei "vivacissimi e bizzarri pensieri" (Baldinucci 1846, II, p. 633) che affidava alla carta, tra i quali, per analogia di idea creativa, si vedano *La vecchia che studia l'alfabeto ed è derisa da una fanciulletta* agli Uffizi (n. 13936F; Bora in Cremona 1994, p. 270, n. 37) e la versione incisa dal Bos. Si conoscono due sole versioni dipinte di epoca posteriore (Caroli 1989, pp. 138-141).

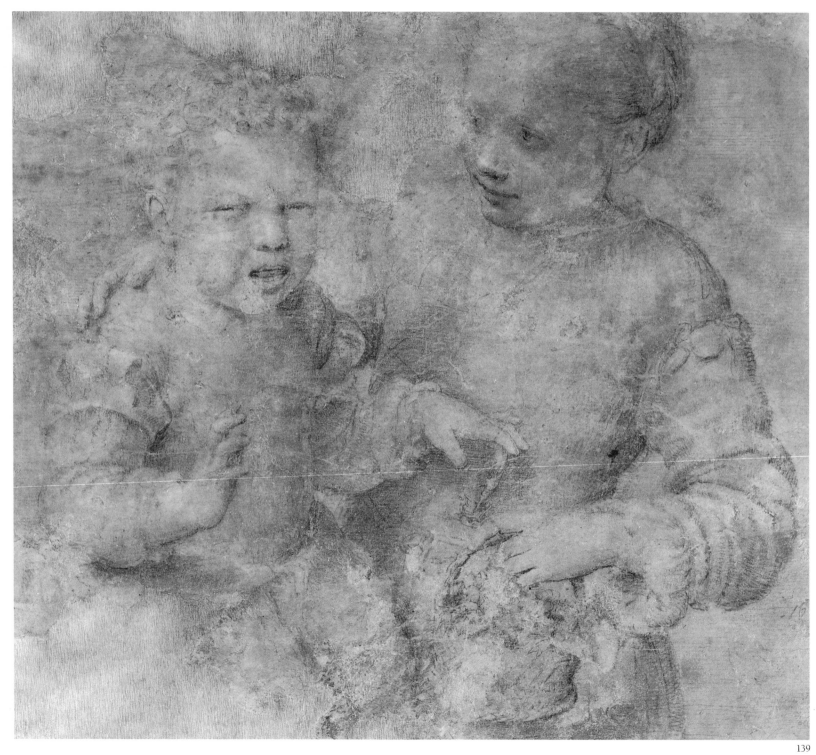

L'importanza della comparsa del motivo del fanciullo morso e la sua analisi in rapporto alla categoria del "ridicolo" o "comico" ovvero del messaggio moralistico entro l'immagine è stata sottolineata dal De Klerck nella scheda in catalogo della recente mostra su Sofonisba e le sue sorelle.

Bibliografia: Voss 1928, fig. 16; Longhi 1928-29, p. 301; De Nohlac 1884, p. 436, n. 113; De Tolnay 1941, p. 115; Molajoli 1957, p. 69, n. 16; Kuhnel Kunze 1962, pp. 88- 91, fig. 10; Della Pergola 1973, pp. 53-57; fig. 2; Collobi Ragghianti 1974, p. 116; Frommel 1979, p. 194, n. 204; Cremona 1985, p. 301, n. 2.12; Muzii 1987, n. 20; Bertini 1987, p. 215, n. 356; Hochmann 1993, p. 91; Jestaz 1994, p. 169, n. 4292; Cremona 1994, pp. 274-277, n. 39, Muzii in Spinosa 1994, p. 287. [R.M.]

Jacopo Zanguidi, detto il Bertoia
(Parma 1544-1574)
140. *Studio per l'ingresso di Cristo a Gerusalemme*
penna, bistro, acquerello seppia su carta tinteggiata; mm 525 × 405
Napoli, Museo e Gallerie Nazionali di Capodimonte, Gabinetto dei Disegni e delle Stampe, inv. 1015

La lettura del prezioso disegno è compromessa dallo stato precario di conservazione. Riferito a Taddeo Zuccari negli inventari ottocenteschi, non casualmente, e catalogato dal Molajoli come di Lelio Orsi (1957), il disegno fu correttamente attribuito al Bertoia dall'Oberhuber e identificato quale studio preparatorio per il grande affresco nell'oratorio romano dell'Arciconfraternita di Santa Lucia del Gonfalone, ove il Bertoia lavorò appena giunto a Roma nel 1569. La Borea, in seguito, volle distinguere la mano di Lelio Orsi nel segno marcato e turgido del registro superiore e quella del Ber-

toia nel registro inferiore, ove, appena leggibile nei tratti sbiaditi, compariva lo studio della parte centrale con l'*Ingresso di Cristo*, tema riproposto dall'artista in un disegno presso le Gallerie dell'Accademia di Venezia, in un foglio a Milano, nel Castello Sforzesco, e nel piccolo bozzetto della Galleria Nazionale di Parma. A questa ipotesi aderirono la Mottola Molfino e il Benesh, sebbene la Quintavalle fosse tornata sull'attribuzione per intero del disegno al Bertoia. La studiosa sottolineava le strette analogie dello stile anche del registro superiore – ove più evidenti si fanno i richiami alla cultura parmigianinesca della Steccata e alle soluzioni dell'Anselmi in Palazzo Lalatta nei putti reggifestone o sorreggenti le tavole del Profeta e della Sibilla, nelle volute e nel motivo delle colonne tortili – non solo con la realizzazione finale, ma anche con la decorazione, all'incirca coeva, del Palazzo di Caprarola. Un preciso dettaglio di confronto veniva infine fornito con lo *Studio di Profeta e di Sibilla* del British Museum, assegnato all'artista con riserva dal Popham ma definitivamente confermatogli dall'Oberhuber. L'attribuzione del foglio napoletano all'artista parmense, nel momento di maggiore aderenza alla cultura nei modi tra il Tibaldi e Luca Cambiaso, negli anni intorno al 1566 e 1569, è stata poi avvalorata dal Partridge, dal Grassi, dalla De Grazia Bohlin. Una replica del soggetto, con varianti, si trova agli Uffizi (n. 620); un altro foglio riferito all'affresco con lo studio della sola parte superiore è al National Museum di Budapest (n. 1920).

Bibliografia: Molajoli 1957, p. 71, n. 2; Oberhuber 1959-60, pp. 243-247, tav. 4; Borea 1961, pp. 37-40, fig. 43; Ghidiglia Quintavalle 1963, pp. 15, 54, fig. 8; Molfino 1964, pp. 19-20, fig. 3; Benesh 1966, pp. 562-565, fig.

140

141

363; Popham 1967, pp. 116-119, n. 237; Partridge 1971, pp. 467-468, fig. 8; Grassi 1971, p. 191, n. 14; De Grazia Bohlin 1972, pp. 151-152, n. 30, fig. 45; De Grazia Bohlin 1974, pp. 361-362; Muzii 1987, n. 23; Muzii in Spinosa 1994, p. 288. [R.M.]

Jacopo Zanguidi, detto il Bertoia
141. *Il sogno di Giacobbe* (r.)
Studi per la stessa composizione; studi di animali; studio per favola mitologica (v.)
penna in inchiostro,
mm 343 × 280
Napoli, Museo e Gallerie Nazionali di Capodimonte, Gabinetto dei Disegni e delle Stampe, inv. 931

Venne attribuito al Parmigianino dal Molajoli nel primo catalogo del Museo di Capodimonte, poi correttamente identificato dalla Ghidiglia Quintavalle come prima idea per *Il sogno di Giacobbe*, affrescato nella ellisse della sala dei Sogni del Palazzo d'inverno del cardinale Alessandro Farnese a Caprarola (1569-72). Si tratta certamente del primo affacciarsi dell'idea perché numerose sono le varianti con la realizzazione finale ad affresco: qui lo spazio è ancora in tondo ed è affollato da figure; gli angeli, su gradini, avanzanti con grazia di ritmo in un movimento fluido e continuo, sono ravvicinati al santo; minimo è l'accenno al paesaggio, di cui si intravede solo il fogliame sulla sinistra. Agli studi noti per la composizione si aggiungono gli schizzi sul *verso* del disegno napoletano che il recente intervento di restauro ha messo in luce. Qui è più volte ripetuta e variata la posa di Giacobbe giacente addormentato. Vi compare anche lo studio per l'intera composizione con la scala in obliquo verso il cielo che sarà, sia pure in posizione invertita, la soluzione definitiva adottata nell'affresco. Sulla sinistra un altro schizzo delinea un piccolo

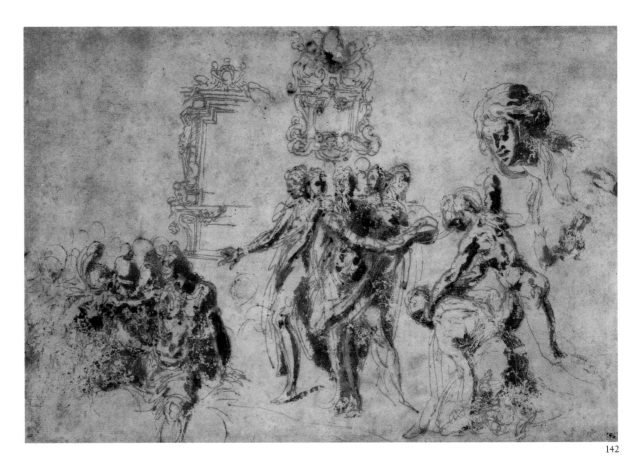

142

carro trainato da cavalli; al centro in alto, lo studio di una figura femminile e di una maschile entro un'architettura domestica (forse Marte e Venere?) rimanda, pur senza alcuna precisa corrispondenza, alle note composizioni mitologiche con gli amori degli dei, affrescate dal Bertoia negli ultimi anni di attività nel Palazzo del Giardino a Parma (1572). Più in basso compaiono gli studi di un angelo, fortemente macchiato a inchiostro acquerellato, studi di animali che numerosi affollano gli affreschi e quello di un uomo addormentato: ancora Giacobbe o Adamo per l'affresco della stessa sala con i progenitori?
La stesura disegnativa del tema risente ancora della formazione giovanile dell'artista al fianco di Michelangelo Anselmi in Palazzo Lalatta,

dove quest'ultimo è autore di una composizione d'identico soggetto.

Bibliografia: Molajoli 1957, p. 71, n. 32; Ghidiglia Quintavalle 1963, pp. 22, 54; De Grazia Bohlin 1972, p. 151, n. 29, fig. 79; De Grazia Bohlin in Parma 1984, p. 233; Muzii 1987, p. 18, fig. 6; Spinosa 1994a, p. 203; Muzii in Spinosa 1994, pp. 289-290. [R.M.]

Jacopo Zanguidi, detto il Bertoia
142. *Motivi d'ornato; studi di gruppi di figure; studio per decollazione; studio per busto di donna*
penna, bistro su carta bianca,
mm 285 × 195
Napoli, Museo e Gallerie Nazionali di Capodimonte, Gabinetto dei Disegni e delle Stampe, inv. 1016

Registrato negli inventari come di scuola michelangiolesca, il Molajoli già nel 1957 attribuiva il disegno al Bertoia. Anche la Ghidiglia Quintavalle confermava l'attribuzione nella prima monografia sull'artista, sottolineandone le affinità di tecnica e di stile, nel forte contrasto chiaroscurale ottenuto con larghe stesure di bistro e nelle accentuate movenze parmigininesche, con il disegno di Torino con *Mosè giudice* in rapporto con la decorazione del Palazzo Farnese di Caprarola (1569-72). Analogie stilistiche sono state anche riscontrate dalla De Grazia Bohlin con il disegno preparatorio per il *Sogno di Giacobbe* della stessa raccolta napoletana. È difficile precisare una destinazione per i diversi studi che, senza alcuna unità, compaiono sul foglio. Il gruppo centrale di figure

femminili, apparentemente impegnate in una danza aggraziata che le lega insieme, rimanda, come ha sottolineato ancora la De Grazia, alla decorazione del Bertoia in Palazzo Lalatta ma, a nostro avviso, anche più da vicino ad alcune immagini più tarde, alle Grazie, ad esempio, nel *Giudizio di Paride* già nella sala del Palazzo del Giardino a Parma, oggi nella Galleria Nazionale di quella città. I motivi ornamentali si ripetono nel verso di un foglio a Windsor e la scena di decollazione (o di lotta?) in un altro disegno databile al 1569, conservato al Victoria and Albert Museum.

Bibliografia: Molajoli 1957, p. 72, n. 38; Ghidiglia Quintavalle 1963, pp. 41, 54, fig. 82; De Grazia Bohlin 1972, p. 153, n. 31; De Grazia Bohlin in Parma 1984, p. 240; Muzii 1987, n. 24; Muzii in Spinosa 1994, p. 289. [R.M.]

Ercole Setti
(Modena 1530-1617)
143. *L'incontro di sant'Anna e san Gioacchino*
penna, in inchiostro, rialzi di biacca su carta tinteggiata,
mm 264 × 197
Napoli, Museo e Gallerie Nazionali di Capodimonte, Gabinetto dei Disegni e delle Stampe, inv. 1293

Attribuito a Scuola fiorentina negli inventari ottocenteschi e dubitativamente assegnato ad artista toscano che riprende un più antico prototipo dal Pouncey (comunicazione orale), il disegno sembra piuttosto ascrivibile, come ha suggerito M. Di Giampaolo e confermato la Petrioli Tofani (comunicazione orale), al modenese Ercole Setti.
Ancora poco nota è la personalità del pittore, che ha lavorato soprattutto nella sua città e che dimostra una cultura aggiornata sugli esempi di Parmigianino e Mazzola Bedoli

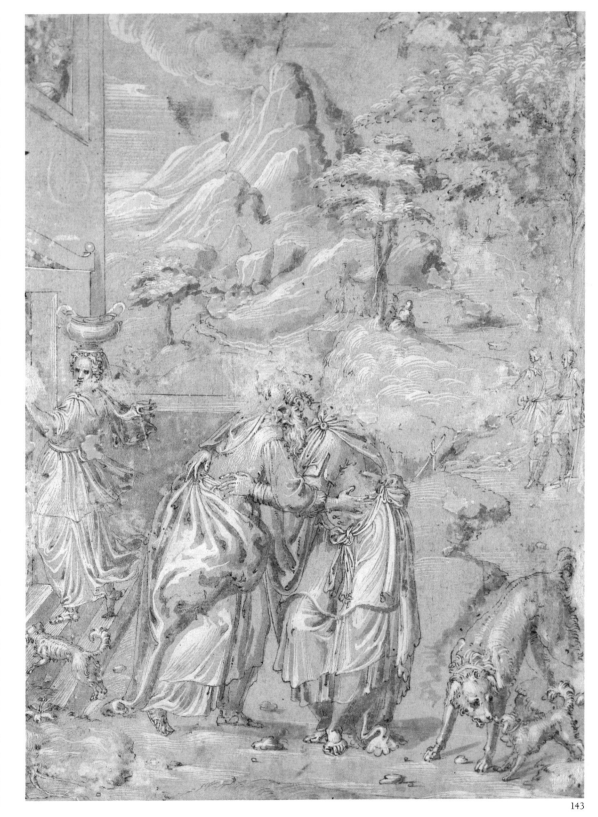

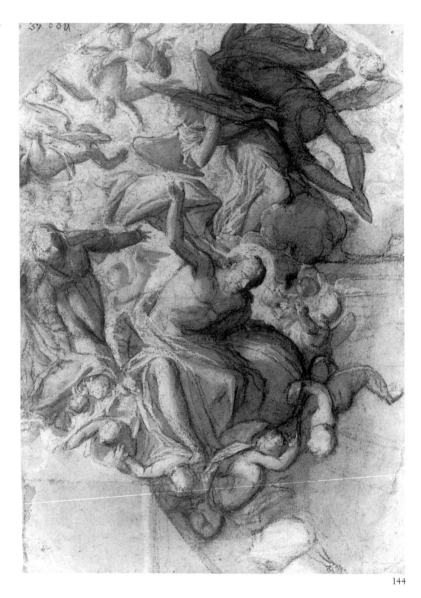

144

come dell'arte bolognese. Ma di lui si conserva un ricco corpus grafico composto dai disegni sicuri di Windsor Castle e di Monaco (Witzthum 1955, p. 252) e da ben 125 fogli, racchiusi in album, presso una collezione privata torinese (Zava Boccazzi 1968, pp. 355-363) e che rappresentano il sicuro punto di partenza per la ricostruzione dell'attività grafica dell'artista.

La tecnica del disegno napoletano, dalla resa fortemente pittorica per un'ampia stesura di biacca sulla carta tinteggiata e dal sensibile dinamismo della scena, si discosta certo dalla grafia abituale dell'artista caratterizzata da un segno netto e lineare, di solo contorno a penna, quasi da incisore – e Setti praticò anche questa forma di espressione artistica. Ma utili confronti possono instaurarsi con il piccolo cartone di Windsor raffigurante *Le nozze di Cana* ove, diversamente dagli altri fogli, egli si dimostra più interessato ad effetti di dinamismo della composizione e di contrasto luministico attraverso l'uso dell'acquerello e analogie convincenti sono anche nelle tipologie dei volti come nel minuto e sottile decorativismo delle vesti delle figure.

Altro confronto probante è con l'*Adorazione dei Magi* della raccolta degli Uffizi (inv. 12237 F) ove è analogo anche l'impianto compositivo. Il paesaggio montuoso che si apre sul fondo sembra ispirato ai numerosi esempi del genere entro la cultura manierista.

Bibliografia: Muzii 1987, n. 19; Di Giampaolo 1989, p. 294, n. 145; Muzii in Spinosa 1994, pp. 312-313. [R.M.]

Ignoto veneto del XVI secolo
144. *Cristo in gloria
con accompagnamento d'angeli
e la Vergine*
carboncino, pennello, tempera e gesso bianco, mm 364 × 265
Napoli, Museo e Gallerie Nazionali di Capodimonte, Gabinetto dei Disegni e delle Stampe, inv. 812

La tecnica impiegata in questo disegno, ove prevale una visione pittorica e schizzata di getto, indirizza indubbiamente verso la scuola veneta. In particolare, il riferimento a Tintoretto dell'inventario ottocentesco ci sembra plausibile se incanalato verso la produzione di Domenico Tintoretto, molto spesso confuso con il più celebre genitore. Il corpus delle opere sicure solo di recente ha dato fisionomia alla grafica dell'artista e la Rossi ha caratterizzato la sua maniera in quel che la distingue e allontana dalla sigla paterna e l'avvicina alla tecnica pastosa a gesso di Palma il Giovane. Che è quanto si potrebbe rilevare nel foglio napoletano. Ma, in base alla più bassa qualità del disegno, si lascia ancora la paternità del foglio nell'anonimato. La composizione raffigura il Cristo in gloria attorniato da angeli in acrobatiche posizioni e alla sua destra la Vergine: il risultato è un pieno ritmo d'azione nella parte superiore. Evidentemente si tratta di uno studio per una pala d'altare centinata, di cui non è stato ancora possibile identificare la collocazione né l'ulteriore sviluppo compositivo. L'artista, anche secondo la Nepi Sciré, è un anonimo manierista veneto della seconda metà del secolo (comunicazione scritta).

Bibliografia: Muzii in Spinosa 1994, p. 313. [R.M.]

Bartolomeo Schedoni
(Formigine 1570 ca. - Parma 1615)
145. *Adorazione dei Magi*
sanguigna e rialzi di biacca su carta tinteggiata, mm 353 × 275
Napoli, Museo e Gallerie Nazionali di Capodimonte, Gabinetto dei Disegni e delle Stampe, inv. 980

Esclusa la paternità a Girolamo da Carpi al quale il disegno veniva attribuito negli inventari ottocenteschi della raccolta, la Borea, che per prima ha reso noto il foglio, volle proporre, sia pure con riserva, il riferimento ad Ugo da Carpi per "quella qualità eminentemente pittorica e fluida del segno avvolgente le forme su un nerbo manieristico appena inflesso" che richiama, in particolare, i suoi chiaroscuri. Discorde è l'opinione di Scavizzi il quale, accorgendosi di una voluta arcaizzazione sotto l'impaginazione manieristica della scena da parte di un pittore già entro la libertà seicentesca, ne evidenziava anche la complessità dei piani prospettici, il modo di rendere il paesaggio, il fogliame, l'evanescenza del segno in talune zone. Lo studioso, quindi, proponeva il nome di Francesco Allegrini, richiamando all'attenzione le affinità stilistiche del disegno con i tardi affreschi del pittore in Palazzo Doria Pamphilij a Roma e con la sua opera grafica. Confermavano questo riferimento, secondo quanto riportava lo stesso studioso, anche il Briganti e il Sanminiatelli.

Ma il problema dell'effettiva paternità del disegno non sembrava risolto. Giulio Bora, confermando la notevole qualità del foglio, indirizzava nuovamente la ricerca in ambito ferrarese (comunicazione scritta). A favore di una lettura più ampiamente emiliana sono, al di là della originale stesura cromatica del disegno, i numerosi rimandi a Correggio, nella figura della Vergine e in quella in primo piano a destra, vista di spalle, e nel gruppo della Vergine con il Bambino, molto vicino ad analoghe realizzazioni proprie di Bartolomeo Schedoni. Questa proposta attributiva è stata confermata di recente da Dwight Miller. Lo studioso suggerisce trattarsi di una prima idea per il dipinto con questo soggetto com-

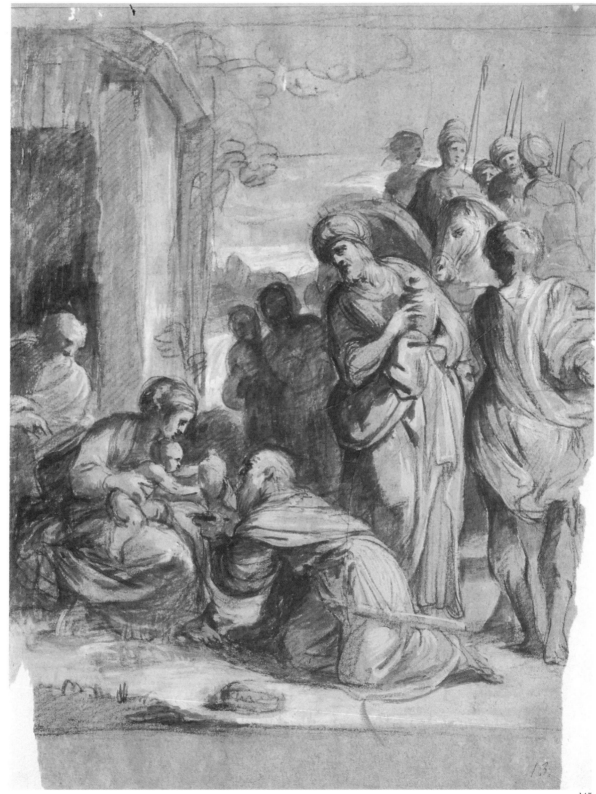

146

147

missionatogli dalle suore di Sant'Eufemia in Modena nel 1599, anno al quale risalgono il contratto e il pagamento all'artista. La tecnica sciolta ma sicura trova riscontri nei giovanili studi con il *Massacro degli Innocenti* e *La predica di san Giovanni Battista*, entrambi conservati presso la Galleria Nazionale di Parma.

Bibliografia: Napoli 1961, p. 32, n. 45; Scavizzi 1962, p. 76; Muzii 1987, n. 56; Miller 1994, p. 155, fig. 1; Muzii in Spinosa 1994, pp. 311-312. [R.M.]

Ignoto XVII secolo

146. *Composizione floreale e farfalle*
matita, tempera e acquerelli su pergamena preparata,
mm 368 × 259
147. *Composizione floreale e farfalle*
matita tempera e acquerelli su pergamena preparata,
mm 361 × 258
Napoli, Museo e Gallerie Nazionali di Capodimonte, Gabinetto dei Disegni e delle Stampe, inv. 821-822

Con un buon margine di sicurezza vanno creduti di provenienza farnesiana. L'inventario del 1644 del Palazzo Farnese di Roma reca, infatti, la descrizione di un solo "Quadretto in carta pecora tirato in tavola con cornice d'ebano, con miniatura di alcuni fiori Indiani et alcune farfalle" (Fusco in Muzii 1987, p. 262, f. 157). In effetti, i due disegni per la tecnica diligente a colori su pergamena preparata rimandano alla decorazione miniata.
Da riconnettere al genere della grafica da "naturalista", ricercata negli ambienti di corte, le due pergamene fanno ragionevolmente pensare al genere della natura morta, caro a miniaturisti come Giovanna Garzoni che privilegiò anche l'illustrazione botanica, tra gli altri soggetti, nel formato ridotto e nella stessa tecnica. Il corpus delle sue opere sicure, attentamente indagato sì da raccoglierne circa 150, non permette, tuttavia, collegamenti convincenti. Soprattutto il suo segno abile e particolarmente decorativo, ottenuto anche a punteggiatura, si distingue dalla stesura elaborata e più complessa delle tempere napoletane. Caratterizzate, queste, dall'uso di colori chiari e brillanti, dalla nettezza del segno, da un più libero e sciolto schema compositivo.
Il Chiarini suggerisce un'ascrizione ad Octavianus Monfort in rapporto con la stessa Garzoni, e con i miniatori al servizio del duca Gaston d'Orléans, soprattutto con Nicolas Robert, autore delle famose tavole botaniche dipinte su *velin*. L'attività dell'illustratore di nature morte su pergamena, secondo recenti indagini, data a partire dal 1680 che sembrerebbe, però, tarda rispetto al ritrovamento delle tempere nel patrimonio farnesiano di Roma.

Bibliografia: Muzii in Spinosa 1994, p. 321. [R.M.]

Arazzeria medicea, *post* 1542
(da cartone di Francesco Salviati)
148. *Il sacrificio di Alessandro*
arazzo; ordito: lana, 8, 9, fili per
cm 1; trama: seta, lana
cm 385 × 315
Napoli, Museo e Gallerie Nazionali
di Capodimonte, inv. OA 7327

Raffigura, entro una inquadratura
architettonica adorna di tutti i moti-
vi decorativi tipici del manierismo,
impareggiabile *summa* di poetiche
variazioni sull'antichità, l'episodio
del fanciullo che, partecipando qua-
le incensiere a un sacrificio rituale,
fu colpito al braccio da un carbone
ardente, ma tacque non volendo
turbare la solenne funzione.
La scena, rara nell'iconografia rina-
scimentale, è stata identificata dal
Bologna (1959, p. 90, n. 49), sulla
base di un passo dei *Factorum et dic-
torum memorabilium* di Valerio Mas-
simo, senza dubbio la fonte seguita
dal pittore del cartone: "Vetusto
Macedoniae more regi Alexandro
nobilissimi pueri praesto erant sa-
crificanti. Et quibus uno turibulo ar-
repto, ante ipsum astitit, in cuius
brachio carbo ardens delapsus est.
Quo etsi ita urebatur ut adusti cor-
poris eius odor ad circonstantium
nares perveniret, tamen et dolorem
silentio pressit et brachium immo-
bile tenuit, ne sacrificium Alexandri
aut concusso turibulo impediret,
aut edito gemitu regias aures asper-
geret. Rex quoque patientia pueri
magis delectatus, hoc certius perse-
verantiae esperimentum sumere vo-
luit. Consulto enim sacrificavit diu-
tius, nec hac re eum a proposito re-
pulit. Si huic miraculo Darius inse-
ruisset oculos, scisset eius stirpis
milites vinci non posse, cuius infir-
mam aetatem tanto robore praedi-
tam animadvertisset" (l. III, cap. 3).
Lo studioso sottolinea che le scritte
didascaliche, inserite entro tre delle
varie cartelle del partito ornamenta-

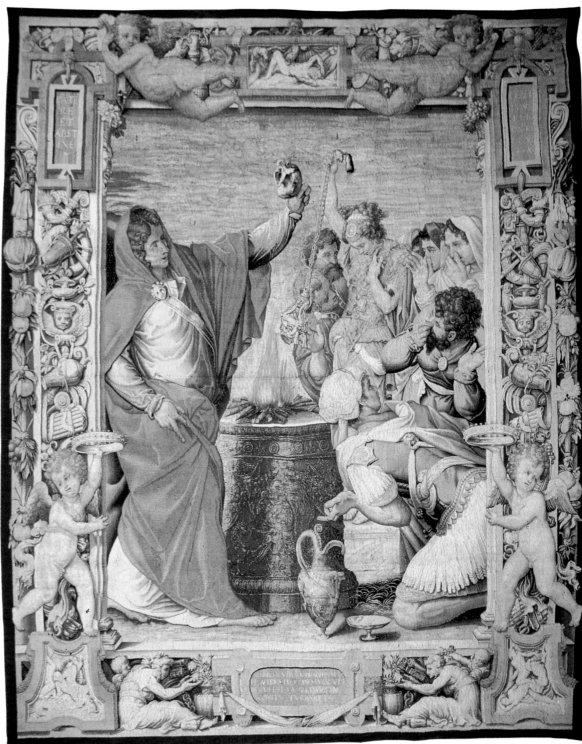

le, pur facendo riferimento all'episodio specifico, sembrano volerne ipostatizzare il senso, per renderlo una sorta di allegoria della "patientia".

Esse recitano in basso: "Carbone vivo in brachium ex acerra prolapsopueri uri passus est-ne sacrificium gemitu turbaret"; in alto a sinistra: "Patere et abstine"; in alto a destra: "Levius fit patientia". L'identificazione di questo splendido arazzo negli inventari farnesiani sei-settecenteschi, editi ed inediti, è stata pressoché impossibile. Il Jestaz (1981, p. 395) afferma che è il solo pezzo noto realizzato per i Farnese, la cui bordura presenta chiavi e gigli farnesiani, e ipotizza che l'arazzo, non essendo stato mai citato negli inventari romani, possa provenire da Parma. All'interno delle collezioni parmensi è menzionato un consistente numero di arazzi, ma le laconiche descrizioni non ci consentono identificazioni precise; in più, un soggetto così difficile e raro poteva non essere compreso dall'estensore dell'inventario, di conseguenza all'arazzo potrebbe essere stato attribuito un titolo diverso. La più antica citazione inventariale, rinvenuta finora, risale al 1800: l'arazzo è menzionato a Palermo tra la "roba esistente nelle casse nel magazzino al molo della Reale Cappella di Caserta (*Annotazione di tutto ciò che esiste di mobili ed altro nel Real Palazzo di Palermo*, ASN, Casa Reale Amministrativa, III, Serie inventari, fasc. 578, f. 217 r.). Lo ritroviamo inventariato al numero 670 dell'*Inventario oggetti d'arte* (1874) del Palazzo di Napoli tra le opere in deposito.

La Bolletta n. 3, del 1882, attesta il trasferimento del *Sacrificio di Alessandro* – insieme ad un rilevante numero di arazzi borbonici – al Palazzo Reale di Capodimonte.

Quando il Bologna lo rese noto agli studi, l'arazzo era conservato, senza alcun riferimento di sorta, nei depositi del Museo di Capodimonte. Successivamente, venne restaurato da Mario Bea di Roma (Napoli 1960, p. 123) ed esposto al secondo piano, senza alcuna indicazione di provenienza farnesiana. Il Bologna (1959, p. 40) lo annovera tra le opere tipiche del pittore spagnolo Pedro de Rubiales, quel "Roviale Spagnolo" ricordato dal Vasari come un "creato" del Salviati, e precisa che le corone marchionali, presenti in basso lateralmente, alludono al marchese di Villafranca, Don Pedro di Toledo, morto nel febbraio del 1553, e in base a questo egli pone come riferimento cronologico per l'arazzo gli anni dal 1551 agli inizi del 1553. Lo studioso riscontra affinità tecniche e stilistiche con *La Primavera* degli Uffizi, tessuta, verso il 1549, quasi certamente su cartone del Salviati, dal fiammingo Giovanni Rost, e ipotizza che l'arazzo sia stato tessuto a Firenze dal Rost durante la migliore stagione della manifattura medicea. Il Molajoli (1961, p. 65) pone l'arazzo, anche se in maniera piuttosto ipotetica, in relazione alle *Storie di Alessandro Magno*, tessute per Pier Luigi Farnese su cartoni di Francesco Salviati, in base al passo del Vasari che recita: "Volendo poi Pier Luigi Farnese, fatto allora signore di Nepi, adornare quella città di nuove muraglie e pitture, prese al suo servizio Francesco, dandogli le Stanze del Belvedere, dove egli fece in tele grandi alcune Storie a guazzo di fatti di Alessandro Magno, che furono poi in Fiandra, messe in opera di panni ad arazzo (Vasari, ed. 1881, tomo VII, p. 15).

La Viale Ferrero (1961, pp. 28-29) accetta il riferimento del Bologna alla manifattura medicea e alla bottega del Rost ma, dubbiosa sull'attribuzione del cartone a Roviale Spagnolo proposta dal Bologna, avanza l'ipotesi che possa trattarsi di una invenzione del Salviati, come confermerebbero i motivi e i brani, desunti dal Salviati stesso, presenti nell'arazzo. Mette in relazione il panno con la serie citata dal Vasari, pur affermando che il *Sacrificio di Alessandro* non poteva essere uno dei pezzi tessuti in Fiandra, per la presenza, sul bordo, del giglio fiorentino. Il Gaeta (1966, pp. 57-58) lo cita come appartenente alla serie vasariana insieme con un panno raffigurante il *Banchetto*, appartenente allo Château d'Oiron. Secondo lo studioso il *Sacrificio di Alessandro* si salda assai bene stilisticamente con l'arazzo d'Oiron, tanto da pensare che derivino dallo stesso cartonista. Il riferimento alla serie di arazzi eseguiti per Pier Luigi Farnese è riproposto dalla Cheney (1963, p. 249, n. 70), ma in seguito l'Heikamp (1969, pp. 33-74), sulla base delle interpretazioni dell'emblema che figura sullo *Studio per una bordura d'arazzo* del Salviati (n. 11, p. 222) del Louvre, lo pone invece in rapporto ad una serie più tarda su Alessandro Magno, ispirata dal racconto di Valerio Massimo, questa volta, tessuta per Ottavio Farnese (1555), dal cartone di Salviati.

La Monbeig Goguel (1972, pp. 112, 113) segnala uno studio preparatorio di cornice del Christ Church di Oxford recante le iniziali, nel cartiglio di sinistra, che in seguito propone d'identificare come una "A" e una "F" (Alessandro Farnese) (Monbeig Goguel 1976, pp. 34-37). Cita l'ipotesi di Heikamp lasciando aperto il problema della commissione dell'arazzo.

Un'incisione di Enea Vico, datata 1542, liberamente tratta dal *Sacrificio di Alessandro*, confermerebbe la tesi dell'appartenenza dell'arazzo alla serie, citata dal Vasari, eseguita per Pier Luigi Farnese, e sarebbe la prova contro il parere dell'Heikamp, secondo il quale i progetti del Salviati sarebbero stati destinati a Ottavio e quindi posteriori al 1555 (Jestaz 1981, p. 395). La Robertson, concorde con il parere di Jestaz, riscontra inoltre strette affinità stilistiche tra le bordure del *Libro d'ore* di Giulio Clovio e i disegni del Salviati per la serie di arazzi di cui il nostro fa parte (1992, pp. 248, 34). Entrambi gli studiosi attribuiscono l'arazzo alle manifatture di Bruxelles, ma la gran parte della critica considera il *Sacrificio di Alessandro* uno dei pochi pezzi giunti fino a noi realizzati su disegno del Salviati, dalle arazzerie medicee.

In questo arazzo databile, verosimilmente, entro la prima metà del Cinquecento, colpisce soprattutto l'accordo tra la raffinatezza figurativa e quella esecutiva, tra la preziosità dell'invenzione, che nella bordura raggiunge effetti virtuosistici, e quella del materiale, che lo pongono tra gli esiti migliori della produzione delle arazzerie medicee.

Bibliografia: Vasari, ed. 1881, tomo VII, p. 15; Bologna 1959a, p. 49; Napoli 1960, p. 123; Molajoli 1961, p. 65; Viale Ferrero 1961, pp. 28-29; Cheney 1963, p. 349, n. 70; Heikamp 1969, pp. 34-35; Gaeta 1966, pp. 57-58; Monbeig Goguel 1972, n. 143; Monbeig Goguel 1976, pp. 33, 37; Gaeta Bertelà 1980, p. 97; Jestaz 1981, p. 395; Napoli 1982, p. 30; Robertson 1992, p. 34; Mortari 1992, p. 292; Jestaz 1994, p. 395. [L.M.]

Manno di Bastiano Sbarri
(Firenze, notizie fino al 1563)
e Giovanni Bernardi
(Castelbolognese 1494 - Faenza 1553)
149. *Cassetta Farnese*
argento dorato, sbalzato e fuso, lapislazzuli, smalto, e sei cristalli di rocca intagliati, altezza cm 49
cassa: cm 39,2 × 19,7 × 23,5;
coperchio cm 42,3 × 26; cristalli

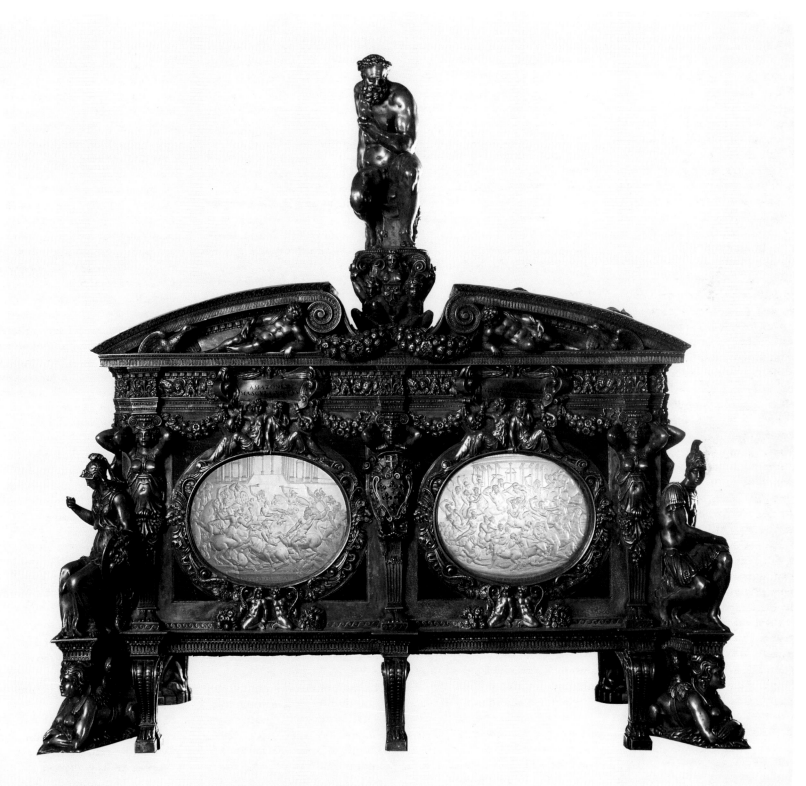

360 di rocca ovali cm 9 × 11 ca.
Napoli, Museo e Gallerie Nazionali di Capodimonte, inv. AM 10507

Cofanetto rettangolare di argento dorato riccamente ornato di cesellature e bassorilievi con sei cristalli di rocca incisi. Poggia su dieci modiglioni terminanti a zampa di leone, situati tre per ogni lato lungo e due in ogni lato corto. Agli angoli sono quattro sfingi sostenenti altrettante statuette sedenti, con rispettivi piedistalli, delle quali la prima rappresenta *Pallade*, la seconda *Marte*, la terza *Diana* e la quarta *Mercurio*, in tema con le rappresentazioni dei cristalli più vicini, sul fronte e sul retro; Minerva come divinità guerriera è accanto alla *Amazzonomachia*, Marte presiede la *Battaglia dei Centauri*; sul retro, Diana partecipa alla *Caccia del cinghiale Calidonio*, Bacco siede accanto al *Trionfo di Bacco e di Sileno*.

Dieci cariatidi, poste in corrispondenza dei modiglioni, reggono una cornice ionica, e dalla testa di ciascuna di esse sorge un capitello, mentre dalla metà in sotto vi sono pilastrini baccellati terminanti a piedi umani. Due di esse, poste nel mezzo dei lati lunghi, hanno uno scudo nel petto, il cui campo è ornato da sei gigli a smalto blu. (Nel 1930, Sergio Ortolani annotava la mancanza del secondo scudo.) Le pareti delle quattro facciate sono di lapislazzuli in cui sono incastonati sei ovali di cristallo di rocca con incisioni che rappresentano rispettivamente *Combattimento di amazzoni* (firmata Joannes de Bernardi), *Combattimento di Centauri e Lapiti* (firmata Joannes de Cas. B.), *Corsa delle quadrighe*, *Meleagro alla caccia del cinghiale*, *Trionfo di Bacco e Sileno* (firmato Joannes De Cas.), *Battaglia navale*.

Questi cristalli sono muniti di cornici, ognuna delle quali reca nella parte superiore due figure muliebri e, nel basso, due putti inginocchiati con cornucopie nelle mani. Le tabelle con iscrizioni poste nel cornicione in corrispondenza con ciascun cristallo, indicano le rappresentazioni: AMAZONES / MASCULA. VIRTUS (nella targa sovrapposta alla *Battaglia delle Amazzoni*); ΦΗΡΕΣ / VIS.CONSILI EXPERS (*Battaglia dei Centauri e Lapiti*); ΜΕΛΕΑΓΡΟΥ ΦΗΡΑ / ΚΛΕΟΣ ΕΛΛΗΝΩΝ (*Caccia di Meleagro*); ΟΥΩΝΕΟΣ ΠΟΜΙΗ / ORIENS TIBI VICTUS (*Trionfo di Dioniso*); ΞΕΡΞΟΥ / NAUMAXIA / ΜΕΓΑΛΗ / ΗΤΤΑ (*Battaglia navale*); CIRCUS / NOSTER / ECCE ADEST POPULI / VOLUPTAS (*Corsa delle Quadrighe*).

L'interno del cassettino è adorno di pilastrini dorici con corrispondente cornice, e nel fondo si trovano delle riquadrature con bassorilievo, dei quali quello di mezzo raffigura *Alessandro il Grande che alla sua presenza fa deporre il papiro di Omero nel cassettino ricevuto in dono*.

Il coperchio è a forma di un frontone spezzato, nel cui timpano, per ogni lato lungo, sono situati due putti sdraiati, ed altrettanti festoni e fiori. Fra le due parti di questo frontone si erge una statuetta di *Ercole* seduto su uno scoglio, avente in mano una clava e nell'altra i pomi del Giardino delle Esperidi, sovrapposto ad un piedistallo sostenuto da quattro putti a bassorilievo. L'immagine deriverebbe, secondo una parte della critica, da un cammeo appartenuto a Fulvio Orsini, utilizzato, anche più tardi da Annibale Carracci per la decorazione del "camerino" (Armani 1986, p. 199). Sulla superficie del coperchio, altri bassorilievi raffigurano rispettivamente *Ercole fanciullo che strozza i serpenti nella culla*, *Ercole morente sul rogo alla presenza di Filottete*. Nella faccia interna, il bassorilievo con il *Ratto di Proserpina*. La parte esterna del fondo della cassetta è decorata da tre scudi pure a bassorilievo, con le armi gentilizie di Casa Farnese, festoni ed altri ornamenti. Il cofanetto, capolavoro dell'oreficeria cinquecentesca, risulta menzionato a Parma nella Ducale Galleria, nel 1708, alla voce "Scrigno d'argento dorato con sei ovati istoriati di cristallo di monte, con arma nel mezzo in oro smaltato". Sembra abbastanza strano che un oggetto così prezioso venisse descritto in maniera tanto succinta, a dispetto delle descrizioni minuziose in cui a volte indugiava l'inventario parmense, nel caso di oggetti meno importanti. È probabile che l'estensore della lista illustrasse in maniera più dettagliata gli oggetti conservati da sempre a Parma, che conosceva, senza dubbio, meglio.

Nonostante la sua importanza il *Cofanetto* non risulta citato nelle prime guide del Real Museo Farnesiano di Capodimonte, né tantomeno i viaggiatori stranieri ne parlano.

Lo ritroviamo a Palermo nel 1800, ed ancora nel 1807. Con la Restaurazione viene esposto nel "Gabinetto degli Oggetti preziosi" del Real Museo Borbonico, in seguito nella "Galleria degli Oggetti del Cinquecento" dove rimane fino al trasferimento definitivo a Capodimonte, nel 1957. Il Clausse (1905, p. 240) ed altri supposero che il *Cofanetto* fosse stato realizzato per contenere gioielli, ma la ricca decorazione dell'interno, concepita per essere vista, non poteva esser foderata di velluto (De Rinaldis 1923, p. 147) e quindi si è supposto che il *Cofanetto* dovesse contenere non gioielli bensì libri miniati. Il De Rinaldis ipotizzò che il cardinal Farnese avesse custodito nella *Cassetta* il rarissimo incunabulo omerico della Biblioteca Nazionale di Napoli, che fu stampato a Firenze nel 1488, come gli faceva supporre la scena rappresentata sul fondo interno con *Alessandro che requi-*

sisce a Dario lo scrigno con i *Libri di Omero*, un episodio emblematico rappresentato da Perin del Vaga anche nella sala paolina a Castel Sant'Angelo. Ma poiché non conosceva in quale anno quel libro dalle collezioni medicee fosse passato alla Biblioteca dei Farnese e per il fatto che le sue proporzioni gli consentivano di stare soltanto in una posizione obliqua dentro il cofanetto, lo studioso rinunciò ad attribuire una relazione tra la raffigurazione e il manoscritto. Un'altra ipotesi (Guerriera Guerrieri s.d., pp. 93-94) è quella che il cimelio destinato ad essere conservato nel cofano fosse stato il *Libro d'ore* terminato dal Clovio nel 1546.

Il Causa (1960, p. 5) lo considera creato, presumibilmente, soltanto all'insegna dello sfarzo e della bellezza, senza alcuna ragione pratica. Negli antichi inventari del Real Museo Borbonico era indicato come opera di autore ignoto, ma in qualche guida tardo-ottocentesca veniva fatto il nome del Cellini. Per molto tempo quest'opera fu ritenuta del Cellini, ma lo spoglio delle carte dell'Archivio Farnese, note da tempo, ha permesso d'identificarla come opera di Manno di Bastiano Sbarri, allievo del Cellini, e di Giovanni Bernardi da Castelbolognese, eseguita tra il 1548 e il 1561 (Ronchini 1871, p. 17) a conferma di quanto già riferito dal Vasari (*Vite*, VI, p. 373; VII, pp. 10, 42).

Lo Sbarri eseguì tutta la parte di oreficeria in argento dorato e il Bernardi incise gli ovali di cristallo di rocca che decorano i quattro lati, alcuni dei quali su disegno di Perino del Vaga.

La cassetta fu commissionata dal giovane cardinale Alessandro, Vice Cancelliere della Chiesa, come si legge sul fondo esterno in cui compaiono anche due emblemi inventati, come riferisce la critica, dal Mol-

za e adottati dal cardinale Farnese: a destra il Giglio di Giustizia di Paolo III, a sinistra uno scudo legato al ramo superstite d'un lavoro.

Il cofanetto fu programmato prima del novembre 1543, quando Bernardi riferì che un cristallo, il cui soggetto era una *Corsa di bighe*, era finito, ma gli altri pezzi per il cofanetto erano ancora incompleti (Ronchini 1868, 17, doc. XIV). Noi sappiamo dei soggetti di questi ultimi da una lettera dell'aprile successivo, nella quale Bernardi si offrì di portare a Roma "i quattro grandi pezzi per la cassetta, specificatamente, *La corsa delle quadrighe*, il *Trionfo di Bacco e Sileno*, una *Battaglia navale* e una *Battaglia di Tunisi*" (Ronchini 1868, 17, doc. XV). Dopo che il Bernardi ebbe presentati i pezzi, citati nella lettera precedente, il programma per il cofanetto fu cambiato: la *Battaglia di Tunisi* fu soppressa, probabilmente perché non si adattava alla sequenza delle immagini di mitologia greca (il cristallo è oggi presso il Metropolitan Museum di New York: Slomann 1926, pl. II). La *Battaglia navale* fu perciò accostata alla *Corsa di bighe* e i cristalli furono portati a sei con l'aggiunta della *Amazzonomachia*, della *Centauronomachia*, e della *Caccia al cinghiale Calidonio*. Questi tre sono ogni tanto menzionati nella corrispondenza del Bernardi, ma devono aver richiesto quattro anni per il loro completamento. Se si esclude la *Corsa delle quadrighe*, la cui fonte iconografica è una gemma antica (De Rinaldis 1923, p. 46), gli altri cristalli furono eseguiti presumibilmente tutti su disegno di Perino, come riferisce il Vasari (per i disegni preparatori cfr. Armani 1986, pp. 333-335).

Dal saggio del De Rinaldis in poi, i disegni del Museo del Louvre (nn. 593, 594) raffiguranti, rispettivamente, il *Trionfo di Bacco* e la *Battaglia delle Amazzoni*, messi in relazione con i cristalli eseguiti da Giovanni Bernardi sono stati costantemente riferiti a Perin del Vaga e soltanto di recente attribuiti a Pellegrino Tibaldi, che li derivò dagli originali di Perino, di cui si sono perdute le tracce (Calì 1988, p. 48).

Manno Sbarri iniziò presumibilmente a lavorare sulla struttura in argento dorato del *Cofanetto* qualche tempo prima del 1548 (Ronchini 1874, p. 138). Lo schema può essere stato stabilito da Alessandro stesso: Vasari parla dei soggetti come delle più belle fantasie del cardinale (Vasari, ed. 1881, p. 373).

L'esecuzione del *Cofanetto* si protrasse per molti anni. Le lettere di Manno indicano che i ritardi erano causati dai familiari di Alessandro che, presumibilmente, non fornirono i fondi necessari per il completamento del lavoro. Il *Cofanetto*, tuttavia, dovette essere stato completato per il giugno 1561, quando l'orafo premeva per il pagamento (Ronchini 1874, p. 139, doc. IV).

Nessun disegno per la struttura è sopravvissuto, ma la critica ritiene che essa contenga molte figure salviatesche: ignudi, erme e ghirlande e che abbia molto in comune, malgrado numerose e vistose variazioni, con uno *Studio per cofanetto* del Salviati, presso gli Uffizi (n. 1612 E). La Robertson (1992, p. 401) mette invece questo disegno in relazione con la *Cassetta* commissionata da Pierluigi e mai realizzata.

Alcuni studiosi sono stati riluttanti nell'attribuire il progetto del *Cofanetto* al Salviati e lo hanno attribuito a Perino (Hayward 1977, p. 415). Il riferimento a questo pittore è condiviso dalla Armani (1986, p. 199) che nella *Cassetta Farnese* vede un oggetto progettualmente nuovo disegnato da Perin del Vaga con la collaborazione di Guglielmo della Porta. La Robertson (1992, pp. 38-49) ritiene che il *Cofanetto* sia più vicino

al Salviati, o ad un orafo della sua cerchia, in base al fatto che un grandissimo numero di disegni per lavori in metallo può essere associato più o meno strettamente al Salviati e alla sua bottega (Hayward 1976, p. 144).

Sottolinea, inoltre, l'importanza per il Salviati del suo iniziale apprendistato nella bottega dello zio orafo, che gli procurò, come attesta il Vasari, una duratura attrazione per quest'arte, ma in assenza di disegni certi per il *Cofanetto*, la studiosa propone Manno come ideatore della *Cassetta*, anche in base al fatto che Manno e Salviati furono amici e frequentarono lo stesso ambiente artistico.

La *Cassetta*, secondo l'Armani (1986, p. 203), anticipa i temi che saranno trattati più ampiamente nella decorazione del Palazzo Farnese di Roma.

Bibliografia: Vasari 1880, vol. V, pp. 371-374; Ronchini 1868, pp. 1-28; Ronchini 1874, pp. 133-141; Clausse 1905, p. 240; De Rinaldis 1923-24, pp. 145-165; Causa 1960, p. 6; Hayward 1977, I, pp. 412-420; Guerriera Guerrieri s.d., pp. 93-94; Armani 1986, pp. 199-203, 332-335; Donati 1989, p. 112; Robertson 1992, pp. 38-49. [L.M.]

Giovanni Bernardi da Castel Bolognese

(Castelbolognese 1494 - Faenza 1553)
150. *San Giovanni Evangelista*
151. *San Gregorio Magno*
cristallo di rocca inciso,
cm 7,6 × 3,6 ciascuno
Napoli, Museo e Gallerie Nazionali di Capodimonte,
inv. AM 10288, 10285

San Giovanni Evangelista è raffigurato senza nimbo, con i suoi attributi, il libro e l'aquila, e il viso rivolto a sinistra. *San Gregorio Magno*, uno dei

150

151

362 quattro Padri della Chiesa occidentale, indossa la veste da pontefice, la tiara e reca il suo più comune attributo, la colomba librata in aria presso il suo orecchio, allusione all'ispirazione divina dei suoi scritti.

Per quanto queste lastrine non risultino specificamente menzionate negli inventari farnesiani finora consultati, possiamo indicarne con ogni verosimiglianza la provenienza farnesiana, in base al fatto che Alessandro Farnese fu un entusiasta collezionista di cristalli di rocca. Sono infatti molto numerosi i cristalli di rocca posseduti dai Farnese, citati sia a Roma che a Parma, che poi ritroviamo, alla fine del XVIII secolo, nel Real Museo Farnesiano di Capodimonte. Le guide del Settecento e i racconti dei viaggiatori stranieri ne documentavano la presenza, vantandone la loro particolare bellezza e grandezza.

Le due placche sono in relazione con tre lastrine, analoghe per dimensioni, per lo spessore del cristallo e per lo stile, raffiguranti rispettivamente, *San Marco*, *San Luca*, *Sant'Ambrogio* (inv. AM 10287, 10284, 10286).

Dell'intera raccolta di cristalli di rocca del Museo di Capodimonte, soltanto sei pezzi sono intagliati a figure, gli altri presentano motivi decorativi a candelabre, tritoni, animali marini, insetti, canestrini di fiori, rabeschi e raffaellesche.

Sebbene i *Tre Evangelisti* e i *Due Dottori della Chiesa* siano di forma rettangolare, sono stati messi in relazione ai "tondi" con gli *Evangelisti*, eseguiti dal Bernardi per papa Clemente VII intorno al 1530, dallo Slomann (1926, p. 20, n. 5), seppur con qualche margine di dubbio. Questo riferimento viene ripreso dal Donati (1989, p. 64) che li collega, senza alcuna esitazione, al passo vasariano che recita: "Al medesimo Clemente fece in quattro tondi di

cristallo i quattro Evangelisti, che furono molto lodati e gli acquistarono la grazia e l'amicizia di molti reverendissimi..." (Vasari 1881, p. 227).

Il Vasari potrebbe sbagliarsi circa la forma delle lastrine, ma, in ogni caso, la serie conservata presso il Museo di Capodimonte è costituita da tre *Evangelisti* soltanto. Il quarto personaggio raffigurato non è un *Evangelista* ma un *Dottore della Chiesa*. Si tratta, infatti, di *San Gregorio Magno*, che reca la tiara e tutti i suoi inconfondibili attributi.

Un inventario borbonico del 1805 (*Documenti inediti* 1880, p. 230) cita queste lastrine, seppur con qualche margine di incertezza, come appartenenti all'altare privato di Paolo III Farnese, di cui non ch'è traccia negli inventari farnesiani parmensi e romani, finora consultati.

La presenza di un altare, tutto in cristallo di rocca, nel Museo Farnesiano di Capodimonte è documentata dal Galanti (1792, p. 81): "...e merita di esser veduto un altare coll'incensiere, calice ed ostensorio, tutto di cristallo di rocca, che la Repubblica di Venezia donò a Paolo III", e poco tempo prima dal De Lalande (1786, VI, p. 608) che nel 1776 visitò il Museo Farnesiano.

Sembrerebbe opportuno collegare la notizia di questo altare, ammirato a Capodimonte alla fine del Settecento, con alcune lettere del Bernardi scritte da Faenza, ben note alla critica.

Com'è risaputo, Giovanni Bernardi, intagliatore di cristalli al servizio di Alessandro Farnese, si ritirò nel 1539, a Faenza, dopo essere stato a Venezia per procurarsi i cristalli necessari alla realizzazione di alcune opere commissionategli dal papa.

Nel dicembre del 1543, Giovanni Bernardi scriveva al cardinale Farnese: "io ho apparecchiato cosa de paragone, della quale vi dico, ch'io

credo che non sia stato fatto tale opera" e, poco dopo, "io volevo venire a Roma, ma per li tempi strani non mi è bastato l'animo a portarvi tutte le cose, che ho fornito, el tabernacolo, cioè e le quadrighe. Vedrete una cosa che vi piacerà, ma tarderò a tempo che ogni cosa sia fornita con tutti li pezzi della cassetta" e, di nuovo, il 21 aprile 1544, "vorrei venire a Roma e portarvi il tabernacolo". Il tabernacolo, finalmente, risulta in partenza per Roma, col genero di Maestro Giovanni, l'8 maggio 1545. La critica, a partire dal Liverani (1870, p. 28), ha identificato il *Tabernacolo*, menzionato nella lettera del Bernardi, con il *Ciborio*, che fu detto "Farnesiano", di Santa Maria degli Angeli di Roma, per il quale il Bernardi avrebbe dovuto eseguire alcuni cristalli di rocca oggi mancanti.

L'interpretazione di questa lettera, unanimamente accettata dalla critica successiva al Liverani, ci sembra oggi poco attendibile, per una semplice ragione: il Bernardi, residente a Faenza, perché mai avrebbe dovuto trasportare a Roma il pesante tabernacolo di bronzo, se il suo intervento in quell'oggetto si limitava soltanto alla realizzazione dei cristalli che non dovevano costituire un grosso problema per il loro trasporto? E perché mai il tabernacolo di bronzo si trovava a Faenza?

Queste sono domande a cui è difficile oggi dare una risposta, tuttavia ci sono buone probabilità per credere che la lettera si riferisse ad un oggetto di devozione privata, tutto in cristallo di rocca, realizzato dal Bernardi per il cardinale Alessandro Farnese. Questo prezioso manufatto potrebbe identificarsi con l'altare citato a Capodimonte.

Anche se non è stato rintracciato finora negli inventari farnesiani un altare, o un tabernacolo, realizzato in questo prezioso materiale, tuttavia,

le citazioni del Galanti, del Lalande, nonché la menzione di questo arredo sacro così prezioso – smembrato forse durante i moti del 1799 – nelle Guide del Real Museo Borbonico e in quelle successive, attestano, inequivocabilmente, l'esistenza di un altare in cristallo di rocca, farnesiano. Il cospicuo numero di frammenti di cristallo di rocca, conservati nei depositi del Museo di Capodimonte, costituiti da pilastrini, capitelli, fregi recanti il giglio farnesiano, fastigi, placche, è presumibilmente da mettere in relazione all'altare menzionato nell'antico Museo Farnesiano di Capodimonte; e, presumibilmente, anche con il *Tabernacolo* di cui parla il Bernardi in alcune sue lettere.

Le lastrine con *San Giovanni Evangelista* e *San Gregorio Magno* presentano strette affinità di tecnica e stile con i cristalli montati nel *Cofanetto d'argento* del Museo di Copenaghen, raffiguranti *Cacciata dei mercanti dal tempio*, *Salita al calvario*, *Resurrezione*, *Trasfigurazione*.

Bibliografia: *Documenti Inediti* 1880, p. 230; Migliozzi 1876, p. 265; Migliozzi 1895, p. 113; Slomann 1926, ed. cons. 1968, p. 20, n. 5; De Rinaldis 1928, p. 409; Donati 1989, p. 64, tav. V. [L.M.]

Giovanni Bernardi da Castelbolognese
(Castelbolognese 1494 - Faenza 1553)
152. *Ratto di Elena*
piombo, cm 6,3 × 8,4
Napoli, Museo e Gallerie Nazionali di Capodimonte, inv. AM 11065

La placchetta raffigura due navi antiche dalle fiancate decorate con scene di guerra accostate l'una all'altra in mezzo al mare. Quattro soldati si contendono una donna. Sullo sfondo un tempio con un frontone recante al centro un bassorilie-

153

vo raffigurante *Apollo con il carro d'oro*, trainato da quattro cavalli. Nel fregio del frontone la firma: IOAN-NES:B.F. In basso, un piccolo foro.

La scena, solitamente indicata come un "Combattimento navale" si riferisce molto probabilmente al "Ratto di Elena". Secondo l'iconografia tradizionale, anche qui il rapimento è ambientato in un porto. Paride stringe la recalcitrante Elena tra le braccia mentre i suoi compagni tengono lontani i Greci. Sulla destra, un'ancella di Elena si dispera.

Rintracciata dal Jestaz nell'inventario del Palazzo Farnese di Roma (1994, n. 7274) alla voce "Un'altra grande (medaglia) di piombo con un'armata navale et una battaglia di cavalieri in una scatola di noce", la placchetta non viene mai menzionata a Napoli tra le opere esposte non solo nel Museo Farnesiano di Capodimonte, ma anche, successivamente, nel Real Museo Borbonico.

Per quanto riguarda la scena raffigurata nel bassorilievo, si tratta presumibilmente di una derivazione fedele – pur con qualche variante tra cui la presenza, nella placchetta, del tempio sullo sfondo – e non troppo distante nel tempo dal disegno di Francesco Salviati raffigurante una *Naumachia*, del 1544 ca., del Musée Bonnat de Bayonne (inv. 1225). Il disegno è stato di recente pubblicato dalla Robertson (1992, p. 48) in relazione alla *Battaglia navale* del Bernardi, incastonata in uno dei lati corti del cofanetto.

La studiosa, pur sottolineando le differenze tra il disegno del Salviati e la *Battaglia navale* del cofanetto, lo considera, tuttavia, l'unico disegno del Salviati realizzato per un cristallo del Bernardi.

Il disegno sembrerebbe molto più vicino alla placchetta di piombo del Bernardi che non al cristallo del cofanetto.

L'opera è di grande finezza tecnica e

testimonia dell'alto grado raggiunto dal Bernardi nell'arte della fusione, di cui questo è uno degli esemplari più interessanti e rari.

Nel repertorio del Molinier (1886, n. 748) è citato un esemplare simile presso la collezione E. Bonaffè firmato IOANN.B.F. Il Donati nella recente monografia sul Bernardi (1989, p. 132) non menziona altre redazioni della placchetta.

Bibliografia: Filangieri di Candida 1899, vol. IV, p. 243; Molajoli 1960, n. 114; Donati 1989, p. 132. [L.M.]

Giovanni Bernardi da Castelbolognese
(Castelbolognese 1494 - Faenza 1553)
153. *Elemento decorativo*
cristallo di rocca inciso,
cm 10 × 21
Napoli, Museo e Gallerie Nazionali di Capodimonte, inv. AM 10318

Di forma ovale, questa lastra reca una fantasiosa decorazione a capricciose volute fogliacee, animali fantastici e bizzarre lumache alate, motivi liberamente ispirati alla decorazione ornamentale e agli stucchi della "Domus Aurea" di Nerone, molto in voga nel Rinascimento anche per la decorazione di oggetti, come ampiamente attestano le maioliche.

Il pezzo, di cui è stato rintracciato il "pendant" (AM 10319), si può accostare, per strettissime affinità tecniche e stilistiche, ad una serie di cristalli incisi a candelabre, rabeschi, tritoni, animali marini, motivi vegetali, insetti, farfalle, fiori, frutta, canestrini, raffaellesche, conservati nei depositi del Museo di Capodimonte.

Servirono probabilmente a decorare uno o più arredi, sia sacri che profani, come fanno pensare alcune voci dell'inventario della Galleria del Duca di Parma (1708), dove si accenna a tavolini, paci, vassoi, con

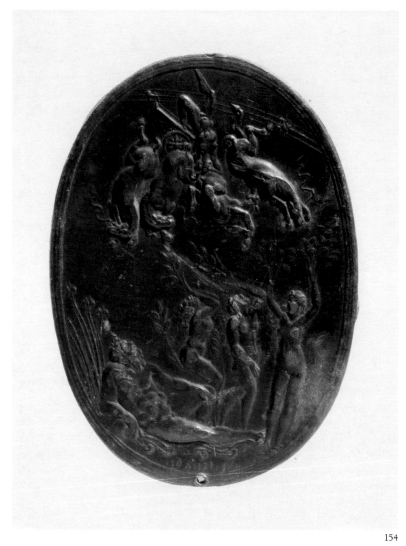

154

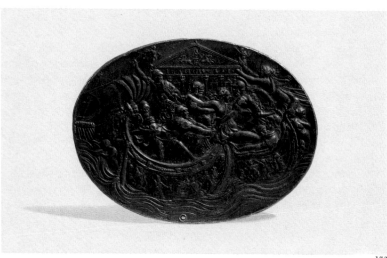

152

decorazioni e incastro di cristalli di rocca in legature di metallo.

La loro identificazione nelle liste farnesiane è molto difficile, se non addirittura impossibile. Numerose sono le citazioni di cristalli di rocca, sia a Parma che a Roma, ma le descrizioni con cui sono elencati sono tali da non consentire riconoscimenti certi.

La voce "Dodici pezzi di cristallo di montagna di diverse grandezze, parte ovate, parte quadri, e tutti intagliati ed istoriati, senza cornice, ignudi" dell'inventario del Palazzo Farnese di Roma (1644) (Jestaz 1994, n. 65, p. 27) è stata messa in relazione dal Jestaz (1982, vol. I, pp. 28, 29) con la placca che qui ci occupa.

Questo cristallo ed altri pezzi di varie forme, quadrati, rettangolari, triangolari, trapezoidali, romboidali, ellittici, esagonali, tondi, che presentano decorazioni simili, ed una serie di cristalli in forma di basette, cimase, pilastrini, capitelli, fastigi, coronamenti, cornici, gigli farnesiani, e i cinque pannelli con gli *Evangelisti* e i *Dottori della Chiesa* (cfr. catt. 150-151), tutti conservati nei depositi del Museo di Capodimonte, furono considerati parti di un altare di cristallo di rocca smembrato, appartenuto a Paolo III, nel 1805 (*Documenti inediti* 1880, vol. IV, p. 230). Nel 1776, il De Lalande (1786, VI, p. 608), durante il suo viaggio in Italia, e il Galanti (1792, p. 86) furono infatti particolarmente colpiti da un altare tutto in cristallo di rocca, esposto nel Museo Farnesiano di Capodimonte.

Le guide ottocentesche concordemente ribadivano che una parte dei trecento pezzi di cristallo di rocca, conservati nel Real Museo Borbonico, facevano parte dell'altare privato di Paolo III.

Soltanto a seguito di uno studio attento dei numerosi pezzi di cristallo di rocca, conservati a Capodimonte, condotto nel tentativo di assemblarli tra di loro come in un "puzzle", si potrà verificare quali di essi possano comporre quell'oggetto di devozione privata, citato dalle fonti settecentesche e ottocentesche.

La maggior parte delle guide del Real Museo Borbonico e in seguito De Rinaldis (1928, p. 409) attribuiscono a Giovanni Bernardi la placchetta che qui ci occupa, con tutta la serie di cristalli incisi a motivi decorativi. Il Molajoli, invece, si mostra più prudente (1960, p. 128), assegnandoli ad un anonimo del XVI secolo. L'opera, di grande finezza tecnica, una delle testimonianze dell'alto grado raggiunto dal Bernardi nell'arte dell'intaglio del cristallo di rocca, va datata entro la metà del Cinquecento.

Bibliografia: De Rinaldis 1928, p. 409; Molajoli 1960, p. 128; Jestaz 1981, p. 405; Jestaz 1994, n. 65, p. 27. [L.M.]

Giovanni Bernardi da Castelbolognese

(Castelbolognese 1494 - Faenza 1553)
154. *La caduta di Fetonte*
piombo, cm 9,2 × 6,8
Napoli, Museo e Gallerie Nazionali di Capodimonte, inv. AM 11607

La placchetta raffigura Fetonte che avendo dal padre Apollo ottenuto, dopo lunghe insistenze, il permesso di guidarne il carro, precipita nel fiume Eridano, dopo aver perso il controllo dei cavalli alati, mentre le sorelle per il dolore vengono tramutate in salici piangenti. Il dio del fiume assiste all'evento appoggiato ad un'urna da cui scaturisce acqua che forma un fiume. Sotto, la firma JOANNES. F e un piccolo foro. Reca nella parte superiore, appena accennata, la fascia dello zodiaco con i segni dello Scorpione e del Leone. La

scena è racchiusa da un leggero bordo a rilievo. La placchetta è stata identificata da Jestaz nell'inventario del Palazzo Farnese di Roma del 1644 (Jestaz 1994, n. 7273) con la "medaglia grande di rame del Carro di Fetonte, di buon maestro, moderna".

La composizione di questa placchetta deriva da un cristallo del Bernardi che, come è noto, è raffigurante *La caduta di Fetonte*, a sua volta tratto da un disegno eseguito da Michelangelo tra il 1532 e il 1533 e donato al suo giovane amico Tommaso Cavalieri. Il Bernardi intagliò in seguito il cristallo per volere del cardinale Ippolito de' Medici. La critica ha concordemente riconosciuto il cristallo citato dalle fonti, destinato ad uno scrigno che fu commissionato al Bernardi da Pier Luigi Farnese e forse mai realizzato, nella *Caduta di Fetonte* della Walters Art Gallery di Baltimora.

Michelangelo eseguì tre disegni con *La caduta di Fetonte*, che si trovano uno all'Accademia di Venezia, un secondo al British Museum, il terzo, il più completo, a Windsor Castle. Nel cristallo di rocca della Walters Art Gallery di Baltimora il Bernardi sembra aver rielaborato contemporaneamente questi ultimi due disegni di Michelangelo, e dalla loro contaminazione aver tratto un nuovo disegno con l'esclusione di Giove. La scena rappresentata nella placchetta di cui si parla è molto vicina a quella del cristallo di Baltimora, malgrado alcuni particolari mancanti quali il giovane, il cigno e l'urna.

Nel vasto repertorio del Molinier (1886, n. 149) è menzionata una *Caduta di Fetonte* simile alla nostra, come rovescio alla nota medaglia dell'Ariosto. Del resto si conoscono numerose placchette del Bernardi, spesso tratte da disegni di illustri maestri contemporanei, derivate

quasi sempre, per calco, dai suoi cristalli intagliati. Infatti, il Filangieri segnala fra le placchette del Deutsches Archeologisches Institut di Roma un bassorilievo che richiamava, nello stile e nelle dimensioni, la placchetta del Fetonte e riproduceva, all'inverso, il disegno michelangiolesco del *Ratto di Ganimede* (Filangieri di Candida 1899, n. 145).

Il Bange (1922, p. 117) cita invece diverse redazioni della *Caduta di Fetonte* presso lo Staatlische Museen di Berlino (invv. 1627, 1005, 1626, 1333, 1155, 1332) di cui soltanto la n. 1333 è firmata IOANE.F.

Ritroviamo questa stessa composizione, con alcune varianti, nelle placchette del British Museum di Londra (inv. 12-16, 46), della National Gallery of Art di Washington (inv. A-659, 381B), dell'Antiquarium Comunale di Castelbolognese (Donati 1989, p. 84).

Il Donati (1989, p. 234) ancora cita tra i bassorilievi attribuiti al Bernardi *La caduta di Fetonte* del Museo Civico di Vicenza e nota che uno dei bassorilievi citati dal Bange (n. 880) è andato disperso.

Bibliografia: Filangieri di Candida 1899, n. 125; Donati 1989, p. 84; Jestaz 1994, p. 299, n. 7273. [L.M.]

Ceylon, arte singalo-portoghese, XVI secolo
155. *Coppia di ventagli*
avorio, argento, zaffiro,
cm 56,5 × 27 (inv. 10397);
cm 51,4 × 27,3 (inv. 10398)
Napoli, Museo e Gallerie Nazionali di Capodimonte,
inv. AM 10397, 10398

Questi due ventagli sono probabilmente da identificarsi con "due scatole lunghe con dentro due ventaglie d'avorio con suoi manichi simili tutti lavorati" menzionati nel 1644 nel Palazzo Farnese di Roma e con-

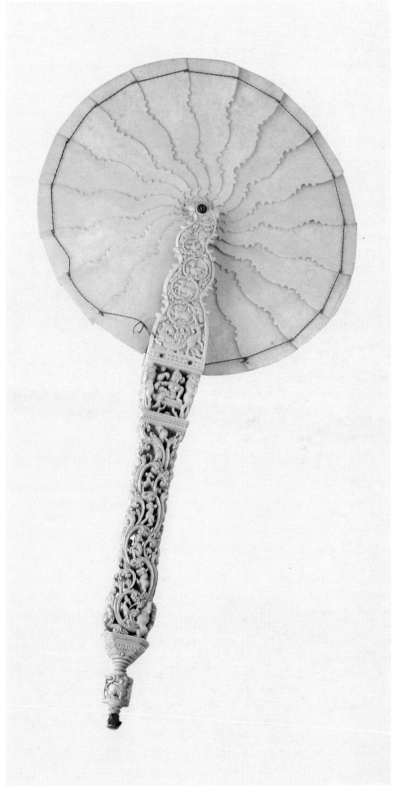

servati "nella prima stanza della guardarobba" (Jestaz 1994, p. 76). Problematica è invece l'individuazione dei pezzi a Parma dove, fra i numerosi ventagli descritti negli inventari del 1708 ("un Ventaglio d'avorio con manico lavorato all'antica") e del 1731 ("un ventaglio alla Chinese con figure, stecche d'avvorio figurate intresciate di madreperle... Tre altri ventagli con stecche d'avvorio figurate e intresciate pure di madriperle... etc"), nessuno sembra corrispondere ai nostri.

Sembra dunque che gli oggetti rimanessero a Roma anche nel corso del Settecento, ipotesi avvalorata dalla menzione – in una lista di oggetti della "Guardarobba" inviati a Capodimonte nel 1760 – di "due ventagli d'avorio lavorati, ed ornati uno con rubini legati in oro, e l'altro con due zaffiri in argento" (Nota 1760, p. V); una descrizione questa che sembra corrispondere in modo palmare, almeno nel caso del ventaglio con i due zaffiri, ai pezzi qui presentati.

Sono ancora questi, probabilmente, i due ventagli d'avorio, con bassorilievi d'ornamento del Cinquecento, recuperati a Roma nel 1799 da Domenico Venuti tra gli oggetti sottratti dai commissari francesi e da lui rispediti a Napoli (comunicazione orale di Fara Fusco).

È certo, comunque, che nel 1805 i ventagli erano passati nel Palazzo degli Studi dove fra gli "Avanzi del Museo Farnesiano che fu a Capodimonte" si ricordano: "Due ventagli, composti di molti pezzi lavorati di bassorilievo in gusto gotico; quando si spiegano questi pezzi formano un ventaglio ad uso cinese. Il lavoro è senza gusto né eleganza" (Nuovo Museo 1805, p. 227).

Esposti al piano ammezzato, nella seconda stanza dei Monumenti del Medio Evo, i due ventagli sono più volte menzionati – da soli o in coppia – nelle guide ottocentesche del Museo Nazionale e già dal 1889 classificati come orientali (Migliozzi 1889, p. 121: "Due ventagli cinesi di avorio, mirabili per i loro lunghi manici traforati, e per le minuziose figurine").

Di fattura in effetti dichiaratamente orientale, i due ventagli in forma di flabelli hanno lunghe impugnature a traforo con volute vegetali, animali e figure umane terminanti alle estremità con apici torniti anch'essi arricchiti da figure zoomorfe (un apice è mancante).

Le parti superiori dei ventagli, segmentate e pur esse profusamente decorate con elementi vegetali a volute ed animali fantastici e con una figura di uomo a cavallo, raffigurano il collo e la testa di due uccelli, probabilmente fenici o pavoni i cui occhi, piccoli zaffiri tagliati a "cabochon", servono a celare i perni centrali attorno a cui ruotano le stecche.

I flabelli, come si è detto già segnalati come orientali da alcune guide ottocentesche del Museo Nazionale di Napoli, rivelano ad un più attento esame per le caratteristiche dell'intaglio e per l'esuberanza decorativa che li caratterizza una provenienza singalese e si apparentano strettamente ad un gruppo di avori anch'essi realizzati a Ceylon, fiorente colonia portoghese (dal 1505) e poi olandese dell'arcipelago indiano, a partire dal XVI secolo.

Tipologicamente assai simili ad un ventaglio del Kunsthistorisches Museum di Vienna ritenuto dal Born (1939, p. 69) e dal Tardy (1977, fig. 180.1) della prima metà del XVIII secolo ma verosimilmente di data più antica, i due esemplari napoletani si mostrano in particolare confrontabili con un gruppo di cofanetti, tutti verosimilmente databili nel corso del XVI secolo, conservati rispettivamente ancora al Kunsthistorisches Museum (Born 1936, pp.

275-276), al British Museum (Born 1939, tav. I.B), nella Schatzkammer der Residenz di Monaco (Tardy 1977, fig. 176), agli Staatliche Museen di Berlino e al Victoria and Albert Museum di Londra (Lisbona 1983, catt. 152, 151). Quest'ultimo oggetto in particolare si mostra nel gusto e nella fattura degli animali, dei racemi e delle figure, strettamente confrontabile ai ventagli napoletani che, come gli oggetti appena citati, potranno essere datati entro il XVI secolo o solo poco più avanti.

Bibliografia: Pagano 1832, p. 59, n. 1051; Albino 1840, p. 35, n. 1051; Finati 1843, p. 39, n. 1051; Quaranta 1844, p. 110, n. 1051; Pistolesi 1845, p. 399, n. 1051; Chiarini 1856-60, p. 146, n. 1051; Nobile 1863, p. 689, n. 1051; Migliozzi 1889, p. 121, nn. 10397, 10398; Molajoli 1957 (ed. 1960), p. 125; Jestaz 1981, p. 397; Spinosa 1994a, p. 224; Jestaz 1994, p. 76, n. 1599. [P.G.]

156. *Piatto con l'arme di Pier Luigi Farnese*
maiolica; diam. cm 42, alt. cm. 8,5
Parigi, Musée du Louvre, Département des objets d'art, inv. OA 1612

L'arme raffigurata su questo piatto, quella di Farnese caricata a palo della tiara e delle chiavi di San Pietro, può essere individuata in quella di Pier Luigi Farnese, che il 31 gennaio 1537 fu nominato gonfaloniere della Chiesa, vale a dire comandante delle truppe pontificie, e che morì nel 1547. Il pezzo non può essere riconosciuto in un inventario antico, dove la maioliche sono descritte ordinariamente in modo sommario. Esso è entrato al Louvre nel 1861 con la collezione del marchese Campana, costituita a Roma negli anni precedenti.

La maiolica era abbondante nelle di-

more dei Farnese. Il palazzo di Roma conteneva tra gli altri un grande servizio a sfondo blu con gli stemmi del cardinal Alessandro (Jestaz 1994, p. 68, n. 1323 e segg.; cfr. catt. 157-163). Il Palazzo Ducale di Parma ospitava nel 1587 "quattro credenze di maiolica bianca di Faenza, tre bacili, boccali, saliere, piatti grandi, mezzani, piccoli e tondi che sono in tutto 162 pezzi" (Archivio di Stato di Parma, Casa e corte Farnesiana, s. VIII, b. 52, fasc. 14, mazz. 4: nota delle robbe consegnate da Ottavio Brunotti, già guardarobba del fu duca Ottavio). Il presente piatto tuttavia non poteva far parte di un servizio. Questo tipo di oggetto viene indicato solitamente come "piatto da pompa" che sarebbe destinato all'esposizione. Nulla negli inventari giustifica una tale interpretazione, poiché la maiolica vi sembra votata all'uso. La decorazione di questo piatto tuttavia presuppone almeno un uso da parata.

Bibliografia: Giacomotti 1974, p. 148, n. 499. [B.J.]

Officina di Castelli, 1574
157. *Scodella*
maiolica lumeggiata in oro;
diam. cm 25,5; alt. cm 5
reca sul verso: la data 1574 e le lettere Ψ
Napoli, Museo e Gallerie Nazionali di Capodimonte, inv. AM 10436
Piatto
maiolica lumeggiata in oro;
diam. cm 23,5, alt. cm 4
reca sul verso: la data 1574 e le lettere Ψ
Napoli, Museo e Gallerie Nazionali di Capodimonte, inv. AM 10482

La scodella presenta un ampio cavetto con bassa parete ed orlo defluente; il piatto ha tesa piana e cavetto poco profondo. Nonostante l'oro sia molto consumato, in en-

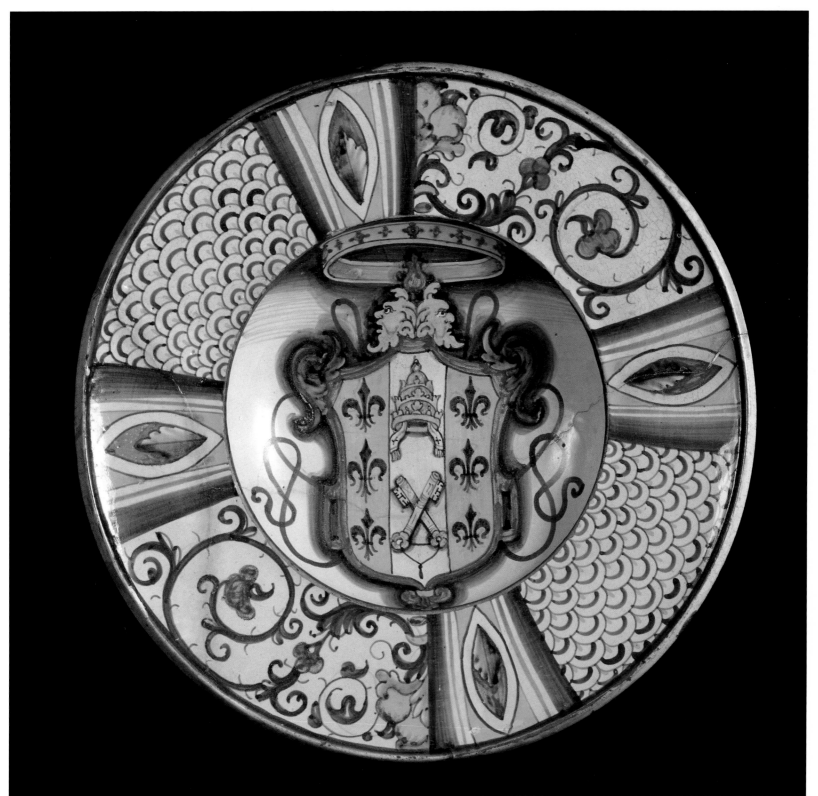

trambi i casi è ancora possibile decifrare la raffinata trama ornamentale: al centro è lo scudo, tracciato in bianco con i sei gigli e gli attributi cardinalizi in oro, circondato da otto fregi, alternati in bianco e oro; una ghirlanda composta da segmenti a forma di doppia esse sottolinea la breve tesa della scodella, mentre una ghirlandina a riccioli e volute quella del piatto.

Il verso presenta al centro un cartiglio con la data 1574, in alto le lettere C ? tra due punti ed in basso un ricciolo; analoghi fregi alternati a rosoncini polilobati ornano la parete del primo esemplare, nel secondo è ripetuto quattro volte un elemento decorativo fitomorfo.

Numerosi "piatti e scudelle", nonché saliere, navicelle, brocchette e bacili, di maiolica turchina con l'arma cardinalizia sono elencati nell'inventario del 1626 del Palazzo Farnese di Caprarola (pp. 57-58); un intero "armario", situato nella Loggia del Palazzo Farnese di Roma, conteneva nel 1644 un "servizio da credenza di maiolica turchina miniata d'oro con l'arme del S.r cardinale Farnese", comprendente piatti, fruttiere, scodelle, sottocoppe, catinelle, navicelle grandi (Jestaz 1994, p. 68). Gli stessi elementi – oltre centocinquanta – sono registrati nel 1653 (Ravanelli Guidotti in Pescara 1989, p. 133; in Roma-Colorno-Faenza 1993-94, p. 78) e nuovamente qualche decennio più tardi (inv. s.d. ma 1662-80, f. 71 v.). Di questo prestigioso servizio da tavola, ancora conservato nella "Loggia" nel 1728-34 (f. 31 r.) e trasferito a Napoli dal Palazzo Farnese di Roma nel 1760, si conservano 72 elementi (AM 10426-10497) presso il Museo di Capodimonte, mentre altri sono andati dispersi in raccolte pubbliche e private.

A dispetto della sua importanza tale insieme non ha finora avuto una

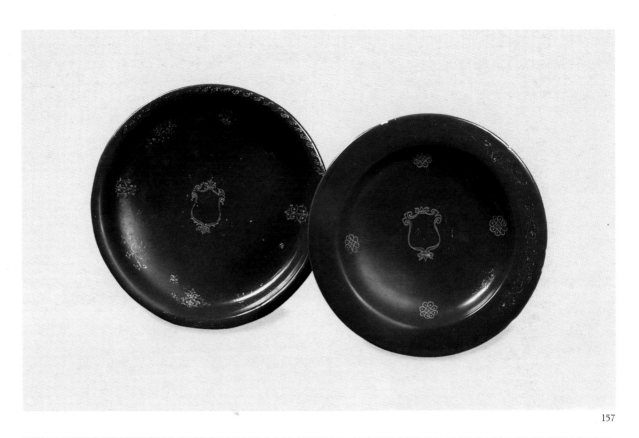

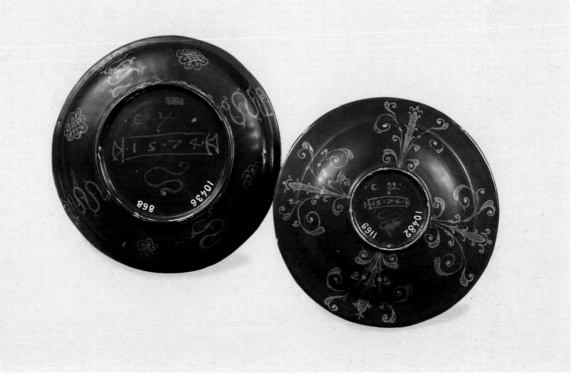

adeguata attenzione critica, del tutto ignorato dagli studiosi di ceramica che in anni recenti si sono occupati della tipologia nota come "turchine", vale a dire la maiolica "compendiaria" rivestita da uno smalto azzurro intenso.

Citato in maniera generica e talvolta con una errata lettura dello stemma, interpretato come Borgia, dalle guide ottocentesche del Palazzo di Capodimonte, il vasellame farnesiano è stato oggetto, da parte di chi scrive, di una approfondita ricerca non ancora esaustiva, della quale è stata presentata qualche anticipazione in occasione della recente mostra di Lisbona.

Il servizio, stilisticamente non omogeneo, appare eseguito in più riprese, tra il 1574 e, presumibilmente, il 1589, anno della scomparsa del cardinale Alessandro Farnese. L'attribuzione alle officine di Castelli – finora avanzata per un gruppo assai disomogeneo di "turchine" (cfr. cat. 162) e fondata sulle analogie con alcuni frammenti emersi dagli scavi condotti in anni recenti nella cittadina abruzzese (Pescara 1989, pp. 126-140; in particolare vedi i nn. 9, 11, 21, p. 139 e i nn. 12, 18-20, p. 140) – trova una precisa conferma proprio nelle due opere datate del Museo di Capodimonte.

Difatti le lettere che compaiono sul verso di questi esemplari, una C e un due arabico, tagliato in coda da una linea obliqua, devono essere interpretate nel senso di *C.rum*: abbreviazione di *Castellorum*, il nome della località, spesso citata in antico come *Li Castelli*, restituito in latino con il genitivo. Il ricorso ad un criptogramma di origine medioevale, puntualizzato nel manuale del Cappelli (ed. 1979, p. XXVIII), non è affatto sorprendente; peraltro fornisce una spiegazione assai attendibile, confermata anche da Franco Battistella e da Annamaria De Cecco,

esperta in paleografia dell'archivio di Chieti.

Mentre resta ancora aperto il problema della identificazione della officina castellana presso la quale operavano maestri particolarmente abili ed esperti della doratura a terzo fuoco sulla maiolica già nel 1574, sembra opportuno segnalare il nome di qualche personalità del tempo che potrebbe aver indirizzato il cardinale Alessandro Farnese, committente del servito, in direzione di Castelli.

Difatti in precedenti circostanze (cfr. Roma-Colorno-Faenza 1993-94) i Farnese avevano ordinato maioliche in prevalenza a botteghe faentine e urbinati. In tal senso potrebbe aver avuto un ruolo di tramite il cardinale Silvio Antoniani, di origini abruzzesi (1540-1603), che, secondo il Castiglione (1610, p. 4), aveva stabilito rapporti a Roma con Alessandro Farnese.

Con quest'ultimo aveva avuto legami anche l'erudito Muzio Pansa di Penne che nel 1589 dedica un poemetto al cardinale appena scomparso.

Inoltre sin dal 1569 si era trasferita nel Teramano Margherita d'Austria, figlia naturale dell'imperatore Carlo V e moglie dal 1538 di Ottavio Farnese (1524-1586), fratello dello stesso prelato.

La duchessa aveva acquistato numerosi feudi in Abruzzo soggiornandovi per lunghi periodi fino alla morte avvenuta ad Ortona nel 1586 (Rubini in Pescara 1989, pp. 22-23).

Le schede successive contengono ulteriori elementi di valutazione delle varianti formali e stilistiche che si riscontrano all'interno del servizio. Per la controversa fortuna critica di altre "turchine" farnesiane si rimanda alla scheda n. 162.

Bibliografia: Arbace in Lisbona 1993, p. 40. [L.Ar.]

Officina di Castelli, 1574
158. *Piatto*
maiolica lumeggiata in oro, diam. cm 23,2; alt. cm 3,5
Napoli, Museo e Gallerie Nazionali di Capodimonte, inv. AM 10484
Piatto
maiolica lumeggiata in oro, diam. cm 23,3; alt. cm 3,5
Napoli, Museo e Gallerie Nazionali di Capodimonte, inv. AM 10435
Piatto
maiolica lumeggiata in oro, diam. cm 23; alt. cm 3,5
Napoli, Museo e Gallerie Nazionali di Capodimonte, inv. AM 10494
Piatto
maiolica lumeggiata in oro, diam. cm 28,6; alt. cm 4,8
Napoli, Museo e Gallerie Nazionali di Capodimonte, inv. AM 10438
Piatto
maiolica lumeggiata in oro, diam. cm 28,3; alt. cm 4,6
Napoli, Museo e Gallerie Nazionali di Capodimonte, inv. AM 10427

Affini ai precedenti nella resa dell'apparato ornamentale, restituito anche in questi esemplari in maniera assai raffinata ed "a punta di pennello" con un tratto sottilissimo, tali piatti presentano la stessa caratteristica del verso decorato, ma senza la sigla e la data. Anche tali piatti presentano eleganti soluzioni decorative, sempre diverse sia sul *recto* che sul *verso*. Stilisticamente molto omogeneo, questo primo gruppo, chiaramente elaborato nel 1574, comprende in totale sedici esemplari; oltre a quelli finora presentati si conservano nelle raccolte di Capodimonte altri sei piatti piccoli (inv. 10434, 10481, 10483, 10495-10497) e tre medi (inv. 10426, 10433; inv. 10437, senza decori sul *verso*). Un ulteriore piatto appartiene alle raccolte dell'Ashmolean Museum di Oxford (Pescara 1989, n. 533). Verosimilmente si tratta degli ele-

menti superstiti di un primo servizio da tavola (Lisbona 1993, pp. 40-41), elaborato in maiolica "turchina" per il cardinale Alessandro Farnese, che, in funzione di nuove esigenze, è stato integrato in tempi successivi. Tale più antico insieme è quello che denota una maggiore cura nella esecuzione nonché un particolare impegno nell'ideazione delle soluzioni ornamentali. E nonostante in alcuni casi la doratura si presenti abbastanza lacunosa, e in qualche esemplare sia andata quasi totalmente perduta a causa dell'uso, questa appare restituita con una tecnica assai scaltrita. Si tratta comunque delle prime esperienze di sicura datazione compiute in Italia nell'ambito della tecnica di porre l'oro fissato a terzo fuoco sul vasellame in maiolica. Una adesione perfetta era garantita utilizzando il fondente adatto (borace, soda, potassa o carbonato di piombo) e poi sottoponendo le maioliche ad una terza cottura tra i 630° e i 750° (Biavati 1986, pp. 11-26). Va notata, infine, l'anomala interpretazione dello stemma Farnese, il quale dovrebbe presentare sei gigli azzurri disposti su tre file – tre-due-uno – su campo oro, ma che, anche secondo Nasalli Rocca (1969, p. 299), talvolta si ritrova, come in questi casi, con i colori invertiti. [L.Ar.]

Officina di Castelli, 1580-89
159. *Alzata*
maiolica lumeggiata in oro, diam. cm 26,5; alt. cm 5
Napoli, Museo e Gallerie Nazionali di Capodimonte, inv. AM 10470
Alzata
maiolica lumeggiata in oro, diam. cm 26,5 alt. cm 5
Napoli, Museo e Gallerie Nazionali di Capodimonte, inv. AM 10471
Scodella
maiolica lumeggiata in oro, diam. cm 26; alt. cm 4,3

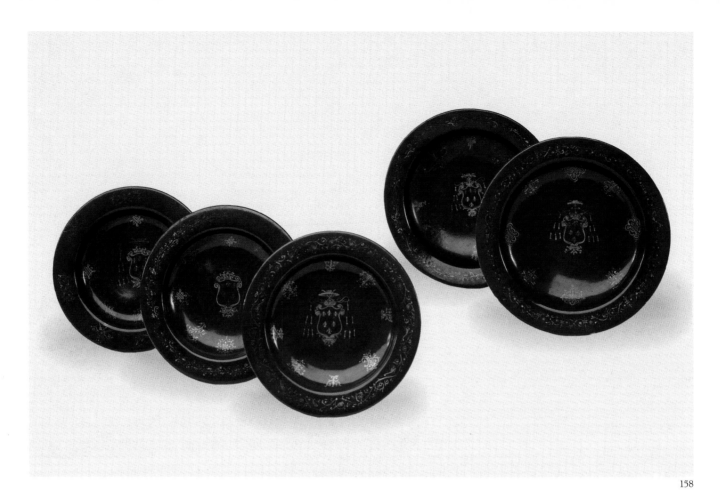

158

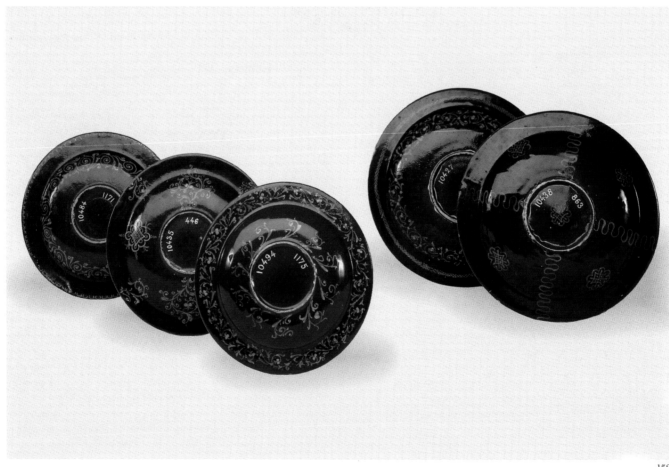

158

Napoli, Museo e Gallerie Nazionali di Capodimonte, inv. AM 10480
Scodella
maiolica lumeggiata in oro,
diam. cm 26; alt. cm 4,3
Napoli, Museo e Gallerie Nazionali di Capodimonte, inv. AM 10479

Le due alzate, identificabili con le *fruttiere* citate negli inventari farnesiani seicenteschi, poggiano su un piede basso e presentano una superficie piana con orlo lievemente rialzato; le scodelle hanno un ampio cavetto con bassa parete ed orlo appena defluente. La decorazione consiste, in tutti i casi, nell'arma del cardinale Farnese (ancora una volta con i colori invertiti) circondata da fregi e da rosoncini quadrangolari polilobati. Questo tema, alternato a riccioli, si ripete nelle ghirlande.

Anche se non mancano affinità nella maniera di restituire la decorazione, rispetto al precedente gruppo si rilevano alcune sensibili differenze: l'apparato ornamentale, reso con un tratto più marcato, ormai insiste con variazioni minime su uno schema privilegiato. L'incisività della decorazione è esaltata anche da più sontuose dorature. Alla luce di tali osservazioni, potrebbe ipotizzarsi che in questa circostanza la commissione sia passata ad una diversa bottega di Castelli, forse proprio a quella della celebre famiglia Pompei. Difatti dagli scavi effettuati in corrispondenza degli scarichi della fornace è emerso qualche frammento con caratteristiche tecniche e ornamentali del tutto simili (Pescara 1989, p. 140, nn. 19-20).

All'interno del "corpus" di Capodimonte troviamo analoghe soluzioni anche su un significativo numero di piatti, per i quali si rimanda alla scheda successiva.

Bibliografia: Arbace in Lisbona 1993, p. 44. [L.Ar.]

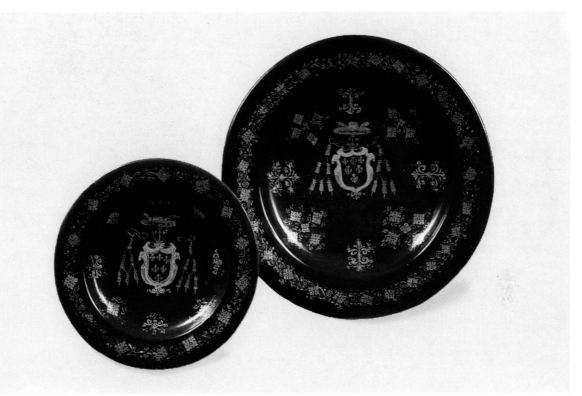

159

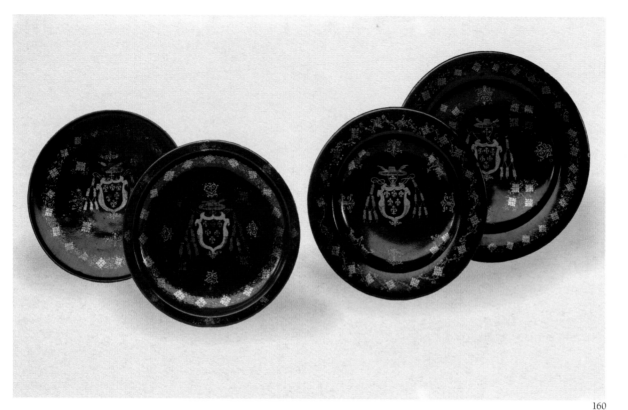

160

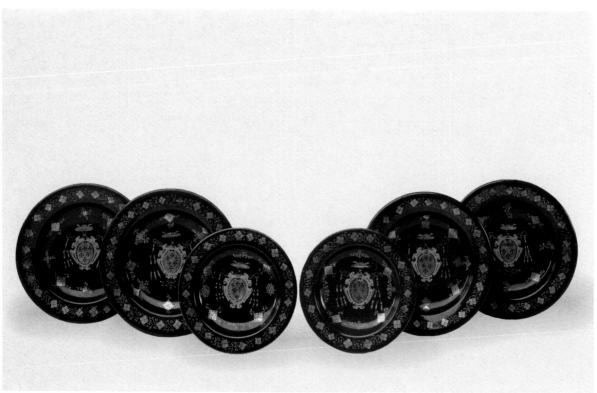

161

Officina di Castelli, 1580-89

160. *Piatto*
maiolica lumeggiata in oro,
diam. cm 23,5; alt. cm 3,5
Napoli, Museo e Gallerie Nazionali
di Capodimonte, inv. AM 10486

Piatto
maiolica lumeggiata in oro,
diam. cm 28,5; alt. cm 3,5
Napoli, Museo e Gallerie Nazionali
di Capodimonte, inv. AM 10478

Piatto
maiolica lumeggiata in oro,
diam. cm 33,2; alt. cm 5
Napoli, Museo e Gallerie Nazionali
di Capodimonte, inv. AM 10475

Piatto
maiolica lumeggiata in oro,
diam. cm 33,5; alt. cm 5
Napoli, Museo e Gallerie Nazionali
di Capodimonte, inv. AM 10442

Questo gruppo di piatti, di dimen-
sioni diverse, appartiene alla mede-
sima fornitura degli esemplari pre-
cedenti. Difatti troviamo ripetuto lo
stesso schema ornamentale con po-
che varianti suggerite esclusiva-
mente dalle dimensioni.
Nelle raccolte del Museo e Gallerie
Nazionali di Capodimonte tale nu-
cleo comprende in totale quindici
opere; oltre alle due alzate e alle due
scodelle, simili a questi sono altri
piatti piccoli (inv. 10448, 10449,
10485) e medi (inv. 10447, 10450-
451, 10456). Un piatto di circa ven-
titré centimetri è conservato nelle
raccolte dell'Ermitage di San Pietro-
burgo (inv. F 1499; cfr. Pescara
1989, n. 536), quattro esemplari, di
analoghe dimensioni, sono presenti
nelle raccolte del Museo Duca di
Martina a Napoli (inv. 725, 731, 725
bis, 731 bis).
Per tale gruppo, di poco più tardo
del precedente anche per le valuta-
zioni sulla tecnica di doratura, ap-
pare convincente una datazione tra
il 1580 ed il 1589, anno della scom-
parsa del cardinale Alessandro. Non

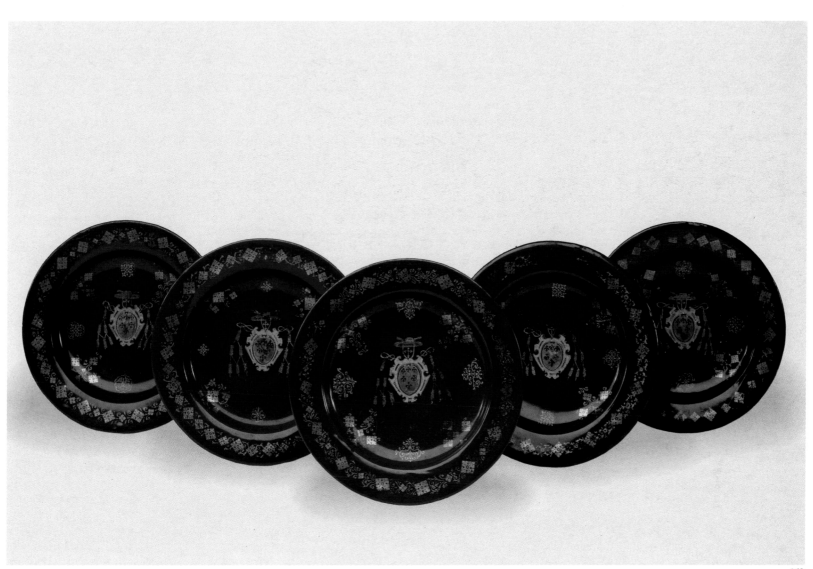

è però da escludersi la possibilità che integrazioni al primo servizio siano state commissionate intorno alla fine del secolo XVI dal cardinale Odoardo Farnese (1573-1626), pronipote del precedente, dopo la sua scomparsa divenuto il principale continuatore delle imprese artistiche nei Palazzi di Caprarola e Roma (Milano 1994, pp. 47, 79-80). [L.Ar.]

Officina di Castelli, 1580-89
161. *Piatto*
maiolica lumeggiata in oro,
diam. cm 23,2; alt. cm 3,5
Napoli, Museo e Gallerie Nazionali di Capodimonte, inv. AM 10469
Piatto
maiolica lumeggiata in oro,
diam. cm 23,2; alt. cm 3,5
Napoli, Museo e Gallerie Nazionali di Capodimonte, inv. AM 10488
Piatto
maiolica lumeggiata in oro,
diam. cm 27,8; alt. cm 4,5
Napoli, Museo e Gallerie Nazionali di Capodimonte, inv. AM 10462
Piatto
maiolica lumeggiata in oro,
diam. cm 27,5; alt. cm 4,5
Napoli, Museo e Gallerie Nazionali di Capodimonte, inv. AM 10445
Piatto
maiolica lumeggiata in oro,
diam. cm 28,5; alt. cm 4,5
Napoli, Museo e Gallerie Nazionali di Capodimonte, inv. AM 10455
Piatto
maiolica lumeggiata in oro,
diam. cm 28,5; alt. cm 4,5
Napoli, Museo e Gallerie Nazionali di Capodimonte, inv. AM 10440

Questa selezione di piatti di piccola e media grandezza appartiene al più cospicuo gruppo che abbiamo isolato all'interno del servizio Farnese giunto da Roma nel 1760 ed ancora conservato nel Palazzo di Capodimonte. Abbastanza simile nelle so-

luzioni ornamentali al nucleo precedente, questo se ne differenzia in particolare per la maniera di restituire le insegne del cardinale Alessandro Farnese, delineate in maniera araldicamente più corretta. Per definire i gigli blu su campo oro potrebbe essersi operato per sottrazione, incidendo il campo dorato per lasciar emergere i gigli azzurri sfruttando il colore dello smalto; in realtà non è da escludersi l'applicazione di una mascherina prima della doratura fissata in terza cottura.
A questi esemplari vanno accostati altri simili anch'essi a Capodimonte di dimensioni piccole (inv. 10457-60, 10468, 10487, 10489-493) e medie (inv. 10428-429, 10432, 10439, 10444, 10446, 10461, 10466-10467, 10472-10473, 10477), nonché un ulteriore piatto nel Wurttembergisches Landes Museum di Stoccarda (Pescara 1989, n. 538). Per queste opere e per le altre analoghe citate nella scheda successiva viene avanzata la stessa datazione del gruppo precedente. [L.Ar.]

Officina di Castelli, 1580-89
162. *Piatto*
maiolica lumeggiata in oro,
diam. cm 32,7; alt. cm 4,8
Napoli, Museo e Gallerie Nazionali di Capodimonte, inv. AM 10441
Piatto
maiolica lumeggiata in oro,
diam. cm 32; alt. cm 5
Napoli, Museo e Gallerie Nazionali di Capodimonte, inv. AM 10443
Piatto
maiolica lumeggiata in oro,
diam. cm 33; alt. cm 5
Napoli, Museo e Gallerie Nazionali di Capodimonte, inv. AM 10454
Piatto
maiolica lumeggiata in oro,
diam. cm 32,5; alt. cm 4
Napoli, Museo e Gallerie Nazionali di Capodimonte, inv. AM 10464

Piatto
maiolica lumeggiata in oro,
diam. cm 32,5; alt. cm 4,8
Napoli, Museo e Gallerie Nazionali di Capodimonte, inv. AM 10476

Questa bella serie di grandi piatti, nella quale rientrano altri sette esemplari delle raccolte di Capodimonte (inv. 10430-10431, 10452-10453, 10463, 10465, 10474), appartiene alla medesima fornitura dei precedenti. Nella stessa occasione dovrebbero essere stati realizzati anche i due rinfrescatoi a navicella, presenti nelle raccolte dell'Ermitage di San Pietroburgo e del Museo Internazionale delle Ceramiche di Faenza (cfr. cat. 163).
La quasi totale scomparsa della doratura non consente invece di stabilire con esattezza la provenienza della elegante brocchetta nel Museo Duca di Martina a Napoli (Arbace in Lisbona 1994, p. 45), che pure potrebbe documentare un modello presente negli antichi serviti, come è noto dagli inventari, non costituiti esclusivamente da piatti.
Nulla hanno invece a che fare con il prestigioso servizio da tavola dei Farnese alcuni piatti appartenenti ai Musei di Faenza (inv. 7613-14, 14315, 21247/c), di Roma (Palazzo Venezia, inv. De 108) o provenienti dalla collezione Wallraf, che, come altri passati sul mercato antiquariale in anni più recenti (cfr. Viterbo 1993, nn. 113-114, 116-117, 120-121, 123-124), presentano una decorazione di qualità abbastanza modesta e lo stemma Farnese sovrapposto, forse nell'Ottocento, a qualche altro meno nobile emblema.
La fortuna collezionistica del servito Farnese è, infine, attestata da una ripresa più seriale di questa tipologia. Si conoscono, difatti, numerosi piatti di circa trenta centimetri, tutti caratterizzati dalla medesima decorazione restituita in maniera molto

calligrafica e da una tonalità cobalto molto intenso tendente al violaceo. Si tratta di manufatti realizzati con intenti esornativi forse al tempo dell'ultimo cardinale Farnese, Francesco Maria.
Del resto già il Rackham (1940, n. 1220) aveva suggerito una datazione tarda, tra il 1670 ed il 1700, per l'esemplare del Victoria and Albert Museum di Londra, analogo a quelli dei Musei Civici di Torino (inv. 3110 c-3111 c), nonché a numerosi altri appartenenti a collezioni private. [L.Ar.]

Officina di Castelli, 1580-89
163. *Rinfrescatoio a navicella*
maiolica lumeggiata in oro,
cm 27 × 51 × 35,5
Faenza, Museo Internazionale delle Ceramiche, inv. 17894

Poggiante su un basso piede svasato decorato con due riccioli e mascheroni a rilievo, il rinfrescatoio presenta la forma cosiddetta "a navicella" ed è caratterizzato da baccellature lungo i fianchi; al centro dei due lati lunghi, terminanti con riccioli, sono due mascheroni in aggetto, nei quali in origine erano inseriti due anelli. La decorazione è simile a quella dei piatti appena esaminati; l'arma dal cardinale Farnese compare due volte alle estremità del contenitore.
Questo rinfrescatoio e l'altro esemplare, del tutto simile, conservato nelle raccolte dell'Ermitage di San Pietroburgo (Kube 1976, scheda n. 22), sono stati già identificati dalla Ravanelli Guidotti (Pescara 1989, pp. 130) con le "due navicelle grandi con mascaroni et anelli dell'istessa materia" elencate nell'inventario farnesiano del 1653, le stesse citate nel 1644 (cfr. cat. 157) ed ancora nella "Loggia" alcuni decenni più tardi.
Dell'opera, tuttavia, si erano perse

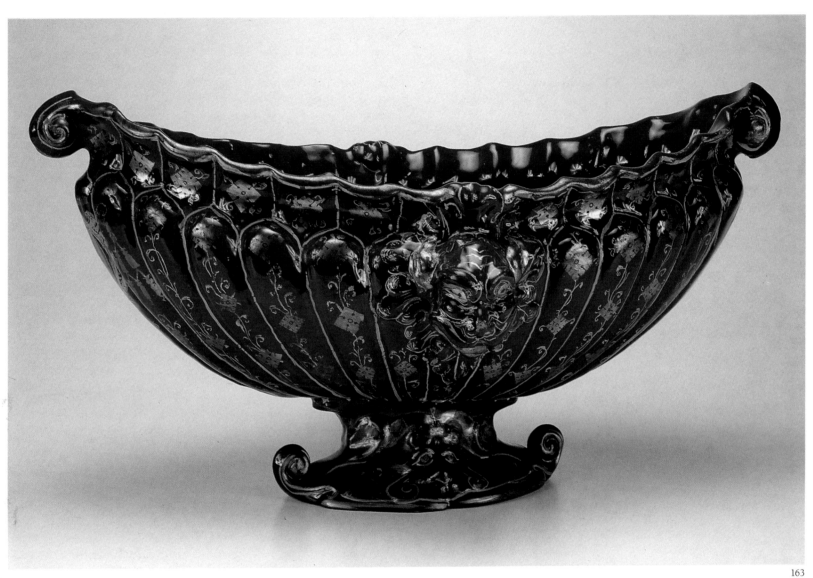

376 le tracce fino a tempi recenti: difatti l'oggetto è stata pubblicato per la prima volta nel 1948 quando apparteneva alla raccolta Luccardi di Milano (Minghetti 1948, pp. 3-5; Liverani 1948, p. 108), poi acquistato dal museo di Faenza attraverso una vendita Christie's (Roma 12/6/1973, lotto 44).

Assai discorsi sono stati i pareri della critica sia per quanto riguarda la località di produzione sia per quanto riguarda la datazione. Emblematica all'interno della tipologia ceramica nota con il nome di "turchine", l'opera annovera le attribuzioni più diverse: considerata fiorentina verso il 1534 (Minghetti), accostata alla produzione faentina del Cinquecento (Liverani), ritenuta di area metaurense, forse di Pesaro, intorno al 1560-80 (Berardi 1984, p. 325) ed infine pubblicata, con maggiore credibilità, come prodotto delle officine di Castelli (Ravanelli Guidotti in Pescara 1989, n. 566; Arbace 1992, pp. 198-199; Arbace 1993, pp. XXII-XXIII; Ravanelli Guidotti in Roma-Colorno- Faenza 1993-94, pp. 163-164).

Particolarmente interessante è il modello, già posto in relazione con forme affini in ceramica (Ravanelli Guidotti in Pescara 1989, p. 131) diffuse in ambito toscano e faentino tra Cinque e Seicento, tutte comunque dipendenti da prototipi in metallo. Pertanto non è da escludersi che la bella architettura plastica di gusto manierista delle navicelle farnesiane possa essere stata mutuata da un disegno o da un esemplare in argento forniti dallo stesso committente.

Bibliografia: Minghetti 1948, pp. 3-5; Liverani 1948, p. 108; Christie's 1973, lotto 44; Berardi 1984, p. 325; Biavati 1986, pp. 11-12; Ravanelli Guidotti in Pescara 1989, pp. 130-131 e scheda 566; Guidotti 1992, pp.

170-171; Arbace 1992, pp. 198-199; Arbace 1993, pp. XXII-XXIII; Ravanelli Guidotti in Roma-Colorno-Faenza 1993-94, pp. 163-164. [L.Ar.]

Cesare Targone
164. *Pietà*
rilievo d'oro, fondo di pietra nera, firmato OPVS CAESARIS TAR. / VENETI, cm 29 × 26 (rilievo),
cm 38,5 × 26,5 (fondo)
Malibu, J. Paul Getty Museum, inv. 84-SE-121

L'inventario del Palazzo Farnese di Roma nel 1641 descriveva, "nella prima stanza della guardarobba", nel primo armadio a sinistra: "Un quadretto d'ebano con quattro colonette, frontispizio, piedistalli, pilastri tutti miniati, con 4 Dottori della Chiesa e li 4 Evangelisti, in mezzo à un quadretto d'oro con il fondo di lapis lazaro et figure d'una Pietà d'oro, due teste d'angelini di granata" (Archivio Segreto Vaticano, armadio LXI, registro 14, c. 56 v.). L'oggetto è descritto con termini quasi identici nell'inventario del 1644 (Jestaz 1994, p. 73, n. 1514) e in quello del 1653 (Archivio di Stato di Parma, Raccolta manoscritti 86, p. 96), che lo situa con precisione nel secondo scomparto del decimo armadio della "guardarobba". Esso in seguito scompare: non lo si ritrova nell'inventario della "galleria delle cose rare" di Parma del 1708 (Campori 1870, pp. 479-505) e neppure tra le "cose preziose" inviate da Parma a Napoli nel 1736 (Strazzullo 1979, pp. 79-91).
L'oggetto era di tipo così raro per il materiale del rilievo e per la ricchezza della cornice che si è tentati di identificarlo con quello di cui Fulvio Orsini raccomandava l'acquisto in una lettera al cardinal Alessandro del 22 settembre 1577: "...Delle molte cose che ho veduto, non ho

giudicato cosa più importante al proposito che 'l quadretto del Tarcone, non già che in esso sia quel disegno che potria essere secondo maniera, come V.S. Ill.ma vedrà, ma per esservi dentro molta diligenza expressa et per esser il quadretto di mostra grande per le gioie, oro et li adornamenti che vi sono" (Riebesell 1989, p. 184, n. 14). Cesare Targone infatti era orefice, l'oro del "quadretto" doveva essere un rilievo accompagnato da "gioie", vale a dire delle pietre dure (le quali non avrebbero potuto trovare spazio in un dipinto) e collocato in una ricca cornice – poiché tale era correntemente allora il senso del termine "ornamento" (cfr. "un quadro di pittura [...] con l'ornamento di noce intagliato et dorato..." in un inventario del palazzo di Piacenza nel 1623; Archivio di Stato di Parma, Casa e corte Farnesiana, s. VIII, b. 52, fasc. 3, c. 122). Orsini aggiungeva inoltre: "non è dubbio che se n'haverà buon mercato, trovandosi in bisogno il venditore", poiché sapeva che il cardinale era sensibile a questo aspetto delle cose. Vi sono dunque molte probabilità che il rilievo di *Pietà* descritto negli inventari sia stato acquistato da Targone nel 1577.
Oggi si conoscono due rilievi d'oro che illustrano il tema della *Pietà* e che risalgono chiaramente all'ambiente romano dell'ultimo trentennio del XVI secolo. Uno (collezione privata; Middeldorf 1976), su fondo di lapislazzuli, si trova in una cornice barocca che può essere datata con precisione tra il 1689 e il 1697, poiché presenta gli stemmi portati da Ramon de Perellés e Rocaful come balivo di Nègroponte prima di diventare gran maestro dell'ordine di Malta; non si può fare nessuna congettura sulla sua veste originale, e nulla si oppone in principio al fatto che si possa trattare del rilievo

Farnese a condizione di ammettere che questo fosse stato rubato o alienato tra il 1653 e il 1689; vi sono tuttavia poche probabilità che si tratti di un'opera di Targone, poiché differisce dal seguente. L'altro, che è qui esposto, è stato rivelato soltanto nel 1977 (Middeldorf 1977), acquistato dal Museo Getty nel 1984, e non si sa nulla della sua storia antica; esso si staglia su uno sfondo di pietra nera, in una semplice cornice di legno (chiaramente moderna), ma contiene una firma incisa sulla pietra a destra del Cristo che Middeldorf con ragione ha riconosciuto come quella di Cesare Targone. Questa invita a identificarlo con il rilievo Farnese, ma il fondo nero vi si oppone. La soluzione del problema dipende dalla data che può essere attribuita a questo elemento.
Peter Fusco, conservatore del Museo Getty (lettera all'autore dell'8 giugno 1992), ritiene che è d'origine e che potrebbe trattarsi di quel "cristallo nero" sul quale si stagliavano già un certo numero di rilievi d'oro della collezione Medici le cui menzioni in un inventario del 1589 gli sono state segnalate da Anna Maria Massinelli: tra di essi si trovava per l'appunto "un quadrettino d'ebano [...] fondo di cristallo nero, attacatovi sopra il ritratto del G.D. Francesco f.m. d'oro di bassorilievo di mano di Cesare Targone". Non potendo definire il "cristallo nero", è impossibile confermare questa interpretazione, ma occorre almeno ritenere da queste menzioni che il lapislazzuli non era lo sfondo obbligatorio per i rilievi d'oro. Più significativa a tal riguardo si rivela la menzione a Parma nel 1695 di "un quadretto in pietra da paragone contornata di lapis lazul con un Christo in croce nel mezzo e due figure d'oro" (Archivio di Stato di Parma, Casa e corte Farnesiana, s. VIII, b. 53, fasc. 3, c. 270 v.; l'ogget-

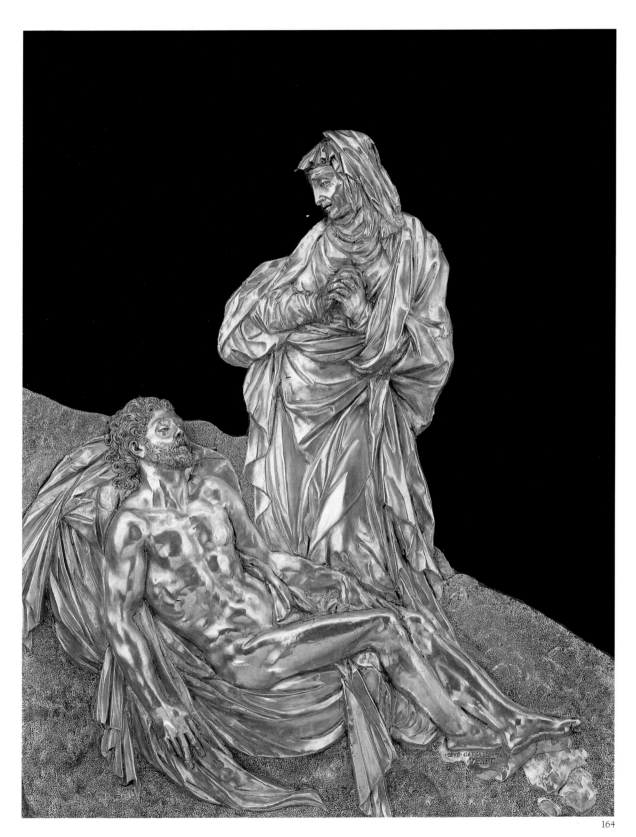

to era già descritto nell'inventario dopo il decesso di Maria Maddalena Farnese nel 1693: fasc. 1, mazzetto 18, 3° quaderno): in questo rilievo d'oro di soggetto paragonabile, il lapislazzuli serviva soltanto ad incorniciare e lo sfondo era di un nero opaco, in modo che ci si può eventualmente chiedere se quello del presente rilievo non sia proprio di "pietra di paragone".

Queste menzioni tuttavia sono eccezionali, e si deve opporre loro il fatto che il lapislazzuli era il fondo usuale per i rilievi d'oro, come testimoniano i numerosi testi e la maggior parte degli oggetti conservati, a cominciare dai famosi rilievi dello studiolo di Ferdinando I de' Medici che Cesare Targone per l'appunto dovette eseguire sui modelli del Giambologna nel 1585 (Heikamp 1963, pp. 247, 249). Quello del rilievo Farnese potrebbe essere stato deteriorato o mutilato dalla perdita dei suoi cherubini di granato, fatto che avrebbe portato alla sua successiva sostituzione con una semplice pietra di paragone; proprio come può essere avvenuto per la fragile cornice miniata.

Il quesito per il momento non può essere risolto. Non potendo provare che il presente rilievo è quello che si trovava a Palazzo Farnese, si prenderà comunque in considerazione il fatto che esso ne costituisce sicuramente una sorta di "sosia", poiché si trattava di un'opera dello stesso materiale – rarissimo – e presumibilmente dello stesso autore, dello stesso soggetto e anche probabilmente dello stesso disegno, poiché questi minuti rilievi d'oro venivano abitualmente prodotti per stampaggio, e non vi è motivo di supporre che Targone abbia posseduto numerosi modelli di *Pietà*.

Lo stile del rilievo è stato giustamente collocato da Middledorf sulla scia di Guglielmo della Porta, ed è

impossibile percepirvi la punta di "accento veneziano" che egli vi ha rilevato: l'opera è tipicamente romana. Se Targone non ha preso a prestito direttamente il modello dalla bottega del maestro, ha dovuto elaborarlo ispirandosi strettamente ad una delle sue composizioni.

I cherubini di granato, il fondo di lapislazzuli e la cornice d'ebano miniata che dobbiamo aggiungervi, dovevano conferire al rilievo Farnese una ricchezza di colori e di materiali il cui effetto era già barocco. Curiosamente, è proprio questo gusto che aveva sedotto Fulvio Orsini, poiché egli apprezzava non tanto lo stile del rilievo quanto l'effetto spettacolare ("mostra grande") dell'insieme.

L'opera non era stata commissionata dal cardinale e neppure creata per essergli presentata. Una volta di più, costui aveva beneficiato del discernimento e delle relazioni di Orsini. Cesare Targone infatti era uno dei suoi fornitori abituali.

Si trattava di un orafo di origine veneziana, come si vantava nella sua firma: egli discendeva probabilmente dal Milian Targon menzionato a Venezia nel 1501 (Paoletti 1893, I, p. 131, n. 189) e che Cellini ha celebrato come il "primo gioiellier del mondo" sotto il nome di "Miliano Targhetta" (*Vita*, I, XCII), e dal "Pompée Tarchon" che vendeva dei rilievi di marmo al re di Francia nel 1537 (Laborde 1877, II, 234.

Cesare ebbe un figlio di nome Pompeo, fatto che suggerisce che tale era il nome di suo padre). Egli si era stabilito a Roma, dove commerciava in monete e pietre antiche incise che contraffaceva all'occorrenza: Nicolò Gaddi lo dipingeva nel 1575 come un famoso falsario di monete (McCrory 1987, p. 117). Orsini per la sua collezione personale acquistò da lui almeno sette pietre incise e una moneta d'argento di Pirro (de

Nolhac 1884a, p. 157, nn. 69 e 70, p. 161, nn. 166-168, p. 163, n. 222, p. 164, n. 240 e p. 211, n. 615).

Fra queste gemme, il n. 69 (Quadriga con iscrizione "Platonos") si trova all'Ermitage di San Pietroburgo, dove è stato riconosciuto come un'opera del XVI secolo (Neverov 1982); si tratta dunque probabilmente di un'opera di Targone, la sola finora conosciuta nel campo della glittica.

Bibliografia: Middeldorf 1977, pp. 75-76; *Acquisitions* 1985, p. 256, n. 251; Jestaz 1994, p. 73, n. 1514. [B.J.]

Iacob Miller il Vecchio
(Augusta? 1548-1618)
165. *Diana cacciatrice sul cervo*
argento dorato, cm 31,5
Napoli, Museo e Gallerie Nazionali di Capodimonte, inv. AM 10508

Il gruppo poggiante su base ottagona con ornamenti a bassorilievo, raffigura Diana che cavalca un cervo riccamente bardato, con corona in testa, ricca gualdrappa e prezioso collare al collo.

La Dea della caccia con la destra stringe due catene, che tengono legati due cani poggianti sulla base sottostante, e con la sinistra tiene una freccia verso cui è rivolto il suo sguardo; alle spalle, l'arco e la faretra da cui parte un nastro che le sovrasta il capo. Sulla groppa del cervo è seduto un amorino munito di arco e faretra che suona una tromba. Sulla base poggiano, ancora, due cani, di diverso genere e misura, un uomo a cavallo che suona un corno e dieci animali tra scarabei, lucertole e rane.

Questo curioso oggetto è menzionato nella Ducale Galleria di Parma, nel 1708, alla voce "Un cervo con Diana sopra dorso del medesimo a sedere con arco e frezza con catena nella sinistra, che lega due cani da caccia, un lepriere in piedi e bracco a sedere, con un amorino sopra del

cervo, sotto cui evvi un cacciatore in piccolo rilievo sopra cavallo, che suona il corno da caccia, altro in piedi in atto di ferire un lepre seguito da due cani. Il tutto d'argento dorato sopra piedistallo pure d'argento con vari ornati di fiori, animaletti smaltati. Pesa in tutto con suo piedistallo ed ordegni di ferro di dentro per farlo girare, am. 141" (Campori 1870, p. 481). Si ritrova, nel 1736, "riposta nella cassetta segnata G" (Strazzullo 1979, p. 85).

Giunta a Napoli, la *Diana sul cervo* non risulta menzionata nelle più antiche guide di Napoli che parlano del Real Museo Farnesiano di Capodimonte, né tantomeno dai viaggiatori stranieri. Non compare nella lista del marchese Haus (1805) perché Ferdinando I la portò con sé a Palermo, dove risulta nel 1807.

La ritroviamo nel 1817, nel "Gabinetto degli oggetti preziosi", una sorta di "Wunderkammer" allestita dall'Arditi nel Real Museo Borbonico. In seguito, quando furono separati gli oggetti medioevali e moderni dalle antichità, venne spostata nella "Galleria degli Oggetti del Cinquecento".

Le guide ottocentesche del Real Museo Borbonico hanno costantemente riferito che si trattava di un gioco dei principini di casa Farnese.

Il De Rinaldis (1928, pp. 409, 410) cita la provenienza dalla Ducale Galleria di Parma (1708) riferendola alle Manifatture di Norimberga del XVII secolo.

Quest'opera, creazione di un raffinatissimo artigianato, sempre molto apprezzata e quindi mai relegata nei depositi, appartiene alla categoria dei "giochi potori". Nella base si trova un meccanismo azionato da una chiave – mancante dagli inizi dell'Ottocento – che permetteva al gruppo di camminare su due ruote sulle tavole imbandite, secondo un percorso geometrico. L'ospite da-

vanti al quale si fermava doveva bere il vino che si trovava nel corpo del cervo. La testa, smontabile, fungeva da coperchio e da coppa. L'interno era completamente dorato per poter contenere il vino.

Non è stata ancora confermata la tesi tradizionale che fa risalire la diffusione delle composizioni di *Diana sul cervo* – il trofeo da tavola più diffuso nella Germania meridionale – a partire dal 1616, quando, in occasione della incoronazione dell'imperatore Mattias, fu organizzato un torneo di caccia a Francoforte, dove il vincitore riceveva in premio questo prezioso trofeo (Seeling 1994, p. 154). Axel-Nilson (1950, p. 55) ipotizza che tutti i gruppi con la *Diana sul cervo* fossero stati realizzati in occasione di quell'avvenimento. La prima invenzione del gruppo risale a Mattias Walbaum (1600-1605) di cui è noto l'esemplare del Kunstgewerbemuseum di Berlino, considerato da Otto v. Falche (1940, p. 17) uno dei migliori esemplari.

Il nostro trofeo da tavola reca la sigla J.M. (Molajoli, ed. cons. 1960, p. 125) riferibile all'orafo di Augusta Jacob Miller (1548-1618), che realizzò diversi "giochi potori" che furono molto diffusi, specie presso le corti principesche della Germania. Al "corpus" di questo artista appartengono diverse redazioni della *Diana sul cervo*, tra cui quelle citate dal Rosemberg (1922, p. 55, n. 403) quando si conservavano presso l'Historisches Museum di Stoccolma, il General Konsul Max Baer e la collezione C.M. Rothschild di Francoforte, la Sammlungen des Kaiserhauses di Vienna. Al Miller appartengono anche preziosi gruppi con *San Giorgio e il drago* tra cui quelli del Museo di Darmstadt e del British Museum di Londra.

Di queste preziose ed elaborate sculture in argento, che testimoniano la predilezione per la caccia presso le

corti dell'epoca, se ne conoscono circa 30 esemplari (Seeling 1994, pp. 154-159). Essi, eseguiti per mano di diversi artisti, quali Mattias Walbaum e Joachim Friess ed altri, di cui si conoscono soltanto le sigle A.P. e C.E., sono sparsi in diversi musei italiani e stranieri, tra cui il Kunstgewerbemuseum di Berlino, il Landesmuseum di Darmstadt, la Pinacoteca Ambrosiana di Milano, il Metropolitan Museum di New York, il Rijksmuseum di Amsterdam, il Museo di Stoccarda, la Rustkamer di Mosca, solo per citarne qualcuno.

Stretti punti di contatto vi sono tra la *Diana sul cervo* e il gruppo, con *Diana e il Centauro*, di Melchior Moir di Augusta, dello Staatliche Kunst Sammlungen Grunes Gewolte.

La Seeling (1994, p. 154) nel tentativo di rintracciare il prototipo compositivo di questi preziosi trofei, ipotizza che esso possa essere costituito dai gruppi bronzei rinascimentali.

È difficile stabilire con certezza come il trofeo sia pervenuto alla raccolta Farnese, se per dono o per acquisto, ma un oggetto così raro e prezioso, appartenente alla categoria delle cose straordinarie e stupefacenti, non poteva mancare nella "Galleria delle cose rare" della Ducale Galleria di Parma, che era una vera e propria "Camera delle Meraviglie".

Bibliografia: De Rinaldis 1928, p. 408; Molajoli 1960, p. 135; Molajoli 1963, fig. 72; Doria-Causa 1966, tav. 22; Causa 1982, p. 17; Venezia 1986, p. 121. [L.M.]

Artefice della Germania del Sud
(Augusta? 1590?)
166. *Orologio da tavolo*
ottone dorato, quadrante
d'argento, cm 35,5 × 16
Parigi, Musée du Louvre,
Département des objets d'art,
inv. OA 671

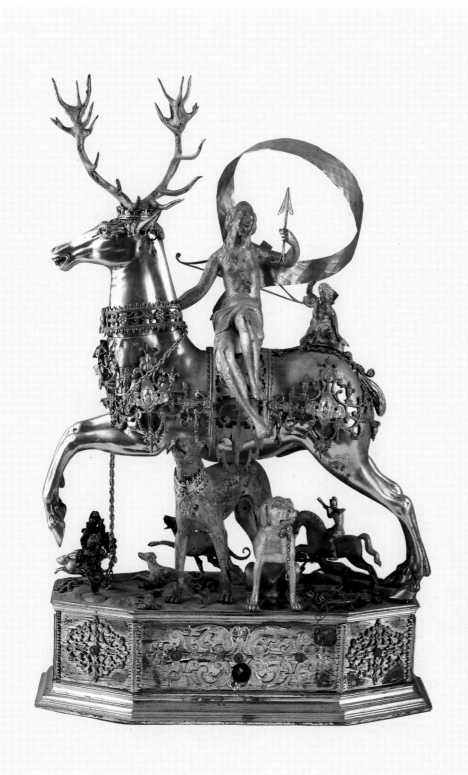

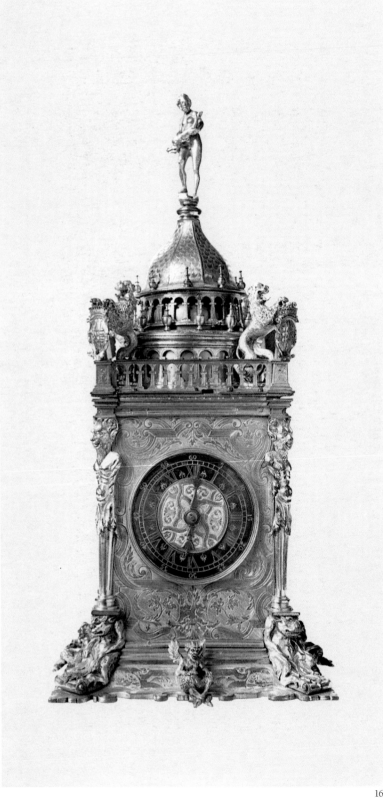

166

Un inventario di "robe [...] ritrovate [...] nel gabinetto" del defunto duca di Parma, Antonio, a Palazzo Ducale nel 1734 e messe allora in vendita cita due orologi antichi: "1. Orologio uno a toretta d'ottone sopradorato, che batte quarti e ore, con tre batterie, lavoro di Germania [...] scudi 300. 2. Orologio uno a toretta come sopra, con figura alla cima e quattro leoni alle cantonate, d'ottone dorato, batte come sopra [...] 300" (Archivio di Stato di Parma, Casa e corte Farnesiana, s. VIII, b. 54, fasc. 2, mazz. 18).

La presenza su questo orologio degli stemmi dei duchi di Parma (sei gigli con il gonfalone e le chiavi di San Pietro in palo, sotto una corona a cinque fioroni) sostenuti da leoni, consente di identificarlo con il secondo. Esso dovette essere venduto nel 1734 e si ignora la sua storia fino al suo ingresso al Louvre con la collezione di Charles Sauvageot nel 1854.

Seguendo una nota di Sauvageot, in occasione di una riparazione nel 1848, era stata scoperta sulla molla del meccanismo la data 1680, e sul bariletto quella del 1590. La prima doveva essere la data di una prima riparazione, la seconda quella della sua fabbricazione.

Questo tipo di orologio a torre quadrata a balaustrate sul tetto, doppio tamburo ad arcatella e cupola a imbricature è caratteristico della produzione della Germania del Sud alla fine del XVI secolo e all'inizio del XVII (vedi gli esempi riprodotti da Maurice 1976, figg. 120-145, che sono stati fabbricati per la maggior parte ad Augusta, eventualmente a Monaco o a Norimberga). Questo infatti presenta iscrizioni in lingua tedesca: sui lati (dove la modanatura della cornice dei vetri nasconde la prima riga) WENS VBEL GEHT HAB ICH GEDVLDT / VERSAGT ICH NIT ES BRI(N)GT MIR HVLDT (quando va male, ho pazienza, / se non mi scoraggio, mi porta fortuna) e ICH HEISZ MIT NAME DIE KLVGHEIT / WEIS ALLER SACHE RECHT BESCHEIDT (il mio nome è Sapienza, / e di tutto m'intendo); sul lato posteriore, sotto la figura della Giustizia AUSZ AD V(N)D GV(N)ST ICH KEIS VERSCHO(N) / WAS RECHT IST SOLL SEI(N) FORGA(N)G HA(BEN) (per? e per favore io non risparmio nulla? / quel che è giusto deve seguire il suo corso).

I leoni con gli scudi stemmati sono visibilmente delle aggiunte effettuate da un duca di Parma, la statuetta di Nettuno sulla cima, di un altro colore, è ugualmente apocrifa. Tuttavia le erme di satiro agli angoli e i mostri che le sostengono, sebbene sembrino appartenere alla struttura, non sono degli elementi normali in questo tipo, dove generalmente domina uno stile rigorosamente architettonico, con dei pilastri o delle colonne agli angoli; si possono trovare delle erme d'angolo in alcuni orologi di questo tipo (ad es. uno di Augusta datato 1589 in Maurice 1976, fig. 118), ma sono allora di un disegno molto più architettonico e di stile rinascimentale. Non sono neppure di uno stile plausibile in Baviera nel 1590.

Le statuette di diavoletti seduti sulla base sono ancora più sorprendenti per la posizione, il soggetto e lo stile; infine la decorazione incisa della targa della facciata risalirebbe piuttosto alla fine del XVIII secolo. C'è dunque da chiedersi se tutti questi elementi non siano così dei complementi aggiunti in Italia.

Il fatto che le frasi morali delle iscrizioni non presentino dei rapporti con la decorazione (esse richiamerebbero delle immagini incise della Pazienza e della Sapienza per accompagnare la Giustizia) e che il montaggio dei vetri laterali ne nasconda una riga, sembra confermare che l'orologio è stato oggetto di una

importante trasformazione nel corso del XVII secolo. Vi sono dunque delle probabilità che questa trasformazione sia stata effettuata nel 1680. È impossibile precisare se ciò avvenne a Parma e se l'orologio appartenesse già al duca. Ma se esso figurava nel XVIII secolo con altre curiosità nel gabinetto del duca Antonio, era indubbiamente perché vi si vedeva prima di tutto un oggetto antico e di origine straniera.

La "galleria delle cose rare" del Palazzo Ducale nel 1708 conteneva già "un orologio in forma di torretta quadra con suoi ornati d'ottone dorato e quattro piccole piramidi con una nel mezzo"(Campori 1870, p. 488) che doveva essere dello stesso tipo, ma di uno stile più puro – forse il n. 1 dell'inventario del 1734. Queste menzioni provano in ogni caso l'interesse mostrato allora per questi orologi tedeschi, che erano diventati dei pezzi da collezione.

Bibliografia: Clément de Ris 1874, pp. 97-98, n. C. 270. [B.J.]

Ignoto dell'Alto Reno, inizio del XVII secolo
167. *Memento mori*
mistura bianca imitante il marmo, cm 5,5 × 30, 1 × 12,1
Napoli, Museo e Gallerie Nazionali di Capodimonte, inv. AM 10809

Proviene dal Palazzo Farnese di Roma, dove nell'inventario del 1644 risulta menzionata, nella "Libraria da basso", "una statuetta dentro una scatola di legno di bonissima maniera, quale da una parte rappresenta la Morte e dall'altra una Donna" (Jestaz 1994, p. 124) e dovette essere invitata a Parma passata la metà del Seicento. Compare infatti nuovamente ("Una cassetta nera bislunga, entrovi un corpo umano di mistura bianca, mezzo resta coperto di carne e mezzo spolpato, come anatomia") nell'inventario della Ducale

Galleria del Palazzo della Pilotta redatto nel 1708 da Stefano Lolli (Campori 1870, p. 500).

Il suo trasferimento a Napoli è documentariamente attestato al 1736 quando il figlio di Stefano, Bernardino Lolli, stilava un elenco di oggetti da inviare da Parma alla nuova capitale di Carlo di Borbone, ove fra l'altro si legge per l'appunto di una "Mezza Anatomia, o sia donna mezza in carne, e mezza spolpata di Alabastro, o' marmo in Cassa di legno" (Strazzullo 1979, p. 83). Dal Palazzo di Capodimonte l'oggetto passò al nuovo Museo del Palazzo degli Studi, dove risulta elencato nel 1805 fra gli "Avanzi del Museo Farnesiano che fu a Capodimonte" come una "Cassa di morto, con cadavere di donna metà scoverto fino alle ossa e l'altra metà vestita ancora, in piccolo e di lavoro moderno" (*Documenti Inediti* 1805, p. 213), e dove, benché mai menzionato dalle guide antiche del museo, era esposto al pubblico, accanto ad avori e a piccole sculture nella seconda stanza del piano ammezzato, fra i Monumenti del Medio Evo (Inventario Bassi Tempi, 1829 ca.; Inventario degli oggetti del Cinquecento, 1846).

Assimilabile in effetti agli avori per dimensioni e per aspetto, la statuina sembra in realtà modellata piuttosto che scolpita, e realizzata, come già rilevava il Lolli, in "mistura bianca" (probabilmente un impasto a base di polvere di marmo); un materiale che torna, nello stesso inventario del Lolli, per descrivere "un quadretto di mistura bianca, in cui vi è scolpito in basso rilievo una figura a sedere sopra d'un toro che cammina per l'acqua", opera questa identificabile con un piccolo *Ratto di Europa* tuttora conservato a Capodimonte fra gli oggetti di provenienza farnesiana (inv. 10281 AM) e che in effetti sembra della stessa materia del nostro pezzo, una sorta di scagliola

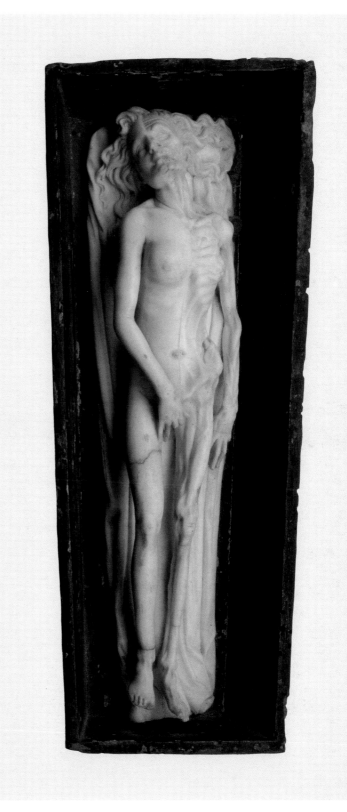

382 fredda, dura e compatta. La scultura qui presentata, un cadavere di donna posto nella sua bara ed a metà già decomposto, rappresenta una cruda allegoria della morte e della transitorietà della natura umana, un *Memento mori* appunto, e si riallaccia ad una tradizione iconografica apparsa nel XV secolo e poi affermatasi nel corso del Cinquecento, in particolare in Francia; tradizione di cui esistono esempi celebri in una serie di tombe in cui il "gisant" è raffigurato come un cadavere nudo e parzialmente decomposto, come in una tomba di Clermont d'Oise, della prima metà del Cinquecento ("Sum quod eris, modicum cineris, pro me precor ora", suona l'iscrizione che vi compare e che invita a riflettere sul tema della morte; cfr. Mâle 1949, p. 352).

In area franco-fiamminga e tedesca il tema della morte e della corruttibilità del corpo venne frequentemente utilizzato nel Cinquecento e all'inizio del secolo successivo anche nella scultura in minore, ad esempio per realizzare rosari e paternostri. Affini nel gusto e nel genere al *Memento mori* del Museo di Capodimonte, si conoscono numerosi pendenti e grani di rosario in forme a metà umane, a metà di teschio in legno o in avorio conservati al Museum für Kunst und Gewerbe di Amburgo (Amburgo 1972, n. 101), alla Walters Art Gallery di Baltimora (Randall 1985, n. 368), al Museo Sacro Vaticano (Morey 1936, n. A 119) ed ancora al Victoria and Albert Museum (Longhurst 1929, catt. 281-1867, 216-1867) e infine al British Museum; quest'ultimo un bellissimo *Memento mori* con un teschio parzialmente coperto di carne e divorato dai vermi, riferito dal Dalton ad area tedesca e datato al XVII secolo (Dalton 1909, n. 491), e più degli altri oggetti citati accostabile al nostro pezzo.

Stilisticamente confrontabili con il *Memento mori* di Napoli sono anche alcune statuine lignee della *Morte*, tutte crudamente raffigurate come scheletri coperti di brandelli di carne e talvolta nelle vesti di *Morte trionfante*, con falci o cartigli nelle mani (cfr. Müller 1961, p. 20 e sgg.). Di queste in particolare due figure del Busch-Reisinger Museum (Kuhn 1965, nn. 54-55) ed un'altra del Museum of Fine Arts di Boston (Boston 1976, p. 212) ricordano, nella loro sinuosa eleganza che riesce a superare il raccapriccio del soggetto, l'estenuata e bella fattura del *Memento mori* napoletano.

Per quest'ultimo sarà possibile ipotizzare una provenienza dalle regioni dell'alto Reno, fra Alsazia e Lorena, ed una datazione fra la fine del Cinquecento e la prima metà del secolo successivo.

Bibliografia: Jestaz 1994, p. 124, n. 3049. [P.G.]

Annibale Carracci

168. *La "Tazza Farnese" con il Sileno ebbro*
lastra d'argento incisa a bulino
diam. mm 32
Napoli, Museo e Gallerie Nazionali di Capodimonte, Gabinetto dei Disegni e delle Stampe (inv. 801)

Il Bellori nell'elogiare la perfezione della tecnica incisoria all'acquaforte e al bulino di Annibale, dopo aver fornito un primo elenco delle sue stampe, annota: "Ma sopra questi, bellissimo è il *Sileno* intagliato in una sottocoppa d'argento del cardinale Farnese, in accompagnamento d'un'altra d'Agostino; ed in essa è figurato Sileno a sedere bevendo, mentre un satiro ginocchione gli regge dietro la testa l'otre pieno di vino, ed un fauno glie lo accosta e versa alla bocca. L'ornamento interno è un serto di tralci, di pampini e d'uve", e continua con giudizio critico: "Questo componimento è uguale per disegno e per intaglio allo stile di Marcantonio (il Raimondi, allievo fedelissimo di Raffaello) ed alle belle stampe di Rafaele, con l'idea più perfetta dell'antico".

Allo stesso modo il Baglione, il Malvasia e le altre fonti.

La sottocoppa d'argento venne dunque intagliata per il cardinal Odoardo Farnese, protettore dei Carracci e col nome di "Tazza Farnese" compare talvolta citata nella letteratura critica recente.

Il prezioso oggetto si trova descritto, infatti, nel primo inventario del Palazzo Farnese a Roma, databile al 1644, collocato entro un armadio dell'"Ultima stanza della Guardaroba del cantone verso i Bolognesi" e così descritto: "Una sottocoppa d'argento dorata nell'orlo di fuori, con intaglio di Agostino Caraccioli". Nel 1681 si ha testimonianza dell'invio degli argenti da Roma a Parma (cfr. Fusco in Spinosa 1994, p. 58) e nel 1708, difatti, troviamo nella Galleria del Duca di Parma, tra "le cose rare" "Una sottocoppa d'argento con un Baccanale tagliatovi per mano d'Annibale Carazzi" con la corretta attribuzione, quindi, il peso in oncie e la collocazione entro un credenzone. Nella lista delle opere da spedire a Napoli da Parma nel 1736, per ordine di Carlo di Borbone, è possibile riconoscere l'altro oggetto in argento, il cosiddetto *Paniere Farnese*, ma è lecito supporre che anche la sottocoppa come l'altro argento raffigurante *La Pietà* venissero incluse nella spedizione.

La sottocoppa e *Il Paniere Farnese* di Villamena avevano un normale uso come suppellettili da tavola, in obbedienza al gusto raffinato dei Farnese non solo verso gli oggetti d'arte ma anche verso preziose rarità e analogamente al costume d'oltralpe. Anche a Napoli, nell'antico Real Museo Borbonico, la collocazione della sottocoppa e del *Paniere* tra gli oggetti preziosi nella Galleria Farnese venne rispettata, come si evince dalla lettura degli inventari del 1820 (Arditi, n. 3088) e del 1852 (San Giorgio, n. 1634).

Dal 1870, poi, si moltiplicheranno le citazioni nelle guide locali.

La composizione col *Sileno ebbro* poteva dirsi già famosa, comunque, per la diffusione che se ne ebbe tramite alcune prove grafiche tirate, dopo l'inchiostratura, proprio da questa lamina d'argento utilizzata come matrice (Bartsch 1818, n. 18, p. 193). Ne è esempio l'incisione della National Gallery of Art di Washington pubblicata dalla De Grazia (1989, p. 458, n. 19).

Così venne eseguita anche l'illustrazione della sottocoppa, e degli altri due argenti, nel volume del *Real Museo Borbonico* del 1835 (la richiesta di ritoccarli risale addirittura al 1804).

Al Kurz si deve il primo esame critico dell'opera pervenuta a Napoli.

Che la composizione con il *Sileno ebbro* sia stata meditata con cura ed elaborata in più dettagli è attestato da numerosi disegni e studi sia di Annibale sia di Agostino Carracci, il quale, oltre la sottocoppa ricordata dal Bellori per il cardinale Odoardo, ne eseguì un'altra per il canonico Dulcini, secondo quanto ricorda il Malvasia (1678, p. 465). Ma nulla conosciamo della sottocoppa "compagna" di quella di Annibale, realizzata da Agostino, indubbiamente d'analoga ispirazione, a giudicare dai disegni di quest'ultimo. Il suo progetto, infatti, ben visibile nel foglio di Windsor Castle (Wittkower 1952, p. 113, n. 100, fig. 13), sembra anche parzialmente ripreso da Annibale. Il tondo, come dal particolare studiato in dettaglio, doveva poggiare su un piede di sostegno. E l'argento del museo napoletano conserva traccia nel *verso* dell'impronta

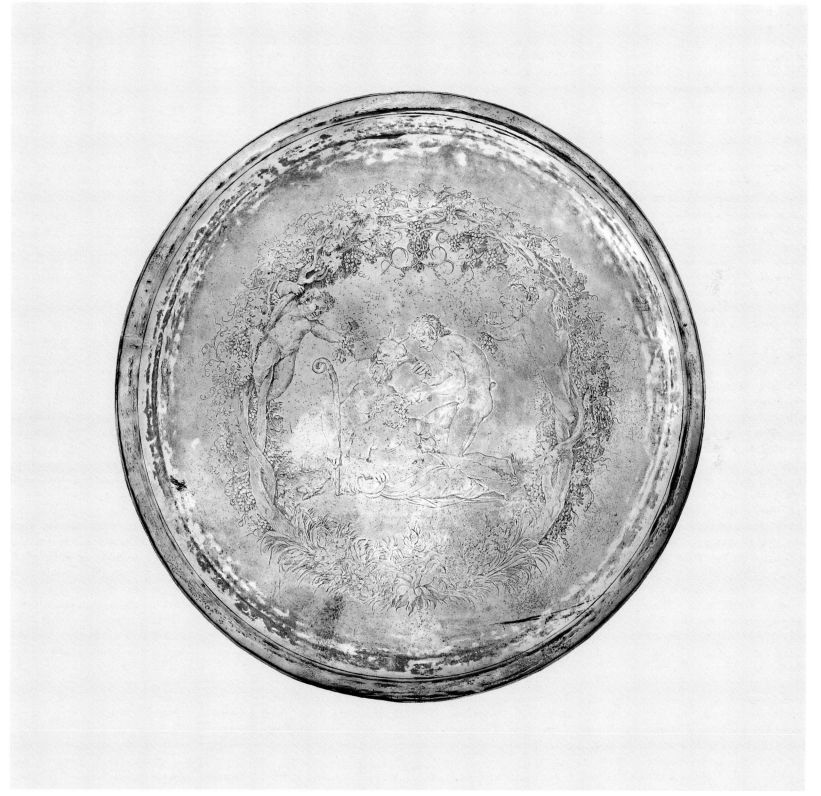

384 circolare di una piccola base e ancora, come dall'inventario, della traccia di doratura nell'orlo.

I due fratelli dovettero elaborare comunque insieme il progetto, prima della lite che portò Agostino a Parma al servizio di Ranuccio Farnese, e influenzarsi a vicenda. Gli altri studi di Agostino, conservati a Stoccolma e a Washington, databili al 1597 (De Grazia 1989, nn. 19a e 19b), confermano l'idea del piatto tondo con la maschera centrale del fauno o del dio pagano, entro una ghirlanda di pampini d'uva e foglie di vite, quasi ispirata, almeno suggestionata, dalla più famosa *Testa di Medusa* della *Tazza Farnese*, la gemma in sardonica certamente conosciuta ai due fratelli perché conservata nello stesso palazzo romano (si confronti anche la derivazione della *Testa di satiro* ripresa dalla scultura con *Pan e Olimpo*, della stessa collezione ed oggi al Museo Nazionale di Napoli in Legrand 1994, pp. 90-93, n. 58).

Gli studi di Annibale, poi, analizzati dalla De Grazia, illustrano per intero i successivi stadi di evoluzione, da quello iniziale già in collezione privata londinese (Kurz 1955, p. 285, fig. 22; De Grazia 1979, fig. 19g) alla più definita versione del British Museum (Kurz 1955, fig. 14; De Grazia 1979, fig. 19f), al risultato pressoché finale del foglio già del duca di Ellesmere (Kurz 1955, fig. 15), oggi al Metropolitan Museum di New York (De Grazia 1979, fig. 19h).

In armonia con la felice ispirazione sottesa al progetto di decorazione della volta della Galleria Farnese, perché eseguita negli stessi anni, e meglio tra il 1597 e il 1600, nel disegno per la sottocoppa, allo stesso modo, palese è il ricorso all'antico. Annibale realizza una allegra scena di gusto profano, riproposta anche nel disegno per il *Paniere Farnese* e,

169

con maggiori varianti, nel piccolo dipinto oggi alla National Gallery di Londra (Kurz 1955, fig. 20, p. 285). Il disegno di Chatswort n. 681, attribuito a Rubens dal Jaffé (1977, fig. 163) è ritenuto dalla De Grazia una controprova.

La Calcografia Nazionale di Roma possiede una copia dell'incisione, ma in controparte e con cornice ottagonale, e il rame ricordato come una sottocoppa eseguita da Luca Ciamberlano, in accordo col Bartsch (Petrucci 1953, p. 38, n. 349).

Bibliografia: Mancini (1617-21), ed. 1956-57, pp. 220; Baglione 1642, p. 391; Bellori (1672), ed. 1976, p. 100; Malvasia (1678), ed. 1841, p. 86; Basan 1767, p. 113; Strutt 1785, pp. 182-183; Gori Gandellini 1816, I, p. 181, p. 28, n. XVII; *Catalogue* 1820; Joubert 1821, p. 349; Nagler 1835, p. 388; Liberatore in *Real Museo Borbonico* 1835, vol. XI, tav. XI; Quaranta 1844, p. 204; Pistolesi 1845, p. 128; Quaranta 1846, p. 177; De Lauzières 1850, p. 575; Le Blanc 1854, p. 19; Celano 1860, p. 178; Campori 1870, p. 489; Bolaffio 1890, p. 24; Migliozzi-Monaco 1895, p. 84; Monaco 1900, p. 116; Disertori 1923, pp. 267-268; Pittaluga 1928, p. 352; Petrucci 1950, p. 140; Kurz 1955, pp. 282-286; Bologna 1956, p. 175, n. 265; Molajoli 1960, p. 125; Martin 1965, p. 121; Calvesi-Casale 1965, p. 214; Posner 1971, p. 50, n. 113; Gaeta Bertelà 1973, p. 326; Strazzullo 1979, p. 88; Jestaz in *Le Palais Farnèse*, 1980-81, I, 2, p. 406, fig. 32; De Grazia 1979, pp. 456-465, n. 19; 1984, pp. 240-244; *Tra mito* 1989, pp. 364-367; Jestaz 1994, p. 29, n. 105, Spinosa 1994a, p. 218. [R.M.]

Annibale Carracci

169. *Pietà*
argento inciso a bulino e acquaforte
mm 126 × 163
Firmato A.C.I.I. in basso a s., a d.

Ant. Mar. Card. Salv. 1598
Napoli, Museo e Gallerie Nazionali di Capodimonte, Gabinetto dei Disegni e delle Stampe, inv. 803

Il terzo argento conservato nel Gabinetto dei Disegni e delle Stampe del Museo di Capodimonte raffigura il tema della Pietà con il corpo morto del Cristo disteso sulle ginocchia della Vergine tra le Marie e san Giovanni.

Ancora non identificata negli inventari farnesiani fin qui consultati, la lastra, conservata nella "Galleria Farnese" del Real Museo Borbonico insieme agli altri argenti, pervenne a Napoli, presumibilmente, con la stessa spedizione di oggetti d'arte del 1736. È pubblicata per la prima volta nel volume XI del *Real Museo Borbonico*, l'impresa voluta da Ferdinando I, che la Stamperia Reale pubblicò tra il 1824 e il 1857 al fine di illustrare, sull'esempio di quanto fatto per le maggiori gallerie europee, le più eccellenti opere conservate nel museo. Nel commento descrittivo alla tavola di Raffaele Liberatore, la *Pietà* è attribuita ad Annibale Carracci, eseguita su richiesta del cardinale Antonio Maria Salviati, già committente a Roma del dipinto con *San Giorgio intercede per le anime del Purgatorio* nella cappella della chiesa intitolata al santo.
La stessa citazione viene tramandata negli inventari e nelle guide ottocentesche.
La composizione, d'intenso e spirituale lirismo, riproduce fedelmente, con qualche minima variante, il celebre *Cristo di Caprarola* di Annibale (Bartsch 1818, 18, n. 4, p. 182): l'incisione con questo titolo perché dopo la firma compare il luogo e la data *1597*, anno del suo soggiorno nel castello di Caprarola (De Grazia 1979, pp. 452-455, n. 18).
Ma questa lastra e la eventuale stampa derivata sono sconosciute al

Bartsch che registra invece nel repertorio di incisioni di Agostino la copia di questi da Annibale dell'anno successivo firmata sulla destra *Aug. Car. F.*, al centro *1598* e sulla sinistra *si stampa da Matteo Giudici alli Cesarini* (Bartsch 1818, p. 93, n. 101; De Grazia 1979, p. 338, n. 209).
Ma il Malvasia tramanda un'esecuzione del Cristo deposto di Annibale, proprio su argento; e così riportano anche il Bartsch, il Gori Gandellini, il Marchesini.
Kurz attribuisce l'argento ad Annibale, sciogliendo l'iscrizione con A(NNIBALE) C(ARRACCI) I(NVENIT) e, leggendo la F al posto della I, F(ECIT) e supponendo una nuova versione del tema, così spesso raffigurato dall'artista anche in dipinti, l'anno successivo per il suo nuovo committente.
La scelta del prezioso metallo era dettata dall'idea di realizzare soprattutto un oggetto prezioso, considerata anche la firma sulla lamina nel giusto verso di lettura.
I più, secondo il Kurz, Annibale poté anche giovarsi della accurata incisione del fratello datata allo stesso anno per modificare la sua tecnica, già superba nell'acquaforte del 1597.
Questa tesi è stata negata dal Posner che attribuisce la lastra d'argento ad Agostino e dalla De Grazia che la ritiene "copia in controparte della copia di Agostino dal *Cristo di Caprarola*".

Bibliografia: Real Museo Borbonico 1824-57, XI, 1835, tav. XIII; Di Lauzières 1850, p. 575; Celano-Chiarini 1860, V, p. 178; Bolaffio 1890, p. 24; Monaco 1900, p. 116; Migliozzi-Monaco 1895, p. 84; Malvasia (1678), ed. 1841, p. 104; Marchesini 1944-49, p. 104; Bologna 1956, p. 176, n. 266; De Grazia 1979, p. 452, n. 18 e p. 338, n. 209; 1984, pp. 238-240; *Tra mito* 1989, p. 364. [R.M.]

Francesco Villamena da Annibale Carracci

170. *Il "Paniere Farnese" con il Sileno ebbro*
lastra d'argento,
mm 278 × 278
Firmato: *Anibal Caracius Inven. F. Villamena F.* a rovescio
Napoli, Museo e Gallerie Nazionali di Capodimonte, Gabinetto dei Disegni e delle Stampe, inv. 802

È possibile identificare il prezioso oggetto nell'inventario del Palazzo Farnese a Roma, descritto immediatamente dopo la "sottocoppa" di Annibale come "Una panattiera compagna della sottocoppa, con le cornici e piedi dorati" con la stessa attribuzione ad Agostino Carracci, la stessa collocazione, il peso in libre. Allo stesso modo, inviata a Parma, la si ritrova descritta meglio nell'inventario del 1708 come "Una panattiera d'argento con cornice dorata pure d'argento in quadro intagliatovi sopra un Baccanale di Annibale Carazzi", il peso in oncie, la collocazione entro il quinto credenzone della "Galleria delle cose rare".
È, poi, l'unico oggetto, tra gli argenti preziosi, a comparire nella lista approntata nel 1736 dal Lolli per la spedizione a Napoli, descritto come "Guantiera d'Argento incisa da Annibale Carazzi. Un Bacco etc., con suo contorno, e quattro piedi argento dorato in quadro", proveniente dalla Quarta Galleria Reale.
È indubbio che si tratti dello stesso oggetto pervenuto da Roma, poi da Parma, a Napoli nell'antico Museo Borbonico e dal 1957 al Museo di Capodimonte, pur senza cornice e piedi che ne avrebbero salvato l'originarietà e fugato il dubbio sull'assenza di qualunque accenno alla firma che compare nel bordo della lastra apposta da Francesco Villamena in qualità di incisore che ripro-

duce l'invenzione di Annibale Carracci. Iscrizione a rovescio che si immagina incisa solo allorquando – se l'argento effettivamente aveva funzionalità tra i raffinati oggetti d'arredo della tavola del cardinale – si volle tirare la stampa di cui si conoscono alcuni esemplari (Kurz 1955, fig. A). La tecnica del Villamena a bulino è secca e precisa nel tratteggio e traduce con fedeltà, ma in autonomo stile, il secondo progetto di Annibale per un *Baccanale*.
Difatti possono essere raggruppati per questa versione alcuni disegni di Annibale, già individuati dal Kurz e nuovamente riproposti dalla De Grazia. Il disegno degli Uffizi (n. 1551 Orn.; Kurz 1955, fig. 16) che propone già la variante della pergola che fa ombra ai fauni, immaginati in posizione inversa all'altra studiata nei disegni per la sottocoppa; il disegno di Windsor (Wittkower 1952, n. 289) con gli studi delle erme, dei putti e dei festoni della preziosa cornice, definita anche nel dettaglio con la capretta che bruca tra i pampini, e dei particolari, in due varianti, delle basi dei palastri. Alcune prime idee per la stessa cornice ornamentale compaiono in un altro schizzo, sempre a Windsor (Wittkower 1952, n. 290, fig. 63).
Per la tavola di illustrazione al volume XI del *Real Museo Borbonico*, la censura del tempo agì intervenendo proprio su questa cornice, eliminandola, e riproducendo la sola scena centrale con il *Sileno ebbro*, in controparte rispetto alla versione di Annibale.
A questa composizione dovettero ispirarsi Guido Reni, secondo la testimonianza nell'incisione di Giovan Battista Costantino, Carlo Cignani e, con diverso approfondimento, Ribera nel suo *Sileno ebbro* a Capodimonte.
Anche la datazione del *Paniere Farnese* si pone intorno agli stessi anni

386

170

della sottocoppa d'argento di Anni-
bale, vivendo Villamena a Roma, a
stretto contatto con i Carracci.

Bibliografia: Catalogue 1820, p. 128;
Real Museo Borbonico 1824-57, XI,
1835, tav. XII; Nagler 1835, p. 61;
Quaranta 1844, p. 204; Pistolesi
1845, p. 738; Quaranta 1846, p. 177;
Di Lauzières 1850, p. 575; Celano-
Chiarini 1860, V, p. 178; Campori
1870, p. 489; Bolaffio 1890, p. 24;
Migliozzi-Monaco 1895, p. 85; Mo-
naco 1900, p. 116; Bologna 1956, p.
176, n. 267 e pp. 88-90, nn. 114-116;
Molajoli 1957, pp. 122-123; Posner
1971, p. 50-51, n. 114; De Grazia
1979, pp. 460-463; 1984, pp. 240,
242, 244; Strazzullo 1979, p. 88; Je-
staz in *Le Palais* 1980, I, 2, p. 406,
fig. 31; Jestaz 1994, p. 29, n. 106.
[R.M.]

**Ambito di Giambologna,
fine del XVI secolo - inizio del
XVII secolo**
171. *Crocifisso*
avorio, rame dorato, argento,
ebano, cm 80 × 38 (croce);
cm 35,5 × 32 (crocifisso)
Napoli, Museo e Gallerie Nazionali
di Capodimonte, inv. AM 1882

Nell'allestimento seicentesco del
Palazzo Farnese di Roma, di cui è
precisa traccia nell'inventario re-
datto nel 1644, questo *Crocifisso*
non era sistemato nelle "Guarda-
robba", dove si conservava la mag-
gior parte degli oggetti, bensì nelle
"Stanze dette de quadri vicino alla
libreria grande..." dove nella secon-
da stanza, accanto ad alcuni fra i di-
pinti più prestigiosi della raccolta
eseguiti o ritenuti di mano di El
Greco e del Perugino, di Michelan-
gelo e Raffaello, di Tiziano e Seba-
stiano del Piombo, compariva "Un
crucifisso vivo d'avorio, croce e pie-
de d'ebano, titolo e diadema dorati,
mano di Michelangelo" (Jestaz
1994, p. 176, n. 4384). Ricordato

ancora nell'inventario del 1653 con la precisazione che la scritta sul cartiglio era in ebraico, greco e latino (Jestaz 1981, p. 403), l'oggetto passò poi a Parma dove veniva menzionato nel 1708 da Stefano Lolli nella "Galleria delle Cose Rare", ancora una volta con la prestigiosa attribuzione a Michelangelo ("Un Cristo d'avorio spirante in croce d'ebano con tavoletta d'argento dorato, diadema simile, di Michel Angelo Buonarota"; Campori 1870, p. 500) e da qui, nel 1736, a Napoli dove veniva inviato per ordine di Carlo di Borbone da Bernardino Lolli ("Nella cassetta segnata I... Cristo in Avorio sopra Croce nera, fatto dal Buonarroti"; cfr. Strazzullo 1979, p. 86).

Nel 1805 il *Crocifisso* risulta essere passato al nuovo Museo del Palazzo degli Studi, poiché fra gli "Avanzi del Museo Farnesiano" stilati appunto in quell'anno, che elencano una serie di oggetti passati da Capodimonte alla nuova sede espositiva, compare un "Altro Crocifisso lungo pal. 1 1/4, più finito, ma meno bene inteso. La croce parimente in ebano" (*Documenti Inediti* 1805, p. 226). Persa dunque come risulta da questa descrizione la lusinghiera attribuzione a Michelangelo, il *Crocifisso* dovette essere escluso dalle sale espositive del piano ammezzato, dedicate ai Monumenti del Medio Evo, e ritornarvi solo in un secondo momento, probabilmente attorno al 1846, anno in cui risulta finalmente registrato nell'"Inventario degli Oggetti del Cinquecento", e collocato appunto nella seconda sala di quella galleria.

Dopo il prolungato silenzio delle guide ottocentesche del Museo Borbonico e poi Nazionale, che non menzionano mai l'oggetto, il primo a porvi la meritata attenzione è stato Aldo De Rinaldis che nella sua seconda edizione della guida alla pinacoteca ne segnala la provenienza farnesiana, la corrispondenza con il già citato inventario del 1708 e una sua derivazione da prototipi grafici michelangioleschi (De Rinaldis 1928, p. 406, n. 420).

In effetti la forza e la vigoria della resa anatomica, la tensione delle gambe e la torsione del busto, soprattutto il prototipo stesso della figura, evidentemente ispirato al disegno eseguito da Michelangelo per Vittoria Colonna in cui il Crocifisso non è rappresentato morto, secondo la tradizione cinquecentesca, ma vivo e agonizzante, sono elementi di indubbia ascendenza michelangiolesca mediata però attraverso una ben più diretta ispirazione alla cultura di Giambologna.

Pur non essendo infatti palmare la derivazione dal prototipo di Crocifisso col Cristo vivo elaborato dallo scultore fiammingo per il ciborio della Santissima Annunziata a Firenze nel 1578, più volte replicato in bronzo e in argento dalla sua bottega ed in particolare da Francesco Susini (Utz 1971, pp. 66-74; Watson in Londra-Vienna 1978, pp. 45-47, 140; Avery 1987, p. 264), palese è tuttavia una conoscenza di quel modello e delle sue numerose repliche, mentre ancor più stringenti confronti possono essere stabiliti con altri prodotti dell'"entourage" di Giambologna come il *Cristo alla colonna* del Museo di Dahlem a Berlino, un bronzetto questo probabilmente elaborato dall'allievo Susini su un pensiero del maestro (Avery in Londra-Vienna 1978, p. 139) e che ben rimanda all'avorio napoletano nel trattamento del torso e del panneggio. Analogamente affini alla qualità "orafa" espressa da Giambologna e dalla sua bottega nel trattamento minuto e raffinato delle teste e dei capelli sono qui la fattura e l'intaglio di questi particolari.

Peraltro non si conoscono altri esemplari di scultura in avorio col-

388 legabili a questa stessa bottega; e dunque il riferimento qui avanzato – con una presumibile datazione a passaggio fra Cinque e Seicento – è da intendere come orientativo, nonostante che siano noti i rapporti di committenza fra Giambologna in persona ed i Farnese alla fine degli anni settanta del Cinquecento (Filangieri di Candida 1897, pp. 20-24; Avery 1987, p. 261, cat. 72).

Bibliografia: Richter s.d., n. 420; Monaco 1900, p. 126; De Rinaldis 1911, p. 557, n. 725; De Rinaldis 1928, p. 406, n. 420; Jestaz 1981, p. 403; Jestaz 1994, p. 176, n. 4384.
[P.G.]

Le statue e l'antichità

Le sculture della Galleria dei Carracci

Fra i più celebri ambienti del Palazzo Farnese si situa, a giusto titolo, la Galleria dei Carracci, realizzata all'epoca del cardinale Odoardo. Il colossale ambiente fu affrescato da Annibale Carracci, subentrato a Cherubino Alberti, su cui era caduta inizialmente la scelta, a partire dal 1597. Del primo artista rimase però in vita il progetto architettonico, che prevedeva, come attesta un disegno di suo pugno, dieci nicchie e sei tondi, praticati nelle due pareti lunghe e destinati rispettivamente a statue e busti.

Non sappiamo in che fase della decorazione le sculture siano state collocate nella Galleria, poiché sia gli inventari che le incisioni che ci informano sulla nuova decorazione di questo ambiente sono di molto posteriori al suo completamento, avvenuto nel 1608. Per la loro individuazione più che agli inventari, assai generici, è necessario ricorrere alle incisioni: quelle di Pietro Aquila, del 1674, e quelle di Giovanni Volpato, del 1777. Grazie soprattutto alle prime, in scala maggiore, è stato già da tempo possibile assegnare alla decorazione delle dieci nicchie altrettante sculture antiche, attualmente divise fra il Museo Archeologico di Napoli ed il British Museum: si tratta di cinque statue maschili – un Dioniso, un Eros, un Apollo, un Hermes, un Antinoo –, di due femminili – una di divinità ed una con testa-ritratto –, e di tre gruppi, il primo raffigurante un Ganimede con l'aquila, gli altri due, varianti dello stesso tema, un Satiro con Dioniso bambino; sulla parete settentrionale ne erano collocate sei, disposte simmetricamente ai lati di una porta, su quella meridionale, interrotta da tre finestroni, quattro. Le sculture, di diverse misure, occupavano in modo assai disomogeneo lo spazio delle nicchie; forse per ovviare a questo incon-

veniente le statue e i busti di dimensioni maggiori furono collocati tutti sul lato settentrionale, e le estremità furono occupate dai due gruppi di Satiro con Dioniso bambino, di maggior ingombro nel senso della larghezza; il lato meridionale fu invece destinato a busti e statue di minori dimensioni; di queste ultime le due più grandi erano al centro e quelle più piccole alle estremità. Tuttavia ogni sforzo di simmetria sembra essere stato vanificato dalla presenza della gigantesca statua di Apollo, differente, per materiale e colore, da tutte le altre.

Solo di alcuni degli oggetti prescelti per la Galleria è nota la storia; basandoci sui dati in nostro possesso, possiamo affermare che essi erano stati acquisiti, in diverse circostanze, da altre collezioni – Sassi (l'Apollo e l'Hermes), del Bufalo (l'Eros), Margherita d'Austria (il Dioniso), Cesarini (il Satiro con Dioniso bambino) – ma furono spesso restaurati espressamente per quest'occasione: probabilmente l'Apollo, su cui di certo non si era ancora intervenuti nel 1570, e il Dioniso, privo delle integrazioni almeno fino al 1587; mi sembra plausibile che anche la trasformazione della statua di divinità femminile (cat. 172) in Cerere, della cui storia nulla è dato sapere, sia avvenuta in relazione all'allestimento della Galleria; ciò considerato anche il particolare attributo visibile nella mano destra, un vaso di forma schiacciata, che, del tutto estraneo all'iconografia della dea, si caricava di significato in rapporto al senso complessivo del programma iconografico: infatti, se si accetta l'ipotesi da alcuni avanzata, ciascuna scultura, lungi dall'essere percepita come una semplice testimonianza dell'arte antica, stava ad incarnare, attraverso interpretazioni molto lontane da quelle oggi comunemente accettate, una qualità, o virtù, necessaria all'esercizio legittimo ed equo del potere.

In questa sede si sottopongono all'at-

tenzione del pubblico e degli studiosi oltre che le statue – o i loro calchi – per la prima volta riunite dopo lo smantellamento degli arredi della Galleria ad opera dei Borbone, cinque busti, che si propone di identificare con quelli collocati nei tondi dello stesso ambiente e che avevano resistito finora a qualunque tentativo di riconoscimento. La loro pertinenza alla Galleria va però accolta con le dovute cautele, per i limiti insiti nella natura stessa dei documenti che qui di seguito si esamineranno.

Gli inventari successivi al completamento dell'ambiente sono di scarsa utilità ai fini dell'identificazione: menzionano infatti i sei busti cumulativamente, senza scendere in alcun dettaglio, probabilmente a causa dell'altezza cui erano posti. Invece le incisioni già utilizzate per l'identificazione delle sculture nelle nicchie permettono di stabilire alcuni punti fermi: si tratta di quattro ritratti maschili, tre dei quali sicuramente barbati, e di due femminili, tutti chiaramente raffiguranti personaggi romani; dei primi, tre guardano verso la propria s. e uno verso destra, le donne guardano entrambe verso destra. Data la già verificata rispondenza delle incisioni alle sculture di maggiori dimensioni, ci è sembrato di poterle utilizzare per un più puntuale tentativo di individuazione dei ritratti, attraverso il confronto con i marmi di provenienza farnesiana.

A tal proposito si deve premettere che, benché la quasi totalità della collezione sia giunta a Napoli, non mancano esempi di opere confluite in altri musei italiani ed europei, o disperse. Inoltre, all'interno dello stesso Museo di Napoli, non è sempre agevole riconoscere gli oggetti appartenuti alla collezione, a causa delle descrizioni degli inventari compilati all'indomani del trasporto nella capitale partenopea, nel caso dei ritratti, a volte, di disperante genericità. In conclusione, il

nostro tentativo di identificazione si basa su un numero di ritratti molto ampio, ma di certo non corrispondente alla totalità di quelli che furono un tempo parte della raccolta Farnese; non è inoltre escluso che i rifacimenti, in particolare dei busti, abbiano alterato alcuni oggetti al punto da renderli irriconoscibili.

Dal confronto con le incisioni sono stati esclusi in primo luogo i ritratti farnesiani non rispondenti alle caratteristiche sopra enunciate (torsione del collo e, per i tre ritratti della parete settentrionale, anche la barba); un ulteriore restringimento del campo di indagine è dovuto alla considerazione che, poiché i busti nei tondi non sono mai più stati spostati dalla loro collocazione fino al trasporto a Napoli, non possono evidentemente essere identificati con essi quelli presenti contemporaneamente in altri ambienti, o in posizioni differenti all'interno della stessa Galleria, ristrutturata all'epoca dei Borbone con l'aggiunta di venti busti posti su sostegni ai lati delle nicchie. Infine, un ulteriore criterio di selezione è stato quello della loro altezza presunta che, calcolata in proporzione a quella dei tondi che li ospitavano e delle sculture presenti nelle nicchie, è risultata di cm 60-80, sostegno escluso. Si è quindi istituito un confronto fra i ritratti così selezionati e le incisioni, estendendolo ai busti relativi solo nel caso essi risultassero immutati nel passaggio da Roma a Napoli.

Nella parete settentrionale una convincente somiglianza con il marmo raffigurato nel tondo sopra la statua di Antinoo mi sembra presenti il ritratto di Antonino Pio inv. n. 6071 (cat. 182); lo stesso può dirsi per il confronto tra il busto loricato al di sopra del Dioniso e quello di Adriano inv. n. 6067 (cat. 179); per il quale l'unica perplessità è ingenerata dalla decorazione a rilievo al centro del petto, un gorgoneion nell'esemplare napo-

390 *letano, una protome leonina (?)
nell'incisione. Maggiori problemi
pongono i rimanenti busti: la testa di
quello nel tondo sopra la porta potreb-
be ritrarre il Settimio Severo inv. n.
6086 (cat. 184), il cui busto, sostituito
nel 1791, non è però utilizzabile ai fini
del confronto: non va inoltre passato
sotto silenzio che, fra gli oggetti ag-
giunti alla decorazione della Galleria
nel periodo borbonico compare, come
attesta l'inventario del 1786, "un bu-
sto di Settimio Severo o Marco Aure-
lio". Sulla parete opposta si propone
di identificare il ritratto di giovane
donna al di sopra della finestra com-
presa tra la prima e la seconda nic-
chia con quello, con busto solidale,
della principessa di età antonina inv.
n. 6197 (cat. 183). Infine, il confronto
più convincente con il ritratto maschi-
le raffigurato nel tondo centrale, dalle
forti mascelle e – mi sembra – dalla
corta barba aderente al volto scavato,
è quello del "Probo" (cat. 181), la cui
pertinenza alla collezione Farnese è
però attestata solo da inventari otto-
centeschi del Museo Borbonico. Rima-
ne per il momento non identificato il
secondo ritratto femminile, il cui bu-
sto appare databile in epoca rinasci-
mentale.*

Bibliografia: Per l'interpretazione
complessiva delle sculture in rap-
porto al programma decorativo del-
la Galleria si rimanda ad un articolo,
in corso di pubblicazione da parte di
chi scrive. Per l'identificazione delle
sculture delle nicchie cfr. de Naven-
ne 1923, pp. 31-32, 35-36; Martin
1965; Vincent 1981, pp. 342-344 e
Riebesell 1988, p. 399 e sgg. Per le
incisioni raffiguranti le sculture del-
la Galleria cfr. Aquila 1674, tavv. 17-
21 e Volpato 1777: *Carracci*, rispetti-
vamente pp. 180-183, 197-198. Gli
inventari che descrivono statue e
busti sono: quello del 1641; del
1642; del 1644, p. 188; del 1767, p.
189; del 1775, p. 200 e del 1786, pp.

274-279. Per le sculture acquistate
dal British Museum cfr. Smith 1904,
pp. 37-39. Per il disegno di Cherubi-
no Alberti cfr. Vitzthum 1963 e Mar-
zik 1986, p. 235. [G.P.]

172. *Statua di divinità femminile*
marmo, alt. cm 220
Napoli, Museo Archeologico
Nazionale, inv. 6269

La scultura occupava, nella Galleria,
la seconda nicchia nella parete meri-
dionale. È riconoscibile per la prima
volta nell'inventario del 1642 come
"una statua di donna vestita". Con-
siderata mediocre e perciò non me-
ritevole di trasporto nell'inventario
redatto da F. Hackert e D. Venuti
prima del trasferimento a Napoli, vi
fu invece portata assieme alle altre
antichità farnesiane. La Marzik ri-
tiene che la figura stesse a rappre-
sentare Cerere, a causa di un maz-
zetto di spighe (?), tuttora esistente,
di cui non è traccia nell'incisione di
Aquila, ma che è descritto nell'in-
ventario del 1805. Nella mano de-
stra è visibile, nella stessa incisione,
un vaso piatto e liscio, simbolo, se-
condo la Marzik, del potere buono e
giusto. Poiché la statua non fu re-
staurata dall'Albacini, si deve sup-
porre che il vaso sia andato perduto
durante il trasporto a Napoli, poiché
l'inventario del 1805 non ne fa men-
zione.
Marmo bianco con venature grigie a
grana fine. La testa con il collo, di re-
stauro, era forse lavorata separata-
mente anche in antico, poiché quel-
la attualmente visibile sfrutta un in-
casso che segue i contorni del pan-
neggio. Sono rifacimenti anche il
braccio destro con parte del panneg-
gio, l'avambraccio sinistro, il piede
sinistro e numerosissimi tasselli nel
panneggio, di cui alcuni mancanti;
parzialmente lacunoso il quinto dito
del piede destro.
La dea gravita sulla gamba sinistra,

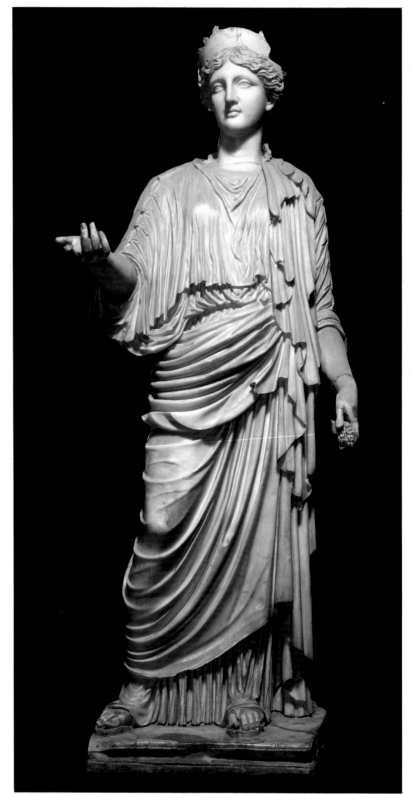

172

mentre la destra è leggermente flessa, con il piede scartato di lato; il braccio sinistro era discosto dal corpo, mentre il destro era probabilmente piegato al gomito. Indossa un lungo peplo di tessuto molto sottile – tanto da lasciare intravedere i contorni dei seni e dei capezzoli e la depressione dell'ombelico – trattenuto dalle spalle fino all'incavo dei gomiti da una serie di bottoncini e stretto in vita da una cintura, invisibile sotto il kolpos leggermente rigonfio; il corto apoptygma è increspato da rade pieghe verticali che si dispongono a forma di **V** sul petto. La veste ricade in fitte pieghe parallele, rese in modo meccanico, fino al plinto, ma è solo parzialmente visibile a causa dell'himation che la copre; quest'ultimo, che avvolge la parte inferiore della figura, presenta un lembo disposto trasversalmente sul ventre ed è fermato sul fianco sinistro; gira poi dietro il dorso e ricade in avanti, dalla spalla sinistra, in ricche pieghe, tenute a piombo da piccoli pesi cuciti alle estremità. La stoffa aderisce alla gamba destra e disegna fra le cosce profonde pieghe oblique. La figura poggia con i piedi, visibili solo in parte e calzati da sandali, su una base rettangolare profilata a doppia modanatura. Il retro è lavorato in modo sommario.

La scultura è considerata replica della statua cultuale creata per il tempio della Nemesi di Rhamnous nel 430 a. C. da Agorakritos di Paros; secondo la descrizione di Pausania (I, 33, 3.7) la statua, di marmo, portava fra i capelli una stephane adorna di figure di cervi e Nikai e teneva nella destra una phiale decorata con Etiopi.

Copia di età antonina.

Bibliografia: Inventari: 1642; 1644 (Jestaz 1994, p. 188, n. 4530); 1786, p. 278, 26; 1796, pp. 190, 201; 1805, p. 177, 68. Incisioni: Aquila 1674, tav. 21; Volpato 1777. Testi: Ruesch 225; Despinis 1971, p. 30, n. 4, tavv. 44, 56-7; Riebesell 1988, p. 409; *LIMC* VI, 1, p. 738, 1, e (P. Karanastassi). [G.P.]

173. *Statua di Eros*
marmo, altezza cm 165
Napoli, Museo Archeologico
Nazionale, inv. 6353

La scultura proviene dalla collezione della famiglia del Bufalo, dove si trovava anche un altro erote di marmo colorato; il nostro esemplare fu acquistato nel 1562, insieme ad un gruppo di antichità: lo troviamo infatti già citato nell'inventario del 1568. Nella Galleria occupava la prima nicchia nella parete meridionale. Il restauro dell'Albacini (1791-96), eseguito nell'imminenza del trasporto a Napoli, ricalcò quello precedente, ad eccezione del braccio destro, che era per il passato appoggiato, con la mano aperta, ad un sostegno coperto da un panneggio.

Marmo bianco a grana molto fine. La testa è spezzata lungo una frattura obliqua dai bordi irregolari, e ricongiunta al corpo, cui è pertinente; di essa sono rifatti il naso e, in stucco, alcuni riccioli. Frammentata in tre parti, poi ricongiunte, è l'ala sinistra. Sono invece rifacimenti: un tassello lungo la parte esterna dell'ala destra; il braccio destro dall'omero e il sinistro con la parte superiore dell'arco; entrambe le gambe, assieme alla base e alla parte inferiore del tronco, con porzione del panneggio, della faretra e della benda; parte dei genitali.

Eros gravita sulla gamba sinistra, mentre la destra è flessa all'indietro; le braccia sono abbassate e, a giudicare dall'assenza di tracce di puntelli sui fianchi, discoste dal corpo. Sul torso snello sono disegnati i pettorali, l'arcata epigastrica e, mediante un incavo, l'ombelico; la linea alba è

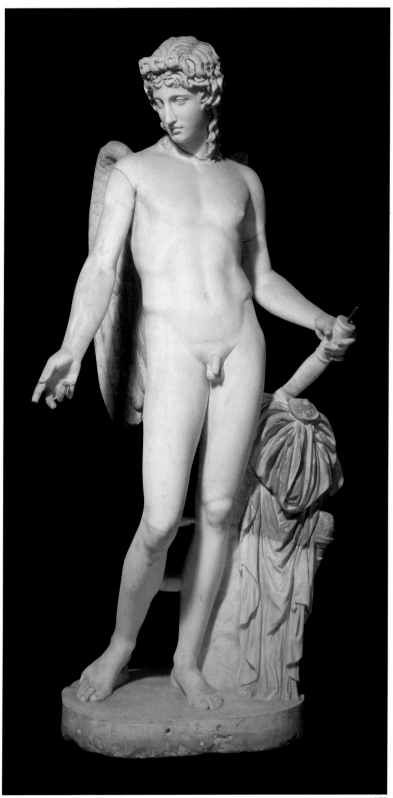

392 incurvata verso sinistra, la spalla corrispondente è più bassa della destra. Nel volto dall'ovale sfinato, girato verso destra, spiccano le piccole labbra dischiuse e gli occhi, appena ombreggiati dalle sottili sopracciglia; in essi manca qualunque notazione plastica per iride e pupilla, mentre l'angolo interno è segnato da un colpo di trapano; la palpebra superiore risulta alquanto pesante. La ricca chioma è lavorata a ciocche di consistenza cretacea, tra le quali il trapano scava profondamente, lasciando spesso ponticelli di marmo. L'acconciatura prevede una scriminatura centrale, a partire dalla quale i capelli, di lunghezza disuguale, si dispongono in cinque ranghi di onde dall'andamento leggermente obliquo; sulla fronte scende una corta frangetta, cui si sovrappone una sorta di nodo. Le ali sono collegate al corpo, la destra mediante un puntello che si congiunge alla natica corrispondente, la sinistra mediante un ramo che si diparte dal tronco di appoggio. Il loro interno è disegnato in modo calligrafico ma stilizzato: vi sono infatti notati il calamo e il contorno esterno delle penne e delle piume, mentre rade incisioni ne segnano l'interno. Il tronco che funge da appoggio alla gamba sinistra è parzialmente ricoperto da un panneggio raccolto alla sommità mediante una fibula circolare; sul lato esterno è appesa la faretra con la correggia, nascosta in parte dalla stoffa, sulla parte posteriore è appoggiato l'arco. Il retro è lavorato in modo più corsivo, con particolare riguardo per le ali ed il panneggio. La scultura è una replica, di elevata qualità, dell'Eros tipo Centocelle, il cui originale, creato da un'officina attica e peloponnesiaca, si pone nel primo quarto del IV secolo a.C. È quasi certo che l'originale tenesse una freccia nella destra In alcune copie, fra cui la nostra, si colgono riferimenti ad opere prassiteliche, ma altri esemplari si riferiscono a modelli ancora policletei.

Bibliografia: Inventari: 1642; 1644 (Jestaz 1994, p. 188, n. 4528); 1786, pp. 278-279; 1796, pp. 170, 35; 1805, pp. 172, 27. Incisioni e disegni: anonimo del XVII sec., GNS, vol. 26 L7; Aquila 1674, tav. 21; Volpato 1777. Testi: Ruesch 275; Muthmann 1950, p. 48; Traversari 1968, p. 59; Zanker 1974, pp. 108-109, n. 11; Vierneisel-Schlorb 1979, pp. 278, 280, nota 12; Wrede 1983, p. 9; *LIMC* III, 1, p. 862, n. 79, b. [G.P.]

174. *Statua di Dioniso*
marmo, alt. cm 199
Napoli, Museo Archeologico
Nazionale, inv. 6318

La scultura faceva parte della collezione di Margherita d'Austria, che passò, dopo la sua morte, avvenuta nel 1586, ai Farnese. È riconoscibile infatti in un disegno di Marten van Heemskerck, attivo a Roma dal 1532 al 1536, raffigurante il cortile di Palazzo Madama, dove è privo della testa, del braccio destro e della gamba sinistra, ma conserva ancora il braccio sinistro con la mano, in cui sembra di scorgere un doppio flauto, e nell'inventario delle antichità possedute da "Madama" del 1550, dove è descritto però privo della gamba destra [sic]. Poiché si riconosce negli inventari farnesiani solo a partire dalla sua collocazione nella sesta nicchia della parete settentrionale della Galleria dei Carracci, è verosimile che il suo restauro, così come è visibile nelle incisioni, sia avvenuto in questa occasione; esso comprese i rifacimenti di braccia e gamba sinistri, ma anche l'associazione con la testa antica attualmente visibile, di cui non si fa infatti menzione a proposito dei nuovi rifacimenti eseguiti dall'Albacini dal 1790 al 1800, prima del trasporto a Napoli.

Marmo del corpo a grana fine, diverso da quello, a grana più grossa, della testa. Quest'ultima, antica ad eccezione del naso, di restauro, presenta un taglio diritto che parte da sotto il mento e gira dietro la nuca ed è collegata mediante un rifacimento, comprendente il collo e una parte delle spalle e del petto, al resto del corpo. Il braccio destro è completamente rifatto; l'andamento verso l'alto può considerarsi corretto, grazie alla posizione di quanto resta dell'ascella; il braccio sinistro è rifatto dal bicipite, assieme al "kantharos" e al rametto che sorregge il polso, come pure la gamba sinistra da metà coscia. I genitali, antichi, sono riattaccati, come il ceppo di vite, rotto in due parti. I numerosi graffi che deturpano la superficie sono da imputare allo stacco della matrice per un vecchio calco, di cui sono visibili le tracce, consistenti in una serie di sottili linee rosse utilizzate come punti di riferimento durante la sua esecuzione.

Il dio, nudo, gravita sulla gamba destra e flette la sinistra all'indietro. La gamba portante è sostenuta da un tronco d'albero, la sinistra è collegata, tramite un puntello, ad un tronco di vite da cui nascono grappoli e foglie. Il braccio destro è sollevato verso l'alto, il sinistro doveva essere discosto dal corpo, a giudicare dall'assenza di tracce di puntelli su quest'ultimo. La struttura corporea è massiccia e muscolosa, con l'indicazione plastica dei pettorali, dell'arcata epigastrica, della linea alba e dell'ombelico; l'inguine è impubere, le natiche carnose. La base, antica, è profilata a doppia modanatura.

Il volto, dall'ovale pieno, è caratterizzato dai grandi occhi a mandorla, dal naso, che presenta l'attaccatura larga e diritta, in continuazione con le sopracciglia a spigolo, e dalla bocca dischiusa. La chioma, suddivisa da profondi solchi in sottili ciocche ondulate, è spartita da una scriminatura centrale e fermata da una tenia dai bordi lisci, visibile sulla fronte; sulla nuca i capelli sono raccolti in un morbido chignon. Completa l'acconciatura un ricco serto formato da foglie di vite e grappoli d'uva.

La non pertinenza della testa al corpo è dimostrata, oltre che dalla sua assenza nelle più antiche riproduzioni e descrizioni, dal taglio netto sotto il mento e dal raccordo moderno al corpo, dalle diverse qualità di marmo impiegate per l'una e per l'altro, anche dalle sostanziali differenze nel rendimento delle foglie di vite e dei grappoli del serto che circonda la testa e del ceppo che sostiene il braccio sinistro: nel primo infatti le foglie sono piccole e carnose, con scarso uso del trapano, e gli acini dei grappoli sono di forma allungata; nel secondo le foglie sono più grandi e meno spesse, con un frequente ricorso al trapano per indicare la base dei lobi delle foglie, e gli acini presentano chicchi tendenti al circolare; il trapano lascia fra l'uno e l'altro dei ponticelli di marmo.

La derivazione del corpo da modelli prassitelici è evidente nello schema ad S, dovuto all'appoggio sul lato sinistro della figura, che produce un leggero spostamento all'infuori del fianco opposto e un incurvarsi della linea alba; in particolare la posizione del braccio suggerisce una derivazione dal Satiro versante.

La scultura è inserita dal Pochmarski all'interno del suo tipo D/4 che, per ammissione dello stesso autore, è piuttosto eterogeneo. La contraddizione da lui notata tra la testa, vicina al tipo Basel-Woburn Abbey, e il corpo, a mio avviso simile, pur nell'inversione della ponderazione, al tipo Raleigh, si chiarisce alla luce di quanto sopra osservato.

Bibliografia: Inventari e documenti: 1566, Madama, p. 377; 1566, Motu-

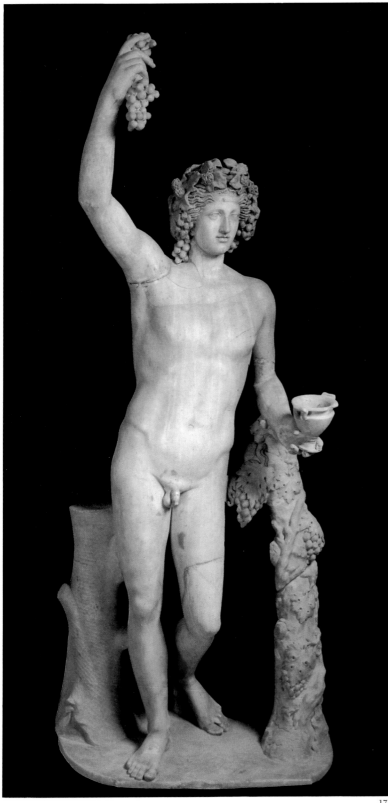

174

proprio, p. V; 1587, fol. 18; 1642; 1644 (Jestaz 1994, p. 188, n. 4533); 1697, p. 388; 1767, p. 188; 1786, p. 276, 12; 1805, p. 169, 6. Incisioni e disegni: Marten van Heemskerck II, 48 r; Aquila 1674, tav. 19; Volpato 1777. Testi: Aldrovandi 1558, p. 188; Michaelis 1891, p. 162, n.d.; RMB I, 47; Ruesch 263; De Franciscis 1944-46, p. 4; Muthmann 1950, p. 43; Schefold 1952, p. 98, Abb. 40; Pochmarski 1974, pp. 94-99, 135 e sgg.; Riebesell 1988, pp. 400-404; Riebesell 1989, p. 44. [G.P.]

175. *Statua di Ganimede con l'aquila*
marmo, alt. cm 156
Napoli, Museo Archeologico
Nazionale, inv. 6355

La provenienza della scultura è ignota; essa fa parte del nucleo più antico della collezione Farnese, poiché è già citata nell'inventario del 1566. Nella Galleria occupava la quarta nicchia nella parete meridionale. In occasione del trasporto della collezione a Napoli, l'Albacini ricalcò abbastanza fedelmente i precedenti restauri, rispetto ai quali la differenza maggiore riguarda il braccio destro, che prima recava il fulmine, e la posizione della testa, adesso maggiormente rivolta verso l'aquila.

Marmo venato a grana fine. Del Ganimede rifatta interamente la testa, sulla base di un frammento di collo, a destra, e degli elementi terminali del berretto frigio, solidali con le spalle. Rifatto inoltre il braccio destro dall'omero, insieme con il puntello, e la mano sinistra, insieme alla parte terminale del "pedum" e alla testa dell'aquila da metà collo. Privo di parte dei genitali. Sono di restauro, a partire dai polpacci, entrambe le gambe; esse sono solidali con la base, in cui è inglobata quella antica, che segue i contorni della roccia su cui poggia l'aquila. Di quest'ultima è sarcita l'a-

la sinistra, mediante un tassello in marmo sul lato esterno.

Il gruppo raffigura Ganimede sedotto da Zeus sotto forma di aquila. Il giovinetto, con la gamba destra stante e la sinistra flessa all'indietro, si volge verso l'uccello, appollaiato su una roccia a zampe divaricate; il giovinetto abbraccia l'animale con il braccio sinistro, con cui regge il "pedum", e viene a sua volta circondato dall'ala destra del volatile, che gli giunge quasi fino all'omero destro. Il corpo di Ganimede, per il quale l'aquila con la roccia costituisce un saldo appoggio, forma un motivo ad S, risultante dalla sporgenza del fianco destro, dall'incurvarsi della linea alba e dall'abbassamento della spalla destra. È evidente la ricerca di un effetto coloristico derivante dal contrasto tra il corpo efebico, dall'inguine impubere e dalle natiche carnose, e il trattamento del piumaggio dell'aquila, eseguito con un paziente lavoro di bulino, nonché la scabrosità della roccia, ottenuta a scalpello.

Il retro della scultura non doveva essere visibile, a giudicare dal trattamento appena abbozzato delle piume dell'animale. Copia di età antonina da un prototipo della seconda metà del IV secolo a.C.

Bibliografia: Inventari: 1568, p. 73; 1642; 1644 (Jestaz 1994, p. 188, n. 4531); 1786, p. 277; 1796, p. 192, 217; 1805, p. 172, 29. Incisioni e disegni: De Cavalieri 1584, n. 12; De Cavalieri 1594, n. 27; Aquila 1674, tav. 21; Volpato 1777. Testi: Ruesch 278; Muthmann 1950, pp. 54, 223, Anm. 86; Sichtermann 1953, p. 92, n. 290; Vezzosi 1983, p. 88, n. 115; Marzik 1986, pp. 249-250; *LIMC* IV, 1, p. 161, n. 131. [G.P.]

176. *Statua di Apollo*
basalto verde, alt. cm 231
Napoli, Museo Archeologico
Nazionale, inv. 6262

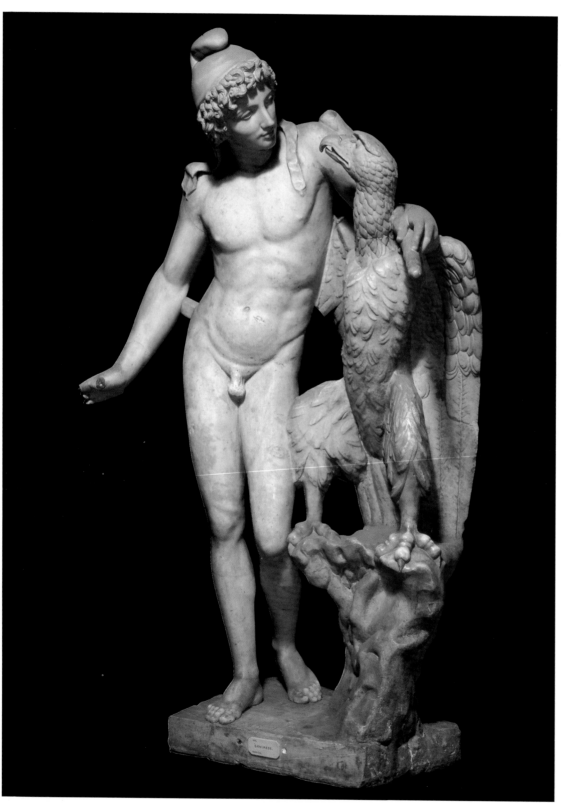

La statua entrò a far parte della collezione Farnese nel 1546, insieme ad un gruppo di antichità acquistate dalla famiglia Sassi: è infatti ben riconoscibile, in un disegno di Marten van Heemskerck, nel cortile del palazzo, a sinistra, su un'alta base. Dopo l'acquisto fu collocata dapprima nella stanza del Toro e poi in un altro ambiente, sempre a piano terra. Dopo il restauro, per il quale possediamo solo un *terminus post quem* – un disegno di Pierre Jacques, posteriore al 1570, in cui l'opera presenta le stesse lacune che aveva al tempo dell'acquisto – fu esposta nella Galleria dei Carracci, dove occupava l'ottava nicchia della parete settentrionale. Un nuovo restauro, quello attualmente visibile, fu eseguito dal Calì, dopo il trasporto a Napoli, nel 1791. Non è agevole seguire le vicende conservative dell'opera, poiché nel disegno di Marten van Heemskerck l'Apollo appare ancora non restaurato: è infatti privo del braccio sinistro e dell'avambraccio destro, ma il volto è integro e la cetra, conservata fino al punto di imposta dei bracci laterali, presenta la base decorata da un elemento di non chiara interpretazione; nelle incisioni che raffigurano l'interno della Galleria l'opera è completamente integrata; il volto, a giudicare dalla pettinatura, è quello disegnato dallo Heemskerck, ma la cassa della cetra appare diversa. Non si sa quali motivi abbiano poi determinato l'esigenza di interventi così massicci all'indomani del trasporto a Napoli: al restauro del 1791 si deve infatti il rifacimento della parte sinistra del volto con gli occhi e la bocca, assieme all'avambraccio d.; dal braccio sinistro con porzione della spalla e del petto; di tutta la lira, ad eccezione della parte inferiore destra della cassa; il panneggio, originariamente "lasciato rustico", venne in quest'occasione lucidato.

La statua è priva di parte dei genitali; la base, antica, sembra rifilata.

Il dio, con i piedi calzati da sandali, gravita sulla gamba destra, mentre la sinistra è avanzata e leggermente volta verso l'esterno; la parte inferiore del corpo è coperta da un panneggio bordato all'orlo di piombini, che gira attorno ai fianchi e alle gambe; a causa del movimento, la gamba sinistra è scoperta e il manto sta per scivolare al suolo, trattenuto solo per il lembo posteriore sinistro dalla pressione della cassa della cetra sul pilastrino che le funge da sostegno.

Nella parte superiore del corpo, nuda e leggermente adiposa, sono nettamente delineate le partizioni anatomiche, clavicole, pettorali, muscoli addominali, linea alba; quest'ultima sottolinea, con il suo andamento, assieme alla deformazione dell'ombelico, profondamente incavato, e all'aggetto del fianco destro, l'inclinazione del corpo verso sinistro. Sull'inguine, molto carnoso, i peli pubici sono raffigurati in modo assai stilizzato, con tre piatti ciuffetti per lato. Il braccio destro è portato sulla sommità del capo, in un atteggiamento di riposo. Il volto, pieno e giovanile, è inclinato leggermente dal lato della gamba flessa. I capelli ondulati, forse divisi al centro da una scriminatura, coprono la metà delle orecchie e sono raccolti sulla nuca in un morbido chignon, ad eccezione di alcune lunghe ciocche che pendono sul petto. L'opera era forse collocata in una nicchia, a giudicare dalla lavorazione corsiva e piatta del retro.

La scultura viene considerata una variante (secondo gruppo del Becatti) dell'Apollo tipo Cirene; quest'ultimo, creato forse da officine marmorarie di area anatolica, risulta dalla fusione dell'Apollo tipo Liceo, attribuito a Prassitele, con il tipo del citaredo. L'opera è stata a lungo

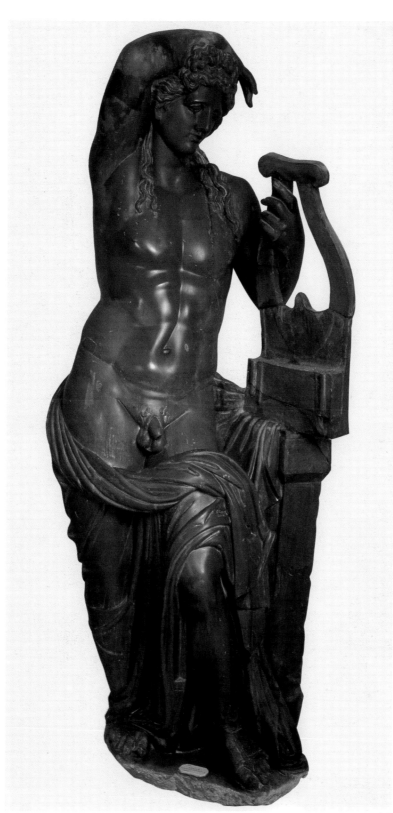

considerata copia di quella collocata a Roma nel portico di Ottavia e attribuita a Timarchides I, attivo nel secondo quarto del II secolo a.C.; di recente si sono però espressi dubbi sulla possibilità di attribuire la scultura a questo artista. Tuttavia una datazione dell'originale dell'Apollo tipo Cirene al II secolo a.C. sarebbe confermata dalla sua consonanza con un folto gruppo di opere a struttura "aperta", caratterizzate cioè da un forte sbilanciamento, specie nelle vedute laterali. La gran parte delle repliche si concentra in età antonina, secondo alcuni a causa della predilezione, caratteristica di quest'epoca, per i corpi maschili effeminati. Per il nostro esemplare, a causa della peculiarità del materiale adoperato e dell'unicità del motivo della gamba sinistra scoperta, si fa l'ipotesi della derivazione da una variante bronzea creata in età imperiale. Media età imperiale.

Bibliografia: Inventari: 1568, p. 74; 1642; 1644 (Jestaz 1994, p. 188, n. 4535); 1767, p. 189; 1775, p. 200; 1786, 275, 7; 1796, 167, 8; 1805, 166,13. Incisioni e disegni: per un ampio elenco, completo di bibliografia, cfr. Di Castro-Fox 1983, p. 95, 39; Aquila 1674, tav. 17; Volpato 1777. Testi: Aldovrandi 1558 (2°), p. 155; Becatti 1935, p. 123, n. 6; De Franciscis 1944-46, p. 188 e *passim*; Bieber 1961, p. 160, fig. 681; *LIMC* II, p. 384, n. 61 i (E. Simon); Marzik 1986, p. 237; Martin 1987, p. 64 e sgg., Abb. 16 a-b; Riebesell 1988, p. 400. [G.P.]

177. Gruppo di Satiro e Dioniso bambino
marmo, alt. cm 188
Napoli, Museo Archeologico Nazionale, inv. 6022

Il gruppo è riconoscibile, negli inventari farnesiani, solo dopo la sua collocazione nella quinta nicchia della parete settentrionale della Gal-

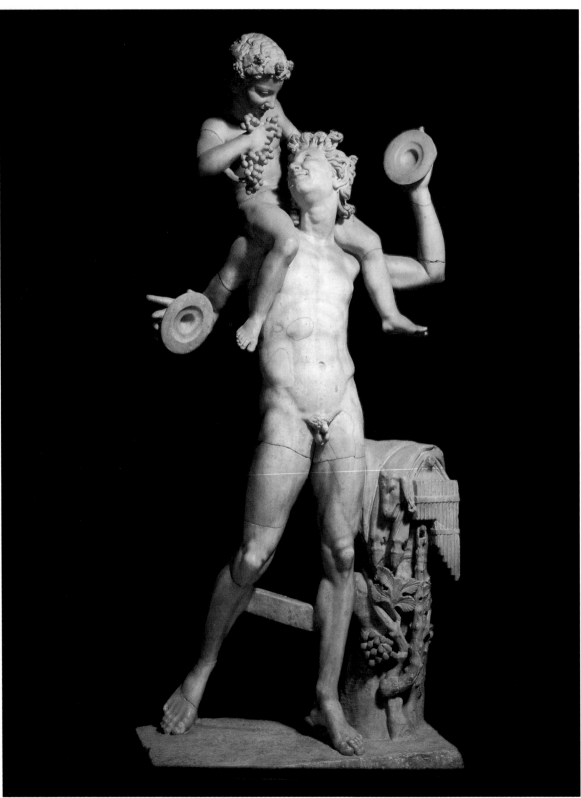

leria. Le incisioni permettono di attribuirne la provenienza alla collezione Cesarini. Il confronto con altre incisioni, successive all'acquisto da parte dei Farnese, avvenuto nel 1593, dimostra che il pezzo fu acquistato già restaurato e che rimase inalterato fino agli interventi di Carlo Albacini. Questi ultimi modificarono profondamente l'aspetto della scultura, che si presentava, nella versione cinquecentesca, senz'altro più vicina all'originale: il satiro afferrava con la sinistra il polso del fanciullo, mentre la destra, che reggeva un grappolo d'uva, andava quasi a toccare la corrispondente mano del giovane dio. Albacini immaginò invece il satiro mentre suona i cembali, con le braccia assai discoste dal corpo, e il piccolo Dioniso nell'atto di afferrarglisi ai capelli con la sinistra, e di tenere stretto nella destra un grappolo, con il braccio ripiegato.

Marmo giallastro a grana fine. Sono rifacimenti nel Dioniso la testa con il torso, entrambe le braccia, la gamba destra da metà coscia e la sinistra da sotto il ginocchio; nel Satiro la testa – dell'originale rimangono solo resti di capelli sulla nuca, dietro l'orecchio sinistro e alcune ciocche davanti all'orecchio destro, solidali col bacino del fanciullo – entrambi gli avambracci, la gamba destra, le dita del piede sinistro, il codino. Entrambe le gambe sono fratturate in più punti e ricongiunte al resto del corpo. Il torso è tassellato.

Su tutto il gruppo sono presenti graffi e scheggiature.

Il gruppo, a grandezza naturale, rappresenta una figura maschile dalle forme snelle, che avanza, con un passo quasi di danza, caricando il peso sulla gamba sinistra, mentre la destra è flessa all'indietro e scartata di lato; le due gambe sono collegate tra loro da un puntello quadrangolare. Il torso è inclinato all'indietro; i

muscoli sono in estensione sul fianco destro e contratti a sinistra, dove l'anca è più alta; la rotazione del corpo è minima. Il braccio destro va verso il basso, quello sinistro è orizzontale e si flette al gomito. Egli porta a cavalcioni un fanciullo, che si appoggia con tutto il peso sulla sua spalla destra. In basso a sinistra è un sostegno a forma di tronco d'albero, lungo cui si arrampica una pianta di vite dalle foglie carnose e a cui sono sospesi un "pedum" e una siringa; sulla sommità del tronco è appoggiata una pelle di capra. Nelle ciocche superstiti, come pure nei peli pubici del Satiro, non è quasi mai utilizzato il trapano.

Il gruppo viene ricostruito, grazie alla serie delle repliche, di cui alcune conservano teste e braccia originali, come quello di un Satiro che porta sulle spalle il piccolo Dioniso. La composizione sviluppa in modo sapiente il tema dell'equilibrio corporeo: a causa dell'andatura oscillante del Satiro, il giovane dio sta per perdere l'appoggio, forse anche a causa del suo movimento all'indietro, fatto per allontanare dal volto del Satiro qualcosa (un grappolo d'uva o un corno potorio, nelle repliche in cui è conservato) che stringe con la mano destra; di conseguenza egli allunga il braccio sinistro nella direzione opposta, sbilanciandosi verso destra, e contemporaneamente fa aderire la coscia sinistra al collo del suo portatore. Quest'ultimo, per non farlo cadere, gli afferra con la mano sinistra il polso e con l'altra il piede destro. Questo complesso corrispondersi di movimenti è ben visibile per un osservatore che si ponga leggermente a sinistra del gruppo, in linea con la immaginaria diagonale che congiunge il braccio sinistro del Satiro con quello destro di Dioniso, passando per le due teste.

Si ritiene che l'opera derivi da un originale bronzeo creato intorno alla metà del II secolo a.C. o poco dopo. Secondo W. Klein una copia del gruppo si trovava a Roma, nella Schola Octaviana, dove faceva da "pendant" ad un altro gruppo con un Satiro con fanciulla sulle spalle.

Bibliografia: Inventari: 1642; 1644 (Jestaz 1994, p. 188, n. 4532); 1767, p. 189; 1775, p. 200; 1786, p. 276, 14; 1796, p. 193, 223; 1805, p. 170, 10. Incisioni e disegni: De Cavalieri 1594, tav. 76; Vaccaria 1621, n. 57; Aquila 1674, tav. 20; Volpato 1777; *RMB* II, 1825, tav. 25. Testi: Ruesch 253; Minto 1913, p. 91 e sgg., n. B, fig. 2; de Navenne 1914, pp. 666-668; Klein 1921, 51, fig. 17; 54; Muthmann 1950, p. 74; Bieber 1961 (2°), 139, 34; *LIMC* III, 1, 1986, 480 n. 693; Riebesell 1988, 381, 406 e Abb. 16; Kell 1988, p. 40 e sgg.; *Villa Albani* II, pp. 288-298, *passim* (R.M. Schneider). [G.P.]

178. *Statua femminile, cd. Antonia*
marmo, alt. cm 180
Napoli, Museo Archeologico
Nazionale, inv. 6057

Riconoscibile per la prima volta nell'inventario del 1642, corrisponde alla statua della terza nicchia nella parete meridionale della Galleria. Nonostante non fosse stata giudicata degna di trasporto dal Venuti, la statua si trova attualmente nelle collezioni del Museo. Il suo aspetto, tramandatoci dalle incisioni di P. Aquila e di Volpato, corrisponde a quello attuale; sappiamo del resto che essa non fu restaurata dall'Albacini e che a Napoli si provvide, dopo il trasporto, alla sola manutenzione ordinaria.

Marmo della testa a grana fine; quello del corpo a grana media. La testa è unita al corpo tramite un rifacimento comprendente tutto il collo ed una piccola porzione di panneggio sulle spalle; sono rifatti il naso e le

398 orecchie, di cui il destro è perduto. Nel corpo sono di restauro numerose pieghe del panneggio, di cui alcune successivamente perdute, mentre è probabilmente pertinente il lembo pendente sulla sinistra, collegato al resto del mantello tramite inserti e un perno di ferro a sezione quadrata. Lacunosi gli indici di entrambe le mani. Base originale, ma rifilata. Scheggiature sulla guancia sinistra e sul corpo, specie sulle spalle.

La figura femminile gravita sulla gamba sinistra, mentre la destra è leggermente flessa all'indietro e scartata di lato. Il corpo tuttavia non appare sbilanciato, ma si presenta frontale e caratterizzato da un'accentuata verticalità. Il personaggio indossa un lungo e sottile chitone da cui sporgono le dita dei piedi, calzati da sandali. L'abito, dalle fitte pieghe, è quasi interamente coperto da un "himation", bordato alle estremità da piombini e gettato con la mano destra sulla spalla, mentre la sinistra ne trattiene un lembo. La figura appare così chiusa in se stessa, con braccia e gambe strettamente collegate al corpo. Il retro della statua appare lavorato in modo assai sommario.

Il volto, ovale, è caratterizzato dalla bocca piccola e poco carnosa e dal naso piccolo e sottile. Gli occhi presentano l'angolo interno segnato mediante un colpo di trapano e la palpebra superiore piuttosto pesante; l'incisione dell'iride e della pupilla, a semicerchio, è, secondo alcuni, moderna. Le sopracciglia sono suggerite dall'angolo formato dall'incontro della fronte con l'arcata orbitale. L'acconciatura prevede sulla fronte una sorta di diadema costituito da tre fasce di capelli intrecciati, progressivamente aggettanti verso l'alto, mentre sulla sommità del capo essi sono raccolti in un alto cercine, da cui sfuggono, sul collo,

due corte ciocche. La statua, come si è detto, consta di due parti distinte, di differente cronologia: il corpo è infatti copia di un tipo statuario greco dell'ultimo quarto del IV secolo a.C., la "Piccola Ercolanese"; poiché questo tipo è molto diffuso in età adrianea per statue-ritratto, alcuni datano a tale epoca anche il nostro esemplare, mentre altri lo collocano in età tardoantonina, a causa del trattamento delle pieghe del panneggio, eseguite mediante solchi di trapano che creano profondi e duri sottosquadri. La testa, più antica – se ne propone infatti una datazione intorno al 100/110 d.C. –, raffigura secondo alcuni le fattezze di Plotina, moglie dell'imperatore Traiano, mentre secondo altri si tratta di una privata cittadina.

Bibliografia: Inventari: 1642; 1644 (Jestaz 1994, p. 188, n. 4529); 1786, p. 278, 23; 1796, p. 190, 202; 1805, p. 177, 67. Incisioni e disegni: Aquila 1674, tav. 21; Volpato 1777. Testi: Ruesch 988; von Heintze 1961, Taf. 17; Krause 1967, p. 257, n. 302, Taf. 302; West 1970, I, p. 94, n. 2; Kruse 1975, p. 310, C 18; Schneider 1986, p. 189, n. 11; Riebesell 1988, p. 409. [G.P.]

179. *Busto di Adriano*
marmo, alt. cm 75,
con il sostegno cm 85,4
Napoli, Museo Archeologico
Nazionale, inv. 6067

Il ritratto fa parte, insieme all'altro dell'imperatore M.A.N. inv. 6069, del nucleo più antico della collezione Farnese. Grazie alle incisioni di Pietro Aquila, è riconoscibile nella Galleria, dove occupava, collocato su un diverso sostegno, il tondo al di sopra della sesta nicchia. Esso non corrisponde quindi, come pure di recente proposto, ad uno dei buchi collocati, nel 1644, nella sala "degli Imperatori". Trasportato a Napoli,

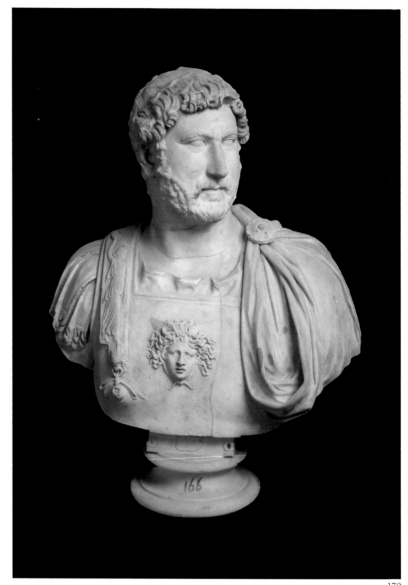

179

fu ospitato nella Fabbrica delle Porcellane e successivamente nel Nuovo Museo dei Vecchi Studi.

La testa, che presenta un taglio netto, è raccordata ad un busto, antico ma non pertinente – il marmo è infatti di diversa qualità, giallastro a grana fine – mediante il rifacimento del pezzo di collo mancante. Nella testa sono di restauro la punta del naso, una lacuna sulla sommità del capo, alcuni riccioli sulla fronte e sulle tempie, di cui alcuni mancanti; l'orecchio sinistro è scheggiato, il destro presenta un rifacimento, in parte perduto. Sui capelli sono visibili tracce di colore. Del busto è rifatta tutta la parte sinistra; il "paludamentum" è ricostruito a partire da un frammento di panneggio antico sul collo. Il sostegno del busto e la punta del naso sono opera dell'Albacini.

Il volto è girato verso sinistra; l'ovale risulta appesantito da una certa pienezza, che rende le superfici turgide e compatte; l'unico accenno di rughe si trova infatti sulla fronte e nel punto di incontro delle sopracciglia. Negli occhi, ombreggiati da corte sopracciglia arcuate, leggermente a rilievo e solcate da tratti paralleli, l'iride è resa a tre quarti di cerchio e la pupilla tramite un colpo di trapano. Il naso è prominente, la bocca piccola, con le labbra sottili. Il mento sfuggente è mascherato dalla corta barba, trattata ciocca per ciocca mediante un sapiente uso del bulino; essa si collega senza soluzione di continuità ai baffi, che lasciano scoperto un piccolo triangolo di pelle al centro, e alla chioma ondulata. Questa è pettinata, a partire dal vortice, verso la fronte e le tempie, dove termina in una corona di corte ciocche volte all'insù – per le quali solamente è stato adoperato il trapano – e verso la nuca, dove presenta un andamento mosso. Il nostro esemplare fa parte, assieme ad un folto

gruppo di repliche, di un tipo che si ritiene creato per i *Decennalia* e la cui cronologia viene quindi fissata al 127 d.C.

Il busto indossa una tunica, che sporge dallo scollo rettangolare della corazza; questa è decorata sul petto da un "gorgoneion" alato e sull'"epomis" da una "Nike"; la corta manica è costituita da una serie di strisce di pelle.

Benché non pertinente, il busto ben si accorda alla testa per la forma, di sapore ancora traianeo, nell'accenno alle braccia e per il "gorgoneion", di tipo ellenistico; è nota inoltre la grande predilezione accordata in età antonina ai busti loricati. Anche la "tabula" a volute e il pieduccio settecenteschi risultano perfettamente intonati allo stile dell'epoca.

Bibliografia: Inventari: 1568, p. 72; 1642; 1644 (Jestaz 1994, p. 188, n. 4538); 1767, p. 189; 1775, p. 200; 1786, p. 279; 1796, p. 179, n. 105; 1805, p. 186, n. 56. Incisioni: Aquila 1674, tav. 19; Volpato 1777. Testi: Ruesch 103; Fittschen-Zanker 1985, p. 52, n. 6, Beil. 30; n. 54, Anm. 1, d; n. 61, Anm. 9. [G.P.]

180. *Statua di Antinoo*
marmo, alt. cm 200
Napoli, Museo Archeologico
Nazionale, inv. 6030

La testa era nota già prima del 1520 nella cerchia di Raffaello (il Mercurio nel "Concilio degli dei" nella Loggia di Psiche alla Farnesina; la statua di Giona del Lorenzetto nella cappella Chigi di Santa Maria del Popolo). Ne teste né statue di Antinoo sono però citate, da Aldovrandi o dai primi inventari, all'interno della collezione Farnese. Nel settembre 1581 il cardinale de Granvelle si complimenta, in una lettera indirizzata a Fulvio Orsini, per il recente restauro di una statua, ottenuto tramite la ricomposizione di una

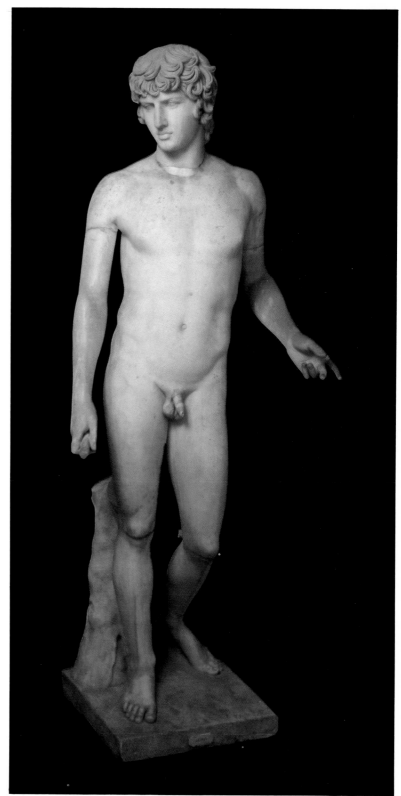

testa di Antinoo con un corpo. Si è perciò pensato, da parte di alcuni, ad una provenienza, per entrambe le parti, dalla collezione Chigi, acquistata dal cardinale Alessandro poco tempo prima, nel 1579. Tuttavia questa ipotesi non è suffragata da nessuna prova; viceversa Ch. Riebesell ha giustamente richiamato l'attenzione su alcuni documenti che dimostrano come la testa sia finita, da Roma, nella collezione padovana di Pietro Bembo e sia stata poi acquisita dai Farnese, che, avendone riconosciuto la pertinenza al torso già di loro proprietà, ne disposero il restauro. Pochi anni dopo la troviamo esposta nella nona nicchia della parete settentrionale della Galleria dove, secondo l'interpretazione della Marzik, stava a simboleggiare l'alta posizione dei Farnese nella "Repubblica Christiana" e l'assoluta fedeltà al papa.

Marmo bianco, leggermente giallastro, a grana fine, di probabile provenienza greca. Di restauro entrambe le braccia a partire dai bicipiti, parte dei genitali, le gambe da metà delle ginocchia con la base e tutto il tronco d'albero che funge da appoggio per la gamba portante (sul retro della coscia esiste infatti una sarcitura alla quale aderisce la sommità del tronco).

La testa è spezzata a metà del collo; la frattura, irregolare, non presenta punti di contatto con il corpo, cui è unita mediante una sarcitura in stucco; tuttavia risulta, ad un'attenta osservazione, pertinente alla statua. Albacini sostituì, nel 1791-96, le braccia a partire dai bicipiti ed entrambe le gambe a partire dalle ginocchia, con il tronco di sostegno e il plinto; pertanto i restauri anteriori a questa data ci sono noti solo tramite incisioni: le differenze più evidenti, ben osservabili in quelle di P. Aquila e di Volpato, sono nelle braccia, il destro più sollevato, con la

mano atteggiata come a reggere qualcosa (forse la tazza menzionata nell'inventario del 1642), il sinistro più basso, con una "mappa" avvolta intorno alla mano e all'avambraccio. La statua rappresenta un giovane nudo, gravitante sulla gamba destra, mentre la sinistra è flessa all'indietro. La spalla destra è più bassa di quella sinistra; nulla si può dire della positura delle braccia, se non che dovevano essere discoste dal corpo, come indica l'assenza di tracce di puntelli lungo i fianchi. La testa presenta un'accentuata torsione verso destra; lo sguardo è volto verso il basso. La scultura è chiaramente ispirata al Doriforo policleteo; tuttavia alla frontalità dell'opera classica si sostituisce nell'Antinoo un'accentuata torsione verso destra, in modo tale che le membra non si trovano più in un teso rapporto reciproco, ma comunicano un'impressione di rilassatezza; la statua trasmette nello stesso tempo un sentimento di soffusa malinconia, a causa dell'espressione del volto, accentuata dalla direzione dello sguardo. Inoltre il corpo del giovanetto appare più slanciato e il trattamento del modellato, pur conservando le notazioni anatomiche dell'originale, è risolto in un morbido gioco di superfici: le carni morbide e piene, specie in corrispondenza del petto, dell'inguine e delle natiche, sono del tutto scollegate dall'impalcatura ossea, che rimane invisibile.

La testa viene considerata una variante (B) di quella del cd. *Urantinoos* e appare, al confronto di quella del Doriforo, assai più grande e pesante, a causa della ricca chioma che la circonda. Nel volto rettangolare gli occhi a mandorla conservano ancora tracce della policromia originale dell'iride, resa tramite un'incisione a tre quarti di cerchio; al suo interno il trapano delinea mediante un circolo la pupilla; nelle sopracciglia

diritte, rese plasticamente, i peli sono resi tramite sottili incisioni diagonali parallele. Il naso è regolare, la bocca morbida e carnosa. Nella chioma le ciocche sono pettinate in avanti a partire dall'occipite; esse sono divise l'una dall'altra tramite un diffuso uso del trapano e solcate da incisioni parallele.

La fisionomia rappresentata, nota da numerose repliche, è quella di Antinoo, il giovinetto amato da Adriano e morto in Egitto, in circostanze misteriose, nel 130 d.C. A partire da questa data si diffuse, specie nelle province orientali dell'impero, un suo effimero culto, che non sopravvisse alla morte dell'imperatore. A causa della perdita degli attributi non è dato sapere se Antinoo fosse rappresentato come un semplice efebo o come una delle tante divinità (Adone, Narciso, Hermes, Dioniso, per citarne solo alcune) cui venne assimilato. Si è ipotizzato che questa statua sia stata creata in rapporto ad una cornice architettonica di un edificio a noi sconosciuto.

Bibliografia: Inventari: 1642; 1644 (Jestaz 1994, p. 188, n. 4536); 1767, p. 189; 1775, p. 200; 1786, p. 275, 5; 1796, p. 192, 216; 1805, p. 174, 45. Incisioni e disegni: Aquila 1674, tav. 17; Volpato 1777. Testi: RMB VI, 58; Ruesch, 983; Clairmont 1966, 50, 33; Zanker 1974, 10 e sgg., n. 9, 20, 23, 97, 99, 101; Marzik 1986, pp. 245-249; Pray Bober-Rubinstein 1986, p. 163, 128; Riebesell 1988, pp. 404-406; Riebesell 1989, 62 e sgg.; Mayer 1991, 57, I 38. [G.P.]

181. *Busto virile, cd. Probo*
marmo, alt. cm 66
Napoli, Museo Archeologico
Nazionale, inv. 6100

Il busto era collocato nel tondo al centro della parete meridionale.
Busto ricomposto da due pezzi combacianti. Rifatti la punta del naso e il

sostegno. Il ritratto raffigura un personaggio in età matura, dal volto rettangolare e scavato, caratterizzato dalle guance flosce e dalle mascelle pronunciate. La testa, volta verso sinistra, è caratterizzata dalla grande bocca dalle labbra sottili, dal naso dritto, ai cui lati sono incise due profonde rughe, e dagli occhi dalle pesanti palpebre, con l'iride incisa e la pupilla a pelta. La corta barba si presenta come una massa compatta, solcata appena da striature parallele, come pure i baffi, che lasciano scoperto al centro un piccolo triangolo di pelle. I capelli sono pettinati lisci, dall'occipite, che presenta una forte depressione, verso la fronte, per mascherare l'incipiente calvizie; sulle tempie sono invece visibili alcuni corti riccioli in cui si nota un certo uso del trapano.

Il busto indossa una tunica e una corazza, della quale si intravede lo scollo quadrato sotto il "paludamentum", fermato sulla spalla destra da una fibula circolare e ornato da una frangia sul lato sinistro.

Il confronto migliore è quello con un ritratto da Holkham Hall, datato in età adrianea; secondo altri, la datazione della nostra testa potrebbe scendere fino agli inizi dell'età antonina.

Bibliografia: Inventari: 1642; 1644 (Jestaz 1994, p. 188, n. 4538); 1767, p. 189; 1775, p. 200; 1786, p. 279. Incisioni e disegni: Aquila 1674, tav. 21; Volpato 1777; Ruesch 1064; Poulsen 1968, pp. 82-83, n. 67; West 1970, p. 148, 17; Wegner-Bracker-Real 1979, p. 135. [G.P.]

182. *Busto di Antonino Pio*
marmo, alt. cm 66,
con il sostegno cm 80
Napoli, Museo Archeologico
Nazionale, inv. 6071

Il busto fa parte, insieme con quello, colossale, raffigurante lo stesso im-

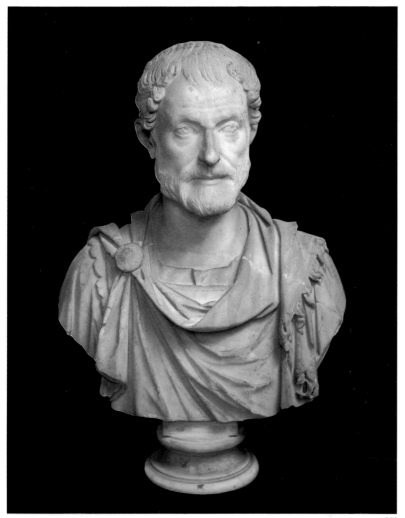

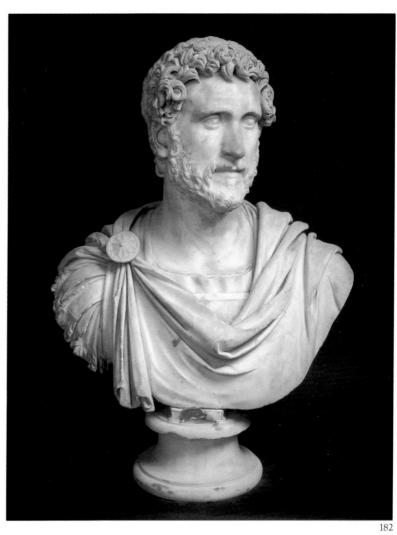

181

182

peratore, M.A.N. 6078, del nucleo più antico della collezione. Dopo una prima collocazione nell'ambiente per primo destinato a Galleria (N), il ritratto fu posto, come è noto da una incisione di P. Aquila, nel tondo posto al di sopra della nona nicchia della Galleria dei Carracci, dove rimase fino al trasporto a Napoli. Esso non può quindi corrispondere, come pure di recente proposto, ad uno dei busti collocati nella sala "degli Imperatori". I restauri visibili sul pezzo – la punta del naso, parte dell'orecchio destro, alcuni tasselli nel panneggio e il sostegno del busto – coincidono con quelli descritti nell'inventario del 1796 come opera dell'Albacini. Sul retro del busto una staffa di ferro a forma di ypsilon rovesciata sostituisce il fusto antico, abraso.

Il volto, girato verso sinistra, è quello di in uomo in età matura, segnato da profonde rughe ai lati della bocca e sulla fronte, e dall'espressione serena. La fisionomia è caratterizzata da sopracciglia arcuate, occhi dall'iride a tre quarti di cerchio e dalla pupilla a pelta, naso diritto; la bocca sottile, con il labbro superiore sporgente, è incorniciata dai baffi spioventi che si uniscono alla corta barba ondulata, finemente cesellata, che giunge fino al collo. Una scriminatura orizzontale all'altezza dell'occipite divide la chioma in due parti, pettinate rispettivamente verso la nuca e verso la fronte e le tempie. I capelli, inizialmente lisci, si arricciano alle estremità; al centro, si distinguono, tra due gruppi simmetrici di ricci, due ciocche oblique, pettinate in avanti. Il trapano vi è stato adoperato in modo da creare sottoquadri molto profondi e ha lasciato qua e là dei ponticelli di marmo.

Poiché Antonino Pio giunse al potere in età già avanzata, i tratti fisionomici tramandatici dai ritratti pre-

sentano poche variazioni. Wegner aveva distinto tre tipi, caratterizzati da diverse fogge della chioma, di differente cronologia: quello "Formia", da lui collegato all'ascesa al trono (10 luglio del 138 d.C.), quello detto "Croce Greca 595", messo in relazione con i festeggiamenti per i *Decennalia*, e quello "Busti 284", creato per i *Vicennalia*, se non addirittura postumo. Di recente però il Fittschen ha dimostrato, con argomenti convincenti, che il tipo "Formia", creato secondo lui in occasione dell'adozione (25 febbraio del 138), ebbe assai maggior fortuna del tipo "Busti", ideato per l'ascesa al trono, tanto da rimanere in uso, con tutte le sue numerose varianti, per tutta la durata del lungo regno di Antonino Pio, senza che si possano cogliere al suo interno elementi utili per una cronologia relativa. Il tipo "Croce Greca" – cui appartiene il nostro ritratto – altro non sarebbe che una di queste varianti.

Il busto, pertinente, indossa, sotto il "paludamentum", fermato sulla spalla d. da una fibula circolare, una corazza, di cui si intravede solo lo scollo rettangolare e le strisce di pelle cucite alla manica destra.

Bibliografia: Inventari: 1568, p. 72; 1644 (Jestaz 1994, p. 188, n. 4538); 1796, p. 179, 109; 1805, p. 186, 57. Incisioni e disegni: Aquila 1674, tav. 17; Volpato 1777. Testi: Ruesch 1040; Wegner 1939, p. 135; 1979, p. 208; 1980, p. 108; Fittschen-Zanker 1985, p. 63 e sgg., in part. nota 13a e 19b, Beil. 41 e n. 59, Anm. 13a-19 b, Beil. 48a-d. [G.P.]

183. *Ritratto femminile*
marmo, alt. cm 52,5,
con il sostegno cm 65
Napoli, Museo Archeologico
Nazionale, inv. 6197

Il busto è individuabile, con qualche margine di dubbio, negli inven-

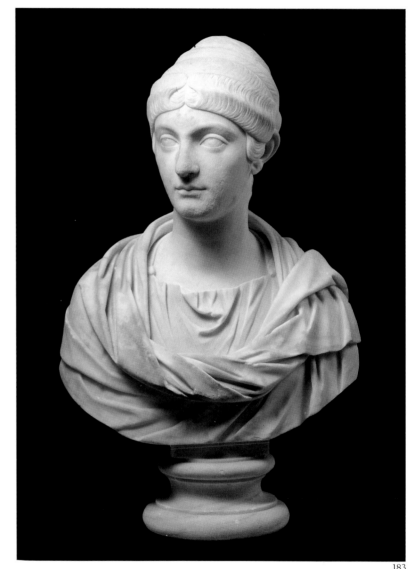

183

tari del 1789 e del 1805, che elenca-
no i beni farnesiani portati a Napoli;
è considerato di provenienza Farne-
se anche dagli inventari Arditi e
Sangiorgio e sembra riconoscibile
in quello, occupante il tondo al di
sopra della finestra tra la terza e la
quarta nicchia della parete meridio-
nale della Galleria, raffigurato nel-
l'incisione di P. Aquila.

Superficie del volto corrosa ed in al-
cuni punti scheggiata. Qualche tas-
sellatura nel panneggio e sul retro
del busto, all'attacco con il pieduc-
cio settecentesco.

Il volto ovale raffigura una donna
giovane, dal lungo collo, mento
squadrato, naso lungo e sottile,
bocca ben disegnata, con il labbro
superiore sporgente, e grandi occhi,
in cui l'iride è incisa a tre quarti di
cerchio e la pupilla a pelta è rivolta
verso l'alto; la curva delle sopracci-
glia è appena disegnata. La com-
plessa acconciatura è suddivisa nel
modo seguente: una parte dei capel-
li, spartiti da una scriminatura cen-
trale, sono pettinati in avanti e poi
ripiegati verso l'alto, in modo da co-
prire parzialmente la fronte, al cen-
tro della quale formano una sorta di
motivo a cuore rovesciato; essi sono
fermati da una benda, peraltro invi-
sibile, che crea un motivo ad onde
schiacciate. Al disotto di questa sor-
ta di corona escono due ciocche ri-
gonfie, ripiegate davanti alle orec-
chie. Due sottili trecce che girano
intorno al capo dividono questa da
altre due porzioni di capelli, pettina-
nate parte all'insù, parte – al di so-
pra delle orecchie – all'indietro;
queste due masse sono attorte tra
loro in modo da formare una bassa
crocchia sulla sommità del capo e
una grossa treccia che si dispone
longitudinalmente fino alla nuca;
quest'ultima è coperta da alcune
corte ciocche arricciate.

Il busto, lavorato assieme alla testa,
è coperto da una tunica, fermata

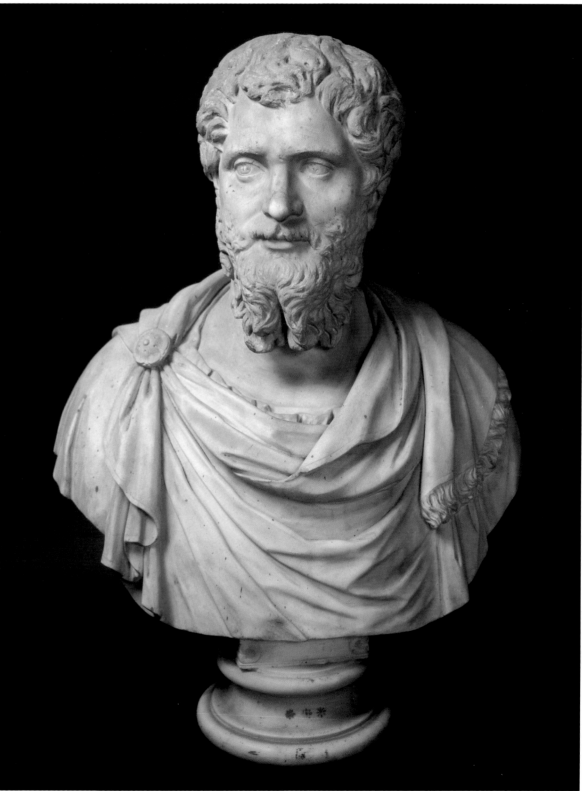

sulle clavicole da due bottoncini, la cui ampiezza sul petto forma delle morbide pieghe, e da un "pallium", ritorto in corrispondenza del seno e buttato poi sulla spalla sinistra, dove è ripiegato. I capelli sono disegnati in modo calligrafico; tra le pieghe del mantello si creano profondi sottosquadri.

L'acconciatura ricorda da vicino quella di Faustina Maggiore, moglie di Antonino Pio. Dato l'elevato numero di repliche, Fittschen e Zanker ritengono si tratti di un membro della famiglia imperiale, non altrimenti noto, come Annia Fundania Faustina, cugina di Marco Aurelio. Verso il 140-150 d.C.

Bibliografia: Inventari: 1642; 1644 (Jestaz 1994, p. 188, n. 4538); 1767, p. 189; 1775, p. 200; 1786, p. 279; 1796, p. 199, 296; 1805, p. 187, 83. Incisioni e disegni: Aquila 1674, tav. 21; Volpato 1777. Testi: *RMB* VII, 1831, tav. 27,2; Fittschen-Zanker 1983, pp. 74-75 e Anm. 8; Fittschen 1990, p. 259, A 1402. [G.P.]

184. *Ritratto di Settimio Severo*
marmo, alt. cm 74
Napoli, Museo Archeologico
Nazionale, inv. 6086
Busto moderno; rifatta la punta del naso; lacunoso l'orecchio d.

Era collocato sopra la porta della parete settentrionale della galleria; pertanto non può essere fra quelli che nello stesso periodo decoravano la sala "degli Imperatori".
La testa è girata verso destra; lo sguardo segue la stessa direzione, ed è inoltre leggermente rivolto verso l'alto; i grandi occhi, ombreggiati da sopracciglia ben marcate, sono caratterizzati dalla palpebra superiore sporgente, dall'iride a tre quarti di cerchio e dalla pupilla, resa con due fori di trapano affiancati. Il naso, diritto, presenta una larga attaccatura; ai lati della bocca, pic-cola, con il labbro superiore sporgente, scendono i baffi, che lasciano scoperta al centro una piccola porzione di pelle. Essi si riuniscono alla lunga barba ondulata, spartita simmetricamente rispetto al centro del mento, e che non riesce a nascondere la forte curva della mascella. Il trapano scava profondamente nella barba, mentre la chioma è resa a grosse ciocche; i capelli sono pettinati in avanti a partire dalla sommità del cranio, fortemente schiacciata, e terminano in quattro corte ciocche ondulate, profondamente solcate dal trapano; l'acconciatura lascia scoperta l'alta fronte, solcata da profonde rughe orizzontali.

Il ritratto, di elevata qualità, raffigura l'imperatore Settimio Severo, proclamato imperatore dai soldati a Carnuntum nel 193 d.C. e legittimato dal Senato, con una fittizia adozione nella famiglia degli Antonini, nel 196, dopo la progressiva eliminazione dei suoi avversari Didio Giuliano, Pescennio Nigro e Clodio Albino. Dell'imperatore, che regnò fino al 211, rimangono numerosi ritratti; il nostro esemplare, già incluso da D. Soechting nel suo tipo 4, è stato di recente considerato dal Daltrop pertinente al suo terzo tipo, detto, dall'acconciatura dei capelli, "a ciocche ondulate"; entrambi gli studiosi concordano comunque nel riunificare questo ed altri ritratti intorno a quello di un pilastro dell'arco quadrifronte di Leptis Magna, dove l'imperatore è raffigurato come Giove. Il Soechting ritiene che il prototipo del nostro ritratto sia stato creato in occasione dei *Decennalia* del 202 d.C.; dal canto suo il Daltrop, pur non indicando una data precisa, ritiene il suo terzo tipo posteriore a quello "a quattro boccoli", considerato il primo ritratto ufficiale di Settimio Severo e datato quindi al 196-197.

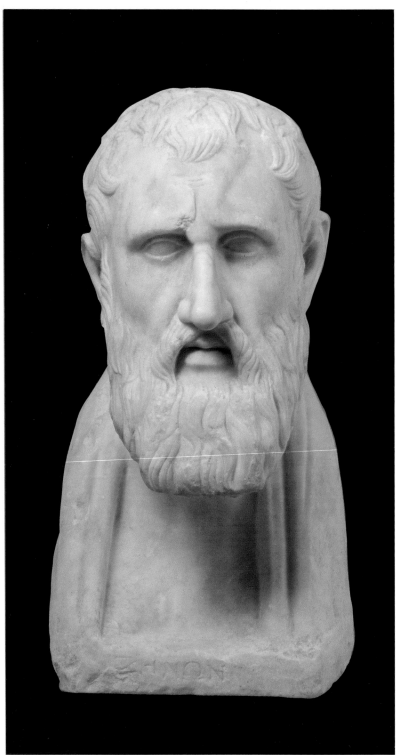

Bibliografia: Inventari: 1642; 1644 (Jestaz 1994, p. 188, n. 4538); 1767, p. 189; 1775, p. 200; 1786, p. 279; 1796, p. 178, n. 103; 1805, p. 186, n. 69. Incisioni e disegni: Aquila 1674, tav. 18; Volpato 1777; Testi: Ruesch 1060; Balty 1964, p. 56 e sgg.; von Heintze 1964, p. 79, nota 8; Krause 1967, p. 259, n. 314, Taf. 314; Soechting 1972, pp. 80, 225, n. 134; Daltrop 1988, p. 72, nota 10. [G.P.]

Altri marmi della collezione farnese

185. *Erma di Zenone*
marmo, alt. cm 46,5
Napoli, Museo Archeologico
Nazionale, inv. 6128

Il busto proviene da scavi, databili al 1576, all'interno di un monumento funerario dietro le terme di Diocleziano, dove fu rinvenuto assieme ad altri tre completi di iscrizione, tra cui il Posidonio (cat. 186), e ad altri quattordici – ma il numero varia nelle fonti – anepigrafi. I tentativi finora compiuti di ricostruire questa antica galleria di filosofi si sono scontrati in modo insormontabile da un lato con la difficoltà di riconoscere tutti i busti, in assenza di indicazioni sicure come le iscrizioni, attraverso le identità loro assegnate dai contemporanei, molto spesso frutto delle imperfette conoscenze dell'epoca, dall'altro con l'impossibilità di procedere per affinità di bottega, avendo già Fulvio Orsini notato che i ritratti, anche se frutto di uno stesso ritrovamento, erano di mani diverse. Nonostante le aspirazioni del duca di Ferrara da un lato e del cardinale Alessandro Farnese dall'altro, la serie finì nella collezione della famiglia Cesarini, da cui fu acquistata, nel 1593, dal cardinale Odoardo. Non se ne conosce con certezza la collocazione a Palazzo Farnese, probabilmente nella "sala

dei filosofi", o in biblioteca; successivamente fu spostato alla Farnesina, dove lo troviamo, insieme al Posidonio, dal 1767.
Di restauro parte dell'orecchio sinistro e il naso.
Ritratto del filosofo stoico Zenone, nato nel 333-331 a.C. a Kition, colonia fenicia di Cipro, e trasferitosi successivamente ad Atene, dove fondò una scuola e fu oggetto dei massimi onori da parte della città fino alla morte, avvenuta nel 264-261 a.C.
Il ritratto raffigura un uomo anziano. Il volto emaciato, la cui lunghezza è accentuata dalla barba, ha un'espressione accigliata e severa, resa tramite le rughe alla radice del naso e gli occhi piuttosto ravvicinati e infossati. La piccola bocca, dal largo labbro inferiore, è circondata da folti baffi spioventi e da una barba di media lunghezza, compatta e squadrata verso il basso, resa tramite larghe ciocche leggermente ondulate e divise internamente da solchi. La chioma è costituita da ciocche abbastanza lunghe e corpose, pettinate, a partire dall'occipite, verso la nuca e verso la fronte. Sul collo, incurvato in avanti, è appoggiato un panneggio, che scende da entrambi i lati sul petto.
Sulla parte inferiore dell'erma che funge da appoggio, non rifinita, è scolpito, in caratteri greci, il nome del grande pensatore. Proprio questo ritratto, insieme al bustino, pure iscritto, dalla Villa dei Pisoni ad Ercolano, ha permesso di riconoscere la fisionomia del filosofo stoico, restituita finora da altri nove esemplari e corrispondente a quella descritta dalle fonti antiche. Per il passato si erano erroneamente proposti anche i nomi di Zenone eleate, nato nel 488 a.C., e quello del filosofo epicureo contemporaneo di Cicerone.
Si ritiene che l'originale, che si pone nel solco della tradizione attica, mo-

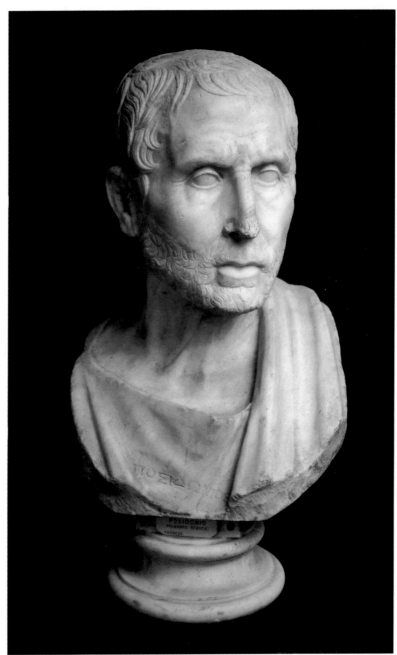

186

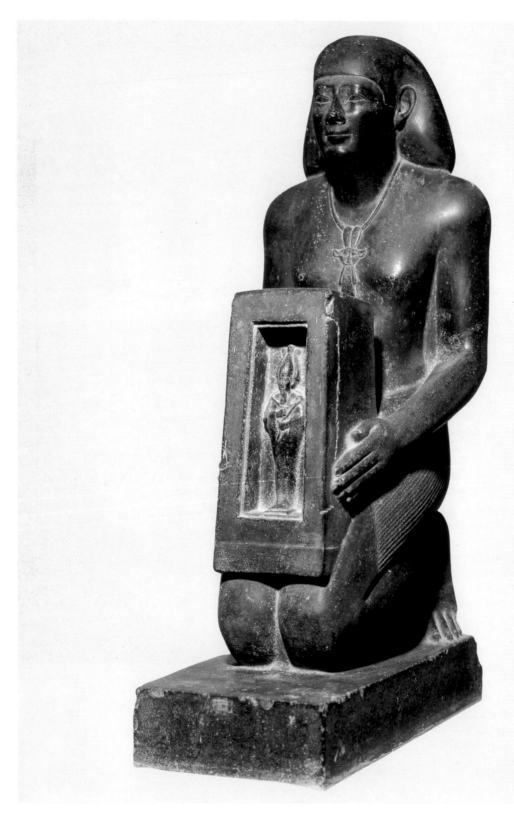

strando in particolare molti punti di contatto con il ritratto di Platone, sia stato creato dopo il 280 a.C.; il nostro esemplare deriverebbe da una replica del 260 ca.; al copista, della prima età imperiale, si devono alcune durezze nel modellato.

Bibliografia: Inventari: 1767, p. 192; 1775, p. 195; 1796, p. 185, 156; 1805, p. 185, 37. Incisioni e disegni: Galle, tav. 151; Faber, tav. 151. Testi: Hülsen 1901, n. 11; Lanciani 1907, p. 116; Ruesch 1089; Lanciani 1922, p. 6; *IG* XIV, 1156; Hekler 1962, Taf. 56; Richter 1965, II, p. 188, 1, figg. 1084-5, 1089; Kruse 1966, p. 390 e sgg.; Scatozza Höricht 1986, pp. 181-182, fig. 74; Fittschen 1988, Taf. 126; Riebesell 1988, pp. 377-388; Riebesell 1989, p. 154 e sgg.; Scheibler 1989, p. 73, 11.7; Moretti 1990, p. 18 e sgg., n. 1511; Palma Venetucci 1992, p. 52, nota 4 e p. 129 e sgg., in part. note 24-29. [G.P.]

186. *Busto di Posidonio*
marmo, alt. cm 46;
alt. con il sostegno cm 57
Napoli, Museo Archeologico
Nazionale, inv. 6142

Per le vicende dell'oggetto cfr. la scheda precedente. Di restauro parte delle orecchie, la punta del naso, il sostegno del busto.
Il ritratto, la cui identità è resa certa dal nome iscritto sul busto, è quello del filosofo stoico e oratore Posidonio di Apamea (135-45 a.C.), discepolo di Panezio. Dal 97 a.C. egli visse a Rodi, dove fondò una scuola.
Il volto rettangolare si restringe in corrispondenza dell'alta fronte dalle vene rilevate e profondamente solcata da rughe orizzontali. Altre rughe sono alla radice del lungo naso e ai lati dei grandi occhi, profondamente incassati sotto le arcate sopracciliari e bordati da palpebre fortemente rilevate. La bocca, dal labbro inferiore più grande, è circonda-

ta da baffi e da una corta barba aderente al viso. Questa è finemente lavorata a cesello, come la capigliatura, formata da ciocche lisce e piatte a ranghi sovrapposti pettinate, a partire dall'occipite, indietro, fino alla nuca, e in avanti sui lati e verso la fronte, a coprire un'incipiente calvizie; essa non riesce però a mascherare la conformazione del cranio, schiacciato posteriormente e sulla sommità. Il ritratto presenta una forte torsione a sinistra, resa ancor più evidente dalla tensione dei tendini del collo e dalle pieghe della pelle sul lato sinistro. È munito di un piccolo busto tondeggiante, privo di sostegno, coperto da un mantello, ripiegato sulla spalla sinistra. Secondo alcuni il nostro ritratto è copia della prima età imperiale di un originale attribuito ad un artista rodio del I secolo a.C.; altri lo considerano invece, a causa del modellato sensibile e nervoso, unito al trattamento calligrafico di chioma e barba, un ritratto postumo creato in età augustea.

Bibliografia: Inventari: 1767, p. 192; 1775, p. 195. Incisioni e disegni: Galle 1598, p. 151; Faber 117; Visconti 1811, p. 281 e sgg., tav. XXIV, 1-2; Hülsen 1901, p. 148 (per disegno P. Ligorio), ristampato in Fittschen 1988, con riproduzione, a Taf. 153, del gesso del busto napoletano di Göttingen. Testi: Ruesch 1088; Kaschnitz-Weinberg 1926, p. 147; Hafner 1954, p. 10 e sgg., R1, tav. 1; Hekler 1962, Taf. 66; von Heintze 1964, p. 75, n. 33; Richter 1965, III, p. 282, fig. 2020; Lorenz 1965, con rec. di Frel 1968, 151 e sgg.; Kruse 1966, p. 293; Weber 1976, p. 119; Weber 1976-77, p. 30; Scatozza Höricht 1986, pp. 209-210; *Kaiser Augustus*, 304, n. 140; Riebesell 1988, pp. 377-378; Riebesell 1989, p. 154 e sgg.; Scheibler 1989, p. 76, 11.10. [G.P.]

187. *Statua-naoforo di Uah-ib-ra Mery-neith*
basalto; lievi scalfiture su tutta la superficie e fratture agli spigoli superiori posteriori della base; alt. cm 97,5; largh. (della base) 27,5; lungh. (della base) 56,6
Napoli, Museo Archeologico Nazionale, inv. 1068

La statua rappresenta un personaggio inginocchiato su una base parallelepipeda, indossa un corto gonnellino pieghettato e porta una parrucca a "borsa" che gli ricade sulle spalle lasciando scoperte le orecchie. Appeso al collo è un amuleto raffigurante la testa della dea vacca Hathor. Il dedicante ha le braccia piegate e protese in avanti, tra le mani regge un *naós* che poggia sulle ginocchia. Nel *naós* è il dio Osiride mummiforme, in piedi, con corona *atef*, le mani riportate al petto; la destra, più alta, regge il flagello, la sinistra tiene lo scettro *heqa*. Posteriormente il pilastro dorsale, che giunge alla base della parrucca, reca incise due colonne di geroglifici:
[1] "Dio cittadino del Nobile, Principe, Porta-sigilli regale, amico intimo (del re), Direttore della Casa delle due Corone, Sacerdote di Horus, Capo del distretto di Dep, Soprintendente ai sigilli, Uah-ib-ra Meryneith figlio di Ta-qerenet, [2] poniti dietro di lui, davanti al suo *ka* che è davanti a lei, non siano impediti i suoi piedi, non sia respinto il suo cuore. Egli è un Eliopolitano!".
Si tratta della caratteristica "formula saitica", cosiddetta perché ricorre spesso su statue di quest'epoca, ma i primi esemplari sono testimoniati già dalla XVIII dinastia.
L'iconografia e la classica formula saitica incisa sul pilastro dorsale ci permettono di datare il monumento alla XXVI dinastia.
La scultura egiziana era nelle raccolte farnesiane già nel XVII secolo; nel

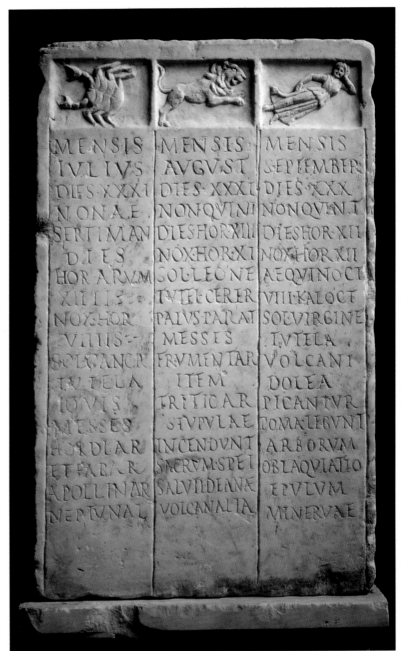

188

Palazzo Farnese di Roma è registrata nell'inventario del 1644 tra le opere collocate al primo piano, nella "libraria da basso" (Jestaz 1994, n. 3061). Alla metà del XVII secolo la statua fu esaminata dal padre gesuita Athanasius Kircher (1602-1680), il quale ne pubblicò il disegno nella sua opera *Aedypus Aegyptiacus*, 1652-54, e la descrisse come una dea Iside, assegnandole attributi femminili e interpretando erroneamente i geroglifici ritenuti simboli.

La scultura è citata anche nella guida delle Antichità di Roma di Giacomo Pinarolo, edita a Roma nel 1703, dove è menzionata nella sala "degli Imperatori".

La statua-naoforo giunta al Museo Archeologico Nazionale di Napoli insieme con le altre sculture dei Farnese, fu uno dei primi oggetti egiziani immessi nell'istituto napoletano. Si trova descritta, per la prima volta, nell'inventario delle sculture del Museo del 1803: a quel tempo era collocata nel portico detto "de' miscellanei" perché contenente opere di vario genere. Quando nel 1821 fu istituita una vera e propria "sezione egiziana", il Naoforo venne sistemato insieme con altri monumenti egiziani di diverse acquisizioni e provenienza nel "portico delle cose Egizie" (oggi "Galleria dei Tirannicidi").

Bibliografia: Pirelli 1989, p. 11 con bibl. prec.; Di Maria 1989, p. 9 e sg.; Vincent 1981, t. 342. [R.P.]

188. *Menologium rusticum colotianum*
marmo, alt. cm 65; largh. cm 41; prof. cm 38,5
Napoli, Museo Archeologico Nazionale, inv. 2632

Il pezzo proviene forse dal Palatino; era nella collezione di epigrafi di Angelo Colocci; poiché non viene descritto dall'Aldovrandi tra i beni facenti parte dell'eredità dell'uma-nista, si ritiene che sia passato ai Farnese all'indomani della sua morte, avvenuta nel 1549. Lo si riconosce infatti già nel primo inventario della collezione, quello del 1566; la sua collocazione, due anni dopo, nella "libraria", è segno evidente della sua considerazione come oggetto di studio. Nella "libraria superiore" si trovava ancora nel 1644; nel 1697 era stato però già spostato nella loggia, e utilizzato come base per una statua di Apollo; nel 1767 lo ritroviamo, assieme ad essa, nella sala degli Imperatori, dove rimase fino al trasporto a Napoli. Assai maggiore fortuna del *Menologium* Farnese ebbe in epoca rinascimentale quello della famiglia della Valle, oggi perduto; forse per porre rimedio a questa disparità di fama Fulvio Orsini lo pubblicò, in appendice al suo commento al *De re rustica*. Rimane dubbio se il pezzo vada identificato con l'"ara di marmo figurata in tutti e quattro li lati, con lettere attorno", citata fra i beni facenti parte dell'eredità dello stesso Orsini.

Si tratta di un calendario scritto in latino – il nome di *Menologium*, derivante da *mens*, risale al Mommsen – scolpito su un blocco di marmo di forma parallelepipeda, ben conservato, ad eccezione di qualche scheggiatura agli angoli, in cui particolare attenzione viene posta ai lavori agricoli. Ciascuno dei quattro lati del quadrilatero è suddiviso verticalmente in tre colonne, una per ciascun mese. Ogni colonna contiene, dall'alto verso il basso, il simbolo dello zodiaco, il nome del mese, il numero di giorni di cui si compone, l'indicazione del giorno in cui cadono le *nonae*, le ore di sole e quelle di buio, la menzione del segno zodiacale in cui si trova il sole, il nome della divinità protettrice del mese e l'enumerazione dei lavori agricoli da farsi in questo lasso di tempo. Alla fine sono elencate le feste religiose che cadono in quel determinato mese con il nome delle divinità onorate.

Il foro quadrangolare esistente sulla faccia superiore porta a supporre l'esistenza di un altro elemento, perduto; a differenza del *Menologium* vallense, il nostro calendario, scolpito su tutti e quattro i lati, doveva essere collocato al centro di un ambiente.

La cronologia può essere fissata in età imperiale, poiché l'ottavo mese si chiama già Augusto; la menzione di Iside tra le divinità non può invece essere assunta come *terminus* per datare il manufatto a partire dall'età di Caligola, essendo ormai nota la precocità del diffondersi di questo culto a Roma.

Bibliografia: Inventari: 1566; 1568, p. 75; 1641; 1644 (Jestaz 1994, p. 121, n. 3009); 1697, p. 387; 1767, p. 189; 1775, p. 199; 1786, p. 274. Testi: Orsini 1587; *CIL* I, 358, nn. XVII e VI, 2305; Pistolesi 1839, Tav. 62; *RMB* II, tav. XLIV; Fiorelli 1868, p. 15 e sgg., n. 74; Ruesch 1173; Degrassi 1963, pp. 286-290, n. 47, tavv. LXXXI-LXXXII; Pirzio Biroli Stefanelli 1976, p. 37; Riebesell 1989, pp. 161-162. [G.P.]

Le sculture di Guglielmo della Porta nelle residenze farnesiane

Guglielmo della Porta
(Porlezza 1515? - Roma 1577)
189. *Busto di Lucio Vero*
bronzo, alt. cm 89
Napoli, Appartamento Storico Palazzo Reale, inv. DC 266
190. *Busto di Caracalla bambino o Pseudo Geta*
bronzo, alt. cm 89
Napoli, Palazzo dei Tribunali, inv. AM 10511
191. *Busto di Caracalla adulto*
bronzo, alt. cm 65
Napoli, Museo di Capodimonte, inv. AM 10515
192. *Busto di Antinoo*
bronzo, alt. cm 89
Napoli, Appartamento Storico Palazzo Reale, inv. AM 10512

I busti, insieme a cinque statue, facevano parte di un gruppo di sette "teste con il petto e peducio finiti di metallo, fate da frate Gulielmo della Porta et vendute per mezzo de Mons. R.mo Rufino all'Ill.mo et Ecc.mo Signor Duca di Parma e di Piacencia per il precio [...] di scudi otto cento...", come risulta dalla minuta dell'atto di vendita, manoscritta dallo stesso Della Porta in Roma e datata 25 aprile 1575 (Gibellino Krasceninnicowa 1944, pp. 94-96; Gramberg 1964, p. 107). In essa vi si specificano anche i modelli antichi da cui sono stati tratti: "li doi Antini, simili a quello che fù trovato à Civita Lavinia al tempo di Julio III, e più li doi Elli Veri e Lucio Vero filio ali ditti, simili a quelli del Cardinale di Carpi, e più Caracalla e Getta, Caracalla è simile a quello dell'Ill.mo Farnese et Getta simile a quello del Cardinale Mafeo". Il pagamento complessivo delle dodici opere, per il quale si impegnava "il mag.co Signor Gherardo Viceduca di Castro", doveva essere saldato al Della Porta in 200 scudi contanti e in due rate semestrali di 300 scudi.

Il Gramberg ha pubblicato anche una minuta di una lettera, pure manoscritta dall'artista, ma dalla quale non si evince né la data né il destinatario. Poiché in essa il Della Porta scrive "spetando con afecione ad un minimo cigno che io faccia fare le casse per inviare in Parma ho dove piacerà a Sua Ecc.tia le statue e teste di metallo", lo studioso ha ritenuto, collegando i due documenti, che i bronzi di Della Porta fossero destinati a Parma (1964, p. 17); ipotesi accettata anche dalla Riebesell (1989, p. 51-54) ma rigettata da Je-

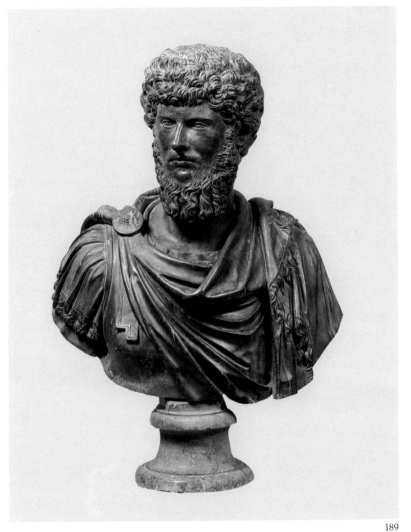

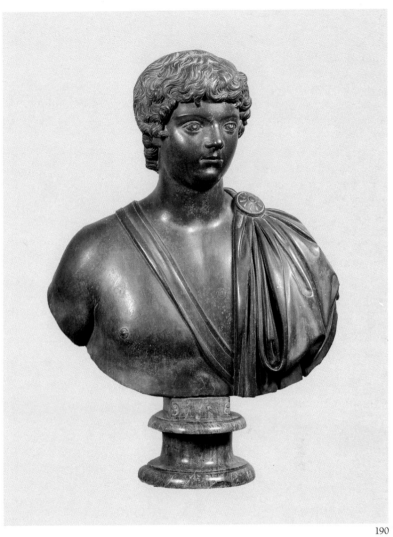

189

190

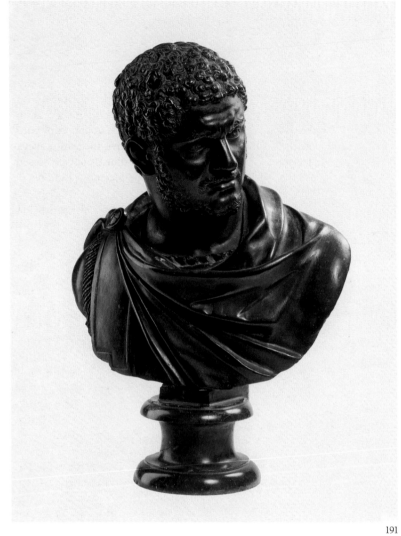

191

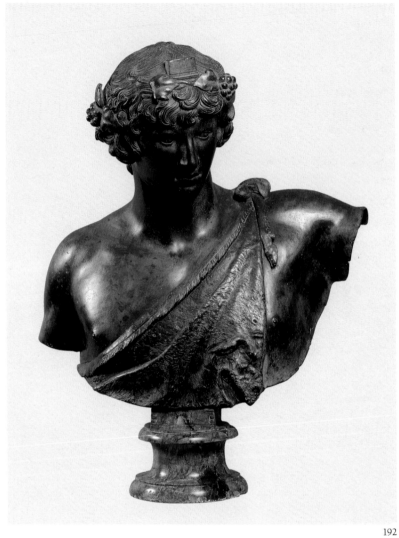

192

staz, secondo il quale la personalità dell'acquirente, il duca Ottavio, non implica necessariamente che la destinazione delle opere fosse Parma (1993, p. 9).

Un altro documento relativo ai bronzi è la lista intitolata "Statue e teste di metallo gettate simile alle proprie antiche in Roma", pubblicata dalla Riebesell, secondo la quale trattasi di un inventario di Casa Farnese, databile al 1587 in quanto trovasi in un quaderno comprendente vari documenti, tra cui una lista di opere del Palazzo Madama, datata 10 febbraio 1587 (1989, pp. 51-52). L'elenco – che enumera sia le statue che i busti, ma in numero di uno per ciascun tipo – specifica per ogni opera anche il peso ed il prezzo, il cui totale, senza contare il prezzo del Cupido che non figura nell'atto del 1575, ammonta a 1200 scudi, un valore, quindi, molto più alto rispetto agli 800 scudi che il duca Ottavio avrebbe pagato, dodici anni prima, per ben dodici opere. Pertanto Jestaz non lo ritiene un inventario di Casa Farnese, in quanto generalmente essi non recano la specifica del peso e del prezzo, ma un catalogo di opere che Della Porta stesso proponeva di vendere, e, per di più, lo considera anteriore alla minuta dell'atto del 1575. Infatti, per varie considerazioni sulle date che possono evincersi dalle citazioni relative alle provenienze, tra cui quella del Caracalla, detto in questa lista "simile a quello in casa del Rev.mo Cesi" e non "del Ill.mo Farnese" come si legge nel documento del 1575, nonché quella del Mercurio detto "simile a quello del Belvedere", mentre nell'altro documento è "simile a quello che era in Belvedere", Jestaz ne deduce una data intorno al 1560, perché è solo alla fine di quest'anno che il Mercurio viene trasferito a Firenze (1993, pp. 11-15). Inoltre sulla base di altri documenti

giunge alla conclusione che questi bronzi siano stati commissionati da Pio IV e che nel 1564 già siano stati esposti al Belvedere (1993, pp. 15-17). Infine, lo studioso ipotizza che con l'avvento di Pio V (gennaio 1566), che aveva intrapreso una politica antiarcheologica, i bronzi siano stati restituiti al Della Porta – forse perché non gli erano stati pagati – in quanto poi sono elencati nel testamento dell'artista del 1568, pubblicato dal Bertolotti (1881, II, pp. 303-304). E quindi, rivenduti nel 1575 al duca Ottavio, per intercessione di monsignor Alessandro Rufino, maggiordomo del cardinale Alessandro, al fine di arricchire il Palazzo Farnese.

Negli antichi inventari del palazzo i busti non sono chiaramente descritti, ma si deve allo stesso Jestaz un'analisi complessiva di tutti i busti, individuandoli nelle varie sale del palazzo, attraverso un attento studio degli inventari (1993, pp. 30-41). Tra le "sette teste di bronzo negli ovati" del grande salone di facciata, menzionate nell'inventario del 1644, lo studioso identifica i due *Antinoo*, i due *Elio Vero* e *Lucio Vero*, oggi a Palazzo Reale di Napoli, e il *Caracalla bambino o Pseudo Geta*, in deposito nel Palazzo dei Tribunali di Napoli, mentre una delle "tre teste di bronzo" nella sala dei Filosofi potrebbe essere il *Caracalla*, ex Senato (Jestaz 1994, pp. 185, 187, nn. 4492, 4522). Queste ultime figurano già nell'inventario dei prezzi del 1642 per un valore complessivo di 300 scudi (Riebesell 1989, p. 58, n. 330). La loro collocazione è ancora la stessa nell'inventario del 1653 (Bourdon-Laurent Vibert 1909, p. 176), in quello del 1662-80 (ASN, Archivio Farnesiano, b. 1853/III, vol. IX bis, ff. 90, 94), in quello del 1697 (*Documenti Inediti*, II, pp. 380, 381) e in quello del 1728-34 (ASN, Archivio Farnesiano, b. 1853/III,

vol. X, ff. 41vv, 44), mentre nel 1767 (*Documenti Inediti*, III, p. 189) le "tre teste di bronzo" sono state trasferite nella Galleria dei Carracci, ove risultano ancora nel 1775 (*Documenti Inediti*, III, p. 200). Nelle "Osservazioni" redatte dal Venuti nel 1783, compaiono solo cinque busti nel salone e non più sette e il solo Caracalla nella Galleria, mentre gli altri due erano passati nella "stanza appresso" (Menna in A.S.P.N. 1974, pp. 272, 277, 279). Ma poiché ve n'era almeno uno "di marmo tinto di bronzo", Jestaz ritiene probabile che il Venuti ne avesse scambiati altri due per marmo dipinto, anche perché comunque a Napoli nel 1796 si ritrovano tutti i dieci busti che figuravano nel Palazzo Farnese (*Documenti Inediti*, I, pp. 179, 201), nove dei quali – registrati riportando anche il precedente numero – ricompaiono nella lista dei bronzi del Nuovo Museo dei Vecchi Studi del 1805 (*Documenti Inediti*, IV, pp. 206-207), mentre l'altro *Antinoo*, già nel precedente inventario, risultava in deposito nella Fabbrica di Porcellana.

Circa i modelli antichi in marmo da cui sono stati tratti, Jestaz individua il *Lucio Vero* di collezione Carpi in quello oggi custodito al Museo Estense di Modena, il *Caracalla bambino o Pseudo Geta* del cardinale Maffei in un busto del Museo Nazionale delle Terme di Roma e il *Caracalla adulto*, del cardinale Cesi e poi di collezione Farnese, nel marmo del Museo Archeologico di Napoli (1993, pp. 30-33, figg. 22, 27, 24). Quale modello dell'*Antinoo*, invece, è stato identificato da H. Meyer un busto in marmo, di Palazzo Pitti (Riebesell 1989, p. 57, fig. 56).

Le motivazioni, infine, che potrebbero giustificare l'acquisto da parte dei Farnese di copie dall'antico e, di alcune di esse, addirittura due redazioni dello stesso soggetto, sono

chiaramente spiegate nel già citato articolo di Jestaz, secondo il quale, fatta eccezione per il *Caracalla*, esposto nella sala dei Filosofi insieme ad esemplari antichi e quindi in sostituzione dell'originale del cardinale Cesi, trasferito in una residenza diversa, gli altri busti, invece, sarebbero stati acquistati per scopi puramente decorativi, in quanto avevano le giuste dimensioni per essere allogati nelle nicchie del salone, da dove infatti non furono mai spostati, se non per essere trasferiti a Napoli (1993, pp. 37-41).

Bibliografia: Gelas 1820, pp. 8-19; Giustiniani 1822, p. 40; *Guide* 1828, pp. 69-76; Verde-Pagano 1831, pp. 215-218; D'Afflitto 1834, II, p. 167; Morelli 1835, p. 19; Michel 1837, pp. 38-39; Albino 1840, pp. 29-31; *Musée* 1840, pp. 69-71; Alvino 1841, pp. 151-157; *Guide* 1841, pp. 62-65; Finati 1842, pp. 142, 144, 148, 149; Quaranta 1844, pp. 22-23; Pistolesi 1845, n. 46; Quaranta 1846, pp. 52-53; Di Lauzières 1850, p. 445; Bruno 1854, p. 354; D'Aloe 1856, p. 267; Celano 1860, V, p. 80; Nobile 1863, I, p. 572; Pellerano 1884, p. 60; Migliozzi 1889, p. 200; Migliozzi-Monaco 1895, p. 82; Monaco 1900, p. 117; Monaco 1910, pp. XIV, LVI; Maggiore 1922, p. 257; Gramberg 1964, p. 107; Jestaz 1981, pp. 392-393; Causa Picone-Porzio 1987, p. 84, fig. 132; Riebesell 1989, pp. 51-58, tavv. 55-57; Jestaz 1993, pp. 30-41; Jestaz 1994, pp. 185, 187, nn. 4492, 4522; *Illustrated Guide* s.d., pp. 156, 206. [L.A.]

Guglielmo della Porta (?)
(Porlezza 1515? - Roma 1577)
193. *Ercole fanciullo che strozza i serpenti*
bronzo, alt. cm 96
Napoli, Museo e Gallerie Nazionali di Capodimonte, inv. AM 10520

"... e più li doi Erculi, uno con la ba-

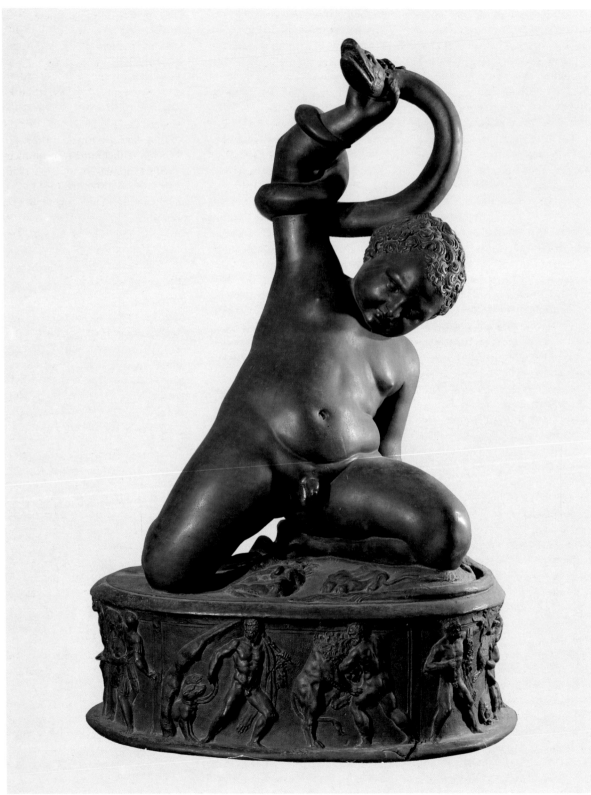

se storiato della vita di Erculo, et l'altro senza storie simile a quello che era del Cardinale Valle...", furono venduti il 25 aprile del 1575 ad Ottavio Farnese con altre dieci sculture, tra cui anche un Antinoo ed un Elio Vero in duplice copia, così come si deduce dalla "minuta" dell'atto di vendita manoscritta dal della Porta, pubblicata prima dalla Gibellino Krasceninnicowa, e poi dal Gramberg (Gibellino Krasceninnicowa 1944, pp. 94-96; Gramberg 1964, p. 107). Il Gramberg, inoltre, seguito dalla Riebesell (Riebesell 1989, pp. 51-54), afferma che i dodici pezzi furono spediti a Parma, basandosi sulla lettura di una seconda "minuta" manoscritta dall'artista, senza data né destinatario, in cui egli chiede al duca Ottavio un "cenno" di dove spedire "le statue e teste di metallo" (Gramberg 1964, p. 107), tesi rigettata dallo Jestaz, secondo il quale nulla comprova nel documento la destinazione proposta (Jestaz 1993, 105, p. 9).

Soltanto l'"...Ercole simile a quello della Valle con una base istoriata simile a quello di m. Thomaso del Cavaliere, pesa lib. 500 scuti centocinquanta d'oro..." si ritrova, invece, in un terzo documento identificato dalla Riebesell quale un inventario di casa Farnese, databile 1587 (Riebesell 1989, pp. 51-54). L'elenco che s'intitola "Statue e teste di metallo gettate simile alle proprie in Roma", oltre a riportare le stesse sculture vendute al duca Ottavio, più un "Cupido", e ad omettere le seconde "copie" dell'Ercole, di un Antinoo e di un Elio Vero, specifica il prezzo ed il peso degli oggetti. Jestaz, come già affermato, rifiutata l'ipotesi che si possa trattare di un inventario farnesiano e considerando, invece, possa essere un vero e proprio "catalogo" di pezzi invenduti dello stesso artista, anticipa la datazione di questo elenco intorno al 1560 ed ipotiz-

za che questi bronzi furono fusi dal della Porta per un committente diverso, forse papa Pio IV, e per un luogo come il Belvedere del Vaticano e, solo in seguito, nel 1575, venduti per intercessione di Alessandro Rufino, ad Ottavio Farnese (Jestaz 1993, 105, pp. 11-17).

La cosa certa è che negli inventari del Palazzo Farnese di Roma del XVII secolo compaiono entrambi i due Ercoli, nel 1642 (Riebesell 1989, p. 91, n. 290) e nel 1644, dove l'Ercole qui esposto, assieme a quello privo di base, è collocato nella sala che segue la cosidetta "sala dei Filosofi" su di un piedistallo di legno, accanto al "Cupido" dello stesso artista (Jestaz 1994, p. 186). Sempre assieme all'altro Ercole, compare ancora nella stessa sala nell'inventario del 1662-80 (ASN, Archivio Farnesiano, b. 1853/III bis, vol. IX, f. 43), così come nel 1697 (Documenti Inediti 1879, II, p. 381) e nell'inventario del 1728-34 (ASN, Archivio Farnesiano, b. 1853/III, vol. X, f. 92 v.). Nel 1767 vengono entrambi spostati nella "Sala contigua alli Gabinetti", cioè nella Galleria dei Carracci (Documenti Inediti 1880, III, p. 99). Nel 1783 Domenico Venuti, giunto a Roma per inventariare tutti i pezzi conservati nei siti farnesiani, descrive l'opera assieme a quella senza la base e la dice esposta "nella stanza appresso alla Galleria", accanto, ora, al solo Camillo. Quando nel 1786, assieme allo Hackert, il Venuti sceglie alcune opere per trasportarle a Napoli, anche "... gli di contro Ercoletti furono incassati" (Menna 1974, 13, p. 279). Entrambi i pezzi infatti, dieci anni dopo, si ritrovano citati nell'inventario del "Nuovo Museo e Fabbrica della Porcellana..." in ottime condizioni (Documenti Inediti 1878, I, p. 174, nn. 65-66), ma nel 1805 l'inventario del "Nuovo Museo dei Vecchi Studi di Napoli" cita unicamente l'Ercole

qui esposto, cioè quello con la base decorata (Documenti Inediti 1880, V, p. 206, n. 65). L'Ercole senza la base, infatti, con ogni probabilità, è da identificare con "la statua di Ercole giovane di bronzo", proveniente dalla "Manifattura di Porcellana" di Napoli, citata nella nota redatta nell'ottobre del 1799 da Domenico Venuti ed inviata ad Acton da Giuseppe Zurlo sulle opere trafugate dalle truppe francesi e recuperate a Roma, conservate momentaneamente nell'Arsenale di Ripagrande (ASN, Min. Esteri, fasc. 4292, n. 993).
Nel 1806, tra le opere inviate a Palermo da Ferdinando di Borbone, viene citata dal Filangieri una "... Statuetta di bronzo di Ercole bambino..." (Filangieri di Candida 1901, 10, p. 14) da identificare con l'Ercole qui esposto, che nel 1807 sicuramente si trova in quella città, come si deduce leggendo l'inventario generale di tutto ciò che esiste a Palermo dei Reali Musei..." (Inventario 1807, f. 30). Nel nuovo ordinamento del Real Museo Borbonico solo l'Ercole con la base si ritrova esposto nel "terzo portico del lato orientale" sin dal 1819 (Inventario generale 1819, n. 557), tra le opere ritenute archeologiche, ed alla fine del XIX secolo, nella sala XXIV della Pinacoteca, citato finalmente quale opera di Guglielmo della Porta. Dal 1957 esso è conservato nel Museo di Capodimonte.
Il bronzo fu dunque eseguito, con ogni probabilità, prima del 1560, assieme al folto gruppo di sculture vendute, in seguito, ad Ottavio Farnese (Jestaz 1993, 105, pp. 7-18). L'Ercole fanciullo fu ripreso dal della Porta, così come cita il documento del 1575, dalla identica scultura in marmo conservata prima nella collezione del cardinale Della Valle, passata dal 1584 nelle collezioni Medicee, e dal 1589 esposta nella tribuna degli Uffizi. Esso poggia si di una

base ellittica decorata da scene raffiguranti nove delle dodici fatiche di Ercole "condensate" in sei riquadri. Partendo dal centro della parte anteriore ed andando verso destra sono Ercole e Cerbero, Ercole ed il Leone di Nemea, Ercole e gli uccelli del lago di Stinfalo, Ercole e i pomi delle Esperidi, Ercole e le cavalle di Diomede, Ercole e l'Idria di Lerna, una scena ancora non identificata con Ercole che tiene al guinzaglio una pantera, Ercole con la cerva Cerinea ed, infine, Ercole che lotta contro Gerione. Non si conosce, a tutt'oggi, il modello da cui della Porta aveva ripreso queste scene della base, né si è potuta identificare la fonte citata nel documento antico pubblicato dalla Riebesell e da Jestaz che affermava fosse "...simile a quello di m. Thomaso del Cavaliere" (Riebesell 1986, pp. 198-199 e Jestaz 1993, 105, pp. 11-12), tuttavia si ritiene, per motivi stilistici, che egli si sia qui più liberamente espresso, rispetto alla figura di Ercole, modificando ed interpretando in maniera "moderna" gli svariati modelli tratti dagli antichi sarcofagi che in quel tempo non mancavano nella capitale. Ecco perché, oltre al fatto che il gruppo bronzeo fosse stato ritenuto unanimemente, per circa due secoli, opera archeologica, spesso, e specialmente nel XIX secolo, era stata messa in evidenza la diversa "fattura" della base rispetto all'Ercole integralmente "copiato" dal modello originale, tanto da far credere entrambi i pezzi di mano di due artisti diversi.

Bibliografia: Gelas 1820, p. 27, n. 62; Giustiniani 1822, p. 44; Finati in Real Museo Borbonico, 1824, I, tavv. VIII e IX; Guide 1828, p. 75, n. 62; Verde-Pagano 1831, I, p. 223, n. 69; Morelli 1835, p. 19, n. 69, tav. XVII; Michel 1837, p. 37, n. 69; Musée Royal 1840, pp. 75-76, n. 69; Alvino

1841, p. 162, n. 69; Raccolta 1842, tav. 47; Celano 1860, V, p. 70, n. 80; Documenti Inediti 1878, I, p. 171, nn. 65-66; 1879, II, p. 381; 1880, III, p. 189; 1880, III, p. 199; 1880, IV, p. 206; Migliozzi 1889, p. 200; Filangieri di Candida 1901, X, pp. 13-15; Monaco 1910, p. 31; De Rinaldis 1911, p. 556; De Rinaldis 1928, pp. 387-388; Gibellino Krasceninnicowa 1944, pp. 94-96; Molajoli 1958, ed. 1960, p. 31; Mansuelli 1961, II, p. 217, n. 1859; Gramberg 1964, p. 107; Menna 1974, 13, p. 279, nn. 38-39; Tokio 1980, pp. 27-28; Jestaz 1981, p. 392; Causa 1982, p. 19, fig. 5; Riebesell 1989, pp. 55-56, 91, n. 289-307; Jestaz 1993, 105, pp. 25-30; Spinosa 1994a, p. 224. [F.C.]

Guglielmo della Porta
(Porlezza 1515? - Roma 1577)
194. Camillus
bronzo, alt. cm 143
Napoli, Museo e Gallerie Nazionali di Capodimonte, inv. IGMN 5611

Il Camillus è citato nella "minuta" dell'atto di vendita di dodici sculture in bronzo effettuata per tramite di monsignor Alessandro Rufino dal della Porta ad Ottavio Farnese, duca di Parma e Piacenza, il 25 aprile del 1575. In questo documento, in cui vengono citate ben tre opere in duplice copia ed il cui complessivo ammontare del compenso dovuto all'artista è di ottocento ducati, oltre a venire specificati i bronzi e le modalità stesse della vendita, vengono descritti anche i modelli antichi da cui fu tratto ogni singolo pezzo "... e più la cingera e il nudo che si cava la spina, simili a quelli di Campiodoglio..." (Gibellino Krasceninnicowa 1944, pp. 94-96; Gramberg 1964, p. 107). Il Gramberg, basandosi su di una seconda "minuta" di lettera, sempre di mano dell'artista, senza firma né data ed in cui manca anche il destinatario, ha creduto che l'ope-

414 ra, assieme alle rimanenti sculture, fosse stata, poi, inviata a Parma: "... spettando con afecione ad un minimo cigno che io faccia fare la casse per inviare in Parma ho dove piaccia a Sua Ecc.tia..." (Gramberg 1964, p. 107).

L'ipotesi, confortata dalla Riebesell, (1989, pp. 51-52) è stata, invece, scartata dallo Jestaz che non trova un "legame" reale tra il duca Ottavio e la "destinazione Parma" (Jestaz 1993, p. 9). "Una zingara simile a quella di Campo d'oglio, pesa lib. 400, scudi centocinquanta d'oro" compare anche in un altro documento, pubblicato dalla Riebesell, che lo ritiene un inventario di casa Farnese databile al 1587 (Riebesell 1989, p. 51). In questo documento, in cui vengono descritte le stesse sculture che compaiono nella minuta del 1575, senza i duplicati, oltre ad un "Cupido simile a quello di casa del Bufalo" che non compare nel 1575, vengono specificati per ogni opera il peso ed il prezzo, ora notevolmente superiori a quello specificato nell'atto di vendita. Facendo leva su alcune di queste caratteristiche, Jestaz ritiene si tratti non di un inventario di casa Farnese, bensì di un vero e proprio "catalogo" di opere dello stesso artista e che, per varie considerazioni, va datato intorno al 1560. Ritiene inoltre che, con ogni probabilità, questi sono dei bronzi invenduti dell'artista, commissionatigli forse da Papa Pio IV per il "Belvedere", ma mai consegnatigli e quindi rinvenduti nel 1575, tramite il Rufino, ad Ottavio Farnese (Jestaz 1993, pp. 11-15).

Non essendoci chiara, dunque, a tutt'oggi, la prima destinazione farnesiana dell'opera che, come si è visto, viene identificata quale "cingera" cioè zingara, come veniva popolarmente appellato il "Camillus" del Campidoglio, suo illustre antecedente, essa si ritrova sicuramente, invece, negli inventari seicenteschi del Palazzo Farnese di Roma, collocata nella cosidetta "sala dei Filosofi", accanto al caminetto, "pendant" dell'altra scultura di della Porta raffigurante il Mercurio.

Essa viene citata ora quale "Diana" nel 1642 (Riebesell 1989, p. 92, n. 313) ora come "un'altra statua di bronzo simile ad una donna", posta su di un piedistallo di noce intagliato nel 1644 (Jestaz 1994, p. 186, n. 4527) e con una identica definizione, sempre nella sala dei Filosofi, compare nell'inventario del 1662-80 (ASN, Archivio Farnesiano, b. 1853/III bis, vol. IX, f. 44).

Ancora quale una "donna" poco più piccola del naturale essa viene descritta nell'inventario del 1697 (Documenti Inediti 1879, II, p. 381) e in quello del 1728-34 (ASN, Archivio Farnesiano, b. 1853/III, vol. X, f. 94) e nel 1767, sempre assieme al Mercurio, quale "...donna vestita..." in una "Stanza contigua alli Gabinetti" cioè nella Galleria dei Carracci, questa volta affiancata dai due "Ercoli fanciulli che strozzano i serpenti" sempre di della Porta (Documenti Inediti 1880, III, p. 189). Nel 1775 una "Diana" ed un "Mercurio" si ritrovano nella "ottava stanza" del palazzo (Documenti Inediti 1880, III, p. 200) e nel 1783 nelle "osservazioni" fatte da Domenico Venuti sulle sculture conservate negli edifici farnesiani di Roma, essa viene identificata nella "Sala avanti la galleria", ma ora finalmente citata quale una "statua di bronzo alta palmi 6 rappresentante Camillo giovane". Nel documento del 1783, in una "postilla" aggiunta tre anni più tardi si specifica anche che "in giugno 1786 la di contro figura del Camillo fu incassata per trasportarsi a Napoli" assieme al Mercurio (Menna 1974, 13, p. 274).

Il Camillus, cioè il ministro delle mense, compare quale "pucillato-

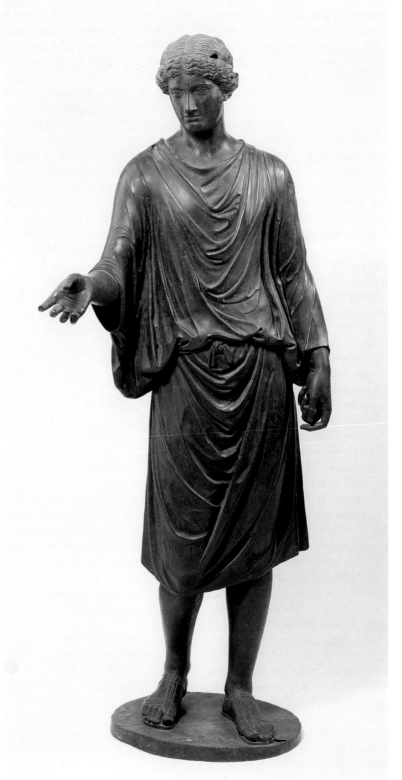

re", ovvero colui che amministra il vino nei riti sacrificali, infatti, nell'inventario del "Nuovo Museo e Fabbrica della Porcellana di Napoli con altri monumenti di diverse località" del 1796. L'opera, contrassegnata col numero 533 nell'inventario generale del Real Museo Borbonico del 1819, fu collocata tra le opere di bronzo "antiche" nel "terzo portico del lato orientale" del Museo, ove rimase fino agli inizi del XX secolo.

Nel 1820 veniva così descritta tra le opere conservate nella "sala grande delle statue in bronzo...". "... Cette statue d'une proportion moins forte que nature a etée tirée d'un ancien édificie de Naples. Elle est très interessante pour le part des plis, et pour la conservation..." (Gelas 1820, p. 17, n. 39). L'erronea notizia che il bronzo, chiaramente creduto archeologico, fosse stato ritrovato in un antico edificio di Napoli, ritorna anche in alcune "guide" successive. Ritenuto, dunque, a lungo, un bronzo antico, stranamente anche dagli estensori delle guide romane del XVIII secolo, che ben conoscevano il "Camillus" del Campidoglio, i primi dubbi sulla sua "antichità" si fanno strada in alcune guide napoletane degli inizi del 1900. Riconosciuto quindi, dopo circa due secoli, opera rinascimentale (Benndorf 1901, pp. 169-170), esso viene collocato nella Pinacoteca del Palazzo dei Regii Studi nella sala XXV e nel 1957 viene trasferito al Museo di Capodimonte. Copia di della Porta del "Camillus" fatto collocare da Sisto IV nel 1471 nel Campidoglio, dunque, il bronzo fu eseguito, probabilmente, prima del 1560 ed è, in modo del tutto eccezionale, assai vicino al suo originale, sia per i particolari stilistici sia per le misure (Jestaz 1993, pp. 21-23).

Bibliografia: Gelas 1820, p. 17, n. 38; *Guide* 1828, p. 75; Finati in *Real Mu-*

seo Borbonico 1830, vol. VI, tav. VIII; Verde-Pagano 1831, vol. I, p. 216, n. 40; Morelli 1835, p. 19, n. 40; Michel 1837; Alvino 1841, p. 151, n. 41; *Documenti Inediti* 1878, vol. I, p. 187, n. 172; 1879, vol. II, p. 381; 1880, vol. III, p. 189; 1880, vol. III, p. 200; Monaco 1900, p. 96; Benndorf 1901, IV, pp. 169-170; Cellini 1901, p. 379; Monaco 1910, p. XIV; De Rinaldis 1911, p. 556; De Rinaldis 1928, p. 388, cat. 411; Gibellino Krasceninnicowa 1944, pp. 94-96; Gramberg 1964, p. 107; Menna, 1974, 13, p. 274; Aldrovandi 1975, p. 274; Jestaz 1981, p. 392; Riebesell 1989, pp. 53-56, 92, nn. 309-320; Jestaz 1993, 105, pp. 21-23; Jestaz 1994, III, p. 187, n. 4527; *Illustrated Guide* s.d., p. 156. [F.C.]

Guglielmo della Porta (?)
(Porlezza 1515? - Roma 1577)
195. *Cupido*
bronzo, alt. cm 74,7
Napoli, Museo e Gallerie Nazionali di Capodimonte, inv. AM 10528

"Uno Cupido simile a quello in casa del Bufalo, pesa lib. 125 scuti cento d'oro...", è indicato per la prima volta in una "lista" di bronzi dal titolo "Statue e teste di metallo gettate simile alle proprie antiche in Roma" pubblicata dalla Riebesell. Questo elenco fu ritenuto dalla studiosa un inventario di casa Farnese databile al 1587 (Riebesell 1989, p. 51-54), ma dallo Jestaz, più tardi, per le caratteristiche stesse del documento, una sorta di "catalogo" di opere invendute del della Porta, con prezzi e peso di ogni singolo pezzo, databile intorno al 1560. Tali bronzi, sempre secondo lo Jestaz, sarebbero dovuti essere stati eseguiti, probabilmente per papa Pio IV, essere collocati al "Belvedere" del Vaticano (Jestaz 1993, 105, pp. 11-18), ma restituiti all'artista con l'avvento di papa Pio V. In questo elenco compaiono tutti

i busti e le sculture, in numero di uno ciascuno, che si ritrovano descritte anche nella minuta dell'atto di vendita compilato dal della Porta stesso per il duca Ottavio Farnese il 25 aprile 1575, in cui il *Cupido*, tuttavia, non compare (Gibellino Krasceninnicowa 1944, pp. 94-96; Gramberg 1964, p. 107). Jestaz ritiene infatti che in quell'anno, per intercessione di monsignor Alessandro Rufino, l'artista fosse, finalmente, riuscito a vendere i suoi bronzi, ma che, probabilmente, il *Cupido* fosse stato acquistato in un'occasione diversa, prima di quell'anno o dopo o, forse, fosse stato, addirittura, un gentile omaggio di Ottavio a suo fratello Alessandro, essendo l'opera piccola e meno costosa delle altre (Jestaz 1993, 105, pp. 43-44).

"...Un cupido di bronzo piccolino con le braccia alzate scudi 50" si ritrova sia nell'inventario delle "Statue del Ser.mo di Parma in Roma" pubblicato dalla Riebesell (Riebesell 1989, p. 93, n. 320) al numero 19 dell'elenco, sia nell'inventario del Palazzo Farnese a Roma del 1644 al numero 4510 (Jestaz 1994, p. 186). Esso è qui collocato nella sala che segue la cosidetta "sala degli Imperatori", assieme ai due "Ercoli fanciulli che strozzano i serpenti". Sappiamo sempre dalle fonti archivistiche che nel 1673 il pezzo fu spedito a Parma (*Documenti Inediti* 1880, vol. II, p. 380) e che si ritrova a Napoli nel 1805 tra quelle opere farnesiane giunte al seguito di Ferdinando di Borbone, divenuto erede dell'imponente collezione. Infatti, l'inventario che venne compilato quando le opere furono trasportate nel Palazzo dei Regii Studi, lo descrive quale un "Putto in bronzo, che ha le due mani alzate come per portare qualche cosa, alto colle braccia pal. 2 5/12. Bello ma moderno" (*Documenti Inediti* 1880, IV, p. 224, n. 371).

Presente negli inventari del Real

Museo Borbonico, esso è contrassegnato con il numero 10528 nell'inventario "Arte minore" compilato intorno al 1870 ed appare essere collocato nella sala VIII della Pinacoteca Nazionale. Dal 1957 l'opera è conservata nel Museo di Capodimonte.

Il bronzo raffigura un cupido alato in atto di elevarsi sulla punta dei piedi, con le braccia ed il viso volti verso l'alto. Ha le mani chiuse che stringono due "rametti" tronchi in cui sono due fori a vite, che sorreggevano, un tempo, un oggetto di cui, oggi, non si ha conoscenza. Sul retro è un tronco d'albero spezzato. Scartata l'idea che si trattasse di un "Amore che spezza l'arco", ipotesi nata dal riferimento del nostro bronzo con un bronzo del tutto simile oggi conservato al Museo del Bargello" (Colasanti 1922-23, pp. 440-441) è stato ipotizzato che il cupido reggesse un serto d'uva o un festone floreale e che, forse, era parte di un "gruppo" con una "Venere" o con un "Ganimede" (Riebesell 1989, p. 57).

La replica del Bargello, passata dalle collezioni Estensi alla Esternische Kunstsammlung di Vienna e riconsegnata all'Italia nel 1920, non differisce dal bronzo farnesiano se non per piccole differenze di misure e di fattura nelle ali e nei riccioli, nonché per la mancanza del tronco e dei fori a vite negli oggetti cilindrici che stringe tra le mani, così come attentamente ci ha descritto il Colasanti (Colasanti 1922-23, pp. 433-457). Premesso che il cupido farnesiano è più vicino all'originale marmoreo rispetto alla replica estense (Colasanti 1922-23, pp. 437-439), esso, come esplicita il documento pubblicato dalla Riebesell e da Jestaz (Riebesell 1989, pp. 198-199; Jestaz in "Mefrim" 1993, 105, pp. 11-12) viene ripreso da una scultura di collezione del Bufalo. Ma nonostante i vari ten-

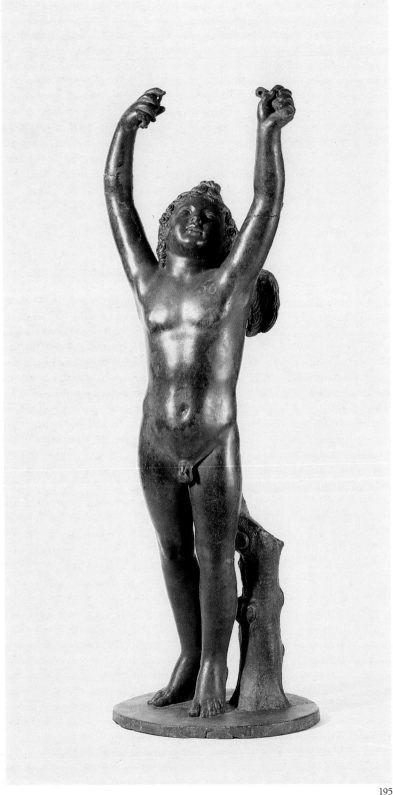

195

tativi di identificazione dell'opera originale in tale collezione, non ci è data ancora la possibilità di riconoscere questo marmo (Riebesell 1989, p. 57; Jestaz 1993, 105, pp. 41-42). Il bronzo farnesiano, attribuito un tempo alla scuola di Donatello (De Rinaldis 1911, p. 555) così come quello estense, anche se con qualche dubbio (Bode 1907, p. 11; Herman 1905, p. 84, tav. VII; Planiscig 1919, pp. 118-119; Modigliani 1923, p. 44) era stato, in tempi recenti, assegnato alla mano di Pier Jacopo Alari Bonacolsi detto l'Antico, anche per la suggestiva vicinanza di stile tra i cupidi, quello estense e quello farnesiano, con alcune opere dell'artista mantovano (Colasanti 1923, pp. 448-455).

Alla luce delle ipotesi già formulate dalla Riebesell circa l'omogeneità stilistica e di misure del bronzo qui pubblicato coi restanti bronzi farnesiani di della Porta (Riebesell 1989, p. 57) ed alla luce delle nuove osservazione formulate dallo Jestaz sui documenti d'archivio, i due studiosi propongono, oggi, non solo questa nuova attribuzione (Riebesell 1989, p. 57; Jestaz 1993, p. 43), ma anche un ipotesi di datazione che si aggirerebbe sicuramente prima del 1560 (Jestaz 1993, pp. 41-46).

Bibliografia: Verde-Pagano 1832, pp. 6-7, n. 36; Finati 1843, p. 12, n. 31; Nobile 1853, I, p. 676, n. 36; Nobile 1855, p. 527, n. 36; Celano 1860, V, p. 167, n. 36; *Documenti Inediti* 1880, II, p. 380; 1880, IV, p. 224, n. 371; Monaco 1900, p. 114; Bode 1902, p. 226; Hermann 1905, p. 84; De Rinaldis 1911, p. 555; Planiscig 1919, pp. 118-119; Bode 1923, pp. 33-38; Colasanti, X, 1922-23, pp. 433-457; Modigliani 1923, p. 44; De Rinaldis 1928, pp. 386-87; Gibellino Krasceninnicowa 1944, pp. 94-96; Molajoli 1954, p. 130, tav. 142; Molajoli 1961, p. 63, f. 56; Jestaz 1981, p. 392; Causa 1982, p. 19; Riebesell 1989, pp. 53-57, 93, nn. 314-320; Jestaz 1993, pp. 41-44; Jestaz 1994, III, p. 186. [F.C.]

Guglielmo della Porta
(Porlezza 1515? - Roma 1577)
196. *Busto di Paolo III*
marmo bianco di Carrara,
alabastro giallo, marmo mischio,
alt. cm 95
Napoli, Museo e Gallerie Nazionali di Capodimonte, inv. AM 10514

Il busto, minuziosamente descritto dal Finati e assegnato al Della Porta mentre la tradizione vasariana lo riferiva a Michelangelo (*Real Museo Borbonico* 1857, XVI, pp. 1-6), raffigura il pontefice Paolo III in età avanzata, ammantato di un piviale in alabastro giallo, adornato da placchette in marmo bianco, scolpite in bassorilievo, e raffiguranti, sulle spalle, l'Eterno Padre che consegna le tavole della legge a Mosè ed il passaggio del Mar Rosso e, lungo i margini, le Allegorie della Pace, dell'Abbondanza, della Giustizia, della Temperanza, dell'Innocenza e della Storia. Circa il loro valore etico in relazione alla figura del papa, si rimanda al saggio di Gramberg che, identifica, inoltre, l'Allegoria dell'Abbondanza con la Felicità (1984, pp. 319-328). I margini del piviale sono fermati da una fibbia, guarnita lateralmente con due chimere alate e con mascheroni nella parte inferiore.

Nello stesso Museo si conservano altri due simili ritratti: il primo (inv. AM 10521) se ne differenzia in quanto privo delle placchette a bassorilievo nonché per la base, sorretta da due telamoni distesi, e per altri piccoli dettagli; il secondo (inv. AM 10517) raffigura invece solo la testa del pontefice, con un accenno di busto, e non completamente rifinita. Sono tutti di provenienza farnesia-

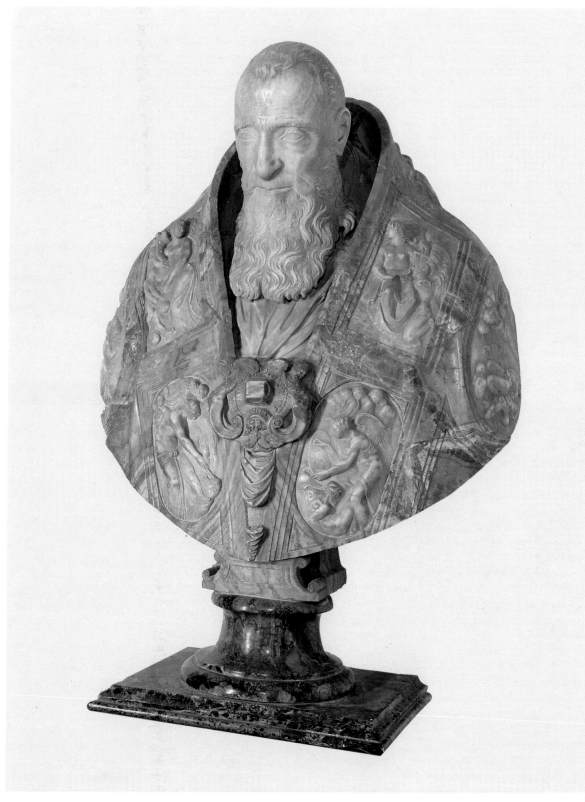

na, ma poiché negli antichi inventari del Palazzo Farnese, da noi conosciuti, si ritrovano descritti sia "teste" che "busti" di Paolo III, e non sempre è specificato il materiale, è bene rileggerli qui di seguito, per meglio individuarli.

Nell'inventario del 1568, "due teste di Papa Paolo terzo poste sopra scabelli" sono collocate nel Camerino di mezzo del cardinale (*Documenti Inediti*, I, p. 73). Nell'inventario del 1644, nella Rimessa a mano dritta entrando per la porta in strada Giulia, sono registrate "due teste di Paolo 3° abbozzate", messe in relazione da Jestaz con l'esemplare n. 10517 (1994, p. 189, n. 4551). L'inventario manoscritto del 1653, non personalmente consultato, è stato oggetto di un saggio sul Palazzo Farnese, nel quale sono riportati, nella sala degli Imperatori, "deux bustes de marbre de Paul III", per i quali si cita il Clausse che, nel 1905, ha riscontrato affinità fra i due busti con piviale e i due ritratti del papa, a capo scoperto e con camauro, dipinti da Tiziano l'uno nel 1543 e l'altro nel 1546 circa (Bourdon-Laurent Vibert 1909, p. 178, n. 5). Questa menzione inventariale è stata ripresa, anche più recentemente, da Jestaz che la collega ai due busti con piviale, rimandando per le ipotesi attribuzionistiche al saggio del Gramberg del 1959 (1981, p. 392, n. 14). "Una testa di Paolo III" è annotata fra le cose consegnate al signor Mutio Posterla per farle condurre a Parma nel 1673 (*Documenti Inediti*, II, p. 379). "Due teste di marmo di Paolo terzo" risultano ancora nella sala degli Imperatori, negli inventari del 1662-80 (ASN, Archivio Farnesiano, b. 1853/III, vol. IX bis, f. 92), del 1697 (*Documenti Inediti*. II, p. 380) e del 1728-34 (ASN, Archivio Farnesiano, b. 1853/III, vol. X, f. 42 v.). Nell'inventario del 1767, nella "Stanza contigua alli gabinetti", sono men-

418 zionati "Due busti di Paolo III di alabastro, uno di Michelangelo e l'altro di Giacomo Della Porta" e, nella stanza del Toro in cortile, "Una testa di Paolo III, abbozzata e non finita" (*Documenti Inediti*, III, pp. 188, 190). I "Due busti di alabastro rappresentanti Paolo III, uno di Buonarroti e l'altro di Guglielmo Della Porta, alti pal. 4" ed un "Tronco col ritratto di Paolo III abbozzato, alto pal. 3 1/2, gros. pal. 1 1/2" risultano ancora, i primi nella sesta stanza ed il secondo nella stanza del Toro, nell'inventario del 1775. Nelle "Osservazioni" redatte dal Venuti nel 1783 sono annotati "Un busto di alabastro fiorito con testa del Pontefice Alessandro Farnese. Si crede fatto dalle mani di Michelangelo" e "Dirimpetto al medesimo vi è altro con riporti di bassirilievi piccioli di marmo, essendovi sopra la medesima testa di Alessandro Farnese, creduto da Giacomo Della Porta", e, nella stanza del Toro, "Una testa abbozzata di Paolo III Farnese" (Menna 1974, pp. 273, 298). Quest'ultima non compare nell'inventario del 1796, dove si descrivono solo i "Due busti con testa di Paolo III Farnese, alti ogni uno pal [...] sono di opera del famoso Michelangelo ed esistono nel Palazzo Farnese di Roma" (*Documenti Inediti*, I, p. 176). Essa infatti dovrebbe essere giunta a Napoli nel 1787, insieme alle altre opere elencate dal Venuti, ma non insieme ai busti con piviale, in quanto nel Catalogo del Nuovo Museo dei Vecchi Studi di Napoli, del 1805, è registrato un solo "Busto di Papa Paolo III – Bello III" (*Documenti Inediti*, IV, p. 207), identificabile con la "testa". Infatti, solo questa è citata nella Guida del 1832 (Verde-Pagano 1832, p. 1), mentre i busti con piviale vengono descritti per la prima volta nella Guida del 1835 dove è menzionata anche la testa (De Jorio 1835, p. 96). Questi ultimi dovreb-

bero essere giunti dopo il 15 maggio 1835, data di una minuta non firmata, indirizzata a S. Em.a Galletti, nella quale si richiede per conto del re delle Due Sicilie l'autorizzazione a trasferire a Napoli alcune opere "che trovansi inutilizzate nel Palazzo Farnese", tra cui "due busti in marmo rappresentanti Paolo III" (A.S.N., Archivio Borbone, b. 1102, f. 8). Dalla rilettura degli inventari, quindi, si evincono due dati: il primo, che si tratta sempre di sculture in marmo, anche lì dove il materiale non è meglio precisato, ed il secondo, che i termini "teste" e "busti" vengono adoperati indistintamente, tranne negli inventari del XVIII secolo, nei quali si distinguono più chiaramente i "due busti" e una "testa". Il nostro, pertanto, è identificabile con certezza solo nell'inventario del 1767, mentre nell'inventario del 1775 è attribuito a Guglielmo Della Porta. Sono noti due pagamenti fatti all'artista nei mesi di dicembre del 1546 e del 1547: il primo, "per un ritratto del Papa" ed il secondo, "per un ritratto che lui a da fare di metallo di N.S." (Bertolotti 1878, pp. 207-208). Quindi, se questi documenti si riferiscono a due diversi busti, si può supporre che quello del 1546 fosse relativo ad un ritratto di marmo ma non chiaramente riconoscibili in uno dei tre busti a noi noti. La critica ha variamente riferito quest'ultimo documento al busto non finito e senza piviale o a quello qui presentato, che da altri ancora è stato datato agli anni 1546-47, e a tal riguardo si rimanda alla bibliografia in calce. Certamente gli studi più esaurienti sono quelli del Gramberg che, nel suo ultimo saggio sul monumento funebre a Paolo III, confronta il busto bronzeo con quelli di marmo e con due bronzetti simili del Museo di Amburgo, di cui elenca altre sei redazioni di bottega (1984, pp. 317-

319). Dall'analisi che ne conduce, riconferma la datazione del busto, qui presentato, al 1546 e quella del bronzetto al 1544, già precedentemente proposta, in quanto molto vicino al ritratto di Tiziano del 1543 (1959, pp. 162-164). Un'altra indicazione relativa alla realizzazione del busto marmoreo, la fornisce Jestaz che cita un documento, pubblicato da Bertolotti (1878, p. 212), nel quale si legge che nel 1549 un tagliatore di pietre veniva pagato per un pieduccio di marmo "mischio", destinato al busto qui presente (1981, p. 392, n. 14).

Bibliografia: De Jorio 1835, p. 96; Albino 1840, p. 33, nn. 41, 43; Alvino 1841, p. 168, nn. 41, 43; Finati 1843, nn. 35, 37; Quaranta 1844, p. 100, nn. 34, 35; Pistolesi 1845, p. 399, nn. 41, 43; Napoli 1845, p. 155; Quaranta 1846, p. 97, n. 35; Di Lauzières 1850, p. 526, n. 34; D'Aloe 1852, pp. 274-275, n. 57; D'Aloe 1854, p. 80, n. 57; Bruno 1855, p. 354, nn. 41, 43; D'Ambra-Di Lauzières 1855, p. 526, n. 34; Finati in *Real Museo Borbonico* 1857, pp. 1-6, tavv. IV, V; Celano 1860, V, p. 137, n. 34; Novelli 1861, p. 132; D'Aloe 1861, p. 188, n. 57; Nobile 1863, pp. 675-676, n. 34; Gargiulo 1864, p. 30; Fiorelli 1873a, p. 54; 1873b, p. 54; Polizzi 1875, p. 44, n. 11; Pellerano 1884, pp. 60-61; Migliozzi 1889, p. 35, n. 10514; Rossi 1890, p. 71; Conforti-Di Giacomo 1895, p. 130, n. 10514; Migliozzi-Monaco 1895, p. 34, n. 10514; Monaco 1900, p. 38, n. 10514; Clausse 1905, pp. 87-97; Monaco 1910, p. LVI, n. 10514; De Rinaldis 1911, p. 556, n. 707, tav. LXVIII; Sobotka 1912, p. 252; Steinmann 1912, p. 28; Maggiore 1922, p. 262; De Rinaldis 1928, pp. 384-385, n. 412, tav. 69; Venturi 1937, vol. X, p. 541, fig. 440; Sorrentino 1938, pp. 181-182; Gibellino Krasceninnicowa 1944, pp. 13-14, 51-52, 79-80, n. 26, tav. XXXII;

Tietze Conrat 1953, p. 200; Molajoli 1957 (ed. cons. 1960), p. 47, fig. 149; Gramberg 1959, pp. 160-172; Molajoli 1961, p. 63, fig. 59; Pope-Hennessy 1963, p. 98, tav. 101; Jestaz 1981, p. 392, n. 14; Causa 1982, p. 19, fig. 3; Gramberg 1984, pp. 317-328; Brentano in *Dizionario Biografico degli Italiani* 1989, vol. XXXVII, p. 196; Robertson 1992, p. 23, fig. 12; Spinosa 1994a, p. 241; *Illustrated Guide* s.d., p. 206, n. 10. [L.A.]

197. *Busto di Serapide*
agata calcedonio, altezza cm 11,1, largh. cm 7,6. Perduta la parte inferiore s. del busto e il modio, che era lavorato a parte e di cui resta la base con l'incasso rotondo
Napoli, Museo Archeologico Nazionale, inv. 27382

Il bustino, già menzionato nell'inventario delle gemme di Ranuccio Farnese a Caprarola (Inv. Farnese 1566: ASN, Archivio Farnesiano, 1853/II, f. VII, c. 82 r.) e poi nello Studio di Alessandro a Roma (Inv. Farnese 1589: ASN, Archivio Farnesiano, cit., c. 35 r.), raffigura il dio, nato dalla assimilazione della divinità egizia Osiride/Apis con Zeus/Ade, nelle forme ellenizzate di una *Vatergottheit* vestita di chitone e manto, i lunghi capelli e la barba fluenti, il modio, simbolo di fertilità, posato come una corona sul capo. Così doveva apparire la sua più venerata statua di culto, quella colossale del Serapeo di Alessandria, creata verso la fine del IV secolo a.C. sotto Tolomeo I e generalmente attribuita allo scultore Bryaxis: il busto Farnese riproduce in particolare il Serapide del cd. *Fransentypus* – contraddistinto dai cinque ricci che scendono sulla fronte e dalla barba bipartita (per la tipologia del Serapide, in generale: Hornbostel 1973), ritenuto il più aderente alla prima versione dell'immagine divina, quella appunto del santuario di Alessandria. Il colore scuro e variegato dell'agata intende forse richiamare il cupo cromatismo dell'originale – realizzato in metalli e pietre diversi, le carni bluastre – che fu spesso replicato in basalto dai copisti di età romana.
Il diffondersi dei culti egizi in ambiente romano, soprattutto nell'avanzata età imperiale, comporta un ampio moltiplicarsi delle effigi del dio, a carattere spesso assai corsivo,

su monete, lucerne, rilievi ecc., segno della vasta popolarità del culto. Busti di Serapide di piccole dimensioni ed in materiali diversi – terracotta, bronzo, avorio, alabastro, argento ecc. – sono interpretati come immagini portatili (Serapide proteggeva durante i viaggi sul mare: Hornbostel 1973, p. 240 e sgg.; ivi ampia rassegna del materiale) o destinate ad ambienti di culto privato; il particolare pregio del materiale scelto, nel caso del Serapide Farnese, testimonia l'aderenza al culto del dio di membri delle classi più elevate della società romana.
Il bustino costituisce di fatto la preziosa attestazione di un genere – quello della scultura a tutto tondo in pietre dure o semipreziose – rappresentato in età romana da un numero circoscritto di esemplari (un elenco preliminare, assai incompleto, in Fremersdorf 1975, p. 110 e sgg.). Rare le immagini di divinità o personaggi del mito (ad es. la Nike di New York, Richter 1956, n. 622, tav. 69), per lo più intere (ma vedi il bustino di Minerva di San Pietroburgo, Neverov 1988, n. 474; la testa di Zeus al British Museum, Walters 1926, n. 3938, fig. 93; le erme di Ercole a Londra, *ibidem*, n. 3942 e a Napoli, Gasparri 1994, n. 475). Più frequenti i busti con ritratti, quasi sempre di personaggi di rango imperiale, in origine destinati ad ornamento di insegne o scettri consolari (ad es. l'"Augusto" di Londra, Walters 1926, n. 3944, fig. 95; il Tiberio, *ibidem*, n. 3945, tav. 39; l'Agrippina Maggiore, *ibidem*, n. 3946, tav. 43; la Julia Titi dell'Ermitage, Neverov 1988, n. 470; il Vespasiano di Londra, Walters 1926, n. 3948, tav. 43; la Marciana, *ibidem*, n. 3949, tav. 43; la Sabina o Matidia di Firenze, Giuliano 1989, n. 181; il Traiano di Berlino, Heilmeyer 1979, pp. 165-167, fig. 53; la Faustina Maggiore di Parigi, Babelon 1897, n. 295, tav. 34; la

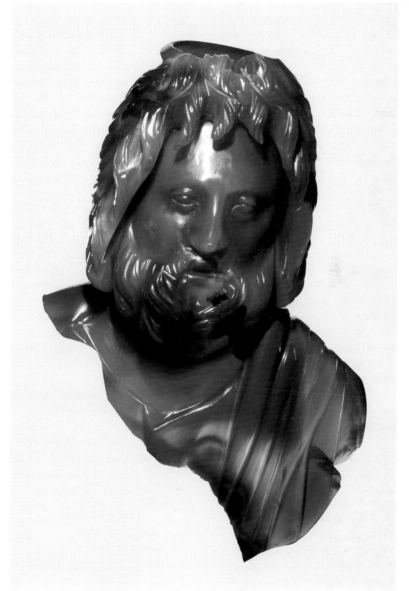

197

420 Faustina Minore *ibidem*, n. 297; quelle dell'Ermitage, Neverov 1988, nn. 471, 472; l'Annio Vero *ibidem*, n. 467; il Caracalla della Biblioteca Vaticana Fremersdorf 1975, n. 998; il Costantino di Parigi, Babelon 1897, n. 310, tav. 35; il Giuliano l'Apostata di San Pietroburgo, Neverov 1988, n. 469).

A questi si affiancano alcune poche immagini di Serapide, una delle rare divinità, insieme alle altre egizie, per le quali è attestata in antico la raffigurazione nella forma ridotta del busto: si veda l'esemplare, di alta qualità, della Biblioteca Vaticana, databile in età adrianea (Fremersdorf 1975, n. 1000, tav. 80 in calcedone grigia), simile anche per la foggia della barba; quelli di Parigi, Bibliothèque Nationale (Babelon 1897, n. 9, tav. 2; n. 10 di qualità inferiore, sempre del *Fransentypus*) o dell'Ermitage (Neverov 1988, n. 473); di Firenze, Museo degli Argenti (Giuliano 1989, p. 296); di livello più modesto anche gli esemplari del British Museum (Walters 1926, n. 3939, fig. 94, in lapislazzuli) e di New York (Richter 1954, n. 165, tav. 118 a-c, in diaspro). A differenza dei busti con ritratti di imperatori, che si distribuiscono uniformemente per un lungo arco di tempo, quelli con Serapide sembrano concentrarsi in una avanzata o tarda età imperiale. Vicino all'esemplare Vaticano, o comunque entro il II secolo d.C. sembra databile anche l'esemplare Farnese.

Busti in pietre dure o semipreziose costituirono per secoli prezioso ornamento dei tesori delle grandi cattedrali europee, dove l'"interpretatio" cristiana di molti pezzi antichi ha preservato questi da distruzione. Esemplare in questo senso il riutilizzo del bustino di Costantino il Grande nel tesoro della Saint Chapelle (Babelon 1897, n. 309, tav. 36) o la presenza di un busto di Serapide in alabastro nel tesoro di San Marco (Hornbostel 1973, p. 183, fig. 120; tracce di reimpiego presenta anche il Traiano di Berlino sopra citato). Più tardi, busti o teste di divinità e imperatori, spesso completati da integrazioni in materiali preziosi, che ne sottolineano le valenze iconografiche, sono ornamento degli studiosi e delle "Kunstkammern" rinascimentali: in questo senso si ricorderanno, oltre il Serapide di Firenze già citato, che fece parte dell'ornamento della Tribuna degli Uffizi (Aschengreen Piacenti 1969, p. 26), o l'Augusto che fu della collezione di Ferdinando de' Medici (Aschengreen Piacenti 1969, p. 76; Giuliano 1989, p. 71; per altri esempi Piacenti Aschengreen 1968, p. 131, nn. 1, 10, 17 ecc.) negli stessi anni in cui il Serapide Farnese trovava posto nello Studio di Alessandro. Un caso estremo di reimpiego di una testa antica, già in avanzata età rinascimentale, è offerto dalla coppa di D. Miseroni nel tesoro di Vienna (Zwierlein Diehl 1991, n. 2536, tav. 165). L'interesse per le piccole sculture in materiali preziosi conoscerà un ultimo "revival" in alcuni episodi del raffinato collezionismo settecentesco; e tra questi si ricorderà in particolare quello del Museo Profano della Biblioteca Vaticana, creato per volere di Pio VI negli anni finali del secolo, dove trovava posto la testa di Serapide sopra citata, accanto ad altre teste e busti in bronzo e avorio, su raffinate montature disegnate dal Valadier.

Bibliografia: Gasparri 1994, p. 53, 148, n. 477, fig. 79. [C.G.]

198. *Testa di imperatore*
cammeo in agata calcedonio a due strati, cm 2,6 × 1,9
Napoli, Museo Archeologico, inv. 26852

La testa dall'espressione imperiosa, volta a s., ha fronte alta, naso leggermente aquilino, mento robusto. La capigliatura a brevi ciocche, corte sulla fronte, è cinta dalla corona di lauro, attributo imperiale.

Cammei con immagini simili di imperatori, più o meno fedelmente esemplate a modelli antichi, quali le monete e i ritratti in marmo, sono frequenti a partire dal XVI secolo, destinati ad affiancare, all'interno di uno studiolo o di una collezione, i più rari esemplari antichi; talvolta realizzati in serie per guarnizione di elementi dell'abbigliamento o di oggetti d'arredo – argenti, stipi ecc. – destinati a scopi di rappresentanza (si vedano gli argenti di Eichler-Kris 1927, p. 38 e sgg.; o in Kris 1929, n. 416, nn. 418-419, 97). In taluni casi le serie, di 12, replicano fedelmente le immagini dei Cesari di Svetonio (ad es.: Eichler-Kris 1927, p. 161, nn. 357-368, tav. 53); altrimenti si estendono a comprendere i rappresentanti della media e tarda età imperiale, in questo caso con sensibili approssimazioni iconografiche.

L'esemplare Farnese si inserisce, con notevole padronanza formale, in questo filone. La foggia della capigliatura, a ciocche corte sulla fronte, potrebbe richiamare immagini di imperatori dell'età giulio-claudia, o quella di Traiano, senza però che i tratti fisiognomici forniscano indizi determinanti per una più precisa identificazione. Il profilo della fronte, su cui si stacca nettamente la corona di capelli corti; il taglio rigido del naso; una certa pesantezza della mascella; lo sguardo rivolto verso l'alto potrebbero peraltro far pensare alla volontà di riprodurre l'immagine di Costantino il Grande (si vedano in proposito i conii monetali dell'imperatore in Calza 1972, tav. 69, in particolare n. 238) secondo un modello attestato anche da intagli antichi (ad. es.: Zwierlein Diehl 1969, n. 545, tav. 94).

Il cammeo, se accostato ad esemplari dell'avanzato XVI secolo (ad es. l'Adriano del Cabinet des Médailles, Babelon 1897, n. 742, tav. 62; Hockenbrock 1979, fig. 212; o il Tiberio del British Museum, Dalton 1915, n. 328 tav. XII, il Vespasiano, *ibidem*, n. 332), mostra una maggiore rigidità e una certa semplificazione del rilievo, tali da suggerire una collocazione agli inizi del secolo successivo (si vedano, simili, i cammei del British Museum, Dalton 1915, nn. 350, 351, tav. 13, con generiche immagini di imperatori anonimi). Il tema gode di un sensibile favore nell'ambito della collezione Farnese, dove si conservano numerosi cammei vicini a questo per stile e per data di esecuzione (vedi Gasparri 1994, nn. 384-393, figg. 41-42). [C.G.]

199. *Testa di Ercole*
cammeo in pasta vitrea a tre strati, cm 2 × 1,6. Lievi scheggiature a margine
Napoli, Museo Archeologico, inv. 26987

La testa dell'eroe, dall'impianto massiccio e possente, è volta verso d.; i capelli aderiscono al cranio con brevi ciocche; la barba, folta, è sottolineata da una macchia color miele. La fronte, solcata da una ruga, il naso piccolo, quasi schiacciato come quello di un pugile, il collo taurino le conferiscono un carattere di forza quasi brutale.

Il cammeo rievoca quell'immagine dell'eroe visto nel pieno della sua maturità fisica, giunto al compimento della sua ultima fatica terrena, che è ampiamente diffusa nell'arte antica a partire dagli ultimi decenni del IV secolo a.C., in dipendenza dalla grande creazione di Lisippo, della quale il Palazzo Farnese ospitava la più celebre redazione copistica di età romana, destinata a divenire un "topos" di ogni grande collezione di arte antica; e si pensi

198

199

solo alla replica monumentale, acquistata da Cosimo I, ora a Pitti. Una replica ridotta fu voluta da Ferdinando de' Medici per la sua villa romana, in palese confronto còn quella farnesiana; e così anche in questo momento tante statue di Ercole di fattezze giovanili ricevono come attributo, dietro suggerimento di questa, i pomi delle Esperidi, simbolo appunto dell'ultima fatica dell'eroe prima della sua ascesa alla dimensione ultraterrena dell'Olimpo. L'immagine è emblema di una vittoriosa forza morale: Ercole è il vincitore del conflitto tra "virtus" e "voluptas", tema questo del noto dipinto del Carracci per lo stanzino dello stesso Palazzo Farnese, di gemme della stessa collezione (Gasparri 1994, n. 234, fig. 33).

Numerosi cammei e intagli antichi ripropongono il profilo dell'eroe con tratti simili a quelli dell'esemplare Farnese (si veda l'intaglio del Fitzwilliam Museum, Richter 1968, n. 572, della prima età ellenistica; o, in epoca romana, l'intaglio di Parigi, Richter 1971, n. 263 e quelli di Firenze, ibidem, n. 264, Giuliano 1989, p. 192, n. 87; di San Pietroburgo, Neverov 1988, n. 87; in particolare vicino per il volume quasi sferico della testa il cammeo del Cabinet des Médailles, Babelon 1897, n. 71 tav. 8, Richter 1971, n. 265). Una caratterizzazione espressiva più spinta e insieme una certa genericità nel trattamento del rilievo qualificano però il cammeo riprodotto nella pasta di Napoli come un prodotto della glittica tardocinquecentesca, creato in consapevole dipendenza dai modelli antichi.

Esemplari simili a questo sono talvolta prodotti in coppia con una immagine di Ercole giovane, il capo coperto dalla spoglia leonina, più o meno direttamente ispirata al tipo espresso nel celebre cammeo già Barbo e poi di Lorenzo il Magnifico

attribuito, anche se non concordemente, a Gnaios (da ultimo A. Giuliano, in Dacos-Giuliano-Pannuti 1973, p. 55, n. 24, tav. IX; Gasparri 1994, n. 45, fig. 91 e p. 30, n. 51). L'immagine è però, nel caso dei lavori moderni, intesa a raffigurare Onfale, che trionfa sull'eroe, vinto dall'amore, e ne assume gli attributi (ad es. nel cammeo doppio di Parigi, Babelon 1897, n. 70, tav. 9, Hackenbroch 1979, fig. 247 a).

L'allusione amorosa chiarisce l'origine e la destinazione del cammeo, come in altri casi, ancora più espliciti, in cui la coppia di amanti mitici assume fattezze ritrattistiche, e i coniugi si dispongono sullo stesso lato della pietra. Esemplari di altissimo livello qualitativo, come il cammeo del Cabinet des Médailles (cfr. Babelon 1897, tav. 69, n. 953, che vi riconosce i ritratti di Alfonso II e Lucrezia de' Medici), testimoniano la diffusione del tema nell'arte di corte rinascimentale. [C.G.]

200. *Busto di figura femminile armata*
rilievo in lapislazzuli,
cm 4,4 × 3,7
Napoli, Museo Archeologico,
inv. 26866

La pietra è lavorata su ambedue le facce. Sul *recto* è una figura femminile volta a s., con la testa dal profilo tondeggiante, che si impianta solidamente su un busto ampio, seminudo. La donna ha i capelli lunghi raccolti in trecce sotto un elmo decorato a sbalzo; tiene nella destra una lancia e si protegge con uno scudo dalla elaborata decorazione incisa. Sul *verso* una figura maschile nuda, alle spalle un leggero mantello gonfiato dal vento; siede reggendo un vaso davanti ad una colonna su cui arde un fuoco, alla cui base sono poggiati due scudi e due lance. La figura femminile si rifà, in modi

generici, ad immagini antiche di Atena o Minerva (cfr. ad es. i cammei di San Pietroburgo, Neverov 1988, nn. 111-113; di Londra, Walter 1926, n. 3443, tav. 33; di Firenze, Giuliano 1989, nn. 5-9), ma l'assenza di alcuni elementi canonici della iconografia della dea, quali i lunghi capelli sciolti che fuoriescono dall'elmo, o l'egida squamata sul petto, impedisce di riconoscervi una raffigurazione precisa della divinità (per esplicite raffigurazioni di questa vedi in questo momento Dalton 1915, n. 60, tav. 5, n. 61, tav. 4). Il cammeo sembra affiancarsi piuttosto a quelli, numerosi, che in varie forme e con attributi diversi celebrano la bellezza femminile: nei tipi della Cleopatra (cat. 204); della Maria Stuarda (ad es. Kris 1929, n. 391, tav. 94; Gasparri 1994, n. 422, fig. 47), di Lucrezia ecc. In questo caso la valenza dell'immagine femminile armata – vincitrice: forse in amore? – poteva essere precisata dalla lettura del *verso*, che attualmente sfugge ad una esegesi soddisfacente.

L'uso del lapislazzuli, rarissimo nella glittica greca e romana (esemplari tardi in Furtwängler 1900, tav. 48, nn. 34, 38), l'elaborato manierismo delle forme, il rilievo appiattito, solo graficamente animato dall'incisione qualificano la gemma come moderna: la stessa forma del cimiero sembra voler riprendere un modello antico (si veda la resa schematica di cimieri su cammei antichi con busto di Minerva, ad es. Babelon 1897, tav. 69, n. 953; Giuliano 1989, p. 140, n. 5; Neverov 1988, n. 112), qui però frainteso.

Il lavoro, per il gusto puramente grafico dell'incisione, l'impianto largo della figura, l'esuberanza decorativa, nonché la scelta stessa della pietra, trova immediato confronto nel cammeo in lapislazzuli di Parigi, Babelon 1897, tav. 60, n. 667, raffigurante il busto di Minerva o Ales-

200

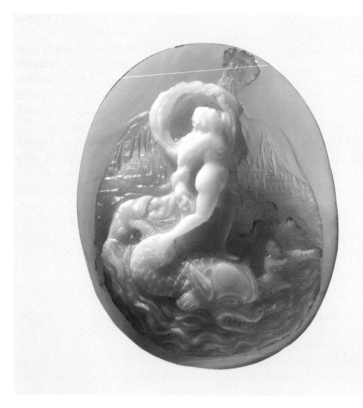

201

sandro (simile anche il tipo dell'elmo); mentre l'intaglio sul retro, per il disegno sottile della figura, l'uso dell'esergo e degli elementi ambientali, ricorda l'esemplare con Artemide, ancora in lapislazzuli, del British Museum (Dalton 1915, n. 595, tav. 21). Le gemme, che costituiscono un gruppo omogeneo oltre che per materiale e stile anche per formato (a cui si può accostare anche l'agata con Onfale, Babelon 1897, n. 504, tav. 52), sono databili agli anni iniziali del XVII secolo (ancora nel XVI secolo è datato l'esemplare con testa di Cristo di San Pietroburgo, Kagan 1973, n. 21). Lapislazzuli lisci, tagliati nella stessa forma ovale di grandi dimensioni, sono usati in questo momento anche per comporre vasellame d'apparato (Eichler-Kris 1927, p. 40, fig. 18).

Il tema del busto di Minerva, che già conosce redazioni simili tardocinquecentesche (ad es. Dalton 1915, n. 60) non sempre chiaramente separabili da quelle dell'Alessandro (ad es. il cammeo di Vienna, Kris 1929, n. 317, tav. 45, distinguibile solo per l'iscrizione dalla Minerva, *ibidem*, n. 318), godrà di una nuova fortuna a partire dalla seconda metà del XVI secolo in relazione alla figura di Cristina di Svezia, protagonista, su monete e medaglie, di una rivalutazione del tipo Minerva/Alessandro, in funzione della sua assimilazione all'eroe (vedi ad es. la medaglia con ritratto di Cristina nel tipo della Atena Giustiniani in *Christina* 1966, p. 330, n. 773, fig. 773). [C.G.]

201. *Cammeo con Zefiro e divinità marine*
agata calcedonio, cm 3,8 × 3,1
Napoli, Museo Archeologico,
inv. 26037

Una figura nuda, stante su un delfino, solca le acque; un leggero mantello le si gonfia alle spalle, solleva-to dal vento che le soffia incontro. Intorno nuotano su cavalli marini Ninfe e Tritoni; sullo sfondo è accennato il profilo di una città con case e torri.

Nella glittica della seconda metà del XVI secolo sono frequenti i cammei con temi marini, che ricreano, con iconografie autonome e in forme scopertamente manieristiche, il motivo del thiasos marino attestato da tanti esemplari antichi, o episodi mitici connessi con il mare: Europa sul toro (ad es. a Vienna, Eichler-Kris 1927, n. 198, tav. 29; a Napoli, Gasparri 1994, n. 145, fig. 37), Scilla (all'Ermitage, Kagan 1973, n. 29; a Napoli, Gasparri 1994, n. 271, fig. 38); il ratto di Elena (Eichler-Kris 1927, n. 227, tav. 35), o semplici corteggi di Tritoni e Nereidi (Dalton 1915, n. 156, tav. 4; Gasparri 1994, n. 231, fig. 36; Kagan 1973, n. 57). La scena offerta dal cammeo, dominata dalla figura centrale che si offre al soffio di Zefiro, interpretabile come Ninfa o Venere marina, talvolta più chiaramente connotata per la presenza di Eroti, compare quasi identica su cammei di Vienna (Eichler-Kris 1927, n. 230, tav. 29) o della stessa collezione Farnese (Gasparri 1994, n. 227); a volte riproposta in un formato della pietra diverso, orizzontale, ma con minime varianti nella composizione delle figure (Eichler-Kris 1927, n. 232, tav. 29) ed è accostabile ad un folto gruppo di esemplari omogenei per stile e per tonalità cromatiche, oltre che per gli insistiti effetti paesistici, la sovrabbondanza di particolari minuti (vedi gli esemplari sopra citati; Gasparri 1994, figg. 35-38). A questi sono accostabili anche cammei con scene diverse, a soggetto mitico (l'Apollo e il Pitone di San Pietroburgo, Kagan 1973, n. 45; l'Orfeo, *ibidem*, n. 46), religioso o mondano (cat. 202); nel loro insieme sono attribuiti ad un ambiente

202

203

come quello milanese, dominato dalla presenza dei Magnago, o più in generale l'Italia settentrionale: un ambiente in definitiva meno legato ad una supina riproposizione dell'antico, quale si avverte in centri come Roma o Firenze, e più aperto invece verso il manierismo di corte internazionale diffuso oltralpe. Il favore verso questo filone della glittica tardocinquecentesca da parte dei duchi Farnese è testimoniato dal cospicuo numero di cammei sopra citati.

Bibliografia: Gasparri 1994, p. 144, n. 229, fig. 35. [C.G.]

202. *Cammeo con scena di caccia al cinghiale*
agata calcedonio, cm 2,4 × 1,8
Napoli, Museo Archeologico,
inv. 26771

In una radura al centro di un bosco due cacciatori feriscono con le lance un cinghiale, già stanato da due cani che lo azzannano alla schiena e da tergo; un terzo sopraggiunge di corsa da d., suonando il corno per annunciare l'esito della battuta.
La composizione della scena, disposta in orizzontale nell'ovale della pietra; l'affollamento delle figure dagli atteggiamenti agitati, l'aperto sfondo paesistico sono caratteristici già delle creazioni di Giovanni Bernardi e di Valerio Belli databili prima della metà del XVI secolo. Qui però gli strati della pietra sono trattati con virtuosismo tecnico per differenziare cromaticamente gli elementi della scena: sottili linee rosso scuro indicano alcuni particolari, come il sangue che scorre dal morso dei cani sulla schiena del cinghiale. Il gusto coloristico della scena, estraneo alla tradizione della glittica antica, si inserisce in quella tendenza verso uno stile "pittorico" che si manifesta già alla corte di Fontainebleau intorno alla metà del XVI se-

colo, per diffondersi poi in Germania, a Praga, e in Europa dopo la morte di Enrico II nel 1559. In soggetti religiosi (si vedano ad es. le insegne con conversione di San Paolo al British Museum, Hackenbroch 1979, fig. 357, tav. XI; il San Giorgio e il drago, *ibidem*, fig. 442, tav. XVII), mitici (cat. 201), storici (il Curzio Rufo, Hackenbroch 1979, fig. 154, tav. VII; quello di San Pietroburgo, Kagan 1973, n. 37; le tante redazioni di Orazio Coclite sul ponte Sublicio ecc.), profani (la caccia al toro di Vienna, Eichler-Kris 1927, n. 170, tav. 25; Kris 1929, n. 371, tav. 90, da una placchetta di Giovanni Bernardi; il pastore di Napoli, Gasparri 1994, n. 308, fig. 39), il cammeo deve ora gareggiare con le possibilità proprie dello smalto, è addirittura costretto a rinnovarsi tecnicamente, sperimentando, in forme diverse, l'arte del commesso. Non più opera di scultura, come nell'età antica, il cammeo accentua il suo carattere ornamentale, punta, oltre che sugli effetti cromatici, sulla complessità del disegno, la minuzia dei particolari.
L'esemplare Farnese, espressione della stessa tendenza formale rilevata anche nel cammeo con tema marino (cat. 201) e delle numerose gemme Farnese sopra citate, rientra nello stesso orizzonte cronologico dei decenni finali del XVI secolo.

Bibliografia: Gasparri 1994, p. 145, n. 280. [C.G.]

203. *Cammeo con busto femminile*
agata calcedonio, cm 2,1 × 1,5
Napoli, Museo Archeologico,
inv. 26844

La figura, rivolta di profilo a d., ha il busto coperto da un velo sottile annodato sul davanti, che lascia intuire le forme e scopre il seno sinistro; i capelli, lunghi, sono raccolti in una pettinatura complessa, intrecciata

con fili di perle, che valorizza lo slancio del collo. L'immagine rientra in un tipo assai diffuso nella glittica dell'avanzato XVI secolo: oggetti di galanteria destinati a celebrare con poche varianti – si veda oltre la Cleopatra (cat. 204) – un'ideale bellezza femminile. Caratteristico, in questo senso, il profilo della figura, dalla fronte alta, che prosegue senza cesure nella linea del naso, la bocca carnosa, il mento piccolo, il tipo della pettinatura, che rielabora, con gusto raffinato, le fogge di moda in età tardoflavia (cfr. i ritratti di Julia Titi, Daltrop-Hausmann-Wegner 1966, pp. 49-59, tav. 47 a/b) o traianea e diffuse soprattutto dalle monete – o anche gemme – con ritratto di Sabina (vedi le monete in Carandini 1969, tav. 50, nn. 74-78; tav. 77, nn. 167-171; le gemme, *ibidem*, tav. 75, nn. 160-164).
L'esemplare Farnese è replica di un cammeo della Bibliothèque Nationale di Parigi nel quale è stata tentativamente riconosciuta Lucrezia de' Medici (Babelon 1897, n. 961, tav. 64), ed è più genericamente accostabile ad un ampio gruppo di cammei dove il tema è replicato con varianti nella foggia del vestito o della capigliatura (vicino l'esemplare di Monaco, Gebhart 1925, fig. 201; quelli di Napoli, Gasparri 1994, n. 414, fig. 48 e sgg.; simile per il profilo della donna il cammeo di Londra Dalton 1917, n. 441, tav. 14), tutti databili nei decenni finali del secolo.

Bibliografia: Gasparri 1994, p. 147, n. 420. [C.G.]

204. *Cammeo con busto di Cleopatra*
agata calcedonio, cm 2,2 × 1,6
Napoli, Museo Archeologico,
inv. 26767

La figura rivolta a d., un leggero mantello gettato dietro le spalle, of-

424

204

fre il seno nudo al morso dell'aspide che le si avvolge sul braccio, parimenti scoperto. La testa, rivolta decisamente di profilo, ha i capelli raccolti in trecce e legati con perle, in modo da lasciare scoperto il collo. Cammei con generici busti femminili, più o meno vestiti (cat. 203), oppure chiaramente caratterizzati come Cleopatra per la presenza del serpente, o come Lucrezia, per l'atto di infiggersi un pugnale nel petto, sono diffusamente prodotti nel corso del XVI secolo, in funzione di una committenza desiderosa di esprimere i propri moti sentimentali nelle forme sublimate dal riferimento al tema antico. Anche in questo caso, come nel cat. 203, l'ideale di bellezza femminile si adegua a un canone fisico preciso, e riprende, nella foggia della pettinatura, forme imposte dalle Auguste dell'età traianea, che furono oggetto di continua riflessione e rielaborazione dalla cultura formale del XVI secolo.

Il tema di Cleopatra suicida è espresso fondamentalmente in due versioni: quella con la regina in posizione frontale (ad es. gli esemplari di Monaco, Gebhart 1925, fig. 187; di Londra, Dalton 1915, n. 319; Vienna Kris 1929, n. 135, tav. 30, n. 155, tav. 23), o di profilo, come nell'esemplare Farnese (o in quello di Londra, Dalton 1915, n. 472, tav. 14).

Il cammeo Farnese si colloca probabilmente nell'ultimo venticinquennio del secolo (si veda il pendente di Milano, Hackenbroch 1979, fig. 80a, tav. IV, datato intorno al 1550-70, apparentemente più antico; gli esemplari di Monaco e di Londra citati; inoltre quello, sempre di Londra, Dalton 1917, n. 441, tav. 14, molto simile per il profilo).

Bibliografia: Gasparri 1994, p. 147, n. 414, fig. 46. [C.G.]

Le monete

Seguendo le indicazioni più o meno sommarie degli antichi inventari, dei documenti di archivio, dei cataloghi manoscritti e di vetuste opere a stampa, sono state individuate numerose monete pertinenti al nucleo farnesiano tra le decine di migliaia di esemplari del medagliere del Museo Archeologico Nazionale di Napoli; tra di esse non è stato semplice selezionarne per l'esposizione qualche decina in grado di rappresentare degnamente l'imponente collezione dei Farnese: l'aspetto più significativo della raccolta non deriva tanto dalla qualità pur notevole di singoli esemplari o dalla estrema rarità di taluni, quanto dal suo insieme.

La collezione, fin dalle origini, nelle intenzioni dei Farnese fu destinata a rappresentare quanto di meglio dovesse racchiudere un museo numismatico "esemplare".

Si è preferito quindi segnalare all'attenzione del pubblico alcune emissioni rappresentative del modo in cui dal Cinquecento al Settecento venne affrontato lo studio dell'antico attraverso le monete, opere ritenute più di ogni altra "rimembranze di infinite cose" (Erizzo 1559).

Ripercorrendo gli interessi degli eruditi dell'epoca, sono stati prescelti gli esemplari considerati più significativi, perché testimonianza iconografica dei "protagonisti" della storia antica presi a modello per le proprie imprese nel bene e nel male (sovrani ellenistici, re di Roma, personaggi celebri della Roma repubblicana), o in quanto costituivano un riferimento agli eventi storici e politici del passato, o perché riproducevano celebri monumenti scomparsi, o ancora per la loro qualità artistica che rispecchiava le capacità inventive di maestri incisori in grado di creare talvolta straordinarie composizioni. [R.C.]

Una galleria di ritratti di "huomini illustri"

205. *Tetradrammo di Pirro re dell'Epiro*
D. Testa di Zeus Dodoneo a s. con corona di foglie di quercia; sotto il collo monogramma
R. Figura femminile con corona turrita (Dione?) seduta sul trono, volta a s., con lungo scettro nella mano s. e lembo del mantello sollevato con la d.; nel campo a d. ΒΑΣΙΛΕΩΣ, a s. ΠΩΡΡΟΩ; sotto il trono A
argento, g 16,52, diam mm 30-31
Locri, 280-277 a.C.
Napoli, Museo Archeologico Nazionale
F.g. 6831; cfr. *BMC, Thessaly to Aetolia*, p. 111, 6-7, pl. XX, 10

Nel catalogo del Fiorelli 1870 (I) è registrato solo un esemplare della serie, piuttosto rara, emessa da Pirro negli anni della sua permanenza a Locri. La moneta corrisponde, quindi, con ogni probabilità a quella citata nell'inventario di Fulvio Orsini (de Nolhac 1884a, p. 118, n. 4) confluita nelle raccolte farnesiane (Jestaz 1994, n. 6900). L'Orsini non cadde nell'ingenuità di considerare la testa riprodotta al D. come quella di Pirro, ma la ritenne correttamente di Giove.

Ad eccezione forse di una moneta del re epirota rinvenuta in Spagna, nessun'altra riproduce la sua effige. Il Faber invece, nel commentare il ritratto riprodotto alla tav. 123, si era espresso in questi termini: "Imaginem Pyrrhi Epirotarum Regis, in orbe argenteo antiquitus tornato videre licet, ut appareat, in Museo quopiam ornamenti causa collocati fuisse: multumque haec similis est reliquis Pyrrhi imaginibus, quae tam in marmore, quam in numis argenteis aeneisque visuntur".
L'oggetto che il Faber riteneva ri-

205

205

206

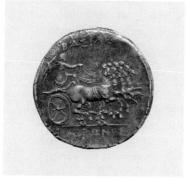

206

producesse la testa di Pirro va identificato senz'altro con l'"ovato di metallo di gran rilievo con un festone attorno" descritto nell'inventario dello "studiolo" (Jestaz 1994, n. 7097), forse una specie di medaglione non antico.

Non è questo l'unico caso in cui viene pubblicata dal Faber come autentica una contraffazione rinascimentale o attribuito erroneamente un ritratto ad un determinato personaggio. Molte identificazioni proposte dal Faber, infatti, sono assai arbitrarie perché la sua esegesi deriva spesso dall'associazione di più elementi concatenati, accostati senza quello spirito critico che improntava gli studi dell'Orsini. Il commento del Faber sovente sembra ispirato più a fare effetto sui lettori che chiarezza; ciò determinerà equivoci e abbagli che solo nel tempo verranno poi risolti.

L'effigie di Pirro è stata riconosciuta in due opere scultoree, il celebre busto in marmo dalla Villa dei Papiri di Ercolano del Museo Archeologico Nazionale di Napoli in cui appare in forma idealizzata, e in un ritratto ora a Copenhagen del tutto differente però dal primo per stile e caratteri fisionomici.

Bibliografia: Sulla monetazione di Pirro cfr. Lévêque 1957, p. 427 e sgg. e 691 e sgg.; Babelon 1958, p. 53 e sgg.; Garoufolias 1979. Per il ritratto cfr. Richter 1965, III, p. 258. [R.C.]

206. *Trentadue litre di Gerone II di Siracusa*
D. Testa diademata del re a s.; dietro bucranio
R. La Nike conduce una quadriga al galoppo verso d.; in alto ΒΑΣΙΛΕΩΣ, in basso ΙΕΡΩΝΟΣ
argento, g 27,05, diam mm 33
Siracusa 265-216 a.C.
Napoli, Museo Archeologico Nazionale

5883; cfr. *BMC Sicily*, pp. 209-210, 524-525 (var.)

Questa moneta e le altre otto seguenti (cat. 206-213) presentano al D. l'effigie di un re. Fulvio Orsini riteneva che in una raccolta numismatica non potessero mancare le serie dei sovrani ellenistici: in una lettera indirizzata al suo amico Vincenzo Pinelli (Milano, Biblioteca Ambrosiana D 423 inf., ff. 184-185), in cui gli suggeriva la composizione ottimale di una raccolta monetale, aveva indicato che: "...La serie di Regi di Syria sarà di XX medaglie circa, quella di Macedonia di VIII o X, di Bythinia tre o quattro. Ma vi sono di altri Regi, come li Mithridati di Ponto, Philobartane et Ariarathe, Philetarco et Eumene, li Arsiacioli et alcuni altri, così delli Regi della Sicilia...". Ed infatti gli esemplari con i ritratti dei principi greci presenti al Museo Archeologico Nazionale di Napoli in massima parte provengono dal nucleo farnesiano o dalla stessa raccolta dell'Orsini.

L'interesse manifestatosi nel Cinquecento per i diadochi e gli altri sovrani ellenistici, ma anche per i filosofi e gli oratori, trova un significativo precedente nell'attenzione ad essi rivolta nell'età di trapasso dalla repubblica all'impero da parte di raffinati rappresentanti dell'aristocrazia romana che, imbevuti di cultura greca, si sentivano eredi spirituali del mondo ellenico. Un esempio eloquente è dato dalla decorazione della Villa dei Papiri di Ercolano, rinvenuta alla metà del XVIII secolo, dove si ritrovarono, alternate ai busti di uomini di pensiero, le erme di quegli stessi sovrani i cui ritratti saranno ricercati nel Cinquecento (si veda, ad esempio, il commento alle monete cat. 205, 208, 209, 210, 212).

Un pezzo da 32 lire di Gerone era già nella raccolta di Orsini (de Nolhac

1884a, p. 188, n. 5), valutata – come quella di Pirro su descritta – ben 20 scudi. La moneta, il cui ritratto è pubblicato alla tav. 69 del Faber 1606, confluì nella raccolta farnesiana (Jestaz 1994, n. 7007). L'Orsini possedeva, inoltre, anche un oro di Gerone II con biga (de Nolhac 1884a, p. 187, n. 65).

La testa diademata, oltre che su questi bei pezzi da 32 litre d'argento, si ritrova anche su monete di bronzo. In base alla documentazione numismatica si è voluto riconoscere il ritratto del sovrano in un rilievo argentino, conservato al British Museum, sul quale appaiono due teste affiancate identificate come quelle di Gerone e di sua moglie Filistide.

Bibliografia: Per la monetazione di Gerone II cfr. Holm 1906, p. 209; è ora in preparazione il *corpus* a cura di M. Caccamo Caltabiano, la ricerca da lei coordinata è stata presentata in un recente Seminario di studi sulla monetazione di Gerone II e i rapporti con l'Egitto: cfr. Caccamo Caltabiano 1993. Per il ritratto cfr. Richter 1965, III, p. 259. [R.C.]

207. *Ottodrammo di Arsinoe II, regina di Egitto*
D. Testa velata e diademata di Arsinoe II a d.; dietro la nuca Κ (= 10 anni dopo la divinizzazione della regina); bordo perlinato
R. Doppia cornucopia intorno alla quale è annodato un nastro con spighe e tralci di vite; bordo perlinato
oro, g 28,50, diam mm 28-29
Egitto, durante il regno di Tolomeo II, 261 a.C.
Napoli, Museo Archeologico Nazionale
F.g. 9453; cfr. *BMC, Egypt*, p. 43, 10, pl. VIII, 4

La moneta era già nella raccolta di Fulvio Orsini (de Nolhac 1884a, p. 185, n. 2) e si ritrova registrata suc-

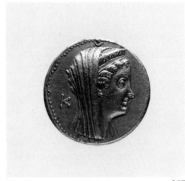

207

207

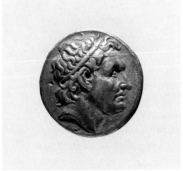

208

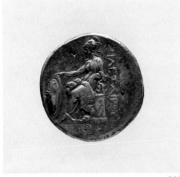

208

cessivamente nei vari inventari farnesiani a partire da quello seicentesco (Jestaz 1994, n. 7104). Il ritratto raffigurato su questa serie monetale è riprodotto dal Faber 1606 alla tav. 37. L'ornamento che Arsinoe porta sul capo, la corona isiaca, è erroneamente interpretato come un ramo di silfio, pianta tipica di Cirene raffigurata sulle monete di questa città e il Faber afferma quindi che la moneta fu coniata a Cirene. Egli non fa che ripetere un'errata interpretazione dell'Orsini, il quale sempre per la presenza della medesima corona, ritenuta un ramo di silfio, aveva considerato una testa femminile tolemaica riprodotta su un cammeo della sua raccolta come quella di Tolomeo Apione, ultimo re di Cirene. Che il silfio fosse un tipo monetale caratteristico di Cirene era noto ad Orsini in quanto egli stesso possedeva un oro cirenaico con il silfio (de Nolhac 1884a, p. 185, n. 8 = Museo Archeologico Nazionale, F.g. 10398).

Arsinoe II fu la prima tra i Tolomei a ricevere onori divini e la sua effigie dopo la morte ornò a lungo le serie monetali tolemaiche. Sul confronto con le monete si basa il riconoscimento del ritratto della celebre regina in alcune teste di III secolo a.C. rinvenute in Egitto.

Bibliografia: Per la moneta cfr. Svoronos 1904, p. 475 e Troxell 1983, p. 35 e sgg., pl. 7,3; per il ritratto, cfr. Richter 1965, III, p. 263 e Kyrieleis 1975; per la gemma di Orsini con "Ptolomeus Apion Rex" cfr. Gasparri 1994, p. 94. [R.C.]

208. *Tetradrammo di Filetero II, re di Pergamo*
D. Testa diademata di Seleuco I Nikator divinizzato
R. La dea Atena seduta a s. con la mano poggiata su uno scudo ai suoi piedi; a d. ΦΙΛΕΤΑΙΡΟΥ, in

basso la lettera A inscritta in un cerchio
argento, g 16,53, diam mm 28
Pergamo, 274-263 ca. a.C.
Napoli, Museo Archeologico Nazionale
F.g. 7942; cfr. *BMC, Mysia*, p. 114, 27

Non è facile accertare l'appartenenza di questo esemplare al nucleo farnesiano. La testa del D. manca tra i ritratti riprodotti dal Faber 1606; è complicato, inoltre, individuare la moneta negli inventari farnesiani perché il personaggio riprodotto è stato riconosciuto solo in seguito come Seleuco I e la sommaria descrizione degli inventari, dove è riportato solo il nome del sovrano, sarebbe stata in questo caso certamente erronea. Il tetradrammo potrebbe essere stato registrato, per l'iscrizione del R., tra le monete di Filetero. La presenza di un'unica moneta di Filetero nell'inventario seicentesco dello "studiolo" (da identificare a mio parere con la seguente cat. 209) induce a ritenere che questo esemplare, se farnesiano, fu immesso nella raccolta in epoca successiva.

Il bel ritratto monetale, inciso con grande senso plastico, è stato identificato – come si è detto – con quello di Seleuco I (355-281 a.C.), re della Siria da cui prese il nome l'era seleucide. La sua effigie fu più volte riprodotta: si ha notizia di statue ad Atene, ad Olimpia, ad Antiochia sull'Oronte e di ritratti, opere di celebri scultori come Lisippo, *Bryaxis*, *Aristodemos*. Il bronzo dalla Villa dei Papiri esposto al Museo Archeologico Nazionale di Napoli è stato ritenuto una copia del ritratto lisippeo.

Bibliografia: Per la moneta cfr. Newell 1936, p. 24, 11, pl. VII, 3 e Mørkholm 1984, p. 181 e sgg.; per il ritratto di Seleuco I, cfr. Babelon 1890, p. XIV; Richter 1965, III, p. 270; Hardley 1974, p. 9 e sgg. [R.C.]

209. *Tetradrammo di Attalo I Soter, re di Pergamo*
D. Testa diademata divinizzata di Fileter o
R. La dea Atena, seduta a s. e con la mano d. poggiata su uno scudo ai suoi piedi, incorona con mano d. la scritta ΦΙΛΕΤΑΙΡΟΥ cui si affianca un ramo di palma; dietro arco e a s. monogramma
argento, g 16,75, diam mm 28, 29
Pergamo, durante il regno di Attalo I (241-197 ca. a.C.)
Napoli, Museo Archeologico Nazionale
F.g. 7943; cfr. *BMC, Mysia*, p. 116, 35 e sgg.

Il ritratto di Filetero (340-263 a.C.), fondatore della dinastia di Pergamo, è riprodotto in Faber 1606 alla tav. 105 con l'indicazione "apud Cardinalem Farnesium in nomismate argenteo". Poiché nell'inventario seicentesco dello "studiolo" è registrata una sola moneta di "Filetairo con una Minerva sedente" (Jestaz 1994, n. 6275) si tratta certamente della stessa della tav. 105 del Faber. Le spiccate caratteristiche fisionomiche consentono di ritenere certa l'identificazione con l'esemplare 7943 del Fiorelli 1870 (I).
L'immagine monetale ha consentito l'attribuzione a Filetero di un famoso busto in marmo dalla Villa dei Pisoni del Museo Archeologico Nazionale di Napoli.

Bibliografia: Per la monetazione cfr. Westermark 1961, gruppo IV B e Mørkholm 1984, p. 181 e sgg.; per i ritratti attribuiti a Filetero in base alle monete cfr. Westermark 1961, p. 45 e sgg. e Richter 1965, III, p. 273. [R.C.]

210. *Tetradrammo di Perseo, re di Macedonia*
D. Testa diademata del sovrano a d.
R. In una corona di foglie di

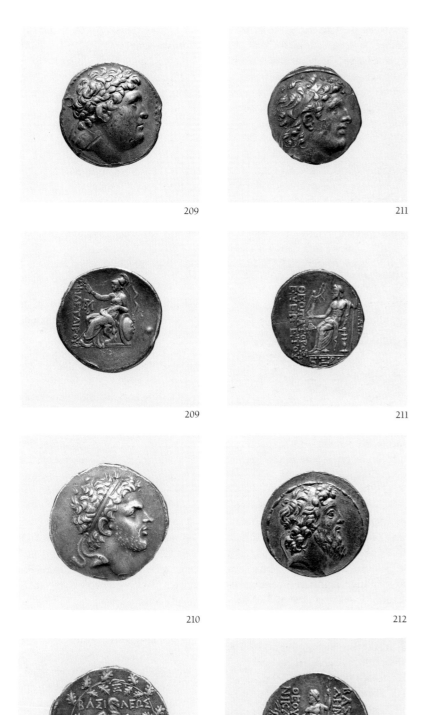

209

211

209

211

210

212

210

212

quercia: aquila ad ali aperte su fulmine; in alto ΒΛΣΙΛΕΩΣ, in basso ΠΕΡΣΕΩΣ; nel campo a d. X, in alto e tra le zampe dell'aquila monogrammi: AΥ, X e ΛΩ; sotto la corona aratro
argento, g 15,33, diam mm 31, 32
Amphipolis, 171 a.C.
Napoli, Museo Archeologico Nazionale
F.g. 6689; cfr. Mc Clean, II, 3675 (variano i monogrammi)

Al Museo Archeologico Nazionale di Napoli sono conservati due esemplari di questa emissione appartenenti alla collezione Farnese: entrambi sono registrati nel catalogo manoscritto di F.M. Avellino tra gli argenti rinvenuti nelle filze farnesiane. Il ritratto di Perseo di questa serie monetale è riprodotto peraltro in Faber 1606 alla tav. 102 con l'indicazione "apud Cardinalem Farnesium in nomismate argenteo". Una delle due monete è registrata nell'inventario seicentesco dello "studiolo" (Jestaz 1994, n. 6281); l'altra deve essere stata immessa in seguito.
Perseo, ultimo re di Macedonia, fu sconfitto a Pidna nel 168 a.C. da Lucio Emilio Paolo; le sue sembianze sono note solo dalle monete; non appaiono convincenti, infatti, le altre attribuzioni proposte.

Bibliografia: Per la moneta cfr. Price 1974, pl. XIII, 76 e Mørkholm 1991, p. 164; per il ritratto cfr. Richter 1965, III, p. 257. [R.C.]

211. *Tetradrammo di Alessandro Balas, re di Siria*
D. Testa diademata del sovrano a d.
R. Zeus su trono a s. con Nike sulla mano d. e scettro nella s.; a s. ΘΕΟΠΑΤΟΡΟΣ // ΕΥΕΡΓΕΤΟΥ; in alto la data Σ X P (= anno 166 dell'era seleucide), a d. fuori campo: ΒΑΣΙΛΕΩΣ / ΑΛΕΞΑΝΔΡΟΥ; a s. monogramma Δ-Ο

argento, g 16,63, diam mm 20, 29
Antiochia, 147/6 a.C.
Napoli, Museo Archeologico Nazionale
F.g. 8730; cfr. *BMC, Seleucid Kings of Syria*, p. 52 (var.)

La testa del sovrano, tratta da questa serie monetale, è riprodotta in Faber 1606 alla tav. 8 con l'indicazione "apud Cardinalem Farnesium in nomismate argenteo". L'esemplare è registrato successivamente nei vari inventari farnesiani, a partire da quello seicentesco (Jestaz 1994, n. 6285).
Le monete sono l'unica documentazione certa del ritratto di Alessandro Balas (re della Siria dal 150 al 146/5 a.C.) e sulla base del confronto con le serie in argento è stato proposto che un bronzetto dalla Villa dei Papiri del Museo Archeologico Nazionale di Napoli raffigurasse Alessandro Balas come Hermes. Scarsamente condivisibili le altre identificazioni proposte.

Bibliografia: Per la moneta cfr. Newell 1918, 159, pl. VII; per il ritratto cfr. Richter 1965, III, p. 271. [R.C.]

212. *Tetradrammo di Demetrio II Nikator, re di Siria*
D. Testa diademata e barbata del sovrano a d.
R. Zeus sul trono volto a s. con Nike sulla mano d. e scettro nella s.; a d. ΒΑΣΙΛΕΩΣ / ΔΕΜΕΤΡΙΟΥ; a s. ΘΕΟΥ / ΝΙΚΑΤΟΡΟΣ, ΗΡΑ e un altro monogramma
argento, g 16,87, diam mm 25, 27
Antiochia, 129/125 a.C.
Napoli, Museo Archeologico Nazionale
F.g. 8733; cfr. *BMC, Seleucid Kings of Syria*, p. 77 (var.)

Il tetradrammo è registrato nei vari inventari farnesiani e anche nel catalogo manoscritto di F.M. Avellino tra gli argenti rinvenuti nelle filze. Il

ritratto del sovrano tratto da questo esemplare è peraltro riprodotto dal Faber 1606 alla tav. 53 con l'indicazione "apud Cardinalem Farnesium in nomismate argenteo" (Jestaz 1994, n. 6274).

Demetrio II fu re della Siria negli anni 146-145 a.C., mosse guerra ai Parti nel 141 e fu fatto prigioniero; liberato nel 129 regnò fino al 126 a.C. Le immagini monetali lo raffigurano dapprima con tratti giovanili e senza la barba poi, dopo la sua prigionia in Partia (138-129 a.C.), con tratti severi e una lunga barba. Non è pervenuta altra sua rappresentazione se non i ritratti sulle monete.

Bibliografia: Per la moneta cfr. Newell 1918, n. 318 e Mørkholm 1991, p. 177 con bibl. prec.; per il ritratto cfr. Richter 1965, III, p. 279. [R.C.]

213. *Tetradrammo di Cleopatra Thea e di Antioco VIII, re di Siria*
D. Busti affiancati della regina velata e diademata e di suo figlio, volti a d.
R. Zeus su trono volto a s. con la Nike sulla mano d. e lungo scettro nella s.; a d. ΒΑΣΙΛΙΣΣΗΣ / ΚΛΕΟΠΑΤΡΑΕ; a s. ΒΑΣΙΛΕΩΣ / ΑΝΤΙΟΧΟΥ; nel campo a s. IE e sotto il trono Δ
argento, g 16,30, diam mm 28, 29
Antiochia 125-121 a.C.
Napoli, Museo Archeologico Nazionale
F.g. 8747; cfr. *BMC, Seleucid Kings of Syria*, p. 86, 5

Al Museo Archeologico Nazionale di Napoli sono conservati due esemplari di questa emissione appartenenti alla raccolta Farnese: entrambi sono registrati nel catalogo manoscritto di F.M. Avellino tra gli argenti rinvenuti nelle filze farnesiane. Le effigi di Cleopatra Tea e di Antioco VIII tratte dalla moneta sono riprodotte in Faber 1606 alla tav. 19; si tratta con ogni probabilità della

stessa moneta di Antioco e Cleopatra registrata nell'inventario seicentesco dello "studiolo" (Jestaz 1994, n. 6257).

Le emissioni costituiscono l'unica documentazione dei loro ritratti, a meno che non si voglia accettare la vecchia proposta di vedere Cleopatra Tea nel busto in bronzo del cd. "Gabinio" del Museo Archeologico Nazionale di Napoli dalla Villa dei Papiri, che – per la foggia della capigliatura a boccoli – è ritenuto rappresentare una regina egiziana.

Cleopatra, figlia di Tolomeo Filometore di Egitto, fu regina di Siria avendo sposato successivamente Alessandro I Balas, Demetrio II e Antioco VII; nel 125 a.C. regnò da sola e poi mise sul trono il figlio Antioco VIII (detto il *Grypus* per il suo naso adunco) con il quale è raffigurata su questo esemplare.

Bibliografia: Per la moneta cfr. Newell 1918, 360, pl. XI; per il ritratto cfr. Richter 1965, III, p. 271. [R.C.]

214. *Tetradrammo di Mitridate VI, re del Ponto*
D. Testa diademata del sovrano a d.
R. In una corona di fiori e foglie di edera: Pegaso con il capo chino volto a s.; in alto ΒΑΣΙΛΕΩΣ, in basso ΜΙΘΡΑΔΑΤΟΥ / ΕΥΠΑΤΟΡΟΣ; nel campo a s. stella e crescente lunare, a d. HΣ
(= anno 208 dell'era pontica) e monogramma; in basso lettera illeggibile
argento, g 15,91, diam mm 30
90-89 a.C.
Napoli, Museo Archeologico Nazionale
F.g. 7723; cfr. *BMC, Pontus*, p. 44 (var.); cfr. *SNG*, Sammlung v. Aulock, 6678

Mitridate, re del Ponto sconfitto ad opera di Pompeo, nella tradizione è stato considerato da sempre il sim-

bolo dell'ellenismo in lotta contro il potere di Roma (Velleio Patercolo, 2, 18). La sua indole indomita, che lo condusse a muovere guerra a più riprese contro i Romani, e il suicidio dopo la sconfitta lo hanno reso un personaggio ideale per accendere la fantasia dei letterati del Cinquecento.

La testa di Mitridate raffigurata su questa moneta è riprodotta dal Faber 1606 alla tav. 95 con l'indicazione "apud Cardinalem Farnesium in nomismate argenteo". La moneta è registrata anche nell'inventario seicentesco dello "studiolo" (Jestaz, n. 6258) e poiché al Museo Archeologico Nazionale di Napoli è conservato un solo tetradrammo della serie, esso corrisponde con ogni probabilità all'esemplare farnesiano.

L'effigie monetale è stata utilizzata per attribuire al famoso re del Ponto altri ritratti antichi.

Bibliografia: Per la monetazione di Mitridate VI cfr. Price 1968, p. 1 e sgg. e Mørkholm 1991, p. 175 con bibl. prec.; per il ritratto cfr. Richter 1965, III, p. 275. [R.C.]

215. *Denario romano-repubblicano*
D. SABIN a s., T-A in monogramma a d. Testa barbata del re dei Sabini T. Tazio; bordo perlinato
R. Scena del ratto delle Sabine: due Romani trascinano due donne sabine; in esergo L. TITVRI; bordo perlinato
argento, g 3,23, diam mm 18-20
Roma, 89 a.C.
Napoli, Museo Archeologico Nazionale
F.r. 2806; Crawford 1974, 344/1

Il denario fu coniato dal magistrato monetale L. Titurio Sabino, che trasse spunto dal *cognomen* per vantare origini sabine e porre quindi sul D. delle sue emissioni monetali il ritratto del leggendario re Tito Tazio che mosse contro Roma per vendi-

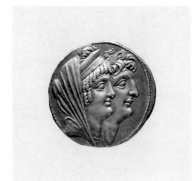

213

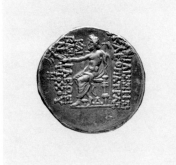

213

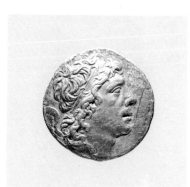

214

214

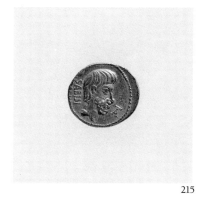

215

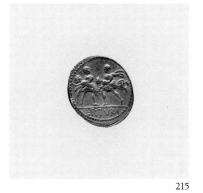

215

216

216

care il ratto delle Sabine, evento raffigurato sul R.

La moneta con i suoi tipi che si riferiscono ad un episodio assai noto delle origini di Roma è uno tra gli innumerevoli esempi di opere antiche ricercate dagli antiquari cinquecenteschi perché riproducenti avvenimenti di storia romana conosciuti dalle fonti letterarie. Sulla moneta il soggetto è chiaro e non lascia spazio a dubbi, ma in molti altri casi vennero interpretate come scene di storia romana anche raffigurazioni mitologiche greche o di altro genere.

Dei quattro esemplari presenti nelle collezioni napoletane, uno è della raccolta Farnese (Jestaz 1994, n. 6915). Il suo D. è riprodotto dal Faber 1606, alla tav. 139; egli ritiene il monetiere un discendente della stirpe generata dalle Sabine rapite e collega l'aspetto rude del ritratto monetale del re Tazio all'austerità dei Sabini decantata dalle fonti.

Il ritratto sarà riprodotto in seguito con fattezze più raffinate nei denari di T. Vettio Sabino (Crawford 1974, 404/1, 70 a.C.). Il re sabino è stato riconosciuto anche nell'austero personaggio barbato che assiste alla punizione di Tarpeia nel grande fregio della Basilica Emilia. Una statua di Tito Tazio, che regnò sei mesi con Romolo, è ricordata sul Campidoglio accanto a quelle di Romolo e degli altri re di Roma.

Bibliografia: Per il ritratto cfr. Vessberg 1941, p. 120. [R.C.]

216. *Denario romano-repubblicano*
D. ANCVS a s. Testa di Anco Marzio a d.; dietro *lituus*; bordo perlinato
R. PHILVPPVS a s. Acquedotto sormontato da una statua equestre; in basso tra gli archi A Q V A MAR (in legatura); bordo perlinato argento, g 4,10, diam mm 19
Roma, 56 a.C.
Napoli, Museo Archeologico Nazionale
F.r. 1955; Crawford 1974, 425/I

Il denario è stato emesso da un magistrato di nome *Philippus* della *gens Marcia*. I tipi alludono alla presunta genealogia della sua famiglia, che vantava nobili discendenze da Anco Marzio, cui una leggenda attribuiva la costruzione dell'*Aqua marcia* (Plinio, *N.H.* XXXI, 41). *Q. Marcius Rex* della *gens Marcia* (Plinio, *N.H.* XXXVI, 121) in qualità di pretore nel 144 a.C. si occupò di riparare il vecchio acquedotto e di costruirne uno nuovo per la fornitura di acqua al Campidoglio. La statua equestre riprodotta al R. potrebbe essere quella fatta erigere dal Senato sull'acquedotto in suo onore.

I cinque esemplari conservati al Museo Archeologico Nazionale di Napoli sono forse tutti della raccolta Farnese; il loro numero corrisponde a quello dei denari registrati nell'inventario seicentesco dello "studiolo" (Jestaz 1994, nn. 6550, 6672, 6700, 6761, 6914).

Il ritratto di Anco Marzio come quelli degli altri re di Roma (Numa Pompilio, Romolo-Quirino e Tito Tazio) non poteva mancare tra quelli pubblicati dal Faber 1606, dove è riprodotto alla tav. 12.

Non si può stabilire con certezza, per l'assenza di altra documentazione, se il ritratto monetale – ben caratterizzato – sia stato effettivamente ripreso dalla statua di Anco Marzio posta tra quelle degli altri re sul Campidoglio.

Bibliografia: Per il ritratto cfr. Vessberg 1941, p. 122; per i monumenti riprodotti sulle monete romano-repubblicane cfr. Donaldson 1966, con ampia bibl. prec. [R.C.]

217. *Denario romano-repubblicano*
D. FEELIX a s. Busto maschile diademato a d., con pelle di leone intorno al collo

R. FAVSTVS, in basso. Diana su biga al galoppo a d.; in alto la luna e due stelle; bordo perlinato argento, g 4,06, diam mm 19
Roma, 56 a.C.
Napoli, Museo Archeologico Nazionale
F.r. 1251; cfr. Crawford 1974, 426/2

Il denario fu emesso dal magistrato monetale Fausto Cornelio Silla. La testa riprodotta al D. è molto probabilmente quella di Ercole, divinità onorata da Lucio Cornelio Silla, padre del magistrato monetale, il quale grazie al favore del dio riuscì a sconfiggere nel 104 a.C. Giugurta, re di Numidia, e il suo alleato Bocco, re della Mauritania.

Nel catalogo del Fiorelli 1870 (II) sono segnalati quattro esemplari con gli stessi tipi, per lo meno due di essi sono certamente appartenenti al nucleo farnesiano (Jestaz 1994, nn. 6114 e 6686). L'immagine del D. dei denari di questa serie, uno dei quali era già presente nella raccolta di Fulvio Orsini (de Nolhac 1884a, n. 586), è riprodotto alla tav. 61 del Faber e il suo commento ben riassume il criterio "combinatorio" utilizzato dagli eruditi del tempo per l'interpretazione dei tipi monetali, teso a rintracciare nelle raffigurazioni monetali elementi attestati dalle fonti latine. Questo modo di procedere, applicato in molti casi in maniera poco critica, ha determinato ingenue ed erronee attribuzioni. Per l'Orsini ed il Faber, il D. della moneta rappresentava senza alcun dubbio Fausto figlio di Silla, riprodotto sotto le sembianze di Ercole: una conferma dell'attribuzione era ritenuto il diadema che cinge la testa del D., identificato con quello di Mitridate che secondo Plutarco (*Pomp.*, 42, 3) passò nelle mani di Fausto quando era al seguito di Pompeo nelle campagne militari nel Ponto (Faber

217

218

218

219

219

1606, p. 40: "...Diadema denique in capite eiusdem, ad illud alludit, quod Plutarchus scribit; Caium scilicet Mithradatis collactaneum, Cidarium insignis & artificij & pretij, Fausto donasse...").

La testa in realtà è di controversa identificazione: secondo alcuni riproduce Giugurta, secondo altri Bocco, secondo più recenti studi raffigura piuttosto proprio Ercole.

Bibliografia: cfr. Lenaghan 1964, p. 134 e sgg. [R.C.]

218. *Denario romano-repubblicano*
D. SVLLA COS a d. Testa di Lucio Cornelio Silla a d.; bordo perlinato
R. RVFVS COS a s. Q. POMP RVFI a d. Testa di Quinto Pompeo Rufo a d.; bordo perlinato
argento, g 3,86, diam mm 18, 19
Roma, 54 a.C.
Napoli, Museo Archeologico Nazionale
F.r. 1243; Crawford 1974, 434/1

Il denario fu emesso dal magistrato monetale Q. Pompeo Rufo. I tipi celebrano gli avi del magistrato, nipote da parte materna di L. Cornelio Silla, console nell'88 a.C., e da parte paterna dell'omonimo Q. Pompeo Rufo, anch'egli console nell'88 a.C. Ad essi il monetiere dedicò anche i tipi di un'altra emissione di denari riproducente, al posto dei due ritratti, la sedia curule (Crawford 1974, 434/2).

Nel catalogo del Fiorelli 1870 (II) sono segnalati tre esemplari simili: due di questa serie erano nella raccolta di Fulvio Orsini (de Nolhac 1884a, nn. 586 e 592) e uno dei due è registrato nell'inventario seicentesco dello "studiolo" (Jestaz 1994, n. 6687). I ritratti del denario sono riprodotti in Faber 1606 alle tavv. 50 e 113.

L'effigie di Silla, del quale esistevano a Roma numerose statue – come ricordano Plutarco, Appiano, Sveto-

nio e Cicerone – è nota esclusivamente dall'emissione monetale che non poteva mancare, dunque, tra le *Imagines Illustrium*.

Bibliografia: Per il ritratto di Silla cfr. Vessberg 1941, tav. XVI, 6; per entrambi i ritratti riprodotti sulla moneta cfr. Zenhaker 1961, pp. 38-43. [R.C.]

219. *Denario romano-repubblicano*
D. BRVTVS. Testa di L. Giunio Bruto a d.; bordo perlinato
R. AHALA. Testa di C. Servilio Ahala a d.; bordo perlinato
argento, g 4,24, diam mm 19,20
Roma, 54 a.C.
Napoli, Museo Archeologico Nazionale
F.r. 3072; Crawford 1974, 433/2

Il denario, coniato da Marco Giunio Bruto (il cesaricida) quando ricoprì la carica di magistrato monetale, riproduce i ritratti di Lucio Giunio Bruto e di Caio Servilio Ahala. L'ammirazione di Marco Bruto per i due leggendari personaggi, celebrati il primo come fondatore della Repubblica per aver cacciato i Tarquini e il secondo come liberatore dell'Urbe dalla tirannide per aver ucciso Spurio Melio, è ampiamente attestata dalle fonti (Cicerone, Cornelio Nepote, Plutarco).

La moneta racchiudeva in sé, dunque, più di un elemento per accendere gli interessi antiquari, ma un ulteriore dato ne accrebbe la fama: nella metà del Cinquecento era già nota la testa in bronzo del cosiddetto Bruto dei Musei Capitolini, che allora era nella raccolta del cardinale Rodolfo Pio da Carpiera. La scultura era diventata famosa proprio perché si riteneva raffigurasse Lucio Bruto, il mitico primo console di Roma, e il confronto con il ritratto del denario fu considerato determinante per confermare l'attribuzione. Al Museo Archeologico Nazionale

di Napoli sono conservati cinque esemplari di questa emissione, probabilmente tutti farnesiani (Jestaz 1994, nn. 6557, 6692, 6709, 6759, 7066).

I ritratti sono riprodotti dal Faber 1606 alle tavv. 81 e 132; nel relativo commento il ritratto di Bruto è accostato per la rassomiglianza dei tratti del volto alla celebre testa in bronzo dei Capitolini ritenuta la statua di Lucio Giunio Bruto. Il Faber cita le fonti latine attestanti l'esistenza sul Campidoglio delle statue-ritratto di Lucio Giunio Bruto e di Caio Servilio Ahala, e riferisce l'opinione, largamente e a lungo diffusa, che la testa in bronzo dei Capitolini in origine appartenesse appunto a quella statua di Bruto.

La datazione e la provenienza della pregevole scultura, dai più ritenuta opera di un bronzista italico di III secolo a.C., sono ancora oggetto di discussione.

Bibliografia: Sulla fama del ritratto di Lucio Bruto dal Cinquecento all'Ottocento cfr. Haskell-Penny 1984, pp. 211-214. Sui ritratti monetali di Bruto e Ahala cfr. Zenhacker 1961, pp. 38-43. [R.C.]

Gli acquisti di Fulvio Orsini e le sue lettere al cardinale Alessandro
220. *Bronzo di Magnesia* ad Sipylum (*Lidia*)
D. ΜΑΡΚΟΣ ΤΥΛΛΙΟΣ ΚΙΚΕΡΩΝ. Testa nuda di M. Tullio Cicerone a d.
R. ΜΑΓΝΕΤΩΝ ΤΩΝ ΑΠΟ ΣΙΠΥΛΟΥ. Una mano stringe una corona, un ramo di alloro, una spiga e un tralcio di vite; nel campo ΘΕΟΔΟΡΟ
bronzo, gr 6,76, diam mm 22, 24
Magnesia *ad Sipylum*, dopo il 30 a.C.
Napoli, Museo Archeologico Nazionale
F.g. 8562; cfr. *BMC, Lydia*, p. 139, 13, pl. XVI, 1

M. Tullio Cicerone, figlio del celebre oratore, fu proconsole d'Asia nel 30 ca. a.C. Il ritratto sulla moneta è quello del proconsole e non del padre, nonostante nella tavola R di supplemento del Faber l'effigie sia descritta come quella dell'oratore. Fulvio Orsini, come altri eruditi del suo tempo, fu assai attratto dalla figura di Cicerone, ma lo sforzo di cercare sulle monete sue tracce lo indusse a cadere in un caso in errore, in un altro in inganno. Nelle sue *Imagines* – dove vengono messe a confronto monete, gemme, sculture e iscrizioni attestanti i medesimi personaggi nel tentativo di compilare una sorta di *corpus* dei documenti superstiti delle celebrità del mondo antico – sono raffigurati tre denari repubblicani, due con l'iscrizione M. TVLLIVS M.F. CICERO e l'altro con la testa di Cesare al D. e al R. l'iscrizione Q. TVLLIVS M.F. CICERO III VIR AAA FF, attribuiti ai figli di Cicerone: sono falsi, ingenue contraffazioni, e lo stesso Orsini dovette rendersene conto perché questi denari non compaiono tra quelli riprodotti dopo pochi anni nelle sue *Familiae Romanae* (Orsini 1577). Ma Cicerone fu la causa anche di una clamorosa beffa a suo danno: un certo Giulio Cesare Veli nel 1598 fece da intermediario per l'acquisto di una moneta dei Magnesi che a detta del suo proprietario, Alessandro Borgianni, era la più meravigliosa delle monete greche mai viste in Italia, riproducente niente meno che il ritratto di Cicerone. L'Orsini prontamente ne decise l'acquisto ad un prezzo assai elevato, ma quale delusione all'arrivo della moneta: la testa non era certo fosse quella di Cicerone ed era del tutto assente la millantata qualità artistica!

Il bronzo in questione con ogni probabilità è da identificare proprio con questa moneta coniata a Magnesia, l'unica emessa dal proconsole M.

Tullio Cicerone confluita nelle raccolte napoletane.

Nella collezione monetale di Palazzo Farnese era stata immessa anche una moneta di "Cicerone con Marco Cato", già riconosciuta nel Seicento come moderna (Jestaz 1994, n. 6564).

In onore di Cicerone furono erette numerose statue nel mondo romano – come egli stesso attesta in diversi passi – e la sua fisionomia è nota da più repliche di età imperiale, ma l'effigie non fu mai riprodotta su moneta.

Bibliografia: I denari con l'iscrizione CICERO sono pubblicati in Orsini 1570, pp. 80 e 81. La storia dell'acquisto del bronzo dei Magnesi è riportata in Nolhac 1887, p. 31 e in Babelon 1901, col. 106. Per l'iconografia di Cicerone cfr. Vessberg 1941, p. 216 e sgg. [R.C.]

221. *Aureo di* Kosōn
D. Un console tra due littori avanza verso s.; nel campo a s. monogramma; in esergo ΚΟΣΩΝ
R. Aquila ad ali aperte su scettro con corona tra gli artigli; bordo perlinato
oro, g 8,7, diam mm 18
Tracia o Scizia, dalla metà del I secolo a.C.
Napoli, Museo Archeologico Nazionale
F.r. 3081; cfr. *BMC, Thrace*, p. 208, 1

Nelle raccolte monetali del Museo Archeologico Nazionale di Napoli è presente un unico statere d'oro con l'iscrizione greca ΚΟΣΩΝ; esso potrebbe corrispondere all'aureo elencato nell'inventario della raccolta di Fulvio Orsini (de Nolhac 1884a, p. 185, n. 3). La moneta è citata, insieme con altre anch'esse d'oro, in una lettera del 18 agosto 1588 inviata dall'Orsini al cardinale Alessandro in cui ne veniva proposto l'acquisto.

220

220

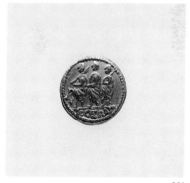

221

221

432

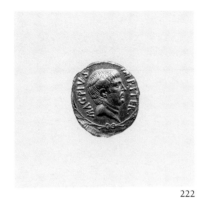

222

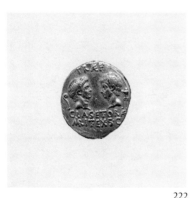

222

223

223

Il cardinale forse non stimò conveniente il prezzo proposto e, se si tratta dello stesso esemplare compreso nell'inventario, esso fu poi comprato dall'Orsini per la sua collezione.

Nella lettera al cardinale, Fulvio Orsini descrisse l'aureo come coniato dalla "colonia di Orbetello, la quale dall'antichi fu detta COSA, et COSAE, et le lettere della medaglia sono genitivo plurale". La sua fantasiosa ipotesi gli fornì lo spunto per ritenere l'immagine dei due uomini incedenti con le tipiche insegne littorie la prova che i romani "pigliorno dall'Etrusci le fasci e le securi".

Lo statere era da tempo, e lo sarà ancora in seguito, oggetto di curiosità e argomento di dotte discussioni. Si consideri che Erasmo da Rotterdam aveva interpretato i tre personaggi addirittura come Noè con i suoi figli all'uscita dell'arca e l'aquila con la corona come la colomba con il ramo di olivo!

Joseph Eckel per primo ipotizzò, in base al confronto della raffigurazione del D. dell'aureo con un denario romano di Bruto, che esso fu emesso da Bruto, il quale come riferiva Appiano (*Bell. civ.* IV, 75) aveva utilizzato per coniare moneta l'oro del tesoro consegnatogli da *Polemocratia*, vedova del re della Tracia *Sodalos*. Il personaggio centrale veniva identificato con Bruto e il monogramma come la legatura delle sue iniziali L.BR, mentre il nome greco *Kosōn* era attribuito ad un magistrato locale. In seguito il monogramma è stato letto da alcuni come OΛB (abbreviazione di Olbia) da altri come BA (abbreviazione di *basileùs*) e KOΣΩN ritenuto il nome di un dinasta scita (è attestata l'esistenza di un re di nome *Kosōn* o *Kotison* morto nel 29 a.C.) che avrebbe ripreso il tipo del D. da un denario di Bruto e utilizzato per il R. un tipo già noto ad Olbia. A sostegno di tale opinione è stata ad-

dotta la provenienza accertata degli ori dalla Dacia, regione più vicina alla Scizia che alla Tracia.

Bibliografia: Per la lettera dell'Orsini al cardinale Alessandro (Archivio di Stato, Parma, Epistolario scelto, 12) cfr. Riebesell 1989, p. 190, nota 24; sulla interpretazione della moneta di *Kosōn* nel Rinascimento cfr. Babelon 1901, col. 92 e Alfoldi, I, 1978, p. 7. J. Eckel pubblica l'oro nella sua *Doctrina Numorum Veterum*, 1792-96, tomo VI, p. 23. L'attribuzione ad Olbia è di B.V. Head e di M. Bahrfeldt. La bibliografia sull'aureo è assai vasta, cfr. per ultimi Iliescu 1990, pp. 185-214, con bibl. prec. e Burnett-Amandry-Ripollès 1992, p. 313, n. 1701, con bibl. prec. Per il denario romano con lo stesso tipo del D. dell'aureo di *Kosōn* cfr. Crawford 1974, 433/1. [R.C.]

222. *Aureo di Sesto Pompeo*
D. Testa nuda e barbata di Sesto Pompeo a d. in una corona di alloro; dietro la nuca MAG. PIVS, davanti IMP. ITER.
R. Le due teste affrontate di Gneo Pompeo Magno e di Gneo Pompeo il giovane, fratello maggiore di Sesto, con barba; dietro la testa del primo *lituus*, del secondo tripode. In alto P R E AE F, in basso C L AS. ET. ORAE. MAR IT. E. X. S. C.
oro, g 7,58, diam mm 18, 20
Sicilia, 42-40 a.C.
Napoli, Museo Archeologico Nazionale
F.r. 3134; cfr. Crawford 1974, 511/1a

Per decreto del Senato Sesto Pompeo ricevette negli anni 43-40 a.C. l'incarico di *Prefectus classis et orae maritimae* e l'emissione di questo denario aureo celebra l'avvenimento. I simboli del R., il lituo e il tripode, richiamano le mansioni di *Augur* e di *X Vir sacris faciundis*.
La predilezione nei riguardi dei ri-

tratti dei personaggi celebri dell'antichità indirizzò l'Orsini ad interessarsi in più occasioni delle emissioni con le teste di Pompeo Magno e dei suoi figli. L'aureo lo troviamo citato in due epistole spedite entrambe al cardinale Alessandro. Esso è menzionato in una lettera datata 26 luglio 1574 nella quale l'Orsini comunica di aver consegnato il "Pompeio d'oro, che m'ha mandato il Cavaliere Mocenigo", moneta stimata ben 25 scudi d'oro, per la quale veniva richiesto in cambio uno dei tre busti di marmo di Antonino Pio posseduti dal cardinale. In seguito notizie relative ad un altro esemplare di questa emissione monetale si ritrovano in una lettera dell'Orsini del 18 agosto 1588, la stessa indicata a proposito dell'aureo di *Kosōn*, dove tra le monete di proprietà "del fratello del Morabito" è citato un "Pompeo d'oro con li figlioli" che il cardinale vide "in Messina, ma troppo lo stima".

Non sappiamo se furono acquistate entrambe le monete citate; certo è che due aurei di Sesto Pompeo sono elencati nell'inventario di Fulvio Orsini (de Nolhac 1884a, p. 186, nn. 14 e 15), stimati ben 30 ducati l'uno, e i ritratti del R. sono riprodotti nella tavola di supplemento P del Faber. Nella raccolta dei Farnese confluirono tre monete con questi tipi (Jestaz 1994, nn. 6011, 6098, 7107), ma uno solo degli esemplari è menzionato più tardi negli inventari farnesiani di Parma e pubblicato nella tavola I dei *Cesari in oro* del Pedrusi. Esso corrisponde con ogni probabilità al denario aureo del Museo Archeologico Nazionale di Napoli.

Bibliografia: La lettera dell'Orsini del 1574 (ASP, Lettera X) è pubblicata con ampio commento in Ronchini-Poggi 1879, pp. 56, 77 e sgg.; quella del 1588 (Archivio di Stato, Parma, Epistolario Scelto, 12) in

Riebesell 1989, p. 190 e sg., nota 24. I tre busti in marmo di Antonino Pio sono presenti nell'inventario delle sculture del cardinale Alessandro del 1568: cfr. *Documenti Inediti*, I, p. 72 e sgg. L'aureo è riprodotto in Pedrusi 1694, tav. I. Sui ritratti di Sesto Pompeo e di Pompeo Magno cfr. Ronchini-Poggi 1879, p. 77 e sgg. e Vessberg 1941, pp. 131, 148 e sg. [R.C.]

223. *Aureo di Vitellio*

D. A VITELLIVS GERM IMP AVG TR P.
Testa dell'imperatore Vitellio a d. con corona di alloro; bordo perlinato
R. LIBERI IMP GERMAN. Le due teste affrontate dei figli di Vitellio; al centro una stella; bordo perlinato.
oro, g 7,40, diam mm 19
Roma, 69 d.C.
Napoli, Museo Archeologico Nazionale
F.r. 5217; cfr. *R.I.C.*, I, p. 225, n. 12 (ma per la leggenda n. 14)

Le emissioni in oro di Ottone, Galba e Vitellio sono assai rare per la breve durata del periodo in cui essi si alternarono come imperatori nel 69 d.C., il famoso "longus et unus annus".

Il cardinale Alessandro aveva nella sua raccolta un aureo di Ottone ed uno di Galba e dunque mancava soltanto Vitellio; Fulvio Orsini gli propose quindi l'acquisto di un "Vitellio d'oro rarissimo" posseduto dal "fratello del Morabito" che gli inviò in visione nel 1588 insieme con altre monete d'oro. La cosa è documentata da una lettera spedita dall'Orsini al cardinale in data 18 agosto 1588, la stessa nella quale sono menzionati l'aureo di Pompeo con i figli e quello di *Kosōn*. La moneta di Vitellio citata nell'epistola senza alcun altro elemento di identificazione è forse quell'unico aureo di Vitellio che risulta presente nella raccolta Farnese a Roma, con Marte al R. (Jestaz 1994, n. 5726).

Negli inventari di Parma sono citati due aurei per ciascuno dei tre imperatori, gli stessi riprodotti in Pedrusi 1694 alla tav. VII. Non è questo l'unico caso in cui risulta modificato il numero delle monete registrate nei cataloghi di Parma rispetto all'inventario seicentesco dello "studiolo". Certamente nella seconda metà del Seicento devono essere intervenute variazioni che, in assenza di specifica documentazione, non si è ancora in grado di valutare pienamente. Si consideri, in ogni modo, che spesso le indicazioni dell'inventario dello "studiolo" sono assai generiche e approssimative.

Uno dei due aurei di Vitellio pubblicato dal Pedrusi corrisponde all'esemplare del Museo Archeologico Nazionale di Napoli F.r. 5217, qui esposto. [R.C.]

Le "invenzioni" artistiche

224. *Decadrammo di Siracusa*

D. Quadriga al galoppo a s. guidata dall'auriga e sormontata da una Nike in volo; in esergo panoplia (elmo, scudo, corazza, schinieri) e in basso AΘΛΑ (= premi); bordo perlinato
R. Testa femminile adorna di collana ed orecchini con i capelli raccolti alla nuca in un *opistosphendóne* a reticella e cinta da un *ampyx* sul quale è la lettera K; intorno quattro delfini, quello sotto il collo reca sul dorso l'iscrizione KIMΩN
argento, g 43,45; diam mm 38
Siracusa, ultimo decennio del V secolo a.C.
Napoli, Museo Archeologico Nazionale
F.g. 5110; cfr. *BMC, Sicily*, p. 176, nn. 202-203

Il decadrammo è un nominale dal valore assai elevato; a Siracusa questo tipo di moneta fu emesso una prima volta nella decade 470-460 a.C. e in seguito nell'ultimo decennio del secolo quando le serie furono tratte dai conii prodotti dai maestri incisori Cimone ed Eveneto. A lungo si è ritenuto che i primi decadrammi fossero stati coniati per celebrare la vittoria sui Cartaginesi ad Himera nel 480 a.C. e i secondi dopo la vittoria sugli Ateniesi del 413 a.C. Questi ultimi di recente, per considerazioni basate su questioni di cronologia relativa delle serie dell'argento siracusano, sono stati datati all'epoca di Dionigi I e ritenuti emissioni collegate alla politica espansionistica del tiranno. La loro funzione di premi per atleti vittoriosi, dunque, non viene più necessariamente connessa ai giochi celebrativi dei successi militari di Siracusa. In ogni caso, quali che siano la precisa cronologia e la funzione, i conii dei decadrammi di Cimone sono veri capolavori dell'arte monetale dai quali traspare la matura concezione plastica dell'artista e le sue straordinarie capacità tecniche. Assai indovinato il risultato raggiunto nella creazione, un perfetto equilibrio tra le due facce della stessa moneta: da un lato la staticità dell'espressione nobile del profilo femminile mitigata dalla vivacità della chioma appena contenuta alla nuca da una rete, dall'altro il movimento sfrenato della quadriga al galoppo a stento trattenuta dall'auriga.

Fulvio Orsini possedeva tre esemplari di questi splendidi decadrammi che così descrive nell'inventario della sua collezione: "1) Medaglia di Siracusa grande con lettere AΘΛΑ al roverscio, che fu del Morabito, scudi 30; 2) M.a simile senza lettere greche nel roverscio, scudi 20; 3) M.a di Siracusa simile alla sudetta, scudi 20" (de Nolhac 1884a, p. 188, nn. 1-3). Nell'inventario seicentesco

224

224

225

225

434 dello "studiolo" è descritta però un'unica moneta "greca grande con la Provincia grande di Seracusa con quattro cavalli" (Jestaz 1994, n. 6421).

Nelle raccolte monetali napoletane sono pervenuti più decadrammi (F.g. 5109-1521), ma malauguratamente negli anni trenta del nostro secolo sono state sottratte al Museo alcune tra le più belle monete siceliote della raccolta, sostituite con falsificazioni: è il caso – purtroppo – di alcuni di questi decadrammi e anche di alcuni dei tetradrammi di Nasso con il Sileno, anch'essi eccellenti prodotti artistici.

L'elevato valore di acquisto riportato nell'inventario di Orsini rileva il grado di interesse verso le superbe creazioni artistiche dei maestri incisori sicelioti; si consideri che il prezzo di 30 scudi stabilito per il decadrammo di Siracusa con l'iscrizione ΛΘΛΛ e per un tetradrammo di Nasso con il Sileno (de Nolhac 1884a, p. 188, n. 6) è tra i più alti di quelli registrati per le monete di argento.

Bibliografia: Per il decadrammo di Siracusa cfr. Jonkees 1941, n. 3 (non cita l'esemplare F.g. 5110); Rizzo 1946, tav. L, 3 e tav. LVII, 3 (pubblica l'esemplare F.g. 5109 da lui visto al Museo Archeologico Nazionale di Napoli nel 1931 e poi sostituito, prima del 1939, con un falso volgare). Per la datazione dei decadrammi di Cimone in età dionigiana, cfr. Boehringer 1993, p. 65 e sgg. con rassegna della bibl. prec. e delle diverse cronologie proposte. Nuove ipotesi sulle motivazioni della coniazione dei decadrammi della fine del V secolo a.C. in Caccamo Caltabiano 1987, p. 119 e sgg. Sugli aspetti artistici della produzione monetale siceliota cfr. Garraffo 1985, p. 261 e sgg. Sulla funzione dei decadrammi sicelioti cfr. anche Garraffo 1993, pp. 167-187 con bibl. prec. [R.C.]

225. *Tetradrammo siculo-punico*
D. Testa femminile ornata con orecchini e con tiara, volta a d.
R. Leone a d.; sullo sfondo palma di datteri; in esergo iscrizione punica Š'MMHNT (= il popolo dell'accampamento); bordo perlinato
argento, g 17,15, diam mm 24, 28 emissione prodotta da Cartagine in Sicilia, 320-310 a.C.
Napoli, Museo Archeologico Nazionale
F.g. 4820

Nel catalogo del Fiorelli 1870 (I) sono elencati due esemplari simili di questa emissione (F.g. 4820 e 4821); con ogni probabilità sono gli stessi due registrati nell'inventario di Fulvio Orsini (de Nolhac 1884a, p. 188, nn. 9-10) valutati ben 25 scudi ciascuno. Nell'inventario seicentesco dello "studiolo" è individuabile per lo meno uno di essi (Jestaz 1994, n. 6897).

La testa del D. che presenta un copricapo di tipo frigio fu interpretata dall'Orsini come il ritratto di Didone, secondo un'opinione destinata a durare a lungo in seguito.

Bibliografia: Bisi 1969-70, p. 101, n. 139, tav. VIII, 5; Jenkins 1977, n. 272, pl. 22. [R.C.]

Riconoscere antichi monumenti

226. *Aureo di Nerone*
D. NERO CAESAR AVGVSTVS. Testa laureata di Nerone a d.; bordo perlinato
R. IANVM. CLVSIT. PACE. P.R. TERRA. MARIQ. PARTA (*Ianum Clusit Pace Populi Romani Terra Marique Parta*). Porta chiusa del tempio di Giano; bordo perlinato
oro, g 7,21, diam mm 18
Roma, 63-68 d.C.
Napoli, Museo Archeologico Nazionale

F.r. 4458; cfr. *RIC*, I, p. 148, n. 44, pl. X, 153 e *CNR*, XVI, 40

La porta del tempio di Giano veniva aperta in tempo di guerra e serrata in occasione di pace. Come indica l'iscrizione del R. dell'aureo di Nerone, la porta fu chiusa perché durante il suo impero non vi furono più guerre dopo le campagne contro i Parti (60-63 d.C.). La cerimonia della chiusura della porta del tempio nel giorno consacrato a Giano (il primo gennaio) avvenne secondo Svetonio nel 66 d.C., quando Tiridate, re dei Parti, si recò a Roma; però alcuni sesterzi coniati negli anni 64-65 d.C. già si riferiscono allo stesso avvenimento. Forse la porta venne sbarrata nel 64 d.C., ma la cerimonia fu ripetuta anche negli anni successivi per propagandare la pace raggiunta.

Il tempio di Giano è andato distrutto: la sua immagine è documentata soltanto dalle monete di Nerone e dalla descrizione che ne diede lo storico Procopio che lo vide durante una visita a Roma al seguito di Belisario (535-542 d.C.).

Due esemplari di questa emissione aurea sono registrati nel catalogo delle monete romane del Museo Archeologico Nazionale di Napoli (F.r. 4457 e 4458); uno dei due è farnesiano.

La moneta è riprodotta in Pedrusi 1694 alla tav. VI ed è forse la stessa registrata nell'inventario di Fulvio Orsini (de Nolhac 1884a, p. 186, n. 22) e nell'inventario dello "studiolo" (Jestaz 1994, n. 7110).

Questo esemplare ed il successivo sono stati prescelti per segnalare quanta attenzione riscuotessero negli studi di antiquaria le monete romane raffiguranti antichi monumenti scomparsi. Nel Cinquecento si era diffusa una vera e propria passione per la conoscenza o lo studio dell'architettura dell'antica Roma:

226

226

227

227

si moltiplicavano le ricerche sulle tecniche edilizie e sull'aspetto estetico degli edifici monumentali e venivano proposte – in assenza di documentazione – fantasiose ricostruzioni ideali. Divennero quindi oggetto di grande curiosità le monete e le gemme con immagini di architetture. Fulvio Orsini ne possedeva diverse e talune ne comprò per il cardinale Alessandro.

L'acquisto di un diaspro con il porto di Traiano e di un altro con il Circo Massimo, documentati da una sua epistola del 1580, e la volontà di lasciare al cardinale Peretti, in ricordo di affetto e riconoscenza, una moneta di bronzo con il Colosseo sono un ulteriore e chiaro segno della considerazione attribuita a questo tipo di evidenze.

Bibliografia: Per la raffigurazione del tempio di Giano sulle monete di Nerone cfr. Grant 1972, p. 223; sull'identificazione del tempio e le antiche tradizioni letterarie, cfr. Stokstad 1954, p. 438; più in generale sui monumenti riprodotti sulle monete imperiali romane cfr. Donaldson 1966. Sugli interessi dell'Orsini per i documenti raffiguranti antichi monumenti cfr. Ronchini-Poggi 1879, nelle annotazioni alla lettera XV dell'Archivio di Stato, Parma, p. 83 e sgg. [R.C.]

227. *Aureo di Traiano*
D. IMP TRAIANVS AVG GER DAC P M TR P COS VI PP. Busto laureato di Traiano a d.; bordo perlinato
R. Parte della facciata di ingresso del Foro di Traiano con un arco scandito da sei colonne: al centro si apre il fornice d'ingresso, ai lati nicchie con statue. Al di sopra Traiano incoronato dalla Vittoria su un carro trionfale trainato da sei cavalli fiancheggiato da trofei di guerra con Vittorie. In basso FORVM TRAIAN; bordo perlinato

oro, g 7,42, diam mm 20
Roma 114 ca. d.C.
Napoli, Museo Archeologico Nazionale
F.r. 7712; cfr. *RIC*, I, p. 262, n. 255, pl. IX, 153

L'emissione aurea di Traiano è l'unica importante documentazione dell'imponenza delle strutture architettoniche di accesso, dal lato del Foro di Augusto, del complesso monumentale più celebrato della Roma imperiale, il Foro Traiano, costruito tra il 107 e il 113 d.C. ad opera dell'architetto Apollodoro di Damasco. Da qui l'interesse di Fulvio Orsini ad immettere nella sua collezione un esemplare di questa emissione aurea, coniata peraltro in epoca contemporanea alla realizzazione del grandioso complesso monumentale.
Dall'inventario della raccolta Orsini apprendiamo che la moneta fu acquistata "da un contadino" per il prezzo di 25 scudi (de Nolhac 1884a, p. 187, n. 67).
Nelle raccolte monetali napoletane è confluito l'esemplare in oro di Traiano che era nella collezione farnesiana; esso è riprodotto alla tav. XI del I tomo del Pedrusi e con ogni probabilità si tratta della medesima moneta compresa nell'inventario di Orsini e descritta nell'inventario seicentesco dello "studiolo" come "un Traiano col foro Traiano, bellissima, d'oro" (Jestaz 1994, n. 7111).
Nello "studiolo" la moneta, insieme con altre certamente di proprietà dell'Orsini, come ad esempio quelle d'oro qui esposte (catt. 207, 222, 226), era racchiusa in una borsetta di ormesino rosso.

Bibliografia: Sul Foro Traiano cfr. Zanker 1970, p. 449 e sgg.; più in generale sui monumenti riprodotti sulle monete imperiali cfr. Donaldson 1966 con ampia bibl. prec. [R.C.]

I medaglioni celebrativi

228. *Medaglione di Antonino Pio*
D. ANTONINVS AVG PIVS P P TR P COS IIII. Busto laureato di Antonino Pio volto a s.; bordo perlinato
R. Esculapio seduto di fronte, con bastone e serpente nella mano s. e nella d. una patera nella quale la *Salus* versa del liquido. Alle spalle della *Salus* un albero spoglio
bronzo, g 46,50, diam mm 38
dopo il 145 d.C.
Napoli, Museo Archeologico Nazionale
F.r. 15993; cfr. Cohen 1880-89, 1138; Gnecchi 1912, II, p. 19, n. 86, tav. 52, 9

I medaglioni romani per il loro carattere di emissioni particolari destinate ad essere distribuite dall'imperatore in occasioni speciali – come trionfi, festività di inizio d'anno, celebrazioni di inizio o di conclusione di voti imperiali, anniversari o altri eventi da commemorare – sono in genere di dimensione maggiore e di fattura migliore delle solite monete. Questa loro caratteristica li rese assai ricercati dai collezionisti e dagli antiquari cinquecenteschi; taluni vennero imitati nei conii contemporanei, altri furono deliberatamente falsificati. Un ruolo di primo piano in questo tipo di attività fu svolto da Giovanni da Cavino (1500-1570) che produsse creazioni, le cosiddette "padovane", per lungo tempo considerate conii antichi, le quali a loro volta vennero imitate.
I Farnese possedevano un gran numero di medaglioni (l'inventario di Parma del 1708 riporta 161 esemplari, tra contorniati e medaglioni compresi nel tavolino IX, dove furono esposti tutti insieme), ma molti di essi, riprodotti dal Pedrusi nel V tomo del catalogo della raccolta, non sono da considerare autentici. Il riscontro tra i medaglioni pubblicati

dal Pedrusi e quelli catalogati dal Fiorelli 1870 (II) mostra con evidenza quanti pochi ne siano rimasti nella collezione del Medagliere napoletano; taluni furono espunti dal Fiorelli perché falsi e relegati nei depositi museali, altri furono sottratti nel corso del XVIII secolo.
L'esemplare di Antonino qui esposto mostra al R. Esculapio, dio che compare di sovente sui medaglioni di Adriano e di Antonino Pio, da solo o accompagnato dalla *Salus*.
Esculapio e altre scene leggendarie della storia di Roma (Orazio Coclite, lupa e gemelli, Enea e Ascanio, Enea e Anchise, Marte e Rea Silvia) ricorrono anche sui celebri medaglioni emessi in occasione o in commemorazione del IX centenario della fondazione di Roma (147 d.C.).
Il medaglione è pubblicato dal Pedrusi 1709, V, tav. IX, VI.

Bibliografia: Sui medaglioni romani cfr. Gnecchi 1912 e Toynbee 1986. Sulle imitazioni dei medaglioni e delle monete romane nel Rinascimento cfr. Klawans 1977, con bibl. prec. [R.C.]

229. *Faustina*
D. FAVSTINA AVGVSTA. Busto drappeggiato di Faustina II a s.; bordo perlinato
R. Diana con fiaccola nella mano s. a cavallo di una cerva
bronzo, g 51,64, diam mm 38
Napoli, Museo Archeologico Nazionale
F.r. 16001; cfr. Cohen 1880-89, n. 292; Gnecchi 1912, II, p. 40, n. 16, tav. 68, 4

Diana ha un posto preminente tra le divinità femminili riprodotte sui medaglioni di II secolo d.C. Alla dea fu particolarmente devoto Antonino Pio che adottò la sua immagine per i propri medaglioni e per quelli emessi in onore di Faustina II.
L'esemplare qui esposto è pubblica-

to dal Pedrusi 1709, V, alla tav. XIII, III; si tratta del medaglione descritto nell'inventario seicentesco dello "studiolo" di Palazzo Farnese come "Faustina con Giove sopra la capra, la Giovane" (Jestaz 1994, n. 5922). [R.C.]

230. *Medaglione di Diadumediano*
D. M OPEL ANTONINVS DIADVMEDIANVS CAESAR. Busto drappeggiato di Diadumediano a testa nuda, a d.; bordo perlinato
R. PRINCIPI IVVENTVTIS.
Diadumediano in abito militare con lancia nella mano s. e insegna nella d.; a.d. due insegne, ai lati S C; bordo perlinato
bronzo, g 76,83, diam mm 45
217 d.C.
F.r. 16008; cfr. Cohen 1880-89, n. 7; Gnecchi 1912, III, tav. 152, 12
Napoli, Museo Archeologico Nazionale

Nel III secolo d.C. divenne comune l'uso di dedicare ai giovani Cesari medaglioni con l'iscrizione PRINCIPI IVVENTVTIS ed è stato proposto che essi furono emessi per essere distribuiti ai membri della *Iuventus*.
Diadumediano, figlio dell'imperatore Macrino, nato nel 208 d.C., ricevette il titolo di Cesare nel 217 d.C. Nessun ritratto del giovane Cesare è accertato ad esclusione delle monete e dei medaglioni che lo ritraggono come un ragazzo dai capelli corti con il naso piccolo, il mento rotondo e il collo lungo. Per la brevità dell'impero di Macrino, durato un solo anno, furono emesse poche monete con l'effigie di Diadumediano (ucciso a soli dieci anni); per questo il medaglione che gli fu dedicato in quanto *princeps iuventutis* è piuttosto raro.
Nell'inventario seicentesco dello "studiolo" la moneta è descritta infatti come "Diadumediano imperatore con PRINCIPI JVVENTVTIS, meda-

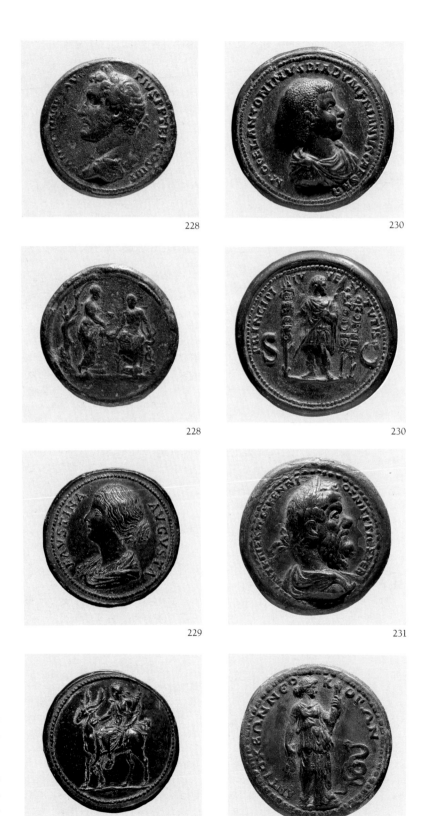

228

230

228

230

229

231

229

231

glione rarissimo, conservato e di molto valore" (Jestaz 1994, n. 5507).
Esso è riprodotto dal Pedrusi 1709, V, alla tav. XVIII, I. [R.C.]

231. *Medaglione di Pescennio Nigro*
D. ΑΥΤ ΚΑΙΣ Κ ΠΕΣΚΕΝΝΙΟΣ ΝΙΓΕΡΩΣ ΣΕΒ. Busto drappeggiato e laureato di Pescennio Nigro a d.; bordo perlinato
R. ΑΝΤΙΟΧΕΩΝ ΝΕΟΚΟΡΩΝ. La *Salus* in piedi a d. con serpente ai suoi piedi; bordo perlinato
bronzo, g 74,07; diam mm 42
Napoli, Museo Archeologico Nazionale
dagli "scarti" (monete eliminate dal Fiorelli dalla collezione perché ritenute false o sospette)

Si è già accennato in precedenza a questo medaglione (Pedrusi 1709, V, tav. XVIII, I) che costituiva il vanto delle raccolte numismatiche dei Farnese per la sua eccezionalità e quindi veniva segnalato all'attenzione dei visitatori del Palazzo Ducale di Parma. "Antica e preziosissima gioja" lo aveva considerato il Pedrusi, ma in realtà la tanto vantata unicità del pezzo era dovuta al fatto che il medaglione era un sensazionale falso.
Il bronzo era già in collezione a Roma; lo si trova, infatti, registrato nell'inventario seicentesco dello "studiolo" dove è descritto con molta enfasi come "Un Pescennio Nero imperatore, medaglione di grandissimo rilievo, conservatissimo e rarissimo, greco, con una figura in piedi di roverso d'una Provincia con il serpe di Esculapio alli piedi, non mai più veduto da memorandi scrittori" (Jestaz 1994, n. 5499). Ma esso, insieme al contorniato con Omero (cat. 233), fu al centro di una vivace polemica tra gli eruditi settecenteschi in quanto giudicato falso. La questione fu posta all'indomani

della stampa del V tomo del Pedrusi dai "Giornalisti" del "Giornale de' Letterati" che cominciarono dapprima a formulare dubbi sull'autenticità del medaglione (fascicolo 10 dell'anno 1712, p. 37) e poi alle risentite proteste del Pedrusi (tomo VI, 1714) replicarono dichiarandolo sicuramente falso (fascicolo 22 del 1715, pp. 214-221) e accusando il Pedrusi, il quale continuava a difendere il "suo" medaglione, di essere in completa malafede.

Si riportano qui di seguito le parole dei "Letterati" e le motivazioni addotte circa la falsità del pezzo; esse rendono appieno il senso del tipo di dibattito scientifico e delle lunghe e pungenti diatribe che si svolgevano comunemente tra gli studiosi di numismatica dell'epoca: "Non è da dubitare che al Pedrusi non sia molto ben noto, come tutti gli antiquarj spassionati, i quali osservarono questo suo medaglione, a prima vista lo giudicarono apocrifo per la fabbrica differente da quella di tutti i medaglioni greci; e per molte altre ragioni. Egli stesso è persuaso della sua falsità, e se supponesse diversamente farebbe gran torto alla sua perspicacia. Se egli mostra di sostenerlo, ognun ben vede, che il fa in apparenza, perché si trova averlo lasciato stampare per vero". E inoltre, poiché il Pedrusi aveva portato a sostegno della sua tesi l'autorità di E. Spanheim, egli viene contestato che questo studioso "...mai non volle giudicare con certezza del vero e del falso [omissis] e che sempre si rimise al giudizio di quelli che sono chiamati *Pratici*, come fu il Vaillant", per giunta lo stesso Spanemio in lavori editi in seguito aveva considerato dubbio il medaglione di Pescennio, come del resto altri esperti. Infine i "Letterati" giudicano "il fabbricatore di esso molto ignorante delle cose antiche" in quanto sbaglia a trascrivere le iscrizioni greche e riporta NI-ΓΕΡΟΣ per ΝΙΓΡΟΣ, Κ invece di Γ come prenome; "un altro granchio molto palpabile" viene individuato nella voce ΝΕΟΚΟΡΩΝ al posto di ΝΕΩ-ΚΟΡΩΝ.

La polemica seguitò ancora con la risposta del Pedrusi (tomo VII, 1717) che dopo aver enunciato tutti i suoi "pro" concluse dicendo (p. XXXXIX) che "il nobile Medaglione non ha rilevata già la stima a' giorni nostri solamente, ma l'avea appresso a i primi Intendenti ancora di quel tempo, quando la Serenissima Casa Farnese levò da Roma varj suoi mobili preziosi e trasportolli a Parma". [R.C.]

I "crotoniati"

232. *Contorniato con Alessandro Magno*
D. Testa di Alessandro il Macedone a d.
R. Dioniso su un carro trainato da due pantere, accompagnato da una Menade che suona le tibie e incoronato da una Nike; gli sono accanto un Fauno e un Satiro; in esergo il sole
bronzo, g 24,46, diam mm 37
Napoli, Museo Archeologico Nazionale
F.r. 16026; Alföldi 1976, p. 16, n. 51, taf. 20, 6

Il contorniato è riprodotto dal Pedrusi 1709, V, alla tav. I, IV. Questo tipo di oggetti, al quale si è già in precedenza accennato era assai ricercato dai collezionisti del XVI secolo che li classificavano tra i medaglioni. Grande interesse riscuotevano specialmente quelli "greci" riproducenti poeti, filosofi o l'effigie di Alessandro il Macedone, ritenuti prodotti in epoca greca.
Nel Cinquecento i contorniati erano chiamati "crotoniati" (così li nomina l'Orsini e così sono definiti anche negli inventari di Roma) in quanto molti presentano il ritratto di Milone, atleta crotoniate e l'iscrizione CROTON e venivano considerati quindi emessi a Crotone. Ma già Pirro Ligorio affermava che non era esatto assegnarli tutti a Crotone; l'Erizzo li giudicava di "mal maestro e come di maniera Greca, con varj riversi, dei quali molti contengono bella historia".
Fulvio Orsini ne possedeva un discreto numero (de Nolhac 1884a, pp. 228, nn. 472-475, pp. 229, 230), due di essi sono anche riprodotti nelle *Imagines* (Orsini 1570, p. 68: Apollonio di Tiana, e p. 90: Sallustio), ma non tutti confluirono nella raccolta dei Farnese.
Nell'inventario di Parma del 1708 e nel tomo V del Pedrusi, alla tav. I, ci sono il contorniato con Socrate e quello con Sallustio della raccolta Orsini, ma sono assenti quelli con Diogene, Apuleio, Apollonio. Peraltro dei sei contorniati riprodotti dal Pedrusi solo quattro sono oggi nelle raccolte del Museo Archeologico Nazionale di Napoli: uno con Sallustio, due con Alessandro il Macedone e quello con Omero (cat. 233), oggetto anch'esso – come si vedrà – di accese discussioni.

Bibliografia: Per i contorniati cfr. Alföldi 1976 e 1990 con bibl. prec. Le ipotesi di Pirro Ligorio e di Sebastiano Erizzo sui "crotoniati" e le teorie contemporanee circa l'area di produzione e la funzione dei contorniati sono riportate dal Pedrusi, VI, 1714, p. XXXIII e sgg. [R.C.]

233. *Contorniato di Omero*
D. ΩΜΗΡΩΣ. Busto di Omero a d., dietro ramo di palma
R. Scena dell'apoteosi di Augusto: l'imperatore è in piedi e ai suoi lati vi sono l'Abbondanza con la cornucopia e Giove con lo scettro cui la Vittoria offre una corona. In basso la Terra su un toro e

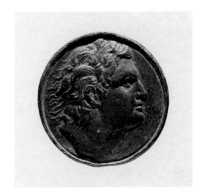

232

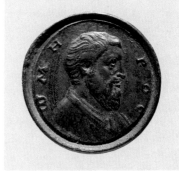

233

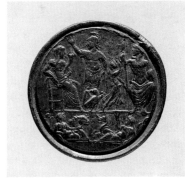

233

438 l'Oceano sdraiato su un mostro marino
bronzo, g 26,10, diam mm 38
Napoli, Museo Archeologico Nazionale
F.r. 16028; Alföldi 1976, p. 24, n. 86, taf. 28,8.

Il contorniato era già nelle raccolte di Roma: l'inventario seicentesco dello "studiolo" ricorda "Una medaglia grande con cerchio d'osso d'Homero di metallo, con quattro figure e due Fiumi, rarissima e di molto valore" (Jestaz 1994, n. 7067). Il bronzo fu poi riprodotto dal Pedrusi 1709, V, alla tavola I, I e la sua pubblicazione suscitò, come si è accennato in precedenza, le critiche dei "Letterati". Il padre gesuita assai ingenuamente aveva affermato (p. XXXIV) che il contorniato era stato coniato ad Argo in epoca classica. Immediata la recensione carica di scherno sul "Giornale de' Letterati" (fascicoli 10 del 1712, p. 23 e sgg. e 22 del 1715, p. 223): "Per rendere antico il suo bel medaglione il Padre si stende a lungo [omissis] e lo dà per battuto in Argo, e ne' secoli antichi [omissis]. Questo stesso medaglione di Omero, non solamente non lo crediamo battuto in Argo, né in tempo, che sussisteva questa città, ma né meno lo crediamo, che sia contorniato, né de' tempi bassi, bensì lo tenghiamo per indubitato lavoro moderno, uscito dalle mani del Cavino da Padova". Segue quindi una dotta dissertazione tesa a dimostrare che il contorniato farnesiano con Omero e l'apoteosi è opera del Cavino, come altri simili a quel tempo noti, e che "il rovescio di questo chimerico medaglione, nel quale il Pedrusi ravvisava i misteri omerici, è preso di pianta da un medaglione vero, e non finto d'Augusto". Per i "Letterati" la prova della falsità era inconfutabile perché i conii del Cavino, tra cui anche quello dello stes-

so medaglione di Omero, erano stati individuati fin dal 1692 dal du Molinet nel *Cabinet de la Bibliothèque de Saint Geneviève* dove erano giunti a seguito dell'acquisto dalla famiglia padovana dei Lazara.
Il materiale citato dai "Giornalisti" è attualmente alla Bibliothèque Nationale di Parigi e non c'è dubbio sul fatto che Giovanni da Cavino riprodusse, come tante altre monete romano-imperiali, anche il contorniato con Omero e l'apoteosi di Augusto. Tuttavia l'artista padovano spesso "imitava" gli originali copiandoli fedelmente e l'accertata esistenza di conii da cui furono poi tratte le "falsificazioni" non significa affatto che l'oggetto preso a modello non fosse autentico ed antico.

Bibliografia: Sui contorniati con Omero e l'apoteosi cfr. Alföldi 1976, p. 24 e sg. (sono citati otto esemplari con i medesimi tipi). Su Giovanni da Cavino e le sue "imitazioni" di monete romane cfr. Johnson-Martini 1989, con bibl. prec., in particolare per i pezzi prodotti dal Cavino copiati dal contorniato con Omero e l'apoteosi cfr. ivi, i nn. 1235-1238 delle Civiche Raccolte Numismatiche di Milano. [R.C.]

Medaglie della collezione Farnese

Le medaglie della prestigiosa collezione numismatica radunata dai Farnese, della quale sono, in questa mostra, esposti alcuni esemplari, provengono dal Museo di Capodimonte, dove la raccolta fu, da ultimo, collocata, dopo aver subito, nel corso di oltre tre secoli, varie peripezie ed essere stata oggetto di numerose vicissitudini, che certamente ne hanno alterato la fisionomia e modificato in maniera cospicua la consistenza.
Il primo nucleo del complesso venne a costituirsi a Roma, nel XVI secolo, al tempo del cardinale Alessandro Farnese, poi papa Paolo III; tuttavia, è opportuno rilevare che le notizie sulla fase iniziale della sua formazione mancano del tutto. A tale costituzione non furono certamente estranei i consigli, la guida e la liberalità di Fulvio Orsini (1529-1600), "antiquario", collezionista, erudito, bibliotecario al servizio dei cardinali Alessandro (1520-1589) e Odoardo (1573-1626) Farnese, al quale ultimo egli lasciò, morendo, nel 1600, la sua ricca collezione di opere d'arte, nonché migliaia di monete in oro, argento e rame, del periodo classico (cfr. de Nolhac 1884a, pp. 139-231).
Le monete e le medaglie, già conservate nel Palazzo Farnese, a Roma, furono dapprima trasferite a Parma, nella seconda metà del XVII secolo, e poi a Napoli, durante il regno di Carlo di Borbone, quindi trasferite a Palermo, durante il decennio francese, finché, nel 1817, vennero rispedite a Napoli e collocate nel "Real Museo Borbonico", oggi Museo Archeologico Nazionale.
Per quanto concerne specificamente le medaglie, di esse venne redatto nel 1823, da Michele Arditi, allora direttore del Museo, un inventario manoscritto (citato dal De Rinaldis nell'Introduzione al suo Catalogo delle medaglie del XV e XVI secolo del Museo

Nazionale di Napoli), che oggi si conserva nell'Archivio della Soprintendenza Archeologica di Napoli.
Nel 1957, dovendosi separare le collezioni più specificamente archeologiche da quelle moderne, la raccolta delle medaglie rinascimentali e postrinascimentali fu trasferita nel Museo di Capodimonte. In questo contesto espositivo vengono presentate medaglie dei secoli XV e XVI concernenti membri della famiglia Farnese, o da loro radunate, per alcune delle quali si cita il riferimento ad uno specifico inventario manoscritto, inviato da Roma a Parma, nel 1649 (v. Archivio di Stato di Napoli, Archivio Farnesiano 1853, II, fasc. VIII, ff. 9 r.-51 v.: Inventario delle medaglie, corniole e simili cose che si ritrovano in Roma in Palazzo Farnese, mandato da Bartolomeo Faini guardaroba. Tale inventario, secondo B. Jestaz, sarebbe stato compilato nel 1644; cfr. Inventaire du Palais et des propriétés Farnése à Rome en 1644, in Le Palais Farnèse, III, 3, Rome 1994, Introduction). Accanto ad esse sono esposte poche medaglie di personaggi del XV e XVI secolo, che, sebbene non specificamente identificate nel detto inventario, per la genericità delle descrizioni, con tutta probabilità fecero parte della silloge. Mi riferisco alle medaglie di Alfonso I d'Aragona, di Massimiliano d'Asburgo e Maria di Borgogna, ed a quelle di Maria Tudor, regina d'Inghilterra e moglie di Filippo II.
Pertanto, nell'esposizione, sono rappresentati pontefici, sovrani, duchi, cardinali, prelati, giureconsulti. Tutti questi esemplari sono chiara testimonianza non solo della ricchezza di mezzi profusi nella costituzione di quello splendido patrimonio, ma altresì del raffinato gusto che i Farnese mostrarono nel crearsi raccolte d'arte nei campi più svariati.
Per la genericità delle descrizioni contenute nell'inventario del 1649 e la mancata corrispondenza che spesso si

riscontra fra l'indicazione del metallo da esso specificata e quanto, a tal riguardo, si desume dall'esame diretto degli esemplari, ho preferito, oltre che per criteri di economia espositiva, escludere le medaglie dei pontefici Pio V, Gregorio XIII, Sisto V, Innocenzo IX, Clemente VIII. Alcuni dei pezzi esposti sono opera di incisori celeberrimi e da essi firmati; per altri, pur dovuti al loro bulino, ma non firmati, se ne attribuisce loro la paternità in base ai caratteri stilistici; per altri ancora, pur pregevoli, l'attribuzione a questo o a quel medaglista è incerta (medaglie adespote).

Ovviamente, sono state scelte le medaglie più ragguardevoli e meglio conservate. A completamento della descrizione di ciascun esemplare, ho riportato un breve cenno sulla vita e l'attività artistica dei singoli incisori, soprattutto se di larga notorietà, ed ho integrato alcune legende latine con l'inserzione di lettere o parole fra parentesi, per agevolare la comprensione del senso. In qualche caso è stata aggiunta la relativa traduzione italiana. Dopo la descrizione ho collocato brevi note relative al personaggio effigiato e/o all'evento storico che determinò la produzione della singola medaglia.

Ancora una considerazione. Contrariamente a quanto indicato nell'inventario farnesiano del 1649, non esistono nella silloge medaglie d'oro o d'argento dorato, ma solo in bronzo, bronzo dorato o in piombo. Ciò può essere dovuto sia alle spoliazioni che la raccolta ebbe a subire nel corso dei secoli (tale discrepanza si rileva anche fra le indicazioni fornite dall'inventario Arditi del 1823 ed il riscontro attualmente eseguito), ad opera di privati e per effetto dei saccheggi compiuti durante la rivoluzione del 1799, sia alla scarsa conoscenza dei vari metalli da parte dell'estensore dell'inventario del 1649, come è provato da qualche incertezza da lui mostrata nelle singole

descrizioni (ad es. f. 47 v.: "Medaglia di Paolo 3° Pontefice d'oro grande... si crede argento dorato"; "Due medaglie di Gregorio XIII d'oro o d'argento dorato"). [M.P.]

Anonimo XV secolo (dal Pisanello)

234. *Giovanni VIII, Paleologo (1390-1448)*
piombo, mm 101
D. ΙΩΑΝΝΗΣ ΒΑΣΙΛΕΥΣ ΚΑΙ ΑΥΤΟ/
ΚΡΑΤΩΡ ΡΩΜΑΙΩΝ ΠΑΛΑΙΟΛΟΤΟΣ
Busto dell'imperatore, con barba a punta, volto a d., con grande cappello ad alta tesa e a forma di cupola
R. Liscio
Al dritto è raffigurato Giovanni VIII, Paleologo, imperatore d'Oriente dal 1425, succeduto al padre Emanuele II. Morì nel 1448, senza lasciare discendenti, per cui il trono passò a suo fratello, Costantino XII, ultimo imperatore cristiano di Costantinopoli
Napoli, Museo e Gallerie Nazionali di Capodimonte, inv. IGMN 67517

Questa medaglia in piombo, priva di *rovescio*, riproduce una variante della medaglia di Giovanni VIII, in bronzo, conservata al Louvre, di epoca posteriore a quella del Pisanello. La variante consiste nell'aggiunta di una corona sopra le falde del cappello del sovrano e di una linea a festoni semicircolari, certamente opera di un cesellatore. Tali aggiunte, secondo Heiss, sono da ritenere estranee allo spirito pisanelliano.

La medaglia originale del Pisanello (1438), con al rovescio l'imperatore a cavallo, gradiente a destra, è la prima fusa da questo grande artista ed è, in assoluto, la prima vera medaglia rinascimentale conosciuta. Venne battuta in occasione del Concilio fra la Chiesa latina e quella greca, unite di fronte alla minaccia musulmana, Concilio al quale parteci-

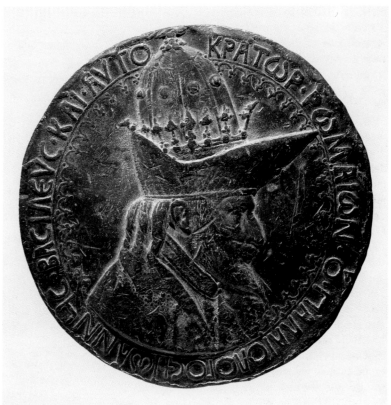

234

pò l'imperatore d'Oriente, che si sottomise al papa Eugenio IV.

Autore della medaglia originale fu Antonio Pisano, detto il Pisanello, nato a Pisa nel 1395 (?), morto nel 1455 (?), celebre pittore e superbo medaglista, il vero creatore della medaglia moderna, ch'egli inserì nella nuova arte del Rinascimento. Si distinse per la sua grande abilità di ritrattista, per il vigore delle sue figure, pur nella concisione dello stile. Lavorò, come medaglista, a Ferrara, nel 1438, a Milano, Rimini, Mantova ed infine a Napoli, dove fuse medaglie per Alfonso I d'Aragona, le ultime che si conoscano di questo artista. Oltre che i signori delle corti, effigiò anche condottieri, umanisti, letterati. Nella medaglia che qui presentiamo si avverte l'influsso di Lorenzo Ghiberti. L'effigie di Giovanni VIII, raffigurata al *dritto*, fu presa a modello in numerose pitture, miniature a sculture (cfr. R. Weiss, *Pisanello's Medaillon of the Emperor John VIII Palaeologus*, London, The British Museum, 1966, citato da Panvini-Rosati 1968, pp. 18-19). L'oggetto risulta citato nell'inventario del Palazzo Farnese di Roma (Jestaz 1994, p. 219, n. 5361), con l'indicazione "Metallo grandissimo greco Gio: Paleologo".

Bibliografia: Heiss 1881, I, p. 10; Armand 1887, III, p. 2 b; De Rinaldis 1913, pp. 10-11, n. 12; Jestaz 1994. [M.P.]

Cristoforo di Geremia
(? - 1476)

235. *Alfonso I d'Aragona (1394-1458)*

bronzo, mm 74

D. ALFONSVS. REX. REGIBVS. IMPERANS. ET. BELLORVM. VICTOR.

Busto del re, rivolto a destra, a testa nuda, con ricca corazza decorata da due figure alate sorreggenti un medaglione con un Centauro che tra-

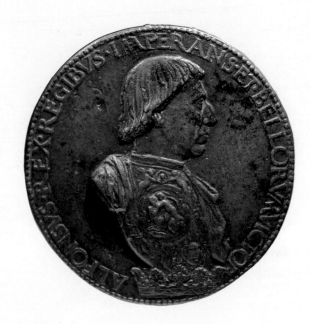

235

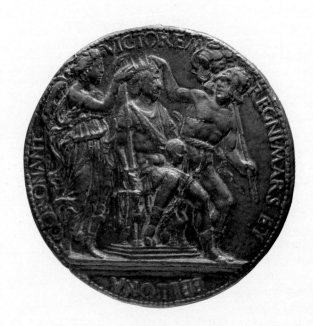

scina una Ninfa; più in basso è una testa di Medusa. Il sovrano, con il manto sulle spalle, è appoggiato ad una corona. Bordo perlinato

R. VICTOREM. REGNI. MARS. ET. BELLO-NA. CORONANT.

Il re, in *assisa* di antico guerriero, seduto, di tre quarti, su un trono sostenuto da due Sfingi. Marte, nudo, galeato, gradiente a destra, e Bellona, drappeggiata ed alata, recante un ramo di palma, reggono una corona sul suo capo. Sotto la linea dell'esergo: CHRISTOFORVS HIERIMIA. Bordo perlinato.

Napoli, Museo e Gallerie Nazionali di Capodimonte, inv. IGMN 67531

Alfonso V d'Aragona (I quale re di Napoli) divenne re di Aragona e di Sicilia nel 1416, succedendo a suo padre, Ferdinando I, detto l'Antequera. Adottato una prima volta nel 1421 da Giovanna II d'Angiò-Durazzo, e per ben due volte diseredato a favore di principi angioini, conquistò il reame di Napoli nel 1442. Principe generoso, munifico, elesse Napoli a sua residenza; dotò la città di una ricca biblioteca; si circondò di una corte fastosa, formata di elementi locali e catalani; fu protettore di artisti e di umanisti. Morì a Napoli il 27 giugno 1458.

Questa medaglia è opera di Cristoforo di Geremia, orafo e medaglista, di famiglia mantovana. Venuto a Roma nel 1456, pur conservando relazioni di lavoro con i Gonzaga, nel 1461, o poco prima, entrò al servizio del cardinale Scarampi, patriarca di Aquileia ed insigne condottiero. Morto costui nel 1465, passò alle dipendenze del papa Paolo II (Barbo). Abilissimo e potente ritrattista, incisore vigoroso, di stile pienamente originale, fu il maggior esponente della scuola romana di medaglisti nella seconda metà del XV secolo.

Il motivo della corona regale è ri-

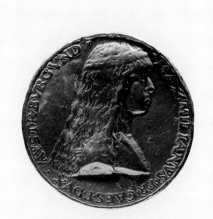

237

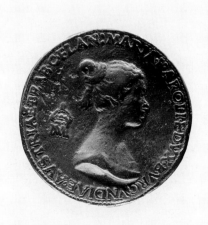

237

staz 1994, p. 297, n. 7232) come "Un Enea Pio Senensis".

Bibliografia: Armand 1883, I, 50, 8; De Rinaldis 1913, p. 24; Friedländer 1882, p. 135 (coniata dopo la morte del pontefice); Hill 1930, n. 749. [M.P.]

Giovanni di Candida

(Napoli *ante* 1450 - Francia *post* 1504)

237. *Massimiliano d'Asburgo (1459-1519) e Maria di Borgogna (1457-1482)*

bronzo, mm 48

D. MAXIMILIANVS. FR(IDERICI). CAES(ARIS). F(ILIVS). DVX. AVSTR. BVRGVND(IAE)

Busto dell'arciduca Massimiliano, volto a d., a testa nuda, coronato di lauro, con lunghi capelli spioventi sulle spalle; bordo perlinato

R. MARIA. KAROLI. F(ILIA). DVX. BVRGVNDIAE. AVSTRIAE. BRAB(ANTIS). C (= ET) FLAN(DRIE)

Semibusto volto a d., con capelli annodati al sommo della testa; dietro il busto: due M intrecciate e sormontate da corona; bordo perlinato

Napoli, Museo e Gallerie Nazionali di Capodimonte, inv. IGMN 134820

I due personaggi effigiati sono l'arciduca Massimiliano d'Asburgo (figlio primogenito dell'imperatore di Germania Federico III e di Eleonora di Portogallo), poi imperatore di Germania dal 1493, e la sua prima moglie, Maria Bianca di Borgogna (figlia unica di Carlo il Temerario e di Isabella di Borbone). Le nozze fra il giovane arciduca, uomo colto, protettore di artisti e valente stratega, e la giovane, ricchissima principessa, furono celebrate il 19 agosto 1477. La medaglia fu plasmata all'epoca del loro matrimonio, dal quale nacquero Filippo il Bello, re di Castiglia e padre di Carlo V, e Margherita d'Austria.

Incisore di questa splendida me-

daglia, di pregevole esecuzione, fu Giovanni di Salvatore Filangieri, del ramo della nobile famiglia dei Filangieri di Candida, nato a Napoli prima del 1450, morto in Francia, dopo il 1504. Personalità poliedrica, scultore, incisore, medaglista, storico, oratore, ambasciatore, protonotario apostolico, fu segretario di Carlo il Temerario nelle Fiandre, nel 1472, poi, nel 1477, alla morte del duca di Borgogna, segretario di Massimiliano d'Asburgo e di Maria di Borgogna, a Gand. Nel 1480 lasciò Bruxelles e si trasferì in Francia, al servizio di Carlo VIII. Contribuì moltissimo alla diffusione dell'arte medaglistica nelle Fiandre ed in Francia. Al Candida si devono medaglie di grande arte e di stile prettamente veristico.

Bibliografia: Armand 1883, II, p. 80, n. 1 (anonimo); De Rinaldis 1913, p. 169 (anonimo); Hill 1930, p. 216, n. 831. [M.P.]

Adriano Fiorentino

(Firenze ?-1499)

238. *Giovanni (Gioviano) Pontano (1426 - 1503)*

bronzo, mm 81

D. IOHANNES. IOVIANVS. PONTANVS

Busto del Pontano, volto a d., a testa nuda, quasi calvo; bordo perlinato

R. VRANIA

Figura muliebre, con corta tunica, procedente a d., con lira nella mano s. ed un globo nella d. sollevata; davanti a lei, una pianta di edera in crescita; bordo perlinato

Napoli, Museo e Gallerie Nazionali di Capodimonte, inv. IGMN 134686

La medaglia riproduce le fattezze del "grave umbro", insigne umanista e poeta, autore di elegantissime liriche, di dialoghi in latino e del *De bello Neapolitano*, segretario di Ferdinando I d'Aragona e precettore del figlio di lui, Alfonso II. All'arrivo di Carlo VIII a Napoli (febbraio

preso da una delle medaglie del Pisanello per Alfonso I. Il De Rinaldis dichiara la medaglia databile al 1455. Hill suppone ch'essa sia stata coniata poco dopo la morte del sovrano (1458). Panvini Rosati (1968, p. 34), afferma che questa medaglia è da riferire, più verosimilmente, alla definitiva vittoria di Alfonso sulle truppe angioine (1442). In questo esemplare, nel quale si avverte l'influsso artistico del Mantegna (il medaglione presente sulla corazza, con un Centauro e una Ninfa, richiama l'analogo medaglione del Mantegna con un Tritone ed una Ninfa, dipinto su una delle paraste della pala di San Zeno a Verona), l'effigie del sovrano è resa con finezza squisita; la ricca armatura è sottilmente cesellata; notevole l'eleganza decorativa della legenda. Altrettanto pregevole il rovescio, dove la rappresentazione è ricca di personaggi e di minuti dettagli, in contrasto con la concisione di stile del Pisanello.

Bibliografia: Armand 1883, pp. 30-31, 1; Friedländer 1882, p. 123; Hill 1930, pp. 195-196; De Rinaldis 1913, pp. 13-14. [M.P.]

Andrea Guazzalotti
(1435-1495)
236. *Pio II Piccolomini (1405-1464)*
bronzo, mm 54
D. ENEAS. PIVS. SENENSIS. PAPA. SECVNDVS.
Busto del pontefice, rivolto a s., con piccola corona di capelli, mozzetta e camauro
R. DE SANGVINE. NATOS. ALES. VT. HEC. CORDIS. PAVI.
("Come questo uccello, nutrii i miei figli con il sangue del mio cuore")
Pellicano che nutre del proprio sangue due suoi piccoli
Napoli, Museo e Gallerie Nazionali di Capodimonte, inv. IGMN 134173

Al *dritto* è raffigurato il papa Pio II, insigne umanista, letterato, mece-

nate, nato nel 1405 a Corsignano (nei pressi di Siena), che dal nome del pontefice prese l'appellativo di Pienza; morto nel 1464 ad Ancona. Fu strenuo assertore dell'autorità del romano pontefice.

Al *rovescio*, la raffigurazione del pellicano che si squarcia il petto per nutrire del proprio sangue i suoi nati si ritrova nella simbolistica cristiana. Esso allude al Cristo, che redense gli uomini con il suo sacrificio cruento, come il pellicano, secondo la leggenda, risuscita i suoi figli e li nutre con il sangue che esso fa sgorgare dal proprio petto (cfr. Bibbia, Libro dei Salmi, 101, 7: "Similis factus sum pellicano deserti"; Dante, *Paradiso*, XXV, vv. 112-113).

Andrea Guazzalotti (o Guacialoti), di Prato (1435-1495), canonico di quella città, dove visse dal 1464 alla sua morte, è il più antico dei medaglisti toscani. Era stato al servizio di Niccolò Palmieri, vescovo di Orte, del quale coniò alcune medaglie firmate. Incisore di stile vigoroso e di grande senso realistico, pur nella sua mirabile semplicità, lavorò, in prevalenza, per vari pontefici (Niccolò V, Callisto III e Pio II), e pertanto la maggior parte delle sue medaglie vennero eseguite a Roma. Il suo nome fu reso noto dal Friedländer, *Andrea Guacialoti von Prato*, Prato 1857.

Le composizioni dei *rovesci* dei suoi lavori sono talora ispirate al Pisanello e a Cristoforo di Geremia. Apportò una innovazione nel campo della medaglistica, eseguendo il ritratto di Alfonso II d'Aragona volto di tre quarti.

L'immagine del pellicano, copiato da quello del Pisanello per la medaglia di Vittorino da Feltre, ricorre anche su alcune mezze piastre di papa Innocenzo XII, Pignatelli (1691-1700): cfr. "Corpus" 1938, p. 482, n. 32. Il pezzo risulta menzionato nell'inventario farnesiano del 1644 (Je-

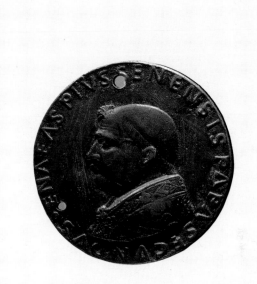

236

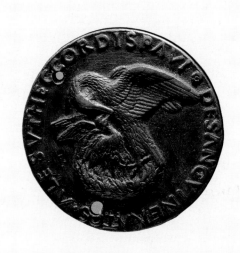

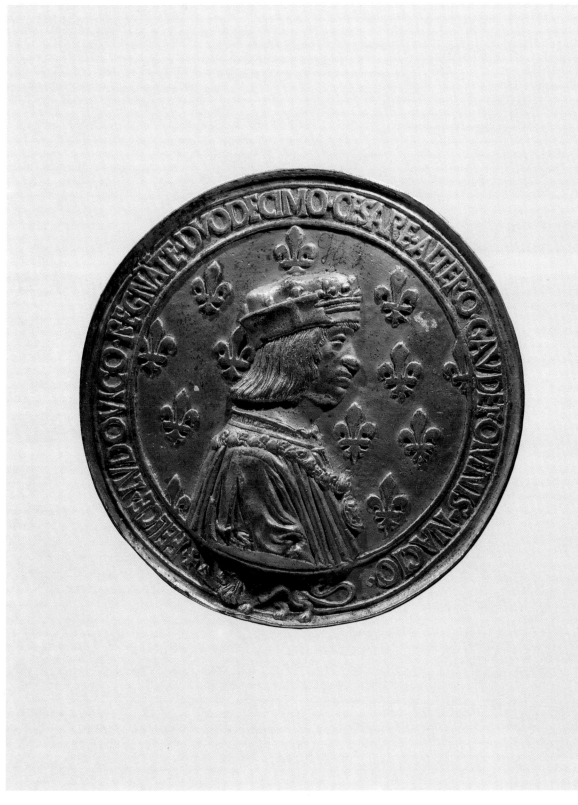

Anna di Bretagna era figlia del duca Ferdinando II di Bretagna. Orfana nel 1477, ed erede del ducato nel 1488, sposò, per procura, in prime nozze, Massimiliano d'Asburgo; poi, nel 1491, Carlo VIII di Francia e, alla morte di quest'ultimo, nel 1499, il di lui cugino Luigi XII. Propugnò il riavvicinamento con l'Impero e la Spagna; morì a Blois, senza lasciare eredi maschi.

La legenda del *rovescio*, BIS. ANNA. REGNANTE., ricorda che Anna fu regina due volte; la dicitura SIC. FVI. CONFLATA. significa "perciò (io, medaglia) fui fusa". Un esemplare in oro venne offerto ai sovrani dalla città di Lione, in occasione della loro visita, nel 1499.

I motivi araldici che occupano, quasi per intero, il campo del *dritto* e del *rovescio*, ricollegano ancora il pezzo a caratteri culturali del Medio Evo.

La medaglia è menzionata nell'inventario Farnese (Jestaz 1994, p. 219, n. 5369): "medaglia indorata del re Luigi di Francia con la moglie".

Il pezzo è una replica, in bronzo dorato, di un esemplare in oro, offerto, nel 1499, al re Luigi XII di Francia ed a sua moglie, Anna di Bretagna, in occasione della loro visita a Lione. La medaglia fu fusa da Jean e Colin Lepère, dai modelli di Nicolas e Jean de Saint Priest, su disegni di Jean Perreal (1460-1528), pittore ed architetto al servizio di Luigi XII.

Bibliografia: Armand 1883, II, p. 141; Friedländer 1882, p. 207; De Rinaldis 1913, pp. 233-234. [M.P.]

Gian Cristoforo Romano
(Pisa 1465 - Loreto 1512)
240. *Isabella d'Aragona (1470-1524)*
bronzo, mm 45
D. ISABELLA. ARAGONIA. DVX. MLI.
Busto rivolto a d., velato, con corpetto; fazzoletto triangolare ("fichu"), passante sopra il velo e coprente le spalle

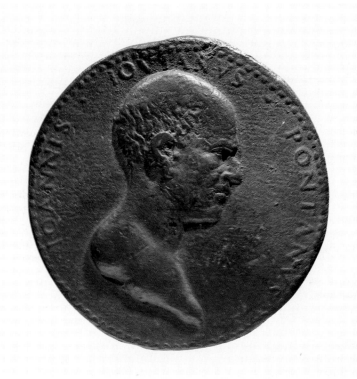

238

238

1495), presentò le chiavi della città al sovrano francese; quindi si ritirò a vita privata. Bene inserito nell'ambiente partenopeo, sposò una napoletana, Adriana Sassone, con la quale riposa nella cappella Pontano, a Napoli.

Il ritratto dello scrittore, che compare in questa medaglia, venne anche riprodotto, ingrandito, nel marmo che si conserva nel Museo di San Martino, opera, forse, di Bartolomeo Ordoñez. Il *rovescio* venne replicato sul piatto della bellissima legatura cinquecentesca dell'edizione (1505) dei suoi *Carmina*, conservata nella Biblioteca Nazionale di Napoli (Catalogo mostra storica 1922, n. 190) ed inoltre nella legatura di un esemplare dell'*Urania* pontaniana, edita a Venezia da Aldo Manuzio, nel 1513 (De Marinis 1911, n. 323).

La legenda del *rovescio* allude al poema *Urania*, da lui composto in cinque libri, di contenuto astronomico o, meglio, astrologico. Com'è noto, Urania era, per gli antichi, la musa dell'astronomia; il globo è il suo specifico attributo.

Il pezzo è incluso nell'Inventario farnesiano (Jestaz 1994, p. 219, n. 5371) con la menzione: "medaglia di metallo di Gioviano Pontano".

Medaglia attribuita dal von Fabriczy al fiorentino Adriano di Giovanni de' Maestri, scultore e fonditore in bronzo, allievo di Bertoldo di Giovanni, del quale risente l'influenza. Venuto a Napoli alla fine degli anni ottanta, forse nel 1488, fu al servizio di Ferdinando, principe di Capua (poi Ferdinando II d'Aragona), nel 1493; l'anno seguente passò a quello di Ferdinando I d'Aragona. Lasciò Napoli prima dell'ingresso di Carlo VIII di Francia nella città (febbraio 1495). Lavorò anche ad Urbino. Morì il 12 giugno 1499. È sepolto a Firenze, nella chiesa di Santa Maria Novella.

Bibliografia: Armand 1883, II, p. 30, n. 10; Hill 1930, p. 85; De Rinaldis 1913, pp. 172-173, n. 666. [M.P.]

Nicolas e Jean de Saint Priest
(da disegno di Jean Perreal)
239. *Luigi XII di Francia (1462-1514) e Anna di Bretagna (1476-1514)*
bronzo dorato, mm 122
D. FELICE. LVDOVICO. REGNANTE. DVODECIMO. CESARE. ALTERO. GAVDET. OMNIS. NACIO.
Busto del re, volto a d., con berretto sormontato da corona. Il re porta le insegne dell'ordine di San Michele. Sotto il busto: leone gradiente a s., arma della città di Lione; nel campo: gigli di Francia
R. LVGDVN. RE. PVBLICA. GAVDENTE. BIS. ANNA. REGNANTE. BENIGNE. SIC. FVI. CONFLATA. 1499.
Busto della regina, rivolto a s., coronato, con drappo pendente dal capo; sotto il busto: leone gradiente verso s. Nel campo: a s., gigli; a d., nastri annodati (codette di ermellino, per lo stemma di Bretagna)
Napoli, Museo e Gallerie Nazionali di Capodimonte, inv. IGMN 67544

Luigi XII di Francia, detto "il padre del popolo", figlio di Carlo, duca d'Orléans, e di Anna di Clèves, era il capo del ramo collaterale dei Valois Orléans. Alla morte del cugino Carlo VIII, nell'aprile 1498, divenne re di Francia; l'anno successivo (gennaio 1499), sposò la vedova di lui, Anna di Bretagna.

La sua opera di governo fu rivolta ad un solo scopo: la conquista dell'Italia, cioè la riconquista del ducato di Milano (che era stato della sua nonna paterna, Valentina Visconti) e l'occupazione del regno di Napoli; ma la sua politica, infirmata da numerosi errori diplomatici, favorì il suo più potente avversario, Ferdinando il Cattolico.

pò l'imperatore d'Oriente, che si sottomise al papa Eugenio IV.

Autore della medaglia originale fu Antonio Pisano, detto il Pisanello, nato a Pisa nel 1395 (?), morto nel 1455 (?), celebre pittore e superbo medaglista, il vero creatore della medaglia moderna, ch'egli inserì nella nuova arte del Rinascimento. Si distinse per la sua grande abilità di ritrattista, per il vigore delle sue figure, pur nella concisione dello stile. Lavorò, come medaglista, a Ferrara, nel 1438, a Milano, Rimini, Mantova ed infine a Napoli, dove fuse medaglie per Alfonso I d'Aragona, le ultime che si conoscano di questo artista. Oltre che i signori delle corti, effigiò anche condottieri, umanisti, letterati. Nella medaglia che qui presentiamo si avverte l'influsso di Lorenzo Ghiberti. L'effigie di Giovanni VIII, raffigurata al *dritto*, fu presa a modello in numerose pitture, miniature a sculture (cfr. R. Weiss, *Pisanello's Medaillon of the Emperor John VIII Palaeologus*, London, The British Museum, 1966, citato da Panvini-Rosati 1968, pp. 18-19). L'oggetto risulta citato nell'inventario del Palazzo Farnese di Roma (Jestaz 1994, p. 219, n. 5361), con l'indicazione "Metallo grandissimo greco Gio: Paleologo".

Bibliografia: Heiss 1881, I, p. 10; Armand 1887, III, p. 2 b; De Rinaldis 1913, pp. 10-11, n. 12; Jestaz 1994. [M.P.]

Cristoforo di Geremia
(? - 1476)

235. *Alfonso I d'Aragona (1394-1458)*

bronzo, mm 74

D. ALFONSVS. REX. REGIBVS. IMPERANS. ET. BELLORVM. VICTOR.

Busto del re, rivolto a destra, a testa nuda, con ricca corazza decorata da due figure alate sorreggenti un medaglione con un Centauro che tra-

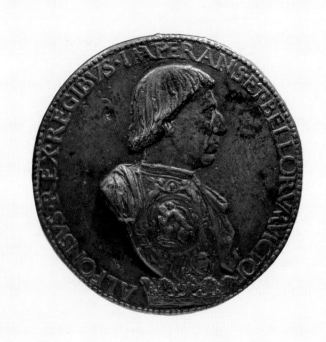

235

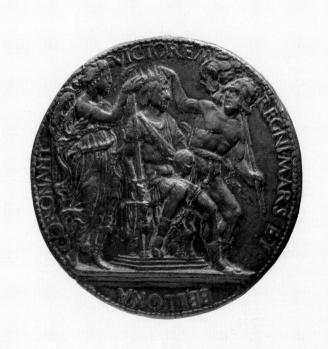

235

scina una Ninfa; più in basso è una testa di Medusa. Il sovrano, con il manto sulle spalle, è appoggiato ad una corona. Bordo perlinato

R. VICTOREM. REGNI. MARS. ET. BELLONA. CORONANT.

Il re, in *assisa* di antico guerriero, seduto, di tre quarti, su un trono sostenuto da due Sfingi. Marte, nudo, galeato, gradiente a destra, e Bellona, drappeggiata ed alata, recante un ramo di palma, reggono una corona sul suo capo. Sotto la linea dell'esergo: CHRISTOFORVS HIERIMIA. Bordo perlinato.

Napoli, Museo e Gallerie Nazionali di Capodimonte, inv. IGMN 67531

Alfonso V d'Aragona (I quale re di Napoli) divenne re di Aragona e di Sicilia nel 1416, succedendo a suo padre, Ferdinando I, detto l'Antequera. Adottato una prima volta nel 1421 da Giovanna II d'Angiò-Durazzo, e per ben due volte diseredato a favore di principi angioini, conquistò il reame di Napoli nel 1442. Principe generoso, munifico, elesse Napoli a sua residenza; dotò la città di una ricca biblioteca; si circondò di una corte fastosa, formata di elementi locali e catalani; fu protettore di artisti e di umanisti. Morì a Napoli il 27 giugno 1458.

Questa medaglia è opera di Cristoforo di Geremia, orafo e medaglista, di famiglia mantovana. Venuto a Roma nel 1456, pur conservando relazioni di lavoro con i Gonzaga, nel 1461, o poco prima, entrò al servizio del cardinale Scarampi, patriarca di Aquileia ed insigne condottiero. Morto costui nel 1465, passò alle dipendenze del papa Paolo II (Barbo). Abilissimo e potente ritrattista, incisore vigoroso, di stile pienamente originale, fu il maggior esponente della scuola romana di medaglisti nella seconda metà del XV secolo.

Il motivo della corona regale è ri-

riscontra fra l'indicazione del metallo da esso specificata e quanto, a tal riguardo, si desume dall'esame diretto degli esemplari, ho preferito, oltre che per criteri di economia espositiva, escludere le medaglie dei pontefici Pio V, Gregorio XIII, Sisto V, Innocenzo IX, Clemente VIII. Alcuni dei pezzi esposti sono opera di incisori celeberrimi e da essi firmati; per altri, pur dovuti al loro bulino, ma non firmati, se ne attribuisce loro la paternità in base ai caratteri stilistici; per altri ancora, pur pregevoli, l'attribuzione a questo o a quel medaglista è incerta (medaglie adespote).

Ovviamente, sono state scelte le medaglie più ragguardevoli e meglio conservate. A completamento della descrizione di ciascun esemplare, ho riportato un breve cenno sulla vita e l'attività artistica dei singoli incisori, soprattutto se di larga notorietà, ed ho integrato alcune legende latine con l'inserzione di lettere o parole fra parentesi, per agevolare la comprensione del senso. In qualche caso è stata aggiunta la relativa traduzione italiana. Dopo la descrizione ho collocato brevi note relative al personaggio effigiato e/o all'evento storico che determinò la produzione della singola medaglia.

Ancora una considerazione. Contrariamente a quanto indicato nell'inventario farnesiano del 1649, non esistono nella silloge medaglie d'oro o d'argento dorato, ma solo in bronzo, bronzo dorato o in piombo. Ciò può essere dovuto sia alle spoliazioni che la raccolta ebbe a subire nel corso dei secoli (tale discrepanza si rileva anche fra le indicazioni fornite dall'inventario Arditi del 1823 ed il riscontro attualmente eseguito), ad opera di privati e per effetto dei saccheggi compiuti durante la rivoluzione del 1799, sia alla scarsa conoscenza dei vari metalli da parte dell'estensore dell'inventario del 1649, come è provato da qualche incertezza da lui mostrata nelle singole

descrizioni (ad es. f. 47 v.: "Medaglia di Paolo 3° Pontefice d'oro grande... si crede argento dorato"; "Due medaglie di Gregorio XIII d'oro o d'argento dorato"). [M.P.]

Anonimo XV secolo (dal Pisanello)
234. *Giovanni VIII, Paleologo (1390-1448)*
piombo, mm 101
D. ΙΩΑΝΝΗΣ ΒΑΣΙΛΕΥΣ ΚΑΙ ΑΥΤΟ/ ΚΡΑΤΩΡ ΡΩΜΑΙΩΝ ΠΑΛΛΑΙΟΛΟΤΟΣ
Busto dell'imperatore, con barba a punta, volto a d., con grande cappello ad alta tesa e a forma di cupola
R. Liscio
Al dritto è raffigurato Giovanni VIII, Paleologo, imperatore d'Oriente dal 1425, succeduto al padre Emanuele II. Morì nel 1448, senza lasciare discendenti, per cui il trono passò a suo fratello, Costantino XII, ultimo imperatore cristiano di Costantinopoli
Napoli, Museo e Gallerie Nazionali di Capodimonte, inv. IGMN 67517

Questa medaglia in piombo, priva di *rovescio*, riproduce una variante della medaglia di Giovanni VIII, in bronzo, conservata al Louvre, di epoca posteriore a quella del Pisanello. La variante consiste nell'aggiunta di una corona sopra le falde del cappello del sovrano e di una linea a festoni semicircolari, certamente opera di un cesellatore. Tali aggiunte, secondo Heiss, sono da ritenere estranee allo spirito pisanelliano.
La medaglia originale del Pisanello (1438), con al rovescio l'imperatore a cavallo, gradiente a destra, è la prima fusa da questo grande artista ed è, in assoluto, la prima vera medaglia rinascimentale conosciuta.
Venne battuta in occasione del Concilio fra la Chiesa latina e quella greca, unite di fronte alla minaccia musulmana, Concilio al quale parteci-

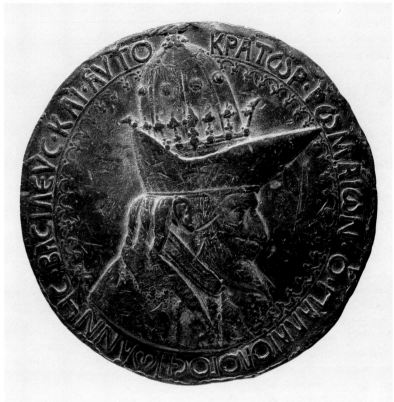

234

R. CASTITATI. VIRTVTIQVE. INVICTAE.
Figura muliebre quasi nuda, recante
un ramo di palma nella d. e una ver-
ghetta circondata da un serpente
(caduceo) nella s.; è seduta a d., su
una base rotonda; davanti a lei, un
albero di palma, con due grappoli di
datteri
Napoli, Museo e Gallerie Nazionali
di Capodimonte, inv. IGMN 134182

La medaglia rappresenta la princi-
pessa Isabella d'Aragona, nata a Na-
poli nel 1470 dalle nozze di Alfonso
(II), duca di Calabria, e di Ippolita
Sforza. Sposò, nel 1489, Gian Ga-
leazzo II Sforza, duca di Milano solo
nominalmente, in quanto l'effettivo
potere era detenuto dallo zio, Ludo-
vico il Moro. Di Galeazzo, suo primo
cugino, debole e malaticcio, Isabella
rimase vedova nel 1494. Nel 1499
giunse a Bari, quale assegnataria di
quel ducato, insieme con i figli Bona
e Francesco. Spentasi a Napoli, in
Castel Capuano, nel febbraio 1524,
la sua salma riposa nelle arche dei so-
vrani aragonesi, nella sagrestia della
basilica di San Domenico Maggiore.
La medaglia è descritta in una lettera
dell'ottobre 1507 (resa nota alla fine
del secolo scorso dal Bertolotti, che
fu il primo a scoprire il nome di
Gian Cristoforo), inviata alla du-
chessa di Mantova, Isabella d'Este,
da Giacomo d'Atri, ambasciatore
del duca di Mantova a Napoli (Ber-
tolotti 1885).
Il velo sembra più mostrare che na-
scondere i lineamenti della duches-
sa, ciò che fu considerato "cosa mol-
to artificiosa", cioè di grande perizia
tecnica. Secondo il Valton (1885, p.
322), i due grappoli di datteri, nel
rovescio, alludono a Bona e Frances-
co, figli superstiti di lei. È una me-
daglia di grande finezza, il cui rove-
scio, come le altre composizioni di
Gian Cristoforo, non solo si ispira
all'antico in quanto al motivo ed alla
forma, ma è pervaso dallo spirito del

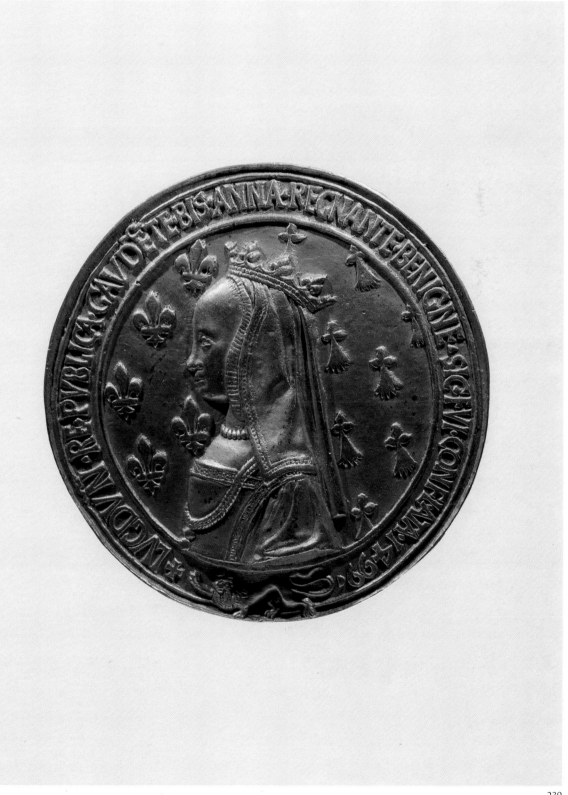

240

240

passato. La medaglia è menzionata nell'inventario Farnese (Jestaz 1994, p. 297, n. 7217): "una medaglia di piombo, di donna [Isabella] Sforza d'Aragona".

Gian Cristoforo Romano, figlio di Isaia di Pippo de' Ganti di Pisa, terzo di una generazione di scultori, fu anche architetto, orafo, incisore di gemme e medaglie. Nato nel 1465, lavorò a Roma, dove ebbe a maestro Pier Paolo Galeotti, detto Paolo Romano. Fu a Milano dal 1491 al 1497; dal 1497 al 1505 è a Mantova, al servizio di Isabella d'Este; dopo altri viaggi a Milano e a Bologna, verso la fine del 1505 andò a Roma. Dopo un soggiorno a Napoli, nel 1507, fu di nuovo a Roma, dove rimase fino al novembre 1509. In seguito lo troviamo ad Urbino. Nel 1511 è a Loreto, quale architetto della cattedrale, e quivi morì, il 31 maggio 1512, vittima del cosiddetto "mal franzese" (lue). Subì fortemente l'influsso di Pier Paolo Alari Bonacolsi, detto l'Antico, e incise medaglie di grande finezza e delicatezza, i cui *rovesci* sono ispirati a soggetti classici.

Bibliografia: Armand 1883, II, p. 54, n. 1; 1887, III, p. 493; De Rinaldis 1913, p. 32, n. 69; Hill 1930, p. 55. [M.P.]

Anonimo del XVI secolo
(da Hans Schwarz)
241. *Carlo V (1500-1558)*
piombo, mm 73

D. EFFIGIES. KAROLI. QVINTI. M.D.X.X.I. Busto giovanile dell'imperatore, volto a s., con capelli a zazzera, coperti da un tocco, e in abito da gentiluomo; sotto il busto: HS (= HANS SCHWARZ)
R. Liscio.

La medaglia originale in bronzo presenta al *rovescio* l'impresa di Carlo V, cioè due colonne tra i flutti, e fra di esse la scrittura PLVS OVLTERE [*sic*] Napoli, Museo e Gallerie Nazionali

di Capodimonte, inv. IGMN 134602 (indicato come bronzo)

La grande figura di Carlo V è così nota anche al grande pubblico da rendere pressoché superfluo il ricordarne qui le vicende biografiche. Figlio di Filippo il Bello, arciduca d'Austria, poi re di Castiglia e di Giovanna la Pazza, figlia dei re cattolici Ferdinando e Isabella d'Aragona, nato a Gand nel 1500, imperatore di Germania alla morte dell'avo, Massimiliano d'Asburgo, nel 1519. Sovrano di immensi domini, educato nella rigida osservanza cattolica, dové sostenere continue guerre contro Francesco I di Francia, suo cognato, e contro i protestanti di Germania.

Per la gravi cure dell'impero, e travagliato dalla gotta, cedette a suo fratello Ferdinando i possedimenti ereditari tedeschi e, nel 1556, a suo figlio Filippo II i possedimenti italiani e spagnoli, ritirandosi a vita privata. Morì nel convento di Yuste, nell'Estremadura, il 21 settembre 1558.

Hans Schwarz, tedesco, medaglista ed incisore in legno, nato ad Augsburg nel 1492 o nel 1493. Si ignora la data della sua morte. Amico del Dürer, fu uno dei più grandi medaglisti del suo tempo. Svolse la sua attività ad Augsburg, a Norimberga, a Heidelberg, a Worms, coniando esemplari improntati ad uno stile sempre originale, immune dall'influsso della scuola italiana o tedesca. Nel decennio 1530-40 fu a Parigi. Si conoscono di lui notevoli medaglie, eseguite per Francesco I di Francia, Enrico VIII d'Inghilterra, Cristiano I di Danimarca.

Le medaglie di Carlo V, eseguite durante la residenza dell'imperatore ad Heilbronn, poco dopo l'incoronazione, sono molto realistiche come ritratti (Forrer 1904-30, V, p. 425; Erman 1884, pp. 20-27; Habich 1960, I). Questa medaglia ritrae le

sembianze del sovrano, ventunenne, da poco eletto al trono imperiale, e mostra, con impietoso verismo, il prognatismo caratteristico degli Asburgo.

Bibliografia: De Rinaldis 1913, p. 236, n. 953. [M.P.]

Anonimo del XVI secolo
(da Leone Leoni)
242. *Andrea Doria (1466-1560)*
piombo, mm 40
Napoli, Museo e Gallerie Nazionali di Capodimonte, inv. IGMN 134203
D. ANDREAS. DORIA. P. P. (= PATER PATRIAE)
Busto senile, rivolto a d., a testa nuda, barbata, fornito di corazza e mantello; dietro la nuca è un tridente; sotto il busto, un delfino
R. Anepigrafo.
Una galea con rematori, procedente verso destra; più innanzi è una barca con due uomini

La medaglia celebra Andrea Doria (1466-1560), ammiraglio della flotta genovese e statista, nel 1515 alle dipendenze dei Francesi (Francesco I). Nel 1528 si accordò con Carlo V, che riconobbe l'indipendenza, almeno formale, di Genova. Creato principe di Melfi, nel 1532, occupò Tunisi (1535), riconquistò la Corsica, sventò la congiura del Fieschi (1547) e quella di Giulio Cybo. Sapiente riformatore della costituzione dello stato, dotato di grandissima autorità e prestigio, fu detto "padre della patria". In questa medaglia, il Doria è raffigurato con i simboli di Nettuno: tridente e delfino (ampia bibliografia in Panvini Rosati 1968, p. 48).
Questa medaglia è ricordata nell'inventario farnesiano (Jestaz 1994, p. 219, n. 5363) con la dicitura: "Andrea Doria in piombo".
Leone Leoni, nato a Menaggio (Como), nel 1509, da padre aretino, nel

242

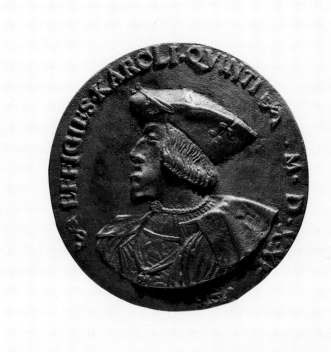

241

242

1537 era a Roma, quale incisore e medaglista della zecca pontificia, succedendo a Benvenuto Cellini.
Di indole violenta, nel 1540 fu condannato alle galere, ma venne liberato per intercessione di Andrea Doria, del quale eseguì, per riconoscenza, alcune medaglie, che ricordano la liberazione dell'artista.
Dal 1542 al 1545 fu incisore presso la zecca di Milano; si recò, poi, a Venezia e a Parma, dove lavorò per la zecca, poi di nuovo a Roma. Nel 1549 era a Bruxelles, su invito di Carlo V, di cui divenne lo scultore e il medaglista ufficiale; nel 1550 è a Milano, l'anno seguente, ad Augsburg, nel 1556, ancora a Bruxelles. Lavorò, poi, per Filippo II di Spagna, alla decorazione dell'Escorial.
Trascorse gli ultimi anni della vita a Milano, nel palazzo detto "degli Omenoni", da lui stesso decorato, dove morì nel 1590. Vigoroso ritrat-

tista, si distingue per la sicurezza e la precisione del disegno, anche nei minimi particolari, nonché per la predilezione da lui mostrata per gli elementi decorativi.

Bibliografia: Armand 1883, I, p. 164, n. 9; De Rinaldis 1913, p. 52, n. 104; Hill-Pollard 1967, n. 437. [M.P.]

Jacopo Nizzola da Trezzo
(Trezzo 1515 - Madrid 1589)
243. *Maria Tudor, regina d'Inghilterra (1516-1558)*
bronzo, mm 67
D. MARIA. I. REG. ANGL. FRANC. ET. HIB(ERIAE). FIDEI. DEFENSATRIX
Busto della regina, volto a s., con corpetto ed alto colletto arrovesciato, con veste ricamata e grosso pendaglio sul petto, cuffia con cerchio di pietre preziose, fermaglio con pendente; sotto il busto: IAC. TREZ.

R. CECIS [*sic*] VISVS. TIMIDIS. QVIES. (["Con la pace vi è] vista per i ciechi, tranquillità per i timorosi") Figura muliebre (la Pace) seduta in trono e coronata, reggente con la d. una palma ed intenta ad incendiare, con la s., un fascio di armi. A d., nel fondo, edificio circolare, con cupola; a s., gruppo di persone piangenti (i ciechi ed i paurosi), in atto di preghiera.
Napoli, Museo e Gallerie Nazionali di Capodimonte, inv. IGMN 134387

La medaglia presenta, al *dritto*, il busto della sovrana (figlia di Enrico VIII e di Caterina d'Aragona), che dal 1553 fu regina d'Inghilterra, succedendo ad Edoardo VI, e dal 1554 moglie di Filippo II, principe di Spagna e re di Napoli. Intransigente cattolica, mandò a morte più di 300 persone, per cui venne denominata "Maria la Sanguinaria". Durante la

448

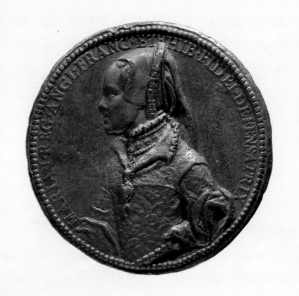

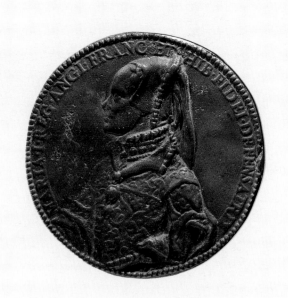

244

243

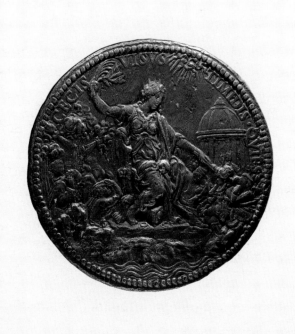

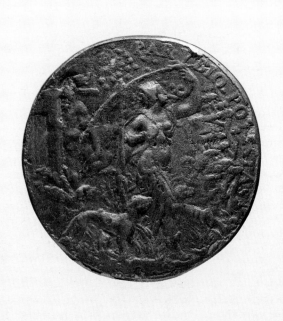

243

244

guerra con la Francia, fu costretta ad abbandonare Calais, nel 1558.

La coniazione di questa medaglia è sicuramente posteriore alle nozze con Filippo II, in quanto, fra i titoli regali a lei attribuiti, vi è anche quello relativo alla Spagna (HIB [ERIAE]) e ricorda lo stile di Leone Leoni.

Jacopo Nizzola, da Trezzo, medaglista, scultore, architetto, orafo, incisore di cammei e d'intagli, nacque nel 1515, morì a Madrid nel 1589. Lavorò prima a Milano; poi fu al servizio di Filippo II di Spagna, nei Paesi Bassi, e più tardi in Spagna, dove rimase fino alla sua morte. La sua attività di medaglista va dal 1550 al 1578.

Le sue medaglie, tutte di squisita fattura, risentono dell'influsso artistico di Leone Leoni. Felice ritrattista, il Nizzola preferì eseguire medaglie di grande modulo, nelle quali poté esprimere il suo gusto per il grandioso.

Bibliografia: Armand 1883, I, 241, 3; De Rinaldis 1913, p. 94, n. 304. [M.P.]

Jacopo Nizzola da Trezzo
(Trezzo 1515 - Madrid 1589)
244. *Maria Tudor, regina d'Inghilterra (1516-1558)*
bronzo, mm 65
D. MARIA. I. REG. ANGL. FRANC. ET. HIB (ERIAE). FIDEI DEFENSATRIX
Busto della regina, rivolto a s., con veste ricamata e grosso pendaglio sul petto, capelli racchiusi in una cuffia ornata da un cerchio di perle, con un velo che le scende sulle spalle; sotto il busto: IAC. TREZ.
R. PAR. VBIQ. POTESTAS
("Il suo potere è uguale in ogni luogo")
Artemide cacciatrice, circondata dai suoi cani, con una freccia nella d., in atto di sonare il corno. A s., Plutone con Cerbero; in alto, la luna e stelle
Napoli, Museo e Gallerie Nazionali

di Capodimonte, inv. IGMN 134388

La legenda e l'allegoria del *rovescio* sono da collegare al fatto che Maria Tudor esercitava il suo potere sui regni di Inghilterra, di Francia e di Spagna, così come, nella mitologia, Artemide (= Diana) impersona la dea della caccia, sulla terra; è, nel contempo, Persefone (= Proserpina), moglie di Plutone, nell'Ade, e Selene (= la Luna), nel cielo.

Questo *rovescio* si trova, altresì, nella medaglia di Ippolita Gonzaga, eseguita da Leone Leoni (cfr. Armand, I, p. 163, n. 7).

Bibliografia: De Rinaldis 1913, p. 94, n. 305. [M.P.]

Medaglia adespota
245. *Cornelio Musso (1511-1574)*
bronzo, mm 58
D. CORNELIVS. MVSSVS. EP. BITVNT.
(= EPISCOPVS BITVNTINVS)
Busto del vescovo, rivolto a d., a testa nuda, con piccola corona di capelli, barbato, vestito con abito provvisto di cappuccio.
R. DIVINVM. CONCINIT. ORBI.
(= "Proclama al mondo il divino")
Napoli, Museo e Gallerie Nazionali di Capodimonte, inv. IGMN 134915

Cornelio Musso, nato a Piàcenza nel 1511, morto a Roma nel 1574. Frate conventuale e teologo francescano, vescovo di Bitonto e di Forlimpopoli, grande oratore sacro, pronunciò al Concilio di Trento (1545-63) il discorso "De persecutionibus et victoriis Ecclesiae".

La frase impressa sul *rovescio* può alludere alle grandi qualità oratorie del teologo.

La medaglia è ricordata nell'inventario farnesiano del 1644 (Jestaz 1994, p. 297, n. 7231): "Un Cornelio Musso di rame".

Bibliografia: Armand 1883, II, p. 212, n. 48; De Rinaldis 1913, pp. 218-219. [M.P.]

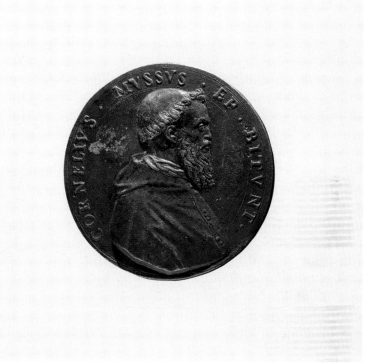

245

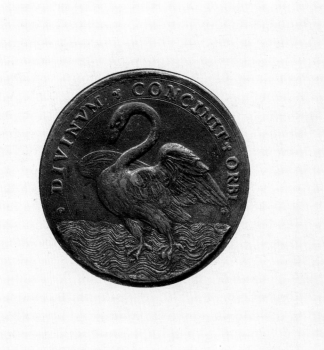

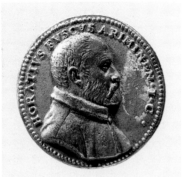

246

246

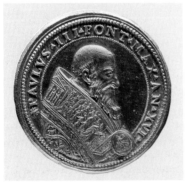

247

247

Domenico Poggini
(Firenze 1520 - Roma 1590)
246. *Orazio Fusco, da Rimini*
bronzo dorato, mm 40
D. HORATIVS FVSCVS ARIMINEN(SIS)
I.(VRIS) C.(ONSVLTVS)
Busto rivolto a d., raffigurante il personaggio in età inoltrata, a testa nuda, barbato e vestito di una cappa con bavero; sotto il busto: D.P. (= DOMINICVS POGGINI).
R. NON SEMPER. 1589
Donna con fiamma sulla fronte e nell'atto di sollevare un peso dalle spalle di un'altra donna, che è seduta, in atteggiamento di dolore. A s., cornucopia; in alto: una stella
Napoli, Museo e Gallerie Nazionali di Capodimonte, inv. IGMN 134410

La medaglia è opera di Domenico Poggini, scultore, orafo e medaglista fiorentino, nato nel 1520, morto a Roma nel 1590. Egli lavorò per la zecca medicea insieme con il fratello Gian Paolo, al soldo di Cosimo I, dal 1556; fu poi nominato da Sisto V, nel 1585, "maestro delle stampe" (= incisore), nella zecca di Roma. Produsse pregevoli medaglie, coniate o fuse, dimostrando notevole accuratezza ed abilità tecnica.
Il pezzo figura nell'inventario del 1644 (Jestaz 1994, p. 288, n. 7253), con la menzione: "Un'altra dorata col ritratto di Orazio Foschi".

Bibliografia: Armand 1883, I, p. 255, n. 8; De Rinaldis 1913, p. 102, n. 328. [M.P.]

**Alessandro Cesati,
detto il Grechetto**
(Cipro 1500 -*post* 1564)
247. *Paolo III, Farnese (1468-1549)*
bronzo dorato, mm 39
D. PAVLVS. III. PONT. MAX. AN XVI
Busto del pontefice, rivolto a d., a testa nuda, con piviale riccamente lavorato, con scene di ispirazione classica e fermaglio adorno di due figure

R. ΦΕΡΝΗ. ΖΗΝΟΣ. All'esergo ΕΥ ΡΑΙ-
ΝΕΙ (= Proprietà di Zeus bene versa [l'acqua])
Ganimede, in piedi, versa ambrosia sopra una pianta di giglio (emblema di casa Farnese) da un vaso ch'egli sorregge sulla spalla con la mano d., mentre con la s. tocca l'aquila
Napoli, Museo e Gallerie Nazionali di Capodimonte, inv. IGMN 134210

Paolo III, già cardinale Alessandro Farnese nel 1493 al titolo dei Santi Cosma e Damiano, poi cardinale diacono al titolo di Sant'Eustachio, papa dal 1534, fu l'ultimo grande pontefice del Rinascimento. Diede inizio alla Controriforma, approvando l'istituzione dell'Ordine dei Gesuiti (1540), patrocinò il Concilio di Trento e riorganizzò il Tribunale dell'Inquisizione. Mecenate delle lettere e delle arti, diede grandioso impulso all'edilizia di Roma. Fu spiccatamente nepotista.
Al *rovescio* della medaglia è rappresentato il giovane Ganimede, figlio di Troo e di Calliroe, amato, per la sua bellezza, da Zeus, che, sotto le sembianze di un'aquila, lo rapì e lo portò in cielo, per farne il coppiere degli Dei. La legenda greca del *rovescio*, relativa al mito di Ganimede, può anche essere allusiva, con la parola φέρνη, alla famiglia Farnese, per l'assonanza dei due sostantivi (Panvini Rosati 1968, p. 39).
Un dipinto, raffigurante il ratto di Ganimede, adorna uno dei soffitti del Palazzo Farnese, ambiente F. Circa la legenda del *rovescio*, si potrebbe anche pensare ad una involontaria omissione, dovuta all'incisore, nella riproduzione grafica del verbo, da leggersi, forse, come ευ-φραίνει (= "rallegra").
Tre medaglie con Ganimede al *rovescio* sono incluse nell'inventario farnesiano del 1644 (Jestaz 1994, p. 291, nn. 7082, 7088, p. 295, n. 7154), con queste descrizioni: "Me-

daglia di Paolo III pontefice, d'oro grande, con figura nuda et un Aquila, si crede argento dorato. Una medaglia grande di Paolo d'argento simile alla suddetta di oro. Una medaglia di Paolo III di metallo con una figura nuda al rovescio".
Alessandro Cesati, detto il Grechetto, perché nato a Cipro, nel 1500, da un italiano e da una cipriota, fu incisore in pietre dure, nonché il miglior rappresentante della scuola medaglistica romana; per molti anni diresse la zecca pontificia. Già a Roma dal 1538, al servizio del cardinale Alessandro Farnese; dal 1540, incisore presso la zecca di Roma per più di venti anni, lavorò anche per quelle di Camerino, Parma e Castro. Dopo avere svolto la propria attività in Piemonte, nel 1561, per il duca di Savoia, nel 1564 tornò a Cipro. Come medaglista, predilesse i soggetti ispirati all'antichità classica, da lui espressi con arte abilissima e con una tecnica più raffinata di quella dei suoi contemporanei.

Bibliografia: Armand 1883, I, p. 172, n. 5; De Rinaldis 1913, p. 57. [M.P.]

Probabile lavoro di Alessandro Cesati
248. *Paolo III, Farnese*
bronzo, mm 35
D. PAVLVS. III. PONT. OPT. MAX. AN. XVI
Busto del pontefice, volto a d., con camauro e mozzetta
R. FARNESIA. DOMVS. CVRA. EIVSD.
IMPENDISQ. A. SOLO. EXCITATA.
(= Casa farnesiana, fabbricata dalle fondamenta, a cura e spese di lui)
Facciata del Palazzo Farnese a Roma
Napoli, Museo e Gallerie Nazionali di Capodimonte, inv. IGMN 134754

Il grandioso Palazzo Farnese, in Via Giulia, iniziato dal cardinale Alessandro (poi papa Paolo III), intorno agli anni 1515-16, quale monumento alla magnificenza della famiglia, venne terminato da Giacomo della

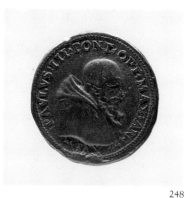

248

248

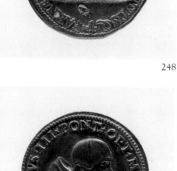

249

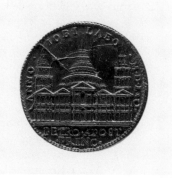

249

Porta, nel 1589, sotto il gran cardinale Alessandro (nipote del pontefice), che morì poco dopo. Tipico palazzo romano, spoglio di decorazioni esterne, a tre piani e con ampio portale, di nobile gusto e grandiosità, è oggi sede dell'Ambasciata di Francia e dell'Ecole Française de Rome (v. *Le Palais Farnèse* 1980-81).

Bibliografia: Armand 1887, III, p. 228, D e 75, C; De Rinaldis 1913, p. 191. [M.P.]

Alessandro Cesati (?)
249. *Paolo III, Farnese*
bronzo, mm 35
D. PAVLVS. III. PONT. OPT. MAX. AN. XVI
Busto del pontefice, volto a d., con camauro e mozzetta
R. ANNO IOBILAEO MDL - C
Facciata della basilica di San Pietro, secondo il progetto del Sangallo; nell'esergo: PETRO. APOST. / .PRINC.
Napoli, Museo e Gallerie Nazionali di Capodimonte, inv. IGMN 134755

Questa medaglia fu coniata poco prima della morte del pontefice (1549), per celebrare il prossimo giubileo dell'anno 1550. L'incisione riproduce il gigantesco modello in legno, conservato nella Città del Vaticano (già nel Museo Petriano), e del peso di sei tonnellate (1/30 di grandezza), progettato da Antonio Cordiani, detto Antonio da San Gallo il Giovane, e non ancora ultimato alla morte dell'artista (1546); esso è stato recentemente (1993) riportato alla luce, restaurato ed esposto nel Palazzo Grassi, a Venezia. Nuovi modelli furono, poi, proposti da Michelangelo, finché venne approvato l'ultimo fra questi, che si rifaceva, in parte, all'impianto originario del Bramante, e che ha dato origine alla struttura attuale.

Bibliografia: Armand 1887, III, p. 228 H (variante); De Rinaldis 1913, p. 191. [M.P.]

Gian Federico Bonzagna (?)
(Parma ? - *post* 1586)
250. *Paolo III, Farnese*
bronzo, mm 43
D. PAVLVS. III. PONT. MAX. AN. XVI
Busto del pontefice, rivolto a destra, a capo nudo e con piviale
R. ALMA ROMA
Veduta di Roma, cinta dalle mura aureliane (erette intorno al 270 d.C.). Si notano: il Colosseo; il Palatino, ricoperto da alberi; l'arco di Costantino; il Campidoglio; la Colonna Traiana; il Pantheon; il Palazzo Farnese
Napoli, Museo e Gallerie Nazionali di Capodimonte, inv. IGMN 13421

È questa l'unica medaglia papale che rechi al *rovescio* la veduta di Roma. Essa fu coniata poco prima della morte del pontefice, nell'imminenza del giubileo del 1550. Nonostante la perizia dimostrata dall'incisore nel contenere nell'esiguo spazio del tondello la veduta della città, ne venne criticata l'esecuzione, che, per l'affastellamento degli edifici raffigurati, risulta confusa e poco incisiva. Probabilmente, il Bonzagna si ispirò a dipinti coevi, nonché alla tela con la prospettiva di Roma (1534 ca.), oggi conservata nel Museo Civico di Mantova.
Gian Federico Bonzagna, detto Federico Parmense, orafo, medaglista e scultore; nato a Parma, venne a stabilirsi a Roma nel 1554, quale aiuto di suo fratello, Gian Giacomo, e di Alessandro Cesati. Lavorò anche per la zecca di Parma, per la quale incise i conii delle medaglie di Pier Luigi e di Ottavio Farnese e quello delle monete d'oro di Ottavio Farnese (attenuandone i tratti fisionomici). Era ancora vivente nel 1586. Fu uno dei medaglisti più fecondi della sua epoca per varietà di tipi; approntò i conii delle medaglie pontificie da Paolo III a Gregorio XIII, tutti trattati con freddezza ac-

cademica; produsse medaglie di piccolo modulo e di tenue rilievo.
La medaglia fa parte di un gruppo menzionato nell'inventario farnesiano del 1644 (Jestaz 1994, p. 219, n. 5377) con la dicitura: "Dieci simili medaglie di metallo di Paolo III con Roma al riverso".

Bibliografia: Mazio 1824, p. 49; Armand 1883, I, p. 223, 14 var.; De Rinaldis 1913, p. 57; Marchetti 1917, p. 225 e sgg.; Frutaz 1962, p. 164; Panvini Rosati 1968, p. 40. [M.P.]

Gian Federico Bonzagna
(Parma ? - *post* 1586)
251. *Paolo III, Farnese*
bronzo, mm 36
D. PAVLVS. III. PONT. MAX. AN. XVI.
Busto del pontefice, volto a s., con testa nuda, barbata e ricco piviale; sotto: I. FEDE. PARM
R. In alto: RVFINA; nell'esergo: TVSCVLO. / REST.
Veduta prospettica della Villa Rufina, a Frascati.
Napoli, Museo e Gallerie Nazionali di Capodimonte, inv. IGMN 134277

È la ben nota, ampia villa detta "Rufinella", o "Tuscolana", eretta nel XVI secolo, ricca di giardini, fontane e boschi, proprietà dei Farnese. Tusculum era una delle più antiche città del Lazio, e probabilmente di origine etrusca; era situata sulle pendici del colle dove poi sorse la villa suddetta.

Bibliografia: Mazio 1824, p. 53; Amand 1883, II, p. 168, n. 19 (variante, in quanto il busto è rivolto a s.); De Rinaldis 1913, p. 71, n. 189. [M.P.]

Anonimo del XVI secolo
252. *Paolo III, Farnese*
bronzo, mm 36
Napoli, Museo e Gallerie Nazionali di Capodimonte, inv. IGMN 134750

451

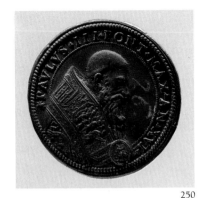

250

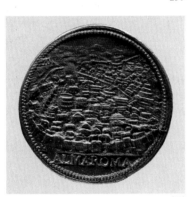

250

251

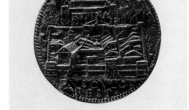

251

D. PAVLVS. III. PONT. OPT. MAX. AN. XVI
Busto del pontefice, rivolto a destra, barbato, con mozzetta e camauro
R. RVFINA. - TVSCVLO. REST.
Veduta della Villa Rufina, a Frascati

Il *rovescio* ripete quello della medaglia di Paolo III incisa da Gian Federico Bonzagna.

Bibliografia: Armand 1887, III, p. 229, K; De Rinaldis 1913, p. 190. [M.P.]

Gian Federico Bonzagna
(Parma ? - post 1586)
253. *Pier Luigi Farnese, duca di Parma e Piacenza (1503-1547)*
bronzo, mm 36
D. P. LOYSIVS. F. PARMAE. ET. PLAC. DVX. I.
Busto del duca rivolto a d., a capo nudo, barbato e loricato; sotto il busto: I. F. PARM.
R. IN. VIRTVTE. TVA. SERVATI. SVMVS.
(= "Siamo stati salvati dal tuo valore")
Un unicorno immerge il suo corno in un ruscello, dove si abbeverano un toro ed una lupa. Dal ruscello fuggono via dei serpenti.
Napoli, Museo e Gallerie Nazionali di Capodimonte, inv. IGMN 134326

Pier Luigi Farnese, prima duca di Parma e Piacenza, uomo violento, vizioso ed irrequieto, era figlio del cardinale Alessandro Farnese (poi Paolo III) e di una dama dell'aristocrazia romana, di nome Rufina o Lola; fu legittimato dal papa Giulio II, nel 1505. Gonfaloniere e capitano generale della Chiesa nel 1537, poi duca di Castro (città laziale distrutta nel 1649 dalle truppe pontificie di Innocenzo X); dal 1545, duca di Parma e Piacenza, città erette in ducato ed assegnate al figlio dal pontefice. Pier Luigi resse le sorti del ducato per soli due anni, giacché venne assassinato, a Piacenza, il 10 settembre 1547. A tale delitto sembra non siano stati estranei Carlo V e Ferrante Gonzaga, governatore imperiale della Lombardia. Gli succedette il figlio Ottavio.

Il liocorno, o unicorno, è un emblema araldico o para-araldico, già diffuso nel XIV e XV secolo nell'Europa occidentale. In questa figurazione rappresenta l'animale araldico totemico della famiglia Farnese. La divisa è accompagnata da un motto, IN VIRTVTE TVA SERVATI SVMVS, tratto dal Libro dei Salmi e che qui assume evidente valore di allusione cristologica. Il liocorno purifica con il proprio corno l'acqua avvelenata di una fonte, da cui fuggono due serpenti, simboli del Male, alla presenza di un toro e di una lupa (simboli delle città di Parma e di Piacenza), che, pertanto, possono tranquillamente abbeverarsi alla fonte. Questo *rovescio* riproduce quello di una medaglia di Paolo III, dello stesso incisore. La scena raffigurata sta a simboleggiare che, come il liocorno salva gli animali, purificando l'acqua del ruscello avvelenato, così il Cristo salva l'umanità, mediante il proprio sacrificio sulla Croce.
L'emblema dell'unicorno si trova anche su di un *paolo* di Pier Luigi Farnese (zecca di Castro), con legenda VIRTVS SECVRITATEM PARIT (v. "Corpus" 1933, p. 247, nn. 14-16).

Bibliografia: Armand 1883, I, p. 222, n. 8; De Rinaldis 1913, p. 73. [M.P.]

Gian Federico Bonzagna
254. *Ottavio Farnese, duca di Parma e Piacenza (1525-1586)*
bronzo dorato, mm 32
D. OCTAVIVS. F. PARM. ET. PLAC.(ENTIAE) DVX. II.
Busto del duca, a testa nuda, barbato, volto a s.; sotto il busto: I.F.P.
R. CVM. DIIS. NON. CONTENDENDVM.
("Non si deve lottare con gli dèi")
Il satiro Marsia, nudo e legato ad un

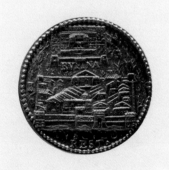

252

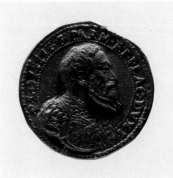

252

253

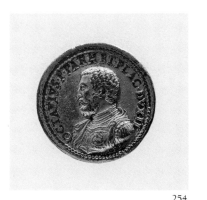

254

254

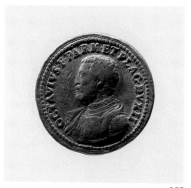

255

255

tronco d'albero; ai suoi piedi, un arco ed una faretra; vicino a lui, Apollo, in piedi, con la cetra nella sinistra

Napoli, Museo e Gallerie Nazionali di Capodimonte, inv. IGMN 134322

Al *dritto* è effigiato Ottavio Farnese, secondo duca di Parma e Piacenza e secondogenito di Pier Luigi. Sposò, nel 1538, Margherita, figlia naturale di Carlo V e di Giovanna Maria van der Gheynst e vedova di Alessandro de' Medici. Esercitò il potere per quarant'anni.

Ispiratore e realizzatore di numerose costruzioni e di opere pubbliche di grande utilità (acquedotto farnesiano), svolse, inizialmente, una politica francofila; ma poi, poco prima della morte del suocero Carlo V, si riavvicinò alla Spagna, stipulando, il 15 settembre 1556, a Gand, un trattato di pace con Filippo II, per effetto del quale gli veniva riconsegnato tutto il territorio del Piacentino. Risorgeva così, nei suoi confini, sotto la protezione della Spagna, il ducato di Parma e Piacenza. Il duca Ottavio riposa, a Parma, nella chiesa ducale della Steccata, in un'ara di marmo. Il Bonzagna, in questa medaglia, attenuò l'aspetto poco gradevole del personaggio.

La legenda e la raffigurazione del *rovescio* alludono alla sfida, avvenuta a Celene, nella Frigia, fra il satiro Marsia, auleta, ed il dio Apollo, citarista, per stabilire chi dei due fosse musico più valente. Grazie ad uno stratagemma, Marsia fu sconfitto, scuoiato vivo, e la sua pelle venne appesa in una grotta vicina. Il mito rappresenta la supremazia dell'elemento apollineo su quello dionisiaco, rappresentato dal satiro: chiaro motivo ai nemici del ducato farnesiano. Cfr. il celebre intaglio in corniola del Museo Nazionale di Napoli (inv. 26051), illustrato anche dal Furtwängler (1900, tav. XLII, n. 28).

Bibliografia: Armand 1883, I, p. 223, n. 11; De Rinaldis p. 72. [M.P.]

Gian Federico Bonzagna

(Parma ? - *post* 1586)
255. *Ottavio Farnese (1525-1586)*
bronzo, mm 30
D. OCTAVIVS. F. PARM. ET. PLAC. DVX. II.
Busto del duca, a capo nudo, barbato, volto a s.; sotto il busto: I. F. P.
R. PARMA
La città di Parma, raffigurata in sembianza di donna galeata e corazzata, vestita alla foggia romana (Minerva), seduta su di un'anfora da cui esce dell'acqua, con una Vittoria nella d. e con il braccio s. appoggiato ad uno scudo. Intorno, armi e bandiere

Napoli, Museo e Gallerie Nazionali di Capodimonte, inv. IGMN 134324

La medaglia ricorda la restituzione della città di Parma (febbraio 1550), da parte di papa Giulio III ad Ottavio, che fece il suo ingresso nel ducato. Parma era stata occupata, nel 1548, dalle truppe pontificie di Paolo III.

Bibliografia: Armand 1883, I, p. 223, n. 12; De Rinaldis 1913, p. 73. [M.P.]

Anonimo del XVI secolo

256. *Ottavio Farnese (1525-1586)*
bronzo, mm 59
D. OCTAVIVS. FARNESIVS. PARMAE. ET. PL. DVX. II.
Busto del duca, volto a d., a capo nudo, barbato e loricato.
R. DABIT. DEVS. HIS. QUOQ. FINEM. ("Un dio porrà fine anche a questi [mali]"; Virgilio, *Eneide*, I, v. 203)
Eracle nell'atto di uccidere l'Idra di Lerna

Napoli, Museo e Gallerie Nazionali di Capodimonte, inv. IGMN 134793

Al *rovescio* è raffigurata la seconda delle fatiche d'Ercole, quella dell'uccisione dell'Idra, mostro dalle sette teste che infestava la palude di

Lerna, nell'Argolide. Le teste, pur se troncate con la spada, rinascevano, e pertanto l'eroe dové bruciarle con un tizzone. L'impresa dell'Idra su tizzoni ardenti si trova su di un "testone" di Ercole I d'Este per Ferrara (v. "Corpus" 1927, p. 436, n. 19).

Questo *rovescio*, che si ritrova anche in altre medaglie, è tratto da quello di una medaglia incisa da Leone Leoni per Consalvo Ferdinando II di Cordova, duca di Sessa (Armand 1883-87, III, 67, E). Cfr., inoltre, il celebre dipinto con *Ercole e l'Idra*, del Pollaiolo, oggi agli Uffizi.

Bibliografia: Armand 1883, II, p. 210, n. 36; De Rinaldis 1913, p. 195. [M.P.]

Anonimo del XVI secolo

257. *Ottavio Farnese (1525-1586)*
bronzo, mm 61
D. OCTAVIVS FARNESIVS PARMAE ET PLAC DVX II.
Busto del duca, volto a d., a capo nudo, barbato e loricato
R. STATVS. MEDIOL.(ANI) RESTITVTORI. OPTIMO. SECVRITAS. PADI. (= "del Po")
Sacerdote che sacrifica presso un'ara e tende la mano ad un guerriero seduto a s.; in basso, a d., personificazione allegorica del Po

Napoli, Museo e Gallerie Nazionali di Capodimonte, inv. IGMN 134794

Medaglia ibrida. Il *rovescio* è identico a quello di una medaglia del cardinale Cristoforo Madruzzo, firmata ANN(IBAL) (medaglista del sec. XVI: cfr. *infra*, De Rinaldis 1913).

Bibliografia: De Rinaldis 1913, p. 195, n. 774. [M.P.]

Gian Federico Bonzagna

(Parma ? - *post* 1586)
258. *Cardinale Alessandro Farnese (1520- 1589)*
bronzo, mm 37

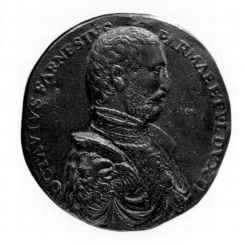

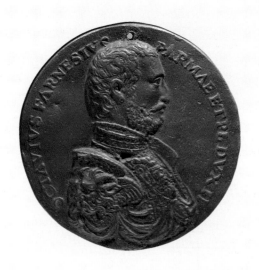

256

257

256

257

D. ALEXANDER. CARD. FARN. S.R.E.
(= Sanctae Romanae Ecclesiae) VI-
CECAN.(CELLARIVS)

Busto del cardinale, volto a s., a testa
nuda, barbato, con mozzetta; sotto il
busto: F.P. (= FEDERICVS PARMENSIS).
R. NOMINI. IESV. SACRVM; nell'esergo:
AN. MDLXVIII ROMAE

Facciata della chiesa del Gesù, a Ro-
ma (secondo il progetto del Vignola,
iniziata nel 1568 e, più tardi, com-
piuta da Giacomo della Porta; Patri-
gnani 1946, p. 62 e sgg.)

Napoli, Museo e Gallerie Nazionali
di Capodimonte, inv. IGMN 134283

Figlio primogenito di Pier Luigi Far-
nese e di Girolama Orsini, Alessan-
dro, fin dall'infanzia, fu destinato al-
la carriera ecclesiastica, per testimo-
niare come tale attività, per i Farne-
se, avesse la preminenza su quella
politica. Grande mecenate, dotto,
brillante, fratello del duca Ottavio, il
cardinale fu governatore di Spoleto
(1534) e di Tivoli (1535), vicecan-
celliere della Chiesa ed arcivescovo
di Avignone. Per tre volte papabile,
non riuscì mai a cingere la tiara. Fe-
ce costruire la chiesa del Gesù, a Ro-
ma, e la villa di Caprarola (Viterbo);
portò a compimento (1589) il defi-
nitivo assetto del Palazzo Farnese.
Nell'inventario farnesiano del 1644
(Jestaz 1994, p. 219, n. 5376) è men-
zione di "31 medaglie di metallo del
Sig. Card. A. Farnese, col tempio di
Giesù al rovescio", una delle quali è
il pezzo qui presentato.

Bibliografia: Armand 1883, I, p. 223,
n. 10; De Rinaldis 1913, p. 72. [M.P.]

Giovan Vincenzo Milone
(o Melone)

259. *Cardinale Alessandro Farnese*
bronzo, mm 48
D. ALEXANDER. CARD. FARN. S.R.E. VI-
CECAN.

Busto del cardinale, rivolto a d., a
capo nudo, barbato, con mozzetta;
sul taglio del busto: IO. V. MILON. F.

(Iohannes Vincentius Milone [o
Melone] fecit)
R. FECIT. ANNO. SAL.(VTIS) MDLXXV;
nell'esergo: ROMAE

Facciata della chiesa del Gesù, a Ro-
ma, secondo il progetto di Giacomo
della Porta

Napoli, Museo e Gallerie Nazionali
di Capodimonte, inv. IGMN 134443

Medaglia di Giovan Vincenzo Milo-
ne, o Melone, incisore forse cremo-
nese, della seconda metà del XVI se-
colo. Le sue opere vanno comprese
nel periodo 1571-89. Coniò alcune
medaglie per Gregorio XIII e per Si-
sto V, quella di don Giovanni d'Au-
stria, commemorativa della batta-
glia di Lepanto, e quella per la spedi-
zione di Tunisi.

Bibliografia: Armand 1883, I, p. 264,
n. 3; De Rinaldis 1913, p. 110. [M.P.]

Giovan Vincenzo Milone
o Melone (?)

260. *Cardinale Alessandro Farnese*
(1520-1589)
bronzo dorato, mm 46
D. ALEXANDER. CARD. FARN. S.R.E.
VICEC. 1575.

Busto del cardinale, rivolto a d., a te-
sta nuda, barbato, con mozzetta.
R. VEL. HIC. EIVS. SPLENDOR. EMICAT.
Nell'esergo: CAPRAROLA (= "Anche
qui rifulge il suo splendore")

La Villa Farnese a Caprarola (Viter-
bo)

Napoli, Museo e Gallerie Nazionali
di Capodimonte, inv. IGMN 134769

La Villa dei Farnese a Caprarola, cit-
tadina della provincia di Viterbo, fu
costruita fra il 1547 ed il 1559, su di-
segno di Jacopo Barozzi, detto il Vi-
gnola; ma la parte del basamento è
opera di Antonio da Sangallo il Gio-
vane. È un edificio a pianta pentago-
nale, con scalee e terrazze, nel tipico
stile del tardo Rinascimento. Pre-
senta un carattere solido, maestoso
ed elegante e sembra, visto dall'e-

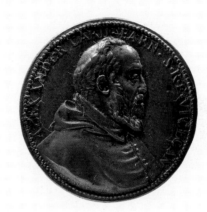

259

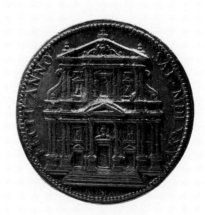

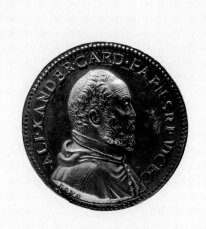

260

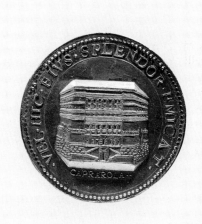

260

sterno, partecipare del palazzo e della fortezza. Situato in uno spiazzo, alla sommità di un colle, l'insieme appare come un'arce imponente per la sua massa.

A proposito del *dritto* di questa medaglia, l'Armand così si esprime: "Le droit de cette médaille ressemble beaucoup à celui de la médaille qui porte le n. 3 dans l'oeuvre d'Armand (I, p. 264, 3) et pourrait appartenir au même artiste" (= Melone).

Bibliografia: Armand 1883, II, p. 211, n. 44; De Rinaldis 1913, p. 194. [M.P.]

Giuliano Giannini

(Firenze ? - *post* 1599)
261. *Duca Alessandro Farnese (1545-1592)*
bronzo, mm 41
D. ALEXANDER. FARNESIVS.
Busto del duca, volto a s., loricato, con le insegne del Toson d'oro; capo nudo, barbato; sotto il busto: IVLIAN F. F. (= IVLIANVS FLORENTINVS [?] FECIT)
R. INVITVS INVITOS (= "A malincuore [ho combattuto] quelli che non volevano [la guerra?])
La città di Anversa cinta d'assedio
Napoli, Museo e Gallerie Nazionali di Capodimonte, inv. IGMN 134538

Alessandro Farnese, terzo duca di Parma e Piacenza, nato a Roma nel 1545, morto nei pressi di Arras, nel 1592. Figlio del duca Ottavio, fu grandissimo condottiero ed abile diplomatico; combatté a Lepanto (1571), conquistando una nave turca. Sposò Maria di Braganza, nipote del re Giovanni III di Portogallo.
Questa medaglia, non recando i titoli di duca di Parma e Piacenza, è anteriore al 1586, allorché Alessandro succedette nella signoria a suo padre Ottavio, morto in quell'anno. Egli, uno dei più saldi sostegni di Filippo II, era comandante degli eserciti spagnoli nei Paesi Bassi (1578);

fu poi governatore dei Paesi Bassi, e liberò Parigi (1590) assediata dal principe protestante Enrico di Borbone (poi re Enrico IV di Francia). Morì a 47 anni, presso Arras, l'8 dicembre 1592.
La legenda (molto allitterativa) del *rovescio* allude all'assedio di Anversa, che si arrese il 17 agosto 1585, dopo una resistenza durata oltre un anno. La città, situata sulla riva destra della Schelda, era ritenuta inespugnabile, per le sue potenti opere fortificate e per il valore dei suoi difensori, comandati da Filippo di Marnix e dall'italiano Giambelli. La caduta di Anversa segnò la fine della resistenza protestante nelle province fiamminghe della zona occidentale e in quella meridionale, che così tornarono sotto il dominio di Filippo II ("sottomissione di Arras").
L'impresa della città assediata e bombardata figura nella galleria dei Carracci, a Palazzo Farnese (1° piano, ambiente S).
L'identificazione del medaglista IVLIANVS con Giuliano Giannini fu proposta da Pinchart (1870) ed accettata da Heiss (1892, II, 81).
Giuliano Giannini, orafo e medaglista, forse fiorentino. Si ignora l'anno della sua nascita; morì dopo il 1599. Si stabilì nel Belgio intorno al 1580. La sua prima medaglia fu eseguita nel 1560 per Ottavio Farnese e Margherita d'Austria.

Bibliografia: Armand 1883, I, p. 291, n. 2; De Rinaldis 1913, p. 132. [M.P.]

Giuliano Giannini

(Firenze? - *post* 1599)
262. *Duca Alessandro Farnese*
bronzo (bucata), mm 38
D. ALEXANDER. PAR. PLAC. DVX. III. ET. CT.
Busto del duca, volto a d., a testa nuda, barbata; sotto il busto: IVLIANO F
R. INVITVS. INVITOS.
La città di Maastricht, cinta d'asse-

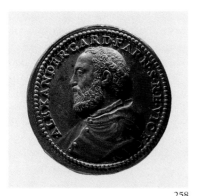

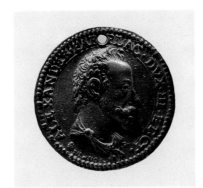

258

262

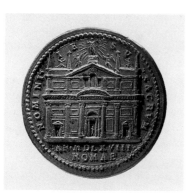

258

262

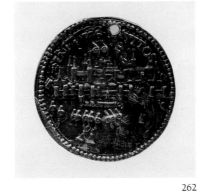

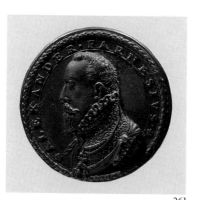

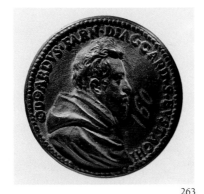

261

263

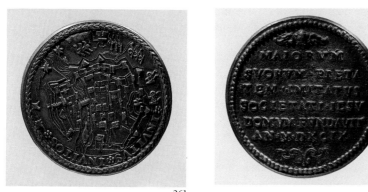

261

263

dio; sulla fascia delle mura: MAE-STREHC

Napoli, Museo e Gallerie Nazionali di Capodimonte, inv. IGMN 134539

Questa medaglia, che menziona il titolo ducale di Parma e Piacenza, fu coniata dopo il 1586, quando Alessandro, in seguito alla morte del padre, Ottavio Farnese, era divenuto duca. Nel *rovescio*, benché vi si ripeta la stessa legenda della medaglia precedente, si fa specifica menzione della città assediata (Maastricht), capoluogo del Limburgo, a sinistra della Mosa, espugnata nel giugno 1579, dopo quattro anni di assedio, e poi saccheggiata (v. Duc de Parme 1579; Joly 1840).

La città di Maastricht trae il suo nome da un antichissimo traghetto (*traiectum*) sulla Mosa, più tardi sostituito da un ponte romano.

Bibliografia: Armand 1883, I, p. 291, n. 3; De Rinaldis 1913, pp. 132-133. [M.P.]

Anonimo del XVI secolo

263. *Cardinale Odoardo Farnese (1573-1626)*

bronzo, mm 43

D. ODOARDVS. FARN. DIAC. CARD. S. EV-STACHI

Busto del cardinale, rivolto a d., a testa nuda, con capelli corti e pizzo; indossa una mozzetta

R. MAIORVM. / SVORVM. PIETA/TEM. IMITATVS. / SOCIETATI. IESV. / DOMVM. FVNDAVIT. / AN. M. DXCIX. (1599)

Napoli, Museo e Gallerie Nazionali di Capodimonte, inv. IGMN 134781

Odoardo Farnese, figlio del duca Alessandro, cardinale diacono a 18 anni, nel 1591, del titolo di Sant'Eustachio, poi cardinale prete al titolo di Sant'Onofrio. Negli ultimi anni della sua vita, resse le sorti del ducato di Parma e Piacenza, insieme con la cognata, Margherita Aldobrandi (vedova di Ranuccio Farnese), du-

rante la minorità dei figliuoli di lei. Il *rovescio* ricorda la fondazione della Casa Professa della Compagnia di Gesù, a Roma, nel 1599, costruita dall'architetto Gerolamo Rainaldi, per volere ed a spese del cardinale, secondo l'esempio dato dai suoi antenati. In quella chiesa Odoardo venne sepolto vicino alla tomba del cardinale Roberto Bellarmino, uno dei maggiori teologi della Controriforma.

Nell'inventario Farnese del 1644 (Jestaz 1994, p. 298, n. 7254) sono menzionate "Quindici medaglie di rame tutte con l'effigie del Cardinale Odoardo Farnese", una delle quali è l'esemplare qui presentato.

Bibliografia: Armand 1887, III, p. 296, K; De Rinaldis 1913, pp. 194-195. [M.P.]

458

Milano, 1575 ca.
264. *Parti riunite di una guarnitura,*
per Alessandro Farnese
acciaio inciso all'acquaforte, in
parte granito e dorato, con
perlinature d'argento
Napoli, Museo e Gallerie Nazionali
di Capodimonte, inv. OA 3532,
3538

Elmetto da cavallo col coppo a cresta
bassa e larga avente il filo lavorato a
fingere tortiglione; pennacchiera, e
gronda di tre lame; chiodo da voltare
per la bandella della barbozza. Que-
sta è poco sagomata al mento, ha una
larga apertura facciale, la tacca per la
ventaglia e tre lame di guardacollo.
Visiera mozza con vista saliente, im-
butita alle estremità delle fessure
oculari arretrate, mancante del ma-
nubrio; ventaglia col bloccaggio alla
barbozza e ventitré fori di aerazione
posti su cinque file (con due della fi-
la mediana acciecati). Goletta con lo
scollo rialzato e cordonato. Petto da
piede a imbusto, costolato e promi-
nente, guardascella articolati calati
obliqui, rilevati come lo scollo e
ugualmente tocchi a finto tortiglio-
ne; sporgenza con lama di falda;
scarselle raccolte di sei lame, leggier-
mente stondate in basso. Schiena
pochissimo modellata con breve in-
cavo alla sporgenza e cinturino di vi-
ta. Spallacci da cavallo di otto lame,
con la terza su tutte e leggera aletta
all'ascella; l'ultima col foro d'attac-
co per il bracciale. Bracciali da caval-
lo giratòri; cubitiere di tre lame, con
la seconda formante l'aletta a ponte;
antibracci di due lame chiusi da ban-
delle con chiodi da voltare. Manca-
no le manopole. Gambiere da caval-
lo molto modellate; arnesi con le
due lame superiori fortemente obli-
quate all'infuori a salire che conser-
vano all'interno il numerale 113 e l'i-
niziale Q in vernice bianca; ginoc-
chielli di cinque lame e piccole alette
ovate pochissimo imbutite; schinie-

re aperte e mozze, con lamelle al col-
lo del piede, la seconda sotto tutte
(l'ultima, ribassata al contorno, è di
rimessa antica).
La decorazione è a liste rilevate e po-
lite che si alternano con altre ribas-
sate granite e dorate, incise a foglia-
mi figurette e trofei, con piccoli ova-
ti perlinati anneriti al contorno e che
mostrano piccole figure di divinità e
di armati all'eroica.
La "guarnitura a scambiare" era for-
mata da un buon numero di pezzi,
fatti dallo stesso artefice e comunque
nella stessa officina e in uno stesso
tempo, tutti decorati nello stesso
modo, da potersi scambiare tra loro
per costituire armamenti organizzati
per un diverso impiego: per esempio
a cavallo per la guerra, il torneo, la
giostra, per l'uso a piedi e alla barrie-
ra. Nel nostro paese vi furono guar-
niture a scambiare "piccole" per l'u-
so di guerra o di mostra a cavallo e a
piedi, e "grandi" per tutte le evenien-
ze sopraricordate. Accanto a quelle a
scambiare vi furono anche "guarni-
ture per serie" dove gli insiemi di ba-
se erano già completi: per guerra a
cavallo e a piedi, con possibilità di un
uso anche alla barriera, oppure per
guerra, torneo a cavallo e giostra,
nonché per uso a piedi e barriera.
Tuttavia nella nostra penisola furo-
no preferite le guarniture piccole e a
scambiare, come in Inghilterra,
mentre in Germania si ebbero anche
le più grandi guarniture per serie che
consentivano più di una dozzina di
usi specializzati. Piccole o grandi
che fossero, erano prodotti di lusso
talora sfrenato ma funzionale alla
promozione e al messaggio politico e
sociale del quale erano un veicolo tra
i più efficaci. Considerando il rapi-
dissimo cambiamento delle mode
(di forme e di decori) queste guarni-
ture, come le armature, erano ben
presto superate e andavano messe da
parte. Se dismettere un'armatura era
costoso, farlo con una guarnitura

magari grande lo era anche di più.
Solo alti personaggi potevano quindi
permettersi questo straordinario
prodotto, a metà ludico e a metà se-
rissimo apparato di rango. A Capo-
dimonte sono conservati i resti di
molte guarniture farnesiane, tutte a
scambiare, le più famose delle quali
per Alessandro Farnese.
La piccola guarnitura per serie qui
esaminata conserva ora per l'arma-
tura da cavallo elmetto, goletta,
spallacci, bracciali, gambiere e te-
stiera del cavallo; del corsaletto da
piede petto senza resta, schiena,
spallaccio destro; per la barriera el-
metto da incastro e spallaccio de-
stro; spallaccio sinistro, bracciali e
scarselle sono usabili per tutte que-
ste varianti. Mancano almeno un co-
pricapo per il corsaletto da piede,
una goletta da incastro, un petto con
resta per l'armatura da cavallo, la
manopola sinistra (la destra è a To-
rino, Armeria Reale C 199) e la rotel-
la per il corsaletto da piede. Molto
giustamente (Gamber 1958, p. 105)
è stata da tempo richiamata l'affinità
funzionale e decorativa di questa
piccola guarnitura con quella della
"unità di corsaletto" a Vienna, Hof-
jagd- und Rüstkammer A 1048-1049
appartenuta a don Juan de Austria,
databile a poco prima del 1578.
Già a suo tempo (Hayward 1956, p.
155) è stata rilevata la presenza di
parti di questa guarnitura sul ritrat-
to di Alessandro Farnese dipinto da
Jean Baptiste de Saive ora a Parma,
Galleria Nazionale, con sullo sfondo
l'assedio di Anversa del 1583 ma
eseguito dopo, perché il duca vi
compare col collare del Toson d'oro
che ebbe solo nel 1585. L'armamen-
to indossatovi si riduce a goletta e
busto da piede; borgognotta e ma-
nopole stanno su un tavolo accanto,
un grande brocchiere è posato in di-
sparte. Abbiamo così un'idea preci-
sa di alcuni dei pezzi che mancano,
e soprattutto dell'aspetto generale

della guarnitura, le cui liste ora poli-
tiche erano allora fortemente azzur-
rate. Una sua replica a variante (in
differente positura, senza la veduta
di Anversa e con un diverso abito in-
dossato dal duca) è a Firenze, Stib-
bert. Conserva la scritta "2.12. in Ar-
ras 1592 aetate suae 47", e il secondo
ritratto è di notevole interesse, sia
perché dimostra l'eccezionale lon-
gevità d'uso di questo armamento –
al quale Alessandro doveva essere
molto affezionato – sia perché in
luogo del semplice bastone di co-
mando che impugna nel primo egli
appoggia la sinistra sul lungo basto-
ne della guarnitura "Volat" alla qua-
le si veda; perfettamente riconosci-
bile ma privo della cuspide ora ap-
postavi.
La guarnitura non si può identifica-
re nell'inventario 1731 dove gli ar-
mamenti difensivi sono descritti in
modo assolutamente sintetico e ap-
prossimativo. Per di più essi erano
allora smembrati come risulta dalle
cc. 153 v.-155 v.; in parte stavano
"Sopra li soddetti Chredenzoni e co-
sì sopra li Cornizzioni delli medesi-
mi principiando dalla parte sopra
l'uscio per cui s'entra nella detta Sa-
la piccola" (era quella da dove poi si
passava a quella grande dell'Arme-
ria, e i credenzoni stavano tra le va-
rie "colonnate" dell'architettura in-
terna), mentre altre loro parti erano
poste "Sopra li medesimi Cherden-
zoni attacco al Muro".
Dalle descrizioni è chiaro che i pezzi
principali (dalla testa al bacino) era-
no i primi, mentre per gli altri si trat-
tava di ulteriori copricapi, gambiere,
scudi, testiere e parti di barda.
L'inventario attribuisce questi ulti-
mi alla tale o talaltra delle armature
di riferimento, evidentemente ba-
sandosi sulle emergenze decorative,
secondo l'ordine descrittivo delle
parti principali, che ne riportava do-
dici. Qualche altro pezzo difensivo
compare qua e là, molto di rado.

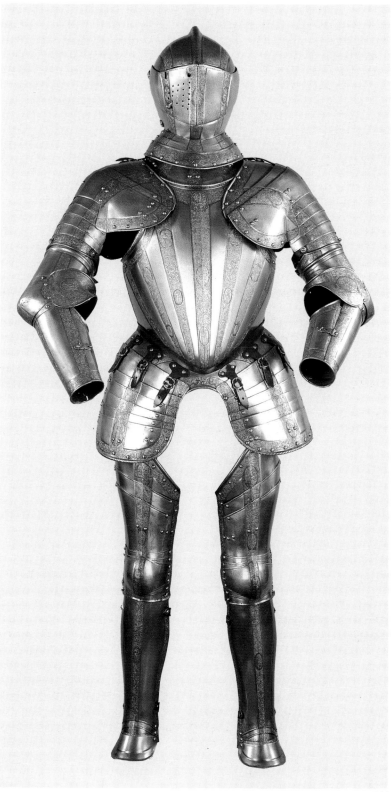

Bibliografia: Hayward 1956, p. 155, t. 49; Gamber 1958, pp. 105, 115. [L.G.B.]

**Scuola franco-fiamminga
1570-75 ca.**
265. *Fogli di un progetto di guarnitura per Alessandro Farnese*
carboncino, penna e inchiostro di seppia, acquarello bruno e grigiazzurro, fondo a tempera color prugna; su carta,
mm 325 × 310; mm
102 × 290 × 155 × 300 × 375
Vienna, Hofjagd- und Rüstkammer, inv. P 5347 e P 5348

Lo spallaccio sinistro compare in sette lame, con la terza su tutte e contorni principali cordonati e lavorati a catenella. La linea di colmo mostra, dall'alto in basso, una sirena alata, un mascherone cornuto e barbuto, un altro mascheroncino e groppi di frutta; sull'ala un altro mascherone cornuto e con orecchie satiresche che reggono un drappo sottostante; sulla lista principale chiusa da listelli modanati e damaschinati si scorgono un cigno, genietti, e ancora mascheroncini e frutta; sulle altre liste si alternano drappi e festoni di frutta; alla bordura un'Abbondanza ignuda, sfingi e un cherubino, tra racemi fruttati; all'ultima lama altre ghirlande.
Il bracciale sinistro da torneo compare con la lunetta giratoria dal canale lavorato a treccia e gli altri contorni cordonati e messi a catenella; la cubitiera non ha lamelle di articolazione e la sua aletta è compatta. La lunetta mostra un mascherone al colmo, una sorta di arpia a testa di molosso, nonché racemi frutta ghirlande e drappi che spiccano su un fondo fittamente granito, con le liste principali racchiuse dai filetti modanati e damaschinati. Il braccio prevede un rigiro di teste femminili cornute e acconciate, con drappi di

unione, e sulle liste principali draghesse dal collo intrecciato ed erme mascoline; bordura con delfini fantastici e al solito ghirlande e drappi. La cubitiera reca un forte musacchino e la sua aletta una Vittoria assisa su trofei, con di nuovo i filetti modanati e damaschinati e i fondi graniti, con altre frutta. Sull'antibraccio le liste principali sono sbalzate con un rigiro di cherubini, sirene, esseri mostruosi, e in basso con altri volti acconciati e bucrani; di nuovo si hanno drappi e ghirlande alterne, e la bordura con musi felini e altri frutti.
I due disegni fanno parte del progetto completo per una piccola guarnitura, poi realizzata per Alessandro Farnese e discussa alla scheda che segue. Si riferiscono alla sola parte sinistra delle protezioni e di essi ci sono pervenuti: per l'elmetto da cavallo, Parigi, Bibliothèque Nationale (Josef 1910, t. 24; Grosz 1925, f. 2; Boccia 1979, f. 175); per il petto, collezione privata (Christie's 1993, n. 32, ill.); per lo spallaccio e il bracciale, Vienna Hofjagd- und Rüstkammer P 5347 e P 5348 (Grosz 1925, pp. 127-129, tt. 7 e 8 a; Grancsay 1964, f. 10); per la buffa da torneo, collezione privata (Christie's 1993, n. 30, ill.); per l'arnese, collezione privata negli Stati Uniti (Colnaghi 1987, n. 4, ill.); per la schiniera, Amburgo, Kunsthalle (Lauts 1936, f. 179); per la testiera del cavallo, collezione privata (Christie's 1993, n. 31, ill.); per l'arcione anteriore della sella, New York, Metropolitan Museum of Art 1993.234 (LaRocca 1994, p. 23, ill.); per l'arcione posteriore, collezione privata (Christie's 1993, n. 29, ill.). Mancano quindi sicuramente i progetti per goletta, schiena, manopola e scarsella. Lo scudo ovale (con al centro la resa di una città talora riferita a quella di Anversa nel 1585; ma Alessandro aveva subito iniziato nel

265

1579 con quella di Maastricht) potrebbe essere stato fatto assieme alla borgognotta per completare la guarnitura, e non su disegni originali.

Per realizzare certi armamenti furono sovente usati progetti su carta e modelli di legno, coccio pesto o terracotta. Già nel Quattrocento le forti commesse affidate a più officine collegate per la circostanza avevano necessità di modelli che tutte dovevano seguire strettamente per assicurare l'organicità strutturale e formale dei prodotti da riaggregare. Quando l'officina era lontana, servivano anche le "mostre", pezzi eseguiti e decorati apposta per inviarli al committente e riceverne quindi l'assenso o gli ordini di modifica. Cosa diversa erano gli album disegnati e talora anche colorati che riunivano i prodotti di una officina, come quelli degli Helmschmid di Augsburg (Gamber 1975) o quelli reali di Greenwich illustrati nello *Jacobe Album* (Dillon 1905) o i temi decorativi di un atelier come quello di Jörg Sorg di Augsburg (Becher-Gamber-Irtenkauf 1980). Altra cosa ancora erano album come quelli del mantovano Filippo Orsoni, che riunivano elaborate proposte generali dirette alla grande committenza (Hayward 1982, I, pp. 1-7, ff. 1-13). Il gruppo di progetti sinora più importante di cui si conoscessero anche gli armamenti realizzati era quello molto ampio della scuola di Fontainebleau per i re di Francia, sul quale si è scritto molto (von Hefner 1865; Thomas 1959, 1960, 1962, 1965) mettendone in luce la creatività e la qualità altissime. (Va pure ricordato che esistono infiniti progetti per armi bianche e da fuoco; per queste ci sono numerosi album di bottega specie francesi del XVII e XVIII secolo che ebbero una grande circolazione anche nel nostro paese.)

I dieci disegni di progetto rimastici per la guarnitura Farnese sono eseguiti in modo estremamente raffinato e con grande ricchezza di particolari. L'idea generale è quella di organizzare decorativamente un'architettura continua, dedotta dalle architetture degli interni del Primaticcio e del Rosso Fiorentino (come quella di certi arazzi fiamminghi e qui corrispondente alle liste che spartiscono le superfici), ricca di affascinanti grottesche e, su punti significativi, definita da nicchie con figure ignude o armate all'eroica, bibliche, mitiche e allegoriche. Su altri luoghi deputati (vista, sommo del petto, colmo e ala dello spallaccio, cubitiera e ginocchiello, centro della buffa e della testiera) sono posti mascheroni, musi leonini e draghi. Tra l'una e l'altra lista si dispongono morbidi drappi e festoni di frutta che si alternano l'uno sull'altro lasciando tra essi poco spazio. Le bordure si raccordano alle liste senza soluzioni di continuità e accolgono anch'esse grottesche e medaglioni con le divinità olimpiche. Solo sugli arcioni liste e bordure mostrano unicamente girali assai fitti, mentre figure satiresche vi danzano contro. Tutto è narrato minutissimamente, con una estrema ricchezza di invenzioni, di dettagli, di stesure che sarebbe stato già difficile tradurre in un'opera di oreficeria, e impossibile rendere su un'armatura sbalzata; solo un intaglio "totale" avrebbe forse potuto realizzarle. Ed è fuori discussione che potessero essere il "rilievo" dell'armatura già realizzata, troppo più semplice di questi ornati.

L'autore del progetto non fu l'armaiolo perché egli avrebbe saputo benissimo di non poter trasferire al vero le sue fantastiche elaborazioni; ma neppure qualcuno vicino a lui, e per gli stessi motivi: semmai a fortiori, perché avrebbe permesso che altri proponesse ciò che a lui sareb-

265

266. *Parti riunite di una guarnitura,
per Alessandro Farnese*
acciaio sbalzato, cesellato,
ageminato, brunito, dorato
e argentato
Vienna, Hofjagd- und
Rüstkammer, inv. A 1132, A 1153 e
1153 a, 1153 b

Elmetto da cavallo col coppo spinto
indietro, a cresta bassa e netta sor-
montata da un'Arpia gettata e ritoc-
cata priva di zampe e avente una
lunghissima coda arricciolata al fon-
do; pennacchiera; gronda di due la-
me; chiodo da voltare per la bandel-
la della barbozza. Questa ha il men-
to ben segnato e il guardacollo di
due lame. Visiera mozza con vista
saliente fin quasi al sommo, imbuti-
ta alle fessure oculari; ventaglia con
bloccaggio alla barbozza e rintacco
per il fermo della vista; a destra dieci
piccole fessure di aerazione disposte
obliquamente in triangolo. Goletta
articolata a sinistra e chiusa a destra.
Petto da piede a imbusto, senza co-
stola ma sporgente sulla vita; scollo
largo poco incavato e guardascella
calati obliqui, tutti e tre con forte
cordone lavorato (a tortiglione il
primo, a motivi fitomorfi gli altri);
sporgenza con una lama di falda sca-
vata alla forcata e cordonata al soli-
to. Scarselle di sette lame pochissi-
mo rientranti e stondate ai raccordi.
Schiena poco modellata, con spor-
genza obliqua scavata larga al cen-
tro. Spallacci da cavallo di sette la-
me, con la terza su tutte e l'ultima
col foro di fissaggio per il bracciale;
sul destro due chiodi da voltare fer-
mano un'aletta volante; al sinistro si
può fissare con un cavalierino la
buffa da torneo con guardagoletta
alto e spiccato. Bracciali da cavallo
col primo cannone giratorio e chia-
vetta di fermo; cubitiere di tre lame
con l'aletta stretta e a ponte; anti-

be stato impossibile realizzare, con
un grande danno d'immagine. Per
Grosz (1925, p. 129) si trattò di un
artista legato alla scuola di Fontai-
nebleau che poteva risiedere e lavo-
rare a Milano. Lauts (1936, pp. 208-
209) anticipa nettamente la datazio-
ne dei disegni e propone infatti per
l'armatura l'occasione delle nozze
di Alessandro con Maria di Porto-
gallo, celebrate a Bruxelles nel 1565;
egli connette i disegni all'ambiente
operante in Milano per la costruzio-
ne di Palazzo Marino, negli anni cin-
quanta.
L'estensore del catalogo di Chri-
stie's (1993, pp. 46-55) si richiama
all'"entourage" di Lucio Piccinino,
pur ritenendo che i disegni siano di
scuola mantovana, in accordo con le
annotazioni che compaiono su due
di essi: il progetto dell'arcione po-
steriore con a penna il nome Giulio
Romano, e quello della testiera con
lo stesso nome e quello di Federico
Zuccaro, questo cancellato; tali an-
notazioni sarebbero state con tutta
probabilità apposte da Zaccaria Sa-

gredo, il patrizio veneziano che nel
secondo Seicento montò l'album da
dove questo e altri disegni proven-
gono (Christie's 1993, p. 6).
LaRocca (1994) riferisce il disegno
con l'arcione anteriore della sella
all'Italia e a Milano, e S.W. Pyhrr
(che mi ha fornito la documenta-
zione in suo possesso, con altre co-
municazioni scritte e a voce) richia-
ma anch'egli "l'influenza di Fontai-
nebleau e dell'ornato manierista del
Nord su questi progetti", aggiun-
gendo che "naturalmente, i progetti
avrebbero potuto essere commis-
sionati ad un artista italiano al cor-
rente degli stili nordici, o a un arti-
sta fiammingo o spagnolo dell'en-
tourage farnesiano nei Paesi Bassi"
concludendo però che propende
per una soluzione italiana prepara-
ta direttamente per il duca Alessan-
dro.
A me, idea e disegno di questi pro-
getti non sembrano filtrati da italia-
nismi (e, ovviamente, mi paiono
lontanissimi da qualche retaggio
mantovano: per concezione e per

ductus). Alessandro fu governatore
generale dei Paesi Bassi dall'inizio
del 1578 alla morte nel 1592, e pri-
ma era stato in Italia dal 1572. Che i
progetti gli siano stati sottoposti in
patria è possibile ma assai improba-
bile; più ragionevole pensare che
egli li abbia acquistati quando era
in Fiandra, da un artista fiammingo
che li aveva già stesi, e l'assenza di
un qualunque emblema o simbolo
farnesiano (come il giglio, l'unicor-
no, il cavallo marinato, il grifo) raf-
forza questa ipotesi. Poi, in tempi
stretti, Piccinino avrà ricevuto la
commessa e i progetti chiedendo a
se stesso il massimo per assolvere il
compito. Occorrerà un accurato
esame dei Mastri Farnesiani, dove
forse si troverà una risposta più
precisa.

Bibliografia: Grosz 1925, pp. 127-
129, t. 8, a, b; Lauts 1936, p. 207;
Grosz-Thomas 1936, p. 189; Granc-
say 1964, f. 10; Boccia 1979, p. 152;
Norman 1986, p. 27; Christie's
1993, p. 46. [L.G.B.]

462 bracci di due lame chiuse a scatto. Manopole col manichino che si allarga in alto, privo di punta; dorso di otto lame con la seconda sotto tutte e l'ultima imbutita a tortiglione e smerlata sulle dita a scaglie. Gambiere da cavallo; arnesi col cosciale di tre lame aventi le due superiori poco obliquate a salire in fuori; ginocchielli di cinque lame con la terza formante coppa e piccola aletta imbutita a diedro; chiodo da voltare in basso per le schiniere aperte e mozze, con due lamelle al collo del piede.

La decorazione si organizza per liste sbalzate e cesellate dorate e argentate, che si alternano ad altre brunite-azzurrate interrotte da festoni di ghirlande e drappi anch'essi in ordine alterno dall'alto in basso. Le liste principali recano mascheroni, grottesche, figure allegoriche, tra rami fruttati e fogliati. Sull'elmetto anche un mascherone frontale; sul petto la testa di Medusa, Davide con la fionda e la grande storta presa a Golia, fauni, prigioni, Vittorie, la Giustizia, la Fortezza, Marte e Pallade; sulla schiena un mascherone faunesco, Giove sull'aquila, Ercole e Teseo, satiresse, putti, armati all'antica; sugli spallacci altri mascheroni; su cubitiere e ginocchielli musacchini. Le carni delle figure sono sempre argentate; coppe e alette di cubitiere e ginocchielli sono completamente dorati.

Questa piccola guarnitura conserva oggi: dell'armatura da cavallo elmetto, goletta, schiena, spallacci asimmetrici, bracciali, manopole, scarselle, gambiere; dell'armatura da torneo la buffa sinistra da spallaccio; inoltre per entrambe testiera e sella per il cavallo; per il corsaletto da piede borgognotta, petto senza resta, aletta volante per completare lo spallaccio destro, scudo ovale; inoltre la mazza, per tutte le combinazioni.

Nel passaggio dai disegni di progetto alla guarnitura l'artefice ha dovuto fatalmente semplificare, essendo impossibile sbalzare e cesellare l'acciaio con l'estrema minuzia proposta dalle figurazioni progettuali. Detto questo, resta stupefacente l'abilità dell'artefice nel preservare il senso generale di quella complessa elaborazione "manierista" nel senso pieno dell'espressione (e davvero paiono riduttive di fronte a opere come questa – pensate o realizzate – formule oggi alla moda come "anticlassicismo" o "tardorinascimento"). Quella "consapevole tendenza verso l'eleganza" era altra cosa che un rifiuto spinto al limite del paranoico, né l'avvitamento di una continuità accademica, ma una nuova creatività, benissimo colta proprio da milanesi contemporanei, come Lomazzo nella sua presa di posizione sulle "grottesche" cui altri rifiutavano legittimità artistica.

Il confronto coi disegni mostra questa dialettica tra l'idea e l'opera tesa a salvaguardare l'ispirazione creatrice. La guarnitura semplifica le figurazioni, dirada i nastri, elimina le minuziosità da oreficeria, in pochi casi modifica la proposta. I disegni di progetto hanno una articolazione spaziale in piano difficile da seguire sbalzando l'acciaio incurvato, ma la capacità di renderne le caratteristiche compositive in una grafia necessariamente diversa è straordinaria. Là dove le superfici sono arrotondate ma ampie – come sul petto – le differenze sono davvero minime: qualche nastro meno sinuoso, una diversa elaborazione delle figurette satiresche, un trattamento più deciso delle ghirlande. Sullo spallaccio si semplifica il rilievo della lista di colmo pur mantenendone lo schema, un amorino scompare, e anche qui i contorni si semplificano. Sulla buffa la lista fruttata posta sotto il guardagoletta si modifica in un filet-

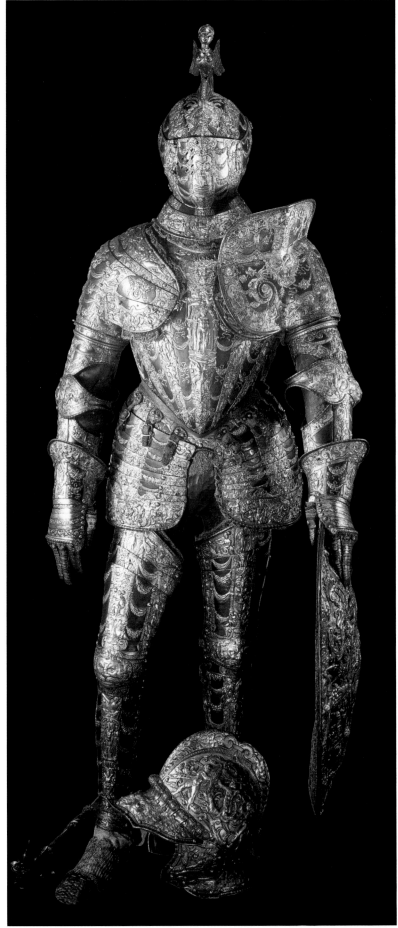

to perlinato, perché lo spazio non consente altro, e la catenella dei contorni è sostituita da tocchi d'oro e d'argento. Solo dove i volumi d'acciaio sono più incurvati questa rispondenza talora cede: l'elmetto allarga la superficie laterale lasciata libera dalle liste (dove convergono coppo, barbozza, vista e ventaglia, rendendovi ardua la trasposizione dal disegno) indebolendo la composizione, i cui elementi restano poco ordinati. Si potrebbe continuare coi confronti, ma le cose non muterebbero: l'armaiolo, di straordinarie capacità e grande sagacia interpretativa, ha scelto di far cadere i dettagli per garantire all'insieme l'unità espressiva che salvasse l'idea traendo il possibile dal mezzo ben diverso; e la guarnitura, pur così iperdecorata, non disperde nulla e si pone anzi come una creazione di straordinaria compiutezza formale.

Quanto all'artefice, occorre rifarsi al sempre citato ma determinante profilo che padre Paolo Morigia dedica agli armaioli più famosi della sua città nel quinto libro della sua opera, dove "si fauella de' Pittori, Scultori, Architetti, Miniatori, & altri virtuosi, in diuerse sorti di virtù, Milanesi" e in particolare nel capitolo XVII "Di molti virtuosi Milanesi nell'arte dell'Azzimina, e nel lauorar d'Armature, e nel ferro, che sono stati inuentori di molti belli secreti" (Morigia 1505, pp. 493, 495).

Occorre qui nuovamente richiamarlo dove egli – dopo aver scritto del padre Antonio e del fratello Federico, grandi spadai – aggiunge che "Appresso viue etiamdio Lucio Piccinino fratello di detto Federico: Questo nel lauorar di rilieuo in ferro, & in argento, sì di figure come di groteschi, & altre bizzarie d'animali, fogliami, e paesi è molto eccellente, e rarissimo nella Gemina, & hà fatto armature di gran pregio al Serenissimo Duca di Parma Alessandro

Farnese, & ad altri Prencipi, che sono tenute per cose rare". Solo su tale riferimento poggia l'attribuzione di questa guarnitura al milanese Piccinino avanzata per primo da Boeheim (1899, p. 405) e sinora sempre accolta; fermo restando che se anche si volesse condurre il discorso su qualche anonimo "maestro della guarnitura Farnese" le coordinate storico-critiche del problema non muterebbero di una virgola.

Ritengo che l'attribuzione sia valida, e che renda necessario riferire a Lucio anche altre armature che mostrano gli stessi moduli decorativi, sebbene di non pari sontuosità; poche però, che sia ragionevolmente possibile collegare all'artefice milanese, anche se da almeno cent'anni ricorra sovente la tentazione di allargarne il novero. Resto del parere che quelle sicure siano soltanto: il corsaletto da piede di Londra, Wallace Collection A 51 (forse con la manopola sinistra di Chicago, Art Institute 1818); la piccola guarnitura da piede e barriera di Madrid, Real Armería B 4-5 per il principe Don Filippo fanciullo, poi re Filippo III di Spagna, regalatagli dal governatore di Milano duca di Terranova (con le manopole di New York, Metropolitan Museum of Art 19.128.1) e nella quale fu ritratto da Justus Tiel attorno al 1594; i resti della guarnitura di New York, Metropolitan Museum 14.25.714, appartenuta a Don Fernando Alvarez de Toledo duca d'Alba; il petto di Londra, Victoria and Albert Museum M 144-1921; opere tutte variamente databili circa al 1570-90 e che replicano strettamente i moduli decorativi della guarnitura viennese. Salvo il petto di Londra, tutti gli altri insiemi mostrano però sulle superfici lisce anche finissime damaschinature fitomorfe arricchite da filettature mistilinee, che rendono ragione a padre Morigia.

La guarnitura, inviata ad Ambras

per essere collocata nella famosa "armeria degli eroi" del castello, voluta dall'arciduca Ferdinando II signore del Tirolo, vi giunse tardi; essa compare per la prima volta nell'inventario in morte di lui, redatto nel 1596, e non è tra quelle ritratte (Schrenck 1601, 1603) nell'*Armamentarium Heroicum* che illustra quell'armeria, nel quale Alessandro Farnese è ritratto nel busto da piede di Vienna Hofjagd- und Rüstkammer A 1117, inviato allo zio col copricapo e la rotella.

Nel 1579 Alessandro Farnese scriveva allo zio Ferdinando di avere a Namur una lussuosa armatura destinata ad essere spedita a Innsbruck per l'"Armeria degli Eroi"; che era quasi certamente questa. La datazione è stata variamente ipotizzata tra il 1570 circa e il 1578 circa (ma è interessante che B. Thomas abbia corretto il vecchio catalogo [Grosz-Thomas 1936, p. 135], con la nota autografa "vor 1565", anche se più tardi la abbassò parecchio).

Qualche discronia mi pare emerga dal confronto disegni-guarnitura. Sul progetto la vista dell'elmetto si incurva fino alla punta mentre sul copricapo essa cala bruscamente fino agli oculari arretrati; la lunetta giratoria del bracciale è più alta e l'aletta più compatta; la forma del guardagoletta della buffa è di tipo già vecchio, assai alta e spigolata, come quella del pezzo reale; il petto ha la linea di vita delle due versioni ugualmente inclinata; gli arnesi hanno le lame di lunetta assai più obliquate (come in Italia si avranno solo assai più tardi) e le lamelle del ginocchiello molto più appuntate; le schiniere sono integre in basso, mentre l'armatura le ha con due lamelle che articolano il collo del piede.

Mi sembra che il progetto abbia preceduto di qualche anno la realizzazione, databile circa al 1575-78.

Bibliografia: Boeheim 1889, pp. 399-402, ff. 17-18, t. X; 1894, I, p. 16, t. XXIX; 1898, II, pp. 12-13, tt. XXIX-XXXI e XXXIV; Crooke de Valencia 1898, p. 122; Grosz 1925, pp. 126-129, f. 1; Haenel 1929, pp. 82-83; Grosz-Thomas 1936, pp. 127, 132, 134-135; Lauts 1936, pp. 207-209; Thomas-Gamber 1958, pp. 789, 809; Mann 1962, p. 65; Thomas-Gamber-Schedelmann 1963, n. 54; Grancsay 1964, p. 257, f. 1; Hayward 1965, n. 32; Boccia-Coelho 1967, pp. 326-327 e 337, ff. 313-315; Boccia 1979, ff. 174-176; Pyhrr 1982, p. 58; Norman 1986, p. 27; Scalini 1990, pp. 3, 9-10, 13, f. 1; Christie's 1993, ff. a pp. 47, 50, 54. [L.G.B.]

Milano, Pompeo della Cesa, dat. 1590

267. *Parti riunite di una guarnitura, per Alessandro Farnese*
acciaio inciso all'acquaforte e ritoccato al bulino, in parte granito, dorato e argentato
Napoli, Museo e Gallerie Nazionali di Capodimonte, inv. OA 3511, 3739

Elmetto da cavallo con cresta bassa e larga, con l'interno che conserva qualche resto della falsata; filo tocco a finto tortiglione, pennacchiera, gronda di tre lame cordonata e tocca alla terza.

A destra chiodo da voltare per la bandella della barbozza con tre lame di guardacollo simili alle corrispondenti di gronda; apertura facciale ampia con rintacco per il fermo della ventaglia; mento ben segnato ma non saliente; a sinistra è imperniata la forchetta di sostegno per la visiera.

Questa è mozza con vista che giunge fino al sommo del copricapo, imbutita alle estremità delle fessure oculari; ventaglia col rintacco per il manubrio che manca; dodici fori di aerazione a destra (tre-quattro-cin-

que, col più basso dei quattro acciecato per la molla del fermo); altri due fori per avvitarvi un rinforzo ora mancante.

Goletta di sei lame chiusa a destra con chiodo da voltare, a collo basso e con anellotti per gli spallacci.

Petto da piede ampio e costolato; scollo largo poco concavo e guardascella calati obliqui, tutti e tre cordonati e tocchi a finto tortiglione; sporgenza con chiodi da voltare che tengono una lama di falda scavata alla forcata e ivi lavorata al solito modo.

Mancano le scarselle.

Schiena poco modellata, con la sporgenza uscente quasi in orizzontale, recante due chiodi da voltare per un batticulo che manca. Spallacci da cavallo di sei lame, con la terza su tutte e l'ultima con chiavetta per la buffa e foro rettangolare per quella del bracciale; sono finiti nel solito modo e quello di sinistra reca un foro filettato per la vite a farfalla che trattiene la buffa da torneo con breve guardagoletta e foro di fermo in basso.

Bracciali da cavallo, con lama giratoria al sommo avente la chiavetta di fermo per lo spallaccio; cubitiere di tre lame con aletta stretta e a ponte, con la sinistra doppiata da una sopracubitiera di rinforzo; antibracci di due lame chiusi a scatto.

Manopole col manichino basso e svasato, poco appuntato; dorso di otto lame, con la seconda sotto tutte e l'ultima imbutita a finto tortiglione e sagomata sulle dita che mancano; alla sinistra manca anche l'ultima lama.

Gambiere da cavallo con gli arnesi ben modellati di tre lame, le due sommitali tagliate sbieche a salire verso l'esterno; ginocchiello di cinque lame con la terza formante la coppa e l'aletta assai piccola, ovata, poco imbutita a diedro; chiodi da voltare alla quinta lama per le schi-

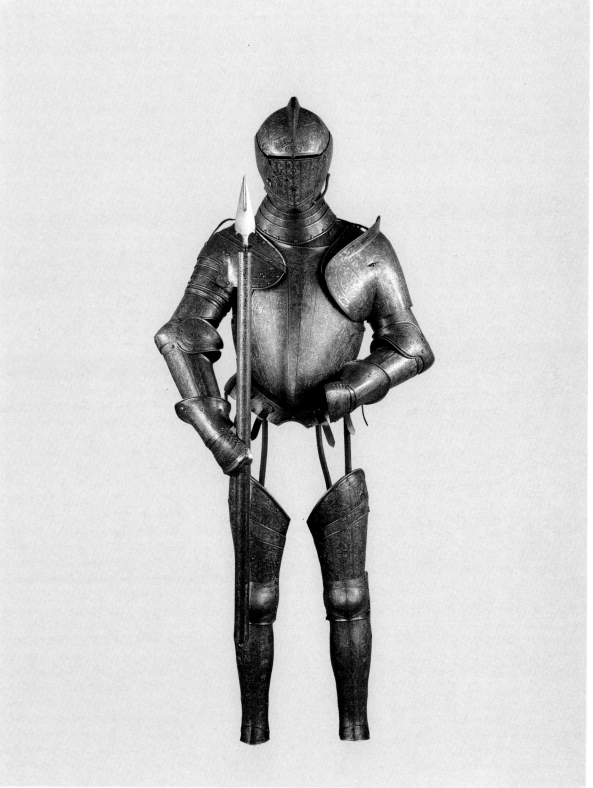

niere modellate, aperte e mozze, con lamella al collo del piede.

La decorazione è a liste alterne incise all'acquaforte, separate da filetti dorati messi a catenella. Quelle di mezzeria recano trofei cornucopie e gigli farnesiani e, al sommo, la Fama alata sorretta da un'aquila e più sopra ancora la corona ducale con fronde di palma e d'olivo; inoltre targhette col motto VOLAT. Le altre dello stesso sistema "dispari" recano candelabre con corone, gigli, acciarini del Toson d'oro, palme e olivi intrecciati.

Quelle dell'altro sistema "pari" mostrano trofei d'armi e insegne farnesiane. Il tutto spicca dorato contro i fondi ribassati graniti e argentati. Su petto e schiena, in un piccolo ovato, la segnatura POMPEo; sulla buffa, in un piccolo spartito posto sotto la Fama, il millesimo 1590.

Di questa piccola guarnitura per serie restano a Capodimonte e a Madrid (Real Armería A 444), i pezzi seguenti: per l'armatura da cavallo elmetto, spallacci asimmetrici, bracciale destro, manopole, gambiere; per l'armatura da torneo a cavallo buffa sinistra da spallaccio, bracciale sinistro con sopracubitiera di rinforzo amovibile, due schifalancia; per entrambe due testiere da cavallo, due pezzi centrali per primi arcioni e due secondi arcioni uno intero e l'altro in due pezzi; per il corsaletto da piede zuccotto, busto senza resta, brocchiere; per il corsaletto da barriera elmetto da incastro, un altro busto senza resta e senza cordonature allo scollo (a Madrid), spallaccio destro senza ala e con bracciale; infine un lungo bastone di comando. Anche sul petto a Madrid compare la firma del maestro; questo busto fu donato da Carlo III a Don Josef Carrillo de Albornoz, duca di Montelimar, uno dei cui avi aveva servito Alessandro Farnese, il proprietario della guarnitura.

Che questa sia sua è indubbio per la data appostavi, ma ciò risulta anche dai documenti.

Al 17 ottobre 1591 (Allevi e Caravatti 1994, comunicazione orale) il Fondo Mastri Farnesiani a Parma registra che "il sig.re Pietr'Antonio Crasso di Milano deve dare ottocento cinquanta due di moneta per valuta di ducatoni seicento di Milano a lire 5 soldi 14 per ducatone à buonconto del prezzo d'una armatura che faceva fare per S.A. de quali ne deve dar conto"; a questo anticipo si riferisce l'altro documento già noto (Angelucci 1890, p. 123; Mastri Farnesiani) che recita "Il s.r. Pietr'Antonio Crasso deve hauere scudi settecento venti di moneta per valuta di ducatoni 500 a soldi 114 per ducatone di Milano, et in Parma à lire 7 soldi 4 l'uno, pagati a Pompeo Cesa Armarolo della corte per l'armatura bianca, et oro, fatta per S.A. di G.a M.a come per la ricevuta in filo numero 150 debito a S.A. 1593 adi p.o di gennaio posto il debito a libro 132 scudi".

Sua Altezza di gloriosa memoria era appunto il duca Alessandro, morto esattamente un mese prima; e la somma di settecentoventi scudi più i centotrentadue di anticipo corrisponde agli ottocentocinquantadue di credito del Crasso, che l'intermediario aveva anticipato all'armaiolo due anni prima. Non si hanno testimonianze iconografiche di Alessandro con la "Volat" ma suo figlio Ranuccio I ne indossa il busto in un ritratto degli inizi del Seicento. Pompeo lavorava a Milano come armaiolo regio, ma era considerato armaiolo di corte anche dai Farnese; e infatti a Napoli si conservano varie altre guarniture firmate da lui: in particolare quella famosa detta "del Giglio" per tale grande emblema che vi campeggia assieme al Toson d'oro ricevuto da Alessandro nell'agosto 1585 (Capodimonte 1205, 3507;

Boccia-Coelho 1967, ff. 379-392) e un'altra meno nota ma importantissima di Ranuccio I recante su tutte le superfici un sistema decorativo a rete fitomorfa nei cui vuoti sono posti in righe alterne trofei d'armi e scenette con figure all'eroica, nonché la significativa facciata di una "chiesa" (Capodimonte 3566).

Le recenti ricerche di E. Caravatti e P. Allevi (Caravatti 1989, passim; Allevi 1993; entrambi 1994, comunicazione orale) hanno fatto fare un notevole passo avanti alle conoscenze documentali su Pompeo della Cesa. Essi hanno intanto rilevato che nel 1569 egli compare in una procura "facta per Pompeum Cesiam", ed è il documento più antico che lo riguardi; che nel 1575 due note di pagamento citano "Pompeo della Sesia armeruolo"; che nello stesso anno un altro atto nomina "D. Pompeus a Caesia f.q. Vin(centii) habitans in Regio duca(li) palatio in parochia Santa Tecla M(ediolani) armamentarius Ill.mi et Ex(mi) Marchionis Ayamontis G(ubernatoris) Regia & Catholica M.tà"; che nel 1584 il nome su altri atti è riportato come "D. Pompeus de Valsesia f.q. Vincentii p.o. p. Santa Tegle Mediolani" e "maestro Pompeo Valsesia" col cognome però due volte corretto in "della Cesia"; il primo documento lo cita come teste nella vendita di cento corsaletti fatta da Giovan Giacomo Solari.

La variante "Valsesia", seppure corretta, ha suggerito ai due Autori l'ipotesi che Pompeo potesse provenire dalla valle che prende il nome dal fiume che separa i territori di Vercelli e Novara, e per allora i ducati di Savoia e di Milano. Essi citano però un documento relativo al padre di Pompeo: nel 1548 egli testimonia come "Dominus Vincentii in Prato intus Mediolani" e per i due Autori si tratterebbe di Vincenzo della Ce-

sia, figlio di Antonio, della parrocchia di San Vincenzo in Prato presso Porta Ticinese. Ma se Pompeo fosse nato a Milano, perché l'abate Morigia (Milano 1595, pp. 493-495) non lo cita nella sua lista degli armaioli che hanno "nobilitato" la città? Eppure Pompeo era senz'altro il maggiore, e doveva essere appena morto; il suo testamento (AA. cit., comunicazione orale) è del 28 settembre 1594.

Allevi e Caravatti hanno ritenuto (seguendo Dondi 1982, pp. 334-335) che fossero di Pompeo i resti di guarnitura di Torino, Armeria Reale E 17, C 98, 181-182, 233-234, D 24 (con le schiniere Stibbert 2569) datandoli al 1602 e attribuendoli al duca Carlo Emanuele I di Savoia. Ma, datazione a parte, quei pezzi non seguono affatto gli schemi decorativi tardi di Pompeo, e va pur tenuto ben presente che dal 1594 in poi non ci sono più sue notizie dirette. E del resto i due Autori, pur con un attentissimo riscontro sul Fondo Popolazione dal 1602 al 1610, non hanno trovato alcun riferimento alla morte di Pompeo in quegli anni; segno più che probabile del fatto che egli fosse morto prima. Sull'attività di Pompeo, Allevi e Caravatti hanno trovato ulteriori notizie: che nel 1575 gli furono commissionati in sei mesi duemilanovecentosettantacinque corsaletti da fante e da cavallo, e addirittura diecimilasettecentonovanta morioni di cui circa la metà decorati all'acquaforte, che egli fornì in società con Pietro Brenno, Giovanni Prina e Bartolomeo Piatti; e che nel 1585 si pagavano a Parma "scuti undeci, soldi 54 denari 4 in moneta a Pompeo Cesa armarolo in Milano per doi brazzali da cavalliggiero dati per il Signore". I due Autori riferiscono questo pagamento a un lavoro per Alessandro, ma il documento cita "il Signore", e non "S.A." come avrebbe do-

466

vuto; è quindi probabile che si trattasse di Ranuccio, allora reggente dello stato.

Si innesta qui un altro problema. Dai nuovi documenti emerge che Vincenzo fu padre di Pompeo, di Fulvio Camillo e di Pietro Antonio; e che questi ebbe Annibale, Antonia, Giulio Cesare, Paola Prassede e Vitalberto (alias Vitalberi o Vitale). Quest'ultimo fu anche lui armaiolo e testò nel 1621 lasciando da vendere anche "armaturas in domo mea habitationis existentes" (nell'abitazione, non nell'officina; era divenuto anche mercante?). Egli compare su una ricevuta proprio alla stessa carta dell'ultimo documento del 1585 ora citato per Pompeo: "Adi 25 d.o (*febbraio*) scudi ventitre soldi 8 denari 8 di moneta a maestro Vitale della Cesa armarollo di Milano per un'armatura da bariera per il Signore"; per il che vale l'osservazione già fatta. Vitale non è citato come armaiolo di corte, ed è pagato ben poco per un corsaletto completo in confronto a quanto lo zio prende per due bracciali.

Allevi e Caravatti sarebbero ora tentati di identificare Vitale nel grande "Maestro dal Castello", basandosi sull'esistenza a Capodimonte della guarnitura 3566 segnalata dallo scrivente, ma in altro contesto e i cui moduli Vitale avrebbe poi ripetuto per un quarto di secolo; ma su questa ipotetica possibilità (che avevamo già a suo' tempo contemplato con J.A. Godoy e che richiederebbe ben altri riscontri documentali) non mi sento di seguirli.

Bibliografia: Angelucci 1890, p. 123; Hayward 1956, pp. 156-158, t. 50; Gamber 1958, pp. 109, 119, f. 110; Thomas-Gamber 1958, pp. 801-803; Boccia-Coelho 1967, pp. 460-461 e 471-473, ff. 393-403, dis. 35; Norman 1986, p. 31; Boccia 1988, pp. 3, 6. [L.G.B.]

Italia settentrionale, 1540-45 ca.
268. *Caschetto a tre creste delle guardie farnesiane, uno di ventiquattro*
acciaio sbalzato, cesellato e brunito, g 1650
Napoli, Museo e Gallerie Nazionali di Capodimonte, inv. OA 2145, 1419

Coppo basso, quasi emisferico, con tre creste basse e larghe "simmetriche" rispetto allo stacco, con tortiglione al filo e sbaccellature rilevate in raggiera. Quella centrale reca al colmo una forcella imperniata arcuata in avanti e arricciolata, facente tutt'uno con un ferro a canaletta arcuato all'indietro e all'ingiù con ribadito un puntalino fogliato; pennacchiera (separata dal ferro, che è indipendente salvo il pernio) in tronco di cono a finte spirali destrogire. Tesa breve, poco calante, appuntata, cordonata e ivi leggermente tocca; gronda pochissimo rialzata, appuntata e lavorata come sopra; raccordo incavato sulle orecchie. Cordone a tortiglione al giro del cranio; gigli accompagnati da racemi sulle bande; decori "a esse" aperta al colmo fra tre rosoni a quattrofoglie su ciascuna delle liste intermedie. Mascherone frontale; festoni bottonati e goccioloni calano dal giro del cranio. Ribattini con riparelle di falsata al perimetro e al giro del cranio (dove è conservato un nastrino di canovaccio). Tocchi di bianco e giallastri a lumeggiare gli sbalzi. All'interno, in bianco, i numerali 987 e 990.
Per lo più indicato come "morione", questo copricapo è invece un "caschetto", mancandogli del primo la tipica grande tesa a barchetta e avendo invece il contorno inferiore sagomato, proprio dell'altro; entrambi i tipi montavano usualmente gli "orecchioni" protettivi di pelle corazzata da allacciare sotto il mento.

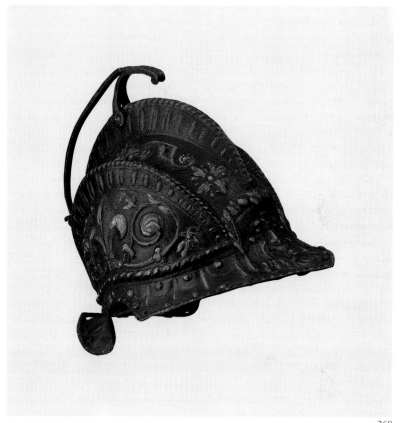

268

Nessuno di questi caschetti conservatici li mostra però più. La presenza determinante dei gigli coi due stami come quelli dell'ireos araldico fiorentino, ha fatto attribuire in passato questi raffinati copricapi alla corte medicea. Gli stami hanno però anche altri riscontri nell'araldica armamentaria farnesiana; come mostra la guarnitura "del Giglio" fatta da Pomeo della Cesa per il duca Alessandro nel 1586, dove essi sono addirittura di nuovo gigliati tre volte all'estremità. Una quarantina d'anni fa (Hayward 1956, p. 151, t. 45, 3-4), questi caschetti sono stati connessi con le guardie farnesiane, sia per il buon numero presente a Capodimonte, sia in riferimento ad un portabandiera che sta alle spalle del duca Pier Luigi nel ritratto di Tiziano conservato anch'esso a Napoli (Pier Luigi che indossa un'armatura da cavallo, è visto quale gonfaloniere di Santa Romana Chiesa, come mostrano le chiavi pontificie che si scorgono sul bandierone). A Capodimonte i caschetti sono ventiquattro, tutti simili: undici – con questo – hanno ancora sulla cresta la forcella col ferro per il pennacchio, otto conservano ormai solo la forcella, cinque hanno perso anche questa. Pure i tre caschetti altrove presenti in Italia (Torino, Armeria Reale E 52; Piacenza, Museo Civico 344; Firenze, Stibbert 927) non hanno più la forcella; caschetti di questo gruppo sono anche a San Pietroburgo, Londra, New York e altrove. L'accostamento al copricapo del portastendardo ducale è da scartare perché quel caschetto non ha le tre creste, e i decori che vi compaiono girano all'opposto di quelli che ornano tutti questi pezzi. L'inventario 1731, invece, reca a c. 154 r. "Cinquanta Cellate tutte di ferro lustro nero lauorate à basso rilieuo" e a c. 173 r. "Quarantasei Cellate di ferro lauorate lustre nere"; che costituiscono l'antico

gruppo di questi caschetti per un centinaio di guardie. È quindi di questo documento (che non reca altri copricapi se non isolati, e nessuno sbalzato) in una con il buon numero di tali caschetti ancora concentrato a Capodimonte, che si deve reggere la loro identificazione di appartenenza generica.
Se essa è chiara, quella specifica lo è meno. Negli anni ai quali questi copricapi possono risalire – intorno al 1540-45 – vi erano diversi Farnese che praticavano il mestiere delle armi e tutti di alto rango. Anzitutto proprio Pier Luigi che aveva combattuto giovanissimo sotto Ferrante Gonzaga nel 1528, a Manfredonia, poi in Toscana e in Umbria; nel 1537 era stato nominato Gonfaloniere di Santa Romana Chiesa a trentaquattro anni; nel 1545 sarebbe stato fatto dal padre-pontefice duca di Parma e Piacenza, contro la volontà di Carlo V che non lo riconobbe mai come tale; e che infine sarebbe stato fatto assassinare due soli anni dopo, proprio da Ferrante col tacito consenso dell'imperatore. Per Pier Luigi almeno le occasioni del 1537 e 1545 sarebbero state eccellenti per comparire con una guardia riccamente apparata e armata ex-novo. Non vanno però del tutto escluse due altre possibilità. La prima è che i caschetti siano appartenuti alle guardie di suo figlio Ottavio, già ad Algeri con Carlo V nel 1541; poi al comando delle truppe pontificie alla guerra di Smalkalda del 1546-47 conclusasi a Mühlberg; dal 1547 duca di Parma e Piacenza. La seconda subordinata – più ipotetica – è riferibile a Orazio Farnese, duca di Castro e prefetto di Roma, emigrato in Francia nel 1546 e sposatosi l'anno dopo con Diana, naturale del re Enrico II, poi morto combattendo per lui nelle Fiandre nel 1553; è ovvio che in questo caso i caschetti sarebbero poi tornati al cugino.
Il problema è connesso a quello del-

la provenienza, perché (Hayward 1982, p. 90) è stata avanzata la possibilità che questi copricapi siano opera di Caremolo Modrone (Milano 1489 - Mantova 1543), armaiolo ducale dei Gonzaga. Se così fosse, i caschetti potrebbero essere di tutti e tre i personaggi ricordati, e in specie dei due primi; avrebbero però dovuto esser commissionati con l'esplicito consenso del duca di Mantova, cosa non impossibile ma forse non facile, dato l'odio che divideva le due schiatte (Hayward [1982] ricorda anch'egli che i rapporti Gonzaga-Farnese furono sempre "lontani dall'essere amichevoli", ma si tratta di un puro eufemismo). Se il committente fosse stato Pier Luigi, l'affidamento del lavoro sarebbe precedente alla sua chiamata al trono ducale. Premesso questo, va detto che dei lavori di Caremolo sappiamo assolutamente troppo poco, e che di quel poco molto è ipotetico. Se per uno "stile" suo si prendono esempi come la borgognotta Rotschild di Waddesdon Manor W I/97/1 (Blair 1974, pp. 21-27, ill.) non ci siamo proprio: tanto netto è il disegno sui caschetti farnesiani meglio conservatisi quanto più plastico e morbido è quello sulla borgognotta. Se invece si fa riferimento a esemplari come il frontale da cavallo di Londra, Wallace Collection A 353 (Mann 1962, p. 214, t. 97; Norman 1986, p. 102), l'affinità ci sarebbe; in entrambi i casi, però, si lavorerebbe per attribuzioni su altre attribuzioni. A mio parere tutto il "problema Caremolo" è oggi da rivedere, ed è per ora più corretto astenersi dal complicarlo ulteriormente, poiché anche solo per circoscriverlo sul campo (vale a dire ricontrollando direttamente tutto il materiale coinvolto) ci vorrà parecchio tempo.

Bibliografia: Hayward 1965, n. 28, ill. [L.G.B.]

Milano, 1560-65 ca.

269. *Borgognotta e rotella*
per Ottavio o Alessandro Farnese
acciaio sbalzato, cesellato, brunito, damaschinato, dorato e con tocchi d'argento, g 2000; g 3500 (diam. mm 590)
Napoli, Museo e Gallerie Nazionali di Capodimonte, inv. OA 3737 e 3738

Borgognotta con cresta spinta indietro, larga alla base e al filo; tesa appuntata e rialzata, con due scartocci per banda; gronda rialzata appuntata con due scartocci come sopra. Il guanciale destro manca; il sinistro è sagomato, rintaccato in alto per la tesa. Al giro del cranio bottoni e bocci in serie; erma femminile sulla fronte, con le braccia rialzate presso la punta della cresta. Filo largo a ghirlanda fruttata, con drappi di tenuta; sbaccellature sguisciate laterali, con goccioloni; filetto in doppio con toccature alla base; pennacchiera in un'erma femminile alata. Sulla tesa una sottile damaschina a racemi fitomorfi; sulla gronda sbaccellature calanti, come quelle sulla cresta; al termine listello operato come la tesa e scartocci con filetti ondulati. Sulle due bande le scene sbalzate mostrano a destra Marco Curzio e a sinistra il giudizio di Salomone; sul guanciale un trofeo alla romana pure sbalzato. È tutta damaschinata in oro e con altre dorature e argentature.
Rotella cordonata liscia e accompagnata intorno da un listello ribassato. Nel tondo sbalzato Orazio Coclite con sullo sfondo Roma turrita e l'accampamento dei Galli. Listello rilevato di rigiro, damaschinato in oro e bottonature alternate da fioriture e fogliuzze in candelabra, e poi altro listello ribassato. Tra questo e il suo corrispondente perimetrale sta la bordura rilevata e sbalzata, interrotta da quattro medaglioni con busti romani laureati, contornati da

listelli ribassati che collegano i due concentrici. In ogni scomparto trofei alla romana; strumenti musicali e mascheroni in coppia a ogni tondo imperatorio: un profilo satiresco in alto e in basso e in fronte come sopra ai lati. Sforature di rigiro per la falsata e altre per le imbracciature che mancano.

Questi due pezzi sono stati a lungo considerati un "gioco" (coppia di copricapo e rotella) e come tali discussi con alcuni altri analoghi insiemi affratellati dalla particolare forma scartocciata di tesa e gronda delle loro borgognotte. Si tratta delle coppie: a Madrid, Real Armería D 3-4; a Dresda, Historisches Museum 149-148; a Berlino, Deutsches Historisches Museum W 1004-W 1005. Inoltre sono entrate nella discussione la borgognotta di un insieme atipico ora a Berlino, collezione Klingbeil (unita a una strana egida che copre la parte alta del busto) e la rotella di Brescia, Museo Marzoli 373. La coppia di Madrid (Crooke de Valencia 1898, pp. 135-137, t. 19) era tradizionalmente attribuita a Carlo V ma è troppo tarda per lui e andrà quindi trasferita a Filippo II. Quella di Dresda era già documentata colà nel 1567 al tempo dell'elettore Augusto. Quella di Berlino, già nella collezione del principe Carlo di Prussia, proveniva dal mercato antiquario. I tre pezzi ora Klingbeil e Marzoli erano prima in collezione Rothschild.

L'espressione "gioco d'armi" è spagnola, ma è ormai entrata nel nostro uso. Si tratta però di una indicazione di convenienza che non va sempre presa nello stesso senso di "guarnitura". In altri termini non è esistita come paradigma armamentario l'unità "rigorosamente" stilistica e tecnica di copricapo-scudo, fatta nello stesso modo e nello stesso tempo. Ci restano giochi strettamente "en suite", ma non tutti lo so-

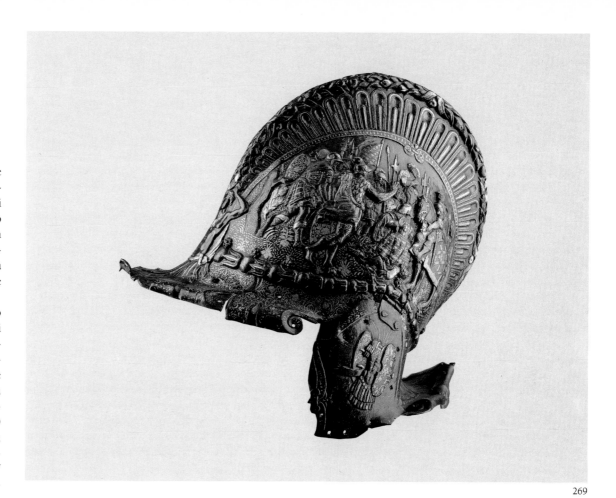

469

269

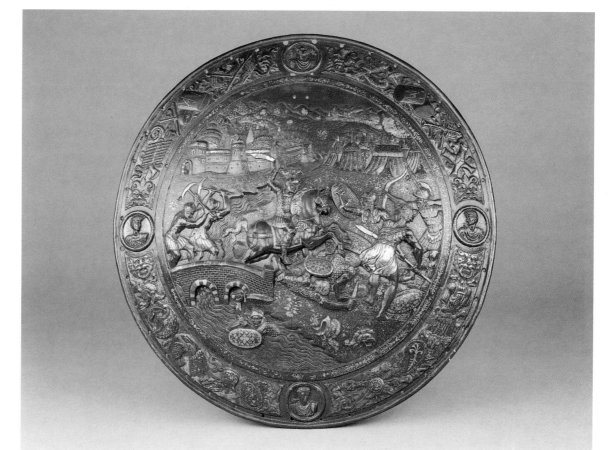

269

470 no. Tra quelli celebri, ve ne è senz'altro uno del tutto unitario, ed è quello negroliano di Madrid, Real Armería D 1-2, fatto nel 1533 per Carlo V, firmato e datato su entrambi i pezzi e che mostra la stessa lavorazione dei contorni. Ma l'altrettanto famosa coppia di Vienna, Hofjagd- und Rüstkammer A 693, sempre per Carlo V e il cui casco all'eroica impiega talora certi artifizi decorativi che compaiono anche su alcuni dei giochi qui discussi, non è omogenea.

Queste borgognotte e rotelle sono tutte sbalzate e cesellate, brunite o azzurrate, in parte messe a oro e argento, con sottili damaschinature che le ravvivano. Tutte mostrano scene tratte dalla storia romana o da leggende e miti greci. Tutte traggono le loro figurazioni da incisioni famose che circolavano largamente; proprio su queste fonti iconografiche che si sono a suo tempo volte le ricerche di due grandi studiosi austriaci (Boeheim 1889 e soprattutto Grosz 1925) che ne hanno individuate molte, sia per intere scene quanto per figure o gruppi ritratti, sia per singoli elementi riuniti o rielaborati, o per ornati di bordure e cornici. Dominano i seguaci di Raffaello e di Giulio Romano: Antonio Salamanca, Marco da Ravenna, Giorgi Ghisi, Luca Penni, il Caraglio, Agostino Veneziano, Marcantonio Raimondi, Gerolamo da Carpi; in opere anche di vari decenni più vecchie rispetto agli armamenti che vi attinsero.

Si è visto che la coppia di Napoli mostra sulla borgognotta Marco Curzio e la Giustizia di Traiano; sulla rotella, Orazio Coclite. La cresta del copricapo è lavorata a sbaccellature e goccioloni, e ha il filo a ghirlanda. Il giro del cranio mostra sepali e bottoni alterni; la gronda ha anch'essa le sbaccellature coi goccioloni e i guanciali recano trofei alla romana.

Il contorno della rotella è solo liscio, e la bordura si orna di trofei e medaglioni. Antica appartenenza alla grande armeria dinastica farnesiana e unità tematica testimoniano sulla natura di "gioco" della coppia, la cui datazione indica come proprietari Ottavio o Alessandro; una recente cauta attribuzione a Orazio duca di Castro (Scalini 1990, p. 25) corrisponde poco alla data più probabile per queste armi che stanno tutte negli anni sessanta, essendo egli già morto nel 1553 e dopo una lunga assenza dall'Italia. Nel gioco di Madrid borgognotta e rotella mostrano combattimenti tra Romani e Cartaginesi. La cresta del copricapo reca centauri e fogliami, col filo anche qui a sepali e bottoni; la gronda è a trofei e il giro del cranio è lavorato a modanature e mascheroni. Il contorno della rotella è cesellato a baccelli e bottoni alterni; la bordura reca putti e frutta. Anche qui si riscontra l'unità tematica, e di nuovo siamo nell'ambito di una grande armeria dinastica, quella asburgo-ispanica. Sul gioco di Dresda i temi, di nuovo unitari, sono la Giustizia di Traiano sulla borgognotta e quella di Scipione sulla rotella. La cresta è a trofei col filo a ghirlanda, la gronda ha i soliti goccioloni, il giro del cranio è lavorato a rigonfi e palmette, i guanciali hanno trofei alla romana. La rotella mostra la scena in un riquadro centrale, con Vittorie e medaglioni sui segmenti circolari, il contorno è liscio e damaschinato. Molto importante, come visto, il fatto che il gioco fosse già colà prima del 1567. Il gioco di Berlino (Museo), è di nuovo tematico: col Giudizio di Paride e il Ratto di Elena sul copricapo, e di nuovo il primo "inquadrato" sulla rotella. La cresta è decorata a trofei, col filo a sepali e bottoni, la gronda a goccioloni, il giro del cranio a rigonfi e palmette. Il contorno della rotella è solo liscio, e

i segmenti circolari mostrano erme e medaglioni. Il gioco ex collezione Rothschild mostra sulla borgognotta Klingbeil due sirene; la cresta a trofei ha il filo a ghirlanda, la gronda è a goccioloni, il giro del cranio ha i soliti rigonfi seguiti dalle palmette, i guanciali mostrano putti che cavalcano delfini. La rotella Marzoli reca un Trionfo di Bacco, e il suo contorno liscio è damaschinato, la bordura è a mascheroni e grottesche; su una piccola palmetta la segnatura BPF e su una pietra la data 1563. Di tutti questi è il gioco meno tematico, e in teoria potrebbe non essere stato originariamente costituito così. A questi armamenti difensivi è molto legata anche una rotella a San Pietroburgo, Ermitage Z.O. 6145, con la storia della vergine Tuccia "inquadrata" tra erme e medaglioni, dal contorno damaschinato e con piccole rosette. La paternità di questo gruppo (e di alcuni famosi caschi all'eroica che vi si connettono, come Vienna, Hofjagd- und Rüstkammer A 693, New York, Metropolitan Museum of Art 04.3.223, Cambridge, Fitzwilliam Museum M 19-1938) è stata variamente discussa, richiamandola in tutto o in parte a Lucio Piccinino, Giovan Battista Serabaglio o ai suoi seguaci, all'ignoto "Maestro del 1563", e infine a Leone e Pompeo Leoni; con una tendenza complessiva verso una retrodatazione (senza contare che quei caschi all'eroica sono stati attribuiti anche ai Negroli). Per le sigle, partendo da Marzoli BPF, si sono avanzati i nomi di Battista Palto, di Biagio o Bartolomeo Piatti, di qualcuno dei Figino (tutti armaioli o damaschinatori del tempo), ma proposti al limite anche scioglimenti per "Bonaccorsi Pietro Fiorentino" (Perin del Vaga) come fornitore del disegno, o "Brussellae Pompeus Fecit" per Pompeo Leoni. Per Dresda MP si sono congetturati un "magister Piccininus", poi "ma-

gister Pompeus" o "Mediolani Pompeus".

È tempo di rivedere tutto ciò, ricominciando dai dati di fatto, sia perché quegli armamenti di lusso non si ebbero prima dei secondi anni cinquanta, con la fortuna dello sbalzo a figure grandi in un transfert accertato come assai lento rispetto alla precedente iconografia pittorica, sia perché si impone ormai un esame complessivo diretto e comparato a griglia molto stretta, sia per precisare senso e attendibilità di ogni ipotesi. Quanto alla mano dei diversi giochi le consonanze più significative fin d'ora riscontrabili mi paiono quelle tra i giochi di Madrid e Dresda, e tra quello di Berlino, questo di Capodimonte e i pezzi ex Rothschild.

Bibliografia: Hayward 1954; Hayward 1956, pp. 148-150, t. 45, 1-2; Thomas-Gamber 1958, pp. 785-786; Mann 1962, p. 204; Boccia-Coelho 1967, pp. 325, 335; Rossi-Carpegna 1969, p. 59, ill.; Scalini 1990, pp. 16, 19, 25. [L.G.B.]

Veneto, fine del XV secolo
270. *Spada da una mano e mezzo*
acciaio lavorato, in parte intagliato e scanalato; legno, pelle e fil di rame, mm 1260 (965-51), g 1450
Napoli, Museo e Gallerie Nazionali di Capodimonte, inv. OA 3633

Pomo a scudicciolo di forte spessore (mm 19) puntinato al contorno. Impugnatura da una mano e mezzo, ricoperta di pelle bruna spiralata levogira con cordelline e fil di rame. Elso tipico con crociera leggermente festonata in basso e nervata alle estremità, punzonata 43/3 e 21; bracci in sezione rettangola fortemente arricciolati, in pratica a cerchio, anch'essi nervati alle estremità.
Lama con stretta scanalatura mediana fino alla punta, accostata da altre due al forte. L'aspetto generale di

questo esemplare lo apparenta deci-
samente a tutto un gruppo di spade
schiavonesche particolarmente ben
rappresentato nelle Sale d'Armi del
Consiglio dei Dieci conservate a Ve-
nezia in Palazzo Ducale. Vi si trova-
no centinaia di "spadoncini da bor-
do" e tra essi molti con lo stesso tipo
di fornimento caratterizzato dal po-
mo quadrotto e dall'elso coi bracci
rivolti a ricciolo solo alle loro estre-
mità, come in questa spada "da una
mano e mezzo" (con l'impugnatura
più lunga dell'ordinario tanto da
potersi usare anche a due mani, e
con la lama anch'essa conseguente-
mente più lunga). In genere tale ti-
pologia mostra un pomo più sem-
plice, scantucciato e con una promi-
nenza centrale, ma non poche di
queste spade ne hanno uno col pro-
filo superiore convesso al centro e
rialzato a controcurve verso le estre-
mità; talora anche coi lati legger-
mente concavi.

Nel nostro caso il pomo è più ele-
gante, ma la parentela è netta; che
sia liscio anziché rilevato al centro
non costituisce un'eccezione, per-
ché proprio i modelli ad esso più vi-
cini presenti tra gli spadoncini da
bordo e le "mezze spade" (più corte
di quelle ordinarie, usate sulle navi
come da tutte le fanterie) conserva-
te a Venezia, sono appunto lisci e
sagomati. Per l'elso la questione è
diversa, perché in genere gli spa-
doncini, pure avendo i bracci per lo
più a sezione rettangola come nel
nostro caso, hanno le loro estremità
ripiegate entrambe in avanti oppure
"a esse" nel piano normale alla la-
ma, ma con andamento continuo.
Qui invece i bracci escono diritti dal
blocchetto per un breve tratto ma
poi formano il ricciolo finale quasi
del tutto chiuso ad anello, staccan-
dolo di netto, senza un trapasso
morbido. Non si tratta comunque di
un'eccezione perché anche questo
tipo di elso è ben presente accanto

agli altri, ancorché in netta mino-
ranza; esso è pure apparentato con
analoghe soluzioni tedesco-meri-
dionali, e si può senz'altro citare co-
me esempio ben noto quello dello
stocco d'arme di Vienna, Hofjagd-
und Rüstkammer A 852 (Thomas-
Gamber 1975, pp. 238-239, f. 124)
databile intorno al 1520.

Queste spade schiavonesche, ini-
zialmente proprie delle genti che
San Marco arruolava in Slavonia,
non hanno nulla a che vedere con le
più tarde "schiavone" dal caratteri-
stico fornimento ingabbiato usate
dalle stesse formazioni tra il tardo
XVI e il termine del XVIII secolo.
Hanno però in comune con esse la
provenienza mista delle lame, bellu-
nesi e stiriane: più la prima per le
spade schiavonesche, più la seconda
per le schiavone, ma sempre mesco-
late. Nel nostro caso la lama non
porta marche, ma è del tipo veneto.
A Capodimonte si conservano an-
che altre sei spade da una mano e
mezzo esattamente uguali a questa;
né va scordato che i Farnese ebbero
sempre stretti rapporti con Venezia,
e che alcuni di essi combatterono
sotto le sue bandiere proprio in que-
gli anni. [L.G.B.]

Italia settentrionale, con lama del maestro S, 1500 ca.

271. *Spada di stocco*
acciaio lavorato, in parte scanalato;
legno, fil di rame, mm 975 (810-
63), g 1060
Napoli, Museo e Gallerie Nazionali
di Capodimonte, inv. OA 1459,
3563

Pomo a disco ribassato al perimetro
e con rilievi cordonati nel senso del-
la lunghezza, con bottone al som-
mo. Impugnatura affusolata, con
manica moderna a cordelline e teste
di moro in fil di rame. Crociera poco
cuspidata, lavorata sul dietro come
il pomo con aggiunto dinanzi un

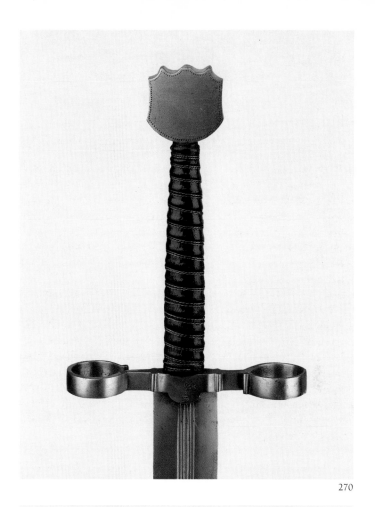

270

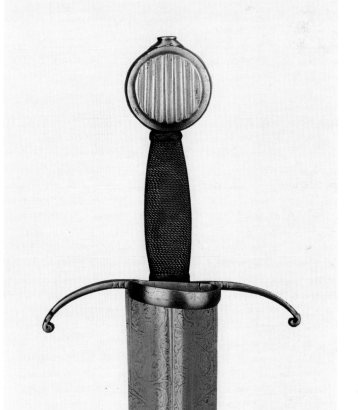

271

472 anello di parata schiacciato; elso a bracci piatti arricciolato alle estremità ricurve in basso. Lama a fili convergenti e punta molto acuta, costolata a tutta la lunghezza, marcata su ogni piatto, alla costola, con una S ageminata in ottone. Al tallone a sinistra il numerale 545 e su ogni piatto, uno spartito pentagono inciso a racemi; altri proseguono sulla costola per tutto il forte. La punta dello spartito è seguita da motivi spinati.

Nell'ultimo quarto del XV secolo furono molto in uso lame nettamente triangolari assai larghe allo stacco e convenientemente lunghe; esse armarono sia spade che spiedi (questi, inastati) ed ebbero sezioni diverse tanto nell'una che nell'altra soluzione. Le più semplici furono a sezione di losanga, le più raffinate ebbero sguisciature longitudinali in diverso numero e disposizione, moltissime adottarono una forte costola di mezzeria: per lo più uno stretto irrigidimento a sezione di triangolo che spiccava dalla lama, come in questo caso. Tale struttura particolare consentiva di calare fendenti o portare traversoni che specie nelle spade (tutte "da cavallo", vale a dire usate da gente d'arme montata) si avvalevano anche del peso superiore a quello solito degli esemplari snelli, ma l'irrigidimento permetteva anche gli attacchi di punta, le stoccate. Di qui il nome che si dà ormai a tale tipologia e che ne richiama le caratteristiche. Questa spada mostra un fornimento ancora assai comune tra la fine del Quattro e gli inizi del Cinquecento, col pomo a proiezione circolare – di varia sezione – e l'elso coi bracci più o meno incurvati verso il basso, comune in tutto il continente. L'aspetto del fornimento striato è nettamente italiano, ma l'anello del blocchetto è stato o aggiunto o scambiato in antico. Altrettanto italiane le incisioni già dorate

che ancora si scorgono sul tallone. L'abitudine di punzonare numeri sulle armi conservate si riscontra in numerose situazioni. Sul materiale a Capodimonte essa è quasi la regola, su armi di ogni tipo salvo – sembra – quelle difensive. Molte recano anche più di un numero, e non sono poche quelle dove compaiono numeri fratti. Il provvedimento generale era ovviamente legato a esigenze di riconoscimento certo connesse a specifiche elencazioni; quello coi numeri fratti doveva corrispondere all'identificazione di situazioni ancora più specifiche, forse di collocazione, ma per ora non se ne hanno riscontri documentali.

Bibliografia: Hayward 1956, p. 122, t. XXXVII, 1; Boccia-Coelho 1975, n. 275, ill. [L.G.B.]

Italia settentrionale, con lama tedesca, 1530-35 ca.
272. *Spada da cavallo, prob. per Pier Luigi Farnese*
Acciaio lavorato, legno, pelle
mm 1110 (950-41), g 1500
Napoli, Museo e Gallerie Nazionali di Capodimonte, inv. OA 1835

Pomo quasi ovoide lavorato a cordoni meridiani, con basettina e bottone. Impugnatura affusolata con manica moderna di pelle nerastra, con ghiere e barrette laterali. Crociera lavorata a sventagliature che si allargano verso il basso, simili a quelle del pomo ma brevi; ne escono i bracci alla valenzana nervati al solito modo sulle superfici convesse, gli archetti striati con ponticello posteriore arcuato in basso, il ramo obliquo lavorato al solito che va dall'uscita di guardia al termine dell'archetto di parata; l'estremità dell'archetto di guardia sporge in avanti ed è palmata e lavorata come sopra. Lama sua col tallone morto, a sezione lenticolare ben sguisciata fino al medio, marcata col "lupo" e un "gi-

gliuccio stilizzato", e punzonata col numerale 334.

Nell'ultimo terzo del Quattrocento inizia un processo che tende a garantire sempre meglio la difesa della mano, poco protetta dai vecchi tipi di fornimento. Questa tendenza – che giungerà infine alle soluzioni ingabbiate e a quelle a tazza – sarà sempre più spiccata per le spade "da lato" usate a piedi e nei duelli, dove la scherma di stoccate e affondi richiedeva un fornimento complesso in grado di bloccare e se possibile spezzare la lama avversaria; però anche le spade "da cavallo" ne seguirono gli svolgimenti.

Questa spada non ha la guardia chiusa per proteggere del tutto il pugno, ma l'andamento "alla valenzana" dell'elso ha i bracci che formano una "esse" obliqua, rientrante in guardia aperta per la mano e sporgente in parata per impegnare la lama nemica; il legamento obliquo aumenta la protezione complessiva, mentre il dente dell'archetto di guardia e il ponticello posteriore sono altri elementi d'impegno. Si tratta di una soluzione molto caratteristica e che si presta a diverse varianti formali e decorative; un esempio classico è dato dalla spada da lato spagnola di Parigi, Musée de l'Armée J 70, col pomo prismatico, gli elementi a sezione quadra e le damaschinature a oro che spiccano contro le bruniture (per il quale si veda Thomas-Gamber-Schedelmann 1963, n. 26).

La lama mostra il "lupo" di Passau, ma disciplinarmente la provenienza di ogni arme bianca è data dal fornimento, che è italiano. Assai importante il "gigliuccio" stilizzato che compare su molte armi presenti a Capodimonte. Esso ricorda da vicino quelli sovente punzonati sulle canne di armi da fuoco dal Seicento in poi, specie su esemplari spagnoli e italiani (ad esempio nella produ-

zione, pur ridotta, dei ducati emiliani). Nel contesto napoletano questo piccolo punzone sembra comparire solo sulle armi più antiche, non borboniche, e dovrebbe quindi riferirsi alla provenienza farnesiana. Resta però incerta la sua specificazione, perché non è sempre presente; sembra perciò che esso abbia contraddistinto qualche particolare fondo di appartenenza, proprietaria o conservativa.

Bibliografia: Boccia-Coelho 1975, nn. 320-321, ill. [L.G.B.]

Italia settentrionale, 1550-70 ca.
273. *Spada da cavallo*
acciaio intagliato in parte, legno, fil di rame, mm 888 (741-35), g 950
Napoli, Museo e Gallerie Nazionali di Capodimonte, inv. OA 1670, 3767

Pomo a becco intagliato in basso e dorsalmente a foglie d'acanto, bottonato al sommo. Impugnatura con manica moderna in fil di rame, chiusa da ghiere. Blocchetto prismatico da cui escono la breve guardia aperta e il braccio di parata lavorati come il pomo, e sul davanti una piccola valva intagliata negli stessi modi, col margine convesso inciso a piccoli rettangoli come quelli che ornano la base del pomo e il blocchetto, che sul dietro mostra le solite foglie d'acanto.

Lama a sezione lenticolare, punzonata al tallone 33/7 e 562; sempre sul tallone, a destra, una "crocellina picciolata". Punta ogivata molto acuta. Il fornimento tedeschizzante ma italiano di questa spada è quello di un coltellaccio da caccia; doveva quindi montare in origine una lama robusta più o meno a scimitarra e molto pesante. La forma del pomo a becco stilizzato, l'elso a bracci rivolti in senso opposto nel piano della lama, la valva volta all'ingiù, sono caratte-

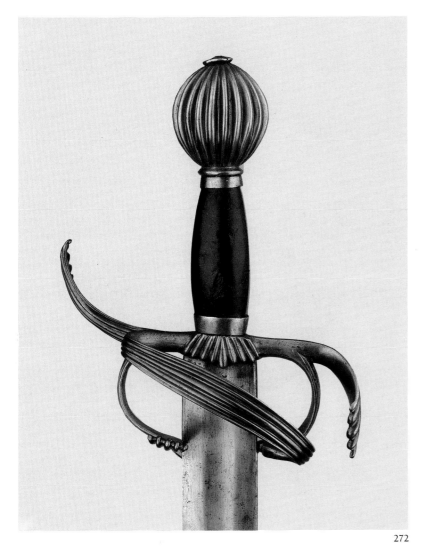

272

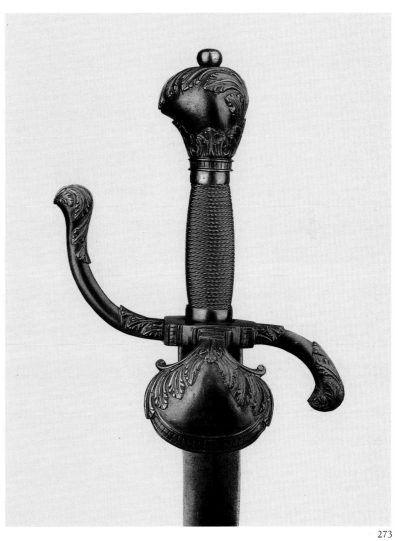

273

ristiche specifiche di quelle soluzioni. Qui la lama è stata sostituita in antico per trasformare il coltellaccio in una spada da cavallo, un procedimento che si riscontra sovente, essendo stato assai comune. La marca con la "crocellina picciolata" non è rara, e si ritrova anche tardi su armi milanesi. Le punzonature numerali sono qui doppie e complesse: accanto a una semplice ve ne è anche una fratta, come moltissime nella raccolta di Capodimonte. [L.G.B.]

Italia meridionale, con lama del maestro G.R., 1640-50 ca.
274. *Spada a tazza, prob. per Odoardo o Ranuccio II Farnese* acciaio lavorato, in parte intagliato e messo a giorno, legno, fil di rame, mm 1348 (1237-19 e 27), g 1050
Napoli, Museo e Gallerie Nazionali di Capodimonte, inv. OA 4381

Pomo non suo sagomato, schiacciato al sommo, con basettina e bottone. Impugnatura con manica moderna di pelle bruna, spiralata un poco obliqua, con filetti e cordelline in fil di rame; ghiere lisce. Blocchetto intagliato a foglie; ne escono la guardia e i lunghi bracci diritti, tutti e tre spiralati, bottonati alle estremità, e gli archetti lisci chiusi da una placchetta d'attacco per la controtazza messa a giorno a racemi con margheritone, tra le quali stanno delfini e volatili. La tazza, liscia all'interno e divisa in quattro spartiti lobati, coi due minori posti al di sotto dei bracci, è messa a giorno a racemi margheritone e bocci, con cherubini e delfini sui campi maggiori, e mostra girali e volatili sugli altri due; la calotta d'uscita è soda, come la bordura di contorno, tutte intagliate a racemi e fiori a larghe corolle.
Lama sua con ricasso sodo, a sezione di rombo; è marcata al tallone, a sinistra, con un punzone quadrotto

iscritto G.R. e a destra coi numerali 114 e 38/11.
Il più deciso tentativo di difendere la mano che impugnava la spada fu compiuto con fornimenti a gabbia sempre più complessi, successivamente perfezionati aggiungendovi valve laterali a calotta, e infine adottando veri e propri cestelli trasformatisi subito in tazze. Fra il 1630 circa e gli inizi del Settecento (ma nell'America Latina fino all'Ottocento inoltrato) questa soluzione fu largamente in uso con parecchie varianti: tazze più o meno profonde, lobate o in piano al contorno superiore, con o senza rivoltino (il ricasco rompispade che ne seguiva il profilo); di norma con una guardia semplice e bracci lunghi e diritti. Una forma decisiva per le correlazioni tra i tipi d'influenza spagnola – Paesi Bassi e domini italiani del milanese e del napoletano con la Sicilia – fu quella lobata che caratterizza l'esemplare di Capodimonte. Questa soluzione discende infatti dalle tazze parte sode (le due calotte maggiori) parte ad archetti a giorno (i due gruppi laterali intermedi, posti sotto i bracci) molto in uso nei Paesi Bassi spagnoli – ma anche altrove nell'Occidente europeo – rendendo sodi tutti e quattro quegli elementi.
Questa spada non ha più il pomo originale che doveva essere lavorato per accompagnare il resto del fornimento, ed è priva di rivoltino presente invece nella consorella di Napoli, Capodimonte 4195 (come in Boccia-Coelho 1975, nn. 671-676, ill.) anch'essa fortemente lobata. La decorazione della tazza non è quella bresciana caratterizzata da racemi spiralati su se stessi, fitti e simmetrizzanti, per lo più poco plastici e privi di altre presenze; di modo che quei trafori prendono molto sovente l'aspetto di quelli lisci che incrostano le armi da fuoco di quell'area.

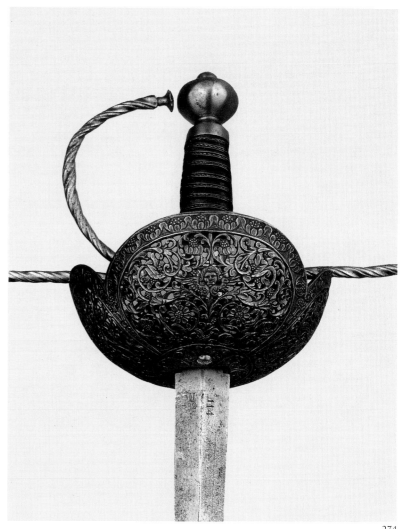

274

Qui la tecnica è invece ricca di intagli e sguscíature, l'impianto pur simmetrizzante è molto mosso, compaiono cherubini, draghi, volatili e grandi margheritone, che si ripetono anche sulle sottili bordure sode. I lavori tra Napoli e Palermo dei Palumbo dei Cilenta e dei Rivolta sono di preciso riferimento; la presenza dominante dell'"Arthemis Cota" così caratteristica del nostro meridione è anch'essa sintomatica.

Bibliografia: Boccia-Coelho 1975, nn. 677 e 679, ill. [L.G.B.]

Paesi Bassi, con lama prob. italiana del maestro G.B., 1660-70 ca.

275. Spada da lato, prob. per Ranuccio II Farnese
acciaio lavorato, intagliato in parte, mm 935 (788-28), g 800
Napoli, Museo e Gallerie Nazionali di Capodimonte, inv. OA 4096

Fornimento d'acciaio tutto lavorato in serie di tondi incavati a calotta negativa. Pomo ovoide a sezione maggiore esagona, lavorato come sopra su tre righe, con bottone e basettina anellati. Impugnatura breve a sezione ovata scapezzata, con manica moderna di pelle bruna, leggermente spiralata a cordonature alternate con filetti e cordelline in fil di rame sottile. Ghiere alle estremità. Da un blocchetto sodo sagomato, a proiezione complessivamente ovata, escono la guardia aperta che sale quasi diritta, un poco a rientrare, il braccio di parata arcuato all'ingiù, tre vette più basse della guardia a destra e altre due (in origine certo tre, mancando ora la mediana) a sinistra. Tutti e sette questi elementi sono finiti da puntalini torniti e il tutto è leggermente brunito.
Lama a sezione lenticolare punzonata a sinistra sul tallone G.B. entro un piccolo rettangolo e 11/4 con 376 a destra.

Il fornimento di questa spada transalpina non ha solo una lavorazione molto caratteristica a calotte negative, ma anche una struttura del tutto particolare, barocca in ogni senso. La soluzione a tondi incavati è già di per sé poco comune, ma non ne mancano esempi applicati a tipologie diverse, come spade a tazza; due molto tipiche sono a Brescia, Marzoli 625 e Firenze, Stibbert 3427 (rispettivamente in Rossi-Carpegna 1969, n. 169, ill., con lama toledana di Hortuno de Aguirre, e in Boccia 1975, n. 335, ill., con lama "caino" e "lupetto"). La provenienza di quelle due spade a tazza è stata ritenuta spagnola, ma l'esame congiunto di questa e dello spadino seguente pure a Capodimonte mi fa oggi propendere verso i Paesi Bassi spagnoli. Gli effetti di questo acciaio lavorato ricordano quelli di soluzioni a spicchi diamantati alterni, anch'esse apprezzate nel centro-nord europeo; a loro volta avvicinabili ai fornimenti dove il gioco è addirittura condotto tempestandoli di pietre preziose con risultati che molto sovente scadono nel kitsch.
La struttura a grandi vette, del tutto insolita, si apparenta con le soluzioni semplici che ne hanno solo due: la prima formata dalla guardia aperta e l'altra che sale lateralmente a destra, in mezzeria della valva e parallela all'impugnatura. Questa tipologia è databile agli anni trenta del Seicento (un esempio eccellente è quello di Milano, Poldi Pezzoli 2567, per il cardinale-infante Fernando d'Austria, terzo figlio del re Filippo III di Spagna, governatore tra il 1633 e il 1641 della Catalogna, di Milano e dei Paesi Bassi spagnoli; come in Boccia-Godoy 1986, n. 669, ill.). Nella spada di Capodimonte le vette si moltiplicano, ma la matrice è quella.
L'inventario 1731 reca a c. 139, b un "Altro Spadino con guardia che for-

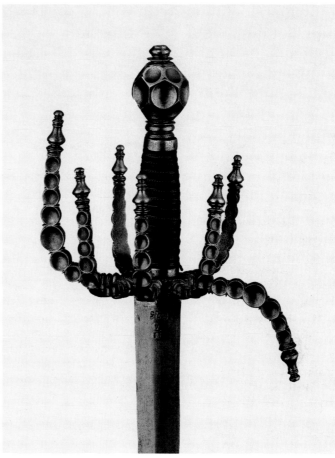

275

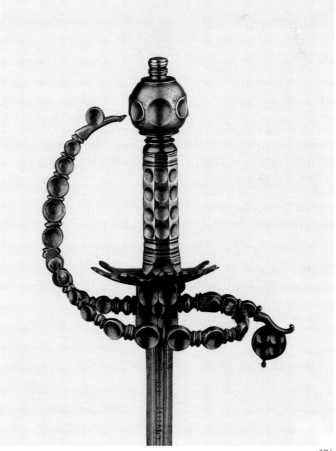

276

ma sette Branzi con impugnatura di
filo dorato". La descrizione conferma che il fornimento aveva in origine sette bracci, guardia compresa (la
voce dialettale si ritrova in inventario anche altre due volte, per una
spada da cavallo e un buttafuori,
sempre col significato di braccio o
branca salienti); la manica in filo
d'oro è andata poi sostituita come
sopra. Il termine "spadino" è usato
nel senso di spada sottile. [L.G.B.]

**Paesi Bassi, con lama antica
di Peter Beugel di Solingen,
1660-70 ca.**
*276. Spadino, prob. per Ranuccio II
Farnese*
acciaio lavorato, intagliato in parte,
mm 1055 (900-16) g 700
Napoli, Museo e Gallerie Nazionali
di Capodimonte, inv. OA 4095

Fornimento a laccio. Pomo sferoide
lavorato in fascia con stiacciature a
calotta negativa come il resto; bottone e basettina anellati. Impugnatura
a sezione ottagona con ghiere cordonate e a filetti, valva rialzata a destra e calata a sinistra, festonata e lobata ai contorni, con le stiacciature
sotto la parte destra e sopra alla sinistra. Blocchetto prismatico con cinque stiacciature su ciascuna faccia
principale a quinconce; ne escono la
guardia saliente a stringere con l'estremità che prende nel pomo e il
braccio di parata calante finito da un
disco stiacciato e arricciolato. Dalla
base della guardia allo stacco della
parata sta il laccio ribaditovi alle
estremità.
Lama a verduco in sezione di rombo
scanalata al forte, iscritta a destra MI
SINAL LA SERPIENTA LA CRVZ e a sinistra PIEDRO BVGEL HISO EN SOLINGEN.
È punzonata al tallone 17/3 e 355.
Per la discussione generale si veda
alla scheda precedente. Il fornimento è lavorato come l'altro ma alla parata compare anche un ricciolo mol-

to caratteristico di alcuni prodotti
dei Paesi Bassi.
La segnatura sulla lama fa riferimento a Peter Beugel (Pugel) attivo a Solingen dalla fine del Cinque e il primo ventennio del Seicento, che usava accompagnare il proprio nome
alla marca della "eherne Schlange",
il "serpente di bronzo": un crocifisso con una serpe attorcigliata e sormontato dalle iniziali PB sulla tabella. La segnatura usa correttamente il
femminile, ma la grafia è imprecisa
(avrebbe dovuto scriversi "serpiente") e anche il nome è scritto male
(al posto di "Pedro"). Non si può però pretendere – per quei tempi e
quei contesti – l'esattezza, ma resta
qualche interrogativo. Può essere
una segnatura per così dire autografa destinata a qualche acquirente
ispanico ma sbagliata; oppure trattarsi di una sfida alla eccellente fama
delle lame spagnole, specie toledane, proprio da Solingen che ne contestava la superiorità. Infine si può
pensare a una scritta apocrifa, in
questo caso ispanica. Difficile a dirsi, specie per la mancanza del punzone della lama, e per l'uso di lettere
latine usuali (non di quelle toledane
così caratteristiche). Propendo per
la seconda ipotesi. [L.G.B.]

**Italia settentrionale, con lama di
Daniele da Serravalle, più antica,
1600-10 ca.**
277. Coltellaccio
acciaio lavorato e in parte
intagliato, legno, pelle,
mm 830 (680-42), g 1650
Napoli, Museo e Gallerie Nazionali
di Capodimonte, inv. OA 3724

Pomo compatto, sagomato a becco
schematico e sforato in sua prossimità, fortemente cordonato per traverso al sommo, su basettina. Impugnatura di legno lavorata a scaglioni
rovesci con manica di pelle scura,
con ghiere tornite e anellate sottil-

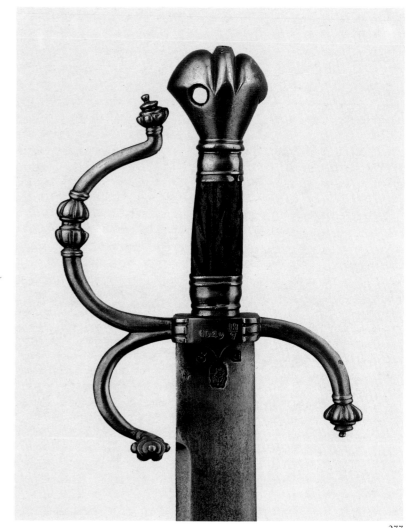

mente. Blocchetto cuspidato ma basso, lavorato sulle bande; ne escono la guardia interrotta al colmo da due nodi a spicchi affrontati e piegata bruscamente al sommo dove è chiusa da un altro nodo simile, nonché l'archetto di guardia con dente d'arresto terminale e il braccio di parata ricurvo in basso e chiuso nel solito modo. Sul blocchetto i punzoni 13/7 e 1049.

Lama sua diritta e massiccia, con tallone sodo e punta a triangolo isoscele, sgusciata a tutta lunghezza. Il tallone è marcato a destra col punzone di una M coronata accompagnato dalle iniziali DS e da un ""gigliuccio stilizzato" posto accanto al falso filo; a sinistra con "tre rametti d'abete", coronati all'antica in uno scudetto accompagnato dalle iniziali DS.

Coltellaccio è il nome di queste o consimili armi bianche di media lunghezza, a filo e punta, più sovente ricurve, usate specialmente per cacciare. Nell'iconografia all'antica o all'eroica esso accompagnava l'armamento difensivo ispirato a quello romano; unica soluzione possibile apertasi in adattamento all'immaginario classicheggiante. Fu usato in tutta Europa, ma gli esemplari migliori uscirono senz'altro dalle botteghe della nostra penisola. Non vi fu armeria appena importante che non ne avesse: da quelli molto funzionali e pratici agli altri di notevole creatività formale e assai ricchi, ma sempre adatti allo scopo. Quelli conservatici a Capodimonte sono molto semplici, e il più importante è questo, sia per la presenta del "gigliuccio" già incontrato sulla spada da cavallo probabilmente per Pier Luigi Farnese, sia per le altre marche che vi compaiono. La M coronata è il punzone di controllo di Milano, mentre i "tre rametti d'abete" coronati e le iniziali appartengono al grande spadaio Daniele da Serravalle (Serravalle di Belluno), detto

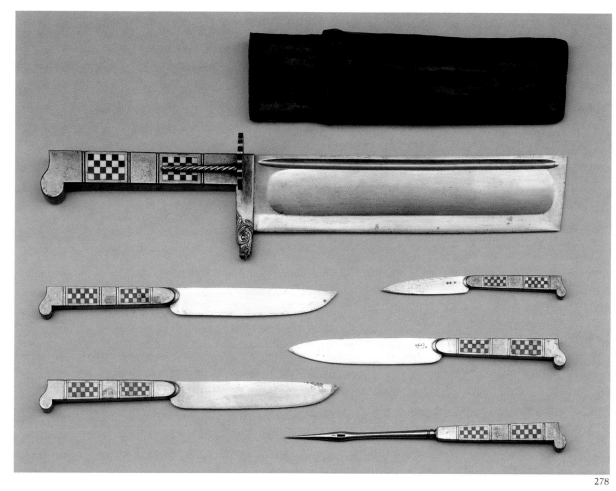

<div style="text-align: right">278</div>

anche "il Serravalle vecchio" sugli inventari medicei. Le sue lame (operò fino al 1565) erano così buone che le si usarono per quanto poterono durare, come in questo caso, e lame del Serravalle sono presenti in molte grandi raccolte. Si può aggiungere che i Farnese si approvvigionarono nella sua terra d'origine, famosa per la produzione di armi bianche e in asta, si può dire sempre. Una "parte" (deliberazione) del Senato veneto del 20 settembre 1549 (Sen. Terra, Reg. 36, cc. 117 v. e 118 r.) ritiene che "Desiderando l'Ill. S.r Duca Ottavio Farnese nepote della S.tà del Pontefice di far 'estrazer di Serravalle alcune arme per fornire la sua armaria, si come ha scritto l'Amb.r nostro a Roma, è conve-

niente cosa satisfar l'ecc.a Sua, però L'andarà parte, che sia scritto al Podestà nostro di Serravalle, ch'el debba permettere, che I Commessi del p.to S.r Duca Ottavio possano estrazer di quel luogo l'Infrascritte arme, pagando dazij, et diritti Consueti: Lame di Spada alla Spagnola 600, Lame di spada larghe da cavallo 200, Lame di Stocho d'Armar 50, Lame dè Simitara 50, Lame di Spadon a due man 20, Lame di pugnal 100. De parte (*favorevoli*) 142, De non (*contrari*) 2, Non sincier (*astenuti*) 1 ff. Lettore die sup.to". Quanto alla produzione milanese successiva basterà richiamare il Cicogna (1583, p. 62) che nel capitolo LXX "Lame Da Spade, Stocchi, Mvgnali [*sic*] et arme da inastare" scrive: "Et primieramente

diremo di Milano, cioè nel castello, si lauorano perfettissimi lauori di lame da spade & pugnali, & di diuerse altre uarie sorti di lame, che sono di buone & finissime tempre", che poco più oltre cita per Serravalle maestro Pegin da Feltran "huomo famosissimo, & raro, il quale alle sue fornaci fa lauorieri miracolosissimi" e per Cividale di Belluno Giovan Donato e Andrea dei Ferari (Zandonà e Andrea Ferrara) che lavorano nelle fucine di "Messer Giouanbattista detto il Barcellone" (al quale va attribuita la marca dello "scorpione" poi trasferita nello stemma di famiglia nel 1642, quando la schiatta fu nobilitata).

L'inventario 1731 reca a c. 178 v. "Un cortelaggio Con Lama fendente

478 da una sol parte con Costa grossa quasi un detto (*un dito*) Con impugnatura di legno"; che sembra questo.

Bibliografia: Boccia-Coelho 1975, n. 543, ill. [L.G.B.]

Germania meridionale, Sassonia?, inizio del XVII secolo
278. *Guarnitura - Coltelliera da caccia*
acciaio, ebano, avorio
coltella, mm 465 (277-65), g 1150; due coltelli, mm 265 (150-22), g 150; un coltellino, mm 247 (137-20), g 100; castrino, mm 165 (77-14), g 30; passacorda, mm 253, g 100; guaina, mm 285 × 71, g 200
Napoli, Museo e Gallerie Nazionali di Capodimonte, inv. OA 3054

Coltella, tre coltelli, castrino, passacorda. Manici in acciaio a sezione rettagola scantucciata, con lobi sommitali rivolti verso il filo; ciascuno con quattro scomparti a scacchi di avorio ed ebano. Testa di cane fogliato al braccio di guardia della coltella; fiorone lobato a giorno per la difesa alla crociera, con lunga appendice saliente a tortiglione destrogiro a cordoni e filetti, appuntata. Lama a sezione triangolare, scanalata e sguscia a destra, con la punta tagliata obliqua di netto. Coltelli e castrino con lama a sezione triangolare, punzonata al tallone a sinistra 4 su CO su "crocellina". Passacorda in tondino con punta a sezione esagona. Guaina di pelle tinta di nero, sagomata per i sei pezzi.
Coltelliere da caccia riunite in grossi e ricchi foderi furono usate almeno dal Trecento, e tutte le maggiori raccolte ne conservano qualcuna; specialmente le dinastiche. Questa, molto semplice e funzionale, mostra sui manici piccoli decori a scacchiera che si ritrovano su armi tedesco-meridionali consimili fin dal Quattrocento.

Le forme dei manici e della lama del pezzo più grande insieme al trattamento del muso canino e del fiorone, suggeriscono per questa coltelliera una datazione molto più bassa. La marca è del classico tipo "commerciale" specie tedesco che inserisce quasi costantemente un 4 nel resto della sigla.

Bibliografia: Boccia 1967, n. 91, ill. [L.G.B.]

Italia settentrionale, 1555 ca.
279. *Spiedo a forbice, da ripiegarsi*
acciaio in parte inciso e dorato, legno, pelle, mm 2030 (170-45), g 3250
Napoli, Museo e Gallerie Nazionali di Capodimonte, inv. 4423

Asta avente il tratto inferiore di restauro moderno con la relativa guarnizione a cerniera che ha perso i bottoni di comando per i suoi denti a molla; calzuolo in lamina. Il tratto mediano ha la sezione ovata ricoperta di seta bruna imbullettata di ottone a formare scaglioni, con manicotto dapprima a sezione ovata e poi rettagola, che incerniera il ferro con comandi a bottone conformati a rosetta; è punzonato coi numerali 227 e 3/3. La base del ferro è scatolare, e reca i rebbi lunati ripiegabili sulla lunga cuspide a lama in sezione di losanga – come i rebbi – e a punta triangolare.
Il manicotto articolato e il tallone della lama e dei suoi rebbi sono incisi con decori che spiccano politi contro i fondi ribassati e graniti. Vi si mostrano trofei, strumenti musicali, torri merlate alla ghibellina, scale d'attacco, vessilli, aquile e arpie dalle ali palmate, talune colpite da grossi dardi.
Gli spiedi a forbice servivano come armi da parata e ne andavano armati i "bottiglieri" che accompagnavano il signore nei suoi viaggi. Si tenevano ripiegati nelle loro custodie, per

essere poi messi in spalla quando si giungeva in vista di una città da attraversare o da visitare, scortando ai lati le cavalcature o le carrozze.
Per la lunghezza delle lame e la loro intrinseca debolezza erano del tutto inadatti a un uso di guerra o di caccia.
Questo spiedo è molto importante perché esso è decorato con incisioni all'acquaforte di un tipo che ha un posto preciso nella storia dell'armatura italiana. Proprio a Capodimonte sono conservati i resti di una elegantissima guarnitura forse per Ottavio Farnese, inv. 4010-4011, le cui larghe liste sono decorate esattamente negli stessi modi e con il medesimo lessico. Anche molti particolari nelle forme dei vari elementi e nel loro trattamento grafico coincidono esattamente (Boccia-Coelho 1967, nn. 359-360, ill.). Questo modulo a liste larghe e trofei anch'essi più larghi dell'usuale compare a Milano nei primi anni cinquanta del XVI secolo, e permane per qualche tempo nella produzione lombarda. L'esempio più noto è quanto rimane della piccola guarnitura per Paolo Giordano Orsini a Vienna, Hofjagd- und Rüstkammer A 690, databile circa al 1555 (Gamber-Beaufort 1990, p. 25 e sg., f. 62) dove però le liste sono dorate. Della guarnitura a Capodimonte rimangono: per l'armatura da cavallo elmetto, petto, schiena, arnesi sodi, schiniere sane; per l'armatura da torneo elmetto da incastro, goletta, altra schiena, gambiere con arnesi a lame e schiniere aperte; per il corsaletto da piede la rotella; infine la testiera del cavallo. L'inventario 1731 reca alla c. 172 r.: "Un Alabarda fatta a meza luna nell'armatura con Asta che si snauichia e la lama in parte lauorata con lauori dorati alla gemina e asta coperta in parte di ueluto cremisi con lastra in parte lauorata alla gemina come sopra brochettata d'ottone", il tutto

sic. "Alabarda" era malamente, e rimase fino a ieri, voce di genere per ogni tipo d'arme in asta; tracce di doratura non ce ne sono più (come sulla guarnitura); "gemina" qui come spessissimo anche in altri nostri inventari e per secoli sta per "incisione". Lo spiedo è questo.

Bibliografia: Boccia-Coelho 1967, nn. 359-360, ill. [L.G.B.]

Augsburg, con ruote di Valentin Klett di Suhl, 1570 ca.
280. *Spiedo con canne da fuoco a ruota*
acciaio lavorato, in parte inciso, legno, mm 1410; ferro mm 570-378; canne mm 284-10; g 3650
Napoli, Museo e Gallerie Nazionali di Capodimonte, inv. OA 3548

Asta a sezione ovata, con calzuolo laminare conico stondato, dal quale partono due bandelle a tutta lunghezza, coi grilletti coperti da un cursore sagomato, avvitate alla gorbia quasi cilindrica verniciata di bruno scuro. Cordone al sommo. Ne escono i due meccanismi col rotino avente il perimetro coperto e con coperchietto; scodellino quadro quasi senza parafuoco. Molloni esterni per i cani diritti a sezione rettangola; ganasce a proiezione trapezia allungata, massicce, con vite a testa quadra. Le cartelle e i coperchi sono incisi a sottili nastri intrecciati e piccoli girali, e una di esse, in un ovato, reca un rozzo animale trafitto da una freccia. Bracci dei molloni aventi gli spessori incisi a corridietro. Canne tonde, punzonate alla culatta con uno scudetto con VK su foglietta sventagliata; una reca il numerale 338.
Cuspide sagomata e incisa alla base in due delfini, poi coi fili allungati in controcurve acute; sgusci mediani per le canne. I piatti sono incisi nel solito modo. Interni lisci, forti molloni rampinati (una delle catene

manca); molletta di contrasto per il coperchietto; briglia per il perno del rotino uscente da un castello posto sotto lo scatto.

Le armi "miste" da fuoco e qualcos'altro (armi bianche e da botta, in asta o da corda) costituirono un terreno sul quale si sbizzarrirono gli armaioli e si baloccarono i signori: tours-de-force professionali e promozionali per i primi, oggetto di compiaciuta ostentazione per i loro committenti. Non potevano essere granché efficienti nell'uso di guerra o di caccia; basta pensare quale fine poteva fare la pirite di una ruota d'accensione sotto le scosse di un cinghiale impazzito per le ferite, o più semplicemente nell'intrico del sottobosco. Erano però sempre ingegnose, talora ingegnosissime, e costituivano una presenza necessaria in ogni armeria signorile. Il loro periodo aureo fu tutto il Cinquecento, e alcune di esse hanno un posto fondamentale nella storia delle armi da fuoco italiane; come quelle balestre e scuri con canne da fuoco conservate a Venezia, Sale d'Armi del Consiglio dei Dieci (De Lucia 1908, Q 1-Q 4 e Q 7-Q 8).

L'inventario 1731 reca alle cc. 131 v., e 132 r.: "Un Alabarda con spontone lauorato alla Gemina con due Canne dà Pistola e due Ruotte sopra Asta di Legno" e "Altra Alabarda con asta pure di Legno sbolinata con due Canne dà Pistola e due Ruotte"; il tutto *sic*. Propendo per il primo riferimento, più esatto nel precisare i decori incisi sulla cuspide (lo "spontone lauorato alla Gemina", col solito vecchio uso cambiato dei due termini).

Questo spiedo mostra inciso uno strano gatto trafitto da una freccia posto in un ovato col contorno operato a piccoli tratteggi traversi. Lo stesso ornato distintivo si trova anche su altre armi in asta di Capodimonte; ad esempio sull'alabarda

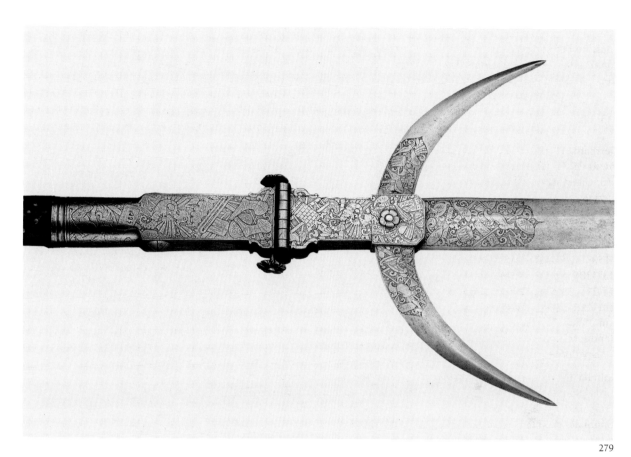

279

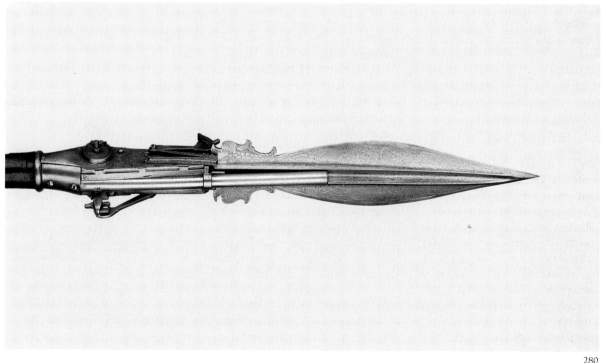

3600 e sul falcione 3596, databili alla fine del Cinquecento o poco dopo; al tempo quindi di Ranuccio I (Boccia-Coelho 1975, nn. 459 e 503, ill.). Non sembra una marca, anche se si trova sulla cartella di uno dei due meccanismi, che sono nettamente tedeschi come la sottile decorazione incisa tipica di Augsburg (le due armi in asta ricordate poco sopra sono invece venete). La marca nello scudetto è quella di Valentin Klett, di Suhl (Støckel 1938, p. 153; 1943, p. 806), operante circa dal 1570 al 1620. [L.G.B.]

Torino, Jacques Robert, 1585 ca.
281. *Pettrinale a ruota, prob. per Alessandro Farnese*
acciaio lavorato, legno di noce, osso sgraffiato mm 1075 (872-16), g 3950
Napoli, Museo e Gallerie Nazionali di Capodimonte, inv. OA 4388

Canna a due ordini, quadro e tondo, con anellature (quelle di culatta sono sguasciate a traguardo) e gioia di bocca. Alla culatta, due volte, uno scudetto con marca di una specie di "jota con due trattini traversi" placcata d'ottone. Inoltre i punzoni 785 e 32/11.
Ruota con cartella semiquadra con coda e testa tagliate diritte e con piccola tacca lunata, "marcata come sopra". Coprirotino avvitato, grosso scodellino con parafuoco che si allunga in punta sulla culatta, copriscodellino con testa sforata e lunga coda. Grossa molla con coda tornita, uscente parecchio oltre la cartella; cane semitornito col corpo piatto a gobba convessa e lunghe ganasce indentate, vite con testa quadra. Interno liscio; mollone, quadrante e catena stanno allogati nella nocca, con archetto di controviti che fa da supporto.
Cassa intera di noce col tipico calcio a zoccoletto, incrostata in osso a girali bottonati e fruttati; alla nocca un piccolo cacciatore se ne torna con un coniglio appeso all'archibuso; placchette sgraffiate a sottili motivi fitomorfi ai lati della lunga codetta, all'impugnatura, al fusto; inoltre bocchino e puntale, questo anche con piccolo scaccato. Calciolo di ferro a mandorla, con bordura operata, guardamacchia liscio; sbacchettatura aperta; bacchetta con battipalla faccettato.
Il termine "pettrinale" indica un'arme da fuoco lunga e pesante col calcio fortemente incurvato per appoggiarla al petto, usata tra il 1560 e il 1590 circa specialmente in Francia, sempre con meccanismo di accensione a ruota. In questo le scintille che davano fuoco all'innesto sprizzavano per lo sfregamento di un rotino – rilasciato tirando il grilletto – contro una pirite stretta fra le ganasce del cane. Nelle "ruote" consuete il rotino è impostato sulla cartella, e la sua rapida rotazione è comandata da una catena bruscamente sottoposta alla trazione di un mollone anch'esso impostato sulla cartella, ma in molte ruote francesi, tra la fine del Cinquecento e la metà del secolo seguente la grande molla (indipendente dalla cartella) è sistemata nell'impugnatura e l'asse del rotino attraversa la nocca trovandovi in un'apposita guarnizione a sinistra l'appoggio per la sua estremità libera. Il vantaggio è quello di avere una ruota più stabile e una molla più potente; lo svantaggio sta nell'indebolimento dell'impugnatura.
Questo pettrinale ha una ruota alla francese marcata come la canna col punzone dell'archibusaro Jacques Robert, della Franca Contea ma operante, insieme al padre Simon, alla corte dei duchi di Savoia circa dal 1560 al 1590 (Emanuele Filiberto fino al 1580, poi Carlo Emanuele I). Lo stesso punzone marca a Capodimonte anche l'archibuso con ruota alla francese 4383 e l'archibuso con ruota usuale 4379. Queste armi sono state certo doni ducali sabaudi ad Alessandro Farnese, essendo databili agli anni ottanta del XVI secolo. Sfortunatamente nessuno fra essi è armato con la speciale martellina che quei due archibusari impiegarono in altre armi conservate a Oxford, Pitt-Rivers Museum 1139, a Londra, Royal Armouries XII.736, a Parigi, Musée de l'Armée M 1763, e nella collezione Daehnardt a Lisbona. Un pistoletto, però a ruota e marcato, è a Vienna Heeresgeschitliches Museum 241 (si vedano per tutto il gruppo Hoff 1969, p. 179 e Blair 1990, *passim*).

Bibliografia: Boccia 1967, p. 164, f. 54 b; Hoff 1969, p. 179; Blair 1983, p. 43; Allevi 1990, p. 45; Blair 1990, pp. 74-76, ff. 7-8-9. [L.G.B.]

Parma, Giovan Battista Visconti, dat. 1596
282. *Archibuso a ruota per Ranuccio I Farnese*
acciaio lavorato, in parte intagliato e in parte messo a giorno, legno di noce, mm 1325 (1038-15), g 4050
Napoli, Museo e Gallerie Nazionali di Capodimonte, inv. OA 7796

Canna a due ordini, quadro e tondo, con traguardo a massiccia canaletta e mira a grano; due "rosette a tratteggi (8)" sul vitone.
Grande ruota con cartella quadra alla fiamminga, con puntale alla coda, scanso e linguetta anteriore. È completamente incisa contro il fondo nettamente ribassato e operato, con racemi fogliati e fioriti nei quali si scorgono un umanoide fogliato, un unicorno corrente, un grifo con sul rostro un volatile, draghi fantastici; sotto il rotino due decori fitomorfi escono da un gigliuccio. Guarnizione del rotino intagliata a foglie d'acanto, con un giglio in basso; scodellino con alto parafuoco, intagliato e inciso a fogliami come il copriscodellino la cui gobba reca a destra la segnatura GIO. BAT. VISC. Molletta a bracci ineguali lavorati, e cane intagliato in un drago, con la ganascia superiore a ricciolo e vite a testa quadra con al sommo un puntalino tornito. Interno liscio con la briglia a piè di cerva incisa a fogliami; lungo il margine inferiore la scritta IOVANES. BAPTI. VICECOM. F. A. PAR..
Cassa intera di noce col calcio alla lombarda, con incrostazioni d'acciaio inciso e messo a giorno. A sinistra della nocca due angeli tengono una corona circolare iscritta SPLENDOREM POSCIT AB VSV 1596, con un piccolo cartiglio tenuto in alto da un putto e iscritto RAN. FAR. DVX IIII; al centro l'arme Farnese composta sotto la corona ducale; ai lati racemi con grifi, putti e mostri.
Sul calcio analoghi decori a racemi che sulle facce maggiori mostrano anche arpie sonatrici, putti, draghi ed esseri fogliati che reggono minutissimi gigli; sulla stecca dorsale anche Pomona sulla scritta FLORET. Mancano calciolo, ponticello e grilletto; analoga guarnizione e sottomano che mostra di nuovo il giglio. Lungo il fusto stanno da ogni banda tre tratti decorati negli stessi modi, con racemi, putti, draghi e piccoli esseri fogliati; quelli intermedi sono più lunghi, e piccoli unicorni corrono negli intervalli; ciascun tratto reca una semifascetta. Queste mostrano nell'ordine due cavalli che accostano un boccio gigliato; l'aquila di Giove sui fulmini, con fronde d'olivo e di palma; due trofei d'armi con le chiavi di San Pietro e il gonfalone pontificio. Sbacchettatura aperta; bacchetta con testa intagliata a bocci e altri ornati fitomorfi, con al mezzo una lanterna entro le cui nicchie stanno minuti gigliucci.
Questo archibuso è una delle armi

da fuoco più significative della produzione peninsulare della fine del Cinquecento: per la qualità altissima del lavoro, per l'appartenenza certa a un grande principe, per l'autore che era suo suddito. L'archibuso ha il tipico calcio alla lombarda bene incurvato e con la sezione ringrossata al battente, poi a patta dorsale steccata al dosso; questa forma ebbe da noi gran fortuna e costituì la risposta alla calciatura massiccia "per tirare alla guancia" dei modelli tedeschi, e a quella eccessiva dei pettrinali francesi e inglesi. Essa si apparentava alla variante "alla moschettiera" propria delle armi da fuoco lunghe dei Paesi Bassi, che rimase però sempre molto massiccia. Nell'esemplare di Capodimonte si sente fortissima l'influenza bresciana delle incrostazioni in acciaio liscio messo a giorno che già ornavano gli archibusi prodotti colà, il maggiore centro armiero della penisola le cui soluzioni furono spesso egemoni. A Capodimonte si conserva un gran numero di tali archibusi d'uso soprattutto militare, e il confronto è agevole. L'archibuso del duca usa lo stesso modulo a trafori, ma la qualità e la creatività sono ben altre. Tra le poche armi del tempo che possono essergli paragonate vi è certo l'archibuso di Roma, Castel Sant'Angelo 2304, anch'esso fino a poco tempo fa ritenuto farnesiano ma che ora penso possa piuttosto essere stato estense (Boccia 1967, ff. 57-60, t. VI, e Boccia 1989, p. 9). Importantissima la segnatura dell'archibusaro Giovan Battista Visconti, armaiolo ducale a Parma, appartenente a una dinastia al servizio dei Farnese. Nell'autunno 1992 era presente sul mercato nordamericano una ruota elegantemente intagliata, segnata dallo stesso archibusaro. Certo a un suo discendente, e forse figlio, si deve la

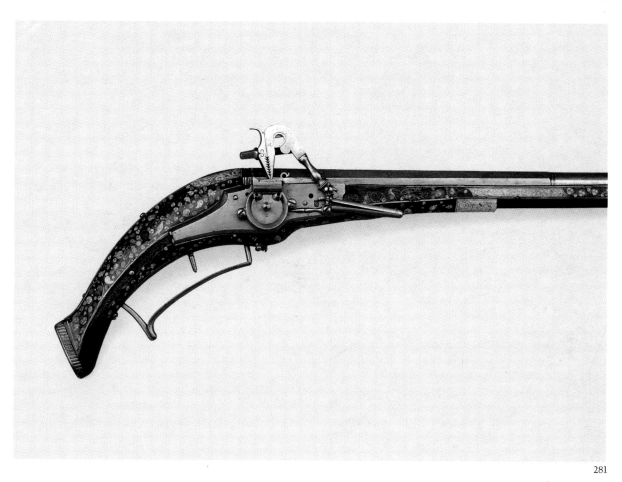

281

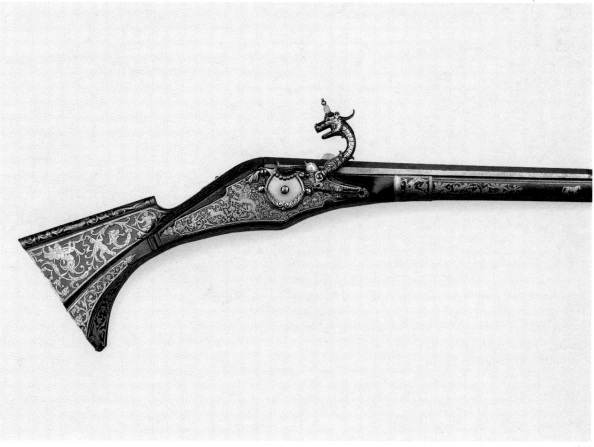

282

482 pistola grossa a ruota 4138 discussa in seguito; un più lontano discendente fu Francesco Visconti, consegnatario delle Armerie, il cui figlio Giuseppe – che ne aveva ereditato la carica – fu presente e attivo nella stesura dell'inventario 1731.

Questo, a c. 137 r., indica "Altro (*carabino*) con canna meza quadra e meza tonda con azzalino da ruota intagliato à bollino nella Cartella, e Cane fato a Drago lauorato à basso rilieuo e Guardia simile con culatone alla Cassa lauorato à basso rilieuo con figure, e con l'arma dei Ser.mi Farnesi riportata sopra oropelo incassato all'anticha con intressiatura d'acciaio à rabeschi e figure e con arme pure de Serenis.mi Farnesi interssiata nel Lauoro del fiancho inscritto = splendore poscit ab usu 1596=". La trascrizione è *sic*, ma non saprei interpretare cosa fosse l'*oropelo* (orpello? nel senso di decoro?). A quel tempo l'archibuso conservava il guardamacchia intagliato.

Nel 1816 sir George Wood, comandante inglese nella Parigi della Restaurazione, donò alla Collezione Reale di Windsor, al tempo della reggenza del futuro Giorgio IV, l'archibuso farnesiano che certo proveniva da qualche vecchia appropriazione francese.

Bibliografia: Laking 1904, n. 336, t. 21; Hayward 1956, pp. 127, 162-163; Boccia 1967, p. 165; Terenzi 1968, *passim*; Hoff 1969, pp. 108-109; Grabowska 1983, pp. 481-482; Boccia-Godoy 1986, II, pp. 475, 496. [L.G.B.]

Brescia, con canna lazzarina e serpe del maestro BP, 1628 ca.
283. *Archibusetto per Odoardo Farnese*
acciaio lavorato, in parte intagliato e in parte messo a giorno; legno di noce, mm 1038 (743-14), g 1850

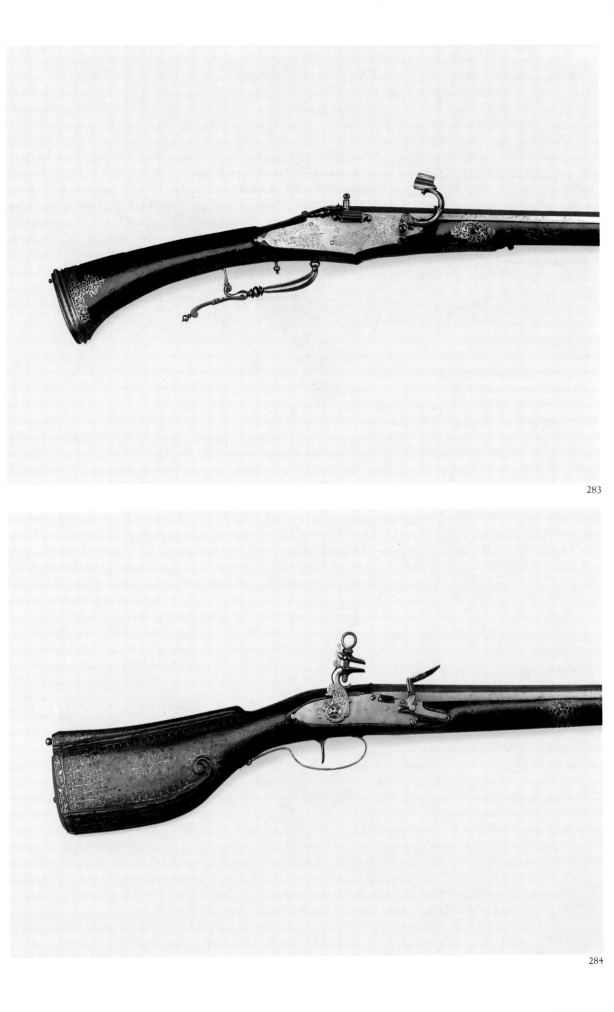

283

284

Napoli, Museo e Gallerie Nazionali di Capodimonte, inv. OA 3961

Canna quadra con cornicetta traguardata e mira, segnata LAZARI COMINAZI e punzonata 5/9 e 86.
Serpe con cartella sagomata quadra, con puntalino alla coda, spinata al dosso e due volte in basso, con piccolo scanso. Incisa a trofei del tempo, e con fiorami dietro il serpe che è bifido a semicerchio, lavorato a fogliami e con testine sagomate. Scodellino a mensola, con alto parafuoco e coperchietto girevole con manubrio tornito. Interno liscio, marcato BP "coronate su un piccolo decoro" in un ovato. Il bilanciere che manovra il serpe reca una coda ad angolo retto, con madrevite, per la testa del guardamacchia a cucchiaio, ben lavorato a sgusciature e con coda operata, recante incernierato un perno che prende sotto l'impugnatura per tenere il tutto a luogo.
Cassa intera di noce liscio, col calcio filante in sezione di mandorla. Fitti e sottili fogliami a giorno formano ridotti ornati a controviti, nocca, codetta, calcio, guarnizione, sottomano e fusto; quello della nocca reca l'arme d'origine Farnese coronata.
L'arme Farnese composta spicca, sempre a giorno, al sottocalcio; piccola arme Medici scartocciata al sottomano. Sbacchettatura aperta e bacchetta con testa tornita.
Il "serpe" col miccio acceso costituì il primo meccanismo di accensione che poteva dar fuoco direttamente alla polvere dell'innesco. Per l'uso militare durò eccezionalmente a lungo sui moschetti fino agli inizi del XVIII secolo; per quello civile fu rapidamente soppiantato dalla ruota. Questo archibusetto è quindi un'eccezione avendo una datazione assai bassa. È anche notevole che la cartella non sia quella lineare degli ordinari meccanismi a serpe, ma abbia tutte le caratteristiche di quelle a

ruota bresciane del tempo; come bresciana è la forma filante della cassa, qui nella versione "tonda".
La canna reca una segnatura – coi piccoli punzoni trifogliati di chiusura – diversa da quella tradizionalmente attribuita ad Angelo Cominazzo (1563-1646) detto Lazarino, il primo che usò il soprannome poi ripetuto – con varianti – dai membri della famiglia; quasi marca di bottega per le molte generazioni di questi grandi "capi maestri" gardonesi specialisti nel livellare le canne, che sapevano rendere sottili senza indebolirne la resistenza.
La genealogia dei Cominazzo è estremamente complessa e fino all'uscita del fondamentale lavoro di Nolfo di Carpegna, che porterà grosse novità conoscitive, rimangono in sospeso le consuete attribuzioni (ma quella ora operata dovrebbe restare confermata). Le canne dei Cominazzo erano già chiamate genericamente "lazarine" negli antichi inventari, indicazione quindi storicamente documentata e ancora assai opportuna.
La marca con la sigla BP è stata variamente attribuita, con altre dissimili, a Bernardo Paratici, maestro "da ruote" bresciano (1589-cit. 1627) ma intorno al 1630 poteva lavorare a Brescia qualche altro suo collega PB: come il fratello Battista, o Bernardo Perotti (1575-cit. 1627); Paratici era però il più noto, e può darsi che il serpe di questo archibuso sia davvero suo.
La compresenza della piccola arme medicea e di quella Farnese indica una provenienza dalla corte fiorentina. Nel 1628 Ferdinando II de' Medici passò da Brescia a fine giugno e la *Cronaca Bresciana* di G.B. Bianchi e P. Guerrini (cit. in Gaibi 1962, p. 95) reca che "Dopo pranzo il Gran Duca tratta con diversi Archibuggieri e compra diverse rote et archibugi bellissimi"; l'11 ottobre dello stesso anno il giovane duca Odoardo Far-

nese sposava Margherita, sorella del granduca, e la circostanza può essere stata più che opportuna per un dono consimile. Del resto, già otto anni prima, per il fidanzamento a Firenze dei due principi bambini, i Farnese avevano donato agli zii di Margherita corsaletti da barriera in perfetta parure con quello da fanciullo per Odoardo che si conserva ancora a Napoli, Capodimonte 4373, fatti a Milano nella cerchia che operava al Castello (Boccia-Coelho 1967, nn. 436-427, ill.)

Bibliografia: Hayward 1956, pp. 128, 129, t. 42, 1; Blackmore 1965, f. 58; Boccia 1967, n. 87; Carpegna 1968, p. 63; Hoff 1969, I, p. 25, ff. 21-22 e II, p. 113; Gaibi 1978, f. 21; Morin 1982, n. 18; Boccia-Godoy 1986, II, p. 479. [L.G.B.]

Carinzia, Ferlach, con cassa di Hans Schmidt, 1650-55 ca.
284. *Archibuso a fucile, prob. per Ranuccio II Farnese*
acciaio lavorato, in parte inciso e in parte a giorno; legno di noce lavorato, in parte intagliato, mm 1173 (835-15), g 2300
Napoli, Museo e Gallerie Nazionali di Capodimonte, inv. OA 3115

Canna a due ordini, quadro con filetti e faccettato, con cornicette e anellature. Alla culatta reca i punzoni 3/1 e 1263.
Fucile alla moderna con cartella quadra poco sagomata bottonata alla coda e linguata. Cane piatto con rosetta di tenuta; corpo lavorato e inciso in un animale caudato; collo arcuato e ganasce stilizzate a rostro; cresta semplice; vite ad anello. Scodellino prismatico-triangolare; molletta col gomito fuori luogo; batteria a coda arcuata e dosso lavorato. Interno liscio.
Cassa intera di noce col calcio quasi a borsa, cordonata al dosso e al ventre. Sottilissimi ornati di acciaio a

strafori fitomorfi decorano le controviti, il dorso dell'impugnatura, calcio, ventre, guarnizioni del grilletto, sottomano e fusto. Calciolo sodo con bordura incisa a fogliami; ponticello con coda breve, messo a giorno a fiori; cannello a giorno. Sbacchettatura aperta; bacchetta con testa lavorata. Maglietta per il cintolone a sinistra della nocca.
A Capodimonte si conserva anche un altro archibuso (3114) con la cassa quasi esattamente uguale ma col meccanismo "a martellina" (vale a dire con il copriscodellino separato dall'acciarino di battuta; mentre il fucile "alla moderna" riuniva questi due pezzi in un'unica "squadra"). Queste due armi sono state erroneamente ritenute italiane, mentre le loro caratteristiche decorative, con minutissimi ed eleganti intarsi d'acciaio lavorato con estrema finezza, indicano che le loro casse sono state fatte da Hans Schmidt (1600-1669 ca.) operante a Ferlach in Carinzia per i suoi signori i conti von Dietrichstein, l'arciduca Leopoldo d'Austria, l'anticonformista vescovo di Salisburgo Wolf Dietrich von Reitenau, il Landeszeughaus di Graz.
Poiché a Ferlach si ebbe una forte immigrazione di maestri come i Buslé (Bussoleri) e di maestranze bresciane, varie ruote di pistole e archibusi suoi hanno il classico aspetto dei prodotti di quell'area, anche se poi mostrano il punzone di controllo di Ferlach, consistente in due tratti verticali paralleli talora poco comprensibili e sovente presi per una H, mentre non sono che la rappresentazione dei due attrezzi che campeggiano nell'arme von Dietrichstein: un trinciato d'oro e di rosso, a due ronchetti addossati in palo d'argento, immanicati d'oro (Weigels 1755, p. 52, t. LXXXIV).
Il più completo studio su Schmidt (Thomas 1982, p. 25) elenca le sue

484 opere note: a Vienna Hofjagd- und Rüstkammer due archibusi e tre "stützen" a ruota, e un archibuso a fucile a due colpi; a Graz Landeszeughaus millecentottanta pistole a ruota e centoquarantadue a fucile; a Linz, Oberösterreiches Landesmuseum, una pistola a ruota; a Ingolstadt, Bayerisches Armeemuseum, un paio di pistole a ruota; a Berna, Historisches Museum, un archibuso a ruota; a Cleveland, Museum of Art, un archibuso a ruota; allora a Roma in collezione privata una pistola a ruota. I due archibusi napoletani sono ignorati.

L'archibuso a fucile di Vienna Hofjagd- und Rüstkammer G 505, per due colpi nella stessa canna, databile intorno al 1655, è quello più vicino ai due di Capodimonte sia per i decori della cassa quasi esattamente uguali, quanto per la forma del calcio: i due suoi confratelli napoletani mostrano entrambi quello derivato dal tipo bresciano "a borsa" (come dicevano gli antichi inventari estensi) caratterizzato dal battente ben convesso a sua volta apparentato coi modelli olandesi del tempo, mentre l'archibuso viennese ne ha uno ancora molto simile ma col raccordo tra impugnatura e battente angolato quasi di netto (Thomas 1982, f. 55). L'archibuso a ruota doppia di Berna, Historisches Museum 10728 (Wegeli 1948, n. 2224, ill.), ha le forme nettamente bresciane del tipo filante liscio. Già Carpegna 1989 aveva indicato i due archibusi di Capodimonte (con la pistola a ruota 4539 e l'altra già 1909, questa scomparsa nel 1976) come prodotti "alla bresciana" collegabili a Ferlach; ma a me pare piuttosto che essi siano direttamente di Schmidt.

Bibliografia: Carpegna 1989, comunicazione orale; Boccia 1991, p. 187. [L.G.B.]

Napoli, 1670 ca.

285. *Archibuso grosso con fucile alla spagnola doppio,*
prob. per Ranuccio II Farnese
acciaio lavorato, in parte intagliato e messo a giorno; legno di noce e di leccio, corno, mm 1308 (1052-15), g 3900
Napoli, Museo e Gallerie Nazionali di Capodimonte, inv. OA 4026

Canna quadra a tutta lunghezza con tacca di traguardo alle cornicette di culatta, traguardo a giorno con una figuretta che cavalca un mostro e mira ad acino. È punzonata 888. Foconi a mm 103 l'uno dall'altro.
Fucile doppio con grande cartella quadra, con alla coda un animale rivolto, ornato a giorno a metà del profilo inferiore e draghetto pure a giorno alla testa tronca. I due fucili sono alla spagnola, con briglie e molloni simmetrici lavorati; corpi massicci, ganasce triangolari, viti con teste anulari lavorate; scodellini quadri con basso parafuoco e briglia per la molla di batteria; tavole rigate col dosso intagliato; prese alle ganasce superiori (manca a quella arretrata) e alle batterie. Le briglie sono messe a giorno a fogliami e mostri; mostri alla base dei cani; fogliami fruttati sugli altri decori; mascheroni fogliati ai dossi. Interno liscio, lavorato agli scatti.
Cassa intera di noce col calcio filante in sezione di mandorla. Controcartella a fogliami fioriti; scudetto lavorato; calciolo liscio con bordura a fogliami a giorno. Analoghi decori traforati ornano i grilletti con la loro guarnizione, la semifascetta di sottomano e quelle sul fusto. Guardamacchia liscio con appoggio posteriore. Sbacchettatura aperta; bacchetta di leccio con battipalla di corno.
Lo sdoppiamento del meccanismo consente – almeno in teoria – di sparare due colpi dalla stessa canna, dando fuoco prima al focone ante-riore e poi a quello più arretrato; naturalmente nulla esclude che l'accensione si propaghi in culatta a entrambe le cariche, anche per la sola concussione dei grani, col grave rischio di esplosione della canna. La forma del calcio è filante "a zampetto", ma la caratteristica più significativa è data dal fucile doppio alla spagnola. In questo tipo la grande molla esterna agisce dal basso in alto spingendo il tallone del cane, che in tal modo ruota in avanti facendo sbattere la selce contro la tavola della squadra (esattamente al contrario dei meccanismi "alla romana" nei quali il mollone esterno preme sulla punta del piede del cane, però con lo stesso risultato). Queste due varianti mediterranee sono comandate da denti che attraversano la cartella, come nelle ruote; sicché gli studiosi anglosassoni e tedeschi non li considerano "fucili" in senso stretto; ma nel nostro paese questa distinzione disciplinare "a posteriori" non è mai stata storicamente fatta.
Se la presenza di fucili doppi non è di per sé straordinaria, quelli lavorati come su questo archibuso grosso non sono molti: in musei italiani solo una mezza dozzina (e l'archibuso di Capodimonte è l'unica arme "intera" con un meccanismo così decorato che sia ancora presente in una nostra collezione pubblica). Gli intagli a giorno con fogliami, mostri, caramoge, e le immagini totemiche stilizzate o le figure femminili bipartite intagliate sui molloni, sono tipiche della produzione meridionale, in particolare napoletana, degli anni 1650-70 circa.
Su questi meccanismi iperdecorati si è scritto molto, in particolare attribuendoli con decisione alla produzione bresciana; ma non essendovi alcun elemento che in essi si potesse ascrivere a quella provenienza, si è poi introdotta l'ambigua formula "bresciana di esportazio-ne", appoggiandola alla documentata diaspora di artefici bresciani in molte parti della penisola, e, come si è visto per Ferlach, anche fuori. Ma proprio l'esperienza di Ferlach dimostra che emigrando si porta con sé tutto il proprio bagaglio culturale e applicativo, e non si cambia mentalità creativa. Che un sovraccarico decorativo "barocco" fosse presente largamente, già dagli anni quaranta del secolo, su lavori inequivocabilmente bresciani è indubbio; ma era frutto del contesto culturale del tempo, e tutt'altro che una caratteristica specifica né solo peninsulare. Inoltre, le soluzioni plastiche e formali di questi meccanismi non hanno nulla da spartire con gli esiti definitisi a nord del Po, o a ovest degli Appennini fino al sud; ne hanno invece alcuni – ben riconoscibili e autonomi, ma apparentati – con la produzione marchigiana, così largamente citata nell'inventario 1731 dell'Armeria farnesiana.
Un esempio brillante di variante napoletana (su un meccanismo a ruota doppia) è un archibuso grosso di New York, Metropolitan Museum of Art 04.3.162 (Grancsay 1949, ff. 3-4), dove la cartella liscia esalta i decori intensi che qualificano l'insieme, e la cui cassa ha le identiche forme dell'arme di Capodimonte.
F. Rossi (comunic. 1986) osserva che vi è una presenza di meccanismi "napoletani" per lui incontestabilmente "bresciani per l'esportazione", ma appunto su modelli napoletani, o in senso lato meridionali; è una riflessione fruttuosa, per la quale egli propone anche uno scorrimento di date, nel senso che queste "imitazioni" bresciane andrebbero assegnate a qualche anno successivo ai loro "originali" del sud.

Bibliografia: Boccia-Godoy 1986, II, p. 503. [L.G.B.]

Norimberga, con canna di Hans Danner e ruota di Balthasar Klein, 1560-70 ca.

286. Pistoletto a ruota, prob. per Ottavio o Alessandro Farnese
acciaio inciso, legno incrostato in osso, mm 785 (558-12), g 1800
Napoli, Museo e Gallerie Nazionali di Capodimonte, inv. OA 4408

Canna a due ordini, quadro e tondo, punzonata alla culatta HD e "vipera"; inoltre 3/11 e 450. Traguardo a massello rintaccato. Fogliami a culatta, cambio e bocca.

Grande ruota quadra con coda cuspidata e testa obliqua in avanti, marcata con uno scudetto entrovi BK su "occhiali". Coperchio del rotino cuoriforme inciso a fogliami; scodellino quadro con piccolo parafuoco; molla del cane sporgente del tutto, cane con gobba convessa inciso in un drago fogliato; ganascia superiore caudata, scorrevole sulla vite a testa quadra. Interno con briglia discoide a piè di cerva, il tutto inciso a fogliami. Distanziatore alla coda.

Cassa intera incrostata in osso a viticci e frutti, col calcio filante a piccolo piè di cerva, sul quale si scorgono due spartiti architettonici ciascuno col busto di un personaggio barbuto galeato in profilo verso destra; inoltre catenelle e filetti. Altri di questi al calcio, fogliami d'acanto alla codetta, al bocchino e al passante; puntale con filetti e spighette. Altri filetti lungo vari margini. Gancio di cintura. Sbacchettatura aperta; breve ponticello trapezoide.

Il "pistoletto" era una pistola più lunga dell'ordinario, da portare nelle fonde della sella. Ne andò armata per prima la cavalleria tedesca dei raitri, che scompaginavano le file nemiche sparando loro contro con la tecnica del caracollo (ogni riga ricaricava dietro le proprie linee, per tornare poi a distanza di tiro) e caricando infine alla spada; come fecero

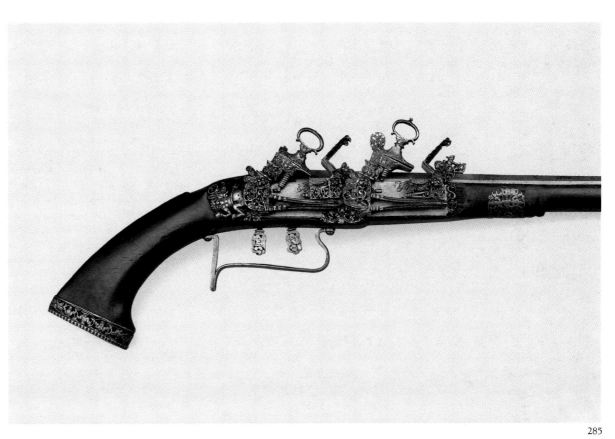

285

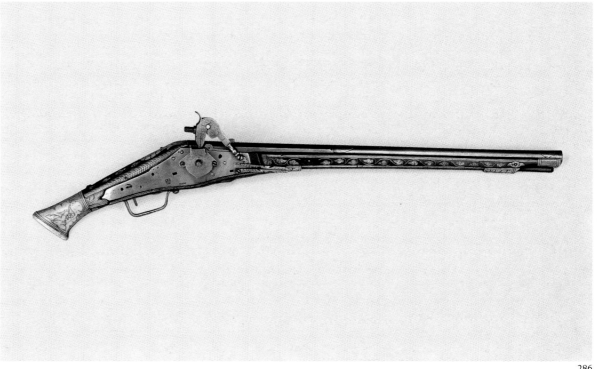

286

486 poi le "corazze" della cavalleria "grave" di linea. Questo ha il caratteristico aspetto filante con calcio a zampetto, o a piè di cerva se più nettamente delineato, proprio delle armi da fuoco "corte" tedesche del terzo quarto del Cinquecento.

La marca sulla canna è quella di Hans Danner di Norimberga, allora capo di questa famiglia di maestri che segnavano con la "vipera" (già stata del padre Wolf), dopo la cui morte si accese nel 1583 una disputa tra la vedova e il cognato che volevano entrambi continuare ad usarla per le proprie botteghe; la lite finì al Consiglio cittadino, e la sentenza salomonica fu che la "vipera" potesse essere ancora impiegata da entrambi i contendenti, accompagnandola però con le iniziali HD e PD (per Peter Danner) rispettivamente; alla condizione che i prodotti della vedova fossero di uguale qualità di quelli del cognato e che essa non si risposasse più, nel qual caso il suo diritto sarebbe decaduto (Hampe 1911, p. 333). Le forme del pistoletto sono senz'altro molto anteriori alla data del lodo, ed è quindi da pensare che la H fosse già usata da Hans in vita. La marca sulla ruota è quella comunemente attribuita a Balthasar Klein, documentato a Norimberga tra il 1555 e il 1556, del quale restano varie armi da fuoco a Venezia, Sale d'Armi del Consiglio dei Dieci, a Bologna, Museo Civico Medievale, a Firenze, Museo Stibbert (e la pistola Stibbert 3320, sottratta nel 1977, aveva la canna di Wolf Danner). Vi sono però alcune canne con la stessa marca ma con altre iniziali (MK con la "pigna" di prova di Augsburg su un pistoletto a Graz Zeughaus databile circa al 1580; inoltre HK su un archibuso a rotazione a Parigi, Musée de Cluny, del 1612, e un altro a Londra, Royal Armouries, circa del 1630). Può quindi darsi che qualche Klein abbia lavorato ad Augsburg o altrove, sempreché la marca in questione sia stata davvero di Balthasar. [L.G.B.]

Brescia, 1630 ca.
287. *Pistola a fucile per tre colpi, prob. per Odoardo Farnese*
acciaio lavorato, legno di noce, mm 443 (287-12), g 1000
Napoli, Museo e Gallerie Nazionali di Capodimonte, inv. OA 4041

Canna tonda a tutta lunghezza, girevole sulla culatta (che reca il punzone 991) ed entro una ghiera avanzata. Reca a 120° l'uno dall'altro tre foconi, due dei quali distanti circa 45 e 85 mm rispettivamente dal primo, ciascuno con una canaletta di nutrizione di mm 2 circa di larghezza e mm 1,2 circa di profondità; il primo è lungo mm 42, il secondo mm 81; la canna è girevole a mano e reca al filo di culatta un rintacco di fermo all'altezza del focone più arretrato.

Fucile con cartella quadra allungata, con un piccolo puntalino alla coda e sagomata in testa; cuspidata sotto lo scodellino e molto incavata al dosso dietro di esso. Cane su briglia esterna, col corpo obliquato a sezione quadra variabile e ganasce triangolari; vite ad anello. Scodellino a triplice tramoggia, rotante in un contenitore cilindrico, che può essere operato anche da una chiave quadra. Batteria a tavola amovibile rigata, con codetta il cui perno sagomato contrasta una molletta interna. Lo scatto è posto su una parete parallela alla cartella, e vi opera anche una seconda nocellina.

Cassa intera di noce liscio, con calcio piccolo ovato filante con l'impugnatura. Controviti con lungo gancio di cintura ondato; ponticello con la coda fessurata per farvi passare la sporgenza del bilanciere, con corpo a cucchiaio e distanziatore anteriore a dado con cornicette. Sbacchettatura aperta; bacchetta con testa guarnita laminare. Sotto la nocca i numeri 20 (su) 2.

La forma generale di questa pistola è bresciana, come lo è nettamente quella delle ganasce del cane, ma non lo sono le linee della cartella; più che un lavoro bresciano sembra quello di un artefice operante presso la corte parmense, e comunque nella capitale del ducato o nei suoi pressi. Non è necessario ipotizzare per lui un apprendistato bresciano – comunque non da escludersi – perché i prodotti di quella città erano egemoni in tutta la penisola, e facevano scuola di per sé.

Il meccanismo non è complicato, ma lo è il suo maneggio. Il rintacco di fermo posto al filo di culatta può essere intercettato dal dente anteriore del bilanciere la cui coda – contrastata da una molletta lineare avvitata nello scavo della cassa – sporge sotto l'impugnatura. Spingendo tale sporgenza il dente libera il rintacco e la canna può essere ruotata su se stessa a mano prendendola per il canaletto del secondo o terzo focone. Quando si arma il cane, una seconda noce più interna spinge uno stantuffo che a sua volta va a prendere uno dei tre dentelli delle tramogge, che così ruotano al posto voluto imperniandosi su una briglia interna. La nocellina di scatto è coassiale con quella di spinta dello stantuffo. Data l'inesistenza di un qualunque coperchietto la nutrizione di polverino doveva essere precaria, né si vedono tracce di qualche copertura andata perduta. La divisione in tre della tramoggia dello scodellino garantiva teoricamente l'innesco, ma questo pezzo come tanti altri esemplari sofisticati resta più una prova di abilità tecnica che un effettivo modello sperimentale.

La pistola di Capodimonte 4152 mostra un meccanismo diverso ma basato sugli stessi principi; le forme della cassa sono uguali e tutto conferma l'ipotesi di una stessa bottega locale vicina alla corte farnesiana.

Bibliografia: Hayward 1956, pp. 129-130, t. 40, 2 e 4. [L.G.B.]

Brescia, con canne di Maffeo Badile e ruote di Giovanni Antonio Gavacciolo, 1635-40 ca.
288. *Paio di pistole lunghe, prob. per Odoardo Farnese*
acciaio lavorato, in parte intagliato, inciso e messo a giorno; legno di noce in parte intagliato, mm 562 (395-14), g 900 (ciascuna)
Napoli, Museo e Gallerie Nazionali di Capodimonte, inv. OA 4351 e 4352

4351. Canna a due ordini, tondo con filetti e a schiena d'asino lavorata a scaglioni alterni di cordoncini e filetti in doppio, con cornicette anellature e gioia di bocca. Segnata alla culatta MAFFEO BADILE su due righe; alla codetta i punzoni 771 e 87/12. Ruota con boccio alla coda della cartella quadra, spinata al dosso, in basso e al piccolo scanso, con linguetta. La bordura è incisa a fogliami; una foglia alla coda. Coprirotino avvitato. Scodellino scalinato e con parafuoco; copriscodellino con foglia alla gobba. Molletta ineguale lavorata, cane semitornito fogliato con ganasce triangolari (l'inferiore scorre sulla vite a testa quadra; la superiore è molto arricciolata). Interno liscio punzonato GAG CORONATE, con stellina (6) e corona fogliata; piè di cerva sottile. Cassa liscia col calcio ottagono allungato con un solo intaglio a muso di delfino poco dopo l'inizio del fusto. Sottili e fitti motivi fitomorfi a giorno ornano le controviti (una per il gancio che manca), codetta, calcio, guarnizione, sottomano, fusto. Analogamente sul calciolo, bottonato e con bordura soda. Ponticello sagomato a rientrare in coda. Bacchetta con testa tornita.
4352. Come la compagna; la codetta

reca i punzoni 763 e 85/12. Anche
qui manca il gancio di cintura.

Le "pistole lunghe" si ponevano tra
quelle normali e i pistoletti da fonda
e questo paio mostra i caratteristici
intarsi bresciani d'acciaio liscio sot-
tilmente messo a giorno; la forma
delle calciature è quella filante "qua-
dra", vale a dire a sezione poligona-
le; le canne sono molto raffinate,
con le eleganti filettature del primo
ordine e gli scaglioni lavorati del se-
condo.

La segnatura è quella di Maffeo Ba-
dile, un maestro di canne gardonese
che pare documentato circa tra il
1580 e il 1640; in tal caso queste can-
ne apparterrebbero alla sua ultima
produzione. Canne sue compaiono
largamente negli inventari farnesia-
ni e in quelli Estensi, a riprova della
reputazione goduta. La marca inter-
na alla ruota è quella di Giovanni
Antonio Gavacciolo, un intagliatore
attivo a Brescia nel primo Seicento,
essendovi nato intorno al 1578.

L'inventario 1731 riporta ben di-
ciannove volte la segnatura di Maf-
feo Badile apposta su canne, per: a c.
130 v., un carabino ad azzalino; cc.
144 v., e 145, un paio di pistole a
ruota; c. 145 r., un carabino a ruota;
c. 145 v., un pestone scavezzo a ruo-
ta, un altro scavezzo "con canna in-
camerata", altri quattro a ruota sca-
vezzi, un altro a ruota scavezzo
iscritto VIUA CHI DIPENDE DI CASA FAR-
NESA MAFFEO BADILE FECIT, un altro a
ruota; c. 151 bis, una "schiopetta" a
martellina; altre due schiopette a
martellina alla c. 152 r., una alla c.
174 r., una alla c. 179 r. La schiopet-
ta a c. 174 r. sarebbe stata iscritta
sulla canna MATTEO e non MAFFEO;
quella alla c. 177 v. avrebbe avuto
sulla culatta anche la segnatura
U.C.F. con sei gigli, forse per UIUA CA-
SA FARNESA. Le pistole alle cc. 144 v.
e 145 r. sono queste: "Altro paro in-
cassate più alla moderna con inters-
siature alla Bressiana con capeta

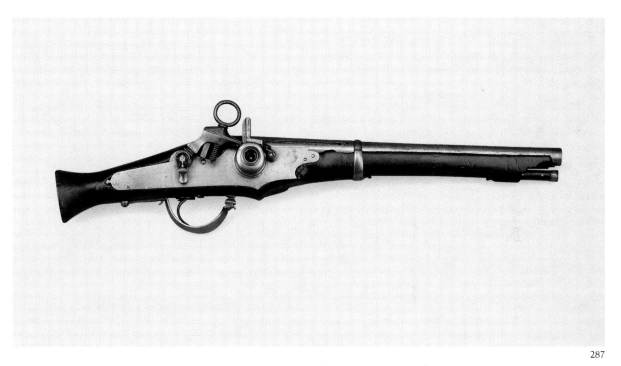

287

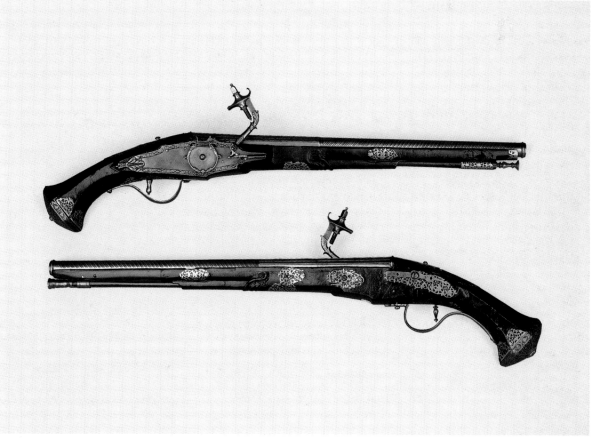

trasforata e canne rigate di Maffeo Badile e azzalini da ruota in parte sbollinati e in parte lauorati à basso rilieuo". Ovviamente il "più alla moderna" è relativo agli esemplari più all'antica che precedono il paio nell'inventario. [L.G.B.]

Parma, con canna lazzarina e ruota di un Visconti, 1635-40 ca.
289. *Pistola grossa a ruota, prob. per Odoardo Farnese*
acciaio lavorato, intagliato in parte; legno di noce, mm 490 (315-19), g 1600
Napoli, Museo e Gallerie Nazionali di Capodimonte, inv. OA 3089

Canna massiccia a tre ordini quadri (cinque-sei-otto facce) con cornicette e anellature. È punzonata LAZARINO COMINAZZI tra piccole girandole trifide, e sulla faccia obliqua di sinistra D.36.C.5. Alla codetta il numerale III4.
Ruota a cartella quadra, intagliata in coda a fogliami d'acanto, con dentino stondato al termine della convessità inferiore, piccolo scanso e linguetta. Rotino esterno, con briglia a fogliami intagliati calante ai lati dello scodellino quadro scalinato, con parafuoco ricurvo. Copriscodellino anch'esso intagliato nei soliti fogliami. Molla del cane a bracci uguali, lavorati a cordonature oblique; cane a fogliami; corpo lavorato a squame e ganascia superiore triangolare come l'inferiore che scorre sulla vite a testa quadra. Interno punzonato con uno scudetto con "Vipera coronata"; intagli al piè di cerva e al gomito del mollone.
Cassa intera liscia montata in acciaio col calcio ottagono filante e rigonfio in corrispondenza del rotino. Controvite anteriore a rosetta; posteriore a fioritura, preparata per il gancio di cintura che ora manca. Fioritura dietro la codetta. Bordura del calcio scalinata, e rosetta in luo-

go del bottone al calciolo ligneo. Guarnizione del grilletto con fioriture; ponticello piatto slargato inciso a foglietto. Fioriture al sottomano, rosette ai lati terminali del fusto; guarnizione fiorita sotto la bocca. Sbacchettatura aperta nella seconda metà e bacchetta con battipalla di ferro.
La segnatura LAZARINO COMINAZZI compare solo tre volte nell'inventario 1731, per: a c. 151 v., due schiopette a martellina; c. 151 bis, due pestoni a ruota scavezzi e una schiopetta a martellina alla fiorentina; con la grafia LAZARINO COMINAZI solo alle cc. 138 r., per due pistole a ruota, e 145 v., per due pestoni a ruota scavezzi. Nessuna di queste armi corrisponde alla nostra, perché il paio di pistole è descritto "con canne incamerate" il che non è; anche se poi vi compaiono "azzalini da ruota lauorati in parte a basso rilieuo". La segnatura con la grafia LAZARINO COMINAZZO compare sedici volte: su due carabini e una scopeta a ruota, su tre scopete a martellina, su una con martellina "alla marchiana" e su tre senza specificazione, su una scopeta alla spagnola e su una a ventotto colpi del Villalonga, su due schioppi a martellina uno dei quali a due canne e infine su due terzette.
La grafia LAZARINO COMINAZO è solo su una scopeta; quella LAZARINO COM (una contrazione inventariale, perché la scritta è stretta in fin di rigo) c'è una sola volta e comunque riguarda una scopeta a martellina. Le pistole "terzette" sono descritte così alla c. 145 r.: "Altro paio ditte incassate più alla moderna con Canne di Lazarino Cominazzo mezo rigate, e mezo à fazzette con azzalini da ruota in parte lauorati à basso rilieuo, e per la maggiore parte solij [lisci] con capete e resto della fornitura d'acciaio lauorate à basso rilieuo". Nel caso questa pistola sarebbe una di un antico paio, ma se la

descrizione delle ruote potrebbe andare bene, quella delle canne – grafia a parte, ma potrebbe essere una disattenzione inventariale – non corrisponde affatto perché esse erano a soli due ordini, dei quali uno coi filetti lungo gli spigoli dell'ordine quadro, quindi del tutto diverse. La ruota e la cassa affettano le forme francesi, ma hanno il normale meccanismo interno. Molto importante il punzone con la "Vipera coronata" che fa subito pensare ai Visconti: non ai duchi di Milano, ovviamente, ma agli archibusari parmensi di questo cognome, già incontrato per un Giovan Battista sull'archibuso di Ranuccio Farnese del 1596. L'inventario 1731, come rilevato colà, è stato redatto col contributo di Giuseppe Visconti "armarolo e Custode" delle armerie ducali, succeduto al padre Francesco in tale carica. Il Visconti anonimo artefice di questa pistola a ruota fu probabilmente figlio del primo e padre dell'ultimo citato. Nessuno di questi nomi compare sui consueti manuali. [L.G.B.]

Grenoble, Pierre Bergier (attr. a), 1635-40 ca.
290. *Pistola lunga a ruote nascoste per due colpi, prob. per Odoardo Farnese*
acciaio lavorato e in parte inciso; legno di noce, mm 527 (365-14), g 1050
Napoli, Museo e Gallerie Nazionali di Capodimonte, inv. OA 4072

Canna a due ordini, quadro e tondo separati da anellature, col numerale 768 punzonato alla culatta, e due foconi distanti fra loro mm 48.
Ruota doppia con cartella esagona semiquadra incisa a fiorami alle estremità e al centro; anche i copriscodellini a cassonetto (imperniati al dosso e con piccola vite a testa quadra per trattenervi internamente la pirite) sono incisi come il resto;

sono contrastati ciascuno da una molletta interna arcuata a semiellisse e che sta all'estremità della cartella, dinanzi e dietro. Un ponte avvitato alla cartella impernia i quadranti di due molle circolari, ciascuna col proprio scatto, una per scodellino. I quadranti attraversano la nocca e sono racchiusi sotto coperchietti imperniati in una guarnizione lineare di controcartella, incisa a fiorami.
Cassa intera di noce liscio, con calcio filante in sezione di mandorla. Due grilletti con lunga guarnizione e ponticello a coda corta fogliata; dinanzi al ponticello esce un terzo grilletto, contrastato da una molla interna che blocca la cartella aiutando il lavoro delle viti. Sbacchettatura semiaperta; bacchette con cannello e battipalla di ferro. A sinistra del calcio i numeri 13 (su) 2.
Questa pistola ha sicuramente fatto parte in origine di un paio del quale è andata persa la compagna. Essa non è firmata ma si tratta certo di un prodotto francese come indicano sia la specifica soluzione tecnica quanto il tipo delle incisioni floreali che ornano la cartella. L'esempio più classico per questo singolare meccanismo a due colpi nella stessa canna "pour tirer dedans l'eau" vale a dire impermeabile alla pioggia – o almeno sperabilmente impermeabile – è dato da quello del tutto consimile inventato da Pierre Bergier di Grenoble nel 1634 ponendolo su un archibuso per quattro colpi in una sola canna da lui presentato al re Luigi XIII, entusiasta conoscitore di armi da fuoco che lo pose immediatamente tra le cose più preziose del suo Cabinet d'Armes. Due successive paia di pistole esattamente simili a questa si conservano a Parigi, Musée de l'Armée M 1659-1660 con le cartelle segnate in corsivo *A Grenoble par Pierre Bergier horologer Inuenteur Auec priuilèges du Roy*

(Buttin 1958, pp. 77-78, t. XIX). Bergier era quindi un esperto dei piccoli meccanismi di precisione, come altri archibusari del tempo, specie francesi, ma se ne era un ingegnoso inventore non sapeva poi montarli adeguatamente, sicché nel 1636 ingaggiò a Montélimar l'incassatore Pierre Chabrioux perché gli facesse le parti lignee e le montature per queste nuove armi che non dovevano più avere l'usuale linea rigonfia necessaria alle armi francesi e ruota del tempo. Pochi anni dopo un altro maestro, un La Fonteyne di Mourgues, fece pistole sullo stesso esatto principio del meccanismo a molla d'orologio, infrangendo così i "privilegi" di Bergier. Un paio di queste pistole di La Fonteyne, del 1642, è a Praga, Vojenské Historické Muzeum, già a Konopiště K 177-178, dove giunse con l'eredità estense; le pistole provengono però dal fondo Obizzi. Le coperture dei rotini recano l'arme medicea (con la corona incernierata che fa da copriscodellino e da portapirite) e il marchese Tommaso Obizzi – che poi legò tutte le sue collezioni agli Estensi di Modena – poté certo acquistarle nelle vendite all'incanto della dispersione delle Armerie Medicee nel 1773-1776; e infatti le pistole non compaiono tra quelle ben descritte nell'eccellente Inventario estense del 1778. La pistola di Capodimonte non è firmata, e quindi potrebbe essere tanto di Bergier come di La Fonteyne; l'assenza di segnature è davvero strana, trattandosi di un'arme di eccezione per una committenza alta. La forma della cassa non aiuta, perché quelle di Parigi e Praga hanno calciature diverse, ma poiché il meccanismo delle pistole di Parigi è perfettamente identico, propendo per una paternità Bergier. Si veda anche al paio di pistole di cui alla scheda seguente.

L'inventario 1731 reca a c. 148 r.:

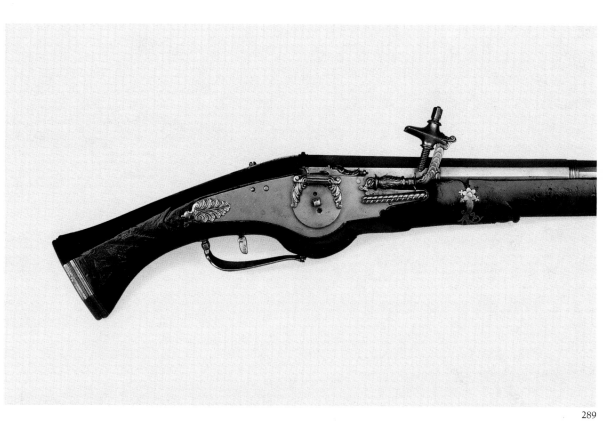

289

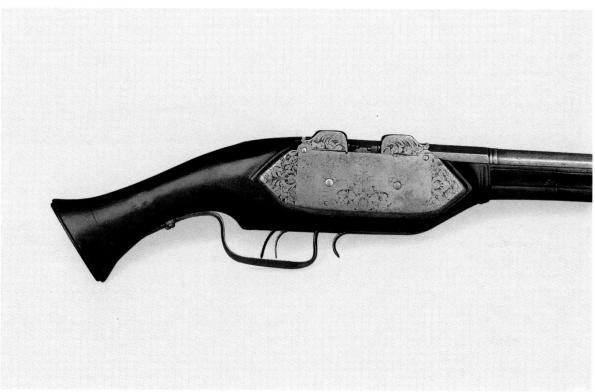

"Altra [*pistola*] con ruota fatta a Cassetta con due cani coperti a una sola Canna che fà due Tiri", che pare essere proprio questa.

Bibliografia: Hayward 1956, pp. 128-129, t. 40, 1. [L.G.B.]

Mourgues, prob. La Fonteyne, dat. 1637 e 1638
291. *Paio di pistole corte a ruota nascosta, prob. per Odoardo Farnese* acciaio lavorato, in parte inciso e messo a giorno; legno di noce, mm 385 (237-11) g 550 e 540
Napoli, Museo e Gallerie Nazionali di Capodimonte, inv. OA 4037, 4038

2011. Canna a due ordini quadro e tondo, col numerale 510 punzonato alla culatta.
Ruota coperta da un disco scapezzato, avente al centro un foro corrispondente al sottile quadrante, copribile da un piccolo scorrevole posto a ore sei. È inciso con una F coronata all'antica con un piccolo piede in fondo all'asta, due fogliami in basso, e una stretta bordura a fogliette. Lo spessore sommitale è incavato a formare lo scodellino, nel cui fondo sta lo spessore del rotino zigrinato, sagomato come lo scodellino stesso. Reca imperniato dinanzi il copriscodellino a cassonetto per la pirite, con una Susanna incisa all'esterno e per il resto a fogliami. Sul dietro, scorrevole, un elemento incavato che può corrispondere alla metà posteriore dello scodellino, sia per nutrirlo che per fungere da sfogo, incisovi un vecchio. Lo spessore dinanzi allo scodellino è inciso col millesimo 1638. Interno con molla a spirale e scatto applicato posteriormente.
Cassa intera con sottile impugnatura a sezione ottagona e il calcio a mandorla; rigonfia in corrispondenza del rotino. Intagli a fogliami alla nocca e ai lati della codetta. Ponti-

cello a cucchiaio messo a giorno a fogliette. Calciolo con rosetta e bordura incise e puntalino a bottone. Fusto scanalato, due cannelli lisci; puntale inciso a fogliette e palmette. Bacchetta con testa tornita. Lungo gancio di cintura sottile e ondato.

4038. Come la compagna, ma senza il gancio di cintura. Il numero 509 è punzonato alla culatta. Sul coperchio la data 1637 e l'iniziale F sul disco di copertura. I fogliami vi sono sostituiti da profili grotteschi. Il cursore per il quadrante è – come l'altro – inciso all'intorno in un'arcatella, e vi si scorge sopra una rozza figuretta maschile che sul compagno non è più visibile. A lato del copriscodellino un mostro alato (anziché Susanna) e a quello del cursore corrispondente un mezzo essere fogliato (al posto del vecchio).

Anche questo paio di pistole francese, con molla a spirale che comanda il rotino nascosto, appartiene alle armi da fuoco a meccanismi o strutture speciali presenti in gran numero nell'antica Armeria Farnesiana ma ancora oggi testimoniate a Capodimonte. La forma è quella caratteristica delle armi a ruota fabbricate colà dagli anni venti ai sessanta e adottata (nelle linee esteriori ma non sempre nella struttura del meccanismo) in tutta Europa. Il paio ha però visto sostituire i ponticelli dei grilletti, che dovevano essere della semplice forma tangente al ventre della cassa e poi rialzati – ad angolo retto raccordato – fino a prendere posteriormente sotto l'impugnatura; adesso mostrano invece la cucchiaia straforata tipica delle armi da fuoco bresciane del tempo, ma la sostituzione è stata fatta in antico. La copertura a cursore del quadrante è assai rara, e costituisce una particolarità molto interessante. L'iniziale coronata sulla prima delle due pistole – con il piccolo piede in basso – è in realtà leggibile LF, con ogni

probabilità per La Fonteyne (mentre la semplice F della compagna gioca anche col nome dei Farnese). L'inventario 1731 reca a c. 138 r.: "Due altre simili [pistole] solie [lisce] compagne da ruota alle quali non si uede il cane", che sono queste. Sempre a Capodimonte, inv. 1922, 1924, è conservato un altro paio di pistole corte a ruota francese – col cane però usuale – diversamente segnate: una [sic] *Fai par Lafontaine Amourges*, l'altra *16 Lf 39*. Si veda anche alla scheda precedente.

Bibliografia: Hayward 1956, p. 129, t. 40, 3; Hoff 1969, II, pp. 116 e 188. [L.G.B.]

Brescia, con canne lazarine e fucili di Andrea Pizzi, 1650-60 ca.

292. *Paio di pistole a due canne, prob. per Ranuccio II Farnese*
acciaio lavorato, in parte intagliato e messo a giorno; legno di noce in parte intagliato; 3873: mm 642 (452, 448-13), g 1600; 3874: mm 638 (452, 448-13), g 1450
Napoli, Museo e Gallerie Nazionali di Capodimonte, inv. OA 3873 e 3874

3873. Canna superiore a due ordini, quadra con profilature e tonda, con cornicetta e gioia di bocca, segnata LAZARINO COMINAZZO e coi numerali 109/12. Canna inferiore nascosta nel fusto.
Fucile a cartella semitonda con coda appuntata a controcurve e ivi intagliata a fogliami; è incisa con qualche fogliame e reca in basso in corsivo ANDREA PIZZI BRESIA. Cane a collo di cigno intagliato a fioramì, con cresta poco sagomata, ganascia superiore scorrevole e vite a testa sforata. Molletta poco lavorata e squadra intagliata con fogliami al dosso e alla coda. Interno liscio con asticciola di rinvio tutt'uno con lo scodellino più arretrato, che è per la

canna superiore; è meno profondo dell'altro, per il quale può funzionare da coperchietto quando fa partire il primo colpo; la coda dell'asticciola ha un dente che scende a prendere il rintacco della noce.
Cassa intera con fiorami e fogliami a giorno alla controcartella, all'impugnatura, lateralmente al calcio e al sottomano; coccia e ponticello sodi messi a fogliami e draghi. Fusto parzialmente scanalato con puntale inciso a fogliami. Conserva il gancio di cintura. Bacchettina nascosta a sinistra tra le due canne.

3874. Come la compagna ma mancano gancio di cintura e bacchetta. La canna è segnata col numerale 105/12.
La decorazione più tipicamente bresciana fu sempre quella degli intarsi d'acciaio straforato minutamente a fitti racemi simmetrizzanti, quando più quando meno naturalistici, che spiccavano lisci e politi contro il legno scuro delle casse. Essi si concentravano alla sinistra della nocca dell'arme da fuoco, ai lati della codetta, sull'impugnatura e il calcio, alla guarnizione del grilletto e al sottomano; lungo il fusto delle armi lunghe erano più distaccati, mentre su quello delle armi corte sovente erano assenti, specie quando questo era nervato per il lungo, come in questo caso. Quei decori lisci si accompagnarono, col tempo, agli intagli sulle cartelle e sui fornimenti, e in quel caso gli intarsi si arricchirono di soluzioni a schiacciato rilievo che in qualche modo si accompagnasse ai nuovi moduli. Anche il paio di pistole di Capodimonte mostra questi accordi tra elementi lisci – a nocca impugnatura guarnizione e sottomano – ed altri con rilievi, come al calciolo; e l'insieme corrisponde al trattamento del fucile parte liscio e parte intagliato.
Della segnatura LAZARINO COMINAZZO si è discusso più sopra a proposi-

to dell'archibusetto Medici-Farnese del 1628. Andrea Pizzi fu un "camuzzadore" (ornatista) di meccanismi documentato a Brescia tra il 1600 e il 1660. Sull'inventario 1731 il suo nome non compare né da solo né con quello di Cominazzo. Le sole due paia di pistole con canne lazarine colà citate sono entrambe a ruota, e non vi sono ricordati i nomi di coloro che fecero o ornarono i meccanismi.
I Farnese, come tutti i principi e gli stati della penisola, si approvvigionarono largamente di armi da fuoco nel bresciano, previo assenso del Senato veneto che rilasciava i permessi di "estrarre" (esportare) le armi o parti di esse delle quali veniva accordato l'acquisto. Già il primo duca di Parma, Pier Luigi, chiese nel 1546 alla Serenissima di poter far fare a Gardone ottomila archibusi per le sue truppe, e quando gli fu accordato di estrarne la metà li commissionò a Venturino del Chino, per uno scudo d'oro l'uno compresi fiasche e fiaschini rispettivi (Quarenghi 1880, I, p. 184). Più tardi il rapporto fu sempre mantenuto, come dimostrano gli archibusi e le pistole presenti a Capodimonte, che sono per lo più bresciani semplici e di tipo militare. Anche ammesso che armi più ricche siano scomparse successivamente, la presenza bresciana è dominante; ancor più lo è sull'inventario 1731, dove le armi da fuoco bresciane prevalgono poco meno che in assoluto. [L.G.B.]

ASN 1566
Inventario delle statue che sono nel Pal. Farnese fatto adì XXVII di marzo 1566 (Archivio di Stato di Napoli, *Archivio Farnesiano*, busta 1853/III, 12, 1)

MADAMA 1566
Statue antiche che stanno nel pal. della Ser. Madama d'Austria (Documenti Inediti 1878-80, vol. II, p. 377)

MOTUPROPRIO 1566
Il Motuproprio de Papa Pio Quinto de poter cacciar' le statue di S.A. fuori di Roma (Documenti Inediti 1878-80, vol. I, p. V)

DI 1568
Inventarium rerum mobilium insignium quae sunt in Palatio ill. Cardinali Farnesij a. 1568 (Documenti Inediti 1878-80, vol. I, 1878, p. 72-77)

FPGR 1587
Inventario della Guardaroba del Principe Ranuccio Farnese (cfr. Campori 1870, pp. 48-55 e Bertini 1987, p. 205)

BFOR 1600
Inventario dei Beni di Fulvio Orsini (cfr. de Nohlac 1884, pp. 427-436)

RBS 1612
Notta delle robe che sono in Casa della Sig.ra Contessa Barbara Sanseverina (Archivio di Stato di Parma, *Fondo Congiure e Confische*, busta 29. Cfr. Bertini 1977, p. 47)

CS 1612
Inventarium et descriptio bonorum mobilium et immobilium alias iuris quondam Comitissae Barbarae Sanseverinae de Simonettis et quondam Comitis Horatii de Simonettis eius viri (Archivio di Stato di Parma, *Fondo Sanvitale*, busta 873. Cfr. Bertini 1977, pp. 35-44)

CSC 1612
Desriptio bonorum comitissae Barbarae Sanseverinae de Aragona Simonetae... existentium et repertium in loco Colurni (Archivio di Stato di Parma, *Fondo Congiure e Confische*, busta 37. Cfr. Bertini 1977, pp. 31-32)

CSS 1612
Inventario dei beni allodiali, stabili, mobili e semoventi di ragione del March. Gir.o S. Vitale di Gio. Franc.o suo figlio e di Benedetta sua moglie (Archivio di Stato di Parma, *Fondo Feudi e comunità*, busta 217. Cfr. Bertini 1977, pp. 56-59)

CTRM 1612
Descriptio et annotatio bonorum mobilium, stabilium, et semoventium ... comitis Pii Taurelli (Archivio di Stato di Parma, *Fondo Congiure e Confische*, busta 28. Cfr. Bertini 1977, pp. 62-65)

DI 1626
Marmi del giardino di Campo Vaccino, a. 1626 (Documenti Inediti, 1878-80, vol. II, 1879, pp. 378-379)

RC 1626
Inventario delle robe di Caprarola et suoi annessi, rimaste nell'heredità dell'Illst.mo Rev.mo Sig. Card. Odoardo Farnese (Archivio di Stato di Napoli, *Archivio Farnesiano*, busta 1853/1, vol. II)

ASV 1641
(Archivio di Stato Vaticano, *Armadio LXI, reg. n. 14*)

FR 1642
Statue del Ser.mo di Parma in Roma (Archivio di Stato di Napoli, *Archivio Farnesiano*, busta 1853/III, 12, 4)

FR 1644
Inventario dell'Argenti, Mobili et altro che sono in Roma in Palazzo Farnese mandato dal Sig.r Bartolomeo Faini. Guardaroba a di Primo Giugno 1649 (Archivio di Stato di Napoli, *Archivio Farnesiano*, busta 1853/II, vol. IX. Cfr. Jestaz 1994, pp. 25-211)

FR 1653
Inventario del palazzo di Roma del 1653 (Archivio di Stato di Parma, *Raccolta Manoscritti*, n. 86. Cfr. Bertini 1987, pp. 207-222; Ravanelli Guidotti in Pescara 1989, p. 133)

IRP 1662
Nota delli quadri originali della Guardarobba di S.A.S. in Roma che si mandano a Parma (Filangieri 1902, pp. 267-271 e Bertini 1987, pp. 223-226)

FR 1662-80
Inventario de' mobili esistenti in Roma nel palazzo Farnese di Sua Altezza Serenissima (Archivio di Stato di Napoli, *Archivio Farnesiano*, busta 1853/III, vol. IX bis. Cfr. Bertini 1987, pp. 227-233; Muzii 1987, pp. 264-266)

DI 1673
Nota di quanto è stato consegnato al Sig. Mutio Prosterla per farlo condurre a Parma a. 1673 (Documenti Inediti 1878-80, vol. II, pp. 379-380)

FPG 1680
Inventario dei Quadri esistenti nel Palazzo del Giardino di Parma nel 1680 c. (Archivio di Stato di Parma, *Casa e Corte Farnesiana*, s. VIII, busta 54. Cfr. Bertini 1987, pp. 235-272)

FPAMM 1693
Quadri dell'Appartamento della Principessa Maria Maddalena nel 1693 (Archivio di Stato di Parma, *Casa e Corte Farnesiana*, s. VIII, busta 53. Cfr. Bertini 1987, pp. 277-282)

FPCPM 1693
Inventario de Quadri levati dal Casino detto di Madama in Piacenza e trasportati d'ordine di S.A. nel Palazzo del Giardino di Parma il 29 giugno 1693 (Archivio di Stato di Parma, *Casa e Corte Farnesiana*, s. VIII, b. 53. Cfr. Bertini 1987, pp. 274-275)

DI 1697
Sculture esistenti in Roma nel Palazzo Farnese, a. 1698 (Documenti Inediti 1878-80, vol. II, 1879, pp. 380-389)

FR 1697
Inventario Generale di tutti li mobili del Ser.mo Sig.r Duca di Parma sotto la custodia di d. Agostino Stocchetti Guardarobba di S.A. riscontrato con la presenza e assistenza del Sig.r Domenico Salce Mastro di Casa e Computista di S.A., li 7 maggio 1697 (cfr. Filangieri 1902, pp. 271-275)

FPG fine '600
Quadri di antica ragione della Casa Farnese alias esistenti nel Palazzo del Giardino (cfr. Filangieri 1902, pp. 280-285)

FPDG 1708
Inventario di quanto si trova nella Galeria di S.A.S. sì de' quadri, come delle medaglie, et altro a cura del Signor Steffano Lolli (Archivio di Stato di Parma, *Casa e Corte Farnesiana*, s. VIII, busta 53, fasc. 5. Cfr. Bertini 1987, pp. 83-201)

IPC 1708
Quadri del Palazzo della Pilotta da inviare a Colorno del 1708 (Archivio di Stato di Parma, *Casa e Corte Farnesiana*, s. VIII, busta 53, fasc. 5. Cfr. Bertini 1987, pp. 283-285)

FR 1728-34
Inventario di tutti li Mobili esistenti nella Guardarobba del Palazzo del Serenissimo Signore Duca di Parma sotto la custodia di D. Agostino Stocchetti Guardarobba di sua Altezza (Archivio di Stato di Napoli, *Archivio Farnesiano*, busta 1853/III, vol. X. Cfr. Muzii 1987, pp. 266-267)

FPB 1731
Borro dell'inventario fatto de' mobili, degli oggetti preziosi, della Libraria, della Quadreria, del Medagliere dell'Armeria, e di quanto contenevasi nel Ducal Palazzo di Parma (Archivio di Stato di Napoli, *Archivio Farnesiano*, busta 1853/I, vol. V)

FPBC 1731
Copia dell'Inventario de' Mobili del Ducal Palazzo di Parma (Archivio di Stato di Napoli, *Archivio Farnesiano*, busta 1853/II, vol. V bis)

FPDG 1734
Quadri della Regia Ducale Galleria di Parma (Archivio di Stato di Napoli, *Archivio Farnesiano*, busta 1853/II, vol. IX, fasc. 4)

FPAQ 1734
Inventario dell'Appartamento chiamato l'Appartamento de' quadri nel Pallazzo Ducale di Parma (Archivio di Stato di Napoli, *Archivio Farnesiano*, busta 1853/II, vol. IX, fasc. 6. cfr. Bertini 1987, pp. 292-298)

IPN 1734
Inventario de' Quadri levati in Corte di S.A. Reale dall'Appartamento chiamato Appartamento de' Quadri, parte de quali si sono rotollati, e parte con sue cornici dorate incassati (Archivio di Stato di Napoli, *Archivio Farne-*

493

494 siano, busta 1853/II, vol. IX, fasc. 8. cfr. Strazzullo 1979, pp. 63-76)

PG 1736
Nuova stima di alcuni Capi di robe di ragione di questa Reg.a Ducale Guardaroba di Parma... da vedersi e stimate à tal effetto sino in luglio dell'anno scorso 1735... dal Sig. Odoardo Gruppini... (Archivio di Stato di Napoli, *Archivio Farnesiano*, busta 1853/III, vol. XI, 3 bis)

IRN 1759
Nota de' quadri da mandarsi in Napoli, e spediti per barca nel mese di luglio 1759 per ordine del Signor Duca Ministro (Archivio di Stato di Napoli, *Archivio Farnesiano*, busta 1853/III, vol. IX. cfr. Filangieri 1902, pp. 296-297 e Bertini 1987, p. 299)

IRN 1760
Nota delle porcellane, quadri ed altro compresi nelle seguenti casse spedite per padron Giuseppe Ottaviano (cfr. Filangieri 1902, pp. 297-299 e Bertini 1987, p. 300)

DI 1767
Inventario generale delle statue, teste, torsi, e bassi rilievi di marmo esistenti nel Real Palazzo Farnese e sue pertinenze, a. 1767 (Documenti Inediti 1878-80, vol. III, 1880, pp. 186-194)

TCPR 1767
Nota dei quadri trasportati dal Real Museo di Capo di Monte a quello di Napoli (Archivio di Stato di Napoli, *Casa Reale Antica*, F. 875. cfr. Bevilacqua 1979, p. 27)

TPRC 1767
Nota dei quadri trasportati dal Palazzo Reale di Napoli a quello di Capo di Monte (Archivio di Stato di Napoli, *Casa Reale Antica*, F. 875. cfr. Bevilacqua 1979, pp. 25-27)

DI 1775
Inventario delle teste, busti e statue esistenti nella Farnesina alla Lungara, spettanti alla S.M. Siciliana... alli 6 agosto 1775 (Documenti Inediti 1878-80, vol. III, pp. 194-197)

DIR 1775
Inventario delle teste, ed altre pietre esistenti nel Real Palazzo Farnese e

sue pertinenze, fatto alli 15 Novembre 1775 (Documenti Inediti 1878-80, vol. III, pp. 197-205)

DI 1760
Nota che da Roma n'è stata comunicata di quanto in esse casse fu rinchiuso, com scelto ed estratto da quella Guardarobba Farnesiana Caserta 13 maggio 1760 (Documenti Inediti 1878-80, vol. III, 1880, pp. IV-VI)

FR 1786
Osservazioni fatte di R. Ordine dal Cav. Venuti nell'anno 1783 sulle sculture antiche esistenti in Roma negli edifici Farnesiani appartenenti alla M.S. ed ora nel 1786 di nuovo esaminate da Monsieur Hakert parimente per ordine di S.M. unito co mentovato Cav. Venuti (Menna 1974, 266-305)

DI 1796
Nuovo Museo e Fabbrica della Porcellana di Napoli con altri monumenti di diverse località. Inventario generale, a. 1796 (Documenti Inediti 1878-80, vol. II, 1878, pp. 166-274)

ASN 1798
Nota degli articoli presi dal Real Museo di Capodimonte, datato 19 ottobre 1798 (Archivio di Stato di Napoli, *Archivio Borbone*, busta 304, fol. sciolto all'interno dell'inventario, fol. 77)

ICP 1798
Quadri inviati da Capodimonte a Palermo (cfr. Filangieri 1902, pp. 320-321 e Bertini 1987, p. 301)

ICR 1799
Quadri scelti per la Repubblica Francese (Cfr. Filangieri 1898, pp. 94-95; Filangieri 1902, p. 300 e Bertini 1987, p. 302)

ASN 1800
Annotazione di tutto ciò che esiste di Mobili ed altro nel Real Palazzo di Palermo (Archivio di Stato di Napoli, *Casa Reale Amministrativa*, III inv., serie inventari, fascio 578)

CA 1800
Inventario de Quadri Farnesiani nel Real Palazzo di Capodimonte fatto da Ignazio Anders Custode Maggiore di questa Real Galleria che umilia a Sua

Eccellenza il Signor Marchese di Pescara e Vasto, Maggiordomo Maggiore di Sua Maestà Dio Guardi (Archivio di Stato di Napoli, *Casa Reale Amministrativa*, III inventario, serie Inventari, F.1. Cfr. Muzii 1987, pp. 268-269)

NF 1801
Inventario di tutti gli Arazzi, quadri ed altri monumenti ricuperati, ed acquistati in Roma dal Cavaliere Venuti per conto di S.M. come ancora di quelli acquistati in Napoli recentemente e situati nel Real Palazzo di Francavilla (cfr. Minieri Riccio 1879, pp. 44-60)

NF 1802
Inventario di tutti i quadri esistenti nella Real Galleria di Francavilla, consegnati in data del 17 gennaio 1801 pel Real Ordine a D. Giuseppe de Crescenzo e a D. Gaetano Rubilotto; nel quale inventario sono indicate tutte le rispettive provenienze di detti quadri, cioè di quelli spediti da Roma in Napoli dal Cav. Venuti, degli altri acquistati in Napoli dal Governo, e di quelli infine che sono stati restituiti ai Francesi a tutto il presente giorno de' 25 gennaio 1802 (Archivio di Stato di Napoli, *Ministero delle Finanze*, F. 2555. cfr. Faraglia 1895, pp. 109-111, 156-157; Filangieri 1902, pp. 303-309)

DI 1805
Nuovo Museo dei Vecchi Studi in Napoli a. 1805. Catalogo delle scolture antiche Museo Archeologico Nazionale, (Documenti Inediti 1878-80, vol. IV, p. 164 e sgg.)

ASSAN 1805
Inventario di tutti i monumenti dell'arte antica che si conservano nella Galleria e nei Musei della Real Fabbrica comunemente detta de' Vecchi Studi per ordine di S.M.N.S. formato dal Soprintendente Marchese F HAUS nell'anno 1805
Comprende questo Inventario tre Cataloghi separati cioè quello de' Monumenti di scultura, quello degli avanzi del Museo Farnesiano, accresciuto di altri acquisti, specialmente fatti per il Museo dal Duca di Noja

ed in terzo luogo quello de' vasi antichi Greci figuli. (Archivio Storico Soprintendenza per i Beni Archeologici di Napoli e Caserta)

ASSAN 1806
Corrispondenza e note relative al trasferimento di quadri, porcellane ecc. a Palermo avvenuto per ordine reale nel 1806 (Archivio Storico della Soprintendenza per i Beni Archeologici di Napoli e Caserta, II-B-6)

ASN 1806
Inventario della robba di real pertinenza esistente nei magazzini alla consolazione (Archivio di Stato di Napoli, *Casa Reale Amministrativa*, III inventario, serie inventari, fascio 580)

IFP 1806
Quadri presi dalla Galleria di Francavilla e portati a Palermo (Cfr. Filangieri 1902, pp. 321-322)

ICP 1806
Quadri presi da Capodimonte e portati a Palermo (cfr. Filangieri 1902, p. 322)

P 1806-16
Quadri della R. Quadreria... che si consegnano alli custodi della ... D. Gennaro Paterno... (Soprintendenza per i Beni Artistici e Storici di Napoli - Museo di Capodimonte)

ASN 1807-08
Inventario di tutto ciò che esiste in Palermo dei Reali Musei, cioè Ercolanese, di Capodimonte, dei Regij Studi vecchi ed altro di Napoli ordinato di farsi con r. dispaccio del 25 luglio 1807, firmato da Pirro Paderni, custode del Real Museo Ercolanese e datato 8 marzo 1808 in Palermo (Archivio di Stato di Napoli, *Archivio Borbone*, busta 304)

RMB 1816-21
Riscontro dei quadri che si trovano nelle differenti Gallerie della Regale Quadreria (Soprintendenza per i Beni Artistici e Storici di Napoli - Museo di Capodimonte)

NPRF 1810
Palazzo Reale di Napoli. Foriera (Archivio di Stato di Napoli, *Casa Reale*

Amministrativa, III inventario, serie Inventari, F. 42)

QO 1817
Gabinetto dei quadri osceni (Soprintendenza per i Beni Artistici e Storici di Napoli - Museo di Capodimonte. cfr. Muzii 1993, p. 36)

GDS 1817
Gabinetto destinato per i disegni e le stampe antiche, per ora con seguenti disegni e quadri attaccati alle mura (Soprintendenza per i Beni Artistici e Storici di Napoli - Museo di Capodimonte)

ASSAN 1819-20
Inventario del Gabinetto degli oggetti preziosi, parte 1ª datata 8.10.1819, parte 2ª datata 31.01.1920, firmate dal Cav. Arditi direttore del R.M. Borbonico e Pirro Paderni controlor e da G.B. Finati Ispettor Generale; Oggetti inventariati 1711 e 960 (Archivio Storico Soprintendenza per i Beni Archeologici di Napoli e Caserta)

ASSAN 1819
Inventario Generale del Museo Reale Borbonico, vol. I°, datato (per quanto riguarda gli oggetti figurati in bronzo contenenti nel terzo Portico del lato orientale) 30 agosto 1819 e firmato Pirro Paderni, Controlor Generale del Museo medesimo, da Giambattisti Finati, Ispettore Generale e da Stefano Montalto, custode (Archivio Storico Soprintendenza per i Beni Archeologici di Napoli e Caserta)

ASSAN 1820
Inventario Generale del Museo Reale Borbonico, vol. I°, datato per quanto riguarda i due inventari del Gabinetto oggetti preziosi, 10 febbraio 1820 e firmato da P. Paderni, controlor e da G.B. Finati Ispettore e da Giuseppe Campo 1° custode che prende in consegna i 2672 oggetti del Gabinetto Oggetti Preziosi (Archivio Storico Soprintendenza per i Beni Archeologici di Napoli e Caserta)

A 1821
Inventario della Real Quadreria a cura di Michele Arditi. 2 voll. (Soprin-

tendenza per i Beni Artistici e Storici di Napoli -Museo di Capodimonte)

ASSAN 1829
Inventario degli Oggetti de' Bassi Tempi, nè datato ne foliato, su ogni foglio dell'inventario le firme di Grasso e Catalano, consta di 1116 oggetti inventariati. Altra copia identica mancante di alcuni fogli presso l'Archivio di Stato di Napoli, Casa Reale Amministrativa III, serie inventari, foglio 22/5 formata però da Giovanni Pagano controlor del M.R. Borbonico e autore delle guide del 1832. L'inventario si può datare circa 1829, anno in cui la galleria dei monumenti del Medio Evo era già formata (cfr. Galanti 1829) (Archivio Storico Soprintendenza per i Beni Archeologici di Napoli e Caserta)

MF 1832
Monumenti farnesiani, 4 voll. (voll. I e II Archivio del Museo Archeologico Nazionale di Napoli; voll. III-IV Soprintendenza per i Beni Artistici e Storici di Napoli - Museo di Capodimonte)

ASN 1834-35
Trasporto a Napoli di due busti di marmo rappresentanti il pontefice Paolo III, già esistenti nel Real Palazzo Farnese ed altri oggetti; 1834-1835 (Archivio di Stato di Napoli, *Archivio Borbone*, busta 1102)

NPRAP 1834
Palazzo Reale di Napoli. Appartamento di parata (Archivio di Stato di Napoli, *Casa Reale Amministrativa*, III inventario, serie inventari, F. 54)

ASSAN 1844
Inventario e consegna della Collezione delle Statue di Bronzo del R.M. Borbonico eseguita nell'anno 1844 dal direttore Cav. F.M. Avellino (Archivio Storico Soprintendenza per i Beni Archeologici di Napoli e Caserta)

ASSAN 1846
Inventario degli oggetti del Medio Evo a firma di Giovanni Catalano, Salvatore Fioretti, Ignazio D'Alessandria, Vincenzo Ferillo Doria, Luigi Grasso, Bernardo Quaranta, Fr. Maria Avellino (Direttore del R. Museo

Borbonico) e datato 1.07.1846 giorno in cui è avvenuta la consegna degli oggetti che constatano di 1318 (Archivio Storico Soprintendenza per i Beni Archeologici di Napoli e Caserta)

SG 1852
Catalogo ragionato della Regia Pinacoteca che è nel Palagio Reale del Museo Borbonico a cura del Principe di San Giorgio (Soprintendenza per i Beni Artistici e Storici di Napoli - Museo di Capodimonte)

QO 1856
Gabinetto dei Quadri Osceni (Archivio di Stato di Napoli, *Ministero della Pubblica Istruzione*, F. 343. Cfr. Muzii 1993, p. 37)

AM 1870
Inventario Arte Minore, Volume relativo agli oggetti del Medio Evo Estratto dall'Inventario Generale del Museo Nazionale di Napoli (1870) (Soprintendenza per i Beni Artistici e Storici di Napoli - Museo di Capodimonte)

IGMN 1870
Inventario Generale del Museo Nazionale (Archivio del Museo Archeologico Nazionale di Napoli)

S 1870
Inventario Generale del Museo Nazionale a cura di Demetrio Salazar (Archivio del Museo Archeologico Nazionale di Napoli - Volume relativo ai soli dipinti incluso nell'Inventario Generale del Museo Nazionale)

PS 1870
Inventario di S.M. il Re Privata Spettanza (Soprintendenza per i Beni Artistici e Storici di Napoli - Museo di Capodimonte)

NPR 1907
Palazzo Reale di Napoli - Oggetti d'arte (Soprintendenza per i Beni Artistici di Napoli - Museo di Palazzo Reale)

OA 1913
Capodimonte Oggetti d'arte. Pinacoteca, Armeria, Porcellana (Soprintendenza per i Beni Artistici

e Storici di Napoli - Museo di Capodimonte)

Q 1930
Pinacoteca del Museo Nazionale. Catalogo generale dei dipinti a cura di Armando Ottaviano Quintavalle (Soprintendenza per i Beni Artistici e Storici di Napoli - Museo di Capodimonte)

CM 1960
Inventario dei Disegni del Gabinetto dei Disegni e delle Stampe del Museo di Capodimonte a cura di Giuliana Mosca (Soprintendenza per i Beni Artistici e Storici di Napoli - Museo di Capodimonte)

GDS 1976
Inventario dei Gabinetto dei Disegni e delle stampe del Museo di Capodimonte (Soprintendenza per i Beni Artistici e Storici di Napoli - Museo di Capodimonte)

496

A CATALOGUE 1816
A Catalogue of the Magnificent Gallery of Paintings, the Property of Luciano Bonaparte, Prince of Cassino wich will be Sold by Auction by Mr. Stanley, London 1816

ACKERMANN 1933
P. Ackermann, *Tapestry the Mirror of Civilisation*, New York-London-Toronto 1933

ACQUISITIONS 1985
Acquisitions 1984, in "The Paul Getty Museum Journal", 13, 1985

ADHÉMAC 1973
J. Adhémac, *Les portraits dessinés du XVIᵉ siècle au Cabinet des Estampes*, in "Gazette des Beaux-Arts", LXXXII, 1973, pp. 121-198

ADORNI 1974
B. Adorni, *L'architettura farnesiana a Parma (1545-1630)*, Parma 1974

ADORNI 1982
B. Adorni, *L'architettura farnesiana a Piacenza 1545-1600*, Parma 1982

ADORNI 1989
B. Adorni, *Le grandi fabbriche e la città; fortezze e palazzi di corte dei Farnese a Parma e a Piacenza* in *D'une ville à l'autre: structures matérielles et organisation de l'espace dans les villes européennes (XIIIᵉ-XVIᵉ siècle). Actes du colloque organisé par l'École française de Rome avec le concours de l'Université de Rome (Rome Iᵉʳ-4 décembre 1986)*, Roma 1989

ADORNI - FORNARI SCHIANCHI - BARBIERI 1986
B. Adorni - L. Fornari Schianchi - C. Barbieri, *La Chiesa delle Cappuccine a Parma*, Parma 1986

AFFÒ 1921
I. Affò, *Vita di Pierluigi Farnese primo duca di Parma, Piacenza e Guastalla, marchese di Novara, ecc.*, Milano 1821

AIELLO 1988
R. Aiello, *Raccolte farnesiane e rico-*struzione del Regno, in *Classicismo d'Età Romana: la collezione Farnese*, testi di R. Aiello, F. Haskell, C. Gasparri, Napoli 1988

ALATRI 1986
P. Alatri, *L'Europa dopo Luigi XIV (1715-1731)*, Palermo 1986

ALAZARD 1924
J. Alazard, *Le Portrait florentin de Botticelli à Bronzino*, Paris 1924

ALBINO 1840
F. Albino, *Guida del Real Museo Borbonico*, Napoli 1840

ALVINO 1841
F. Alvino, *Description des Monuments les plus interessant du Musée Royal Bourbon*, Napoli 1841

ALDROVANDI (1550) 1558, 1962
U. Aldrovandi, *Delle Statue Antiche, che per tutta Roma, in diversi luoghi, e case si veggono*, in Lucio Mauro, *Le Antichità della Città di Roma*, Venezia 1558 (2°); ed. Venezia 1962

ALFÖLDI 1976, 1990
A. Alföldi - E. Alföldi, *Die Kontorniat-Medallions*, I, Berlin 1976, II, Berlin-New York 1990

ALFÖLDI 1978
M.R. Alföldi, *Antike Numismatik*, I, Mainz 1978

ALLEVI 1990
P. Allevi, *Museo d'Arti Applicate. Armi da fuoco*, Milano 1990

ALLEVI 1993
P. Allevi, *Il Castello di Milano: luogo di produzione di armi e armature. Alcuni documenti e ipotesi*, in *La fabbrica, la critica, la storia. Scritti in onore di Carlo Perogalli*, a cura di G. Calmuto Zanella, F. Conti, V. Hybsch, Milano 1993, pp. 289-297

AMBURGO 1972
Museum für Kunst und Gewerbe Hamburg. Bildfurer 3. Asgewahl werke aus den Erwerbungen 1962-1971, Amburgo 1972

ARISI 1960
F. Arisi, *Il Museo Civico di Piacenza*, Piacenza 1960

AMSTERDAM 1955
Le Triomphe du Manierisme européen de Michel-Ange au Greco, catalogo della mostra, Amsterdam 1955

ANDERSON 1970
J. Anderson, *The "Sala di Agostino Carracci" in the Palazzo del Giardino*, in "The Art Bulletin", 52, 1970, pp. 41-47

ANGELI 1591
B. Angeli, *La historia della città di Parma et la descrittione del fiume Parma*, Parma 1591

ANTONELLI TRENTI 1964
M.G. Antonelli Trenti, *Notizie e precisazioni sul Dosso giovane*, in "Arte antica e moderna", 1964, pp. 404-415

AQUILA 1674
P. Aquila, *Galeriae Farnesianae Icones...*, Roma 1674

ARBACE 1992
L. Arbace, *Il conoscitore di maioliche italiane del Rinascimento*, Milano 1992

ARBACE 1993
L. Arbace, *Maioliche di Castelli. La raccolta Acerbo*, Ferrara 1993

ARCANGELI 1950
F. Arcangeli, *Mostra di Lelio Orsi a Reggio Emilia*, in "Paragone", I, 1950, pp. 48-52

ARCANGELI 1956
F. Arcangeli, *Sugli inizi dei Carracci*, in "Paragone", VII, 1956, 79, pp. 16-48

ARCANGELI 1963
F. Arcangeli, *Il Bastianino*, Ferrara 1963

ARCANGELI 1978
L. Arcangeli, *Feudatari e duca negli stati farnesiani (1545-1587)* in *Il rinascimento nelle corti padane. Società e cultura*, Bari 1978, pp. 77-97

ARISI 1960
F. Arisi, *Il Museo Civico di Piacenza*, Piacenza 1960

ARISI 1976
F. Arisi, *Quadreria e arredamento del Palazzo Farnese*, Piacenza 1976

ARISI 1987
F. Arisi, *Gli anni piacentini di Sebastiano Ricci e la conversione del Merano e del Draghi*, in *Altre cose piacentine d'arte e di storia*, Piacenza 1987, pp. 115-129

ARMAND 1883-87
A. Armand, *Les Médailleurs italiens des quinzième et seizième siècles*, 3 voll., Paris 1883-87

ARMANI 1986
G.P. Armani, *Perin del Vaga, l'anello mancante*, Genova 1986

ARMENINI 1587
G.B. Armenini, *De' veri precetti della pittura...*, 1587

ASCHENGREEN PIACENTI 1969
K. Aschengreen Piacenti, *Capolavori del Museo degli Argenti*, Firenze 1969

AVANZI 1805 1878-80
Avanzi del Museo Farnesiano che fu a Capodimonte e trasportato al Museo degli studi, 1805, in *Documenti Inediti per servire alla storia dei Musei d'Italia*, Firenze-Roma 1878-80

AVERY 1987
C. Avery, *Giambologna. The Complete Sculpture*, Oxford 1987

AXEL NILSON 1957
G. Axel Nilson, *Einege erganjerde augaten tetrepp der Diana and dem Hirsch* in "Rohslka Kausteloid, Museet", Goteborg 1957

AYMARD - REVEL 1981
M. Aymard, J. Revel, *La famille Farnèse*, in *Le palais Farnèse*, Rome 1981, vol. I, t. II, pp. 697-714

BABELON 1890
J. Babelon, *Les Rois de Syrie*, Paris 1890

BABELON 1897
E. Babelon, *Catalogue des camées an-*

tiques et moderns de la Bibliothèque Nationale, Paris 1897

BABELON 1901
E. Babelon, *Traité des monnaies grecques et romaines*, I, Paris 1901

BABELON 1958
J. Babelon, *Le roi Pyrrhos*, in *American Numismatic Society-Centennial Publication*, New York 1958

BAGLIONE 1642
G. Baglione, *Le vite de' pittori, scultori et architetti*, Roma 1642

BAISTROCCHI - SANSEVERINO, ms. 130
Baistrocchi - Sanseverino, *Biografie di artisti parmigiani*, sec. XVIII, ms. 130

BALDINUCCI 1681-1728
F. Baldinucci, *Notizie dei professori del disegno da Cimabue in qua*, 6 voll., Firenze 1681-1728

BALTRUSAITIS 1973
J. Baltrusaitis, *Il Medioevo fantastico. Antichità ed esotismi nell'arte gotica*, Milano 1973

BALTY 1964
J. Balty, *Les premiers portraits de Septime Sévère*, in "Latomus", 23, 1964, pp. 56-63

BAMBACH CAPPEL 1989
C. Bambach Cappel, *The Tradition of Pouncing Drawings in the Italian Renaissance Workshop. Innovation and Derivation*, 2 voll., Yale 1989

BMC, LYDIA
B.V. Head, *A Catalogue of the Grek Coins in the British Museum-Lydia*, London 1901

BANGE 1922
E.F. Bange, *Die italienischen Bronzen, der Renaissance und des Barock, II, Reliefs, und Plaketten*, Berlin 1922

BANTI - BOSCHETTO 1953
A. Banti - A. Boschetto, *Lorenzo Lotto*, Firenze 1953

BARDI 1837-42
L. Bardi, *L'imperiale e Reale Galleria Pitti*, Firenze 1837-42

BARIGOZZI BRINI 1969
A. Barigozzi Brini, *Una partecipazione di Sebastiano Ricci alla scenografia teatrale e i rapporti Ricci-Bibiena*, in "Commentari", XX, 1969, pp. 125-130

BAROCCHI 1962
P. Barocchi, *Michelangelo e la sua scuola*, 2 voll., Firenze 1962

BAROCELLI 1987
F. Barocelli, *La "Cananea" di Annibale Carracci*, in "Aurea Parma", LXXI, 1987, 1, pp. 14-34

BAROCELLI 1993
F. Barocelli, *Ercole e i Farnese*, Milano 1993

BAROLSKY 1979
P. Barolsky, *Daniele da Volterra. A Catalogue Raisonné*, New York e Londra 1979

BARRI 1671
G. Barri, *Viaggio pittoresco*, Venezia 1671

BARTSCH 1802-21
A. Bartsch, *Le Peintre Graveur*, 21 voll., Wien 1803-21

BARTSCH 1980
The Illustrated Bartsch, 39, *Italian Master of the Sixteenth Century*, a cura di D. De Grazia Bohlin, New York 1980

BARUFFALDI 1697-1722
G. Baruffaldi, *Vite de' pittori e scultori ferraresi*, 2 voll., Ferrara 1697-1722

BARUFFALDI (1967-1722) 1844-46
G. Baruffaldi, *Vite de' pittori e scultori ferraresi*, Ferrara 1697-1722; edizione a cura di G. Boschini, 2 voll., Ferrara 1844-46

BASAN 1767
F. Basan, *Dictionnaire des Graveurs Ancien et Modern*, I, Paris 1767

BASILE 1978
B. Basile, *Petrarchismo e manierismo nei lirici parmensi del Cinquecento*, in *Le corti farnesiane di Parma e Piacenza 1545-1622*, II, Roma 1978

BASSI 1957
E. Bassi, *Annibal Caro, Ranuccio Farnese e il Salviati*, in "Critica d'arte", 1957, pp. 131-134

BATTISTI 1979
E. Battisti, in *L'abbazia benedettiana di San Giovanni*, a cura di B. Adorni, Parma 1979

BATTISTI 1982
E. Battisti, in *Santa Maria della Steccata a Parma*, a cura di B. Adorni, Parma 1982

BECATTI 1935
G. Becatti, *Timarchides e l'Apollo qui tenet citharam*, in "BullCom", 63, 1935, pp. 111-131

BECHER - GAMBER - IRTENKAUF 1980
C. Becher - O. Gamber - W. Irtenkauf, *Das Stuttgarter Harnisch-Musterbuch 1548-1563*, Wien 1980

BÉGUIN 1954
S. Béguin, *A Drawing by G. Mazzola*, in "The Burlington Magazine", XCVI, 1954

BÉGUIN 1960
S. Béguin, *Tableaux provenant de Naples et de Rome en 1802 restés en France*, in "Bulletin de la Société de l'Histoire de l'Art français, année 1959", 1960, pp. 177-198

BÉGUIN 1986
S. Béguin, *Une occasion manquée par le Louvre: les dépôts d'oeuvres d'art à Saint Louis des Français de Rome, 1798-1801*, in "Bulletin de la société de l'Histoire de l'Art français, année 1984", 1986, pp. 193-206

BELLORI 1672 (1931)
G.P. Bellori, *Le Vite de' Pittori...*, Roma 1672, ed. Roma 1931

BELLORI (1672) 1976
G.P. Bellori, *Le vite de' pittori, scultori ed architetti moderni*, Roma 1672; edizione a cura di E. Borea, Torino 1976

BENASSI 1922
U. Benassi, *Le relazioni ispano-farnesiane al tempo di Ranuccio I e il Cardinal Federico Borromeo* in "Archivio Storico Provincie Parmensi", 1922, pp. 71-91

BENATI 1981
D. Benati, *Una "Lucrezia" e altre proposte per Bartolommeo Passerotti*, in "Paragone", XXXII, 1981, 379, pp. 26-35

BENATI 1986
D. Benati, *Cesare Aretusi*, in *Pittura bolognese del '500*, a cura V. Fortunati Pietrantonio, Bologna 1986, pp. 709-722

BENESCH 1966
O. Benesch, *Die Zeichnungen des Lelio Orsi und des Jacopo Bertoja für Santa Lucia del Gonfalone*, in *Arte in Europa. Scritti di Storia dell'Arte in onore di E. Arslan*, Milano 1966, pp. 562-656

BENNDORF 1901
O. Benndorf, *Über die Grossbronzen des Museo Nazionale in Neapel*, in "Jahreskefte des Osterreichischen archäologischen Instituts in Wien", 1901

BENTINI 1994
AA.VV., *Quadri rinomatissimi / il collezionismo dei Pio di Savoia*, a cura di J. Bentini, Modena 1994

BERARDI 1984
P. Berardi, *L'antica maiolica di Pesaro*, Milano 1984

BERENSON 1901
B. Berenson, *Lorenzo Lotto*, 2ª ed., London 1901

BERENSON 1905
B. Berenson, *Lorenzo Lotto*, 3ª ed., London 1905

498 BERENSON 1907

B. Berenson, *The North Italian Painters of the Renaissance*, New York-London 1907

BERENSON 1919

B. Berenson, *Dipinti veneziani in America*, Milano 1919

BERENSON (1932) 1936

B. Berenson, *Italian Pictures of the Renaissance*, Oxford 1932, ed. it. Milano 1936

BERENSON 1955

B. Berenson, *Lorenzo Lotto*, Milano 1955

BERENSON 1961

B. Berenson, *The Drawings of the Florentine Painters*, 3 voll., Chicago 1938, ed. it. 3 voll., Milano 1961

BERENSON 1963

B. Berenson, *Italian Pictures of the Renaissance. Florentine School*, 2 voll., London 1963

BERENSON 1968

B. Berenson, *Italian Pictures of the Renaissance - Central Italian and North Italian Schools*, London 1968

BERNARDINI 1908

G. Bernardini, *Sebastiano del Piombo*, Bergamo 1908

BERNINI 1968

B. Bernini, *Annibale Carracci e i "Fasti" di Alessandro Farnese*, in "Bollettino d'arte", LIII, 1968, pp. 84- 92

BERNINI 1985

G.P. Bernini, *Giovanni Lanfranco (1582-1647)*, 2ª ed., Parma 1985

BERTI 1966

L. Berti, *Pontormo*, Firenze 1966

BERTINI 1977

G. Bertini, *La quadreria farnesiana e i quadri confiscati nel 1612 ai feudatari parmensi*, Parma 1977

BERTINI 1981

G. Bertini, *Note di quadri*, in *Le Regge disperse*, Colorno 1981

BERTINI 1983

G. Bertini, *Peintures de la Galerie du duc de Parme au Musée Condé*, in *Le Musée Condé*, 1983, pp. 4- 10

BERTINI 1983a

G. Bertini, *"Rinaldo e Armida" di Ludovico Carracci*, in "Paragone", XXXIV, 1983, 405, pp. 60-61

BERTINI 1985

Bertini G., *A note on Bertoja*, in "The Burlington Magazine", CXXVII, pp. 448-449 (1985)

BERTINI 1987

G. Bertini, *La galleria del duca di Parma. Storia di una collezione*, Bologna 1987

BERTINI 1988

G. Bertini, *Gli inventari dei quadri di Maria Maddalena Farnese*, in "Archivi per la storia", I, 1988, 1-2, pp. 421-439

BERTINI 1989

G. Bertini, *Ritrattini*, in "F M R", settembre 1989, pp. 81-96

BERTINI 1992

G. Bertini, *Johann Gersemneter's Portrait of a Dwarf of the Farnese Court*, in "The Burlington Magazine", 1992, p. 179

BERTINI 1993

G. Bertini, *I ritratti al naturale nella sala dei Fasti di Caprarola*, in *La dimensione europea dei Farnese*, "Bulletin de L'Istitut Historique Belge de Rome", LXIII, Roma 1993, pp. 33-77

BERTINI 1994

G. Bertini, *La quadreria farnesiana e le più antiche collezioni in essa confluite*, in "Parma: le tradizioni dell'immagine", 1, Parma 1994

BERTINI 1994a

G. Bertini, *Ottavio Farnese e Francesco De Marchi: una proposta d'identificazione nel "Doppio ritratto maschile" di Maso da San Friano*, in "Aurea Parma", LXXVIII, maggio-agosto 1994

BERTOLOTTI 1878

A. Bertolotti, *Speserie segrete pubbliche di papa Paolo III*, in "Atti e Memorie della Real Deputazione di Storia patria per le Provincie dell'Emilia, sezione Modena", III, 1878, pp. 188-211

BERTOLOTTI 1881

A. Bertolotti, *Artisti Lombardi a Roma nei secc. XV, XVI, XVII...*, Bologna 1881

BERTOLOTTI 1882

A. Bertolotti, *Don Giulio Clovio principe dei miniatori*, Modena 1882

BERTOLOTTI 1885

M. Bertolotti, *Artisti in relazione con i Gonzaga*, in "Atti e Mem. Deputaz. Prov.le di Modena", Modena 1885

BEVILACQUA 1970

A. Bevilacqua, *L'Opera completa del Correggio*, Milano 1970

BIALOSTOCKI 1966

J.B. Bialostocki, *Puer Sufflans Ignes*, in *Arte in Europa: Scritti di storia dell'arte in onore di Edoardo Arslan*, Milano 1966, pp. 591-595

BIANCHINI 1738

F. Bianchini, *Del palazzo de' Cesari, opera postuma di Francesco Bianchini veronese*, Verona 1738

BIANCONI 1960

P. Bianconi, *Correggio*, Milano 1960

BIAVATI 1986

E. Biavati, *Oro metallico, decorazione a terzo fuoco sulla maiolica italiana dal Quattrocento al sec. XVIII*, in VII Convegno della Ceramica, 3ª Rassegna Nazionale, Pennabilli 1986

BICCHIERI 1864

E. Bicchieri, *Vita di Ottavio Farnese*, in "Atti e memorie di Deputazione Storia Patria delle Provincie Modenesi e Parmensi", 1864, pp. 37-115

BIEBER 1961

M. Bieber, *The Skulpture of Hellenistic Age*, 1961 (2°)

BIONDI 1978

A. Biondi, *L'immagine dei primi Farnese (1545-1622) nella storiografia e nella pubblicistica coeva*, in *Corti* 1978, pp. 189-229

BIRKE - KERTÊSZ 1994

V. Birke - J. Kertêsz, *Die italienischen Zeichnungen der Albertina*, Wien-Köln-Weimar 1994

BISCARO 1901

G. Biscaro, *Ancora di alcune opere di Lorenzo Lotto*, in "L'Arte", IV, 1901, pp. 152-161

BISCARO 1898

G. Biscaro, *Lorenzo Lotto a Treviso nella prima decade del secolo XVI*, in "L'Arte", I, 1898, pp. 138-153

BISI 1969-70

A.M. Bisi, *Monete con leggenda punica e neo-punica del Museo Archeologico Nazionale di Napoli*, in "Annali dell'Istituto di Numismatica", 16-17, 1969-70

BLACKMORE 1965

H.L. Blackmore, *Guns and Rifles of the World*, London 1965

BLAIR 1988-89

C. Blair, *Simon and Jacques Robert and Some Early Spaphance Locks*, in "Armi Antiche", 1988-89 (ma 1990), pp. 33-66

BLAIR 1958

C. Blair, *European Armour* circa *1066 to* circa *1700*, London 1958

BLAIR - BOCCIA 1982

C. Blair - L.G. Boccia, *Armi e armature*, Milano 1982

BLUMER 1936

M.L. Blumer, *Catalogues des peintures transportés d'Italie en France de 1796 à 1814*, in "Bulletin de la société de l'Histoire de l'Art français", 1936, pp. 244-348

BMC, EGYPT
R.S. Poole, *A Catalogue of the Grek Coins in the British Museum-The Ptolemies, Kings of Egypt*, London 1882

BMC, MYSIA
W. Wroth, *A Catalogue of the Grek Coins in the British Museum-Mysia*, London (rist. anastatica Forni, Bologna 1964)

BMC, PONTUS
W. Wroth, *A Catalogue of the Grek Coins in the British Museum-Pontus*, London (rist. anastatica Forni, Bologna 1964)

BMC, SELEUCID KINGS OF SYRIA
P.M.A. Gardner, *A Catalogue of the Grek Coins in the British Museum-The Seleucid Kings of Syria*, London (rist. anastatica Forni, Bologna 1964)

BMC, SICILY
R.S. Poole, *A Catalogue of the Grek Coins in the British Museum-Sicily*, London 1876

BMC, THESSALY TO AETOLIA
P.M.A. Gardner, *A Catalogue of the Grek Coins in the British Museum-Thessaly to Aetolia*, London (rist. anastatica Forni, Bologna 1964)

BMC, THRACE
R.S. Poole, *A Catalogue of the Grek Coins in the British Museum-Thrace*, London 1877

BOBER - RUBINSTEIN 1986
Ph. Bober - R. Rubinstein, *Renaissance Artists and Antique Sculpture. A Handbook of Sources*, Londra 1986

BOCALOSI 1796
G. Bocalosi, *Catalogue raisonné ou description exacte des plurieurs excellents tableaux des plus célèbres écoles de peinture d'Italie, de Flandre, etc., qui existent dans un recueil appartenant à Monsieur le Marquis Alphonse Tacoli à Florence*, Parma 1796

BOCCIA 1967
L.G. Boccia, *Nove secoli di armi da caccia*, Firenze 1967

BOCCIA 1975
L.G. Boccia, *Il Museo Stibbert a Firenze: l'armeria europea*, Milano 1975

BOCCIA 1979
L.G. Boccia, *L'armatura lombarda tra il XIV e il XVII secolo*, in L.G. Boccia, F. Rossi, M. Morin, *Armi e armature lombarde*, Milano 1979, pp. 13-177

BOCCIA 1988
L.G. Boccia, *ad vocem Pompeo della Cesa*, in "Dizionario Biografico degli Italiani", XXXVI, Roma 1988

BOCCIA 1989
L.G. Boccia, *L'Oploteca nel Museo Nazionale di Ravenna*, Ravenna 1989

BOCCIA 1990
L.G. Boccia, *Armature "estensi": problemi e concomitanze*, in "Schifanoia", 5, 1990, pp. 9-22

BOCCIA 1991
L.G. Boccia, *L'Armeria del Museo Civico Medievale di Bologna*, Busto Arsizio 1991

BOCCIA - COELHO 1967
L.G. Boccia - E.T. Coelho, *L'arte dell'armatura in Italia*, Milano 1967

BOCCIA - COELHO 1975
L.G. Boccia - E.T. Coelho, *Armi bianche italiane*, Milano 1975

BOCCIA - GODOY 1986
L.G. Boccia - J.A. Godoy, *Museo Poldi Pezzoli. Armeria Europea*, 2 voll., Milano 1986

BODART 1966
D. Bodart, *Cérémonies et monuments romains à la memoire de A. Farnese duc de Parme et Plaisence*, in "Bulletin de l'Institut Historique Belge de Rome", 37, 1966, p. 121-136

BODART 1970
D. Bodart, *Les Peintres des Pays Bas meriodionaux et la prencipauté de Liège a Rome au XVII^e siècle*, Roma 1970

BODE 1902
W. Bode, *Florentiner bronzesstatuetten in den Berliner Museum*, in "Jahrbuch der Kgl. Preuss. Kunstsamml." 1902

BODE 1907
W. Bode, *Die Italianischen bronzenstattuetten der Renaissance*, Londra 1907-12

BODE 1923
W. Bode, *Die Italianischen Bronzenstatuetten Der Renaissance Kleine neu bearbeitete Ausgabe*, Berlin 1923

BODMER 1939
H. Bodmer, *Lodovico Carracci*, Burg-bei-Magdeburg 1939

BODMER 1940
H. Bodmer, *Die Entwichlung der Stechkunst des Agostino Carracci*, in "Die graphischen Kunste", 1940, p. 69

BODMER 1942
H. Bodmer, *Correggio e gli Emiliani*, Novara 1942

BODMER 1943
E. Bodmer, *Il Correggio e gli emiliani*, Novara 1943

BOEHEIM 1889
W. Boeheim, *Werke mailänder Waffenschmiede im der Kaiserlichen Sammlungen*, in "Jahrbuch der Kunsthistorischen Sammlungen der Allerh Kaiserhauses", 9, 1889, pp. 375-418

BOEHEIM 1894-98
W. Boeheim, *Album herrvorragender Gegenstände aus der Waffensammlung des Allerhöchsten Kaiserhauses*, 2 voll., Wien 1894-98

BOEHRINGER 1993
C. Boehringer, *Die Münzprägungen von Syrakus unter Dionysios: Geschichte und Stand der Numismatischen forschung*, in *La monetazione dell'età dionigiana*, Atti dell'VIII Convegno del Centro Internazionale di Studi Numismatici (Napoli 1983), Roma 1993

BOLAFFIO 1890
L.F. Bolaffio, *Guida di Napoli e suoi contorni*, Milano 1890

BOLOGNA 1955
F. Bologna, *Una "Pentecoste" del Parmigianino*, in "Paragone", VI, 1955, 63, pp. 31-33

BOLOGNA 1956
Mostra dei Carracci, catalogo della mostra, a cura di A. Emiliani, M. Calvesi, G. Cavalli e F. Arcangeli, Bologna 1956

BOLOGNA 1956a
F. Bologna, *Inediti di Pellegrino Tibaldi*, in "Paragone", 73, 1956, pp. 26-30

BOLOGNA 1956b
F. Bologna, *Lo "Sposalizio di Santa Caterina" di Annibale Carracci*, in "Paragone", VII, 1956, pp. 4-12

BOLOGNA 1956c
F. Bologna, *Il "Carlo V" del Parmigianino*, in "Paragone", VII, 1956, 73, pp. 3-16

BOLOGNA 1957
F. Bologna, *Ritrovamento di due tele del Correggio*, in "Paragone", VIII, 1957, 91, pp. 9-25

BOLOGNA 1959
Maestri della pittura del Seicento emiliano, catalogo della mostra, Bologna 1959

BOLOGNA 1959a
F. Bologna, *Raviale Spagnolo (Pedro de Rutiales) e la pittura napoletana del '500*, Napoli 1959

BOLOGNA 1963
Mostra dei Carracci. I disegni, catalogo della mostra, a cura di D. Mahon, 2^a ed., Bologna 1963

500 BOLOGNA 1971

F. Bologna, *Il soggiorno napoletano di Girolamo da Cotignola con altre considerazioni sulla pittura emiliana del cinquecento*, in *Studi di storia dell'arte in onore di Valerio Mariani*, Napoli 1971

BOLOGNA 1984

Bologna 1584 - Gli esordi dei Carracci e gli affreschi di Palazzo Fava, catalogo della mostra, Bologna 1984

BOLOGNA 1991

Il Guercino, catalogo della mostra, a cura di D. Mahon, Bologna 1991

BOLOGNA 1993

Ludovico Carracci, catalogo della mostra, Bologna 1993

BOLOGNA - WASHINGTON - NEW YORK 1986-87

Nell'età di Correggio e dei Carracci - Pittura in Emilia dei secoli XVI e XVII, catalogo della mostra, Bologna 1986-87

BORACELLI 1993

F. Boracelli, *Ercole e i Farnese*, Milano 1993

BOREA 1961

E. Borea, *Lelio Orsi, il Bertoja e l'Oratorio del Gonfalone*, in "Paragone", XII, 1961, 141, pp. 37-40

BOREA (1964) 1966

E. Borea, *Annibale Carracci*, Milano 1964

BOREA 1965

E. Borea, *ad vocem Gerolamo Bedoli*, in *Dizionario biografico degli Italiani*, Roma 1965

BORN 1936

W. Born, *Some Eastern Objects Formerly in the Hapsburg Collections*, in "The Burlington Magazine", II, 1936, pp. 269-276

BORN 1939

W. Born, *More Eastern Objects Formerly in the Hapsburg Collections*, in "The Burlington Magazine", II, 1939, pp. 64-70

BORRELLI 1987

A. Borrelli, *Il Palazzo nei secoli*, in *Il Palazzo Reale di Napoli*, a cura di M. Causa Picone, Napoli 1987

BOSCHETTO 1954

A. Boschetto, *Dipinti italiani nei Musées Royaux, III: Capolavori del Seicento*, in "Bullettin des Musées Royaux de Beaux Arts", 1954, 2

BOSCHLOO 1974

A.W.A. Boschloo, *Annibale Carracci in Bologna: Visible Reality in Art after the Council of Trent*, 2 voll., The Hague 1974

BOSTON 1976

Illustrated Handbook. Museum of Fine Arts Boston, Boston 1976

BOTTARI 1961

S. Bottari, *Correggio*, Milano 1961

BOTTARI 1962

S. Bottari, *Tre quadri manieristici*, in "Bollettino d'arte", 47, 1962, pp. 59-62

BOTTINEAU 1960

Y. Bottineau, *L'art de cour dans l'Espagne de Filipo V*, 1960

BOUQUIN 1983

M.-L. Bouquin, *La Galerie des Carrache au Palais Farnèse*, Paris 1983

BOURDON - LAURENT VIBERT 1909

P. Bourdon - R. Laurent Vibert, *Le Palais Farnèse d'après l'inventaire de 1653*, in "Mélanges d'archeologie et d'histoire", XXIX, 1909, pp. 145-198

BRAMBERG 1984

W. Bramberg, *G.D. Grabmal für Paul III Farnese*, in "Römisches Jahrbuch für Kunstgeschichte", XXI, 1984, pp. 254-364

BRAMBILLA 1982

E. Brambilla, *Gli stati minori nell'Italia moderna. Note su una pubblicazione recente*, in "Società e storia", V, 1982, pp. 925-934

BRAMBILLA 1987

E. Brambilla, *Stato, governi e cultura. I Ducati* in *Le sedi della cultura nell'Emilia Romagna. I secoli moderni. Le istituzioni e il pensiero*, Milano 1987

BREGLIA 1955

L. Breglia, *Le collezioni monetali del Museo Nazionale di Napoli*, in "Annali dell'Istituto Italiano di Numismatica", 2, 1955

BREJON DE LAVERGNÉE - THIÉBAUT 1987

A. Brejon de Lavergnée - D. Thiébaut, *Catalogue sommaire illustré des peintures du Musée du Louvre*, Paris 1987

BRENDEL 1955

J.O. Brendel, *Borrowings from Ancient Art in Titian*, in "The Art Bulletin", XXXVII, 1955, pp. 113-125

BRENTANO 1989

C. Brentano, *ad vocem Della Porta Guglielmo*, in *Dizionario biografico degli Italiani*, XXXVII, 1989 p. 196

BRIGANTI 1945

G. Briganti, *Il manierismo e Pellegrino Tibaldi*, Roma 1945

BRIGANTI 1961

G. Briganti, *La maniera italiana*, Roma 1961

BRIZZI 1976

G.P. Brizzi, *La formazione della classe dirigente nel Sei- Settecento. I seminaria nobilium nell'Italia centro- settentrionale*, Bologna 1976

BROWN 1985

C.M. Brown, *Le antichità del Cardinale Farnese e di Antonio, Enea e Mario Gabrieli*, in "Prospettiva", 42, 1985

BRUNO 1855

F.S. Bruno, *L'Osservatore di Napoli*, Napoli 1855

BRUNO 1854

F.S. Bruno, *L'Osservatore di Napoli*, Napoli 1854

BRAMBILLA 1987

E. Brambilla, *Stato, governi e cultura. I Ducati* in *Le sedi della cultura nell'Emilia Romagna. I secoli moderni. Le istituzioni e il pensiero*, Milano 1987

BUCHANAN 1824

W. Buchanan, *Memoirs of Painting with the Chronological History of the Importation of Pictures by the Great Masters into England since the French Revolution*, London 1824

BURCKHARDT (1855) 1952

J. Burckhardt, *Der Cicerone, Eine Anleitung zum Genuss der Kunstwerke Italians*, Basel 1855, ed. it. Firenze 1952

BURNETT - AMANDRY - RIPOLLÈS 1992

A. Burnett - M. Amandry - P.R. Ripollès, *Roman Provincial Coinage*, I, London 1992

BUSCAROLI 1931

R. Buscaroli, *La pittura romagnola del Quattrocento*, Faenza 1931

BUSCAROLI 1935

R. Buscaroli, *La pittura di paesaggio in Italia*, Bologna 1935

BUSCAROLI FABBRI 1991

B. Buscaroli Fabbri, *Carlo Cignani*, Bologna 1991

BUTTIN 1958

C. Buttin, *Pistolets de Louis XIII par Pierre Bergier de Grenoble et P. Chabrioux de Montélimar*, in "Armes Anciennes", 10, 1958, pp. 75-83; pubblicato postumo

BYAN SHAW 1976

J. Byan Shaw, *Drawing by dal Masters at Christ Church, Oxford*, Oxford 1976

CACCAMO CALTABIANO 1987

M. Caccamo Caltabiano, *I decadrammi di Evainetos e Kimon per una spedizione navale in Oriente*, in *Studi per Laura Breglia*, "Bollettino di Numismatica", Supplemento, Parte I, Roma 1987

CACCAMO CALTABIANO 1993

M. Caccamo Catalbiano e altri, *Il sistema monetale geroniano: cronologia e problemi*, Relazione presentata al Seminario di Studi su *La Sicilia*

tra l'Egitto e Roma: la monetazione siracusana dell'età di Gerone II (Messina 1993), Atti in corso di stampa

CALÌ 1988
M. Calì, Sul periodo romano di Pellegrino Tibaldi, in "Bollettino d'arte", 1988

CALVESI 1956
M. Calvesi, Note ai Carracci, in "Commentari", VII, 1956, pp. 263-276

CALVESI - CASALE 1965
M. Calvesi - V. Casale, Le incisioni dei Carracci e della loro scuola, Roma 1965

CALVI (1808) 1841
J. Calvi, Notizie della vita e delle opere del cavaliere Gio. Francesco Barbieri detto Il Guercino da Cento, Bologna 1808; riedita in Malvasia, 1841, II, pp. 275-343

CALZA 1972
R. Calza, Iconografia romana imperiale. Da Caransio a Giuliano, Roma 1972

CAMESASCA 1956
E. Camesasca, Tutta la pittura di Raffaello, Milano 1956

CAMON AZNAR 1950
J. Camon Aznar, Dominico Greco, 2 voll., Madrid 1950

CAMPANA 1595
C. Campana, L'Assedio e riconquista di Anversa, 1595

CAMPORI 1870
G. Campori, Raccolte di cataloghi e inventari inediti, Modena 1870

CANNON BROOKES 1966
P. Cannon Brookes, Three Portraits of Maso da San Friano, in "The Burlington Magazine", 180, 1966, pp. 560-568

CANOVA 1959
A. Canova, I quaderni di viaggio (1779-1780), a cura di E. Bassi, Firenze 1959

CANTILENA 1989
R. Cantilena, Le collezioni monetali, in Le Collezioni del Museo Nazionale di Napoli, I, 2ª ed. Roma 1989

CANTILENA - POZZI 1981
R. Cantilena - E. Pozzi, Les monnaies antiques, in Palais Farnèse, I.2, Roma 1981

CANTILENA - RUBINO 1989
R. Cantilena - P. Rubino, La collezione egiziana del Museo Archeologico Nazionale di Napoli, Napoli 1989

CANTINO WATAGHIN 1984
C. Cantino Wataghin, Archeologia e 'Archeologie'. Il rapporto con l'antico tra mito, arte e ricerca, in "Memoria dell'antico", 1, 1984

CAPASSO 1923
C. Capasso, Paolo III (1534-1549), Messina 1923, vol. II

CAPPELLI 1979
A. Cappelli, Dizionario di abbreviature latine e italiane, 6ª ed., Milano 1979

CAPUTI - CAUSA - MORMONE 1971
A. Caputi - R. Causa - R. Mormone, La Galleria dell'Accademia di Belle Arti in Napoli, Napoli 1971

CARANDINI 1969
A. Carandini, Vibia Sabina, Firenze 1969

CARAVALE-CARACCIOLO 1978
M. Caravale - Caracciolo, Lo stato pontificio da Martino V a Pio IX, Torino 1978

CARAVATTI 1988-89
E. Caravatti, Arte tecnica e diffusione delle fabbriche d'armi milanesi della fine del XVI sec. La produzione di Pompeo della Cesa ultimo armaiolo milanese, relat. prof. C. Perogalli, correlatore arch. P. Allevi, Fac. di Architettura di Milano, a.a. 1988-89

CARETTONI - COLLINI - COZZA 1960
G.F. Carrettoni, A.M. Collini, L. Cozza, La pianta marmorea di Roma antica, Forma Urbis Romae, Roma 1960

CAROLI 1980
F. Caroli, Lorenzo Lotto e la nascita della psicologia moderna, Milano 1980

CAROLI 1987
F. Caroli, Sofonisba Anguissola e le sue sorelle, Milano 1987

CAROLI 1989
F. Caroli, Aggiunte a Sofonisba Anguissola, in "Arte e documento", 3, 1989, pp. 138-141

CARRACCI 1986
Annibale Carracci e i suoi incisori, Roma 1986

CARRAFFO 1985
Carraffo, Il rilievo monetale tra VI e V secolo a.C., in Sikanie, "Collana di studi sull'Italia Antica" (a cura di G. Pugliese Carratelli), Milano 1985

CASTALIONE 1610
J. Castalione (Castiglione), Silvii Antoniani S.R.E. Cardinalis Vitae, Romae 1610

CASTELFRANCO 1962
G. Calstelfranco, I grandi Maestri del Disegno. Raffaello, Milano 1962

CATALOGO 1963
Museo du Prado, Catalogo de las Pinturas, Madrid 1963

CATALOGUE 1820
Cataloque du cabinet des objects precieux appartennans à la riche collection du Musée Bourbon à Naples, Napoli 1820

CAUSA 1960
R. Causa, Prodigio di oreficeria: il Cofanetto Farnese di Capodimonte in "Il conoscitore d'arte in Roma", 24-4-1960

CAUSA 1964
R. Causa, Per Tiziano: un pentimento nel Paolo III con i nipoti, in "Arte Veneta", XVIII, 1964, pp. 219-223

CAUSA 1968
R. Causa, Deux inédits du Corrège, in "Oeil", 157, 1968, pp. 13-17

CAUSA 1982
AA.VV, Le collezioni del Museo di Capodimonte, a cura di R. Causa, Milano 1982

CAUSA PICONE 1989-90
M. Causa Picone, Sisto Badolocchio: "un petit maître" parmense tra i Carracci e Lanfranco, in "Prospettiva", 57-60, 1989-90, pp. 195-204

CAUSA PICONE - PORZIO 1986
M. Causa Picone - A. Porzio, Il Palazzo Reale di Napoli, Napoli 1986

CAVALCASELLE - CROWE 1878
G.B. Cavalcaselle - J.A. Crowe, Tiziano. La sua vita e i suoi tempi, Firenze 1878

CAVALCASELLE - CROWE 1884-91
G.B. Cavalcaselle - J.A. Crowe, Raffaello, la sua vita e le sue opere, 3 voll., Firenze 1884-91

CAVICCHI 1986
A Cavicchi - M. Dell'Acqua, Il Teatro Farnese di Parma, Parma 1986

CELANO 1792
C. Celano, Notizie del bello, dell'antico e del curioso..., Napoli 1792

CELANO 1860
C. Celano, Notizie del bello..., Napoli 1860

CELANO (1856-60), 1970
C. Celano, Notizie del bello dell'antico del curioso della città di Napoli, a cura di G.B. Chiarini, Napoli 1856-60, ed. cit. a cura di A. Mozzillo, A. Profeta e F.P. Macchia, Napoli 1970

CELLINI 1901
B. Cellini, La vita di Benvenuto Cellini, a cura di J. Rusconi e A. Valeri, Roma 1901

CESCHI LAVAGETTO 1986
P. Ceschi Lavagetto, I bronzi di Piacenza, Bologna 1986

502 CESCHI LAVAGETTO 1992
P. Ceschi Lavagetto, *Da un'occasione effimera i monumenti equestri ai Farnese di Francesco Mochi*, in *Il Barocco romano e l'Europa*, Roma 1992

CESCHI LAVAGETTO 1993
P. Ceschi Lavagetto, *La pittura del Seicento nelle chiese e palazzi di Piacenza*, in *La pittura in Emilia e in Romagna. Il Seicento*, Milano 1993, II, pp. 114-152

CHABOD 1985
F. Chabod, *Contrasti interni e dibattiti nella politica generale di Carlo V* [Koln-Gratz 1960], in *Carlo V e il suo impero*, Torino 1985, pp. 225-242

CHASTEL - BRIGANTI - ZAPPERI 1987
A. Chastel - G. Briganti - R. Zapperi, in *Gli Amori degli Dei. Nuove indagini sulla Galleria Farnese*, Roma 1987

CHENEY 1963
I.H. Cheney, *Francesco Salviati (1510-1563)*, Ph. D. Diss., New York 1963

CHENEY 1963a
I.H. Cheney, *Francesco Salviati's North Italian Journey*, in "The Art Bulletin", XLV, 1963, n. 4

CHENEY 1970
I. Cheney, *Notes on Jacopino del Conte*, in "The Art Bulletin", LII, 1970, pp. 33-40

CHENEY 1981
I.H. Cheney, *Il "salotto dipinto"*, in *Le Palais Farnèse*, I, Roma 1981, pp. 253-267

CHENEY 1981
I. Cheney, *Les premières décorations: Daniele da Volterra, Salviati et les frères Zuccari* in *Le palais Farnèse*, pp. 243-267

CHIARINI 1975
M. Chiarini, *I quadri della collezione del principe Ferdinando di Toscana*, in "Paragone", 301, 1975

CHIARINI 1856-60
G.B. Chiarini, *Aggiunzioni a C. Celano. Notizie del bello, dell'antico e del curioso della città di Napoli*, Napoli 1856-60

CHOIX 1812
Choix des Gravures à l'Eau Forte d'après les peintures originales et marbres de la Galerie de Lucien Bonaparte, Londra 1812

CHRISTIE'S 1973
Christie's, *Maioliche, Porcellane e mobili italiani*, catalogo dell'asta, Roma giugno 1973

CHRISTIE'S 1993
Christie's, *Dessins de maîtres anciens*, catalogo dell'asta, Montecarlo 1993

CHRISTINA 1966
Christina, Queen of Sweden, Stockholm 1966

CIARDI 1971
R.P. Ciardi, *Le regole del disegno di Alessandro Allori e la nascita del dilettantismo pittorico*, in "Storia dell'arte", 1971, pp. 267-286

CIARDI - MUGNAINI 1991
R.P. Ciardi - A. Mugnaini, *Rosso Fiorentino, catalogo completo dei dipinti*, Firenze 1991

CICOGNA 1583
G.M. Cicogna, *Trattato militare, ecc.*, in Venetia 1583

CIL
Corpus Inscriptionum Latinarum, Berolini 1862 e sgg.

CLAIRMONT 1966
W. Clairmont, *Die Bildnisse des Antinoos*, Roma 1966

CIRILLO - GODI 1982
G. Cirillo - G. Godi, *Contributi ad Antonio Campi*, Cremona 1982

CIRILLO - GODI 1985
G. Cirillo - G. Godi, *Fra Parma e Piacenza, un itinerario di pittura cre-*
monese nel territorio Pallavicino, in "Parma nell'arte", 1985, pp. 13-59

CIRILLO - GODI 1986
G. Cirillo - G. Godi, *Guida artistica del Parmense*, Parma 1986

CIRILLO - GODI 1987
G. Cirillo - G. Godi, *La Pinacoteca Stuard di Parma*, Parma 1987

CIRILLO - GODI 1989
G. Cirillo - G. Godi, *Il trionfo del Barocco a Parma*, Parma 1989

CIRILLO - GODI 1991
G. Cirillo - G. Godi, *La reggia di là da l'acqua*, Milano 1991

CLAIN STEFANELLI 1965
E. Clain Stefanelli, *Numismatics-An Ancient Science. A Survey of its History*, Washington 1965

CLAPP MORTIMER 1916
F. Clapp Mortimer, *Jacopo Carucci da Pontormo. His Life and Work*, New Haven 1916

CLAUSSE 1905
G. Clausse, *Les Farnèses peints par Titien*, in "Gazette des Beaux-Arts", Paris 1905, pp. 87-97

CLÉMENT DE RIS 1874
L. Clément de Ris, *Musée du Louvre, Série C. Notice des objects de bronze, cuivre, étain, fer etc.*, Paris 1874

CNR.
Corpus Nummorum Romanorum

COCCIOLI MASTROVITI 1993
A. Coccioli Mastroviti, *Quadraturismo e ornato a Parma e a Piacenza nel Seicento: sviluppo e trasformazione di modelli*, in *La pittura in Emilia e in Romagna. Il Seicento*, II, Milano 1993, pp. 169-181

COCHIN 1769
C. Cochin, *Voyage d'Italie, ou recueil des notes sur les ouvrages de peinture et de sculpture qu'on voit dans les principales villes d'Italie*, 3 voll., Paris 1769

CODICE 1884
Codice diplomatico della città di Orvieto, a cura di L. Fumi, Firenze 1884

COHEN 1880-89
H. Cohen, *Description historique des monnaies frappés sous l'Empire Romain*, I-VIII, Paris 1880-89

COLASANTI 1922-23
A. Colasanti, *L'Eros di bronzo della collezione Estense*, in "Bollettino d'Arte", X, 1922-23, pp. 433-460

COLETTI 1921
L. Coletti, *Intorno a un nuovo ritratto del vescovo Bernardo de' Rossi*, in "Rassegna d'arte", VIII, 1921, pp. 407-420

COLIVA 1991
A. Coliva, *G. Saive, Ritratto d'Alessandro Farnese*, scheda in *Le Regge disperse*, Colorno 1991

COLLOBI RAGGHIANTI 1974
L. Collobi Ragghianti, *Il libro dei disegni del Vasari*, 2 voll., Firenze 1974

COLLOBI RAGGHIANTI 1990
L. Collobi Ragghianti, *Dipinti fiamminghi in Italia, 1420-1570*, Bologna 1990

COLNAGHI 1987
Colnaghi, *Old Master Drawings*, catalogo della mostra, New York 1987

CONFORTI - DI GIACOMO 1895
L. Confonti - S. Di Giacomo, *Guida generale di Napoli*, Napoli 1895

CONVEGNO 1991
Convegno sul Cardinale Alessandro Farnese, in "Deputazione di storia patria per le Province Parmensi", 1991

COOK 1914-15
H. Cook, *More Portraits by Sofonisba Anguissola*, in "The Burlington Magazine", XXVI, 1914-15, pp. 228-236

COPERTINI 1932
G. Copertini, *Il Parmigianino*, Parma 1932

CORDELLIER - PY 1992
D. Cordellier - B. Py, *Inventaire général des dessins italiens*, vol. VI, *Raphaël, son atelier, ses copistes*, Paris, R.M.N., 1992

CORPUS NUMMORUM ITALICORUM 1927
Corpus Nummorum Italicorum, vol. X, Roma 1927

CORPUS NUMMORUM ITALICORUM 1933
Corpus Nummorum Italicorum, vol. XIV, Roma 1933

CORPUS NUMMORUM ITALICORUM 1938
Corpus Nummorum Italicorum, vol. XVII, Roma 1938

CORTONA 1970
Arte in Valdichiana dal XII al XVII secolo, a cura di L. Bellosi, Cortona 1970

COSSIO 1908
M.B. Cossio, *El Greco*, Madrid 1908

COSTAMAGNA 1994
P. Costamagna, *Pontormo*, Milano 1994

COTTINO 1992
A. Cottino, *Michele Desubleo*, in *La Scuola di Guido Reni*, Modena 1992, pp. 207-233

COURTUT 1952
F. Courtut, *Henry Blès, peintre de la rèalité et de la fantasie*, in "Etudes d'Histoire d'Archeologie", 1952, pp. 620-626

COX REARICH 1964
J. Cox Rearich, *Drawings of Pontormo*, 2 voll., Cambridge (Mass.) 1964

CRAWFORD 1974
M.H. Crawford, *Roman Republican Coinage*, Cambridge 1974 (rist. 1984)

CREMONA 1985
I Campi e la cultura artistica cremonese del Cinquecento, catalogo della mostra, Milano 1985

CREMONA 1994
Sofonisba Anguissola e le sue sorelle, catalogo della mostra, Milano 1994

CROOKE DE VALENCIA 1898
J. Crooke de Valencia, *Catálogo de la Real Armería de Madrid*, Madrid 1898

CROPPER 1992
E. Cropper, *Vincenzo Giustiniani's Galleria. The Pygmalion Effect in Cassiano Dal Pozzo's Paper Museum*, in "Quaderni Puteani", 3, 1992

CROWE - CAVALCASELLE 1869-76
J.A. Crowe - G.B. Cavalcaselle, *Geschichte der italienischen Malerei*, 6 voll., Leipzig 1869-76

CROWE - CAVALCASELLE 1912
J.A. Crowe - G.B. Cavalcaselle, *A History of Painting in North Italy*, a cura di T. Borenius, London 1912

CUTOLO 1937
A. Cutolo, *L'Antea del Parmigianino*, in "Emporium", LXXXVI, 1937, pp. 424-428

D'ACHIARDI 1908
P. D'Achiardi, *Sebastiano del Piombo*, Roma 1908

DACOS 1990
N. Dacos, *La tappa emiliana dei pittori fiamminghi e qualche inedito di von Wigner*, in *Lelio Orsi e la cultura del suo tempo*, Bologna 1990

DACOS - GIULIANO - PANNUTI 1973
N. Dacos - A. Giuliano - V. Pannuti (a cura di), *Il Tesoro di Lorenzo il Magnifico*, I, Firenze 1973

D'AFFLITTO 1834
L. D'Afflitto, *Guida per i curiosi e per i viaggiatori che vengono alla città di Napoli*, Napoli 1834

DALLASTA 1990-91
F. Dallasta, *Bartolomeo Schedoni*, Tesi di Laurea, Università degli Studi di Bologna, a.a. 1990-91

D'ALOE 1843
S. D'Aloe, *Guide pour la Galerie des tableaux du Musée Bourbon*, Naples 1843

D'ALOE 1852
S. D'Aloe, *Naples ses monumens et ses curiosités avec un catalogue détaillé du Musée Royal Bourbon*, Naples 1852

D'ALOE 1853
S. D'Aloe, *Naples ses monuments et ses curiosités avec un catalogue détaillé du Musée Royal Bourbon...*, 2ª ed., Naples 1853

D'ALOE 1854
S. D'Aloe, *Nouveau guide du Musée Royal Borbon*, Naples 1854

D'ALOE 1856
S. D'Aloe, *Naples ses monuments et ses curiosités*, Naples 1856

D'ALOE 1861
S. D'Aloe, *Naples ses monumens at ses curiosités*, IV ed., Naples 1861

D'ALOE 1879
D'Aloe S., *Naples ses monuments et ses curiosités avec un catalogue detaille du Musée Royal Bourbon*, V ed., Napoli 1853

DALTON 1909
O.M. Danton, *Catalogue of the Ivory Carvings of the Christian Era... of the British Museum*, London 1909

DALTON 1915
O.M. Dalton, *Catalogue of the Engrawed Gems of the Post-Classical Periods in the British Museum*, London 1915

DALTROP 1988
G. Daltrop, *Lucio Settimio Severo e i cinque tipi del suo ritratto*, in "II conferenza internazionale sul ritratto, Roma 1984", Roma 1988, pp. 67-74

DALTROP - HAUSMANN - WEGNER 1966
G. Daltrop - U. Hausmann - M. Wegner, *Die Flavier*, Berlino 1966

DALY DAVIS 1989
M. Daly Davis, *Zum Codex: Frühe Archäologie und Humanismus im Kreis des Marcello Cervini*, in *Antikenzeichnung und Antikenstudium in Renaissance und Frübarock*, Mainz a.R. 1989

D'AMBRA - LAUZIÈRES 1855
R. D'Ambra - A. Di Lauzières, *Descrizione della città di Napoli e delle sue vicinanze divisa in XXX giornate*, Napoli 1855

D'AMICO 1980
F. D'Amico, *Note su Lanfranco giovane*, in "Storia dell'arte", 1980, pp. 327-334

D'AMICO 1983
J.F. D'Amico, *Renaissance humanism in Papal Rome*, Baltimore-London 1983

DANESI SQUARZINA 1989
S. Danesi Squarzina (a cura di), *Roma centro ideale della cultura dell'antico nei secc. XV e XVI*, Milano 1989

DANIELS 1976
J. Daniels, *Sebastiano Ricci*, Milano 1976

DANIELS 1976a
J. Daniels, *Sebastiano Ricci*, Hove 1976

D'ARCAIS 1976
F. D'Arcais, *Un libro su Sebastiano Ricci*, in "Arte Veneta", XXX, 1976, pp. 254-256

D'ARCO - BRAGHIROLLI 1868
D. d'Arco - W. Braghirolli, *Notizie e documenti intorno al ritratto di Leone X dipinto da Raffaello Sanzio ed alla copia fattane da Andrea Del Sarto*, in "Archivio Storico Italiano", VII, 2, 1868, p. 174 e segg.

DAVITT ASMUS 1983, 1987
U. Davitt Asmus, *Fontanellato I. Sabatizzare il mondo. Parmigianinos Bildnis des conte G. Sanvitale*, in "Mitteilungen des Kunsthistorischen Institutes in Florenz", XXVII, 1983 e XXXI, 1987

DAVITT ASMUS 1993
U. Davitt Asmus, *"Amor vincit Omnia". Erasmus in Parma ossia Europa in Termini nostri*, Parma 1993

504 DE BOISSARD - LAVERGNE DUREY 1988
E. de Boissard - V. Lavergne Durey, *Chantilly, Musée Condé, Peintures de l'Ecole italienne*, Paris 1988

DE BROGLIE 1971
R. de Broglie, *Les Clouet de Chantilly, Catalogue illustré*, in "Gazette des Beaux-Arts", 1971, pp. 261-331

DE BROSSES (1739) 1991
Ch. de Brosses, *Lettres familières, I*, Napoli 1991

DE BROSSES (1740) 1957, 1973
C. de Brosses, *Lettres familières écrites d'Italie en 1739 et 1740*, Paris 1740, ed. it. a cura di A. Terenzi, 2 voll., Milano 1957; ed. cit., *Viaggio in Italia*, Bari 1973

DE CARO 1994
S. De Caro, *Il Museo Archeologico Nazionale di Napoli*, Napoli 1994

DE CAVALIERI 1584
G.B. De Cavalieri, *Antiquae Statuae Urbis Romae, I-II*, Roma 1584

DE CAVALIERI 1585
G.B. De Cavalieri, *Antiquarum statuarum urbis Romae primus et secundus liber*, Roma 1?85

DE CAVALIERI 1594
G.B. De Cavalieri, *Antiquae Statuae Urbis Romae, III-IV*, Roma 1594

DE FILIPPIS 1950
De Filippis, *La Reggia di Napoli*, Napoli 1942

DE FILIPPIS 1952
De Filippis, *Le reali delizie di una capitale*, Napoli 1952

DE FILIPPIS 1955
F. De Filippis, *Guida del Palazzo Reale di Napoli*, Napoli 1955

DE FRANCISCIS 1944-46
A. De Franciscis, *Per la storia del Museo Nazionale di Napoli*, in "ArchStorProvNap", XXX, n.s., 1944-46, pp. 169-199

DE FRANCISCIS 1946
A. de Franciscis, *Restauri di Carlo*

Albacini a statue del Museo Nazionale di Napoli, in "Samnium", 19, 1946

DE GRAZIA 1972
M. De Grazia, *Una antica e fedele "guida" degli stati farnesiani di Parma e di Piacenza*, in "Archivio storico per le province parmensi", 4ª, s., 24, 1972, pp. 149-169

DE GRAZIA 1984
D. De Grazia, *Correggio e il suo lascito*, Parma-Washington 1984

DE GRAZIA 1991
D. De Grazia, *Bertoia, Mirola and the Farnese Court*, Bologna 1991

DE GRAZIA BOHLIN 1972
D. De Grazia Bohlin, *The Drawings of Jacopo Bertoja*, Ph. D. Diss., Princeton University 1972

DE GRAZIA BOHLIN 1974
D. De Grazia Bohlin, *Some Unpublished Drawings by Bertoja*, in "Master Drawings", XII, 1974, 4, pp. 359-367

DE GRAZIA BOHLIN 1979
D. De Grazia Bohlin, *Prints and Related Drawings by the Carracci Family. A Catalogue raisonné*, Washington 1979

DE JORIO 1835
A. De Jorio, *Indicazione del più rimarcabile in Napoli e contorni*, Napoli 1835

DE LALANDE (1769) 1786
J.H. de Lalande, *Voyage d'un français en Italie dans les années 1765 et 1766...*, 8 voll., Paris 1769, ed. cit., 9 voll., Paris 1786

DE LAUZIÈRES 1850
A. De Lauzières, *Un mese a Napoli. Guida storico-descrittiva per la città e per le vicinanze*, Napoli 1850

DE LUCIA 1908
G. De Lucia, *La Sala d'Armi nel Museo dell'Arsenale di Venezia*, Roma 1908

DE MARCHI 1986
A. De Marchi, *Sugli esordi veneti di Dosso Dossi*, in "Arte veneta", 40, 1986, pp. 20-28

DE MARINIS 1911
T. De Marinis, *Catalogo dei manoscritti*, Firenze 1911

DE NAVENNE 1914
F. de Navenne, *Rome, le Palais Farnèse et les Farnèse*, Paris 1914

DE NAVENNE 1923
F. de Navenne, *Rome et le Palais Farnèse pendant les trois dernières siècles*, Paris 1923

DE NOHLAC 1884
P. de Nohlac, *Une galerie de peinture au XVIᵉ siècle. Le collections de Fulvio Orsini*, in "Gazette des Beaux-Artes", 1884, pp. 427-436

DE NOHLAC 1884a
P. de Nohlac, *Les collections d'antiquités de Fulvio Orsini*, in "Mélanges d'archéologie et d'histoire", IV, 1884, p. 139-231

DE NOHLAC 1887
P. de Nohlac, *La bibliothèque de Fulvio Orsini*, Paris 1887

DE NUNZIO in corso di stampa
De Nunzio A., *I quadri farnesiani del Palazzo Reale di Napoli*, in "Aurea Parma" in c.d.s.

DE RINALDIS 1911
A. De Rinaldis, *Pinacoteca del Museo Nazionale di Napoli*, Napoli 1911

DE RINALDIS 1913
A. De Rinaldis, *Medaglie dei secoli XV e XVI nel Museo Nazionale di Napoli*, Napoli 1913

DE RINALDIS 1923-24
A. De Rinaldis, *Il Cofanetto Farnesiano nel Museo Nazionale di Napoli*, in "Bollettino d'arte", M.P.I., II serie, 1923-24

DE RINALDIS 1927
A. De Rinaldis, *Pinacoteca del Museo Nazionale di Napoli*, Napoli 1927

DE RINALDIS 1928
A. De Rinaldis, *Pinacoteca del Museo Nazionale di Napoli*, Napoli 1928

DE SADE (1776) 1993
D.A.F. de Sade, *Viaggio in Italia (1776). Opere complete*, a cura di B. Cagli, Milano 1993

DE SANTIS 1934
A. De Santis, *Fondi e il suo territorio*, in "Le Vie d'Italia", 1934, p. 698

DE TOLNAY 1941
C. de Tolnay, *Sofonisba Anguissola and her Relationship to Michelangelo*, in "Journal of the Walters Art Gallery", 1941, p. 115 e sgg.

DE TOLNAY 1969-71
C. de Tolnay, *Michelangelo*, 5 voll., Princeton 1969-71

DE VECCHI 1970
P.L. De Vecchi, *L'opera completa di Raffaello*, Milano 1970

DE VECCHI 1981
P.L. De Vecchi, *Raffaello, la pittura*, Firenze 1981

DEGRASSI 1963
A. Degrassi, *Inscriptiones Italiae, XIII, 2*, Roma 1963

DELLA PERGOLA 1955-59
P. Della Pergola, *Galleria Borghese. I dipinti*, Roma 1955-59

DELLA PERGOLA 1973
P. Della Pergola, *Breve nota per Caravaggio*, in "Commentari", 1973, pp. 50-57

DELOGU 1931
G. Delogu, *Pittori minori liguri, lombardi, piemontesi del Seicento e del Settecento*, Venezia 1931

DELUMEAU 1979
J. Delumeau, *Rome au XVIᵉ siècle*, Paris 1975, tr. it. *Vita economica e sociale di Roma nel Cinquecento*, Firenze 1979

DEMPSEY 1981
C. Dempsey, *Annibale Carracci's*

"Christ and the Canaanite Woman", in "The Burlington Magazine", CXXIII, 1981, pp. 91-93

DEMPSEY 1968
C. Dempsey, "Et nos cedamus amori": Observation on the Farnese Gallery, in "The Art Bulletin", I, 1968, pp. 363-374

DEMPSEY 1977
C. Dempsey, Annibale Carracci and the Beginnings of the Baroque Style, Gluckstadt 1977

DEMPSEY IN BOLOGNA 1986
C. Dempsey, La riforma pittorica dei Carracci, in Nell'Età di Correggio e dei Carracci, catalogo della mostra, Bologna 1986

DESCRIZIONE 1725
Descrizione per alfabetto di cento Quadri de' più famosi... che si osservano nella Galleria... di Parma, Parma 1725

DESPINIS 1971
Despinis, Symbole ste melete tou ergou tou Agorakritou, Atene 1971

DEVOTO - MOLAYEM 1994
G. Devoto - A. Molayem, Gemmoarcheologia, Roma 1994

DÉZALLIER D'ARGENVILLE 1745-52
A.J. Dézallier d'Argenville, Abregé de la vie des plus fameaux peintres..., 3 voll., Paris 1745-52

DI CARPEGNA 1968
N. di Carpegna, Armi da fuoco della Collezione Odescalchi, Roma 1968

DI CARPEGNA in corso di stampa
N. di Carpegna, Brescian Firearms (from the 16th Century to the Adoption of Percussion, etc.), ms. inedito ora in corso di stampa postumo; varie schede comunicate

DI CASTRO - FOX 1983
D. Di Castro - S.P. Fox, Disegni dall'antico dei secoli XVI e XVII. Dalle collezioni del Gabinetto Nazionale delle Stampe, Roma 1983

DI GIAMPAOLO 1971
M. Di Giampaolo, I disegni di G. Bedoli, Viadana 1971

DI GIAMPAOLO 1980
M. Di. Giampaolo, Alessandro Bedoli "after" Girolamo?, in "Prospettiva", XXII, 1980, 22, pp. 86-88

DI GIAMPAOLO 1981
M. Di Giampaolo, Nota al Tinti disegnatore, in Per A.E. Popham, Parma 1981, pp. 119-129

DI GIAMPAOLO 1990
M. Di Giampaolo, Ercole Setti (Modena 1530-1617): appunti per un catalogo dei disegni, in Lelio Orsi e la cultura del suo tempo, Atti del Convegno Internazionale di Studi, Reggio Emilia-Novellara 1988, Bologna 1990, pp. 65-77

DI GIAMPAOLO 1991
M. Di Giampaolo, Parmigianino. Catalogo completo dei dipinti, Firenze 1991.

DI GIAMPAOLO - MUZZI 1989
M. Di Giampaolo - A. Muzzi, Correggio, i disegni, Torino 1989

DI GIAMPAOLO - MUZZI 1993
M. Di Giampaolo - A. Muzzi, Correggio, Catalogo completo dei dipinti, Firenze 1993

DI LAUZIÈRES 1850
A. Di Lauzières, Un mese a Napoli, guida storico-descrittiva per la città e per le vicinanze, Napoli 1850

DILLON 1905
H.A. Dillon, An Almain Armourer's Album, facsimile, London 1905

DISERTORI 1923
B. Disertori, I Carracci e i Carracceschi, in "Emporium", 1923

DIZIONARIO 1972-76
Dizionario enciclopedico Bolaffi dei pittori e degli incisori italiani dall'XI al XX secolo, 11 voll., Torino 1972-76

DIZIONARIO BIOGRAFICO
Dizionario biografico degli Italiani, Roma 1960

DOCUMENTI INEDITI 1878-80
Documenti Inediti per servire alla storia dei Musei d'Italia, Ministero della Pubblica Istruzione, Firenze 1878-80, 4 voll.

DOGLIO 1978
M.L. Doglio, in Le corti farnesiane di Parma e Piacenza, Roma 1978

DONALDSON 1966
L.T. Donaldson, Ancient Architecture on Greek and Roman Coins and Medals, Chicago 1966

DONATI 1988
C. Donati, L'idea di nobiltà in Italia. Secoli XIV-XVIII, Bari 1988

DONATI 1989
V. Donati, Pietre dure e medaglie del Rinascimento, Giovanni da Castel Bolognese, Montorio 1989

DONATO 1985
M.M. Donato, Gli eroi romani tra storia ed exemplum. I primi cicli umanistici di Uomini Famosi, in "Memoria dell'antico", 2, 1985

DONI 1954
Doni alle Gallerie e ai Musei dello Stato (1945- 54), in "Bollettino d'Arte", 1954, pp. 360-369

D'ONOFRIJ 1789
P. D'Onofrij, Elogio estemporaneo per la gloriosa memoria di Carlo III, Napoli 1789

DORIA - CAUSA 1966
G. Doria, R. Causa, La Reggia di Capodimonte, Firenze 1966

DREI 1954
G. Drei, I Farnese: grandezza e decadenza di una dinastia italiana, a cura di G. Allegri Tassoni, Roma 1954

DREYER 1965
P. Dreyer, Entwicklung des Jungen Dosso. (III). Ein Beitrag zur Chronologie der Jugendwerke des Meisters bis zum Jahre 1522, in "Pantheon", XXIII, 1965, 1, pp. 22-30

DU GUE TRAPIER 1958
E. Du Gue Trapier, El Greco in the Farnese Palace, Rome, in "Gazette des Beux-Arts", VI, 1958, pp. 73-90

DUC DE PARME 1579
Duc de Parme, Discours du siège et prise de la ville de Maastricht en Flandres pour la Majesté Catholique, Paris 1579

DUPONT 1952
Dupont A., Note sur le "Saint Jérôme de Henri Blès, in "Etudes d'Histoire d'Archeologie", 1952, pp. 627-629

DURRY 1922
M. Durry, Les trophées Farnèse, in "Ecole Française de Rome. Mélanges d'Archeologie et d'Histoire", 39, 1922

DUSSLER 1942
L. Dussler, Sebastiano del Piombo, Basel 1942

DUSSLER 1966
L. Dussler, Raffael, Kritisches Verzeichnis der Gemälde, Wandbilder und Bildteppiche, München 1966

DUSSLER 1979
L. Dussler, Raphael, London-New York 1979

DVORAK 1941
M. Dvorak, Die Gemaelde Peter Bruegels, Wien 1941

EBANI 1992
A. Ebani, Traccia per Gervasio Gatti ritrattista, in "Arte Lombarda", 2-3, 1992, pp. 40-42

EDINBURGH 1989
El Greco. Mistery and Illumination, catalogo della mostra, Edinburgh 1989

EDOARI DA HERBA 1573
A.M. Edoari da Herba, Compendio copiosissimo dell'origine, antichità, successo, et nobiltà di città di Par-

506 *ma...*, 1573, Biblioteca Palatina Parma, ms. parm. 91 (n. 221)

EICHLER - KRIS 1927

F. Eichler - E. Kris, *Die Kameen im Kunsthistorischen Museum Wien*, Wien 1927

EKSERDIJAN 1983

D. Ekserdijan, ??? in "The Burlington Magazine" 1983

EKSERDIJAN 1984

D. Ekserdijan, ??? in "The Burlington Magazine" 1984

EMILIANI 1962

A. Emiliani, *ad vocem Aretusi Cesare*, in *Dizionario biografico degli Italiani*, IV, Roma 1962, p. 105

EMILIANI 1967

A. Emiliani, *La Pinacoteca Nazionale di Bologna*, Bologna 1967

EMMENS 1973

J. Emmens, *"Ein aber ist notig". Zu inhalt und Bedeutung von Markt und Kuchenstucken des 16. Jahrhundert*, in *Album Amicorum J.G. von Gelder*, Den Haag 1973, pp. 93-101

EMMERLING 1939

D. Ch. Emmerling, *Antikenverwendung und Antikenstudium bei Nicolas Poussin*, Würzburg 1939

ENCICLOPEDIA 1958-67

Enciclopedia universale dell'arte, 15 voll., Venezia-Roma 1958-67

ERACLEA 1990

El Greco of Crete, catalogo della mostra, Eraclea 1990

ERASMUS 1974

Erasmus, *De contemptu Mundi*, in *Collected Works*, Toronto 1974, t. LXVI

ERCOLI 1982

G. Ercoli, *Arte e fortuna del Correggio*, Modena 1982

ERIZZO 1559

S. Erizzo, *Discorso sopra le medaglie de gli antichi. Con la dichiarazione*
delle Monete consulari, & delle Medaglie degli Imperatori Romani. Nella quale si contiene una piena & varia cognitione dell'Istoria di quei tempi, Venezia 1559

ERMAN 1884

A. Erman, *Deutsche Medailleure des XIV und XVII Jarhunderts*, Berlin 1884

ESCULTURA 1965

Escultura y pintura del siglo XVIII, in "Ars Hispanial", XVII, Madrid 1965

FABBRO 1967

C. Fabbro, *Tiziano e i Farnese e l'Abbazia di San Pietro in Colle nel Cenedese*, in "Archivio Storico di Belluno, Feltre e Cadore", 1967, p. 3 e sgg.

FABER 1606

I. Faber, *Illustrium Imagines ex antiquis marmoribus, nomismatibus, et gemmis expressae: quae extant Romae, maior pars apud Fulvium Ursinun editio altera aliquot Imagines, et I. Fabri ad singulas Commentario auctior atque illustrior*, Antverpiae 1606

FAGGIN 1968

G. Faggin, *La pittura ad Anversa nel Cinquecento*, Firenze 1968

FAGIOLO DELL'ARCO 1970

M. Fagiolo Dell'Arco, *Il Parmigianino. Un saggio sull'ermetismo nel Cinquecento*, Roma 1970

FALDI 1981

I. Faldi, *Il palazzo Farnese di Caprarola*, Torino 1981

FASTI FARNESIANI 1988

AA.VV., *Fasti Farnesiani, un restauro al Museo Archeologico di Napoli*, Napoli 1988

FATTI 1557

I fatti e le prodezze delli illustri signori di casa Farnese, 1557

FEA 1992

P. Fea, *La vertenza per la restituzione*
del castello di Piacenza al duca Ottavio Farnese specialmente nel carteggio del cardinal Granvella, in "Archivio storico per le province parmensi", XXII (1922), pp. 111-190

FEIGENBAUM 1984

G. Feigenbaum, *Lodovico Carracci. A Critical Study of his Later Career and a Catalogue of his Paintings*, Ph. Diss., Princeton University, Ann Arbor 1984

FEINBLATT 1992

E. Feinblatt, *Seventeenth-century Bolognese Ceiling Decorators*, Santa Barbara 1992

FERINO PAGDEN 1990

S. Ferino Pagden, *Raphael's Heliodorus vault and Michelangelo's Sistine ceiling: an Old Controversy and a New Drawing*, in "The Burlington Magazine", CXXXII, 1990, pp. 195-204

FERRARA 1933

Catalogo della esposizione della pittora ferrarese del Rinascimento, Venezia 1933

FERRARA 1985

Bastianino e la pittura a Ferrara nel secondo Cinquecento, catalogo della mostra, a cura di J. Bentini, Bologna 1985

FERRARA 1985a

Torquato Tasso tra letteratura, musica, teatro e arti figurative, catalogo della mostra, a cura di A. Buzzoni, Bologna 1985

FERRONI 1978

G. Ferroni, *Il modello cortigiano tra "giudizio" ed "eccesso": l'Apologia del Caro contro il Castelvetro*, in *Le corti farnesiane a Parma e Piacenza 1545-1622*, Roma 1978

FETIS 1882

E. Fetis, *Catalogue descriptif et historique des Musées Royaux de Belgique (Bruxelles)*, Bruxelles 1882

FIERENS - GEVAERT 1913

Fierens - Gevaert, *La peinture au musée ancien de Bruxelles*, Bruxelles-Paris 1913

FIERENS - GEVAERT 1913

Fierens - Gevaert, *Le peinture en Belgique. Les Primitifs Flamands*, Bruxelles 1913

FILANGIERI DI CANDIDA 1897

A. Filangieri di Candida, *Due bronzi di Giovan Bologna nel Museo Nazionale di Napoli*, in "Napoli Nobilissima", VI, 1897, pp. 20-24

FILANGIERI DI CANDIDA 1899

A. Filangieri di Candida, *Le Placchette del Museo Nazionale di Napoli*, in "Le Gallerie Nazionali Italiane", IV, Roma 1899

FILANGIERI DI CANDIDA 1902

A. Filangieri di Candida, *La Galleria Nazionale di Napoli. Documenti e ricerche*, Roma 1902

FINATI 1830

G.B. Finati, *Real Museo Borbonico*, Napoli 1830

FINATI 1842

G.B. Finati, *Il Real Museo Borbonico*, Napoli 1842

FINATI 1843

G.B. Finati, *Le Musée Royal Bourbon*, Napoli 1843

FIOCCO 1937

G. Fiocco, *Mantegna*, Milano 1937

FIORAVANTI BARALDI 1976-77

A.M. Fioravanti Baraldi, *Benvenuto Tisi da Garofalo tra rinascimento e manierismo*, estratto dagli "Atti dell'Accademia delle scienze di Ferrara", Ferrara 1976-77

FIORAVANTI BARALDI 1993

A.M. Fioravanti Baraldi, *Garofalo, Benvenuto Tisi pittore (c. 1476-1559)*, Rimini 1993

FIORELLI 1864

G. Fiorelli, *Prefazione al Catalogo del Medagliere*, in "Bullettino del

Museo Nazionale di Napoli", 1864

FIORELLI 1868
G. Fiorelli, *Catalogo del Museo Nazionale di Napoli. Raccolta epigrafica, II. Iscrizioni latine*, Napoli 1868

FIORELLI 1870 (I)
G. Fiorelli, *Catalogo del Museo Nazionale di Napoli, Medagliere, I, Monete greche*, Napoli 1870

FIORELLI 1870 (II)
G. Fiorelli, *Catalogo del Museo Nazionale di Napoli, Medagliere, II, Monete romane*, Napoli 1870

FIORELLI 1873
G. Fiorelli, *Del Museo Nazionale di Napoli. Relazione al Ministro P.I.*, Napoli 1873

FIORELLI 1873a
G. Fiorelli, *Sulla Pinacoteca e le opere di Arte Moderna del Museo Nazionale di Napoli*, Napoli 1873

FIORI 1982
G. Fiori, *Infeudazioni e titoli nobiliari nei ducati parmensi (1545-1659)*, in *Ricordo di Serafino Maggi*, Piacenza 1982, pp. 55-105

FIORILLO 1983
C. Fiorillo, *Francesco di Maria (I)*, in "Napoli Nobilissima", XXII, 1983, pp. 183-209

FIORILLO 1988
C. Fiorillo, *Una vendita all'asta nel Real Museo Borbonico (I)*, in "Napoli Nobilissima", XXVII, 1988, pp. 161-172

FIORILLO 1991
C. Fiorillo, *Una vendita all'asta nel Real Museo Borbonico (II)*, in "Napoli Nobilissima", XXX, 1991, pp. 135-144

FIRENZE 1911
Mostra del ritratto italiano, Firenze 1911

FIRENZE 1922
Mostra della pittura italiana del Sei e Settecento in Palazzo Pitti, Roma-Milano-Firenze 1922

FIRENZE 1922a
Catalogo della mostra storica della legatura artistica, Firenze 1922

FIRENZE 1947
Mostra d'arte fiamminga e olandese dei secoli XV e XVI, catalogo della mostra a cura di C.L. Ragghianti, Palazzo Strozzi, Firenze 1947

FIRENZE 1952
Fontainebleau e la Maniera italiana, a cura di R. Causa e F. Bologna, catalogo della mostra, Firenze 1952

FIRENZE 1956
Pontormo e il manierismo fiorentino, catalogo della mostra, Firenze 1956

FIRENZE 1975
I disegni di Michelangelo nelle collezioni italiane, catalogo della mostra, a cura di C. de Tolnay, Firenze 1975

FIRENZE 1975a
Pittori bolognesi del Seicento nelle Gallerie di Firenze, catalogo della mostra a cura di E. Borea, Firenze 1975

FIRENZE 1980
Firenze e la Toscana dei Medici nell'Europa del '500, catalogo della mostra, Firenze 1980

FIRENZE 1980a
Astrologia, magia e alchimia nel Rinascimento fiorentino ed europeo, catalogo della mostra, Firenze 1980

FIRENZE 1983
Disegni di Giovanni Lanfranco (1582-1647), catalogo della mostra a cura di E. Schleier, Firenze 1983

FIRENZE 1984
Raffaello a Firenze, catalogo della mostra, Firenze 1984

FIRENZE 1986-87
Andrea Del Sarto 1486-1530. Dipinti e disegni a Firenze, catalogo della mostra, Firenze 1986-87, Milano 1986

FIRPO 1988
M. Firpo, *Il cardinale* in E. Garin (a cura di), *L'uomo del Rinascimento*, Bari, 1988

FISCHEL 1948
C. Fischel, *Raphael*, 2 voll., London 1948

FISCHEL 1962
O. Fischel, *Raphahl*, Berlin 1962

FITTSCHEN 1985
K. Fittschen, *Studio dell'antichità I: copie da monete antiche*, in *Memoria dell'antico*, 2, Roma 1985

FITTSCHEN 1988
Griechische Porträts, a cura di K. Fittschen, Darmstadt 1988

FITTSCHEN 1990
Verzeichnis der Gipsabgüsse des archäologischen Instituts der Georg-August-Universität Göttingen, a cura di K. Fittschen, Göttingen 1990

FITTSCHEN - ZANKER 1983
K. Fittschen - P. Zanker, *Katalog der römische Porträts in den Capitolinischen Museen und den anderen kommunalen Sammlungen der Stadt Rom*, III, Mainz a.R. 1983

FITTSCHEN - ZANKER 1985
K. Fittschen - P. Zanker, *Katalog der römische Porträts in den Capitolinischen Museen und den anderen kommunalen Sammlungen der Stadt Rom*, I, Mainz a.R. 1985

FOKKER 1927
T.H. Fokker, *Jan Soens van Hertogenbosch Schilder de Parma*, "Medeolelingen von het Nederlansch Historisch Institut de Rome", VII, 1927, pp. 113-120

FORATTI 1913
A. Foratti, *I Carracci nella teoria e nella pratica*, Città di Castello 1913

FORATTI 1921
A. Foratti, *Il paesaggio dei Carracci e della loro scuola*, in "L'Archiginnasio", XVI, 1921, pp. 161-170

FORATTI 1934
A. Foratti, *Il Correggio*, 1934

FORLANI TEMPESTI 1983
A. Forlani Tempesti, *Raffaello. Disegni*, Firenze 1983

FORNARI 1993
M. Fornari, *Il teatro Farnese: decorazione e spazio barocco*, in *La pittura in Emilia e Romagna. Il Seicento*, a cura di J. Bentini e L. Fornari Schianchi, Milano 1993

FORNARI SCHIANCHI 1978
L. Fornari Schianchi, *An Unpublished Parmigianino Rediscovered in the Palazzetto Eucherio Sanvitale at Parma*, in "The Burlington Magazine", CXX, 1978

FORNARI SCHIANCHI 1979
L. Fornari Schianchi, *L'abbazia benedettina di San Giovanni*, a cura di B. Adorni, Parma 1979

FORNARI SCHIANCHI 1982
L. Fornari Schianchi, *Gerolamo Bedoli*, in *Santa Maria della Steccata*, a cura di B. Adorni, Parma 1982

FORNARI SCHIANCHI 1983
L. Fornari Schianchi, *La Galleria Nazionale di Parma*, Parma 1983

FORNARI SCHIANCHI 1984
L. Fornari Schianchi, *I disegni del Parmigianino nella collezione Sanvitale della Galleria Nazionale di Parma*, in *Correggio e il suo lascito*, a cura di D. De Grazia, Parma-Washington 1984

FORNARI SCHIANCHI 1990
L. Fornari Schianchi, in *Un miracol d'arte senza esempio*, Parma 1990

FORNARI SCHIANCHI 1990a
L. Fornari Schianchi, *Il fanciullo melanconico*, in "F.M.R.", 27, 1990

FORNARI SCHIANCHI 1991
L. Fornari Schianchi, *Il Palazzetto E. Sanvitale: qualche considerazione sulle decorazioni*, in *La Reggia di là dall'acqua*, a cura di G. Godi, Parma 1991

508

FORNARI SCHIANCHI 1993
L. Fornari Schianchi, *Collezionismo e committenza tra potere e spirito religioso nel ducato farnesiano*, in *La pittura in Emilia e in Romagna. Il Seicento*, II, edizione per il Credito Romagnolo, Milano 1993, pp. 18-23

FORNARI SCHIANCHI 1994
L. Fornari Schianchi, *Collezionismo e committenza tra potere e spirito religioso*, in *La pittura in Emilia. Il Seicento*, II, Milano 1994

FORNARI SCHIANCHI 1994a
L. Fornari Schianchi, *Correggio*, Firenze 1994

FORRER 1904-30
L. Forrer, *Biographical Dictionary of Medallists* etc., 8 voll., London 1904-30

FORTUNATI PIETRANTONIO 1986
V. Fortunati Pietrantonio, *Pittura bolognese del '500*, Bologna 1986

FOUCART 1994
J. Foucart, *Les Sept péchés capitaux de l'anversois Jacques de Backer*, in *Hommage à Michel Laclotte*, Milano 1994

FOURNIER-SARLOVÈZE 1899
J.R. Fournier-Sarlovèze, *Sofonisha Anguissola et ses soeurs*, in "La revue de l'art ancienne et moderne", V, 1899, pp. 313-324

FRANKLIN 1994
D. Franklin, *Rosso in Italy. The Italian Career of Rosso Fiorentino*, Yale 1994

FRATI 1959
T. Frati, *L'opera completa del Greco*, Milano 1959

FRAZZONI 1896
G. Frizzoni, *Lorenzo Lotto pittore. A proposito di una nuova pubblicazione*, in "Archivio Storico dell'arte", II, 1896

FREDERICKSEN - ZERI 1972
B.B. Fredericksen - F. Zeri, *Census of the Pre-Nineteenth Century Italian Paintings in North American Public Collections*, Cambridge 1972

FREEDBERG 1950
S.J. Freedberg, *Parmigianino*, Cambridge 1950

FREEDBERG 1961
S.J. Freedberg, *Painting of the High Renaissance in Rome and Florence*, Cambridge 1961

FREEDBERG 1963
S.J. Freedberg, *Andrea Del Sarto*, 2 voll., Cambridge (Mass.) 1963

FREEDBERG (1971) 1979
S.J. Freedberg, *The Pelican History of art. Painting in Italy 1500-1600*, Kingsport (Tennessee) 1971, ed. cit. Kingsport (Tennessee) 1979

FREEDBERG 1972
S.J. Freedberg, *Painting in Italy 1500-1600*, Harmondsworth 1972

FREEDBERG 1987
S.J. Freedberg, *Parmigianino Problems in the Exhibition (and Related Matters)*, in *Emilian Painting of the 16th and 17th Centuries. A Symposium*, Washington 1987, Bologna 1987

FREEDBERG 1988
S.J. Freedberg, *La pittura in Italia dal 1500 al 1600*, Bologna 1988

FREL 1968
J. Frel, recensione a Lorenz 1965, in "Eirene", 7, 1968, p. 151 e sgg.

FREMERSDORF 1973
F. Fremersdorf, *Antikes, islamisches und mittelalterliches Glas*, Città del Vaticano 1973

FRERICHS 1947
L.C.Y. Frerichs, *A. Moro*, Amsterdam 1947

FRIEDLAENDER 1975
W. Friedlaender, *Early Netherlandisch Painting, A. Mor and His Contemporaries* (1936), Leyden-Bruxelles 1975

FRIEDLAENDER 1976
M.J. Friedlaender, *Pieter Bruegel*, 1921, Leiden-Bruxelles 1976

FRIEDLAENDER 1882
J. Friedlaender, *Die italienischen Schaumünzen des fünfzehnten Jahrhunderts (1430-1530)*, Berlin 1882

FRISONI 1980
F. Frisoni, *Antonio Carracci: riflessioni e aggiunte*, in "Paragone", XXXI, 1980, 367, pp. 22-38

FRISONI 1986
F. Frisoni, *Una "sacra Famiglia" e alcune considerazioni per Giulio Cesare Amidano*, in "Paragone", XXXVII, 1986, 431-433, pp. 79-84

FRIZZONI 1884
G. Frizzoni, *La Pinacoteca del Museo Nazionale di Napoli*, in "Arte e storia", III, 1884, pp. 26-27

FRIZZONI 1891
G. Frizzoni, *Arte italiana del Rinascimento*, Milano 1891

FRÖLICH BUM 1921
L. Frölich Bum, *Parmigianino und der Manierismus*, Wien 1921

FRÖMMEL 1967-68
C.L. Frömmel, *Baldassarre Peruzzi als Maler und Zeichner*, Wien-München 1967-68

FRÖMMEL 1979
C.L. Frömmel, *Michelangelo und Tommaso dei Cavalieri*, Amsterdam 1979

FROVA - SCARANI 1965
A. Frova - R. Scarani, *Parma. Museo Nazionale di Antichità*, Parma 1965

FRUTAZ 1962
A.P. Frutaz, *Le piante di Roma*, Roma 1962

FULCHIRON 1843
J.C. Fulchiron, *Voyage dans l'Italie méridionale*, 2ª ed., 4 tomi, Paris 1843

FURTWÄNGLER 1900
A. Furtwängler, *Die antike Gemmen*, Leipzig-Berlin 1900

GAETA 1966
G. Gaeta *Una mostra di Tapisserie a Parigi*, in "Antichità Viva", V, Firenze 1966

GAETA BERTELÀ 1973
G.B. Bertelà, *Incisori Bolognesi ed Emiliani del sec. XVII*, Bologna 1973

GAETA BERTELÀ 1980
G. Gaeta Bertelà, *Il primato del disegno*, in *Firenze e la Toscana del dei Medici nell'Europa del Cinquecento*, catalogo della mostra, Firenze 1980

GAIBI 1962
A. Gaibi, *Armi da fuoco italiane*, Busto Arsizio 1962[1], 1968[2], 1978[3]

GALANTI 1792
G.M. Galanti, *Breve descrizione della città di Napoli e del suo contorno*, Napoli 1792

GALANTI 1829
G.M. Galanti, *Napoli e contorni*, Napoli 1829

GALIS 1977
D.W. Galis, *Lorenzo Lotto: a Study of his Career and Character*, Phil. Diss., Bryn Mawr 1977, Ann Arbor 1977

GALLE 1598
Th. Galleus, *Illustrium imagines ex antiquis marmoribus numismatib. et gemmis expressae...*, Antverpiae 1598

GAMBA 1909
C. Gamba, *Alcuni ritratti di Cecchino Salviati*, in "Rassegna d'arte", gennaio 1909, pp. 4-5

GAMBA 1940
C. Gamba, *Centenari: il Parmigianino*, in "Emporium", XVII, 1940, pp. 109-120

GAMBER 1975
O. Gamber, *Kolman Helmschmid, Ferdinand I. und das Thun'sche Schizzenbuch*, in "Jahrbuch der

Kunsthistorischen Sammlungen in Wien", Bd. 71, 1975, pp. 9- 38

GAMBER 1958
O. Gamber, *Der italienische Harnisch im 16. Jarhundert*, in "Jahrbuch der Kunsthistorischen Sammlungen in Wien", Bd. 54, 1958, pp. 73-120

GARGIULO 1864
R. Gargiulo, *Cenni storici e descrittivi dell'edificio del Museo Nazionale e guida per visitare le diverse collezioni di antichità*, Napoli 1864

GAROUFOLIAS 1979
P. Garoufolias, *Pyrrhus-King of Epirus*, London 1979

GARRAFFO 1993
S. Garraffo, *Note sui decadrammi sicelioti. Aspetti e funzioni*, in "Rivista Italiana di Numismatica", XLV, 1993

GASPARRI 1988
C. Gasparri, *I marmi farnese*, in R. Ajello, Fr. Haskell, C. Gasparri, *Classicismo d'età romana. La collezione Farnese*, Napoli 1988

GASPARRI 1994
Gemme Farnese, a cura di C. Gasparri, Napoli 1994

GEBHART 1925
H. Gebhart, *Gemen und Kamenn*, s.l. 1925

GELAS 1820
M. Gelas, *Catalogues des statues en bronze exposées dans une grande salle du Musée Bourbon a Naples*, Napoli 1820

GENAILLE 1967
R. Genaille, *D'Aertsen à Snijders*, in "Bullettin des Musées Royaux des Beaux-Arts de Belgique", 1967, pp. 79- 98

GENT 1986
Joachin Beuckelaer, catalogo della mostra a cura di P. Verbrachen, Gent 1986

GENTILI 1980
A. Gentili, *Da Tiziano a Tiziano. Mito e allegoria nella cultura veneziana del Cinquecento*, Milano 1980

GHIDIGLIA QUINTAVALLE 1943
A. Ghidiglia Quintavalle, *Nuovi ritratti farnesiani nella Galleria Nazionale di Parma*, in "Aurea Parma", XXVII, 1943

GHIDIGLIA QUINTAVALLE 1950
A. Ghidiglia Quintavalle, *Nuove ascrizioni a Giulio e Antonio Campi*, in "Proporzioni", III, 1950, pp. 170-171

GHIDIGLIA QUINTAVALLE 1956-57
A. Ghidiglia Quintavalle, *Premesse giovanili di Sebastiano Ricci*, in "Rivista dell'Istituto Nazionale di Archeologia e Storia dell'arte", n.s. 5-6, 1956-57, pp. 395-415

GHIDIGLIA QUINTAVALLE 1958
A. Ghidiglia Quintavalle, *L'Oratorio della Concezione a Parma*, in "Paragone", IX, 1958, n. 103

GHIDIGLIA QUINTAVALLE 1960
A. Ghidiglia Quintavalle, *Arte in Emilia*, Parma 1960

GHIDIGLIA QUINTAVALLE 1960a
A. Ghidiglia Quintavalle, *Michelangelo Anselmi*, Parma 1960

GHIDIGLIA QUINTAVALLE 1960b
A. Ghidiglia Quintavalle, *Profilo di Michelangelo Anselmi*, in "Palatina", 1960, 23, pp. 65-70

GHIDIGLIA QUINTAVALLE 1963
A. Ghidiglia Quintavalle, *Il Bertoja*, Milano 1963

GHIDIGLIA QUINTAVALLE 1964a
A. Ghidiglia Quintavalle, *Parmigianino ritrovato*, in "Paragone", XV, 1964, 179, pp. 19-31

GHIDIGLIA QUINTAVALLE 1964b
A. Ghidiglia Quintavalle, *La "Schiava turca" del Parmigianino*, in "Bollettino d'arte", XLIX, 1964, pp. 251-252

GHIDIGLIA QUINTAVALLE 1965
A. Ghidiglia Quintavalle, *La Galleria Nazionale di Parma*, Milano 1965

GHIDIGLIA QUINTAVALLE 1968
A. Ghidiglia Quintavalle, *Gli affreschi giovanili del Parmigianino*, Milano 1968

GHIDIGLIA QUINTAVALLE 1968a
A. Ghidiglia Quintavalle, *Le ante d'organo del Parmigianino e del Sons alla Steccata*, in "Bollettino d'Arte", LIII, 1968, pp. 207-210

GHIDIGLIA QUINTAVALLE 1968b
A. Ghidiglia Quintavalle, *Tesori nascosti della Galleria di Parma*, Parma 1968

GHIDIGLIA QUINTAVALLE 1970
A. Ghidiglia Quintavalle, *Gli ultimi affreschi del Parmigianino*, Parma 1970

GHIDIGLIA QUINTAVALLE 1971
A. Ghidiglia Quintavalle, *Parmigianino. Disegni*, Firenze 1971

GHIDIGLIA QUINTAVALLE 1971a
A. Ghidiglia Quintavalle, *Gli ultimi affreschi del Parmigianino*, Milano 1971

GHIRARDI 1994
A. Ghirardi, *Ritratto e scena di genere. Arte, scienza, collezionismo nell'autunno del Rinascimento*, in *La pittura in Emilia Romagna. Il Cinquecento*, Milano 1994, pp. 148-183

GIACOMOTTI 1974
J. Giacomotti, *Catalogue des majoliques des musées nationaux*, Paris 1974

GIBBONS 1968
F. Gibbons, *Dosso and Battista Dossi. Court Painters at Ferrara*, Princeton 1968

GIBELLINO KRASCENINNICOWA 1944
M. Gibellino Krasceninnicowa, *Guglielmo della Porta - Scultore di Papa Paolo III Farnese*, Roma 1944

GIOVE-VILLONE 1994
T. Giove - A. Villone, *Dallo Studio al Tesoro: le gemme Farnese da Roma a Capodimonte*, in *Le gemme Farnese*, Napoli 1994, pp. 31-61

GIULIANO 1975
A. Giuliano, *Ancora il Tesoro di Lorenzo il Magnifico*, in "Prospettiva", 39, 1975

GIULIANO 1979
A. Giuliano, *Documenti per servire alla storia del museo di Napoli*, in "Rendiconti della Accademia di Archeologia Lettere Belle Arti di Napoli", 54, 1979

GIULIANO 1989
A. Giuliano, *I cammei dalla collezione Medicea nel Museo Archeologico di Firenze*, Roma 1989

GIUSTINIANI 1822
L. Giustiniani, *Guida per lo Real Museo Borbonico*, Napoli 1822

GIUSTINIANI - DE LICTERIIS 1822
L. Giustiniani - F. De Licteriis, *Guida per lo Real Museo Borbonico*, Napoli 1822

GIUSTO 1993
M. Giusto, *Il ritratto pubblico e privato nel Seicento a Parma e a Piacenza*, in *La pittura in Emilia e in Romagna. Il Seicento*, Milano 1993, pp. 182-193

GLUECK (1932) 1952
G. Glueck, *The Large Bruegel Book* (1932), Wien 1952

GNECCHI 1912
F. Gnecchi, *I Medaglioni romani*, I-III, Milano 1912-19

GODI 1973
G. Godi, *Per Alessandro Mazzola Bedoli, figlio d'arte*, in "Proposta" I (1973), n. 3, pp. 3-11 e 21- 22

GODI 1991
G. Godi (a cura di), *La Reggia di là da l'acqua. Il giardino e il palazzo dei duchi di Parma*, Parma 1991

GOETHE 1987
W. Goethe, *Lettere da Napoli*, ed. Guida 1987

510

GOETHE 1988

J.W. Goethe, *Philipp Hackert. La vita*, a cura di M. Novelli Radice, Napoli 1988

GOLTZ 1563

H. Goltz, *C.J. Caesar sive Historiae Imperatorum Cesarumque Romanorum ex antiquis numismatibus restitutae*, Bruges 1563

GOLTZ 1566

H. Goltz, *Fastos magistratuum et triumphorum Romanorum ab Urbe condita ad Augusti obitum, ex antiquis tam numismatum quam marmorum monumentis restitutos*, Bruges 1566

GOLZIO 1936

V. Golzio, *Raffaello nei documenti*, Città del Vaticano 1936

GOMBOSI 1928

G. Gombosi, *Tizians Bildnis der Victoria Farnese*, in "Jahrbuch der preuszischen Kunstsammlung", XLIX, 1928, pp. 55-61

GONZÁLEZ PALACIOS 1978

A. González Palacios, *Il trasporto delle statue farnesiane da Roma a Napoli*, in "Antologia di Belle Arti", maggio 1978

GONZÁLEZ PALACIOS 1981

A. González Palacios, *Dalla "Wunderkammer" al Museo*, in *Ambre, Avori, Lacche, Cere*, Milano 1981

GORI GANDELLINI 1808-16

G. Gori Gandellini, *Notizie istoriche degli intagliatori* (1771), Siena 1808-16

GOULD 1994

C. Gould, *Parmigianino*, Milano 1994

GOULD 1976

C. Gould, *The Paintings of Correggio*, London 1976

GRABOWSKA 1983

I. Grabowska, *The Decoration of Firearms*, in C. Blair (a cura di), *Pol-*

lard's History of Firearms, Feltham 1983, pp. 478-508

GRAMBERG 1959

W. Gramberg, *Die hamburger Bronzebuste Paulus III. Farnese von Guglielmo della Porta*, in "Festschrift für D. Meyer", Hamburg 1959, pp. 160-172

GRAMBERG 1964

W. Gramberg, *Die Dusseldorfer Skizzenbucher des Guglielmo della Porta*, Berlino 1964

GRAMBERG 1984

W. Gramberg, *G.D.'s Grabmal für Paul III Farnese*, in "Römisches Jahrbuch für Kunstgeschichte", XXI, 1984, pp. 254-364

GRANCSAY 1964

S.V. Grancsay, *Lucio Piccinino, Master Armorer of the Renaissance*, in "The Metropolitan Museum of Art Bulletin", n.s., apr. 1964, pp. 257-271

GRANCSAY 1949

S.V. Grancsay, *Fireams of the Mediterranean*, in "The American Rifleman", feb. 1949, pp. 21-25 e 27; mar. 1949, pp. 31-33

GRANT 1972

M. Grant, *Roman Imperial Money*, Amsterdam 1972

GRASSELLI 1827

G. Grasselli, *Abecedario biografico dei pittori scultori e Architetti Cremonesi*, Milano 1827

GRASSI 1955

L. Grassi, *Due disegni di Pellegrino Tibaldi*, in "Paragone", 61, 1955, p. 47-50

GRAZIANI 1939

A. Graziani, *Bartolomeo Cesi*, in "La Critica d'arte", XX-XXII, 1939

GREGORI 1957

M. Gregori, *Una segnalazione per Annibale Carracci*, in "Paragone", VIII, 1957, 85, pp. 99-102.

GREGORI 1981

AA.VV., *Francesco Mochi*, a cura di M. Gregori, Firenze 1981

GRONAU 1906

G. Gronau, *Zwei Tizianische Bildnisse der berliner Galerie*, in "Jahrbuch der Koeniglich Preuszischen Kunstsammlungen", XXVII, 1906, pp. 3-12

GRONAU 1907

G. Gronau, *Correggio. Des Meisters Gemälde*, Stuttgart-Leipzig 1907

GRONAU 1909

G. Gronau, *Raffael*, Stuttgart-Leipzig 1909

GROSSETO 1980

I Medici e lo stato senese 1555-1609. Storia e Territorio, catalogo della mostra a cura di L. Rombai, Grosseto 1980, Roma 1980

GROSSMANN 1955

F. Grossmann, *Bruegel. The Paintings*, London 1955

GROSZ 1925

A. Grosz, *Vorlagen der Werkstätte des Lucio Piccinino*, in "Jahrbuch der Kunsthistorischen Sammlungen in Wien", Bd. 36, H. 4, 1925, pp. 123-155

GUANDALINI-MARTINELLI BRAGLIA 1987

G. Guandalini - G. Martinelli Braglia, *Iconografia estense: problemi attribuzionistici e di identificazione*, in "Atti e memorie di Dep. Storia Patria per le antiche Prov. Modenesi", 1987, pp. 205-241

GUATTANI 1808

A. Guattani, *Galleria del Senatore Luciano Bonaparte*, Roma 1808

GUATTANI ABATE 1808

Guattani Abate, *La Galleria del Senatore Luciano Bonaparte*, Roma 1808

GUDIOL 1973

G. Gudiol, *Doménikos Theotokopoulos El Greco 1541-1614*, London 1973

GUERRIERI s.d.

Guerriera Guerrieri, *Il mecenatismo dei Farnese*, Parma *s.d.*

GUIDA 1827

Guida del Real Museo Borbonico, Napoli 1827

GUIDE 1828

Guide des statues en marbre et en bronze qui exsistent du Musée Bourbon a Naples, Naples 1828

GUIDE 1841

Guide du Musée Royal Bourbon, Naples 1841

GUIDE s.d.

Guide to Burghley House, Stamford, Bourne-London s.d.

GUILBERT 1910

J. Guilbert, *Les dessins du Cabinet Peiresc*, Paris 1910

GUIRAUD 1876

J. Guiraud, *L'état pontifical après le grand schisme. Étude de Géographie politique*, Paris 1896

HABICH 1906

G. Habich, *Hans Schwars - Studien zur deutschen Renaissance Medaille* (Sonderadbruck aus dem Jahrbuch der Königl. Preuss. Kunstsammlung), I, Berlin 1906

HACKENBROCH 1979

Y. Hackenbroch, *Renaissance Jewellery*, München 1979

HAENEL 1929

E. Haenel, *Mailänder Prunkharnische der Hochrenaissance und ihre Meister*, in "Italienische Studien", Leipzig 1929; per il sessantesimo compleanno di P. Schubring

HAFNER 1954

G. Hafner, *Späthellenistische Bildnisplastik*, Berlin 1954

HAMPE 1911

T. Hampe, *Archivalische Forschungen zur Waffenkunde*, in "Zeitschrift für Historische Waffenkunde", Bd. 5, H. 10, 1911, pp. 332-335

HARTT 1972

F. Hartt, *Michelangelo: i disegni*, Milano 1972

HASKELL 1966

F. Haskell, *Mecenati e pittori nell'atà barocca*, Firenze 1966

HASKELL 1988

F. Haskell, *La collezione Franese di antichità*, in R. Ajello, F. Haskell, C. Gasparri, *Classicismo d'età romana. La collezione Farnese*, Napoli 1988

HASKELL - PENNY 1981, 1984

F. Haskell - N. Penny, *Taste and the Antique, the Lure of Classical Sculpture 1500-1900*, New Haven-London 1981, ed. it. Torino 1984

HAUTECOEUR 1926

L. Hautecoeur, *Musée National du Louvre, catalogue des peintures exposées dans les galeries*, II, Paris 1926

HAYWARD 1954

J.F. Hayward, *A Reinassance casque á l'antique*, in "The Conoisseur", CXXXIV, 1954 (1956), p. 116

HAYWARD 1956

J.F. Hayward, *Les collections du Palais de Capodimonte, Naples*, in "Armes Anciennes", 1956, pp. 121-140, 147-165

HAYWARD 1965

J.F. Hayward, *Victoria and Albert Museum. European Armour*, London 1965

HAYWARD 1976

J.F. Hayward, *Virtuoso Goldsmiths and the Triumph of Manierism 1540-1620*, London 1976

HAYWARD 1977

J.F. Hayward, *Roman Drawings for Goldsmiths' Work in the Victoria and Albert Museum*, in "The Burlington Magazine", London 1977

HAYWARD 1980, 1982

J.F. Hayward, *Filippo Orso, Designer, and Caremolo Modrone, Armourer, of Mantua*, in "The American Society of Arms Collector Bulle-tin", 43, 1980, pp. 38-48; in "Waffen- und Kostümkunde", 24 Bd., I, 1982, pp. 1-16 e II, pp. 87-102

HEIKAMP 1963

D. Heikamp, *Zur Geschichte der Uffizien-Tribuna*, in "Zeitschfrit für Kunstgeschichte", 26, 1963, pp. 221-265

HEIKAMP 1969

D. Heikamp, *Die Arazzeria Medicea in 16 Jahrhundert Neue Studien*, in "Münchner Jahrbuch der Bildeuden Kunst", XX, 1969, pp. 33-74

HEISS 1881

A. Heiss, *Les médailleurs de la Renaissance*, I, Paris 1881

HEISS 1892

A. Heiss, *Les médailleurs de la Renaissance*, in *Florence et la Toscane sous les Médicis*, II, Paris 1892

HEKLER 1962

A. Hekler, *Bildnisse berühmter Griechen*, Berlin-Mainz 1962

HERMANN 1905

H.J. Hermann, *Hans den Kunstsammlungen des Hanses Este in Wien*, in "Zeitschrift für bildenden Kunst", 1905

HILL 1930

G.F. Hill, *A Corpus of Italian Medals of the Renaissance before Cellini*, London 1930

HILL - POLLARD 1967

G.F. Hill - A. Pollard, *Renaissance Medals from the Samuel H. Kress Collection of the National Gallery of Art*, London 1967

HIRST 1981

M. Hirst, *Sebastiano del Piombo*, Oxford 1981

HÜLSEN 1901

Ch. Hülsen, *Die Hermeninschriften berühmter Griechen und die ikonographischen Sammlungen des XVI. Jahrhunderts*, in "RM", 16, 1901, pp. 123-208

HOCMANN 1993

M. Hochmann, *Les dessins et le peintures de Fulvio Orsini et la colletion Farnèse*, in "Melanges de l'Ecole Française de Rome, Italie et Méditerranée", 105, 1993, 1, p. 49-91

HOFF 1969

A. Hoff, *Feuerwaffen*, 2 voll., Braunschweig 1969

HOLM 1906

A. Holm, *Storia della moneta siciliana*, trad. Kirner, 1906

HOOGEWERFF 1913

Hoogewerff G.J., *Bescheiden in Italië*, 2 voll., La Haye 1913

HOPE 1977

Ch. Hope, *A Neglected Document about Titian's Danae in Naples*, in "Arte Veneta", XXXI, 1977, p. 188 e sgg.

HOPE 1980

Ch. Hope, *Titian*, London 1980

HORNBOSTEL 1973

W. Hornbostel, *Sarapis* (EPRO 31), Leiden 1973

HUBER 1800

M. Huber, *Manuel des curieux et des amateurs de l'art*, Zürich 1800

HUVENNE 1985

P. Huvenne, *Les Splendeurs d'Espagne et les Villes Belges 1500-1700*, Europalia 85 - España, catalogo della mostra, Bruxelles 1985

HYMANS 1910

H. Hymans, *Antonio Mor son oeuvre et son temps*, Bruxelles 1910

IBARAKI 1990

L'arte in Emilia e in Romagna, catalogo della mostra, Ibaraki 1990

IG

Inscriptiones Grecae, Berolini 1873 e sgg.

ILIESCU 1990

O. Iliescu, *Sur les monnaies d'or à la légende Koson*, in "Numismatica e Antichità Classica-Quaderni Ticinesi", 1990

IL TORO 1991

AA.VV., *Il Toro Farnese. La "montagna di marmo" tra Roma e Napoli*, Napoli 1991

ILLUSTRATED GUIDE s.d.

Illustrated Guide to the National Museeum in Naples, Napoli s.d.

INGENHOFF DANHAUSER 1984

N. Ingenhoff Danhauser, *Maria Magdalena Heilige und Sundern in der italienischen Reinassance. Studien zur Ikonografie der Heiligen von Leonardo bis Titian*, Tübingen 1984

INGHIRAMI 1828

F. Inghirami, *L'Imperiale e reale Palazzo Pitti descritto*, Badia Fiesolana 1828

INVENTARIO GENERAL 1990

Museo del Prado, *Inventario general de pinturas, I. La colecion real*, Madrid 1990

JAFFÉ 1977

M. Jaffé, *Rubens and Italy*, Oxford 1977

JANITSCHEK 1879

H. Janitschek, *Die Malerschule von Bologna*, in *Kunst und Künstler des Mittelalters und der Neuzeit*, Leipzig 1879

JANKEES 1941

N.H. Jankees, *The Kimonian Dekadrachms: a Contribution to Sicilian Numismatics*, Utrecht 1941

JEDIN 1949

H. Jedin, *Storia del concilio di Trento*, Brescia 1949, vol. I

JEDLICKA 1938

G. Jedlicka, *Pieter Bruegel. Der Maler in seiner Zeit*, Erlenbach-Zürich-Leipzig 1938

JENKINS 1947

M. Jenkins, *The State Portrait, its Origin and Evolution, College Art Association*, 1947

512 JENKINS 1977

G.K. Jenkins, *Coins of Punic Sicily*, Part 3, in "Revue Suisse de Numismatique", 56, 1977

JESTAZ 1981

B. Jestaz, *Le decor mobilier, les objets d'art et la sculpture moderne*, in *Le Palais Farnèse*, I, 2, Roma 1981

JESTAZ 1993

B. Jestaz, *Copies d'antiques au Palais Farnèse. Les fontes de Guglielmo della Porta*, in "Melanges de l'Ecole Française de Rome, Italie et Mediterranée", 105, 1993, pp. 7-48

JESTAZ 1994

B. Jestaz, *Le Palais Farnèse. L'inventaire du Palais et des Propriétés Farnèse a Rome en 1644*, in *Le Palais Farnèse*, III, 3, Roma 1994

JOHNSON - MARTINI 1989

C. Johnson - R. Martini, *Le medaglie del XVI secolo delle Civiche Raccolte Numismatiche - Cavino*, in "Bollettino di Numismatica", Monografia 4.II.2, Roma 1989

JOLY 1840

V. Joly, *Siège de Maastricht sous Alexandre Farnèse duc de Parme*, Maastricht 1840

JONES 1990

M. Jones, *Medals an Historical Evidence*, in *Medals and Coin* 1990

JONES 1990

M. Jones, *Proof Stones of History: The Status of Medals as Historical Evidence in Seventeenth-Century France*, in *Medals and Coins* 1990

JONKEES 1941

N.H. Jonkees, *The Kimonian Dekadrachmus: a Contribution to Sicilian Numismatics*, Utrecht 1941

JOUBERT 1821

F.E. Joubert, *Manual de L'Amateur d'Estampes*, I, Paris 1821

KAGAN 1973

J. Kagan, *Western European Cameos*

in the Hermitage Collection, Leningrad 1973

KAISER AUGUSTUS 1988

Kaiser Augustus und die verlorene Republik, "Ausstellungskatalog", Mainz a.R. 1988

KASCHNITZ-WEINBERG 1926

G. Kaschnitz-Weinberg, *Studien zur etruskischen und frührömischen Porträtkunst*, in "RM", 41, 1926, pp. 133- 211

KELL 1988

K. Kell, *Formuntersuchungen zu spät- und nachhellenistischen Gruppen*, Saarbrücken 1988

KELLY 1935

F. Kelly, *Les portraits des Prince de Parme. Essai d'Iconographie méthodique*, in L. van der Essen, *Alexandre Farnèse Prince de Parme, Gouverneur général des Pays Bas*, V, Bruxelles 1935

KELLEY 1939

F. Kelley, *Note on an Italian Portrait at Doughty House*, in "The Burlington Magazine", LXXV, 1939, p. 75 e sgg.

KEYSLER 1751

J.G. Keysler, *Neuster Reisen durch Deutschland, Böhmen, Ungaren, die Schweiz, Italien und Lothringen*, Hannover 1751

KLAWANS 1977

Z. Klawans, *Imitations and Inventions of Roman Coins*, Santa Monica 1977

KLEIN 1921

W. Klein, *Vom antiken Rokoko*, Wien 1921

KNAB - MITSCH - OBERHUBER 1983

E. Knab - E. Mitsch - K. Oberhuber, *Raffaello. I disegni*, Firenze 1983

KOLN 1992

Von Bruegel bis Rubens, catalogo della mostra, Koln 1992

KRAUSE 1967

Das römische Weltreich (Propylaen

Kunstgeschichte Bd. 2), a cura di Th. Krause, Berlin 1967

KRIS 1929

E. Kris, *Meister und Meisterwerke der Steinschneidekunst in der Italienischen Renaissance*, Wien 1929

KRUSE 1966

H.-J. Kruse, *Ein Beitrag zur Ikonographie des Zenon*, in "AA", 81, 1966, pp. 386-395

KRUSE 1975

H.-J. Kruse, *Römische weibliche Gewandstatuen des zweiten Jahrhunderts*, Göttingen 1975

KUBE 1976

A.N. Kube, *Italian Maiolica XV-XVIII Centuries*, State Ermitage collection, Mosca 1976

KUHNEL KUNZE 1962

I. Kuhnel Kunze, *Zur Bildniskunst der Sofonisba und Lucia Anguissola*, in "Pantheon", XX, 1962, pp. 83-96

KULM 1965

C.L. Kuhn, *German and Netherlandisch Sculpture 1280-1800*, The Harvard Collections, Cambridge (Mass) 1965

KURZ 1955

O. Kurz, *Engravings on Silver by Annibale Carracci* in "The Burlington Magazine", 97, 1955, pp. 282-287

KUSCHE 1994

M. Kusche, *Sofonisba e il ritratto di rappresentanza ufficiale nella corte spagnola*, in *Sofonisba Anguissola e le sue sorelle*, catalogo della mostra, Milano 1994, pp. 117-152

KYRIELEIS 1975

H.K. Kyrieleis, *Bildnisse der Ptolemaer*, Archaologischer Forschungen, 2, Berlin 1975

LA PITTURA 1988

La pittura in Italia. Il Cinquecento, 2 voll., Milano 1988

LA PITTURA 1989

La pittura in Italia. Il Seicento, 2 voll., Milano 1989

LA ROCCA 1984

E. La Rocca, *L'età d'oro di Cleopatra. Indagine sulla Tazza Farnese*, Roma 1984

LA ROCCA 1989

E. La Rocca, *Le sculture antiche della collezione Farnese*, in AA.VV., *Le collezioni del Museo Nazionale di Napoli*, Roma-Napoli 1989

LA ROCCA 1993-94

D.J. La Rocca, *Design for a Saddle Plate*, in "The Metropolitan Museum of Art Bulletin", Recent Acquisitions, A selection 1993-94

LE BLANC 1854

C. Le Blanc, *Manuel de l'amateur d'Estampes*, Paris 1854

LE CANNU 1981

M. Le Cannu, *Les Tableaux*, in *Le Palais Farnèse*, I,2, Roma 1981, pp. 339-386

LE CORTI 1978

Le Corti farnesiane di Parma e Piacenza 1545-1622. I. Potere e società nello stato farnesiano, a cura di M.A. Romani, Roma 1978

LABARTE 1879

J. Labarte (a cura di), *Inventaire du mobilier de Charles V, roi de France*, Imprimerie National, Parigi 1879

LABORDE 1877

L. de Laborde, *Les comptes des batiments du roi (1528- 1571)*, 2 voll., Paris 1877

LAISSAGNE - DELEVOY 1958

J. Laissagne et R.L. Delevoy, *La Peinture Flamande. De Jérôme Bosch e Rubens*, Geneve 1958

LAKING 1904

G.F. Laking, *The Armoury of Windsor Castle*, London 1904

LANCIANI 1907

R. Lanciani, *Storia degli scavi di Roma e notizie intorno alle Collezioni di antichità*, III, Roma 1907

LANCIANI 1922
R. Lanciani, in "AttiSocTiburtina", II, 1922

L'ARTE 1979
AA.VV., *L'arte a Parma dai Farnese ai Borbone*, Parma 1979

LAUTS 1936
J. Lauts, *Eine neue Vorzeichnung zum Farnese-Harnisch der wiener Waffensammlung*, in "Jahrbuch der Kunsthistorischen Sammlungen in Wien", NF, Bd. 10, 1936, pp. 207-209

LAZAREFF 1941
V. Lazareff, *A Dosso Problem*, in "Art in America", XXIX, 1941, pp. 129-138

LE PALAIS 1980-81
Le Palais Farnèse; Ecole française de Rome, 3 voll., Roma 1980-81

LEFEVRE 1980
R. Lefevre, *Il testamento di Ranuccio il Vecchio*, in "Archivio della società romana di storia patria" CIII (1980), pp. 197-207

LEFEVRE 1986
R. Lefevre, *"Madama" Margherita d'Austria*, Roma 1986

LENAGHAN 1964
L.H. Lenaghan, *Hercules-Melqart on a Coin of Fausus Sulla*, in "American Numismatic Society-Museum Notes", XI, 1964

LENORMANT 1868
F. Lenormant, *Les tableaux du Musée de Naples gravés au trait par les meilleurs artistes italiens*, Paris 1868

LEONE DE CASTRIS 1987
P. Leone de Castris, *Riflessioni filologiche e museografiche sulla ducale Galleria di Parma nel 1708 e il collezionismo farnesiano*, in Bertini 1987

LEONE DE CASTRIS 1988
P. Leone de Castris, *Indagini sul giovane Dosso*, in "Antichità viva", 1, 1988, pp. 3-9

LEONE DE CASTRIS 1991
P. Leone de Castris, *Pittura del '500 a Napoli 1573-1606. L'ultima maniera*, Napoli 1991

LEONE DE CASTRIS 1994
P. Leone de Castris, in Spinosa 1994

LÉVÊQUE 1957
P. Lévêque, *Pyrrhos*, Paris 1957

LEVI D'ANCONA 1977
M. Levi D'Ancona, *The Garden of the Renaissance*, Firenze 1977

LEVIE 1962
S.H. Levie, *Der Maler Daniele da Volterra, 1509- 1566*, Colonia 1962

LIGHTBROWN 1986
R. Lightbrown, *Mantegna*, Oxford 1986

LIMC
Lexicon Iconographicum Mythologiae Classicae, Zürich-München 1981 e sgg.

LISBONA 1983
Os descobrimientos portugues e a Europa do Renascimento, "Comprire-se o mar". A arte na rota do Oriente, Lisbona 1983

LISBONA 1994
A Majolica no Reino de Napoles do Século XV ao Século XVIII, catalogo della mostra a cura di L. Arbace, Lisbona 1994

LIVERANI 1948
G. Liverani, *Sulle maioliche turchine*, in "Faenza", XXXIV, 1948, 1, pp. 106-109

LIVERANI 1870
F. Liverani, *Maestro G.B. Bernardi da Castelbolognese*, Faenza 1870

LODI 1978
A.G. Lodi, *Bartolomeo Schedoni pittore. Notizie e documenti*, in "Aedes muratoriana", 1978

LOIRE 1989
S. Loire, *Etudes récentes sur le Guerchin*, in "Storia dell'arte", 67, 1989, p. 263

LORENZ 1965
Th. Lorenz, *Galerien von griechischen Philosophen- und Dichterbildnissen bei den Römern*, Mainz a.R. 1965

LOMBARDI 1928
G. Lombardi, *Documenti di arte e storia restituiti a Parma*, in "Aurea Parma", XII, 1928, 5, pp. 167-173

LOMBARDI 1928a
G. Lombardi, *La quadreria storica dei Farnese*, in "Archivio Storico Provincie Parmensi", 1928, pp. 43-54

LONDON 1983
Trafalgar Galleries at the Royal Academy, III, catalogo della mostra, London 1983

LONDRA 1983
The Genius of Venice 1500-1600, catalogo della mostra, London 1983

LONDRA - NEW YORK 1992
Andrea Mantegna, catalogo della mostra, Milano 1992

LONGHI 1940
R. Longhi, *Ampliamenti nell'Officina Ferrarese*, Firenze 1940

LONGHI (1927) 1967
R. Longhi, *Un problema di Cinquecento ferrarese (Dosso giovine)*, in "Vita artistica", II, 1927, 2, pp. 31-35, ora in *Opere complete-Saggi e ricerche 1925-1928*, Firenze 1967, II, pp. 306-311

LONGHI (1928-29) 1968
R. Longhi, *Quesiti caravaggeschi 1928-1929*, in "Pinacoteca", I, 1928-29, pp. 17-33, 258-320, ora in *Opere complete*, IV, Firenze 1968, pp. 81-143

LONGHI (1934) 1956
R. Longhi, *Officina ferrarese (1934)*, Firenze 1956

LONGHI (1940) 1956
R. Longhi, *Ampliamenti nell'officina ferrarese*, in "La Critica d'arte", IV, 1940, supplemento, pp. 3-40, ora in *Officina Ferrarese*, Firenze 1956, pp. 125-168

LONGHI 1957
R. Longhi, *Annibale, 1584?*, in "Paragone", VIII, 1957, 89, pp. 32-42

LONGHI (1958) 1976
R. Longhi, *Un nuovo Parmigianino*, in "Paragone", IX, 1958, 99, pp. 33-36, ora in *Cinquecento classico e Cinquecento manieristico*, Firenze 1976, pp. 105-108

LONGHURST 1929
M.H. Longhurst, *Catalogue of Carvings in Ivory*, II, Victoria and Albert Museum, London 1929

LORENZO DE' MEDICI (1460-1474) 1977
Lorenzo de' Medici, *Lettere*, I, (1460- 1474) a cura di R. Fubini e N. Rubinstein, Firenze 1977

LOTZ 1981
W. Lotz, *Vignole et Giacomo della Porta (1550-1589)*, in *Palais Farnèse*, I, 1, Rome 1981

LUCCO 1980
M. Lucco, *L'opera completa di Sebastiano del Piombo*, Milano 1980

LUCCO 1988
M. Lucco, *Un Parmigianino ritrovato*, Parma 1988

LUNA 1973
J.J. Luna, *Jan Ranc pintor de Cámara de Felipe V. Aspectos ineditos*, in "Actos XXIII Congreso Internacional de Historia del Arte", Granada 1973

LUNA 1975
J.J. Luna, *Un centenario alvidados, Jan Ronc*, in "Goya", n. 127, 1975

LUNA 1980
J.J. Luna, *Jan Ranc, Ideas artisticas y metodos de Trabajo...*, in "Archivio espanol de arte", n. 212, 1980

MACCHIONI 1981
S. Macchioni, *Annibale Carracci, Ercole al bivio. Dalla volta del Camerino Farnese alla Galleria Nazionale di*

514 *Capodimonte: genesi e interpretazioni*, in "Storia dell'arte", 1981, pp. 151-170

MADRID-BARCELLONA 1989
Carlos III y la Illustracion, catalogo della mostra, Madrid-Barcellona 1989

MAGGIORE 1922
D. Maggiore, *Napoli e la Campania. Guida storica pratica e artistica*, Napoli 1922

MAHON 1957
D. Mahon, *After thoughts on the Carracci Exhibition*, in "Gazette des Beaux-Arts", XCIX, 1957, pp. 207-298

MAHON 1991
D. Mahon, *Il Guercino. Dipinti*, catalogo della mostra, Bologna 1991

MAISKAYA 1986
M. Maiskaya, *I grandi disegni italiani del museo Puskin di Mosca*, Milano 1986

MALAFARINA 1976
G. Malafarina, *L'opera completa di Annibale Carracci*, Milano 1976

MALVASIA (1678) 1841
C.C. Malvasia, *Felsina pittrice. Vite de' pittori bolognesi*, Bologna 1678, ed. cit. a cura di G. Zanotti, 2 voll., Bologna 1841

MAMBRIONI 1994
C. Mambrioni, in *I Giardini del Principe*, 1994, I, pp. 150-158

MANCINI (1614-20) 1956-57
G. Mancini, *Considerazioni sulla pittura*, Roma 1614-20 ca., ed. a cura di A. Marucchi e L. Salerno, Roma 1956-57

MANDOWSKY-MITCHELL 1963
E. Mandowsky - C. Mitchell, *Pirro Ligorio's Roman Antiquities*, Studies Warburg, London 1963

MANN 1962
J.G. Mann, *Wallace Collection Catalogues. European Arms and Armour*, 2 voll., London, 1962

MANSUELLI 1961
G.A. Mansuelli, *Galleria degli Uffizi, le sculture*, Roma 1961

MANTOVA 1937
Mostra Iconografica Gonzaghesca, catalogo della mostra, Mantova 1937

MARCHESINI 1944-49
G.C. Marchesini, *Le incisioni dei Carracci e della loro scuola*, in "Gutenberg Jahrbuck", 1944-49, p. 163

MARCHETTI 1917
M. Marchetti, *Il panorama della medaglia ALMA ROMA di Paolo III*, in "Atti e Memorie dell'Istit. Ital. di Numism.", vol. III, 1, Roma 1917

MARCHINI 1981
G. Marchini, *La Galleria di Palazzo degli Alberti. Opere d'arte della Cassa di Risparmio e Depositi di Prato*, Milano 1981

MARIA LUIGIA 1992
AA.VV., *Maria Luigia. Donna e sovrana*, Parma 1992

MARIANI CANOVA 1975
G. Mariani Canova, *L'opera completa del Lotto*, Milano 1975

MARIAUX 1927
Mariaux, *Le Musée de l'Armée. Armes et armures anciennes, etc.*, Paris 1927

MARIJNISSEN 1988
R.H. Marijnissen, *Bruegel*, 1988, Milano 1990 (con bibliografia esaustiva)

MARLIER 1934
G. Marlier, *A. Mor Van Dashorts*, Bruxelles 1934

MARTIN 1956
R. Martin, *Immagini della virtù: the Paintings of the Camerino Farnese*, in "The Art Bullettin", XXXVIII, 1956, pp. 91-112

MARTIN 1965
J.R. Martin, *The Farnese Gallery*, Princeton 1965

MARTIN 1973
J.F. Martin, *J.B. Speed Art Museum Handbook*, Louisville 1973

MARTIN 1987
H.G. Martin, *Römische Tempelkultbilder*, Roma 1987

MARTINI 1862
P. Martini, *Del pittore Domenico Teotocopulo e di un suo dipinto*, Parma 1862

MARTINI 1960
A. Martini, *Two Drawings and a Panel by Pellegrino Tibaldi*, in "The Burlington Magazine", 685, aprile 1960, pp. 156-158

MARTINI 1964
E. Martini, *La pittura veneziana del Settecento*, Venezia 1964

MARTINI 1982
E. Martini, *La pittura del Settecento Veneto*, Udine 1982

MARTYN 1791
T. Martyn, *A Tour through Italy*, London 1791

MARZIK 1986
I. Marzik, *Das Bildprogramm der Gallerie Farnese in Rom*, Berlin 1986

MATTIOLI 1972
M. Mattioli, *Girolamo Bedoli*, in "Contributi dell'Istituto di Storia dell'Arte Medioevale e Moderna", 1972, pp. 188-229

MAURICE 1976
K. Maurice, *Die Deutsche Räderuhr. Zur Kunst und Technik des mechanischen Zeitmessers im deutschen Sprachraum*, Monaco, C.H. Beck, 2 voll., 1976

MAYER (1916) 1926
A.L. Mayer, *El Greco*, Munich 1916, ed. cons. Munich 1926

MAYER 1921
A.L. Mayer, *Sei e Settecento straniero. Il Greco*, Roma 1921

MAYER 1991
H. Mayer, *Antinoos*, München 1991

MAZIO 1824
F. Mazio, *Serie dei conii di medaglie pontificie da Martino V fino a Pio VII esistenti nella Pontificia Zecca di Roma*, Roma 1824

MAZZARIOL 1960
G. Mazzariol, *Il Garofalo. Benvenuto Tisi*, Venezia 1960

MAZZI 1986
M.C. Mazzi, *Tommaso Puccini: un provinciale "cosmopolita"*, in "Bollettino d'arte", LXXI, 1986, 37-38, pp. 1-30

MAZZINGHI 1817
J. Mazzinghi, *A Guide to the Antiquities and Curiosities in the City of Naples and its Environs*, Naples 1817

MCCLUNG HALLMAN 1985
B. McClung Hallman, *Italian Cardinals, Reform, and the Church as Property*, Berkeley 1985

MCCRORY 1987
M. McCrory, *Domenico Compagni: Roman Medalist and Antiquies Dealer of the Cinquecento*, in "Studies in the History of Art", vol. 21: *Italian Medals*, Washington, National Gallery of Art, 1987, pp. 115-129

MEDALS AND COINS 1990
Medals and Coins from Budé to Mommsen (a cura di M.H. Crawford, C.R. Ligota, J.B. Trapp), Warburg Institute, University of London, London 1990

MEIJER 1982
Meijer B.W., *Gli affreschi di B. Gatti e di G. Sons*, in *Santa Maria della Steccata a Parma*, Parma 1982, pp. 183- 184, pp. 206-210

MEIJER 1988
B.W. Meijer, *Parma e Bruxelles, committenza e collezionismo farnesiani alle due corti*, Parma 1988

MELONI TIKULJIA
S. Meloni Tikuljia, *ad vocem Carracci Jacopo*, in *Dizionario biografico de-*

gli Italiani, 20, Roma 1977, pp. 809-813

MEMORIA DELL'ANTICO 1984-86
Memoria dell'antico nell'arte italiana, voll. 1-3, Biblioteca di storia dell'arte, Torino 1984-86

MENNA 1974
P. Menna, Un episodio del soggiorno a Roma di Francesco II in alcuni documenti Borbonici, in "Archivio Storico per le Province Napoletane", 13, 1974, pp. 255-305

MEYER 1871
J. Meyer, Correggio, Leipzig 1871

MEZZETTI 1965
A. Mezzetti, Il Dosso e Battista ferraresi, Milano 1965

MEZZETTI 1977
A. Mezzetti, Girolamo da Ferrara detto da Carpi - l'opera pittorica, Milano 1977

MICHAELIS 1891
A. Michaelis, Römische Skizzenbücher Marten van Heemskercks und andere nordischer Künstler des XVI. Jahrhunderts, in "JdI", VI, 1891, p. 125 e sgg.

MICHEL 1983
O. Michel, Les péripéties d'une donation. La forma urbis en 1741 e 1742, in "Melanges de l'Ecole Française de Rome. Antiquité", 95, 1983

MICHEL 1837
B. Michel, Musée Royal Bourbon, Naples 1837

MIDDELDORF 1976
U. Middeldorf, A Renaissance Jewel in a Baroque Settin, in "The Burlington Magazine", CXVIII, 1976, pp. 157-159

MIDDELDORF 1977
U. Middeldorf, In the Wake of Guglielmo della Porta, in "The Connoisseur", 194, 1977, pp. 75-84

MIGLIACCIO 1991
A. Migliaccio, scheda in Ritratti in posa. Quaderni di Palazzo Reale, Napoli 1991, pp. 27-28

MIGLIOZZI 1876
A. Migliozzi, Nuova Guida Generale del Museo Nazionale di Napoli, Napoli 1876

MIGLIOZZI 1889
A. Migliozzi, Nuova Guida Generale del Museo Nazionale di Napoli, Napoli 1889

MIGLIOZZI - MONACO 1895
A. Migliozzi - D. Monaco, Nuova guida generale del Museo Nazionale di Napoli..., 7ª ed., Napoli 1895

MILANO 1977
Omaggio a Tiziano. La cultura artistica milanese nell'età di Carlo V, a cura di L. Mucchi, Milano 1977

MILLER 1776
Lady Miller, Letters from Italy, Describing the Manners, Customs, Antiquities, Paintings... in the Years MDCCLXX and MDCCLXXI to a Friend Residing in France..., 3 voll., London 1776

MILLER 1985-86
D.C. Miller, The Drawings of Bartolomeo Schedoni: Toward a Firmer Definition of his Dawings Style and its Chronology, in "Master Drawings", 23-24, 1985-86, pp. 36-45

MILLER 1993
D.C. Miller, Drawings by Bartolomeo Schedoni: Addenda, in "Master Drawings", XXXI, 1993, 4, pp. 421-425

MILLER 1994
D.C. Miller, Two Early Compositional Studies by Bartolomeo Schedoni, in "Master Drawings", XXXII, 1994, 2, pp. 155-157

MILLNER KAHR 1978
M. Millner Kahr, "Danae": Virtous, Voluptuous, Venal Woman, in "The Art Bulletin", 1978, pp. 43-55

MILSTEIN 1978
A.R. Milstein, The Paintings of Girolamo Bedoli, New York-London 1978

MINGHETTI 1948
A. Minghetti, Una preziosa maiolica fiorentina del Cinquecento, in "Faenza", XXXIV (1948), fasc. 1, pp. 3-5

MINIERI RICCIO 1879
C. Minieri Riccio, La Real fabbrica degli arazzi nella città di Napoli dal 1738 al 1799, Napoli 1879

MINTO 1913
A. Minto, Satiro con Bacco fanciullo. Gruppo frammentario in Firenze, in "Ausonia", 8, 1913, pp. 90-103

MÂLE 1949
E. Mâle, L'art religieux de la fin du Moyen Age en France, Paris 1949

MOCHI ONORI - VODRET ADAMO 1989
L. Mochi Onori - R. Vodret Adamo, La Galleria Nazionale d'Arte Antica, Roma 1989

MODIGLIANI 1923
E. Modigliani, Catalogo degli oggetti d'Arte e di Storia restituiti dall'Austria-Ungheria ed esposti nel R. Palazzo Venezia in Roma, Roma 1923

MOIR 1967
A. Moir, The Italian Followers of Caravaggio, 2 voll., Cambridge 1967

MOLAJOLI 1948
B. Malajoli, Musei e opere d'arte di Napoli attraverso la guerra, Napoli 1948

MOLAJOLI 1954
B. Molajoli, Notizie su Capodimonte, Napoli 1954

MOLAJOLI (1957) 1960
B. Molajoli, Notizie su Capodimonte, Napoli 1957, ed. Napoli 1960

MOLAJOLI 1959
B. Molajoli, Ritratti a Capodimonte, Torino 1959

MOLAJOLI 1961
B. Molajoli, Notizie su Capodimonte, Napoli 1961

MOLAJOLI 1964
B. Molajoli, Notizie su Capodimonte. Catalogo delle Gallerie e del Museo, 5ª, ed., Napoli 1964

MOLFINO 1964
A. Molfino, L'Oratorio del Gonfalone, Roma 1964

MOLINIER 1886
E. Molinier, Les bronzes italiens de la Renaissance. Les plaquettes. Catalogue raisonné, Paris 1886

MONACO 1871
D. Monaco, Guida del Museo Nazionale di Napoli, Napoli 1871

MONACO 1874
D. Monaco, Guida generale del Museo Nazionale di Napoli, Napoli 1874

MONACO 1900
D. Monaco, Guide général du Musée National de Naples, Napoli 1900

MONACO 1910
D. Monaco, Guida illustrata del Museo Nazionale di Napoli, Napoli 1910

MONBEIG GOGUEL 1972
C. Monheig Goguel, C. Vasari et son temps, Musée du Louvre, Inventaire Géneral des Dessins Italiens, I, Paris 1972

MONBEIG GOGUEL 1976
C. Monheig Goguel, Salviati, Bronzino e la Vengeance de l'Innocence, in "Revue de l'art", 31, 1976

MONDUCCI - PIRONDINI 1987
E. Monducci - M. Pirondini, Lelio Orsi, Cinisello Balsamo 1987

MONS 1985
Jacques Du Broecq, sculpteur et artiste de la Reinaissance, catalogo della mostra, Mons 1985

MONTI 1965
R. Monti, Andrea Del Sarto, Milano 1965

MORELLI 1835
A. Morelli, Musée Royal Bourbon, Napoli 1835

516 MORELLI 1890-93

G. Morelli, *Kunstkritische Studien über italienische Malerei*, Lipsia 1890-93

MORELLI 1893

G. Morelli, *Italian Painters. The Galleries of Munich and Dresden*, London 1893

MORELLI 1900

M. Morelli, *La Pinacoteca del Museo Nazionale*, in *Napoli d'oggi*, Napoli 1900

MORENO 1982

P. Moreno, *Il Farnese ritrovato e altri tipi di Eracle in riposo*, in "Mélanges de l'Ecole Française de Rome Antiquité", 94, 1982

MORETTI 1990

L. Moretti, *Inscriptionae graecae urbis Romae fasc. quartus (1491-1705)*, Roma 1990

MORETTI 1993

N. Moretti, *Nel palazzo del Giardino e nel Casino di sua altezza serenissima: sacro e profano a confronto*, in *La pittura in Emilia Romagna. Il Seicento*, a cura di J. Bentini, L. Fornari Schianchi, Milano 1993

MOREY 1936

C.R. Morey, *Gli oggetti di avorio e di osso del Museo Sacro Vaticano*, Città del Vaticano 1936

MORI 1837

F. Mori, *Ricordi di alcuni rimarchevoli oggetti di curiosità e di Belle Arti di Napoli ed altri luoghi del Regno*, Napoli 1837

MORIGIA 1595

P. Morigia, *La nobilità di Milano, ecc.*, Milano 1595

MORIN 1982

M. Morin, *Armi antiche*, Milano 1982

MORTARI 1992

L. Mortari, *Francesco Salviati*, Roma 1992

MOSCHINI 1927

V. Moschini, *Bartolomeo Schedoni*, in "L'Arte", XXX, 1927, pp. 119-148

MOXEY 1977

K.P.F. Moxey, *Pieter Aertsen, Joachim Beuckelaer and the Rise of Secular in the Context of Reformation*, New York-London 1977

MOZZARELLI 1993

C. Mozzarelli, *Patrizi e governatori nello Stato di Milano a mezzo il Cinquecento. Il caso di Ferrante Gonzaga*, in "Cheiron" 17-18, 1993

MØRKHOLM 1984

O. Mørkholm, *Some Pergamene Coins in Copenhagen*, in *Studies in Honor of Leo Mildenberg*, Wetteren 1984

MØRKHOLM 1991

O. Mørkholm, *Early Hellenistic Coinage (336-186 b.C.)*, a cura di Ph. Grierson e U. Westermark, Cambridge 1991

MULLER 1961

T. Muller, *Fruhe Beispiele der Retrospektive der deutschen Plastik*, in *Bayerische Akademie der Wissenschaften*, Philosophisch-Historische Klasse, Monaco 1961

MURATORI 1976

L.A. Muratori, *Annali d'Italia*, t. II, a cura di G. Falco e F. Forti, Torino 1976

MUSÉE ROYAL 1840

Musée Royal Bourbon, Naples 1840

MUSÉES ROYAUX 1957

Musées Royaux. Catalogue de la peinture ancienne, Bruxelles 1957

MUSÉES ROYAUX 1922

Musées Royaux de Beaux-Arts de Belgique, Catalogue de la peinture ancienne, Bruxelles 1922

MUSIARI - CALVANI

A. Musiari - A. Calvani e altri, in Godi 1991

MUTHMANN 1950

F. Muthmann, *Statuenstützen und dekoratives Beiwerk an griechischen und römischen Bildwerken*, Heidelberg 1950

MUZII 1987

R. Muzii, *I grandi disegni italiani nella Collezione del Museo di Capodimonte a Napoli*, con prefazione di N. Spinosa, Milano 1987

MUZII 1994

R. Muzii, in Spinosa 1994

NAGLER 1835-52

C.K. Nagler, *Neues Allgemeines Künstler Lexikon*, 22 voll., München 1835-52

NAPOLI 1952

Fontainebleau e la maniera italiana, catalogo della mostra, Firenze 1952

NAPOLI 1953-54

III Mostra di Restauri, catalogo della mostra, Napoli 1953-54

NAPOLI 1954

Mostra del ritratto storico napoletano, catalogo della mostra a cura di F. Bologna e G. Doria, Napoli 1954

NAPOLI 1960

IV Mostra dei Restauri, Napoli 1960

NAPOLI 1961

Motivi presepiali. Disegni delle raccolte pubbliche napoletane, catalogo della mostra a cura di O. Ferrari, Napoli 1961

NAPOLI 1984

Civiltà del Seicento a Napoli, catalogo della mostra, 2 voll., Napoli 1984

NAPOLI 1991

Ritratti in posa, catalogo della mostra, a cura di M. Causa Picone, Napoli 1991

NAPOLI 1993

Raffaello, Michelangelo e bottega. I cartoni farnesiani restaurati, catalogo della mostra, Napoli 1993

NAPPI 1993

M.R. Nappi, *Le imprese di A. Farnese fra cronaca e epopea*, in *La dimensione europea dei Farnese*, Roma 1993

NASALLI ROCCA 1969

E. Nasalli Rocca, *I Farnese*, Milano 1969

NATALE 1991

Pittura Italiana dal 300 al 500, a cura di M. Natale, Milano 1991

NATALI - CECCHI 1989

G. Natali - A. Cecchi, *Andrea Del Sarto. Catalogo completo dei dipinti*, Firenze 1989

NEPPI 1959

A. Neppi, *Il Garofalo. Benvenuto Tisi*, Milano 1959

NEVEROV 1982

O. Neverov, *Gemme dalle Collezioni Medici e Orsini*, in "Prospettiva", 29, 1982, pp. 2-13

NEVEROV 1988

O. Neverov, *Anticn'ie kamei v sobranii Ermitaža*, Leningrad 1988

NEWELL 1918

E.T. Newell, *The Seleucid Mint of Antioch*, New York 1918

NEWELL 1936

E.T. Newell, *The Pergamene Mint under Philetaerus*, New York 1936

NICKEL - PYHRR - TARASSUK 1982

H. Nickel - S.W. Pyhrr - L. Tarassuk, *The Art of Chivalry. European Arms and Armor from The Metropolitan Museum of Art*, catalogo della mostra, New York 1982

NICOLINI s.d

F. Nicolini, *Guida del Museo Nazionale di Napoli e suoi principali monumenti illustrati*, Napoli s.d.

NICOLLE 1925

M. Nicolle, *La peinture française au Museé du Prado*, Paris 1925

NOBILE 1855

G. Nobile, *Descrizione della città di Napoli e delle sue vicinanze divise in XXX giornate*, Napoli 1855

NOBILE 1863
G. Nobile, *Un museo a Napoli*, Napoli 1863

NORMAN 1986
A.V.B. Norman, *Wallace Collection Catalogues. European Arms and Armour. Supplement*, London 1986

NOTA 1673 1878-80
Nota di quanto è stato consegnato al sig. Mutio Posterla per farlo condurre a Parma a. 1673, in *Documenti Inediti per servire alla Storia dei Musei d'Italia*, Firenze-Roma 1878-80

NOTA 1760
Nota che da Roma n'è stata comunicata di quanto in esse casse fu rinchiuso, come scelto ed estratto da quella Guardarobba farnesiana, Caserta 13 maggio 1760, in *Documenti Inediti per servire alla storia dei musei d'Italia*, IV, 1880

NOTICE 1814
Notice des Tableaux esposées dans la galerie Napoléon, Paris 1814

NOVELLI 1861
A. Novelli, *Guida della città di Napoli e contorni*, Napoli 1861

NOVELLI 1870
A. Novelli, *Guida della città di Napoli e contorni*, Napoli 1870

NUOVI ACQUISTI 1952
Nuovi acquisti dei Musei e Gallerie dello Stato, in "Bollettino d'arte" XXXVII, 1952, pp. 372-378

OBERHUBER 1959-60
K. Oberhuber, *Jacopo Bertoja in Oratorium vom Santa Lucia del Gonfalone*, in "Römische historische Mitteilungen", 1959-1960, pp. 240-254

OBERHUBER 1963
K. Oberhuber, *Parmigianino und Sein Kreis*, Wien 1963

OBERHUBER 1972
K. Oberhuber, *Raphaels-Zeichnungen*, vol. IX, *Entwürfe zu Werken Raphels und seiner Schule im Vatican*

1511/12 bis 1520, Berlin 1972

OLSEN 1961
H. Olsen, *Italian Paintings and Sculptures in Denmark*, Copenaghen 1961

ORETTI 1780, ms
M. Oretti, *Notizie de' professori del disegno* (1780 ca.), ms. della Biblioteca dell'Archiginnasio, Bologna

ORSINI 1570
F. Orsini, *Imagines et elogia virorum illustrium et eruditor ex antiquis lapidibus et numismatib. expressa cum annotationib. ex bibliotheca Fulvi Ursini, Romae 1570*, Venetiis MDLXX in aedibus Petri Dehuchino Galli

ORSINI 1577
F. Orsini, *Familiae Romanae quae reperiuntur in antiquis numismatibus ob urbe condita ad tempora divi Augusti ex bibliotheca Fulvi Ursini. Adiunctis familiis XXX ex libro Antoni Augustini ep. Ilerdensis*, Romae 1577

ORSINI 1587
F. Ursinus, *Notae ad M. Catonem M. Varronem L. Columellam de re rustica. Ad Kalend. Rusticum Farnesianum et veteres inscriptiones Fratrum Arvalium...*, Romae 1587

ORTOLANI 1942
S. Ortolani, *Raffaello*, Bergamo 1942

ORTOLANI 1948
S. Ortolani, *Restauro di un Tiziano*, in "Bollettino d'arte", 1948, pp. 44-53

OST 1984
H. Ost, *Titian: Paul III, und die Nepoten*, in "Wallraf-Richartz Jarbuch", XLV, 1984, p. 113 e sgg.

OSTROW 1966
S.E. Ostrow, *Agostino Carracci*, Ph. D. Diss., New York University 1966

OZZOLA 1948
L. Ozzola, *La galleria di Mantova*, Mantova 1948

OZZOLA 1953
L. Ozzola, *La galleria di Mantova*, Mantova 1953

PACE 1976
V. Pace, *Maso da San Friano*, in "Bollettino d'arte", 1-2, 1976, pp. 74-99

PAGANO 1831
G. Pagano, *Guida per le Gallerie dei quadri del Museo Reale Borbonico*, Napoli 1831

PAGANO 1852
G. Pagano, *Guide pour le Musée Royal Bourbon*, Napoli 1852

PALAIS FARNÈSE 1980-81
La Palais Farnèse Roma 1980-81

PALAIS FARNÈSE 1994
Le Palais Farnèse, Ecole Française de Rome, III.3, Rome 1994

PALLUCCHINI 1944
R. Pallucchini, *Sebastian Viniziano*, Milano 1944

PALLUCCHINI 1966
R. Pallucchini, *Sebastiano del Piombo*, Milano 1966

PALLUCCHINI 1969
R. Pallucchini, *Tiziano*, 2 voll., Firenze 1969

PALLUCCHINI 1981
R. Pallucchini, *La pittura veneziana del Seicento*, Milano 1981

PALMA 1981
B. Palma, *Il piccolo dossario pergameno*, in "Xenia", 20, 1990

PALMA VENETUCCI 1992
Pirro Ligorio e le erme tiburtine (Uomini illustri dell'antichità I, 1), a cura di B. Palma Venetucci, Roma 1992

PANNUTI 1994
U. Pannuti, *La "Tazza Farnese": datazione, interpretazione e trasmissione del cimelio*, in *Technologie et analyse des gemmes anciennes*, Atti del convegno (Ravello 1987), Louvain 1994

PANNUTI in corso di stampa
U. Pannuti, *Museo Archeologico Nazionale di Napoli. Catalogo della collezione glittica*, II, in corso di stampa

PANOFSKY 1969
E. Panofsky, *Problems in Titian, Mostly Iconografic*, New York 1969

PANVINI ROSATI 1968
F. Panvini Rosati, *Medaglie e placchette italiane dal Rinascimento al XVIII secolo*, Roma 1968

PANVINI ROSATI 1980
F. Rosati, in *La letteratura numismatica nei secoli XVI-XVII - Dalle raccolte della Biblioteca di Archeologia e Storia dell'Arte* (a cura di I. Scandaliato Ciciani), Roma 1980

PANVINIOL 1731
[O. Panviniol], *Le vite de' pontefici di Bartolomeo Platina cremonese, parte seconda; da Sisto IV sino al presente pontefice Benedetto XIII descrite da Onofrio Panvinio e da altri autori più moderni*, Venezia 1731

PAOLETTI 1893
P. Paoletti, *L'architettura e la scultura del Rinascimento in Venezia*, 2 voll., Venezia 1893

PARIGI 1935
Exposition de l'art italien de Cimabue à Tiepolo, Paris 1935

PARIGI 1993
Le siècle de Titien. L'âge d'or de la peinture à Venise, catalogo della mostra, Paris 1993

PARIGI 1994
Le Dessin à Bologne 1580-1620. La réforme des trois Carracci, catalogo della mostra a cura di C. Legrand, Paris 1994

PARMA 1948
Mostra di dipinti noti e ignoti dal sec. XIV al XVIII, catalogo della mostra a cura di A.O. Quintavalle, Parma 1948

518

PARMA 1984
Correggio e il suo lascito, catalogo della mostra, a cura di D. De Grazia, Parma 1984

PARMA 1988
Un Parmigianino ritrovato, catalogo della mostra a cura di M. Lucco, Parma 1988

PARMA 1994
Le collezioni d'Arte della Cassa di Risparmio di Parma e Piacenza, catalogo della mostra, Parma 1994

PARTRIDGE 1971
L.W. Partridge, *The Sala d'Ercole in the Villa Farnese at Caprarola*, in "The Art Bulletin", LIII, 1971, pp. 467- 486

PARTRIDGE 1978
L.W. Partridge, *Divinity and Dynasty at Caprarola: Perfect History in the Room of Farnese Deeds* in "The Art Bulletin", 60, 3 (sept. 1978) pp. 494-529

PASCOLI 1730-36
L. Pascoli, *Vite de' pittori, scultori ed architetti moderni...*, II, Roma 1730-36 (rist. anast. Amsterdam 1965)

PASSARIANO 1989
Sebastiano Ricci, catalogo della mostra a cura di A. Rizzi, Passariano (Udine) 1989

PASSAVANT (1839-58) 1882-91
J.D. Passavant, *Raffael von Urbino und sein Vater Giovanni Santi*, 2 voll., Leipzig 1839-58, ed. it. Firenze 1882-91

PASSAVANT 1860
J.D. Passavant, *Raphaël d'Urbin et son père Giovanni Santi*, 2 voll., Paris 1860

PASSERI 1934
G. Passeri, *Vite de' pittori, scultori ed architetti che anno lavorato in Roma, morti dal 1641 fino al 1673*, Roma (ante 1679), ed. cit. Leipzig-Wien 1934

PASTOR 1938 (1961)
L. Pastor, *The History of the Popes, from the Close of the Middle Age*, a cura di F.I. Antrobus, R.F. Kerr, 5ª ed., XII, Londra e St. Louis 1938 (1961)

PATRIGNANI 1946
A. Patrignani, *La chiesa del Gesù di Roma nelle medaglie del Cardinale Alessandro Farnese*, in "Boll. Circolo Numism. Napol", 1946

PEDRUSI 1694-1721
P. Pedrusi, *I Cesari in oro*, I, Parma 1694; *I Cesari in argento*, II, III, IV, Parma 1701, 1703, 1704; *I Cesari in medaglioni*, V, Parma 1709; *I Cesari in metallo grande*, VI, VII, VIII, Parma 1714, 1717, 1721 (opera postuma)

PELLERANO 1884
B. Pellerano, *Guida di Napoli e dintorni*, Napoli 1884

PENNY 1992
N. Penny, *Catalogue of European Sculpture in the Ashmolean Museum, 1540 to the Present Day*, II, Oxford, 1922, pp. 130-133, n. 351

PEPPER 1984
D. Pepper, *Guido Reni*, Oxford 1984

PERINA 1965
C. Perina, *Dal 1630 alla fine del ducato gonzaghesco*, in *Mantova e le Arti*, III, Mantova 1965, pp. 513-535

PERINI 1990
Gli scritti dei Carracci, a cura di G. Perini, Bologna 1990

PERRINO 1830
M. Perrino, *Dettaglio di quanto è relativo alla città di Napoli dalla sua origine al presente*, Napoli 1830

PERUZZI 1986
L. Peruzzi, *Per Michele Desubleo, fiammingo*, in "Paragone", 431-433, 1986, pp. 85-92

PESCARA 1989
Le maioliche cinquecentesche di Castelli, Pescara 1989

PETRUCCI 1953
C.A. Petrucci, *Catalogo generale delle stampe tratte dai rami incisi posseduti dalla Calcografia Nazionale*, Roma 1953

PETRUCCI 1950
A. Petrucci, *L'incisione carraccesca*, in "Bollettino d'arte", 35, 1950, pp. 131-144

PHILIPPOT 1970
P. Philippot, *Pittura fiamminga e Rinascimento italiano*, Torino 1970

PIACENTI ASCHENGREEN 1968
C. Piacenti Aschengreen, *Il Museo degli Argenti*, Milano 1968

PIACENZA 1961
Dipinti Farnesiani di Sebastiano Ricci, Giov. Battista Draghi, Francesco Monti, Ilario Spolverini, catalogo della mostra a cura di F. Arisi, Piacenza 1961

PIGLER (1956) 1974
A. Pigler, *Die Barockthemen*, Budapest 1956, 2ª ed., Budapest 1974

PIGORINI 1887
L. Pigorini, *Catalogo della R. Pinacoteca di Parma*, Parma 1887

PINCHART 1870
Pinchart, *Histoire de la gravure des médailles en Belgique depuis le XVᵉ siècle jusqu'en 1794*, Bruxelles 1870

PINELLI 1993
A. Pinelli, *La bella maniera*, Torino 1993

PIOVENE 1724, 1727
P. Piovene, *I Cesari in metallo mezzano e piccolo*, IX, X, Parma 1724, 1727

PIRZIO BIROLI STEFANELLI 1976
S. Pirzio Biroli Stefanelli, *Palazzo della Valle. La collezione di antichità ed il menologium rusticum vallense*, Roma 1976

PISTOLESI 1839
E. Pistolesi, *Real Museo Borbonico*, III, Napoli 1839

PISTOLESI 1845
F. Pistolesi, *Guida Metodica di Napoli e suoi contorni*, Napoli 1845

PITA ANDRADE 1986
J.M. Pita Andrade, *El Greco*, Milano 1986

PITTALUGA 1930
M. Pittaluga, *L'incisione italiana nel Cinquecento*, Milano 1930

PLANISCIG 1919
L. Planiscig, *Die Estensische Kunstsammlung*, Wien 1919

POCHMARSKI 1974
E. Pochmarski, *Das Bild des Dionysos in der Rundplastik der klassischen Zeit Griechenlands*, Wien 1974

POGGIALI 1761
C. Poggiali, *Memorie storiche della città di Piacenza*, t. IX, Piacenza 1761

POLIZZI 1875
L. Polizzi, *Guida della città di Napoli e i suoi dintorni*, Napoli 1875

POMIAN 1978
K. Pomian, *ad vocem Collezione*, in *Enciclopedia Einaudi*, Torino 1978

POPE-HENNESSY 1963
J. Pope-Hennessy, *Italian High Renaissance and Baroque Sculpture*, London 1963, tav. 101

POPE-HENNESSY 1965
J. Pope-Hennessy, *Renaissance Bronzen from the Samuel H. Kress Collection; reliefs, plaquettes, statuettes, utensils, ou Morters*, London 1965

POPE-HENNESSY 1966
J. Pope-Hennessy, *The Portrait in the Renaissance*, London-New York 1966

POPHAM 1953
A. Popham, *The Drawings of Parmigianino*, London 1953

POPHAM 1964
A.E. Popham, *The Drawings of Gerolamo Bedoli*, in "Master Drawings", II, 1964, n. 3

POPHAM 1967
A.E. Popham, *Italian Drawings in the Department of Prints and Drawings in the British Museum. Artists Working in Parma in the Sixteenth Century*, London 1967

POPHAM 1971
A.E. Popham, *Catalogue of the Drawings of Parmigianino*, London 1971, 3 voll.

POPHAM - WILDE 1949
A.E. Popham - J. Wilde, *The Italian Drawings of the XVth and XVIth Centuries in the Royal Library at Windsor Castle*, London 1949

PORZIO 1991
A. Porzio, in *Ritratti in posa*, catalogo della mostra, a cura di M. Causa Picone, Napoli 1991, pp. 13-14

PORZIO - DI SANDRO 1994
A. Porzio - M. Di Sandro, *Gli orologi e la macchina musicale di Clay*, Napoli 1994, p. 42

POSNER 1970
D. Posner, *Antonio Maria Panico and Annibale Carracci*, in "Art Bulletin", LII, 1970, pp. 181-183

POSNER 1971
D. Posner, *Annibale Carracci*, 2 voll., London 1971

POULSEN 1968
F. Poulsen, *Greek and Roman Portraits in English Country Houses*, Roma 1968

POUNCEY 1994
P. Pouncey, in *Raccolta di scritti*, a cura di M. Di Giampaolo, Rimini 1994

POUNCEY - GERE 1962
P. Pouncey - J.A. Gere, *Italian Drawings in the Department of Prints and Drawings in the British Museum. Raphael and his Circle*, London, The Trustees of the British Museum, 1962

PRAY BOBER - RUBINSTEIN 1986
P. Pray Bober - R. Rubistein, *Renais-sance Artists and Antique Sculpture*, London-Oxford 1986

PRAZ 1971
M. Praz, *Scene di conversazione*, Roma 1971

PREVITALI 1975
G. Previtali, *Teodoro d'Enrico e la questione meridionale*, in "Prospettiva", 3, ott. 1975, pp. 17-34

PRICE 1968
M. Price, *Mithradates IV Eupator, Dionysus, and the Coinages of the Black Sea*, in "Numismatic Chronicle", 1968

PRICE 1974
M. Price, *Coins of Macedonians*, British Museum Publications, London 1974

PRISCO 1991
G. Prisco, recensione a Riebesell 1989, in "AION ArchStAnt", XIII, 1991, pp. 283-292

PRONTI 1988
S. Pronti, *Il Museo Civico di Piacenza in Palazzo Farnese*, Piacenza 1988

PRONTI 1988a
S. Pronti, *I Farnese visti da vicino: cronaca e storia nel diario di Orazio Bevilacqua (1665-1689)*, in "Archivi per la Storia", giugno 1988, pp. 115-121

PRONTI 1994
S. Pronti, *Sebastiano Ricci e i fasti farnesiani di Piacenza*, in "Po", 2, 1994, pp. 43-66

PROSPERI 1978
A. Prosperi, *Dall'investitura papale alla santificazione del potere*, in *Le corti farnesiane di Parma e Piacenza*, Roma 1978

PUPPI 1965
I. Puppi, *Dosso Dossi*, Milano 1965

QUARANTA 1844
B. Quaranta, *Le Mystagogue. Guide général du Musée Royal Bourbon*, Napoli 1844

QUARANTA 1846
B. Quaranta, *Le Mistagoge Guide Général due Musée Royal Bourbon*, Naples 1846

QUARENGHI 1880
C. Quarenghi, *Tecno-cronografia delle armi da fuoco italiane*, 2 voll., Napoli 1880

QUATREMÈRE DE QUINCY 1824
A.C. Quatremère de Quincy, *Histoire de la vie et des ouvrages de Raphaël*, Paris 1824

QUAZZA 1950
R. Quazza, *Preponderanza spagnola (1559-1700)*, Milano 1950²

QUEYREL 1989
F. Queyrel, *Art pergaménien, histoire, collections: Le Perse du musée d'Aix et le petit ex-voto attalide*, in "Revue archéologique", 2, 1989

QUINTAVALLE 1932
A.O. Quintavalle, *La Pinacoteca del Museo Nazionale di Napoli*, Roma 1932

QUINTAVALLE 1939
A.O. Quintavalle, *La Regia Galleria di Parma*, Roma 1939

QUINTAVALLE 1943
A.O. Quintavalle, *Nuovi ritratti farnesiani nella R. Galleria di Parma*, in "Aurea Parma", 1943, pp. 59-82

QUINTAVALLE 1948
A.O. Quintavalle, *Il Parmigianino*, Milano 1948

QUINTAVALLE 1948a
A.O. Quintavalle, *Falsi e veri del Parmigianino giovane*, in "Emporium", LIV, 1948, pp. 184-197

QUINTAVALLE 1948b
A.O. Quintavalle, *Dipinti noti e ignoti*, Parma 1948

QUINTAVALLE 1970
A.O. Quintavalle, *L'opera completa*, Milano 1970

QUONDAM 1978
A. Quondam (a cura di), *Forme e istituzioni della produzione culturale*, in *Le corti farnesiane di Parma e Piacenza*, Roma 1978

RACCOLTA (1940) 1778
Raccolta di quadri dipinti dai più famosi pennelli posseduti da S.A.R. Pietro Leopoldo, Firenze 1778

RACCOLTA 1842
Raccolta di Monumenti più interessanti del Real Museo Borbonico e di varie collezioni private, Napoli 1842

RACKHAM 1977
B. Rackham, *Catalogue of Italian Maiolica*, London 1940; 2ª ed agg. da J. Mallét, London 1977

RAFFAELLO 1968
Raffaello. L'opera, le fonti, la fortuna, Novara 1968

RAMSDEN 1969
E.H. Ramsden, *A 'Lost' Portrait and its Identification*, in "Apollo", 1969, pp. 430-434

RANDALL 1985
R.H. Randall jr., *Masterpieces of Ivory from the Walters Art Gallery*, Baltimora 1985

RAVANELLI GUIDOTTI 1992
C. Ravanelli Guidotti, *Oro e metalli preziosi per l'antica ceramica italiana*, in *Ori e tesori d'Europa*, Atti del Convegno di Udine 1992

RAZZETTI 1961
F. Razzetti, *Parma nel Nouveau Voyage d'Italie di F. Desiene*, in "Aurea Parma", 1961

RAZZETTI 1963
F. Razzetti, *Edward Wright a Roma nel 1721*, in "Aurea Parma", XLVII, 1963, pp. 187-191

RAZZETTI 1964
F. Razzetti, *I viaggi a Parma nel Settecento di John Durant de Breval*, in "Aurea Parma", XLVIII, 1964, pp. 185-189

RAZZETTI 1964a
F. Razzetti, *Il conte di Caylus a Par-

520 *ma nel 1714*, in "Aurea Parma", XLVIII, 1964, pp. 285-290

RAZZETTI 1965
F. Razzetti, *Un viaggiatore inglese a Parma nel 1730*, in "Aurea Parma", 1965

RAZZETTI 1967
F. Razzetti, *Viaggiatori stranieri a Parma nell'età farnesiana*, in "Archivio Storico per le Province Parmensi", s. IV, XIX, 1967

REAL MUSEO BORBONICO 1824
Real Museo Borbonico, Napoli 1824

REDIG DE CAMPOS 1965
D. Redig de Campos, *Raffaello nelle Stanze*, Milano 1965

REGGIO EMILIA 1950
Mostra di Lelio Orsi, catalogo della mostra a cura di R. Salvati e A. Chiodi, Reggio Emilia 1950

RIC I
C.H.V. Sutherland, *The Roman Imperial Coinage, I*, n.e. London 1984

RICCI 1894
C. Ricci, *Di alcuni quadri di scuola parmigiana conservati nel R. Museo Nazionale di Napoli*, in "Napoli Nobilissima", III, 1894, pp. 129-131, 148-152, 163-167

RICCI 1895
C. Ricci, *Ancora dei quadri parmensi del Museo di Napoli*, in "Napoli Nobilissima", IV, 1895, pp. 13-14

RICCI 1895a
C.S. Ricci, *Di alcuni quadri conservati nel R. Museo di Napoli*, in "Napoli Nobilissima", IV, 1895, pp. 179-183

RICCI 1896
C. Ricci, *La R. Galleria di Parma*, Parma 1896

RICCI 1896a
C. Ricci, *Correggio*, Roma 1896

RICCI 1898
C. Ricci, *Filippo Mazzola*, in "Napoli Nobilissima", VII, 1898, pp. 4-8

RICCI 1930
C. Ricci, *Correggio*, Roma 1930

RICCI - GUADALUPI 1994
F.M. Ricci - G. Guadalupi, *Fontanellato*, a cura di M. Dall'Acqua, Milano 1994

RICHARDSON 1722
J. Richardson, *An Account of some of the Statues, Bas Reliefs, Drawings and Pictures in Italy*, London 1722

RICHTER 1954
G.M.A. Richter, *Catalogue of Greek Sculptures in the Metropolitan Museum of Art*, Oxford 1954

RICHTER 1965
G.M.A. Richter, *The Portraits of the Greeks*, I-III, London 1965

RICHTER 1968-71
G.M.A. Richter, *The Engraved Gems of the Greeks, Etrascans and Romans. I. Engraved Gems of the Greeks and Etruscan*, London 1968; *II. Engraved Gems of the Romans*, London 1971

RICHTER s.d.
Museo Nazionale di Napoli, La Pinacoteca, Guida topografica, Napoli s.d.

RICUPERATI 1976
Ricuperati, *Giornali e società nell'Italia dell'Ancien Regime*, in *La Stampa italiana dal '500 all'800* (a cura di V. Castronovo e N. Tranfaglia), Bari 1976

RICUPERATI 1981
Ricuperati, *I giornalisti italiani fra poteri e cultura dalle origini all'Unità*, in *Storia d'Italia, Annali*, 4, 1981

RIDOLFI (1648) 1914-24
C. Ridolfi, *Le meraviglie dell'arte*, Venezia 1648, ed. Berlino 1914-24

RIEBESELL 1988
Ch. Riebesell, *Die Antikensammlung Farnese zur Carracci - Zeit*, in *Les Carrache et les décors profanes*, Actes du Colloque, Rome 2-4 octobre 1986, Roma 1988, pp. 373-417

RIEBESELL 1989
Ch. Riebesell, *Die Sammlung des Kardinal Alessandro Farnese: Ein "studio" für Künstler und Gelehrte*, Weinheim 1989

RIZZO 1946
G.E. Rizzo, *Monete greche della Sicilia*, Roma 1946

RMB 1824-57
Real Museo Borbonico, Napoli 1824-57

ROBERTS 1988
J. Roberts, *A Dictionary of Michelangelo's Watermarks*, Milano 1988

ROBERTSON 1988
C. Robertson, *The Artistic Patronage of Cardinal Odoardo Farnese*, in *Les Carraches e les décors profanes*, Actes du colloque organisé par l'Ecole Française de Rome, Roma 1988, pp. 359-372

ROBERTSON 1992
C. Robertson, *Il Gran Cardinale Alessandro Farnese, Patron of the Arts*, New Haven and London 1992

ROGGERI 1990
R. Roggeri, *I ritratti di Giulia Gonzaga contessa di Fondi*, in "Civiltà mantovana", 28-29, 1990, pp. 61-84

ROI 1921
P. Roi, *Il Correggio*, Firenze 1921

ROLFS 1925
W. Rolfs, *Clemens VII und Peter Carnesecchi*, in "Repertorium für Kunstwissenschaft", XLV, 1925, p. 117 e segg.

ROLI 1965
R. Roli, *Sul Problema di Bernardino e Francesco Zaganelli*, in "Arte antica e moderna", 1965, pp. 223-243

ROMA 1947
Mostra delle opere d'arte recuperate in Germania, Roma 1947

ROMA 1956
Il Seicento europeo. Realismo Classicismo Barocco, catalogo della mostra, Roma 1956

ROMA 1984
Aspetti dell'arte a Roma prima e dopo Raffaello, catalogo della mostra, Roma 1984

ROMA 1985
Raphael Invenit. Stampe da Raffaello nelle collezioni dell'Istituto Nazionale per la Grafica, catalogo della mostra a cura di G. Bernini Pezzini, S. Massari, S. Prosperi Valenti Rodinò, Roma 1985

ROMA 1986
Annibale Carracci e i suoi incisori, catalogo della mostra, Roma 1986

ROMA 1994
Arte a Montecitorio, catalogo della mostra a cura di V. Rivosecchi, Roma 1994

ROMA - COLORNO - FAENZA 1993
Nel segno del giglio, catalogo della mostra, a cura di R. Luzi e C. Ravanelli Guidotti, Viterbo 1993

ROMANI 1978
M.A. Romani, *Finanza pubblica e potere politico: il caso dei Farnese (1545-1593)*, in *Le corti farnesiane di Parma e Piacenza (1545-1622). I: Potere e società nello stato farnesiano*, a cura di M.A. Romani, Roma 1978, pp. 9-14

ROMANI 1984
V. Romani, *Lelio Orsi*, Modena 1984

ROMANI 1988
V. Romani, *Problemi di Michelangelismo padano: Tibaldi e Nosadella*, Padova 1988

ROMANI 1978
M.A. Romani, *Finanza pubblica e potere politico: il caso dei Farnese (1545-1593)* in *Le Corti* 1978, pp. 3-85

ROMANINI 1961
A. Romanini, *Sofonisba Anguissola*, in *Dizionario biografico degli Italiani*, III, Roma 1961, pp. 321-324

RONCHINI 1864
A. Ronchini, *Delle relazioni di Tiziano con i Farnese*, in "Atti e memorie della deputazione di storia patria per le provincie modenesi e parmensi", II, 1864

RONCHINI 1868
A. Ronchini, *Maestro Giovanni da Castelbolognese*, AMP, 1868

RONCHINI 1871
A. Ronchini, *Maestro G. da Castelbolognese*, in "Atti e memorie delle Deputazioni di Storia patria per le provincie modenesi e parmensi", vol. IV 1871

RONCHINI 1874
A. Ronchini, *Manno orefice fiorentino* in "Atti e Memorie delle Dep. di ST.p. per le prov. mod. e parm.", vol. VII, 1874

RONCHINI - POGGI 1879
A. Ronchini - V. Poggi, *Fulvio Orsini e le sue lettere ai Farnese*, in "Atti e Memorie. Dep. St. Patria Emilia", n.s. IV, I, Modena 1879

ROSAND 1978
D. Rosand, *Titian*, New York 1978

ROSEMBERG 1922
M. Rosemberg, *Der Goldschmiede Merkzeichen*, Frankfurt Am Main 1922

ROSENBERG 1986
Panopticon Italiano. Un diario di viaggio ritrovato, a cura di P. Rosenberg e A. Bréjon de Lavergnée, Roma 1986

ROSSI 1890
U. Rossi, *Zaccaria e Giovanni Zacchi da Volterra*, in "Archivio Storico dell'Arte", III, 1890, pp. 69-72

ROSSI 1980
P. Rossi, *L'opera completa del Parmigianino*, Milano 1980

ROSSI CAPONERI 1988
M. Rossi Caponeri, *Orvieto e i Farnese (secc. XIII-XV). La documentazio-*

ne esistente in "Archivi per la storia", I, 1988

ROSSI - CARPEGNA 1969
F. Rossi - N. di Carpegna, *Armi antiche del Museo Civico L. Marzoli*, catalogo della mostra, Milano 1969

ROSSI - ZACCHI ZACCARIA 1890
U. Rossi - Zacchi Zaccaria, *Giovanni da Volterra*, in "Archivio Storico dell'Arte", III, 1890, pp. 69-72

ROSSINI 1985
R. Rossini, *Scrittori e pittori stranieri a Napoli nel XVIII e nel XIX secolo*, Cuneo 1985

ROUCHÉ 1913
G. Rouchés, *La peinture bolonaise à la fin du XVIᵉ siècle. Les Carraches*, Paris 1913

ROVERA 1858
C. Rovera, *Descrizione del Real Museo di Torino*, Torino 1858

ROY 1971
A. Roy, *Les envois de l'Etat au Musée de Dijon (1803- 1815)*, in "Information de l'histoire de l'art", 1971, pp. 187-190

RUESCH 1911
A. Ruesch, *Guida illustrata del Museo Nazionale di Napoli*, Napoli 1911 (2°)

RUSCONI JAHN 1937
A. Rusconi Jahn, *La R. Galleria Pitti in Firenze*, Roma 1937

RUSK SHAPLEY 1979
F. Rusk Shapley, *National Gallery of Art, Catalogue of the Italian Paintings*, Washington 1979

SABBIONETA 1991
Vespasiano Gonzaga Colonna 1531-1591. Mostra iconografica nel quarto centenario della morte, catalogo della mostra a cura di L. Ventura, Sabbioneta 1991

SAFARIK 1963
E.A. Safarik, *Contributi all'opera di*

Sebastiano Del Piombo, in "Arte veneta", XVII, 1963, pp. 64-78

SAGRESTANI, ms.
C. Sagrestani, *Vita di Bastiano Ricci*, ms. nella Biblioteca degli Uffizi, Firenze

SAINT-NON - FRAGONARD 1986
Saint-Non - Fragonard, *Panopticon italiano. Un diario di viaggio ritrovato 1759-1761*, a cura di P. Rosenberg, Roma 1986

SALERNO 1952
I. Salerno, *The Early Work of Giovanni Lanfranco*, in "The Burlington Magazine", XCIV, 1952, pp. 188-196

SALERNO 1958
L. Salerno, *Per Sisto Badalocchio e la cronologia di Lanfranco*, in "Commentari", IX, 1958, 9, pp. 44-64

SALERNO 1963
L. Salerno e altri, *ad vocem Collezionismo*, in Enciclopedia UniveraslE dell'arte, IX, Firenze 1963

SALERNO 1988
L. Salerno, *I dipinti del Guercino*, Roma 1988

SALMI 1917
M. Salmi, *Una nuova opera di Filippo Mazzola*, in "Rassegna d'arte", XVII, 1917, pp. 5-7

SAMBO 1981
E. Sambo, *Tibaldi e Nosadella*, in "Paragone", 379, 1981, pp. 3-25

SAMBO 1983
E. Sambo, *Sull'attività giovanile di Benvenuto Tisi da Garofalo*, in "Paragone", XXXIV, 1983, 395, pp. 19-34

SAMBO 1985
E. Sambo, in *I Campi e la cultura artistica cremonese del Cinquecento*, catalogo della mostra, Cremona 1985

SANCHEZ CANTON 1915
Sanchez Canton, *Los pintores de Camara de Los Reyes de Espana*, B.S.E.E. 1915

SANVITALE 1857
L. Sanvitale, *Memorie intorno alla Rocca di Fontanellato*, Parma 1857

SAPORI 1993
G. Sapori, *Di Hendrick de Clerck e di alcune difficoltà nello studio dei Nordici in Italia*, in "Bollettino d'arte", 78, 1993, pp. 77-90

SCALINI 1990
M. Scalini, *Mecenatismo artistico farnesiano ed armature istoriate nella seconda metà del Cinquecento*, in "Waffen- und Kostümkunde", 32 Bd., 1990, pp. 1-27 e 32-34

SCANNELLI 1657
F. Scannelli, *Il microcosmo della pittura*, Cesena 1657

SCARABELLI ZUNTI, ms. sec. XIX
E. Scarabelli Zunti, *Documenti e memorie di Belle Arti parmigiane*, ms., Bibl. S.B.A.S. Parma, sec. XIX, vol. III

SCATOZZA HÖRICHT 1986
L.A. Scatozza Höricht, *Il volto dei filosofi antichi*, Napoli 1986

SCATOZZA HÖRICHT 1986
L. Scatozza Höricht, *Il volto dei filosofi antichi*, Napoli 1986

SCAVIZZI 1962
G. Scavizzi, *Su alcuni disegni delle raccolte napoletane*, in "Bollettino d'arte", XLVII, 1962, pp. 75- 83

SCHEFOLD 1952
K. Schefold, *Der Basler Dionysos*, in "ÖJh", 39, 1952, pp. 93-101

SCHEIBLER 1989
I. Scheibler, *Sokrates in der griechischen Bildniskunst*, "Ausstellungskatalog", München 1989

SCHEID 1980
J. Scheid, *Les inscriptions antiques*, in *Le Palais* 1980

SCHIPA (1904) 1923
M. Schipa, *Il regno di Napoli al tempo di Carlo di Borbone*, Napoli 1904, 2ᵃ ed., Milano 1923

522

SCHIPA 1923

M. Schipa, *Il Regno di Napoli al tempo di Carlo di Borbone*, 2 voll., Napoli 1923

SCHLEIER 1962

E. Schleier, *Un Lanfranco del 1620*, in "Paragone", XII, 1962, 147, pp. 47-53

SCHLEIER 1964

E. Schleier, *Un nuovo dipinto di Lanfranco e la sua attività giovanile*, in "Paragone", XVI, 1964, 177, pp. 3-15

SCHLEIER 1979

E. Schleier, *Two Lanfranco Paintings from the Farnese Collection*, in "The J.B. Speed Art Museum Bulletin", XXXII, 1, 1979, pp. 3-15

SCHNEIDER 1986

R.M. Schneider, *Bunte Barbaren*, Worms 1986

SCHOLZ 1976

J. Scholz, *Italian Master Drawings, 1350-1800 from the Janos Scholz Collection*, New York 1976

SCHRENCK VON NOTZING (1603) 1981

J. Schrenck von Notzing, *Armamentarium Heoricum*, ed. ted. 1603, rist. anast. Osnabrück 1981

SCULTURE (1696) 1878-80

Sculture esistenti in Roma nel Palazzo Farnese, a. 1696, in *Documenti Inediti per servire alla Storia dei Musei d'Italia*, Firenze-Roma 1878-80

SEELING 1994

L. Seeling, *München in Silter und gold Augsturger Goldschi - miederkunt für die Höge Europas*, Monaco 1994

SEITZ 1965, 1968

H. Seitz, *Blankwaffen*, 2 voll., Braunschweig 1965, 1968

SÉNÉCHAL 1991

Ph. Sénéchal, recensione a Riebesell 1989, in "Bollettino d'Arte", 68-69, 1991

SÉNÉCHAL 1994

Ph. Sénéchal, *Fortune de quelques antiques Farnèse auprés des peintres à Rome au début du XVIIᵉ siècle*, in *Poussin. Roma 1630*, Roma 1994

SENSI 1985

L. Sensi, *La collezione archeologica*, in *Gli orti farnesiani del Palatino*, Atti del Convegno internazionale, Roma 1985

SESTINI 1809

D. Sestini, *Descrizione delle monete greche e romane del fu Benkowitz*, Berlino 1809

SETTIS 1986

S. Settis, *Continuità, distanza, conoscenza. Tre usi dell'antico*, in "Memoria dell'antico", 3, 1986

SEYMOUR DE RICCI 1913

De Ricci Seiymour, *Description raisonnée des peintures du Louvre, I, Italie et Espagne*, Paris 1913

SHEARMAN 1965

J. Shearman, *Andrea Del Sarto*, 2 voll,., Oxford 1965

SICHTERMANN 1953

H. Sichtermann, *Ganymed. Mythos und Gestalt in der antiken Kunst*, Berlin 1953

SIEVERS 1911

J. Sievers, *Joachim Beuckelaer*, in "Jahrbuch der Koenigliche preuszischen Kunstsammlungen", III, 1911, pp. 185-212

SIGISMONDO 1788-89

G. Sigismondo, *Descrizione della città di Napoli e i suoi borghi*, 3 voll., Napoli 1788-89

SIRÉN 1914

O. Sirén, *Nicodeums Tessin d.Y.: Studsicresor i Danmark, Tyskland, Holland, Frankrihe och Itallien*, Stoccolma 1914

SIRET 1876

A. Siret, *J.B. Saive detto Namur*, in *Bibliographie Nationale par l'Academie royale des Sciences Lettres et Beux-Arts de Belgique*, V, Bruxelles 1876

SLOMANN (1926) 1968

V. Slomann, *Rock-crystals By Giovanni Bernardi*, in "The Burlington Magazine", London 1926, ed. cons. 1968

SMITH 1904

A.H. Smith, *A Catalogue of Sculpture in the Department of Greek and Roman Antiquities, British Museum*, III, London 1904

SNG

Sylloge Nummorum Graecorum

MC CLEAN, II

S.W. Grose, *A Catalogue of the Mc Clean Collection of Grek Coins in the Fitzwilliam Museum* II, Cambridge 1923-29

SOBOTKA 1912

G. Sobotka, *Bastiano Torrigiani und die Berliner Papstbusten*, in "Jahrb. d. pr. Kunstsammlungen", XXXIII, 1912, p. 252

SOECHTING 1972

D. Soechting, *Die Porträts des Septimius Severus*, Bonn 1972

SOLDINI 1991

N. Soldini, *Strategie del dominio: la cittadella nuova di Piacenza (1545-1556)*, in "Bollettino Storico Piacentino", LXXXVI, 1991, pp. 11-69

SORRENTINO 1931

A. Sorrentino, *Un ritrattista fiammingo poco noto nelle corti di Mantova e di Parma*, in "Rivista d'Arte", 1931, pp. 365-393

SORRENTINO 1932

A. Sorrentino, *L'autentico ritratto di Giulia Gonzaga*, in "L'Illustrazione Italiana", 1932, p. 668

SORRENTINO 1933

A. Sorrentino, *Ritratti inediti del Parmigianino*, in "Bollettino d'Arte", XXVII, 1933, pp. 82-87

SORRENTINO 1933a

A. Sorrentino, *Un altro ritratto di un farnese del Fiammingo Giacomo Denys*, in "Rivista d'Arte", 1933, pp. 104-107

SORRENTINO 1938

A. Sorrentino, *Sculture farnesiane ignote o poco note*, in "Rivista d'Arte", anno XX (serie II, anno X), 1938, pp. 181-182

SPEZZAFERRO 1981

L. Spezzaferro, *Place Farnèse: urbanisme et politique*, in *Le Palais Farnèse*, vol. I, t. I

SPINAZZOLA 1894

V. Spinazzola, *Ancora dei quadri del Parmigianino nel Museo Nazionale*, in "Napoli Nobilissima", III, 1894, pp. 187-189

SPINAZZOLA 1899

V. Spinazzola, *La R. Pinacoteca del Museo Nazionale (1815- 1870)*, Trani 1899

SPINOSA 1979

Le arti figurative a Napoli nel Settecento (Documenti e ricerche), a cura di N. Spinosa, Napoli 1979

SPINOSA 1994

La collezione Farnese. La scuola emiliana: i dipinti, i disegni, di N. Spinosa, con testi di P. Leone de Castris, R. Muzii, M. Utili, Napoli 1994

SPINOSA 1994a

Il Museo Nazionale di Capodimonte, a cura di N. Spinosa, Napoli 1994

STØCKEL 1938, 1943

J.F. Støckel, *Haandskydevaabens Bedømmelse*, 2 voll., København 1938, 1943

STEINBART 1930

Steinbart, *J. Soens*, ad vocem in Thieme-Becker, XXX, Leipzig 1930

STEINBART 1930

Steinbart, *Marinus van Roymerswale*, ad vocem, in Thieme-Becker 1930, pp. 109-11

STEINMANN 1912

E. Steinmann, *Das Grabmal Paulus*

III in *San Peter in Rom*, Rom-Leipzig 1912

STEINMANN 1925
E. Steinmann, *Cartoni di Michelangelo*, in "Bollettino d'Arte", V, 1925, pp. 2-16

STIX - FRÖLICH-BUM 1932
A. Stix - L. Fröhlich-Bum, *Die Zeichungen der Toskanischen, Umbrischen und Römischen Schule*, Wien 1932

STIX - FRÖLICH-BUM 1932a
A. Stix - L. Frölich-Bum, *Katalog der Handzeichnungen in der Albertina zu Wien Italienische Schule*, Wien 1932

STOICHITA 1980
V.I. Stoichita, *La Sigla del Pontormo: il programma iconografico della decorazione del coro di S. Lorenzo*, in "Storia dell'arte", 38-40, 1980, pp. 241-256

STOKSTAD 1954
M. Stokstad, *Architecture on the Coins of Nero*, in "Numismatic Chronicle", 1954

STONE 1991
D.M. Stone, *Guercino. Catalogo completo dei dipinti*, Firenze 1991

STRADA 1632-47
F. Strada, *De Bello Belgice*, Roma 1632-47

STRAZZULLO 1976-77
F. Strazzullo, *Le lettere di Luigi Vanvitelli della Biblioteca Palatina di Caserta*, 3 voll., Galatina 1976-77

STRAZZULLO 1979
F. Strazzullo, *Le Manifatture d'arte di Carlo di Borbone*, Napoli 1979

STRAZZULLO 1982
F. Strazzullo, *Settecento napoletano - Documenti*, Napoli 1982

STRAZZULLO 1994
F. Strazzullo, *Domenico Venuti e il recupero delle opere d'arte trafugate dai francesi a Napoli nel 1799*, Napoli 1994

STRUTT 1785
J. Strutt, *A Biographical Dictionary of All the Engravers*, I, London 1785

SUENAGA 1993
K. Suenaga, *Raphael and Andrea Del Sarto. "Pope Leo X" and the Development of Private Portraits*, in "Bullettin of Sugino Women's College Sugino Women's Junior College", 1993, pp. 15-48

SUIDA MANNING - SUIDA 1958
B. Suida Manning - W. Suida, *Luca Cambiaso. La vita e le opere*, Milano 1958

SULLIVAN 1992
M. Sullivan, *Bruegel's Misanthrope: Renaissance Art for a Humanist Audience*, in "Artibus et Historiae", 26, 1992, pp. 143-162

SUTHERLAND HARRIS 1976
A. Sutherland Harris, *Sofonisba Anguissola*, in *Women Artist*, catalogo della mostra, Los Angeles 1976, pp. 106-108

SVORONOV 1904-08
J.N. Svoronov, *Tà Nomismata toū Kátous tòn Ptolemaiōn*, voll. 1-4, Atene 1904-08

SYMONDS 1635, ms.
R. Symonds, *Diary*, ms. Egerton 1635, London, British Museum

TANZI 1985
M. Tanzi, *Cremona: le chiese di Sant'Agata e Santa Margherita*, in "Provincia Nuova", 1985, pp. 25-27

TANZI 1995
M. Tanzi, *Cremona 1560-70: novità sui Campi*, in "Bollettino d'arte", 1995

TARDY 1977
Tardy, *Les ivoires*, II, *Antiquité. Islam. Inde. Chine. Japon. Afrique noire. Régions polaires. Amerique*, Parigi 1977

TCI 1950
Touring Club Italiano, *Roma*, Roma 1950

TELLINI PERINA 1983
C. Tellini Perina, *Il testamento inedito di Giacomo Denys: una nuova cronologia dei dipinti del presbiterio in San Maurizio in Mantova*, in "Atti e Memorie dell'Accademia Virgiliana", II, 1983, pp. 29-38

TERENZI 1964
M. Terenzi, *La mostra di armi italiane*, catalogo della mostra, Tokyo 1964

TERENZI 1968
M. Terenzi, *Il fucile Farnese nel Museo di Capodimonte*, in "Commentari", XIX, fasc. IV, 1968, pp. 273-280

TESTI 1908
L. Testi, *Una grande pala di Girolamo Mazzola alias Bedoli detto anche Mazzolino*, in "Bollettino d'arte", II, 1908, pp. 369-395

TESTI 1910
L. Testi, *Pier Ilario e Michele Mazzola*, in "Bollettino d'arte", 1910, pp. 49-67, 81-104

TESTI 1934
L. Testi, *La cattedrale di Parma*, Bergamo 1934

THIEME - BECKER 1907-50
U. Thieme - F. Becker, *Allgemeines Lexikon der Bildenden Künstler...*, 37 voll., Leipzig 1907-50

THODE 1898
H. Thode, *Correggio*, Bielefeld-Leipzig 1898

THODE 1913
H. Thode, *Michelangelo, Kritische Untersuchungen über seine Werke, III: Verzeichnis der Zeichnungen, Kartons und Modelle*, Berlin 1913

THOMAS 1959
B. Thomas, *Die münchner Harnischvorzeichnungen in Stil François Ier*, in "Jahrbuch der Kunsthistorischen Sammlungen in Wien", Bd. 55, 1959, pp. 31-74

THOMAS 1960
B. Thomas, *Die münchner Harnisch-vorzeichnungen des Etienne Delaune für die Emblem- und die Schlangengarnitur Heinrichs II. von Frankreich*, in "Jahrbuch der Kunsthistorischen Sammlungen in Wien", Bd. 56, 1960, pp. 7-62

THOMAS 1962
B. Thomas, *Die münchner Waffenvorzeichnungen des Etienne Delaune und die Prunkschilde Heinrichs II. von Frankreich*, in "Jahrbuch der Kunsthistorischen Sammlungen in Wien", Bd. 58, 1962, pp. 101-168

THOMAS 1965
B. Thomas, *Die münchner Harnischvorzeichnungen mit Rankendekor des Etienne Delaune*, in "Jahrbuch der Kunsthistorischen Sammlungen in Wien", Bd. 61, 1965, pp. 41- 90

THOMAS 1982
B. Thomas, *Hans Schmidt von und zu Helding, der "Kunstreiche" Büchsenschäfter von Ferlach*, Klagenfurt 1982

THOMAS - GAMBER 1958
B. Thomas - O. Gamber, *L'arte milanese dell'armatura in Italia*, in "Storia di Milano", XI, 1958, pp. 698-841

THOMAS - GAMBER 1975
B. Thomas - O. Gamber, *Katalog der Leibrüstkammer*, Wien 1975

THOMAS - GAMBER - SCHEDELMANN 1963
B. Thomas - O. Gamber - H. Schedelmann, *Die schönsten Waffen und Rüstungen*, Heidelberg-München 1963

TIBERIA 1980
V. Tiberia, *Il ricollocamento di nove dipinti nel Museo di Capodimonte*, in "Ricerche di Storia dell'arte 1", 1980, pp. 77-86

TIETZE 1906-07
H. Tietze, *Annibale Carracci Galerie im Palazzo Farnese und seine romische Werkstätte*, in "Jahrbuch der

524 Kunsthistorischen Sammlungen des allerhöchsten Kaiserhauses", XXVI, 1906-07, 2, pp. 49-182

TIETZE 1950
Tietze, *Titian. Gemälde und Zeichnungen*, London 1950

TIETZE 1954
H. Tietze, *An Early Version of Titian's Danae: an Analysis of Titian's Replicas*, in "Arte Veneta", VII, 1954

TIETZE-CONRAT 1946
E. Tietze-Conrat, *Titian's Portrait of Paul III*, in "Gazette des Beaux-Arts", XXIX, 1946, pp. 73-84

TINTI 1923-24
M. Tinti, *Parmigianino*, in "Dedalo", IV, 1923-24, pp. 208-231

TOCCI 1979
G. Tocci, *Il ducato di Parma e Piacenza*, in *I ducati padani, Trento e Trieste*, Torino 1979, pp. 215- 489

TOESCA 1957
P. Toesca, *Un disegno del Tibaldi*, in "Paragone", VIII, 1957, 87, pp. 65-66

TOKYO 1980
Capolavori del Rinascimento italiano, catalogo della mostra, Tokyo 1980

TOKYO 1986
El Greco Exhibition, catalogo della mostra, Tokyo 1986

TOLEDO-MADRID-WASHINGTON-DALLAS 1982-83
El Greco of Toledo, catalogo della mostra, Toledo-Madrid-Washington-Dallas 1982-83, Boston 1982

TOSCHI 1825
P. Toschi, *Notizie sulle pitture e statue della real Galleria di Parma*, Parma 1825

TOYNBEE 1986
J.M.C. Toynbee, *Roman Medaillons*, in *Numismatic Studies*, 5, in American Numismatic Society, New York 1986 (n.e. a cura di W.E. Metcalf)

TRA MITO 1989
Tra mito e allegoria. Immagini a stampa nel '500 e '600, Roma 1989

TRAVERSARI 1968
G. Traversari, *Aspetti formali della scultura neoclassica a Roma dal I al III sec. d.C.*, Roma 1968

TRAVERSI 1993
L. Traversi, *Aspetti della ritrattistica di Margherita d'Austria (1522-1586) tra pittura, medaglistica e stampa*, in *La dimensione europea dei Farnese*, "Bullettin de L'Institut Historique Belge de Rome", LXIII, 1993, pp. 381-420

TRENTO 1993
I Madruzzo e l'Europa 1539-1658. I principi vescovi di Trento tra Papato e Impero, catalogo della mostra a cura di L. dal Prà, Trento 1993, Milano-Firenze 1993

TREVISO 1980
Lorenzo Lotto a Treviso, catalogo della mostra, a cura di G.V. Dillon, Treviso 1980

TREVOR ROPER 1976
H. Trevor Roper, *Princes and artists. Patronage and ideology at four Habsburg courts. 1517-1631*, London 1976

TREVOR - ROPER 1980
H. Trevor - Roper, *Principi e artisti, mecenatismo e ideologia alla corte degli Asburgo (1517-1631)*, Torino 1980

TROXELL 1983
H.A. Troxell, *Aersinoe's non-Era*, in "American Numismatic Society Museum Notes", 28, 1983

TURNER 1966
R. Turner, *The Vision of Landscape in Renaissance Italy*, Princeton 1966

UDINE 1975
Sebastiano Ricci disegnatore, catalogo della mostra, Udine 1975

UGOLINI 1984
A. Ugolini, *Antologia di artisti. Anco-ra sul Garofalo giovane*, in "Paragone", XXXV, 1984, 417, pp. 61-65

URREA 1989
J. Urrea, *Carlos III en Italia, 1731-1759*, catalogo della mostra, Madrid 1989

UTZ 1971
H. Utz, *Giambologna e Pietro Tacca: ritrovato il "Crocifisso d'argento" con l'immagine del "Cristo vivo"*, in "Paragone", I, 1971, pp. 66-80

VACCARIA 1621
L. Vaccaria, *Statuarum Antiquarum urbis Romae*, Roma 1621

VAILLANT 1700
Vaillant, *Numismata imperatorum Augustorum et Caesarum a populis romanae ditionis graecae quentibus, ex omni modulo percussa*, Amsterdam 1700

VALCANOVER 1960
F. Valcanover, *Tutta la pittura di Tiziano*, Milano 1960

VALSECCHI 1971
Valsecchi, *L'Italia nel Settecento dal 1714 al 1788*, Milano 1971[2]

VALTON 1835
P. Valton, *Gian Cristoforo Romano, médailleur italien"*, in "Revue Numismatique", 1385

VAN BASTELAER 1908
R. Van Bastelear, *Les estampes de Peter Bruegel l'Ancien*, Bruxelles 1908

VAN BASTELAER - HULIN DE LOO 1905-07
R. van Bastelaer - G. Hulin de Loo, *Peter Bruegel l'Ancien. Son oeuvre et son temps*, Bruxelles 1905-07

VAN DER ESSEN 1935
L. van Der Essen, *Alexandre Farnèse Prince de Parme, Gouverneur des Pays Bas*, Bruxelles 1935

VAN DER ESSEN 1933
L. van der Essen, *Alexandre Farnèse*, 6 voll., Bruxelles 1933

VAN DE VELDE 1992
C. van de Velde, *Aspekte der Histo-rienmalerei in Antwerpen in der zweiten Haelfte des 16. Jahrhundert*, in *Von Bruegel bis Rubens. Das goldene Jahrhundert der flaemischen Malerei*, catalogo della mostra, Koeln 1992

VAN FALKE 1940
O. Van Falke, *Die Diana-Automaten*, in "Pantheon" 1940.

VAN MANDER 1604
C. van Mander, *Schilder-Boeck*, 1604

VAN PUYVELDE 1950
L. Van Puyvelde, *La peinture Flamande a Roma*, Bruxelles 1950

VAN PUYVELDE 1957
L. Van Puyvelde, *Un portrait de marchand pur Q. Metsts et les "persepteurs d'impôts par Mvan Reymerswaele*, in "Revue belge d'arch. et d'histoire de l'art", 26, 1957, pp. 3-23

VAN SHAACK 1970
E. van Shaack, *Francesco Albani 1578-1660*, Ph. D. Diss., Columbia University 1969, Ann Arbor 1970

VAN TUYLL 1980
C. van Tuyll, *Badalocchio's "Entombement of Christ" from Reggio: a New Document and Some Related Paintings*, in "The Burlington Magazine", CXXII, 1980, pp. 180-186

VAN TUYLL 1983
C. van Tuyll, *Badalocchio in America: Three New Works*, in "The Burlington Magazine", CXXV, 1983, pp. 468-476

VAN TUYLL 1988
C. van Tuyll, *Nota su alcuni quadri carracceschi non della collezione Farnese*, in *Les Carraches e les décors profanes*, Actes du colloque organisé par l'Ecole française de Rome, Roma 1988, pp. 39-63

VANDO 1976
E. Vando, *Scipione Pulzone da Gaeta*, Gaeta 1976

VANNUGLI 1987
A. Vannugli, *Ludovico Carracci:*

un'"Erminia" ritrovata e un riesame delle committenze romane, in "Storia dell'arte", 59, 1987, pp. 47-69

VANNUGLI 1989
A. Vannugli, Il carcere Tulliano e due affreschi di D. Beccafumi, in Roma centro ideale della cultura dell'antico nei secolo XV e XVI, a cura di S. Danesi Squarzina, Milano 1989

VANNUGLI 1991
A. Vannugli, La "Pietà" di Jacopino del Conte per Santa Maria del Popolo: dall'identificazione del quadro al riesame dell'autore, in "Storia dell'Arte", 71, 1991, pp. 59-93

VARGAS 1990
C. Vargas, Teodoro d'Errico e la maniera fiamminga nel Viceregno, Napoli 1988

VASARI 1568
G. Vasari, Le vite de' più eccellenti pittori, scultori ed architetti..., 3 voll., Firenze 1568

VASARI (1568) 1759-69
G. Vasari, Le vite de' pittori, scultori, e architettori, corrette e illustrative con note a cura di S. Bottari, 3 voll., Roma 1759-69

VASARI, 1568 (1881)
G. Vasari, Vite, ed. cons. Firenze 1881, tomo VII

VASARI (1568) 1908
G. Vasari, Le vite de' più eccellenti pittori, scultori ed architetti..., Firenze 1568, ed. a cura di G. Milanesi, Firenze 1908

VASARI (1568) 1943
G. Vasari, Le vite..., a cura di C.L. Ragghianti, Milano-Roma 1943

VEDRIANI 1662
G. Vedriani, Raccolta dei pittori, scultori et architetti modenesi più celebri, Modena 1662

VENEZIA 1935
Mostra di Tiziano, catalogo della mostra, Venezia 1935

VENEZIA 1953
Mostra di Lorenzo Lotto, catalogo della mostra, Venezia 1953

VENEZIA 1976
Tiziano e Venezia, Atti del Convegno internazionale di Studi, Venezia 1976, Vicenza 1980

VENEZIA 1980
Tiziano e Venezia, Convegno Internazionale di studio, Venezia-Vicenza 1980

VENEZIA 1981
Da Tiziano a El Greco. Per la storia del manierismo a Venezia, catalogo della mostra, Milano 1981

VENEZIA 1986
XIII Esposizione d'Arte. La Biennale di Venezia, Arte e Scienza, catalogo della mostra, Venezia 1986

VENEZIA 1994
Rinascimento da Brunelleschi a Michelangelo, Milano 1994

VENEZIA - WASHINGTON 1990
Tiziano, catalogo della mostra, Milano 1990

VENTURI 1893
A. Venturi, Il Museo e la Galleria Borghese, Roma 1893

VENTURI 1915
L. Venturi, A traverso le Marche, in "L'Arte", XVIII, 1915, pp. 172-208

VENTURI 1915a
A. Venturi, Note sul Correggio, in "L'Arte", XVIII, 1915, pp. 405-426

VENTURI 1920
A. Venturi, Raffaello, Roma 1920

VENTURI 1926
A. Venturi, Storia dell'arte italiana, IX, 2, Milano 1926

VENTURI 1926a
A. Venturi, Correggio, Roma 1926

VENTURI 1926b
A. Venturi, Storia dell'arte italiana. IX. La pittura del Cinquecento, II parte, Milano 1926

VENTURI 1928
A. Venturi, Storia dell'arte italiana. IX. La pittura del Cinquecento, III parte, Milano 1928

VENTURI 1929
A. Venturi, Storia dell'arte italiana. IX. La pittura del Cinquecento, IV Parte, Milano 1929

VENTURI 1929a
A. Venturi, Note su alcuni quadri del Museo Nazionale di Napoli, in "L'Arte", XXXII, 1929, pp. 203-209

VENTURI 1932
A. Venturi, Storia dell'arte italiana. IX. La pittura del Cinquecento, V parte, Milano 1932

VENTURI 1933
A. Venturi, Storia dell'arte italiana. IX. La pittura del Cinquecento, VI parte, Milano 1933

VENTURI 1937
L. Venturi, Storia dell'Arte Italiana, X, Milano 1937, p. 541, fig. 440

VERDE - PAGANO 1831
F. Verde - J. Pagano, Guide pour le Musée Bourbon, Naples 1831

VERDE - PAGANO 1832
F. Verde - J. Pagano, Guide par le Musée Bourbon, Naples 1832

VERDEYEN 1948
R. Verdeyen, Bruegel en de Dialettgeographie, in Miscellanea G. Gessler, Deurne 1948

VERTOVA 1983
L. Vertova, Carlo Ceresa, un pittore bergamasco nel '600, Bergamo 1983

VERVAET 1992
J. Vervaet, Marten de Vos, in Koln 1992, pp. 269-270

VESSBERG 1941
O. Vessberg, Studien zur Kunstgeschichte der romischen Republik, Lund-Leipzig 1941

VEZZOSI 1983
Leonardo e il leonardismo a Napoli e a Roma, a cura di A. Vezzosi, Firenze 1983

VIALE FERRERO 1961
M. Viale Ferrero, Arazzi italiani del Cinquecento, Milano 1961

VIENNA 1978
Giambologna 1529-1608. Sculptor to the Medici, catalogo della mostra a cura di C. Avery, A. Radcliffe, Edimburgo, Londra, Vienna 1978

VIERNEISEL-SCHLORB 1979
B. Vierneisel-Schlorb, Glyphothek München. Katalog der Skulpturen. Bd. 2. Klassische Skulpturen des 5. und 4. Jahrhunderts v. Chr., München 1979

VILLA ALBANI II
Vorschungen zur Villa Albani, II, a cura di P.C. Bol, Berlin 1990

VILLANI 1953-54
M.R. Villani, Lelio Orsi, tesi di laurea, Università degli studi di Bologna, a.a. 1953-54

VILLOT 1849
F. Villot, Notices des tableaux exposés dans les galeries du Musée national du Louvre, I, Paris 1849

VINCENT 1980
R. Vincent, Les Antiques, in Le Palais Farnèse, Ecole française de Rome, a cura di A. Chastel, I, 2, Roma 1980

VINCENT 1981
R. Vincent, Les antiques, in Le Palais Farnèse, I, 2, pp. 331-351

VISCONTI 1811
E.Q. Visconti, Iconographie grecque, I, Paris 1811

VITZTHUM 1963
W. Vitzthum, A Drawing for the Walls of the Farnese Gallery and a Commentar Annibale Carracci's "Sala Grande", in "The Burlington Magazine", CV, 1963, pp. 445-446

VOLPATO 1777
G. Volpato, Galleria dipinta da Anni-

526 *bale Carracci e suoi scolari esistente nel Palazzo Farnese...*, Roma 1777

VOLPE 1982
C. Volpe, *Una pala d'altare del giovane Dosso*, in "Paragone", XXXIII, 1982, 383-385, pp. 3-14

VOLPE 1974
C. Volpe, *Dosso: segnalazioni e proposte per il suo primo itinerario*, in "Paragone", XXV, 1974, 293, pp. 20-29

VON HEFNER-ALTENECK 1865
J.H. von Hefner-Alteneck, *Original-Entwurfe deutscher Meister für Prachtrüstungen französischer Königer*, München 1865

VON HEINTZE 1961
H. von Heintze, *Römische Porträt-Plastik*, Stuttgart 1961

VON HEINTZE 1964
H. von Heintze, *Studien zu griechischen Porträtkunst*, in "RM", 71, 1964, pp. 71-103

VON KOTZEBUE (1805) 1806
A. von Kotzebue, *Erinnerungen von einer Reise ans Liefland, nach Roma und Neaples*, 3 voll., Berlin 1805, ed. cit. 2 voll., Paris 1806

VON KULTZEN 1970
R. von Kultzen, *Variationen über Das Thema der Heiligen Familie bei Bartolomeo Schedoni*, in "Münchener Jahrbuch der Bildenden Kunst", XXI, 1970, 3, pp. 161-179

VON LOGA 1908
V. Von Loga, *A. Mor als Hofmales Karls V and Philippus II*, in "Jabrbuch der kunsthistorischen Sammlungen des Hallerhöchsten Kaiserhauses", 27, 3, 1908

VON PASTOR 1961
L. von Pastor, *Storia dei Papi*, vol. XI, Roma 1958; vol. XV, Roma 1961

VON REUMONT 1868
A. Reumont von, *Raffaels Bildniss Leo's X*, in "Jahrbucher für Kunstwissenschaft", I, 1868, p. 211 e segg.

VON STOLBERG 1794
F.L. von Stolberg, *Reise in Deutschland, der Schweiz, Italien und Sicilien*, Königsberg-Leipzig 1794, ed. cit. 2 voll., Bern 1971

VOSS 1924
H. Voss, *Die Malerei des Barock in Rom*, Berlin 1924

VOSS 1928
H. Voss, *Zeichnungen der italienischen Spätrenaissance*, München 1928

VOSS 1932
H. Voss, *Giovanni Franceso Bezzi gennant Nosadella*, in "Mitteilungen des Kunsthistorischen Institutes in Florenz", III, 1932, pp. 440-462

WALTER - ZAPPERI 1994
I. Walter, R. Zapperi, *Breve storia della famiglia Farnese*, in Casa Farnese. Caprarola, Roma, Piacenza, Parma, Milano 1994, pp. 9-31

WAUTERS 1908
A.J. Wauters, *Catalogue historique et descriptif des tableaux anciens du musée de Bruxelles*, Bruxelles 1908

WATERHOUSE 1930
E.K. Waterhouse, *El Greco's Italian Period*, in "Art Studies", VII, 1930, pp. 61-88

WATERS 1926
YH. B. Walters, *Catalogue of Engraved Gems in the British Museum*, London 1927

WEBER 1976
H. Weber, *Sur l'art du portrait à l'époque hellénistique tardive en Grèce et en Italie*, in "Ktema", I, 1976, pp. 113-127

WEBER 1976-77
H. Weber, *Späthellenistische Bildniskunst*, in "ÖJb", 51, 1976-77, pp. 19-48

WEGELI 1948
R. Wegeli, *Inventar der Waffensammlung des Bernischen Historischen Museums in Bern, IV, Fernwaffen*, Bern 1948

WEGNER 1939
M. Wegner, *Die Herrscherbildnisse in antoninischer Zeit*, Berlin 1939

WEGNER 1979
M. Wegner, *Verzeichnis der Kaiser Bildnisse von Antoninus Pius bis Commodus, I*, in "Boreas", 2, 1979, pp. 87-181

WEGNER 1980
M. Wegner, *Verzeichnis der Kaiser Bildnisse von Antoninus Pius bis Commodus, II*, in "Boreas", 3, 1980, pp. 12-200

WEGNER - BRACKER - REAL 1979
M. Wegner - J. Bracker - W. Real, *Gordianus III bis Carinus*, Berlin 1979

WEIGELS 1755
C. Wiegels, *Bequemes und zum Zeitungs-Lesen sehr dienliches Genealogisches und Heraldisches Hand-Buch, u.s.w.*, Nürnberg 1755

WEISGERBER - MEHER 1970
Y. Weisgerber - J.H. Meher, *A. Mor*, Milano 1970

WEISS 1968
R. Weiss, *The Study of Ancient Numismatics during the Reinaissance (1313-1517)*, in "Numismatic Chronicle", VII, 1968

WEISS 1989
R. Weiss, *La scoperta dell'antichità classica nel Rinascimento*, Padova 1989

WEST 1970
R. West, *Römische Porträt-Plastik, I*, Roma 1970

WESTERMARK 1961
U. Westermark, *Das Bildnis des Philetairos von Pergamon*, Stockholm 1961

WETHEY 1962
H.E. Wethey, *El Greco and his School*, 2 voll., Princeton 1962

WETHEY 1969
H. Wethey, *The Paintings of Titian, I. The Religious Painting*, London 1969

WETHEY 1971
H. Wethey, *The Paintings of Titian, II. The Portraits*, London 1971

WETHEY 1975
H. Wethey, *The Paintings of Titian, III. The Mytological Paintings*, London 1975

WETHEY 1976
H.E. Wethey, *The Paintings of Titian. II. The Portraits*, London 1976

WHITFIELD 1988
G. Whitfield, *The Landscape of Agostino Carracci*, in Les Carraches e le décors profanes, Actes du colloque organisé par L'Ecole française de Rome, Roma 1988, pp. 82-83

WIESBADEN 1994
Archäologie des Antike. Aus den Beständen der Herzog August Bibliothek 1500-1700, catalogo della mostra, Wiesbaden 1994

WILDE 1953
J. Wilde, *Italian Drawings in the Department of Prints and Drawings in the British Museum. Michelangelo and His Studio*, London 1953

WILLUMSEN 1927
J.F. Willumsen, *La jeunesse du peintre El Greco*, 2 voll., Paris 1927

WINCKELMANN (1755-62), 1830-34
J.J. Winckelmann, *Opere*, I, 12 voll., Prato 1830-34

WINCKELMANN 1831
J.J. Winckelmann, *Lettere al consiglier Bianconi sulle antichità di Ercolano, Articolo XI, Notizie del museo reale a Capo di Monte*, in *Opere*, 7, Prato 1831

WINCKELMANN 1961
J.J. Winckelmann, *Storia dell'arte dell'antichità*, Torino 1961

WINCKELMANN 1961a
J.J. Winckelmann, *Lettere italiane*, a

cura di G. Zampa, Milano 1961

WINKELMANN 1976
J. Winkelmann, *Sul problema Nosadella-Tibaldi*, in "Paragone", XXVII, 1976, 317-319, pp. 101-115

WINKELMANN 1986
J. Winkelmann, *Giovanni Francesco Bezzi detto il Nosadella*, in *Pittura Bolognese del '500*, a cura di V. Fortunati Pietrantonio, II, Bologna 1986

WINKLER 1924
F. Winkler, *Die Altniedrländische malerei. Die malerey in Belgium und Holland 1400-1600*, Berlin 1924

WINNIE 1966
M. Winnie, *Un ritratto di Alessandro Farnese*, in "Aurea arma", 1966, pp. 151-152

WINNIE 1968
M. Winnie, *Un ritratto del principe Alessandro Farnese di Alonzo Sanchez Coello, e un affresco di Taddeo Zuccari e Caprarola*, in "Aurea Parma", 1968, pp. 32-34

WITTKOVER (1958) 1972
R. Wittkover, *Art and Architecture in Italy 1600- 1750*, London 1958, ed. cit. London 1972

WITTKOWER 1952
R. Wittkower, *The Drawings of the Carracci in the Collection of Her Majesty the Quen at Windsor Castle*, London 1952

WOODALL 1989
J. Woodall, *Honour and Profit: A. Mor and the status por traiture*, in *Nederlandse Portretten: Bijdrogen o ver de portretkunist in de Nederlande...*, in "Leids Kunsthistorisch Jaarbock", 1989

WOODALL 1990
J. Woodall, *The Portraiture od A. Mor*, Ph. D., London University 1990

WOODALL 1991
J. Woodall, *An Exemplary Consort, A. Mor's Portrait of Mary Tudor*, in "Art history", 14, n. 2, 1991

WREDE 1983
H. Wrede, *Der Antikengarten der del Bufalo bei der Fontana Trevi* (4. Winckelmannsprogram Trier), Mainz a.R. 1983

WRIGHT 1730
E. Wright, *Some Observations made in Travelling through France, Italy... in the Years 1720/22*, London 1730

ZAMBONI 1965
S. Zamboni, *Vincenzo Campi*, in "Arte antica e moderna", 1965, pp. 124-147

ZAMPETTI 1965
P. Zampetti, *Lorenzo Lotto*, Milano 1965

ZANKER 1974
P. Zanker, *Klassizistische Statuen. Studien zur Veränderung des Kunstgeschmacks in der römischen Kaiserzeit*, Mainz a.M. 1974

ZANKER 1970
P. Zanker, *Das Trajansforum als Monument Imperialer Selbstdarstellung*, in "Arch. Anzeiger", 1970

ZAPPERI 1985
R. Zapperi, *Sur un tableau du Carrache*, in "Annales Economies - Societés - Civilisation", XI, 1985, 2, pp. 307-327

ZAPPERI 1985a
R. Zapperi, *Arrigo le Velu, Pietro le Fou, Amon le Nain et autre Bêtes: autour d'un tableau d'Agostino Carrache*, in "Annales", 2, 1985

ZAPPERI 1986
R. Zapperi, *The Summons of the Carracci to Rome: Some New Documentary Evidence*, in "The Burlington Magazine", CXXVIII (1986)

ZAPPERI 1989
R. Zapperi, *Annibale Carracci. Ri-*

tratto di artista da giovane, Torino 1989

ZAPPERI 1990
R. Zapperi, *Tiziano, Paolo III e i suoi nipoti. Nepotismo e ritratto di stato*, Torino 1990

ZAPPERI 1990a
R. Zapperi, *Il ritratto e la maschera: ricerche su Annibale Carracci ritrattista*, in "Bollettino d'Arte", 60, 1990, pp. 85-96

ZAPPERI 1991
R. Zapperi, *Alessandro Farnese, Giovanni Della Casa and Titian's Danae in Naples*, in "Journal of the Warburg and Courtauld Institutes", 54, 1991, pp. 159-171

ZAPPERI 1991a
R. Zapperi, *Tiziano e i Farnese. Aspetti economici del rapporto di committenza*, in "Bollettino d'arte", 66, 1991, pp. 39-48

ZAPPERI 1992
R. Zapperi, *Tiziano, i Farnese e le antichità di Roma*, in "Venezia 500. Studi di storia dell'Arte e della cultura", luglio-dicembre 1992, pp. 131-135

ZAPPERI 1994
R. Zapperi, *Eros e Controriforma. Preistoria della Galleria Farnese*, Torino 1994

ZAPPERI 1994a
R. Zapperi, in *Casa Farnese*, Milano 1994

ZENHAKER 1961
H. Zenhaker, *Premiers portraits réalistes sur les monnaies de la république romaine*, in "Revue Numismatique", 1961

ZERI 1948
F. Zeri, *Salviati e Jacopino del Conte*, in "Proporzioni", II, 1948, pp. 182-183

ZERI 1951
F. Zeri, *Intorno a Gerolamo Siciolan-*

te, in "Bollettino d'Arte", XXXVI, 1951, pp. 139-149

ZERI (1957), 1970
F. Zeri, *Pittura e Controriforma. L'arte senza tempo di Scipione da Gaeta*, Torino 1957, 2ª ed., Torino 1970

ZERI 1978
F. Zeri, *Un pittore del Cinquecento ferrarese: Bartolomeo Cancellieri*, in "Antologia di Belle Arti", 6, 1978, pp. 112-113

ZUPNICK 1964
L. Zupnick, *Bruegel and the Revolt of the Netherlans*, in "The Art Journal", XXIII, 1964, pp. 283-289

ZWEITE 1980
A. Zweite, *Marten de Vos als Maler. Ein Breitrag zur gesehichte der antwerfener malerei in der zweiten halfte des 16 jahrhunderts*, Berlin 1980

ZWIERLEIN DIEHL 1969
E. Zwierlein Diehl, *Antike Gemmen in Deutschen Sammlungen*, Berlin-München 1969

ZWIERLEIN DIHEL 1991
E. Zwierlein Diehl, *Die antiken Gemmen des Kunsthistorischen Museum in Wien*, III, München 1991

527

Stampato per conto di Electa
dalla Fantonigrafica-Elemond Editori Associati